KB045394

그래픽
500

GRAPHIC: 500 DESIGNS THAT MATTER by Phaidon Editors

Original title: Graphic: 500 Designs That Matter ⓒ 2017 Phaidon Press Limited.

All rights reserved. No part of this publication may be reproduced, stored in a retrieval system or transmitted, in any form or by any means, electronic, mechanical, photocopying, recording or otherwise, without the prior permission of Phaidon Press.

This Edition published by Sigongsa Co., Ltd under licence from Phaidon Press Limited, Regent's Wharf, All Saints Street, London, N1 9PA, UK, © 2017 Phaidon Press Limited.

이 책의 한국어판 저작권은 Phaidon Press Limited와 독점 계약한 ㈜시공사에 있습니다.
저작권법에 의해 한국 내에서 보호를 받는 저작물이므로 무단 전재와 무단 복제를 금합니다.

일러두기 ──────

1. 옮긴이 주는 *로 표시했다.
2. 외국 인명, 지명 등은 외래어표기법에 의해 표기하는 것을 원칙으로 했으나,
일부 명칭은 통용되는 방식에 따랐다.
3. 작품명은 〈 〉, 전시명은 《 》, 도서명은 『 』로 표기하였다.

『그래픽 500』은 기술적 재생산이 가능해진 이후 만들어진 그래픽 디자인 작품 500점을 다룬다. 세계에서 가장 오래된 한국의 금속 활자 인쇄본 『직지』 그리고 『구텐베르크 성서』에서부터 최신 잡지, 광고, 포스터까지 아우른다. 『그래픽 500』을 통해 전 세계 잡지, 신문, 포스터, 광고, 서체, 로고, 상징, 깃발, 기업 디자인, 음반 커버, 모션 그래픽 등 탁월함과 혁신의 표준이 된 그래픽 디자인 작품들을 만날 수 있다.

영감은 어떻게 찾아올까?

김신

『그래픽 500』에 실린 가장 오래된 작품은 1377년에 제작된 고려의 『불조직지심체요절』이다. 세계 최초로 금속 활자로 인쇄된, 즉 대량 생산 기술이 적용된 첫 번째 작품이라는 상징성을 높이 산 듯하다. 물론 그 전에도 일종의 대량 생산 기술인 목판화는 있었지만, 진정한 의미의 인쇄술은 가동 활자를 이용한 것을 기준으로 삼은 것 같다. 움직이는 금속 활자로 본격화된 그래픽 디자인은 20세기에 비약적으로 발전해 더 이상 금속 활자를 쓰지 않는 사진 식자 기술이 나왔고, 또 곧이어 컴퓨터가 출현해 디지털의 가상 세계에서 모든 것을 디자인하는 오늘에 이르고 있다. 그렇게 기술이 발전하는 가운데 반드시 언급되는 주요 작품들이 등장했다. 예를 들어, 인쇄술의 요람기라 불리는 인큐나불라 시기에 로만체가 태어났고, 16세기에는 지도를 그리는 메르카토르 도법이, 18세기에는 복잡한 정보를 그래픽적으로 한눈에 볼 수 있게 한 인포그래픽이 등장했다. 또 시대마다 새로운 양식이 탄생했고, 그 양식을 대표하는, 이른바 '레전드급' 작품들이 시대의 아이콘처럼 빛을 발했다. 이런 작품들은 그래픽 디자인 역사를 다룬 책에서 빈번하게 봐왔고, 잡지에서도 심심치 않게 등장한다. 옛날 노래라고 하더라도 당대를 대표하는 명곡들은 지속적으로 미디어를 통해 흘러나오듯이 위대한 그래픽 디자인 역시 다양한 통로로 우리 눈에 노출된다.

　그렇게 빈번하게 노출된 이미지들은 머릿속에 각인된다. 어떤 특정한 형태, 특정한 색채, 특정한 색채와 서체가 적용된 알파벳, 특정한 구성 등은 하나의 특정한 패턴 이미지가 되어 영구적으로 머리에 새겨진다. 그래서 우리는 처음 보는 이미지에서도 처음 보는 것이 아니라 어디서 본 듯한 인상을 받는다. 그것은 내가 과거에 했던 강렬한,

또는 지속적인 시각 체험으로부터 새겨진 바로 그 패턴화된 이미지와 지금 본 이미지가 겹쳐지는 현상이다. 지금 내가 본 이미지가 과거에 보았던 비슷한 패턴을 불러내는 것이다. 이것은 연상이다. 연상은 어떤 대상에서 전혀 다른 대상으로 뛰어넘는 것이다. 하지만 무작위로 뛰어넘는 것이 아니라 비슷한 속성을 가진 것으로 뛰어넘게 되어 있다. 이는 인간만이 가진 고유한 능력으로 바로 창조적 능력의 가장 중요한 부분이다. 작가는 이런 능력을 갖고 직유와 은유, 환유 같은 비유법을 만들어 내고, 그것을 읽는 독자는 놀랍게도 그 작가의 비유에서 큰 공감을 얻는다. 과학자들 역시 이런 연상 능력에서 출발해 과학 법칙을 만들기도 한다.

이 책은 바로 이런 연상으로 편집된 책이다. 그래픽 디자인의 역사를 순차적으로 나열한 것이 아니라 연상으로 구성하여, 태어난 시대 차이가 수백 년이 된 두 작품이 연결되기도 한다. 어떤 경우는 스타일로, 어떤 경우는 색채 구성으로, 어떤 경우는 포스터 속 인물의 자세로, 어떤 경우는 비슷한 것이 전혀 없지만 같은 서체를 썼다는 이유만으로 두 개의 작품이 병치된다. 도대체 어떤 속성으로 두 작품이 연결되었는지 모를 병치도 가끔 보인다. 그것은 겉으로 드러난 형식이 아니라 내용 속에 있는 것인지도 모른다.

이런 연상에 의한 병치는 곧 '영감'이기도 하다. 영감을 받는다는 것은 맨땅에 헤딩하는 것도 아니고, 무엇을 모방하는 것도 아니다. 특정 문제의 해결에 이르는 단서를 다른 이미지로부터 찾아내는 것이다. 머릿속이 온통 어떤 문제를 해결하려는 치열한 생각으로 가득할 때에만 영감이 찾아온다. 그 영감은 하늘에서 뚝 떨어지는 것이 아니라 어떤 이미지를 봤을 때, 문제를 해결하려는 강렬한 욕망이 그 이미지에서 해결의 실마리를 발견하는 것이다. '바로 이런 방식으로 하면 되겠구나!' 단지 스타일을 베끼거나 변형하는 것이 아니라 접근 방법에 눈을 뜨는 것이다. 어쨌든 그것을 봐야 한다. 그 시각 체험으로부터 연상이 일어나고 연상으로부터 영감이 터져 나오는 것이다. 이 책을 보는 재미는 바로 그런 연상의 즐거움을 누리는 것이다.

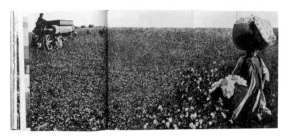

10 Let Uzbekistana SSR, 1934
서적

Aleksandr Rodchenko (1891–1956),
Varvara Stepanova (1894–1958)
Ogiz-Izogiz, 러시아

Beauty and the Book, 2004
서적

Julia Born (1975–)
Swiss Federal Office of Culture, 스위스

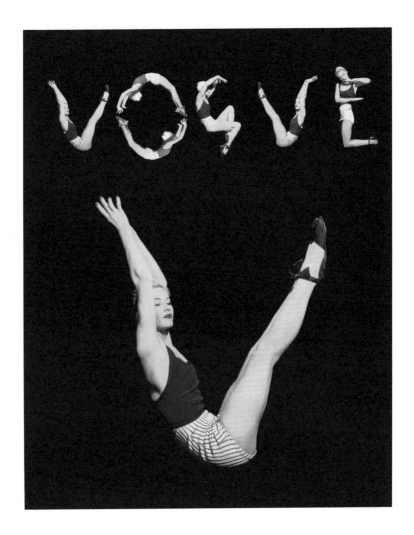

Vogue, 1929–1955
잡지 및 신문

Mehemed Fehmy Agha (1896–1978), Alexander
Liberman (1912–1999) 외
Condé Nast Publications, 미국

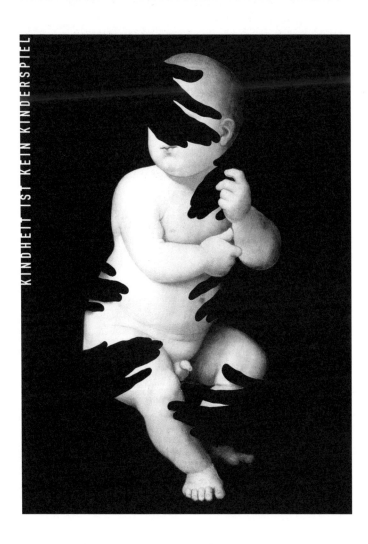

Kindheit ist kein Kinderspiel, 1998
포스터

Alain Le Quernec (1944–)
Deutsches Plakat Museum, 독일

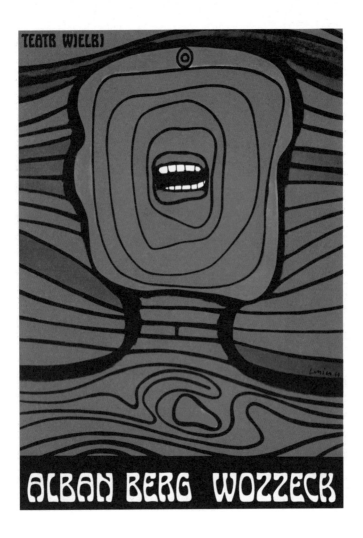

Wozzeck, 1964
포스터

Jan Lenica (1928–2001)
Warsaw Opera, 폴란드

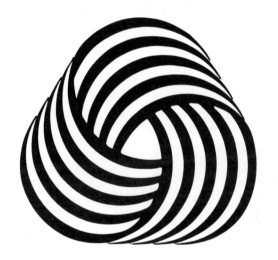

Woolmark, 1964
로고

Franco Grignani (1908–1999)
International Wool Secretariat and Australian Wool
Board, 오스트레일리아

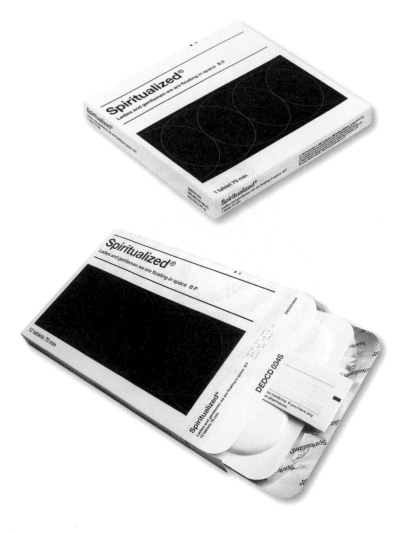

Spiritualized-Ladies and Gentlemen
We Are Floating in Space, 1997
레코드 및 CD 커버

Mark Farrow (1960–)
Dedicated Records, 영국

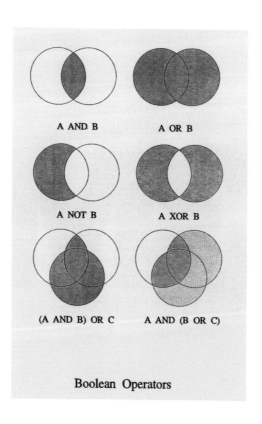

Boolean Operators

Venn Diagram, 1880
정보 디자인

John Venn (1834–1923)
영국

3M, 1977
로고

Siegel+Gale
3M, 미국

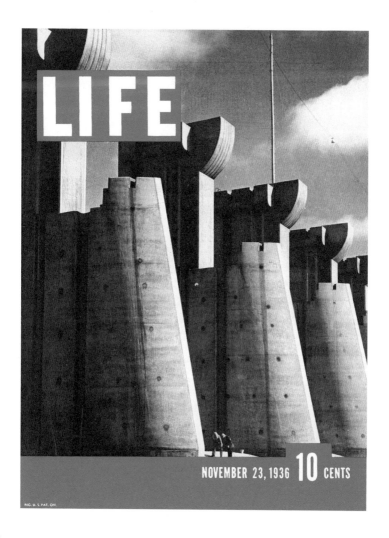

LIFE, 1936-2000
잡지 및 신문

작가 다수
Time Inc., 미국

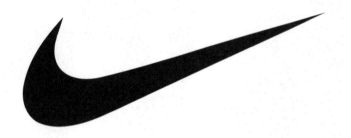

Nike, 1971
로고

Carolyn Davidson (약 1950–)
Nike, 미국

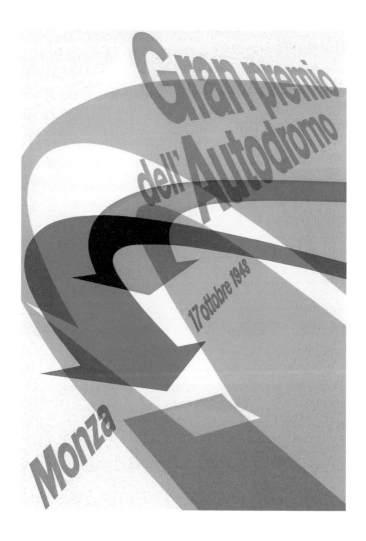

Gran Premio dell'Autodromo, 1948
포스터

Max Huber (1919–1992)
Autodromo Nazionale di Monza, 이탈리아

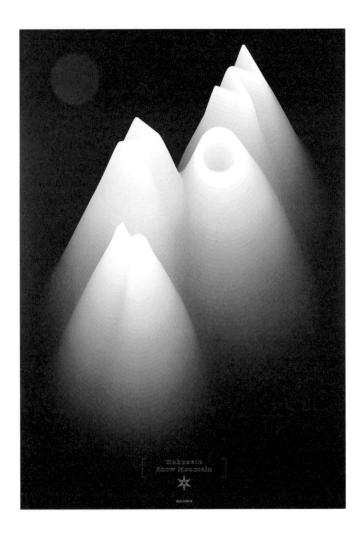

Hokusetsu, 1996
포스터

Ken Miki & Associates
Heiwa Paper Company, 일본

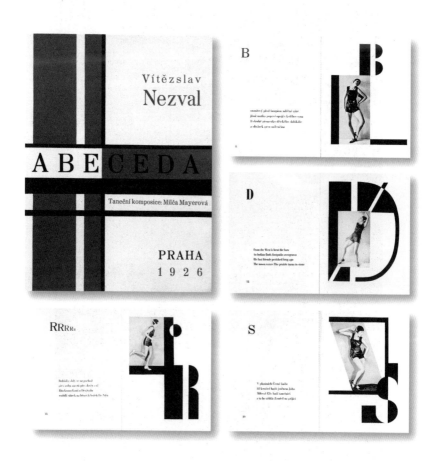

Abeceda, 1926
서적

Karel Teige (1900–1951)
J. Otto, 체코

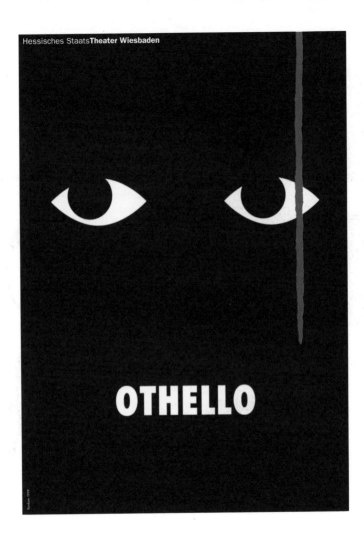

Othello, 1999
포스터

Gunter Rambow (1938–)
Hessisches Staatstheater, 독일

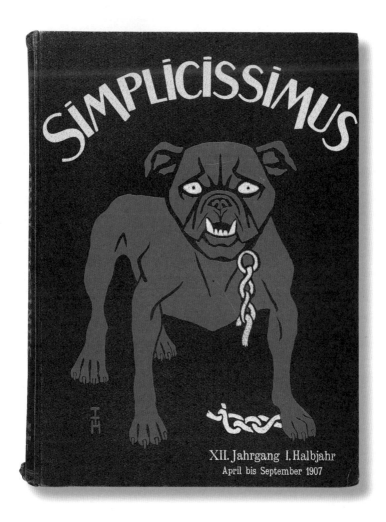

Simplicissimus, 1896–1944
잡지 및 신문

Thomas Theodor Heine (1867–1948) 외
독일

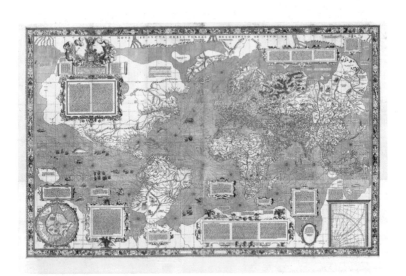

Mercator Projection, 1569
정보 디자인

Gerardus Mercator (1512–1594)
Duke Wilhelm of Cleve, 벨기에

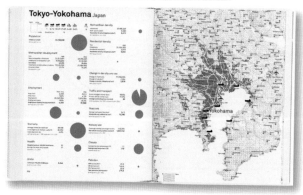

Metropolitan World Atlas, 2005
서적

Joost Grootens (1971–)
010 Publishers, 네덜란드

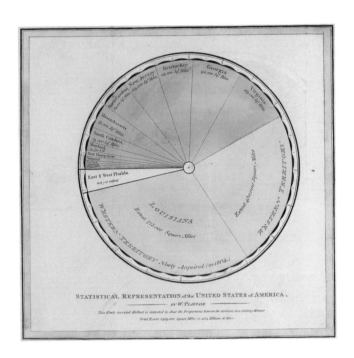

Pie Chart, 1801
정보 디자인

William Playfair (1759–1823)
영국

Japanese Flag, 1870
정보 디자인

작가 미상
Japanese Government, 일본

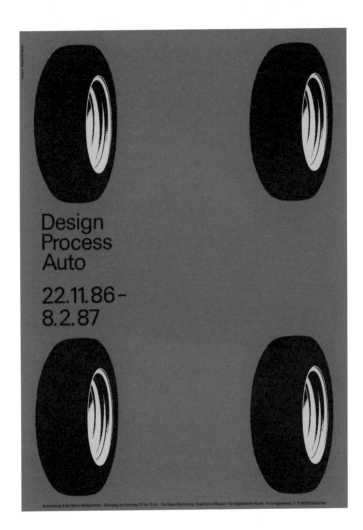

Design Process Auto, 1986
포스터

Pierre Mendell (1929–2008)
Die Neue Sammlung, 독일

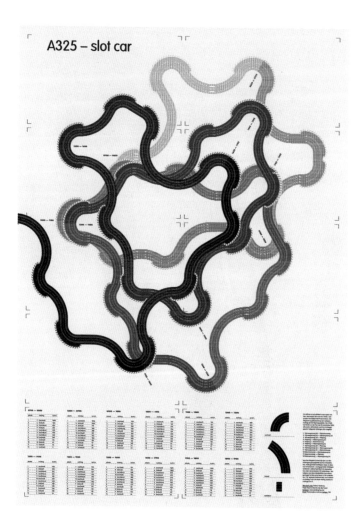

A325 – slot car

A325, 2005–2006
포스터

Catalogtree
네덜란드

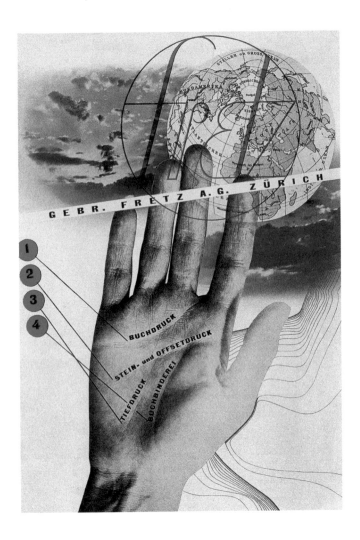

Gebruder Fretz AG, 1934
서적

Herbert Matter (1907–1984)
Gebruder Fretz AG, 스위스

Adidas, 1972
로고

작가 다수
Adidas Aktiengesellschaft, 독일

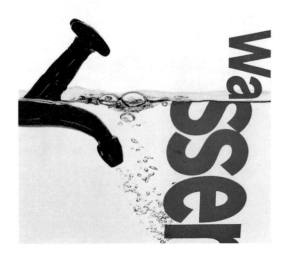

Wasser, 1960
광고

Siegfried Odermatt (1926–)
Neuenburger Versicherungen, 스위스

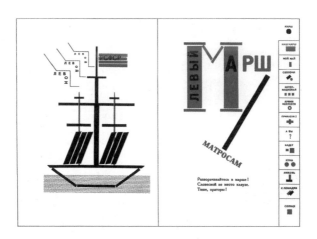

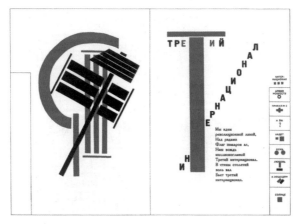

Dlya Golosa(Vladimir Mayakovsky 지음), 1923
서적

El Lissitzky (1890–1941)
Gosizdat (State Publishing House), 독일

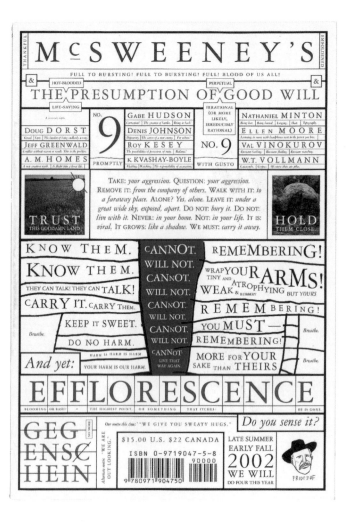

Timothy McSweeney's Quarterly Concern,
1998–현재
잡지 및 신문

Dave Eggers (1970–) 외
McSweeney's Publishing, 미국

ABCDEFGHIJKLMNOPQRST
UVWXYZABCDEFGHIJKLM
abcdefghijklmnopqrstuvwxyz ctst
abcdefghijkklmnopqrstuvwxyz & Qu

NOPQRSTUVW XYZ ABCDEFGHIJ
KLMNOPQRSTUVWYXZ ABCDEF
abcdefghijklmnopqrstuvwxyz abcdefghij
klmnopqrstuvwxyz abcdefghjkklmnopqrstuvw

GHIJKLMNOPQRSTUVWXYZ ABCDEFG
HIJKLMNOPQRSTUVWXYZ ABCDEFG
ff fi fl ffi ffl & *ff fi fl ffi ffl & .,""·;?! []()* ŝtĉt 1234567890
abcdefghijklmnopqrstuvwxyz abcdefghijklmno
pqrstuvwxyz abcdefghijkklmnopqrstuvwxyz abcdefghi

HIJKLMNOPQRSTUVWXYZ ABCDEFGHIJKLMNOPQ
RSTUVWXYZ ABCDEFGHIJKLMNOPQRSTUVWXYZ
abcdefghijklmnopqrstuvwxyz ctst *abcdefghijkklmnopqrstuvwxyz*

ABCDEFGHIJKLMNOPQRSTUVW *ABCDEFGHIJKLMNOPQRSTUV*
XYZAB abcdefghijklmnopqrstuvwxyz *123456789012 abcdefghijklmnopqrstuvwxyz*

ABCDEFGHIJKLMNOPQRSTUVWXY? *ABCDEFGHIJKLMNOPQRSTUVWXY*
abcdefghijklmnopqrstuvwxyz ABCDEFGHIJK *abcdefghijklmnopqrstuvwxyzabcdef 1234567890*

ABCDEFGHIJKLMNOPQRSTUVWXYZ ABCDE *ABCDEFGHIJKLMNOPQRSTUVWXYZABCD*
ghijklmnopqrstuvwxyzabcd ABCDEFGHIJKLMNOPQRST *efghijklmnopqrstuvwxyzabcdefghijklmnopqrs 1234567890*

Garamond, 1530
서체

Claude Garamond (약 1480–1561)
프랑스

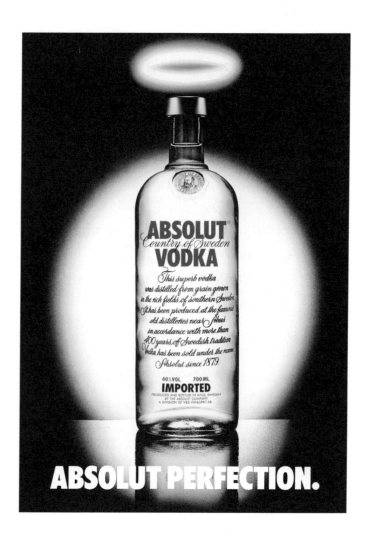

Absolut Vodka, 1980-현재
광고

TBWA
Absolut, 스웨덴

View, 1940–1947
잡지 표지

Parker Tyler (1904–1974) 외
Charles Henri Ford, 미국

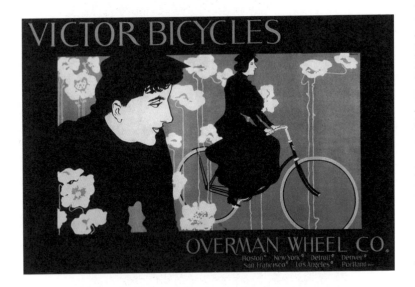

Victor Bicycles, 1896
포스터

William H. Bradley (1868–1962)
Overman Wheel Co., 미국

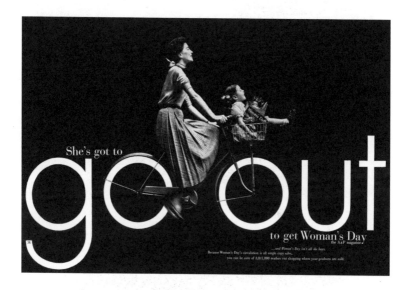

She's Got to Go Out to Get *Woman's Day*, 1953
광고

Gene Federico (1918–1999)
Woman's Day, 미국

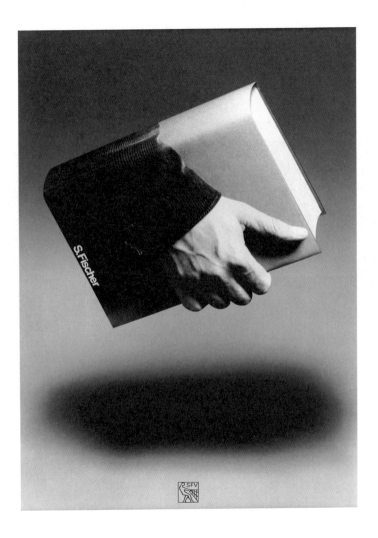

S. Fischer-Verlag, 1976-1979
포스터

Gunter Rambow (1938–)
S. Fischer-Verlag, 독일

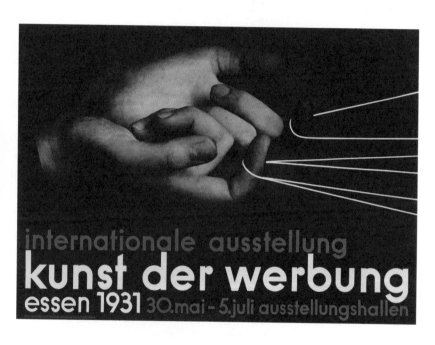

41

Internationale Ausstellung
Kunst der Werbung, 1931
포스터

Max Burchartz (1887–1961)
미상, 독일

100 Notes—100 Thoughts, 2011–2012
서적

Leftloft
Documenta, 독일

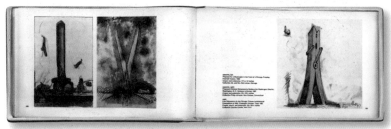

Claes Oldenburg, 1970
서적

Ivan Chermayeff (1932–2017), Tom Geismar (1931–)
Museum of Modern Art, 미국

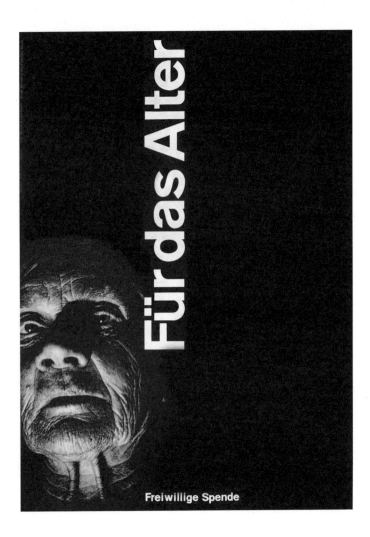

Für das Alter

Freiwillige Spende

Für das Alter, 1949
포스터

Carlo Vivarelli (1919–1986)
Für das Alter, 스위스

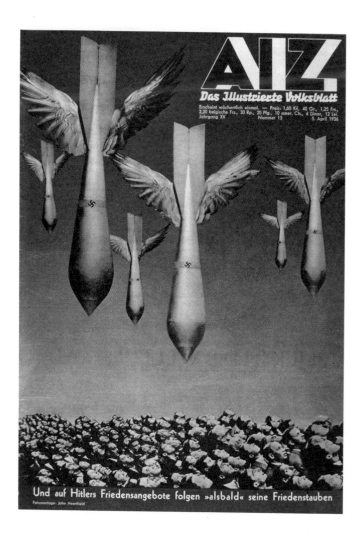

Und auf Hitlers Friedensangebote folgen »alsbald« seine Friedenstauben

Fotomontage: John Heartfield

AIZ, 1930–1938
잡지 및 신문

John Heartfield (1891–1968)
William Münzenberg, 독일

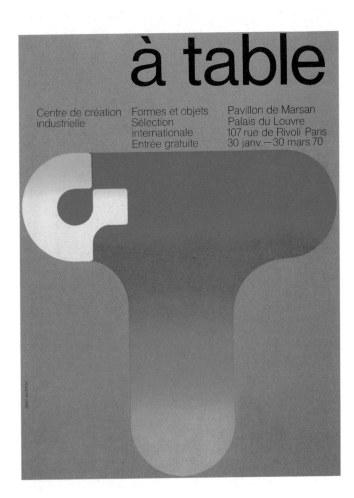

à table

Centre de création industrielle

Formes et objets
Sélection
internationale
Entrée gratuite

Pavillon de Marsan
Palais du Louvre
107 rue de Rivoli Paris
30 janv.—30 mars 70

46

Centre de Création Industrielle, 1969–1972
포스터

Jean Widmer (1929–)
Centre de Création Industrielle, 프랑스

ABCDEFGHIJKLMN
OPQRSTUVWXYZ&
abcdefghijklmnopqrs
tuvwxyzß1234567890

You may ask w
hy so many differen
t typefaces. They all serve the
same purpose but they express man's di

versity. It is the same diversity we find in wine. I once saw a li
st of Médoc wines featuring sixty different Médocs all of the
same year. All of them were wines but each was different fro
m the others. It's the nuances that are important. The same i
s true for typefaces. *Pourquoi tant d'Alphabets différents! To*

us servent au même but, mais aussi à exprimer la diversité de l'homme. C'est cette
même diversité que nous retrouvons dans les vins de Médoc. J'ai pu, un jour, relever
soixante crus, tous de la même année. Il s'agissait certes de vins, mais tous étaient di
fférents. Tout est dans la nuance du bouquet. Il en est de même pour les caractères!
Sie fragen sich, warum es notwendig ist, so viele Schriften zur Verfügung zu haben. S
ie dienen alle zum selben, aber machen die Vielfalt des Menschen aus. Diese Vielfalt
ist wie beim Wein. Ich habe einmal eine Weinkarte studiert mit sechzig Médoc-Weine

n aus dem selben Jahr. Das ist ausnahmslos Wein, aber doch nicht alles | ut, mais aussi à exprimer la diversité de l'h
der gleiche Wein. Es hat eben gleichwohl Nuancen. So ist es auch mit de | omme. C'est cette même diversité que nou
r Schrift. You may ask why so many different typefaces. They all serve the | s retrouvons dans les vins de Médoc. J'ai p
same purpose but they express man's diversity. It is the same diversity w | u, un jour, relever soixante crus, tous de la
e find in wine. I once saw a list of Médoc wines featuring sixty different M | même année. Il s'agissait certes de vins, ma
édocs all of the same year. All of them were wines but each was different | is tous étaient différents. Tout est dans la nu
from the others. It's the nuances that are important. The same is true for | ance du bouquet. Il en est de même pour l
typefaces. *Pourquoi tant d'Alphabets différents!* Tous servent au même b | es caractères! *Sie fragen sich, warum es not*
wendig ist, so viele Schriften zur Verfügung
zu haben. Sie dienen alle zum selben, aber

Avenir, 1988
서체

Adrian Frutiger (1928−2015)
Linotype-Hell AG, 독일

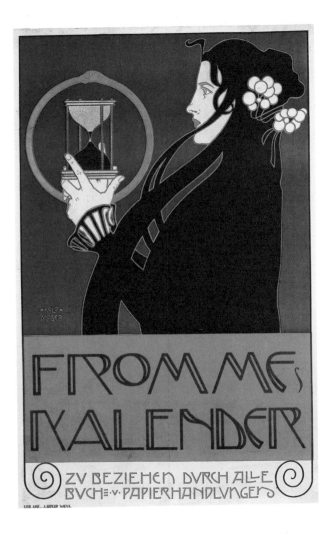

48

Fromme's Kalender, 1899
포스터

Koloman Moser (1868–1918)
Carl Fromme, 오스트리아

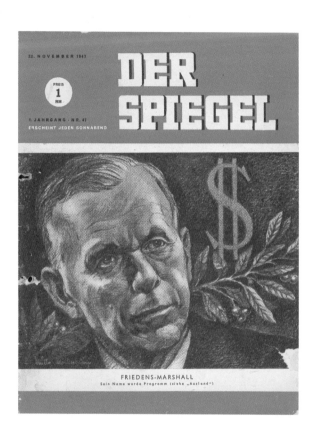

Der Spiegel, 1947–현재
잡지 표지

작가 다수
Spiegel-Gruppe, 독일

50

Kunst der Sechziger Jahre, 1969–1971
서적

Wolf Vostell (1932–1998)
Wallraf-Richartz Museum, 독일

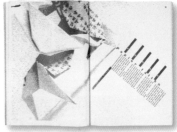

Form + Zweck, 1991–1995
잡지 및 신문

Cyan
Form + Zweck, 독일

Anwendungen, Feste Anlagen

Fahrgastinformationssystem FIS

4.2.2

Gebäudeanschriften mit Schildern

Schildergrössen und Ausführung mit SBB-Signet

Die Schilder sind mit dem SBB-Signet zu kombinieren und mit 5 cm Abstand voneinander zu montieren. Die Höhe der Schilder beträgt in der Regel 50 cm. Die Länge richtet sich nach dem Bahnhofnamen (3 Längen).

Für überlange Bahnhofnamen müssen Sonderschilder angefertigt werden. Auch diese haben sich nach den Leuchtenlängen zu richten.
Diese Schilder können mit einem speziellen Stahlprofilträger auch freistehend montiert werden.

Ausführung: Email angeleuchtet.

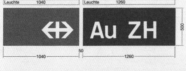

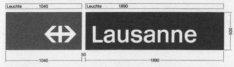

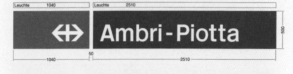

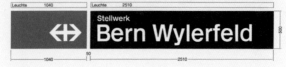

Swiss Federal Railways, 1975
아이덴티티

Josef Müller-Brockmann (1914–1996)
Swiss Federal Railways, 스위스

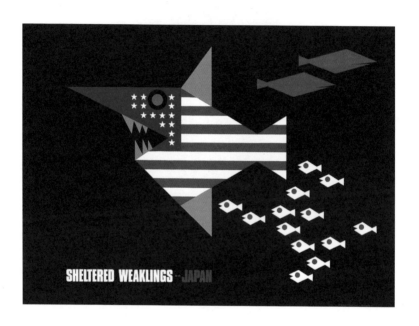

Sheltered Weaklings—Japan, 1953
포스터

Takashi Kono (1906–1999)
일본

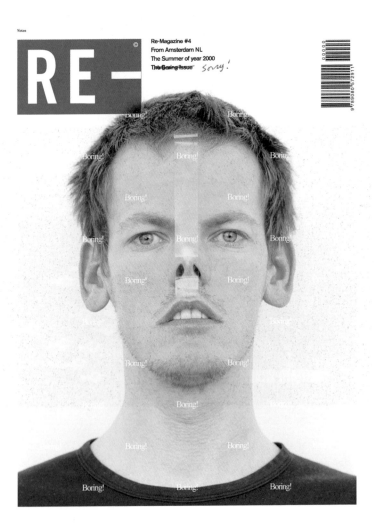

Notes

RE-©

Re-Magazine #4
From Amsterdam NL
The Summer of year 2000
This Boring Issue sorry!

Re-Magazine, 1997–2004
잡지 및 신문

Jop van Bennekom (1970–)
네덜란드

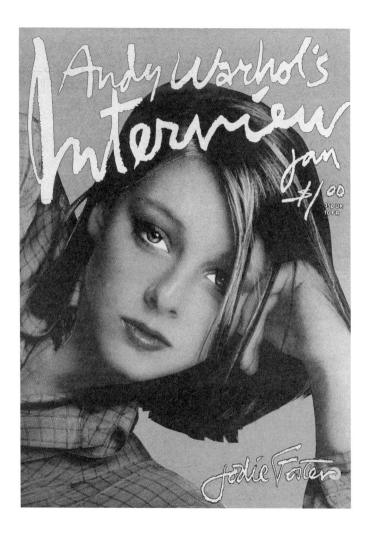

Interview, 1969–1987
잡지 및 신문

Andy Warhol (1928–1987),
Richard Bernstein (1939–2002)
Andy Warhol and John Wilcock, 미국

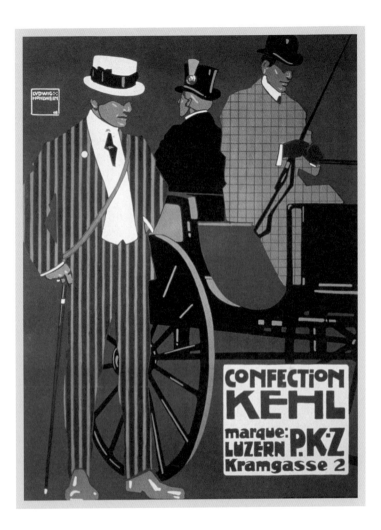

Confection Kehl, 1908
포스터

Ludwig Hohlwein (1874–1949)
PKZ, 스위스

57

Gotham, 2000
서체

Jonathan Hoefler (1970–),
Tobias Frere-Jones (1970–)
GQ, 미국

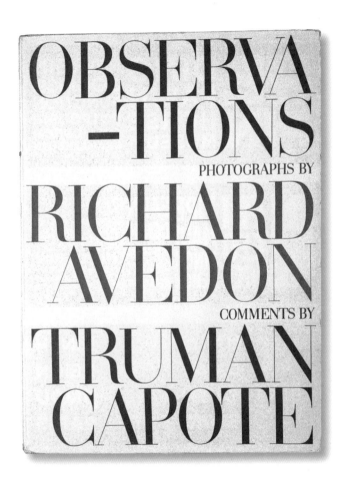

Observations, 1959
서적

Alexey Brodovitch (1898–1971), Richard Avedon
(1923–2004)
C. J. Bucher, 스위스

NEW MODELS 23
The printing job 12

48 Point Ludlow 5-TC True-Cut Bodoni Length of lower-case alphabet: 544 points

BY ADVERTISING 15
Better your profit 234

42 Point Ludlow 5-TC True-Cut Bodoni Length of lower-case alphabet: 458 points

A QUICKER SET-UP 89
For many good ideas 145

36 Point Ludlow 5-TC True-Cut Bodoni Length of lower-case alphabet: 407 points

TYPEFACE CLEARNESS 907
This fine printing equipment 19

30 Point Ludlow 5-TC True-Cut Bodoni Length of lower-case alphabet: 328 points

NEWSPAPER COPY WRITERS 123
Provide an increase in production 78

24 Point Ludlow 5-TC True-Cut Bodoni Length of lower-case alphabet: 277 points

OBTAINING THE BEST RESULTS 20
The printing art is greatly improved 34

22 Point Ludlow 5-TC True-Cut Bodoni Length of lower-case alphabet: 251 points

UTILIZE THIS MODERN IMPROVEMENT 456
Alterations are simplified by using the Ludlow 67

18 Point Ludlow 5-TC True-Cut Bodoni Length of lower-case alphabet: 214 points

DEMAND ATTENTION 187
Lower your printing costs 12
14 Point Ludlow 5-TC True-Cut Bodoni
Length of lower-case alphabet: 157 points

IMPROVED TYPOGRAPHY 456
Old worn typefaces waste time 45
12 Point Ludlow 5-TC True-Cut Bodoni
Length of lower-case alphabet: 154 points

GOOD DISPLAY COMPOSITION 78
Know the fine points of this system 78
10 Point Ludlow 5-TC True-Cut Bodoni
Length of lower-case alphabet: 122 points

FINER DESIGNS ARE NOW IN DEMAND 90
Every shop should be Ludlow equipped 90
8 Point Ludlow 5-TC True-Cut Bodoni
Length of lower-case alphabet: 100 points

Characters in Complete Font
A B C D E F G H I J
K L M N O P Q R S
T U V W X Y Z & S
1 2 3 4 5 6 7 8 9 0
a b c d e f g h i j k l
m n o p q r s t u v w
x y z fi ff ffi ffl fff
. , : ; - '' ! ? – ()

Supplementary Ligatures
f ff ffa ffe ffo ffu
fo ffo fr ffr fs ffs fu ffu
ft fy []

Oldstyle Figures
1 2 3 4 5 6 7 8 9 0

Modern or oldstyle figures should be specified in ordering matrices. Fonts of all sizes are available with or without supplementary ligatures, modern figures or oldstyle figures, and either may be purchased separately.

LUDLOW TRUE-CUT BODONI

Bodoni, 1798
서체

Giambattista Bodoni (1740–1813)
Ferdinand I, Duke of Parma, 이탈리아

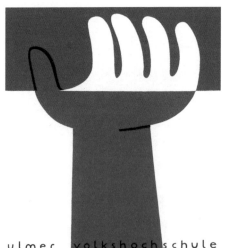

ulmer volkshochschule

monatsthema für januar:

wiederaufbau

vorträge von hugo häring
(berlin) · richard döcker (stuttgart)
werner hebebrandt (frankfurt)
rudolf schwarz (köln) und
eugen riedle (ulm)

zutritt nur für mitglieder!

Wiederaufbau, 1947
포스터

Otl Aicher (1922–1991)
Volkshochschule Ulm, 독일

Übergriff Ein Buchprojekt von Studenten der HfG Erschienen in der FSB Edition im Verlag ⌐ FSB
Karlsruhe. Leitung Gunter Rambow. Walter König, Köln 1993.

Übergriff, 1992 Julia Hasting (1970–)
광고 Franz Schneider Brakel, 독일

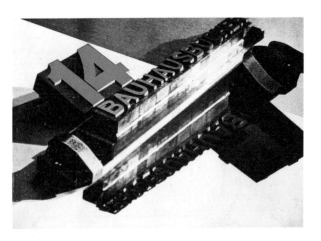

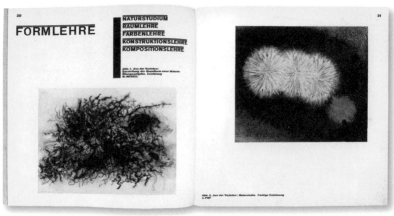

Bauhaus Programs, 1922–1931
포스터와 서적

László Moholy-Nagy (1895–1946), Herbert Bayer
(1900–1985), Walter Gropius (1883–1969)
Bauhaus, 독일

MoMA

The Museum of Modern Art

MoMA, 1964/2004
로고

Ivan Chermayeff (1932–2017), Matthew Carter
(1937–)
Museum of Modern Art, 뉴욕, 미국

HQ (High Quality), 1985–1998
잡지 및 신문

Rolf Müller (1940–2015)
Heidelberger Druckmaschinen, 독일

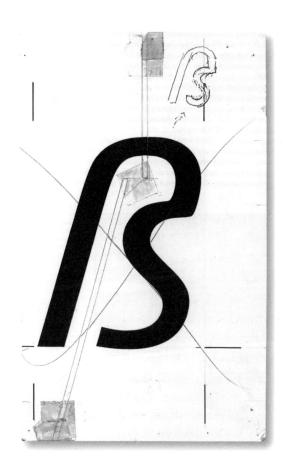

Univers, 1954–1957
서체

Adrian Frutiger (1928–2015)
Deberny & Peignot, 프랑스

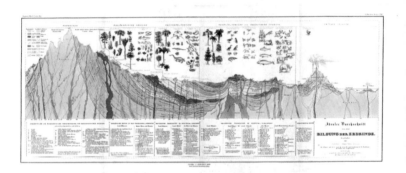

66

Physikalischer Atlas, 1845/1848
서적

Heinrich Berghaus (1797–1884)
독일

ABCDEFGHIJ
KLMNOPQRS
TUVWXYZ&
abcdefghijkl
mnopqrstuv
wxyzæœß/@
Ø(–).:;!?€¥£§
1234567890

Gulliver, 1993
서체

Gerard Unger (1942–2018)
네덜란드

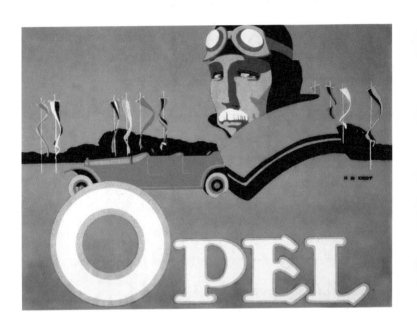

Opel, 1911
포스터

Hans Rudi Erdt (1883–1918)
Opel, 독일

ABCDEFGHIJ
KLMNOPQRS
TUVWXYZ&

COPYRIGHT © LINOTYPE LIBRARY & GERARD UNGER 1995 **SWIFT REGULAR**

abcdefghijkl
mnopqrstuv
wxyzæœß@
Ø(–).:;!?€$£/§
1234567890

Swift, 1985
서체

Gerard Unger (1942–2018)
네덜란드

Baseline, 1995–현재
잡지 및 신문

Mike Daines (1947–), Hans Dieter Reichert (1959–),
Veronika Reichert (1964–)
Bradbourne Publishing, 영국

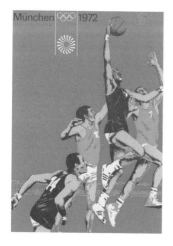
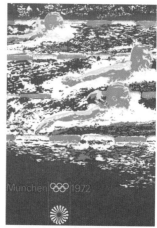
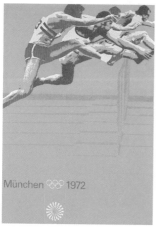
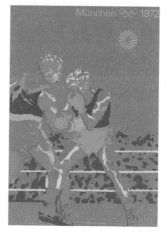

Munich Olympic Games, 1966–1972
아이덴티티

Otl Aicher (1922–1991) 외
National Olympic Committee, 독일

ABCDEFGHIJKLM
NOPQRSTUVWXYZ
abcdefghijklm
nopqrstuvwxyz
1234567890

ABCDEFGHIJKLM
NOPQRSTUVWXYZ
abcdefghijklm
nopqrstuvwxyz
1234567890

Arnhem, 2002
서체

Fred Smeijers (1961–)
네덜란드

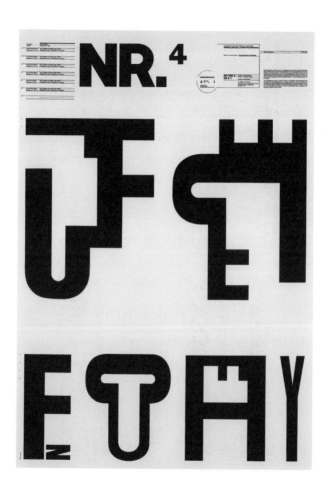

73

Typographic Process, 1971–1974
포스터

Wolfgang Weingart (1941–) 외
스위스

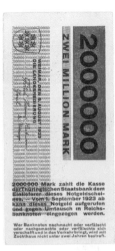

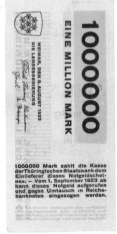

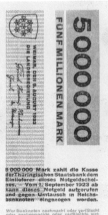

Banknotes for the State Bank of Thuringia, 1923
화폐

Herbert Bayer (1900–1985)
State Bank of Thuringia, 독일

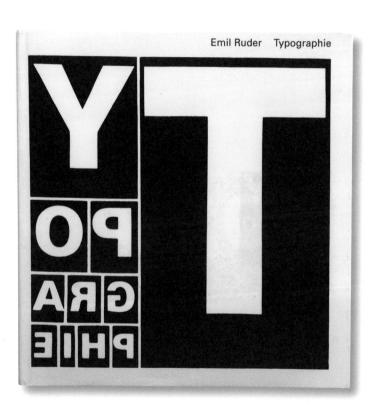

Typographie, 1967
서적

Emil Ruder (1914–1970)
Verlag Arthur Niggli, 스위스

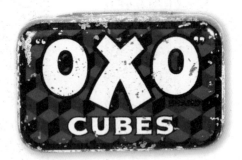

Oxo, 1910
패키지 그래픽

작가 미상
Oxo, 영국

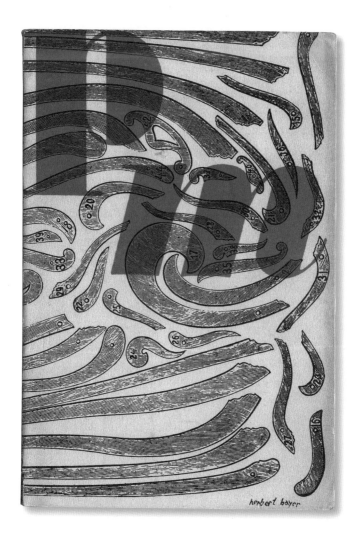

herbert bayer

PM/A-D, 1934–1942
잡지 및 신문

작가 다수
PM/A-D, 미국

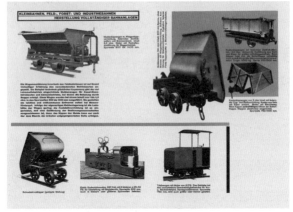

Bochumer Verein, 1925
광고

Max Burchartz (1887–1961)
Bochumer Verein für Bergbau und
Gusstahlfabrikation, 독일

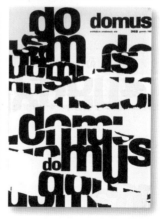

Domus, 1928–현재
잡지 및 신문

Gio Ponti (1891–1979) 외
Editoriale Domus, 이탈리아

YORK TO LEEDS & SELBY. STATIONS.	7 o'clk. a.m.	10, a.m.	Mail, 12½ p.m.	3½, p.m.	7, p.m.	Fares from York to Leeds.			Fares from York to Selby.		
						1st Class.	2nd Class.	3rd Class.	1st Class.	2nd Class.	3rd Class.
Miles YORK						S. D.	S. D.	S. D.	S. D.	S. D.	S. D.
SELBY				2 6	2 0	1 6
27½ LEEDS	5 . 0	4 0	3 0			

LEEDS TO YORK & SELBY.	7, a.m.	10, a.m.	Mail, 12 o'clock	3½, p.m.	7, p.m.	Fares from Leeds to Selby.		
						S. D.	S. D.	S. D.
LEEDS								
6½ GARFORTH	——	1 6	1 0	——
9 MICKLEFIELD	——	2 0	1 6	——
12 MILFORD	——	2 6	2 0	——
13½ JUNCTION	——	2 6	2 0	——
16 HAMBLETON	——	3 6	3 6	——
20 SELBY	——	4 0	3 0	——

SELBY TO LEEDS & YORK.	20 mins. past 7, a.m.	20 min. past 10, a.m.	20 min. past 3, p.m.	20 min. past 5, p.m.	Fares from Selby to Leeds.			Fares from Selby to York.		
					S. D.	S. D.	S. D.	S. D.	S. D.	S. D.
4 SELBY										
HAMBLETON	1 0	0 9	——			
6½ JUNCTION YORK AND										
N. MIDLAND	1 9	1 3	——			
8 MILFORD	——	1 9	1 3	——			
11 MICKLEFIELD	——	2 6	2 0	——			
13½ GARFORTH	——	3 0	2 6	——			
20 LEEDS..............	——	4 0	3 0	——	2 6	2 0	1 6

Sunday Trains.—From LEEDS to SELBY and YORK, at 8 a.m. and 5, p.m.; to YORK only, at noon; from SELBY to LEEDS, at half-past 8, a.m. and half-past 5, p.m.
Where the space is dotted the Trains call; where a blank thus ——, they do not. A Packet starts from Selby, for Hull, on arrival of the 7 o'clock Train from York and Leeds. From 25th October to 16th March, the 1st Train from Leeds will leave at 8 o'clock, a.m. and the last at half-past 5, p.m., and from Selby at 20 minutes past 8, a.m. and 50 minutes past 5, p.m.

SHEFFIELD & ROTHERHAM RAILWAY.

From SHEFFIELD to ROTHERHAM every Hour, from 8 o'clock in the Morning to 8 o'clock in the Evening.
From ROTHERHAM to SHEFFIELD every Hour, from 9 o'clock in the Morning to 9 o'clock in the Evening.
Fares—First Class, 1s. Second, 9d. Third, 6d. Length of Line 6½ Miles. Length of Time from 12 to 15 Minutes.

Bradshaw's Monthly Railway Guide, 1841–1961
정보 디자인

George Bradshaw (1801–1853)
영국

CARDBOARD

DISPLAY SEMIBOLD

Boxes in strange dimensions

DISPLAY ITALIC

63 Cubits

DISPLAY LIGHT

ROLL OF CLEAR PACKING TAPE

DISPLAY ROMAN

POINTED KNIVES

DISPLAY ITALIC

LITTLE STYROFOAM PEANUTS WERE SO ADORABLE

DISPLAY ITALIC SMALL CAPS

NEW ACQUAINTANCES

DISPLAY ROMAN SMALL CAPS

They became my most trusted confidantes

DISPLAY ROMAN

Late Practices

DISPLAY SEMIBOLD ITALIC

I taught them some dance routines

DISPLAY ITALIC

Let me tell you, getting them to listen carefully was difficult

DISPLAY ROMAN

SYNCHRONIZE

DISPLAY BOLD

PACKING MATERIAL ON ICE OPENS ON BROADWAY

DISPLAY ROMAN & ITALIC SMALL CAPS

Ecstatic Reviews

DISPLAY ROMAN

Miller, designed by Matthew Carter, is a 'Scotch Roman,' a class of sturdy, general purpose types of Scottish origin, widely used in the US in the last century, but neglected since & overdue for revival. Miller is faithful to the Scotch style – though not to any one historical example – and authentic in having both roman & italic small caps, a feature of the originals; Tobias Frere-Jones & Cyrus Highsmith added to the series; C&C, FB 1997–2000

15 STYLES: ROMAN, ROMAN SMALL CAPS, AND BOLD, ALL WITH ITALICS, IN TEXT SIZE;
LIGHT, ROMAN, ROMAN SMALL CAPS, AND SEMIBOLD, ALL WITH ITALICS, PLUS BOLD, IN DISPLAY SIZE

CONTACT FONT BUREAU FOR INFORMATION ABOUT ADDITIONAL STYLES

81

Miller, 1997
서체

Matthew Carter (1937–)
미국

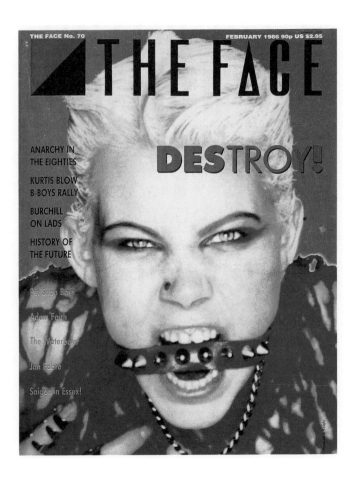

THE FACE No. 70 FEBRUARY 1986 90p US $2.95

THE FACE

DESTROY!

ANARCHY IN
THE EIGHTIES

KURTIS BLOW
B-BOYS RALLY

BURCHILL
ON LADS

HISTORY OF
THE FUTURE

Pet Shop Boys

Adam Faith

The Waterboys

Jan Fabre

Saigon in Essex!

The Face, 1981–1986
잡지 및 신문

Neville Brody (1957–)
Wagadon, 영국

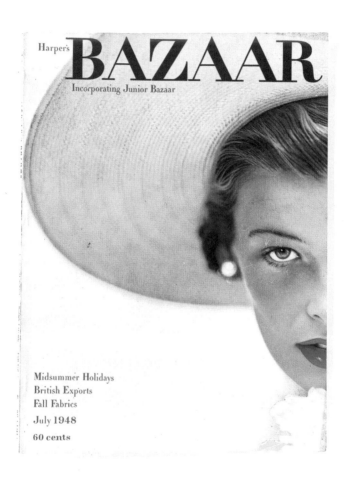

Harper's Bazaar, 1934–1958
잡지 및 신문

Alexey Brodovitch (1898–1971)
Hearst Corporation, 미국

V&A, 1989
로고

Alan Fletcher (1931–2006)
Victoria & Albert Museum, 영국

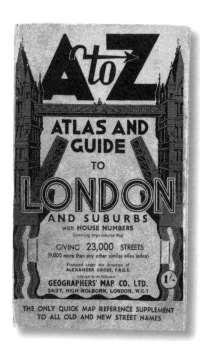

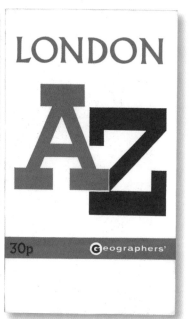

London A to Z, 1936
서적

Phyllis Pearsall (1906–1996)
Geographers' Map Co. Ltd., 영국

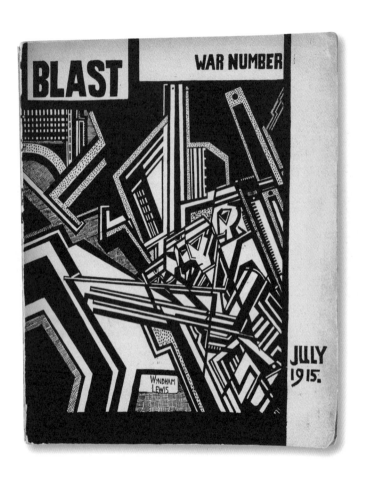

Blast, 1914–1915
잡지 및 신문

Wyndham Lewis (1882–1957)
영국

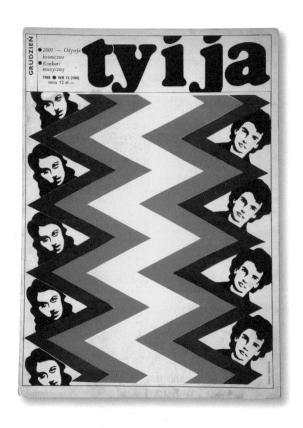

Ty i Ja, 1959–1962
잡지 및 신문

Roman Cieślewicz (1930–1996)
RSW Prasa, 폴란드

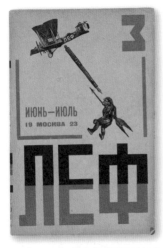

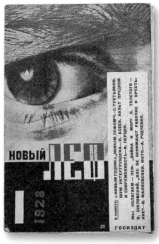

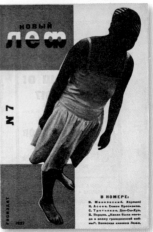

LEF and Novyi LEF, 1923–1925/1927–1929
잡지 및 신문

Aleksandr Rodchenko (1891–1956)
Gosizdat (State Publishing House), 러시아

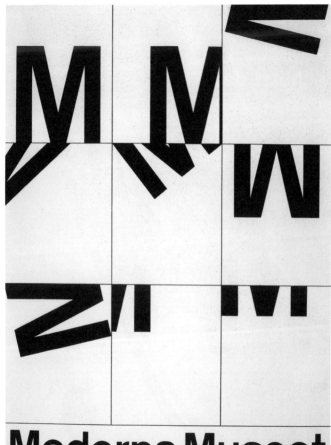

89

Moderna Museet, 1962
포스터

John Melin (1921–1992), Anders Österlin (1926–2011)
Moderna Museet, 스웨덴

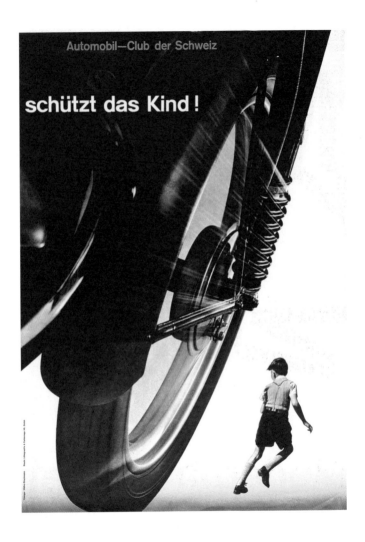

Schützt das Kind!, 1953
포스터

Josef Müller-Brockmann (1914–1996)
Swiss Automobile Club, 스위스

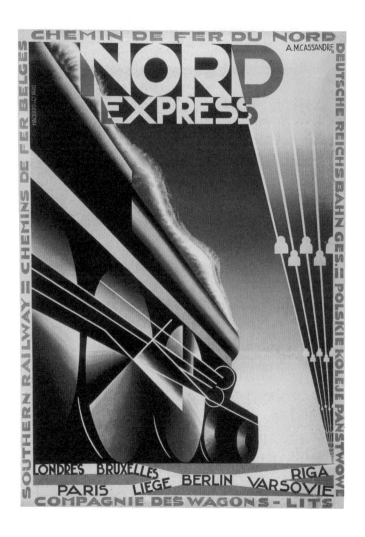

91

Nord Express, 1927
포스터

A. M. Cassandre (1901–1968)
Compagnie des Wagons-Lits, 벨기에

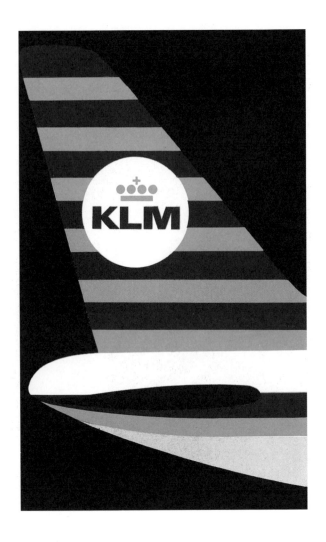

KLM, 1963
로고

F. H. K. Henrion (1914–1990)
KLM Royal Dutch Airlines, 네덜란드

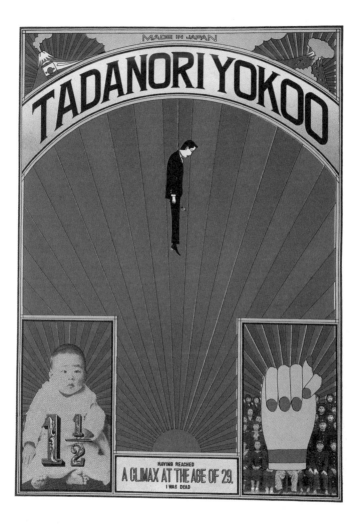

Tadanori Yokoo: Having Reached a Climax at the
Age of 29, I Was Dead, 1965
포스터

Tadanori Yokoo (1936–)
Matsuya, 일본

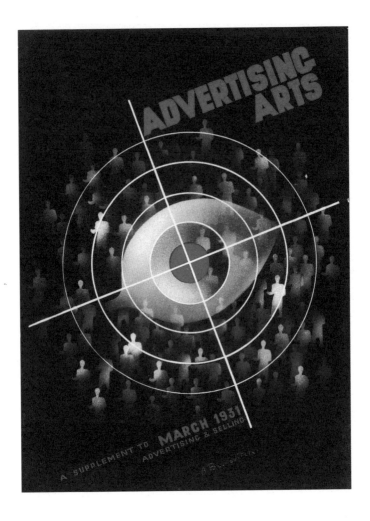

Advertising Arts, 1930–1939
잡지 표지

작가 다수
Advertising and Selling, 미국

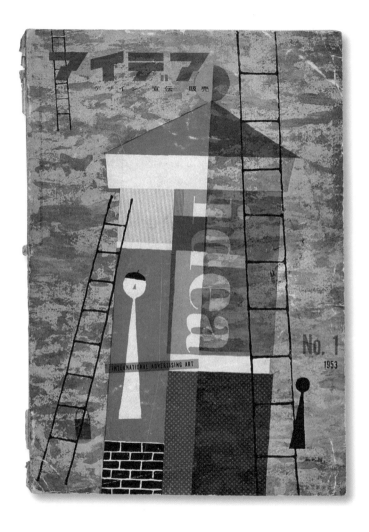

Idea, 1953–현재
잡지 및 신문

작가 다수
Seibundo Shinkosha, 일본

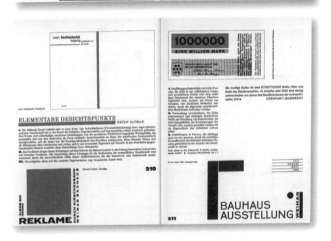

Elementare Typographie, 1925
잡지 및 신문

Jan Tschichold (1902–1974)
Bildungsverband der Deutschen Buchdrucker, 독일

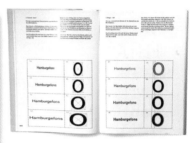

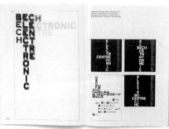

Programme Entwerfen, 1962
서적

Karl Gerstner (1930–2017)
Verlag Arthur Niggli, 스위스

abc
ABC
defg
DEFG
hijk
HIJK
lmn
LMN
opqr
OPQR
stuv
STUV
wxyz
WXY
&Z*
123
45678
90

Palatino

Medici-Kursive

àmbûrgówienystdçpqvfjhklxztzchœ!?æfflflftfi
àmbûrgówienystdçpqvfjhklxztzchœ!?æfflftfi
HAMBURGENIJDPSTKVFQLWZ
YÇX ABDETMRNZÆ,Th ƒŒ
zß§ℓ·&1234567890 1234567890 spstg
zßkℓ& dchch 1234567890 g
NG k()[]†»«,'„"=/ƒ*- Quø S
HAMBURGENIJDPSTKVFQLWZ
ABDETM ZÆ,Th n.a.e.

ACDEFGJ
LNQPRST
UWXYZ

98

Palatino, 1950
서체

Hermann Zapf (1918–2015)
D. Stempel AG, 독일

The Grammar of Ornament, 1856
서적

Owen Jones (1809–1874)
Day & Son, 영국

Font production:
Adobe Font digitised by
Linotype

Font format:
PostScript Type 1

Also available in:
TrueType
OpenType Com
XSF

Frutiger™
Linotype
19 weights (+CE)

ABCDEFGHIJKLMN OPQRSTUVWXYZ& abcdefghijklmnopqrs tuvwxyzß1234567890

You may ask w hy so many differen t typefaces. They all serve th e same purpose but they express man's

diversity. It is the same diversity we find in wine. I once saw a list of Médoc wines featuring sixty different Médocs all of the same year. All of them were wines but each was differen t from the others. It's the nuances that are important. The s ame is true for typefaces. *Sie fragen sich, warum es notwen*

dig ist, so viele Schriften zur Verfügung zu haben. Sie dienen alle zum selben, aber m achen die Vielfalt des Menschen aus. Diese Vielfalt ist wie beim Wein. Ich habe einmal eine Weinkarte studiert mit sechzig Médoc-Weinen aus dem selben Jahr. Das ist ausna hmslos Wein, aber doch nicht alles der gleiche Wein. Es hat eben gleichwohl Nuancen. So ist es auch mit der Schrift. *You may ask why so many different typefaces.* They all s erve the same purpose but they express man's diversity. It is the same diversity we fin d in wine. I once saw a list of Médoc wines featuring sixty different Médocs all of the

same year. All of them were wines but each was different from the others. It's the nuances that are important. The same is true for typefaces. *Pourquoi tant d'Alphabets différents!* Tous servent au même but, mais aussi à exprimer la diversité de l'homme. C'est cette même diversité que nous retrouvons da ns les vins de Médoc. J'ai pu, un jour, relever soixante crus, tous de la même année. Il s'agissait certes de vins, mais tous étaient différents. Tout est dans la nuance du bouquet. Il en est de même pour les caractères! *Sie fragen sich, warum es notwendig ist, so viele Schriften zur Verfügung zu haben.* Sie die

nen alle zum selben, aber machen die Vielfalt der Menschen aus. Diese Vielfalt ist wie beim Wein. Ich habe einmal eine Weinkarte studiert mit sechzig Médoc-Weinen aus dem selben Jah r. Das ist ausnahmslos Wein, aber doch nicht al les der gleiche Wein. Es hat eben gleichwohl N uancen. So ist es auch mit der Schrift. *You may ask why so many different typefaces.* They all s erve the same purpose but they express man's diversity. It is the same diversity we fi nd in win

65 pt | –35 48 pt | –30 32 pt | –10 22 pt | –5 14.5 pt | 19.5 pt | 20 10 pt | 13 pt | 5 7.2 pt | 10.2 pt | 10 5.8 pt | 8 pt | 15

ÁBÇDÈFG HIJKLMÑ ÔPQRŠTÜ VWXYZ& ÆŒ¥$£€ 1234567890 âbçdéfghij klmñôpqrš tüvwxyzß fiflæœøłð [.,:;·'/---] (¿¡"«‹›»"!?) {§°%@‰*†}	ÁBÇDÈFG HIJKLMÑ ÔPQRŠTÜ VWXYZ& ÆŒ¥$£€ 1234567890 âbçdéfghij klmñôpqrš tüvwxyzß fiflæœøłð [.,:;·'/---] (¿¡"«‹›»"!?) {§°%@‰*†}
45 Light	*46 Light Italic*
ÁBÇDÈFG HIJKLMÑ ÔPQRŠTÜ VWXYZ& ÆŒ¥$£€ 1234567890 âbçdéfghij klmñôpqrš tüvwxyzß fiflæœøłð [.,:;·'/---] (¿¡"«‹›»"!?) {§°%@‰*†}	ÁBÇDÈFG HIJKLMÑ ÔPQRŠTÜ VWXYZ& ÆŒ¥$£€ 1234567890 âbçdéfghij klmñôpqrš tüvwxyzß fiflæœøłð [.,:;·'/---] (¿¡"«‹›»"!?) {§°%@‰*†}
55 Roman	*56 Italic*
ÁBÇDÈFG HIJKLMÑ ÔPQRŠTÜ VWXYZ& ÆŒ¥$£€ 1234567890 âbçdéfghij klmñôpqrš tüvwxyzß fiflæœøłð [.,:;·'/---] (¿¡"«‹›»"!?) {§°%@‰*†}	***ÁBÇDÈFG HIJKLMÑ ÔPQRŠTÜ VWXYZ& ÆŒ¥$£€ 1234567890 âbçdéfghij klmñôpqrš tüvwxyzß fiflæœøłð [.,:;·'/---] (¿¡"«‹›»"!?) {§°%@‰*†}***
65 Bold	*66 Bold Italic*

Frutiger, 1968
서체

Adrian Frutiger (1928–2015)
Charles de Gaulle International Airport, 프랑스

The Art Book, 1994
서적

Alan Fletcher (1931–2006)
Phaidon Press, 영국

Words and pictures on how to make twinkles in the eye and colours agree in the dark. Thoughts on mindscaping, moonlighting and daydreams. Have you seen a purple cow? When less can be more than enough. The art of looking sideways. To gaze is to think. Are you left-eyed? Living out loud. Buy junk, sell antiques. The Golden Mean. Standing ideas on their heads. To look is to listen. Insights on the mind's eye. Every status has its symbol. 'Do androids dream of electric sheep?' Why feel blue? Triumphs of imagination such as the person you love is 72.8% water. Do not adjust your mind, there's a fault in reality. Teach yourself ignorance. The belly-button problem.

PHAIDON

The Art of Looking Sideways, 2001
서적

Alan Fletcher (1931–2006)
Phaidon Press, 영국

Swissair, 1978
아이덴티티

Karl Gerstner (1930–2017)
Swissair, 스위스

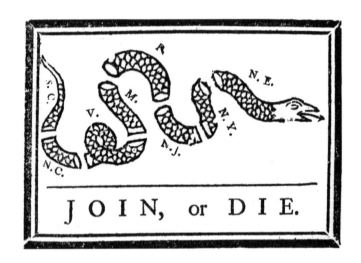

Join, or Die, 1754
상징

Benjamin Franklin (1706–1790)
미국

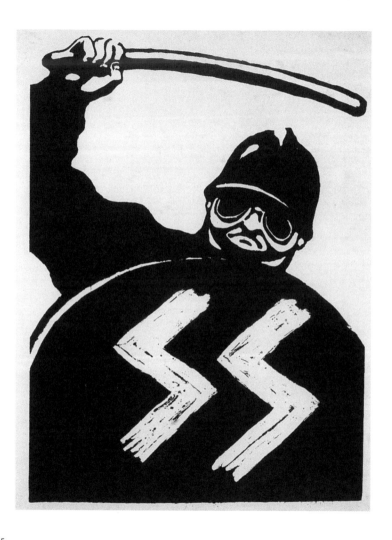

105

Atelier Populaire, 1968
포스터

Atelier Populaire
프랑스

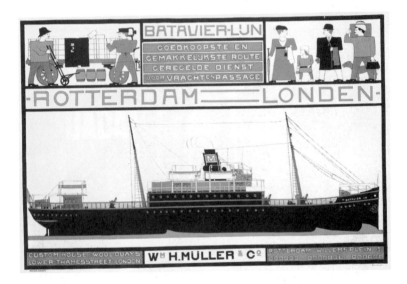

Batavier Lijn, Rotterdam–Londen, 1916
포스터

Bart van der Leck (1876–1958)
Wm H. Müller & Co, 네덜란드

Het Vlas, 1941
서적

Bart van der Leck (1876–1958)
De Spieghel, 네덜란드

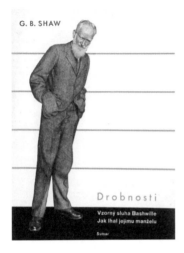
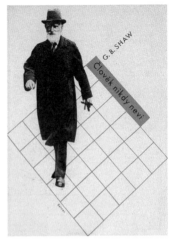
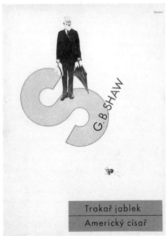
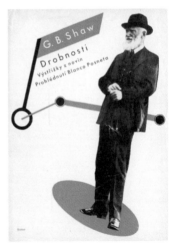

George Bernard Shaw Series, 1930–1933
도서 표지

Ladislav Sutnar (1897–1976)
Družstevní Práce, 체코

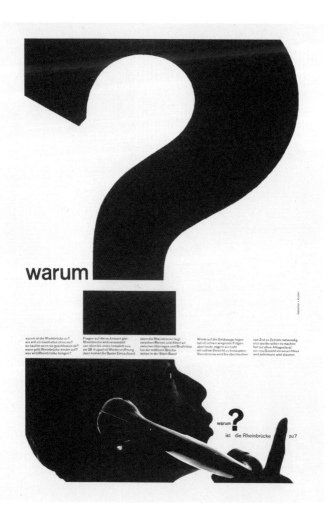

Rheinbrücke, 1959
광고

Karl Gerstner (1930–2017)
Rheinbrücke, 스위스

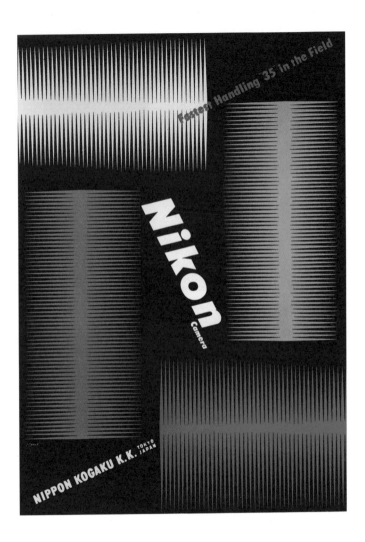

Nikon Camera, 1957
포스터

Yusaku Kamekura (1915–1997)
Nippon Kogaku Ltd., 일본

aæbcdefghijklmnoœø
pqrstuvwxyzß
åäöü
aÆbcdefghijklmnoŒ
pqrstuvwxyz
åÄÖÜ
01234567890%.',:;,,"«»
!?¡¿$£§&[](/)*+=

Rotis, 1988
서체

Otl Aicher (1922–1991)
독일

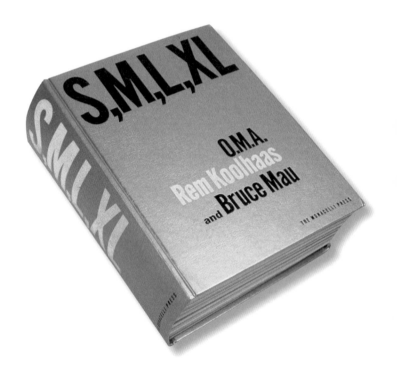

S,M,L,XL(Rem Koolhaas 지음), 1995
서적

Bruce Mau (1959–)
Office of Metropolitan Architecture,
네덜란드

Lufthansa, 1962–1964
아이덴티티

Otl Aicher (1922–1991) 외
Deutsche Lufthansa, 독일

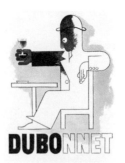

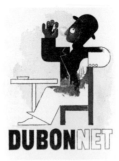

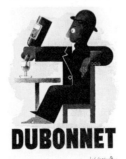

Dubo Dubon Dubonnet, 1932
포스터

A. M. Cassandre (1901–1968)
Dubonnet, 프랑스

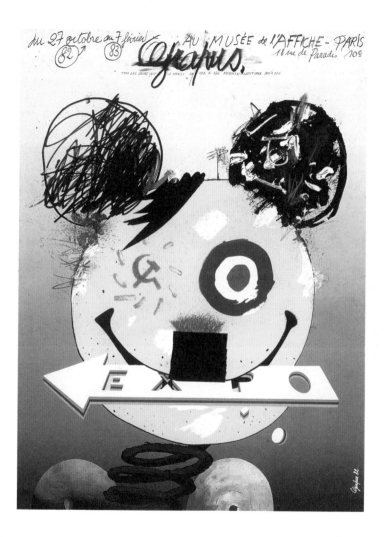

115

Grapus, 1982
포스터

Grapus
Musée de l'Affiche, 프랑스

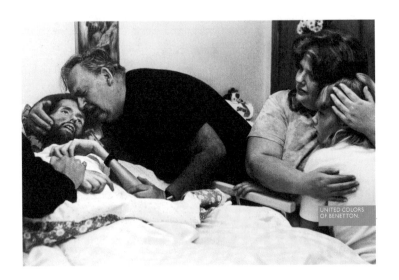

Benetton, 1982–2000
광고

Oliviero Toscani (1942–)
United Colors of Benetton, 이탈리아

Campaign for Nuclear Disarmament, 1958
상징

Gerald Holtom (1914–1985)
영국

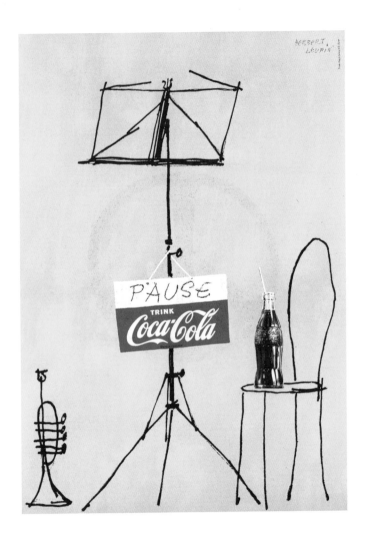

Pause—Trink Coca-Cola, 1953
포스터

Herbert Leupin (1916–1999)
The Coca-Cola Company, 미국

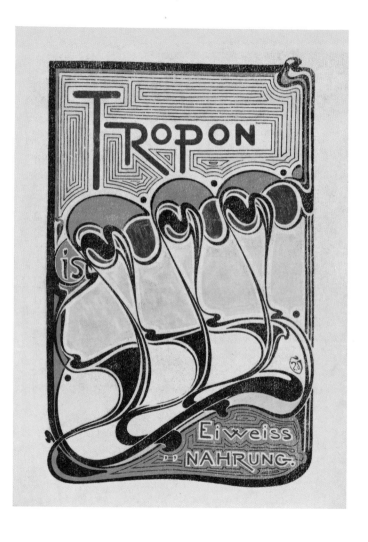

119

Tropon: L'Aliment le Plus Concentré, 1898
아이덴티티

Henry van de Velde (1863–1957)
Tropon, 독일

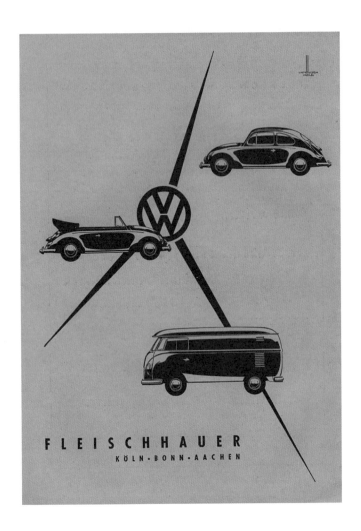

Volkswagen, 약 1938
로고

Franz Reimspiess (1900–1979)
Volkswagenwerk, GmbH, 독일

DIN
1451
Beiblatt 3

Normschriften
Engschrift Mittelschrift Breitschrift
mit Hilfsnetz gemalt Hilfsnetz für Malschablonen
Beispiele

Fette Engschrift

abcdefghijklmnopqrstuvwxl

yzßäöü&.,-:;!?") 1234567890

ÄÖÜABCDEFGHIJKLMNOPQRST

UVWXYZ

Fette Mittelschrift

abcdefghijklmnopqrs

tuvwxyzßäöü&.,-:;!?")

1234567890ÄÖÜABC

DEFGHIJKLMNOPQR

DIN and FF DIN, 1931/1980/1995
서체

작가 미상, Albert-Jan Pool (1960–)
Deutsches Institut für Normung, FontShop, 독일

Georgia

Latin ABCDEFGHIJKLMNO
PQRSTUVWXYZ&abcdefghij
klmnopqrstuvwxyzæœfifl1234
567890$¢£ƒ¥@%.,-:;!?()*†‡

Greek ABΓΔEZHΘIKΛMNΞ
OΠPΣTΥΦXΨΩαβγδεζηθικλμ
νξοπρσςτυφχψω

Cyrillic АБВГДЕЖЗИЙКЛМ
НОПРСТУФХЦЧШЩЪЫЬЭ
ЮЯабвгдежзийклмнопрсту
фхцчшщъыьэюя

Georgia, 1996
서체

Matthew Carter (1937–), Thomas Rickner (1966–)
Microsoft Corporation, 미국

Times New Roman, 1932
서체

Stanley Morison (1889–1967),
Victor Lardent (1905–1968)
The Times, 영국

Combinaisons Ornementales, 약 1900
서적

Alphonse Mucha (1860–1939), Maurice Verneuil
(1869–1942), George Auriol (1863–1938)
Librairie Centrale des Beaux-Arts, 프랑스

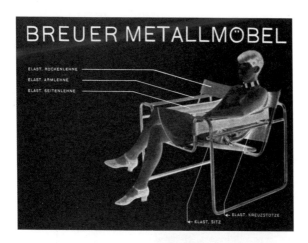

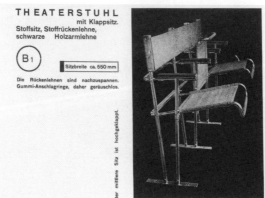

Breuer Metallmöbel, 1927
서적

Herbert Bayer (1900–1985)
Standard-Möbel, 독일

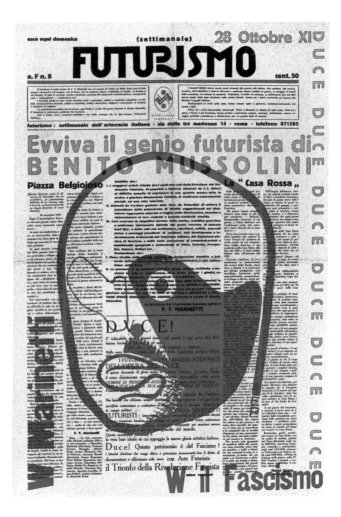

126

Futurismo, 1932–1934
잡지 및 신문

Enrico Prampolini (1894–1956)
이탈리아

Schiff nach Europa(Markus Kutter 지음), 1957
서적

Karl Gerstner (1930−2017)
Verlag Arthur Niggli, 스위스

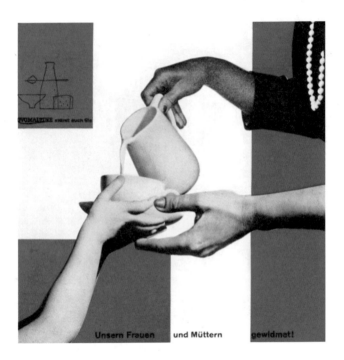

Ovomaltine, 1950년대
광고

Carlo Vivarelli (1919–1986)
Ovomaltine, 스위스

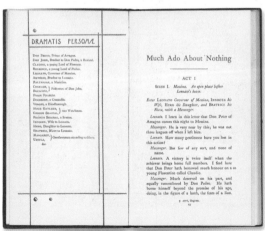

The Red Letter Shakespeare, 1904–1908
서적

Talwin Morris (1865–1911)
Blackie & Son Ltd., 영국

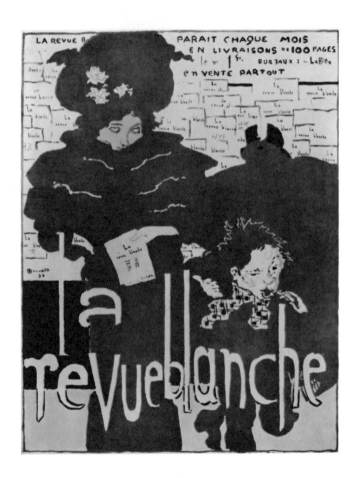

La Revue Blanche, 1894
포스터

Pierre Bonnard (1867–1947)
La Revue Blanche, 프랑스

Vormgevers, 1968
포스터

Wim Crouwel (1928–2019)
Stedelijk Museum, 네덜란드

Danese, 1957
로고

Franco Meneguzzo (1924–2008)
Danese, 이탈리아

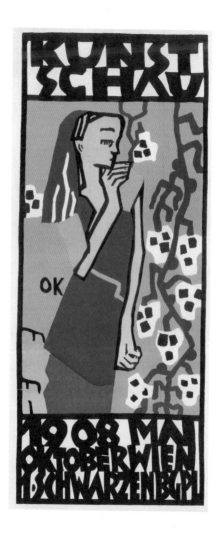

Baumwollpflückerin, 1908
포스터

Oskar Kokoschka (1886–1980)
Kunstschau, 오스트리아

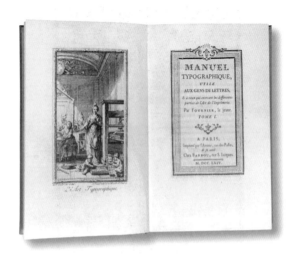

Manuel Typographique, 1764
서적

Pierre-Simon Fournier (1712–1768)
Jean-Joseph Barbou, 프랑스

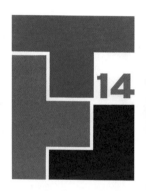

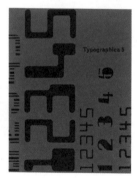

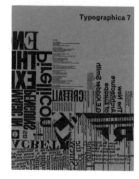

Typographica, 1949–1967
잡지 및 신문

Herbert Spencer (1924–2002)
Lund Humphries, 영국

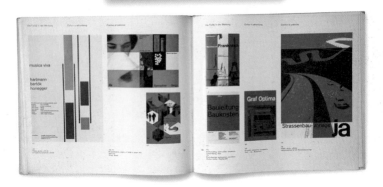

The Graphic Artist and His Design Problems, 1961
서적

Josef Müller-Brockmann (1914–1996)
Verlag Arthur Niggli, 스위스

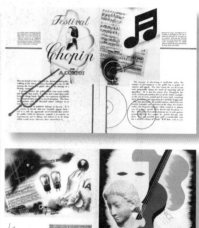

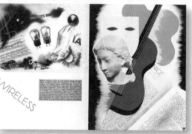

Mise en Page: The Theory and Practice
of Layout, 1930
서적

Alfred Tolmer (1876–1957)
영국

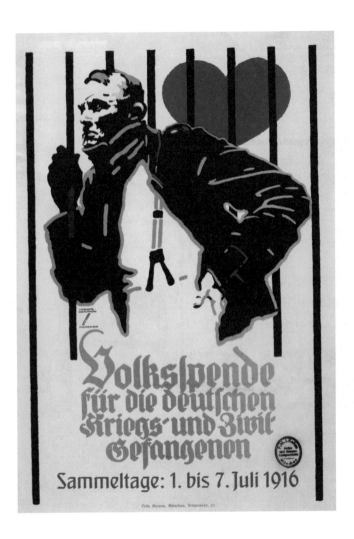

Volksspende
für die deutschen
Kriegs- und Zivil
Gefangenen

Sammeltage: 1. bis 7. Juli 1916

Fritz Maison, München, Brunnerstr. 25.

People's Charity for German Prisoners of War and
Civilian Internees, 1916
포스터

Ludwig Hohlwein (1874–1949)
German Government, 독일

Verdana

Latin ABCDEFGHIJKLMNO
PQRSTUVWXYZ&abcdefghi
jklmnopqrstuvwxyzæœfifl
1234567890$¢£ƒ¥@%#+

Greek ΑΒΓΔΕΖΗΘΙΚΛΜΝΞ
ΟΠΡΣΤΥΦΧΨΩαβγδεζηθικλ
μνξοπρϛτυφχψω

Cyrillic АБВГДЕЖЗИЙКЛМ
НОПРСТУФХЦЧШЩЪЫЬЭ
ЮЯабвгдежзийклмнопрст
уфхцчшщъыьэюя

Verdana, 1996
서체

Matthew Carter (1937–), Thomas Rickner (1966–)
Microsoft Corporation, 미국

Pirelli, 1946
로고

작가 미상
Pirelli, 이탈리아

Pirelli Slippers, 1962
광고

Fletcher/Forbes/Gill
Pirelli, 이탈리아

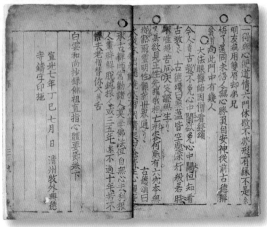

불조직지심체요절, 1377
서적

작가 다수
흥덕사, 대한민국

Thoughts on Design, 1947
서적

Paul Rand (1914–1996)
George Wittenborn, 미국

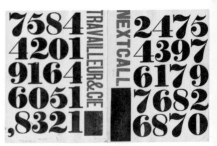

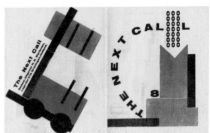

The Next Call, 1923–1926
잡지 및 신문

Hendrik Nicolaas Werkman (1882–1945)
네덜란드

Lexicon, 1992
서체

Bram de Does (1934–2015)
The Enschedé Font Foundry, 네덜란드

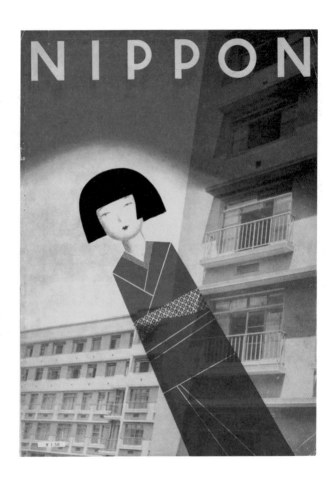

Nippon, 1934–1944
잡지 표지

Nihon Kobo
일본

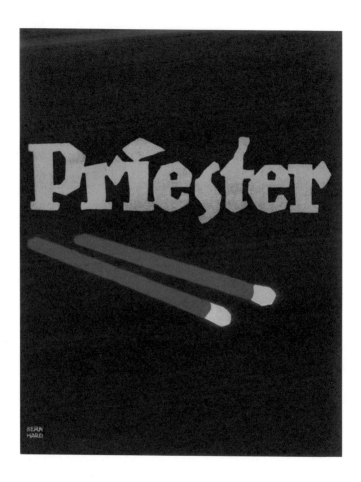

Priester, 1905
포스터

Lucian Bernhard (1883–1972)
Priester, 독일

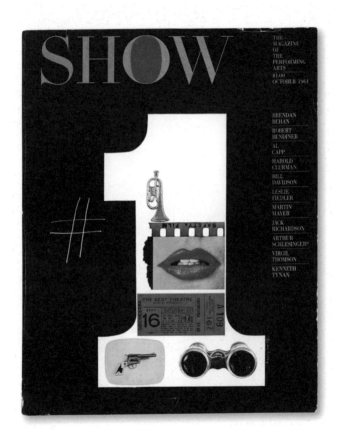

Show, 1961–1964
잡지 및 신문

Henry Wolf (1925–2005), Sam Antupit (1932–2003)
Hartford Publications, 미국

SPECIMEN

DES

NOUVEAUX CARACTÈRES

DE LA FONDERIE ET DE L'IMPRIMERIE

DE P. DIDOT, L'AINÉ,

CHEVALIER DE L'ORDRE ROYAL DE SAINT-MICHEL,

IMPRIMEUR DU ROI ET DE LA CHAMBRE DES PAIRS,

DÉDIÉ

À JULES DIDOT, FILS,

CHEVALIER DE LA LÉGION D'HONNEUR.

À PARIS,

CHEZ P. DIDOT, L'AINÉ, ET JULES DIDOT, FILS,

RUE DU PONT DE LODI, Nº 6.

MDCCCXIX.

Didot, 약 1784
서체

Firmin Didot (1764–1836)
Didot Foundry, 프랑스

-Fette Fraktur-

ABCDEFGHIJ
KLMNOPQRST
UVWXYZ

abcdefghijklmnopqr
stuvwxyz

1234567890
$%&(,.;:!?)

Fette Fraktur, 1850
서체

Johann Christian Bauer (1802–1867)
Englische Schriftschneiderei und Gravieranstalt,
독일

151

The Push Pin Graphic, 1957–1980
잡지 및 신문

Seymour Chwast (1931–) 외
Push Pin Studio, 미국

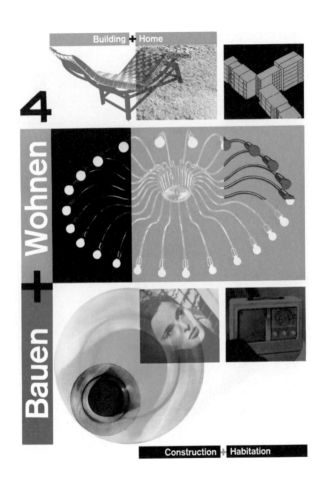

Bauen + Wohnen, 1947–1956
잡지 및 신문

Richard Paul Lohse (1902–1988)
Bauen + Wohnen, 스위스

82477 a 5/6 p Min. ca. 3 kg 150 a 42 A ⟹ Sign. 82

Unter den industriellen Erzeugnissen, die von Rösch
entwickelt wurden, nahmen moderne Tapeten einen
TAPETEN FÜR DIE NEUE WOHNUNG 1234567890

82478 6 p Min. ca. 4 kg 180 a 46 A

In the pig-iron branch of iron and steel trade pro-
duction has by only one meaning resumed normal
CENTRAL AMERICAN RAILROAD STATION

82480 8 p Min. ca. 5 kg 130 a 38 A

Die Zusammenarbeit mit der Industrie
POLYTECHNISCHE LEHRANSTALT

82481 10 p kl. Bild ca. 6 kg 112 a 32 A ⟹ Sign. 82

Fantaskiske kaktuspark i Monaco
REJSEBOG TIL SYDFRANKRIG

82482 10 p Min. ca. 6 kg 106 a 32 A

Musée d'Extrême-Orient à Paris
ÉTUDE DE LA CIVILISATION

82483 12 p Min. ca. 6 kg 72 a 22 A

Kraftfahrzeug-Reparaturen
AUTOMOBIL-EXPORTE

82484 14 p Min. ca. 7 kg 58 a 18 A

La chronique des lettres
AGENCE DE VOYAGE

82485 16 p Min. ca. 8 kg 54 a 18 A

Profileisen-Walzwerk
STAB 1234567890

82486 20 p Min. ca. 10 kg 46 a 14 A

Antenna systems
RADIOSTUDIO

Größere Grade als Plakatschrift in «Plakador»

82487 24 p Min. ca. 10 kg 34 a 10 A

Transportkran
WERKSTOFF

82488 28 p Min. ca. 12 kg 30 a 8 A

Atomantrieb
ZENTRALE

82489 36 p Min. ca. 14 kg 22 a 6 A

Biblioteca
PINTURA

82490 48 p Min. ca. 16 kg 10 a 4 A

Scripts

82491 60 p Min. ca. 20 kg 8 a 4 A

MAIN

82492 72 p Min. ca. 24 kg 8 a 4 A

Buch

153

Akzidenz-Grotesk, 1896
서체

작가 미상
H. Berthold AG, 독일

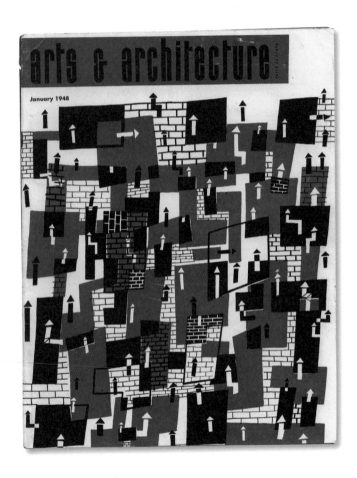

Arts & Architecture, 1938–1962
잡지 표지

작가 다수
John Entenza, 미국

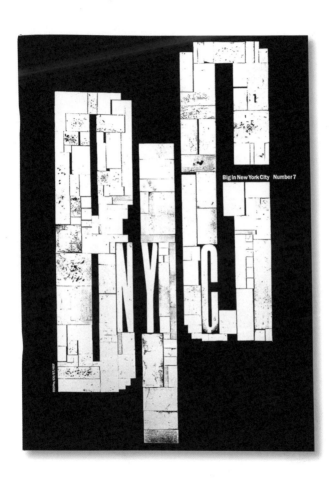

Big In New York City Number 7

Big Magazine, 1994–1998
잡지 및 신문

Vince Frost (1964–)
Location Printing Big, S. L., 스페인

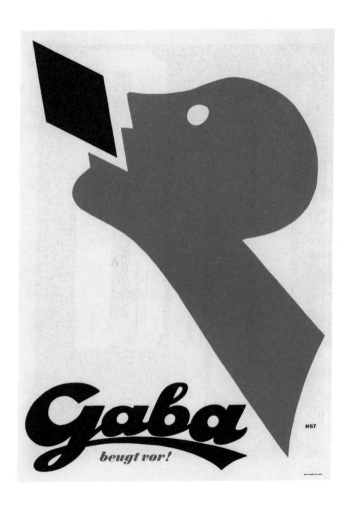

Gaba, 1927
포스터

Niklaus Stöcklin (1896–1982)
Goldene Apotheke Basel, 스위스

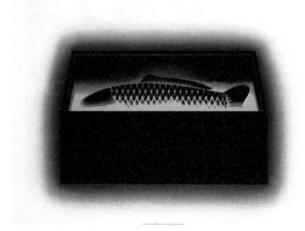

New Music Media, New Magic Media, 1974
포스터

Koichi Sato (1944–2016)
Mei Corporation, 일본

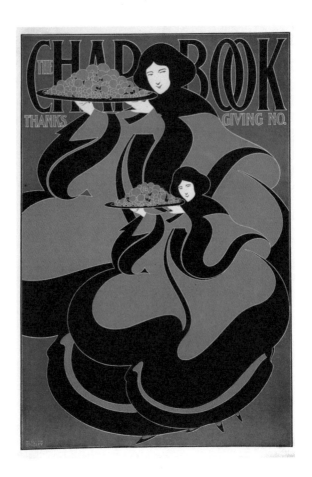

The Chap-Book, 1894–1898
잡지 표지

William H. Bradley (1868–1962)
Stone & Kimball, 미국

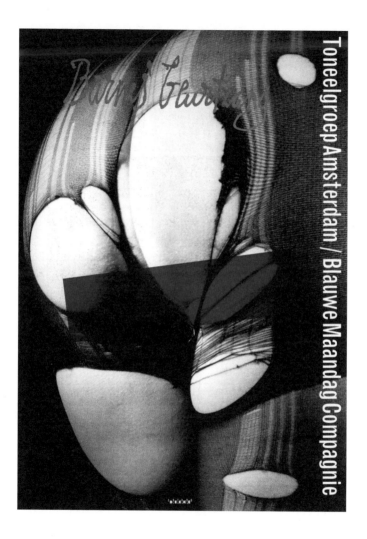

Barnes' Beurtzang, 1985–1995
포스터

Anthon Beeke (1940–2018)
Toneelgroep Amsterdam, 네덜란드

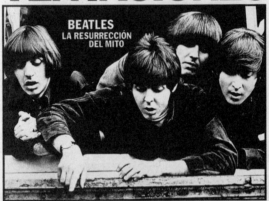

EL PAIS
NÚMERO 14
Viernes 28 de enero de 1994

DE LAS
TENTACIONES

BEATLES
LA RESURRECCIÓN
DEL MITO

DUROS COMO PIEDRAS: los segundones del cine toman el poder. **STEPHEN FREARS** nos ofrece su **CAFÉ IRLANDÉS.**
CINE: estrenos de la semana. **MODA:** el *punk* rompe la pana. **'SILOSMANÍA':** el gregoriano arrasa. **VIAJES:** el carnaval de Cádiz.

Tentaciones, 1993–현재
잡지 및 신문

Fernando Gutiérrez (1963–)
El Pais, 스페인

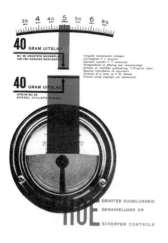

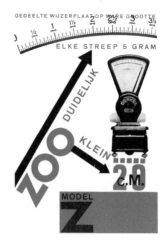

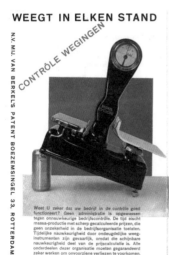

Berkel, 1927–1932
광고

Paul Schuitema (1897–1973)
U.S. Slicing Machine Company, 미국

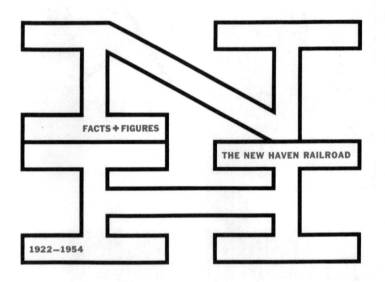

FACTS + FIGURES

THE NEW HAVEN RAILROAD

1922–1954

The New Haven Railroad, 1954
아이덴티티

Herbert Matter (1907–1984) 외
New Haven Railroad, 미국

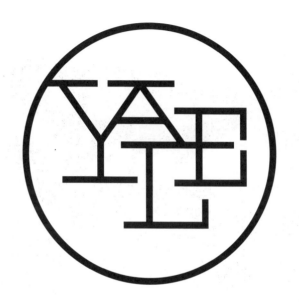

Yale University Press, 1985
로고

Paul Rand (1914–1996)
Yale University Press, 미국

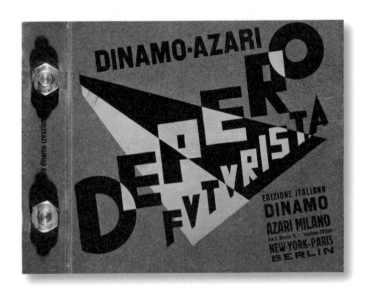

Depero Futurista, 1927
서적

Fortunato Depero (1892–1960)
Dinamo Azari, 이탈리아

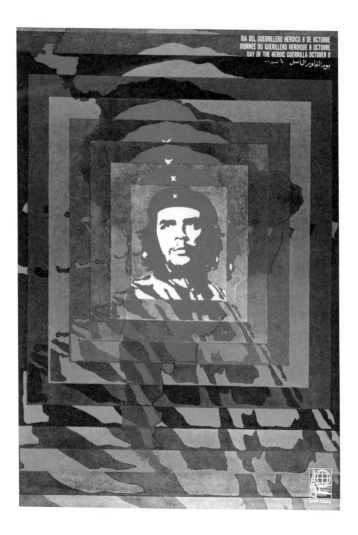

165

Day of the Heroic Guerrilla, 1968
포스터

Elena Serrano (1934–)
OSPAAAL, 쿠바

American Broadcasting Company, 1961
로고

Paul Rand (1914–1996)
American Broadcasting Company, 미국

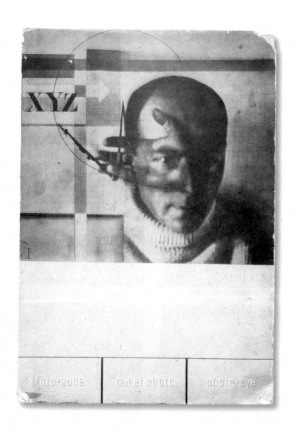

Foto-Auge, 1929
서적

Franz Roh (1890–1964), Jan Tschichold (1902–1974)
Akademischer Verlag Dr. Fritz Wedekind & Co., 독일

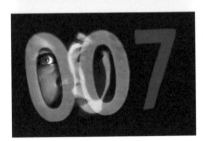
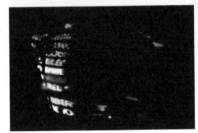

From Russia with Love, 1963
영화 그래픽

Robert Brownjohn (1925–1970)
United Artists, 영국

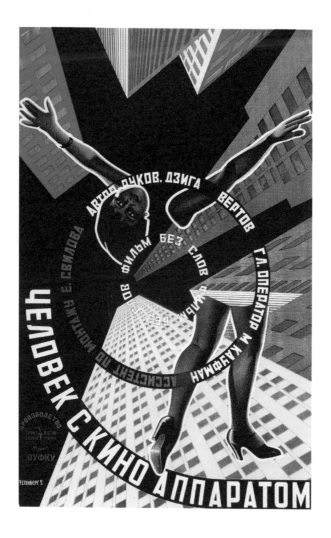

169

The Man with the Movie Camera, 1929
포스터

Georgii Stenberg (1900–1933), Vladimir Stenberg
(1899–1982)
Reklam Film, 러시아

Falsch!
Schrintzer sehr „sachliche"
Form, die aber bei näherem
Zusehen doch sorgars äußer-
lich ist und nicht dem Text ent-
spricht. In der Mitte des Briefs
bei man große Mühe, an der
richtigen Stelle weiterzulesen.
Gewisse Erscheinungsformen
der absoluten Malerei sind,
rein äußerlich begriffen, in
diese Typographie übernom-
men worden, aber Typogra-
phie ist keine Malerei

schon Arbeiten entlehnen, nur äußerlich begriffene Formen sinnlos an.
Ein ähnliches Beispiel ist die zweifarbige Geschäftsempfehlung auf dieser
Seite. Auch hier eine vorausgewollte, äußerliche Form, die nicht aus dem
Text und seiner logischen Gliederung entwickelt wurde, und ihr daher ins
Gesicht schlägt. Mangelhaft ist weiterhin das Fehlen farbiger Kontraste, das
das blasse und langweilige Aussehen des Ganzen hervorruft.
Ganz schlimm ist der Zeitschriftenumschlag auf der gegenüberliegenden
Seite. Eine Form, die „technisch" sein will, aber dem Wesen der Technik
vollkommen widerspricht. Hier überall mischt sich schon jene „Kunst" ein,
die wir bekämpfen — eine Künstlichkeit, die am Wesentlichen vorbeizielt
und nur eine schöne Form machen will, die dann eben zu all dem Zweck
nicht mehr entspricht. Die Phantasie muß sich auf der Basis der realen
Forderungen entwickeln, wenn es sich um die Gestaltung der Wirklichkeit
handelt. (In der Malerei ist es anders: dort sind ihr keine Fesseln angelegt,
weil die Aufgabe zwecklentlöst ist.)

86

Vielfach trifft man auch eine Verwendung historischer Schriften (Schwa-
bacher, Gotisch, Fraktur) in der Art zeitgemäßer Typographie an. Es ist aber
falsch, diese historischen Formen anzuwenden — sie sind unserer Zeit
fremd und können höchstens in einer ihrer Zeit gemäßen Weise angewandt
werden. Können Sie sich einen Flieger mit Vollbart vorstellen?
Der Übergang positiver in negative Schrift, den zuerst Gebrauchsgraphiker
angewendet haben, ist auch zuweilen in rein typographischen Erzeugnissen

Falsch!
Das Wort „Revue" in schwer lesbaren, sehr kompliziert herzustellenden Schrift-
formen; zudem eine rein historisch Verwendung abstrakter Formen, denn das fettliche
Linienkreuz. Der Papiergrund ist an dem Arrangement schuldig. Das Ganze ein
selbstverantene Müheverhältnis die Absichten der neuen Typographie. Diese erzeugt
nicht dekorative Formen, sondern gestaltet, — bindet die Gegebenheiten des Textes,
das durch die sinnfälligen Formen reizvon reizvoll, zu einem harmonischen Ganzen.

87

Edel-Grotesk

fett (Reichsgrotesk)

JOHANNES WAGNER GmbH. Schriftgießerei und Messinglinienfabrik
Ingolstadt/Donau, Römerstraße 35/37 / Fernruf Ortskennzahl (0841) 24 47
Telegramme: Hartschrift Ingolstadtdonau

Hausschnitt

Geschnitten in 6 8 10 12 14 16 20 24 28 36 48 60 und 72 p

WEITERE GARNITUREN

mager
halbfett
dreiviertelfett
breit mager
breit halbfett
breit fett

Erstguß im Jahre 1927
Signatur: Normal
Zifferndicke: Bildweite

KLASSIFIKATION

Ziffernhöhe: **H123Hm45m**

Drucktypenverzeichnis

abcdefghijklmnopqrstuvwxyz
äöü ß ABCDEFGHIJKLMNOP
QRSTUVWXYZ1234567890 &
.,:;-'([!?§*†,,

Akzente
á à â é è ê ë ï ì î î ó ò ô ú ù û
ç æ œ É È Ê Ë Ç Æ Œ

Übersetzer ab 24 p

´ ` ¨

Buchstabenzähler für Zeilenlänge:	6	8	12	16	20	24	28	Cicero
p			Anzahl der Gemeinen					
6	17	23	34	45	56	68	79	
8	13	18	26	35	43	52	62	
10	12	15	22	29	38	45	53	
12	10	13	19	25	31	38	44	
14	8	12	16	22	27	32	39	
16	7	10	14	19	24	28	33	

Verwendung der Schriften nur gemäß den Lieferbedingungen
der Schriftgießerei. Nachbildung verboten.
Schriftmuster-Karteikarte nach DIN 16517

Jowa 32

Edel-Grotesk, 1912–1914
서체

Wagner & Schmidt
독일

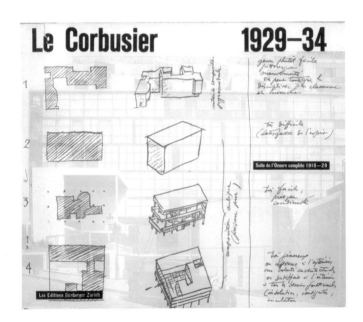

Le Corbusier & Pierre Jeanneret: Oeuvre Complète, 1935–1939
서적

Max Bill (1908–1994)
Les Éditions Girsberger, 스위스

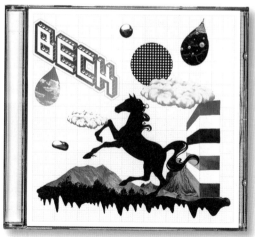

Beck—The Information, 2006
레코드 및 CD 커버

Big Active
Beck Hansen, 미국

AaBbCcDdEeFfGgHhIiJjKkLlMmNnOoPp QqRrSsTtUuVvWwXxYyZz1234567890&ÆŒ$¢£%!?()[]

UPPER AND LOWER CASE. THE INTERNATIONAL JOURNAL OF TYPOGRAPHICS PUBLISHED BY THE INTERNATIONAL TYPEFACE CORPORATION. VOLUME ONE, NUMBER ONE. 1973

In this issue:

Typography and the New Technologies
A retrospective by Aaron Burns of the development of the emerging technologies in the 20th Century; the challenges, the opportunities.

Information, Please
The New York Times Information Bank is a computerized system that can help you find out everything about anybody or anything—that was reported in a newspaper or magazine.

Stop the "Perpetrators"
A scathing indictment by Edward Rondthaler of the unscrupulous typeface design pirate companies which unconscionably copy for cut-rate sale the original work of creative artists.

What's so Hot about Robert Indiana?
New York Times Art Critic John Canaday with some biting observations on the work of this painter, with a comparison by a graphic designer of how "love" really should be.

Art and Typography
Willem Sandberg, former Director of Amsterdam's Stedelijk Museum, considers the function of the artist in society and in the shaping of new communications patterns.

Is Avant Garde avant garde?
Presenting the story behind this ITC typeface, how it came to be designed by Herb Lubalin, and why he thinks maybe it should never have happened.

My Best with Letters
Four famous designers offer their one "best" piece of typographic art.

Young Typography
Featuring each issue the best, the most unusual, the most significant work being done by students throughout the world.

The Spencerian Revival
Tom Carnase, one of the foremost designers of letterforms, has created a trend back to Spencerian through his artful handling of this script form.

Corporate Design is Big Business
And small business. Both are finding that the image they present to the public is becoming more and more a factor in their successful growth. The first article on corporate design is by Lou Dorfsman, Design Director, Columbia Broadcasting System. The second, by Ernie Smith, Proprietor of Port Jerry, a rustic resort.

A Satire of Newspaper Logos
The prominent illustrator and satirist, Chas. Slackman, depicts his graphic impressions of the nature of some of our most prominent newspapers through the redesign of their logotypes.

Non-Communication
Ed Sorel, one of America's foremost satirists, expresses his views on the subject of non-communication in no uncertain terms. These fascinating drawings will be a regular feature in "U&lc."

What's New from ITC
A first-time showing of the newest creations of typeface designers to be offered by ITC to the world buying public through ITC Subscribers.

Typography and the New Technologies

When I went to art school, I learned that many of my fellow students had problems when it came to drawing certain parts of the human anatomy. They simply could not draw hands or feet.

I first became conscious of their difficulties when I noticed that the people who appeared in their layouts never had hands or feet. Hands always seemed to be behind peoples' backs or in pockets. Feet were always out of view, either behind a desk, or the people were cropped at the waist or knees.

People, however, do have hands and feet, and very often they must be shown. The advertisements created by these students very often suffered as a result of these simple but important handicaps.

CONTINUED ON PAGE 1

Stop the "Perpetrators"

Danger. This article has been labeled "Stop the Perpetrators" for good reason. The alarm is genuine.

No adequate law protects the type designer or photocomposing machine manufacturer from unauthorized duplication of the machines most vital part: the typeface or font negative. Unauthorized contact duplication of these critical negatives has reached dangerous proportions, and the graphics industry can no longer afford to disregard the fact—to disregard the demoralizing effect it is having on creative talent. It is a blight on the industry's legitimate business practices, and bringing it under control is a worthy endeavor calling for the concerted action of all. But more about that later, here is the background.

We operate in a free system where ethics and law contribute mightily to the function...

CONTINUED ON PAGE 1

Information, Please

Suppose that you wanted to find out... WHO is the new head of the Johnson Foundation?

WHAT were the basic terms of the General Motors-Curtiss-Wright agreement for the Wankel engine?

WHEN was the Antishka atomic test conducted?

WHERE will Sverdloff-Dressler Company build a steel foundry in Russia?

WHY did Secretary Volpe sign a transportation research agreement with the Polish Government?

HOW did Martha Mitchell come to blow the whistle on the Watergate?

Answer:
You'd merely consult the remarkable new Information Bank of The New York Times.

This eminent newspaper has recently taken a giant step into the 21st Century with the inauguration of the world's first computerized system for the storage and retrieval of the richly varied contents of newspapers and magazines.

CONTINUED ON PAGE 1

What's so Hot about Robert Indiana?

A lot of friends in advertising-related designers all-have been asking themselves lately, "What," they want to know, "is so hot about Robert Indiana?" "What's he got that we haven't?" they want to know. "Look," they say, "we turn out designs like his-only better-every day in the week." What's so special about Robert Indiana?
What indeed.

I was mulling this over the other day when I came across an article by New York Times Art Critic, John Canaday. Mr. Canaday was exploring this very idea. He'd just been to a recent new exhibition at the Denise Rene Gallery in New York, which was presenting a one-man show of Indiana's designs, and he hadn't gotten over it yet.

For the uninitiated, Robert Indiana is the creator of LOVE, that cleverly arranged four

CONTINUED ON PAGE 1

art and typography

Let us consider first the function of the artist in society. The men who handle the antique furniture in my museum have developed a vocabulary of their own when they speak of styles. They call Louis XIV, Louis with the curved legs.

Louis XV, Louis with the bow legs.

Louis XVI, Louis with the straight legs.

Now the legs of these kings, I guess, actually did not differ so much from each other, but it was not the kings who created these styles.

It was the artists, the architects, the painters and sculptors, the musicians and the authors who tried to render the essence of the epoch, who made the impact of a certain period visible, audible, perceptible.

The artist creates the face of society. His work enables us to revive the past. To cite an example: the paintings and papers of Jacques-Louis David are for us the incarnation of Paris around 1800. How does this come into being?

CONTINUED ON PAGE IX

U&lc, 1973–1999
잡지 및 신문

Herb Lubalin (1918–1981), Aaron Burns (1922–1991), Ed Rondthaler (1905–2009)
International Typographic Corporation, 미국

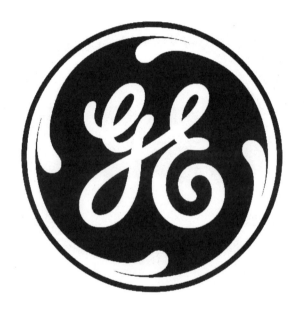

General Electric, 약 1890
로고

작가 미상
General Electric, 미국

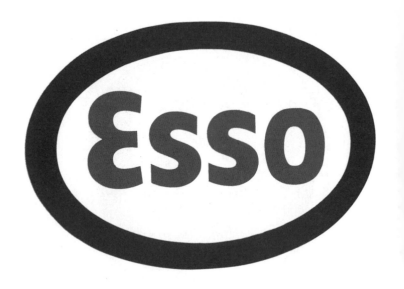

Esso, 1933
로고

작가 미상
Standard Oil Co. of New Jersey, 미국

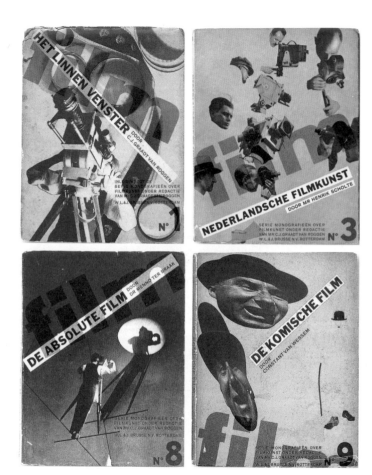

Film: Serie Monografieën over Filmkunst,
1931–1933
잡지 표지

Piet Zwart (1885–1977)
W. L. & J. Brusse N.V., 네덜란드

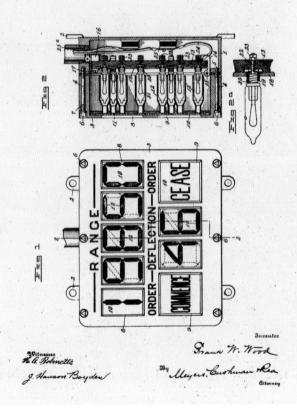

F. W. WOOD.
ILLUMINATED ANNOUNCEMENT AND DISPLAY SIGNAL.
APPLICATION FILED JUNE 17, 1908.

974,943.

Patented Nov. 8, 1910.
3 SHEETS—SHEET 1.

Witnesses
H. A. Palmetta
J. Hanson Boyden

Inventor
Frank W. Wood
By Meyers. Cushman & Rea
Attorney

Seven-Segment Display, 1908
서체

Frank W. Wood (연도 미상)
미국

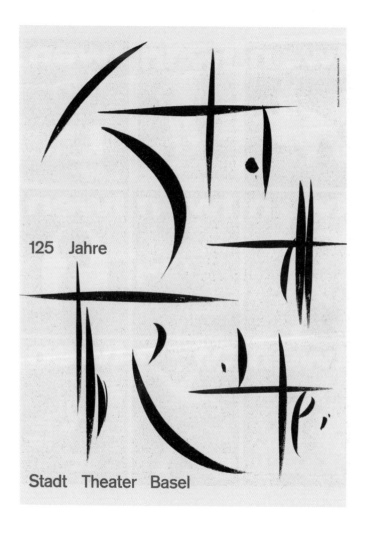

125 Jahre

Stadt Theater Basel

Stadt Theater, 1955–1967
포스터

Armin Hofmann (1920–2005)
Stadt Theater, 스위스

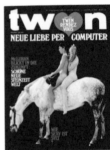
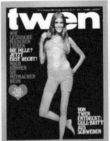
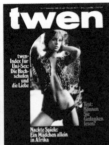
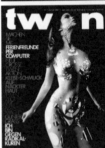
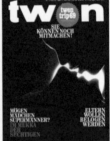
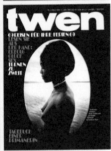
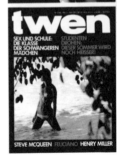
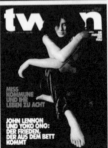
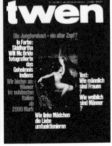

Twen, 1959–1971
잡지 및 신문

Willy Fleckhaus (1925–1983)
Adolf Theobald and Stephan Wold, 독일

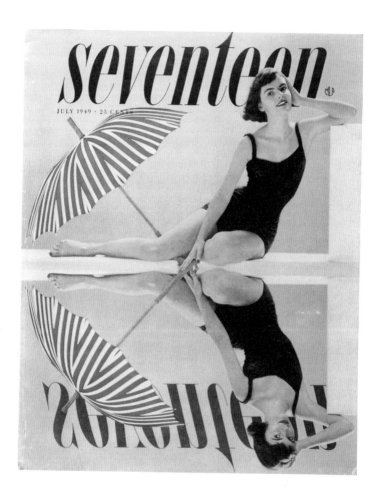

Seventeen, 1947–1950
잡지 및 신문

Cipe Pineles (1908–1991)
Condé Nast Publications, 미국

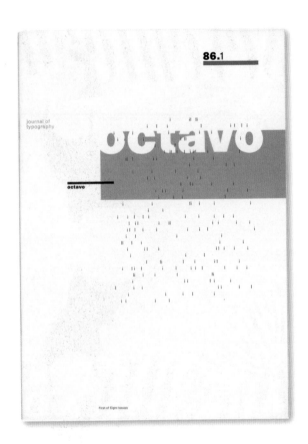

Octavo, 1986–1992
잡지 및 신문

Mark Holt (1958–), Hamish Muir (1957–),
Simon Johnston (1959–)
8vo, 영국

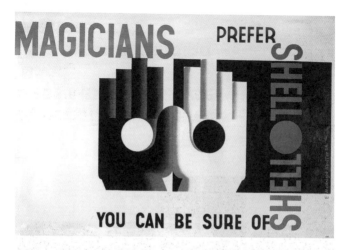

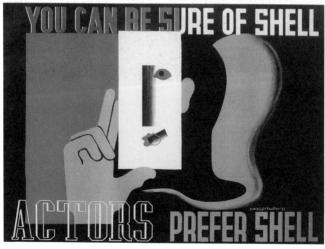

183

You Can Be Sure of Shell, 1929–1939
포스터

Edward McKnight Kauffer (1890–1954)
Shell, 영국

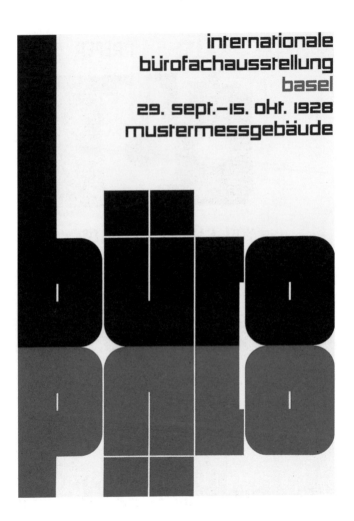

Büro, 1928
포스터

Theo Ballmer (1902–1965)
Internationale Bürofachausstellung, 스위스

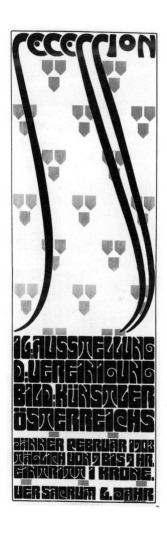

Secession 16. Ausstellung, 1903
포스터

Alfred Roller (1864–1935)
Vienna Secession, 오스트리아

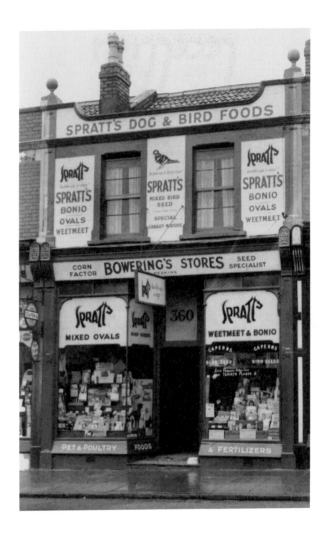

186

Spratt's, 1936
로고

Max Field-Bush (연도 미상)
Spratt's, 영국

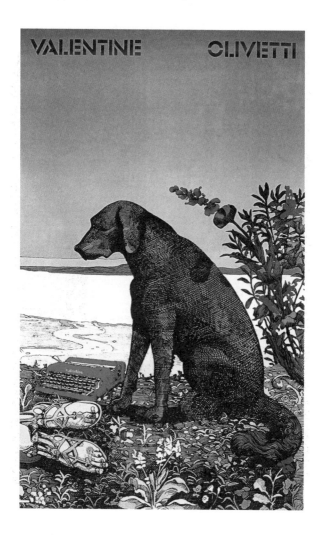

Valentine, 1969
포스터

Milton Glaser (1929–)
Olivetti, 이탈리아

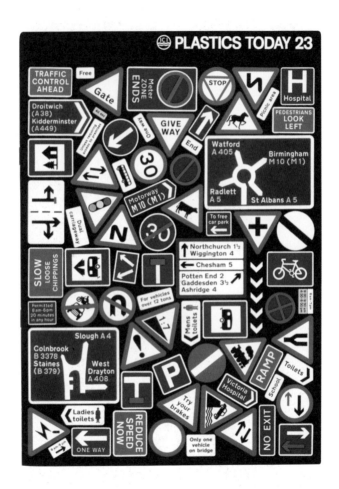

Plastics Today, 1965
잡지 및 신문

Colin Forbes (1928–2006)
Kynoch Press, for Imperial Chemical Industries, 영국

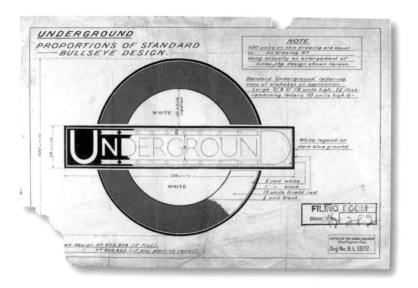

London Underground, 1918
로고

Edward Johnston (1872–1944)
London Underground, 영국

189

Also Sprach Zarathustra, 1908
서적

Henri van de Velde (1863–1957)
Insel Verlag, 독일

The Chase Manhattan Bank Annual Report to Stockholders for 1961

Chase Manhattan Bank, 1961
로고

Ivan Chermayeff (1932–2017)
Chase Manhattan Bank, 미국

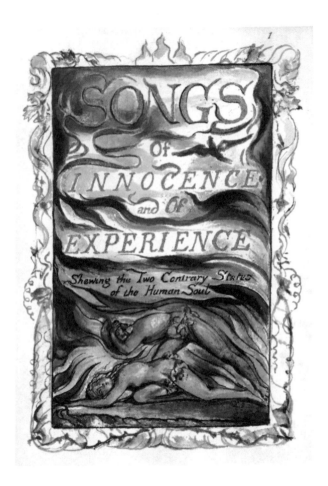

Songs of Innocence and of Experience,
1789–1794
서적

William Blake (1757–1827)
영국

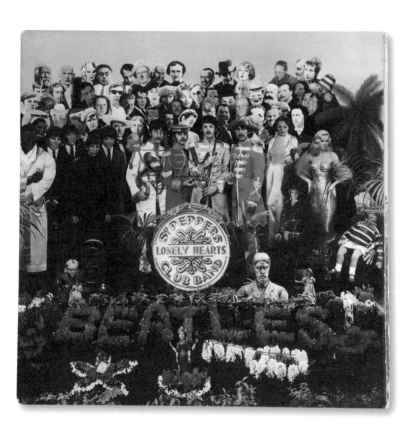

The Beatles—Sgt. Pepper's Lonely Hearts
Club Band, 1967
레코드 및 CD 커버

Peter Blake (1932–), Jann Haworth (1942–)
EMI, 영국

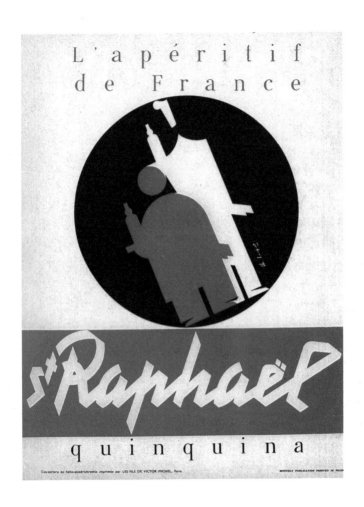

Saint-Raphaël Quinquina, 1937–1960
광고

Charles Loupot (1892–1962)
Saint-Raphaël, 프랑스

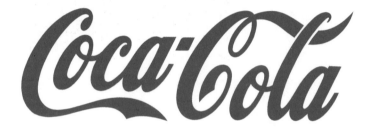

Coca-Cola, 1886
로고

Frank Mason Robinson (1845–1923)
The Coca-Cola Company, 미국

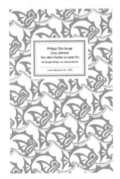

Insel-Bücherei, 1912
도서 표지

Anton Kippenberg (1874–1950),
Gotthard de Beauclair (1907–1992)
Insel Verlag, 독일

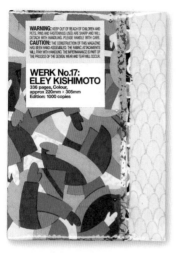
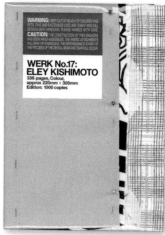
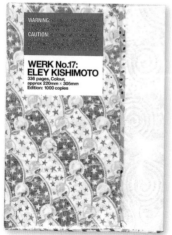

WERK No. 17: Eley Kishimoto, 2010
잡지 및 신문

Theseus Chan (1961–), Joanne Lim (1982–)
WORK, 싱가포르

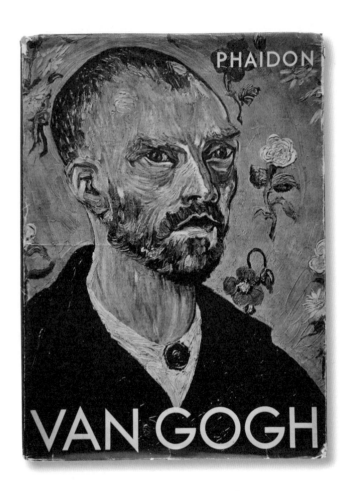

Van Gogh, 1936
서적

Béla Horovitz (1898–1955)
Phaidon Press, 오스트리아

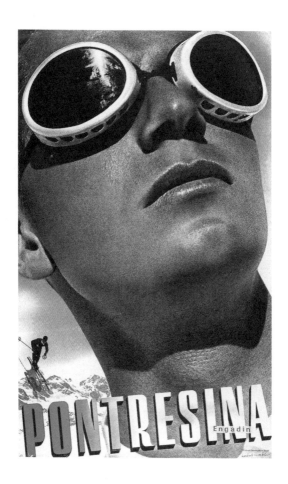

Pontresina, 1935
포스터

Herbert Matter (1907–1984)
Schweizerische Verkehrszentrale, 스위스

McDonald's, 1962
로고

Jim Schindler (연도 미상)
McDonald's, 미국

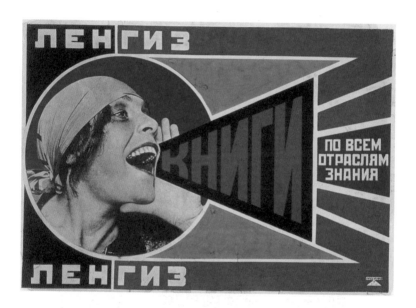

Knigi, 1924
포스터

Aleksandr Rodchenko (1891–1956)
Gosizdat (State Publishing House), 러시아

Sweet's Files, 1941–1960
서적

Ladislav Sutnar (1897–1976)
McGraw-Hill, 미국

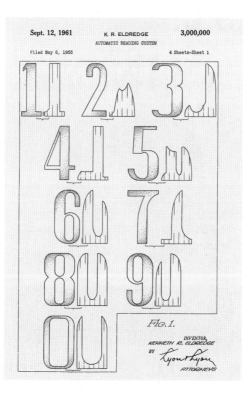

Magnetic Ink Character Recognition, 1956
서체

Stanford Research Institute
General Electric, 미국

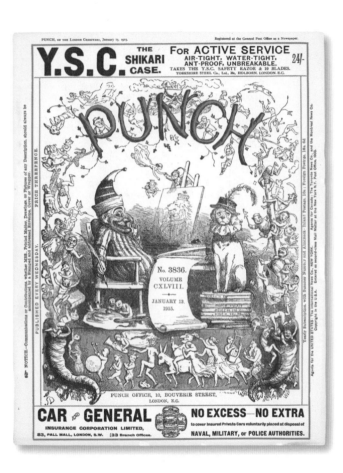

Punch, 1841–2002
잡지 및 신문

Mark Lemon (1809–1870) 외
영국

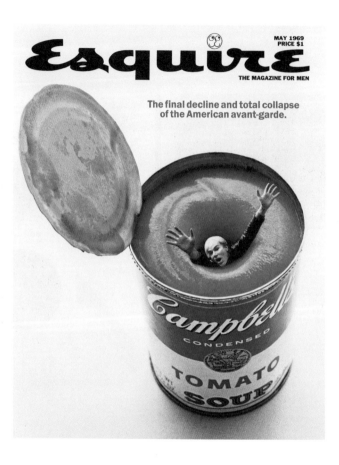

Esquire, 1962–1972
잡지 표지

George Lois (1931–)
Esquire, 미국

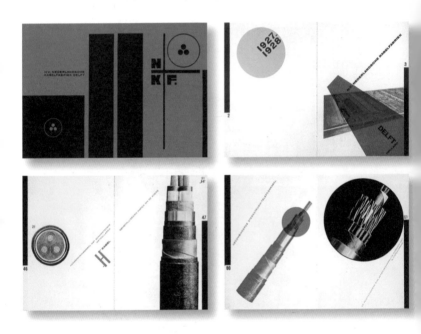

N. V. Nederlandsche Kabelfabriek 1927–1928, 1928
서적

Piet Zwart (1885–1977)
Nederlandsche Kabelfabriek, 네덜란드

new Alphabet

a
possibility
for
the
new
development

een
mogelijkheid
voor
de
nieuwe
ontwikkeling

une
possibilité
pour
le
développement
nouveau

eine
möglichkeit
für
die
neue
entwicklung

an
introduction
for
a
programmed
typography

New Alphabet, 1967
서체

Wim Crouwel (1928–2019)
네덜란드

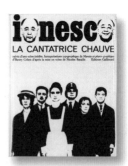

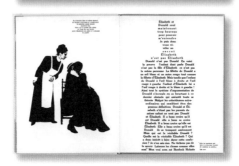

La Cantatrice Chauve(Eugène Ionesco 지음), 1964
서적

Robert Massin (1925–)
Editions Gallimard, 프랑스

Fanghuang(Lu Xun 지음), 1926
도서 표지

Tao Yuan-qing (1893–1929)
Beijing Beixin Book Company, 중국

Ballet, 1945
서적

Alexey Brodovitch (1898–1971)
J.J.Augustin, 미국

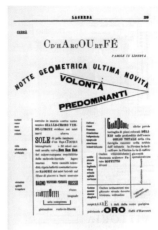

Lacerba, 1913–1915
잡지 및 신문

Giovanni Papini (1881–1956), Ardengo Soffici
(1879–1964)
Attilio Vallecchi, 이탈리아

Painting at the Edge of the World, 2001
서적

Andrew Blauvelt (1964–), Santiago Piedrafita (연도 미상)
Walker Art Center, 미국

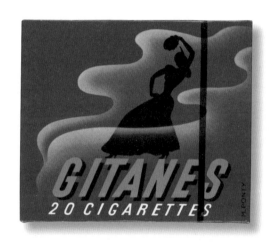

Gitanes, 1947
패키지 그래픽

Max Ponty (1904–1972)
Gitanes, 프랑스

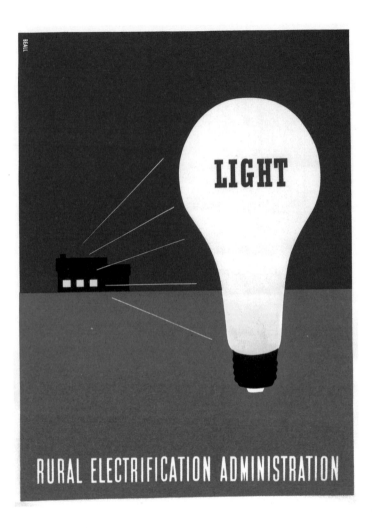

Rural Electrification Administration, 1937
포스터

Lester Beall (1903–1969)
Department of Agriculture/Rural Electrification
Administration, 미국

Mobil, 1965
아이덴티티

Ivan Chermayeff (1932–2017), Tom Geismar (1931–)
Mobil Oil Corporation, 미국

216

North by Northwest, 1959
영화 그래픽

Saul Bass (1920–1996)
Metro-Goldwyn-Mayer Inc., 미국

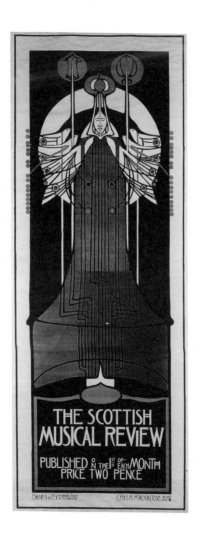

The Scottish Musical Review, 1896
포스터

Charles Rennie Mackintosh (1868–1928)
The Scottish Musical Review, 영국

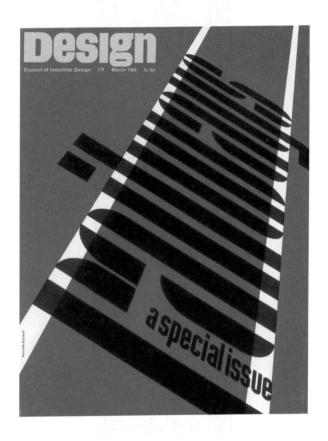

Design, 1956–1962
잡지 및 신문

Ken Garland (1929–)
Council of Industrial Design, 영국

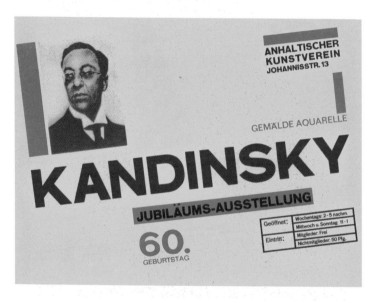

Kandinsky, 1926
포스터

Herbert Bayer (1900–1985)
Anhaltischen Kunstverein Dessau, 독일

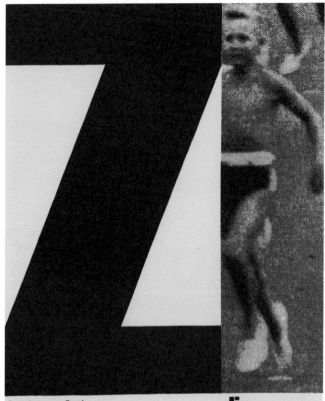

Gewerbemuseum Basel
Ausstellung «die Zeitung»
9. April bis 18. Mai 1958
Geöffnet
werktags 10-12 und 14-18
sonntags 10-12 und 14-17
Eintritt frei

die

Zeitung

Die Zeitung, 1958
포스터

Emil Ruder (1914–1970)
Gewerbemuseum Basel, 스위스

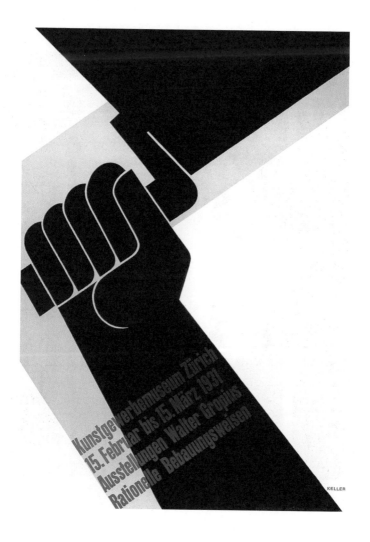

221

Ausstellungen Walter Gropius, Rationelle
Bebauungsweisen, 1931
포스터

Ernst Keller (1891–1968)
Kunstgewerbemuseum Zürich, 스위스

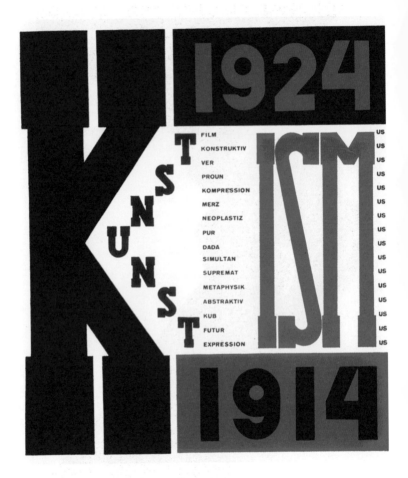

Die Kunstismen/Les Ismes de L'Art/The Isms
of Art, 1925
서적

El Lissitzky (1890–1941), Hans Arp (1886–1966)
Eugen Rentsch Verlag, 독일

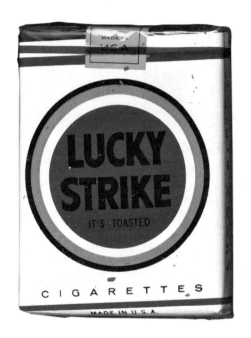

223

Lucky Strike, 1942
패키지 그래픽

Raymond Loewy (1893–1986)
American Tobacco Company, 미국

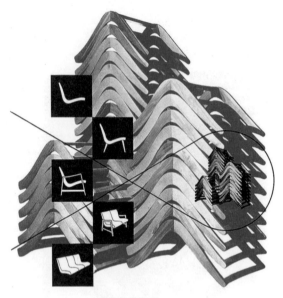

economy

through mass-production and standardization, our furniture provides
economic, flexible usefulness for home ... housing ... and institution.

H. G. KNOLL associates 601 MADISON AVENUE, NEW YORK 22, NEW YORK

H. G. Knoll Associates, 1945
광고

Alvin Lustig (1915–1955)
H. G. Knoll Associates, 미국

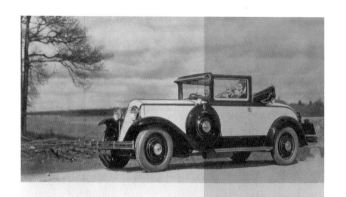

ABCDEFGHIJ
KLMNOPQR
STUVWXYZ
abcdefghijklm
nopqrstuvwxyz

Futura, 1927
서체

Paul Renner (1878–1956)
Bauersche Giesserei, 독일

The Ghost in the Underblows(Alfred Young Fisher
지음), 1940
서적

Alvin Lustig (1915–1955)
Ward Ritchie Press, 미국

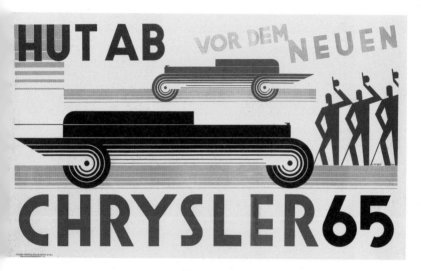

Chrysler, 1928
광고

Ashley Havinden (1903–1973)
Chrysler, 미국

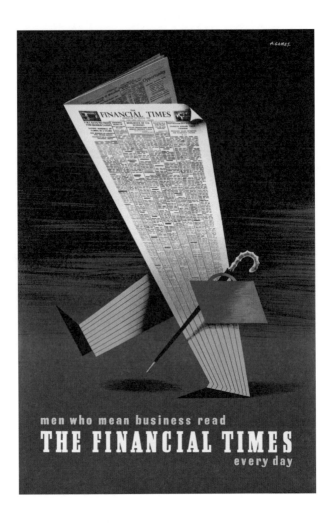

The Financial Times, 1951–1959
광고

Abram Games (1914–1996)
Financial Times, 영국

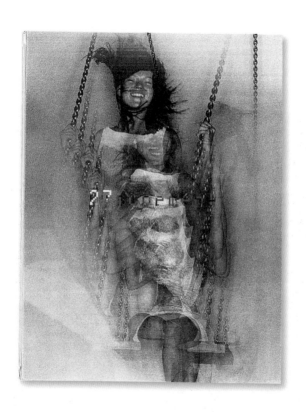

Visionaire 27—Movement, 1999
잡지 및 신문

Peter Saville (1955–)
Visionaire Publishing, 미국

ulm 14/15/16

Zeitschrift der Hochschule für Gestaltung Journal of the Ulm School for Design

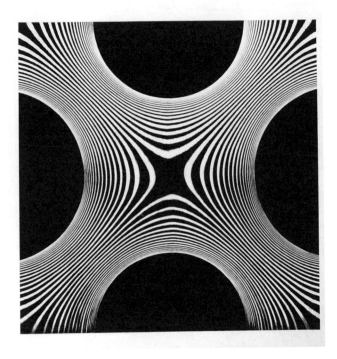

Ulm, 1958–1968
잡지 및 신문

Anthony Froshaug (1920–1984),
Tomás Gonda (1926–1988)
Hochschule für Gestaltung Ulm, 독일

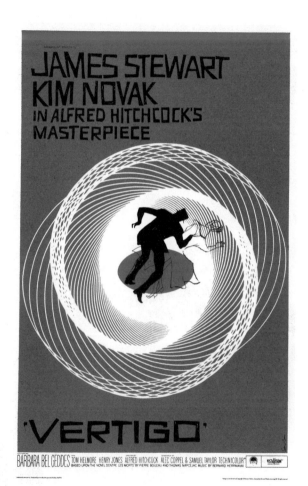

231

Vertigo, 1958
영화 그래픽

Saul Bass (1920–1996)
Paramount Pictures, 미국

Roningyo, 1931–1938/1947–1948
잡지 표지

Takashi Kono (1906–1999)
Roningyosha, 일본

A TRIBUTE TO THE MUSIC OF THELONIOUS MONK. Freitag, 5. September 86 20.30 Uhr, Mohren

Jon Hendricks George Adams Bill Hardman Walter Davis jun. Stafford James and Cliff Barbaro

233

Jazz, 1975–현재
포스터

Niklaus Troxler (1947–)
스위스

Scope, 1944–1951
잡지 및 신문

Lester Beall (1903–1969)
Upjohn Co., 미국

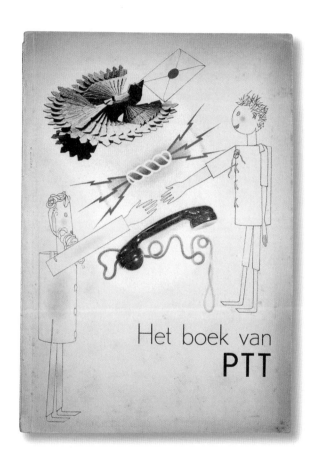

Het boek van
PTT

Het Boek van PTT, 1938
서적

Piet Zwart (1885–1977)
PTT, 네덜란드

Adrianol-Emulsion, 1935
광고

Herbert Bayer (1900–1985)
Adrianol Emulsion, 독일

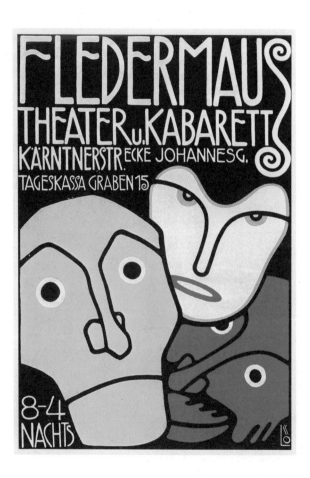

Die Fledermaus, 1907
포스터

Berthold Löffler (1874–1960)
Cabaret Fledermaus, 오스트리아

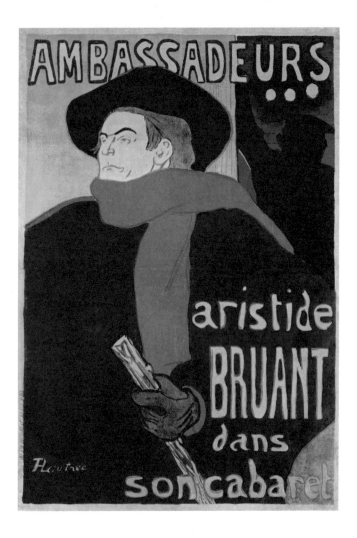

238

Aristide Bruant, 1892–1893
포스터

Henri de Toulouse-Lautrec (1864–1901)
Aristide Bruant, 프랑스

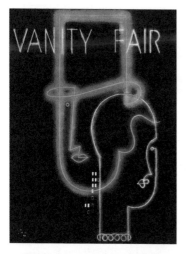
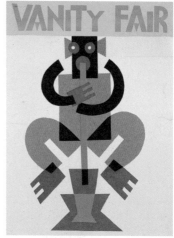
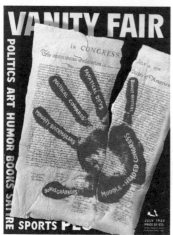
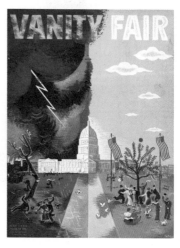

Vanity Fair, 1929–1936
잡지 표지

Mehemed Fehmy Agha (1896–1978)
Condé Nast Publications, 미국

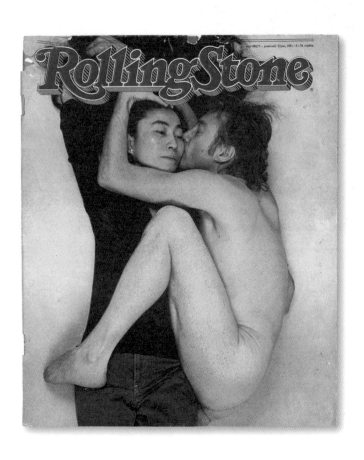

Rolling Stone, 1967–1982
잡지 표지

작가 다수
Jann S. Wenner, 미국

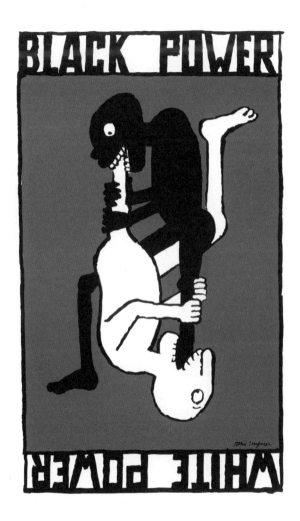

Black Power/White Power, 1967
포스터

Tomi Ungerer (1931–2019)
미국

His Master's Voice, 1899
로고

Francis Barraud (1856–1924)
Gramophone Company, 영국

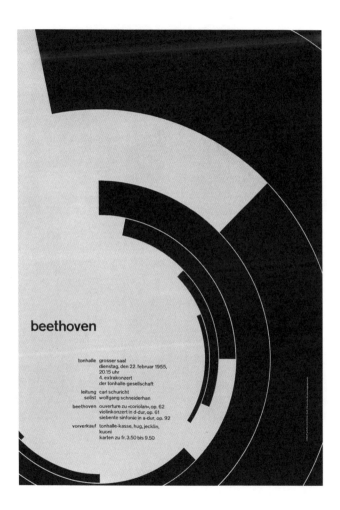

beethoven

tonhalle grosser saal
dienstag, den 22. februar 1955,
20.15 uhr
4. extrakonzert
der tonhalle-gesellschaft

leitung carl schuricht
solist wolfgang schneiderhan

beethoven ouverture zu «coriolan», op. 62
violinkonzert in d-dur, op. 61
siebente sinfonie in a-dur, op. 92

vorverkauf tonhalle-kasse, hug, jecklin,
kuoni
karten zu fr. 3.50 bis 9.50

Beethoven, 1955
포스터

Josef Müller-Brockmann (1914–1996)
Tonhalle Zürich, 스위스

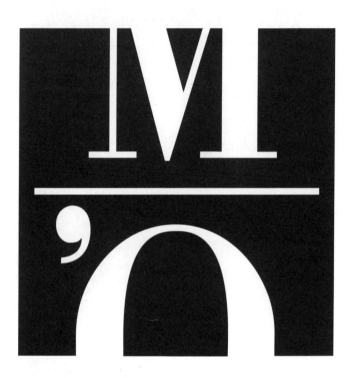

Musée d'Orsay, 1984
로고

Bruno Monguzzi (1941–), Jean Widmer (1929–)
Musée d'Orsay, 프랑스

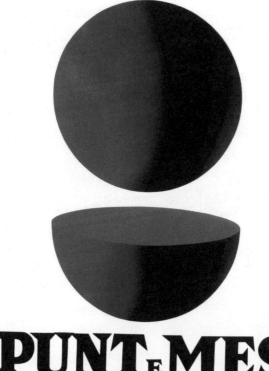

ARMANDO TESTA

PUNTₑMES
APERITIVO
un punto di amaro e mezzo di dolce

Punt e Mes, 1960
포스터

Armando Testa (1917–1992)
Carpano, 이탈리아

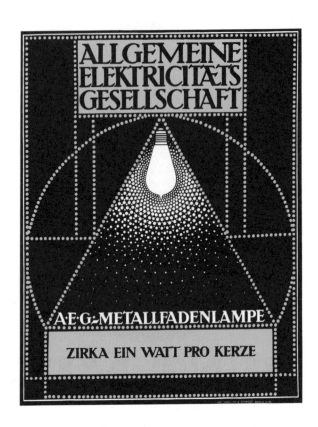

AEG, 1907
아이덴티티

Peter Behrens (1868–1940)
Allgemeine Elektricitäts-Gesellschaft, 독일

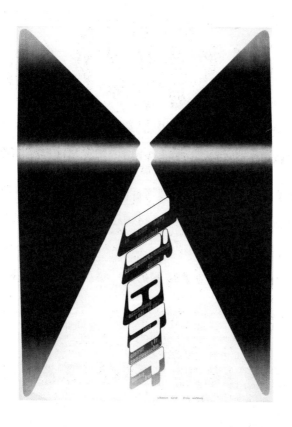

247

Licht, 1932
포스터

Alfred Willimann (1900–1957)
Kunstgewerbeschule Zürich, 스위스

248

Bill Posters, 약 1800–1900
포스터

작가 다수
International

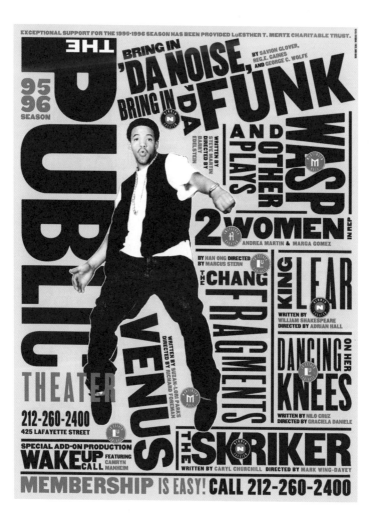

249

Public Theater, 1995
포스터

Paula Scher (1948–)
Public Theater, 미국

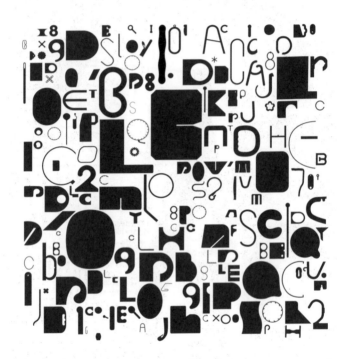

Found Font, 1995–현재
서체

Paul Elliman (1961–)
영국

Braun, 1935
로고

작가 미상
Braun, 독일

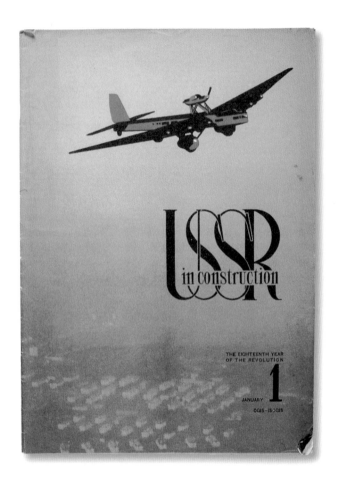

USSR in Construction, 1930–1941
잡지 및 신문

El Lissitzky (1890–1941), Aleksandr Rodchenko
(1891–1956)
Moscow: State Publishing Union of RSFSR, 러시아

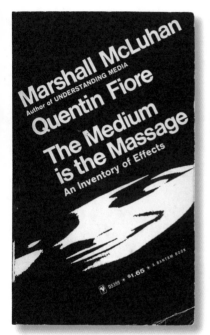

The Medium Is the Massage, 1967
서적

Quentin Fiore (1920–2019), Marshall McLuhan
(1911–1980)
Bantam Books, 미국

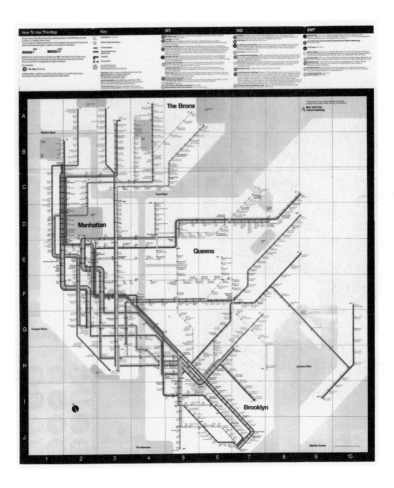

New York Subway Sign System and Map, 1966–1972
정보 디자인

Massimo Vignelli (1931–2014), Bob Noorda (1927–2010)
New York City Transit Authority, 미국

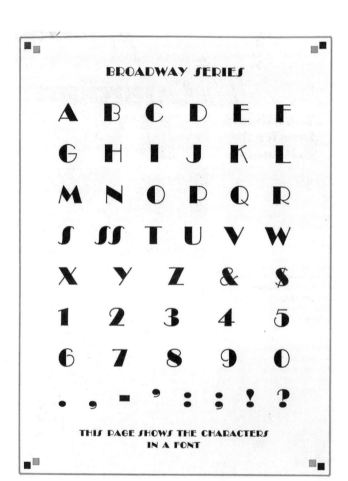

Broadway, 1929
서체

Morris Fuller Benton (1872–1948)
American Type Founders, 미국

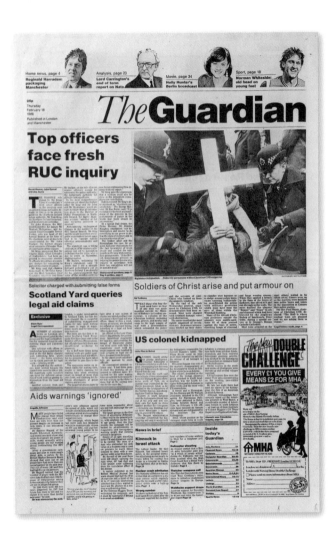

The Guardian, 1988–2005
잡지 및 신문

David Hillman (1943–)
The Guardian, 영국

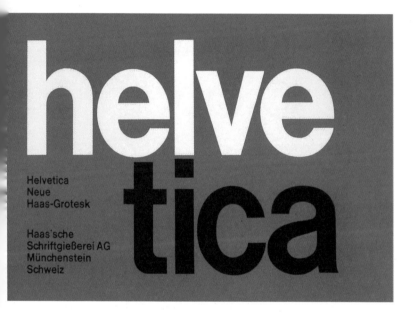

Helvetica, 1961
서체

Edouard Hoffmann (연도 미상), **Max Miedinger**
(1910–1980)
Haas Type Foundry, 스위스

Copyright, 1909
상징

작가 미상
미상, 미국

8 MERZ 9

DIESES DOPPELHEFT IST ERSCHIENEN UNTER DER REDAKTION VON
EL LISSITZKY UND KURT SCHWITTERS

REDAKTION DES MERZVERLAGES
KURT SCHWITTERS, HANNOVER, WALDHAUSENSTR. 5¹¹

TYPOGRAPHIE ANGEGEBEN VON EL LISSITZKY
K. SCHWITTERS
HERAUSGEBER

NATUR VON LAT. NASCI

D. I. WERDEN ODER ENT-
STEHEN HEISST ALLES,
WAS SICH AUS SICH
SELBST DURCH EIGENE
KRAFT ENTWICKELT
GESTALTET UND BEWEGT

KLEINER BROKHAUS

BAND 2, Nr. 8/9
APRIL
JULI
1924

NASCI

Nature, du latin NASCI signifie devenir, provenir, c'est à dire tout ce qui par
sa propre force, se développe, se forme, se meut.

Merz, 1923–1932
잡지 및 신문

Kurt Schwitters (1887–1948) 외
Merzverlag, 독일

ZESDE JAARGANG 1924-1925

DE STIJL

NB

12

WARSCHAU

LEIDEN HANNOVER PARIJS BRNO WEENEN

INTERNATIONAAL MAANDBLAD
VOOR NIEUWE KUNST WETEN-
SCHAP EN KULTUUR REDACTIE
THEO VAN DOESBURG

De Stijl, 1917–1932
잡지 및 신문

Theo van Doesburg (1883–1931),
Vilmos Huszár (1884–1960)
네덜란드

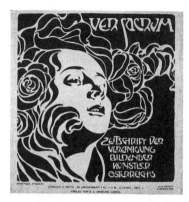

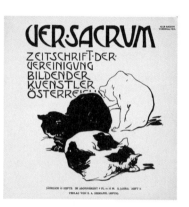

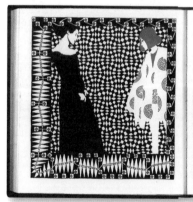

Ver Sacrum, 1898–1903
잡지 및 신문

Alfred Roller (1864–1935) 외
Vienna Secession, 오스트리아

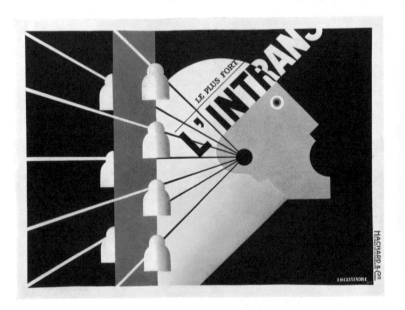

L'Intransigeant, 1925
포스터

A. M. Cassandre (1901–1968)
L'Intransigeant, 프랑스

Bell Centennial

1978. Commissioned by AT&T for the US telephone directories.

Name & Number

ABCDEFGHIJK
LMNOPQRSTU
VWXYZ&1234
567890abcdef
ghijklmnopqrs
tuvwxyz.,-:;!?

ABCDEFGHIJKLMNOPQRSTUVWXYZ & 1234567890 abcdefghijklmnopqrstuvwxyz .,-:;!? 6-point
ABCDEFGHIJKLMNOPQRSTUVWXYZ & 1234567890 abcdefghijklmnopqrstuvwxyz .,-:;!? 6.5-point
ABCDEFGHIJKLMNOPQRSTUVWXYZ & 1234567890 abcdefghijklmnopqrstuvwxyz .,-:;!? 7-point.

Bell Centennial, 1978
서체

Matthew Carter (1937–)
AT&T, 미국

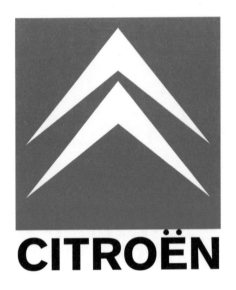

Citroën, 1903
로고

André Citroën (1878–1935)
Citroën, 프랑스

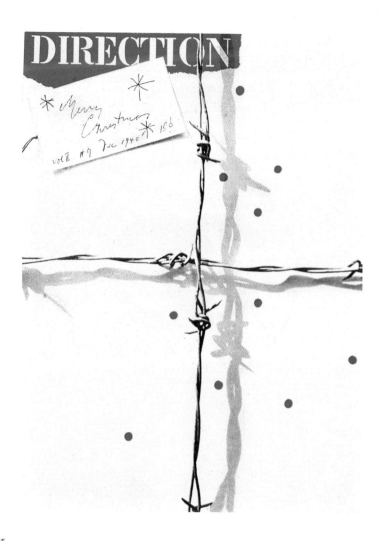

Direction, 1938– 1945
잡지 표지

Paul Rand (1914–1996)
Marguerite Tjader Harris, 미국

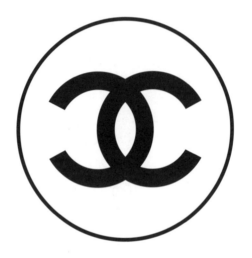

Chanel, 1921
아이덴티티

Gabrielle "Coco" Chanel (1883–1971)
Chanel, 프랑스

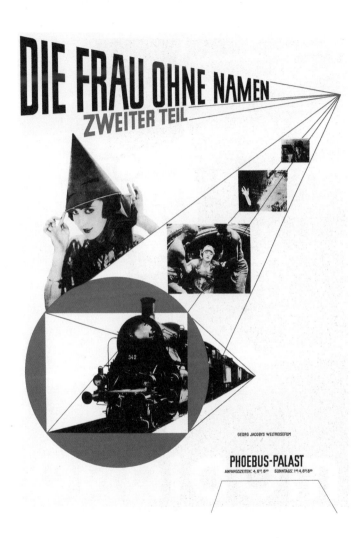

Phoebus Palast, 1927
포스터

Jan Tschichold (1902–1974)
Phoebus AG, 독일

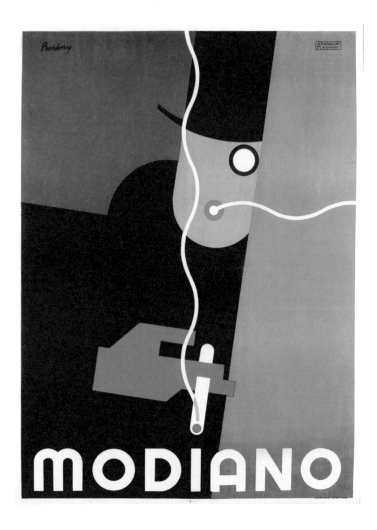

Modiano, 1928
포스터

Róbert Berény (1887–1953)
Modiano, 이탈리아

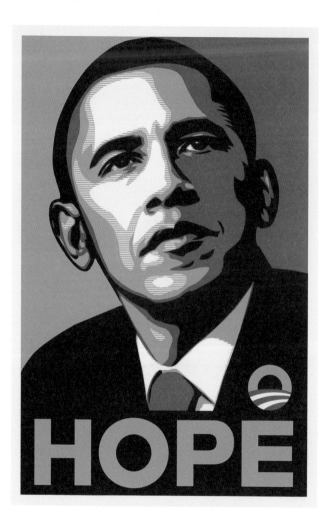

Obama—Progress/Hope, 2008
포스터

Shepard Fairey (1970–)
미국

1P Papastratos, 1930년대
패키지 그래픽

작가 미상
Papastratos, 그리스

50

Dutch Banknotes, 1981–1985
화폐

R. D. E. Oxenaar (1929–2017), Hans Kruit (1951–)
De Nederlandsche Bank, 네덜란드

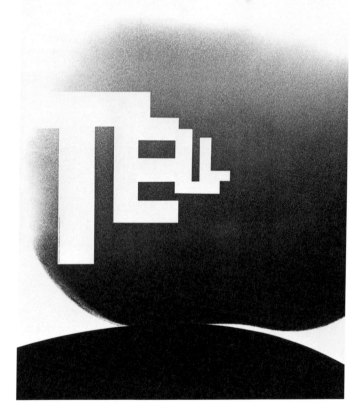

Basler Freilichtspiele
beim Letziturm im St. Albantal
15.–31. VIII 1963

Wilhelm Tell

Wilhelm Tell, 1963
포스터

Armin Hofmann (1920–2005)
Basler Freilichtspiele, 스위스

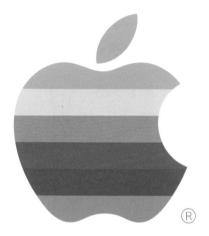

Apple, 1976
로고

Rob Janoff (1948–)
Apple Inc., 미국

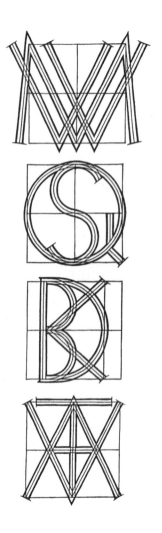

Kabel, 1927
서체

Rudolf Koch (1876–1934)
Klingspor Foundry, 독일

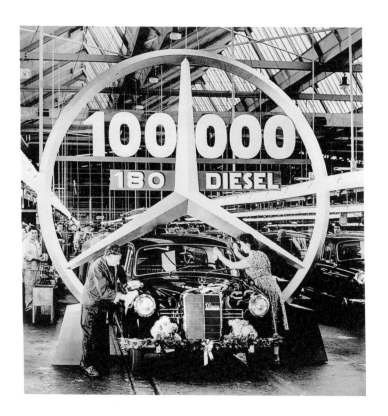

Mercedes-Benz, 1937
로고

Gottlieb Daimler (1834–1900)
Daimler Motoren Gesellschaft, 독일

Borzoi, 1945
로고

Paul Rand (1914–1996)
Alfred A. Knopf, 미국

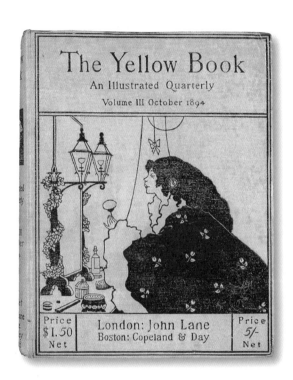

The Yellow Book, 1894–1895
잡지 및 신문

Aubrey Beardsley (1872–1898)
Elkin Mathews and John Lane, 영국

musica viva

donnerstag, den 7. januar 1971
20.15 uhr grosser tonhallesaal
zweites musica viva-konzert der tonhalle-gesellschaft zürich

leitung ernest bour
solist hansheinz schneeberger
orchester tonhalle-orchester

klaus huber violinkonzert «tempora»
karl amadeus hartmann siebente sinfonie

karten zu fr. 2.50 bis 6.–
tonhallekasse, hug, jecklin, kuoni und filiale oerlikon kreditanstalt

Musica Viva, 1957–1972
포스터

Josef Müller-Brockmann (1914–1996)
Tonhalle Zürich, 스위스

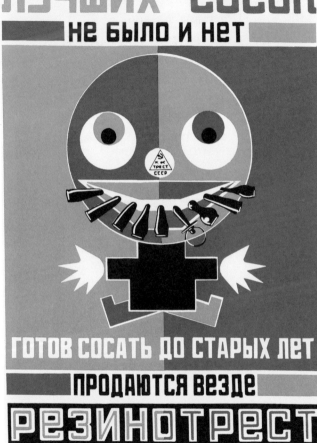

Luchshih Sosok ne Bilo i Nyet, 1923
포스터

Aleksandr Rodchenko (1891–1956)
Rezinotrest, 러시아

THE FIRST SIX BOOKS OF

THE ELEMENTS OF EUCLID

IN WHICH COLOURED DIAGRAMS AND SYMBOLS

ARE USED INSTEAD OF LETTERS FOR THE

GREATER EASE OF LEARNERS

BY OLIVER BYRNE

SURVEYOR OF HER MAJESTY'S SETTLEMENTS IN THE FALKLAND ISLANDS
AND AUTHOR OF NUMEROUS MATHEMATICAL WORKS

LONDON
WILLIAM PICKERING
1847

The Elements of Euclid, 1847
서적

Oliver Byrne (약 1810–1880)
William Pickering, 영국

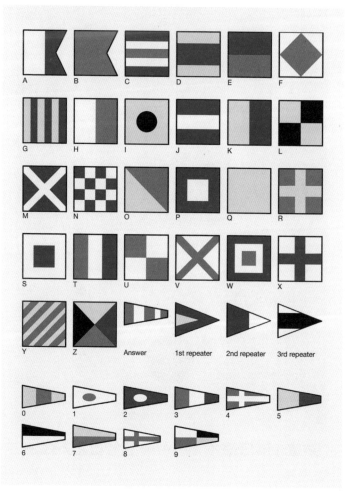

International Code of Signals and International
Maritime Flags, 1887
정보 디자인

작가 미상
British Board of Trade, 영국

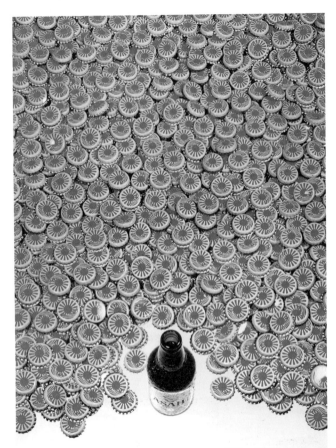

発売1年3億本 マイペースで飲もう アサヒスタイニー

Asahi Stiny Beer, 1964
포스터

Kazumasa Nagai (1929–)
Asahi Breweries Ltd., 일본

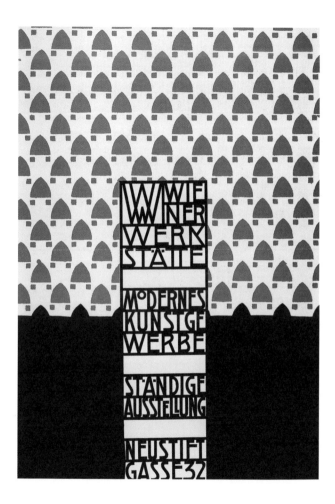

Wiener Werkstätte, 1903
로고

Josef Hoffmann (1870–1956),
Koloman Moser (1868–1918)
Wiener Werkstätte, 오스트리아

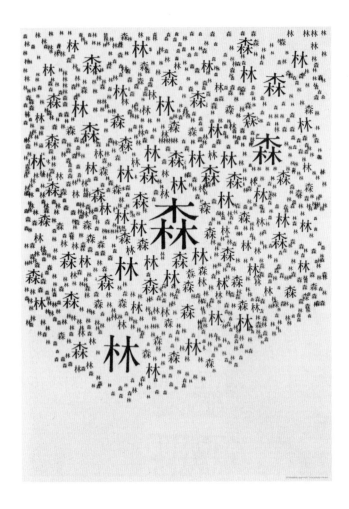

284

Hayashi-Mori, 1955
포스터

Ryuichi Yamashiro (1920–1997)
Forest Protection Movement, 일본

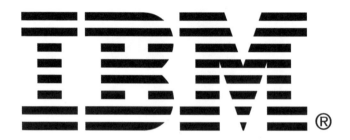

BM, 1956–1991
아이덴티티

Paul Rand (1914–1996)
IBM, 미국

Hella Jongerius: Misfit, 2010
서적

Irma Boom (1960–)
Phaidon Press, 영국

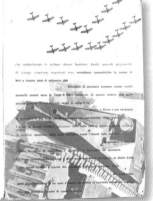

Il Poema del Vestito di Latte, 1937
서적

Bruno Munari (1907–1998)
Snia Viscosa, 이탈리아

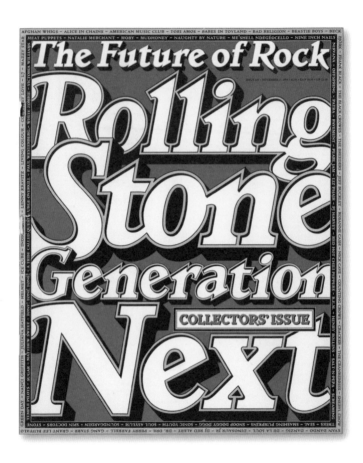

Rolling Stone, 1987–2001
잡지 및 신문

Fred Woodward (1953–)
Jann S. Wenner, 미국

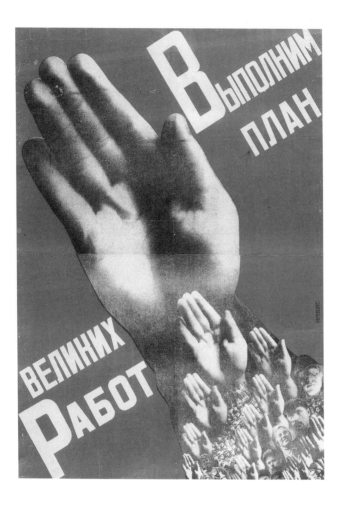

Let's Fulfill the Plan of Great Projects, 1930
포스터

Gustav Klutsis (1895–1938)
Soviet Government, 러시아

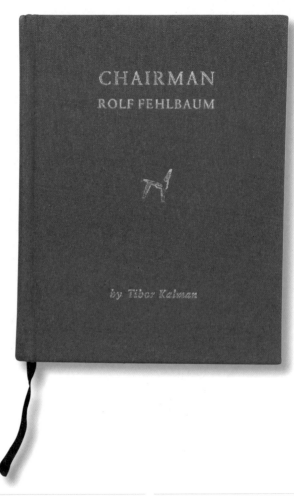

Chairman Rolf Fehlbaum, 1997
서적

Tibor Kalman (1949–1999)
German Design Council and Lars Müller Publishers,
미국

PENGUIN
BOOKS

KAI LUNG'S
GOLDEN HOURS

—

ERNEST BRAMAH

COMPLETE UNABRIDGED

Penguin Books, 1935
도서 표지

Edward Young (1913–2003)
The Bodley Head, 영국

STEALING
BEAUTY
BRITISH DESIGN NOW
AN ICA EXHIBITION IN ASSOCIATION WITH
PERRIER-JOUËT CHAMPAGNE

Stealing Beauty, 1999
서적

Graphic Thought Facility
Institute of Contemporary Arts, 영국

TYPOGRAPHY

NOVEMBER 1936 ——— A QUARTERLY PUBLISHED BY THE SHENVAL PRESS.
TWO SHILLINGS A COPY OR SEVEN SHILLINGS AND SIXPENCE ANNUALLY

Typography, 1936–1939
잡지 및 신문

Robert Harling (1910–2008)
Shenval Press, 영국

DESIGNING DESIGN

KENYA HARA

Li EDELKOORT
Precise and rigorous, he discusses design like a philosophy of life while continually shifting his awareness of the process, always with a work in progress somewhere, challenging and changing his own wisdom. He is both the timely delivery-boy of communication and the inventor of exfoliation, struggling and toying with acquiring knowledge and deleting excess in both disciplines... Although he believes that foretelling the future (which is my profession) is a futile occupation, he has, to my mind, a natural talent for it; he business an oracle when he speaks of our life in the 21st century and the task he lays before us is vast and all encompassing. *(text from the contribution)*

John MAEDA
Kenya Hara is a complex man. He views the world through his many lenses of seeing, tasting, smelling, erasing, evaporating, and all forms of construction and deconstruction as Japan's preeminent art director at the beginning of the 21st century. His potential is boundless, yet if there is one boundary that he has not yet broken, it is the international appeal for his work... With this new book, the world now stands to benefit from decades of Hara's research into the unknown territories of new Japanese design. *(text from the contribution)*

Jasper MORRISON
Kenya's concentration on communicating the spirit of MUJI has created a unique advertising campaign and the perfect complement to the company's philosophy. Since formulating the advertising concept he has completed a detailed system of labeling perfectly suited to the products MUJI offers. The MUJI project is a great graphic work, but the great skill of Kenya Hara is best limited to the ordinary visual role of graphic design communication, but seems to reach us on some natural level where we don't need to ask ourselves the meaning of his graphic messages, we just receive them. *(text from the contribution)*

Naoto FUKASAWA
What Kenya Hara aspires to is not even establishing a symbol, representing some sort of movement. The symbol he seeks entails no tangible body. His true interest is to visualize the feelings common to all human beings, viz. those at work in the subconscious. He excels in symbolizing in an easily understandable format the particles of creation things all about us. He is extremely skilled at editing and composing numerous creations - each of which glitters individually - into a single glowing mass of light. *(text from the contribution)*

Lars Müller Publishers

Designing Design, 2007
서적

Kenya Hara (1958–)
일본

● vom 16. januar bis 14. februar 1937

kunsthalle basel

konstruktivisten

van doesburg
domela
eggeling
gabo
kandinsky
lissitzky
moholy-nagy
mondrian
pevsner
taeuber
vantongerloo
vordemberge
u. a.

Konstruktivisten, 1937
포스터

Jan Tschichold (1902–1974)
Kunsthalle Basel, 스위스

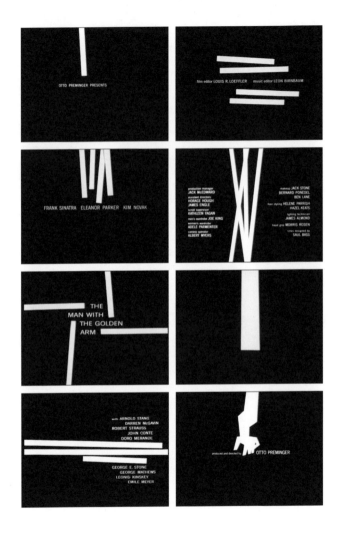

The Man with the Golden Arm, 1955
영화 그래픽

Saul Bass (1920–1996)
United Artists, 미국

Zebra Crossing, 1949
정보 디자인

작가 미상
Road Research Laboratory, 영국

Westinghouse, 1960
로고

Paul Rand (1914–1996)
Westinghouse, 미국

Braille, 1829
정보 디자인

Louis Braille (1809–1952)
프랑스

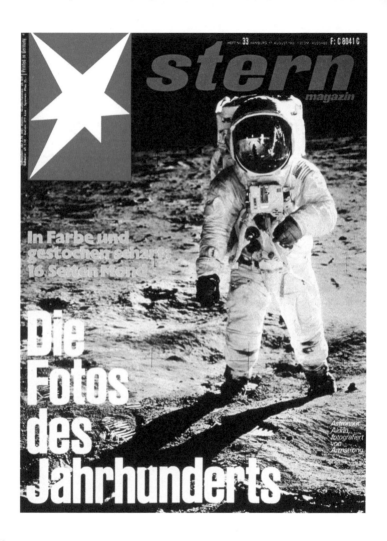

Astronaut
Aldrin,
fotografiert
von
Armstrong

Stern, 1948–현재
잡지 및 신문

작가 다수
Henri Nannen, 독일

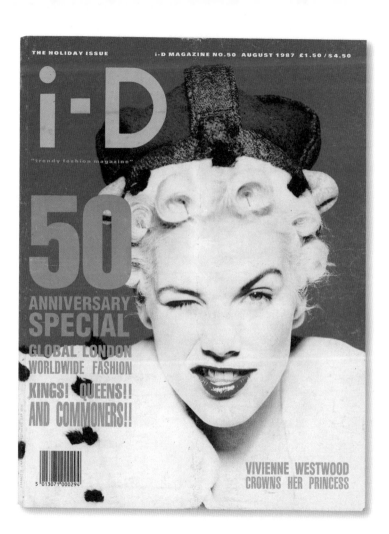

THE HOLIDAY ISSUE i-D MAGAZINE NO.50 AUGUST 1987 £1.50 / $4.50

i-D

"trendy fashion magazine"

50

ANNIVERSARY
SPECIAL
GLOBAL LONDON
WORLDWIDE FASHION
KINGS! QUEENS!!
AND COMMONERS!!

VIVIENNE WESTWOOD
CROWNS HER PRINCESS

5 013071 000294

i-D, 1980–현재
잡지 및 신문

Terry Jones (1945–) 외
Terry Jones, 영국

Typoundso, 1997
서적

Hans-Rudolf Lutz (1939–1998)
스위스

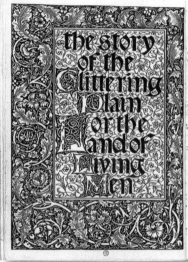
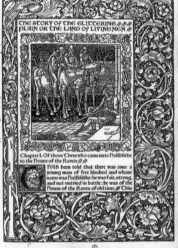

The Story of the Glittering Plain or the Land
of Living Men, 1894
서적

William Morris (1834–1896), Walter Crane (1845–1915)
Kelmscott Press, 영국

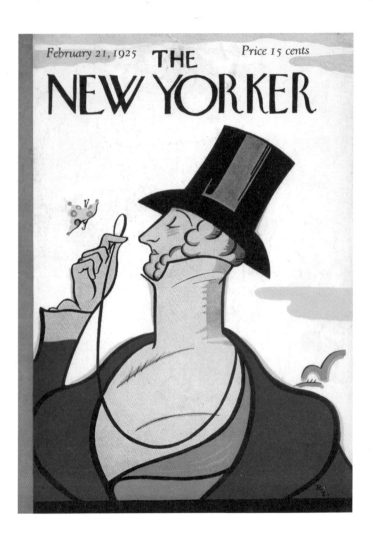

The New Yorker, 1925–현재
잡지 및 신문

작가 다수
Condé Nast Publications, 미국

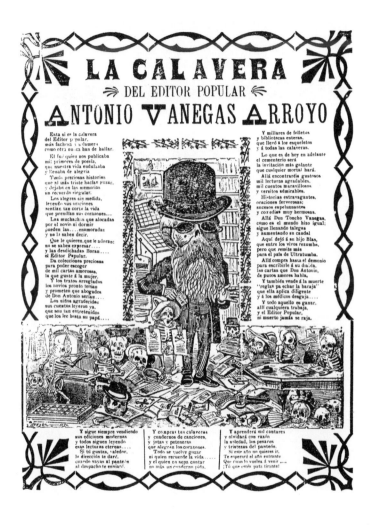

Calaveras, 약1890–1913
잡지 및 신문

José Guadalupe Posada (1852–1913)
Antonio Vanegas Arroyo, 멕시코

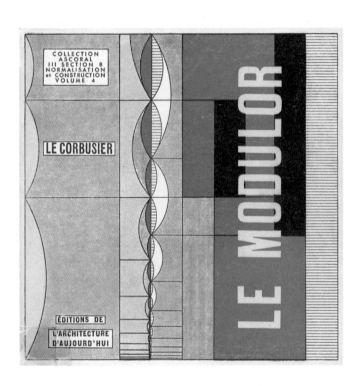

Le Modulor, 1948
서적

Le Corbusier (1887–1965)
L'Architecture d'Aujord'hui, 프랑스

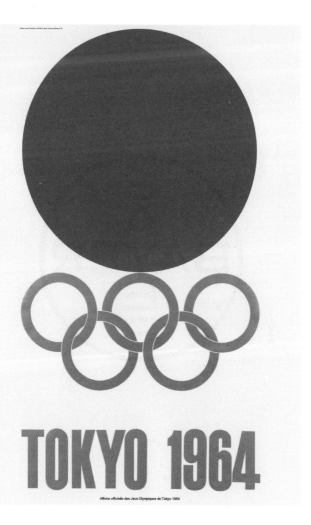

Affiche officielle des Jeux Olympiques de Tokyo 1964

1964 Tokyo Olympics, 1964
아이덴티티

Yusaku Kamekura (1915–1997), Masaru Katsumi
(1909–1983)
Japanese Olympic Committee, 일본

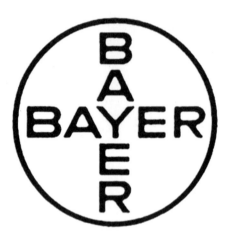

Bayer, 약 1904
로고

작가 논란 있음
Farbenfabriken vormals Friedrich Bayer & Co., 독일

Periodic Table of Elements, 1869
정보 디자인

Dmitri Mendeleev (1834–1907)
러시아

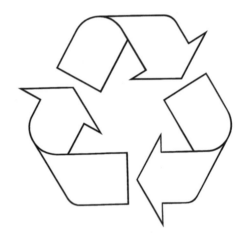

Recycling, 1970
상징

Gary Anderson (1947–)
Container Corporation of America, 미국

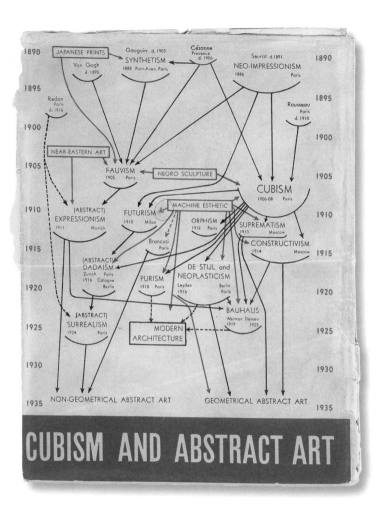

CUBISM AND ABSTRACT ART

Cubism and Abstract Art, 1936
도서 표지

Alfred H. Barr, Jr. (1902–1981)
Museum of Modern Art, 미국

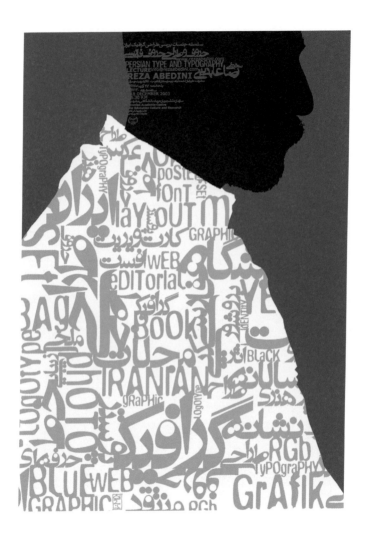

Persian Type and Typography, 2003
포스터

Reza Abedini (1967–)
Iranian Academic Center for Education, Culture and
Research (IACECR), 이란

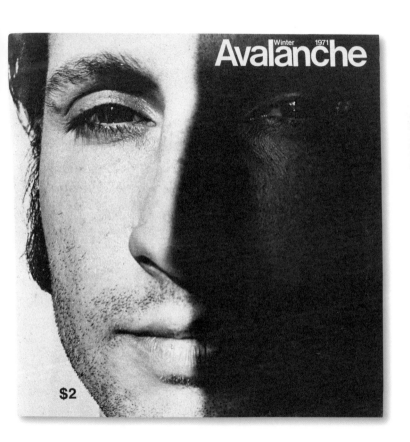

Avalanche, 1970–1976
잡지 및 신문

Willoughby Sharp (1936–2008)
미국

Knoll, 1967
로고

Massimo Vignelli (1931–2014)
Knoll Associates, 미국

Akk

urat OT

Pro®AaBbCc

DdEeFfGgHhIi

JjKkLlMmNnOoPpQq

RrSsTtUuVvWwXxYyZz

0123456789 ¼½¾ IIIIIIIVVXLCDM

!?...alßfiff@&«»""(.,:;)[€$¥£]%*×№Ωәο™

ĂăÇçĎďĘęĠġĦħĨĩĴĵĶķŁłŊŋØøŔŕŞşŦŧÜüŴŵŶŷŻż

АаБбВвГгДдЕеЖжЗзИиЙйКкЛлМмНнОоПпРрСсТтУуФфХх

ЧчШшЩщЪъЫыЬьЭэЮюЯяЄєSsJjЉљЊњЋћЌќŸÿЏџ

Akkurat, 2004
서체

Laurenz Brunner (1980–)
Lineto, 스위스

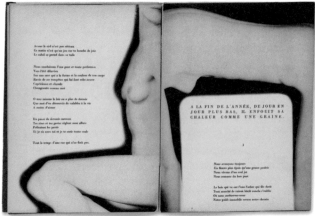

Facile(Paul Éluard 지음), 1935
서적

Guy Lévis-Mano (1904–1980), Man Ray (1890–1976)
Bibliothèque des Introuvables, 프랑스

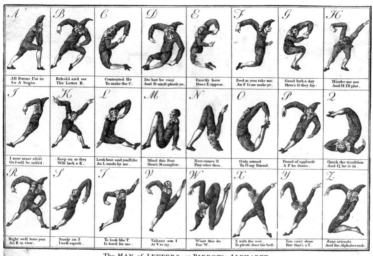

The Man of Letters, or Pierrot's Alphabet, 1794
서체

작가 미상
Bowles & Carver, 영국

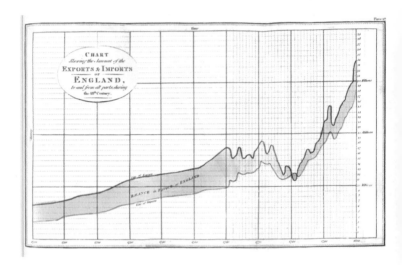

CHART
Shewing the Amount of the
EXPORTS & IMPORTS
OF
ENGLAND,
to and from all parts during
the 18th Century.

BALANCE in FAVOUR of ENGLAND

318

The Commercial and Political Atlas, 1786
서적

William Playfair (1759–1823)
영국

Is your train
of thought subject
to delays?

The Economist

"I never read
The Economist."

Management trainee. Aged 42.

To err is human.
To er, um, ah
is unacceptable.

The Economist

he Economist, 1986–2006
고

Abbott Mead Vickers BBDO
The Economist Group, 영국

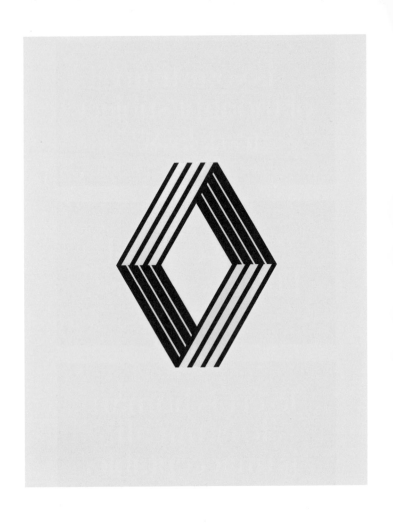

Renault, 1972
로고

Victor Vasarely (1908–1997)
Renault, 프랑스

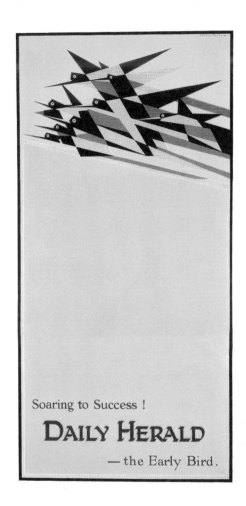

Soaring to Success !

DAILY HERALD

— the Early Bird.

Flight, 1919
포스터

Edward McKnight Kauffer (1890–1954)
Daily Herald, 영국

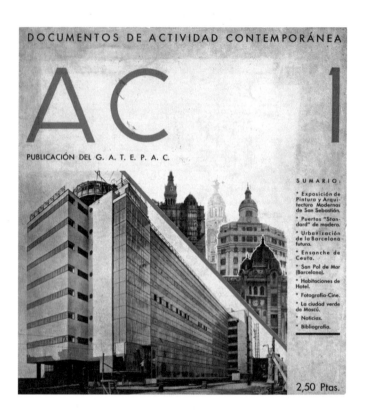

DOCUMENTOS DE ACTIVIDAD CONTEMPORÁNEA

AC 1

PUBLICACIÓN DEL G. A. T. E. P. A. C.

SUMARIO:

* Exposición de Pintura y Arquitectura Modernas de San Sebastián.
* Puertas "Standard" de madera.
* Urbanización de la Barcelona futura.
* Ensanche de Ceuta.
* San Pol de Mar (Barcelona).
* Habitaciones de Hotel.
* Fotografía-Cine.
* La ciudad verde de Moscú.
* Noticias.
* Bibliografía.

2,50 Ptas.

A. C. Documentos de Actividad Contemporánea, 1931–1937
잡지 및 신문

GATEPAC
스페인

≋ DOOMSDAY RULE ≋

Moving in a 400 years cycle

Noneday

Counting golden numbers

Рабочий день

Days *Years*
Weeks *Months*

Χρονομε το χρόνο

CALENDAR

Full Moon of northern spring

hesis, 1994
서체

Lucas de Groot (1963–)
FontFont International, 독일

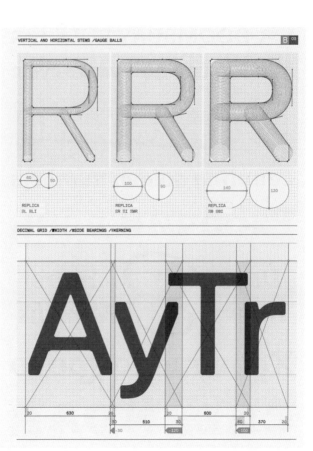

Replica, 2008
서체

Norm
스위스

eignot, 1937
체

A. M. Cassandre (1901–1968)
Deberny & Peignot, 프랑스

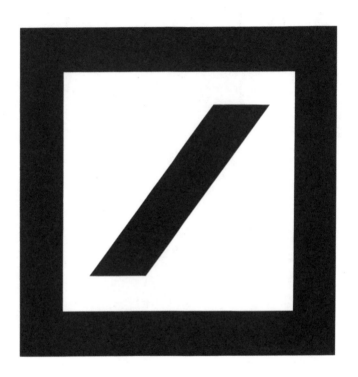

Deutsche Bank, 1974
로고

Anton Stankowski (1906–1998), Karl Duschek
(1947–2011)
Deutsche Bank, 독일

Crossword Puzzle, 1913
정보 디자인

Arthur Wynne (1862–1945)
New York World, 미국

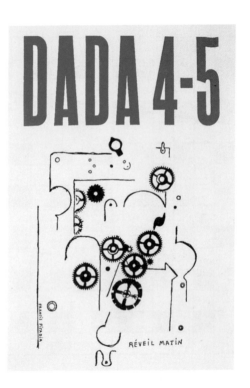

Dada, 1917–1920
잡지 및 신문

Francis Picabia (1879–1953), Tristan Tzara
(1896–1963), Marcel Janco (1895–1984)
Administration Mouvement Dada, 스위스와 프랑스

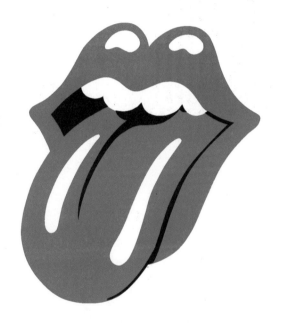

olling Stones, 1971
;고

John Pasche (1945–)
Rolling Stones, 영국

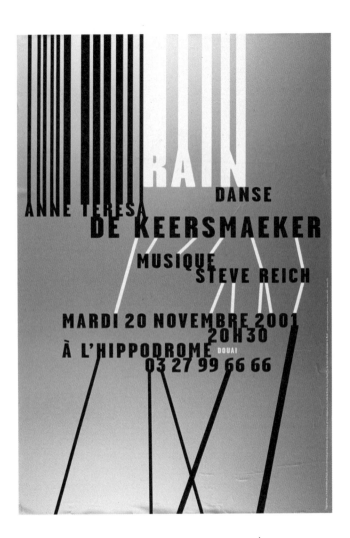

330

Rain, 2001
포스터

Catherine Zask (1961–)
Hippodrome de Douai, 프랑스

FIGURE 1 – UPC STANDARD SYMBOL

The Universal Product Code, 1973
정보 디자인

George J. Laurer (1925–)
National Associaton of Food Chains, 미국

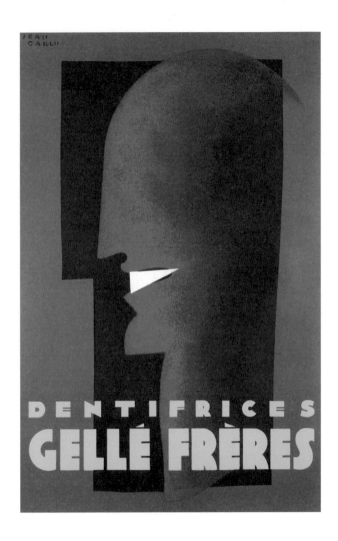

Dentifrices Gellé Frères, 1927
포스터

Jean Carlu (1900–1997)
Gellé Frères, 프랑스

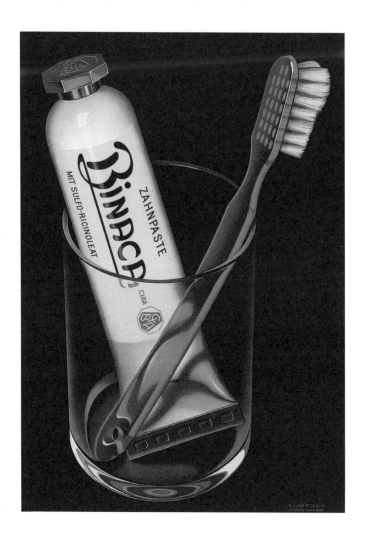

333

Binaca, 1941
포스터

Niklaus Stöcklin (1896–1982)
Binaca, 스위스

so that her idea of the tale was something like
this :———" Fury said to
 a mouse, That
 he met
 in the
 house,
 ' Let us
 both go
 to law :
 I will
 prosecute
 you.—
 Come, I 'll
 take no
 denial ;
 We must
 have a
 trial :
 For
 really
 this
 morning
 I 've
 nothing
 to do.'
 Said the
 mouse to
 the cur,
 'Such a
 trial,
 dear sir,
 With no
 jury or
 judge,
 would be
 wasting
 our breath.'
 'I 'll be
 judge,
 I 'll be
 jury,'
 Said
 cunning
 old Fury:
 'I 'll try
 the whole
 cause,
 and
 condemn
 you
 to
 death.

Alice's Adventures in Wonderland(Lewis Carroll
지음), 1865
서적

Sir John Tenniel (1820–1914)
Lewis Carroll, 영국

rafisk Revy, 1964–1966
지 표지

Helmut Schmid (1942–)
Grafisk Revy, 스웨덴

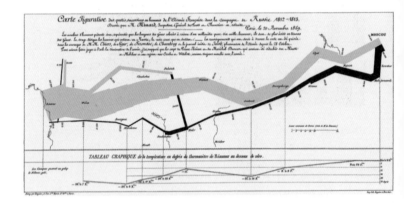

Napoleon's March, 1861
정보 디자인

Charles Joseph Minard (1781–1870)
프랑스

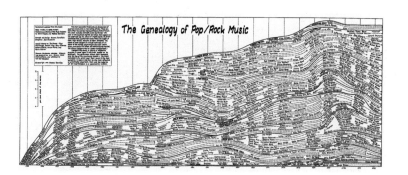

The Genealogy of Pop/Rock Music

The Genealogy of Pop/Rock Music, 1977
정보 디자인

Reebee Garofalo (1944–), Damon Rarey (1944–2002)
Burnham Inc., 미국

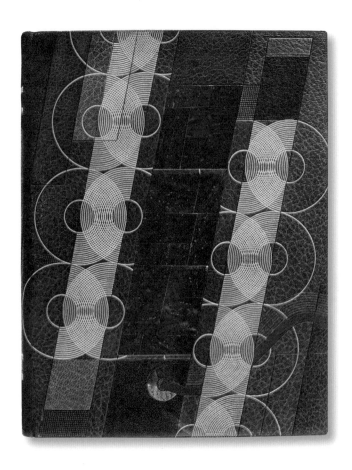

Pierre Legrain Binding, 약 1925
도서 표지

Pierre Legrain (1889–1929)
Mercure de France, 프랑스

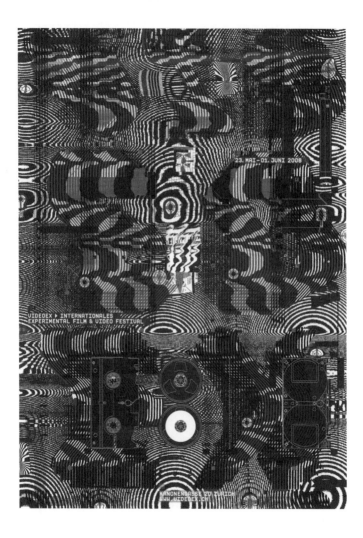

VideoEx, 2003/2008/2010
포스터

Martin Woodtli (1971–)
Kunstraum Walcheturm, 스위스

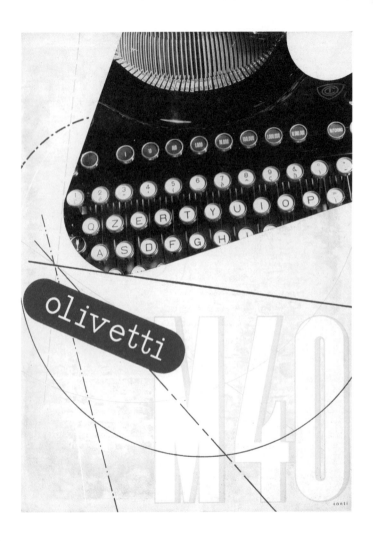

340

Olivetti Typewriter, 1934
포스터

Xanti Schawinsky (1904–1979)
Olivetti, 이탈리아

Fig. 29
Letter O

Fig. 30
Letter P

Fig. 31
Letter Q

Fig. 32
Letter R

22

OCR—A and B, 1966/1968
서체

Adrian Frutiger (1928–2015)
Monotype Corporation, 프랑스

Canadian National Railway, 1960
로고

Allan Fleming (1929–1977) 외
Canadian National Railway, 캐나다

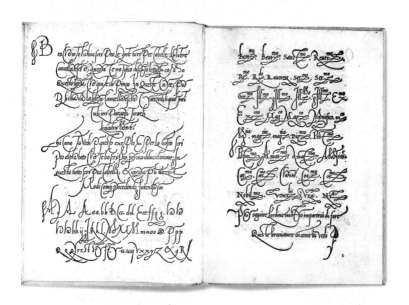

Lo Presente Libro, 1524
서적

Giovannantonio Tagliente (연도 미상–1527)
이탈리아

M/MINK, 2010
광고

Michaël Amzalag (1968–), Mathias Augustyniak (1967–)
프랑스

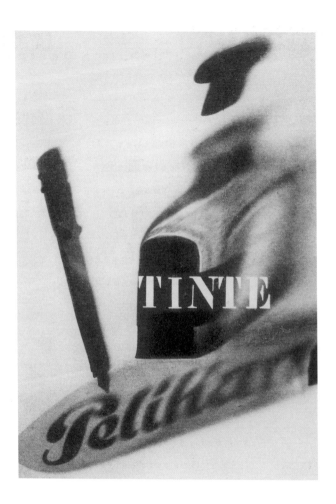

Pelikan Ink, 1924
광고

El Lissitzky (1890–1941)
Günther Wagner, 독일

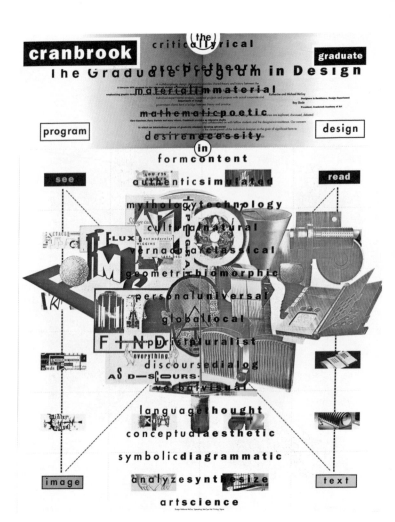

Cranbrook: The Graduate Program in Design, 1989
포스터

Katherine McCoy (1945–)
Cranbrook Academy of Arts, 미국

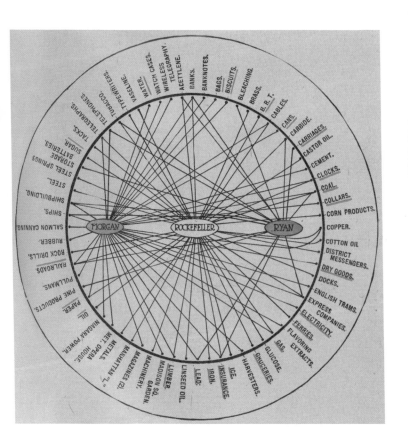

Who Gets Your Money ("Ring of Power"), 1906
정보 디자인

John Campbell Cory (1867–1925)
Joseph Pulitzer, 미국

The New York Times Op-Ed, 1992
잡지 및 신문

Mirko Ilić (1956–)
The New York Times, 미국

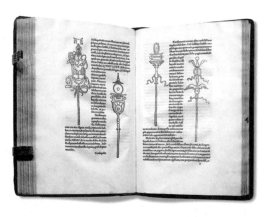

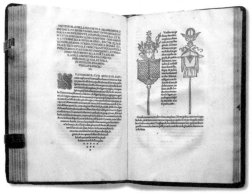

Hypnerotomachia Poliphili, 1499
서적

Aldus Manutius (1449–1515)
Leonardo Crassus, 이탈리아

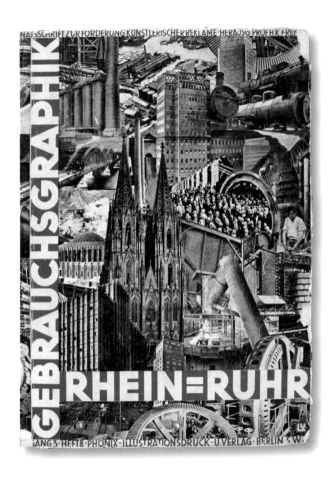

Gebrauchsgraphik, 1924–1937
잡지 및 신문

작가 다수
Phönix Illustrationsdruck und Verlag GmbH, 독일

The Red Cross, 1863
보 디자인

**Dr. Louis Appia (1818–1898), Gen. Henri Dufour
(1787–1875)** International Committee of the Red
Cross, 스위스

ABCDEFGHIJKLMNOPQRSTUVWXYZ
abcdefghijklmnopqrstuvwxyz

!@#$%¢&*()_+ .:",.?
234567890-= ;',./

1167085 [° 1167086 ± ¼
] ! 1 ½

Courier, 1955
서체

Howard Kettler (1919–1999)
IBM, 미국

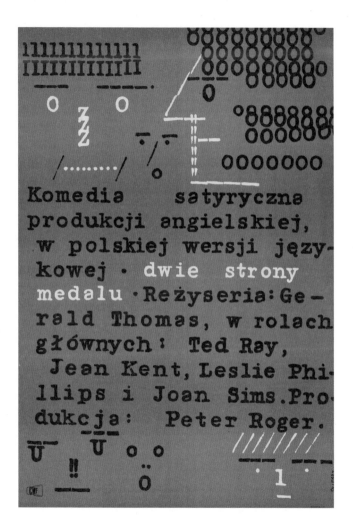

Dwie Strony Medalu, 1963
포스터

Waldemar Swierzy (1931–2013)
Zespół Filmowy Kamera (Team Film Camera), 폴란드

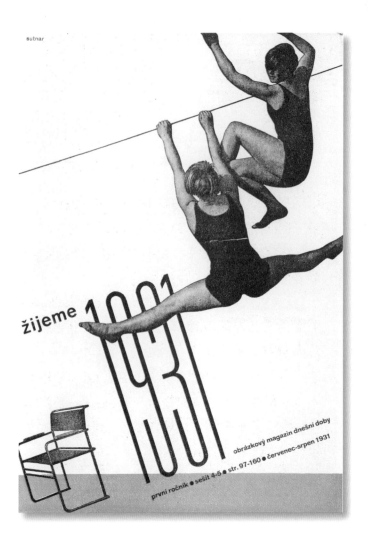

sutnar

žijeme 1931

obrázkový magazin dnešní doby

první ročník ● sešit 4-5 ● str. 97-160 ● červenec-srpen 1931

Žijeme, 1931–1935
잡지 및 신문

Ladislav Sutnar (1897–1976)
Druzstevní Práce, 체코

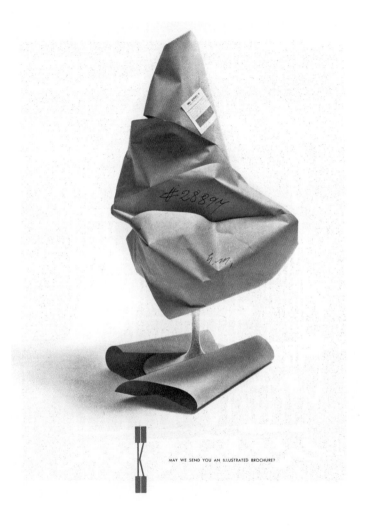

MAY WE SEND YOU AN ILLUSTRATED BROCHURE?

noll Associates, 1946–1966
⋮고

Herbert Matter (1907–1984)
Knoll Associates, 미국

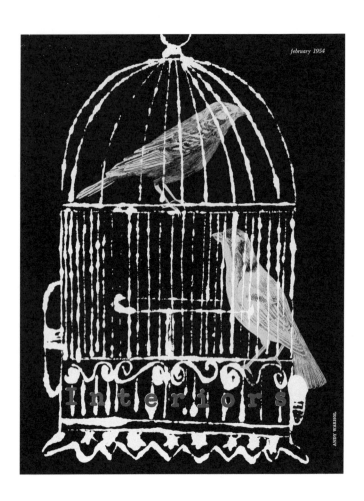

february 1954

ANDY WARHOL

Interiors, 1951–1954
잡지 표지

Andy Warhol (1928–1987)
Whitney Publications Inc., 미국

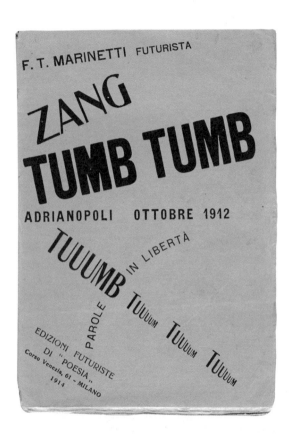

ang Tumb Tumb, 1914
적

Filippo Marinetti (1876–1944)
Edizioni Futuriste di "Poesia," 이탈리아

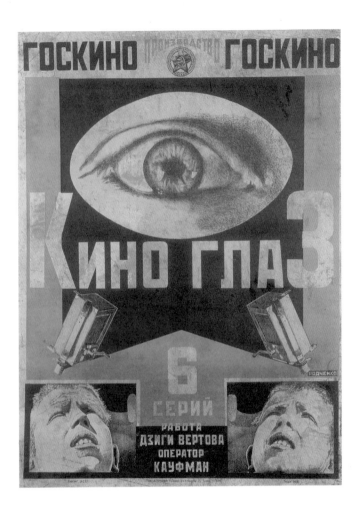

Kino Glaz, 1924
포스터

Aleksandr Rodchenko (1891–1956)
Goskino (State Committee of the Council of
Ministers on Cinematography), 러시아

CBS, 1951
로고

William Golden (1911–1959)
CBS Broadcasting, Inc., 미국

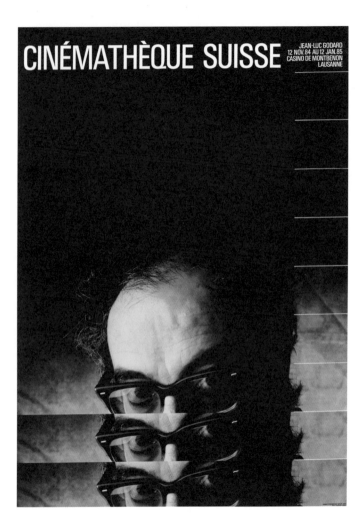

Cinémathèque Suisse poster:

CINÉMATHÈQUE SUISSE

JEAN-LUC GODARD
12 NOV. 84 AU 12 JAN. 85
CASINO DE MONTBENON
LAUSANNE

Cycle of films by Jean-Luc Godard, 1984
포스터

Werner Jeker (1944–)
Cinémathèque Suisse, 로잔, 스위스

Mazetti, 1957
아이덴티티

Olle Eksell (1918–2007)
Mazetti, 스웨덴

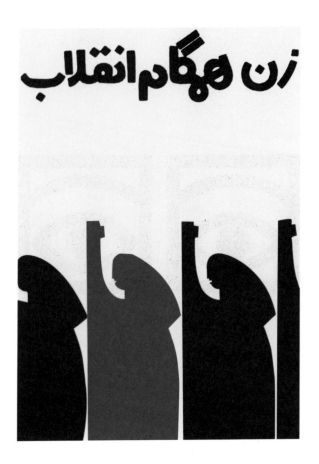

Women of the Revolution, 약 1979
포스터

Morteza Momayez (1935–2005)
미상, 이란

♥ NY, 1977
로고

Milton Glaser (1929–)
New York State, 미국

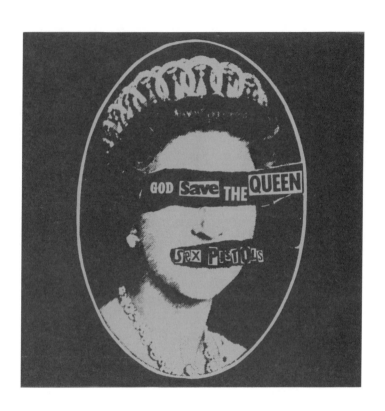

Sex Pistols—God Save the Queen, 1977
레코드 및 CD 커버

Jamie Reid (1947–)
Virgin Records, 영국

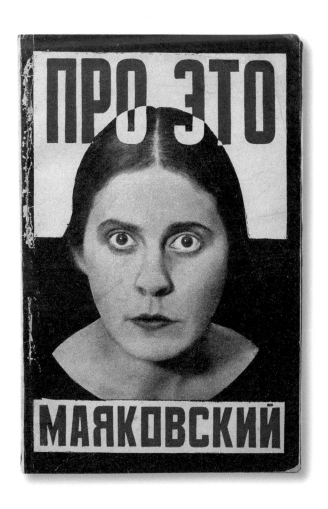

Pro eto. Ei i mne, 1923
서적

Aleksandr Rodchenko (1891–1956)
러시아

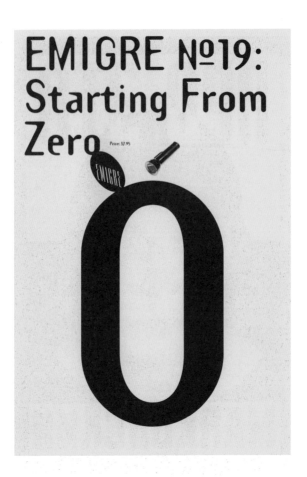

Emigre, 1984– 2005
잡지 및 신문

Rudy VanderLans (1955–), Zuzana Licko (1961–)
Emigre Inc., 미국

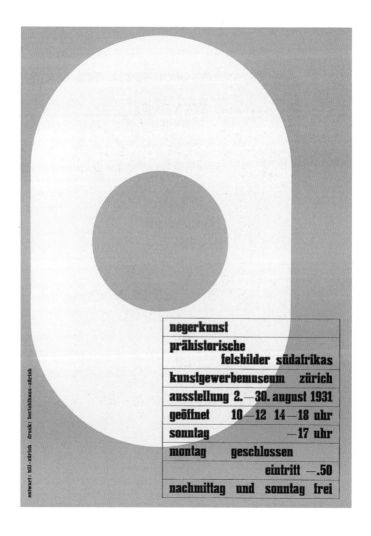

entwurf: bill - zürich druck: berichthaus - zürich

| negerkunst |
| prähistorische felsbilder südafrikas |
| kunstgewerbemuseum zürich |
| ausstellung 2. — 30. august 1931 |
| geöffnet 10 — 12 14 — 18 uhr |
| sonntag — 17 uhr |
| montag geschlossen |
| eintritt —.50 |
| nachmittag und sonntag frei |

NegerKunst, 1931
포스터

Max Bill (1908–1994)
Kunstgewerbemuseum Zürich, 스위스

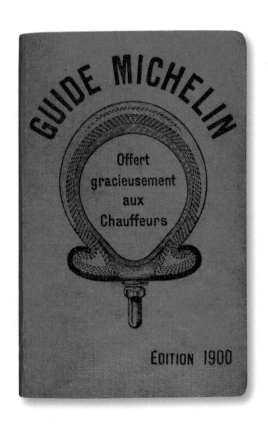

GUIDE MICHELIN

Offert
gracieusement
aux
Chauffeurs

ÉDITION 1900

Michelin Guide, 1900–현재
서적

André Michelin (1853–1931)
Michelin, 프랑스

Common Worship: Services and Prayers
for the Church of England, 2000
서적

Derek Birdsall (1934–), John Morgan (1973–)
Church Publishing House, 영국

8 Cicero · Gelesenes auf Holzfuß

Einfarbig: Gruppe 4137 Ein Alphabet (27 Buchstaben) M. 45.— Einzeln das Stück M. 3.—
Zweifarbig: Gruppe 4138 Ein Alphabet (27 Buchstaben) M. 97.50 Einzeln das Stück M. 4.50

10 Cicero · Suivantes auf Holzfuß

Einfarbig: Gruppe 4136 Ein Alphabet (27 Buchstaben) M. 75.— Einzeln das Stück M. 3.50
Zweifarbig: Gruppe 4140 Ein Alphabet (27 Buchstaben) M. 112.50 Einzeln das Stück M. 5.95

11

370

Eckmannschrift, 1900
서체

Otto Eckmann (1865–1902)
Rudhard Type Foundry, 독일

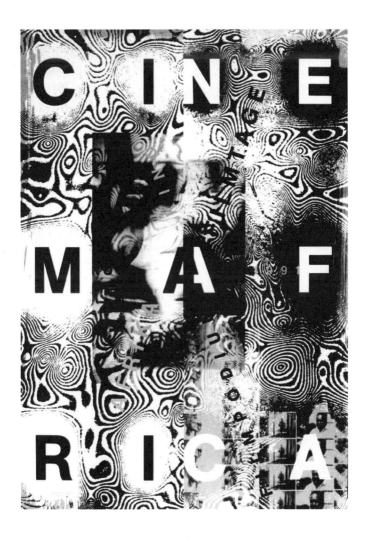

nemAfrica, 1989–2006
스터

Ralph Schraivogel (1960–)
Filmpodium, 스위스

Caslon, 1734
서체

William Caslon (1692–1766)
영국

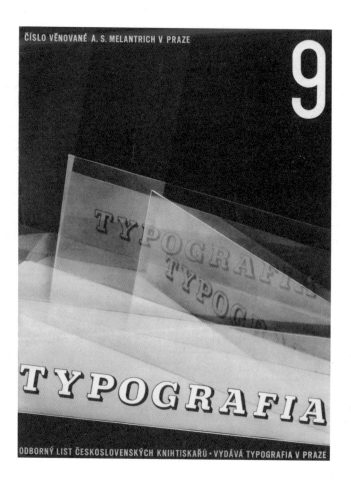

ČÍSLO VĚNOVANÉ A. S. MELANTRICH V PRAZE

9

TYPOGRAFIA

ODBORNÝ LIST ČESKOSLOVENSKÝCH KNIHTISKAŘŮ · VYDÁVÁ TYPOGRAFIA V PRAZE

Typografia, 1918–1939
잡지 및 신문

작가 다수
Typografia, 체코

SALT EXPLORES CRITICAL AND TIMELY ISSUES IN VISUAL AND MATERIAL CULTURE, AND CULTIVATES INNOVATIVE PROGRAMS FOR RESEARCH AND EXPERIMENTAL THINKING.

SALT, 2011–현재
아이덴티티

Project Projects
SALT, 터키

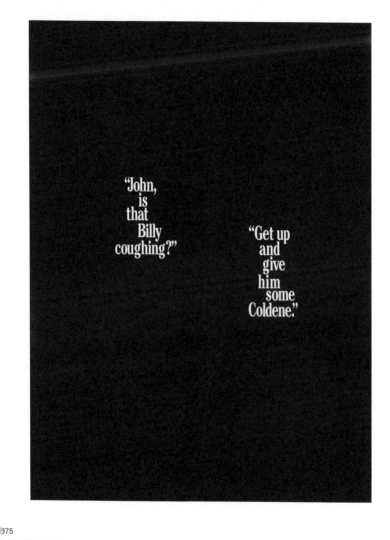

Coldene, 1960
광고

Papert Koenig Lois
Coldene, 미국

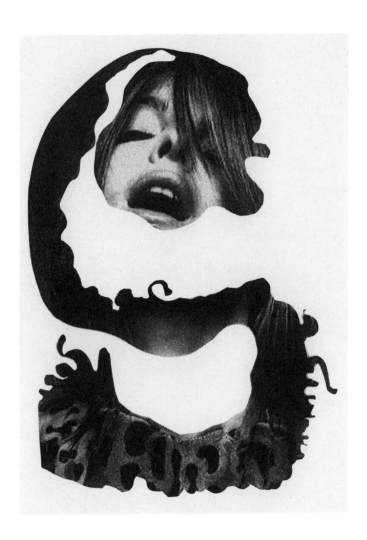

The Alphabet, 2001
포스터

Michaël Amzalag (1968–), Mathias Augustyniak
(1967–)
프랑스

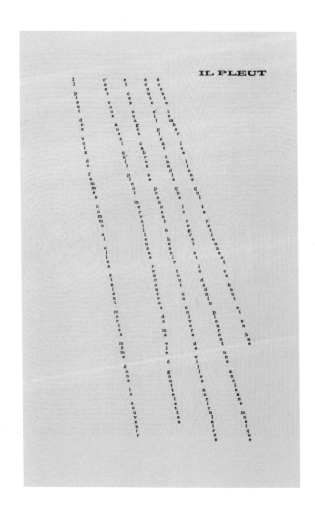

IL PLEUT

Il pleut des voix de femmes comme si elles étaient mortes même dans le souvenir

c'est vous aussi qu'il pleut merveilleuses rencontres de ma vie ô gouttelettes

et ces nuages cabrés se prennent à hennir tout un univers de villes auriculaires

écoute s'il pleut tandis que le regret et le dédain pleurent une ancienne musique

écoute tomber les liens qui te retiennent en haut et en bas

Il Pleut, 1918
서적

Guillaume Apollinaire (1880–1918)
프랑스

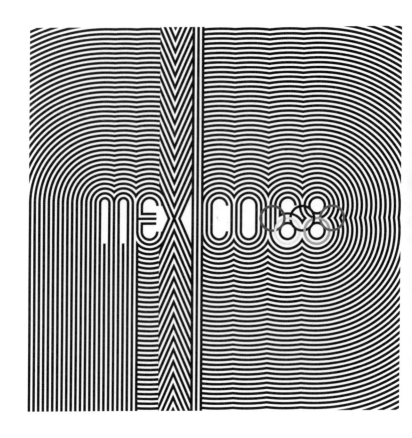

1968 Mexico City Olympics, 1968
아이덴티티

Lance Wyman (1937–) Peter Murdoch (1940–) 외
Mexico City Olympic Committee, 멕시코

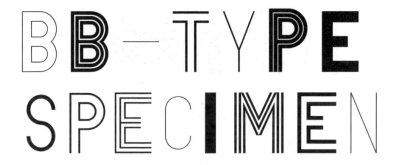

Museum Boijmans Van Beuningen, 2003
서체

Armand Mevis (1963–), Linda Van Deursen (1961–),
Radim Pesko (1976–)
Museum Boijmans Van Beuningen, 네덜란드

Signs for the 5 groups of men

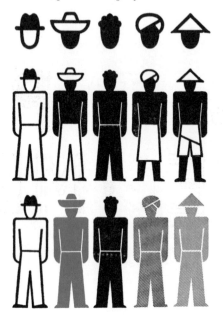

PICTURE 15

International Picture Language, 1936
정보 디자인

Otto Neurath (1882–1945)
영국과 독일

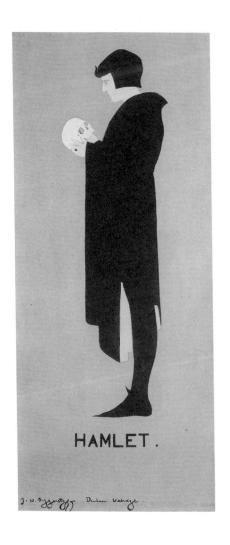

Hamlet, 1894
포스터

The Beggarstaffs: James Pryde (1866–1941),
William Nicholson (1872–1949)
W. S. Hardy, 영국

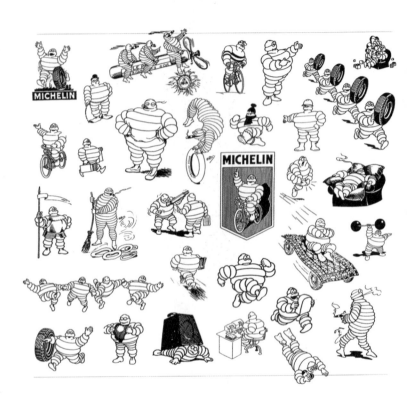

Michelin Man, 1898
로고

Marius Rossillon (1867–1946)
Michelin, 프랑스

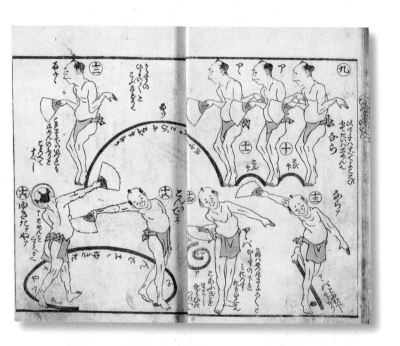

Manga, 1814–1878
적

Katsushika Hokusai (1760–1849)
일본

384

Harper's Bazaar, 1992–1999
잡지 및 신문

Fabien Baron (1959–)
Hearst Corporation, 미국

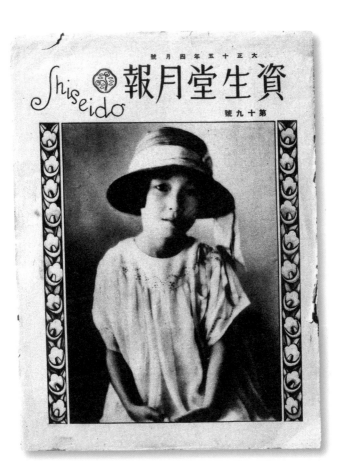

hiseido, 1918
고

Shinzo Fukuhara (1883–1948)
Shiseido, 일본

ERCO

| Univers 65 | Univers 55 | Univers 45 | gezeichnet drawn |

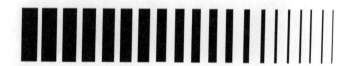

ERCO, 1976
아이덴티티

Otl Aicher (1922–1991)
ERCO, 독일

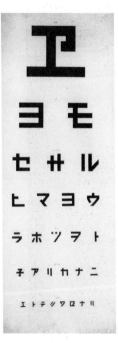

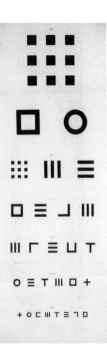

nellen Chart, 1862
보 디자인

Herman Snellen (1834–1908)
네덜란드

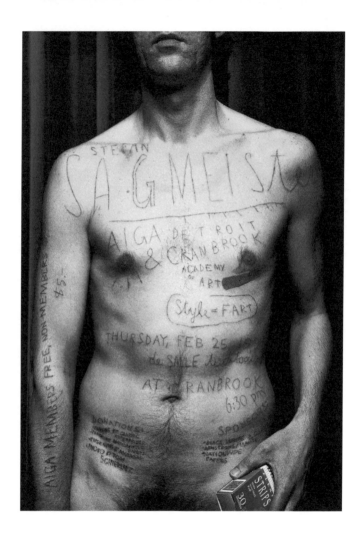

AIGA Detroit Lecture, 1999
포스터

Stefan Sagmeister (1962–)
Sagmeister Inc., 미국

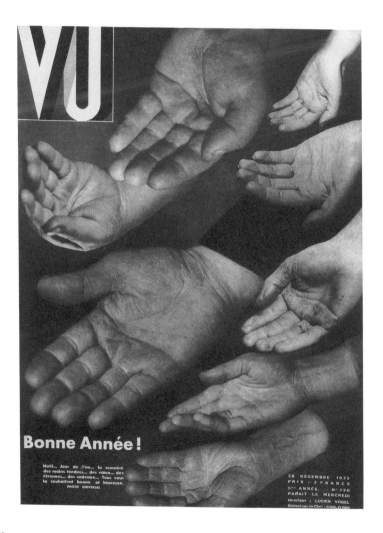

Bonne Année !

Noël... Jour de l'an... la semaine
des mains tendues... des vœux... des
étrennes... des cadeaux... Tous vous
la souhaitent bonne et heureuse.
PHOTO UNIVERSAL

28 DÉCEMBRE 1932
PRIX : 2 FRANCS
5ᵐᵉ ANNÉE. — N° 250
PARAÎT LE MERCREDI
Directeur : LUCIEN VOGEL
Rédacteur en Chef : CARLO RIM

Vu, 1932–1937
잡지 및 신문

Alexander Liberman (1912–1999)
Lucien Vogel, 프랑스

Thinkbook, 1996
서적

Irma Boom (1960–)
Steenkolen Handels Vereniging, 네덜란드

© 1962 VOLKSWAGEN OF AMERICA, INC.

Think small.

Our little car isn't so much of a novelty any more.

A couple of dozen college kids don't try to squeeze inside it.

The guy at the gas station doesn't ask where the gas goes.

Nobody even stares at our shape.

In fact, some people who drive our little flivver don't even think 32 miles to the gallon is going any great guns.

Or using five pints of oil instead of five quarts.

Or never needing anti-freeze.

Or racking up 40,000 miles on a set of tires.

That's because once you get used to some of our economies, you don't even think about them any more.

Except when you squeeze into a small parking spot. Or renew your small insurance. Or pay a small repair bill. Or trade in your old VW for a new one.

Think it over.

Think Small, 1959
광고

Helmut Krone (1925–1996)
Volkswagenwerk GmbH, 독일

CHAP. XL.

I Am now beginning to get fairly into my work ; and by the help of a vegetable diet, with a few of the cold seeds, I made no doubt but I shall be able to go on with my uncle *Toby*'s story, and my own, in a tolerable straight line. Now,

Inv.T.S Sculᵀˢ

These were the four lines I moved in through my first, second, third, and fourth volumes.——In the fifth volume I have been very good——the precise line I have deſcribed in it being this :

By which it appears, that except at the curve, marked A, where I took a trip to *Navarre*—and the indented curve B, which is the ſhort airing when I was there with the Lady *Bauſſiere* and her page—I have not taken the leaſt friſk of a digreſſion, till *John de la Caſſe*'s devils led me the round you ſee marked D ;—for as for *e e e e e* they are nothing but parentheſes, and the common *ins* and *outs* incident to the lives of the great-eſt miniſters of ſtate ; and when com-pared

The Life and Opinions of Tristram Shandy, Gentleman, 1759–1767
서적

Laurence Sterne (1713–1768)
영국

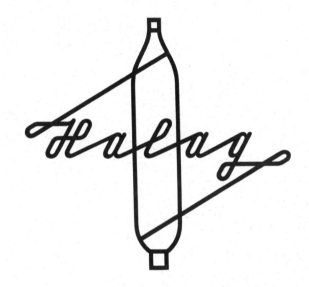

Halag, 1948
로고

Hermann Eidenbenz (1902–1993)
Halag, 스위스

THIS COLOR IS BLUE

394

Workshop: Y's for Men, 1989
서적

Yasuhiro Sawada (1961–)
Yohji Yamamoto, 일본

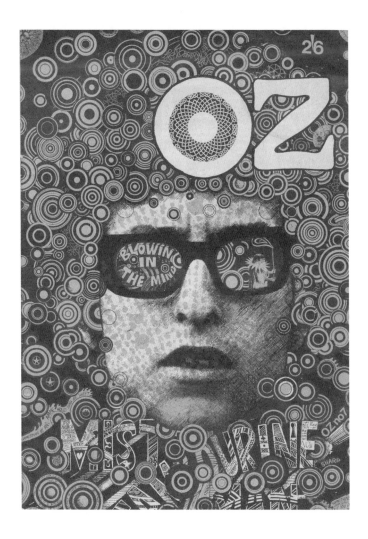

Oz, 1967–1973
잡지 및 신문

Martin Sharp (1942–2013) 외
Oz Publications Ink Ltd., 영국

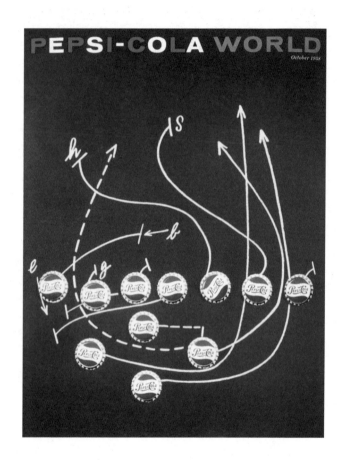

Pepsi-Cola World, 1957–1959
잡지 표지

Robert Brownjohn (1925–1970) 외
Pepsi-Cola, 미국

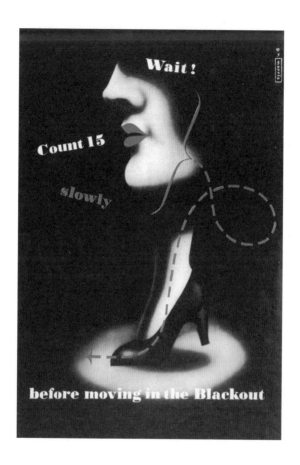

Wait! Count 15 Slowly Before Moving in the
Blackout, 1939
포스터

G. R. Morris (연도 미상)
National Safety First Association, 영국

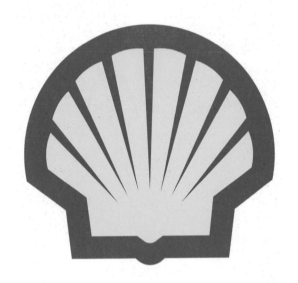

Shell, 1971
로고

Raymond Loewy (1893–1986)
Royal Dutch Shell Co., 영국

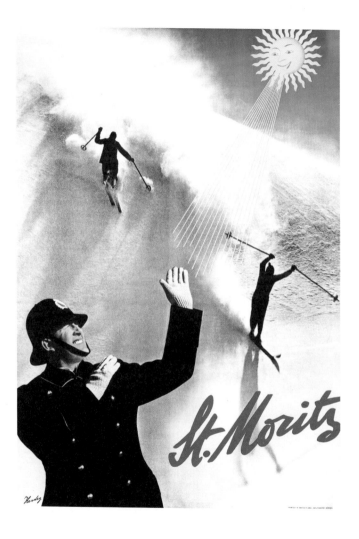

St. Moritz, 1934
●이덴티티

Walter Herdeg (1908–1995)
St. Moritz Tourist Office, 스위스

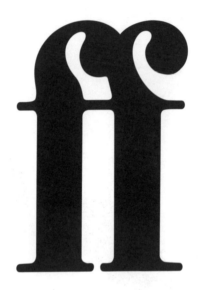

Faber & Faber, 1982
로고

John McConnell (1939–)
Faber & Faber, 영국

BEAUTY AND THE BEAST

Beauty and the Beast, 2004–2005
아이덴티티

Frith Kerr (1973–), Amelia Noble (1973–)
Crafts Council, 영국

Established & Sons, 2005–2007
아이덴티티

MadeThought
Established & Sons, 영국

ombinationsschrift, 1926–1931
체

Josef Albers (1888–1976)
Bauhaus, 독일

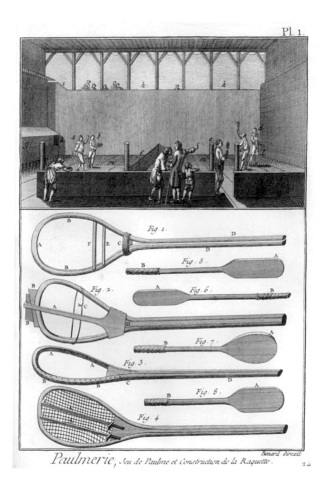

Paulmerie, *Jeu de Paulme et Construction de la Raquette.*

L'Encyclopédie, 1752–1772
서적

Denis Diderot (1713–1784), Jean Le Rond d'Alembert
(1717–1783), Louis-Jacques Goussier (1722–1799)
André le Breton, 프랑스

abon, 1967
체

Jan Tschichold (1902–1974)
D. Stempel AG, 독일

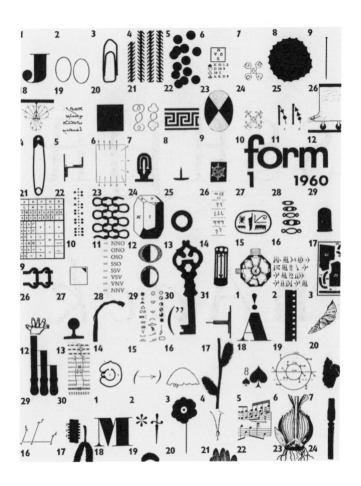

Form, 1959–1961
잡지 표지

John Melin (1921–1992), Anders Österlin (1926–2011)
Svenska Slöjdföreningen, 스웨덴

21st Quran National Festival for Students of Iran,
2006
포스터

Iman Raad (1979–)
Iranian Academic Center for Education, Culture and
Research (IACECR), 이란

ZLOM(Konstantin Biebl 지음), 1928
서적

Karel Teige (1900–1951)
Odeon, 체코

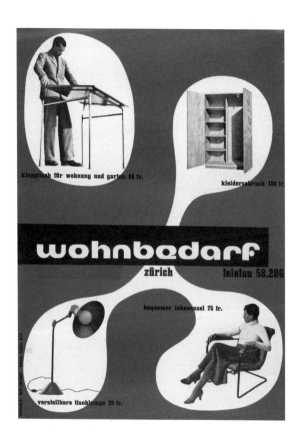

Wohnbedarf, 1932
아이덴티티

Max Bill (1908–1994)
Wohnbedarf, 스위스

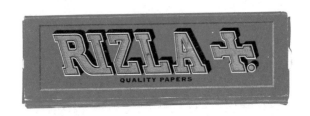

Rizla, 1866
패키지 그래픽

작가 미상
Pierre Lacroix, 프랑스

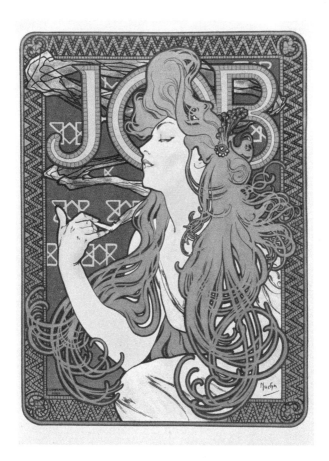

Job Cigarette Papers, 1896/1898
포스터

Alphonse Mucha (1860–1939)
Job, 프랑스

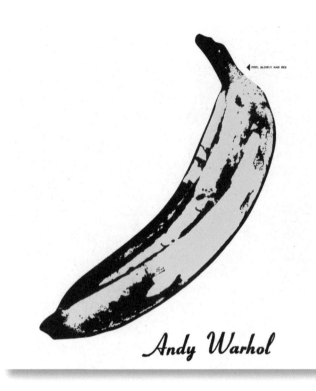

PEEL SLOWLY AND SEE

Andy Warhol

The Velvet Underground and Nico, 1967
레코드 및 CD 커버

Andy Warhol (1928–1987)
Verve, 미국

Andy Warhol Catalogue Raisonné, 2002/2004/2010/2014
서적

Julia Hasting (1970–)
Phaidon Press, 영국

Courier Sans Light **Regular** **Bold**

- -

ABCDEFGHIJKLMNOPQRSTUVWXYZ
abcdefghijklmnopqrstuvwxyz
1234567890@<$£€¢¥>§Æªßfifl
(åéîøü)ç*♈→&‰!?/#,;©®'‡:

Practise Alphabet

HELPFUL

- -

Los Angeles County is seriously consider-
ing a new proposal where at least eight
satellites operated by Hughes Electronics
would be taxed to bring in more revenue
for schools and other public amenities.

County assessor Rick Auerbach believes
that the satellites, in a geostationary
orbit some 22,000 miles above the earth's
surface, ought to attract a tax because
they are, in theory, within the tax juris-
diction of the county and therefore have
significant value.

- -

- -

SWISS BEAUTIES

- -

Basic Typography

* * * * * * * * * * * *

HOBO

- -

A, E, I, O, U
and sometimes Y

- -

~~Courier Only~~

- -

LineTo and how they've
ruined my life:

- -

Courier Sans, 2002
서체

James Goggin (1975–)
영국

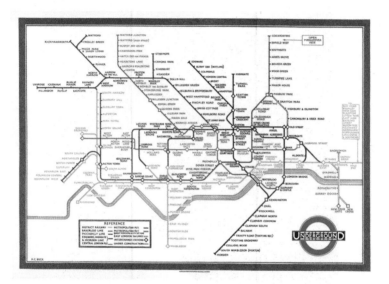

London Underground Map, 1931
정보 디자인

Henry C. Beck (1903–1974)
London Underground, 영국

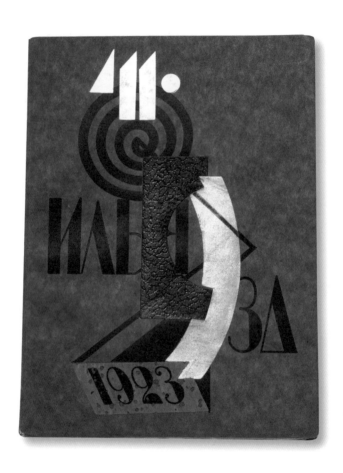

Lidantiu Faram, 1923
서적

Ilia Zdanevich (1894–1975)
41°, 프랑스

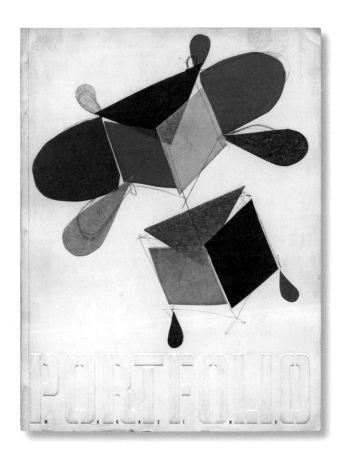

ortfolio, 1950–1951
지 및 신문

Alexey Brodovitch (1898–1971), Frank Zachary
(1914–2015)
George S. Rosenthal, 미국

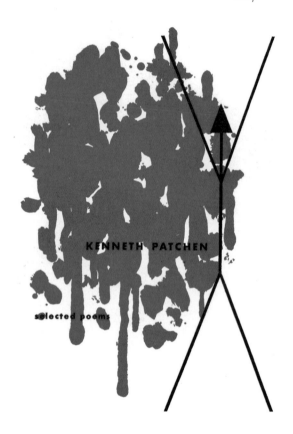

New Classics, 1940–1952
도서 표지

Alvin Lustig (1915–1955)
New Directions, 미국

abcdefghi jklmnopqr stuvwxyz

HERBERT BAYER: Abb. 1. Alfabet
„g" und „k" sind noch als
unfertig zu betrachten

Beispiel eines Zeichens
in größerem Maßstab
Präzise optische Wirkung

d

sturm blond

Abb. 2. Anwendung

9

ayer Universal, 1925
체

Herbert Bayer (1900–1985)
Bauhaus, 독일

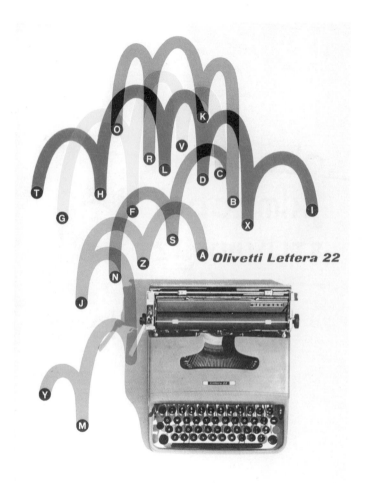

Olivetti Lettera 22

Olivetti, 1956
광고

Giovanni Pintori (1912–1999)
Olivetti, 이탈리아

Lettera Lettera-Txt
Lettera *Lettera-Txt*
Lettera Lettera-Txt
Lettera *Lettera-Txt*
Lettera Lettera-Txt
Lettera *Lettera-Txt*

ABCDEFGHIJKLMNOPQRSTUVWXYZ
abcdefghijklmnopqrstuvwxyz
1234567890©®℗™*✳fifl¤$$£££¥¢€
…_\!?¡¿&@¶†‡|;:.,""''„,'"•
([{‹«––—›»}])←↑→↓↖↗↘↙

Lettera, 2008
서체

Kobi Benezri (1976–)
Lineto, 스위스

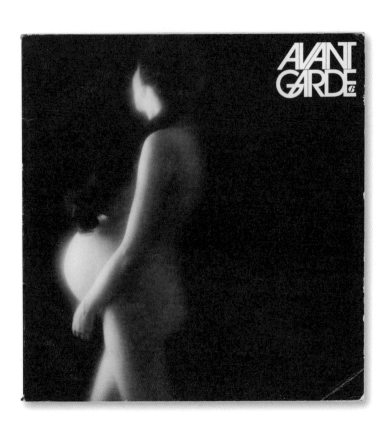

Avant Garde, 1968–1971
잡지 및 신문

Herb Lubalin (1918–1981)
Ralph Ginzburg, 미국

ABCDEFGHI
JKLMNOPQR
STUVWXYZ
abcdefghijkl
mnopqrstuv
wxyzæœß/&
Ø(-).:;!?€¥£§
1234567890

Demos, 1975
서체

Gerard Unger (1942–2018)
Dr.-Ing Rudolf Hell GmbH, 독일

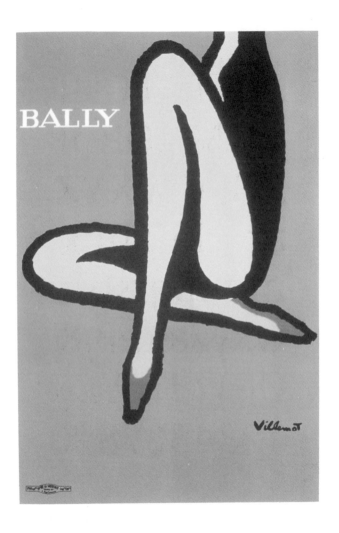

424

Bally, 1967–1989
포스터

Bernard Villemot (1911–1989)
Bally, 스위스

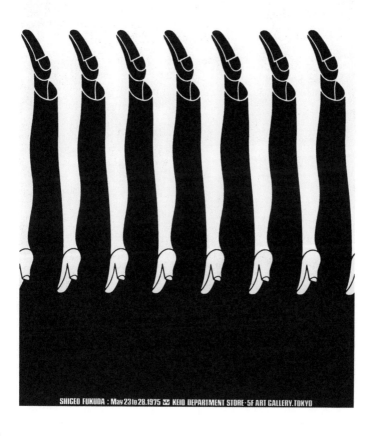

SHIGEO FUKUDA : May 23 to 28.1975 ❈ KEIO DEPARTMENT STORE · 5F ART GALLERY. TOKYO

Shigeo Fukuda, 1975
포스터

Shigeo Fukuda (1932–2009)
Keio Department Store, 일본

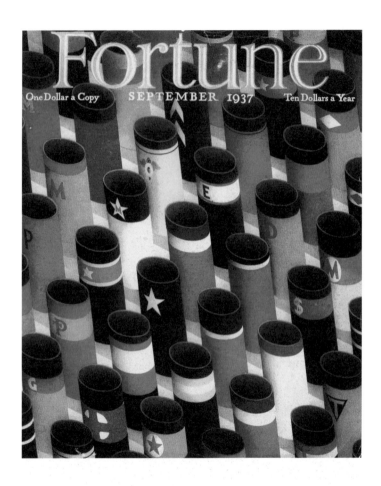

Fortune

One Dollar a Copy SEPTEMBER 1937 Ten Dollars a Year

Fortune, 1930-1962
잡지 표지

작가 다수
Time Inc., 미국

FOUR LINES PICA CONDENSED CLARENDON, No. 2.

MODERN
hunter
Mansion

FOUR LINES PICA EXTENDED CLARENDON

HOUSE
miner
Romans

REED AND FOX (LATE R. BESLEY & CO., LONDON.

Clarendon, 1845
서체

Robert Besley (1794–1876)
Fann Street Foundry, 영국

Computers and People
John A. Postley

How the new field of data processing
serves modern business

$2.45

McGRAW-HILL PAPERBACKS

McGraw-Hill Paperbacks, 1960년대
도서 표지

Rudolph de Harak (1924–2002)
McGraw-Hill, 미국

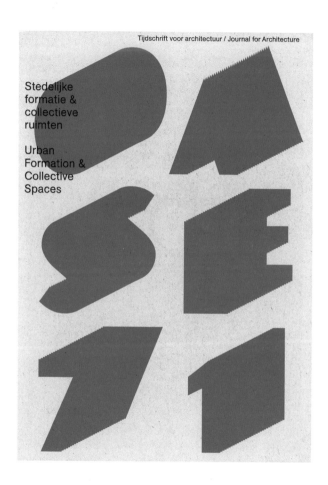

Tijdschrift voor architectuur / Journal for Architecture

Stedelijke
formatie &
collectieve
ruimten

Urban
Formation &
Collective
Spaces

OASE Journal for Architecture, 1990–현재
잡지 및 신문

Karel Martens (1939–)
SUN, 네덜란드

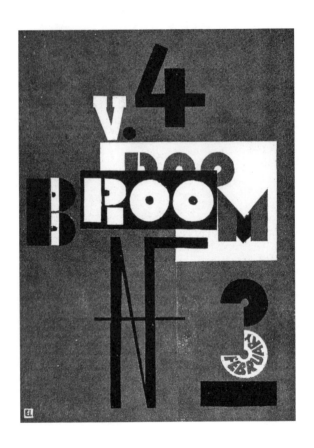

Broom, 1920–1924
잡지 및 신문

작가 다수
Alfred Kreymborg, Harold Loeb, 미국

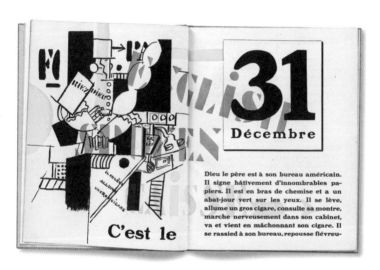

31 Décembre

C'est le

Dieu le père est à son bureau américain.
Il signe hâtivement d'innombrables pa-
piers. Il est en bras de chemise et a un
abat-jour vert sur les yeux. Il se lève,
allume un gros cigare, consulte sa montre,
marche nerveusement dans son cabinet,
va et vient en mâchonnant son cigare. Il
se rassied à son bureau, repousse fiévreu-

a Fin du Monde(Blaise Cendrars 지음), 1919
제적

Fernand Léger (1881–1955)
Editions de la Sirène, 프랑스

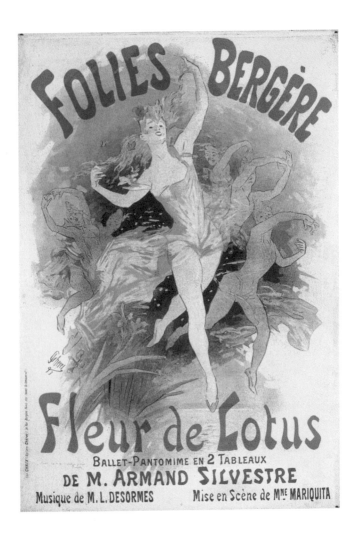

Folies Bergère—Fleur de Lotus, 1893
포스터

Jules Chéret (1836–1932)
Folies Bergère, 프랑스

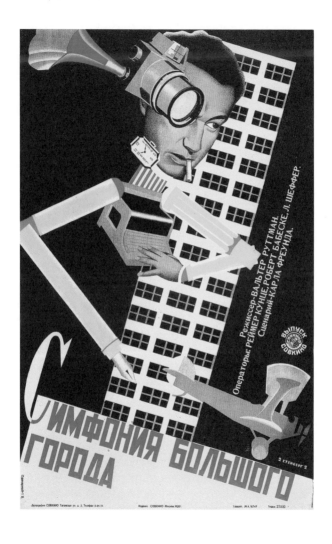

Simfonia Bolshogo Goroda, 1928
포스터

Georgii Stenberg (1900–1933), Vladimir Stenberg
(1899–1982)
Sovkino, 러시아

A

SPECIMEN

By *JOHN BASKERVILLE of Birmingham.*

I Am indebted to you for two Letters dated from Corcyra. You congratulate me in one of them on the Account you have Received, that I still preserve my former Authority in the Commonwealth: and wish me Joy in the other of my late Marriage. With respect to the First,

if to mean well to the Interest of my Country and to approve that meaning to every Friend of its Liberties, may be consider'd as maintaining my Authority; the Account you have heard is certainly true. But if it consists in rendering those Sentiments effectual to the Public Welfare or at least in daring freely to Support and inforce them;

I Am indebted to you for two Letters dated from Corcyra. You congratulate me in one of them on the Account you have Received, that I still preserve my former Authority in the Commonwealth: and wish me Joy in the other of my late Marriage. With respect to the first, if to mean well to the Interest of my Country and to

approve that meaning to every Friend of its Liberties, may be consider'd as maintaining my Authority; the Account you have heard is certainly true. But if it consists in rendering those Sentiments effectual to the Public Welfare or at least in daring freely to Support and inforce them; alas! my Friend I have not the least sha-

I Am indebted to you for two Letters dated from Corcyra. You congratulate me in one of them on the Account you have received, that I still preserve my former Authority in the Commonwealth: and wish me joy in the other of my late Marriage. With respect to the First, if to mean well to the Interest of my Country and to approve that meaning to every Friend of its Liberties, may be consider'd as maintaining

my Authority; the Account you have heard is certainly true. But if it consists in rendering those Sentiments effectual to the Public Welfare or at least in daring freely to Support and inforce them; alas! my Friend I have not the least shadow of Authority remaining. The Truth of it is, it will be sufficient Honor if I can have so much Authority over myself as to bear with patience our present and impending Calamities: a frame of Mind not to be acquired without difficulty,

Q. HORATII FLACCI

Hac ego si compellar imagine, cuncta resigno.
Nec somnum plebis laudo satur altilium; nec
Otia divitiis Arabum liberrima muto.
Saepe verecundum laudasti: rexque, paterque
Audisti coram, nec verbo parcius absens
Inspice si possum donata reponere laetus.
Haud male Telemachus proles patientis Ulyssei;
Non est aptus equis Ithacae locus, ut neque planis
Porrectus spatiis, neque multae prodigus herbae:
Atride, magis apta tibi tua dona relinquam.
Parvum parva decent. mihi jam non regia Roma,
Sed vacuum Tibur placet, aut imbelle Tarentum.
Strenuus et fortis, causisque Philippus agendis

EPISTOLARUM LIBER I.

Clarus, ab officiis octavam circiter horam
Dum redit, atque foro nimium distare Carinas
Jam grandis natu queritur; conspexit, ut aiunt,
Adrasum quendam vacua tonsoris in umbra
Cultello proprios purgantem leniter ungues.
Demetri, (puer hic non laeve jussa Philippi (quis,
Accipiebat) abi, quaere, et refer; unde domo,
Cujus fortunae, quo sit patre, quove patrono.
It, redit, et narrat, Vulteium nomine Menam
Praeconem, tenui censu sine crimine notum,
Et properare loco, et cessare, et quaerere, et tui
Gaudentem parvisque sodalibus, et lare certo,
Et ludis, et post decisa negotia, Campo.

Baskerville, 1757
서체

John Baskerville (1706–1775)
Baskerville Type Foundry, 영국

Nr. 11 3. Jahrg. 1966 *Naturwissenschaft und Medizin*

n+m

+m, 1965–1972
지 표지

Erwin Poell (1930–)
Boehringer Mannheim, 독일

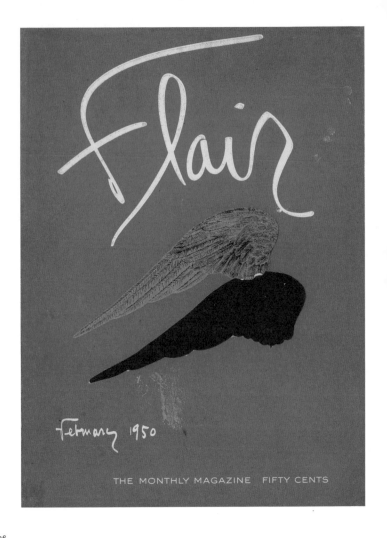

Flair, 1950–1951
잡지 및 신문

Federico Pallavicini (Federico von Berzeviczy-
Pallavicini) (1909–1989)
Fleur Cowles, 미국

rts et Métiers Graphiques, 1927–1939
지 및 신문

작가 다수
Deberny & Peignot, 프랑스

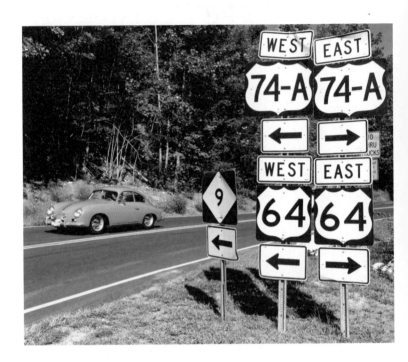

U.S. Route Shield, 1926
정보 디자인

Frank F. Rogers (1858–1942) 외
Federal Government, 미국

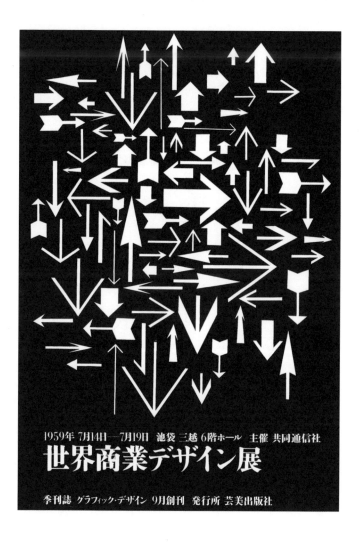

世界商業デザイン展

1959年 7月14日—7月19日 池袋 三越 6階ホール 主催 共同通信社

季刊誌 グラフィック・デザイン 9月創刊 発行所 芸美出版社

World Graphic Design Exhibition, 1959
포스터

Ikko Tanaka (1930–2002)
World Design Conference Committee, 일본

CENTAUR LARGE LETTERS 63

72 POINT

A B C D

60 POINT

E F G H
I J K L M

48 POINT

N O P Q R
S T U V W

Centaur, 1914
서체

Bruce Rogers (1870–1957)
Metropolitan Museum of Art, 미국

Neue Jugend, 1916–1917
잡지 및 신문

John Heartfield (1891–1968)
Malik Verlag, 독일

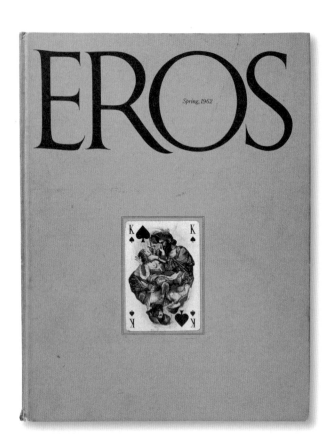

Eros, 1962
잡지 및 신문

Herb Lubalin (1918–1981)
Ralph Ginzburg, 미국

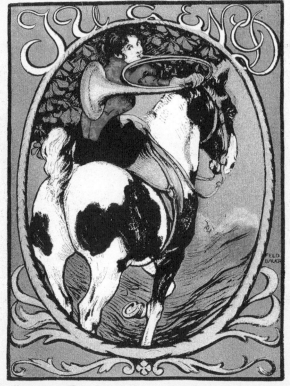

Jugend, 1896–1940
잡지 및 신문

작가 다수
Georg Hirth, 독일

444

You Don't Have to Be Jewish to Love Levy's, 1965
광고

Doyle Dane Bernbach
Whitey Ruben, 미국

COOPER TYPES

Cooper

Cooper Black

Cooper Italic

DESIGNED BY
OSWALD COOPER

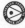

BARNHART BROTHERS & SPINDLER

"Types that Talk"

Graduated Wave Rule
Contrast Double Rules
Tint Dot Rule

Cooper Black, 1921
서체

Oswald Cooper (1879–1940)
Barnhart Brothers & Spindler, 미국

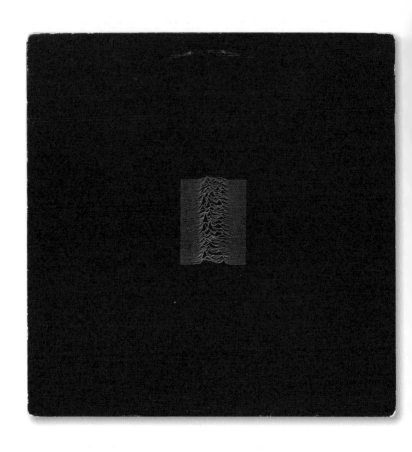

Joy Division—Unknown Pleasures, 1979
레코드 및 CD 커버

Peter Saville (1955–)
Factory Records, 영국

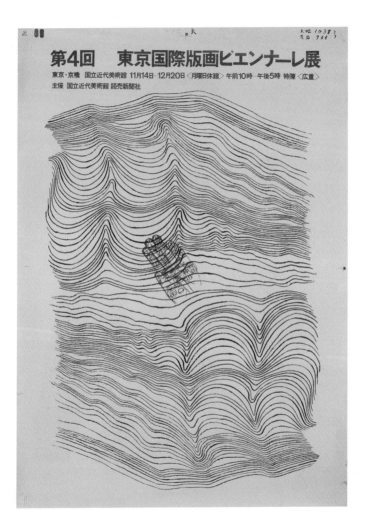

第4回　東京国際版画ビエンナーレ展

東京・京橋　国立近代美術館　11月14日－12月20日〈月曜日休館〉午前10時－午後5時　特陳〈広重〉

主催　国立近代美術館　読売新聞社

th International Biennial Exhibition of Prints in
Tokyo, 1964

포스터

Kiyoshi Awazu (1929–2009)

National Museum of Modern Art, 도쿄, 일본

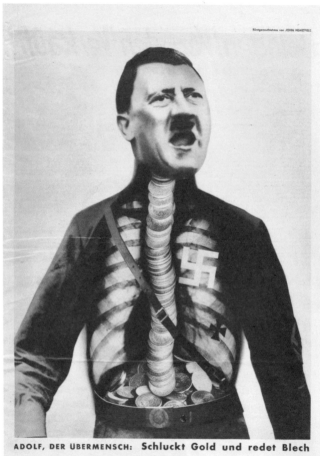

ADOLF, DER ÜBERMENSCH: **Schluckt Gold und redet Blech**

675

448

Adolf der Übermensch Schluckt Gold
und Redet Blech, 1932
포스터

John Heartfield (1891–1968)
독일

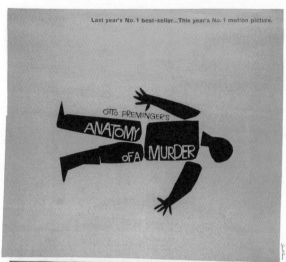

Anatomy of a Murder, 1959
영화 그래픽

Saul Bass (1920–1996)
Columbia Pictures, 미국

15 settembre-13 ottobre 1969
28° festival internazionale del teatro di prosa
la Biennale di Venezia

La Biennale di Venezia, 1969
포스터

A. G. Fronzoni (1923–2002)
La Biennale di Venezia, 이탈리아

Olympic Rings, 1913
ᄅᄀ

Pierre Frédy, Baron de Coubertin (1863–1937)
International Olympic Committee

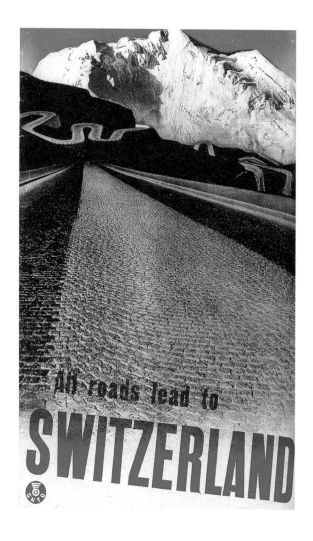

452

All Roads Lead to Switzerland, 1935
포스터

Herbert Matter (1907–1984)
Schweizerische Verkehrszentrale, 스위스

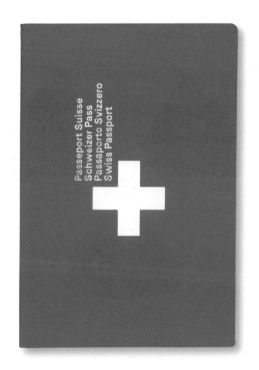

Swiss Passport, 1985
정보 디자인

Fritz Gottschalk (1937–)
Federal Government, 스위스

Radiation, 1946
상징

Bill Ray (1898–1972), George Warlick (1902–1989)
Berkeley Radiation Laboratory, 미국

Q, 1986
포스터

Uwe Loesch (1943–)
독일

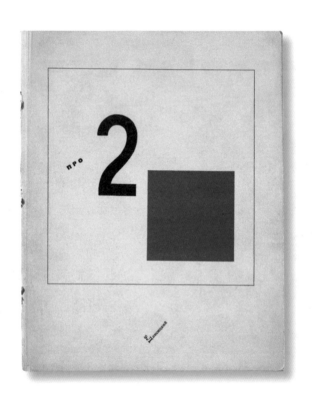

Pro Dva Kvadrata, 1920
서적

El Lissitzky (1890–1941)
UNOVIS, 러시아

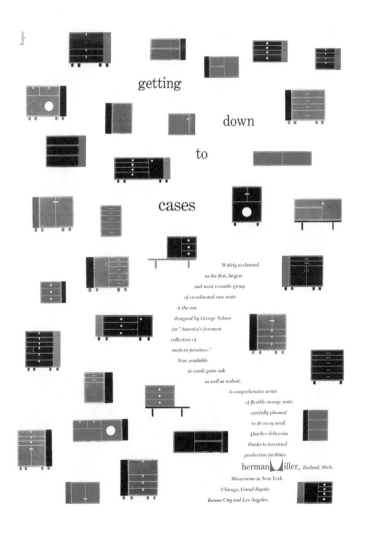

getting

down

to

cases

Widely acclaimed
as the first, largest
and most versatile group
of coordinated case units
is the one
designed by George Nelson
for "America's foremost
collection of
modern furniture."
Now available
in comb grain oak
as well as walnut.

A comprehensive series
of flexible storage units
carefully planned
to fit every need.
Quicker deliveries
thanks to increased
production facilities.

herman Miller, Zeeland, Mich.

Showrooms in New York,
Chicago, Grand Rapids
Kansas City and Los Angeles.

Herman Miller, 1947
아이덴티티

Irving Harper (1916–2015) 외
Herman Miller, 미국

Letters

a	—	● ▬	p	—	● ▬ ▬ ●
b	—	▬ ● ● ●	q	—	▬ ▬ ● ▬
c	—	▬ ● ▬ ●	r	—	● ▬ ●
d	—	▬ ● ●	s	—	● ● ●
e	—	●	t	—	▬
f	—	● ● ▬ ●	u	—	● ● ▬
g	—	▬ ▬ ●	v	—	● ● ● ▬
h	—	● ● ● ●	w	—	● ▬ ▬
i	—	● ●	x	—	▬ ● ● ▬
j	—	● ▬ ▬ ▬	y	—	▬ ● ▬ ▬
k	—	▬ ● ▬	z	—	▬ ▬ ● ●
l	—	● ▬ ● ●	Fullstop	—	● ▬ ● ▬ ● ▬
m	—	▬ ▬	Comma	—	▬ ▬ ● ● ▬ ▬
n	—	▬ ●	Query	—	● ● ▬ ▬ ● ●
o	—	▬ ▬ ▬			

Numbers

0	—	▬ ▬ ▬ ▬ ▬	5	—	● ● ● ● ●
1	—	● ▬ ▬ ▬ ▬	6	—	▬ ● ● ● ●
2	—	● ● ▬ ▬ ▬	7	—	▬ ▬ ● ● ●
3	—	● ● ● ▬ ▬	8	—	▬ ▬ ▬ ● ●
4	—	● ● ● ● ▬	9	—	▬ ▬ ▬ ▬ ●

Morse Code, 1838
정보 디자인

Samuel Finley Breese Morse (1791–1872)
미국

To the executives and management of the Radio Corporation of America:

Messrs. Alexander, Anderson, Baker, Buck, Cahill, Canaan, Carter, Coe, Coffin, Dunlap, Elliott, Engstrom, Folsom, Gorin, Jolliffe, Keyes,

Marek, Mills, Odorizzi, Orth, Sacks, Brig. Gen. Sarnoff, R. Sarnoff, Saxon, Seidel, Teegarden, Tuft, Watts, Weaver, Werner, Williams

Gentlemen: An important message intended expressly for your eyes is now on its way to each one of you by special messenger.

William H. Weintraub & Company, Inc. Advertising *488 Madison Avenue, New York*

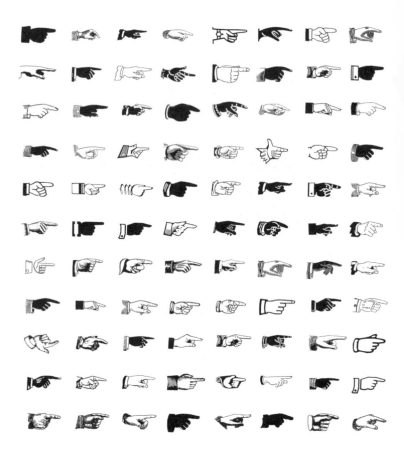

Printers' Fist, 약 1800
상징

작가 다수
International

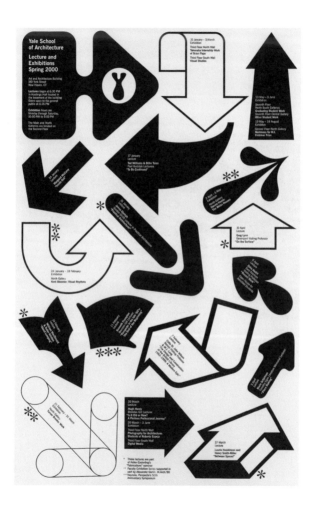

ale School of Architecture, 1998–현재
스터

Michael Beirut (1957–)
Yale School of Architecture, 미국

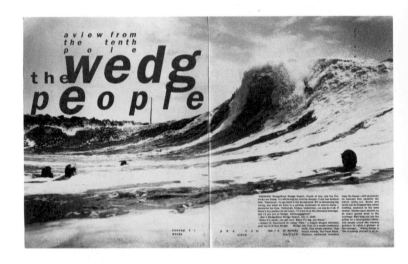

Beach Culture, 1989–1992
잡지 및 신문

David Carson (1956–)
Surfer Publishing Group, 미국

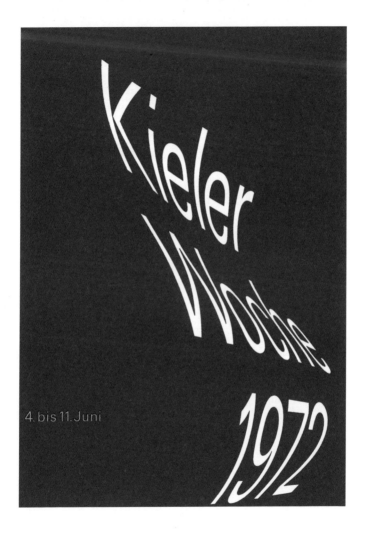

ieler Woche, 1972
포스터

Rolf Müller (1940–2015)
Kieler Woche, 독일

DIE SCHEUCHE
MÄRCHEN

TYPOGRAFISCH GESTALTET VON
KURT SCHWITTERS KATE STEINITZ TH. VAN DOESBURG

Merz 14/15: Die Scheuche Märchen, 1925
서적

**Kurt Schwitters (1887–1948), Theo van Doesburg
(1883–1931)**
Aposs-Verlag, 독일

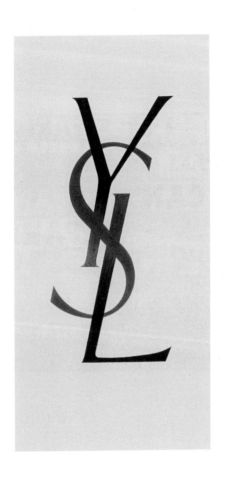

es Saint Laurent, 1963
고

A. M. Cassandre (1901–1968)
Yves Saint Laurent, 프랑스

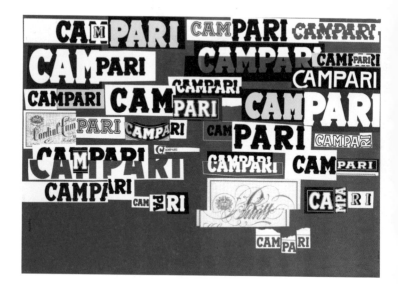

466

Campari, 1964
포스터

Bruno Munari (1907–1998)
Campari, 이탈리아

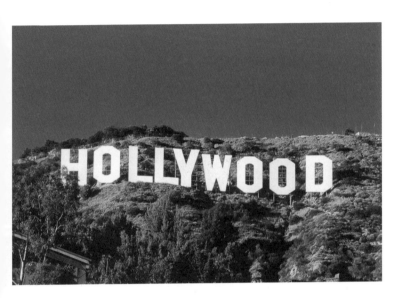

Hollywood Sign, 1923
징

작가 미상
Hollywoodland Real Estate Development, 미국

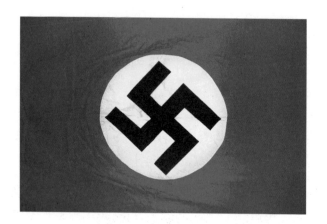

National Socialist German Workers' Party, 1920
아이덴티티

작가 미상
National Socialist German Workers' Party, 독일

riginal Macintosh Icons, 1984
보 디자인

Susan Kare (1954–)
Apple, Inc., 미국

IN THE BEGINNING

GOD CREATED THE HEAVEN AND THE EARTH. ¶AND
THE EARTH WAS WITHOUT FORM, AND VOID; AND
DARKNESS WAS UPON THE FACE OF THE DEEP, & THE
SPIRIT OF GOD MOVED UPON THE FACE OF THE WATERS.
¶And God said, Let there be light: & there was light. And God saw the light,
that it was good: & God divided the light from the darkness. And God called
the light Day, and the darkness he called Night. And the evening and the
morning were the first day. ¶And God said, Let there be a firmament in the
midst of the waters, & let it divide the waters from the waters. And God made
the firmament, and divided the waters which were under the firmament from
the waters which were above the firmament: & it was so. And God called the
firmament Heaven. And the evening & the morning were the second day.
¶And God said, Let the waters under the heaven be gathered together unto
one place, and let the dry land appear: and it was so. And God called the dry
land Earth; and the gathering together of the waters called he Seas: and God
saw that it was good. And God said, Let the earth bring forth grass, the herb
yielding seed, and the fruit tree yielding fruit after his kind, whose seed is in
itself, upon the earth: & it was so. And the earth brought forth grass, & herb
yielding seed after his kind, & the tree yielding fruit, whose seed was in itself,
after his kind: and God saw that it was good. And the evening & the morning
were the third day. ¶And God said, Let there be lights in the firmament of
the heaven to divide the day from the night; and let them be for signs, and for
seasons, and for days, & years: and let them be for lights in the firmament of
the heaven to give light upon the earth: & it was so. And God made two great
lights; the greater light to rule the day, and the lesser light to rule the night: he
made the stars also. And God set them in the firmament of the heaven to give
light upon the earth, and to rule over the day and over the night, & to divide
the light from the darkness: and God saw that it was good. And the evening
and the morning were the fourth day. ¶And God said, Let the waters bring
forth abundantly the moving creature that hath life, and fowl that may fly
above the earth in the open firmament of heaven. And God created great
whales, & every living creature that moveth, which the waters brought forth
abundantly, after their kind, & every winged fowl after his kind: & God saw
that it was good. And God blessed them, saying, Be fruitful, & multiply, and
fill the waters in the seas, and let fowl multiply in the earth. And the evening
& the morning were the fifth day. ¶And God said, Let the earth bring forth
the living creature after his kind, cattle, and creeping thing, and beast of the
earth after his kind: and it was so. And God made the beast of the earth after
his kind, and cattle after their kind, and every thing that creepeth upon the

27

Doves Press Bible, 1903–1905
서적

Thomas James Cobden-Sanderson (1840–1922),
Edward Johnston (1872–1944)
Doves Press, 영국

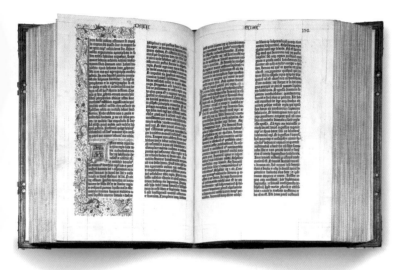

1

he Gutenberg Bible, 약 1453–1455
적

Johannes Gutenberg (약 1398–1468)
독일

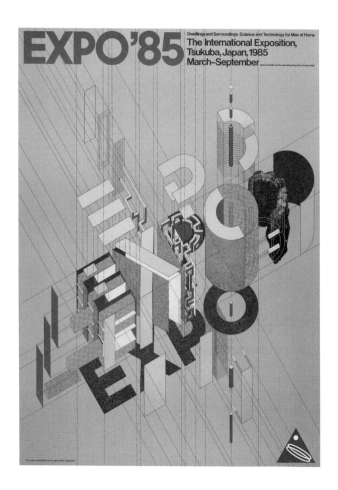

Expo '85, 1982
포스터

Takenobu Igarashi (1944–)
Organizing Committee for the International
Exposition of 1985, 일본

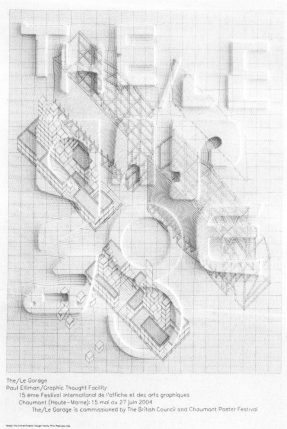

The/Le Garage
Paul Elliman/Graphic Thought Facility
 15 éme Festival international de l'affiche et des arts graphiques
 Chaumont (Haute-Marne): 15 mai au 27 juin 2004
 The/Le Garage is commissioned by The British Council and Chaumont Poster Festival

Design: Paul Elliman/Graphic Thought Facility, Print: Plastiscope, Italy

The/Le Garage, 2004
포스터

Graphic Thought Facility
Chaumont International Poster Festival, 프랑스

474

Music Notation (Five-Line Stave), 약 1750
정보 디자인

작가 미상
미상

Labanotation, 1928
정보 디자인

Rudolf von Laban (1879–1958)
헝가리

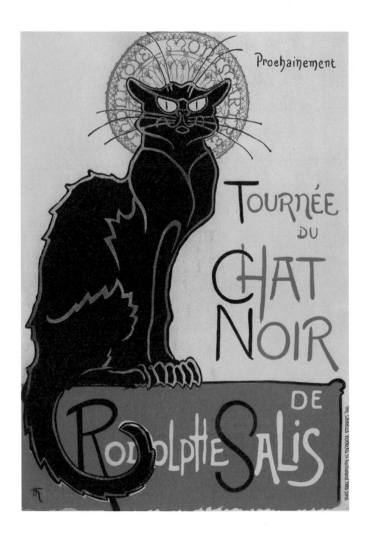

476

Tournée du Chat Noir, 1894
포스터

Théophile-Alexandre Steinlen (1859–1923)
Rodolphe Salis, 프랑스

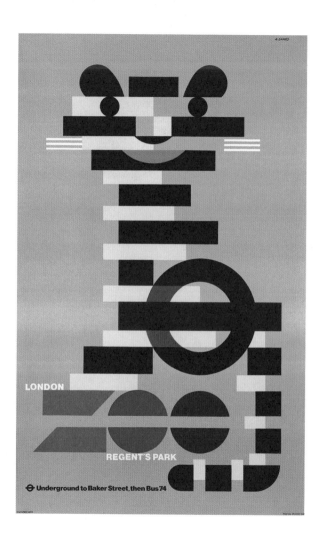

London Zoo, 1975
포스터

Abram Games (1914–1996)
London Transport, 영국

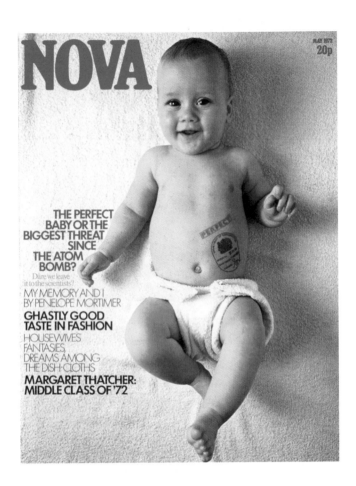

Nova, 1965–1975
잡지 및 신문

Harri Peccinotti (1938–) 외
영국

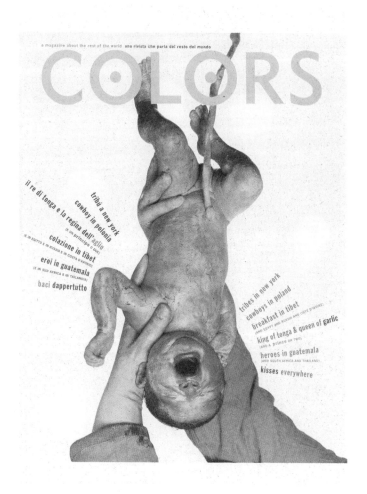

Colors, a magazine about the rest of the world una rivista che parla del resto del mondo

C O L O R S

tribù a new york
cowboy in polonia
il re di tonga e la regina dell'aglio
(E UN PRINCIPE O DUE)
colazione in tibet
(E IN EGITTO E IN RUSSIA E IN COSTA D'AVORIO)
eroi in guatemala
(E IN SUD AFRICA E IN TAILANDIA)
baci dappertutto

tribes in new york
cowboys in poland
breakfast in tibet
(AND EGYPT AND RUSSIA AND COTE D'IVOIRE)
king of tonga & queen of garlic
(AND A PRINCE OR TWO)
heroes in guatemala
(AND SOUTH AFRICA AND THAILAND)
kisses everywhere

Colors, 1991–1995
잡지 및 신문

Tibor Kalman (1949–1999)
Benetton Group, 이탈리아

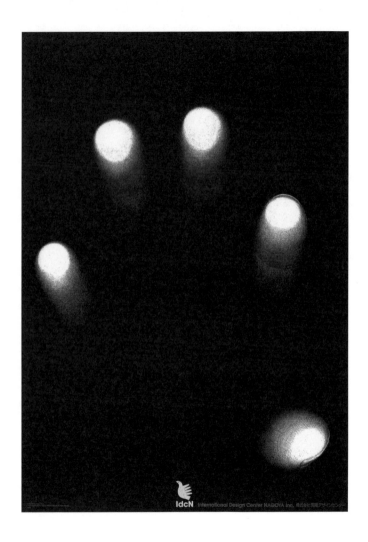

480

IdcN, 1996
포스터

Koichi Sato (1944–2016)
International Design Center Nagoya, 일본

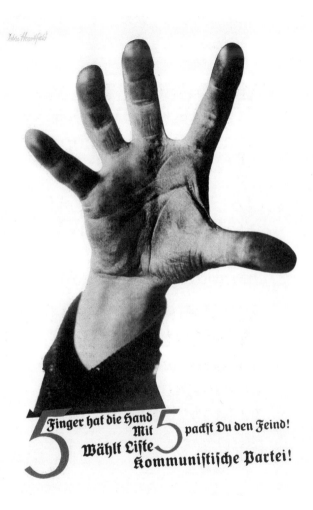

5 Finger hat die Hand
Mit 5 packst Du den Feind!
Wählt Liste 5
Kommunistische Partei!

5 Finger Hat Die Hand, 1928
포스터

John Heartfield (1891–1968)
German Communist Party, 독일

ROMAN MONOTYPE SERIES 110

ABCDEFGHIJKLM
NOPQRSTUVWXY
Z&abcdefghijklmnopq
rstuvwxyz1234567890!

ITALIC

ABCDEFGHIJKLM
NOPQRSTUVWXY
ZŒÆabcdefghijklmnop
qrstuvwxyz1234567890

BOLD MONOTYPE SERIES 194

ABCDEFGHIJKLM
NOPQRSTUVWX
YZŒÆ&abcdefghij
klmnopqrstuvwxyz?
1234567890£œæ'.,?!

Sizes available: 6, 8, 9, 10, 11, 12, 14, 18, 24, 30, 36pt in Roman, Italic and Bold. Of the sizes for keyboard composition, italic figures available in 10 and 12pt only. Small capitals in all sizes 6–12pt. Plantin Bold Italic is available for hand composition in sizes 10 to 36pt.

Plantin, 1913
서체

F.H.Pierpont (1860–1937), Christophe
Plantin (약 1520–1589) 사후
Monotype Corporation, 미국

MARCUS AU
RELIUS·MED
ITATIONS·A
LITTLE FLES
H, A LITTLE
BREATH, AN
D A REASON
TO RULE AL
L—THAT IS M
YSELF·PENG
UIN BOOKS
GREAT IDEAS

eat Ideas, 2004–2008
서 표지

David Pearson (1978–) 외
Penguin Books, 영국

ARE YOU DRINKING Perrier

FRENCH NATURAL SPARKLING TABLE WATER

THE TABLE WATER OF KINGS

Perrier

Origin and History of Perrier Water.

SHOULD BE IN USE

In Every Household

PERRIER EXHIBITS ALL THE ESSENTIALS OF THE IDEAL TABLE WATER. IT IS LIGHT, CRISP AND INVIGORATING, AND SPARKLES WITH ITS PURE NATURAL GAS.

PERRIER MIXES TO PERFECTION WITH WINES AND SPIRITS. ALONE OR WITH A SLICE OF LEMON IT FORMS A REFRESHING, INVIGORATING TEETOTAL BEVERAGE.

What Perrier Costs.

SPARKLES WITH PURE NATURAL GAS.

" OF REMARKABLE ORGANIC PURITY."

"THE CHAMPAGNE OF TABLE WATERS."

PERRIER CAN BE OBTAINED AT ALL THE BEST HOTELS, WINE MERCHANTS, STORES & GROCERS, &c., throughout the Country.

Perrier, 1903
로고

St. John Harmsworth (1876–약 1932)
Société des Eaux Minérales, Boissons et Produits
Hygiéniques de Vergèze, 프랑스

ΤЕ AARDVARK

Deconstructivist theorists

ΗERO GŒGLES

We be freeky and flippy

SUPER SCHOOL

If you find energy sticky

AMBIENT LAVA LAMP

Scruffy poetry sprees

THINK VANILLA

Affinity with happy gifts

Irs Eaves, 1996
체

Zuzana Licko (1961–)
Emigre Inc., 미국

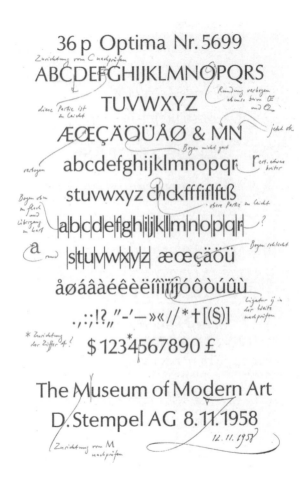

36 p Optima Nr. 5699

ABCDEFGHIJKLMNOPQRS
TUVWXYZ
ÆŒÇÄÖÜÅØ & MN
abcdefghijklmnopqr
stuvwxyz chckfffiflftß
|abcdefghijklmnopqr| ?
a |stuvwxyz| æœçäöü
åøáâàéêèëíìïïⁱⁱjóôòúûù
.,:;!?„""-'—»«// * † [(§)]
$1234*567890 £

The Museum of Modern Art
D. Stempel AG 8.11.1958

Optima, 1958
서체

Hermann Zapf (1918–2015)
D. Stempel AG, 독일

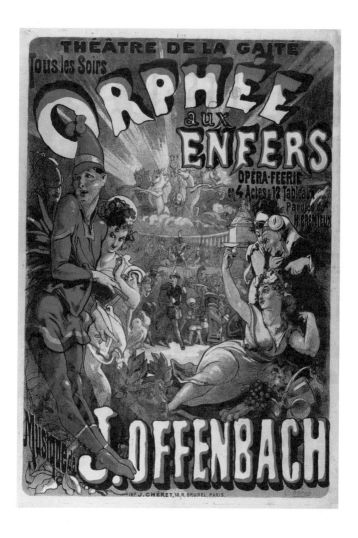

487

Orphée aux Enfers, 1874
포스터

Jules Chéret (1836–1932)
Théâtre de la Gaité, 프랑스

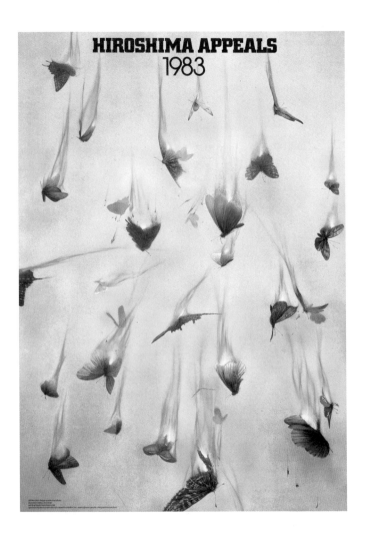

Hiroshima Appeals, 1983
포스터

Yusaku Kamekura (1915–1997)
Hiroshima International Cultural Foundation
and Japan Graphic Designers Association, 일본

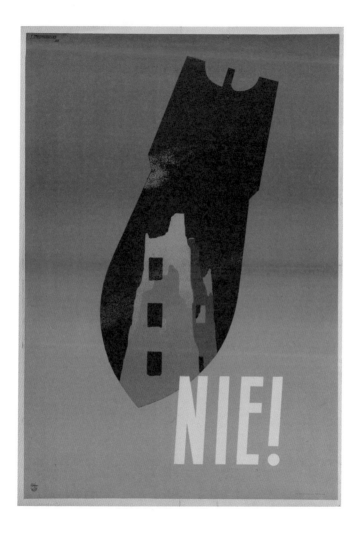

IE!, 1952
스터

Tadeusz Trepkowski (1914–1954)
Polish Government, 폴란드

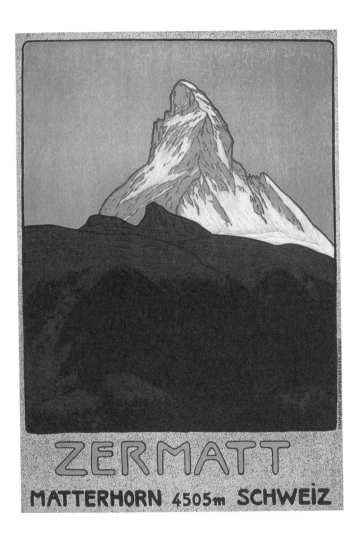

490

Zermatt Matterhorn, 1908
포스터

Emil Cardinaux (1877–1936)
Zermatt Tourist Board, 스위스

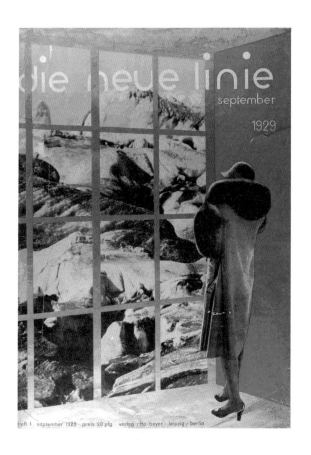

Die Neue Linie, 1929–1938
잡지 표지

Herbert Bayer (1900–1985),
László Moholy-Nagy (1895–1946)
Leipziger Beyer-Verlag, 독일

In dem anfang hat got beschaffen himel vñ erden aber die erde was eytel vnd lere vnd die finsternus ware auff dē antlix des abgrůds vnd der gaist des herrē schwebt oder ward getragē ob dē wassern. Moyses der göttlich prophet vnd geschicht beschreiber der schier. vijc. iar vor dem Troyanischē krieg gewest ist leret wie got der macher vnd ordner der ding zu diß werck fürname zu allererst dē himel gesetzt ainen stul des gottes des schöpffers gemacht vnd in die höhe auffgehenckt vñ dar nach die erde gestiftet vnd dē himel vnderwoffē hat. Aber die finsternissen hat er gesetzt in der erden dañ sie begreifft durch sich selbs nichtzt des liechts sie neme es daū zů himel. Jn der hat er gesetzt das ewig liecht vñ die obern gaist vnd das ewig lebē. vnd hinwiderūmb in der erden die finsternuß vnd die schwerē vnd die tod. Aber in dem das Moyses spricht das got beschaffen hab so stelt er damit ab drey gloß Platonis Aristotelis vñ Epicuri. daū Plato hielt das got vnd die vorpildung oder gestaltnuß seiner geschöpft vnd yle so ewiglest gewesen im an anfang die werlt vñ dē selbi vie gemacht worde wer. Die kriech spreche wie sey die ewig form macher materi auß der alle ding geschöpft. vnd diß schöpper element die sich mit etlicher entrechtigleit einander verglieche gefunt. als die andern sprech; von d materi vñ form. oder vō dē aller dynnisten staub in der sinnen glantz erschenende gemacht sey. Aber got hat die werlt on aiuche voligende vnd vorbereite materi beschaffen. dañ er was zu ertrachten der allesilipsst vñ zemacher d allersinnreichst es dañ das wert der werlt fürname wan in im was dar bumb des vollume vñ vollbrachte guts das vō dē selle als ein pach entspunge. Er hat im anfang die engel. alle creatur die erst gemacht vñ auß dē das nicht ist. das er ist durch die ewigen starck. vñ durch die sterck vnermessner machtigkeit. die des ende vñ der maß mangelnt. als das lebē des schöpffers. Darumb was wunders ist das. ob der. der die werlt machē wolt voihin ein materi daraus er machet fürbaraitet. auß dem daus ist was. das haben villeicht auch die Saraceni verstanden. die spreche das die engel vō got auß dē finsternusse zů liecht gefurt vñ im ewiger frewd erfüllt seine doch ist in etliche die empibung göttliches flaunens nit blib. sunder sie sind auß aigner verkerung vō gütten zum vbel getreten vñ zu teiseln worde. Die erde was eytel das ist. als Jeronimus ob die. lxx. außlegte) vnsyhtperlich vñ vnzusamen gefügt. die er vō irer zerstrewlichheit wege eine abgrund nēnet. vñ die kriechische chaos haisst eine abgrunds. heist er die erden. das ist ein materi mit beuelliger einnessung in die allerhöhste tieff außgepraitet. Da von auch Ouidius der poet in seine gedichet gar schön meldung thut. vnd der gaist des herre ein werckzeug göttlicher lüst swebet ob dē wassern. als d wil paphwrē so er yde ding zemacht verordent. so die werck fortes vollome sind. so wirdt die beschöpffüg b big außgetdrickt in sechser zall. des tell sind. aine zway drey. Vwn zaygt Moyses durch die werck d sechs tag nemlich in d ersten die beschöpfung. Jn den andern vnd dritten die ordnung oder schickung. vnd in den andern die zierung.

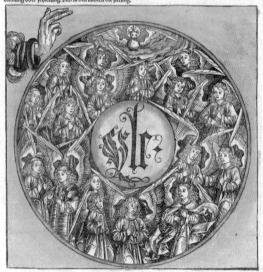

The Nuremberg Chronicle, 1493
서적

Michael Wolgemut (1434–1519), Wilhelm Pleydenwurff (약 1450–1494), Albrecht Dürer (1471–1528) Sebald Schreyer and Sebastian Kammermeister, 독일

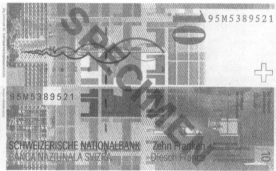

Swiss Franc Banknotes, 1995–1998
화폐

Jörg Zintzmeyer (1947–2009)
Swiss National Bank, 스위스

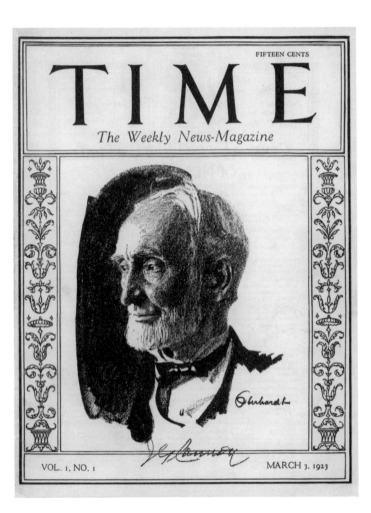

Time, 1923–현재
잡지 및 신문

작가 다수
Time Inc., 미국

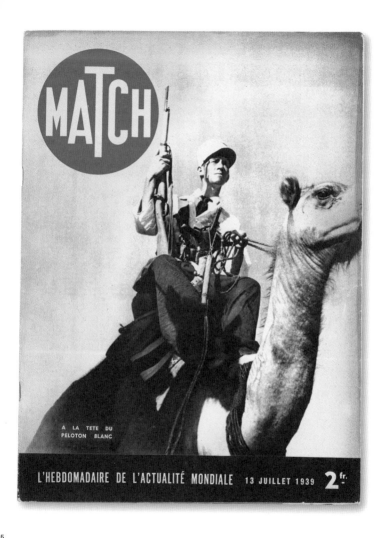

A LA TETE DU
PELOTON BLANC

L'HEBDOMADAIRE DE L'ACTUALITÉ MONDIALE 13 JUILLET 1939 **2**^{fr.}

atch, 1938–1940
지 표지

작가 미상
Jean Prouvost, 프랑스

DOT DOT DOT 7
... uptight, optipessimistic art & design magazine ... pushing for a resolution ... in bleak midwinter ... with local and general aesthetics ... wound on an ever tightening coil' ...

GOD IS IN THE FOOT- NOTES

ISSN 1615 1968
Pay no more than 10 Euros

Dot Dot Dot, 2000–2011
잡지 및 신문

Stuart Bailey (1973–), Peter Bil'ak (1973–),
David Reinfurt (1971–)
미국

The family of **Franklin Gothic**

AaBbCcDd

ABCDEFGHIJKLMNOPQRSTUVWXYZ
abcdefghijklmnopqrstuvwxyz
1234567890$%&(.,:;!?)
Franklin Gothic Book

ABCDEFGHIJKLMNOPQRSTUVWXYZ
abcdefghijklmnopqrstuvwxyz
1234567890$%&(.,:;!?)
Franklin Gothic Book Oblique

ABCDEFGHIJKLMNOPQRSTUVWXYZ
abcdefghijklmnopqrstuvwxyz
1234567890$%&(.,:;!?)
Franklin Gothic Medium

ABCDEFGHIJKLMNOPQRSTUVWXYZ
abcdefghijklmnopqrstuvwxyz
1234567890$%&(.,:;!?)
Franklin Gothic Medium Oblique

ABCDEFGHIJKLMNOPQRSTUVWXYZ
abcdefghijklmnopqrstuvwxyz
1234567890$%&(.,:;!?)
Franklin Gothic Demi

ABCDEFGHIJKLMNOPQRSTUVWXYZ
abcdefghijklmnopqrstuvwxyz
1234567890$%&(.,:;!?)
Franklin Gothic Demi Oblique

ABCDEFGHIJKLMNOPQRSTUVWXYZ
abcdefghijklmnopqrstuvwxyz
1234567890$%&(.,:;!?)
Franklin Gothic Heavy

ABCDEFGHIJKLMNOPQRSTUVWXYZ
abcdefghijklmnopqrstuvwxyz
1234567890$%&(.,:;!?)
Franklin Gothic Heavy Oblique

anklin Gothic, 1902
체

Morris Fuller Benton (1872–1948)
American Type Founders, 미국

Whole Earth Catalog: Access to Tools,
1968–1975
서적

Stewart Brand (1938–)
미국

LONDON TRANSPORT—

—KEEPS LONDON GOING

London Transport—Keeps London Going, 1938
포스터

Man Ray (1890–1976)
London Transport, 영국

Brand Eins, 1999–현재
잡지 및 신문

Mike Meiré (1964–)
Brand Eins, 독일

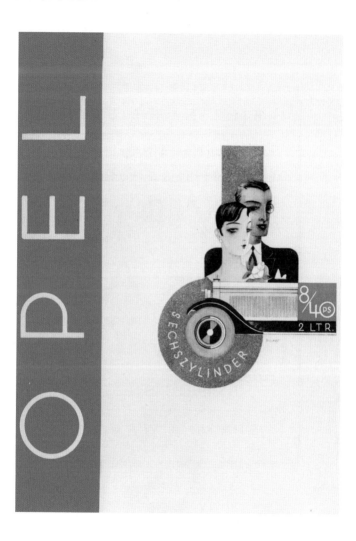

pel, 1927–1929
포스터

Max Bittrof (1890–1972)
Adam Opel AG, 독일

PRINTING & PIETY

An essay on life and works in the
England of 1931, & particularly

TYPO
GRA
PHY

BY ERIC GILL

SHEED & WARD

An Essay on Typography, 1931
서적

Eric Gill (1882–1940)
Hague & Gill, 영국

ABCDEFGH
IJKLMNQRS
TUWXYZ

ill Sans, 1928–1929
체

Eric Gill (1882–1940)
Monotype Corporation, 영국

BEMBO
Monotype 1929

The first of the Old Faces is a copy of a roman cut by Francesco Griffo for the Venetian printer Aldus Manutius. It was first used in Cardinal Bembo's *De Aetna*, 1495, hence the name of the contemporary version. Although a type cut in the fifteenth century for a Venetian printer we group it with the Old Faces. Stanley Morison has shown that it was the model followed by Garamond and thus the forerunner of the standard European type of the next two centuries. The capitals are shorter than the ascending letters of the lower case, the serifs are slighter than in earlier romans and there are no slab serifs. The serifs on the T are divergent. In the lower case the **e** has a horizontal straight to the eye. The **h** has not the curved shank. There is also a TITLING and BEMBO CONDENSED ITALIC (designed by Alfred Fairbank). The bold italic was added in 1959.

ii

ABCDEFGHIJKLMNOPQRSTUVWXYZ

abcdefghijklmnopqrstuvwxyz

1234567890

ABCDEFGHIJKLMNOPQRSTUVWXYZ

abcdefghijklmnopqrstuvwxyz

1234567890

BEMBO

ii

ABCDEFGHIJKLMNOPQRSTUVWXYZ&

abcdefghijklmnopqrstuvwxyz 1234567890

BEMBO CONDENSED ITALIC

ii

ABCDEFGHIJKLMNOPQRSTU
VWXYZ

BEMBO TITLING

ii

ABCDEFGHIJKLMNOPQRSTUVWXYZ

abcdefghijklmnopqrstuvwxyz

1234567890

ABCDEFGHIJKLMNOPQRSTUVWXYZ

abcdefghijklmnopqrstuvwxyz 1234567890

BEMBO BOLD

Bembo, 1495
서체

Francesco Griffo (1450–1518)
Aldus Manutius, 이탈리아

ABCDE
FGHIJ
KLMN
OPQRS
TUVW
XYZ&
01234
56789

ABCDE
FGHIJ
KLMN
OPQRS
TUVW
XYZ&
01234
56789

Trajan, 1989
서체

Carol Twombly (1959–)
Adobe Systems, Inc., 미국

Orbis Sensualium Pictus, 1658
서적

Johannes Amos Comenius (1592–1670)
Michael Endteri, 독일

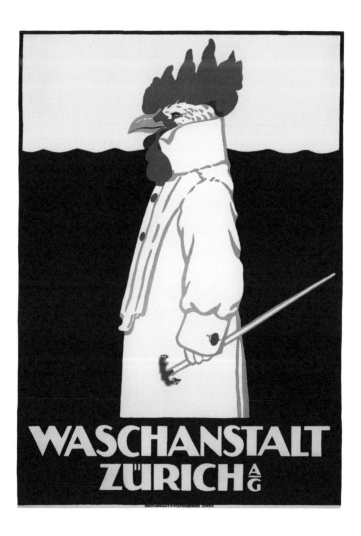

WASCHANSTALT ZÜRICH AG

Waschanstalt Zürich AG, 1905
포스터

Robert Hardmeyer (1876–1919)
Waschanstalt Zürich AG, 스위스

연대표

142쪽

불조직지심체요절

佛祖直指心體要節

서적

작가 다수

471쪽

구텐베르크 성서

The Gutenberg Bible

서적

요하네스 구텐베르크Johannes Gutenberg(약 1398~1468)

현존하는 세계 최고의 금속 활자본인 『불조직지심체요절』(이하 『직지』)은 불교 선종의 핵심 내용을 담고 있다. 대한민국 충청북도 청주에 자리한 흥덕사에서 고려 시대에 찍어 냈다. 한글 창제 전 고려 시대에 쓰이던 한자로 되어 있으며, 한국 불교가 중국 선종의 영향을 받았음을 보여 준다. 2001년 유네스코 세계기록유산으로 지정되었다. 『직지』는 원래 상하 2권 370장으로 구성되어 있으나, 현재는 프랑스 국립도서관이 소장하고 있는 하권만이 첫 장이 결락된 채 전해진다.

『직지』는 얇은 백지에 인쇄되었는데, 흡수성이 좋고 중국 서예와 그림에 흔히 쓰이는 종이인 선지宣紙로 추정된다. (*실제로는 닥나무로 만든 우리나라 전통 한지에 인쇄되었음) 목판 인쇄된 중국 서책과 유사하며, 초기 금속 활자에서 전형적으로 나타나는 단점, 즉 거친 끝부분, 고르지 않은 활자 굵기, 거꾸로 쓰이거나 제대로 인쇄되지 않은 부분 등을 『직지』도 갖고 있다. 종이 한 장에 두 페이지를 인쇄해 반으로 접는, 오늘날 프렌치 폴딩으로 알려진 제본 방식을 사용했다. 명주실 두 줄로 묶은 후 매듭을 책등 안으로 넣어 보이지 않게 했다.

한편, 가동 활자 체계는 1040년 중국인 필승畢昇이 구운 점토를 이용하여 처음 개발했다. 중국은 600년경 목판에 이미지를 거꾸로 새기는 목판술을 선보인 것을 비롯해 초기 인쇄술 고안에 주도적 역할을 했고 송 왕조(960~1279) 시대인 1215년에는 구리판을 이용해 세계 최초의 지폐 「교자交子」를 발행했다. 『직지』가 한국과 중국 두 나라의 문화유산 보존에 기여했음은 분명하다.

『구텐베르크 성서』는 가동 활자로 인쇄한 최초의 라틴어 책으로 인쇄술 역사의 전환점이 되었다. 한국과 중국이 이보다 먼저 활자 인쇄술을 사용했으나 구텐베르크의 것만큼 널리 전파되지는 못했다. 독일 마인츠 출신의 금세공인이었던 구텐베르크는 거의 20년간 발명에 매달린 끝에 1453-1455년경 이 42행의 성서를 제작했다. 현재 48부만 남아 있는 것으로 알려져 있다.

『구텐베르크 성서』는 역사적 중요성뿐 아니라 책 자체의 아름다움으로도 유명하다. 금속 활자를 조판하고 잉크를 묻힌 다음 기계로 눌러 종이에 찍은 것이지만 아주 유려한 육필 원고처럼 보인다. 다양한 색깔로 표현된 제목과 문장들은 손으로 작업한 것이어서 한 권 한 권이 독자적인 예술작품이다. 중요한 수도원에 공급될 사본은 양피지에 인쇄하며 정교하게 채색했다.

구텐베르크의 인쇄술은 필경사가 일 년에 걸쳐 필사해야 했던 양을 인쇄기로 단 하루 만에 찍어낼 수 있게 해 주었다. 그의 기본 공정은 350년 넘게 그대로 유지되었다. 먼저 강철 막대의 끝부분에 글자를 새겨 펀치를 만들고, 이것을 구리나 놋쇠 판에 대고 망치로 두드려 글자 모양대로 파인 매트릭스를 만들었다. 그런 다음 매트릭스를 주조기에 놓는데 주조기는 글자 너비에 맞게 양쪽에서 조절할 수 있었다. 금속을 녹여 주조기에 부은 후 주조기를 분리하면 활자가 만들어졌다. 이렇게 만든 활자들을 조판 막대에 모아 조판했다. 구텐베르크는 이 성서가 필사본 느낌을 낼 수 있도록 290가지의 활자본을 만들어 냈다. 따라서 다양한 글자 너비를 가진 활자들 중 적합한 것을 선택할 수 있었기에 자간을 조절할 필요 없이 세로 열을 가지런히 맞출 수 있었다. 그는 금속에 잘 달라붙고 양피지나 종이에 효과적으로 찍히는 새로운 잉크도 개발했다. 와인 프레스(*와인을 만들기 위해 포도를 압착해 즙을 내는 기구를 응용한 나선형 압착기로 인쇄하면 공정이 완료되었다.

구텐베르크의 혁신 덕분에 빠르고 저렴한 방식으로 책을 복제하는 것이 가능해지고, 인쇄 기술이 전 유럽에 확산되면서 식자율이 급격히 치솟았다. 구텐베르크의 기술은 오랜 시간에 걸쳐 새로운 기술들로 대체되어 왔지만 『구텐베르크 성서』는 도서 디자인 및 생산 분야에서 가장 훌륭한 미美의 기준으로 여전히 남아 있다.

492쪽

뉘른베르크 연대기

The Nuremberg Chronicle

서적

미하엘 볼게무트Michael Wolgemut(1434–1519), 빌헬름 플라이덴부르프Wilhelm Pleydenwurff(약 1450–1494), 알브레히트 뒤러Albrecht Dürer(1471–1528)

초기 인쇄술의 중요한 예로 꼽히는 『뉘른베르크 연대기』는 의사이자 인문학자인 하르트만 셰델Hartmann Schedel이 그림으로 세계사를 표현한 서적이다. 르네상스 시대의 책이지만 중세의 보편적 연대기들이 사용한 서사 전통을 따르고 있다. 인류 역사를 일곱 시기로 나누고 성경적·비성경적 역사 사건들을 다른 주제와 엮어 이야기한다. 1493년 6월 뉘른베르크 시에서 라틴어로 처음 출간되었고 학계에서는 '리베르 크로니카룸Liber Chronicarum(연대기)'으로 불린다. 독일어 번역판은 같은 해 후반에 나왔다.

연대기의 디자인과 삽화는 미하엘 볼게무트와 빌헬름 플라이덴부르프가 맡았다. 이들은 새로운 기술의 도서 삽화를 전문으로 하는 선도적인 예술가들이었으며 자신들의 디자인을 목판에 옮기는 제도사와 목판을 조각하는 기술자를 고용했다. 당시 이들의 공방에 교육생으로 있던 젊은 알브레히트 뒤러가 시절의 1,804점의 채색 삽화로 구성된 초기 디자인에 참여한 것으로 추정된다. 그 중 32점의 채색 풍경화가 가장 유명한데, 뉘른베르크를 비롯한 독일 여러 도시들의 옛 풍경을 보여 준다. 다른 삽화들은 당시 사람들의 모습뿐 아니라 복음시에 나오는 이야기와 풍속을 다양한 형식으로 담았다. 삽화들은 두 페이지에 걸쳐 있기도 하고 텍스트와 붙어 있기도 하다. 연대기는 14개의 기본 페이지 레이아웃을 사용했다. 하나의 목판을 여러 번 사용한 경우가 많고, 반복해 나오는 삽화가 1,164점이다. 다양한 독자층을 고려하여 신성 로마 제국·신학계·학계를 대상으로 한 라틴어판은 안티카 로툰다 서체로 인쇄했고, 중상위층을 대상으로 한 독일어판은 바스타르다 슈바바허 서체를 사용했다.

『뉘른베르크 연대기』는 다양한 그래픽 레이아웃, 잘 통합된 글과 이미지, 높은 수준의 삽화 등으로 가치가 높다. 특히 책의 판형(34×50cm) 덕분에 크고 상세한 삽화들이 많다. 라틴어판이 1,400–1,500권, 독일어판이 700–1,000권 출간된 것으로 추정되며 이 중 약 400권과 약 300권이 각각 남아 있다.

504쪽

벰보

Bembo

서체

프란체스코 그리포Francesco Griffo(1450–1518)

벰보는 펀치 조각가 프란체스코 그리포가 베네치아의 알디네 출판사를 위해 디자인한 서체이다. 이탈리아의 추기경 피에트로 벰보가 쓴 책 『디 에트나De Aetna』(1495)에서 처음 사용되어 '벰보'라는 이름이 붙었다. '올드 스타일' 서체 디자인의 원형으로 우수한 인쇄용 서체의 모범이 되었다.

지리적 장점과 무역 중심지로서의 지위 덕분에 베네치아는 15세기 후반 서체 디자인과 인쇄 문화의 중심지가 되었다. 1439년경 구텐베르크가 처음 사용한 서체는 고딕 블랙레터(*중세 유럽에서 널리 사용된 굵고 수직적인 글자체)로 된 필사본을 흉내 낸 것이었다. 무게감이 있고 끝이 넓적한 펜촉으로 써서 수직적이고 각진 획으로 표현되었으며 곡선이 거의 없는 글씨체였다. 반면 이로부터 몇십 년 후 이탈리아 인쇄업자들이 사용한 것은 보다 둥근 로만체였다. 이들은 손 글씨와 캘리그래피를 모방하는 대신, 로마 트라야누스 기념탑에서 볼 수 있는 것과 같이 완벽한 균형미를 갖춘 고전적인 로마 글자에서 영감을 얻었다. 매우 성공적인 서체 디자인으로 꼽히는 벰보는 캘리그래피의 특징들도 갖고 있으며 특히 세리프(*획의 시작이나 끝부분에 작게 돌출된 선)에서 그 특징이 분명히 드러난다. 벰보 이전에 나온 모든 고딕체와 로만체가 구식에 느껴질 만큼 뛰어난 가독성과 매력을 지녀 오늘날까지 널리 쓰인다.

베네치아에서 활동한 니콜라 장송Nicolas Jenson이 그리포보다 25년 먼저 로만체를 선보였지만, 유럽 전역에서 인기를 얻고 이후 150년간 서체 디자인에 중요한 영향을 끼친 것은 알디네 출판사의 벰보였다. 세리프체가 널리 사용되는 데 기여한 프랑스의 서체 발명가 클로드 가라몽Claude Garamond도 벰보에서 영감을 얻었다. 모노타이프 사는 타임스 뉴 로만을 개발한 스탠리 모리슨Stanley Morison의 주도 하에 벰보 원형을 되살린 서체를 선보였으며 디지털 버전은 1980년대에 출시되었다.

349쪽

폴리필루스(폴리필로)의 꿈

Hypnerotomachia Poliphili

서적

알두스 마누티우스(알도 마누치오)Aldus Manutius(1449–1515)

343쪽

현대 서책

Lo Presente Libro

서적

조반안토니오 탈리엔테(Giovannantonio Tagliente(?–1527)

『폴리필루스의 꿈(폴리필루스의 꿈속에서의 사랑을 위한 투쟁)』은 활판 인쇄 초기인 인큐나불라 시기에 인쇄한 목판 삽화 책의 훌륭한 예로, 베네치아 알디네 출판사가 펴낸 책들 중 가장 유명하다.

알두스 마누티우스는 1495년 베네치아에 출판사를 차리고 그리스·라틴어 고전들을 주로 출판하면서 5권짜리 『아리스토텔레스』(1495–1498) 같은 학문적 출판물들로 명성을 얻었다. 알두스는 삽화가 포함된 책은 별로 출판하지 않았지만, 베로나의 레오나르도 크라수스로부터 의뢰를 받아 프란체스코 콜론나의 이야기책을 인쇄하게 되었다. 기이하고 에로틱하며 이교적인 이야기인 『폴리필루스의 꿈』은 젊은 남자 폴리필루스가 자신이 사랑하는 순결한 여인 폴리아를 찾아가는 내용이다. 콜론나는 도미니코회 수도사였는데 이는 책에서도 나타난다. 각 장의 첫 글자를 모으면 "프란체스코 콜론나 수사는 폴리아를 무척이나 사랑했다POLIAM FRATER FRANCISCVS COLVMNA PERAMAVIT"라는 문장이 되기 때문이다. 책의 간기(*책을 간행한 날짜, 장소, 사람 등을 적은 부분)에는 1467년 소실이 완성된 것으로 적혀 있다.

『폴리필루스의 꿈』은 234장/468페이지로 이루어져 있고 목판 삽화 172점을 담고 있다. 삽화들은 폴리필루스가 여정에서 마주치는 고전적 풍경과 건축물 등을 보여 준다. 그중 돌고래와 닻을 그린 삽화는 이후 알디네 출판사의 트레이드마크가 되었다. 누가 그렸는지는 알려지지 않았으나 이 삽화들은 당대 베네치아 스타일의 윤곽 표현을 보여 주는 훌륭한 예다. 삽화에 나타난 섬세한 표현과 여백 사용은 책에 사용된 서체 그리고 독특한 텍스트 배치와 완벽한 조화를 이룬다. 1495년 프란체스코 그리포가 만들었던 벰보 서체를 개선해 사용하고 그리포가 새로 디자인한 대문자들도 넣었다. 정연한 활자 스타일과 넓은 여백, 별 모양의 장식 문자, 꽃무늬로 장식하고 윤곽선을 그린 머리글자 등은 모두 페이지에 새로운 경쾌함을 부여했다. 그리포는 최초의 이탤릭체도 개발했는데, 이는 1501년부터 알디네 출판사가 출간한 고전 시리즈에 사용되었다. 영리한 사업가였던 알두스는 이탤릭체를 사용하면 작은 크기의 8절판에 좀 더 많은 글자를 넣을 수 있고 따라서 큰 판형의 책도 더 저렴하게 만들 수 있다는 사실을 알아본 것이다.

헤르만 자프Hermann Zapf가 쓴 『타이포그래피 매뉴얼』(1954)의 먼 선구자 격인 『현대 서책』은 캘리그래피 기술 그리고 아름다운 글자를 창조하는 기쁨을 알려 주는 책이다. 저자인 조반안토니오 탈리엔테는 르네상스 시대 가장 유명한 캘리그래퍼, 즉 명필가로 로마에서 활동했으며 자신의 작품들을 공개하고 다른 이들에게 명필 기술을 가르치기 위해 이 책을 펴냈다.

얇은 포켓북 크기의 안내서 『현대 서책』은 페이지 번호가 불규칙하게 매겨진 48페이지로 이루어져 있다. 각 페이지는 여백, 조화, 대조 등에서 저마다의 규칙을 갖고 있어 그 자체로 하나의 작품이다. 책은 각종 필기도구들을 그린 삽화로 시작된다. 달필가의 바니타스(*삶의 덧없음을 표현한 정물화)로 볼 수 있는데, 불확실한 삶 속에서 글이 가진 영속성을 상기시켜 주는 듯하다. 이어서 책은 장식적인 글자들의 사례를 보여 주는데 다양하게 배열된 글자들 중에는 이탤릭체, 로만체, 심지어 왼쪽으로 기울어진 것도 있다. 본문은 활자 디자인의 역사를 설명하고 권장 사용법을 안내한다. 장식체들과 합자(*둘 이상의 글자를 합해 만든 글자나 기호)들로 어색한 공간을 메우고 글의 속도감에 변화를 주며, 플러런(*꽃무늬 활자)으로 강조를 주고, 검은 바탕의 페이지들을 작은 흰색 점들이나 다양한 크기의 흰색 글자들로 채워 복합 무늬를 만드는 식이다. 히브리어와 블랙 레터가 등장하기도 한다.

『현대 서책』은 목판으로 인쇄되었다. 탈리엔테는 이를 "일반적인 방법이 아닌 새로운 방법으로 인쇄"한 것이라 설명했다. 사실 목판 술은 새로운 것이 아니라 1450년경 구텐베르크가 만든 금속 활자보다 훨씬 앞선 것이었고 금속 활자가 인기를 얻으면서 목판술이 쇠퇴했다. 그러나 금속 활자술은 글자 배열을 정형화했기 때문에 탈리엔테의 우아하고 풍성한 레이아웃을 표현하지 못했을 것이다. 『현대 서책』은 디자이너가 유행하는 방식에 휘둘리지 않고 자신만의 작품을 만들어 낸 사례를 잘 보여 준다.

35쪽

가라몬드
Garamond
서체
클로드 가라몽Claude Garamond(약 1480–1561)

클로드 가라몽이 1530–1545년 사이에 디자인한 서체들은 16세기 서체의 백미로 꼽힌다. 그가 만든 서체들은 당시에도 널리 쓰였고 이후 계속 복제되어 왔으며 오늘날에도 인기를 유지하고 있다.

클로드 가라몽은 프랑스의 활자 주조공, 출판업자, 펀치 조각가인 동시에 활자 디자이너였다. 가라몽이 디자인한 첫 번째 서체는 1530년 에라스무스의 『로렌초 발라의 '라틴어의 우아함'에 대한 의역』을 출간할 때 사용되었다. 1545년부터 가라몽은 출판업자로 일했는데 처음에는 피에르 고티에와, 이후에는 장 바르브와 함께했다. 가라몽이 처음 펴낸 책은 다비드 샹발롱의 『경건하고 종교적인 명상』으로 여기에 자신이 직접 디자인한 로만체를 사용했다.

가라몽은 아마도 알두스 마누티우스의 인쇄소에서 베네치아의 '올드 스타일' 활자체들을 보았을 것이다. 가라몽은 1495년 마누티우스가 『디 에트나』에 사용한 서체를 기반으로 자신의 로만체를 만들었다. 소문자 디자인은 프랑수아 1세의 서기 안젤로 베르게키오의 손 글씨를 주로 참고했다. 가라몽의 활자는 우아하고 견고한 느낌을 주며 몇 가지 독특한 특징을 갖고 있다. 예를 들면, 소문자 'a'의 볼(*문자를 둘러싸 닫힌 공간을 만드는 곡선 획)이 작은 것과 소문자 'e'의 눈(*소문자 e에서 획으로 둘러싸여 닫힌 부분)이 작은 것이다. 익스텐더(*소문자에서 엑스하이트(*소문자 x의 높이) 바깥으로 뻗은 부분. 위로 돌출된 부분을 어센더, 아래로 돌출된 부분을 디센더라고 하며 이 둘을 합쳐 익스텐더라고 부름)는 길게 뻗어 있으며 어센더의 세리프(*획 끝부분에 있는 작은 돌출선)가 경사진 특징이 있다. 기울어진 왼쪽 세리프를 가진 대문자 'T'가 가장 주목할 만하다.

가라몽이 세상을 떠난 후 그가 만든 펀치와 매트릭스의 상당량은 벨기에의 크리스토프 플랑탱Christoph Plantin, 프랑스의 르베Le Bé 활자 주조소 그리고 독일의 에게놀프베르너Egenolff–Berner가 입수했다. 오늘날 오리지널 가라몬드 활자의 완벽한 세트는 벨기에 안트베르펜의 플랑탱–모레투스 박물관에 단 하나 남아 있다. 1920년대에 스탠리 모리슨Stanley Morison과 모노타이프 사가 원형을 바탕으로 한 서체 가족(*한 글꼴에서 파생되어 공통 특성을 가진 여러 글꼴들의 집합)을 성공적으로 디자인하여 가라몬드를 더 쉽게 사용할 수 있게 되었다.

24쪽

메르카토르 도법
Mercator Projection
정보 디자인
게라르두스 메르카토르Gerardus Mercator(1512–1594)

메르카토르 도법은 1569년부터 지구에 대한 우리의 개념을 규정지어 왔다. 단순히 항해를 돕기 위한 용도로 계획된 것인데도 무려 4세기 동안 수정, 비판, 오용을 겪어 왔지만 오늘날에도 여전히 주요한 지도 제작 방법이며 구글 지도에서도 사용된다.

원래는 16세기 플랑드르의 수학자이자 지리학자 게라르두스 메르카토르가 18장짜리 세트로 펴낸 지도다. 최초의 세계 지도도 아니고 최초의 원통 투영법도 아니었으나 메르카토르의 지도는 항해에 대변혁을 일으켰다. 그의 전 세계 해양도, 그리고 단순하면서도 훨씬 정확한 체계 덕분에 선원들은 처음으로 평평한 면에 직선을 사용해 항로를 그릴 수 있었다. 하지만 구의 표면을 평평한 면에 옮기는 데 쓰인 다른 방법들과 마찬가지로 메르카토르 체계에도 왜곡은 있었다. 적도에서 극으로 갈수록 면적이 과장되었다. 그러다 보니 그린란드가 아프리카만큼 커 보이고 브라질이 알래스카와 같은 면적으로 보인다. 그럼에도 항해에 많이 쓰여 다른 지도 제작자들도 이 방식을 채택했다. 1686년 에드먼드 핼리Edmund Halley가 이 체계를 이용해 무역풍을 나타내는 지도를 만들었고 1769년 벤저민 프랭클린Benjamin Franklin이 멕시코 만류 지도를 만들 때에도 이 도법을 활용했다.

즐겨 쓰이던 메르카토르 도법은 1973년 역사가 아르노 페터스Arno Peters에 의해 위기를 맞았다. 그는 개발도상국들의 면적이 작게 그려진 것은 제국주의적 시각이라 주장했다. 페터스는 1855년 발표된 골Gall 도법을 개선해 사용할 것을 제안했다. 적도 부근 육지를 늘여 면적을 더 정확히 반영한다는 것이다. 페터스의 도법은 옥스팸, 크리스천 에이드, 유엔개발계획 등의 단체가 사용하면서 지지를 받았으나 이 도법 역시 왜곡이 있는 것으로 드러났다.

메르카토르 투영법의 인기는 세상을 보다 정확히 볼 수 있게 만들겠다는 메르카토르의 목표가 옳았음을 보여 준다. 시뉴소이드 도법은 대륙을 보다 정확하게 표현하지만, 모양이 사각형이 아니기 때문에 항해에 실용적이지 않고 일반인에게도 별 매력이 없다. 결국 메르카토르 도법이 그 어느 도법보다 오래 사용되어 왔다.

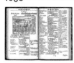

506쪽

세계도회

Orbis Sensualium Pictus

서적

요하네스 아모스 코메니우스Johannes Amos Comenius(1592–1670)

코메니우스의 획기적인 아동 도서 『세계도회(그림으로 보는 세계)』는 뉘른베르크에서 출판되었다. 글과 그림을 조합한, 당시로서는 독특한 방식을 이용해 라틴어 학습 체계를 보여 주었다.

코메니우스는 헝가리에서 활동한 교육 개혁가다. 책은 언어 교육의 경험적 방법을 기반으로 아동 인문 교육에 대한 그의 진보적인 접근 방식을 보여 준다. 이전의 아동 도서들에 비해 삽화와 본문이 더 밀접하게 통합되어 있다. 그림책을 만든 것은 특히 책 읽는 데 익숙지 않은 사람들에게 놀이와 시각 자료를 통해 학습을 장려하기 위한 아이디어였다. 관찰을 통해 세상을 발견할 수 있다는 계몽주의 개념을 반영하는 것이기도 했다.

『세계도회』는 코메니우스가 자신의 교육관에 따라 쓴 세 권의 책들 중 하나로, 놀랍도록 잘 짜여 있다. 레이아웃이 잘 정돈되어 있고 대부분의 페이지에는 라틴어 이름에 대한 참고 표시가 적힌 그림 혹은 라틴어·모국어 텍스트와 나란히 놓인 작은 그림이 있다. 삽화와 간단한 글이 짝을 이루도록 한 것은 당시 학교에서 사용하던 전통적인 관습, 즉 기계적 암기에 대한 대안으로 내놓은 것이다. 『세계도회』는 가능한 모든 주제를 다루려는 야심찬 시도를 하는데, 알파벳, 신, 우주 등으로 시작해 식물·동물에서 인간에 이르는 '존재의 사슬'로 이어진다. 이어서 예술과 과학을 다루는데 농업, 양봉, 제빵, 어업도 포함된다. 마지막에는 자연철학, 도덕철학, 사회생활 그리고 정치를 다룬다. 뉘른베르크의 인쇄업자 미하엘 엔테리Michael Endteri가 코메니우스의 엄격한 기준에 맞춰 책을 제작했다.

『세계도회』는 코메니우스의 교육 철학을 가장 완벽하게 보여 주는 책이다. 출간 즉시 성공을 거두었고 이후 다양한 언어로 출판되면서 점차 비싼 형식으로 만들어져, 모조품이 많이 생겨났다. 시간이 흐르면서 일반 지식이 늘어나게 되자 '세상의 모든 것'을 다룬 이 책의 업데이트 버전들이 나왔고, 작고 휴대 가능했던 『세계도회』는 점차 거대해졌다.

372쪽

캐슬론

Caslon

서체

윌리엄 캐슬론William Caslon(1692–1766)

캐슬론 서체는 판독성이 뛰어나면서도 우아하고 조화로우며 따뜻한 느낌을 준다. 출시되자마자 큰 인기를 얻었고 지금도 여전히 사랑받고 있다.

캐슬론은 영국 서체 디자이너 윌리엄 캐슬론이 디자인한 세리프 글꼴에 붙는 이름이다. 1734년 발간된 캐슬론의 활자 견본표에 처음 등장했다. 이전의 네덜란드 스타일 서체들에 비해 엑스하이트가 높고 어센더와 디센더는 짧다. 브래킷 세리프(*글자의 세로획과 세리프가 만나는 연결 부위가 자연스러운 곡선을 이루는 형태의 세리프*)를 갖고 있고 획의 굵기 대비는 중간 이상이다. 전체적인 모양이 단단한 느낌을 준다. 이러한 특징을 가진 캐슬론은 인쇄 기술과 디자인에 큰 공헌을 했고 당시 쓰이던 네덜란드 서체보다 훨씬 뛰어남을 입증했다. 캐슬론 서체를 사용하면 '실패할 일은 없다'는 말이 있을 정도였다. 캐슬론의 고유한 특징은 대문자 'A'에 '에이펙스apex'라 불리는 꼭짓점이 움푹 파인 점과 대문자 'G'의 오른쪽 아랫부분에 '스퍼'라 불리는 작은 돌출부가 없는 점이다. 캐슬론 이탤릭은 리듬감이 있고 장식적인데 특히 화려하게 장식된 앰퍼샌드(&) 기호가 특징이다. 윌리엄 캐슬론이 총신(*총의 몸통 부분*) 장식 일을 했던 경험이 반영된 부분으로 보인다.

캐슬론은 이 서체를 다양한 크기로 제작하면서 일관성을 가지도록 특별히 주의를 기울였고 이로 인해 당시 영국 활자 시장을 지배하던 네덜란드 활자 주조소들의 시대는 막을 내렸다. 캐슬론 서체는 대영 제국 전체에 퍼져 나갔고 세계 곳곳에 추종자들이 생기면서 미국 독립선언문을 비롯한 수많은 역사적 문서들에 등장했다. 20세기에 이르러 디지털 서체로도 부활했는데, 캐럴 트웜블리가 디자인한 1990년에 발표한 어도비 캐슬론(현재는 어도비 캐슬론 프로), 저스틴 호위스Justin Howes가 1998년에 만든 ITC 파운더스 캐슬론 등이 있다. 제목용으로 쓰이는 디스플레이 버전인 빅 캐슬론 CC는 1994년 매튜 카터Matthew Carter가 디자인했는데, 굵은 획과 가는 획 사이의 대비를 과장하여 역동적인 인상을 준다. 고전적이면서도 생기 있는 느낌을 주는 캐슬론은 현대 디자인에서도 다양하게 활용할 수 있는 이상적인 서체다.

474쪽

기보법(오선보)

Music Notation(Five-Line Stave)

정보 디자인

작가 미상

서양 음악 표기에 흔히 쓰이는 오선보는 단성 음악 악보에 흔히 쓰이던 사선보에서 발전한 것으로, 1200년경 다성 음악이 늘어나면서 인기를 얻었다. 4·6·7선보도 물론 사용되었지만 오선보가 가장 많이 사용되는 기보법으로 떠올랐다. 1756년 피에르시몽 푸르니에Pierre-Simon Fournier는 새로운 악보 기호 견본을 펴냈는데, 동판에 조각해 인쇄한 것처럼 보이지만 금속 활자를 사용한 것이었다. 음악 표기법이 오늘날과 같은 모습이 된 것이 이때부터다.

오선의 시작 부분에 나오는 표기들은 하나의 음악 작품이 어떻게 연주되는지를 규정한다. 음자리표들인 G(사)음자리표(높은음자리표), C(다)음자리표(알토표 혹은 테너표), F(바)음자리표(낮은음자리표)는 각각 문자 G, C, F에서 나온 것이다. 음자리표의 오선상 위치는 음 높이의 범위를 나타낸다. 플랫♭(내림표), 샤프#(올림표), 내추럴♮(제자리표) 등의 임시표는 15세기 독일에서 개발되었으며 반음 낮게 혹은 높게 연주해야 함을 나타낸다. 플랫 기호는 오늘날의 모양과 유사하게 둥근 소문자 b로 표현되었고, 각진 소문자 b로 샤프 기호를 나타냈다.

박자표는 오선을 수직으로 가로질러 표시하는 기호 혹은 숫자 조합으로, 음자리표와 조표(*조성을 나타내기 위해 음자리표 다음에 붙이는 # 혹은 ♭) 뒤에 나온다. C는 4/4박자, C에 수직선을 그은 것은 2/2박자를 뜻한다. 연주 중에 잠시 쉼을 나타내는 쉼표는 종류에 따라 형태가 다양하며, 선과 선 사이에 혹은 선을 가로질러 표시한다.

다양한 음악 표기법이 만들어진 것은 수백 년 전의 일이지만 악보에 표시되는 모습은 오늘날에도 크게 변하지 않았다. 이는 초기의 디자인이 이해하기 쉽고 보편적인 시스템을 갖추는 데 성공했음을 보여 준다.

1752–1772

404쪽

백과전서

L'Encyclopédie

서적

드니 디드로Denis Diderot(1713–1784), 장 르 롱 달랑베르Jean Le Rond d'Alembert(1717–1783), 루이자크 구시에Louis-Jacques Goussier(1722–1799)

28권짜리 프랑스판 백과사전 『백과전서』는 초인적 과업이었다. 과학, 기술, 철학, 예술에 관한 당시 지식을 최초로 집대성한 책으로 3명이 힘을 합쳐 만들었다. 당시의 사회 질서를 파괴하는 위험한 내용으로 여겨졌지만 놀랍고도 획기적인 과학적·시각적 모험이었다.

『백과전서』의 주 저자이자 주도인인 디드로는 철학자로 기억되지만 여러 항목들을 엮어 체계화하는 이 야심찬 사업에서는 편집자이자 아트 디렉터였다. 그림을 담당한 루이자크 구시에는 디드로와 긴밀하게 협력했음에도 거의 언급되지 않는다. 반면 수학자 장 르 롱 달랑베르는 이 사업을 둘러싼 논쟁에서 벗어나기 위해 1759년 편집을 그만두었음에도 공동 저자로 이름이 올라 있다.

『백과전서』에는 동판화를 담은 11권의 도해집이 포함되어 있다. 이는 구시에가 프랑스 전역을 다니며 직접 조사해 상세하게 기록한 것이다. 그는 장인들이 어떻게 기술을 연마하는지와 어떤 도구와 기계를 사용하는지에 주목하여, 산업 시대 초기에 프랑스에서 개발된 기술들과 기계 장치들에 대해 상세하게 기록한 광범위한 자료를 만들었다. 단추 만들기, 레이스 만들기, 실크 만들기 등도 포함되었다. 그 결과로 나온 그림들은 디드로의 자랑거리였다. 디드로는 글로 설명한 한 페이지보다 그림 자료를 휙 훑어보는 것이 독자들에게 더 많은 정보를 전달한다는 점을 언급하기도 했다.

『백과전서』의 본문과 별개로 발행된 도해집은 단순한 삽화 모음이 아니라 그 자체로 독립적인 지식의 원천으로 평가받는다. 책은 교회의 반대로 종종 발행이 지연되었고 출판인 앙드레 르 브르통André le Breton은 보수적인 비평가들을 자극할 것으로 생각되는 내용을 슬쩍 삭제하기도 했다. 그러나 구시에의 작업은 대체로 열렬한 환영을 받았다. 그의 그림은 다양한 기계를 조립하고 작동하는 법을 가장 효과적으로 설명해 주었고 진정한 계몽 정신을 보여 주었다.

104쪽

뭉치지 않으면 죽는다

Join, or Die

상징

벤저민 프랭클린Benjamin Franklin(1706–1790)

벤저민 프랭클린의 목판화 〈뭉치지 않으면 죽는다〉는 초기 미국의 정치 도상을 보여 주는 대표 사례이자 최초의 정치 만화로 여겨진다. 프렌치 인디언 전쟁(1754–1763)(*북아메리카 대륙에서 인디언 영토를 둘러싸고 일어난 영국–프랑스 간의 식민지 쟁탈전)에 앞서 미국에 있는 영국령 식민 주들의 결속을 요구하는 시기적절한 외침이었다. 당시 영국과 프랑스는 이 신세계의 주도권을 놓고 싸우는 중이었다.

프랭클린은 작가이자 정치가, 과학자, 재사才士, 인쇄업자 그리고 『펜실베이니아 가제트』 신문의 발행인이었다. 1751년 그는 혁명의 상징으로 토착 방울뱀의 개념을 사용했는데, 영국이 식민지로 죄수들을 보내는 것에 대한 대가로 식민지들은 영국에 방울뱀을 보내 우글거리도록 해야 한다고 주장했던 것이다. 1754년 프랭클린은 『펜실베이니아 가제트』에 〈뭉치지 않으면 죽는다〉라는 만화를 실었고 이 방울뱀 그림이 식민지 전역의 다른 신문들로 퍼져 다시 그려지거나 수정되면서 다양한 슬로건이 따라붙었다.

1775년 영국으로부터의 독립을 요구하는 움직임이 일기 직전부터 식민지 깃발과 배너, 시민군 북 등에 더 험악한 이미지가 사용되기 시작했다. 똬리를 튼 방울뱀과 '밟지 말라'는 모토였다. 가장 유명한 깃발은 미국군 대령 크리스토퍼 개즈든Christopher Gadsden의 이름을 딴 '개즈든'이었다. 그는 이 상징과 모토를 해군 함대의 선두에 다는 깃발에 사용했다. 소나무를 비롯한 다른 상징 이미지들 그리고 '자유Liberty' 등의 단어들과 결합되면서 방울뱀은 다양한 모습으로 계속 등장했으며 독립 전쟁 내내 군부대들에서 사용되었다.

〈뭉치지 않으면 죽는다〉가 주는 그래픽 효과는 오늘날에도 강력하다. 따라붙는 모토의 단순 명쾌함은 수세기 동안 반향을 불러일으키고 있다. 지금은 티셔츠에서 자주 볼 수 있다. 영국의 패션 디자이너 캐서린 햄닛Katharine Hamnett의 '정화하지 않으면 죽는다Clean Up or Die' 환경 캠페인에 사용되었으며, '퍼프 대디'로 잘 알려진 미국의 스타 래퍼 션 'P. 디디' 콤스Sean 'P. Diddy' Combs의 티셔츠 '투표가 아니면 죽음을Vote or Die'은 2004년 미국 대선에서 젊은이들에게 투표를 독려하는 시티즌 체인지Citizen Change의 캠페인을 널리 알렸다.

434쪽

바스커빌

Baskerville

서체

존 바스커빌John Baskerville(1706–1775)

바스커빌은 캐슬론 같은 '올드 스타일' 서체에서 보도니나 디도 같은 '모던 스타일' 서체로 넘어가는 과도기에 있는 '트랜지셔널 스타일'의 세리프체다. 단순하면서도 시각적 설득력이 있으며 위엄과 전통을 잘 나타낸다. 뛰어난 디자인 특성과 나무랄 데 없는 판독성을 가진 덕분에, 오늘날에도 널리 사용되는 몇 안 되는 역사적 서체 중 하나다. 차분하고 고상한 서체로 시와 학술 문헌 등에 다양하게 쓰인다.

바스커빌은 윌리엄 캐슬론의 서체들을 개선하고 싶었던 바스커빌의 욕구가 반영된 서체다. 바스커빌이 인쇄 기술을 발전시킨 덕분에 펀치의 정밀한 부분이 보다 뚜렷하게 드러나고 굵은 획과 가는 획의 차이가 보다 두드러져 보일 수 있었다. 바스커빌은 이 서체를 완성하는 7년의 시간 동안 고온 프레스 기술(각 장을 가열한 동판으로 눌러 인쇄하는 기술)을 개발했고 인쇄용 잉크를 개발했다. 이러한 혁신은 가독성을 높이고 서체의 외양을 더욱 뚜렷이 나타내 주었다. 세리프는 직선적이고 날카롭고 가늘게 변했으며 둥근 글자의 축은 수직에 가까워졌다. 곡선 획은 더 둥글게 변했고 글자들은 더 균형 잡힌 모양이 되었다. 이러한 변화들은 크기와 형태에서 보다 높은 일관성을 갖게 해 주었다. 바스커빌만의 고유한 특징으로 대문자 'Q'의 장식적인 꼬리 그리고 소문자 'g'의 열린 루프(*소문자 g의 아래쪽 둥근 획) 등이 있다. 이탤릭체에서 나타나는 커시브 세리프(*손으로 쓴 듯한 필기체 스타일의 세리프)도 주목할 만하다.

바스커빌은 보도니와 디도 서체가 등장하면서 더 이상 사용되지 않았으나 1919년 하버드 대학교 출판사의 브루스 로저스Bruce Rogers가 이 서체를 되살렸다. 20세기 들어 디지털 버전으로 재현한 것으로는 1978년 매튜 카터Matthew Carter와 존 쿼랜다John Quaranda가 디자인한 ITC 뉴 바스커빌, 그리고 1980년 귄터 게르하르트 랑게Günter Gerhard Lange가 고안한 베르톨트 바스커빌 북 등이 있다. 1996년 미시즈 이브스Mrs. Eaves 서체도 바스커빌을 기반으로 디자인한 것인데, 주자나 리코Zuzana Licko가 디자인한 이 서체는 오랜 기간 바스커빌의 정부로 지내다 그와 결혼한 여성의 이름을 땄다.

392쪽

신사 트리스트럼 섄디의 생애와 의견
The Life and Opinions of Tristram Shandy, Gentleman
서적
로런스 스턴Laurence Sterne(1713–1768)

로런스 스턴의 풍자 소설 「신사 트리스트럼 섄디의 생애와 의견」은 문학적인 면에서 신기원을 이루었을 뿐 아니라 거의 2세기 먼저 등장한 모더니즘 문학이었다. 과장하거나 절제한 구두점과 형식, 타이포그래피에 대한 급진적인 접근 방식, 이미지와 텍스트가 때로는 경계 없이 합쳐지는 특징 등은 이 책을 그래픽 혁명으로 만들었다.

목사로 일하면서 설교집을 비롯한 소소한 출판물들을 이미 낸 적이 있던 스턴은 1759년 「신사 트리스트럼 섄디의 생애와 의견」 1, 2권을 냈다. 스턴은 총 아홉 권의 출간을 매번 감독하면서 판형. 종이, 서체, 레이아웃 등을 세심하게 살폈다. 그리고 소설 주인공의 인생 이야기가 잘 펼쳐지도록 특이한 장치들을 많이 사용했다. 다양한 길이의 대시 기호와 별표로 이야기가 잠시 멈추거나 생략됨을 나타내고, 빈 페이지를 넣어 독자들이 직접 내용을 설명하게 했다. 또 검은 페이지를 넣어 등장인물의 죽음을 애도하고, 대리석 무늬나 선화線畫를 넣으면서 줄거리를 세심하게 배치했다. 더욱 급진적인 특징들도 있었는데, 장章과 페이지 번호를 틀린 위치에 넣어 전통적인 선형 서사 구조를 부수고, 영어로 쓰다가 라틴어로 쓰기도 하고, 여러 서체를 섞어 쓰거나 그림 문자와 섞기도 했다. 이 모든 장치들은 추상적 내용이 시각적 표현을 통해 구체화된다는 스턴의 신념을 보여 준다.

「신사 트리스트럼 섄디의 생애와 의견」은 문학적 표현이라는 명목으로 문학과 인쇄 분야의 관습을 뒤집었다. 책은 글자, 단어, 이미지가 모여 원래의 뜻 이상의 의미를 전달할 수 있다는 것을 보여 주었으며, 이런 의미에서 그래픽 디자인의 잠재력을 예견한 작품이었다.

134쪽

타이포그래피 매뉴얼
Manuel Typographique
서적
피에르시몽 푸르니에Pierre-Simon Fournier(1712–1768)

화려하게 장식된 16절판 크기의 「타이포그래피 매뉴얼」은 피에르시몽 푸르니에의 최대 업적이자 로코코 서적 제작의 뛰어난 예다. 그는 총 네 권 안에 타이포그래피의 모든 것을 아우를 계획이었으나 1768년 푸르니에가 세상을 떠나면서 책은 미완성으로 남게 되었고 단 두 권, 제1권 「활자 성형과 주조」(1764)와 제2권 「활자 견본」(1766)만이 출판되었다.

푸르니에는 인쇄 예술을 보여 주는 '1인 쇼케이스' 같은 인물이었다. 그는 활자 디자이너이자 펀치 조각가였으며, 자신만의 활자 견본을 만든 창시자이자 인쇄의 실용성을 열렬히 옹호하는 사람이었다. 책의 부제가 알려 주듯 "문예가 그리고 인쇄 예술의 다양한 분야에 종사하는 이들을 위해" 만든 「타이포그래피 매뉴얼」은 활자 제작 기술에 대해 논한 최초의 책이다. 제1권은 펀치 조각, 매트릭스 제작, 활자 주조, 주형, 쇳물 녹여 붓기, 떼어 내기, 조판 등을 설명한다. 제2권은 푸르니에가 170페이지로 구성된 「인쇄용 활자 견본」(1764)에 썼던 소재를 반복하지만 더 다양한 활자 크기를 실었고 총 82가지 본문 활자를 보여 준다. 「타이포그래피 매뉴얼」은 푸르니에의 비범한 혁신성을 증명하는 책이기도 하다. 푸르니에는 활자 크기를 측정할 수 있는 포인트 체계를 최초로 고안했을 뿐 아니라 13가지 크기로 된 377종의 비네트(*주로 꽃무늬나 덩굴무늬로 된 작은 장식)를 디자인했고 다양한 화관 무늬, 햇살 무늬, 원형 무늬, 장식 괄호도 만들었다. 책에는 이 모든 무늬들이 담겨 있으며 활자 제작자의 작업 테이블, 압착기, 조각 공구, 매트릭스 등 다양한 도구들도 나와 있다. 히브리어, 바빌로니아어, 아르메니아어를 비롯해 다양한 고대·현대 문자들도 보여 준다.

파리 인쇄업자들의 독점으로 푸르니에는 인쇄기를 소유하거나 자신의 자료를 직접 인쇄할 수 없었다. 푸르니에의 위대한 작업 「타이포그래피 매뉴얼」은 장조셉 바르부Jean-Joseph Barbou가 인쇄했다.

149쪽

디도
Didot
서체
피르맹 디도Firmin Didot(1764–1836)

디도가 가진 우아함은 이 서체를 불후의 고전이자 타이포그래피 발전사의 중대한 이정표로 만들어 주었다. 서체가 탄생한 18세기에는 물론이고 오늘날에도 신선한 느낌을 준다.

디도는 프랑스의 인쇄 및 활자 주조 가문의 일원이었던 피르맹 디도가 1784년경 디자인한 서체 그룹을 가리킨다. 디도와 동시대에 살았던 잠바티스타 보도니Giambattista Bodoni가 유사한 '모던 스타일' 서체를 고안했지만, '디돈Didone'(*Didot+Bodoni, 디도와 보도니로 대표되는 서체 양식)이라 불리는 명백한 '모던 스타일'을 최초로 규정한 것은 디도의 서체들이었다. 디돈 양식은 강렬하고 명확한 형태, 굵은 세로획, 굵은 획과 가는 획의 강한 대비, 브래킷이 없는 헤어라인 세리프(*머리카락처럼 얇은 세리프)가 특징이다. 보도니와 디도 둘 다 대비와 수직성을 강조한 존 바스커빌의 실험적 디자인에서 영감을 얻은 서체다. 디도는 폭넓은 디자인 분야에서 사용되며 특히 패션계와 문화계에서 사랑받는다. 활자의 헤어라인(*매우 가는 획)이 날카롭고 선명해 제목용, 즉 디스플레이 활자체로 자주 선택된다.

합리성과 객관성을 지닌 디도는 계몽주의 정신을 구현한 서체였다. 이후 보도니가 '모던 스타일'의 지배적인 서체가 된 것은 부분적으로 디도 활자가 부족한 때문이기도 했다. 보도니는 많은 주조소들에서 생산되어 가용성이 더 높았으며 서체가 좀 더 굵어서 본문용으로 더 인기를 끌었다. 하지만 1991년 아드리안 프루티거Adrian Frutiger는 디도를 성공적으로 재현한 표제용 디지털 서체 라이노타이프 디도를 선보였다. 또 이로부터 1년 후, 당시 잡지 「하퍼스 바자」의 크리에이티브 디렉터였던 파비앵 바롱Fabien Baron은 뉴욕에 있는 호플러 서체 주조사에 디도의 디지털 버전을 의뢰했다. 잡지의 새로운 시각 어휘를 보여 주는 요체로 사용하려는 계획이었다. 이에 조너선 호플러Jonathan Hoefler는 6포인트에서 96포인트까지 다양한 크기를 가진 HTF 디도를 디자인하여 내놓았다. 각 크기에 맞는 다양한 매트릭스를 만들었기 때문에 디도의 매우 가늘고 날카로운 세리프를 더욱 충실하게 재현할 수 있었다. 호플러가 우아하게 해석한 이 서체는 패션 광고, 상점 쇼윈도, 화장품 패키지 그리고 잡지 표제 등에서 볼 수 있다.

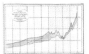

318쪽

경제와 정치의 지도
The Commercial and Political Atlas
서적
윌리엄 플레이페어William Playfair(1759–1823)

스코틀랜드의 상업·경제학 분야 저술가 윌리엄 플레이페어는 그래픽 통계를 처음 만든 사람으로 여겨진다. 이러한 추정은 그의 많은 저술들 중 「경제와 정치의 지도」와 「통계학 보고서」(1801)에 바탕을 둔 것이다. 이 두 권에서 플레이페어는 정보를 그래프로 나타내는 새로운 방법을 선보였다. 첫 번째 책에서는 선그래프와 막대그래프를 사용해서, 두 번째 책에서는 파이형 도표를 사용해서였다.

「경제와 정치의 지도」는 18세기 영국의 대외 무역을 주로 기록한 책이다. 초판에는 수제 채색한 동판화 40점이 수록되었는데 막대그래프 한 개를 제외하고는 모두 선그래프다. 플레이페어는 숫자보다 선그래프가 시간에 따른 변화를 더 간단히 보여 줄 수 있으며, 숫자가 있는 것보다 더 쉽고 빠르게 기억할 수 있다고 주장했다. 1688년부터의 영국 국채國債를 보여 주는 예에서 시간은 가로축에, 부채의 양은 세로축에 표현된다. 이 도표에 곁들인 설명에서 플레이페어는 급경사를 이루는 빨간색 선을 보면 국채가 급격히 증가하는 것을 명확하고도 즉각적으로 알 수 있다고 했다. 그리고 국채의 급격한 증가는 전쟁을 위해 무책임하게 발행한 '영구공채'(*상환 기한 없이 무기한으로 이자만 치르면 되는 공채) 때문이며 이를 상환받지 않으면 통제할 수 없이 커질 것이라고 주장했다. 플레이페어의 도표는 이러한 주장을 단 하나의 이미지로 압축해 보여 주었고 분석보다는 설득을 위해 만든 것임이 분명히 드러났다.

플레이페어의 도표들은 19세기에 대부분 잊혔지만 그가 그래픽 통계를 수사학적으로 사용한 것은 사회 개선에 중요한 도구가 되었다. 특히 에드윈 채드윅, 존 스노우 및 플로렌스 나이팅게일의 도표에서 볼 수 있듯 공중위생 분야에 큰 역할을 했다. 오늘날 선그래프는 어디서나 볼 수 있고 신문, 잡지, TV, 영화에서 흔히 사용된다. 앨 고어의 기후 변화에 관한 영화 〈불편한 진실〉(2006)에 등장하는 킬링 곡선Keeling Curve(1958년부터 지구 대기의 이산화탄소 농도를 나타낸 그래프)도 그 예다.

192쪽

순수와 경험의 노래
Songs of Innocence and of Experience
서적
윌리엄 블레이크William Blake(1757–1827)

윌리엄 블레이크의 독특한 예술과 문학이 어우러진 채색 도서들은 활판 인쇄 이전의 책들을 상기시키는 동시에 서적 제조업자가 작가로서 해야 할 역할을 강화한 작품들이다. 제목 페이지에도 "저자이자 출판인 윌리엄 블레이크"라고 나와 있다. 『순수의 노래』 그리고 뒤이어 나온 증보판 『순수와 경험의 노래』는 혼합주의적인 걸작이었으며 작품에 사용된 진보적 인쇄 기술은 작품 자체의 독창성에 오랫동안 가려져 있었다.

『순수와 경험의 노래』는 표면적으로 아동 도서이지만 블레이크의 기이한 그리스도교 신비주의가 곳곳에 서정적·상징적으로 스며들어 있다. 나무와 덩굴 및 여러 식물들로 표현한 목가적 이미지들은 복잡하고 모호한 철학을 나타내는 동시에 텍스트와의 경계선을 만들거나 텍스트와 뒤얽히기도 한다. 인물들은 블레이크 특유의 신고전주의 스타일로 묘사되었는데 가시밭에 둘러싸인 모습은 위험하고 고통스러운 일들을 겪는 여정을 나타낸다. 시들 또한 자연에서 따온 무늬들로 둘러싸여 있으며 흐르는 듯한 이탈릭체와 그보다 곧은 서체의 손 글씨로 쓰여 있는데 이는 관습적인 조판 방식에 반하는 것이었다. 한 장의 동판으로 글과 그림을 담은 한 페이지 전체를 구성하기 위해 블레이크는 전통적인 방식과 반대되는 볼록 에칭 기법을 도입했다. 블레이크는 아마도 프랑스 책을 영어로 번역한 『기술 공예에 관한 귀중한 비법들』(1758)을 보고 이 기법을 알게 되었겠지만 이후 실험을 통해 화학적·기술적 문제들을 극복해 냈다. 블레이크는 다양한 물감들의 효과를 보다 잘 나타내기 위해 손으로 채색했고 생의 말년에 이르기까지 사본들을 만들었다. 모든 사본이 각기 다르다.

블레이크의 기법은 부분적으로는 형이상학적인 믿음으로부터 생겨난 것으로 그는 죽은 동생 로버트의 영혼이 찾아와 자신에게 비법을 알려 주었다고 말했다. 한편으로는 돈에 허덕이는 생활에 대한 해결책이었지만 그의 선구적인 인쇄 기법은 재정적 전망이 밝았다. 더 중요한 것은 그 기법들 덕분에 블레이크가 자신의 작품을 예술적으로 통제할 수 있게 되었다는 점, 그리고 궁극적으로 글과 이미지의 융합이 가능해져 책을 만들고 해석하는 방식에 변화가 생겼다는 점이다.

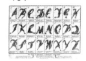

317쪽

맨 오브 레터스(피에로 알파벳)
The Man of Letters, or Pierrot's Alphabet
서체
작가 미상

맨 오브 레터스 혹은 피에로의 알파벳으로 불리는 이 서체는 코메디아 델라르테(*16–18세기 이탈리아에서 발달한 희극)에 등장하는 '피에로'라는 이름의 광대를 이용해 스물네 개의 알파벳을 그린 것이다. 장식체 활자는 르네상스 이후부터 존재해 왔으며 그중 일부는 채색 필사본에서 유래했다. 동식물을 주제로 한 것이 흔했으나 인간 중심의 계몽 시대에는 휴먼 알파벳이 인기를 얻었다. 네덜란드의 디자인 비평가 막스 브라윈스마는 자신의 에세이 「에로틱 서체」에 다음과 같이 적었다. "역대 모든 타이포그래퍼들은 문자가 원래는 픽토그램이었음을 잊지 않았으며, 점차 추상화되어 가는 문자를 보완하려는 노력으로 알파벳을 더욱 생생한 그림으로 표현했다. 그중 최고는 물론 '의인화된 알파벳'이다."

18세기에 대중적 인쇄물들은 브로드시트 형태로 만들어졌다. 주로 익명의 조각공들이 인쇄소에서 만들어 발라드 장수들이 거리에서 판매한 브로드시트는 형식과 내용 면에서 현대 신문의 선구자였다. 18세기 말–19세기 초에 런던의 인쇄 회사 볼스 앤드 카버에 흔히 '캐치페니catchpenny'라 불린 이러한 종류의 한 장짜리 인쇄물들을 금속판으로 찍어냈다. 주제는 다양했는데 도시와 교외의 사건·사고, 잡다한 이야기들 외에 〈세상이 거꾸로 뒤집혔다〉처럼 사회 계급에 대한 풍자적 반전을 표현하기도 했다. 계절, 자연, 미덕과 악덕 등에 대한 우화를 다루거나 역사적 인물을 다루기도 했다. 문학 작품 속 인물들도 다루었는데 주로 셰익스피어의 작품에 등장하는 인물들이었다. 알파벳과 짧은 2행 대구對句로 이루어진 피에로의 알파벳도 인쇄물로 제작되어 교육적인 기능을 했으며 피에로의 팬터마임과 곡예를 바탕으로 만들어져 생동감이 넘쳤다.

의인화된 알파벳은 시각 예술의 흐름 속에서 빈번히 등장했다. 1926년 체코 아방가르드 디자이너 카렐 타이게Karel Teige는 무용가 밀차 마예로바Milča Mayerová와 협업하여, 마예로바가 포즈를 취한 사진을 글자와 합성해 구축주의 스타일의 '타이포포토'(*서체와 사진을 결합한 형태)를 만들었다. 벌거벗은 신체를 에로틱하게 구성한 글자들은 16세기부터 현대에 이르기까지 지속적으로 등장해 왔다.

59쪽

보도니

Bodoni

서체

잠바티스타 보도니Giambattista Bodoni(1740–1813)

잠바티스타 보도니의 이름을 딴 세리프체 보도니는 '디돈' 혹은 '모던 스타일'로 분류된다. 우아하고 고도로 양식화되었으며 손 씨의 흔적이 남아 있지 않은 서체로 신고전주의 시대를 대표한다.

서체 디자이너이자 인쇄업자였던 보도니가 이 서체를 디자인할 때 디도 가의 사람들, 특히 피르맹 디도의 서체 디자인들에서 영향을 받았음이 분명하다. 디도는 보도니보다 조금 먼저 탄생했으나 진정한 최초의 '모던 스타일' 서체라 할 수 있으나 처음부터 훨씬 널리 쓰인 것은 보도니였다. 아마도 광범위하게 유통되고 복제되었기 때문일 것이다. '모던 스타일' 서체들은 본문용으로 쓰기에 가장 힘든 서체라는 비판을 받아 왔으나 보도니는 수없이 재현되어 왔고 오늘날에도 수요가 광범위하다. 보도니와 디도 모두 굵은 세로획과 가는 가로획 및 평평한 세리프를 가진 존 바스커빌의 서체에서 아이디어를 발전시켜, 획 굵기 차이를 극대화하고 브래킷이 없는 평평한 세리프를 사용했다. 그러나 보도니의 서체가 디도의 것보다 활자 너비가 좁아 판독성과 유용성이 더 높다. 많은 이들이 언급하는 또 다른 특징은 '눈부심' 효과로, 텍스트 블록 안에서 획의 굵기 대비가 매우 커서 나타나는 시각적 현상이다. 이는 보도니 디자인의 가장 큰 매력인 동시에 궁극의 단점이다. 보도니는 평생에 걸쳐 자신의 서체를 끊임없이 다듬고 수정했기 때문에 보도니의 디자인 세부 요소는 다양하며 최종안이 없다고 말할 수도 있다.

보도니의 서체를 재현한 것들 중 성공적이고 인기 있는 것으로 모리스 풀러 벤턴Morris Fuller Benton이 디자인하고 미국 활자 주조소가 1911년 출시한 ATF 보도니, 하인리히 요스트Heinrich Jost가 디자인하여 1926년 출시된 것으로 획 굵기 대비가 더 극명한 바우어 보도니, 그리고 G. G. 랑게G. G. Lange가 디자인하여 1983년 출시된 보도니 올드 페이스 등이 있다. 1991년 ITC 서체 회사는 파르마의 보도니 박물관에 있는 원형 견본과 금속 펀치를 집중 연구하여 보도니를 디지털 버전으로 재현했다. 1996년 주자나 리코가 디자인한 필로소피아는 보도니를 더욱 기하학적으로 해석한 버전으로 강렬한 느낌의 세로획이 특징이다. 등장한 지 2세기가 지난 지금도 보도니는 현대 디자이너들이 선호하는 서체이며 수많은 제품과 다양한 매체에서 볼 수 있다.

460쪽

손가락표

Printers' Fist

상징

작가 다수

인쇄업자들이 사용한 오너먼트들은 인쇄술이 도입된 이래 계속 존재해 온 것으로 건식 전사 이미지와 컴퓨터 클립아트의 선구자라 할 수 있다. 가장 초기에 나타난 오너먼트 중 하나가 '머튼 피스트mutton fist'(*크고 억센 손이라는 뜻)로도 불리는 손가락표로, 인쇄업들이 사용한 인덱스 표시다. 출판업이 생겨나기 전부터 사용되었으며 13세기로 거슬러 올라가면 토지 문서와 그 밖의 세속적인 서류들에서 중요한 부분으로 주의를 집중시키기 위해 사용되었다.

손가락표의 주 기능은 정보를 강조하는 것이었으나 장식과 같은 다른 목적으로도 사용되었다. 19세기 이전에는 모든 활자 주조가와 인쇄가의 견본들에 손가락표가 포함되어 있었다. 초기의 손가락표들은 윤곽선으로만 표현되었고 대부분 주름장식 소맷단과 함께 그려져 있었다. 19세기 들어 손가락표에는 더 많은 장식이 추가되었으며 광고 인쇄가 증가하면서 손가락표의 사용도와 중요성이 더욱 커졌다. 크기도 늘어나 25cm 너비의 손가락표가 들어 있는 서체 견본도 있었다.

특히 극장과 뮤직 홀 포스터가 손가락표를 많이 사용했다. 스무 종류가 넘는 손가락표가 사용되었고 주 공연자의 이름을 향해 여러 개의 손가락표를 늘어놓기도 했다. 손가락표를 적극적으로 활용한 19세기 인쇄업자로 레든홀 출판사Leadenhall Press의 앤드루 화이트 튜어Andrew White Tuer가 있다. 그는 목각사 조지프 크로홀Joseph Crawhall에게 의뢰하여 화려한 손가락표 네 개를 제작했다. 손가락표 같은 인쇄용 오너먼트들은 주로 익명의 예술가들이 만들었으나 에릭 길Eric Gill도 모노타이프 사를 위해 다양한 손가락표를 만들었다. 길의 손가락표는 1928년 영국 인쇄 전문가 협회의 학회 프로그램에 사용되었는데, 그의 산세리프 서체도 여기에 최초로 등장했다.

손가락표는 유행에서 멀어졌지만 레트라셋Letraset 사는 건식 전사 레터링이 1990년대에 데스크톱 퍼블리싱(*탁상출판, 개인용 컴퓨터와 주변 장치를 이용한 출판)에 자리를 빼앗길 때까지 손가락표 전사 시트들을 생산했다. 오늘날에도 손가락표는 종종 사용되는데, 특히 광고에서 유머를 가미하거나 예스러운 인상을 주기 위해 사용된다.

248쪽

광고 포스터

Bill Posters

포스터

작가 다수

19세기 광고 포스터들은 주로 알려지지 않은 디자이너들과 인쇄 업자들이 제작했다. 상품과 행사를 광고하기 위해, 정치 혹은 종교 사상들을 널리 알리기 위해, 또는 단순히 소식을 퍼뜨리기 위해 제작되었으며, 전할 메시지가 있는 사람이라면 누구든지 이를 사용했다. 포스터는 제작자가 대중의 주의를 끄는 방법을 실험하는 소중한 기회였다.

포스터는 1820년대 이전부터 존재했으나 당시에는 비교적 작고 수수한 디자인이었으며 주로 책을 본떠 만들었다. 하지만 시각 환경이 점차 어수선해질수록 포스터도 더 쉽게 눈에 띄어야 했다. 19세기에 기술이 발전하면서 더 넓은 면적에 그리고 더 여러 번 인쇄하는 것이 가능해졌으며, 1810년경 등장한 산세리프 서체를 비롯해 새로운 글꼴들이 폭발적으로 증가하면서 눈길을 끄는 포스터 디자인이 더 많이 등장했다. 대부분의 포스터들은 다양한 크기와 굵기를 가진 여러 서체들을 함께 사용했는데, 이는 인쇄업자의 활자 케이스가 가진 한계를 보여 주는 동시에 강조 표시가 필요함을 보여 주었다. 나중에 글과 그림을 더 쉽게 통합하는 기술이 개발되긴 했으나 19세기에 제작된 대부분의 포스터들은 선을 이용한 구성이었다. 1870년대에 컬러 인쇄가 가능해졌으나 비용이 많이 들었다.

포스터는 주로 도시 지역에 게시되었는데 이는 도시에 잠재적인 독자가 더 많기 때문이었다. 건물과 도시 곳곳이 금세 포스터로 도배되었다. 베를린에서는 1850년 이후 포스터 게시를 위한 높은 기둥인 '리트파스 기둥Litfaßsäule'이 등장하면서 이 문제가 해결되었다. 이 광고 기둥에 대한 수요가 엄청나서 1900년 베를린에는 1,500개가 넘는 리트파스 기둥이 있었다. 런던에서도 수많은 사람들이 보고 읽는 포스터는 일상생활과 뗄 수 없는 부분이었다. 찰스 나이트Charles Knight가 1843년 펴낸 런던에 관한 여러 권짜리 백과사전은 아예 한 챕터를 광고 포스터에 할애하여 포스터들의 크기, 타이포그래피, 색상 등을 설명했다. 굳이 정보를 찾아보지 않는 일반 대중을 겨냥해 선구적인 레이아웃을 보여 준 광고 포스터들은 19세기 그래픽 발전에 중요한 영향을 미쳤을 뿐 아니라 포스터를 도시 생활에 필수적인 요소로 만들어 주었다.

26쪽

파이형 도표

Pie Chart

정보 디자인

윌리엄 플레이페어William Playfair(1759–1823)

최초의 현대식 원 그래프인 파이형 도표는 윌리엄 플레이페어의 『통계학 보고서』(1801)에 처음 등장했다. 플레이페어는 정치·경제학자이자 숙련된 공학자 겸 제도사로서 자신이 보유한 여러 가지 기술을 결합해 수많은 도표 형태를 고안했다. 오늘날 우리가 실증적이고 사회적인 데이터를 나타내기 위해 사용하는 도표들 중에 그가 고안한 것들이 많은데, 『경제와 정치의 지도』(1786)에 소개된 선그래프와 막대그래프도 그 일부다.

『통계학 보고서』는 플레이페어가 쓴 그래픽 표현에 관한 책들 중 가장 이론적이다. 이 책은 물질계를 나타내기보다 시각적 은유를 나타내는 요소로 다이어그램을 사용했다. 유럽 여러 국가의 면적과 인구에 따른 조세 부담을 원형 그래프로 보여 주는데, 데이터를 단순한 형태로 구현하여 시각적으로 쉽고 빠르게 비교할 수 있도록 했으며 컬러 코딩(*색을 기능적으로 일관되게 사용하는 것)을 비롯한 일관적 규칙들을 적용했다. 무엇보다 파이형 도표는 수치 자료를 참고하지 않아도 이해하기 쉬워 전문 교육을 받지 않은 다양한 분야의 사람들에게 제시하기에도 무리가 없다. 플레이페어는 『통계학 보고서』 외에 다른 두 개의 출판물에서도 파이형 도표를 사용했다. 그중 플레이페어가 드니 프랑수아 도낭Denis François Donnant의 『미국 통계 보고서』(1805)를 번역한 책에서 사용한 파이형 도표는 세세한 분류로 유명하다.

플레이페어의 그래픽 형태들이 대부분 그랬듯, 파이형 도표는 그의 모국 영국에서 채택되어 사용되기까지 오랜 시간이 걸렸으며 처음 인기를 얻은 것은 유럽 대륙에서였다. 그가 보여 준 그래픽 혁신은 계속 진화하여 1858년 플로렌스 나이팅게일이 획기적인 '콕스콤coxcomb' 도표를 만들었다. 20세기에는 오토 노이라트Otto Neurath 그리고 사회과학 데이터를 일반 대중이 이해하기 쉬운 그래픽으로 표현하는 데 관심이 있는 이들이 그의 혁신을 이어받았다. 제2차 세계대전 이후, 파이형 도표를 포함한 '인포그래픽'은 신문, 잡지, 기타 대중 매체들에서 흔히 볼 수 있게 되었다. 지도에서도 지역적 분포나 비교를 나타낼 때 흔히 사용된다.

383쪽

호쿠사이 망가

Manga

서적

가츠시카 호쿠사이[葛飾北斎](1760–1849)

가츠시카 호쿠사이의 15권짜리 책 『덴신 가이슈 호쿠사이 망가[伝神開手 北斎(漫)画]』이하 『호쿠사이 망가』는 일본 그래픽 아트의 걸작으로 꼽힌다. 사람, 식물, 동물, 풍경, 건물, 신화 속 생물 등을 그린 4천 점 이상의 그림이 두서없이 배열되어 있다. 훈련하는 운동선수들을 그린 그림 뒤에 풀들의 형태에 대한 고찰이, 풍자만화 뒤에 건축 계획도가, 그리고 곤충 연구 뒤에 광활한 풍경이 나오는 식이다. 『호쿠사이 망가』는 원래 그림을 공부하는 학생들을 위한 교육용으로 펴낸 책이었으나, 에도(지금의 도쿄)의 삶을 점잖게 풍자함으로써 폭넓은 독자층을 사로잡아 베스트셀러가 되었다. 수요가 워낙 커서 그의 사후에도 세 권이 출판될 정도였다. 제1권을 펴낼 때 호쿠사이는 이미 성공한 예술가였으며 그의 목판화만큼이나 괴짜 행동으로도 에도에서 유명했다. 원래 당시의 속세를 쾌락적으로 표현한 우키요에(*에도 시대의 풍속화. 주로 목판화 형식) 화파로 활동하다 곧 독자적 창작 활동을 구축해 나갔으며 가능한 가장 적은 붓놀림으로 사물의 정수를 표현했다.

호쿠사이의 작품 대부분이 그랬듯이 『호쿠사이 망가』 또한 공동 작업이 필요했다. 목판을 깎는 조각가의 기술도 중요했기 때문이다. 호쿠사이는 우키요에 예술가들 중 유일하게 조각을 직접 해본 경험이 있어 자신의 그림이 정확하게 재현되도록 할 수 있었다. 호쿠사이가 자신의 책 레이아웃에 얼마나 깊이 관여했는지는 알기 어렵지만 그의 사후에 나온 책들의 품질이 저하된 것을 보면 그의 영향력이 매우 컸음을 알 수 있다.

호쿠사이는 서양에서 〈후지산 36경〉, 특히 〈가나가와 해변의 높은 파도〉로 가장 잘 알려져 있다. 하지만 이 작품들을 제작한 당시 국제적으로 가장 큰 반향을 불러일으킨 것은 『호쿠사이 망가』였다. 사실적인 동시에 보다 깊은 내면의 진실을 드러내는 그의 그림들은 프랑스의 19세기 아방가르드 예술가들을 사로잡았으며 드가, 마네, 툴루즈–로트레크 등에게 영향을 주었다. 매혹적인 세계에 대한 그의 기록들은 오늘날에도 여전히 독특한 매력을 뽐내고 있다.

299쪽

브라유 점자

Braille

정보 디자인

루이 브라유[Louis Braille](1809–1952)

브라유 점자는 촉각으로 읽을 수 있는 2진법 부호 체계이다. 지면에 도드라진 점들로 글자를 표현해 시각 장애인도 읽고 쓸 수 있도록 만들어졌다. 나폴레옹 군대의 대위였던 샤를르 바르비에[Charles Barbier]가 어둠 속에서 무언가로 의사소통할 수 있는 방법으로 고안한 것이 점자의 초기 형태였다. 표음 철자에 따라 단어를 표현하는 방식이었는데 한 칸에 12점이 들어가 너무 복잡했고, 결국 군사용으로 쓰이지 못했다. 바르비에는 1821년 자신의 아이디어를 파리국립시각장애인학교에 내놓았다. 당시 이 학교를 다니던 열두 살의 루이 브라유는 바르비에의 아이디어가 가진 잠재력을 알아보았다. 브라유는 바르비에의 디자인을 개선하기로 하고 우선 칸의 크기를 줄였다. 원래의 칸 크기에서는 손가락을 움직여야 하나의 기호 전체를 지각할 수 있어서 읽는 속도가 더디다는 점을 깨닫고 나서였다.

1829년 브라유는 자신의 점자 체계에 관한 해설을 발표했다. 표음 철자가 아닌 일반 철자를 바탕으로 한 6점 점자로, 우리가 오늘날 알고 있는 체계이다. 직사각형 칸에 가로로 2점, 세로로 3점이 배열된 격자이며, 이를 조합해 64개의 점형을 만들 수 있고 각 글자마다 특정한 형태가 할당된다. 한 점의 크기가 0.5mm로 굉장히 작으며 한 페이지는 보통 한 줄에 40칸씩 총 25줄로 구성되고 이는 글자 1천 개에 해당한다. 타이핑한 문서에는 보통 3천5백 글자가 들어가는 것과 대조적이다. 양각을 위해 두꺼운 종이를 사용하는 것과 각 글자가 더 많은 공간을 차지한다는 것은, 책 한 권을 브라유 점자책으로 바꿀 경우 여러 권으로 늘어난다는 의미이다. 한 페이지에 들어가는 단어 양을 늘리고 속도를 높이기 위해 브라유 점자에서는 축약형도 사용한다. 자주 나오는 글자 그룹이나 단어를 한 글자 이상의 조합으로 표현하는 것이다.

수학, 음악, 컴퓨터 프로그래밍과 같은 다른 표기 체계들에도 별도의 브라유 점자를 사용할 수 있다. 컴퓨터와 합성 음성 장치의 사용으로 브라유 점자의 사용 빈도가 다소 줄어들긴 했지만 이를 완전히 대체할 수 있는 신기술은 아직 없다.

458쪽

모스 부호
Morse Code
정보 디자인
새뮤얼 핀리 브리즈 모스Samuel Finley Breese Morse(1791~1872)

204쪽

펀치
Punch
잡지 및 신문
마크 레먼Mark Lemon(1809~1870) 외

모스 부호는 이를 발명한 새뮤얼 핀리 브리즈 모스의 이름을 딴 전신 부호로, 전기로 송신하는 점(닷dot)과 선(대시dash)으로 구성된다. 한때는 전신 정보를 전 세계로 보내는 주요 수단이었다. 1832년 모스는 전류의 파동을 이용해 메시지를 보낼 수 있다는 점을 깨닫고 이에 깊은 관심을 갖게 되면서 이 부호를 고안했다.

최초의 전신은 1774년에 설치되었으나, 알파벳 각 글자마다 한 개의 전선을 사용하여 비실용적이었다. 모스는 이를 단 한 개의 전선으로 합칠 수 있을 것이라 확신했다. 모스는 파트너인 알프레드 베일Alfred Vail, 레너드 게일Leonard Gale과 함께 한 개의 전선을 사용하는 전신기를 공개했다. 장치가 수신용 테이프 위에 물결 모양의 선을 그려 내면 이를 받아 해독하는 방식이었다. 그러나 커뮤니케이션에 오류가 생긴다는 것이 판명되었고 1838년 모스와 베일은 점과 선을 이용해 영어 알파벳과 숫자를 표현하는 모스 부호를 발명했다. 모스 부호가 단번에 성공을 누린 것은 단순한 체계 덕이기도 했으나 가장 짧은 부호를 영어에서 가장 자주 사용되는 문자에 배정했기 때문이다. 모스는 전통적인 활판 인쇄에 착안하여, 인쇄소에서 발견되는 활자의 양을 기반으로 어떤 글자가 자주 사용되는지를 조사했다. 가장 많이 사용되는 글자가 'E', 가장 적게 사용되는 글자가 'Z'였으므로 'E'는 점 하나로, 'Z'는 선 두 개와 점 두 개로 표시했다. 이러한 방식 덕분에 모스 부호는 전 세계로 퍼져 나갈 수 있었다. 소리로 무선 전송을 하거나, 손전등을 깜박여 즉석에서 신호를 보내기에도 적합했다. 모스 부호는 1851년 세계적으로 표준화되었고 1999년까지 해상 통신에서 국제적으로 사용되었다. 지금은 아스키ASCII(*미국의 표준 코드 체계)를 비롯한 다른 부호 체계들이 모스 부호를 대체했으며 모스 부호는 아마추어 무선 통신사들이 주로 사용한다.

1841년 7월 17일 발간된 『펀치』 창간호는 편집자인 마크 레먼이 급진적인 작가들, 일러스트레이터들, 기자들, 만화가들과 함께 만들었다. 공동 창간인 헨리 메이휴Henry Mayhew는 기자로 참여했으며, 존 리치John Leech, 리처드 도일Richard Doyle 그리고 또 다른 공동 창간인 에버니저 랜델스Ebenezer Landells가 만화가로 참여했다. 『펀치』는 대중 정기 간행물의 생산과 수용에 큰 변화가 있던 시기에 출판되었다. 텍스트와 시각 이미지(목판화)를 나란히 넣은 주간 잡지로서, 『페니 매거진』(1832~1845), 『일러스트레이티드 런던 뉴스』(1842~1996)와 함께 대도시의 대규모 독자층을 형성하는 데 선도적 역할을 했다. 11페이지짜리 창간호에는 대형 카툰 한 점이 실렸으나 1922년에는 20페이지짜리에 스케치가 13점이나 들어가 텍스트보다 더 많은 공간을 차지했다. 발간 초기에는 왕가와 주요 정치인 등 권위 있는 인물에 대한 통렬한 풍자로 널리 알려졌으며, 가난하고 억압받는 이들의 이익을 강력히 대변하는 것으로도 유명했다.

1845년 메이휴가 『펀치』를 떠난 후 잡지는 급진적인 색깔을 많이 잃어버렸다. 1849년 도일이 『펀치』만의 특징을 잘 보여 주는 표지 일러스트레이션을 선보였고 그의 목판화는 1956년까지 표지로 사용되었다. 미스터 펀치가 자신의 개 토비의 풍자 초상화를 그리고 있는 모습으로, 익살스러운 캐릭터들이 이들 주위를 화환처럼 둘러싸고 있다. 표지 상단과 하단에는 광고가 들어갔는데, 이는 대량 생산되는 정기 간행물들이 수익을 얻는 흔한 수단이었다. 비록 근본적인 색깔은 잃었지만 『펀치』는 때때로 도발적이고 충격적인 이미지들을 선보였다. 〈사일런트 하이웨이-맨The 'Silent Highway'-Man〉(*조용한 도로'는 템스 강을 의미함)은 템스 강의 악취가 국가적 문제였던 1858년 대악취 사건 당시 공개된 카툰으로, 죽음을 템스 강 뱃사공으로 묘사했다. 그러나 전반적으로 『펀치』의 카툰들은 사회 관습을 점잖게 놀리는 내용이었다. 런던의 일상에 대한 풍부한 통찰력을 제공하기도 했는데, 1851년 4월 12일 발표한 카툰 〈국세 조사표 작성〉처럼 서류를 작성하는 장면부터 택시·버스를 타는 모습까지 다양했다.

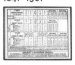

80쪽

브래드쇼 월간 철도 안내서
Bradshaw's Monthly Railway Guide
정보 디자인
조지 브래드쇼George Bradshaw(1801–1853)

19세기 출판물에서 선구적인 위치를 차지하는 『브래드쇼 월간 철도 안내서』 덕분에 이를 만든 조지 브래드쇼의 이름은 기차 여행의 대명사가 되었다. 최초로 모든 영국 기차 서비스의 전체 리스트를 제공하여, 여행자들은 이 안내서 하나만 있으면 여행지의 상세 정보를 파악할 수 있었다. 브래드쇼의 안내서는 기차 여행을 보다 간편하게 만들어 주었으며 이로 인해 사람들은 개별적인 기차 노선들을 통합된 국가 철도망으로 여기게 되었다.

『브래드쇼 월간 철도 안내서』는 그가 1839년 만든 기차 시간표의 확장판이었다. 디자인은 한결같았는데, 각 노선을 표로 나타내고 세로 열에 기차역을, 가로 열에 기차 시간을 넣었다. 처음에는 휴대하기 쉬운 크기였으나 늘어나는 철도망을 반영하면서 1912년에는 900페이지가 넘는 책이 되었고 이윽고 알아보기 어려운 안내서로 유명해졌다. 늘어나는 정보량을 작은 공간에 밀어 넣기 위해 작은 글씨를 사용한데다 종이까지 얇아 읽기가 어려웠기 때문이다. 또 다른 문제는 이해하기 어렵다는 점이었다. 예외 사항을 설명하느라 각주를 달았고 이러한 표시들이 시간표를 어수선하게 만들었다. 한 페이지 내에서 서로 90도로 배치된 표들도 있었다.

이러한 단점들에도 불구하고 『브래드쇼 월간 철도 안내서』는 120년 동안 사용되었으며 많은 곳에서 급속도로 모방되었다. 1961년 안내서가 폐간되자 이 소식을 언론이 다룰 정도였다. 이후 인터넷과 전화를 기반으로 한 조회 시스템이 사용되면서 책자로 만든 시간표는 영국에서 더 이상 쓰이지 않게 되었으나, 철도 회사들이 개별적으로 만든 책자들은 계속 출간되면서 브래드쇼가 대중화한 많은 디자인 특징들을 보여 준다. 최근에는 세로 단 사이의 선을 없애고 여백을 늘리고 예외 사항은 다른 색상으로 표시하여 시간표의 판독성을 개선했다. 그러나 현대 시간표의 본질적인 구조는 브래드쇼의 시간표에 사용된 것과 여전히 유사하다. 이는 브래드쇼가 만든 표 형식의 디자인이 얼마나 오래 사랑받는지를 입증해 준다.

MODERN
hunter
Mansion

HOUSE
miner
Romans

427쪽

클라렌든
Clarendon
서체
로버트 비즐리Robert Besley(1794–1876)

클라렌든은 팬 스트리트 활자 주조소의 소유주인 로버트 비즐리가 펀치 조각가 벤자민 폭스Benjamin Fox와 함께 만든 서체다. 영국에서 최초로 저작권 보호를 등록한 서체이지만 다른 활자 주조소들의 모방을 막는 데에 별 도움이 되지는 못했다. 클라렌든이 성공한 이유는 아마도 본문 내에서 '강조'로 쓸 수 있는 유용성 덕분일 것이다. 이 서체가 등장하기 전에는 이탤릭체가 단어를 강조할 수 있는 유일한 형식이었으나 클라렌든이 새로운 대안이 되었고 특히 사전 표제어를 나타내기에 유용했다. 매우 효과적이어서 클라렌든이라는 이름이 볼드체의 대명사가 될 정도였다.

클라렌든은 형식적으로는 '수정된 이집트 스타일' 서체로 분류된다. 다른 '이집트 스타일' 서체들과 마찬가지로 슬랩 세리프(*장방형의 굵고 각진 세리프)를 사용하지만 그들과 달리 브래킷이 있어, 세리프와 세로획이 직각이 아닌 자연스러운 곡선으로 연결된다. 브래킷 그리고 획 굵기 간의 대비 덕분에 클라렌든은 로만체 글자들과 호환될 수 있어서, 서체 그룹 내에 볼드체가 없는 경우 클라렌든을 대신 사용할 수 있었다. 클라렌든의 초기 버전들은 글자 폭이 좁아 텍스트를 빽빽하게 넣을 때 적합했다. 초기 버전들처럼 글자폭이 좁든, 후기 버전들처럼 글자체가 둥글든 간에 클라렌든 서체들은 엑스하이트가 높고 어센더와 디센더가 짧은 경향이 있다. 때로는 이오닉체로도 불린 이 스타일은 판독성이 뛰어나 후에 신문용 서체로도 사용되었다.

클라렌든의 매력과 차별성이 오래 지속되는 이유는 이 서체가 제목용 활자와 본문용 활자의 특징을 함께 갖고 있기 때문이다. 일회성 인쇄물에서 주의를 끌어 내용을 강조하기 위해 사용된 '이집트' 서체들은 19세기 말이 되면서 인기가 시들해졌다. 그러나 클라렌든은 본문용 서체로서의 실용성이 있어 20세기까지 여러 신문용 버전들로 사용되었다. 1950년대에는 영국과 미국의 활자 주조소들이 클라렌든을 재현했다. 클라렌든은 비록 사진 식자 시대에는 각광받지 못하였으나 곡선 브래킷과 뭉뚝한 끝부분이 만들어 내는 독특한 조합과 단단한 모양새 덕분에 디지털 버전으로 다시 유행하게 되었다.

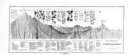

66쪽

물리적 지도

Physikalischer Atlas

서적

하인리히 베르그하우스Heinrich Berghaus(1797–1884)

최초의 종합 세계 물리 지도로 평가받는 하인리히 베르그하우스의 『물리적 지도』는 1845년과 1848년에 각 한 권씩, 총 두 권이 출간되었다. 지도라는 그래픽 언어를 이용하여 지리적·과학적 데이터를 전달한 최초의 책이다. 출간되자마자 영향력을 끼치면서 유럽 전역에서 지도책의 토대가 되었다. 또 복잡한 물리적 정보를 시각적으로 전달하는 데에 관심이 있는 디자이너와 과학자를 위한 주 원전이 되었다.

『물리적 지도』는 18세기 중반에 시작된 자연과학 발달에 그 기원을 두고 있다. 막대한 양의 정보를 수집하는 일이 중요해지면서 이러한 정보를 전달하는 방법을 찾아야 했던 것이다. 또 자연 현상을 기후·지질학·식물학·동물학·민족지학 같은 과학의 범주로 넣게 되면서, 지도책을 이 새로운 과학 영역의 도해로 여기게 되었기 때문이다. 베르그하우스의 지도책은 자연과학에 충실한 섹션들로 나뉘어 있다. 지도, 그래프, 그림을 총동원하여 구체적인 사실, 측정값, 세부 정보를 알려 준다. 베르그하우스는 시각 부호들을 이용하여 복잡한 정보를 이해하기 쉬운 그래픽 형태로 나타낼 수 있었다. 선, 색, 글, 이미지를 함께 사용하여 정보들 간의 관계를 표현했다. 『물리적 지도』의 의의는 이렇게 별개의 정보 단위들을 중첩시켜 그림으로 나타낸 데 있다. 이러한 병치는 지도책 형식의 새로운 가능성을 열어 주었으며 오늘날에도 정보 디자이너들이 중요하게 생각하는 기준이다. 『물리적 지도』에 실린 그림들은 손으로 정교하게 채색한 것들이다. 두 권 모두 녹색 헝겊 표지로 장정되었으며 제목과 저자는 표지와 책등에 금박으로 찍혀 있다.

젊은 시절 베르그하우스는 프로이센 삼각측량 조사Prussian Trigonometrical Survey(1816) 작업에 참여했으며, 이후 아돌프 슈틸러Adolf Stieler가 만든 19세기 후반–20세기 초반 지리에 관한 대표적인 세계 지도책 『핸드아틀라스Handatlas』 재발행에도 참여했다. 베르그하우스의 가장 큰 업적인 『물리적 지도』는 현대의 과학자, 지도 제작자, 정보 디자인 실무자가 반드시 참고해야 할 자료집이다.

280쪽

유클리드 원리

The Elements of Euclid

서적

올리버 번Oliver Byrne(약 1810–1880)

올리버 번이 펴낸 『유클리드 기하학 원리』(이하 『유클리드 원리』)는 빅토리아 시대의 인쇄술과 책 디자인을 보여 주는 인상적이고 보기 드문 예다. 수학적 증명을 나타내기 위해 색상과 레이아웃을 사용한 이 책은, 번에 따르면 "유클리드의 기하학 원본 중 1–6권의 내용을 문자 대신 채색한 도형과 부호로 나타내어 보다 쉽게 학습할 수 있는 책"이다. 번은 측량사이자 수학자 겸 교사였으며, 이 책은 당시의 기본적인 수학 교육 과정에 해당되는 주제들을 다룬다.

런던의 명성 높은 출판사 치즈윅이 인쇄한 『유클리드 원리』는 유클리드 원리를 증명하는 데 사용되었던 문자 기반 체계에서 벗어나 색상과 형태를 사용한 혁신적인 책이었다. 텍스트 양을 줄이고 자 정보를 시각적 형태로 나타냈고, 그 결과 목판 인쇄한 빨강·노랑·파랑 형태들의 조합이 검은 글자 및 선과 어우러져 놀랍도록 현대적인 레이아웃이 탄생했다. 책이 실제 출판된 시기를 알려 주는 유일한 힌트는 빅토리아 시대에 사용한 꽃무늬 장식체 그리고 붉은 천에 양각 무늬를 새기고 금박 글씨를 넣은 표지뿐이다.

번의 『유클리드 원리』에 사용된 강렬한 원색들은 이 책을 모더니즘 디자인과 데 스테일 색채의 선구자 반열에 올려놓았다. 정보 디자인 역사에서 이 책이 더 큰 중요성을 갖는 것은 시각적 은유를 사용한 점이다. 번의 책은 또한 수백 년의 발전을 거쳐 색의 사용이 급격히 늘어난 시기였던 19세기 인쇄술의 발전상을 보여 준다. 1980년대 이후 정보 디자인 학문이 발달하면서 번의 『유클리드 원리』가 가진 가치도 재발견되어 오늘날 인기를 누리고 있다.

150쪽

페트 프락투어

Fette Fraktur

서체

요한 크리스티안 바우어Johann Christian Bauer(1802–1867)

99쪽

장식의 기초

The Grammar of Ornament

서적

오언 존스Owen Jones(1809–1874)

프락투어 서체 가족 중 하나인 페트 프락투어는 19세기 중반 요한 크리스티안 바우어가 디자인한 블랙레터 글씨체다. 프락투어 스타일의 서체들은 제3제국(*히틀러 치하의 독일)과 밀접한 연관이 있기는 하나 최근 다양한 분야에서 인기를 얻고 있다. 특히 펑크록에서 힙합에 이르기까지 음악의 하위문화에서 그래픽 디자인이 필요할 때 이 유형을 선호한다.

바우어는 독일의 펀치 조각가이자 활자 주조업자로 1837년 프랑크푸르트에 바우어 주조소를 설립했다. 1839년 에든버러로 이주하여 P. A. 윌슨의 회사에서 기술을 연마했다. 1847년 독일로 돌아와 '독일 활자 주조 및 조판 회사'라는 이름으로 자신의 회사를 운영했다.

'굵은 프락투어'라는 뜻의 페트 프락투어는 원래 광고에 사용하기 위해 개발한 서체여서, 광고 작업용으로 매우 적합하고 성공적이었다. 둥근 형태와 꺾인 형태를 함께 사용한 것, 그리고 디테일까지 정교하게 표현한 것이 특징이다. 소문자는 끝이 두 갈래로 갈라진 어센더를 갖고 있으며, 대문자에는 우아한 플러리시(*글자에 추가되는 장식)가 붙는다. 프락투어는 읽기 쉬운 서체는 아니지만 독일어권 유럽과 스칸디나비아 일부 지역에서 100년 가까이 본문용 서체로 널리 쓰였다. 나치 정권은 초기에 프락투어 사용을 장려했다. 선전 장관 요제프 괴벨스Joseph Goebbels가 산세리프 서체는 바우하우스 및 볼셰비즘과 밀접한 연관이 있다며 사용을 금지했기 때문이다. 그러나 1941년 오히려 프락투어의 기원이 의심스럽다는 주장이 나오면서 프락투어 사용이 금지되었다.

프락투어는 『뉴욕 타임스』 표제로 오랫동안 사용되어 왔다. 매튜 카터Matthew Carter가 2005년 이 표제를 바탕으로 디자인한 서체는 『뉴욕 타임스』의 일요판 잡지에 사용되었다. 정교한 대문자 'T'를 보다 대담하게 그려 낸 디자인은 눈에 잘 띄면서도 우아한 정체성을 드러내며 표지를 장식했다.

오언 존스가 저술한 『장식의 기초』는 석기 시대부터 19세기 유럽까지의 시각 디자인을 다룬 화려한 백과사전으로, 19세기에는 벽지, 가구, 건축 장식 및 직물 제작에 관한 영향력 있는 자료집이었다. 아름답게 채색된 100여 점의 도판들은 오세아니아, 고대 그리스와 로마, 비잔티움, 이탈리아 르네상스, 스페인 무어 양식 등 19개의 다양한 문화에서 선정한 장식 디자인과 패턴을 보여 준다.

존스는 19세기에는 그 세기만의 스타일이 있어야 한다고 생각했다. 과거의 경향만을 연구할 것이 아니라 역사적 연구와 새로운 자료를 조합한 것을 바탕으로 스타일을 만들어야 한다고 보았다. 장식은 논리적이고 기하학적인 방법으로 추출해서 양식화된 패턴으로 만들어야 한다고 주장했다. 이는 당시 널리 퍼져 있던 관습인 모사와 대조되는 생각이었다. 존스는 『장식의 기초』에서 자신의 생각을 37가지 디자인 원칙으로 정리하고 책 전반에 걸쳐 이 개념의 실례를 보여 준다.

건축가, 이론가, 디자이너로서 존스가 이룬 업적은 19세기 영국 디자인에 깊은 영향을 주었다. 그는 1830년대 초 그리스, 터키, 이집트, 스페인 탐험을 다녀왔고 이는 고대 그리스, 이슬람, 이스파노모레스크Hispano-Moresque(*스페인과 이슬람 요소가 결합한 미술 양식)의 다색 건축과 예술에 대한 열정으로 이어졌다. 존스는 스페인 여행 후인 1842–1845년, 두 권으로 이루어진 『알함브라 궁전의 평면, 입면, 단면 그리고 세부 양식』을 펴냈다. 존스가 자비로 출판한 이 책은 영국 최초의 다색 석판술을 보여 주는 중요한 사례다.

오늘날 『장식의 기초』는 빅토리아 시대의 미학을 보여 주는 최고의 자료집이자 당시의 건축·디자인 장식 형태들을 보여 주는 시각적 안내서로 평가받는다. 많은 예술가들, 디자이너들, 큐레이터들이 이 책에서 영감을 얻었고 윌리엄 모리스, 아트 앤드 크래프트 운동, 빅토리아 앤드 앨버트 박물관도 이 책의 영향을 받았다. 존스는 1851년 크리스털 팰리스(*1851년 런던 만국 박람회를 위해 지은 건물) 건축에도 참여하여 이집트, 그리스, 로마, 이스파노모레스크 전시관을 디자인했다.

336쪽

나폴레옹의 행진

Napoleon's March

정보 디자인

샤를 조제프 미나르Charles Joseph Minard(1781–1870)

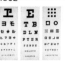

387쪽

스넬렌 시력 검사표

Snellen Chart

정보 디자인

헤르만 스넬렌Herman Snellen(1834–1908)

복잡한 데이터를 간단히 보여 주는 것이 성공적인 정보 디자인이라면, 나폴레옹의 러시아 원정을 나타낸 이 플로우 맵은 역사상 가장 훌륭한 정보 디자인으로 꼽힐 것이다. 프랑스 공학자 샤를 조제프 미나르가 디자인한 이 다이어그램은 나폴레옹 군대의 러시아 원정 당시 피해 상황을 매우 간단명료하게 그려냈다. 프랑스 역사학자 E. J. 마레는 1878년 이 다이어그램이 "대단한 설득력으로 역사가의 펜을 꺾어버린다"고 표현했다.

연갈색 선은 1812년 나폴레옹 군대가 폴란드–러시아 국경 지역에서 출발해 모스크바까지 진군했을 당시 병력이 422,000명에서 100,000명으로 줄어든 상황을 보여 준다. 텅 빈 모스크바에 도착한 나폴레옹 군대는 보급품이 부족해지면서 모진 추위를 뚫고 퇴각해야 했다. 미나르의 천재성은 기온 급락과 줄어드는 군사 규모를 연결 지은 것이다. 주 그래프 아래에 섭씨온도 선을 표시하여, 나폴레옹 군대가 베레지나 강을 건널 당시의 비참한 상황과 러시아의 측면 공격을 방어하려는 시도를 냉혹할 정도로 명료하게 표현했다. 1813년 폴란드로 돌아온 병사는 1만 명뿐이었다. 나폴레옹 제국의 몰락을 초래한 패배였다.

미나르의 다이어그램은 군대의 규모, 진군 속도, 위치, 경로 등의 여러 변수들을 기온과 함께 하나의 그래픽 이미지로 결합했다. 이렇게 세련되고 우아한 조합을 만들어 낸 미나르가 그래픽에 대해 정식으로 교육받은 적이 없으며 65세 때 처음 지도를 발간했다는 사실이 놀라울 따름이다. 이 다이어그램을 발표하기 전에 미나르는 프랑스 와인의 수출 현황, 유럽에서의 고대 언어의 이동, 미국 남북 전쟁이 세계 무역에 미친 영향 등을 도표화하기도 했다. 미나르의 작품은 높은 평가를 받아 1850년부터 1860년까지 프랑스의 공공사업부 장관을 지낸 이들은 모두 자신의 초상화 배경에 미나르의 도표를 넣게 했으며, 1861년 그의 작품집이 나폴레옹 3세 황제에게 진상되기도 했다.

"가장 훌륭한 그래픽은 삶과 죽음 그리고 우주를 다룬다. 아름다운 그래픽은 사소한 일을 다루지 않는다"라고 미국 통계학자 에드워드 터프티Edward Tufte가 말했다. 미나르의 도표 '나폴레옹의 행진'은 비참한 상황을 극적으로 표현한 그림이었으며 오만이 얼마나 무익한 것인지를 적나라하게 보여 주었다.

네덜란드의 안과의사 헤르만 스넬렌이 디자인한 '스넬렌 시력 검사표'는 시력 측정에 있어 획기적인 진전을 보여 주었으며 이를 대체할 검사표는 아직 없다. 지금까지도 가장 일반적으로 쓰이는 시력 검사표다.

1854년 오스트리아 빈의 에두아르트 폰 예거Eduard von Jaeger는 새로운 시력 검사 견본을 고안했다. 대·소문자가 모두 쓰였고 여러 언어로 인쇄되었으며 그때그때 구할 수 있는 서체가 사용되었다. 크기에 일관성이 없는 것이 단점이었으나 그보다 더 큰 문제는 원거리 시력을 검사할 수 없다는 것이었다. 1861년 네덜란드의 프란시스퀴스 코르넬리위스 돈데르스Franciscus Cornelius Donders가 '시력', 즉 시각의 명확성을 정의하는 공식을 개발했으며, 돈데르스의 동료이자 후계자인 헤르만 스넬렌은 돈데르스의 공식을 적용할 수 있는 표준화된 시력표를 고안했다. 처음에 스넬렌은 추상 형태를 시력표에 넣어 실험해 보았다가 글자를 넣는 것이 더 적합할 것이라 결정했다. 시력표에 쓰인 글자들은 슬랩 세리프 서체 록웰처럼 보이지만, 실은 시력표를 표준화하기 위해 기하학적 구조를 바탕으로 디자인한 글자다. '옵토타입optotypes'이라고도 불리는 이 글자들의 높이와 너비는 글자 획 두께의 다섯 배다. 전통적인 스넬렌 시력 검사표에서는 글자 C, D, E, F, L, N, O, P, T, Z만 사용되며, 총 열한 줄 중에서 첫 번째 줄에는 글자 한 개만 들어가고, 아랫줄로 내려갈수록 글자 크기가 작아지고 글자 수는 늘어난다.

스넬렌이 시력 검사표를 고안한 이후 시력 측정 분야에서 별다른 발전은 없었다. 전 세계가 스넬렌 시력 검사표를 사용해 왔고 어린이나 글을 읽지 못하는 성인을 위한 변형 버전으로 텀블링 ETumbling E, 브로큰 휠Broken Wheel 등이 나왔다. 스넬렌 시력 검사표는 비록 타이포그래피 분야에서 거의 언급되지 않지만, 기능에 충실한 디자인을 보여 주는 명확한 예다. 스넬렌의 활자가 보여 주는 체계적이고 기하학적인 정밀성을 보면 스넬렌을 파울 레너Paul Renner와 헤르베르트 바이어Herbert Bayer의 선배라 말할 수 있다.

351쪽

적십자 표장
The Red Cross
정보 디자인
루이 아피아 박사Dr. Louis Appia(1818~1898), 앙리 뒤푸르 장군Gen. Henri Dufour(1787~1875)

1864년 제1차 제네바 협약이 체결되면서 공식화된 '흰 바탕에 빨간 십자' 상징은 인도주의 운동의 이상을 구체화한다. 무엇보다 이 표장의 사용 여부가 생과 사를 가를 수 있다. 전쟁터 안팎에서 의료진의 중립을 의미하는 표시이며 재난 시에는 도움과 희망의 신호로 쓰인다.

앙리 뒤낭Henri Dunant은 1859년 솔페리노 전투에서 부상병들이 겪는 고통을 목격한 후 1863년 국제적십자위원회(ICRC)를 창설했다. 부상자와 인도주의적 구호 활동가를 보호하는 법을 제정하기 위한 노력 끝에 제네바에서 국제회의가 열리고 협약이 체결되었다. 이렇게 탄생한 제네바 협약에는 지금까지 194개국이 가입했다. 적십자는 빨간 바탕에 흰 십자가가 있는 스위스 국기의 색깔만 반대인데, 스위스의 영구 중립을 인정하는 동시에 스위스 국적인 뒤낭에게 경의를 표하는 의미도 있을 것이다. 흰 바탕 역시 중립을 의미한다. 적십자 표장은 공식적으로는 다섯 개의 빨간 사각형으로 구성되어야 하지만 흰 바탕에 빨간 십자가만 있으면 보호의 상징이 되기 때문에 전장에서 필요한 경우 쉽게 복제할 수 있다. 적십자 표장은 전 세계 인도주의 단체들의 로고로서도 중요한 역할을 한다.

적십자 표장이 뒤낭 덕분에 만들어진 것으로 종종 이야기되지만, 표장 디자인은 국제적십자위원회 창립 멤버들인 루이 아피아 박사와 앙리 뒤푸르 장군이 맡은 것으로 알려져 있다. 이들은 대비가 강렬한 그림을 유니폼과 깃발에 넣어 독특하고 멀리서도 눈에 잘 띄게 만들어야 한다고 생각하고 이를 개념화했다. 표장은 보편적이어야 한다는 이유로 국제적십자위원회는 다양한 상징을 만들어 달라는 요구를 거부해 왔으나, 이슬람 국가에서 '적신월'과 '적사자'를 사용하는 것은 승인해 주었다. 새로운 표장이 필요해져 2005년 '적수정'을 추가로 채택했다. 가입국들은 문화적 필요에 따라 적수정 안 혹은 옆에 다른 상징을 함께 넣어 사용할 수 있다.

334쪽

이상한 나라의 앨리스(루이스 캐럴Lewis Carroll 지음)
Alice's Adventures in Wonderland
서적
존 테니얼 경Sir John Tenniel(1820~1914)

루이스 캐럴은 영국의 수학자 찰스 루트위지 도지슨Charles Lutwidge Dodgson의 필명이다. 캐럴은 자신의 친구이자 옥스퍼드 크라이스트 처치 칼리지의 학장 헨리 리델의 열 살 난 딸 앨리스 리델에게서 영감을 받아 『이상한 나라의 앨리스』를 썼다. 집필을 마친 1865년 캐럴은 유명한 풍자가인 존 테니얼 경에게 자신이 그린 스케치를 바탕으로 삽화를 그려 줄 것을 부탁했다. 『이상한 나라의 앨리스』는 1886년 가격을 낮춘 민중판으로 출간되면서 더 널리 보급되었다. 풍자, 재치, 논리, 환상을 한데 아우르는 캐럴의 능력과 초현실적이고 흥미진진한 테니얼의 삽화가 만난 이 책은 특별한 매력을 발산하며 100년 넘게 전 세대 독자들을 사로잡고 있다.

시각적인 면에서, 목판 인쇄한 삽화와 활판 인쇄한 본문은 전형적인 빅토리아 시대 절충주의를 보여 준다. 다소 학구적이고 상세하면서 조금은 양식화된 테니얼의 삽화는 캐럴의 환상적인 이야기와 멋지게 어울린다. 1860년대의 몇몇 삽화들이 그랬듯 『이상한 나라의 앨리스』에 담긴 삽화들은 당시 유행하던 라파엘 전파 운동을 의도적으로 패러디했다. 이는 풍자 잡지 『펀치』에서 흔히 볼 수 있는 스타일이었고 그중에는 테니얼이 그린 것도 많았다. 테니얼은 이 해학적인 방식을 활용하여, 1830년대 토마스 드 라 뤼Thomas De La Rue의 트럼프 카드를 토대로 『이상한 나라의 앨리스』의 왕들, 여왕들, 악당들을 그렸다. 『이상한 나라의 앨리스』의 독특함은 캐럴의 실험적 타이포그래피에서도 드러난다. 특히 캐럴은 텍스트 배열을 통해 단어의 의미를 재치 있게 표현하거나 뒤엎기도 했다. 예를 들어, 「쥐 이야기」에서는 텍스트를 쥐의 꼬리 모양으로 배열했고, 앨리스의 몸집이 갑자기 커진 상황을 그린 삽화 옆에는 텍스트를 길쭉한 모양으로 배열했다.

110쪽

리즐라

Rizla

패키지 그래픽

작가 미상

리즐라 박스는 오랫동안 유지되어 온 타이포그래피 상표로 세계에서 손꼽힌다. 150년 전 처음 등장한 이후로 거의 변하지 않은 리즐라 디자인 덕분에 이 브랜드는 한눈에 알아볼 수 있는 아이덴티티를 갖게 되었으며 소비자는 이를 보고 정품임을 확인할 수 있게 되었다.

전해 오는 이야기에 따르면, 피에르 라크루아Pierre Lacroix는 담배 마는 종이 한 장을 샴페인 한 병과 맞바꾼 후, 1532년부터 담배 종이를 생산하기 시작했다. 제품의 잠재성을 알아본 라크루아 가문은 1660년 담배 종이를 본격 생산하기 시작했고 1736년에는 제지 공장을 사들였다. 최초로 받은 대량 주문은 1796년 나폴레옹 전쟁 당시 책을 찢어 담배를 말던 군인들을 위해 종이를 보급해 달라는 요청이었다. 1860년 이후 생산 기술이 향상되면서 1865년부터 라이스페이퍼를 사용하기 시작했고 이를 계기로 1866년에 회사명을 'Riz La+'로 바꾸었다. 쌀을 뜻하는 프랑스어 'riz'에 라크루아 가문을 표현하는 'La'와 '십자가'를 합해 만든 것으로, 라크루아가 프랑스어로 십자가라는 뜻이다. 패키지 디자인은 비록 걸음마 단계였지만, 인쇄 기술이 보다 정교해지고 제품들 간 경쟁이 치열해지자 패키지에 명확한 라벨을 붙일 필요가 있었다. 그리고 이는 실용적인 포장 이상의 것을 만들려는 욕구를 자극했다. 금색의 굵은 세리프체로 된 이름과 십자가 모양 그리고 마침표로 구성된 리즐라 브랜드 아이덴티티는 1866년부터 유지되어 왔다. 시간이 흐르면서 'The Only Genuine'이라는 문구와 상표 등록일이 포함되고 1954년에는 'Riz La+'의 단어 사이 공백을 없앤 'Rizla+'로 바꾸었다.

오늘날 리즐라의 패키지 디자인은 그림자 효과를 준 금색 레터링과 십자가에 빨강, 파랑 등의 선명한 바탕색이 어우러져 고풍스럽고 기독교적인 분위기를 풍긴다. 이에 더해 왼쪽으로 기운 세리프체 대문자까지 사용하여 권위적이면서도 신비롭게 느껴진다. 이런 특징들 덕분에 리즐라 로고는 현대에도 매력을 발하고 있다.

309쪽

주기율표

Periodic Table of Elements

정보 디자인

드미트리 멘델레예프Dmitri Mendeleev(1834~1907)

고등학교 교실에 걸린 괘도에서부터 데미언 허스트 작품집에 이르기까지 주기율표는 시각 문화 곳곳에서 볼 수 있다. 비록 화학 분야와 관련 없는 이들에게 그 의미는 생소하겠지만 표 자체는 뛰어난 정보 디자인 작품이다. 인간 지식 전체를 압축해 보여 주는 단일 그래픽은 주기율표뿐일 것이다. 주기율표의 시각적 구조는 물질의 화학적 성질을 이루는 근간 법칙을 보여 줌으로써 질서 정연하게 배열된 표 이상의 가치를 지닌다.

19세기는 화학이 폭발적으로 발전한 시기였다. 1850년대에는 60개 이상의 원소와 그 원자량이 발견되었다. 화학자들은 특정 원소들이 동일한 성질을 갖는다는 것을 오래전부터 알고 있었으나, 이를 밝혀내는 데 중요한 진전이 있었던 것은 러시아 과학자 드미트리 멘델레예프가 원소의 성질과 원자량에 따라 원소를 배열하여 최초의 주기율표를 그렸을 때였다. 순차적으로 배열된 원소들은 유사한 특성이 규칙적인 간격으로 나타나는 패턴, 즉 주기성을 띠었다. 멘델레예프는 원래 약 30개의 원소로 구성되었던 자신의 주기율표를 1869년부터 1871년 사이에 더 발전시켰다. 그는 주기율표에 빈 칸들을 남겨 두어야 주기성이 완전하게 유지된다는 사실을 발견했고, 대담하게도 새로운 원소들이 발견되어 그 칸들을 채울 것이라고 예상했다. 심지어 그는 당시 발견되지 않은 원소들이 표의 어느 열에 들어가게 될지를 고려하여 그 원자량과 성질까지 예측했다. 불과 몇 년 후 멘델레예프의 확신이 입증되었다. 갈륨, 스칸듐 그리고 게르마늄이 발견되어 그의 예측과 일치하는 것으로 밝혀진 것이다. 주기성은 20세기에 양자역학이 발전하고 나서야 완전히 파악되었다. 이 주기율표가 가진 힘은 세상에 대한 보이지 않는 해석을 시각화했다는 데 있다. 이후 약 150년 동안 과학 혁명을 겪으면서 현재 주기율표에 등재된 원소는 118개에 이르지만 여전히 멘델레예프의 선견지명에 충실히 들어맞는다.

27쪽

일장기

Japanese Flag
정보 디자인
작가 미상

미니멀리즘 스타일의 빨간 원이 그려진 일장기는 국가 상징들 중에서도 알아보기 쉽고 상징성이 높은 디자인으로 꼽힌다. 태양을 본뜬 '히노마루日の丸'는 15~16세기 전국시대부터 사용되었으나 일본의 공식 국기로 채택된 것은 1999년이다.

　일본인에게 태양은 역사적, 종교적 의미를 지니며 국가의 중요성을 상징한다. 신도神道(*일본의 민족 신앙)의 최고 신 아마테라스 오미카미天照大神는 태양의 여신이며, 일본어로는 일본을 '닛폰'이라 발음하는데 이는 '태양의 기원'이라는 의미다. 태양과 관련된 신화들은 다양하지만 가장 오래된 문헌 중 하나는 서기 206년 쇼토쿠 태자가 중국 수양제에게 보낸 편지로 "떠오르는 태양의 나라에서 황태자로부터"로 시작한다.

　일본 국기의 디자인 비율은 1999년이 되어서야 법으로 명확히 규정되었다. 1870년 메이지 정부 시대에 정한 규격을 이때 수정하여 세로와 가로 비율을 2:3으로 정했다. 빨간 원을 정중앙에 놓고 원의 지름은 세로 길이의 5분의 3으로 정한 것은 1870년부터 이어져 온 특징이다. 빨간 원을 한쪽으로 치우치게 놓거나 빨간 원에서 빛이 퍼져 나가는 모양을 표현한 것 등 전시에 군사적 목적으로만 사용된 몇 가지 변형들도 있었으나 디자인 비율은 19세기 이후로 크게 변하지 않았다. 일본 제국주의의 지배를 받던 나라들에게 일본 국기는 여전히 부정적 의미를 함축하고 있다. 일본이 패전한 후 연합국은 1949년까지 이 히노마루의 공식 게양을 금지했다. 하지만 지금은 자유롭게 국기를 게양할 수 있고 최근 수십 년간 일본이 이룬 경제 기적은 국기에 새롭고 긍정적인 이미지를 부여해 주었다. 오래된 디자인임에도 현대적인 느낌을 주는 일본 국기는 최첨단을 걷는 미래 지향적 사회를 나타내기에 적합한 상징이다.

487쪽

지옥의 오르페우스

Orphée aux Enfers
포스터
칠 세레Jules Chéret(1836~1932)

칠 세레는 포스터 아티스트로 오랜 시간 활동했다. 〈지옥의 오르페우스〉는 그의 초기 작품으로, 19세기 말 파리에서 유행한 그림 포스터 형식의 기원이라 할 수 있다. 대량 생산을 위한 공정으로 여겨지던 채색 석판술을 창조적인 예술 매체로 승화시킴으로써, 세레는 포스터 디자인의 새로운 기준을 세웠다.

　세레는 어린 나이에 석판 인쇄 견습공으로 일하기 시작했으며 1858년 자크 오펜바흐Jacques Offenbach의 오페레타 〈지옥의 오르페우스〉 포스터 디자인을 의뢰받았다. 8년 후에는 자신이 장식용 라벨과 브로슈어를 제작해 준 향수 제조업자 외젠 리멜Eugène Rimmel의 도움으로 파리에 인쇄소를 열고 극장, 오페라, 제조 회사들의 포스터를 제작했다. 1874년 오펜바흐가 원래의 오페라를 각색해 게테 극장에서 상연하게 되면서 세레는 〈지옥의 오르페우스〉를 위한 두 번째 포스터를 제작하게 되었다. 포스터에서 세레는 그림을 둘러싼 주요 등장인물들을 검은 윤곽선으로 그린 후 진한 붉은색으로 강조했다. 인물 묘사는 파리지앵의 생활을 그려 낸 작품들로 유명한 알프레드 그레뱅Alfred Grévin의 화법을 연상케 한다. 포스터를 석판 인쇄로 제작했기 때문에 오페라 제목과 작곡가명을 나타내는 글자들에 윤곽선과 그림자 효과를 직접 그려 넣어, 나머지 글자보다 돋보이게 할 수 있었다. 이는 당시의 활판 인쇄 포스터에서는 누릴 수 없는 자유였다. 세레는 석판 인쇄 과정을 숙달하는 과정에서 배우들의 움직임과 즐거운 분위기를 포착하는 능력도 한층 강화할 수 있었다. 세레의 작품들은 드가와 쇠라를 비롯한 당대의 수많은 예술가들에게 깊은 영향을 주었으며 1890년대 툴루즈-로트레크의 포스터 예술에도 영감을 주었다.

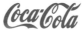

15쪽

벤 다이어그램

Venn Diagram

정보 디자인

존 벤John Venn(1834~1923)

195쪽

코카콜라

Coca-Cola

로고

프랭크 메이슨 로빈슨Frank Mason Robinson(1845~1923)

'벤 다이어그램'은 간단한 형태로 복잡한 정보를 전달하는 방법을 보여 주는 가장 유명한 예다. 어떤 것들 사이의 유사점 혹은 차이점을 보여 주고 이들이 서로 어떻게 관련되어 있는지를 나타내기 위해 고안된 것으로, 학자들뿐 아니라 일반 대중에게도 매력적인 디자인이다.

　벤 다이어그램에서 각 내부 영역은 각기 다른 수학적 혹은 논리적 집합을 나타낸다. 두 개의 집합을 이용해 간단한 예를 들면, 한 개의 원은 '새'를 다른 원은 '사냥꾼'을 나타낼 수 있다. 이때 두 원이 교차하는 영역은 사냥을 하는 모든 새들을 나타내고 따라서 올빼미도 여기 포함된다. 반면 새도 아니고 사냥도 하지 않는 양은 두 원 밖의 공간에 놓이게 된다. 이와 같이 벤 다이어그램 위에서는 모든 것이 정확한 위치를 갖는다.

　철학자이자 수학자인 존 벤은 케임브리지 곤빌 앤드 케이어스 칼리지의 연구원이었으며, 1880년 다이어그램에 관한 그의 연구를 논문으로 출간했다. 벤의 다이어그램 중 가장 유명한 버전은 세 개의 원으로 이루어진 것인데 새로운 형태는 아니었고 중세 시대에 성 삼위일체를 나타내는 상징으로 사용되었다. 특정 범주들 간의 관계를 나타내기 위해 벤 이전에도 유사한 다이어그램들이 만들어졌다. 레온하르트 오일러Leonhard Euler가 고안한 오일러 다이어그램도 그중 하나다. 그러나 벤은 우선 특정한 수의 집합들로 만들 수 있는 가능한 모든 조합들을 나타낸 다이어그램을 만든 후에 이를 문제에 적용하고 존재하지 않는 영역은 지우는 방법을 제안했다. 또 벤은 집합이 2개나 3개인 다이어그램은 원을 이용하고, 집합이 4개인 다이어그램은 타원을 이용해 만들 수 있다는 것을 발견했다. 1980년대에 A.W.F. 에드워즈A.W.F. Edwards는 집합의 개수가 늘어날수록 여러 가지 모양을 동원하여 집합의 개수에 상관없이 벤 다이어그램을 그리는 방법을 알아냈다.

빨간색과 흰색으로 이루어진 코카콜라의 독특한 필기체 트레이드마크는 전 세계가 인정하는 디자인이다. 코카콜라가 점유하고 있는 거대한 글로벌 시장을 조금이나마 차지하고 싶은 다른 제조사들이 자주 도용, 각색, 패러디하는 로고다.

　코카콜라는 원래 조지아 주 애틀랜타의 약사 존 펨버턴 박사Dr. John Pemberton가 의료용 약물로 개발한 것이었다. 귀에 쏙 들어오는 반복적인 이름과 제품 아이덴티티는 펨버턴의 동료 프랭크 메이슨 로빈슨이 고안했다. 소용돌이치는 모양의 코카콜라 로고는 스펜서체로 썼는데 이는 당시 손 글씨에서 널리 쓰이던 형태였기에 잠재 고객들에게 익숙한 느낌을 주었다. 빨간색과 흰색을 택한 것은 복잡한 시각 환경에서 눈에 잘 띄도록 하면서도 강력한 인상을 주기 위해서였다. 원래의 디자인에서는 색상이 중요한 요소였지만 지금은 코카콜라의 브랜드 파워 자체가 매우 강력해서 색에 변화를 준 다양한 버전도 사용하는데, 예를 들어 다이어트 코크 로고에서는 은색을 사용한다. 어떤 때에는 심지어 로고의 일부만 보여 주기도 하지만, 그럼에도 소비자들은 밝은 빨간색 바탕에 흰색 곡선 혹은 그 반대의 디자인만 보아도 코카콜라를 떠올릴 것이다.

　코카콜라는 많은 루머의 주제가 되어 왔다. 로고를 거울에 비춰 보면 아랍어 구절이 된다는 이야기나, 코카콜라 초기 광고에 등장했던 산타클로스의 빨갛고 하얀 복장 자체가 코카콜라를 나타낸 것이라는 이야기 등이 있다. 패러디한 'Coke' 로고를 프린트한 티셔츠가 자주 등장하며, 코카콜라를 미국 제품의 정수로 여긴 팝 아티스트 앤디 워홀은 코카콜라 병이 반복적으로 나타나는 유명한 실크 프린트 연작을 선보였다. 코카콜라의 엄청난 성공에는 음료와 병, 광고 못지않게 그 로고도 큰 몫을 했다.

281쪽

국제 신호서와 국제 신호기
International Code of Signals and International Maritime Flags
정보 디자인
작가 미상

175쪽

제너럴 일렉트릭
General Electric
로고
작가 미상

무전이 사용되기 전, 선박 간 커뮤니케이션에는 깃발이 사용되었다. 선박의 국적과 목적을 나타내기 위해서였다. 깃발 신호 체계는 일찍이 있어 왔으나 국제적으로 통일된 깃발 신호를 사용하게 된 것은 국제 신호서(INTERCO)를 도입하면서부터다. 오늘날에도 선박 간에 사용되고 있다.

19세기에 들어서면서 전 세계에서 보편적으로 사용할 해상 커뮤니케이션 체계가 시급히 필요했다. 1855년 영국 상무원은 18개의 깃발을 이용해 7만여 개의 신호를 만들어 낼 수 있는 국제 신호서를 만들어 2년 후 발간했다. 도입 이후 여러 기관들이 관리하다가, 1947년 국제회의에서 정부 간 해사협의기구, 현재의 국제 해사 기구(IMO)에 국제 신호서의 전반적인 권한을 넘겨주었다. 국제 신호서는 깃발, 경광등, 세마포르, 모스 부호, 무선 등을 사용한 신호를 수록하고 있는데 그래픽적으로 가장 흥미로운 것은 깃발 신호다. 현재의 국제 신호기는 영어 알파벳기 26개, 숫자기 10개, 대표기 3개, 회답기 1개로 구성된다. 수기手旗를 사용하는 세마포르와 달리 깃발 신호는 깃발을 게양하고 내리면서 선박 간에 메시지를 전달한다. 깃발 1개만 사용하는 1문자 신호는 선박의 상황이나 몇 가지 조난 형태를, 깃발 2개를 사용하는 2문자 신호는 응급 상황을, 그리고 3문자나 4문자 신호는 일반적이거나 혹은 좀 더 복잡한 메시지를 나타낸다. 깃발들은 빨강, 노랑, 파랑, 하양, 검정을 사용한 기하학적 무늬로 디자인되어 있다. 막대, 사각, 십자, 엑스자, 대각선. 원 무늬에 서로 대비되는 색깔들을 함께 넣어 눈에 잘 띄게 만들었다. 단 'Q'기는 단일 색상이다.

국제 신호기는 언어 간 한계를 뛰어넘는 커뮤니케이션 수단으로서 중요한 기능을 할 뿐 아니라, 제한된 수의 색깔과 모양으로 어떻게 다양한 잠재적 의미를 만들어 내는지를 보여 주는 뛰어난 디자인 사례다.

소용돌이치는 덩굴 모양의 제너럴 일렉트릭 로고는 백 년 넘게 거의 변함없는 모습으로 유지되어 온 아르누보 스타일 디자인이다. 이 로고 덕분에 제너럴 일렉트릭(이하 GE)은 세계적으로 잘 알려진 브랜드가 되었다.

1878년 토마스 앨바 에디슨Thomas Alva Edison은 에디슨 일렉트릭 라이트 사를 설립하여 자신의 새로운 발명품인 백열전구를 제조, 판매했다. 톰슨-휴스턴 일렉트릭 사와 합병한 후 사명을 제너럴 일렉트릭으로 바꾸었다. 새로운 회사를 위해 디자인된 이 로고는 전기 레인지의 구멍을 양식화한 그림으로 알려져 있으며, GE가 만든 최초의 선풍기 중앙에 큰 메달 모양으로 처음 등장했다. 1986년 랜도 어소시에이츠Landor Associates가 GE의 트레이드마크인 이 로고를 최신 유행에 맞게 약간 수정하여, 덩굴무늬를 줄이고 글자를 보다 간결하게 만들었다. 현재 버전은 2004년 제프리 이멜트Jeffrey Immelt가 최고 경영자로 부임하면서 파트너사인 영국 울프 올린스Wolff Olins에 의뢰하여 새로 디자인한 것이다. 울프 올린스는 로고 글자의 둥글둥글한 형태를 두드러지게 하여 아르누보 스타일을 미묘하게 드러냄으로써, GE의 오랜 역사를 강조했다. 또 로고를 14가지 색으로 다양하게 사용할 수 있도록 새로운 기업 색을 정하고, 광고용 서체 GE 인스파이라를 도입하여 GE 사업 전 분야에 걸쳐 시각 아이덴티티를 통합했다.

GE의 명성은 기업이 가진 독창성 덕분이다. GE는 에너지 효율이 높은 기술 개발에 주력하는 '에코매지네이션Ecomagination' 같은 새로운 시도들을 통해 오늘날에도 여전히 독창성을 보여 주고 있다. GE는 GE 머니, GE 헬스케어, 엔터테인먼트 회사인 NBC 유니버설 등 다양한 사업 분야를 도입하며 발전해 왔다. 그러나 GE의 트레이드마크는 그동안 약간의 수정을 거쳤을 뿐이다. 이는 GE 고유의 아이덴티티와 사명은 본질적으로 변하지 않았음을 역설한다.

칼라베라

Calaveras

잡지 및 신문

호세 과달루페 포사다 José Guadalupe Posada(1852~1913)

'칼라베라'는 현대적 의상을 입고 이를 활짝 드러낸 해골 혹은 두개골로, 웃고 마시고 노래하고 춤추고 자전거나 말을 타고 시가를 피우고 여성에게 구애를 하는 등 여러 가지 모습으로 등장한다. 원래는 멕시코의 '죽은 자들의 날'(11월 2일) 축제 기간 동안 판매하기 위해 제작되었다. 멕시코에서는 이 날을 삶과 죽음 두 세계의 경계가 허물어지며 산 자와 죽은 자가 공존하는 날로 보고 매년 축제를 연다. 칼라베라들 중 가장 유명하고 영향력 있는 것은 호세 과달루페 포사다가 그린 칼라베라다. 멕시코의 동판 화가이자 목각사 포사다는 페니 프레스에 들어가는 시, 노래, 뉴스 등에 삽화를 그렸다. 페니 프레스는 하층민을 겨냥해 싼 값에 제작한 신문으로 주로 도시회나 축제 때 판매되었다.

포사다는 흔히 나이브 혹은 원시 예술가로 알려져 있으나, 사실 실업학교를 다녔으며 기술이 뛰어난 제도사, 판화 제작자 겸 상업 예술가로서 출판업자들에게 작품 의뢰를 받았다. 포사다의 가장 유명한 그림들, 특히 칼라베라를 그린 것들은 멕시코시티의 소규모 출판업자 안토니오 바네가스 아로요 Antonio Vanegas Arroyo를 위해 제작한 것들이다. 포사다는 1890년대 초반 이 출판사에서 일을 시작했다. 사건, 사고, 유머러스한 가십성 기사를 자극적이고 잔인한 이미지로 그려 낸 포사다의 삽화는 글을 잘 모르는 독자들과 직접 소통할 수 있었다. 포사다는 1910년 멕시코 혁명이 시작되고 몇 년 지나지 않아 세상을 떠났으며, 혁명 전 멕시코 사회의 정신과 실체를 가장 잘 표현한 예술가로 평가받는다. 포사다의 그림은 보통 사람들의 관심사, 즉 조리법이나 당대 영웅에 관한 이야기는 물론이고 살인, 자살, 처형, 재난 소식을 기록했을 뿐 아니라, 부자와 빈자 사이의 뿌리 깊은 사회적 분열까지 드러내 보였다.

포사다는 생전에 별 명성을 얻지 못했으나 디에고 리베라 같은 후세대 멕시코 예술가들이 그를 전설로 여겼다. 그들은 유럽과 스페인 예술을 거부하고 진정한 멕시코 예술, 그리고 콜럼버스가 미대륙을 발견하기 이전의 예술과 민속 전통으로 돌아가길 열망했기 때문이다. 포사다의 영향력은 정치 판화가 폴 피터 피치 Paul Peter Piech와 미국 그래픽 디자이너 시모어 퀴스트 Seymour Chwast의 작품에도 담겨 있다.

아리스티드 브뤼앙

Aristide Bruant

포스터

앙리 드 툴루즈—로트레크 Henri de Toulouse-Lautrec(1864~1901)

석판 인쇄술을 발전시켜 보다 아름다운 포스터를 제작할 수 있게 만든 것이 쥘 셰레라면 포스터 디자인에 혁신을 불어넣은 것은 툴루즈—로트레크였다.

1892년 툴루즈—로트레크는 파리의 유명한 카바레 가수 아리스티드 브뤼앙을 그린 인상적인 포스터 두 장을 제작했다. 첫 번째 브뤼앙이 당대 일류 카바레 중 하나인 앙바사되르에서 공연하는 것을 홍보하는 포스터였다. 앙바사되르의 지배인은 이 포스터를 못마땅해했지만 브뤼앙은 무대와 파리 거리에 이 포스터를 내걸지 않으면 공연을 하지 않겠다며 으름장을 놓았다. 두 번째 포스터는 브뤼앙이 또 다른 유명 카바레 엘도라도에서 공연하는 것을 홍보하는 것이었는데, 툴루즈—로트레크는 첫 번째 포스터에 사용한 이미지를 그대로 사용하되 좌우를 반전시켰다. 두 포스터에서 주목할 만한 점은 브뤼앙의 커다란 덩치와 옆모습을 클로즈업하여 대담하게 잘라 내 표현한 것이다. 브뤼앙은 큰 펠트 모자, 빨갛고 긴 스카프, 남색 망토 차림의 멋쟁이로 그려졌다. 윤곽선은 두꺼운 붓 터치로 표현했으며 머리, 장갑, 손에 든 막대는 잉크를 흩뿌린 것처럼 표현하는 크라시스 crachis 기법으로 나타냈다.

툴루즈—로트레크가 디자인한 최초의 포스터는 〈물랭 루주, 라 굴뤼 Moulin Rouge, La Goulue〉로, 인기 카바레 물랭 루주를 위한 것이었다. 1891년에 그린 이 포스터에 등장하는 주요 인물은 '라 굴뤼'(대식가)로 불린 루이즈 베베르 Louise Weber(*물랭 루주의 간판 무용수)와 '발랑탱 르 데조세'(뼈가 없는 것처럼 유연한 사람)라 불린 그녀의 파트너 자크 르노댕 Jacques Renaudin이다. 이 작품의 독창성은 단순함에 있다. 일본 판화가 보여 주는 공간적 착시감에 매료된 툴루즈—로트레크는 이 그림에서 원근감을 없애 평면성을 나타냈고 이는 배경에 실루엣으로 표현된 관중들에 의해 더욱 두드러진다. 포스터의 투박한 레터링은 로트레크가 만든 것은 아니지만 포스터의 매력을 손상시키지 않는다. 당시의 포스터들은 그 크기 때문에 여러 판으로 나누어 인쇄하는 것이 흔한 일이었으나 이 포스터는 달랐다. 똑같은 크기의 판 두 장만을 사용하고, 헤드라인 레터링을 위해 맨 위에 작은 조각을 추가해 찍었다.

432쪽
폴리 베르제르-연꽃
Folies Bergère–Fleur de Lotus
포스터
쥘 셰레Jules Chéret(1836~1932)

〈폴리 베르제르-연꽃〉 포스터는 쥘 셰레가 포스터 예술가로서 정점에 있을 때 제작한 것이다. 파리의 카바레 폴리 베르제르에서 공연되는 발레 팬터마임 〈연꽃〉을 홍보하기 위한 포스터다. 미국 무용가 로이 풀러Loie Fuller의 매혹적인 공연과 무희들로 유명하던 폴리 베르제르 극장은 1890년대에 성공 가도를 달리고 있었고 당시 셰레에게 의뢰한 포스터는 60점이 넘었다.

　셰레는 채색 석판술을 꾸준히 실험하고 개선하여 이를 포스터 제작에 사용한 선구자다. 1890년부터 셰레는 대부분의 디자인에 파란색 윤곽선을 사용했는데 그 결과 더 부드러운 표현이 가능해졌고 검정 잉크를 쓸 일이 줄어들었으며 인쇄 단계도 간단해졌다. 이 시기 셰레의 포스터들은 그 주제가 무엇이든 발랄한 분위기를 물씬 풍기는데, 이는 언제나 셰레가 만들어 낸 매력적인 여성들을 지칭하는 '셰레트les Chérettes'를 통해 표현된다. 이 포스터 속 여인은 아마도 '연꽃' 공연의 주 무용수였겠지만 그녀 역시 '셰레트'다. 색을 얇게 겹쳐 만든 은은한 색조 그리고 잉크를 흩뿌리는 크라시스 기법이 쥘 셰레 특유의 분위기를 완성했다. 무용수의 팔 양쪽에 그려 넣은 제목은 이 디자인에 균형미를 더한다.

　셰레는 무려 1천 점이 넘는 포스터를 디자인했다. 파리의 관객들은 그의 포스터를 열렬히 고대했다. 19세기의 어느 작가는 셰레를 "그림 포스터의 아버지"라고 표현했고, 에드가 드가는 18세기 프랑스 로코코 예술가들이 셰레의 디자인에 미친 영향력을 언급하면서 셰레를 "거리의 와토"라고 표현했다. 셰레 또한 후대 예술가들에게 중요한 영향을 주었다. 예를 들면, 피에르 보나르의 〈프랑스 샹페인〉(1891) 포스터에 등장하는 정열적인 여인은 분명 '셰레트'를 닮았다.

277쪽
옐로 북
The Yellow Book
잡지 및 신문
오브리 비어즐리Aubrey Beardsley(1872~1898)

식자층을 상대로 한 문예 잡지 『옐로 북』은 1890년대의 탐미주의 및 데카당스(*19세기 후반 프랑스에서 전 유럽으로 전파된 퇴폐적이고 탐미적인 경향 또는 예술 운동)와 맞닿아 있었다. 대담하고 야심 찼던 『옐로 북』은 출간 즉시 성공을 거두었다. 헨리 할랜드Henry Harland가 편집하고 통권 13호까지 발행된 계간지로 당대 최고의 예술과 저작물을 소개하고자 했다. 판화와 그림의 복제판뿐 아니라 시, 단편, 에세이까지 다룬 반면 당시 잡지들이 전형적으로 다루던 연속 소설은 싣지 않았다. 심지어 광고도 싣지 않았는데 이는 5실링이라는 비교적 높은 정가를 감안할 때 위험한 결정이었다. 당시의 프랑스 소설들처럼 선명한 노란색 표지에 천으로 장정되어 책처럼 보였다. 오브리 비어즐리는 『옐로 북』의 초반 4호까지만 아트 에디터로 참여했지만 그의 작업은 잡지의 비전을 뚜렷이 보여 주었다.

　잡지 표지를 눈에 띄는 색상으로 정한 것도 비어즐리였다. 그는 잡지에 들어갈 흑백 삽화를 많이 그렸는데, 그의 삽화에서 볼 수 있는 우아한 곡선, 장식적인 패턴, 평면적인 묘사, 흑백으로 채운 넓은 면 등은 비어즐리 자신이 큰 영향을 미친 아르누보 스타일의 특징이자 그가 수집했던 일본 판화의 영향을 받은 것이다. 비어즐리는 당시 새로운 기술인 라인블록 인쇄를 최대한 활용하여 균일한 색조를 표현할 수 있었다.

　비어즐리의 획기적인 이미지들은 오스카 와일드의 『살로메』(1893)에도 등장한다. 하지만 비어즐리와 오스카 와일드의 인연은 비어즐리의 경력에 해를 입혔다. 오스카 와일드의 동성애 스캔들이 터지면서 『옐로 북』 발행인 존 레인John Lane은 아트 디렉터인 비어즐리를 해고하라는 압력을 받았다. 결국 1895년 비어즐리가 해고된 후 『옐로 북』은 비어즐리 없이 1897년까지 발간되었다. 비어즐리는 경쟁지 『사보이』(1895~1896)를 창간했으나 얼마 지나지 않아 25세의 나이로 요절하고 말았다. 그는 20세기 전반에 걸쳐 영향을 미쳤고 특히 웨스 윌슨Wes Wilson의 작품을 비롯한 1960년대 포스터 디자인에 상당한 영향을 주었다. 오늘날의 그래픽 디자인과 일러스트레이션 분야에서도 비어즐리의 작품은 여전히 반향을 불러일으키고 있다.

476쪽

검은 고양이 순회공연
Tournée du Chat Noir
포스터
테오필-알렉상드르 스탱랑Théophile-Alexandre Steinlen
(1859-1923)

158쪽

챕북
The Chap-Book
잡지 표지
윌리엄 H. 브래들리William H. Bradley(1868-1962)

우아하고 멋진 〈검은 고양이 순회공연〉 포스터는 19세기 말 프랑스 보헤미안을 나타내는 불후의 상징이다. 1894년 선보인 채색 석판화로 테오필-알렉상드르 스탱랑의 모노그램 서명이 들어가 있다. 스탱랑은 고양이를 무척 좋아해서 자주 그렸다. 검은 고양이는 에두아르 마네가 샹플뢰리의 책 『고양이들』을 위해 1868년에 그린 삽화에서 영감을 얻은 것이다.

스탱랑의 초기 작품들 중 인상적인 것으로는 모국 스위스의 브베 지역에서 열리는 포도 수확 축제를 그린 풍경이 있다. 스탱랑은 1878년경 직물 디자인 일을 시작하면서 평면 디자인과 구성에 대한 이해를 넓혀 갔다. 1879년에는 보헤미안의 심장부인 파리 몽마르트르로 이주하여 장 카이유Jean Caillou라는 이름으로 활동하면서 르 미를리통 카바레가 발간하는 잡지에 들어갈 삽화를 그렸다. 르 미를리통은 풍자 가수인 아리스티드 브뤼앙이 운영하는 카바레였다. 스탱랑은 앙리 드 툴루즈-로트레크와도 작업했는데, 로트레크는 이름의 철자 순서를 바꾸어 트레클로Treclau라는 가명으로 활동하기도 했다.

1882년 스탱랑은 로돌프 살리Rodolphe Salis를 만나게 된다. 예술가로는 빛을 보지 못했던 살리는 로슈쿠아르 대로에 카바레 르 샤 누아르(검은 고양이)를 열었다. 1883년부터 1895년까지 살리는 이 카바레의 동명 잡지에 스탱랑의 드로잉을 실었다. 카바레가 라발 가로 자리를 옮기고 난 후 스탱랑은 유명한 〈검은 고양이 순회공연〉 포스터를 그렸고 카바레의 외부와 1층 굴뚝도 고양이를 모티브로 장식했다. 고양이 실루엣이 카바레 위층에서 인기리에 공연되던 중국풍 그림자 연극을 가리키는 것이었다. 검은 고양이들이 두 개 위와 벽을 따라 그려졌고 그중에는 스탱랑의 그림 〈고양이 예찬〉도 있었다.

〈검은 고양이 순회공연〉 포스터의 디자인은 일본 목판화의 영향을 깊이 받아 또렷한 윤곽선과 평평한 느낌의 색면이 돋보인다. 스탱랑은 1896년과 1898년에 이 포스터를 두 가지 버전으로 다시 제작했는데 기본 구성은 그대로 유지하고 광고 문구를 바꾸었다. 첫 번째는 카바레 재개업을 알리기 위해서, 두 번째는 살리가 수집한 그림들을 판매하기 위해서였다.

윌리엄 브래들리는 시카고에 기반을 둔 문예 잡지 『챕북』을 위한 포스터들과 표지들을 디자인했다. 미국 아르누보의 첫 번째 사례로 평가받는 이 작품들은 아트 앤드 크래프트 운동과 일본 판화의 미학으로부터 상당한 영향을 받았다. 브래들리가 디자인한 컬러 및 흑백 표지들이 유명해지자 잡지사는 이를 포스터로 재단했고 그의 포스터는 잡지 광고인 동시에 독자들이 수집하는 그림이 되었다.

브래들리의 기법은 영국 삽화가 오브리 비어즐리 그리고 프랑스 포스터 예술의 선구자들인 앙리 드 툴루즈-로트레크와 쥘 셰레의 기법과 비교되곤 한다. 브래들리는 반복, 크기 변화, 이미지 중첩 등의 효과를 사용하여 새로운 인쇄 기술이 가진 잠재력을 최대한 활용했다. 이는 『챕북』의 「추수감사절」호(1895) 포스터에서 볼 수 있는데, 몇 가지 선명한 색상과 곡선을 반복해 사용하여 강력한 리듬감과 장식미를 보여 준다. 포스터 속에 음식이 가득 담긴 접시를 들고 있는 두 여인은 역동적이면서 다소 추상적이다. 브래들리의 포스터에서는 타이포그래피 또한 혁신적인데, 글자가 디자인의 필수 요소이면서 공간감을 부여하기 때문이다. 1895년에 그린 〈페가수스Pegasus〉에서는 빨간색과 검은색의 '날개 달린 말' 무늬가 빽빽하게 들어찬 배경 안에 '챕북' 글자가 뒤얽혀 있다. 브래들리의 첫 번째 『챕북』 포스터는 〈트윈스The Twins〉(1894)라는 제목으로 알려져 있는데 공개되었을 당시 반응은 미적지근했다. 포스터 속 두 여인에 대해 비어즐리의 「엘로 북」을 따라 그렸다는 비판도 있었고 잡지 『아메리칸 프린터』는 기묘한 칠년조 같다고 평했다. 하지만 브래들리가 미국 그래픽 디자인의 기준을 세운 디자이너임은 분명하다.

브래들리의 포스터는 그의 생애 동안 엄청난 인기를 누렸다. 유럽 예술가들의 포스터 못지않게 주목할 만한 미국 그래픽 디자인 작품들 중 하나다.

303쪽

반짝이는 평야 이야기 혹은 영생의 나라 이야기
The Story of the Glittering Plain or the Land of Living Men
서적
윌리엄 모리스William Morris(1834–1896), 월터 크레인Walter Crane(1845–1915)

『반짝이는 평야 이야기(혹은 영생의 나라 이야기)』는 윌리엄 모리스가 1891년 런던 해머스미스에 설립한 켈름스콧 출판사에서 펴낸 최초의 책이다. 당시 모리스는 이미 성공한 디자이너이자 캘리그래퍼 겸 채식가였다. 모리스는 1888년 인쇄한 에머리 워커Emery Walker의 '인큐나불라 서적과 활자의 디자인 통일성'에 대한 강의를 듣고 난 후 도서 디자인에 관심을 갖게 되었고 도서 제작의 질적 수준을 높이고자 출판사를 세웠다.

　모리스는 『반짝이는 평야 이야기』에 들어갈 장식 테두리와 머리글자를 직접 디자인했다. 월터 크레인이 삽화를 그렸고 목각의 대가인 윌리엄 후퍼William Hooper가 이를 목판에 조각했다. 모리스는 책을 펼쳤을 때 보이는 '두 페이지 펼침면'을 타이포그래피 디자인의 기본 단위로 여기고 세 가지 활자체를 디자인했다. 모두 인큐나불라 활자를 바탕으로 만든 것인데 첫 번째는 로만체인 '골든', 나머지 둘은 고딕체들인 '트로이'와 '초서'로 첫 번째 활자보다 성공적인 디자인이었다. 판독성은 모리스에게 큰 관심사였기에 그는 원래의 활자들을 연구해 조금씩 개선해 나갔다. 이는 복잡한 꽃무늬 디자인과 강렬한 명암 대비로 빽빽한 느낌을 주는 켈름스콧의 책에 특히 중요한 요소였다. 인큐나불라 서적의 아름다움을 따라가고 싶었던 모리스는 가장 좋은 소재들을 고집했고 켄트 지방에서 조지프 배출러Joseph Batchelor가 만든 수제 종이, 태어난 지 6주가 채 안 된 송아지의 가죽, 독일 하노버의 예네커Jaenecke가 생산한 잉크 등을 사용했다. 켈름스콧의 초기 책들은 홀란드 천으로 책등을 감싼 하프–홀란드 바인딩 방식으로 제본되었으나 이후 얇은 가죽에 명주실로 묶는 방식으로 표준화되었다. 『반짝이는 평야 이야기』는 20부만 발간할 계획이었으나 기대 이상의 인기를 얻어 200부가 팔려 나갔다.

　『반짝이는 평야 이야기』는 이후 켈름스콧이 펴내는 책들의 기준이 되었다. 『제프리 초서 작품집』(1896)도 그중 하나이며 켈름스콧의 걸작으로 평가된다. 켈름스콧은 총 53종의 책을 1만 8천 부 이상 발간했으며 모리스가 사망한 후에도 2년 더 운영되었다. 모리스의 장인 정신은 이후 개인 출판 운동을 통해 아름다운 책을 만들려는 노력으로 이어졌다.

381쪽

햄릿
Hamlet
포스터
베거스태프 형제The Beggarstaffs; 제임스 프라이드James Pryde(1866–1941), 윌리엄 니콜슨William Nicholson(1872–1949)

베거스태프 형제가 W. S. 하디 극단을 위해 만든 〈햄릿〉 포스터가 1894년 런던 국제 예술 포스터 전시회에 처음 선보였을 때, 한 평론가는 이렇게 말했다. "전시회의 가장 큰 센세이션이다." 앙리 드 툴루즈–로트레크 같은 예술가들도 실루엣을 많이 활용했으나, 정적인 구도와 제한된 색상을 사용하고 배경의 세부 묘사나 원근감 없이 인물만을 두드러지게 표현한 이 포스터는 전례 없는 디자인이었다.

　처음 매부 잡지인 제임스 프라이드와 윌리엄 니콜슨은 '베거스태프 형제'라는 이름으로 함께 일했다. 이들은 배우 헨리 어빙Henry Irving이 연출하는 연극 〈베켓Becket〉(1893)의 배역들에 대한 오브리 비어즐리의 드로잉을 바탕으로 〈햄릿〉을 디자인했다. 하지만 일본 목판화와 실루엣 초상화의 영향도 찾아볼 수 있다. 종이를 오려 형태를 만들고 스텐실 기법을 사용했으며, 중간 톤의 색조를 연출하기 위해 갈색 포장지에 핸드프린팅으로 찍어냈다. 베거스태프 형제는 많은 포스터를 제작했으나 실제로 인쇄되어 광고에 쓰인 것은 일곱 작품뿐이었다. 나중에 베거스태프 형제는 포스터를 더 큰 크기로도 만들었는데 그중에는 3.5m 높이도 있었다. 원래의 스텐실 작품을 석판 인쇄로 재현한 것으로 수집가들을 위한 한정판도 포함되었다. 베거스태프 형제의 디자인은 뛰어난 단순성 그리고 이미지와 레터링 간의 훌륭한 조화를 보여 주며, 〈햄릿〉 포스터에서는 글자가 인물에 대한 시각적 근거를 제공하기도 한다. 이러한 특징들을 얻기가 어려웠기 때문에 많은 수정이 필요했고 따라서 포스터 제작에 오랜 시간이 걸렸다.

　1895년이 되자 베거스태프 형제는 광고 디자인의 선구자로 인정받았지만 상업적으로는 성공하지 못했다. 디자인은 혁명적이었으나 포스터는 잘 팔리지 않았고 광고주들에게도 인기가 없었다. 하지만 이들의 작품은 특히 해외 수집가들에게 사랑을 받았으며 그림 포스터의 황금기인 1920년대에 활동한 그래픽 아티스트들에게 중요한 영향을 미쳤다.

130쪽

르뷔 블랑슈

La Revue Blanche

포스터

피에르 보나르Pierre Bonnard(1867-1947)

추상화에 가까운 디자인과 평면성이 특징인 이 석판화 포스터는 피에르 보나르가 『르뷔 블랑슈(백색 평론)』를 위해 디자인한 것이다. 보나르가 속해 있던 나비파의 철학을 집약적으로 보여 준다.

타데 나탕송Thadée Natanson과 그의 형제들인 알렉상드르와 알프레드가 함께 운영하고 편집한 『르뷔 블랑슈』는 월간 예술·문학 잡지였다. 레오 톨스토이, 안톤 체호프, 오스카 와일드, 에밀 졸라, 앙드레 지드 등 당대 주요 작가들의 문학 작품 그리고 보나르, 툴루즈-로트레크, 에두아르 뷔야르 같은 예술가들의 삽화를 다뤘다. 타데 나탕송은 보나르의 인상적인 포스터 〈프랑스-샴페인〉(1891)에 감탄하고는 그에게 이 잡지를 위한 포스터를 의뢰했다. 포스터 속의 옷을 잘 차려입은 여인은 타데의 부인인 러시아인 미시아로 추정되는데, 꽃 장식이 달린 모자를 쓰고 어깨에는 망토를 두른 채 『르뷔 블랑슈』 한 부를 손에 들고 있다. 미시아는 잡지 활동의 중심인물이었고 보나르를 비롯한 예술가들의 고정 모델이었다. 툴루즈-로트레크가 1895년에 그린 『르뷔 블랑슈』용 포스터도 미시아를 모델로 한 것이었다. 옆에서 엄지손가락으로 잡지를 가리키고 있는 부랑아에 대해선 알려진 바가 없다. 배경에 그림자 같은 형태가 보이는데, 당시의 비평가들은 외투를 입고 깃을 세운 남자가 『르뷔 블랑슈』로 가득한 벽을 바라보는 모습으로 여겼다. 당시 사람들에게도 포스터가 주는 메시지는 수수께끼처럼 모호했으나 어두침침한 색상과 선은 단순하고 명확한 느낌을 주었다. 특히 쥘 셰레 등이 그린 19세기 말의 활기 넘치는 포스터나 보나르 자신이 그린 강렬한 색상의 다른 작품들과 비교했을 때 더욱 독특한 멋이 있었다. 자유롭게 써 내려간 제목 레터링도 색다른데, 'l', 'b', 'h'는 길게 늘여 쓰고 'la'의 'a'는 아랫부분을 닫지 않아 마치 글자가 여인의 다리를 감고 있는 것처럼 보인다.

보나르는 도서 삽화와 석판화도 많이 제작했지만 그의 반려자이자 뮤즈인 마르트를 모델로 한 작품들로 가장 큰 호평을 받았다. 주로 햇살이 들어오는 실내에 있는 그녀를 풍부한 색채로 표현한 그림들이다.

153쪽

악치덴츠-그로테스크

Akzidenz-Grotesk

서체

작가 미상

악치덴츠-그로테스크는 근사한 모더니즘 디자인처럼 보인다. 이 서체가 탄생한 시기와 오늘날에 이르기까지의 복잡한 발전 과정과는 어울리지 않는다.

악치덴츠-그로테스크를 비롯한 산세리프체는 일반적으로 19세기 중반 산업 혁명 후반에서 기원한다. 당시는 광고 산업이 급성장해 표제용 서체에 대한 수요가 크게 높아진 때였다. 초기의 표제용 서체들은 대문자로만 되어 있었으며 대부분 볼드체였다. '표제용 서체' 또는 '광고용 서체'라는 의미의 독일어 '악치덴츠슈리프트Akzidenzschrift'에서 이름을 딴 악치덴츠-그로테스크는 1896년 베를린의 베르톨트 활자 주조소가 출시했다. 처음에는 한 가지 굵기로 만들어졌으나 이후 수년에 걸쳐 여러 굵기를 추가했다. 하지만 베르톨트가 디자인을 한 것이 아니라 다른 주조소로부터 다양한 굵기의 활자를 사들여 추가한 것이어서 원래의 악치덴츠-그로테스크 시리즈는 일관성이 없는 느낌이 들었다.

19세기에 탄생한 악치덴츠-그로테스크가 유명해진 것은 제2차 세계대전 이후 '스위스파'가 출현하면서부터다. '국제 타이포그래피 양식'이라고도 불리는 이 디자인 운동은, 이전 시대의 타이포그래피 혁신을 기반으로 그리드와 산세리프체를 많이 활용했다. 악치덴츠-그로테스크가 막스 빌Max Bill을 비롯한 디자이너들에게 인기를 끌자, 1957년과 1958년에 베르톨트에서는 귄터 게르하르트 랑게Günter Gerhard Lange의 총괄 아래 자폭이 넓은 버전을 출시했다. 악치덴츠-그로테스크는 노이에 하스 그로테스크 서체의 디자인 모델이자 영감이 되었다. 노이에 하스 그로테스크는 막스 미딩거Max Miedinger와 에두아르드 호프만Eduard Hoffman이 만든 서체로 오늘날의 헬베티카다. 악치덴츠-그로테스크와 헬베티카는 구분하기가 쉽지 않다. 주요 차이점은 엑스하이트와 터미널(*획의 끝맺음 부분)에 있다. 악치덴츠-그로테스크의 엑스하이트가 더 작으며, C나 S처럼 곡선으로 된 글자의 터미널이 악치덴츠에서는 45도 기울어진 반면 헬베티카에서는 수평이다.

오늘날 악치덴츠-그로테스크는 1940-1950년대에 비해 별 주목을 받지 못한다. 그러나 어디서나 쉽게 볼 수 있는 헬베티카를 통해 악치덴츠-그로테스크의 전통만큼은 여전히 살아 있다.

217쪽

스코틀랜드 음악 평론
The Scottish Musical Review
포스터
찰스 레니 매킨토시Charles Rennie Mackintosh(1868~1928)

찰스 레니 매킨토시는 글래스고의 월간지 『스코틀랜드 음악 평론』을 위해 기하학적 디자인이 돋보이는 포스터를 만들었다. 이 포스터는 우화적인 이미지라는 점에서 19세기와 닮아 있었지만 20세기의 시작을 알리는 전령사이기도 했다.

매킨토시는 프랭크 로이드 라이트와 동시대인으로, 왕성하게 활동하는 건축가이자 디자이너 겸 그래픽 아티스트였다. 그는 상징주의 및 아르누보 벽화가인 마거릿 맥도널드의 작품에서 많은 영향을 받았으며 후에 마거릿과 결혼했다. 유난히 기다란 〈스코틀랜드 음악 평론〉 포스터는 날개 달린 여인이 받침대 위에 서 있는 모습을 그린 것인데 큰 후광으로 인해 더욱 위엄 있게 보인다. 포스터는 마거릿이 디자인한 가늘고 긴 장식 패널과 닮았고 매킨토시가 디자인한 글래스고 예술학교의 신중세주의 스타일 외관과도 비슷하다. 복잡하게 연결된 수직선들은 여인으로부터 뻗어 나와 네 마리 새가 앉은 나무가 된다. 색칠보다는 데생이 중심인 이 포스터는 신비주의로 가득하다. 양식화된 유기적 형태와 켈트적 분위기가 만난 뜻밖의 조합은 글래스고 예술계 인사들 사이에서 물의를 일으켰으나, 그들의 적대적인 비판은 자신들의 고루한 시각을 드러낼 뿐이었다. 포스터는 국제 예술 잡지 『스튜디오』에 실려되 영국 밖, 특히 독일과 오스트리아에서 획기적이라는 찬사를 받았다.

유럽 비평가들의 호평은 '더 글래스고 포The Glasgow Four' 멤버들의 작품이 알려지는 계기가 되었다. 매킨토시, 그의 부인 마거릿, 마거릿의 동생인 프랜시스 맥도널드Frances Macdonald와 프랜시스의 남편 제임스 허버트 맥네어James Herbert McNair로 이루어진 '더 포'는 독특한 실내 디자인 작품들을 선보였는데 일본과 중세를 비롯한 다양한 디자인 표현 양식을 차용했다. '더 포'의 실내 디자인에서 핵심이 되는 요소는 매킨토시가 디자인한 혁명적인 가구들이었다. 그중에서 〈등받이가 높은 아가일 의자〉(1897)는 비율과 모양, 세부 양식에서 〈스코틀랜드 음악 평론〉 포스터의 디자인을 그대로 따르고 있다.

443쪽

유겐트
Jugend
잡지 및 신문
작가 다수

독일의 아르누보 양식을 뜻하는 '유겐트슈틸'이라는 명칭은 잡지 『유겐트』에서 유래했다. 1896년 뮌헨에서 게오르그 히르트Georg Hirth가 창간한 『유겐트』는 풍부한 삽화들과 함께 글, 캐리커처, 설화, 노래, 유년 시절에 대한 향수 어린 찬가 등을 다양하게 다루었다.

'젊음'이라는 뜻의 『유겐트』는 관습에 얽매이지 않은 자유로움, 아방가르드와 성애물에 대한 옹호, 반기독교와 아리안 이교도에 대한 관심을 드러냈다. 그럼에도 불구하고 잡지는 독일 전역에서 판매되면서 베를린과 다름슈타트까지 그 영향력이 확대되었다. '삽화를 넣은, 뮌헨에서 발간하는 예술 및 생활 주간지'라는 부제가 붙은 『유겐트』는 독일인의 관심사들과 잘 통했으며 한때는 독자가 20만 명으로 늘기도 했다. 참여한 주요 예술가들로는 오토 에크만Otto Eckmann, 페터 베렌스Peter Behrens, 한스 크리스티안센Hans Christiansen, 프란츠 폰 슈투크Franz von Stuck, 루트비히 홀바인Ludwig Hohlwein, 그리고 영국 예술가 찰스 섀넌Charles Shannon 등이 있었다. 거의 매호마다 다른 디자이너와 일러스트레이터가 작업해 잡지 디자인에 일관성이 없었지만 오히려 그 다양성이 잡지에 권위를 부여하고 고유의 목소리를 낼 수 있게 해 주었다. 표지 삽화도 고풍스러운 전원 풍경, 전형적인 유겐트슈틸 주제인 젊은 여성이나 구불구불한 꽃무늬를 그린 것에서부터 자흐플라카트(상품 포스터)와 프랑스 야수파를 연상시키는 새롭고 강렬한 스타일까지 매우 다양했다. 표지 맨 위에 자리한 잡지 제목의 타이포그래피는 유쾌하게 쓴 손 글씨부터 차분하게 조판한 것까지 다종다양했다. 때로는 표지 삽화에 사용된 색깔과 맞추기도 했고 글자 모양도 매호 달랐다. 『유겐트』의 제목 타이포그래피는 디자인 아이덴티티의 본질을 잃지 않으면서 그 유형을 살짝 달리 하는 방법에 대해 좋은 본보기를 제공해 주었다.

천진스럽고 독특하고 때로는 혼돈을 주었던 이 잡지는 결국 20세기 초의 새로운 세상과는 어울리지 않았다. 『유겐트』는 1940년까지 발간되었으나 잡지의 정체성이 가장 잘 드러난 것은 제1차 세계대전이 발발하기 전이었다.

38쪽

빅터 자전거
Victor Bicycles
포스터
윌리엄 H. 브래들리William H. Bradley(1868~1962)

〈빅터 자전거〉 포스터는 19세기 후반 자전거 붐이 절정에 이르렀을 때 윌리엄 H. 브래들리가 디자인했다. 그는 오버맨 휠 컴퍼니를 위해 많은 광고물을 제작했는데 그중 이 포스터가 가장 큰 시각적 충격을 주었다.

흰 꽃들로 장식된 보라색 배경 위에 자전거를 타는 두 사람의 실루엣이 그려져 있고, 이미지 전체는 광고 문구가 적힌 검은색 테두리로 둘러싸여 있다. 이미지와 어울리는 단순한 스타일의 레터링은 아르누보 디자인에서 전형적으로 나타나는 장식적이고 흐르는 듯한 타이포그래피와 비교했을 때 색다른 느낌을 준다. 흑백과 단색 평면을 이용하여 입체감은 거의 없이 장식적 특성을 강조했으며, 오로지 인물 크기의 변화만으로 공간감을 나타냈다. 브래들리가 미국 아르누보의 대표 예술가인 만큼 이 포스터에서도 아르누보의 영향이 강하게 느껴진다. 포스터의 우아한 스타일은 당시 크게 유행하던 두 가지, 즉 오브리 비어즐리의 삽화와 일본 판화의 느낌도 자아낸다. 〈빅터 자전거〉 포스터는 도시의 자유와 열망이라는 새로운 현대 정신을 불러일으키는 강렬한 광고 이미지다.

독학으로 성장한 브래들리는 아트 앤드 크래프트 운동과 윌리엄 모리스의 영향을 받았다. 브래들리는 신문 인쇄소에서 일을 시작하면서 디자인에 발을 들여놓았고, 이후 자신이 설립한 출판사 웨이사이드 프레스에서 펜으로 그린 삽화를 제작했다. 『하퍼스 바자』, 『굿 하우스키핑』, 『시카고 선데이 트리뷴』 등의 현대적인 잡지들과 작업하면서 아르누보에서 영감을 얻은 이미지를 응용했다. 브래들리는 재능 있는 데생 화가였고 출판물에 사진보다 삽화가 많이 쓰이던 당시에 꼭 맞는 예술가였다. 그가 활동한 시기는 미국에서 포스터가 독자적인 예술 형식으로 자리 잡기 시작한 때이기도 했다.

411쪽

욥 담배 종이
Job Cigarette Papers
포스터
알폰스 무하Alphonse Mucha(1860~1939)

알폰스 무하가 〈욥 담배 종이〉 광고를 위해 디자인한 두 장의 포스터는 그의 아르누보 스타일이 잘 드러난 대표작이다. 이 포스터 덕분에 무하는 당대의 뛰어난 포스터 예술가로 자리 잡게 되었다.

1890년대 초반 르메르시에 인쇄소에서 석판 인쇄공으로 일하던 무하는 배우 사라 베르나르Sarah Bernhardt의 연극 포스터 디자인을 부탁받게 되었다. 그녀를 화려하게 치장한 여인으로 우상화한 무하의 포스터는 불과 하룻밤 사이에 엄청난 인기를 얻었다. 당시 대부분의 포스터 예술가들은 석판 인쇄술을 이용하여 돌 위에 직접 그림을 그렸는데, 무하는 구불구불한 형태와 풍부한 색상, 강렬한 문양이 금방이라도 그림에서 넘쳐흐를 듯한 훌륭한 작품들을 만들어 냄으로써 자신의 뛰어난 능력을 증명해 보였다. 무하는 프랑스 인쇄업자 상프누아Champenois와 계약한 후 엄청난 양의 포스터와 광고물을 디자인했는데 〈욥〉, 〈네슬레〉, 〈웨이벌리 자전거〉 광고 포스터들이 모두 이때 만든 것들이다. 포스터 속 여인들의 감각적인 분위기와 우아함, 구불거리는 머리카락은 무하의 트레이드마크다. 레터링은 이미지와 완전히 하나가 되어, 인물과 어우러지거나 배경 무늬가 되거나 때로는 장식구의 일부가 되기도 한다. 무하는 모델의 포즈 혹은 옷의 선과 주름을 정확히 포착하기 위해 먼저 사진을 찍어두고 작업하기도 했다.

강렬한 색상과 유려한 곡선, 여성의 관능미가 넘치는 1896년작 〈욥〉 포스터는 세기를 넘어 오늘날에도 인기를 누리는 무하의 대표작이다. 1960년대 미국 히피 문화에서 장식적인 포스터들이 아르누보의 영향을 깊이 받았을 때 특히 유행한 작품이다.

23쪽

짐플리치시무스
Simplicissimus
잡지 및 신문
토마스 테오도르 하이네Thomas Theodor Heine(1867–1948) 외

『짐플리치시무스』, 줄여서 『짐플』이라 불린 풍자 주간지는 뮌헨에서 예술가 토마스 테오도르 하이네와 발행인이자 편집자 알베르트 랑겐Albert Langen이 공동 창간했다. 물질주의, 민족주의, 지배 계급에 대한 반발을 표현한 이 잡지는 선구적인 그래픽 미니멀리즘과 하이네가 그린 대담한 표지, 그리고 통렬한 풍자만화로 유명했다. 이 때문에 검열을 당하고 벌금과 징역형을 선고받는 일도 있었다.

잡지 이름은 피카레스크 소설* 악한이 주인공인 소설 양식. 16세기 중엽–17세기에 스페인에서 유행했음인 『짐플리치시무스의 모험』(1668)의 주인공 '짐플리치시무스'에서 따왔다. 한스 야콥 크리스토펠 폰 그리멜스하우젠Hans Jakob Christoffel von Grimmelshausen이 지은 이 소설은 귀족들의 악덕과 위선을 폭로하는 내용이었다. 『짐플리치시무스』는 관용과 정의를 대변하는 것을 사명으로 삼았으며 특정 이데올로기나 스타일보다는 논쟁에 적합한, 단순한 스타일을 선호했다. 브루노 파울, 카를 아르놀트, 에두아르트 퇴니, 올라프 굴브란손, 루돌프 빌크 등은 자신들이 원하는 방식으로 자유롭게 그린 만화들을 잡지에 기고했고 이 작품들은 주로 페이지 전면에 걸쳐 실렸다. 잡지는 미니멀리즘을 표방하긴 했지만 전체적으로 표현주의와 그 밖의 다양한 스타일을 선보였으며 점차 추상주의로 방향을 바꾸었다. 하이네가 그린 표지들은 단순하고 세련된 스타일로 주목받았는데, 본질적인 요소 외에는 모두 생략되어 캐리커처의 풍자성이 강렬하게 드러났다.

『짐플리치시무스』는 독일의 근대 일러스트레이션과 디자인에 영향을 주었으며 여론에도 강한 영향을 미쳤다. 제1차 세계대전 동안 잡지는 정치 선전의 노선을 따랐다. 1920–1930년대에는 극우 민병대를 비판했으나 점차 신랄함을 잃었고, 1933년 결국 나치에 협조하는 출판물이 되었다. 유대인 혈통이었던 하이네는 노르웨이로 망명했다. 잡지는 1944년 폐간되었으며 1954년부터 1967년까지는 명목상으로만 재발행되었다.

119쪽

트로폰: 가장 농축된 식품
Tropon: L'Aliment le Plus Concentré
아이덴티티
앙리 반 데 벨데Henry van de Velde(1863–1957)

벨기에 출신 예술가이자 건축가 겸 디자이너 앙리 반 데 벨데는 존경받는 아르누보 실천가였다. 오늘날 사람들이 가장 많이 기억하는 그의 작품은 아마도 독일의 분말 식료품 트로폰을 위한 광고 포스터와 패키지 디자인일 것이다. 반 데 벨데는 아르누보 스타일을 고수했지만 그의 디자인은 모더니즘 미학의 특징을 보여 주었다. 그는 가사용품 광고에 여성을 등장시키던 흔한 관행을 따르지 않았다. 이 포스터에서 제품을 떠올리게 하는 것은 달걀흰자가 노른자에서 분리되는 모습을 나타낸 추상적인 일러스트레이션이다. 새의 부리 모양 같은 무늬에서 아라베스크 양식의 곡선이 흘러나오며 유기적으로 연결된 테두리 디자인과 점차 합쳐지는데, 이는 아르누보 건축과 금속 세공에서도 볼 수 있는 특징이다. 포스터에 적힌 글자들은 주위를 둘러싼 여러 개의 선들로 장식되어 있고, 회사명은 단순한 스타일로 표현되어 있다. 'T'와 'R', 'P'의 세로획을 길게 내리그은 것이 특징이다.

반 데 벨데는 안트베르펜에서 회화를 공부하고 파리로 건너가 점묘주의로 알려진 신인상주의 운동에 참여했다. 반 데 벨데는 윌리엄 모리스가 그랬던 것처럼 자신의 작품이 사람들의 삶을 향상시킬 수 있다고 믿었으며 1892년 응용 미술에 주력하기 위해 회화를 그만두었다. 반 데 벨데는 파리에서 갤러리 메종 드 라르 누보를 운영하는 사업가 지크프리트 빙Siegfried Bing의 의뢰로 갤러리의 실내 디자인을 맡았고, 이후 독일 뮐하임암라인에 기반을 둔 트로폰 사로부터 포스터와 다양한 패키지 및 홍보물을 고안해 달라는 요청을 받았다. 어린이용 식품과 코코아를 비롯해 반 데 벨데가 디자인한 트로폰 사 제품 패키지들은 그의 포스터만큼 독특하지는 않지만 보다 포괄적인 아르누보 스타일을 보여 주었다.

382쪽

미슐랭 맨

Michelin Man

로고

마리우스 로시용Marius Rossillon(1867–1946)

통통한 몸매의 '미슐랭 맨'은 세계에서 가장 오래된 트레이드마크 중 하나로, 자전거 타이어를 쌓아둔 모양에서 착안한 디자인이다. 미슐랭 맨이 처음 등장한 포스터에 적힌 라틴어 문구 "한 잔 합시다!Nunc est bibendum!" 때문에 '비벤덤Bibendum'이라고도 불린다. 포스터 속 비벤덤은 연회석에서 축배를 들고 있는데 높이 든 술잔에는 샴페인이 아닌 유리 조각과 못이 가득하다. 그것을 마셔도 자신의 배, 즉 미슐랭 타이어의 튼튼한 고무 튜브에 구멍이 나지 않을 것임을 알고 있는 듯 보인다. 다소 난해한 이 광고는 다음과 같이 덧붙인다. "당신의 건강을 위하여, 미슐랭 타이어가 모든 장애물을 마셔버립니다!"

비벤덤을 그린 사람은 풍자 삽화가이자 만화 영화 제작자 마리우스 로시용으로 작품에는 "오갈로프O'Galop"라고 서명했다. 비벤덤에 대한 아이디어를 낸 것은 미슐랭을 주 두 형제인 앙드레 미슐랭André Michelin이다. 인생을 즐기며 살던 앙드레는 회사 마스코트에 자신만큼 활달한 성격을 불어넣었다. 이 마스코트는 1898년 파리 모터쇼에서 판지를 오려 만든 전신 광고판으로 처음 등장했다. 발밑에 놓인 축음기에서는 유행가와 미슐랭 타이어의 장점을 극찬하는 슬로건이 흘러나왔다. 광고 캠페인과 신문 기사, 홍보 브로슈어에 비친 비벤덤은 믿을 만한 사람이자 자동차 정비 전문가였다. 도로에서 발생한 장애를 해결하고 한 장소에서 다른 장소까지의 최단 거리를 알아냈다. 게다가 근처에서 가장 맛있는 레스토랑이 어디인지, 그곳에서 무엇을 주문해야 할지를 알고 있었다. 미슐랭의 두 번째로 큰 사업 분야야 타이어만큼 유명해진 『미슐랭 호텔 & 레스토랑 가이드』를 예상할 수 있는 부분이다.

초기 비벤덤의 굵은 허리둘레, 코안경과 시가는 당시 상류 계층의 특징으로 여겨지던 모습이다. 비벤덤은 1911년 루이 앵그르Louis Hingre가 그린 포스터에서처럼 여성들과 어울리기 좋아하는 캐릭터였지만 좋은 아버지의 모습으로 나타날 때도 있었다. 항상 흰색으로 그려졌는데 타이어의 저항력을 높이기 위해 탄소를 첨가하기 전에는 고무 타이어가 흰색이기 때문이다. 1965년 레이몽 사비냑Raymond Savignac이 그린 포스터에서 단 한 번 검은색으로 등장했다.

261쪽

베르 사크룸

Ver Sacrum

잡지 및 신문

알프레드 롤러Alfred Roller(1864–1935) 외

『베르 사크룸(성스러운 봄)』은 1897년 창설된 빈 분리파가 발행한 잡지로, 창간되자마자 당대 가장 중요한 출판물로 자리 잡았다. 분리파 회원들의 작품은 물론, 유럽 전역의 주요 예술가들과 문학가들의 작품을 실었다.

잡지의 첫 번째 편집자는 분리파 창설 멤버인 알프레드 롤러였다. 롤러는 1898년 1월 창간호 표지를 디자인했는데, 꽃이 만발한 나무의 뿌리가 목재 화분을 부수고 나온 모습을 그린 것이었다. 이는 '예술은 자연에서 힘을 얻어야 하며 빈 예술의 보수주의 성향으로부터 자유로워야 한다'는 분리파의 사상을 상징했다. 나뭇가지 위에 겹쳐 그린 방패 모양의 도형 세 개는 빈 분리파 전시관 입구에 걸린 회화·건축·조각을 나타내는 세 개의 얼굴 조각과 유사한데, 분리파의 문장紋章 역할을 하면서 분리파 전시회 포스터들과 카탈로그 표지들에 등장했다. 롤러는 계속해서 편집자, 디자이너, 일러스트레이터로 중요한 역할을 해 나갔다.

빈의 독특한 아르누보 스타일이 발전해 가는 모습을 보여 준 『베르 사크룸』은 높은 수준의 미학 및 디자인 기준을 만든 것으로 유명하다. 페이지 레이아웃과 타이포그래피를 독창적으로 사용했는데, '올드 스타일' 세리프체로 된 본문을 넓은 여백으로 감쌌고 정사각형에 가까운 판형을 사용했으며 다양한 용지와 특별한 잉크를 자주 사용했다. 삽화도 풍부하게 실었는데, 5년의 발행 기간 동안 50점 이상의 원작 석판화와 200점 이상의 목판화를 담았다. 요제프 호프만Josef Hoffmann, 콜로만 모저Koloman Moser, 구스타프 클림트Gustav Klimt 같은 분리파 창립 멤버들의 선화線畫, 동판화, 채색 목판화, 다색 석판화 외에 다른 유럽 예술가들, 예를 들면 월터 크레인과 오브리 비어즐리의 작품이 더해져 금상첨화였다. 동시대의 주요 시인들과 수필가들이 기고한 글은 장식적인 테두리로 꾸몄다. 삽화를 넣은 달력도 정기적으로 실리는 주제였는데 1898년 11월호에 실린 삽화 달력은 아르누보 포스터 예술가 알폰스 무하가 디자인했다.

당시 가장 주목할 만한 잡지였던 『베르 사크룸』은 구독자가 줄면서 1903년 폐간되었다. 호프만과 모저가 분리파를 떠나 빈 공방을 설립한 해였다.

242쪽
주인의 목소리
His Master's Voice
로고
프랜시스 배로드Francis Barraud(1856~1924)

48쪽
프로머의 달력
Fromme's Kalender
포스터
콜로만 모저Koloman Moser(1868~1918)

'주인의 목소리(이하 HMV)' 로고는 약 1세기 전 처음 등장한 이후로 여러 번 디자인 수정을 거치면서 지속되고 진화되어 왔다. 이는 로고의 상징성과 이야기가 가진 엄청난 힘을 말해 준다.

이 로고는 프랜시스 배로드가 자신의 형이 생전에 기르던 개 니퍼Nipper를 그린 그림에서 비롯되었다. 니퍼는 죽은 주인의 목소리가 녹음되어 나오는 축음기를 바라보곤 했다고 한다. 그림 제목은 〈축음기를 바라보며 소리를 듣는 개〉였다가 〈주인의 목소리〉로 바뀌었다. 이 그림이 런던에 있는 그라모폰 사에 50파운드에 팔리게 되면서, 그림 속 검은색 뿔이 달린 축음기는 그라모폰 사의 현대식 황동 축음기로 바뀌었다. 그라모폰 사의 광고물에 이 이미지가 처음 등장한 것은 1900년 1월이었다. 얼마 후, 독일 태생 미국인으로 그라모폰을 발명하고 이 회사를 창립한 에밀 베를리너Emile Berliner가 이 그림을 보고 배로드에게 복제화를 요청했다. 이후 베를리너가 그림과 상표를 다시 양도하여, 1901년 엘드리지 존슨Eldridge Johnson이 세운 미국의 축음기 회사 빅터 토킹 머신 사도 HMV를 상표로 사용하게 되었다. 이렇게 저작권은 미국과 영국에 분산되고 이미지는 여러 버전으로 만들어져 미국에서는 RCA 빅터 사의 로고에 등장했다. 20세기를 거치면서 이미지는 더 많은 회사들과 나라들로 퍼져 나갔다. 영국의 그라모폰 사는 1910년부터 레코드에 이 트레이드마크를 사용하면서 HMV를 상표로 사용하기 시작했다. 영국 그라모폰은 이후 EMI가 되었고 그림 원본은 EMI 본사에 전시되었다. 그림이 대단한 인기를 끌면서 배로드는 세상을 떠나기 전까지 24점의 복제화를 그렸고 그가 사망한 후에도 다른 예술가들이 1930년까지 계속 복제화를 만들어 냈다.

배로드의 디자인과 이를 이용한 트레이드마크가 성공한 것은 여기에 마음을 끄는 힘이 있었기 때문이다. 개가 축음기에서 나오는 소리에 빠져들어 있는 모습은 레코딩 품질이 높다는 점을 강조했고 이는 축음기의 고성능을 보여 주는 요소였다. 개와 축음기가 아치 모양을 이루듯 배치된 모습은 시각적으로도 훌륭한 균형을 이룬다. HMV 로고는 최근에도 다양하게 활용되고 있다. 닉 파크Nick Park의 만화 캐릭터 그로밋이 니퍼 자리에 대신 앉아 있는 어린이용 DVD 포스터도 있다.

깔끔한 화법, 차분한 분위기, 섬세한 기하학적 배열이 돋보이는 〈프로머의 달력〉 광고 포스터는 콜로만 모저가 그려 낸 이상적인 아르누보 스타일로, 빈 분리파의 선구적 정신을 보여 준다. 포스터에서 여신이 들고 있는 뱀 모양 고리와 모래시계는 시간의 영원한 순환을 상징한다. 포스터는 매우 높은 인기를 얻어 1899년부터 1914년까지 매해 다른 배색으로 재인쇄되었고, 포스터를 찍어 낸 빈의 인쇄업자 알베르트 베르거Albert Berger를 널리 알렸다.

배경에 여러 색을 넣어, 그림에 사용된 다양한 색들이 조화를 이루게 하고 분위기에도 변화를 준다. 그림에서는 한쪽에 어두운 실루엣, 다른 쪽에 밝은 옆얼굴과 도구들을 대각선 구도로 배치해 역동성이 강조된다. 직사각형과 정사각형이 만들어 내는 비례감도 이 포스터의 두드러진 특징 중 하나다. 그림 아래 직사각형에는 달력 이름이 대문자로 적혀 있다. 멋들어지게 디자인한 이 타이포그래피는 프랭크 로이드 라이트와 찰스 레니 매킨토시 같은 건축가들이 사용한 양식화된 글씨를 연상시키며, 또한 이들이 빈 분리파 예술가들에게 미친 영향을 보여 준다.

앙리 드 툴루즈–로트레크가 그린 유명한 포스터 〈아리스티드 브뤼앙〉(1893)과 비교할 때 검은 실루엣, 강렬한 윤곽, 선이 주는 활기찬 느낌 등 몇 가지 공통점이 보인다. 그러나 모저의 작품이 훨씬 규격화되어 있고 추상적이다. 〈프로머의 달력〉은 19세기의 회화 전통을 따른 작품이 아니라 모더니즘의 서막이었다. 이 작품이 모저를 비롯한 분리파 예술가들의 포스터들 중 가장 혁신적이라고 말할 수는 없지만 오늘날까지 사랑받는 문화 아이콘임은 분명하다.

124쪽

장식 조합

Combinaisons Ornementales

서적

알폰스 무하Alphonse Mucha(1860–1939), 모리스 베르뇌유Maurice Verneuil(1869–1942), 조르주 오리올George Auriol(1863–1938)

장식 문양을 모아놓은 책 『장식 조합』은 아르누보의 다재다능한 면모를 널리 알리기 위하여, 아르누보의 화려한 시각 언어가 어떻게 실생활과 연결될 수 있는지를 보여 주었다. 『장식 조합』은 새로운 모티브와 디자인을 창조해야 하는 압박감에 시달리는 장식 예술가들에게 신속하고 간단하며 실용적인 해결책을 제공한다. 책에 실린 이미지들은 원하는 대로 변경하고 베끼거나 복제해서 일상적인 장식에 적용할 수 있다. 책의 용도는 도입 부분에 있는 그림에서 알 수 있는데, 접이식 거울을 이용하여 문양의 형태, 기하학적 배열, 색상, 크기를 다양하게 조합하고 변형하는 방법을 알려 준다. 책의 부제도 '거울을 이용한 무한 증식'인 만큼 거울을 이용해야 훨씬 유용하게 활용할 수 있다.

책 앞부분에 나오는 안내를 제외하고는 별도의 설명글은 없다. 책은 총 57점의 전면 3색 석판화로 구성된다. 모리스 베르뇌유가 36점, 조르주 오리올과 알폰스 무하가 각 10점을 디자인했고, 나머지 1점에는 서명이 없다. 자유롭게 그려 낸 베르뇌유의 디자인에 비해 오리올의 것이 좀 더 우아하고 무하의 것이 좀 더 복잡하지만 구별하기가 쉽지는 않다. 셋은 모두 아르누보 화가이자 디자이너 겸 작가였으며 오리올은 서체 디자이너이기도 했다. 도판마다 테두리 문양과 페이지 번호 스타일이 각기 다르다. 대부분의 문양은 자연에서 영감을 얻은 것들인데, 비현실적으로 조합한 공작 깃털, 양식화된 야생화를 비롯해 열매, 나뭇잎, 딱정벌레, 해마, 새와 나비 외에 추상적인 소용돌이무늬와 사티로스(*그리스 신화에 나오는 반인반수의 괴물)도 등장한다. 대부분 부드러운 색조의 갈색, 오렌지색, 풀색, 겨자색, 회색, 파란색, 검은색, 빨간색, 노란색, 초록색으로 표현되었다. 『장식 조합』에 실린 문양들은 무한한 잠재력을 지닌 디자인의 보고다.

370쪽

에크만슈리프트(에크만 서체)

Eckmannschrift

서체

오토 에크만Otto Eckmann(1865–1902)

'에크만슈리프트(이하 에크만)'는 오토 에크만이 루트하르트 활자 주조소의 카를 클링스포어Karl Klingspor를 위해 디자인했다. 루트하르트는 독일에서 최초로 예술가들에게 서체 디자인을 의뢰한 주조소였다. 에크만은 『유겐트』, 『판』, 『보허Die Woche』 등의 유겐트슈틸 잡지를 위한 디자인 작업과 도서 표지 디자인들에서 실험적인 레터링을 시도했고, 1900년 출시된 '에크만'은 이러한 실험을 확장한 서체였다. '에크만'은 출시되자마자 장식용으로 다양하게 사용되었다.

당시 예술가들은 근대적 생산 방식에 영감을 받아 새로운 형태의 예술을 창조하고자 노력했다. 에크만도 그래픽 디자인과 타이포그래피 디자인에 집중하기 위해 회화를 그만두었다. 붓으로 그린 '에크만'은 중세 스타일을 아르누보의 유기적인 형태로 고쳐 만든 것이다. 당시 독일 디자이너들과 비평가들은 독일이 계속해서 블랙레터 프락투어체를 사용함으로써 얻는 상징성을 옹호하면서, 로만체와 비교하여 프락투어가 가진 미학과 기능적 가치를 논하고 있었다. 그러나 에크만은 이 두 스타일을 결합하여 새로운 디자인을 만들었다.

에크만은 프락투어의 손 글씨 느낌을 유지하되 플러리시를 없앴다. 이 점에 있어 에크만의 디자인은 윌리엄 모리스가 로만체의 개방감과 간소화한 고딕 획을 결합한 트로이체(1892)를 떠올리게 한다. 특히 '에크만' 활자체의 풍부한 리듬감은 아르누보의 스타일이 국가와 전통에 따라 다르게 나타남을 구체적으로 보여 주는 예다. 서체의 흐르는 듯한 미끈한 형태는 학구적·역사적 전례로부터 벗어난 자유를 공표한 것이었다. 에크만은 이 활자체를 만든 지 2년 후 폐결핵으로 세상을 떠났다. 에크만이 산업 생산에 대한 미학적 응답으로 내놓았던 '에크만'은 모더니즘이 도래하면서 보다 간소한 산세리프체로 빠르게 대체되었다. 그러나 멋스러운 굴곡을 가진 '에크만'은 여러 시대를 거치면서도 살아남아 최근에는 디지털 서체로 만날 수 있다.

368쪽

미슐랭 가이드
Michelin Guide
서적
앙드레 미슐랭André Michelin(1853–1931)

프랑스 타이어 회사 미슐랭은 『미슐랭 가이드』를 통해 '서비스'의 개념을 개척했다. 이 작고 빨간 안내서는 처음 20년 동안은 마케팅의 일환으로 무료 배포되었고 2천 곳 이상의 프랑스 마을에 대한 정보를 제공했다. 마을에 있는 타이어 판매점, 정비소, 주유소, 자전거 상점, 교체 부품을 살 수 있는 철물점, 우체국, 기차역 등을 가리지 않고 실었으며 숙소도 마을당 한 곳씩 소개했다. 십여 개의 주요 도시 지도가 포함되었으며 그림으로 알려 주는 자동차 및 타이어 정비 매뉴얼은 40페이지에 달했다. 자동차 관련 규정과 조례도 종합해 실었다.

레이아웃도 현명하게 구상했다. 소제목은 굵고 납작한 보도니체로, 본문은 자간이 넓은 로만체로 넣어 극명한 대조를 이루었다. 『미슐랭 가이드』를 읽게 되는 상황을 고려할 때 판독성이 꼭 필요했는데 이에 맞는 획기적인 발상이었다. 첫 번째 판의 표지에는 커다란 배지 모양 그림이 크게 자리 잡았는데 이는 사실 탈착식 고무 튜브가 있는 타이어의 단면이다. 미슐랭 사는 이 이너튜브를 자전거용으로 고안해 1891년 특허를 받았고 4년 후 자동차에도 적용했다. 미슐랭 측은 일반적인 타이어는 수리에 몇 시간이 걸리는 반면 미슐랭 타이어는 3분이면 수리가 끝난다고 주장했다. 이너튜브를 교체하는 일은 사실 꽤 번거로워서 『미슐랭 가이드』는 각 단계를 아주 자세히 설명해 놓았다. 드니 디드로의 『백과전서』를 보는 듯한 삽화들은 섬세한 판화로 제작되어 우아한 멋을 풍겼다.

초기 『미슐랭 가이드』의 내용은 단조로웠지만 이후 책의 기틀을 마련하는 데 도움을 주었다. 프랑스의 도로 사정이 좋아지고 여행이 쉬워지자, 미슐랭 편집자들은 도로 주변 편의시설과 서비스에 대한 평가에 눈을 돌리게 되었다. 그들은 시설과 서비스가 편안한지, 요리가 훌륭한지, 전망이 좋은지, 가격대가 어떤지 등을 꼼꼼하게 평가했다. 원래는 여권보다 조금 큰 크기였던 『미슐랭 가이드』는 크기와 두께만 늘어난 것이 아니라 여행자들에게 성경과 같은 권위를 지닌 안내서로 성장했다.

497쪽

프랭클린 고딕
Franklin Gothic
서체
모리스 풀러 벤턴Morris Fuller Benton(1872–1948)

모리스 풀러 벤턴이 미국 활자 주조소(ATF)의 수석 디자이너로 임명되었을 당시 ATF는 세계에서 가장 큰 상업 주조소였다. 금속 활자를 생산·유통하는 23개의 작은 주조소들을 합병하여 1892년 설립된 ATF는 20세기의 인기 서체들을 판매했고 그중 다수는 오늘날에도 흔히 쓰이고 있다.

'미국 고딕체의 원로'로 여겨지는 프랭클린 고딕은 ATF의 가장 유명한 서체다. 미국 대통령 벤저민 프랭클린의 이름을 딴 서체로 1902년 벤턴이 디자인했으며 1905년 ATF의 견본책에 등재되었다. 베르톨트 활자 주조소가 1896년 만든 악치덴츠-그로테스크 서체에서 영감을 얻은 것으로 보이지만 프랭클린 고딕은 그 자체로 초기 목활자를 성공적으로 현대화한 서체다. 획 굵기의 차이가 크지 않은 프랭클린 고딕은 19세기 미국 서체들이 보여 주는 부피가 크고 단조로운 느낌을 갖고 있으면서도 고유한 특성을 지닌다. 소문자 'a'와 'g'는 로만체의 특징인 2층 구조를 갖고 있다.

ATF에서 220개 이상의 서체를 개발한 벤턴은 미국에서 가장 다작한 서체 디자이너 중 한 명이자 이름 없는 영웅이었다. 뉴스 고딕체와 얼터네이트 고딕체를 비롯해 벤턴이 디자인한 많은 고딕체와 산세리프체는 당시 수요가 늘어난 광고 표제용 서체로 적합했다. 프랭클린 고딕도 마찬가지였으며 특히 크게 인기를 얻었다. 벤턴은 1905년 '콘덴스드'(*폭이 좁은 '장체'), 1906년 '익스텐디드'(*폭이 넓은 '평체'), 1913년 '이탤릭' 등의 버전을 개발하여 프랭클린 고딕을 다양화함으로써 고객들의 요구를 충족했다.

1920년대 중반부터 1950년대까지 푸투라를 비롯해 다양한 기하학적 산세리프 서체들이 상업 디자인과 광고를 지배했지만 프랭클린 고딕은 계속 살아남아 오늘날에도 널리 사용되고 있다. 프랭클린 고딕은 기사 제목에 카리스마를 입혀 주고 간단명료한 판독성을 부여하기 때문에 신문·잡지 디자이너들이 애호하는 서체다.

283쪽

빈 공방
Wiener Werkstätte

로고

요제프 호프만Josef Hoffmann(1870–1956), 콜로만 모저Koloman
Moser(1868–1918)

요제프 호프만과 콜로만 모저가 1903년 설립한 '빈 공방'은 유용
성, 균형미, 그리고 재료의 진정성을 강조했다. 이는 빈 공방이 선
보인 두 개의 트레이드마크로 분명하게 구체화된 가치이다.
이 로고들은 빈 공방이 윌리엄 모리스에게서 차용한, 모든 것에 예
술과 공예를 적용해야 한다는 그들의 철학을 널리 알리는 데에도
도움이 되었다. 로고들은 빈 공방이 장려하고 지지한 예술인 전통
목판화를 연상시킨다.

원래 빈 창작 예술가 협회(빈 퀸스틀러하우스)의 멤버들이었던 호프
만과 모저, 동료 예술가인 구스타프 클림트 그리고 건축가 요제프
마리아 올브리히Joseph Maria Olbrich는 협회 임원들과의 이념 차
이로 협회에서 탈퇴하고 1897년 제체시온슈틸로도 불리는 빈 제
체시온, 즉 빈 분리파를 창설했다. 글래스고 학파와 마찬가지로 빈
분리파는 산세리프 레터링과 선을 이용한 기하학적 디자인에 바탕
을 두었으며 이는 프랑스나 독일의 아르누보와 대조되는 점이었다.

빈 공방 최초의 로고는 빈 공방의 등록 상표로 사용된 직사각형
디자인이다. 직사각형은 두 개의 정사각형으로 나뉘고 각 정사각
형은 다시 기하학적 형태로 세분된다. 아래쪽 정사각형은 기하학
적으로 표현한 꽃을 떠올리게 하는데 이는 자연의 세계를 논리·
공예·비즈니스의 세계와 결부시키는 것이다. 빈 공방의 두 번째
로고는 공방에서 제작한 상품들에 사용되었다. 이 디자인은 형태
상의 관련성을 활용했는데, '빈 공방'이라는 이름에 들어간 두 개
의 'W'를 맞물리게 하여 무늬를 만들고 이는 세 번째 W를 만들
어 낸다. 호프만과 모저의 작품을 합하여 또 다른 그리고 더 나은
산업을 창출한다는 의미로도 해석될 수 있다. 빈 공방 로고는 단
순하면서도 우아하다는 점에서 의미 있는 디자인이다. 또한 그래
픽 디자인 발전에 중대한 역할을 한 단체를 대표하는 이미지라는
점에 의의가 있다. 빈 공방은 엽서, 장서표, 메뉴, 로고, 광고물 등
을 디자인하면서 자칫 평범할 수 있는 이 제품들에 새로운 시각
적 기준을 부여했다.

484쪽

페리에
Perrier

로고

세인트 존 함스워스St. John Harmsworth(1876–약 1932)

페리에의 독특한 로고는 프랑스의 상징적인 미네랄워터 브랜드를
나타낼 뿐 아니라 프랑스 자체를 담고 있다. 처음 등장한 이래 변
함없는 디자인을 유지하고 있는 페리에 상표는 인쇄물과 TV 광고,
그리고 최근에는 인터넷 캠페인에도 끊임없이 등장한다.

페리에는 루이 페리에 박사Dr. Louis Perrier의 이름에서 따왔다.
페리에 박사는 환자들이 광천수를 마시고 건강을 회복할 수 있도
록 작은 광천을 구입했다가 1903년 영국 투자가 세인트 존 함스
워스에게 매각했다. 함스워스는 영국과 그 식민지들을 통해 페리
에를 전 세계로 수출할 수 있는 길을 열었다. 광천수의 수원水源이
프랑스임을 알리고 싶었던 함스워스는 제품명을 그대로 유지하고,
프랑스 광고에 전형적으로 쓰이는 타이포그래피를 사용하여 로고
를 고안했다. 장식을 넣은 첫 글자 'P'와 그 뒤를 따르는 세리프체
소문자들이 완만한 호를 그리며 배열되었고, 이 흰색 글자들은 녹
색 라벨과 대조를 이루었다. 라벨 양옆에는 아래쪽으로 구부러진
띠를 붙여 병 모양을 강조했다. 병 모양은 곤봉에 착안했다. 인도
에서 근력 운동에 사용하던 기구로 빅토리아 시대 영국에서 큰 인
기를 끌었는데, 이 기구를 사용하던 함스워스는 소비자들이 페리
에를 웰빙과 건강의 상징으로 여기기를 바랐던 것이다. 녹색 유리
병도 페리에의 수원지인 남프랑스 베르제즈에서 생산된다. 이 녹
색을 '페리에 그린'이라 부르기도 한다.

녹색 바탕과 대비되도록 노란색으로 쓴 보조 문구의 내용은 시
간이 흐르면서 광고 캠페인에 따라 바뀌었다. "페리에, 끝내주는
군!", "물, 공기, 인생" 등이 있었다. 로고도 정기적으로 수정되었
다. 1930–1940년대에는 뤼크알베르 모로Luc–Albert Moreau와
장가브리엘 도메르그Jean–Gabriel Domergue 같은 프랑스 일러스
트레이터들이 로고를 재작업했고, 1969년에는 살바도르 달리가
『피가로』지에 실릴 전면 광고를 디자인했다. 최근에 오길비 앤 매
더가 진행한 인터넷 광고는 라벨에 있는 'Perrier'를 'Sexier(더 섹
시한)', 'Crazier(더 열광적인)', 'Flirtier(더 관능적인)' 등으로 바꾸어 내
보내기도 했다. 이러한 전략들은 그 정도 변화에는 끄떡없는, 페리
에 라벨이 가진 지속적인 힘에 대한 광고주들의 믿음을 보여 준다.

185쪽

제16회 빈 분리파 전시회

Secession 16. Ausstellung

포스터

알프레드 롤러Alfred Roller(1864~1935)

알프레드 롤러가 《제16회 빈 분리파 전시회》를 위해 디자인한 포스터는 다른 분리파 디자인들과 마찬가지로 추상주의의 지평을 극단으로까지 넓혀 나갔다. 감각 있는 활자 디자인이 특히 그러했다. 롤러는 빈 분리파의 중요 인물로서, 벽화와 전시회 설치를 디자인하고 분리파 잡지 『성스러운 봄』의 편집과 삽화에 참여하고 네 번의 전시회 포스터를 디자인했다. 빈 분리파의 새로운 수장으로 선출된 후 1902년 《제14회 빈 분리파 전시회》 포스터 디자인에는 자신의 벽 장식 〈가라앉는 밤〉의 일부를 기반으로 사용했다.

빈 분리파는 퀸스틀러하우스 예술가들의 보수주의에 반대하여 1897년 창설된 단체였다. 같은 이념을 가진 예술가들인 구스타프 클림트, 콜로만 모저, 요제프 마리아 올브리히 그리고 롤러 등으로 구성되었다. 분리파의 초대 수장이던 클림트는 1898년의 《제1회 빈 분리파 전시회》 포스터를 디자인했다. 이후 오랫동안 이어진 분리파 전시회는 매번 분리파 멤버가 디자인한 포스터를 통해 홍보되었다. 올브리히가 설계한 분리파 전시관에서 분리파의 두 번째 전시회가 개최되었고 이곳은 포스터 속에 그림으로 등장하기도 했다.

제16회 전시회는 빈 분리파 예술가들이 가장 야심 차게 준비한 전시회였다. 이들은 프랑스 인상주의와 후기 인상주의 작품을 대거 공수하여 함께 전시했다. 그러나 롤러가 만든 길고 좁은 이 포스터는 전시회 주제를 전혀 언급하지 않은 추상적인 디자인이다. 가장 두드러진 특징은 활기찬 느낌을 주는 양식화된 레터링이다. 분리파를 상징하는 무늬인 '세 개의 방패'가 가득한 배경 위로 단어 '제체시온Secession(분리파)'의 S자 3개가 아래로 길게 늘어서 있다. 아래쪽에서 S자를 받치고 있는 장식적인 검은색 글자들은 전시회 개최 일정을 알려 준다. 읽기는 거의 불가능하지만 단순하되 솜씨 좋게 디자인된 글자들로 아르누보 서체들을 떠올리게 한다.

롤러의 포스터는 웨스 윌슨Wes Wilson과 같은 샌프란시스코 디자이너들이 만든 1960년대의 사이키델릭 포스터에 큰 영향을 주었다(*사이키델릭 아트: 1960년대 히피 문화의 여파로 생겨난, 환각적 도취 상태를 표현한 예술. 풍부한 색채와 유기적 곡선 등이 특징임). 롤러는 구스타프 말러와 친분을 쌓으며 공연 무대 디자이너로서도 명성을 쌓았다.

264쪽

시트로엥

Citroën

로고

앙드레 시트로엥André Citroën(1878~1935)

프랑스에서 가장 유명한 자동차 회사 시트로엥은 '더블 셰브런' 무늬 덕분에 브랜드와 뗄 수 없다. 게다가 융통성도 뛰어난 로고를 갖게 되었다. 1903년 파리의 기어 제작업체 앙그르나주 시트로엥Engrenages Citroën이 파란색과 노란색으로 된 헤링본 무늬를 트레이드마크로 채택한 이래 시트로엥 로고는 많은 변화를 거쳐 왔다. 빨간색과 흰색으로 이루어진 현재의 로고는 1985년 만들어진 것이다.

이러한 로고가 만들어진 데 중요한 계기가 된 것은 앙드레 시트로엥의 발견이었다. 그는 폴란드를 방문했다가 곡물 분쇄에 사용되는 V자 형태의 더블 헬리컬 기어를 보게 되었고 이것으로 자동차 기어박스를 크게 개선할 수 있음을 발견한 것이다. 불과 스물세 살의 나이에 앙드레는 더블 헬리컬 기어의 특허를 출원했다. 이 기어 톱니의 경사진 각도 덕분에 오늘날 시트로엥뿐 아니라 대부분의 자동차들에 사용되는 클러치가 좀 더 부드럽고 수월하게 작동될 수 있다. 셰브런 무늬 양끝이 뾰족한 이유는 분명하지 않다. 일설에 의하면 시트로엥이 프리메이슨의 일원이며 이 헤링본 무늬는 프리메이슨을 상징하는 건축 도구 중 하나인 컴퍼스를 암시한다고 한다. 군대 계급장처럼 두 개의 셰브런이 들어간 로고는 트락시옹 아방(1934)과 2CV(1948) 등 초기 시트로엥 모델에 주로 사용되었다. 1950년대의 대표 모델인 DS 시리즈에서는 두 개의 작은 금박 셰브런을 차체 뒤에만 부착하고, 곡선미가 뛰어난 보닛 부분은 조약돌처럼 매끈하고 군더더기 없이 놔두었다.

오늘날 이 트레이드마크는 차체에 마치 파 넣은 것처럼 오목하게 들어가 있어, 시트로엥 자동차의 공기 역학적 디자인과 잘 융화된다. 2007년 C-크로스오버 모델에 적용된 일명 '날개 달린' 셰브런은 두 개의 가느다란 크롬 막대처럼 보이는데, 이는 보닛과 공기 흡입구를 구분 짓는 역할을 하게 되어 셰브런 하나는 엔진 옆 뜨거운 부분에, 다른 하나는 통풍구 옆 시원한 부분에 부착되었다. 이러한 혁신적인 디자인들은 시트로엥 디자이너들이 회사의 유명한 상징물이 지속적으로 그리고 새로운 모습으로 존재할 수 있도록 애쓰고 있음을 보여 준다.

470쪽

도브스 출판사 성경
Doves Press Bible

서적

토머스 제임스 코브던샌더슨Thomas James Cobden-Sanderson(1840–1922), 에드워드 존스턴Edward Johnston(1872–1944)

토머스 제임스 코브던샌더슨과 판화가이자 타이포그래퍼인 에머리 워커Emery Walker는 오직 타이포그래피만으로 아름다움을 발산하는 책을 만들려고 했다. 이미 도브스 제본소를 설립했던 이들은 1900년 런던 해머스미스에 도브스 출판사를 설립했다. 가까운 곳에 자리한 윌리엄 모리스의 켈름스콧 출판사와 비슷한 방향성을 가진 출판사로, 타이포그래피와 캘리그래피 사이의 관계성을 회복하는 것을 목표로 했다. 1900년부터 1917년까지 도브스 출판사는 비슷한 레이아웃으로 된 50여 종의 책을 출간했다. 그중 성경은 이들의 걸작이다.

코브던샌더슨은 『도브스 출판사 성경』을 위해 새로운 서체를 디자인했다. '도브스 서체'로 불리는 이 서체는 니콜라 장송의 15세기 베네치안체를 기반으로 만든 로만체다. 머리글자는 캘리그래피인 에드워드 존스턴이 손으로 그렸다. 글자의 아름다움이 손상되지 않도록 어떤 장식이나 삽화도 넣지 않았으며 매우 세심한 주의를 기울여 수제 종이에 인쇄했다. 양쪽 정렬된 텍스트는 전통적인 비율의 여백 안에 조밀하게 배치했다. 단어 사이 간격을 고르게 하기 위하여 필요한 경우엔 앰퍼샌드(&) 기호를 사용했고, 들여쓰기 대신 단락 부호를 사용하여 가로로 긴 여백이 생기지 않도록 했다. 「창세기」 도입부에 길게 늘어뜨린 'I'를 넣은 것에서 볼 수 있듯이, 각각의 챕터는 존스턴이 디자인한 머리글자로 시작한다. 아름다운 색과 모양을 지닌 이 커다란 대문자로 첫머리가 시작된 뒤, 그 뒤로는 대문자로 된 네 줄의 글이 이어진다. 이러한 방식을 적용함으로써 페이지들은 매우 아름다우면서도 잘 통제되어 있다. 대형 4절판 5권으로 이루어진 『도브스 출판사 성경』은 기품과 절제미를 보여 주는 기념비적인 출판물로 20세기 초 미국과 유럽에서 일어난 타이포그래피 개혁에 영향을 주었다.

도브스 출판사로부터 영감을 받아 탁월한 업적을 보인 이들로는 아든 출판사의 버나드 헨리 뉴디게이트Bernard Henry Newdigate와 애쉔델 출판사의 C. H. 세인트 존 혼비C. H. St. John Hornby가 있다. 도브스는 독일에도 영향을 미쳐서 라이프치히의 인젤 출판사는 독일 고전 작품에 존스턴과 에릭 길의 캘리그래피를 더하여 좋은 품질의 저렴한 책을 만들었다.

308쪽

바이엘
Bayer

로고

작가 논란 있음

바이엘의 로고는 오늘날까지 사용되고 있는 매우 오래된 상표 중 하나로 원 안에 회사명 'BAYER'을 십자 모양으로 배치한 것이다. 보는 순간 브랜드와 제품을 즉각적으로 떠올리게 되는, 단순하면서도 기능적인 그래픽 디자인이다.

일설에 따르면, 이 로고는 바이엘 사의 과학 부서에서 근무하던 한스 슈나이더Hans Schneider가 만든 것이라고 한다. 1900년 어느 회의에 참여한 한스가 종이에 'BAYER'를 쓰면서 'Y'에서 교차되도록 두 번 적었고 이것이 로고가 되었다는 것이다. 다른 주장에 의하면 1890년대 미국에서 바이엘 제품을 판매하던 슈바이처 박사Dr. Schweizer가 바이엘 사의 레터헤드로 사용하기 위해 고안한 도장 디자인이라고 한다. 회사의 풀 네임이 '파르벤파브리켄 포르믈스 프리드리히 바이엘 사'로, 사업하기에 길고 불편했기 때문이라고 한다. 첫 번째 주장이 더 설득력을 얻고 있지만, 어느 것이 사실이든 이 새로운 로고는 기존 로고를 점차 대체해 갔다. 원래의 로고는 사자가 석쇠를 잡고 있는 그림으로, 성 로렌스가 순교할 때 사용된 석쇠를 나타낸 것이었다. 이는 당시 바이엘 사가 자리하고 있던 독일 엘버펠트의 문장紋章을 바탕으로 디자인한 것이었다. 새로운 로고는 1910년부터, 포장되지 않은 채로 약사와 의사를 통해 판매되던 바이엘의 아스피린 알약에 새겨지게 되었다. 제1차 세계 대전 후 바이엘의 이름과 상표를 포함한 자산이 몰수되었다가, 20세기 중반 다시 바이엘이란 이름으로 등장하여 1994년 이름과 상표를 되찾았다. 약간 기울어져 있던 로고 글자가 지금 모습처럼 현대화된 것은 1929년이다.

독일 레버쿠젠에 있는 바이엘 본사 건물 위에는 직경 72m의 바이엘 로고 전광판이 세워져 있다. 1933년에 세워졌던 원래의 전광판도 이곳에 있었다. 다른 많은 상표들과 달리, 바이엘 로고는 어떤 크기로 만들어지든 잘 먹히는 디자인임을 알 수 있다. 뛰어난 융통성으로 오랜 기간 유지되어 온 상표이지만 2002년에 업데이트된 디자인이 도입되었다. 파란색과 녹색으로 원을 색칠하여 삼차원 효과를 준 것으로 겉포장에 많이 사용된다. 생산 기술이 발전하면 그에 따라 로고도 수정되는 것이 흔한 일이기는 하지만, 큰 성공을 거둔 로고가 명료함을 잃게 된 점은 역설적이다.

129쪽

레드 레터 셰익스피어
The Red Letter Shakespeare
서적
탤윈 모리스Talwin Morris(1865–1911)

블래키 앤드 선Blackie & Son 출판사가 『레드 레터 셰익스피어』 시리즈를 출시했을 때는 식자율이 증가하고 이에 따라 고전 문학의 보급판에 대한 수요가 증가하던 시기였다. 동시에 기술 발달로 품질 좋은 책을 보다 경제적으로 출판할 수 있게 된 때이기도 했다.

블래키 출판사의 아트 디렉터로서 도서의 예술적 이미지를 구축할 임무를 맡게 된 탤윈 모리스는 찰스 레니 매킨토시의 동료이자 인정받는 디자이너였다. 모리스는 전통적 취향에 도전하는 동시에 일반 대중에게 아름답게 디자인된 포켓북을 만들어 주어야 했다. 글래스고 양식에서 볼 때 아름다움이란 지면을 우아하게 배치함으로써 생겨나는 것이었다. 이는 유동적인 선들로 이루어지는 구조를 기반으로 하며 유기적인 형태 혹은 신비로운 켈트 상징과 자주 결합되었다. 『레드 레터 셰익스피어』 시리즈에서는 각 권을 통해 반복되는 기본 유형에 이러한 요소들이 내재되어 있다. 표지, 책등, 면지, 반표제, 속표지들, 심지어 도입부의 붉은 대문자 머리글자까지 모두 다양한 타원 무늬로 장식되어 있다. 대부분 계란 형태와 약간 굽은 세로선이 함께 어우러진 모양이며, 이러한 무늬는 사각 틀을 겹친 듯한 테두리 안에 자리 잡고 있다.

『레드 레터 셰익스피어』 시리즈 표지들의 통일성은 모리스 특유의 레터링 그리고 상단의 사각 틀에서 나온다. 제목을 넣는 사각 틀의 높이가 고정되어 있어서 각기 다른 길이의 제목을 넣어도 표지들이 모두 통일되어 보이는 것이다. 이는 시각적으로도 만족스럽고 경제적으로도 효율적인 디자인이다. 표지는 세 가지 형태로 만들어졌다. 금색 글자를 새긴 붉은 모조 가죽 표지, 붉은 직물 표지, 그리고 블래키의 자회사 그레셤 출판사가 만든 것으로 풀색·주황색 글자와 무늬를 새긴 흰 직물 표지였다.

『레드 레터 셰익스피어』와 같은 표준화된 판형은 옥스퍼드 대학교 출판사가 1901년부터 출간한 『월드 클래식』과 덴트 출판사가 1906년부터 출간한 『에브리맨스 라이브러리』에 사용되며 큰 성공을 거두었다. 표준화된 판형은 보다 저렴한 도서의 출판을 촉진한 동시에 시각적 아이덴티티를 강화해 주었다. 무엇보다 모리스의 『레드 레터 셰익스피어』는 책을 구매하는 사람들이 훌륭한 디자인에 익숙해지게 해 주었다.

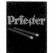

147쪽

프리스터
Priester
포스터
루치안 베른하르트Lucian Bernhard(1883–1972)

유난히 빈 공간이 많이 보이는 프리스터 성냥 회사 포스터는 두 개의 성냥개비와 상표명으로만 이루어져 있다. 네 가지 단색을 이용해 기본적이고 다소 추상적인 형태들을 만들어, 구성 요소들을 가장 단순한 방법으로 표현했다. 군더더기 없는 디자인은 사물을 단순한 색면으로 표현한 베거스태프 형제의 초기 디자인들을 떠올리게 한다.

베른하르트는 원래 시인이 되고자 했고, 이 포스터는 공모전에 제출하기 위해 급히 완성한 것일 뿐 오래 고심한 결과물은 아니었다. 원래는 시가와 무희들을 그려 넣은 좀 더 상세한 그림이었으나 베른하르트의 친구가 이를 보고 시가 광고 포스터로 오인하자, 베른하르트는 불필요한 요소들을 제거해 버렸다. 이렇게 탄생한 최종 디자인은 문화나 언어에 상관없이 메시지를 즉각적이고 효율적으로 전달한다. '다른 조건이 동일하다면, 단순한 것이 복잡한 것보다 항상 더 낫다'는 '오컴의 면도날' 법칙을 증명하는 듯하다. 이러한 접근 방식은 그래픽 디자인 분야에서 거의 20세기 내내 유행하였으며, 시각적으로 혼란을 주는 요소가 적을수록 더 명확하고 효과적인 메시지가 된다는 신념을 담고 있다.

밝은색으로 칠한 두 개의 성냥개비 머리는 이 포스터에서 가장 두드러지는 부분이다. 그리고 보는 이의 시선은 자연스럽게 상표명으로 이어진다. 이는 베른하르트가 1912년에 그린 슈틸러Stiller 구두 회사 포스터와 유사한 방식이다. 이렇게 상품과 단어를 나란히 배치하는 단순한 방식은 '자흐플라카트(상품 포스터)'라고 알려지게 되었으며, 한스 루디 에르트Hans Rudi Erdt를 비롯한 다른 예술가들도 이러한 방식에 동참했다. 베른하르트와 에르트는 베를린의 인쇄 회사 홀러바움 운트 슈미트와 계약을 맺고 포스터를 디자인했고, 이들의 작품은 이후 플라칫스틸Plakatstil(포스터 스타일)이라 불린 작품 양식에 추진력을 제공해 주었다. 물론 베른하르트의 프리스터 포스터가 그 첫 번째 예였다.

507쪽

취리히 세탁 회사

Waschanstalt Zürich AG

포스터

로베르트 하르트마이어Robert Hardmeyer(1876–1919)

347쪽

누가 당신의 돈을 차지하는가("권력의 고리")

Who Gets Your Money ("Ring of Power")

정보 디자인

존 캠벨 코리John Campbell Cory(1867–1925)

어느 날 밤 수탉 한 마리가 시내로 나가 뽐내며 활보할 준비를 한다. 암탉들의 관심을 끌기 위해 말쑥하게 차려입은 것은 갓 세탁하여 풀을 먹인, 깃 높은 턱시도 셔츠다. 빨간 단추가 그의 불타는 듯한 볏과 잘 어울린다. 매우 초현실적인 이 포스터는 스위스의 '취리히 세탁 회사' 광고 포스터다. 포스터는 센세이션을 일으켰고 디자이너인 로베르트 하르트마이어는 스위스 포스터 디자인 부흥에 핵심 역할을 하게 되었다.

그러나 하르트마이어가 스위스 그래픽 디자인에 기여한 공로는 거의 주목받지 못했다. 원래 풍경화가로서 교육을 받았던 하르트마이어는 아동 도서에 삽화를 그리고 포스터 디자인을 하면서 생계를 꾸려 나갔다. 수탉이 지팡이를 들고 있는 그림도 사실은 취리히 세탁 회사를 위해 디자인한 것이 아니었다. 이 포스터를 인쇄한 요한 E. 볼펜스베르거가 설명한 바에 따르면, 1904년 하르트마이어가 대강 그린 수채화 한 점을 인쇄소로 가져왔고, 그 수채화에 검은색과 노란색 배경을 비롯한 몇 가지 특징을 더하여 석판화를 만들어 냈다.

볼펜스베르거가 향후 프로젝트에 사용하기 위해 하르트마이어의 그림을 샀을 가능성이 크다. 그림 원본이 만들어진 지 얼마 후, 취리히 세탁 회사가 볼펜스베르거에게 광고 포스터를 의뢰했고 이 회사는 하르트마이어의 이미지를 선택했다. 아마도 어두운 배경과 대비되는 수탉의 새하얀 셔츠 덕분이었을 것이다. 볼펜스베르거는 셔츠 일부분을 잘라 내고 외곽선을 강조했으며 그림 아래쪽에 회사명을 넣었다. 이는 흔한 관행이었다. 석판화 인쇄업자들은 자신들이 생산하는 제품의 디자인에 막대한 영향을 미쳤고, 그들은 적절하다고 판단하는 대로 포스터들을 변경했다. 디자이너의 서명보다 판권 표시가 우선이었고, 실제로 하르트마이어의 서명은 최종 디자인에서 삭제되었다. 그의 사망 소식조차 거의 주목받지 못했다.

그럼에도 불구하고 하르트마이어의 인상적인 디자인은 대중의 기억에 강렬하게 각인되었다. 그가 사망한 지 40년 후인 1959년 취리히 응용 미술 박물관에서 열린 포스터 전시회에서 비로소 하르트마이어는 '포스터 디자인의 대가'라는 찬사를 받았다. 하르트마이어가 디자인한 '수탉 신사'는 한 세기가 넘도록 취리히 세탁 회사의 상징으로 사용되었다.

존 캠벨 코리는 1912년 펴낸 책 『만화가의 예술』에서 일러스트레이터들에게 조언하기를, 강력한 하나의 중심 주제를 이용하여 "요점을 한눈에 전달"하라고 했다. 하지만 1906년 6월 24일자 『뉴욕 월드』 일요판에 실린 이 다이어그램에서, 코리는 자신의 조언과는 반대로 다초점에 폭로적인 정보 그래픽을 선보였다.

일러스트레이터이자 디자이너인 코리는 조셉 퓰리처가 발행하는 인기 신문 『뉴욕 월드』에서 헤드라인 글자를 디자인하면서 이 신문의 반부패 및 포퓰리즘 정책에 완벽히 동의했다. 코리가 그린 이 다이어그램 안에 있는 이름들은 당시 미국 산업계의 거물들인 J. P. 모건, 존 D. 록펠러, 토머스 F. 라이언이다. 비스킷에서 무선 전신에 이르기까지 당시의 모든 제품과 서비스가 원을 따라 둥글게 적혀 있다. 각각의 제품과 서비스는 적어도 한 명, 때로는 세 명의 거물과 선으로 연결되어 있다. 함께 실린 기사에 나오는 존스 씨와 같은 일반 시민의 소비 패턴을 들여다보면, 이 거물들이 독점하고 있는 제품·서비스망에 끊임없이 돈을 지불하면서 하루를 보내고 있음을 알 수 있다.

복잡한 연관성을 원 안에 빽빽하게 표현하여 상당히 많은 정보를 담고 있는 디자인이다. 오늘날의 상세한 분류 기준으로 보면 형태상으로는 방사형 다이어그램, 기능상으로는 네트워크 다이어그램이다. 순전히 요소들 간의 관계만을 나타내며 수량에 대해서는 언급하지 않는다. 만화가로서 코리가 그린 캐리커처들은 전통적인 모습이었지만, 경제적 관계를 나타낸 이 다이어그램만큼은 매우 독특했다. 그는 정보 디자인이 한 단계 올라설 수 있도록 방향성을 제시했다. 그뿐만 아니라, 지정학적·경제적 영향력을 나타내는 복잡한 다이어그램들을 고안한 마크 롬바디Mark Lombardi와 같은 후대 예술가들에게 형태적이고 개념적인 정보 디자인 영역을 구축해 주었다. 코리의 다이어그램은 놀라울 정도로 현대적이다.

코리의 다이어그램이 지금까지 남아 있는 것은 니콜슨 베이커Nicholson Baker와 그의 부인 마거릿 브렌타노Margaret Brentano 덕분이다. 이 부부는 코리의 다이어그램을 포함해 『뉴욕 월드』에 실렸던 많은 디자인 작품들이 폐기되려는 것을 알고 이를 구해냈고, 2005년 『더 월드 온 선데이』를 출간했다. 어쩌면 잊혔을 보물과도 같은 작품들은 이들 덕분에 살아남을 수 있었다.

237쪽

박쥐

Die Fledermaus

포스터

베르톨트 뢰플러Berthold Löffler(1874~1960)

246쪽

아에게

AEG

아이덴티티

페터 베렌스Peter Behrens(1868~1940)

빈의 캐른트너 거리 33번지에 자리한 카바레 박쥐는 1907년 문을 열었다. '독자적인 예술 원칙을 사용하여 거의 잊힌 원래의 카바레 개념을 되살리고, 이를 확장하며 발전시킨다. 그동안 잘못 적용되었던 수많은 방법들에는 신경 쓰지 않는다'라는 목표와 함께였다. 빈 공방의 주요 후원자인 프리츠 배른도르퍼Fritz Wärndorfer가 카바레 개업을 적극 권했으며 빈 공방은 이 카바레를 예술품의 완전체로 여겼다. 건물부터 조명과 식기류까지 모든 요소들이 특별하게 디자인되었다. 요제프 호프만은 극장, 객석, 식기류를 맡았고 베르톨트 뢰플러는 객석을 위한 두 개의 채색화를 디자인했다. 뢰플러는 빈 도자기 공방 동료인 미카엘 포볼니Michael Powolny와 함께 약 7천 개의 마욜리카(*르네상스 시기 이탈리아에서 발달한 도기. 흰 바탕에 여러 색깔로 무늬를 그린 것이 특징임) 타일로 된 모자이크 벽화도 제작했다.

〈박쥐〉 포스터는 뢰플러가 카바레 개업 홍보용으로 그린 것이다. 단순한 색면과 검은 윤곽선으로 이루어져 있는데, 이는 화려한 장식이 돋보이는 빈 분리파의 포스터로부터 급진적으로 벗어난 스타일이었다. 레터링은 산세리프체로 디자인하였으며 특별히 유기적이거나 자유롭게 흐르는 느낌을 주지는 않는다. 다만 '박쥐'라는 단어 'FLEDERMAUS'의 'E'와 'F' 그리고 특히 눈에 띄는 'S'는 예외적이다. 'E'와 'F'의 가로획은 살짝 곡선을 그린다. 반면 'S'는 나선형을 그리면서 급강하하는데, 긴 단어가 모두 한 줄에 들어가도록 할 뿐 아니라 보는 이의 시선을 아래쪽에 있는 가면 이미지로 끌어내리는 역할도 한다. 이 포스터는 엽서로 재생산되어 빈 공방에서 판매되었다.

뢰플러의 〈박쥐〉 포스터는 루치안 베른하르트와 루트비히 홀바인Ludwig Hohlwein 등 동시대의 독일 인상주의 디자이너들이 그린 자흐플라카트(상품 포스터)와는 다르다. 또한 빈 분리파의 근엄한 상징주의로부터도 벗어나 있다. 간결한 디자인의 〈박쥐〉 포스터는 이 미술 양식들 간의 중요한 다리 역할을 했다.

페터 베렌스가 디자인한 벌집 모양의 아에게(종합 전기 회사) 로고는 벌집의 활동성·복잡성을 질서·합리주의·신중함과 결합시킨 디자인이다. 오늘날 아에게의 트레이드마크는 바뀌었지만 베렌스가 디자인한 서체는 여전히 쓰이고 있다.

1907년, 선견지명이 있던 아에게의 임원 에밀 라테나우Emil Rathenau는 베렌스를 회사의 예술 고문으로 고용했다. 베렌스는 당시 결성된 독일 베르크분트, 즉 독일 공작 연맹의 창립 멤버였다. 독일 공작 연맹은 '예술과 기술의 결합'을 지지하는 디자이너들·건축가들·산업가들의 연합으로 '게잠쿨투르(총체적 문화)'라 불리는, '인간이 만든 환경에 존재하는 새롭고 보편적인 문화'를 옹호했다. 공작 연맹 멤버들은 디자인을 합리화하여 다양한 구성 요소들을 질서 있고 일관성 있는 전체로 통합하는 시스템을 구현하려 노력했다.

베렌스는 아에게를 위한 작업에서 공작 연맹이 내세우는 통합의 철학을 시험했다. 기존 아에게 로고를 벌집 모양이 둘러싼 로고로 다시 디자인했고, 당시 인기 있던 아르누보 서체 대신 로만체의 세리프 대문자를 선택하여 명료함과 안정감을 전달했다. 베렌스는 J. L. 마티외 라우에릭스J. L. Mathieu Lauweriks의 기하학적 구성에 관한 연구에 영향을 받아 디자인에 '그리드'를 적용했다. 기하학적 구조의 기본이 되는 그리드는 그래픽 요소들의 배치를 정돈해 주었다. 1912년 베렌스는 아에게 로고를 다시 디자인했다. 기존 서체를 그대로 사용하되 육각형 틀을 들어내고 이니셜을 바깥으로 꺼내어 가로로 배치했다.

베렌스의 손이 닿은 것은 아에게 트레이드마크뿐이 아니었다. 그는 아에게의 고문으로서 광고 캠페인, 제품 디자인, 건축에까지 참여했다. 여기에 실린 〈아에게 금속 필라멘트 전구〉(1910) 포스터를 비롯해 베렌스가 만든 광고들은 그의 로고 수정 작업과 함께 아에게의 기업 아이덴티티를 이루었으며, 이는 최초의 기업 아이덴티티 프로그램으로 인정받고 있다. 아에게 비주얼 아이덴티티의 모든 요소를 조화롭게 구성한 베렌스의 업적은 50년 후 기업 아이덴티티 프로그램들이 프로그램의 기본 요소인 로고, 동일한 서체, 표준화된 구성 방식을 확립하는 데에 도움을 주었다. 이러한 이유로 베렌스는 '기업 디자인'을 최초로 고안한 사람으로 평가받는다.

190쪽

차라투스트라는 이렇게 말했다

Also Sprach Zarathustra

서적

앙리 반 데 벨데Henry van de Velde(1863-1957)

앙리 반 데 벨데는 니체의 『차라투스트라는 이렇게 말했다』 신판을 디자인했다. 특히 제목 페이지는 아르누보 선구자가 그린 아르누보 디자인의 훌륭한 예로 꼽힌다. 반 데 벨데의 책 디자인은 전통적인 예술 공예와 근대 상공업을 조화시키려는 시도를 보여 주었으며 이는 반 데 벨데가 속한 독일 공작 연맹의 과제이기도 했다.

벨기에 건축가인 반 데 벨데는 윌리엄 모리스와 영국 아트 앤드 크래프트 운동의 영향을 받았다. 그는 모든 영역에서 장식 예술의 기술과 아름다움을 재발견하려 노력했으며 장식적인 패턴을 옹호하는 새로운 스타일을 확립하고자 했다. 그러면서도 독일 공작 연맹의 일원으로서 이러한 미학을 현대 기계 인쇄술과 결합하는 것을 목표로 삼았다. 『차라투스트라는 이렇게 말했다』는 도덕, 종교, 기타 철학적 주제에 대한 니체의 생각을 보여 주는 독창적인 작품이었고, 반 데 벨데는 이 대량 생산 출판물에 자신의 아르누보 양식을 융합했다. 반 데 벨데는 이 디자인 프로젝트를 게잠트쿤스트베르크, 즉 종합 예술 작품이라 여기고 제목 페이지뿐 아니라 표지, 면지, 그리고 본문 페이지의 금색 장식까지 디자인했다. 그 결과 중세의 채식 필사본을 떠올리게 하는 작품이 탄생했다. 특히 제목 페이지는 정교한 기하학적 구조, 농후한 색채, 그 안에 어우러진 세리프체 대문자 글씨가 돋보인다. 책 디자인에서 패턴과 장식이 갖는 가치를 널리 알린 디자인이다.

그 자체로 이미 확고한 지위를 얻은 니체의 글은 반 데 벨데의 디자인이 주는 강렬한 효과를 더욱 강조해 주었을 뿐 아니라 그의 그래픽 양식이 유럽 전역에 퍼지는 데에도 도움을 주었다.

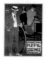

56쪽

켈 의류

Confection Kehl

포스터

루트비히 홀바인Ludwig Hohlwein(1874-1949)

루트비히 홀바인이 스위스 남성복 회사 PKZ(회사 창립자 폴 켈Paul Kehl과 의류 생산지인 취리히Zürich의 약자)를 위해 디자인한 포스터는 그의 거장다운 솜씨를 잘 보여 준다. 당시는 홀바인이 뮌헨에서 포스터 예술가로서 막 명성을 쌓기 시작한 때였다. 그와 동시대의 독일 예술가 루카인 베른하르트와 마찬가지로, 홀바인은 베거스태프 형제의 선구적인 광고 디자인에서 영향을 받았다. 영국 그래픽 디자이너들인 베거스태프 형제는 대담한 평면성이 돋보이는 포스터로 유명했다. 홀바인이 포스터에서 어슴푸레하게 표현한 세 인물에서 드러나는 장식적인 개성은 이후 홀바인 작품의 전형적인 특징이 되었다.

포스터 속에서 앞쪽에 서 있는 말쑥하게 차려입은 남자는 루체른의 PKZ 상점에서 구입한 옷을 입고 있음을 은연중에 풍긴다. 남자의 스포티한 스타일, 튼튼한 구두, 그리고 가슴을 가로지르는 가죽 끈은 그가 경마장에 있음을 암시한다. 뒤쪽에 마차를 끄는 남자 또한 PKZ 의류를 입고 있다. 둘은 판판한 무늬의 양복과 코트를 입었는데 마치 재단하지 않은 옷처럼 전체가 한 판으로 그려졌다. 인물들의 얼굴은 매우 단순하게 표현되었지만 모자 그림자로 인해 두드러진다. 이는 모두 이 시기 홀바인의 작품들에 나타나는 특징이다. 텍스트는 사각 틀 안에 넣어 전체 디자인에 영향을 주지 않고 다른 내용으로 바꿀 수도 있게 만들었다. 이 포스터는 PKZ가 의뢰한 포스터들 중 초기 작품이다. 이후로도 PKZ는 신진 포스터 예술가들의 재능을 빌려 많은 PKZ 포스터를 디자인했다.

승마 애호가로 알려진 홀바인은 자신의 디자인에 말을 많이 그려 넣었다. 인테리어 디자이너 및 건축가로 일을 시작했다가 그래픽 아트로 진로를 바꾸었고, 많은 작품을 남겼을 뿐더러 영향력이 막대한 20세기 포스터 예술가로 이름을 날렸다. 당시 포스터 디자인을 전문으로 다루던 잡지 『다스 플라카트』는 1913년에 한 호 전체를 홀바인의 작품으로 채우기도 했다.

133쪽

목화 따는 사람

Baumwollpflückerin

포스터

오스카어 코코슈카Oskar Kokoschka(1886~1980)

1908년 빈에서 열린 전시회 《쿤스트사우》는 회화, 인테리어 디자인, 무대 예술 등 각종 예술과 디자인을 망라했다. 이 전시회 포스터를 디자인한 오스카어 코코슈카도 자신의 많은 작품들에서 다양한 매체를 결합했다. 코코슈카는 빈 응용미술학교 학생이던 때 이 전시회 포스터를 디자인했다.

제1차 세계대전이 발발하기 전 빈은 번창하는 문화 중심지였으며 예술가들, 작곡가들, 그리고 지그문트 프로이트 같은 선구적인 인물들의 본거지였다. 당시 코코슈카에게 중요한 영향을 끼친 상징주의 화가 구스타프 클림트는 그의 유명한 작품들을 《쿤스트사우》에 전시했으며 그중 〈키스〉(1907~1908)가 가장 주목받았다. 코코슈카가 이 전시회를 위해 그린 포스터의 제목은 〈목화 따는 사람〉이다. 유겐트슈틸 양식으로 대담하게 그려 이 포스터는 각이 진 선을 사용한 것, 그리고 숫자와 두꺼운 산세리프 레터링이 장식적인 그림과 잘 어우러지는 것이 특징이다. 이는 클림트의 모자이크 같은 화풍에서 영향을 받았음을 보여 준다. 포스터는 채색 석판화로 인쇄되었다. 채색 석판화는 당시 널리 사용되던 기법으로 선명한 디자인 표현에 특히 적합했다.

포스터 속 목화 따는 여인은 툭 비어져 나온 선들로 표현되었다. 그럼에도 그녀가 목화송이를 따려고 하는 순간은 몽환적이고 부드러운 분위기를 자아내며, 여인은 복잡한 배경과 달리 평온하게 느껴진다. 이러한 점에서 이 포스터는 코코슈카가 이듬해 《국제 쿤스트사우》 전시회에서 발표한 〈살인자, 여인들의 희망〉 희곡 포스터와 뚜렷한 대조를 이룬다. 〈살인자, 여인들의 희망〉 포스터의 음울하고 고뇌에 찬 인물은 고전적 주제인 피에타를 연상시키며, 프랜시스 베이컨 같은 후대 예술가들의 작품을 예견하는 듯하다.

〈목화 따는 사람〉 포스터는 코코슈카가 예술가로서 독자적인 시각 언어를 확립하고 다양한 스타일과 이미지를 실험하던 초기 활동을 잘 보여 주는 작품이다.

178쪽

7세그먼트 디스플레이

Seven-Segment Display

서체

프랭크 W. 우드Frank W. Wood(연도 미상)

1970년대에 흔히 사용되었고 오늘날에도 널리 쓰이는 7세그먼트 디스플레이 기술은 아라비아 숫자를 표시하는 방식으로, 도트 매트릭스(*점 행렬. 작은 점의 집합으로 문자나 도형을 표현하는 방법) 시스템의 선구자다. 7세그먼트 디스플레이는 알아보기 쉬운 디지털 형태여서, 시계와 계산기에서부터 기차역 게시판과 주소 표시 장치에 이르기까지 일상의 기계 장치들에서 광범위하게 사용되어 왔다. 이름에서 알 수 있듯이 7개의 획으로 이루어진다. 각 획의 조명을 켜거나 꺼서 0에서 9까지의 숫자들, 로마자 대문자들(A, B, C, E, F, H, I, J, L, O, P, S, U, Y, Z)과 소문자들(a, b, c, d, e, g, h, I, n, o, q, r, t, u)을 나타낼 수 있다.

고안자인 프랭크 W. 우드가 1908년에 처음 특허를 출원했을 때에는 군사용 장치에 사용할 8세그먼트 방식으로, 숫자 4를 표시하기 위한 사선 획이 하나 더 있었다. 이후 50년간 7세그먼트 디스플레이는 아날로그식 전자 표시기에만 사용될 뿐 널리 쓰이지 않았다. 그러다가 몬산토Monsanto 사가 1965년부터 발광 다이오드(LEDs) 개발을 진행하여 1967년 가전제품에 상용화할 수 있게 되면서, 7세그먼트 디스플레이는 전 세계에 엄청난 문화적 충격을 주었다. 복잡한 데카트론(1940년대)과 닉시(1952) 유리관들을 사용하던 초기 컴퓨터가 7세그먼트 디스플레이를 사용하게 되었으며, 1970년대에는 액정 디스플레이(LCDs)와 형광 디스플레이(VFDs)가 개발되면서 모든 종류의 개인 전자 장비에 7세그먼트 표시 장치가 적용되었다.

7세그먼트 디스플레이는 가장 기능적이고 읽기 쉬운 표시 장치로 꼽힌다. 오래된 스타일이긴 하지만 타이포그래퍼들에게도 여전히 영감을 주고 있다. 특히 영국의 서체 디자이너 앨런 버치Alan Birch는 1981년 LCD 서체 가족을 만들었는데, 그는 1908년 우드가 특허를 출원할 당시에 있었던 8번째 획을 되살렸다. 기술에 계속 발전하는데도 7세그먼트 디스플레이가 여전히 사용되고 있는 점은 이 시스템이 가진 뛰어난 기능성을 입증한다.

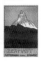

490쪽

체어마트 마터호른

Zermatt Matterhorn

포스터

에밀 카르디노Emil Cardinaux(1877–1936)

에밀 카르디노가 그린 마터호른의 위엄 있는 풍경은 최초의 진정한 현대 스위스 포스터로 널리 알려져 있다. 오랫동안 호평받아 온 스위스 포스터 디자인 전통에 시작점을 찍은 작품이다.

원래 풍경화가였던 카르디노는 스위스 예술가 페르디난트 호들러의 국가주의 예술 이념을 흡수했고, 1904년 화가 요한 에드윈 볼펜슈베르거를 소개받아 그에게서 석판 인쇄 기술에 대해 철저한 교육을 받았다. 이후 카르디노는 포스터 디자인으로 전향하여 1906년 유명한 포스터 〈베른〉을 그렸다. 이때 체어마트 관광청의 의뢰로 여섯 장의 모노카드(*카드 형태의 작은 홍보물)를 함께 디자인했는데, 그중 하나가 〈마터호른〉 포스터의 원본 이미지였다. 〈마터호른〉 포스터의 힘은 단순함에서 나온다. 원근감은 별로 없이 외곽선이 강조된 삼각형의 마터호른은 산이 화면을 지배하고 있으며, 주황색과 엷은 자주색의 조합은 이른 아침의 매혹적인 빛을 그려 낸다. 노란색과 흰색이 섞인 눈 덮인 경사면, 녹색과 검은색에 갈색을 덧칠한 언덕의 부드러운 그림자, 그리고 크라시스 기법으로 작은 반점들을 넣어 마치 돌처럼 보이는 회색 테두리에서 느껴지는 미묘한 입체감은 카르디노가 돌 위에 직접 그림을 그리는 석판 인쇄 기술에 대해 얼마나 잘 이해하고 있는지를 보여 준다. 그림 아래쪽에 주황색과 검은색으로 간결하게 쓴 산세리프 레터링은 포스터의 다른 부분들과도 잘 어울린다.

카르디노는 19세기 포스터 예술을 완벽하게 이해하고 있었지만 그의 대담하고 간결한 디자인은 오히려 독일의 자흐플라카트(상품 포스터)와 더 유사해 보이며 20세기의 회화 방식을 예기한 듯하다. 〈체어마트 마터호른〉 포스터는 나온 즉시 가치를 인정받아 많은 교실과 관공서 벽을 장식했으며 대중의 수요에 맞춰 고품질 종이에 인쇄한 고급 버전이 출시되었다. 카르디노는 상업용·정치용 포스터도 100점 넘게 디자인했지만 가장 기억할 만한 카르디노의 작품은 역시 〈체어마트 마터호른〉을 비롯한 관광포스터다.

© © © © ©
© © © © ©
© © © © ©
© © © © ©

258쪽

저작권

Copyright

상징

작가 미상

저작한 창작물과 예술 작품에 판권이 있음을 나타내는 저작권 기호는 세계적으로 잘 알려진 상징이다. 가장 잘 알려진 형태는 원 안에 산세리프체 'C'를 표기한 것인데 기원은 분명하지 않다. 참고로 소리 기록의 저작권은 원 안에 'P'를 표기한다.

저작권 기호는 1790년 미국 의회가 최초로 제정한 저작권법에서 유래했다. 이 법은 저자가 14년간 '지도, 도표, 서적'을 출판할 권리를 보호했으며 저자가 살아 있을 경우 추가로 14년을 더 연장할 수 있었다. 음악, 신문, 외국 저자의 작품에는 적용되지 않았으며 극소수의 출판물만 저작권에 등록되었다. 엄밀히 말하면 세 가지 요소, 즉 © 기호(혹은 'Copyright'이나 'Copr.'), 최초 출판 연도, 그리고 저작권자의 이름이 포함된 저작권 표시가 있을 경우에만 미국 저작권법의 보호를 받을 수 있었다. 미국이 베른 협약에 조인한 1988년 이후에는 저작권이 자동으로 설정된다.

저작권 기호는 1909년 미국 저작권법이 개정될 때 처음 언급되었다. 당시 개정안은 다양한 종류의 예술 작품에 있어 "저작권은 원 안에 글자 'C'를 넣어 표시한다…"라고 명시했다. 이 기호를 사용하는 이유는 크기가 너무 작은 예술 작품에는 저작권 용어 전체를 넣을 수 없었기 때문이다. 저작권법은 저작권 기호를 다른 형태로 변경하는 것을 금하지만, 특정 서체를 명시한 것은 아니므로 어떤 서체로든 저작권 기호를 만들 수 있다. 정확한 형태를 만들 수 없는 경우에는 괄호 안에 대문자나 소문자 C를 넣은 것으로 대체하기도 한다. 다만 저작권법이 그와 같은 대체 형태도 법적으로 유효한 것으로 인정하는지는 명확하지 않다. 시간이 흐르면서 산세리프체 C를 사용하는 고전적인 형태가 관습으로 굳어진 것으로 보인다. © 기호의 단순성, 명확성, 그리고 균형미는 왜 이 버전이 저작권 기호의 표준이자 가장 인기 있는 형태인지를 잘 보여 준다.

76쪽

옥소

Oxo

패키지 그래픽

작가 미상

옥소 큐브가 영국 가정의 기본 물품이 될 수 있었던 것은 익살스럽고 명랑한 모습의 옥소 로고, 그리고 오랫동안 방영된 TV 광고 '옥소 가족' 같은 옥소의 홍보 캠페인들 덕분이었다. 로고는 옥소 큐브가 처음 개발된 1910년 이후 그대로 유지되어 왔다. 농축 고기즙은 1840년대에 독일에서 처음 생산되어 1865년 영국에 소개되었으며, 이를 발명한 유스투스 리비히Justus Liebig의 이름을 따 '리비히 엑스트랙트'라 불렸다. 처음에는 작은 유리병에 담긴 액체 형태로 판매되다가 포장비를 줄이고 폭넓게 이용될 수 있도록 큐브 형태로 개발되었다. 1900년에 '옥소'라는 이름이 붙었는데 소를 뜻하는 단어 'ox' 혹은 선착장에 쌓인 제품 상자에 적혀 있던 글자 'oxo'에서 유래된 것으로 알려진다.

처음 판매될 때에는 빨간색과 검은색 체크무늬가 그려진 여닫이 틴 케이스에 담겨 있었고 각각의 큐브는 종이로 싸여 있었다. 1957년 새로운 제조 공정이 개발되어 개별 큐브를 포일로 쌀 수 있게 되었고 틴 케이스는 종이 상자로 바뀌어 오늘날까지 유지되고 있다. 바깥의 종이 상자와 안의 포일 포장지는 서로 유사한 디자인이지만 색깔이 반대로 들어가, 빨간 종이 상자에는 흰 글씨가, 은색 포일에는 빨간 글씨가 인쇄되어 있다.

옥소 로고는 독특한 레터링과 선명한 색상, 그리고 만화 속 얼굴을 떠올리게 하는 디자인이 특징이다. 단순하고 친근감이 드는 이 로고는 영국 디자인의 아이콘이 되었다. 옥소의 트레이드마크에는 향수를 불러일으키는 매력이 있어, 다른 브랜드 제품들과 치열하게 경쟁하는 오늘날에도 옥소 제품은 시장에서 여전히 높은 지위를 유지하고 있다.

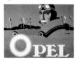

68쪽

오펠

Opel

포스터

한스 루디 에르트Hans Rudi Erdt(1883–1918)

한스 루디 에르트의 〈오펠〉 자동차 포스터는 독일에서 20세기 초부터 제1차 세계대전 이전까지 유행한 자흐플라카트의 두드러진 사례다. 믿기 어려울 만큼 단순한 방법으로 자흐플라카트 스타일을 표현해 냈다.

함축적인 메시지와 명시적인 메시지가 섞여 있는 모호성이 이 포스터의 묘한 매력이다. 자동차만 그린 것도 아니고 구입을 권하거나 요청하지도 않는다. 대신 크고 눈에 띄게 쓴 이름이 제품을 말해 준다. 멋지게 차려입은 운전자는 엄격하고 거만해 보이는 동시에 애수에 잠긴 듯 보이고, 짙은 색 배경이 코트와 깃을 영리하게 표현한다. 이는 오펠 자동차의 품위를 교묘하게 그리고 효과적으로 연상시킨다. 운전자와 포스터 배경이 서로 구분되지 않고 섞여 들게 한 기발함은 대문자 'O'를 타이어 모양인 완전한 원형으로 표현한 것에서도 볼 수 있다. 삼각형 구도를 바탕으로, 흰색을 곳곳에 분산하고 글자를 아래쪽에 수평으로 배열하여 디자인을 강조했다. 한편 코트 깃이 만드는 틱 마크(*인증 또는 확인을 나타내는 체크 표시 ✓)는 보는 이로 하여금 자신도 알지 못하는 사이에 오펠 자동차를 보증된 제품으로 느끼게 만든다.

자흐플라카트의 특징은 최소한의 그래픽 요소들을 단순하게 배치하는 것이었고 일반적으로 제품 이미지와 제품명만을 단색과 눈에 잘 띄는 레터링으로 표현했다. 에르트를 비롯해 루치안 베른하르트, 루트비히 홀바인과 같은 자흐플라카트의 대가들은 독일 광고에 활기를 불어넣었다. 1920년경 이전에는 독일에 디자인 에이전시가 없었기 때문에 이 포스터들은 대부분 인쇄업자들이 제작했다. 〈오펠〉 포스터는 유명한 석판 인쇄 회사인 홀러바움 운트 슈미트가 고객을 대신해 에르트에게 의뢰하여 제작한 것이다. 1912년 잡지 「스튜디오」는 자흐플라카트를 "온건하고 수수하며 간결한" 스타일이라고 평했으나, 이는 세련된 소비자를 겨냥한 자흐플라카트의 복합적인 접근 방식을 간과한 평가다. 자흐플라카트는 19세기 말 영국 베저스태프 형제의 작품과 20세기 중반 그래픽 디자이너 에이브럼 게임스Abram Games의 철학인 '최소한의 수단, 최대한의 의미' 사이를 잇는 가교가 되었다.

1912

196쪽

인젤-뷔허라이

Insel–Bücherei

도서 표지

안톤 키펜베르크Anton Kippenberg(1874–1950), 고타르 드 보클레르Gotthard de Beauclair(1907–1992)

1901년 설립된 인젤 출판사는 독일 도서 산업의 역사적 중심지 라이프치히에서 일어난 현대 출판의 혁명에 일조했다. 당시 라이프치히에서는 출판사 레클람Reclam과 타우흐니츠Tauchnitz가 이보다 일찍이 페이퍼백을 출간하기 시작하여, 저렴하고 쉽게 구할 수 있는 책을 원하는 학식 있는 도시 소비자들의 요구에 부응하고 있었다.

1906년 안톤 키펜베르크가 인젤 출판사에 임원으로 합류했을 당시, 인젤은 멋진 장정 안에 읽기 쉬운 타이포그래피와 정성 어린 디자인을 담은 책들로 이미 명성이 높았다. 하지만 1912년 키펜베르크가 라이너 마리아 릴케의 『기수 크리스토프 릴케의 사랑과 죽음의 노래』를 출판하면서 유럽 출판계에 새로운 개념이 탄생했으니, 바로 '인젤-뷔허라이' 컬렉션이었다. 릴케의 책은 단 3주 만에 8천 부, 1922년까지 25만 부가 판매되어 대성공을 거두었다.

'인젤-뷔허라이'는 매력적이고 수집할 가치가 있는 독특한 시리즈로, 내부 삽화들 그리고 키펜베르크가 인젤 출판사의 아트 디렉터 고타르 드 보클레르와 만든 장식적인 하드커버 표지가 특징이었다. 크라운 옥타보 판형으로 인쇄된 각 판은 1만 부에서 3만 부까지 출간되었다. 저자·제목·시리즈 번호를 나타내는 라벨은 표지에 직접 인쇄되거나 별도로 부착되었고, 1915년부터는 책등에도 약칭 제목과 번호가 인쇄된 작은 라벨이 붙었다. 두 개의 라벨과 본문은 모두 동일한 고딕체를 사용했다. 무늬가 있는 표지들 대부분은 18–19세기 이탈리아 목판화에서 따온 것이지만 예술가들에게 의뢰한 작품들도 많이 사용했다. '인젤-뷔허라이' 시리즈의 독특한 디자인 스타일은 각각의 책에서 가장 큰 매력이었다.

'인젤-뷔허라이' 시리즈는 하드커버로 출간되다가 1941년 전시의 물자 제한으로 인해 페이퍼백 형태로 바뀌었다. 프랑크푸르트로 옮겨간 인젤 출판사는 1951년 이 시리즈를 다시 하드커버로 바꾸었고, 때로는 표지에 삽화를 넣기도 했다. 하지만 라이프치히에 남아 있던 인젤 동독 지점은 변함없이 무늬 있는 종이만 표지로 사용했다. 두 곳은 1991년 재결합하여 라이프치히로 돌아갔으며 '인젤-뷔허라이' 시리즈는 오늘날까지 출판되고 있다.

1912–1914

171쪽

에델-그로테스크

Edel–Grotesk

서체

바그너 운트 슈미트Wagner & Schmidt

바우하우스 시기인 1919–1933년 독일에서는 푸투라와 딘 엥슈리프트 같은 산세리프 서체들이 인기를 끌었다. 선도적 디자이너들이 이 서체들의 현대적인 디자인과 실용성을 특히 좋아했다. 그다지 유명하지 않았던 에델-그로테스크 서체 또한 이 시기 유럽 전역에 전파되었다. 사진 식자와 디지털화의 대두로 에델-그로테스크가 자취를 감출 때까지 디자이너들은 이 서체를 매우 자주 사용했다.

바그너 운트 슈미트 활자 주조소는 1875년 라이프치히에 문을 열었다. 라이프치히는 제2차 세계대전이 일어나기 전 타이포그래피 디자인의 중심지였다. 바그너 운트 슈미트는 이곳에서 다른 회사들이 서체 주조에 사용할 매트릭스들을 제조했다. 1912년에서 1914년 사이 바그너 운트 슈미트는 루트비히 바그너Ludwig Wagner의 주도 하에 에델-그로테스크 매트릭스를 디자인했다. 하지만 바그너 운트 슈미트는 다른 주조소들을 위한 매트릭스들도 함께 만들었기 때문에, 이 시기에 출시된 다양하지만 대동소이한 산세리프 폰트들의 디자인과 보급에 에델-그로테스크가 어떤 영향을 미쳤는지는 명확하지 않다. 1907년으로 거슬러 올라가면 슈투트가르트의 C. E. 베버 주조소가 이와 매우 유사한 아우로라–그로테스크Aurora–Grotesk 서체를 만들었는데, 일부 자료에 따르면 바그너 운트 슈미트가 이 서체 개발에 영향을 주었다고 한다.

1921년 루트비히와 요하네스 바그너Johannes Wagner 형제 그리고 요하네스의 처남 빌리 야르Willy Jahr는 베를린에 북독일 활자 주조소를 설립했다. 1927년 이들은 에델-그로테스크 활자를 주조하기로 결정했다. 손 조판용으로 보급된 에델-그로테스크는 작은 인쇄물에 이상적인 선택이 되었다. 네덜란드 디자이너 핏 즈바르트Piet Zwart의 광고를 비롯하여 1930–1940년대의 수많은 광고, 명함, 편지지에 사용되었다.

1949년 요하네스는 회사를 잉골슈타트로 옮기고, 계속해서 주요 주조소들의 활자를 만들었다. 1971년 바그너가 C. E. 베버 주조소의 활자들 일부를 입수하게 되면서, 어떤 견본표에서는 두 서체를 하나의 '에델(아우로라)-그로테스크'로 합쳐서 등재하기도 한다. 바그너의 활자 주조소는 이후 타이포그래피 시장을 장악하게 된 사진 식자와 디지털 매체에 적응하지 못하여 1999년 문을 닫았다.

451쪽

올림픽 오륜

Olympic Rings

로고

피에르 쿠베르탱Pierre Frédy, Baron de Coubertin(1863-1937)

5개의 고리로 된 올림픽 로고는 전 세계 대륙과 문화를 아우르는 대회를 나타내는 매우 효과적인 상징이다. 처음 만들어진 후 한 세기가 지난 지금은 로고 모양을 살짝 바꾸거나 암시만 주어도 누구나 쉽게 알아볼 수 있어서, 디자이너들은 올림픽 로고 고유의 정체성을 유지하면서도 얼마든지 독특한 버전을 만들 수 있다.

'근대 올림픽의 아버지' 피에르 쿠베르탱은 시각 커뮤니케이션에 깊은 관심을 가지고 있었으며 올림픽이 강력한 단일 상징을 갖기를 열망했다. 1913년 쿠베르탱은 국기들에 가장 자주 사용되는 색상들을 사용하여 오륜 로고를 고안했다. 다양한 해석이 있지만 오륜의 오색은 다섯 개의 대륙을 나타내는 것으로, 그리고 고리가 서로 연결된 모습은 영원과 화합을 나타내는 것으로 여겨진다. 올림픽 로고는 1920년 안트베르펀 올림픽에서 흰 바탕의 깃발 위에 처음 등장했으며, 1928년 생모리츠 올림픽에서는 포스터에 등장했다. 이후 그래픽 디자이너들은 점차 혁신적인 방식으로 올림픽 로고를 사용해 왔다. 한 동계 올림픽 포스터에서는 오륜 로고가 눈 덮인 언덕을 활강하는 모습으로 표현되었으며, 퍼 아놀디Per Arnoldi가 1996년 덴마크 패럴림픽 위원회를 위해 디자인한 포스터에서는 고리 모양이 삼각형과 사각형 등으로 변하면서도 서로 그룹으로 엮여 있어 패럴림픽의 정신인 다양성과 독립성을 나타낸다.

그래픽 디자인이 올림픽 게임 홍보에 미친 영향은 과소평가할 수 없다. 특히 올림픽 게임 초창기에는 그 중요성이 훨씬 컸다. 올림픽 포스터가 기차역 같은 공공장소를 통해 전 세계에 배포되면서 디자이너들은 올림픽 자체뿐 아니라 주최국과 그 국가의 정치적 사안을 홍보할 기회로 올림픽 포스터를 활용했다. 덕분에 다양한 그래픽 스타일과 메시지들이 포스터와 함께 퍼져 나갈 수 있었고, 올림픽 오륜 로고는 올림픽 운동을 간단하고 깔끔하게 나타내는 시각적 상징이며, 시각적 효율성과 의미의 융통성·다양성이 잘 어우러진 디자인이다.

327쪽

크로스워드 퍼즐

Crossword Puzzle

정보 디자인

아서 윈Arthur Wynne(1862-1945)

크로스워드 퍼즐이 세상에 처음 소개된 것은 1913년 12월 21일, 아서 윈에 의해서였다. 리버풀 출신으로 뉴욕에서 기자로 일하던 윈은 할아버지와 즐기던 매직 스퀘어 게임에서 크로스워드 퍼즐의 아이디어를 발전시켰다고 한다. 매직 스퀘어는 빅토리아 시대에 인기를 누렸던 실내 게임으로, 사각형에 문자를 채워 넣어 가로뿐 아니라 세로로 읽어도 같은 단어가 되도록 만드는 놀이였다. 윈은 『뉴욕 월드』 신문의 '펀Fun' 섹션을 담당하는 에디터였고, 따라서 그가 고안한 최초의 크로스워드 퍼즐이 이 신문의 엔터테인먼트 섹션에 실리게 되었다. 처음에는 네모 칸을 다이아몬드 모양으로 배열한 단순한 격자 판이었으며 독자들이 주어진 32개 힌트에 대한 답을 여기에 적어 넣도록 했다. 퍼즐의 인기는 즉시 미국 전역을 휩쓸었고 1924년 최초의 크로스워드 퍼즐 책이 출간되었는데 몇 주 만에 여러 쇄를 찍어야 할 정도였다. 몇 달 후 크로스워드 퍼즐은 광고에 등장하기 시작했고 유행가와 그림엽서의 주제가 되었다. 『패드Fad』, 『크로스 워드 퍼즐 매거진Cross Word Puzzle Magazine』, 『델 크로스워드 퍼즐스Dell Crossword Puzzles』 같은 전문 잡지까지 생겨났다.

1925년 영국은 크로스워드 퍼즐을 변형한 '암호 크로스워드 퍼즐'을 만들었다. 인용구, 은유, 일반 상식, 말장난 등을 이용한 우회적이고 난해한 힌트를 제시하는 퍼즐이었다. 크로스워드 퍼즐의 인기는 유럽 본토까지 퍼져 나갔다. 라파엘 턱 앤드 선스, 밸런타인 앤드 선스, 그리고 제이 뱀포스 앤드 컴퍼니를 비롯한 영국과 미국의 엽서 발행사들은 크로스워드 퍼즐 열풍을 표현한 예술가들의 그림을 엽서에 싣기도 했다.

크로스워드 퍼즐이 계속 인기를 누리면서 원래는 단순했던 퍼즐 힌트에도 변화가 생겼다. 우표 수집에 관련된 용어와 런던 지하철 노선 같은 전문적 내용도 힌트로 등장했다. 크로스워드 퍼즐 대회들이 생겨났으며 일반적으로 15×15칸이던 퍼즐 판은 난도를 높이기 위해 엄청나게 큰 크기라든가 동그라미, 삼각형, 기타 복잡한 모양으로 제시되기 시작했다. 보는 순간 호기심을 자극하는 크로스워드 퍼즐은 등장한 지 100년이 지난 지금도 전 세계 신문과 잡지에 기본 정보처럼 실리고 있다.

211쪽

라체르바

Lacerba

잡지 및 신문

조반니 파피니Giovanni Papini(1881–1956), 아르덴고 소피치Ardengo Soffici(1879–1964)

『라체르바』는 미래주의 예술가들의 공식 대변지는 아니었지만 미래주의 운동의 격양된 시詩를 널리 알리고 예술과 타이포그래피에 대한 혁명적인 아이디어를 퍼뜨리는 데 중요한 역할을 했다.

　1913년 1월 1일 피렌체에서 처음 발간된 『라체르바』는 작가 조반니 파피니와 화가이자 비평가인 아르덴고 소피치가 창간한 잡지다. 아르덴고 소피치는 이전에도 다른 반체제 간행물들에 참여한 적이 있었다. 처음에는 이들과 밀라노 미래파와의 관계가 불편했기에 1913년 3월 15일판 이전까지는 미래주의 작품들이 잡지에 실리지 않았다. 그러나 이듬해 『라체르바』는 미래주의 운동과 긴밀히 연관되면서 과감한 재디자인을 거치게 되었다. 15cm 길이로 큼직하게 쓴 새까만 잡지 표제는 영국 소용돌이파의 『블래스트Blast』 같은 다른 잡지들에 영향을 주었다. 열여섯 페이지로 구성된 내부는 급진적이고 실험적인 타이포그래피로 표현되었다. '자유로운 말'이라는 개념을 바탕으로 미래파 예술가들은 감정, 생각, 타이포그래피를 한 페이지 위에 결합시켜 복잡하고 움직이는 듯한 시를 창조했다. 서체, 글자 크기, 잉크 등을 다양하게 사용하여 무질서하지만 인상적인 비선형非線形 구성을 만들었는데, 이는 단어들과 글자들을 붙여 넣은 다음 사진 제판 방식으로 재현하여 만든 것이다. 이들은 기존 문법과 구문뿐 아니라 타이포그래피에도 저항함으로써 전통 사회 파괴에 대한 요구를 시각적·언어적으로 표현했다. '성매매 찬양' 같은 도발적인 글들이 이들의 신념을 한층 강력하게 표현했고 잦은 스캔들과 검열을 야기했다. 기소 위협에도 불구하고 『라체르바』의 발행인 아틸리오 발레치Attilio Vallecchi는 잡지가 표방하는 무정부적 예술과 시와 정치를 변함없이 지지했으며, 이탈리아의 근로자들이 마음 편히 구입할 수 있도록 잡지 정가를 낮추었다.

　『라체르바』는 처음에 격주로 발행되다 주간 잡지로 바뀌었으며 최고 발행 부수는 2만 부에 달했다. 70호까지 발간되던 잡지는 이탈리아의 제1차 세계대전 참전을 지지하던 이들의 목표가 실현되면서 1915년 5월 22일 폐간되었다. 이후 미래파 시인들은 『라체르바』보다 덜 알려진 잡지였던 『리탈리아 푸투리스타L'Italia Futurista』(1916–1918)를 통해 자신들의 생각을 계속 표현했다.

482쪽

플랑탱

Plantin

서체

F. H. 피어폰트F. H. Pierpont(1860–1937), 크리스토프 플랑탱Christophe Plantin(약 1520–1589) 사후

'플랑탱' 서체는 1913년 출시되었다. 볼드, 이탤릭, 콘덴스드(장체)로 사용할 수 있고 라이닝·논라이닝 숫자(라이닝 숫자: 글자 기준선을 따라 모두 같은 높이로 배열된 숫자 서체. 영어 대문자와 키가 같음 / 논라이닝 숫자: 영어 소문자의 어센더와 디센더처럼 높이와 위치가 서로 다르게 배열된 숫자 서체)를 가진 이 서체가 출시된 것은 1922년 모노타이프사가 진행한 서체 개발(서체 가족을 확장하고 올드 페이스 서체를 다듬고 새로운 서체를 만들고 고전 서체를 되살리는) 프로그램의 전조가 된 획기적 사건이었다. '플랑탱'은 옛 서체를 개작한 것이긴 했지만 섬세하게 가공하여 코팅된 종이와 그렇지 않은 종이 모두에 잘 인쇄되었다. 당시 코팅지는 상업 인쇄물에 쓰였는데 '플랑탱'에서 느껴지는 절제미와 기품은 이러한 광고물 인쇄의 수준을 높여 주었다. 플랑탱은 오프셋 인쇄, 스테레오타입 인쇄, 그라비어 인쇄 등 다른 공정들에도 적합했다.

　크리스토프 플랑탱은 16세기 안트베르펜에서 활동한 프랑스 인쇄업자로 다양한 종류의 활자들을 보유하고 있었으며 그중에는 가라몽과 그랑종이 디자인한 글꼴도 있었다. 모노타이프는 플랑탱이 가지던 글꼴을 바탕으로 '플랑탱'을 디자인했다. 모노타이프사는 F. H. 피어폰트의 주도 하에 어센더와 디센더를 짧게 만들고 엑스하이트를 크게 설정했다. 그 결과 공간을 덜 차지하고 작은 크기에서 가장 잘 보이는 서체가 만들어졌다. '플랑탱'은 빽빽한 행간과 좁은 폭에도 잘 맞으며, 굵은 획과 가는 획의 굵기 대비를 줄여 전체적인 톤이 고르게 나오기 때문에 삽화와도 잘 어울린다. 굵기에 따라 로만(레귤러), 볼드, 라이트 등으로 잘 구분되어 만들어졌기 때문에 '플랑탱'만의 고유한 특징이 일관성 있게 유지된다. 따라서 디자이너는 복잡한 타이포그래피 작업에서 여러 폰트를 섞게 쓸 필요 없이 '플랑탱'만으로 문제를 해결할 수 있다. '플랑탱 라이트'는 특히 시詩 디자인에 탁월한 선택이다. 대문자가 크게 두드러지지 않아 텍스트의 왼쪽 가장자리가 불필요하게 강조되지 않는데다, 글자가 조밀하게 들어가 줄 바꿈을 줄여 주기 때문에 시의 전체적인 모양을 잘 유지하게 도와준다.

357쪽

장 툼 툼

Zang Tumb Tumb

서적

필리포 마리네티Filippo Marinetti(1876–1944)

『장 툼 툼』은 이탈리아 미래주의 역사 그리고 타이포그래피 발전에 있어 중요한 의미를 지닌 책이다. 『장 툼 툼』의 등장은 출판 디자인과 기술에 의미 있는 변화를 가져오는 계기가 되었다.

『장 툼 툼』은 발칸 전쟁의 아드리아노플 전투에 대한 이야기다. 발칸 전쟁은 최초로 공중 투하 폭탄을 사용한 전쟁이었다. 필리포 마리네티는 자신의 『미래파 문학의 기술 선언』(1912)과 『구문론의 파괴/제한 없는 상상/자유로운 말』(1913)에 실린 글들을 이용하여 『장 툼 툼』을 만들었다. 그는 고전적인 페이지에서 중시되는 조화로움을 배격했으며, 시대를 반영하는 새로운 타이포그래피 언어를 개발하려고 노력했다. 다양한 서체 사용을 지지하고 전통적인 문법·구문·구두법을 거부했으며 동사·명사·의성어를 강조했다. 이런 관점에서 『장 툼 툼』은 마리네티의 개념인 '자유로운 말의 전형'을 최초로 보여 준 책이다. 다양한 굵기, 스타일, 크기를 가진 글자들은 『장 툼 툼』의 페이지들에 역동적으로 자리 잡으면서 폭발과 기관총 발사를 표현한다. 타이포그래피가 전쟁의 광경과 소리를 전달하는 것이다. 마리네티는 균형을 이루는 배열을 파괴하고 텍스트를 이미지로 취급하여 활자를 읽는 방식에 영향을 주었다. 이러한 타이포그래피 혁명은 인쇄 공정의 변화로 이어졌고 이후 사진 제판을 이용하여 페이지 레이아웃을 만들게 되었다.

타이포그래피에 대한 마리네티의 개념은 그의 선언문이 발표되면서 유럽 전역에 퍼졌고 다다이즘, 구축주의, 소용돌이파의 작품들에 영향을 미쳤다. 마리네티가 남긴 유산은 1980년대 후반과 1990년대 초반 애플 맥의 등장까지 이어졌다. 맥 덕분에 디자이너들은 타이포그래피 디자인의 자유를 얻었고 출판물을 표현하는 새로운 방식을 탐구할 수 있게 되었다.

440쪽

센토

Centaur

서체

브루스 로저스Bruce Rogers(1870–1957)

비평가들과 활자 역사가들은 브루스 로저스와 그가 만든 센토 서체에 최상급 수식어를 붙이고는 한다. 니콜라 장송이 1470년에 만든 로만체를 가장 뛰어나게 해석한 인물과 서체로 말이다.

책 디자이너로 명성을 쌓은 로저스는 몽테뉴의 『수상록』 디자인에 사용하기 위해 장송의 서체를 재현했고, 이것이 그의 첫 번째 서체 작업이었다. 그러나 로저스는 이 서체에 만족하지 못했다. 이후 두 번째 기회가 찾아왔다. 메트로폴리탄 미술관의 출판부 '더 뮤지엄 프레스'에서 사용할 서체를 디자인해 달라는 의뢰를 받은 것이다. 로저스는 디자인 과정에 동작을 이용하기로 했다. 장송의 서체를 확대한 다음 이를 바탕으로 재빨리 글씨를 쓰고 약간 다듬어, 완전한 복사본은 아니되 장송의 원본이 가진 구조와 정신에 충실한 서체를 만들었다. 이렇게 탄생한 서체는 고유의 특성을 가지면서도 초기 르네상스 시대 서체의 특징을 유지하여, 획의 굵기 대비가 크지 않고 둥글고 열린 형태를 갖게 되었다. 대문자는 '뮤지엄 프레스'에서 표제용으로 처음 사용되었으며 대·소문자 전체가 처음 사용된 곳은 로저스가 디자인한 책으로, 14포인트 크기로 들어갔다. 바로 모리스 드 게랭Maurice de Guérin의 『켄타우로스』 한정판이었는데 이로 인해 서체에 '센토'라는 이름이 붙었다. 14년 후 로저스는 기계 조판과 대량 보급을 위해 센토체를 다듬어야 했다. 적합한 이탤릭체를 만들어 낼 수 없다고 생각한 로저스는 프레더릭 워드Frederic Warde에게 청하여, 워드가 디자인한 아리기 이탤릭 서체를 수정해 센토체의 자매 서체로 쓸 수 있도록 했다.

센토체를 디자인한 후 로저스는 더 이상 서체 디자인을 하지 않았으나 대신 그의 서체를 적용하여 책 디자인의 걸작들을 탄생시켰다. 『호메로스의 오디세이』(Emery Walker, 1932), 『프라 루카 드 파치올리』(Grolier Club, 1933), 그리고 가장 유명한 『옥스퍼드 봉독대용 성경』(Oxford University Press, 1935) 등이 있다. 수년에 걸쳐 많은 디자이너들이 센토 서체 가족을 완성하기 위해 혹은 이탤릭체와 더 잘 조화되도록 하기 위해 디자인 수정을 시도해 왔으나 결정적인 성과는 없었다. 센토는 책 디자이너들과 타이포그래피 애호가들이 여전히 사랑하는 서체이자 훌륭한 디자인 기준이다.

86쪽

블래스트
Blast
잡지 및 신문
윈덤 루이스Wyndham Lewis(1882–1957)

딱 두 차례 발행된 잡지 『블래스트』는 영국계 미국인 예술가이 자 작가인 윈덤 루이스가 창간했다. 20세기 초 영국에서 출현한 아방가르드 운동인 소용돌이파에 대한 리뷰와 선언문을 실었다.

　새로운 기계 시대의 파괴적인 에너지를 찬양한 소용돌이파는 이 탈리아 미래파와 이념의 많은 부분을 공유했으며, 미래주의와 마 찬가지로 예술 운동일 뿐 아니라 문학 운동이기도 했다. 그러나 소 용돌이파에는 시인 에즈라 파운드와 철학자 T. E. 흄의 영향력이 반영되었으며, 소용돌이파의 타이포그래피에 대한 접근 방식은 미 래파보다 덜 표현주의적이었고 더 질서정연했다. 『블래스트』는 루 이스의 선언문뿐 아니라 파운드, T. S. 엘리엇, 포드 매독스 포드 의 시와 산문을 실었다. 데이비드 봄버그, 에드워드 워즈워스, 앙리 고디에브레제스카, 제이컵 엡스타인 같은 주요 모더니즘 예술가 들의 작품도 복제했다. '비난Blast'과 '축복Biess'이라는 제목이 붙 은 선언문은 영국 부르주아 문화를 공격의 대상으로 지목했으며, 관행을 따르지 않는 일과 급진주의적인 실행을 '축복받아야 할 것' 으로 언급했다. 『블래스트』의 도발적이고 풍자적인 페이지들은 다 른 모더니즘 선언문들과 마찬가지로 언어와 시각적 형태의 통합을 중요시했으며 아방가르드 타이포그래피의 상징이 되었다. 루이스 는 활자 폭이 좁은 19세기 그로테스크 서체를 사용하고 목활자를 손으로 조판했다. 아트 앤드 크래프트 운동의 장식적인 표현을 거 부하는 대신, 광고에 쓰이는 수사학 그리고 모더니즘 시에서 시도 된 비대칭 구조를 차용했다. 『블래스트』 첫 번째 호의 앞표지는 '암 갈색 괴물'이라 불리는데, 선명한 분홍색 바탕에 검은색 산세리프 대문자로 제목을 넣은 디자인이다. 반면 두 번째 호의 표지는 윈덤 루이스가 전형적인 소용돌이파 스타일로 만든 것으로, 글자와 추 상적인 다각형 이미지를 결합한 디자인이다.

　제1차 세계대전으로 소용돌이파 멤버들이 사망하면서 『블래스 트』는 폐간되었다. 많은 모더니즘 실험들과 마찬가지로 『블래스트』 는 20세기 전반에 걸쳐 디자인과 글의 통합에 영향을 주었다. 상업 광고용 서체와 비대칭적 레이아웃을 사용한 『블래스트』는 1920 년대 후반 얀 치홀트가 신 타이포그래피에서 내세운 가치를 예견 한 디자인이었다.

106쪽

바타비에 노선, 로테르담–런던
Batavier Lijn, Rotterdam–Londen
포스터
바르트 판 데르 레크Bart van der Leck(1876–1958)

바르트 판 데르 레크가 바타비에 증기선 운항 노선을 홍보하기 위 해 만든 포스터는 20세기 포스터 언어를 정의하는 주요 요소들인 기하학과 평면의 특징을 집약적으로 보여 준다.

　판 데르 레크는 단순하고 소박한 포스터를 그려, 앞선 빅토리아 시대의 여행 묘사에 반기를 들었다. 빅토리아 시대의 포스터는, 예 를 들면 부유한 여행객들이 증기선을 타고 바타비에 노선이 광고 하던 '간밤의 휴식'을 즐기는 식의 묘사였다. 반면 판 데르 레크의 포스터는 장난감 같은 단순한 형태의 배, 고대 이집트 장식에서 볼 법한 포즈를 취한 인물들, 그리고 무늬 없는 단순한 색상으로 구 성되었으며, 대중적이고 자연주의적인 디자인과는 거리가 멀었다. 여러 장면을 직사각형 칸들에 나누어 넣어 연재만화 혹은 스테인 드글라스를 떠올리게 한다. 암스테르담의 국립 예술 공예 학교와 국립 미술 아카데미를 다니지 약 10년 전, 판 데르 레크는 위트레 흐트에 있는 스테인드글라스 공방에서 견습생으로 일했다. 이 경 험에서 결정적 영향을 받은 판 데르 레크는 강렬한 밝은색을 사용 해 대비를 나타내고, 세부 묘사를 생략하고, 형태 주위에 빈 공간 을 넓게 배치했다. 흰 배경 위에 인물들을 그래픽 도형처럼 배치 한 이 포스터는 마치 건축 도면처럼 보이기도 한다. 이는 예술은 건축과 연관된다는 판 데르 레크의 관점을 반영한다. 처음에는 선 박 회사가 포스터의 덜 다듬은 듯한 글자를 거부해 새로운 글자 판을 덧붙이기도 했다.

　판 데르 레크의 디자인에 나타난 평면성 그리고 기하학적인 형 태 분할은 피에트 몬드리안과 데 스테일 운동의 양식적 요소들 을 보여 준다. 〈바타비에 노선〉 포스터는 현대 포스터 디자인에 상당한 영향을 끼쳤으며 관광 홍보를 위한 새로운 시각적 기준 을 확립했다.

441쪽

노이에 유겐트

Neue Jugend

잡지 및 신문

존 하트필드John Heartfield(1891–1968)

반전反戰 잡지 『노이에 유겐트(신청년)』는 존 하트필드가 가진 급진적인 면모를 보여 주는 시작점이었다. 하트필드는 다다의 이념인 반反예술을 사회적 저항과 프로파간다의 수단으로 받아들였다.

하트필드의 원래 이름은 헬무트 헤르츠펠트Helmut Herzfeld였으나 독일의 군국주의와 반영 감정에 대한 반항의 의미로 이름을 바꾸었다. 1916년 하트필드는 베를린 다다 그룹에 들어갔는데 당시 멤버들로는 게오르게 그로스, 라울 하우스만, 한나 회흐, 오토 딕스 등이 있었다. 1916년 하트필드와 그의 동생이자 시인 바일란트 헤르츠펠트Weiland Herzfeld는 월간 잡지 『노이에 유겐트』를 인수하여 1년간 운영했다. 잡지는 프란츠 카프카 같은 진보주의 독일 작가들 그리고 월트 휘트먼과 아르튀르 랭보 같은 소위 '적국 출신 외국인들'에게 배출구가 되어 주었다. 출판이 금지되자 동생는 1917년 3월 말리크 출판사를 설립하여 잡지 발간을 이어가면서 주로 그로스의 정치 풍자화를 실었으나 곧 검열에 굴복하고 말았다. 1917년 5월, 동생 바일란트가 전쟁에 나가 있는 동안 하트필드는 잡지 발간을 재개했다. 그리고 판형에 급진적인 변화를 주어 고루해 보이는 4절판을 미국 신문처럼 더 크게 바꾸었다. 날카로운 정치 풍자도 변칙적인 타이포그래피와 결합되었다. 다양한 폰트, 크기, 색상, 행 배열을 이용한 타이포그래피는 좌익 평화주의자의 눈으로 본 세상의 혼돈을 반영했다. 6월호에서는 그로스의 석판화 광고에 4분의 1페이지를 할애했는데, 소문자와 대문자를 관습에 얽매이지 않고 자유롭게 사용하고 해골, 관, 악동 같은 캐릭터들을 넣어 신비한 느낌을 주었다.

하트필드는 검은 상복용 직물에 흰 잉크로 인쇄한 세 번째 판을 내려고 했으나 출판은 다시 중단되었고 이후 재개되지 않았다. 『노이에 유겐트』는 짧은 기간 동안 발행되었지만 타이포그래피 혁명이 시작되는 데 도움을 주었으며, 이러한 혁명은 독일 다다 출판물뿐 아니라 러시아 구축주의자들과 데 스테일 그룹의 작품에도 영향을 끼쳤다.

138쪽

독일 전쟁 포로 및 민간인 피억류자 구호

People's Charity for German Prisoners of War and Civilian Internees

포스터

루트비히 홀바인Ludwig Hohlwein(1874–1949)

루트비히 홀바인은 두 차례의 세계대전이 일어나는 동안 많은 상업 포스터와 프로파간다 포스터를 디자인했으나 그의 경력은 결국 나치즘과의 연관성으로 얼룩지고 말았다. 홀바인의 포스터들 중에서는 제1차 세계대전 중에 그린 기금 모금 포스터들이 가장 잘 알려져 있다.

1890년대에 홀바인은 뮌헨에서 건축학을 공부했고, 그래픽 디자인을 시작한 초기에는 포스터와 카페·레스토랑·상점용 일회성 인쇄물을 디자인했다. 그는 대담하고 간소화된 디자인으로 독일 자흐플라카트의 대표자라는 명성을 얻게 되었다. 홀바인이 그린 다양한 남성복 포스터들에서 이러한 특징을 볼 수 있는데, 평면적인 장식 패턴을 사용한 점에서 영국 베가스태프 형제의 영향이 드러나지만 구성상의 균형감과 사실주의는 그보다 더 강하게 느껴진다.

홀바인의 단순하고 우아했던 광고 스타일은 제1차 세계대전 기간 동안 자연주의적인 이미지를 적용해 가면서 발전했다. 특히 그가 디자인한 기금 모금 포스터들은 감동과 연민을 자아냈는데 〈스위스에 억류된 독일 전쟁 포로들의 작품 전시회〉, 〈상이군인을 위한 루덴도르프의 모금 호소〉, 〈독일 전쟁 포로 및 민간인 피억류자 구호〉 등이 있다. 그중에서도 〈독일 전쟁 포로 및 민간인 피억류자 구호〉는 굵은 레터링, 강렬한 색조 대비, 평평한 색면, 그리고 감옥 창살로 틀을 잡은 구성을 통해 홀바인 디자인의 초기 및 성숙기의 특징을 종합적으로 보여 준다. 적십자와 하트 모양 같은 동정심을 유발하는 상징은 흔히 쓰이던 디자인이었지만, 홀바인은 이를 더 효율적으로 사용하여 복잡한 인간 감정을 묘사했고 그의 포스터들에는 연민을 불러일으키는 힘이 있었다.

그러나 이와 같은 아방가르드 회화가 많은 청중과 효과적으로 소통할 수 있는지에 대한 비판이 제기되었다. 1930년대에 홀바인은 나치의 선전 활동 요구에 맞추어 유동적인 태도를 보였다. 사진과 에어브러시 기법을 더 많이 사용하게 되면서 그의 작품들은 빈틈없는 형태, 극심한 대조, 어두운 분위기를 가진 군국주의적 양상을 띠게 되었다. 초기 '인도주의적' 작품들에서 느껴지는 동정심 및 진실성과 뚜렷한 대조를 이루었다.

260쪽

데 스테일
De Stijl
잡지 및 신문
테오 판 두스뷔르흐Theo van Doesburg(1883–1931), 빌모시 후사르
Vilmos Huszár(1884–1960)

20세기에 반향을 일으킨 그래픽 디자인 변혁은 『데 스테일』 잡지로 인해 시작되었다. 『데 스테일』은 시각 언어를 최소한의 추상적 형태로 축소했고, 기하학의 순수성을 지지하면서 자연적 형태를 거부했다.

데 스테일 운동은 제1차 세계대전 시기에 시작되었다. 유럽에서 벌어지는 비극적 갈등에 대한 대응으로 나타난 모더니즘의 일환으로, 변화를 구체적으로 표현할 수 있는 새로운 시각 언어를 찾으려는 운동이었다. 데 스테일은 네덜란드 예술가 테오 판 두스뷔르흐가 1917년에 만든 동명의 잡지를 중심으로 전개되었다. 판 두스뷔르흐는 세상을 떠난 1931년까지 『데 스테일』 잡지 편집을 맡았으며 기념비적인 마지막 호 또는 그의 사후에 발간되었다. 기고자들 중에는 네덜란드 모더니즘의 중요한 인물들도 있었다. 화가로는 피에트 몬드리안, 빌모시 후사르Vilmos Huszár, 바르트 판 데르 레크, 그리고 건축가로는 헤릿 릿펠트Gerrit Rietveld, 얀 빌스Jan Wils, J. J. P. 아우트J. J. P. Oud 등이 있었다.

잡지에서 데 스테일의 감성이 가장 잘 드러난 부분은 처음에 사용된 제호였다. 1917년에 후사르가 디자인한 추상 목판화로, 흰색 바탕에 다양한 크기의 검은색 사각형들을 배치해 놓은 것이었다. 도형들 사이로 보이는 흰 여백은 그 자체로 또 다른 배치를 이루고 검은색 사각형들과 맞물리면서 강렬한 구성을 만들어 냈다. 이 그림 아래쪽에는 양쪽 정렬한 대문자 텍스트를 넣어 잡지와 편집자에 대한 정보를 알려 주고, 위쪽에는 직사각형 조각들을 모아 "DE STIJL"이란 글자를 만들었다. 마치 모자이크 같은 이 타이포그래피 표지는 1921년까지 사용되었다. 이후 판 두스뷔르흐가 두꺼운 산세리프 폰트로 된 수평 배열 구성의 표지로 바꾸었다.

『데 스테일』은 300부 이상 팔린 적이 없고 저렴한 종이에 인쇄되었다. 삽화는 코팅지에 인쇄해 끼워 넣었고 표지는 연노색이나 회색이었다. 비록 품질이 떨어지는 재료로 만든 잡지였으나 그 영향력은 전 유럽에 미쳤으며 폐간된 지 한참 후에도 영향력이 남아 있었다. 오늘날에도 건축에서부터 타이포그래피와 그래픽 디자인에 이르는 다양한 분야에서 데 스테일 운동의 영향을 느낄 수 있다.

328쪽

다다
Dada
잡지 및 신문
트리스탄 차라Tristan Tzara(1896–1963), 마르셀 얀코Marcel Janco(1895–1984), 프랑시스 피카비아Francis Picabia(1879–1953)

취리히에서 트리스탄 차라가 편집한 잡지 『다다 3』은 반항의 표시로 여겨졌다. 타이포그래피와 편집에 관한 기존의 모든 규칙들을 깨부순 그래픽 디자인 상징이었으며, 유럽 아방가르드를 정의하는 데 일조한 완전히 새로운 감성이었다.

『다다 1』과 『다다 2』(1917)의 레이아웃은 관습적이었다. 그러나 차라가 자신의 선언문을 실어 도덕적 진부함과 관습을 거세게 비난한 『다다 3』은 실험적이었다. 이탈리아에서 1915년 발표된 필리포 마리네티의 선언문 「자유로운 말」을 비롯한 미래파의 출판물들도 시각적으로 도발적이고 혁신적이었으나, 그들의 레이아웃은 글자꼴을 아름다워야 할 대상으로 여기는 전통적인 타이포그래피 스타일에 속해 있었다. 이와 대조적으로 『다다 3』은 서체와 글자 크기, 간격 등에 별 관심을 두지 않았다. 다다 예술가들에게 매력이란 그것이 어떤 형태이든 간에 의심해야 할 대상이자 부르주아적 가치를 나타내는 것이었다. 잡지는 또한 단어와 이미지 사이의 관계를 붕괴시켰으며 심지어 단어와 의미 사이의 관계도 붕괴시켰다. 표지에는 마르셀 얀코의 목판화와 데카르트의 인용구 "나는 내 앞에 인류가 있었는지조차 알고 싶지 않다"가 우연히 함께 놓였다. 이는 다다이스트들이 부조리한 제목 그리고 우연히 결정되는 디자인을 편애했음을 보여 준다. 글자도 대각선으로 배치해 읽기 어렵게 만들었는데, 이후로 역동적인 대각선 배치는 아방가르드 그래픽 구성의 기본 특징이 되어 다다의 사진 콜라주뿐 아니라 데 스테일과 러시아 구축주의 작품에서도 볼 수 있게 되었다.

이후 차라는 스페인계 프랑스 예술가 프랑시스 피카비아의 도움을 받았다. 피카비아는 타이포그래피에 있어 차라보다 뛰어나 도 불구하고 차라의 디자인 방식에 맞춰 주었다. 『다다 4-5』(1919)는 취리히에서, 『불러틴 다다Bulletin Dada 6』과 『다다 폰 Dada Phone 7』(1920)은 차라가 파리로 이주함에 따라 파리에서 발행되었다.

373쪽

티포그라피아

Typografia

잡지 및 신문

작가 다수

인쇄업자를 위한 월간 잡지 「티포그라피아」는 오랜 기간에 걸쳐 발행된 만큼 다양한 스타일의 표지와 지면을 보여 주었다. 잡지는 책 표지, 광고, 레터헤드 등에서 볼 수 있는 고전적인 타이포그래피 사례들을 정기적으로 실었다. 1923년에 체코 타이포그래퍼 보이테흐 프라이시크Vojtěch Preissig의 탄생 50주년을 기념해 발간한 호도 하나의 예였다. 반면 잡지 자체의 디자인은 점점 현대적으로 변해 갔다. 표지는 글자로만 구성된 디자인, 삽화, 포토몽타주 등 다양한 실험과 그래픽 기법을 보여 주었고 제목의 타이포그래피 스타일도 매번 달랐다. 대부분 단색으로 인쇄되어 두 가지 이상의 색을 사용하는 일이 드물었지만, 「티포그라피아」의 디자인은 진화하고 다양해지면서 체코 인쇄업계의 활력을 보여 주었다.

「티포그라피아」는 1918년 체코 독립 이전에 창간되었으나 그 디자인은 체코슬로바키아 공화국 시대와 이후 1939년 히틀러의 침략이 있기까지의 '체코 아방가르드' 시기에 가장 적절한 것이었다. 창의성이 작열한 이 시기는 체코의 새로운 국가 정체성에 대한 낙관론과도 연결되어 있었다. 카렐 타이게와 라디슬라프 수트나르Ladislav Sutnar 같은 수많은 체코 예술가들과 디자이너들은 구성주의와 신 타이포그래피를 통합했다. 타이게는 「모던 타이포그래피」(1927)를 비롯한 자신의 에세이들에서 카렐 디리크Karel Dyrynk 같은 체코 타이포그래퍼들과 F. X. 살다F. X. Šalda 같은 비평가들의 이론에 기반을 두었으며, 이후 라슬로 모호이너지, 얀 치홀트, 엘 리시츠키의 사상도 도입했다. 수트나르는 1939년 뉴욕으로 이주하기 전까지 「티포그라피아」의 많은 표지들을 디자인했는데, 산세리프 글꼴, 여백, 사진 간의 균형미가 돋보인다. 이러한 디자인은 수트나르가 자신의 저서 「초소형 주택」(1931)과 잡지 「지예메Žijeme」(1931)를 위해 만든 표지에서도 볼 수 있다. 타이게와 수트나르 같은 인물들이 「티포그라피아」의 디자인과 내용에 참여하면서 잡지의 모더니즘 디자인과 타이포그래피는 더 많은 독자에게 알려질 수 있었다. 독일의 「게브라우흐스그라피크」와 폴란드의 「블로크」처럼 「티포그라피아」도 모더니즘 디자인과 타이포그래피를 전파하는 특사 역할을 했다.

377쪽

비가 내린다

Il Pleut

서적

기욤 아폴리네르Guillaume Apollinaire(1880–1918)

글자들이 다섯 개의 기다란 선을 이루며 지면 위를 사선으로 내려오는 시 「비가 내린다」는 모든 캘리그램('상형시, 입체시'라고도 함) 중 가장 환기적 의미가 강한 작품으로 꼽힌다. 시구 배열은 창유리를 따라 흘러내리는 빗방울을 연상시키면서 시에서 느껴지는 우울함을 시각적으로 잘 표현한다.

캘리그램은 글자들이 그림이나 이미지를 형성하도록 배열된 시를 의미한다. 캘리그램(프랑스어로 칼리그람)이란 용어는 프랑스 시인 기욤 아폴리네르가 처음 만들었는데, 그리스어 calli(아름다움)와 gramma(글자를 결합해 '아름다운 문학'이라는 뜻으로 만든 단어다.

아폴리네르는 이탈리아 미래파 시인이자 예술가인 필리포 마리네티의 영향을 받았으며 마리네티의 공격적인 사상을 수용했다. 아폴리네르는 전통적인 분류를 뒤집고 시와 미술 간의 구분을 흐리는 데 몰두하여 「나 또한 화가다」라는 제목으로 일련의 작품을 만들었다. 컬러로 재현하기 위해 디자인한 시들이었는데, 아마도 친밀한 사이였던 파블로 피카소의 영향을 받았을 것이다. 사실 아폴리네르는 그래픽 아티스트뿐 아니라 음악가도 되고 싶어 했다. 「비가 내린다」는 각 글자가 하나의 음표를 나타내는 악보로 해석될 수도 있다. '목소리', '청각', '음악', 그리고 두 번 반복되는 '들어라' 같은 단어들은 시를 읽는 이들이 귀를 기울이게 만든다. 소리 내어 읽는 게 가장 좋은 「비가 내린다」의 시어들은 파리의 지붕 위로 두드후드득 떨어지는 빗방울을 연상시킨다.

> 비가 내린다
>
> 여인들의 목소리가 비로 내린다 마치 기억 속에서조차 죽어버린 것처럼
>
> 비 내리는 것은 또한 당신들, 내 삶의 기적 같은 만남, 오 작은 빗방울들이여
>
> 그리고 이 성난 구름들이 온 세상 청각의 도시들에 울어대기 시작한다
>
> 들어라 비가 내리는지를, 후회와 멸시가 옛 음악으로 내리는 동안
>
> 들어라 위 아래로 당신을 옭아맨 끈들이 떨어지는 소리를

189쪽
런던 지하철
London Underground
로고
에드워드 존스턴Edward Johnston(1872–1944)

1918년 에드워드 존스턴이 원래의 디자인을 개선한 이후 거의 변하지 않은 런던 지하철 원형 로고는 지금까지 탄생한 회사 상징들 중 가장 유명하고 오래 지속되는 디자인으로 꼽힌다.

1908년 프랭크 픽Frank Pick은 런던 지하철 시스템의 홍보와 표지 체계에 대한 총책임을 맡게 되었다. 그는 즉시 기업 이미지 개선에 착수했다. 삽화 포스터를 도입하여 질서 있고 정돈된 방식으로 진열하도록 했으며, 런던 지하철의 모든 표지판과 인쇄물에 사용할 표준 서체와 로고타이프를 의뢰했다. 픽은 역 승강장에서 에릭 길이 디자인한 W. H. 스미스 서점 판매대 글자를 눈여겨보았기에, 런던 지하철에도 이와 비슷한 디자인 해법을 적용하고자 했다. 그러나 에릭 길은 너무 바빴고 저명한 캘리그래퍼 에드워드 존스턴이 이 작업을 맡게 되었다. 존스턴은 1916년 6월 대문자 블록체(*굵기가 일정한 글씨체) 디자인을 내놓았고 이는 존스턴 산스 서체라 불렸다. 완전한 소문자 버전은 그 다음 달에 나왔다. 이후 몇 년 동안 존스턴은 계속해서 서체를 다듬고 수정했으며 1929년에 볼드체 버전을 출시했다. 서체는 즉시 글자가 들어가는 모든 런던 지하철 포스터에 적용되었다. 삽화 포스터에는 많이 쓰이지 않았는데 일부 예술가들은 자신의 포스터에 직접 글자를 그려 넣는 것을 선호했기 때문이다.

픽은 또한 존스턴에게 회사 로고를 재디자인해 줄 것을 요청했다. 1907년부터 사용된 원래의 로고는 빨간색 원반을 가로지르는 파란색 막대 안에 흰색 산세리프체로 역 이름을 적어 넣은 디자인이었다. 누가 디자인했는지는 알려지지 않았으나 단순하고 대담한 기하학적 구성과 배색만큼은 선구적이었다. 존스턴은 이 빨간색 원반을 링 모양으로 바꾸고 기존의 로고타이프를 자신의 존스턴 산스체로 대체했으며 첫 글자 'U'와 끝 글자 'D'의 크기를 키웠다. 새로운 서체는 기존 서체를 비롯한 다른 인쇄용 산세리프 서체보다 약간 굵었는데, 결과적으로 런던 지하철 표지 시스템에 훌륭하게 들어맞았다. 이후 런던 지하철 로고는 역의 명판, 트램, 버스 정류장 표지판 등에 맞게 조금씩 수정되어 사용되었다.

385쪽
시세이도
Shiseido
로고
후쿠하라 신조福原信三(1883–1948)

일본을 비롯한 아시아의 고유 식물 카멜리아(동백꽃)를 바탕으로 한 시세이도 로고는 일본에 서양식 상업 문화가 도입되었음을 알려 준다. 그러나 자연과 여성미가 잘 조화된 이 로고는 전통적인 일본 감성 또한 불러일으켰고 시세이도 브랜드와 고객을 정의하는 데에도 도움을 주었다.

1872년 약사 후쿠하라 아리노부福原有信가 설립한 시세이도는 일본 화장품 업계의 선두 주자다. 도쿄의 번화한 상업 지구인 긴자에서 미국 스타일 약국으로 문을 열었으며 처음에는 일본 제품과 서양 제품을 함께 판매하다 서서히 시세이도만의 의약품과 화장품을 생산하기 시작했다. 시세이도가 일본에 최초로 도입한 치약이 성공하면서 한때는 치약 패키지에 그려진 매가 회사의 상징이었다. 아리노부의 아들이자 시세이도 회장인 후쿠하라 신조는 그의 사업 파트너인 마츠모토 노보루松本昇와 함께 회사에 디자인 부서를 설립했다. 여기에는 이들이 미국에서 받은 교육의 영향이 컸다. 둘은 의약품에서 화장품으로 관심을 돌렸으며 제품 포장과 광고에 중점을 두었기에 시세이도 브랜드의 이미지 쇄신이 필요했다. 당시 시세이도의 베스트셀러였던 카멜리아 헤어 오일에 착안하여 회사는 카멜리아를 트레이드마크로 채택했다. 1915년 후쿠하라 신조와 마츠모토 노보루가 디자인한 원래의 디자인에는 줄기에 달린 잎이 아홉 개였으며, 1918년 일곱 개로 줄어 지금과 비슷한 디자인이 되었다. 불규칙한 모양의 고리 세 개가 주위를 둘러싸고 있었는데 이후 고리는 두 개로 줄었고 바깥쪽 고리가 안쪽 고리보다 더 굵어졌다.

카멜리아 로고를 이루는 간결한 선들은 유럽과 미국의 영향을 보여 주는 한편 일본의 정체성도 적절히 드러낸다. 오늘날 시세이도의 브랜딩은 회사명으로 만든 로고타이프에 더 중점을 두고 있으나 카멜리아는 여전히 시세이도를 쉽게 떠올릴 수 있는 트레이드마크로 남아 있다.

431쪽

세상의 종말(블레즈 상드라르Blaise Cendrars 지음)
La Fin du Monde
서적
페르낭 레제Fernand Léger(1881–1955)

『세상의 종말』은 스위스 시인이자 소설가 겸 기자 블레즈 상드라르(본명 프레데릭 소세Frédéric Sauser)가 쓴 책이다. 삽화는 프랑스 화가 페르낭 레제가 그렸다. 원래 영화 대본으로 구성되었으나 자금이 끊기면서 영화 대본처럼 쓰인 소설로 바뀌었다. 이 책을 디자인하면서 레제는 자신이 기계화에 매력을 느낀다는 것을 알게 되었으며 이후 자신의 그림에서 기계적인 아름다움을 세련되게 표현했다. 『세상의 종말』 프로젝트는 영화에 대한 관심으로 이어져 레제는 후에 〈기계적 발레〉 같은 실험적 작품을 만들었다. 이 책에서 보이는 레제의 디자인, 삽화, 속도감은 영화에 쓰이는 다양한 기법들을 반영한다.

『세상의 종말』이 묘사하는 신神은 불안한 성격에 시가를 씹는 미국인 사업가다. 세계 전쟁을 일으켜 전쟁의 신을 즐겁게 하고 죽음과 파괴를 늘려 소득을 올리려는 인물이다. 상드라르와 레제 둘 다 도시 환경이 가진 특징을 좋아했고 특히 광고 디스플레이에서 즐거움을 느꼈다. 상드라르가 광고 디스플레이를 "현대 생활의 꽃"이라고 표현한 것도 유명하다. 『세상의 종말』에 들어간 레제의 삽화들은 광고 슬로건, 숫자, 포스터의 조각들로 이루어진다. 또 굵고 기계적인 타이포그래피를 함께 사용하여 내용의 광기뿐 아니라 도시가 내뿜는 광란의 속도와 격렬함을 표현한다. 여러 형태가 빽빽하게 겹쳐진 구성은 원색과 만나면서 조밀하게 늘어선 검정 글자들과 대조를 이룬다. 이러한 활기 넘치는 시각적 경험은 타이포그래피와 이미지의 관계에 대한 레제의 관심을 보여 준다. 레제는 각 페이지가 모여 전반적인 영향을 일으키도록 주요 내용을 굵은 타이포그래피로 디자인했다. 이는 독자가 끊임없이 기계 소음에 직면하는 듯한 효과를 낸다.

상드라르는 1913년 다른 프로젝트에서 화가와 공동으로 작업한 적이 있었다. 소니아 들로네Sonia Delaunay가 삽화를 그린 『시베리아 횡단 산문』이었는데 책의 서체, 삽화, 색채가 통합되어 동시성의 효과를 만들어 냈다. 『세상의 종말』에서 레제는 이 개념을 확장했으며 시간, 공간, 그리고 움직임의 시각각視感覺을 창조함으로써 영화를 보는 경험을 포착하려 했다.

321쪽

비상
Flight
포스터
에드워드 맥나이트 카우퍼Edward McKnight Kauffer(1890–1954)

에드워드 맥나이트 카우퍼가 『데일리 헤럴드』지를 위해 디자인한 포스터는 그의 작품 중 가장 상징적이다. 또한 당시의 그래픽 디자인 작품들 중 매우 중요한 위치를 차지한다. 종이 세 장에 인쇄된 포스터 크기는 297,7×152,2cm이며 여덟 마리의 새들이 노란색의 넓은 공간을 날아가는 모습을 기하학적 형태로 디자인했다. 당시 영국 대중들은 존 해설John Hassall의 포스터 〈스케그네스는 상쾌해〉 같은 엉뚱하고 익살맞은 스타일에 익숙해져 있었기에 이 모던한 포스터는 그들에게 엄청난 충격을 안겼을 것이다. 카우퍼가 이 포스터를 완전히 새로 만든 것은 아니다. 그가 그린 작은 크기의 원본이 예술 월간지 『컬러』의 1917년 1월호 '어워 포스터 갤러리'라는 지면에 실렸는데, 『데일리 헤럴드』의 디렉터이자 타이포그래피 디자이너인 프랜시스 메이넬Francis Meynell이 이를 구입했다. 이후 메이넬은 그림에 자신이 디자인한 신문 제호 『데일리 헤럴드』와 '성공을 향한 비상―가장 먼저 행동하는 이'라는 문구를 넣기 위해 인쇄소에 수정을 요청했다. 이렇게 탄생한 포스터는 1919년 『데일리 헤럴드』가 일간지로 다시 선보일 때 함께 발행되었다.

당시 카우퍼의 작품에는 그가 1913–1914년 파리에서 지내면서 받은 예술적 영향이 많이 들어가 있었다. 〈비상〉 포스터는 미래파 스타일의 디자인으로 보이지만 일본 예술가 사토 스이세키佐藤水石가 1820년에 한 무리의 새들을 그린 삽화에서 영향을 받았을 가능성이 더 높다. 카우퍼에 따르면, 당시 전쟁 및 공군 장관이던 윈스턴 처칠이 이 포스터에 깊은 인상을 받아 새로 조직된 영국 공군의 상징으로 사용하고 싶어 했으나, 실현되지는 않았다.

기다란 포스터 버전으로 완전하게 남아 있는 것은 빅토리아 앤드 앨버트 박물관에 있는 한 점뿐이다. 미국 출신의 카우퍼는 이 작품을 통해 상업 미술에서 모험적인 시도를 경험할 수 있었고 이후 성장하여 양차 대전 사이 영국에서 가장 유명한 포스터 디자이너가 되었다.

456쪽
두 개의 정사각형 이야기
Pro Dva Kvadrata
서적
엘 리시츠키티 Lissitzky(1890–1941)

엘 리시츠키가 만든 아동 도서 「두 개의 정사각형 이야기」에서 이 이야기는 단 여섯 페이지로 전개된다. 빨간색과 검은색 정사각형 모양을 한 두 개의 세력이 새로운 세상을 지배하기 위해 겨루는 내용으로, 결국 빨간 사각형이 검은 사각형을 물리쳐 혼란을 없애고 질서와 조화를 가져온다. 말레비치의 절대주의 미술 이론 그리고 리시츠키 자신이 만든 새로운 회화 스타일인 프라운(삼차원 추상 형태를 포함한 동적 구성)의 영향이 깊이 배인 책이다. 기본적인 기하학적 도형들과 빨간색·검은색·흰색만을 사용하여 정치와 도덕에 관한 견해를 전달한다.

이 책을 만들면서 리시츠키는 시각 효과는 물론 소리에도 몰두하여 특정 글자들을 확대하고 반복했다. '아이들의 'P', '이야기'의 'C', '둘'과 '정사각형들'의 'A'가 그것이다. 이는 다양한 그래픽을 만들 뿐 아니라 글자의 소리도 강조해 준다. 네 번째 페이지에 나오는 설명글은 "읽지 마시오. … 가져다가 접고, 칠하고, 만드시오"라고 하면서 움직임을 강조한다. 수동적이고 이차원적인 읽기 행위에서 삼차원적인 구성의 행위로 즉시 나아가게 되는 것이다. 이 설명글과 페이지와 제목 페이지에서는 단어들이 길고 가느다란 지그재그 선으로 연결되어 있는데, 이러한 형식도 한 곳에서 다른 곳으로 갑자기 시선을 돌리게 만드는 장치다. 이야기가 시작되면 정사각형들이 등장하는데 빨간색은 동적인 각도로, 검은색은 보다 정적으로 놓여 있다. 그림 아래쪽에 수평과 사선의 두 가지 유형으로 배치된 텍스트도 이러한 구조를 반영한다. 이러한 이분법은 책 전체에 걸쳐 계속된다. 사각형·원·단순한 색상 대조가 조합된 삽화로, 그리고 제한적이지만 다양한 모습의 텍스트 레이아웃으로 이분법을 표현하고 있다. 이미지만큼 서체도 활기차고 풍부하게 표현되었다. 아름답게 디자인된 서체가 다양한 글꼴, 크기 및 굵기로 등장한다.

개념과 표현이 모두 정교하고 세련된 「두 개의 정사각형 이야기」는 가장 단순한 그래픽 효과만으로도 의미와 이야기를 전달할 수 있다는 가능성을 보여 준다. 1922년에는 네덜란드에서 테오 판 두스뷔르흐가 「데 스테일」 잡지를 위해 이 책을 재인쇄했다.

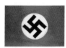

468쪽
국가 사회주의 독일 노동자당
National Socialist German Workers' Party
아이덴티티
작가 미상

히틀러는 색상의 기호학에 대해 자세히 이해하고 있었으며 상징과 디자인의 진가 또한 잘 알고 있었다. 그는 「나의 투쟁」(1925)에서 자신의 신생 정당 로고에 대해 설득력 있는 찬성론을 펼쳤다. 그러나 히틀러는 모든 당원들이 참여한 당기(黨旗) 디자인 공모 결과에는 만족하지 못했다. "나는 그 많은 디자인들을 예외 없이 모두 거부해야 했다. … 대부분이 원래 깃발에 스와스티카swastika (*권자 무늬. 나치에서는 卐) 문양을 얹어 놓은 것이었다"라고 적었다.

전해 오는 이야기에 따르면, 나치당이 채택한 형태는 슈타른베르크 출신의 치과 의사인 프리드리히 크론 박사Dr. Friedrich Krohn가 디자인한 것이다. 히틀러는 크론 박사의 이름을 언급한 적은 없으나 그의 디자인에 대해 이렇게 썼다. "(디자인이) 나쁘지 않았다. … 내가 구상한 것에 매우 근접했다. 끝이 갈고리 모양으로 굽은 스와스티카를 흰색 원 안에 넣었다. … 수많은 시도 끝에 나는 최종 형태를 만들었다. 빨간색 바탕에 흰색 원을 그리고 원 중심에 검은색 스와스티카를 넣은 깃발이었다. … 현존하는 색상 배합들 중 가장 찬란한 조화를 이룬다." 히틀러는 이렇게 자축하기도 했다. "1920년 새로운 깃발이 대중에게 처음 공개되었을 때… 효과는 타오르는 횃불 같았다." 실제로 히틀러가 이 상징을 디자인했는지에 대해서는 의문이 제기되어 왔다. 그러나 이 상징이 당의 지지자들을 결집시키고 나치의 명분으로 독일 국민들을 통합하는 데 매우 효과인 아이덴티티로 판명된 점에는 의심의 여지가 없다.

뮬니르Mjölnir, 후베르트 란치거Hubert Lanziger, 루트비히 홀바인 같은 예술가들이 디자인한 나치당 포스터들도 성공적이었다. 그중 가장 영향력이 컸던 작품은 무명 예술가가 히틀러를 냉엄한 모습으로 표현한 포스터로, 1932년 선거에서 히틀러가 압승하여 수상이 되는 데 도움을 주었다. 독특한 그래픽 스타일도, 슬로건이나 맥락도 없이 히틀러의 무표정한 얼굴만을 보여 준 이 포스터는 히틀러를 모두의 요구를 만족시킬 수 있는 아이콘으로 만들었다. 히틀러의 얼굴 아래에 흰 산세리프 글자로 이름을 넣었는데 대문자 I 위에 찍은 점이 기이하면서도 위험적으로 보인다. 포스터 속 히틀러 얼굴처럼 육체에서 분리된 머리를 연상시키는 타이포그래피다.

430쪽
브룸
Broom
잡지 및 신문
작가 다수

작은 크기의 『브룸』은 1920년대의 전형적인 미국 잡지였다. 에즈라 파운드, 거트루드 스타인, 앙리 마티스, 파블로 피카소와 같은 인물들의 실험적이고 알려지지 않은 문학, 비평, 삽화를 주로 실었다. 시인 겸 비평가인 알프레드 크레임버그Alfred Kreymborg와 작가 해럴드 러브Harold Loeb가 창간하고 초기 편집을 맡았다. 잡지는 『모비딕』의 한 구절에 등장한 갑판을 쓰는 빗자루broom에서 이름을 따온 것으로 보인다. 잡지 첫 번째 판의 뒤표지에 해당 구절이 인쇄되어 있었다.

『브룸』의 기발한 표지들과 제목 페이지들은 엘 리시츠키, 나탈리아 곤차로바, 라슬로 모호이너지, 만 레이를 비롯한 여러 아방가르드 예술가들과 디자이너들이 만들었다. 레터링은 손으로 쓴 창의적인 형태에서부터 추상적인 구성까지 다양했다. 글자가 겹쳐지거나 위아래가 뒤바뀌거나 앞뒤가 바뀌기도 하고, 표현주의 혹은 구성주의 디자인과 합쳐지기도 했다. 색채 배합도 때로는 차분하고 때로는 강렬했으며 이미지 또한 다양하여, 모호이너지의 포토그램(*카메라를 사용하지 않고, 감광지 위에 직접 물체를 놓고 빛을 비추어 이미지를 만드는 표현 기법, 또는 이러한 기법에 의한 사진)과 만 레이의 레이오그래프(*렌즈를 사용하지 않고, 인화지에 직접 피사체를 배치하고 빛을 쬐면 결과 나타나는 추상적 영상을 레이오그래프라 직접 명명했다. 모호이너지의 포토그램과 같은 원리)처럼 카메라를 사용하지 않는 실험들을 소개하면서 목판화나 입체파 스타일의 추상화도 함께 실었다. 이러한 절충적이고 전위적인 구성과 대조적으로 내지 디자인은 절제된 스타일이었는데, '올드 스타일' 서체 같은 우아한 세리프체 텍스트로 가지런히 정렬한 것이 특징이다. 이미지는 일반적으로 크기가 작고 관습적인 위치, 즉 기사 끝 또는 중간에 들어갔다. 식견이 있는 독자들을 대상으로 하여, 내지 디자인은 내용을 시각적으로 표현하기보다 중립적으로 보여 주었다.

『브룸』은 좋은 품질의 조판과 제본을 거쳐 만들어지고 파브리아노 종이(*이탈리아 파브리아노에서 생산되는 고급 종이)에 인쇄되어 마치 고급 도서 같았다. 원래는 비용을 고려해 이탈리아에서 제작되다가 폐간되기 얼마 전에 뉴욕으로 돌아왔다. 그러나 지나치게 급진적인 잡지로 여겨졌고 다섯 호만 더 찍고 발간을 접어야 했다.

445쪽
쿠퍼 블랙
Cooper Black
서체
오스월드 쿠퍼Oswald Cooper(1879–1940)

쿠퍼 블랙은 진정한 20세기 서체이자 소위 '팻 페이스' 양식을 가장 잘 나타내는 글꼴이다. 눈길을 사로잡는 주목성 덕에 광고와 각종 표제에 사용되었다.

오스월드 쿠퍼는 시카고 스타일 그래픽 디자인을 창시한 디자이너들 중 하나다. 프랭크 홈 일러스트레이션 학교를 다니던 쿠퍼는 자신의 스승인 서체 디자이너 프레더릭 W. 가우디Frederic W. Goudy의 영향을 받았으며 아트 서비스 에이전시를 운영하는 프레드 버치Fred Bertsch를 만나게 되었다. 쿠퍼와 버치는 1904년 제휴를 맺어 버치 & 쿠퍼라는 서체 상점을 열고 조판, 카피라이팅, 디자인 서비스 등을 제공했다. 훌륭한 공예가였던 쿠퍼는 유행을 따르거나 부자연스러운 것들을 본능적으로 불신했으며, 대신 '자유롭고 친근한 조화'를 불러일으키는 활자를 디자인했다. 1913년 미국에서 두 번째로 큰 활자 주조소였던 반하트 브라더스 & 스핀들러(BB&S)는 쿠퍼에게 그의 문자 도안을 기반으로 완전한 서체 가족을 만들어 줄 것을 의뢰했다. 1918년 '쿠퍼'가 출시되었고 후에 쿠퍼 올드 스타일로 이름이 바뀌었다.

BB&S는 쿠퍼의 첫 로만체이자 기본 굵기를 가진 '쿠퍼'를 대중화했고 이를 기반으로 서체 가족을 계속 출시했다. 두 번째 시리즈인 쿠퍼 블랙은 20세기 초반에 나온 수퍼볼드 굵기의 서체들 중 가장 참신했으며 '가장 잘 팔리는 서체, 수십억 매출을 올리는 서체'로 홍보되었다. 쿠퍼 블랙은 보수적인 업계에 동요를 일으키기도 했으나 디자인은 빠르게 인기를 끌었다. 이후 쿠퍼 이탤릭(1924), 쿠퍼 힐라이트(1925), 쿠퍼 블랙 이탤릭(1926), 쿠퍼 블랙 콘덴스드(1926)가 연달아 출시되어 '검은 공습'으로 불렸다.

말년에 쿠퍼는 디자이너들을 위한 저작권 보호 활동에 관심을 돌렸고, 모방을 일삼는 동료 디자이너들을 다음과 같이 책망했다. "위대한 모방가는 결코 없었다. 심지어 보드빌(*1890년대 중반~1930년대 초에 미국에서 유행한 공연, 춤과 노래 등을 엮은 일종의 버라이어티 쇼)에서도 마찬가지였다. 대가가 되는 방법은 자신의 재능을 기르는 것이다."

266쪽
샤넬
Chanel
아이덴티티
가브리엘 '코코' 샤넬Gabrielle 'Coco' Chanel(1883-1971)

샤넬 브랜드의 성공에는 샤넬만의 패션 스타일과 편안한 여성 의류가 큰 공헌을 했다. 그러나 그에 못지않게 기여한 것은 두 개의 C가 등을 대고 맞물려 있는 샤넬 로고다.

가브리엘 샤넬이 고급 여성복 상점을 처음 연 것은 제1차 세계대전 직전인 1913년이었다. 1920년대에 이르러 샤넬은 자신의 비전을 완벽히 실현했다. '리틀 블랙 드레스'와 '저지 수트'를 옷장에 꼭 있어야 할 품목으로 만들어 여성 패션의 새로운 어휘를 개척했다. 샤넬은 화려하고 독립적인 생활 방식을 반영하는 디자인들, 그리고 당시의 모더니즘 원칙을 반영한 기능주의적 디자인들을 창조했다. 같은 시기에 샤넬은 자신의 별명 '코코Coco'에 들어 있는 두 개의 C를 토대로 회사 로고를 고안했다. 이로써 브랜드의 창시자인 샤넬을 영원히 이어 주는 로고가 탄생하게 되었다.

샤넬 로고의 혁신성은 샤넬 제품과 패키지가 가진 혁신성과도 잘 어울린다. 뚜렷한 검은색 선과 단순한 산세리프 레터링이 특징인 샤넬 N°5 패키지는 세계에서 가장 상징적인 디자인으로 꼽힌다. 미니멀리즘 미학을 보여 주는 샤넬 로고는 거의 한 세기 동안 변하지 않았으며 이제는 샤넬 제품과 떼어 놓을 수 없는 디자인이다.

샤넬은 프랑스 향수 제조사 에르네스트 보Ernest Beaux가 샘플을 섞는 데 사용한 실험실 병의 직선 형태와 장식 없는 라벨을 보고 제품과 패키지에 대한 영감을 얻었을지도 모른다. 매력적인 상징으로서 샤넬 로고가 가진 힘은 여러 곳에서 발견된다. 많은 박물관 컬렉션에서 샤넬 로고를 활용한 작품들을 볼 수 있으며 1980년대에 앤디 워홀은 실크스크린 작품 주제로 샤넬 패키지를 사용했다.

62쪽
바우하우스 프로그램
Bauhaus Programs
서적
라슬로 모호이너지László Moholy-Nagy(1895-1946), 헤르베르트 바이어Herbert Bayer(1900-1985), 발터 그로피우스Walter Gropius(1883-1969)

세계적으로 유명한 디자인 학교 슈타틀리헤스(국립) 바우하우스의 학생들과 교수진은 수많은 잡지, 서적 및 카탈로그를 디자인했으며 이 작품들은 그래픽 디자인의 랜드마크가 되었다.

바우하우스 창립자 발터 그로피우스와 라슬로 모호이너지가 편집한 『바이마르의 국립 바우하우스 1919~1923』은 1923년에 열린 바우하우스의 첫 번째 전시회를 위해 제작한 카탈로그였다. 표지는 당시 학생이던 헤르베르트 바이어가 디자인했고 내지와 급진적인 판형(25×25,5cm)은 모호이너지가 만들었다. 모호이너지는 그해 바우하우스에 합류해 사진과 타이포그래피 강의를 맡고 있었다. 카탈로그는 바우하우스 자체를 보여 주는 쇼케이스였으며 바우하우스의 관심이 미술에서 응용 미술로 이행되는 과정을 보여 주었다.

바우하우스 교수가 된 지 2년 후인 1925년, 모호이너지는 그로피우스와 함께 바우하우스를 홍보하는 14권의 책으로 구성된 『바우하우스 총서』를 출간했다. 그리고 모호이너지가 디자인한 총서 소개 책자는 수공예와 기술의 결합을 지향하는 바우하우스 철학의 상징이자 '타이포포토'의 표징이 되었다. '타이포포토'는 산세리프 서체와 결합된 포토그램을 칭하기 위해 모호이너지가 사용한 용어다.

모호이너지와 그로피우스는 또한 바우하우스 잡지 『바우하우스: 조형 잡지』의 첫 번째 호를 편집했다. 1928년 다섯 번째 호를 위해 바이어가 디자인한 표지는 20세기 디자인의 아이콘이 되었다. 한쪽이 접힌 이전 호 책자 위에 다양한 문구용품이 그림자를 드리우고 있는 사진이었다. 당시로서는 급진적인 구성으로 사진 이미지에만 의존한 표지로는 유일했다.

1930년대에 그로피우스, 모호이너지, 바이어를 포함한 바우하우스의 주요 인물들이 미국으로 이주하면서 바우하우스의 사상이 널리 전파되었다. 일찍이 모더니즘 비전을 갖고 있던 바우하우스는 오늘날의 그래픽 디자인에서도 여전히 높이 평가되고 있다.

33쪽

목소리를 위하여(블라디미르 마야콥스키|Vladimir Mayakovsky 지음)

Dlya Golosa

서적

엘 리시츠키|El Lissitzky(1890~1941)

엘 리시츠키가 디자인한 『목소리를 위하여』는 모스크바 국립출판사의 베를린 지점에서 출판했다. 이 책의 디자인은 역동적인 시각 언어를 구축하고 책과 같은 관습적인 형태를 혁신하고자 했던 구축주의 프로젝트에 지대한 공헌을 했다. 뛰어난 그래픽 업적으로 평가받는 이 작품은 마치 현대적인 건축물처럼 공간과 재료에 새로운 시각으로 접근했으며, 공간과 재료가 의미 있게 조직되고 인상적으로 구축될 수 있는 잠재력을 발견해 냈다.

건축 공학을 공부한 리시츠키는 국영 미술 디자인 학교인 소비에트 고등 예술 및 기술학교에서 학생들을 가르쳤다. 이후 1921년 베를린으로 건너가 러시아의 서방 이웃 국가들과 문화적 유대 관계를 맺었다. 당시 독일에 있던 마야콥스키는 리시츠키에게 자신의 가장 인기 있는 시 13편을 모은 책을 '구성'해 달라고 의뢰했다. 대중이 자주 읽는 시들이었으나 더 손쉽게 읽을 수 있도록 모음집을 내려는 것이었다. 리시츠키는 책의 오른쪽 여백에 인덱스를 만들어 독자가 자신이 선택한 시가 있는 페이지를 바로 펼칠 수 있게 했다. 또 각시 제목에 타이포그래피를 적용하여 제목이 해당 시의 어조와 의미를 나타낼 수 있게 했다.

리시츠키는 책을 빨간색과 검은색으로 구성했다. 추상적 형태(예를 들어, 태양을 뜻하는 빨간색 원), 구체적 구조(글자 'A'), 기존 형태를 이용한 조립식 표현(손가락표 ☞), 그리고 양식적樣式的 관련성(단어 '베를린Berlin'에 적용한 블랙 레터 서체)을 사용한 것이 특징이다. 이러한 디자인 장치들로 인해 마야콥스키의 시로 만든 그래픽 작품에 독자도 참여하게 된다. 예를 들어, 「우리의 행진」이라는 시는 빨간 사각형 그림으로 시작되는데 이는 공산군이 점령한 광장을 의미한다. 사각형 아래에 있는 단어는 읽기에 따라 두 가지 뜻이 되는데, '보이'로 읽으면 '싸움'을, '베이'로 읽으면 '두드려라 혹은 때려라'를 의미한다. 그 옆 페이지에서 '행진'을 뜻하는 단어는 검은색으로 인쇄된 반면 '우리의'를 뜻하는 단어는 빨간색으로 되어 있다. 이는 앞서 나온 빨간 사각형과 함께 공산당의 승리를 표현한다. 『목소리를 위하여』 디자인에서 리시츠키는 글자의 크기 조절, 대조, 여백, 겹치기 등을 사용하여 감정을 표현하는 새로운 방법을 제시함으로써, 텍스트를 시각적으로 표현하는 데 있어 서체가 하는 역할을 확대했다.

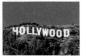

467쪽

할리우드 사인

Hollywood Sign

상징

작가 미상

도시와 산업의 아이콘이자 문화 브랜드인 동시에 미국 대중문화의 상징인 '할리우드 사인'은 많은 이들의 열망을 39,000포인트 크기의 타이포그래피로 구현한다. 오늘날과 같이 유서 깊은 트레이드마크가 되기까지는 종종 무시를 당하는 등 파란만장한 역사를 가지고 있다.

5층 높이에 4천 개의 전구로 장식된 이 간판은 원래 『LA 타임스』 발행인 해리 챈들러Harry Chandler가 세운 것이다. L.A.의 진정한 경제 동력인 부동산, 그중에서도 할리우드 힐스 지역의 주거 개발 사업인 할리우드랜드를 홍보하기 위해서였다. 그래서 원래 간판은 '할리우드'가 아닌 '할리우드랜드'였다. 그래픽 디자이너가 아닌 건설 인부들이 제작했을 것으로 추정된다. 간판은 세운 지 10년이 안 되자 망가지기 시작했다. 1932년 무명 여배우 페기 엔트위슬 Peggy Entwistle이 글자 'H' 위에서 몸을 던져 자살하면서 비로소 유명해진 비극적 사건도 있었다. 얼마 지나지 않아 부동산 개발도 대공황의 희생자가 되었으며 간판 소유권은 L.A. 시로 이관되었다. 1940년대에는 글자 'H'가 파괴되었고 할리우드 상공회의소는 이 지역이 '알리우드ollywood'로 알려질까 걱정하여 기본적인 부분 몇 개를 수리했다. 그러나 간판은 계속 손상되어 1970년대에 다시 붕괴 위기에 처했다. 이번에는 로스앤젤레스 문화유산 위원회가 할리우드 사인을 문화 역사 기념물 111호로 지정하면서 간판을 살려냈다. 1970년대 말에 『플레이보이』 창간인 휴 헤프너Hugh Hefner가 기금 모금을 주최했고 할리우드 사인을 번쩍이는 새 강철 구조물로 교체할 수 있을 만큼 충분한 돈이 모였다. 마침내 할리우드 사인은 새로운 모습으로 돌아왔고, 원래의 간판은 25년 넘게 창고에 보관되다 2005년 이베이에서 판매되었다.

다소 투박한 디자인임에도 불구하고 할리우드 사인은 자유의 여신상이나 러시아어 산만큼이나 미국의 정체성과 뗄 수 없는 존재다. 할리우드에서 만들어지는 영화들은 수명이 짧을지라도 할리우드 사인은 지금까지 할리우드에서 만들어진 것들 중 가장 영속적인 존재다. 현재는 할리우드 사인 트러스트가 관리하고 있다.

88쪽

레프 및 노비 레프
LEF and Novyi LEF
잡지 및 신문
알렉산드르 로드첸코Aleksandr Rodchenko(1891–1956)

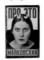

365쪽

이것에 관하여, 그녀에게 그리고 나에게
Pro eto. Ei i mne
서적
알렉산드르 로드첸코Aleksandr Rodchenko(1891–1956)

시인 블라디미르 마야콥스키가 편집한 미학 잡지 『레프(예술 좌익 전선)』는 나중에 『노비 레프(신 예술 좌익 전선)』로 개명하고 아방가르드 이념을 전파하는 완벽한 플랫폼을 구축했다. 1923년 3월 발간된 초판에서 작가 겸 평론가이자 잡지의 공동 창간인 오시프 브리크Osip Brik는 구축주의 원칙을 적용하면서도 여전히 '똑같은 구식 풍경화와 초상화'를 그리는 예술가들을 비난했다. 반면 알렉산드르 로드첸코가 실용적인 목적으로 만든 디자인과 제품을 뜻하는 '생산주의'를 추구하는 것에는 아낌없는 찬사를 보냈다. 로드첸코는 관습적인 미학보다 기능을 우선시한 '예술 공학자'의 개념을 전형적으로 보여 준 인물이다.

잡지는 급진적인 시인, 작가, 영화 제작자 및 예술가의 연합인 '레프'에서 이름을 따왔다. 『레프』의 디자이너였던 로드첸코는 과감한 디자인을 통해 잡지의 목표를 분명히 표현했다. 활판 인쇄한 독특한 표지들은 기능적 타이포그래피와 역동적인 구성에 단색, 굵은 선, 포토콜라주 등을 결합한 디자인으로, 『레프』를 예술의 정점에 올라서게 했다. 1925년 국가의 자금 지원이 철회되어 발간이 중단되었다가 레프가 재결성된 1927년부터 『노비 레프』라는 이름으로 다시 발간되었다. 로드첸코는 내부 분열을 봉합하고 모더니즘에 대한 커져 가는 비판에 대응하기 위해 잡지의 근본적인 변화를 꾀했다. 비대칭 디자인, 소문자를 사용한 표제, 기록 사진 등을 적용했다.

1928년 사진 전문 잡지 『소비에트 사진』에 로드첸코를 "시시한 부르주아 형식주의"라 비난하는 익명의 편지가 실렸다. 같은 해, 노비 레프 내부에서 사회주의 리얼리즘이 심화되면서 마야콥스키가 편집국에서 사임했다. 로드첸코 역시 『노비 레프』 마지막 호에서 주제보다 기술에만 탐닉했다는 비판을 받자 잡지를 떠났고, 후에 정부 소속 보도 사진가로 일했다. 1933년 로드첸코가 백해-발트 해 간 운하 건설 현장을 전한 기록은 그중 독창적인 작업으로 평가받는다. 러시아가 강제 노동을 이용해 운하를 만드는 모습을 찍은 사진들로, 선전용 출판물 『구축 중인 소련』에 실렸다. 로드첸코가 이 잡지에 사용한 사진 레이아웃은 『레프』와 『노비 레프』를 위해 개발한 많은 그래픽 효과들을 활용한 것이었다.

알렉산드르 로드첸코가 블라디미르 마야콥스키의 시집 『이것에 관하여, 그녀에게 그리고 나에게』를 위해 디자인한 표지와 여덟 점의 삽화들은 구축주의 포토콜라주의 중대한 작품이다. 이를 통해 로드첸코는 그래픽 아티스트로서의 경력에 전환기를 맞았다. 마야콥스키는 연인 릴리 브리크Lily Brik를 위해 장문의 시를 썼으며, 시집 앞표지와 내부 이미지들에는 릴리가 앞을 빤히 바라보는 모습이 담겨 있다. 로드첸코가 단지 이 시집의 삽화가 및 디자이너만이 아니라 공동 저자라고 보는 견해도 있다. 시집에 실린 일련의 이미지들이 그 자체만으로 표현력을 지니기 때문이다.

1921년 이후, 로드첸코는 점차 구축주의의 추상화에서 벗어나 공산주의 국가에 도움이 되는 응용 미술에 전념했다. 입체파 콜라주에서 이미 친숙해진 로드첸코는 1923년부터 더욱 다양한 그래픽 재료들을 자신의 작품에 반영하기 시작했다. 러시아 아방가르드에서 사진은 고정된 매체가 아니라 누구나 이용할 수 있는 기성 이미지들의 보관소 같은 것이었다. 로드첸코는 인물 사진 제작자 아브람 시테렌베르크Abram Shterenberg에게 의뢰하여 마야콥스키와 브리크의 사진들을 찍은 다음, 이를 『다다』 같은 아방가르드 잡지들 및 미국·유럽의 일러스트레이션 잡지들에서 오려낸 다양한 이미지들과 함께 붙였다. 시집에 실린 강렬한 콜라주 작품들 중에는 광고 이미지에서 잘라 낸 조각들을 이용해 부르주아의 안락과 사치를 풍자하는 것들도 있었다. 비율과 조화보다 기능을 우선시하는 포토콜라주는 표현력이 뛰어나기 때문에 시의 생생한 이미지를 나타내기에 이상적인 수단이었다. 로드첸코의 콜라주 작품들은 구축주의에서 전형적으로 나타나는 기하학적 요소들을 포함하고 있으나 그럼에도 굉장한 자유로움이 느껴진다.

『이것에 관하여, 그녀에게 그리고 나에게』는 포토몽타주를 삽화로 넣은 최초의 책이었다. 러시아 아방가르드 예술 중 텍스트·사진·디자인을 가장 성공적으로 조합한 작품으로 평가받는다.

144쪽

넥스트 콜
The Next Call
잡지 및 신문
헨드릭 니콜라스 베르크만Hendrik Nicolaas Werkman(1882-1945)

279쪽

더 나은 고무젖꼭지는 없다
Luchshih Sosok ne Bilo i Nyet
포스터
알렉산드르 로드첸코Aleksandr Rodchenko(1891-1956)

40부씩 총 아홉 호만 발행된 잡지가 문화 아이콘이 된 경우는 거의 없다. 단 『넥스트 콜』은 예외다. 네덜란드 흐로닝언의 작은 마을에서 발행된 이 잡지는 다다, 데 스테일, 바우하우스를 비롯한 당시의 어떤 아방가르드 예술 운동과도 무관했으니 더 기이한 일이었다. 잡지 저자는 화가이자 소규모 인쇄업자 헨드릭 니콜라스 베르크만이었다. 그는 나무 조각들을 모아 목활자를 만들고 1850년에 생산된 독일제 수동 인쇄기를 이용하여 다양한 압력, 잉크 질감, 색상, 겹치기 등을 실험하면서 잡지를 찍어냈다. 그 결과 같은 호로 발행된 40부 중에서도 똑같은 사본은 하나도 없었다. 많은 이들은 베르크만을 실패한 화가로 여겼고, 그는 생전에는 인정받지 못했다.

『넥스트 콜』은 여덟 페이지짜리 소책자로, 베르크만이 동료 화가들에게 지인들에게 무료로 보낸 것이다. 화가 욥 한센Job Hansen이 기고한 작품들과 함께 실린 베르크만의 글은 다소 난해하고 트리스탄 차라의 글을 연상시켰으나, 다른 개인이나 그룹의 영향을 받은 것은 아니었다. 『넥스트 콜』은 다다이스트가 선호하는 비대칭 콜라주나 단어·이미지 조합을 지향하되, 베르크만이 '드릭셀'이라 부른 우아한 타이포그래피 구성을 보여 주었다.

잡지의 가장 흥미로운 부분은 표지와 내지들이 드러내는 건축학적 특징이다. 강렬한 수직 모티브는 그래픽 요소들이 기대는 기둥 같고(『넥스트 콜』 2, 5, 9호), 글자들이 쌓여 고층 건물처럼 높이 솟아 있으며(『넥스트 콜』 4, 9호), 단어와 숫자가 모여 사다리를 만들기도 한다(『넥스트 콜』 7, 8호). 반복해서 나오는 요소는 납작한 금속 잠금판의 들쭉날쭉한 실루엣이다. 아마도 베르크만이 문에서 떼어내어 이를 큰 글자처럼 사용했을 것이다(『넥스트 콜』 1, 2, 5호). 이 실루엣 가운데에는 직사각형 구멍이 있다. 양차 대전 사이를 살아내던 모든 예술가들, 심지어 유럽 외딴곳에 살던 베르크만에게도 이 구멍은 '넥스트 콜', 즉 모더니즘의 부름을 향한 작은 기회의 창이었는지도 모른다.

반은 녹색, 반은 빨간색인 얼굴이 씩 웃는다. 크게 벌린 입에는 고무젖꼭지들을 물고 있다. 이 포스터는 아기용 고무젖꼭지 광고로, 글은 블라디미르 마야콥스키가 썼다. 텍스트는 대략 이런 내용이다. "더 나은 고무젖꼭지는 없습니다. 나이 들 때까지 물고 있을 수 있죠. 어디서나 판매합니다."

1923년 알렉산드르 로드첸코는 소비에트 항공 회사인 도브로렛Dobrolet으로부터 의뢰받은 광고 문안 때문에 고심하고 있었다. 로드첸코의 동료들은 시엠송은 별 볼 일 없는 시인이나 만드는 것이라며 조롱했고, 그는 친구이자 '국민 시인' 마야콥스키에게 도움을 청하여 파트너십을 맺었다. '트러스트'라고 불린 다양한 국영 기업과 기관들을 위한 광고 제작자로서의 파트너십이었는데, 결과적으로 오랜 기간 풍성한 결실을 맺은 제휴였다. 이 포스터는 그중 고무 트러스트를 위해 만든 것으로, 서양식으로 환상을 표현하기보다는 제품 고유의 모습을 보여 주려 했다. 불필요한 세부 묘사를 없앤 단순하고 추상적인 형태에 과감한 디자인과 다채로운 색상을 입혔다. (당시는 일반적으로 검은색 외에 두 가지 색상 정도만 사용할 때였다.) 로드첸코의 포토몽타주가 보여 주는 정교함과 대조적으로, 이 포스터는 투박하고 노골적인 스타일이며 쉽고 빠르게 메시지를 전달하는 유머를 풍겼다. 이러한 접근 방식은 광고가 겨냥하는, 대체로 문맹인 이들에게 필수적이었으며 로드첸코가 사용한 빠르고 저렴한 인쇄 기술에도 적합했다. 로드첸코와 마야콥스키가 함께 만든 광고들은 상점 창문에 단색 페인트로 그려지기도 하고 석판 인쇄나 오프셋 인쇄로 재현되기도 했다. 인쇄하는 경우에는 로드첸코가 고등 예술 및 기술 학교에서 가르치는 학생들의 도움을 종종 받았다. 로드첸코에 따르면, 당시 모스크바 전체가 로드첸코와 마야콥스키의 광고들로 장식되었다.

마야콥스키는 이 작품을 광고라기보다 정치 운동으로 보았다. 지저분한 천보다 고무젖꼭지를 빠는 것이 낫다는 이유로 이 포스터가 건강 증진에 기여한다고 믿었다.

416쪽

인도자 레단티우
Lidantiu Faram
서적
일리아 즈다네비치Ilia Zdanevich(1894–1975)

259쪽

메르츠
Merz
잡지 및 신문
쿠르트 슈비터스Kurt Schwitters(1887–1948) 외

일리아 즈다네비치의 극시 「인도자 레단티우」는 실험시로 이루어진 초기 근대 작품들 중에서도 독보적인 위치에 있다. 독특한 문학 창작물일 뿐 아니라 타이포그래피 체계로서도 그 정교함이 타의 추종을 불허한다. 즈다네비치가 자움zaum 언어로 쓴 5부작의 극 작품들 중 최고로 꼽히는 「인도자 레단티우」는 그의 젊은 시절 친구였던 화가 미하일 레단티우Mikhail Ledantiu를 추모하고, 러시아 미래파가 만든 음성 언어인 자움을 사용함으로써 전통적인 예술에 대한 추상적인 예술의 승리를 비유한다.

'이성을 초월한 언어'라는 뜻의 자움을 실험한 다른 러시아 시인들과 마찬가지로 즈다네비치는 일상적인 언어를 배격했다. 시적의미를 나타낼 수 없다는 이유였다. 즈다네비치는 모든 전통적인 언어형태를 멀리하고 대신 러시아어가 가진 본래의 소리에 관심을 두었다. 그는 이 소리가 개인적, 감정적, 신체적인 경험을 표현할 수있다고 믿고 그래픽 규칙들과 타이포그래피 형태들을 고안했다.

「인도자 레단티우」는 개념적, 기술적, 형식적인 면에서 모두 독창적이었다. 각 글자가 독자적인 소리 범위를 가지는 동시에 타이포그래피로서의 능력을 부여받아 뛰어난 작품을 만들어 냈다. 같은 해에 리시츠키가 디자인한 시집 「목소리를 위하여」처럼, 즈다네비치의 디자인은 글자의 물리적 생산 방식에 대한 관심을 이끌어 낸다. 예를 들면, 활판 인쇄용 장식 기호들이 모여 하나의 글자를 만드는 식이다. 이렇게 만들어진 그래픽 용어들을 읽으면서 독자는 텍스트의 재생산, 구성, 해석에 적극적으로 참여하게 된다. 작품안에서 장식 기호들이 모여 만든 첫 번째 글자는 다른 글자들과 만나 '어머니의'라는 단어를 만든다. 이 단어는 한 페이지 전체를 차지하며 외침 소리를 내는 듯하다. 옆 페이지에 있는 합창용 텍스트가 작고 빽빽하게 조판된 것과 대조된다.

즈다네비치가 만든 다른 아방가르드 작품들과 마찬가지로 「인도자 레단티우」는 문화의 주변부를 차지했다. 그러나 이 작품은 초기근대 디자인이 그랬던 것처럼, 순수하게 시각적인 타이포그래피가 갖는 의미와 그 가능성에 관심을 가졌다. 「인도자 레단티우」는 이가능성을 탐구하는 데 있어서 보기 드문 수준의 철저함을 보여 주었고 20세기 타이포그래피 혁신의 모델이 되었다.

'메르츠'라는 단어는 1919년 쿠르트 슈비터스가 상업을 뜻하는 '코메르츠Kommerz'에서 무의미하게 발췌하여 자신의 추상 작품에 붙인 이름이다. 그리고 이 단어는 20세기 초의 가장 중요한 아방가르드 잡지의 이름이 되었다. 「메르츠」 첫 번째 호는 1923년 1월에 발행되었다. 1932년 잡지가 폐간되기 전까지 슈비터스는 엘 리시츠키와 얀 치홀트 같은 예술가·디자이너와 협력하여 스물네 호를 더 발행했다. 유럽이 격동의 시기를 거치는 동안 발달한 과학·기술·정치는 미래파·다다이즘·구축주의 운동과 같은 문화 활동에 자양분이 되었으며, 「메르츠」는 모더니즘 사상과 이론으로 나아가는 원동력이 되었다

편집은 슈비터스가 계속 맡았지만 각 호의 레이아웃은 주제와 디자이너에 따라 바뀌었다. 그러나 디자인 원칙은 계속 유지하여, 「메르츠」의 이상을 집약적으로 보여 주는 산세리프 서체와 비대칭 레이아웃에는 변함이 없었다. 1924년 봄에 두 호를 합쳐 발행한 「메르츠」 8/9호 '자연'은 리시츠키가 디자인과 공동 편집을 맡았는데, 구축주의 타이포그래피를 사용하여 다다의 혼란과 실험을 재미있게 풀어냈다. 같은 해에 발행된 11호 '타이포 광고'는 슈비터스가 펠리칸 잉크 회사를 위해 만든 광고를 활용하여 타이포그래피와 광고에 대한 그의 아이디어를 보여 준다. 검은색과 짙은 주황색을 사용했으며 글자 크기와 색상의 대비가 역동성을 연출한다. 1932년 발행된 24호이자 마지막 호 '원음 소나타'는 슈비터스가 만든 같은 이름의 소리시를 바탕으로 펴낸 것으로, 치홀트가 타이포그래피 디자인을 맡아 음성을 구상시*일부 글자나 단어를 그림 형태로 배열하여 주제를 시각적으로 나타내는 시 형태로 표현했다.

「메르츠」는 일반적으로 용인되는 사회적·문화적 규범에 도전한 급진적 출판물이었다. 「메르츠」의 영향은 「에미그레Emigre」와 「스피크Speak」 같은 최근 출판물들, 그리고 팬진(*fan+magazine. 특정 분야의 지지자들 혹은 동호인들이 만드는 잡지)의 DIY 문화에서 여전히 볼 수 있다.

74쪽

튀링겐 주립 은행 지폐
Banknotes for the State Bank of Thuringia
화폐
헤르베르트 바이어Herbert Bayer(1900–1985)

1923년 바우하우스 학생이던 헤르베르트 바이어는 튀링겐 주립 은행으로부터 고액권 지폐 디자인을 의뢰받았다. 당시 독일에서는 전후 인플레이션으로 화폐가 마구 발행되었다. 바이어의 지폐는 디자인이 완성된 지 단 이틀 후인 1923년 9월 1일 유통되었다.

데 스테일과 구축주의를 통합한 바이어의 디자인에서 나타나는 대담한 명료성은 부분적으로 바실리 칸딘스키의 영향을 받은 것이다. 이는 지폐의 환원주의적 디자인에서도 나타난다. 바이어의 지폐는 바우하우스 스타일만의 특징을 보여 주는 초기 사례였으며 전통적인 스타일에서 완전히 벗어난 지폐 디자인이었다. 전통적으로 쓰이던 고딕체인 프락투어를 산세리프 서체로 대체하고, 장식적인 소용돌이무늬를 사용하지 않고, 넓은 여백과 단색을 현명하게 활용한 것이 특징이었다. 100만, 200만 마르크는 물론 10억 마르크짜리도 있었으며 크기는 각각 7×13.8cm였다. 회화적인 요소는 들어가지 않았으며 다양한 색상의 띠, 바우하우스의 개성적인 글씨, 숫자 0의 나열, 그리고 기본적인 법규 정도가 들어갈 뿐이었다. 주요 글자는 수평으로 놓였고, 작은 글자들로 이루어진 두 개의 수직 띠는 마치 컬러 블록처럼 보였다. 하이퍼인플레이션의 여파로 바이어의 지폐는 급격히 가치가 떨어져 더 이상 유통되지 못했다.

1925년 바이어는 바우하우스에 새로 조직된 타이포그래피 공방의 첫 수장이 되었다. 같은 해 바이어는 바람직하지 않은 서체가 유행하고 있다는 생각에 세리프와 대문자 사용을 반대하는 운동을 시작했으며, 유니버설 서체를 디자인했다. 바이어는 또한 나중에 ITC 바우하우스가 된 서체의 원형을 디자인했는데, 원래의 글자 형태는 1970년대에 디자인된 많은 서체들에 영감을 주었다. 오늘날 바이어는 1926년에 디자인한 칸딘스키 전시회 포스터와 『바우하우스 저널』(1926–1931) 작업으로 가장 잘 알려져 있다.

494쪽

타임
Time
잡지 및 신문
작가 다수

브리턴 해든Briton Hadden과 헨리 로빈슨 루스Henry Robinson Luce가 만든 시사 주간지 『타임』은 1923년 3월 3일에 처음 발행되었다. 당시 J. 월터 톰슨J. Walter Thompson 광고사에서 아트 디렉터로 일하던 고든 에이마Gordon Aymar가 첫 표지를 디자인했다. 표지에 들어간 그림은 상업 예술가 윌리엄 오버하트William Oberhardt가 전 미국 하원의장 조지프 G. 캐넌Joseph G. Cannon을 그린 것이었다. 에이마는 표지 상단을 가로지르는 최초의 'TIME' 로고타이프, 그리고 표지 이미지 양쪽에 들어간 소용돌이무늬도 디자인했다.

『타임』 표지의 또 다른 특징인 빨간색 테두리는 1927년 초에 처음 등장했으며, 표지가 흑백에서 컬러로 바뀐 것은 1928년이었다. 1940–1950년대에 일러스트레이터 보리스 아르치바셰프Boris Artzybasheff와 보리스 살라핀Boris Chaliapin은 유명한 포토리얼리즘(*사진처럼 생생하고 정확하게 묘사하는 예술 기법) 표지들을 만들어 『타임』의 이미지에 혁명을 일으켰다. 이 둘은 600개가 넘는 『타임』 표지를 만들어 냈다. 1950년대는 표지에 처음으로 무생물체가 등장한 시기였으며, 부편집장 오토 퓨어브링어Otto Fuerbringer는 이미지 위에 로고가 겹쳐진 새로운 형식을 도입했다. 약 20년이 흐른 1977년, 아트 디렉터 월터 버너드Walter Bernard는 제호 아래에 들어가는 기사 제목을 프랭클린 고딕체로 바꾸었고, 표지의 오른쪽 위 모서리가 접힌 것처럼 보이는 디자인을 만들어 안에 실린 내용을 슬쩍 엿보는 듯한 느낌이 들게 했다. 버너드의 재디자인은 1937년부터 1970년까지 주로 로버트 채핀Robert Chapin이 그렸던 지도, 차트, 도표에도 더욱 중점을 두었다. 가장 최근의 『타임』 재디자인은 2007년에 있었다. 펜타그램의 루크 헤이먼Luke Hayman이 맡아 내부를 더 깔끔하고 단순한 스타일로 다듬었으며, 다양한 섹션을 소개하는 제목들을 더 굵게 만들었다. 헤이먼의 디자인으로 『타임』지 겉모습은 잡지 웹사이트 Time.com과 더욱 비슷해졌다.

처음 등장한 이후 90여 년이 흘렀지만 『타임』은 여전히 상징적인 존재다. 『타임』이 지닌 디자인 유산은 오늘날에도 전 세계 잡지 출판에 큰 영향을 미치고 있다.

358쪽
영화의 눈
Kino Glaz
포스터
알렉산드르 로드첸코Aleksandr Rodchenko(1891–1956)

345쪽
펠리칸 잉크
Pelikan Ink
광고
엘 리시츠키El Lissitzky(1890–1941)

알렉산드르 로드첸코가 지가 베르토프Dziga Vertov의 영화를 위해 디자인한 〈영화의 눈〉 포스터는 구소련 영화 포스터의 예술적 발전에 중요한 걸음을 내디뎠다. 베르토프는 영화에서 다큐멘터리 몽타주 기법을 개척한 아방가르드 영화 제작자였다. 당시 러시아 영화 산업은 국가 지원을 중심으로 돌아갔고 포스터 제작 의뢰를 담당하는 자체 홍보 부서가 있었다. 그전에 나오던 영화 포스터들은 평범했으며 대부분 무명 예술가들이 만들었다. 〈영화의 눈〉 포스터는 로드첸코가 석판 인쇄용 크레용을 사용해 손으로 그린 것으로 그는 석판 인쇄 과정을 깊이 이해하고 있었다. 이는 하나의 트렌드를 만들었고 로드첸코의 영향을 받은 스텐베르크 형제가 디자인한 컬러풀한 영화 포스터들은 1920년대 모스크바 거리 곳곳을 장식했다.

〈영화의 눈〉 포스터는 진보 예술가 그룹의 잡지 『레프』에 실린 베르토프의 선언문을 반영하는 디자인이다. 베르토프는 선언문에서 이렇게 말했다. "나는 눈이다. 나는 기계적인 눈이다. 기계인 나는 오직 나만 볼 수 있는 세계를 사람들에게 보여 준다." '모든 것을 보는 눈'은 목표 관객을 응시하는 카메라를 뜻한다. 포스터 속 핸드헬드 카메라 그리고 눈을 가늘게 뜨고 빛을 올려다보는 소년의 머리는 각각 거울에 비치는 대칭 이미지와 함께 그려져 있다. 카메라와 소년이 보여 주는 각도는 베르토프가 사용하는 하이 앵글 숏(*피사체를 위에서 내려다보며 찍는 촬영 방법)를 상기시키는데, 로드첸코도 후에 자신의 사진 작품들에 이 기법을 사용했다. 로드첸코는 광고물 작업에서 이미 포토몽타주를 실험하고 있었지만 이렇게 포스터와 같은 대형 디자인에 사진 이미지를 포함시킨 것은 이례적이었다. 카메라와 소년의 머리는 로드첸코가 찍은 사진을 기반으로 그린 것이다. 영화 제목을 포스터 가운데에 두고 산세리프 레터링을 과감하게 대칭으로 배열한 것은 기계적 느낌을 준다. 로드첸코의 구축주의적 이데올로기를 엿볼 수 있는 부분이다.

로드첸코는 이후 두 점의 영화 포스터를 더 제작했을 뿐이지만, 그의 사진과 그래픽 작업은 스텐베르크 형제와 같은 러시아 포스터 예술가들 그리고 이후의 수많은 미래 세대 그래픽 디자이너에게 중요한 영향을 끼쳤다.

이 분위기 있는 세피아색 포토그램은 엘 리시츠키가 펠리칸 잉크를 위해 디자인한 광고 포스터이다. 당시는 리시츠키가 이중 노출과 포토그램 같은 사진 기법을 전보다 자주 사용하던 때였다. 인물 사진을 비롯한 여러 작업에서 겹치기 효과를 얻기 위해서였다.

리시츠키는 만 레이의 작품을 통해 포토그램 기법을 발견했을 수도 있다. 아무튼 리시츠키가 그래픽 디자인과 광고에 사용한 기법은 막대한 영향력을 발휘했다. 특히 '타이포포토'라 불리는, 같은 공간 내에서 글자와 사진을 결합하는 방법이 그러했다. 이 포토그램에서 물체들은 측면에서 빛을 받아 긴 그림자를 드리우면서 깊이감을 부여한다. 그리고 별도의 평면 위에서 이미지에 얹힌 듯한 흰색 글자 'TINTE'와 뚜렷하게 대비된다. 이미지는 마치 표면을 뚫고 들어가 아래에 있는 내부 구조를 드러내는 것처럼 보여 엑스레이를 연상시킨다. 리시츠키는 타이포포토 작품들을 만들 당시 요양소에서 결핵 치료를 받고 있었고 아마도 엑스레이를 찍었을 것이다. 그는 펠리칸 사의 광고물들을 작업해 자신의 의료비를 충당했다.

이 포토그램은 대비되는 여러 요소들을 보여 준다. 뚜렷한 흰색 레터링 'TINTE'는 그보다 부드럽고 흐릿해 보이는 펠리칸 로고타이프, 그리고 거의 검은색인 잉크병과 대비된다. 글자와 잉크병 앞면은 수평으로 배열되었는데, 이는 비스듬히 기울어져 역동적인 느낌을 주는 펜과 펠리칸 로고타이프에 대응하는 요소다. 리시츠키는 물체들의 불투명도를 각기 달리하여 다양한 물성을 표현했다. 펠리칸 사의 카본지를 홍보하는 디자인들도 이와 유사한 주제를 다루었다. 사실 포스터가 홍보하는 제품인 잉크와 더 큰 관련성을 갖는 것은 스텐실 기법을 사용한 레터링 'TINTE'다.

이 포토그램은 리시츠키의 유명한 자화상 〈구축자〉와 같은 해에 제작되었다. 그리고 이 자화상은 또 다른 펠리칸 잉크 광고 포스터에 사용한 것과 동일한 도해법을 사용했다. 그 포스터에 등장하는 손과 컴퍼스는 〈구축자〉에 나오는 것들과 유사하다. 이러한 크로스오버는 예술과 좀 더 실용적인 형태의 시각 커뮤니케이션 사이의 관계를 재구성하는 구축주의 작업들에 대한 리시츠키의 접근 방식을 보여 준다.

201쪽
크니기
Knigi
포스터
알렉산드르 로드첸코Aleksandr Rodchenko(1891~1956)

350쪽
게브라우흐스그라피크
Gebrauchsgraphik
잡지 및 신문
작가 다수

알렉산드르 로드첸코의 작품들 중 가장 유명하고 가장 중요하다고 평가받는 〈크니기(책들)〉 포스터는 러시아 국영 출판사가 의뢰하여 만든 것이다. 여배우 릴리 브리크가 '모든 지식 분야의' 책들이라고 외치는 모습을 강력한 구축주의 디자인이 둘러싸고 있다. 누구나 책을 자유롭게 이용할 수 있다고 알림으로써 읽고 쓰는 능력을 대중화하는 사업의 일환으로 만들어졌다. 로드첸코가 원본을 디자인한 것은 1924년이나, 포스터 형태로 즉시 복제되지는 않았다.

구축주의 창시자 중 한 명인 로드첸코는 독일 다다이스트들의 포토몽타주 작품에서 영감을 얻었다. 그는 1920년대에 사진에 대한 자신만의 실험을 시작했는데 처음에는 기존 이미지를 사용했고 1924년부터는 직접 촬영했다. 릴리 브리크는 비평가이자 창조적 이론가인 오시프 브리크의 부인이다. 그녀는 러시아 아방가르드 예술가들, 특히 로드첸코의 오랜 동료인 시인 겸 화가 블라디미르 마야콥스키에게는 뮤즈였다. 대담한 색상, 추상적 형태, 날카로운 각, 역동적인 에너지, 그리고 산세리프 레터링이 포토몽타주로 통합된 이 디자인은 로드첸코가 당시 자신의 그래픽 작품에서 발전시킨 비주얼 스타일을 대표하는 사례이다. 당시는 상당수의 국민이 읽고 쓰는 능력이 부족하여 선전 메시지를 단순하게 전달해야 효과가 있던 때였다. 로드첸코에 있어 기본적인 추상 형태, 사진 이미지, 그리고 평범하고 읽기 쉬운 레터링은 통속어에 부합하는 것들이었다. 대중 공연, 뉴스 보도, 초기 소비에트 영화도 마찬가지였다. 이러한 요소들을 사용한 것이 로드첸코뿐은 아니었으나 그는 이들을 선전 목적으로 사용하는 능력이 특별히 뛰어났다.

소련의 혁신적인 그래픽을 상징하는 〈크니기〉는 20세기 후반, 특히 음악 앨범의 커버 디자인에 영감을 주어 많은 모방작들을 탄생시켰다. 영향력 있는 네덜란드 펑크 밴드인 디 엑스The Ex는 여섯 개의 7인치 싱글 레코드로 이루어진 컬렉션을 1991년 발매했는데, 여섯 장 커버 각각이 릴리 브리크 얼굴을 밴드 멤버 얼굴로 변형한 디자인이었다. 프란츠 퍼디낸드Franz Ferdinand의 앨범 〈You Have It So Bet So Better〉(2005) 커버도 〈크니기〉를 모방한 디자인이었다.

베를린에 기반을 둔 「게브라우흐스그라피크」(부제: 광고 예술 진흥을 위한 월간지)는 독일어와 영어로 발간되었으며 세계 각국의 광고 예술을 소개했다. 잡지 성격은 독일 포스터 잡지 「다스 플라카트Das Plakat」를 계승한 것이었으나 그보다 더 다양한 매체를 선보였고 다루는 범위도 국제적이었다.

「게브라우흐스그라피크」는 헤르베르트 바이어와 같은 주요 독일 예술가들을 홍보했다. 그러나 창간인이자 편집자인 H. K. 프렌첼H. K. Frenzel의 개방적인 비전을 반영하여 유럽 전역의 다양한 모더니즘 스타일도 함께 다루었다. 아르 데코, 초현실주의, 미래주의, 데 스틸, 구축주의, 네덜란드 타이포그래피, 미국 디자이너들의 작품 등이었다. 1937년 세상을 떠날 때까지 「게브라우흐스그라피크」에 몸담은 프렌첼은 스테판 슈바르츠Stephan Schwarz, 헤르베르트 바이어, 울리 후베르Uli Huber, 요제프 바인더Joseph Binder를 비롯한 다수의 표지 디자이너들을 고용했다. 「노이에 그라피크Neue Grafik」처럼 엄격한 스타일을 고집하기보다, 프렌첼은 각 예술가들이 이미지와 타이포그래피에 개인적인 접근법을 추구할 수 있도록 해 주었다. 1920년대의 표지들은 대부분 바우하우스 혹은 아르 데코 운동의 영향을 받았으나, 각종 건축물 사진들을 색다르게 조합한 1926년 8월호 표지처럼 포토몽타주를 이용한 표지도 있었다. 1930년대에는 초현실주의적 및 신고전주의가 반영된 표지들이 등장하기 시작했다. 1920년대 후반부터 북 서비스 컴퍼니를 통해 미국에 배포되기 시작하면서 「게브라우흐스그라피크」의 사상이 미국 독자들에게 더 쉽게 다가갈 수 있게 되었다. 덕분에 1939년 뉴욕 세계박람회 측이 바인더에게 포스터 디자인을 의뢰하기도 했다. 「게브라우흐스그라피크」는 삽입 광고와 잡지를 비롯한 당시의 출판물들에서는 보기 드문 고급 인쇄 기술들을 사용한 점에서 이례적이었다.

「게브라우흐스그라피크」는 1944년에 종이 부족으로 출판을 중단했다. 정치적 억압으로 아방가르드와의 연계성은 이미 단절된 상태였다. 그러나 1950년 뮌헨의 브루크만 출판사가 출판을 재개했다. 1972년 「노붐 게브라우흐스그라피크Novum Gebrauchsgraphik」로 재탄생하여 새로운 디자인 재능을 계속 발휘했다.

78쪽

보훔 협회
Bochumer Verein
광고
막스 부르카르츠Max Burchartz(1887-1961)

그래픽 아티스트 겸 사진작가 막스 부르카르츠는 1920년대에 바이마르 바우하우스에서 잠시 교편을 잡았으며 '국제 구축주의자들의 바이마르 선언문'에 공동 서명했다. 이 두 가지 경험은 그의 예술적 실천, 그리고 보편성과 체계화의 원칙에 대한 믿음의 바탕을 이루었다.

1924년 부르카르츠와 요하네스 카니스Johannes Canis는 독일의 중공업 지대 루르 지방의 보훔에 독일 최초의 현대적인 광고 대행사 베르베바우Werbebau를 설립했다. 베르베바우가 처음 받은 의뢰는 '보훔 광업 및 주강 생산 협회'의 브로슈어 모음집이었다.

브로슈어들은 석판 인쇄된 여러 장의 A4 크기 페이지들로 구성되었으며, 현대적이고 최신식의 생산 시스템을 그대로 보여 주었다. 회사의 제품, 예를 들면 기관차 바퀴, 용수철, 레일, 볼트, 너트뿐만 아니라 회사의 현대적이고 효율적인 건축 기술도 소개했다. 각 페이지에서 부르카르츠는 '시각적 효율'에 대한 그의 개념을 탐구하기도 했다. 이 개념에 의하면 인간의 눈은 텍스트와 함께 나오는 이미지를 먼저 인식하고 이해해야만 텍스트를 읽을 수 있다. 부르카르츠는 텍스트와 이미지로 이루어진 그룹에서 정보를 분리하고 그룹화하고 또 겹침이 놓음으로써 효과적이고 보편적인 의사소통 방법을 찾으려고 시도했으며, 포토몽타주를 진정한 '현대적 표현 수단'의 지위로 끌어올렸다. 그는 이 브로슈어들을 통해 사진 이미지가 가진 힘을 탐구했고 이미지와 텍스트를 복잡하고 역동적으로 구성했다. 카니스가 작성한 본문은 산세리프체로 되어 있다. 색상은 배경, 이미지 또는 추상적인 기하학 형태 전반에 걸쳐 사용되어 대비감을 준다.

다른 모더니즘 광고물들이 아에게 같은 신기술 제조업체들을 위해 디자인된 것과 달리, 부르카르츠가 만든 전위적인 작업물이 보훔 협회 같은 야금업 홍보를 위한 것이라는 점은 이례적이었다. 보훔 협회 브로슈어 모음집의 인쇄 부수, 판매 부수, 매출에 미친 영향, 또는 관련성에 대해서는 거의 알려진 바가 없다. 그러나 보훔 협회 브로슈어는 구축주의에서 영감을 받은 추상적 시각 언어를 상업적으로 응용한 선구적 작품이었다.

464쪽

메르츠 14/15: 허수아비 동화
Merz 14/15: Die Scheuche Märchen
서적
쿠르트 슈비터스Kurt Schwitters(1887-1948), 테오 판 두스뷔르흐
Theo van Doesburg(1883-1931)

쿠르트 슈비터스가 내용을 구상하고 테오 판 두스뷔르흐가 성냥개비 모양을 응용해 그림을 그린 동화 『허수아비』는 예술과 디자인, 활자와 이미지를 병합하는 데 상당한 성과를 거두었다. 슈비터스는 이 동화책 몇 부의 앞표지에 라벨을 붙여 자신이 발행하던 모더니즘 잡지 『메르츠』의 14/15호로 발행하기도 했다.

『허수아비』는 슈비터스와 카테 슈타이니츠Kate Steinitz가 협업해 만든 동화들 중 하나다. 이들이 만든 또 다른 동화 『수탉 피터』는 서체와 인쇄용 장식 기호들을 독특한 방식으로 사용하였는데 『허수아비』는 같은 아이디어를 보다 급진적으로 표현했다. 『허수아비』에 들어간 이미지들은 모두 타이포그래피를 이용해 만든 것들이다. 『허수아비』 우화는 허수아비의 몰락을 중심으로 전개되는 이야기다. 부르주아 사회의 장신구로 치장한 허수아비를 수탉이 조롱하고 공격하는데, 결국 허수아비의 소지품들은 유령이 된 이전 주인들이 되찾아간다. 이야기의 끝은 마치 새로운 세상이 시작됨을 알리는 듯하다.

시각적인 면에서 『허수아비』는 충격적·비현실적 행동으로 현상태를 불안정하게 만들고자 한 다다이스트들의 파괴적인 경향과, 보편적 스타일을 고취하며 통합을 추구했던 데 스테일 그룹의 구축주의적인 경향 모두를 반영한다. 출판 정보를 담은 페이지는 산세리프 대문자 텍스트로 되어 있는데, 데 스테일 운동의 전형적 특징인 수평축과 수직축을 강조하도록 배열되었다. 반면, 많은 삽화들이 보여 주는 장난기 있고 자유로운 접근 방식은 다다와 어울린다. 또 단어뿐 아니라 이미지에도 활자를 사용해 만든 점은 데 스테일의 환원적 접근법과 일치하는 반면, 기존 요소들을 새로운 시각적 형태와 의미로 구성한 점은 슈비터스가 만든 『메르츠』 잡지를 상기시킨다. 『허수아비』의 가장 유명한 특징은 활자를 이미지로 사용한 점이다. 그래픽 디자이너들에게 『허수아비』는 글자를 소리와 관련된 기표로서의 역할로부터 해방시킨 획기적인 작품으로 남아 있다.

262쪽

랭트랑시장
L'Intransigeant
포스터
A. M. 카상드르A. M. Cassandre(1901-1968)

96쪽

기본적인 타이포그래피
Elementare Typographie
잡지 및 신문
얀 치홀트Jan Tschichold(1902-1974)

카상드르가 파리의 석간신문 『랭트랑시장』을 위해 디자인한 포스터는 독특한 수학적 구조와 스타일을 보여 준다. 이는 카상드르를 장 카를뤼Jean Carlu나 샤를 루포Charles Loupot 같은 동시대 디자이너들과 차별화시키는 특징이다. 카상드르는 건축적 요소에 중점을 두어 모듈식 접근법을 택했고, 자신의 포스터들은 'T'자와 컴퍼스'가 만든 산물이라 말했다.

1901년 우크라이나에서 아돌프 무론Adolphe Mouron이라는 이름으로 태어난 카상드르는 스물한 살에 포스터 예술가로서 첫발을 내디뎠다. 그는 파리의 잘나가는 출판·인쇄 회사 아샤르 에 콩파니Hachard et Compagnie와 계약을 맺었고 빠른 시간 안에 당대의 선도적인 포스터 예술가들과 어깨를 나란히 했다. 그러나 나중에 자신의 이름으로 다시 그림을 그릴 경우를 대비해 가명을 사용하기로 결심하고, 자신의 작품들에 "A. M. 카상드르"라고 서명했다.

『랭트랑시장』 포스터 디자인에서는 기본 그리드에 의해 요소들의 비율과 위치가 엄격히 통제되어 있다. 머리 부분의 미묘한 색상 변화와 자기 절연기의 입체감 표현을 제외하고는 모두 제한된 색상으로 표현되었다. 『랭트랑시장』의 에디터 레옹 바일비Léon Bailby는 카상드르에게 신문의 '뉴스' 테마에 초점을 맞춘 디자인을 요청했고, 카상드르는 소리치는 입, 그리고 귀를 나타내는 하나의 원으로 모아지는 전선들로 이를 상징화했다. 이는 포스터란 일종의 전신과 같은 의사소통 수단이어야 한다는 카상드르의 믿음을 시각적으로 표명한 것이었다. 신문 제호는 일부 글자가 잘려 표현되었는데, 피카소와 브라크의 입체파 작품에서 볼 수 있는 신문 제목 콜라주를 연상시킨다. 카상드르의 포스터는 매우 성공적이어서 파리 거리뿐만 아니라 신문 배달 트럭에도 부착되었다.

『기본적인 타이포그래피』는 모더니즘 타이포그래피에 대한 가장 영향력 있는 초기 저술로 꼽힌다. 라이프치히의 인쇄업계 잡지인 『타이포그래피 소식지』Typographische Mitteilungen』 1925년 10월 특집호에서 『기본적인 타이포그래피』를 스물네 페이지에 걸쳐 실었다. 잡지는 비대칭적이고 '기본적인' 타이포그래피 디자인의 원칙을 자세히 설명했다. 여기에는 아방가르드 디자이너들인 헤르베르트 바이어, 막스 부르카르츠, 엘 리시츠키, 라슬로 모호이너지, 쿠르트 슈비터스, 스위스 포스터 디자이너 오토 바움베르거Otto Baumberger, 그리고 얀 치홀트의 디자인이 실렸으며, 각각의 예에 치홀트가 간단한 주석을 달았다.

타이포그래피 사례 외에 모호이너지와 리시츠키 등이 쓴 기사들도 포함되었으며 치홀트 자신이 쓴 기사도 두 개 실렸다. 치홀트의 기사 중 첫 번째인 「새로운 디자인」은 신 타이포그래피의 기원과 발전에 대한 간결한 개론으로, 1922년 『데 스테일』 잡지에 실렸던 엘 리시츠키의 「두 개의 정사각형 이야기」 속 그림들이 삽화로 들어갔다. 이 그림들은 치홀트의 구축주의적 목표들, 그리고 기하학적 도형들의 배열을 바탕으로 한 구성 체계를 보여 주는 좋은 예다. 치홀트의 두 번째 기사는 새로운 스타일에 대한 선언문이었는데 기능성·의사소통·단순화의 원칙에 기초한 비대칭 타이포그래피 디자인을 소개하였으며, 신 타이포그래피의 기본 요소로서 사진이 갖는 중요성을 강조했다.

『타이포그래피 소식지』의 '기본적인 타이포그래피' 특집호는 2만 부가 인쇄되어 타이포그래퍼들과 도서 인쇄업자들에게 배포되었다. 비대칭적 레이아웃과 산세리프 서체에 대한 치홀트의 옹호는 독자들 사이에서 논란을 일으켰으나, 불과 몇 년 안에 이 출판물은 독일 인쇄업계에서 한층 발전된 디자인 결과를 낳았다. 『기본적인 타이포그래피』는 또한 치홀트의 책 『신 타이포그래피』(1928)와 그의 이론서 『타이포그래피 디자인』(1935)의 선구자 역할을 했으며, 덕분에 치홀트는 독일어권 디자인 업계에서 새로운 스타일을 대변하고 실행하는 인물이 되었다.

약 1925

338쪽

피에르 르그랭 제본
Pierre Legrain Binding
도서 표지
피에르 르그랭Pierre Legrain(1889–1929)

기하학적이고 복잡한 추상주의 도안이 돋보이는 피에르 르그랭의 제본 디자인들은 그가 아르 데코 디자인에 얼마나 정통한지를 구체적으로 보여 준다. 현대 문학과 시는 물론 개인 고객을 위한 에로틱한 주제의 작품도 르그랭의 제본 대상이었다. 비평가들은 그의 제본 스타일이 주제와 맞지 않는다고 평했다. 그러나 주제에 적합한지와 상관없이 르그랭의 제본 작품은 아르 데코의 장식미를 보여 주는 인상적인 그래픽 모티브에 화려한 소재를 결합하는 그의 능력을 펼쳐 보인다.

디자이너이자 가구 제작자 겸 장식가였던 르그랭은 제본에 대한 경험이 없었던 덕분에 오히려 제본 분야에서 독창성을 발휘할 수 있었다. 르그랭이 제본가로 처음 고용된 것은 프랑스 패션 디자이너이자 미술품 수집가 자크 두세Jacques Doucet가 자신의 도서관을 새로 단장할 때였다. 당시 모던 디자인에 대한 안목이 있는 많은 애서가들은 소장한 책들을 다시 제본하곤 했는데, 르그랭은 진보적이고 전통에서 벗어난 제본 스타일을 보여 주었다. 두세는 르그랭에게 제본의 전권을 주었고 르그랭은 자신의 철학을 분명히 표현했다. "제본은 책 첫머리에 나오는 삽화와 마찬가지다. 제본은 작품을 통합하는 것이며, 작품을 아름답게 꾸미고 작품에 가치를 부여하는 틀이다." 르그랭의 고급스러운 디자인은 그의 유명한 제본 작품 『다프니스와 클로에Daphnis et Chloé』(1925)에서 드러나듯 명료성과 대담성을 지녔다. 그의 작품들은 대부분 제한된 색상을 사용하여 추상적인 형태와 선으로 풍부하게 장식한 것들이다.

르그랭은 앙드레 지드, 기욤 아폴리네르, 샤를 보들레르, 폴 베를렌느 등의 작품들도 제본했다. 르그랭의 제본 디자인이 항상 인기 있는 것은 아니었지만, 그는 제본을 평범한 수공예에서 하나의 예술 형태로 격상시켰다. 저명한 제본가 로즈 애들러Rose Adler는 르그랭을 독보적인 존재로 여겼으며, 한 평론가는 "피에르 르그랭이 곧 현대적 제본이다"라고 선언했다.

1925

419쪽

바이어 유니버설
Bayer Universal
서체
헤르베르트 바이어Herbert Bayer(1900–1985)

바이어 유니버설 서체는 그 시대의 정치·사회·문화적 분위기를 반영하는 디자인의 모범적인 사례다. 바이어는 1925년부터 1928년까지 바우하우스에서 타이포그래피 및 광고 공방의 책임자로 지냈다. 모더니스트였던 바이어는 당시 독일에서 널리 사용되던 타이포그래피 양식, 즉 블랙레터가 '기계 시대'를 대표하지 못하는 낡은 서체라고 여겼다. 산세리프가 현대에 훨씬 가까운 서체라고 확신한 바이어는 보다 이론적인 방식으로 타이포그래피와 언어의 가능성을 탐구하기 시작했다. 바이어는 구어口語는 대문자와 소문자를 구분하지 않기 때문에 똑같은 글자를 두 가지 기호로 표시할 필요가 없다고 주장했다. 대문자를 많이 사용하는 독일에서 있어서 특히 급진적인 입장이었다. 바이어는 이 접근법이 보다 폭넓게 이해될 수 있으며 또한 인쇄물을 훨씬 더 경제적으로 제작할 수 있는 방법이라 믿었다. 이러한 이유로 바이어는 유니버설 알파벳을 디자인했으며 1925년부터 바우하우스는 대문자를 사용하지 않았다.

산세리프 단일형 서체(*대·소문자 구분 없이 한 가지 형태만 있는 서체)인 바이어 유니버설은 끌로 파낸 절단면이나 펜으로 쓴 획에서 영감을 얻은 것이 아니라 기하학을 영감과 지침으로 사용해 만든 글꼴이다. 원, 아치, 삼각, 수평선 및 수직선으로 디자인을 구상한 합리적 접근법으로, 거울에 비친 것처럼 대칭되는 모양의 'b, d', 'p, q'에서 볼 수 있듯 제한된 요소들로 구성되어 있다. 바이어는 유니버설을 단순한 서체가 아닌, 타자기와 손 글씨를 포함한 모든 것을 아우르는 표기 체계로 보았다. 안타깝게도 바이어의 아이디어는 상업적으로 출시되지는 않았다. 그러나 좀 더 보수적인 버전인 바이어 서체는 1935년 베르톨트 주조소에서 출시되었다. 주요 서체 회사들은 원래의 디자인에서 영감을 얻은 디지털 서체들을 출시했다.

타이포그래피와 언어에 대한 이론적 탐구가 끊임없이 이루어지는 것은 바이어가 남긴 유산이다. 브래드버리 톰슨Bradbury Thompson의 알파벳 26 서체처럼 통합식 단일형 서체의 가능성에 관한 실험들이 이어지고 있으며, 나타스하 프렌스Natascha Frensch의 리드 레귤러Read Regular 같은 서체들은 구조적 문제를 밝혀내 난독증을 가진 사람들이 글자를 구별할 수 있도록 돕고 있다.

222쪽
예술의 사조들
Die Kunstismen/Les Ismes de L'Art/The Isms of Art
서적
엘 리시츠키El Lissitzky(1890–1941), 한스 아르프Hans Arp(1886–1966)

스위스에서 엘 리시츠키와 한스 아르프가 협업하여 3개 국어로 된 『예술의 사조들』을 출판한 일은 신 타이포그래피 발전에서 획기적인 사건이었다.

1920년 비테프스크 예술 학교 교사로 있던 리시츠키는 카지미르 말레비치가 이끄는 우노비스UNOVIS('새로운 예술의 옹호자들'의 약자) 그룹을 공동 설립했다. 우노비스 선언문은 일곱 번째 항목에서 "현대적인 형태의 책 창조 및 인쇄상의 발전 창출"을 옹호했으며 『예술의 사조들』은 이를 실현한 책이다. 리시츠키는 책 디자인을 단순히 그래픽 요소들을 조작하는 것이 아닌 하나의 창조 행위로 보았다. 리시츠키가 건축학을 공부한 것과 다다, 데 스테일, 바우하우스 등의 아방가르드 그룹들과 교류한 것 모두가 그의 이러한 개념에 영향을 주었다. 리시츠키는 자신이 디자인한 블라디미르 마야콥스키의 책 『목소리를 위하여』(1923)의 제목 페이지에서도 스스로를 '구축자constructor'로 여겼다.

1924년 리시츠키는 슈비터스가 편집하는 『메르츠』의 통합호를 공동 작업한 뒤, 잡지 마지막 권을 이 시대의 중요한 예술 운동들이 펼치는 '마지막 퍼레이드'로 꾸미자고 제안했다. 슈비터스가 반대하자 리시츠키는 다다 예술가 한스 아르프에게 이를 제안했다. 그 결과 만들어진 『예술의 사조들』에는 추상 영화, 다다, 입체파, 미래파, 리시츠키가 개발한 추상화 스타일의 연작 '프라운'을 15개 사조가 포함되었다. 표지는 구축자의 특징이 드러나는 빨간색과 검은색을 사용하여 마치 현수막처럼 구성했는데 이 표지에도 15개 사조들이 나열되어 있다. 간단한 글로 각 사조를 소개하는 본문은 독일어, 프랑스어, 영어 텍스트를 나란히 배치한 3단 구조다. 뒤에 나오는 도판 페이지들은 여백 위에 예술 작품과 예술과 사진을 비대칭적으로 배치하고 숫자들을 과장된 크기로 표현한 것이 특징이다. 리시츠키는 『예술의 사조들』을 통해 전통적으로 중요치 않게 여겨지던 그래픽 요소들에 가치를 부여하고 새로운 구조적 접근법을 보여 주었다. 책 디자인에 대한 개념을 발전시켜 그래픽과 레이아웃이 책의 내용과 동등한 위상을 얻게 하려는 리시츠키의 목표가 잘 드러나는 디자인이다.

304쪽
뉴요커
The New Yorker
잡지 및 신문
작가 다수

잡지 『뉴요커』는 '오늘'의 문화 발전에 대한 심도 있는 내용을 다루지만 내지 디자인은 사실상 80년 넘게 변하지 않았다. 표지는 끊임없이 변화하는 캔버스 역할을 했지만 내지는 항상 단순하고 명확하여 20세기 잡지 디자인의 성공적인 사례로 꼽힌다. 3단 그리드로 구성된 원래의 내지 디자인은 독자와 텍스트 사이에 아무것도 존재하지 않기를 원했던 리아 어빈Rea Irvin의 솜씨다. 어빈은 『뉴요커』의 첫 번째 아트 디렉터였다.

표지에 일러스트레이션을 사용하는 『뉴요커』의 굳건한 전통은 세심한 주의를 기울여 발전시킨 것이다. 아트 에디터 프랑수아즈 물리Françoise Mouly는 표지를 "교양 있는 도시인들의 관심사를 담아낸 스냅 사진—그들의 태도, 편견, 매너리즘, 그리고 농담"이라고 표현했다. 사울 스타인버그Saul Steinberg의 표지 일러스트레이션이 가장 유명한데, 그는 생전에 87점의 『뉴요커』 표지를 그렸으며 사후에도 그가 그린 6점이 발행되었다. 그중 가장 유명하고 여러 번 복제된 작품은 1976년 3월 29일자 표지였던 〈9번가에서 본 세계〉(편집된 뉴요커가 본 세계〉 또는 〈뉴요커가 본 세계〉로도 알려져 있음)로, 자아도취에 빠진 뉴요커가 보는 국가와 세계에 대한 관점을 보여 준다. 스타인버그 외에 가장 유명하고 도발적인 표지 아티스트는 아트 슈피겔만Art Spiegelman이었다. 슈피겔만의 가장 유명한 표지는 〈9/11〉이다. 온통 검은 배경 위에 거의 보이지 않는 검은색 건물 한 쌍이 그려져 있는데, 공포를 직접 묘사하지 않으면서 재앙의 의미를 전달하려는 시도였다. 『뉴요커』는 종종 크리스토프 니만Christoph Nieman의 단순하고 밝은 색상의 일러스트레이션을 통해 문화·정치적 문제들을 집중 조명했다. 그중 미국 소득 신고서 종이로 만든 비행기, 탱크, 전함을 그린 표지는 전쟁 비용 문제를 짚었다. 예술가들에게 『뉴요커』라는 저명한 공간에 작품을 실을 기회를 제공함으로써, 이 잡지는 일러스트레이션이 갖는 사회적 유용성에 대한 신념을 보여 주었다. 슈피겔만과 니만 모두 이러한 바탕 위에서 품위 있으면서도 사회·정치적 논평이 담긴 표지들을 만들어 냈다.

209쪽

방황 (루쉰魯迅 지음)

彷徨

도서 표지

타오위안칭陶元慶(1893–1929)

『방황』은 중국 현대 문학에서 가장 영향력 있는 작가이자 학자로 꼽히는 루쉰이 쓴 책이다. 표지는 루쉰이 함께 일하기를 좋아했던 중국 그래픽 디자인의 선구자 타오위안칭이 고안한 것으로, 중국 전통 미학과 서양 현대 예술 스타일의 융합을 보여 준다.

20세기에 접어들 무렵, 중국 내 외국인들을 위한 도서와 잡지가 수입되면서 서양 예술과 디자인 사례들이 중국에 유입되기 시작했다. 루쉰과 그의 동료들은 이로 인해 중국 고유의 예술적 정체성이 약화될까 우려했고, 젊은 디자이너들이 고대 자기, 청동 제품, 석제 조각에 새겨진 무늬들 같은, 잊힌 영감의 원천에 관심을 갖도록 독려했다. 타오위안칭과 루쉰의 오랜 협업은 타오위안칭이 루쉰의 책 『고민의 상징』(1924) 표지를 디자인하면서 시작되었다. 이후에 나온 『방황』 표지 디자인은 선사 시대 조각에서 영감을 얻은 검은색 형태들로 구성되어 원시적인 스타일을 보여 준다. 이 디자인은 다른 중국 예술가들에게는 비판을 받았다. 각진 선들과 어둡고 무거운 느낌의 형태들은 책의 주제를 상징하는 동시에 억제된 감정을 표현한다. 옆모습에서 보이는 평면적 형태들은 타오위안칭 작품의 전형적인 특징으로, 중국 고대 석조에 사용된 전사나 탁본을 연상시킨다. 섬세한 붓놀림은 그가 전통 중국 회화와 서양 수채화 기법을 두루 훈련했음을 보여 준다.

이 시기 중국 도서 표지들은 대부분 손으로 쓴 제목과 최소한의 색들로 구성되어 있었으며 그 밖의 그래픽 요소들은 일반적으로 책 내용과 아무 관련이 없었다. 루쉰과 타오위안칭은 책을 표지, 삽화, 텍스트, 레이아웃, 종이, 그리고 제본을 포함한 하나의 단일체로 보는 개념을 개척했으며, 각 요소는 완성작을 고려하여 결정했다. 루쉰과 타오위안칭의 협업은 중국 고유의 전통 미학에 새로운 평가를 고취했으며 중국이 모던 그래픽 디자인에 대한 국가 정체성을 함양하는 데 도움을 주었다.

219쪽

칸딘스키

Kandinsky

포스터

헤르베르트 바이어Herbert Bayer(1900–1985)

바실리 칸딘스키의 60회 생일 기념 전시회를 홍보하는 포스터는 건축학적인 공간 사용과 단순한 산세리프체가 특징이다. 이 포스터는 국제 타이포그래피 양식, 즉 스위스파의 원칙들을 확립하는 데 기여했다.

헤르베르트 바이어는 한 건축가의 조수로 일하던 젊은 시절 칸딘스키를 처음 만났고, 이후 1921년에 입학한 바우하우스에서 칸딘스키의 가르침을 받았다. 바이어가 바우하우스에 다닐 때 이 학교의 초대 학장이던 발터 그로피우스는 바이어의 그래픽 디자인과 타이포그래피에 대한 재능을 발견했다. 1923년 바이어는 튀링겐 주립 은행 지폐 재디자인과 바이마르 바우하우스의 첫 번째 전시회 카탈로그의 표지 디자인을 의뢰받았다. 바우하우스 교수들이 미술에서 디자인으로 초점을 전환하던 1925년, 바이어는 타이포그래피 및 그래픽 디자인 공방의 융마이스터(주니어 마스터) 위치까지 올랐다.

젊은 시절 견습 건축가로 지낸 경험 덕분에 바이어는 시각적 조직과 계층적 질서에 대한 이해력을 기를 수 있었다. 이는 라슬로 모호이너지의 영향 그리고 데 스테일 및 구축주의 영향과 함께, 바이어의 그래픽 디자인 원칙에 활력을 주었다. 칸딘스키 전시회 포스터에서 텍스트는 정보의 수준, 즉 정보가 일반적인지 특수한 것인지에 따라 각기 다른 크기와 굵기로 정돈되어 있다. 반면 포스터의 중요 사항들인 칸딘스키 사진, 오른쪽 상단 텍스트, "Jubiläums-Ausstellung(기념 전시회)"라는 문구 그리고 빨간색 막대 선은 사선축을 따라 비대칭적으로 배치되면서 바우하우스 건물의 역동적인 구성을 연상시킨다. 사용하는 색상은 데 스테일과 구축주의 모델을 따라 검은색과 빨간색으로 제한했으며, 이는 다른 형태적 요소들과 함께 공간을 구성하고 디자인을 통합하는 데 기여한다. 1950년대에 스위스파를 발전시킨 디자이너들은 그리드를 기반으로 한 공간 처리, 명확한 계층적 순서, 기능적 산세리프체 등 이 포스터에 나타난 많은 특징들을 공식화했다.

21쪽

아베체다
Abeceda

서적

카렐 타이게Karel Teige(1900-1951)

시, 사진, 춤, 타이포그래피가 우아하게 어우러진 『아베체다(알파벳)』는 서체와 사진 이미지를 통합한 '타이포포토'의 전형적인 사례이다. 타이포포토는 라슬로 모호이너지, 얀 치홀트, 핏 즈바르트, 엘 리시츠키 등 카렐 타이게와 동시대에 살던 이들 사이에 인기 있는 기법이었다. 그러나 체코 디자이너 카렐 타이게는 알파벳을 독특하게 표현하기 위해 그래픽과 사진을 결합했고 이는 글자 형태와 인체의 관계를 탐구하는 새로운 방법을 보여 주었다.

타이게는 시인 비테즈슬라프 네즈발Vítězslav Nezval, 무용가 밀차 마예로바Milča Mayerová, 사진가 카렐 파스파Karel Paspa와 협업하여 『아베체다』를 만들었다. 이러한 협업 덕분에 구축주의와 초현실주의 접근법이 통합된 양식을 볼 수 있다. 초현실주의적 영향은 특정 알파벳 디자인에서 뚜렷하게 나타난다. 예를 들어, 알파벳 'M'을 나타낸 이미지에서는 쫙 펼친 손바닥 위에 손금을 따라 M자가 새겨져 있고 손끝에 마예로바가 올라가 있다. 다른 글자들은 대부분 몸의 움직임을 구축주의적으로 표현한 데 반해 'M'은 무의식을 연상시킨다. 그래픽 형태의 글자와 마예로바의 포즈를 조합한 방식은 네즈발이 쓴 시에 상응하는 것이기도 하다. 마치 달처럼 보이는 알파벳 'C'에서 알 수 있듯, 『아베체다』는 글자 형태를 기반으로 한 시각적 연관성을 활용한다. 글자들은 검은 막대 선과 사각형으로 통합된다. 막대 선은 글자 획의 연장선으로 쓰이거나, 서로 교차하는 평면이 되거나, 종종 사진을 둘러싸는 프레임이 되기도 한다. 어떤 경우에는 막대 선이 사진 속 장면의 일부가 되어 'L', 'R', 'T'에서처럼 마예로바가 막대 안에 있거나 위 또는 앞에 서 있다. 알파벳을 전체적으로 보면 마치 한 편의 영화 같다. 각 알파벳에서 마예로바가 취한 포즈는 키 프레임 역할을 하면서 한 편의 발레를 구성하는 동작들을 상상하게 만든다.

신체와 인체 비율 이미지를 바탕으로 글자 형태를 구성하는 타이포그래피 디자인은 1529년 조프로이 토리Geofroy Tory의 『화원』에서부터 1970년 안톤 베이케Anton Beeke의 〈벌거벗은 여인 알파벳〉까지 이어져 왔다. 『아베체다』 역시 그 풍부한 전통 안에서 중요한 자리를 차지한다.

438쪽

U.S. 루트 표지판
U.S. Route Shield

정보 디자인

프랭크 F. 로저스Frank F. Rogers(1858-1942) 외

U.S. 루트(*또는 U.S. 하이웨이. 정식 명칭은 United States Numbered Highways다. 미 본토 48개 주를 연결하는 도로망으로 고속도로보다 국도 개념에 가깝다) 표지판은 영국 시스템처럼 일관성 있는 디자인 계획을 통해 발전했다기보다는, 말하자면 무계획적으로 발전했다. 전국적으로 시행되는 통합 계획이 없었기 때문이다. 검은색과 흰색으로 이루어진 방패 모양 표지판이 대표 디자인으로 여겨지지만, 실제로는 많은 주들이 여기에 자신들의 개성을 추가하여 전국 각지에서 다양한 디자인으로 나타난다.

U.S. 하이웨이는 1926년 도입된 전국적인 도로망으로 도로마다 번호를 부여한다. 잘 알려진 방패 모양 표지판은 미시간 주 도로국장 프랭크 F. 로저스가 미국 국새에 그려져 있는 방패를 바탕으로 스케치한 것에서 유래되었다. 원래의 표지판에는 도로 번호 위에 'U.S.'가 들어가고 표지판 맨 위에 주 이름과 가로선이 있었다. 번호에 사용된 서체는 『표준 교통 통제 설비 매뉴얼』에 수록된 손 글씨체에서 따온 것이다. 이후 서체는 여러 번 수정되었고, 오늘날 하이웨이 표지판들은 일반적으로 '하이웨이 고딕' 서체의 '시리즈 D' 버전을 사용한다. 매뉴얼에 명시된 디자인들 중에는 둥근 모서리를 가진 검은 사각형 배경에 흰 방패가 놓인 형태도 있다. 그러나 현재 주요 하이웨이에서 사용되는 녹색 대형 표지판에서는 대부분 검은색 배경을 사용하지 않는다. 한편 캘리포니아 주는 검은색 테두리로 방패 모양을 표현하고 'U.S.' 글자를 유지한 혼합형 버전을 사용한다. 1940년대에는 많은 주들이 방패 모양 대신 해당 주의 지도 모양으로 표지를 만들거나, 추가 기호와 픽토그램을 도입하여 다양한 디자인을 만들어 냈다. 이후 인터스테이트 하이웨이, 즉 주간州間 고속도로 시스템이 점차 U.S. 하이웨이를 대체하면서 기존의 고전적인 디자인은 찾아보기 힘들어졌다.

매력적인 복고풍 디자인에 희소성을 지닌 방패 모양 도로 표지판은 장거리 여행의 낭만을 불러일으키는 소중한 상징이 되었다. 아쉽게도 오늘날 이 표지판은 미국의 도로 위보다 레스토랑 메뉴나 앨범에서 발견될 가능성이 더 많다.

403쪽

콤비나치온스슈리프트

Kombinationsschrift

서체

요제프 알베르스Josef Albers(1888–1976)

125쪽

브로이어 금속 가구

Breuer Metallmöbel

서적

헤르베르트 바이어Herbert Bayer(1900–1985)

'콤비나치온스슈리프트(콤비나치온스 서체)'는 독일의 예술가 및 디자이너이자 판화가 겸 교육자인 요제프 알베르스로부터 탄생했다. 데사우의 바우하우스에서 교수로 재직 중이던 알베르스는 1926년부터 스텐실 레터링을 이용해 타이포그래피 실험을 했고 그 결과로 '콤비나치온스'를 만들었다. 서체는 시간이 흐르면서 수정되었고 세 번째 버전이 최종본이다.

알베르스는 바우하우스 학생들에게 종이로 만든 구조 모형을 이용하여 물리적 성질과 시각적 특성에 대한 경험적 지식을 가르쳤다. 1920년대 중반, 그는 멀리서도 쉽게 인식할 수 있어 포스터와 대형 표지판에 사용할 수 있는 스텐실 문자 도안을 연구했다. 그 결과 탄생한 콤비나치온스는 제한된 수의 기본 형태들을 합리적으로 구성해 글자들을 만든 것으로, 기하학 형태에 기반을 둔 이집션 서체와 그로테스크 서체에서 부분적으로 영감을 얻었다. 서체는 엄격한 기하학적 비율을 바탕으로 만들어졌다.

쉽게 식별할 수 있도록 디자인된 콤비나치온스는 점차 산업화되는 현대 사회를 시각적으로 표현한 서체였다. 바우하우스의 사상과 이론을 확고히 지지한 알베르스는 디자인이란 대중을 위한 것이라 여겼으며, 콤비나치온스는 이러한 합리주의적 가치를 전형적으로 보여 준다. 콤비나치온스는 기계로 쉽게 제작할 수 있어 대량 생산에 적합하며 판독성도 뛰어나서 널리 보급될 수 있는 디자인이다.

알베르스의 서체 디자인에서 뚜렷이 드러나는 기하학적 양상은 현대 타이포그래피에서 다시 유행하고 있다. 그 영향력의 예로 마이클 비어럿Michael Bierut이 뉴욕의 아트 디자인 박물관(MAD)을 위해 디자인한 그래픽 아이덴티티를 들 수 있다. 비어럿의 레터링은 콤비나치온스의 기하학적 구성 원리를 순수주의로, 그리고 더 나아가 판독하기 어려울 정도로까지 발전시킨 것이다. 서체 디자인에 대한 기하학적 접근법은 2000년대 초에 급속히 확산되었으나 서체의 사용자와 기능성에 대한 알베르스의 열정적인 헌신에는 아직 미치지 못한 듯하다.

『브로이어 금속 가구』 카탈로그는 마르셀 브로이어의 가구 디자인을 홍보하기 위해 만든 것이다. 바우하우스의 독창적인 디자인 철학들을 강조하는 동시에 바우하우스의 대표 인물 두 명을 연결 짓는 작품이다.

헤르베르트 바이어는 처음에는 학생으로서, 후에는 교수로서 바우하우스의 그래픽 아이덴티티와 독특한 타이포그래피 스타일에 중요한 역할을 했다. 바이어는 학업을 마친 후 데사우 바우하우스에 새로 만들어진 인쇄 및 광고 공방의 교수가 되었다. 마르셀 브로이어는 가구 제작에 공학 기술을 적용한 인물이다. 1925년 디자인한 강철 튜브 의자 바실리Wassily로 유명한데, 의자 이름은 바실리 칸딘스키의 이름을 딴 것이다. 바이어와 마찬가지로 브로이어도 처음에는 바우하우스 학생이었지만 후에 주니어 마스터의 위치까지 올랐으며, 바우하우스가 산업 및 생산에의 실용적 참여를 향해 발전해 나가는 데 중요한 인물이었다.

바이어가 디자인한 『브로이어 금속 가구』 카탈로그 표지에는 당시 새롭게 떠오르던 바우하우스 그래픽 스타일을 규정하는 특징들이 잘 드러난다. 제목을 기하학적 산세리프 대문자로 설정한 것과 네거티브 사진 이미지를 이용한 것도 그 예인데, 이러한 이미지는 사진을 기록물이 아닌 그래픽 매체로 사용한 구축주의적 접근법을 반영한다. 이 제목과 이미지는 표현적·장식적인 그래픽 디자인이 정보를 명확히 표현하는 보다 기능적인 디자인으로 변화했음을 보여 준다.

바이어와 브로이어가 재직하는 동안 바우하우스는 유럽의 건축, 그래픽, 직물 그리고 제품 디자인에 강력한 영향을 미쳤다. 바이어는 베를린, 파리, 미국에서 활동하면서 60년 넘게 바우하우스의 원칙들을 홍보했으며 새로운 산업 문화에 전위적인 혁신을 적용했다. 바이어는 그림, 조각, 환경 작품, 산업 디자인, 타이포그래피, 건축, 사진 등 여러 분야를 넘나들며 작품 활동을 펼친 '토털 아티스트'였다.

91쪽

북부 특급 열차
Nord Express
포스터
A. M. 카상드르A. M. Cassandre(1901–1968)

274쪽

카벨
Kabel
서체
루돌프 코흐Rudolf Koch(1876–1934)

카상드르는 북부 철도 회사를 위한 포스터들을 디자인하면서 경력의 전환기를 맞았다. 카상드르의 작품들은 철도 및 해상 여행을 주제로 한 포스터에 새로운 시기를 열어 주었으며 그 자신에게도 국제적인 명성을 가져다주었다. 〈북부 특급 열차〉 포스터는 북부 철도 회사에 재직하는 한 임원의 아들 모리스 무아랑Maurice Moyrand이 카상드르에게 의뢰한 것으로, 유럽 횡단 노선을 달리는 고속 기관차를 클로즈업으로 보여 준다.

포스터 디자인의 모듈식 구조는 리드미컬한 구성을 위한 기본 골조 역할을 한다. 과장된 직선 원근법과 오른쪽 아래 모서리로 사라지는 소실점은 보는 이를 포스터 안으로 끌어들인다. 평평하게 표현된 전선과 자기 절연기와는 대조적으로, 기관차는 입체적인 금속 형태로 표현되었다. 하늘의 그러데이션은 에어브러시 기법으로 만들어 낸 것인데, 전선들 사이로 보이는 하늘은 그러데이션을 반대로 처리해 깊이감이 사라졌다. 동시대의 다른 예술가들과 마찬가지로 카상드르는 에어브러시가 작품을 매끄러운 기계처럼 그리고 가벼운 공기처럼 표현해 준다는 사실을 발견했다. 이는 모더니즘 미학다운 특징이었다. 카상드르는 엔진에서 뿜어져 나오는 연기를 스펀지 효과로 표현하고 바퀴를 연결하는 선들을 가늘게 표현하여 열차 속도가 엄청나게 빨라 보이는 환상을 심어 주었다.

카상드르는 디자인을 시작할 때부터 포스터 디자인에 레터링이 중요하다는 점을 인식하고 있었으며 텍스트는 포스터 주제를 나타내는 필수적인 요소라 믿었다. 당시의 바우하우스 정책과 달리, 그는 대문자만 사용하기를 선호했고 이 포스터에서도 마찬가지였다. 카상드르는 단어 "NORD EXPRESS"를 그림 자체에 통합하고 파란 배경색과 반전시켰다. 그리고 단어 양끝을 빨간색으로 칠해 판독성을 확보했다. 열차가 파리와 런던에서 출발해 바르샤바와 리가로 향한다는 노선 정보는 디자인 안에 통합되어 마치 기차가 다니는 선로처럼 보인다. 나머지 텍스트는 그림 주위를 둘러싸 액자 역할을 한다. 대부분의 여행 포스터들이 최종 목적지를 묘사하던 시대에, 카상드르는 기계 시대를 찬미하면서 기관차에 초점을 맞춘 이례적인 작품을 선보였다.

마울 레너가 같은 해에 디자인한 푸투라 서체와 마찬가지로 카벨 서체는 바우하우스의 기하학적 이상과 모던 디자인의 영향을 구체적으로 보여 준다. 그러나 카벨은 정작 서체를 디자인한 루돌프 코흐의 성향과는 다른 독특한 스타일과 성격을 보인다.

독일 뉘른베르크에서 태어난 코흐는 오펜바흐에 있는 클링스포어 활자 주조소에서 일했으며 캘리그래피 및 서체 디자인의 대가였다. 코흐가 디자인한 블랙레터, 로만체, 표제용 서체들의 대부분은 자신의 필적을 활용해 개발한 것이었으나, 카벨은 기술자가 쓰는 도구인 직선 자와 컴퍼스를 사용해 글자 모양을 구성한 서체였다. 코흐는 그의 유명한 블랙레터 디자인인 빌헬름 클링스포어 서체 디자인을 끝낸 후 곧바로 카벨 디자인을 시작했다. 빌헬름 클링스포어는 독일 민족주의와 깊이 연관된 서체였으나, 카벨의 추상적인 디자인은 보편적인 것이었다. 후에 코흐는 자신이 일시적인 충동보다는 합리적인 원칙을 바탕으로 서체를 디자인하는 도전을 즐겼다고 말했으며, 물론 그 도전에 모두 성공하지는 못했다는 점도 인정했다. 사실 카벨이 푸투라보다 더 흥미롭게 느껴지는 것은 체계적인 논리를 무시하는 요소들 때문이다.

독일의 신 타이포그래피 정신을 바탕으로 한 산세리프 서체들의 기하학적 패러다임은 글자 형태의 급진적인 재구성이었다. 이는 로만체에서 세리프를 없앤 19세기 그로테스크 서체에서 출발하는 것이었다. 그러나 카벨은 당대의 지배적인 패러다임을 고수하지 않는다. 카벨의 소문자 'a', 'g', 't'에서는 오히려 로만체의 영향이 느껴진다. 신 타이포그래피의 또 다른 목표인 표준화에서도 카벨 서체는 벗어난다. 소문자 'e'의 비스듬한 가로획 그리고 독특한 속성을 가진 몇 개의 글자들을 보면 알 수 있다. 그러나 무엇보다도 카벨을 독특하게 만드는 특징은 많은 글자들의 획 끝이 비스듬하게 각진 형태라는 점이다.

카벨은 종종 영어로 '케이블' 서체라고 불리며 랜스턴 모노타이프 사의 모방 서체에서는 단지 '산세리프'로 불린다. 그러나 카벨은 그보다 혁신적인 서체였던 푸투라와 훌륭한 경쟁을 펼쳤으며, 기계 시대의 디자인을 이용해 독특한 리듬을 표현해야 하는 작업에서 여전히 사용되고 있다.

상 1927

164쪽

미래파 예술가 데페로
Depero Futurista
서적
포르투나토 데페로Fortunato Depero(1892–1960)

튼튼한 알루미늄 볼트로 고정되어 있어 종종 '볼트 책'이라 불리는 『미래파 예술가 데페로』는 포르투나토 데페로가 만든 작품집이다. 그의 친구 페델레 아자리Fedele Azari가 출판을 맡았다. 데페로는 표지에서 기술에 대한 경의를 표현한다. 표지에는 미래파가 즐겨 쓴 장치인 '빛' 한 줄기가 위쪽 볼트에서 나오는 것처럼 그려져 있다. 볼트가 전구 역할을 하는 것이다. 대각선으로 비치는 빛은 제목을 구성하는 글자들에 회색과 검은색의 반전 효과를 만든다. 책의 머리말은 이 작업을 다음과 같이 설명한다. "볼트로 고정되고 … 하나의 분야로 분류할 수 없는 책 … 독창적이고 공격적인 것이 마치 데페로와 그의 예술 같다." 단 세 부만 앞뒤 표지를 금속판으로 만들었는데, 이로부터 5년 후에 필리포 T. 마리네티도 『자유로운 말』을 출판할 때 금속판을 사용했다.

데페로는 그래픽에 미래파 이념을 적용한 예술가로, 스스로를 홍보하기 위해 이 책을 만들었다. 데페로는 1913년부터 1927년까지 자신이 작업한 그림, 광고, 타이포그래피 실험, 연극 디자인, 일상에서의 작품들 중 일부를 선정하여 이 책에 담았다. 책의 내용과 디자인을 보면 데페로가 모더니즘 아방가르드, 특히 라슬로 모호이너지, 테오 반 두스뷔르흐, 엘 리시츠키, 쿠르트 슈비터스와 같이 급진적인 타이포그래피 실험을 한 디자이너들을 지지하고 있음이 분명히 드러난다. 또 미래파가 인정하는 다수의 예술가, 창조가, 영웅들에게도 경의를 표한다. 여기에는 작가, 사상가, 시인, 음악가, 유명한 운동선수, 베니토 무솔리니 같은 정치인 외에 제작업체, 특히 피아트, 피렐리, 알파 로메오와 같은 자동차 분야 선구자들도 포함된다. 책의 왼쪽 페이지는 비어 있는 경우가 많으며, 사용된 종이는 화장지처럼 얇은 것에서부터 판지처럼 두꺼운 것까지 페이지마다 다양하다. 글꼴도 다양한 크기, 굵기, 색상 및 스타일을 독특한 형식으로 자유롭게 혼합했다. 텍스트 위치도 모두 다른데, 텍스트가 페이지를 가로질러 넓게 펼쳐지거나 덩어리로 빽빽하게 뭉쳐지는 등 다양한 조합으로 나타난다. 언어는 이탈리아어, 프랑스어, 스페인어, 영어, 폴란드어 등 다양하게 사용되었고 곳곳에 손 글씨 스타일의 주석이 달려 있다.

1927

267쪽

푀부스 팔라스트
Phoebus Palast
포스터
얀 치홀트Jan Tschichold(1902–1974)

〈푀부스 팔라스트〉 포스터 시리즈는 당시 독일 최대 영화관이었던 푀부스 사의 뮌헨 지점을 위해 만든 기업 아이덴티티로, 얀 치홀트가 의뢰받은 최초의 대규모 프로젝트였다. 영화 포스터, 영화 프로그램, 신문 광고를 모두 포함하는 통합적인 홍보·광고 캠페인이자, 치홀트가 신 타이포그래피 원리에 따라 제작한 가장 실험적인 작품이다.

푀부스 팔라스트의 임원 미하엘 데멜Michael Demmel은 치홀트가 자유롭게 디자인을 개발할 수 있도록 해 주었다. 치홀트는 글자들을 도형, 선, 뾰족한 각이 어우러진 유동적인 리듬 안에 배열하여 비대칭 구조를 강조했다. 내용은 여백이 있는 그리드 위에 계층적으로 배치되고 색칠된 영역과 통합되었다. 포스터 제작은 치홀트가 디자인을 스케치하고 주석을 다는 단계부터 시작된다. 그러나 치홀트는 인쇄 과정에도 밀접하게 관여했고 막판에 디자인을 변경하거나 수정하는 일도 잦았다. 포스터 제작 비용과 급박한 생산 일정을 감안하여 치홀트는 타이포그래피 포스터와 사진 포스터를 번갈아 제작했다. 치홀트가 사진과 서체를 조합해 만든 타이포포토는 그가 교류한 '새로운 광고 디자이너 모임'의 회원, 특히 쿠르트 슈비터스, 핏 즈바르트 및 파울 스하위테마의 영향을 받은 것이며, 구축주의 바우하우스, 데 스테일 운동, 독일의 자흐플라카트 스타일의 영향도 물론 있었다.

1927년 재정난에 빠진 푀부스 사를 에멜카Emelka 영화사가 인수했다. 〈푀부스 팔라스트〉 포스터 시리즈는 치홀트가 발전시킨 기능적 디자인과 신 타이포그래피 원칙을 완성한 작품이며 그가 남긴 모더니즘 유산의 중요한 요소이다.

161쪽

베르켈
Berkel
광고
파울 스하위테마Paul Schuitema(1897–1973)

W.A. 판 베르켈W.A. Van Berkel의 특허 제품인 푸드 슬라이서를 위한 그래픽 아이덴티티는 파울 스하위테마가 타이포포토를 이용해 만든 초기 디자인들 중 하나다. 초상화가를 목표로 공부했던 스하위테마는 1924년 광고 디자인으로 전향했다. 광고 디자인이 시대 정신을 표현하는 예술 양식이란 생각에서였다. 그가 만든 첫 번째 포스터는 건축가들과 디자이너들의 연합인 옵바우Opbouw를 위한 것으로 네덜란드 아르 데코 잡지 『벤딩언Wendingen』의 타이포그래피에서 영감을 받은 디자인이었다. 옵바우를 통해 스하위테마는 신 타이포그래피·신 포토그래피의 선구자들인 핏 즈바르트와 헤라르트 칼얀Gerard Kiljan을 알게 되었고, 그들의 영향으로 연필이나 과슈(물에 녹는 아라비아고무를 섞은 불투명한 수채 물감 또는 이 물감으로 그린 그림) 대신 사진을 이용하기 시작했다.

원래 정육점 주인이었던 판 베르켈은 기술 신봉자였다. 그는 1898년 세계 최초로 기계식 푸드 슬라이서를 발명했고 특허를 얻은 후 즉시 국제 시장을 겨냥한 대량 생산에 들어갔다. 상표명이 필요하다고 생각한 베르켈은 1927년 스하위테마에게 의뢰해 회사 광고와 브로슈어를 제작했다. 스하위테마는 광고 효과를 높이기 위해 강한 대비를 바탕으로 한 스타일을 개발했다. 제품의 흑백 사진 이미지들과 굵은 대문자, 산세리프 텍스트 그리고 다른 그래픽 요소들을 결합한 것이었다. 또 수평축과 대각선 축을 조합해 사용했으며, 흰 배경에 빨간색과 검은색을 사용해 밝은 느낌을 주었다. 스하위테마는 일러스트레이션보다는 사진이 글자와 유사한 건설적인 요소라고 보았다.

스하위테마는 광고 외에 책과 가구도 디자인했으며 국제적으로는 새로운 그래픽 디자인의 주역으로 인정받았다. 1930년부터 1959년까지 헤이그 왕립예술학교에서 광고 디자인을 가르쳤으며 네덜란드의 후대 디자이너들에게 중요한 영향을 끼쳤다.

332쪽

즐레 프레르 치약
Dentifrices Gellé Frères
포스터
장 카를뤼Jean Carlu(1900–1997)

이 혁신적인 치약 포스터는 파리의 유명한 향수 및 화장품 회사 즐레 프레르가 제작했다. 정교하면서도 미니멀한 디자인으로 유명하다. 당시 대부분의 상품 광고는 단순히 제품을 보여 주는 것이었으나 카를뤼가 디자인한 이 포스터는 환한 미소를 통해 제품, 즉 치약을 드러낸다. 별다른 특징 없는 마네킹 같은 옆얼굴에 흰 쐐기 모양을 그려 넣어 웃는 모습을 표현했다. 옆얼굴을 선명한 주황색으로 표현해 포스터에 활기를 주었고, 미묘한 스펀지 효과를 이용해 기하학적 형태의 그림자와 대비시킨다. 양식화된 현대식 서체는 전반적인 아르 데코 분위기를 더욱 강조한다.

장 카를뤼는 파리에서 건축학을 공부했으나 전차 사고로 오른팔을 잃은 후 건축을 포기해야 했다. 그는 이탈리아에서 온 레오네토 카피엘로의 혁신적인 포스터에 영감을 받은 후 홍보 예술가로 일하기 시작했다. 초기에는 입체파, 특히 알베르 글레이즈와 후안 그리스의 작품에서 영향을 받았으며 그들의 이데올로기와 기하학적 체계를 자신의 포스터 디자인에 적용하려 애썼다. 카를뤼는 포스터란 "생각을 그래픽으로 표현"해야 한다고 열렬히 믿는 사람이었다.

1920년대 중반 카를뤼는 A. M. 카상드르, 폴 콜랭, 샤를 루포와 동등한 수준에 있는 포스터 예술의 대가로 인정받았다. 이 시기 카를뤼의 포스터들 중 가장 주목할 만한 디자인은 프랑스 비누 제조업체 몽사봉Monsavon을 위해 만든 〈몽 사봉(내 비누)은 '몽 사봉'Mon Savon C'est 'Monsavon'〉(1925)이다. 이 포스터는 세계적으로 찬사를 받아 그의 명성을 더 높여 주었다. 1920년대 말 카를뤼는 정치 운동가가 되었고, 1930년대에 '평화를 위한 그래픽 프로파간다 단체'를 설립하여 군비 축소를 지지하는 일련의 인상적인 이미지를 만들었다. 제2차 세계대전 중에는 뉴욕에 머물다가 1953년 프랑스로 돌아와 성공적인 포스터 예술가로 활동했다. 페리에Perrier, 친자노Cinzano, 에어프랑스Air France 등이 주요 고객이었다.

437쪽

아르 에 메티에 그라피크

Arts et Métiers Graphiques

잡지 및 신문

작가 다수

드베르니 & 페뇨 활자 주조소가 발간한 『아르 에 메티에 그라피크』는 당시 새롭게 떠오른 모더니즘 미학, 그리고 인쇄, 사진, 영화 및 애니메이션 분야에서 일어나고 있는 모더니즘 혁신을 소개한 잡지였다.

주조소 대표 샤를 페뇨Charles Peignot는 잡지 출판의 견인차 역할을 했다. 페뇨는 디자이너이자 타이포그래퍼 겸 홍보 전문가였던 막시밀리앵 복스Maximilien Vox 그리고 아방가르드 디자이너들의 도움으로 잡지를 꾸려 나갔다. 첫 번째 호에서 확립된 형식과 편집 방향은 계속 일정하게 유지되는 한편, 다양한 페이지 레이아웃과 실험적인 타이포그래피 섹션이 잡지에 세련되고 성숙한 분위기를 더했다. 대부분의 디자인에는 디자이너 이름을 밝히지 않았으나, 일부는 사진가이자 그래픽 디자이너인 알렉세이 브로도비치Alexey Brodovitch 그리고 사진작가 헤르베르트 마터Herbert Matter의 작품으로 여겨진다. A. M. 카상드르도 일부 표지를 디자인했다.

『아르 에 메티에 그라피크』는 인쇄 역사와 현대 타이포그래피 발전에 관한 기사를 실었다. 그리고 카상드르, 장 카를뤼, 샤를 루포 같은 국제 그래픽 연맹 디자이너들의 작품에 치중하면서 프랑스 출판업, 일러스트레이션, 디자인을 다루었다. 나중에는 광고와 홍보에 관한 기사도 다루었으며 헤르베르트 바이어, 레스터 비얼, 헤르베르트 마터, 에드워드 맥나이트 카우퍼, 얀 치홀트 그리고 핏 즈바르트와 같은 해외 권위자들의 새로운 아이디어를 소개하는 것까지 확대되었다. 잡지는 68호까지 발행된 후 제2차 세계대전 발발로 중단되었다.

『아르 에 메티에 그라피크』의 광범위한 영향력은 룬드 험프리스Lund Humphries의 『타이포그래피카Typographica』와 『펜로즈 애뉴얼Penrose Annual』, 그리고 키노치 출판사의 『알파벳Alphabet』과 같이 기술과 디자인 혁신을 다룬 출판물들에서 볼 수 있다. 영국의 타이포그래퍼 루어리 맥린Ruari McLean은 『아르 에 메티에 그라피크』가 시각적으로 기민하고 탐구적이고 재미있으며 열린 사고를 가졌다고 평하면서, 그동안 발행된 그래픽 아트 잡지들 중에서도 특히 시각적으로 만족스럽고 즐거움을 주는 잡지로 꼽았다.

156쪽

가바

Gaba

포스터

니클라우스 스퇴클린Niklaus Stöcklin(1896–1982)

니클라우스 스퇴클린이 디자인한 가바 목캔디 포스터는 하나의 통일된 메시지를 전달하기 위해 상징성과 경제성을 조화롭게 결합한 디자인이다. 비나카Binaca 치약과 메타-메타Meta-Meta 연탄 광고 등의 극사실주의 디자인으로 가장 잘 알려진 스퇴클린은 이 포스터를 통해 자신의 폭넓은 스타일을 보여 준다.

스위스 의사 에마누엘 비베르트Emanuel Wybert는 1896년 감초 맛이 나는 기침 알약인 비베르트Wybert를 발명했다. 스위스 제약회사 가바는 1917년부터 비베르트를 대량 생산했다. 브랜드가 성공적으로 자리를 잡아가자 1927년 가바는 바젤에서 활동하는 화가이자 디자이너 스퇴클린에게 의뢰해 광고 포스터를 제작했다. 이전 광고는 로고를 지나치게 강조하는 경향이 있었고 다수의 알약들을 함께 그려 넣은 디자인이었으나 스퇴클린은 기존 방식을 거부했다. 스퇴클린은 목캔디의 마름모꼴 모양이 브랜드 이미지를 위한 도구로 쓰일 수 있다는 점을 발견하고 정제 자체의 독특한 다이아몬드 모양과 어두운 색을 특징으로 삼기로 했다. 실제 크기의 몇 배로 정제를 확대해 그리고, 아기 새처럼 간절하게 정제를 받아먹는 듯한 입 모양도 정제의 모양에 맞춰 그렸다. 스퇴클린은 정제의 친숙한 모양과 용도를 강조하면서 단순하고 기하학적인 구성을 만들었다. 포스터는 리노컷(*목판 대신 리놀륨 판을 사용하는 판화 기법)으로 인쇄되었다.

가바 목캔디 포스터는 스위스 국민들 사이에서 높은 인기를 누렸다. 1934년 취리히에서 열린 인쇄 박람회에서는 지난 10년간의 스위스 포스터 중 스위스인들이 가장 좋아하는 작품으로 뽑혔다. 가바 목캔디의 독특한 모양과 색깔은 모두가 알고 있었지만 포스터는 목캔디의 역할을 보다 강조하면서 사람들이 목캔디를 복용하도록 상기시키는 기능을 했다.

206쪽

네덜란드 케이블 제조 회사 1927–1928

N. V. Nederlandsche Kabelfabriek 1927–1928

서적

핏 즈바르트Piet Zwart(1885–1977)

핏 즈바르트는 10년 동안 275개에 이르는 신문 광고와 정보 팸플릿을 제작했다. 델프트에 있는 케이블 제조업체 NKF를 위해 디자인한 카탈로그도 그중 하나로, 모더니즘 디자인과 상업적 이익 사이의 상관관계를 확립한 작품으로 유명하다.

즈바르트의 첫 번째 타이포그래피 디자인은 건축가인 안 빌스Jan Wils를 위해 제작한 모노그램과 레터헤드였다. 당시 서른여섯 살이었던 즈바르트는 빌스의 작업실에서 직물 패턴, 벽지, 인테리어 디자인을 했다. 빌스를 위한 이 타이포그래피 디자인에서 즈바르트는 단색 글자들을 정사각형 모양으로 배열했는데, 여기서 데 스테일의 초기 영향이 드러난다. 즈바르트는 저명한 건축가인 H.P. 베를라허와 함께 일하게 되면서 건축가로서의 야망을 거의 성취하는 듯했다. 그러나 예상 외로 이 일은 즈바르트를 그래픽과 타이포그래피 실험에 집중하게 만드는 촉매제가 되었다. 그리고 베를라허는 NKF 사의 임원으로 있는 자신의 사위를 즈바르트에게 소개해 주었다.

80페이지에 이르는 분량의 NKF 카탈로그는 네덜란드어와 영어로 출판되었으며, 통합적인 커뮤니케이션의 뛰어난 사례로 꼽힌다. 디자인은 극적인 대조를 특징으로 하는데 구조와 균형 안에서 타이포그래피, 원색, 기하학적 형태, 비대칭, 포토몽타주가 리드미컬하게 반복된다. 제품 사진은 매우 명확하고 직접적이다. 클로즈업 방식으로 케이블의 단면과 제조 공정을 보여 주고, 글자 폭이 넓은 고딕 산세리프체를 사용했다. 두 페이지 펼침면이 하나의 레이아웃처럼 기능하면서 강조점과 속도감이 다양하게 변한다. 일부분을 확대하거나 색깔 있는 투명 오버레이를 사용함으로써 평범한 제품을 주목할 만한 시각적 경험으로 변화시킨 디자인이다. 즈바르트의 디자인은 독특한 시각적 정체성을 부여해 주었으며, 현대적이고 진보적인 회사라는 긍정적 이미지를 창조했다.

즈바르트는 1933년 NKF 프로젝트를 그만두고 산업·인테리어·가구 디자인에 집중했다. 그러나 네덜란드 우체국을 위한 디자인 작업, 영화 예술에 관한 책들을 위해 만든 12점의 포토몽타주 표지 등 즈바르트가 만든 실험적인 상업 디자인은 네덜란드를 그래픽 디자인과 인쇄술의 중심지로 만드는 데 중추적인 역할을 했다.

433쪽

대도시 교향곡

Simfonia Bolshogo Goroda

포스터

게오르기 스텐베르크Georgii Stenberg(1900–1933), 블라디미르 스텐베르크Vladimir Stenberg(1899–1982)

〈대도시 교향곡〉은 게오르기 스텐베르크와 블라디미르 스텐베르크 형제가 놀라울 정도로 많은 작품을 쏟아내던 시기에 만들어졌다. 1927년 발터 루트만Walter Ruttman 감독이 연출한 동명의 영화를 홍보하기 위해 만든 포스터로, 팔과 몸통이 펜과 타자기로 되어 있는 카메라맨과 사무실 장면을 묘사한다.

원래 무대 디자인을 공부한 스텐베르크 형제는 거리 미술, 공식 축제, 혁명 선전 포스터 등을 디자인하는 젊은 예술가들의 모임인 옵마후(OBMOKhU)의 창립 멤버였다. 1921년 스텐베르크 형제는 자율형 예술 스튜디오 스보마스(SVOMAS)를 다니면서 디자인을 시작했다. 스보마스는 러시아 국영 영화 제작사 소브키노(SOVKINO)가 만든 영화의 포스터를 디자인하는 곳이었다. 1919년 영화 산업이 국유화된 후 모든 포스터는 정부의 공식 승인을 얻어야 했는데, 이런 상황에서 스텐베르크 형제가 1920년대에 300점 이상의 영화 포스터를 제작했다는 것은 놀랄 만한 업적이다. 구축주의 예술가들의 선구적 작품들을 기반으로 스텐베르크는 극적인 앵글과 인서트, 몽타주 등 다양한 그래픽 장치를 사용하여 현대적 영화 기법을 반영했다. 이들의 포스터에 등장하는 인물들은 위에서 떨어지거나 나선 모양의 원 아래로 굴러떨어지기도 하면서 강력한 구성과 역동적인 동작을 만들어 낸다. 영화가 흑백으로 촬영되던 시대에, 다색 석판화나 사진과 결합시킨 일러스트레이션을 사용한 것 또한 스텐베르크 형제의 포스터들에 극적 효과를 주었다.

구축주의 예술가들이 개발한 타이포그래피 기술에 영화 장치와 이미지를 주입함으로써 스텐베르크 형제는 영화적 경험의 특성을 잘 포착했으며 영화 홍보 포스터의 미래 디자인을 위한 선례를 만들었다. 1920년대 말, 스탈린이 사회주의 리얼리즘을 선호하면서 소련의 그래픽 커뮤니케이션에 미치는 모더니즘의 영향이 약화되었다. 1928년부터 스텐베르크 형제는 붉은 광장 기념행사를 위한 장식 디자인에 주로 참여하였다. 형제 간의 창조적인 협력 관계는 1933년 게오르기가 사고로 세상을 떠나면서 갑작스럽게 끝나고 말았다.

475쪽

라바노테이션
Labanotation
정보 디자인
루돌프 폰 라반Rudolf von Laban(1879-1958)

헝가리 무용수이자 안무가 루돌프 폰 라반이 개발한 라바노테이션은 움직임을 기록하는 도식 체계로, 인체를 위한 악보 같은 것이다. 특정한 형식의 무용에만 적용되는 다른 기보법들과 달리 신체적인 움직임을 포착하기 위한 것이어서 모든 무용을 기록할 수 있다. "눈꺼풀이 실룩거리는 것도 기록할 수 있을 정도로 충분히 구체적"이라는 평가를 받아 왔다.

라반은 젊은 시절 파리 에콜 데 보자르에서 건축을 공부하면서 인체 동작을 구성하는 공간적 요소에 처음으로 관심을 갖게 되었다. 이후 무용과 안무 관련 일을 하면서, 주로 구전으로 이어졌던 예술 형식은 다른 예술과 동등하게 발전할 가능성이 거의 없다는 우려를 갖게 되었다. 라반은 인간 움직임을 위한 표기법을 연구하기 시작했으며, 마침내 1928년에 『기보한 무용Shifttanz』을 출간했다. 이를 바탕으로 일반적으로 '라바노테이션'이라 불리는, 세계적으로 흔히 사용되는 무용 기보법이 탄생했다.

라바노테이션은 무용을 일련의 포즈와 플로어 패턴으로 기록하기보다 동작에 초점을 맞추어, 가장 작고 눈에 띄지 않는 움직임까지 표시한다. 기호들은 세 개의 세로선으로 이루어진 보표 위에 표시되는데, 세로선 사이 공간은 인체의 좌우에 해당하며 시간은 아래에서부터 위를 향해 수직으로 표시된다. 기호의 형태로 아홉 개의 방향을 나타내며, 무게 중심이 이동하는 '스텝'과 무게 중심이 이동하지 않는 '제스처'를 구분해 표시한다. 기호가 보표 위 어느 위치에 있는지에 따라 움직여야 하는 신체 부위가 다르다. 기호의 음영은 동작의 높낮이를, 기호의 길이는 동작의 지속 시간을 나타낸다. 또 다른 기호 그룹을 사용하여 작은 신체 부위 및 일차 동작 이후의 세부 동작을 나타낸다.

라바노테이션의 강점이자 지속적인 성공의 열쇠는 어떤 상황에든 적용하여 가장 작은 움직임까지 분석하고 기록할 수 있다는 점이다. 라바노테이션은 산업 노동 분석, 물리 치료, 작업 치료, 스포츠와 같은 다양한 분야에서 채택되어 왔다. 심지어 인체 이외의 분야까지 확장되어 동물학자들이 케이프배런기러기의 구애와 짝짓기 의식을 기록할 때에도 사용되었다.

184쪽

뷔로
Büro
포스터
테오 발머Theo Ballmer(1902-1965)

테오 발머 작품의 특징은 그것이 사진이든 혹은 타이포그래피나 상업 디자인이든 간에 정확하고 섬밀하게 제작되었다는 점이다. 발머는 타이포그래피 디자인에 순수한 기하학을 적용하여, 모눈종이 위에서 기하학적 형태들과 비교하면서 서체를 구성했다. 이러한 작업은 발머가 1928년부터 1930년까지 다닌 바우하우스의 디자인 특징과 유사하다. 바우하우스를 다니기 전에는 취리히에서 스위스 그래픽 디자인의 주역 에른스트 켈러Ernst Keller 밑에서 수학했다. 1931년부터 1965년까지는 바젤 디자인 학교에서 사진을 가르치며 후대 스위스 디자이너들과 사진작가들에게 영향을 주었다. 발머의 정확하고 기하학적인 접근법은 아민 호프만과 에밀 루더 같은 디자이너들의 작품에 그대로 반영되어 있다.

발머가 1928년 국제 사무 가구 박람회를 위해 디자인한 〈뷔로(사무실)〉 포스터에는 기하학, 소문자, 빨간색과 검은색, 최소한의 요소들의 단순한 배열 등 발머 스타일의 전형적인 특징들이 많이 사용되었다. 거울에 비친 듯 대칭된 빨간색 글자 'büro'는 사무실 복사기를 이용한 복사 과정을 연상시키는 동시에 박람회가 홍보하는 아이디어들의 확산을 시사한다. 글자가 흠 없이 온전하게 반사된 모습은 반들반들 윤이 나는 유리나 강철을 떠올리게 함으로써 당시의 미학을 보여 준다. 타이포그래피가 포스터 사면을 밀어낸 듯 가득 차 있는데도 포스터에서는 빛과 질서, 그리고 놀랍게도 공간감마저 느껴진다.

당시의 다다 및 구축주의 작품들과 마찬가지로 〈뷔로〉 포스터에서는 여러 시각 요소들이 뛰어난 힘의 균형을 이루고 있다. 예를 들어, 검은색 'b'의 어센더가 오른쪽 상단 모서리의 글자들을 상쇄할 정도로 길게 확장되는 반면, 반사된 빨간색 'b'의 어센더는 아래쪽이 잘려 나가면서 하단 오른쪽 모서리의 흰색 공간이 줄어들게 만든다. 이러한 섬세함과 단순한 구성 그리고 기하학적 접근 방식 덕분에 〈뷔로〉 포스터는 같은 시기에 제작된 다른 포스터들과 구별되는, 시대를 초월하는 매력을 갖게 되었다.

ABCDEFGH
IJKLMNQRS
TUWXYZ

503쪽

길 산스
Gill Sans
서체
에릭 길Eric Gill(1882–1940)

진정한 모던 서체 길 산스는 모노타이프 사에서 제작했다. 20세기 전반 독일 활자 주조소들이 출시한 산세리프 디자인이 홍수처럼 밀려들자 영국이 이에 대한 대안으로 내놓은 서체.

모노타이프 사의 스탠리 모리슨은 브리스틀의 한 상점 간판에서 길의 산세리프 글자를 본 후 길에게 서체 가족 디자인을 의뢰했다. 1928년 영국 인쇄 전문가 협회 연례 회의에서 대문자 한 벌로 구성된 길 산스가 처음 공개되었다. 곧이어 세 가지 크기의 길 산스체가 런던 앤드 노스 이스턴 레일웨이의 표지, 시간표 및 기타 인쇄물들의 기본 서체로 채택되었다. 간판과 인쇄물에 실패 없이 복제되려면 서체는 단순 명료해야 하는데, 길 산스는 단순함에 우아함까지 결합한 서체였다. 길의 서체가 가진 간솔함과 논리는 즉각적으로 사람들의 마음을 사로잡았다. 디자인이 표준화되고 특정 요구 사항에 맞춘 유형들이 만들어지면서 길 산스 서체 가족은 급격히 늘어 약 36종이 되었다.

길 산스의 뿌리는 올드 페이스 서체, 보다 직접적으로는 길의 스승이자 런던 지하철의 글자 스타일을 디자인한 에드워드 존스턴에게로 거슬러 올라간다. 길의 알파벳은 보다 고전적인 비율로 디자인되었으며 아래쪽이 넓어지는 대문자 'R'과 안경처럼 생긴 소문자 'g' 등이 특징이다. 손 글씨의 영향을 볼 수 있는 길 산스는 '휴머니스트 산세리프'로 분류되며, 광고와 마케팅 분야에 사용될 때 읽기 쉬운 서체다. 길 산스의 콘덴스트 타입, 볼드 타입, 그리고 표제용 버전은 패키징이나 포스터에 탁월한 선택이다.

길 산스는 오늘날에도 번영을 누리는 서체다. 기업 디자인에 예술적·문화적 감각을 더하고 싶을 때 자주 사용된다. BBC는 1997년 길 산스를 기업 서체로 선택했다.

170쪽

신 타이포그래피
Die Neue Typographie
서적
얀 치홀트Jan Tschichold(1902–1974)

『신 타이포그래피』는 모더니즘 그래픽 디자인에 대한 얀 치홀트의 가장 중요한 저서로, 당시의 정신과 시각적 감성을 표현하고 비대칭 타이포그래피의 기준을 세운 작품이다. '신 타이포그래피'라는 용어는 라슬로 모호이너지가 1923년 바이마르 바우하우스 전시회 카탈로그에 쓴 글에서 처음 사용했다. '현대 디자이너를 위한 안내서'라는 부제가 붙은 『신 타이포그래피』는 두 부분으로 나뉜다. 신 타이포그래피의 철학과 역사를 논하는 부분과 독일 표준 협회(DIN)의 규격에 맞는 디자인을 위한 참고 매뉴얼로 구성되어 있다.

인쇄 전문지 『타이포그래피 소식지』의 1925년 10월호 특별판에 「기본적인 타이포그래피」라는 제목으로 산세리프 타이포그래피, 비대칭 레이아웃, 구축주의 타이포그래피에 관한 글을 쓴 이후로, 치홀트는 신 타이포그래피의 단호하고 선도적인 실천가였다. 신 타이포그래피는 쉽게 알아볼 수 있고 명료할 뿐 아니라 움직임을 표현해야 한다고 믿은 치홀트는 가운데 정렬보다는 비대칭 레이아웃, 장식보다는 단순함, 그리고 손보다는 기계로 만드는 조판을 권장했다. 치홀트는 산세리프가 "우리 시대와 정신적으로 일치하는" 서체라고 했다.

『신 타이포그래피』는 아름다운 도서 디자인과 제작이 무엇인지 잘 보여 준다. 코팅지에 빨간색과 검은색으로 인쇄하고, 모서리를 둥글게 감싼 검은색 리넨으로 제본했다. 책등에는 은색 레터링을 넣고 본문에는 산세리프 서체인 악치덴츠-그로테스크를 사용했다. 도표와 삽화 외에 모더니즘 디자인의 고전적인 사례와 전위적인 사례가 함께 실려 있는데, 치홀트, 헤르베르트 바이어, 테오 판 두스뷔르흐, 엘 리시츠키, 필리포 T. 마리네티, 만 레이 그리고 '새로운 광고 디자이너 모임' 회원들의 작품이 포함되었다. 5천 부만 인쇄되어 1931년에 다 팔리고 절판되었다가, 1987년 베를린의 브링크만 & 보제Brinkmann & Bose에서 복제판으로 다시 출판되었다. 최초의 영문판은 1998년 출간되었다. 오늘날 그래픽 디자이너들은 『신 타이포그래피』를 모더니즘 타이포그래피에 관한 최고의 저술로 꼽는다.

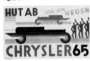

227쪽

크라이슬러

Chrysler

광고

애슐리 해빈든Ashley Havinden(1903–1973)

481쪽

손에는 5개의 손가락이 있다

5 Finger Hat Die Hand

포스터

존 하트필드John Heartfield(1891–1968)

자동차 두 대가 서로 반대 방향으로 질주하고 구경꾼들이 환호한다. 독일어로 된 광고 문구는 새로운 '크라이슬러 65'에 모자를 들어 올려 인사해 주라고 권하고 있다. 이 포스터는 애슐리 해빈든이 이 미국 자동차 회사 크라이슬러를 위해 디자인한 광고들 중 하나다. 해빈든은 자신의 작품들을 통해 자동차 광고 디자인의 근본적인 개선을 끊임없이 추구했다. 설명적인 문구와 사실적인 삽화를 없애는 대신 현대적인 기하학 형태와 적은 수의 색상을 사용한 것도 그 일환이었다.

이 포스터에서 해빈든은 한쪽에서 다른 쪽으로 뻗어 나가는 가로선들을 사용하여 그림 속 공간에 평면감을 준다. 선을 이용한 강조는 강력한 역동성을 더하는 동시에, 크라이슬러 자동차가 짜릿함을 주는 현대 기계임을 보여 준다. 색을 입힌 산세리프 글자를 배열한 광고 문구는 도로변에 늘어선 광고를 연상시킨다. 시각적 경제성과 환원적 그래픽 스타일을 보여 주는 포스터로, 프랑스 디자이너 장 카를뤼와 A. M. 카상드르는 물론 얀 치홀트, 요제프 알베르스, 헤르베르트 바이어 등 당시 주목받던 독일 모더니즘 예술가들의 영향력이 드러난다.

해빈든은 그래픽 디자이너로서의 전 생애를 런던의 광고 대행사 W. S. 크로퍼드W. S. Crawford Ltd.에서 보냈다. W. S. 크로퍼드는 베를린에서 출간되는 잡지 『게브라우흐스그라피크』가 전파하는 광고 작업에 강한 관심을 보이는 진보적인 스튜디오였다. 윌리엄 크로퍼드가 1926년 베를린에 지점을 열었을 때 해빈든은 크라이슬러의 유럽 광고를 담당하는 아트 디렉터로 베를린에 갔다. 덕분에 해빈든은 『게브라우흐스그라피크』의 많은 디자이너들과 예술가들을 만날 수 있었고, 해당 잡지에 크라이슬러 광고를 실으면서 자신의 인지도를 높일 수 있었다. 비록 해빈든의 후기 작품들은 보다 보수적인 접근법을 택했지만, 그는 광고 디자인에서 모더니즘의 중요성을 인식하고 탐구한 최초의 영국 디자이너들 중 하나였다. 광고 디자인에서 모더니즘이 갖는 의의는 해빈든의 크라이슬러 광고 디자인에서 가장 성공적으로 입증되었다.

존 하트필드의 강렬하고 극적인 포스터 〈손에는 5개의 손가락이 있다〉는 독일 공산당 신문인 『적기』Die Rote Fahne에 표지로 실렸던 그림을 변형한 것이다. 다가오는 선거에서 공산당의 득표를 위해 결집을 촉구하는 내용으로 공산당은 기호 5번이었다. "손에는 5개의 손가락이 있다. 5개의 손가락으로 적군을 붙잡아라! 기호 5번 공산당에 투표하라!" 5개의 손가락을 가진 손은 투표를 위한 비망록이자 적을 잡는 무기 그리고 보는 이의 관심을 붙잡는 장치가 된다. 포스터가 전하려는 메시지는 손의 이미지를 통해 강력하게 드러난다. 이러한 효과는 『적기』 표지에서 더 강하게 나타나는데, 손이 신문 제호 아래쪽의 텍스트 일부를 가리고 있어서 마치 신문을 뚫고 나와 독자에게 다가오는 것처럼 보인다. 따라서 이 포스터에서도 다른 해석이 가능하다. 손으로 잡으려는 대상은 적이 아니라 포스터를 보는 사람이며 그의 양심을 선거 부스로 끌어당긴다는 의미로 해석될 수 있는 것이다.

〈손에는 5개의 손가락이 있다〉 포스터는 심리적 반응을 일으킬 뿐 아니라 시각적 요소들 간의 정교한 균형도 보여 준다. 엄지손가락과 새끼손가락이 만드는 축은 타이포그래피가 형성하는 대각선과 대조를 이룬다. 배경과 분리된 손은 정보를 알리기보다 수사적 목적을 달성하는 것에 더 관심 있는 것처럼 보이고, 아이디어를 극적이면서도 설득력 있게 표현했다. 이 이미지는 1998년 미국의 메탈 밴드인 시스템 오브 어 다운System of a Down의 동명 데뷔 앨범에 사용되면서 변치 않는 우수성을 입증했다. 단 이 앨범 재킷에는 타이포그래피가 들어가지 않아 손짓의 의미는 각자 생각할 몫으로 남겨졌다.

79쪽

도무스
Domus
잡지 및 신문
조 폰티Gio Ponti(1891-1979) 외

『도무스』는 원래 건축을 다루는 잡지이지만 1929년 창간한 이래 '숟가락에서부터 도시에 이르는' 모든 형태의 모더니즘 디자인 진화를 연대순으로 기록해 왔다. 그래픽 디자인에 정성과 노력을 들여 90년 전이나 지금이나 시대에 꼭 맞는 디자인을 보여 준다. 잡지의 상징인 반半추상적 표지 디자인에는 산세리프 소문자로 된 로고를 제외하고는 텍스트를 넣지 않는 경우가 많아, 마치 포스터처럼 시선을 끄는 매력이 있었다. 『도무스』의 가장 독창적인 특징은 내부 레이아웃이다. 몇 년에 한 번씩 새로운 편집자가 올 때마다 잡지를 재디자인했으나 잡지 내부는 항상 독특한 시각적 특징을 유지해 왔다.

『도무스』의 최초 편집자이자 아트 디렉터인 조 폰티는 건축가이자 화가, 시인, 공예가 겸 산업 디자이너였다. 그는 프로젝트의 모든 측면을 설명하는 정보가 담긴 복잡한 문서를 구상하듯 잡지 페이지를 다루었다. 하나의 펼침면 위에 멀리서 보는 것과 가까이서 보는 것, 계획과 세부 사항이 다양한 비율과 크기로 결합되었다. 이탈리아어·영어로 된 텍스트는 길고 좁은 단으로 배열되어 잡지의 수직 그리드를 강조했다. 이로 인해 『도무스』의 큰 포맷(32.5×24.5cm)이 가늘고 우아하게 보였다. 폰티는 구축주의자들이 개척하고 후에 알렉세이 브로도비치 등의 아트 디렉터들이 높이 평가한 영화 시퀀스 같은 구성을 피했고, 순차적으로 펼쳐지는 시각적 내러티브에 결코 집착하지 않았다. 그 결과 사무실 건물 다음에 무용 공연이 나오고, 고도로 양식화된 컬러 사진들 사이에 흑백 그라비어 사진이 종종 삽입되고, 때로는 광각 사진을 보거나 헤드라인을 읽기 위해 잡지를 옆으로 돌려야 했다.

폰티가 1979년 『도무스』에서 은퇴한 후 알레산드로 멘디니Alessandro Mendini·마리오 벨리니Mario Bellini, 스테파노 보에리Stefano Boeri 같은 후속 편집자들과 디자이너들이 그의 비전을 이어 나갔다. 오늘날에도 『도무스』는 여전히 많은 존경을 받는 디자인 잡지다. 많은 아트 디렉터들이 『도무스』의 레이아웃을 흉내 내려고 노력해 왔으나 이 잡지의 그래픽 효과를 똑같이 만들어 내거나 그 문화적 영향에 필적할 수 있는 사람은 아직 없다.

408쪽

분기점(콘스탄틴 비블Konstantin Biebl 지음)
ZLOM
서적
카렐 타이게Karel Teige(1900-1951)

콘스탄틴 비블의 시집 두 권을 위한 카렐 타이게의 디자인은 그의 작품들 중에서 가장 높이 평가되는 사례다. 비블의 시집 『분기점』과 『차와 커피를 수입하는 배와 함께S lodije̋dovážícaj a kávu』는 기능주의적인 표지, 제목 페이지, 레이아웃을 선보였을 뿐만 아니라 타이게의 인상적인 '타이포몽타주'도 보여 주었다. 타이게의 포토몽타주는 삽화라기보다는 비블의 시와 나란히 놓을 수 있는 시각적 대응물로 계획된 요소였다. 네 페이지 분량의 타이포몽타주는 노란 종이 위에 빨간색과 검은색으로 선, 색면, 타이모그래피 상징, 글자 등을 구성한 것이었다. 타이게가 디자인한 책 『분기점』의 두 번째 판이자 증보판으로, 1925년 치릴 보우다Cyril Bouda와 오타카르 푸흐스Otakar Fuchs가 디자인한 첫 번째 판의 디자인과는 확연히 달랐다.

시인, 비평가, 예술가, 디자이너 그리고 선도적인 이론가였던 타이게는 양차 대전 사이 체코슬로바키아의 그래픽 디자인에 대한 독특한 접근 방식을 집약적으로 보여 주었다. 타이게는 『포에티즘 선언문』(1924)에서 포에티즘Poetism에 대한 시각을 구체화했다. 포에티즘은 그에게 모더니즘 실험의 정점이었다. 또 예술적 표현의 오랜 관념으로부터 자유로운, 보다 확대된 창조성을 의미했다. 디자인의 관점에서 보면 포에티즘이란 바우하우스와 러시아 구축주의의 원리를 섬세하면서도 재미있게 재해석하는 것으로 볼 수 있다. 즉 기하학적 레이아웃, 명료성, 포토몽타주를 유지하되 색상과 서체를 다양하게 사용하여 좀 더 풍부한 표현을 가진 대응물이 되어 주는 것이었다.

빨간색과 파란색으로 구성된 『분기점』의 앞·뒤표지는 구축주의 그래픽의 기능적 순수성을 보여 주었다. 그러나 이후 책 안에서 전개되는 디자인은 보다 시적인 그래픽 스타일을 지향했고 예기치 못한, 암시적인 그리고 심지어 이국적인 형태들을 담고 있었다. 이런 점에서 『분기점』은 이후 타이게가 다른 작품에서 보여 준 기능주의와 초현실주의의 조화를 예고한 디자인이었다. 『분기점』은 체코 아방가르드 디자인이 어떤 것인지 그리고 체코 아방가르드 디자인이 모더니즘을 어떤 독특한 방식으로 재해석했는지를 보여 주는 고전적 사례다.

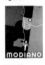

268쪽

모디아노
Modiano
포스터
로베르트 베레니Róbert Berény(1887-1953)

담배 종이 제조사 모디아노는 헝가리 화가 로베르트 베레니에게 일련의 포스터 디자인을 의뢰했다. 이 포스터는 그중 하나로, 20세기 초 입체파와 순수주의에 대한 베레니의 흥미를 반영하며 강렬한 위트를 드러낸다.

사울 D. 모디아노Saul D. Modiano는 1889년경부터 트리에스테와 볼로냐에 있는 공장에서 담배 마는 종이를 판매했다. 회사가 성장하면서 동유럽과 중동에서 판매할 다양한 담배 종이를 100종 이상 생산하게 되었고 이에 따라 마케팅과 홍보 기회도 늘어났다. 1928년 모디아노는 광고 캠페인을 위해 다수의 헝가리 예술가들을 고용했고 이 중에 베레니, 산도르 보르트니크Sándor Bortnyik, 라요스 커사크Lajos Kassák, 그리고 야노스 타보르János Tábor가 포함되었다. 베레니는 뮌헨 사실주의 운동과 관련되어 있던 헝가리 자연 예술가 티버더르 젬플레니Tivadar Zemplényi 밑에서 수학했으며 1905년 파리로 이주해 야수파와 입체파 같은 프랑스 아방가르드 그룹의 영향을 받았다. 그 영향은 1908년 베레니가 헝가리로 돌아온 후 그의 그림과 포스터에 나타나기 시작했다. 헝가리가 오스트리아-헝가리 제국으로부터 독립한 후 새로운 국가회의를 위해 디자인한 〈무장하라!〉(1918)에서도 나타난다. 제1차 세계대전 중 투옥될 위험에 처한 베레니는 1919년 베를린으로 이주했다가 1926년 사면을 받고 헝가리로 돌아왔다. 그로부터 2년 후 모디아노를 위해 이 포스터를 디자인했다. 포스터는 입체파적 접근 방식에 순수주의가 표방하는 깔끔한 선과 단순한 기하학 형태가 결합된 스타일을 보여 준다. 5가지 색상만을 사용하고 동그라미를 반복 사용해 담배 꽁초머리, 남자의 입, 외알 안경, 그리고 브랜드명에 들어간 'O'를 표현했다. 프랑스 포스터 디자이너 A. M. 카상드르의 영향도 느껴지는 디자인이다.

단순하고 재미있고 스타일리시한 〈모디아노〉 포스터는 베레니가 모더니즘의 시각 언어와 타이포그래피 원리를 20세기 상업 용도에 맞게 적용하는 방법을 잘 알고 있었음을 보여 준다. 베레니가 독일에 있는 동안 알게 되었을 자흐플라카트에서도 영향을 받은 것으로 보인다. 베레니의 디자인에서 모디아노 제품은 마치 세련된 도시민의 소지품처럼 느껴진다.

239쪽

배너티 페어
Vanity Fair
잡지 표지
메헤메드 페미 아가Mehemed Fehmy Agha(1896-1978)

『배너티 페어』는 예술과 문화를 다루는 미국 잡지다. 콘데 나스트는 1913년 잡지 『드레스Dress』를 인수하여 이름을 『드레스 앤드 배너티 페어』로 바꾸었다가 1914년 『배너티 페어』로 다시 출범시켰다. 편집장은 뉴욕 현대 미술관(MoMA) 조직 위원회 위원인 프랭크 크라우닌실드Frank Crowninshield가 맡았다. 『배너티 페어』는 현대 미술에 중점을 둔 최고의 출판물로 평가받는다. 표지 디자인은 내용을 반영하는 동시에 입체파, 미래파, 표현주의 그리고 나중에는 아르 데코 작품들을 재현했다.

독일 『보그Vogue』의 아트 디렉터였던 러시아 태생의 메헤메드 페미 아가가 1929년 미국으로 건너와 『배너티 페어』, 『보그』, 『하우스 앤드 가든』의 아트 디렉터를 맡게 되었고, 이때 『배너티 페어』의 유럽과의 유대가 강화되었다. 아가는 진정한 아방가르드 작품을 발견하는 능력뿐 아니라 인쇄와 제작 기술에 대한 완벽한 이해를 갖고 있었기에, 파리 스타일과 독일의 실용성이 조화된 표지 디자인을 선보였으며 획기적인 일러스트레이션과 사진 이미지를 도입했다. 아가는 패셔너블하고 세련되고 독창적인 일러스트레이션을 통해 유럽 모더니즘을 뽐냈다. 프랑스 야수파 화가 라울 뒤피, 일러스트레이터들인 조르주 르파프와 파올로 가레토, 건축가 출신 그래픽 디자이너 장 카를뤼, 사진가들인 세실 비턴, 에드워드 웨스턴, 에드워드 스타이켄, 이탈리아 미래파 화가이자 디자이너 포르투나토 데페로 등에게 작품을 의뢰했다. 무엇보다 아가는 잡지 내용을 공공연히 드러내지 않고도 상징주의와 그래픽이 주는 뉘앙스를 이용해 내용을 표현하는 방법을 알고 있었다. 표제는 주로 큰 산세리프 대문자로 표현했으나 때로는 윤곽선으로 표현했고, 어떤 때에는 깃발이나 꽃을 글자 넣은 장식 문자로 표현했다.

『배너티 페어』 표지는 동시대 잡지 『보그』의 표지와 함께 미국 독자들에게 유럽 예술과 디자인을 폭넓게 보여 주었다. 『배너티 페어』 표지는 양차 대전 사이 유럽과 미국이 상호 생산적인 관계를 맺고 있었음을 알려 주는 증거다.

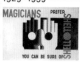

183쪽

셸이라면 믿어도 됩니다
You Can Be Sure of Shell
포스터
에드워드 맥나이트 카우퍼Edward McKnight Kauffer(1890–1954)

1933년부터 제2차 세계대전이 발발하기 전까지, 셸 석유 회사는 직업을 주제로 한 광고 포스터를 제작하여 운전자들이 영국의 명소와 아름다운 장소를 방문하도록 고무했다. 셸의 석유 배달 트럭에 부착된 이 포스터들에서는 골동품 연구가, 건축가, 의사, 판사 및 과학자가 '셸을 선호합니다. 셸이라면 믿어도 됩니다'라고 주장하면서 광고가 겨냥하는 중산층 이미지를 강화했다.

셸은 1920년대에도 트럭 부착용 포스터를 광고 수단으로 사용했지만 1929년 잭 베딩턴Jack Beddington이 셸의 홍보 책임자로 임명되면서 광고 캠페인은 새 시대로 접어들었다. 베딩턴은 젊은 예술가들에게 포스터를 의뢰하여 광고의 미적 품격을 향상할 목적으로 여러 미술 전시회들을 찾았다. 카우퍼는 당시 런던 지하철 포스터와 같은 독창적인 디자인으로 이미 명성을 얻은 포스터 예술가였다. 카우퍼는 셸 사를 위해 36점의 트럭 부착용 포스터와 다수의 흑백 신문 광고를 디자인하게 되었다. 그는 1930년대에 셸을 위해 가장 많은 디자인을 창조한 예술가가 되었다.

셸의 트럭 부착용 포스터는 대부분 그림 위아래에 텍스트가 들어가는 표준 형식을 따랐다. 그러나 카우퍼는 이 형식을 거의 따르지 않았고 텍스트도 포스터 디자인 안에 통합했다. 〈마술사는 셸을 선호합니다Magicians Prefer Shell〉 포스터는 마술사의 재빠른 손 기술을 표현하는 듯한 장갑 낀 손을 제외하고는 거의 추상적이다. 산세리프 텍스트는 디자인 요소들을 통합하는 역할을 하는데, 카우퍼의 젊은 조수 시드니 개러드Sidney Garrad의 도움을 받아 그렸다. 한편 〈배우는 셸을 선호합니다Actors Prefer Shell〉에서는 폭이 좁은 서체를 선택했으며 글자 'ACTORS'를 윤곽선이 있는 슬랩 세리프로 표현했다. 입체파 스타일로 그린 얼굴은 배우의 실제 얼굴을 숨기는 연극용 가면을 의미한다. 이 두 포스터들은 카우퍼의 작품들 중 가장 급진적이고 모더니즘적이다. 이 밖에도 〈상인은 셸을 선호합니다Merchants Prefer Shell〉(1933)와 〈탐험가는 셸을 선호합니다Explorers Prefer Shell〉(1935) 등이 있다.

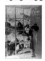

491쪽

노이에 리니에
Die Neue Linie
잡지 표지
헤르베르트 바이어Herbert Bayer(1900–1985), 라슬로 모호이너지
László Moholy-Nagy(1895–1946)

독일 최초의 라이프 스타일 잡지 『노이에 리니에』는 유행에 민감하고 지성적인 엘리트를 대상으로 발행했으나 독자는 대부분 여성이었다. 헤르베르트 바이어가 디자인한 포토몽타주 표지들과 소문자 제호는 그가 바우하우스에서 실천한 실험적인 타이포그래피와 그래픽 디자인을 기반으로 만든 것들이다.

바이어는 1928년 바우하우스를 떠난 후 돌란드 광고 대행사의 베를린 지사에서 일하면서 『노이에 리니에』를 맡게 되었다. 잡지의 첫 번째 표지는 그의 동료이자 바우하우스 멤버인 라슬로 모호이너지가 디자인한 것으로 'i'의 점을 크게 강조한 제호가 특징이었다. 모호이너지는 1934년 독일을 떠나기 전까지 9개의 표지를 더 만들어 주었다. 이후 서체의 굵기와 색상에 변화를 준 것 그리고 간혹 윤곽이나 음영 처리를 한 것 외에는 제호 디자인은 그대로 유지되었다. 1930년 3월부터 1938년 8월 사이에 바이어는 25개의 표지를 직접 디자인했는데 공상적이고 수수께끼 같으며 종종 초현실주의적인 포토몽타주들이었다. 월계관을 쓴 로마인 얼굴 조각상의 볼 부분에 스키 타는 사람 모습이 작게 합성되거나, 신발 자국 너머로 산골 마을이 보이는 식이었다. 그의 이미지는 종종 흩어지거나 희미해지면서 작은 일러스트레이션이나 콜라주와 결합되어 다양한 효과를 냈다. 바이어와 모호이너지만이 『노이에 리니에』 표지를 디자인한 것은 아니지만 둘은 타이포포토, 초현실주의 콜라주 혹은 사실주의 일러스트레이션을 사용하여 배경을 멀리 두고 인물을 클로즈업하는 독특한 효과와 장치를 확립했다. 내부 디자인은 언제나 현대적이었다. 일러스트레이션보다는 흑백 사진을 사용했으며 기사 제목은 푸투라 서체였다.

『노이에 리니에』는 독일 제품과 사상에만 집중하도록 강요받은 1937년 이전까지는 나치 정권 하에서도 온전하게 발행되었다. 제약이 심해지자 바이어는 1938년 아트 디렉터 자리를 사임하고 미국으로 건너갔다. 잡지는 1943년까지 계속 발행되었다. 이 시기에 대한 많은 추측과는 달리, 바이어와 모호이너지의 『노이에 리니에』 작업은 아방가르드 그래픽 디자인이 나치 독일에 지속적으로 작용했음을 보여 준다.

167쪽

사진-눈

Foto-Auge

서적

프란츠 로Franz Roh(1890~1964), 얀 치홀트Jan Tschichold(1902~1974)

프란츠 로와 얀 치홀트가 편집한 사진집 『사진-눈』은 1929년 5월 슈투트가르트에서 열린 사진전 《피포(영화와 사진)》에 걸렸던 작품들을 소개하고 예술가, 카메라, 사진 간의 관계를 탐구한다. 표지에는 엘 리시츠키의 포토몽타주 《구축자》가 실렸다.

로와 치홀트의 교우 관계는 치홀트가 1929년 뮌헨의 보르스타이로 이주하면서 시작되었다. 둘은 사진과 포토몽타주에 대한 관심을 공유했고 친구들의 모임에서 정기적으로 만났다. 치홀트는 피포 선정 위원회의 위원이기도 했는데 덕분에 피포를 통해 그의 관심을 끄는 영화, 사진 및 타이포그래피를 홍보할 수 있었다. 『사진-눈』은 전시회 카탈로그는 아니었지만 카메라를 신체의 연장선으로 여기는 작품들을 보여 주었다. 카메라가 세부를 파악하고 movement 표면을 꿰뚫어 보는 눈의 능력을 향상시킨다는 이러한 견해는 표지에 실린 리시츠키의 자화상 몽타주 《구축자》를 통해 우아하게 표현되었다. 《구축자》는 다양한 의미로 해석된다. 어떤 비평가들은 회화를 거부하고 창조자로서의 예술가를 거부하는 의미로 보는 반면, 다른 이들은 두 가지 보완적인 제작 방식, 즉 합리적·과학적인 것과 창조적·예술적인 것을 병치한 것으로 본다. 《구축자》는 예술과 기술 간, 수공예품과 기계 생산 제품 간의 새로운 관계, 즉 통합을 다루는 것으로 보인다. 『사진-눈』의 맥락에서 보면 이러한 구축주의적 개념이 특히 타당한 듯하다.

리시츠키의 작품 외에도 『사진-눈』에는 헤르베르트 바이어, 게오르게 그로스, 한나 회흐, 존 하트필드, 라슬로 모호이너지, 얀 치홀트, 핏 즈바르트 등의 작품이 포함되었다. 리시츠키의 포토몽타주, 직사각형 구획, 타이포그래피 등으로 구성된 표지는 치홀트가 디자인한 것이다. 제목은 산세리프체로 양각 인쇄되었으며 3개 언어로 표기되었다. 내부 페이지들은 종이 한 장에 두 페이지를 인쇄해 반으로 접어 제본한 방식이다. 『사진-눈』은 출간 즉시 평단의 호평을 받았으나 매출은 저조했는데 이는 세계 대공황이 시작되었기 때문으로 추정된다.

169쪽

카메라를 든 사나이

The Man with the Movie Camera

포스터

게오르기 스텐베르크Georgii Stenberg(1900~1933), 블라디미르 스텐베르크Vladimir Stenberg(1899~1982)

역동적 형태와 극적 관점을 보여 주는 이 포스터는 러시아 최고의 영화 포스터 예술가들인 스텐베르크 형제가 디자인했다. 지가 베르토프의 영화 《카메라를 든 사나이》를 위해 디자인한 것으로, 1920년대 소련 아방가르드 영화 제작에서 보이는 혁신적이고 실험적인 성격을 반영한다.

스텐베르크 형제의 디자인이 보여 주는 독창성은 영화 제작 기술들을 정적 이미지로 변환하는 그들의 능력에서 비롯된다. 스텐베르크 형제는 손으로 그린 이질적인 요소들을 결합하여 새롭고 재치 있는 의미를 창조하는 몽타주를 종종 사용했다. 베르토프는 현대 도시 생활의 활력에 관한 영화를 만들면서 다중 노출, 가변 프레임 속도(VFR), 분할 화면 이미지, 정지 화면, 색다른 카메라 각도 등 다양한 선구적 방법들을 동원했다.

스텐베르크 형제는 포스터를 디자인하면서 밝은 색상, 얼굴이나 손의 익스트림 클로즈업, 관점 흔들리기, 신체 일부, 추상적인 형태나 패턴 등과 같은 다양한 장치를 사용하여 감성적이고 극적인 힘을 전달했다. 다른 영화 포스터 디자이너들도 비슷한 기법들을 사용했으나 스텐베르크 형제는 보는 이의 상상을 불러일으키는 데에 훨씬 뛰어났다. 《카메라를 든 사나이》 포스터에서 여성의 몸은 둥글게 구부려져 있고 팔, 다리, 머리가 다른 방향을 향해 있으며, 배경의 건물들은 다양한 관점에서 모여들어 뾰족한 각도를 형성한다. 이와 대조적으로, 영화 제목과 크레디트 등을 배열해 만든 원 모양은 카메라 눈을 흉내 낸 소용돌이가 된다. 이 모든 요소들이 모여 마치 현기증과 비슷한 어지러운 움직임을 일으킨다.

스텐베르크 형제의 포스터들 중 다수는 전통적인 석판 인쇄 기술을 사용하여 촉박한 마감 일정에 맞춰 만들어졌으며 하룻밤 사이에 만들어진 것들도 있다. 형제는 '2 Stenberg 2'라는 서명을 사용하며 창조적인 협력 관계를 이어나갔으나 게오르기가 서른셋에 자동차 사고로 사망하면서 이들의 협력도 갑자기 끝이 났다. 스텐베르크 형제는 약 300점의 포스터를 함께 디자인했으며 이들의 작품은 오늘날에도 그래픽 디자인과 영화를 공부하는 이들에게 영감을 주고 있다.

255쪽

브로드웨이

Broadway

서체

모리스 풀러 벤턴Morris Fuller Benton(1872–1948)

인기 있는 아르 데코 스타일 서체 브로드웨이는 오늘날에도 극장
기획자, 식당 경영자, 부티크 주인 등이 선택하는 표제용 서체이다.
극장 포스터, 상점 앞, 호텔 외관 등 다양한 곳에서 볼 수 있다. 타
이포그래피 전문가가 아닌 말 그대로 '보통 사람'을 위한 서체이며
처음 출시되었을 때와 마찬가지로 오늘날에도 흔하게 사용된다.

브로드웨이를 디자인한 모리스 풀러 벤턴은 1900년부터 1937
년까지 미국 활자 주조소(ATF)의 수석 서체 디자이너를 지냈다. 브
로드웨이는 대공황 시기에 탄생했기에 경기 침체의 암흑기에 활
기와 호화로움을 불어넣기 위한 이름과 디자인을 갖게 되었다. 벤
턴은 예술, 건축, 패션 분야에서 폭발적으로 증가하는 창조적 에너
지로부터 영감을 얻은 것으로 보인다. 이 분야들에는 모더니즘 스
타일을 구현하는 서체와 광고가 필요했다. 벤턴은 특히 다른 장르
의 스타일들을 흡수하여 서체에 적용하는 데 뛰어났다. 팻 페이스
양식의 특징들을 산세리프의 특징들과 결합한 브로드웨이는 하이
브리드 서체의 초기 사례이다. 브로드웨이 서체의 글자들은 대부분
주요 획만 굵고 나머지 획은 가는 것이 특징이며, 굵은 획과 가는
획이 만나는 곳은 곡선이 아닌 각을 이룬다. ITC와 폰트 뷰로Font
Bureau를 비롯한 전 세계 서체 회사들이 브로드웨이를 재현하거
나 디지털 버전으로 만들어 출시했다.

브로드웨이는 많은 서체들에 영감을 주었다. 1931년 K. H. 셰퍼
K. H. Schäfer가 슈리프트구스Schriftguss 사를 위해 디자인한 캐피
톨 서체 그리고 1937년 H. R. 묄러H. R. Möller가 슈리프트구스 사
를 위해 디자인한 트리오 서체 등이 있다.

10쪽

보그

Vogue

잡지 및 신문

메헤메드 페미 아가Mehemed Fehmy Agha(1896–1978), 알렉산더
리버만Alexander Liberman(1912–1999) 외

1892년 12월 17일 뉴욕의 사회 엘리트를 위한 주간지로 출발한
『보그』는 1909년 콘데 나스트가 인수한 후 당대 가장 유명한 패
션 잡지로 발돋움했다.

1909년부터 1940년대까지의 『보그』 표지들은 디자인 구성 안
에 제목을 함께 포함했다. 이는 『보그』를 온갖 종류의 회화 및 예
술 스타일과 연결 지은 독특한 특징으로 1939년 6월호 살바도르
달리의 초현실주의 표지에서도 볼 수 있다. 1929년 『보그』의 아트
디렉터가 된 메헤메드 페미 아가는 이중 톤, 컬러 사진, 가장자리
여백이 없는 전면 이미지 등을 선구적으로 사용하면서 중요한 특
징들을 도입했다. 아가는 호르스트, 에드워드 웨스턴, 토니 프리
셀, 루이스 달월프와 같이 전설적인 사진가들에게 작업을 의뢰했
고, 마티스와 피카소 등 세계적인 예술가들의 작품을 실었다. 아
가는 또한 이탤릭체를 산세리프체로 대체하고 헤드라인을 확대했
으며 두 페이지 펼침면을 하나의 레이아웃으로 사용함으로써 강
한 효과를 주었다.

1941년부터 1955년 사이, 『보그』는 당시 '스타일'을 지배하는 잡
지로 여겨지던 『하퍼스 바자』를 뛰어넘기 위한 캠페인을 시작했
다. 이 시기 『보그』의 아트 디렉터였던 알렉산더 리버만은 『하퍼스 바
자』의 아트 디렉터 알렉세이 브로드비치와 치열한 경쟁을 벌였다.
둘 다 러시아 태생에 구축주의 철학을 공유했지만, 리버만에 따르
면 그 자신은 아트 디렉터가 아닌 언론인으로서 일에 접근했다. .

전후 시기 『보그』의 특징은 클리퍼드 코핀, 토니 프리셀, 존 롤
링스의 패션 사진들이었는데, 특히 평상복을 입은 모델을 야외에
서 촬영한 작품들이었다. 디올이 '뉴 룩' 스타일을 발표한 1947년
이후, 리버만은 사진작가 버트 스턴, 어윈 블루멘펠트, 어빙 펜, 노
먼 파킨스, 윌리엄 클라인을 독려하여 파리의 쿠튀르 열풍을 '미
국화'하도록 만들었다.

리버만은 1962년 콘데 나스트의 모든 잡지들을 총괄하는 편
집 디렉터로 승진했다. 이후 1994년 은퇴할 때까지 리버만은 『보
그』의 아트 디렉터들에게 패션과 문화의 최전선에서 언론인 역할
을 하라고 가르쳤다.

108쪽

조지 버나드 쇼 시리즈
George Bernard Shaw Series
도서 표지
라디슬라프 수트나르Ladislav Sutnar(1897-1976)

라디슬라프 수트나르가 디자인한 조지 버나드 쇼 도서 시리즈 표지들은 당시의 영화 제작에서 영감을 얻은 것이다. 체계적인 디자인 원칙과 결합된 사진을 재치 있게 사용하여 보는 즉시 시선을 사로잡는다.

이 시리즈는 프라하의 드루슈스테브니 프라체Družstevní Práce 출판사가 발행했다. 수트나르는 1929년 이 출판사에 디자인 디렉터로 합류했으며 같은 해 국립 그래픽 예술 학교의 이사가 되었다. 명확한 기능적 구조가 지배하는 수트나르의 표지 디자인들은 눈에 띄는 대각선이나 비대칭 방향을 사용하는데 이는 구축주의 원칙의 전형적인 특징이다. 색 사용을 절제한 것 역시 구축주의 특징이다. 따뜻한 느낌의 크림색 배경에 흑백 사진들을 사용했으며 붉은 벽돌색과 검은색의 추상적 형태들이 초점 역할을 하며 강조점을 만든다. 이 인상적인 표지들의 필수 요소는 조지 버나드 쇼를 찍은 특색 있는 사진들이다. 1925년 노벨문학상을 수상한 쇼는 당시 성공한 극작가였다. 수트나르는 쇼의 사진을 디자인에 통합하고 포즈와 크기에 변화를 줌으로써 키가 크고 우아한 작가의 모습을 다양하게 보여 준다.

수트나르는 매우 다재다능한 디자이너였다. 일상생활의 질을 향상한다는 구축주의적 이상을 품었으며 장난감, 가구, 접시 등 다양한 물건들을 디자인하면서 체코슬로바키아에서 기능적 디자인의 선도적 지지자가 되었다. 수트나르가 디자인한 도서 표지들은 모더니즘 디자인 원칙을 적용해 명료함과 유머의 효과를 만들어 내는 그의 능력을 보여 준다. 수트나르는 드루슈스테브니 프라체 출판사가 발간하는 다른 책들을 디자인할 때에도 유사한 접근법을 사용했다. 업턴 싱클레어Upton Sinclair와 에밀 바헤크Emil Vachek가 쓴 책들도 이에 포함되었다.

45쪽

AIZ
잡지 및 신문
존 하트필드John Heartfield(1891-1968)

존 하트필드는 독일 노동자 계급을 위한 잡지 「노동자 화보 신문Arbeiter-Illustrierte Zeitung, AIZ」(1936년 이후 민중 화보Volks Illustrierte로 개명)를 위해 200점 이상의 반反나치 이미지를 디자인했다. 이는 그가 포토몽타주라는 매체에 가장 근본적인 기여를 했음을 나타낸다.

하트필드는 포토몽타주를 정치적 공격의 무기로 사용한 선구자다. 그는 독일 공산당이 창당될 때부터 당원이었으며, 1920년대에는 나치의 등장을 공격 목표로 삼는 데에 점차적으로 힘을 쏟았다. 1930년대에 하트필드가 선도적인 대중 주간지 「AIZ」를 통해 선보인 신랄한 포토몽타주들은 50만 명의 독자들에게 퍼져 나갔다. 하트필드는 원래 있던 혹은 특별히 의뢰받은 사진들을 포토몽타주에 이용했다. 대부분 나치 핵심 인물들의 사진이었는데 그중에서도 히틀러의 사진이 많았다. 인쇄 매체가 가진 혁명적 힘에 대한 하트필드의 이해는 1918-1920년의 베를린 다다 시기 동안 연마된 것이다. 그가 「AIZ」를 위해 디자인한 작품들에서 보이는 블랙 유머는 베를린 다다가 공격적으로 행하던 문화적 비판을 그대로 반영했다. 하트필드가 꼼꼼하게 작업한 이미지는 잡지의 앞표지나 뒤표지 혹은 한 페이지나 두 페이지짜리 내부 레이아웃으로 쓰였다. 시사, 재ում, 공포, 유머를 한데 모은 이미지였으며 디테일과 텍스트를 추가해 주변에서 일어나는 일에 대한 그의 반감을 나타냈다. 예를 들어, 〈괴링, 제3제국의 사형 집행인〉(1933)은 게슈타포(*독일 나치 정권 하의 비밀 국가 경찰)를 창설한 괴링을 기괴한 피투성이 도살업자로 표현하고 그의 뒤로 독일 제국 의회가 불타는 모습을 묘사했다. 〈히틀러식 경례의 의미〉는 거대 자본에 의해 조종되는 별 볼 일 없는 독재자를 조롱했다.

1933년 히틀러가 권력을 잡은 후 「AIZ」와 하트필드는 프라하로 떠났다. 그곳에서 잡지 발행을 계속했지만 인쇄 부수는 크게 줄었다. 「AIZ」에 실린 하트필드의 포토몽타주들은 정치적 필요에 의해 그래픽을 의사소통 도구로 사용한 특별한 예로, 일과 삶 모두에서 동일한 윤리적 의무를 따랐던 한 디자이너를 조명한다.

94쪽

애드버타이징 아츠

Advertising Arts

잡지 표지

작가 다수

『애드버타이징 아츠』는 주간지 『애드버타이징 앤드 셀링Advert-ising and Selling』의 월간 부록으로 첫선을 보였다. 새롭고 정교하게 발전해 가는 그래픽 아트와 디자인을 널리 알림으로써 현대 미술을 주류 문화에 통합시키는 것을 목표로 했다. 대공황이 절정이던 시기에 선보인 잡지임에도 디자인 혁신을 장려할 뿐만 아니라 경제를 활성화시키는 수단으로 평가받았다. 만약 광고에서의 진보적인 접근법이 판매량을 늘릴 수 있다면 더 이상의 경제적 몰락은 없을 것이라는 생각에서였다.

『애드버타이징 아츠』는 광고 예술가와 디자이너를 주요 대상으로 한 업계지였으나, 유럽의 아방가르드 미학을 유럽보다 상업적인 미국 시장에 도입함으로써 이에 호응하는 많은 독자들을 빠르게 모을 수 있었다. 그러나 『애드버타이징 아츠』가 모던 디자인의 모든 면을 홍보한 것은 아니었다. 잡지에 실린 작품은 주로 판매에 기여하는 효과를 기준으로 선정되었고 스타일은 대부분 장식적이었다. 저명한 그래픽 아티스트들이 디자인한 표지들을 통해 『애드버타이징 아츠』는 다양한 접근 방식을 홍보했다. 속도와 움직임을 상징하는 공기역학적 형태를 바탕으로 한 스트림라인 스타일, 즉 유선형 양식도 이에 포함되었다. 어떤 표지들은 입체파 콜라주 경향을 보였는데, 특히 존 에서턴John Atherton과 블라디미르 보브리Vladimir Bobri의 디자인이 그랬다. 한편, 제호의 타이포그래피는 표준적인 세리프와 산세리프 글자체에서부터 표지 이미지의 미학적 특성을 반영한 독특한 스타일까지 다양했다. 독특한 타이포그래피의 예로는 보브리가 디자인한 1932년 5월호, 브로도비치가 디자인한 1931년 3월호, 워런 채플Warren Chappell이 디자인한 1933년 5월호 등이 있다.

진보적인 외양과 분위기를 지닌 『애드버타이징 아츠』는 보다 독창적이고 창조적인 디자인이 효과적인 판매 도구라는 청신호를 다른 출판사들에게 전파했다. 1939년 〈뉴욕 세계 박람회〉가 시작되기 전에 폐간된 『애드버타이징 아츠』는 발행되는 동안 인쇄의 정교함을 한 차원 높이는 데 성공했다. 일상적인 상업 예술이 모던 그래픽 디자인으로 진화한 양상을 밝혀 주는 중요한 증거로 남아 있다.

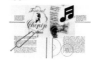

137쪽

미장페이지: 레이아웃 이론과 실제

Mise en Page: The Theory and Practice of Layout

서적

알프레드 톨메르Alfred Tolmer(1876–1957)

알프레드 톨메르의 『미장페이지: 레이아웃 이론과 실제』는 파리에 있는 톨메르의 소규모 공방에서 원고 작성과 디자인 및 인쇄까지 작업한 책이다. 144페이지로 된 4절판 크기로 영어와 프랑스어 텍스트가 함께 들어있다. 당대 디자이너들에게 영감을 주었으며 지금도 여전히 영향력 있는 그래픽 아트 입문서다. 1931년 런던의 더 스튜디오와 뉴욕의 윌리엄 러지William Rudge가 공동 출판했다.

책은 현혹적인 이미지들로 가득하다. 풍부한 일러스트레이션과 인상적인 사진을 독창적인 타이포그래피 레이아웃에 결합했다. 전체적으로 검은색 가라몬드체를 사용하되 중간 제목과 단락 첫머리는 파란색 푸투라체로 표현했으며, 페이지마다 다양한 두께의 파란 선을 디자인 요소로 넣었다. 『미장페이지』는 상상할 수 있는 모든 인쇄 기술과 재료를 동원해 제작되었다. 책을 넣는 슬립케이스를 따로 만들었고 삽화가 들어간 두꺼운 종이로 표지를 만들었다. 컬러풀한 내부 페이지들은 열 종류 이상의 다양한 종이들로 구성되었다. 스크린 인쇄한 혹은 손으로 칠한 첨부물, 금박과 은박 조각, 스팽글 등을 이용해 수작업으로 정성 들여 마무리한 책이다. 세부적인 요소들에 이렇게 공을 들인 것은 『미장페이지』에 대한 그의 열정을 반영한다. 무엇보다 인상적인 것은 각 페이지가 그 자체로 예술품인 동시에 전체가 하나로 모여 뛰어난 우아함을 구현한다는 점이다.

내용은 이 책의 디자인을 반영한다. 톨메르는 "레이아웃 기술은 균형의 기술이다"라고 설명하면서 "그러나 단지 수학적 계산만으로 표현될 수는 없다"라고 했다. 톨메르는 중세 목판화, 필사본, 손글씨, 그림, 다양한 사진 기법을 이용해 독자를 연대순으로 안내한다. 그러면서도 "완전한 역사적 전개를 한데 모을 수 없다"라고 주장하면서 디자인에 대한 역사적 접근법에 반대한다. 또 전통적인 도서 디자인을 비판하고 "요즘 책들의 레이아웃… 관습을 존중하는 특징이 있지만 결국 소심해질 뿐이다"라고 말한다. 『미장페이지』는 그러한 관습에 대한 반발로 탄생한 책이기도 하지만, 이보다 먼저 출간된 얀 치홀트의 영향력 있는 안내서 『신 타이포그래피』가 설파한 아이디어들에 힘입은 바가 크다.

289쪽

위대한 작업의 계획을 완수하자

Let's Fulfill the Plan of Great Projects

포스터

구스타프 클루치스Gustav Klutsis(1895–1938)

270쪽

1P 파파스트라토스

1P Papastratos

패키지 그래픽

작가 미상

1930년 구스타프 클루치스는 10월 혁명 13주년 기념식의 일환으로 포스터 한 쌍을 디자인했다. 〈위대한 작업의 계획을 완수하자〉는 그중 하나다. 다른 하나인 〈남성·여성 노동자 모두 소비에트 선거에는 글씨가 더 작고 손과 얼굴 이미지들이 더 불규칙하게 배열되어 있다. 클루치스는 원래 암실에서 이중 노출로 작업한 포토그램을 사용하려 했으나 두 작품 모두 포토몽타주를 사용했다.

〈위대한 작업의 계획을 완수하자〉에 사용된 이미지는 단계적으로 만들어졌다. 최초 사진은 클루치스가 팔을 쭉 뻗고 있는 자화상으로 손바닥이 그의 얼굴 일부를 가리고 있었다. 콜라주를 준비하는 단계에서 클루치스는 자신의 얼굴을 한 노동자의 얼굴로 대체했고 최종 이미지에는 손만 남게 되었다. 손은 포스터를 대각선으로 가로지르는 피라미드 형태를 이루면서 여러 번 반복되고 크기가 점점 작아진다. 클루치스가 개인에서 벗어나 좀 더 집합적인 의미를 지향한 것처럼 이러한 이미지 수정은 익명성을 향한 욕망을 반영했다. 포스터에서 손은 노동자를 나타내지만 한편으로는 국민을 위한 예술가의 봉사를 상징한다. 움직임과 긴장감을 일으키는 대각선 구성, 빨간색·흰색·검은색의 조합, 그리고 산세리프 레터링은 모두 1920년대에 알렉산드르 로드첸코와 엘 리시츠키 등이 이끈 구축주의 예술의 전형적 특징이다.

〈위대한 작업의 계획을 완수하자〉는 클루치스의 가장 유명한 작품으로 꼽힌다. 1925년 라슬로 모호이너지가 디자인한 〈연쇄 법칙〉과 같은 동시대 포스터들에서도 '펼친 손'이 반복적인 모티브로 등장했다. 그러나 클루치스의 디자인은 손을 통해 집단적 결속을 나타냈다는 점에서 이례적이다. 1960년 솔 바스가 디자인한 영화 〈엑소더스Exodus〉 포스터에도 〈위대한 작업의 계획을 완수하자〉가 투영되어 있다.

최근처럼 규제가 생기기 전에는 매우 다양하고 높은 품질의 담뱃갑 디자인들이 나왔다. 티보 칼만Tibor Kalman이 "개인 액세서리"라고 불렀던 담뱃갑은 문화적 가치와 관심사를 반영하는 것이었다. 양차 대전 사이에는 향상된 생산 기술을 이용한 덕분에 복잡하고 그림이 들어간 담뱃갑 디자인이 많이 나왔다. 그림 주제는 동물, 바다, 스포츠, 이국적인 환상 등이었고 사진을 이용한 디자인은 극히 적었으며 흡연이 주는 현실 도피적인 느낌을 강화했다.

그리스 담배 회사 파파스트라토스는 터키 담배 브랜드들이 채택한 삽화 스타일의 담뱃갑 디자인을 피했다. 정치적 이유였을 것이다. 대부분의 경쟁사들은 비교적 간단하고 활기 넘치며, 컬러풀하긴 해도 투박한 담뱃갑 디자인을 선호했다. 그러나 파파스트라토스 담뱃갑은 경쟁사들의 디자인이 보여 주는 것보다 더 의미 있는 디자인 운동을 반영했다는 점에서 흥미롭다. 파파스트라토스의 기하학적 디자인과 간결한 색채 배합은 스타일리시한 모더니즘을 반영했다. 반면, 각진 윗부분과 아주 작은 세리프가 특징인 빨간색 숫자 1은 마치 중앙의 원으로부터 자라난 것처럼 보이면서 재치 있는 아르 데코 분위기를 부여한다. 두 양식 모두 파파스트라토스 담뱃갑이 등장할 무렵 유리, 보석, 건축 및 다른 응용 미술 분야에서 볼 수 있던 것들이다. 공간과 곡선 형태를 적절히 활용하여 디자인이 단단히 구성되었다는 느낌을 더해 준다. 이로 인해 경쟁사 담뱃갑들보다 덜 화려한 디자인이 되었으나 대신 우아한 미니멀리즘이 보다 과감하게 표현될 수 있었다.

제1차 세계대전 이후가 되어서야 많은 담뱃갑들이 보다 추상적인 디자인을 채택했다. 파파스트라토스 로고는 회사명을 작게 넣고 숫자를 크게 넣는 영리한 방법을 일찍이 택한, 시대를 앞서 나간 디자인이었다. 흡연자들은 한 브랜드에 충성하는 경우가 많으며 담배 회사의 공격적인 브랜딩 전략이 매출에 영향을 미치지는 않기 때문에, 파파스트라토스는 브랜드의 이름보다 그 지위를 나타내고 광고하면 된다고 생각했다. 다른 많은 담배 브랜드들과 달리, 파파스트라토스의 디자인은 특정한 나이, 계급 또는 성별에 한정되지 않는다.

252쪽

구축 중인 소련
USSR in Construction
잡지 및 신문
엘 리시츠키El Lissitzky(1890–1941), 알렉산드르 로드첸코Aleksandr Rodchenko(1891–1956)

『구축 중인 소련』은 구소련의 활동을 해외에 홍보하기 위해 만든 잡지다. 1941년 폐간될 때까지 잡지는 아방가르드 디자인을 사용한 독창적인 시각 스타일을 발전시켜 사회주의 이데올로기를 전달했다.

『구축 중인 소련』은 알렉산드르 로드첸코와 엘 리시츠키가 그들의 배우자 바르바라 스테파노바Varvara Stepanova와 소피 리시츠키Sophie Lissitzky의 도움을 받아 디자인했다. 이 잡지는 정보 전달에 있어서 이미지의 중요성을 강조하고 사진, 도표, 지도, 포토몽타주 등을 동원하여 강렬한 시각적 효과를 만들어 냈다. 이들은 아르카디이 샤이케트, 게오르기 젤마, 막스 알페르트, 보리스 이그나토비치, 게오르기 페트루소프 등 당대 가장 유능한 사진작가들과 함께 작업했다. 리시츠키는 다큐멘터리 제작자 지가 베르토프의 작품으로부터 영감을 받아, 각 호의 주제에 맞는 사진을 이용해 영화적 내러티브를 구축했다. 이미지들의 다양한 크기, 시각적 은유 그리고 신중한 배치는 모두 일관성 있는 시각적 흐름을 만드는 데 기여했다. 리시츠키와 대조적으로, 로드첸코와 스테파노바는 내러티브에 별로 신경쓰지 않았다. 그러나 이들은 기하학적 형태에 포토몽타주를 결합하여 역동적인 레이아웃을 만들었다. 둘은 다이 커팅(*모양을 따라 도려내거나 구멍 내는 것), 게이트폴드(*접어 넣는 페이지. 일반적으로 페이지 크기보다 크게 제작하여 독자가 펼쳐 보게 함), 삼각형 모양으로 복잡하게 접은 폴드아웃(*게이트폴드와 마찬가지로 접어 넣는 페이지) 등 다양한 기법을 사용하면서 시각적 구성과 색상을 자유롭게 실험했다. 그러면서도 빨간색, 검은색, 흰색의 아방가르드 색채에 충실했다. 이 접근 방식은 특히 카자흐스탄을 주제로 한 호에서 성공적이었는데, 게이트폴드와 작은 구멍을 연결해 카자흐스탄의 새로운 모습과 오래된 모습을 효과적으로 대조했다. 이러한 전략들은 독자들이 정보를 수동적으로 흡수하지 않고 스스로 발견하는 능동적인 참여자가 될 수 있게 만들었다.

『구축 중인 소련』은 독일이 러시아를 침공하면서 폐간될 수밖에 없었지만, 20세기의 가장 혁신적인 잡지 디자인을 보여 주는 중요한 자료로 남아 있다.

426쪽

포춘
Fortune
잡지 표지
작가 다수

1929년 월스트리트의 주가 폭락이 있은 지 불과 4개월 후 신문 가판대에 등장한 『포춘』지는 선견지명이 있는 출판인 헨리 R. 루스Henry R. Luce가 창간했다. 통상 무역에 관한 잡지를 창간하기에는 불길한 시기였지만, 새로운 디자인 아이디어가 탄생하기에는 이상적인 순간이었다. 1930년대 초 많은 디자이너들이 격변을 겪는 유럽을 벗어나 미국으로 몰려온 시기였다. 『포춘』은 미국 비즈니스의 보루가 되었을 뿐만 아니라, 유럽의 디자인 이상주의와 상업의 강경한 요구를 하나로 융합하는 데 중심적인 역할을 했다.

『포춘』은 28×36cm의 넉넉한 판형으로 출판되었다. 표지는 디에고 리베라, 페르낭 레제, 벤 샨 같은 예술가들을 위해 준비된 캔버스였다. 내부 페이지들도 사진작가 워커 에반스(부편집인. 1945–1965)와 마거릿 버크화이트의 탁월한 비전으로부터 혜택을 입었다. 프랜시스 (행크) 브레넌Francis (Hank) Brennan과 페터 피닝Peter Piening 같은 창의적인 아트 디렉터들은 『포춘』의 표지들 그리고 두 페이지짜리 펼침면 사진들을 통해 1930–1940년대에 미국 산업 회복을 이끈 기계, 생산품, 사람들을 포착했다. 제2차 세계대전 동안 『포춘』은 미국 정부의 편에 서서 이 전쟁이 정의와 숭고한 대의를 위한 일이라는 메시지를 전했다. 진부한 전쟁 이미지를 싣지 않고 헤르베르트 마터, 앨빈 러스티그, 헤르베르트 바이어 등이 디자인한 아방가르드 그래픽을 선호한 『포춘』은 경쟁지들보다 더 효과적인 프로파간다 형식을 종종 만들어 냈다.

1945년, 피닝의 뒤를 이어 독일에서 망명한 디자이너 빌 부르틴Will Burtin이 아트 디렉터를 맡았다. 그는 다양한 종류의 시각적 모티브를 도입하여 산업 생산성, 선구적 기술 혹은 금융 발전에 관한 핵심 정보를 전달했다. 호소력 있는 지도와 차트부터 색을 적절히 사용한 다이어그램과 그래프에 이르기까지, 부르틴이 도입한 요소들은 『포춘』 독자들이 세계적으로 뻗어 가는 전후 미국 비즈니스를 더 깊이 이해할 수 있게 도와주었다. 부르틴의 뒤를 이은 레오 리오니Leo Lionni는 1949년까지 아트 디렉터를 맡았지만 부르틴만큼 독창성을 보여 주지는 못했다.

367쪽

네거쿤스트
NegerKunst
포스터
막스 빌Max Bill(1908–1994)

177쪽

필름: 영화 예술에 관한 모노그래프 연작
Film: Serie Monografieën over Filmkunst
잡지 표지
핏 즈바르트Piet Zwart(1885–1977)

막스 빌이 《네거쿤스트》 전시회를 위해 디자인한 포스터는 1940년대 후반에 등장한 그래픽 디자인 운동인 '스위스파'의 중요한 선구자였다. 스위스파의 스타일은 전후 세대의 유럽 디자이너들에게 큰 영향을 미쳤다.

빌은 1920년대에 데사우 바우하우스에서 디자인을 공부한 뒤 1929년 취리히로 돌아왔다. 건축 디자인 의뢰가 들어오지 않아, 광고 및 문화 분야의 홍보 자료를 제작하는 광고 대행사를 설립했다. 《네거쿤스트》는 취리히 응용미술박물관에서 열린 남아프리카 선사시대 미술 전시회였다. 포스터는 가운데 둥그렇게 뚫린 흰색 타원을 담홍색 배경 위에 놓은 디자인이다. 전시회 자체의 주제보다는 데 스테일 예술가 테오 판 두스뷔르흐의 추상적 형태에 관한 아이디어에 영감을 얻은 디자인으로, 전시회를 설명하기보다 전시회를 상징하기 위해 만든 것이었다. 실제로 빌은 같은 시기에 만든 여러 작품에 동일한 모티브를 사용했는데, 예를 들면 1935년 가구 제조사 본베다르프Wohnbedarf를 위해 디자인한 로고에서 글자 'O'를 사용했다. 빌이 만든 본베다르프 사 포스터에서는 유기적 추상 형태와 소문자 레터링에 대한 그의 관심이 드러난다. 그러나 《네거쿤스트》 전시회 포스터에서 세리프 글자를 선택한 것은 그가 후에 산세리프 글꼴, 특히 악치덴츠−그로테스크를 선호한 것과 대비된다. 포스터의 강력한 기하학적 구성은 이후 빌의 1940년대 작품들에서도 전형적으로 나타났다. 1945년 〈미국 건축 전시회USA baut〉 포스터가 그 예다.

1930년대와 1940년대에 걸쳐 빌은 신 타이포그래피를 꾸준히 옹호했으며, 얀 치홀트가 신 타이포그래피에 대한 신념을 버린 것을 공개적으로 비판했다. 빌은 1953년부터 1956년까지 울름 디자인 학교 교장을 지냈으며 이로 인해 전후 디자인 사상에 대한 그의 영향력은 더욱 강화되었다.

핏 즈바르트가 『필름: 영화 예술에 관한 모노그래프 연작』을 위해 디자인한 표지 연작들은 그의 디자이너로서의 경력에 정점을 찍었다. 즈바르트는 구축주의 그래픽 디자인의 역동성을 가져와 영화 매체 자체의 움직임과 유동성을 반영했다.

즈바르트는 영화의 본질적인 투명성과 동시성을 재현할 수 있는 디자인을 추구했다. 즈바르트는 타이포그래피와 시각 요소들을 가운데에 배치하는 방법을 쓰지 않았다. 공간을 좀 더 역동적인 '긴장의 장'으로 만들어 다양한 요소들이 그 안에서 복잡한 상호 작용을 통해 균형을 이루도록 만들었다. 테오 판 두스뷔르흐가 데 스테일에서 보여 준 혁신처럼, 즈바르트의 디자인에서 역동적인 긴장은 주로 대각선에 의해 달성된다. 글자 줄이 회전하고 균형을 맞추면서 방향을 잡는 역할을 한다. 이미지들도 대각선으로 배열되어 러시아 감독 지가 베르토프의 영화를 떠오르게 한다. 삼차원 공간은 겹침 효과와 반투명한 면들을 통해 표현된다. 예를 들어, 붉은색으로 덧인쇄된 단어 'film'은 우리가 그것을 통해 다른 그래픽과 사진 요소들을 보고 있다는 환상을 만들어 낸다. 첫 번째 호 표지에서 즈바르트는 렌즈가 마치 타이포그래피 위에 앉아 독자를 향하고 있는 것처럼 보이도록 재미있게 배치했다. 이 오버헤드 시점은 디자이너가 사진 확대기의 바닥 판 위에 물체들을 올려놓고 몽타주를 만드는 시점과 동일하다.

표지들은 재치 있고 역동적이지만 표지에 들어간 정보는 각 범주에 맞게 위계적으로 배열된다. 각 호는 '러시아 영화 제작' 등의 각기 다른 주제를 다룬다. 주제 제목은 흰색 스트립 위에 대문자로 넣었는데, 덧인쇄한 글자 'film'보다 작은 크기인데도 불구하고 표지에서 가장 두드러지는 타이포그래피다. 이러한 체계는 독자를 위해 명확한 논리를 확립한다. 즉 연속 출판물의 제목인 'film'은 언제나 가장 큰 글자로 표현하되, 각 호의 주제 제목은 높은 색조 대비를 이용해 눈에 띄게 표현하는 것이다. 통제와 질서가 역동적인 자연스러움과 균형을 이루는 이 표지들은 1930년대 그래픽 디자인의 뛰어난 사례다.

354쪽

지예메

Žijeme

잡지 및 신문

라디슬라프 수트나르Ladislav Sutnar(1897~1976)

502쪽

타이포그래피에 관한 에세이

An Essay on Typography

서적

에릭 길Eric Gill(1882~1940)

라디슬라프 수트나르가 포토몽타주와 신 타이포그래피에 중점을 두어 디자인한 예술 잡지 『지예메』('우리는 살아 있다'라는 의미)는 1930년대 체코 아방가르드 그래픽 디자인의 중요한 표본으로서 당시의 정신을 완벽하게 반영했다.

『지예메』는 라이프스타일, 스포츠, 주거에서부터 연극, 무용, 영화, 사진, 문학, 음악 그리고 축음기 같은 신기술에 이르기까지 다양한 주제를 충실히 다루었다. 이런 점에서 『지예메』를 가장 요약한 표현은 잡지 부제이기도 한 '현대의 화보 잡지'다. 제호 옆에 당해 연도를 함께 표기하여 잡지가 동시대에 초점을 맞추고 있음을 강조한 것도 『지예메』를 잘 표현하는 특징이다.

드루슈스테브니 프라체 출판사에서 1929년부터 아트 디렉터로 일한 수트나르는 도서 표지와 잡지 표지 모두를 담당했다. 『지예메』를 담당하는 동안 수트나르는 헬마 러스키Helmar Lerski, 만 레이, 요제프 수데크Josef Sudek 등의 작품을 싣고 러시아 구축주의와 유럽 아방가르드 운동을 적용하는 등, 사실을 기록하는 궁극적 매체인 사진과 포토몽타주를 폭넓게 활용했다. 예를 들어, 1931년의 한 표지에서는 왼쪽 상단 모서리로 사라지는 그리드 위에 찰리 채플린의 이미지가 반복적으로 나타나며, 다른 초기 표지에서는 인물 사진이 그래픽 배경과 분리되어 있다. 1932년부터 수트나르는 구축주의를 버리고 더 기능적인 디자인 스타일을 선호하게 되어, 1930년대 스위스에서 등장한 신 타이포그래피의 영향 아래 엄격한 타이포그래피 그리드, 2단 레이아웃, 산세리프 서체를 수용했다. 아래에서 찍은 인물이나 강렬한 대각선 구도의 사진을 사용한 것은 여전히 구축주의의 영향을 보여 주지만, 사진들은 노란색이나 주황색의 색상 블록과 나란히 배치되기 시작했다.

수트나르는 스물아홉 호에 걸쳐 『지예메』 작업을 담당하면서 체코 공화국에 신 타이포그래피를 전파하는 중요한 역할을 했다. 그의 작업은 1934년 프라하에서 열린 〈라디슬라프 수트나르와 신 타이포그래피〉 전시회에서 찬사를 받았다. 1939년 수트나르는 미국으로 건너가 〈뉴욕 세계 박람회〉 체코관 디자인을 맡았으며 이후 정보 디자인 발전을 이끈 핵심 인물이 되었다.

『타이포그래피에 관한 에세이』는 헤이그 앤드 길Hague & Gill이 인쇄하고 시드 앤드 워드Sheed & Ward가 출간한 500부로 첫선을 보였다. 헤이그 앤드 길은 에릭 길과 후에 그의 사위가 된 르네 헤이그가 설립한 인쇄소였다. 원래는 '인쇄와 신앙심'이라 불렸던 『타이포그래피에 관한 에세이』는 길의 주요 저서이자 활자 디자인 예술에 대한 선언문으로 널리 인정받는다. 산업 시대에서 수공예의 필수적인 역할에 대한 길의 확고한 견해를 엿볼 수 있다. 길은 기계 생산이 수공예 방식을 이겼다는 점을 인정하면서도 공예가를 열렬히 옹호했다.

작은 판형에 드문드문 삽화가 곁들여진 이 초판에는 헤이그와 길의 서명이 들어가 있으며, 헤이그 앤드 길의 모노그램이 워터마크로 찍힌 수제 종이에 인쇄되었다. 『타이포그래피에 관한 에세이』는 길의 활자 디자인이 완숙의 경지에 이르렀을 때 쓰인 책으로, 아홉 개 챕터로 구성되고 약 140페이지에 이른다. 중심 주제는 타이포그래피지만 길은 사회적·정치적 상황을 거듭 강조하고 1931년의 영국을 두 세계, 즉 기계화된 산업의 세계와 수공예의 세계가 공존하는 곳으로 여긴다. 예를 들면 '레터링에 대한 역사적 고찰' 부분에서 길은 기계화된 생산은 "평범한 것들을 가장 평범한 것을 잘 만들어 낼 수 있을 뿐"이라고 주장한다. 몇 가지 세부 내용들이 시대에 뒤떨어진 것처럼 보이지만, 길은 급진적인 기법들도 많이 사용했다. 예를 들어, 이 책 자체는 길이 1930년에 디자인한 조애나 서체를 처음으로 사용해 손으로 조판한 것인데 이는 그가 당시로서는 흔치 않던, 글줄 오른쪽을 들쑥날쑥하게 내버려둔 조판 방식을 선호했음을 보여 준다. 또 다른 흥미로운 특징은 일부 페이지에서 단락 구분을 표시할 때 들여쓰기 대신 단락 기호인 필크로(¶)를 사용한 점이다.

『타이포그래피에 관한 에세이』는 타이포그래피 디자인에 대한 이야기와 이상주의적 세계관, 길의 기독교 사회주의적 시각이 어우러진 책이다. 마지막 장은 산업화의 불가피성을 다시 강조하면서도 이익을 위해 품질을 저버리는 것을 경멸하는 내용으로 끝을 맺는다.

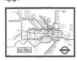

415쪽

런던 지하철 노선도
London Underground Map
정보 디자인
헨리 C. 벡Henry C. Beck(1903~1974)

헨리 C. 벡이 디자인한 런던 지하철 노선도에서는 명확하고 기능적인 디자인 원칙이 돋보인다. 벡의 노선도는 무질서하게 뻗어나간 런던의 지하철 노선에 질서를 가져왔으며 런던 지하철 로고, 빨간색 루트마스터Routemaster 버스 및 블랙 캡과 함께 런던의 상징이 되었다.

1931년, 공학 제도사 헨리(해리Harry로도 불림) C. 벡은 런던 지하철 노선을 그린 다이어그램을 런던 지하철 측에 보여 주었다. 여가 시간에 시험 삼아 만들어 본 것이었다. 처음에는 회의적 반응을 보였던 런던 지하철 측은 벡에게 전체 노선도를 디자인해 줄 것을 공식 의뢰했다. 2년 후인 1933년 1월, 시험 인쇄본 75만 부가 "오래된 지도를 위한 새로운 디자인. 여러분의 의견을 들려주세요"라는 제목으로 발행되었다. 벡의 노선도는 프랭크 픽Frank Pick이 주도한 사회 디자인 프로그램의 일환이었다. 픽은 1933년 런던 여객 운송 위원회를 설립하고 탁월한 디자인을 확립하는 데 중심 역할을 했으며 노선도는 이 디자인 확립 전략의 표본이었다. 이 노선도가 보여 준 기능주의적 미학은 영국보다는 유럽의 건축과 디자인을 더 잘 나타내는 것이었지만 영국 대중들의 호평을 받았다. 디자인이 탄생한 후 75년이 지난 2006년에 모리MORI 여론조사에서 영국 톱 텐 디자인 중 하나로 뽑히면서 변함없는 인기를 증명했다.

기술적으로 볼 때 이 디자인은 지도보다는 도식에 가까우며 전기 회로 다이어그램을 연상시킨다. 선들은 수평, 수직 또는 대각선으로만 그려지며 노선에 따라 각각 다른 색상으로 구분된다. 템스강은 시각적 지표 역할을 한다. 런던 지하철 네트워크가 확장되면서 노선도도 주기적으로 개정되었으나, 기본 디자인은 변하지 않았고 다양한 색상과 픽토그램이 추가되었다.

전 세계 지하철 노선이 벡의 디자인을 참조하고 적용해 왔다. 벡은 1951년 파리 지하철을 위한 새로운 다이어그램을 디자인했으나 실제로 쓰이지는 못했다. 1972년 마시모 비녤리는 벡의 다이어그램에 영향을 받아 뉴욕 지하철 노선도를 다시 작업했으나 지리적으로 정확한 지도를 원하는 대중들로 인해 1979년까지만 사용되었다.

322쪽

A. C. 현대 활동 자료
A. C. Documentos de Actividad Contemporánea
잡지 및 신문
스페인 현대 건축 미술가 협회GATEPAC

「A. C. 현대 활동 자료」는 스페인 현대 건축 미술가 협회가 디자인 및 출간했다. 젊은 스페인 건축가들이 모인 이 협회에는 협회의 기초가 된 카탈루냐 지역 건축 미술가 협회(GATCPAC)를 결성했던 주제프 루이스 세르트Josep Lluís Sert와 주제프 토레스 이 클라베Josep Torres i Clavé뿐 아니라 스페인 중부와 바스크 지방의 건축가들도 포함되었다.

스페인 현대 건축 미술가 협회는 1936년 스페인 내전이 발발한 직후까지 활발히 활동했으며, 잡지 「A. C. 현대 활동 자료」를 통해 스페인 모더니즘 건축의 이상을 널리 알렸다. 협회가 진행하는 혁신적인 프로젝트들뿐 아니라 르 코르뷔지에와 미스 반 데어 로에 등 다른 현대 건축가들의 프로젝트에 대한 기사들도 실었다. 사진가 마가레트 미카엘리스Margaret Michaelis가 기록한 바르셀로나 빈민가의 끔찍한 상황에 대한 기사처럼 잡지는 사회·경제·정치적 문제들에 초점을 맞추었으며, 예술, 영화, 문화를 다루고 새로운 공화국을 위한 목소리를 냈다. 잡지의 디자인은 유토피아적 이상을 다룬 잡지 내용을 그대로 보여 주는 합리적이고 모던한 스타일이었다. 흑백 사진이 함께 실렸으며, 불필요한 장식이 없는 깔끔하고 기능적인 레이아웃과 산세리프 서체가 특징이었다. 고전적이고 장식적인 건축 혹은 실패한 모더니즘 시도를 비판할 때는 이미지 위에 빨간 선을 그어 소개했다.

스페인 제2공화국이 수립되던 해에 창간된 「A. C. 현대 활동 자료」는 스페인 내전이 일어나면서 활동이 위축되었다. 토레스 이 클라베는 목숨을 잃었고 세르트를 비롯한 많은 협회 회원들은 전쟁 후 망명을 떠났다. 「A. C. 현대 활동 자료」는 비록 짧은 기간 발행되었으나 잡지 디자인이 보여 준 모더니즘 원칙은 계속 살아남았다. 현재의 시각으로는 잡지의 전반적인 인상이 시대에 뒤떨어진 듯 보이지만 잡지가 보여 준 그래픽 지침들은 오늘날에도 여전히 사용되고 있다.

41쪽

국제 광고 예술 전시회

Internationale Ausstellung Kunst der Werbung

포스터

막스 부르카르츠Max Burchartz(1887-1961)

1931년 열린 《국제 광고 예술 전시회》는 에센에 있는 폴크방슐레 예술 학교 학생들이 수행한 광고 프로젝트들을 전시했다. 전시회 포스터는 이 학교에 교사로 있던 독일 디자이너 막스 부르카르츠가 디자인했다.

처음에는 인상주의와 표현주의 회화 기법을 추종했던 부르카르츠는 1920년대 초반부터 보다 모더니즘적인 미학을 채택했으며 후에 바이마르 바우하우스에 합류했다. 바우하우스에서 그는 테오 판 두스부르흐와 함께 강의하면서 데 스테일과 구축주의 방식을 수용했다. 1924년 부르카르츠는 바이마르에 자신의 디자인 스튜디오 베르베바우를 설립했고 이후 독일의 핵심 산업 지역인 루르 지방으로 사무실을 옮겼다. 루르에는 제조업체가 많아 잠재 고객들과 가깝다는 이유였다. 같은 시기에 부르카르츠는 당시 등장한 신 타이포그래피의 많은 개념들을 반영한 선언문을 통해 자신의 철학을 수립했다. 선언문은 특히 기업 광고 및 아이덴티티와 관련된 것이었으며 부르카르츠가 좋은 광고의 특징으로 여긴 것들, 즉 객관성, 명료성, 경제성, 현대적 기법, 강력한 디자인 및 적당한 가격을 요약한 내용이었다. 이 포스터를 비롯한 전시회 홍보 자료들에서 부르카르츠는 자신이 구축한 규칙들을 사용했다. 기하학적인 소문자 텍스트 그리고 배경과 대조되어 메시지를 강조하는 강한 색들을 사용했으며, 이들에 강력한 이미지를 결합해 극적 효과를 더했다. 이 포스터에서는 노란색 끈을 당기고 있는 한 쌍의 손을 이미지로 사용했다. 의미가 분명하게 드러나지는 않지만 이 포스터는 작품 요소들을 능숙하게 다루고 통제하는 디자이너를 암시한다.

부르카르츠는 '예술을 삶 속으로 끌어들이자'는 구축주의 윤리의 대표자가 되었으며, 산업 공학 기업들을 위해 극적인 이미지와 간결한 기능적 타이포그래피가 돋보이는 광고 디자인들을 제작했다. 부르카르츠의 역동적인 디자인은 기업들에게 독특하고 건고한 이미지를 부여해 주었다.

232쪽

로닌교

蝋人形

잡지 표지

고노 다카시河野鷹思(1906-1999)

『로닌교(밀랍 인형)』는 시인이자 동요 작곡가 겸 영문학 전공자 사이조 야소西條八十가 총괄 제작한 어린이용 월간 잡지다. 14년간 발간되었으며 짧은 노래, 단가 시, 민요, 전승 동요 등을 실었다. 1930년대 이후 일본 그래픽 디자인의 핵심 인물인 고노 다카시는 1931년 4월부터 1938년 2월까지 그리고 다시 1947년 3월부터 1948년 11월까지 8년이 넘는 기간 동안 96개의 『로닌교』 표지를 디자인했다. 그의 표지들은 일본 그래픽 디자인이 『로닌교』의 초기 아트 디렉터인 시인 겸 예술가 다케히사 유메지竹久夢二의 삽화로 대표되는 다이쇼 시대의 낭만주의에서 벗어나 모더니즘으로 전환되는 과정을 보여 준다.

고노가 디자인한 단순하고 다채로운 『로닌교』 표지들은 유럽 디자인의 영향을 받은 것으로, 기하학적이고 추상적인 이미지를 눈에 잘 띄는 타이포그래피와 결합했다. 그러나 동시에 일본의 전통적인 무늬와 상징과도 연관된다. 말들을 묘사한 1938년 2월호와 아코디언을 그린 1937년 7월호에서 볼 수 있듯 고노는 문화적 교차점을 발견하는 데 능숙했으며, 몇 개 안 되는 요소들을 사용해 계절감을 불러일으키는 데 뛰어났다. 고노는 배, 비행기, 동그라미, 가로등, 놀이 등의 단순한 모티브와 장식적인 색상들을 명랑한 분위기로 조합하여 표지들에 생기를 불어 넣었다. 서체 또한 손 글씨부터 기계로 제작한 글꼴까지 다양하게 사용했다. 여러 언어를 사용했지만 제목은 항상 일본어로 넣었다. 회색 배경에 흰색 동그라미들을 배치한 1934년 6월호 표지와 같은 추상적인 디자인은 잡지의 기저에 있는 시적 감수성을 성공적으로 표현했다. 『로닌교』는 1944년에서 1946년 사이 폐간되었다가 이후 아동 도서 출판사 후타바 쇼텐Futaba Shoten에 의해 다시 발간되었다. 제2차 세계대전 이후 고노의 표지들은 서양의 영향을 보다 강하게 드러냈다. 제목은 이제 왼쪽에서 오른쪽으로 읽히도록 표시되었고 이미지도 대부분 서양에서 온 것들이었다. 그러나 고노는 일본풍 색채와 구성만은 계속 유지했다.

고노의 지휘 아래 『로닌교』는 일본의 전통과 서양의 상징을 절묘하게 통합한 디자인을 도입했으며, 다양한 삽화와 서체를 이용하여 새로운 세대를 향한 낙관적이고 꿈결 같은 환상을 표현했다.

121쪽

딘 및 FF 딘

DIN and FF DIN

서체

작가 미상/알버르트얀 풀Albert–Jan Pool(1960–)

독일 서체들의 기준 딘 1451의 이름은 독일 표준 협회인 DIN에서 따왔다. '딘DIN'이라는 접두사는 DIN 표준 규격을 따른 것에 붙는다. 예를 들어, DIN 476은 종이의 표준 규격이다.

1924년 DIN 서체 위원회는 딘 1451 개발에 착수했다. 굵은 그리드를 기반으로 글자의 기본 비율을 정의함으로써 인쇄용 서체들, 기술 도안 레터링, 기계를 이용하는 조각, 스텐실, 표지 제작 등의 여러 디자인들 간에 유사성을 높이기 위해서였다. 1931년 배포된 산세리프 서체 딘 1451은 1905년 프로이센 철도 공사가 사용하던 서체에 뿌리를 두고 있다. 손으로 그린 것보다 공학적이고 기하학적이며 푸투라 같은 서체들보다 폭이 좁은 특성을 가진 서체였다.

서체 위원회의 루트비히 골러Ludwig Goller 위원장은 딘 1451 사용법을 설명하는 브로슈어를 집필하여 서체 사용을 장려했다. 그래픽 업계는 딘 1451을 즉시 채택하지 않았으나 1938년 '임시 명령 10호'로 인해 독일의 모든 고속도로에 딘 1451을 사용하게 되었다. 이 조치와 유사한 다른 규정들로 인해 딘 1451은 독일의 공공 영역을 지배하는 서체가 되었으며 이는 지금도 마찬가지다. 1980년 디자인을 수정해 디지털 폰트가 출시되었고 1990년 어도비/라이노타이프가 포스트스크립트 글꼴 딘 미텔슈리프트(미디엄)와 딘 엥슈리프트(콘덴스드)를 출시했다. 선도적인 디자이너들은 이 두 가지 버전을 모두 사용하기 시작했고, 딘은 다른 산세리프 서체들을 대체하는 인기 서체로 자리 잡았다.

1994년 네덜란드 서체 디자이너 알버르트얀 풀은 딘 1451을 더 기능적인 버전으로 디자인해 달라는 요청을 받았다. 1995년 풀이 출시한 이 새로운 디자인이 바로 폰트샵FontShop 사의 FF 딘으로, 다양한 굵기를 포함했다. FF 딘 콘덴스드와 FF 딘 이탤릭은 2000년에 출시되었으며, 2005년 FF 딘은 폰트폰트(FF) 서체의 베스트셀러가 되었다. 2010년 FF 딘 라운드까지 출시되면서 FF 딘은 슈퍼패밀리, 즉 서체 대가족(*서로 거리가 멀어 보이는 폰트들, 특히 세리프체와 산세리프체가 공통된 형질을 가지면서 하나의 서체 가족으로 묶인 것이 되었다.

221쪽

발터 그로피우스 전시회, 합리적 건축 방식

Ausstellungen Walter Gropius, Rationelle Bebauungsweisen

포스터

에른스트 켈러Ernst Keller(1891–1968)

에른스트 켈러의 우아한 포스터 속에서 모종삽을 든 손은 힘과 진보를 상징한다. 이 포스터는 취리히 응용미술박물관에서 열리는 두 개의 전시회를 홍보하기 위해 만든 것이다. 하나는 발터 그로피우스의 건축 공사, 다른 하나는 합리적 건축 공사에 관한 전시였다. 이미지와 타이포그래피를 세심하고도 경제적으로 사용하는 것은 켈러 디자인의 전형적 특징이며, 1950년대에 등장한 국제 타이포그래피 양식, 즉 스위스파의 전조이기도 했다.

석판화와 레터링을 공부한 켈러는 책 및 포스터 디자이너로서 먼저 경험을 쌓다가 1918년 취리히의 선구적 교육 기관인 응용 미술 학교에서 교편을 잡았다. 켈러가 1956년 퇴직할 때까지, 요제프 뮐러브로크만, 리하르트 파울 로제, 아민 호프만, 제라르 미딩거 등의 젊은 디자이너 세대가 그의 밑에서 수학했다. 이 포스터는 켈러의 학생들이 이후 계속해서 발전시킨 국제 타이포그래피 양식의 모든 특징들, 즉 비대칭, 그리드, 산세리프 텍스트 등을 보여 준다. 켈러는 이미지를 가장 간단한 형태로 분해하고, 이를 합리적으로 개선해 즉시 인식할 수 있는 기호를 만들며, 텍스트와 그래픽을 체계적으로 배열해 전체적으로 논리를 부여해야 한다고 믿었다. 포스터에 사용된 글자들은 약간 길쭉한 산세리프 스타일로, 켈러가 손으로 재단한 것이다. 팔을 대각선으로 배치해 시선을 끌면서 운동감을 주는데, 이로 인해 손에 든 도구는 마치 금방이라도 사용될 무기처럼 느껴진다. 켈러는 주먹 쥔 손을 종종 상징으로 사용했지만 이 작품만큼 효과적으로 사용한 적은 없었다. 같은 박물관에서 열리는 전시회를 위해 이보다 1년 먼저 만든 포스터에서 켈러는 팔을 수평으로 배치했는데, 둘을 비교하면 이 포스터에 사용된 대각선 구도에서 역동성이 훨씬 뚜렷이 드러난다.

양차 대전 사이에 켈러가 만든 전시회 포스터들은 스위스 디자인의 기준이 되었다. 켈러의 포스터는 스위스 그래픽 디자인의 획기적 발전을 선도했다는 점에서 테오 발머의 〈사진 100년〉(1927), 막스 빌의 〈네거쿤스트〉(1931) 그리고 알프레드 빌리만Alfred Willimann의 〈집, 사무실, 공장의 조명〉(1932)과 어깨를 나란히 한다. 켈러의 작품이 주는 영향은 오늘날의 시각 문화에도 스며들어 있다.

1932

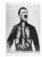

448쪽

금을 삼키고 쓰레기를 내뱉는 슈퍼맨 아돌프

Adolf der Übermensch Schluckt Gold und Redet Blech

포스터

존 하트필드John Heartfield(1891~1968)

가장 오래되고 강력한 반나치 이미지로 꼽히는 〈금을 삼키고 쓰레기를 내뱉는 슈퍼맨 아돌프〉는 히틀러 집권 초기에 만들어졌다. 당시 대중 연설의 이면에 숨겨진 불행한 현실을 인식하는 이는 거의 없었다. 1932년 독일 선거에 사용된 이 포스터를 통해 존 하트필드는 미래 독재자의 말 뒤에 숨겨진 위선을 통렬히 폭로했다.

'하트필드'는 그의 원래 이름인 헬무트 헤르츠펠트를 영어식으로 바꾼 것인데 이는 당시 독일에서 용감한 반란 행위였다. 그의 다다이스트 동료들인 게오르게 그로스, 라울 하우스만 그리고 한나 회흐와 마찬가지로 하트필드는 자신을 '기계공'으로 여겨 전통적인 일러스트레이션과 회화 기법에 의문을 제기하고, 서로 관련 없는 사진들을 자유로이 구성하여 새로운 이미지를 만들었다. 열성적인 공산주의자 하트필드는 1930년대에 공산당 잡지 『AIZ』에서 일했다. 그의 여러 훌륭한 작품들이 그랬듯이 〈슈퍼맨 아돌프〉도 『AIZ』에 일러스트레이션으로 처음 등장했다. 1930년부터 1938년까지 출판된 『AIZ』는 이후 결국 나치의 위협에 굴복했다. 히틀러가 계급 차별이 없는 사회를 위한 나치의 목표를 찬양하는 연설을 한 직후 하트필드는 이 포스터를 디자인했다.

하트필드는 포토몽타주를 만들기 위해 다양한 기법을 사용했다. 기존 사진을 자르고 붙이고 직접 다중 노출 사진을 만들었다. 때로는 사진 표면에 그림을 그렸으며 암실에 몇 시간씩 있는 수고도 마다하지 않았다. 〈슈퍼맨 아돌프〉의 이미지는 마치 히틀러의 엑스레이 사진처럼 보이지만 척추와 식도는 금화가 쌓인 기둥으로, 나치 문양이 박힌 심장과 위는 모금 그릇으로 표현되었다. 처진 어깨에 비해 너무 큰 머리는 히틀러가 체력이 약하고 키가 작은 사람임을 나타낸다. 히틀러는 기계적으로 당 기부금을 꿀꺽 삼키고 빈껍데기 구호를 내뱉는 자동 장치로 표현되었다. 〈슈퍼맨 아돌프〉는 이런 종류의 풍자적 공격이 드물고 그만큼 절실히 필요했던 시기에 날카로운 풍자를 보여 주었다는 점에서 주목할 만하다.

1932–1934

126쪽

푸투리스모

Futurismo

잡지 및 신문

엔리코 프람폴리니Enrico Prampolini(1894~1956)

미노 소멘치Mino Somenzi와 필리포 T. 마리네티가 편집한 주간 신문 『푸투리스모』는 1932년부터 1934년까지 발간되었다. 신문은 무솔리니의 파시스트와 1909년 마리네티가 창설한 아방가르드 예술가 그룹 미래파 사이에 뜨거운 논쟁과 분열이 있은 후 등장했다. 히틀러의 독일 '퇴폐 예술' 탄압은 이탈리아 파시스트의 문화 정책에 영향을 미쳤으며 마리네티의 정치적 신뢰성과 모더니즘 지지에 대한 회의론을 불러일으켰다.

무대 미술가이자 화가 겸 디자이너인 엔리코 프람폴리니는 1924~1938년 '2차 미래파' 시기의 주도적 인물이었다. 그는 미래파 정기 간행물인 『노이Noi』와 『스틸레 푸투리스타Stile Futurista』 창간을 도왔으며 1925년 파리에서 열린 국제 장식 예술 박람회에서 배우들 대신 빛을 이용하는 '마그네틱 시어터' 모형으로 무대 예술 부문 그랑프리를 수상했다. 『푸투리스모』는 표지에 들어가는 일러스트레이션을 반투명한 붉은색 잉크로 도장처럼 찍어 표현함으로써 관습적인 출판 기법에 대한 무정부주의적 도전을 표현했다. 이는 텍스트를 형식적 레이아웃에서 해방하는 개념인 마리네티의 '자유로운 말'을 반영하는 것이었으며, 미래파 이데올로기를 표현하는 데 있어 타이포그래피가 중추적 역할을 하도록 만들었다. 『푸투리스모』 8권 1호 표지는 프람폴리니가 대담한 선형 스타일로 표현한 무솔리니 초상화다. 마리네티와 무솔리니의 파시즘 지지를 통합하기 위한 디자인으로, 두 단어 '마리네티Marinetti'와 '파시즘il Fascismo' 앞에 모두 접두사 'W'를 붙였다. 이탈리아어에서 'W'는 'Evviva!(만세)'를 축약한 글자로 사용된다. 표지에서 'Evviva'는 '미래파의 천재 무솔리니 만세'라는 헤드라인에도 들어 있다. 이탈리아어에서 W를 이름 앞에 놓으면 충성을 뜻하지만 이를 거꾸로 뒤집은 M자는 반감 혹은 거부를 뜻한다. 상징적 접두사인 W는 오늘날에도 특히 정당과 관련해 사용되고 있다.

자코모 발라Giacomo Balla가 그린 『푸투리스모』 41권 2호 표지의 일러스트레이션 또한 비슷한 방식으로 보초니Boccioni(*미래파의 대표 예술가)에 관한 기사를 홍보한다. 이러한 방식을 통해 미래파 예술가들은 기존에 확립된 관념에 대한 자신들의 도전을 강조했을 뿐 아니라 20세기 타이포그래피와 그래픽 디자인에 대한 접근 방식을 혁신하는 데에도 도움을 주었다.

389쪽

뷔

Vu

잡지 및 신문

알렉산더 리버만Alexander Liberman(1912–1999)

사진이 풍부하게 실린 주간 뉴스 잡지 『뷔』는 1928년 루시앙 보겔Lucien Vogel이 창간했다. 1928년 3월 21일부터 1940년 6월 5일까지 총 638호가 발간되었으며 로고는 A. M. 카상드르가 디자인했다. 1930년대 수많은 잡지들의 모델이 되었고 1936년 창간된 잡지 『라이프』에 영감을 주었다. 『뷔』의 참신함은 단순히 모든 페이지에 사진이 실렸기 때문만이 아니라 윤전 그라비어 인쇄(*윤전기를 사용한 오목판 인쇄) 기법을 쓴 덕분이기도 했다. 이 기법은 사진의 색조와 그러데이션을 재현하는 데 보다 적합했다. 페이지에 들어갈 모든 그래픽 요소들을 투명한 필름 위에 배치하고, 이를 잘라 내고 모아 붙여 몽타주를 만들 수 있었다. 제목들은 종종 활자로 짜넣기 보다는 자유롭게 그려 넣었고 텍스트 단은 때때로 사각형이 아닌 형태로 구성되었다.

『뷔』의 제작 방식은 잡지 그래픽을 완전히 바꾸어 놓았으며, 이미지를 결합하고 배열하고 겹치는 데 있어 엄청난 융통성을 부여했다. 사진들로 구성된 두 페이지 펼침면은 잡지의 그래픽이 통합되게 해 주었다. 이미지를 어떻게 배치하는지에 따라 개별 주제들을 어떤 그래픽 디자인으로 표현할 것인지가 결정되었다. 일간지에서라면 그날그날의 소재에 따라 결정되었을 것이다. 사진 조각들을 모아 새로운 이미지를 창조하는 포토몽타주는 1930년부터 잡지에 등장하기 시작했는데 다 같은 그룹의 영향보다는 윤전 그라비어 인쇄 덕이 좀 더 컸다.

알렉산더 리버만은 1932년부터 1937년까지 『뷔』에서 디렉터로 일하면서 표지와 내지 펼침면에 이러한 기술을 최대한 활용했다. 덕분에 『뷔』의 그래픽은 보다 역동적인 스타일이 되었으며, 각각의 사진을 알아볼 수 있는지보다 전체적으로 일관성이 있는지에 관심을 둔 디자인이 되었다. 『뷔』의 또 다른 혁신은 전면에 사진 또는 포토몽타주로 가득 찬 표지였다. 이는 예상치 못한 의미와 아이디어를 드러내는 데 사용되었으며 특히 순수한 미학을 넘어 정치적·사회적 의미와 사상을 표현했다. 『뷔』는 사진이라는 매체를 재정의했다는 점에서 오늘날까지 그래픽 혁신의 모델로 남아 있다.

114쪽

뒤보 뒤봉 뒤보네

Dubo Dubon Dubonnet

포스터

A. M. 카상드르A. M. Cassandre(1901–1968)

A. M. 카상드르는 여행 포스터 디자인으로 전 세계에 알려져 있지만 프랑스에서는 '뒤보네 맨' 디자이너로도 존경받는다. 1932년에 만들어진 이 컬트 광고는 비스트로에 손님으로 온 채플린 스타일의 남자를 그린 것이다. 그가 잔에 든 달콤한 토닉 와인을 맛보고 감탄하면서 점차 활기를 띠는 동시에 취해 가는 모습을 보여준다. 카상드르는 주류의 브랜드명을 연속된 이미지를 이끌어 가는 이야기로 사용하여, BO(보, '아름다운'이란 뜻의 프랑스어 'beau'와 비슷한 발음)와 BON(봉, '좋은'이란 뜻의 프랑스어)의 소리를 재치 있게 활용했다. 세 개의 이미지가 나열되고 첫 번째에서 세 번째로 갈수록 색감은 점점 따뜻해지고 타이포그래피가 만드는 음영이 점점 증가한다. 이는 이 와인을 마시면서 늘어나는 장점들, 즉 첫 번째 아름다움, 두 번째 맛, 마지막으로 마시는 이에게 활력을 주는 효과를 시각적으로 보여 준다. 이 광고 캠페인은 20년 동안 계속되었는데, 때로는 'DUBO DUBON DUBONNET'라는 대문자 슬로건만 터널 안이나 빈 벽에 칠해져서 달리는 차 안에 있는 사람들을 위한 티저 광고 역할을 했다. 카상드르에게는 빨리 달리는 차 안에서 광고 메시지를 보더라도 그게 무엇인지 재빨리 파악할 수 있도록 하는 것이 무엇보다 중요했다. 카상드르는 자신의 포스터들이 번잡한 도시에서 신속하게 정보를 전달하는 티커테이프(*과거 증권시장에서 사용되었던. 전신으로 전송된 주가 정보가 찍혀 나오는 수신용 종이 테이프) 같은 기능을 하길 원했다. 1934년 앙드레 케르테츠André Kertész가 찍은 사진에는 파리의 한 대로에 붙은 〈뒤보네〉 포스터가 담겨 있다.

카상드르의 속도에 대한 집착은 레이먼드 로위Raymond Loewy와 월터 도원 티그Walter Dorwin Teague 등이 개척한 후기 아르 데코 스타일인 미국 유선형 모더니즘의 전조였다. 중절모, 둥근 팔꿈치, 에어브러시로 표현한 몸 등 '뒤보네 맨'이 보여 주는 유선형 실루엣은 노먼 벨 게데스Norman Bel Geddes가 디자인한 〈크롬 칵테일 셰이커〉나 헨리 드레이퍼스Henry Dreyfuss가 디자인한 〈에나멜을 입힌 강철 물병〉만큼이나 미학적 즐거움을 준다. 카상드르는 그의 동시대인들과 마찬가지로 현대적 정신에 도취되어 있었으며, '뒤보네 맨'이 기계적 완벽함과 서정적 표현이 경쾌하게 혼합된 존재이기를 바랐다.

409쪽

본베다르프

Wohnbedarf

아이덴티티

막스 빌Max Bill(1908–1994)

막스 빌이 스위스 가구 회사 본베다르프를 위해 디자인한 기업 아이덴티티는 20세기 중반 스위스 그래픽 디자인과 타이포그래피 발전에 없어서는 안 될 작품이다. 본베다르프 사의 공동 창업자이자 미술사학자 겸 엔지니어인 지그프리트 기디온Siegfried Giedion은 회사 홍보에 깊은 관심을 보였다. 기디온은 빌 그리고 헤르베르트 바이어 같은 그래픽 디자이너들을 고용하여 모더니즘 정신이 유럽 전역에 보다 널리 퍼지는 데 기여했다.

오늘날까지 본질적으로 변하지 않은 빌의 본베다르프 로고와 기타 디자인 요소들은 데사우 바우하우스 시절 그의 스승이었던 헤르베르트 바이어의 영향을 받은 것이다. 특히 원과 선을 활용한 소문자 타이포그래피는 바이어의 유니버설 서체를 연상시킨다. 여기에 빌은 독특하고 긴 'o'를 추가했다. 빌이 1931년 (네거쿤스트)와 '노이뷜Neubühl' 단지를 위해 디자인한 포스터들에 사용한 'o'와 비슷한 모양이지만 이를 90도 회전시킨 버전이었다. 본베다르프를 위한 빌의 디자인 작업에는 문구, 광고, 포스터, 전단지들도 포함되었는데, 빌은 여기에 바우하우스 사상과 신 타이포그래피 원리를 적용하여 스위스파 토대 확립에 기여했다. 이는 본베다르프 홍보 자료에서 산세리프체를 사용하고 텍스트의 오른쪽을 가지런히 정렬하지 않은 것에서 명백하게 드러난다. 또 빌과 그의 아내 비니아Binia가 본베다르프 가구를 사용하는 모습이 담긴 사진에서도 드러난다. 이러한 이미지들은 금욕주의적으로 보이기는 하지만, 다다 예술가 한스 아르프를 연상시키는 생물학적 형태 그리고 자연과 운동선수를 찍은 사진들과 대조를 이룸으로써 본베다르프의 '라이프스타일'에 대한 이해를 높여 주는 역할을 한다. 본베다르프 광고에서는 빌이 비슷한 시기에 디자인한 체트하우스Zett-Haus 광고에 비해 두꺼운 선들이 덜 나타나는데, 이는 보다 기능주의적인 타이포그래피와 레이아웃을 만들기 위하여 빌이 꾸준히 노력했음을 시사한다. 후에 스위스파가 에밀 루더, 아민 호프만, 그리고 요제프 뮐러브로크만 등에 의해 발전되고 정제된 것처럼, 빌의 디자인도 진화하여 이후 더 간결하고 정교해졌다. 그러나 본베다르프를 위한 빌의 디자인은 유럽 디자이너들이 겪은 여정의 초기 단계를 보여 주는 뛰어난 사례로 남아 있다.

123쪽

타임스 뉴 로만

Times New Roman

서체

스탠리 모리슨Stanley Morison(1889–1967), 빅터 라던트Victor Lardent(1905–1968)

타임스 뉴 로만은 가장 유명하고 가장 널리 사용되는 세리프 서체이자 신문 전용으로 디자인된 최초의 서체다. 그러나 타임스 뉴 로만의 명확하고 정밀한 디자인은 사실 패스티시(*기존 작품이나 양식 등을 차용 혹은 모방한 것)다. 로베르 그랑종Robert Granjon의 그로 시세로(약 1569) 서체와 프랭크 히먼 피어폰트가 그랑종의 로만체를 해석해 만든 플랑탱(1913)에서 영감을 얻었기 때문이다. 서체 역사가이자 시인 로버트 브링허스트Robert Bringhurst에 따르면, 타임스 뉴 로만은 "인본주의적인 축axis, 매너리즘적인 비율, 바로크적인 굵기, 날카롭고 신고전주의적인 획 끝"을 갖고 있다.

타임스 뉴 로만이 탄생할 수 있었던 것은 디자이너이자 타이포그래퍼 겸 역사가 스탠리 모리슨 덕택이다. 모리슨은 1929년부터 1944년까지 『타임스』의 타이포그래피 고문으로 일했다. 모리슨은 『타임스』의 타이포그래피가 고루하고 읽기 어려워 새로운 버전이 필요하다고 생각했다. 그리고 그 디자인은 "남성적이고 영국적이고 직접적이고 단순한… 일시적인 유행이나 경박스러움과는 완전히 멀어야" 한다고 생각했다.

모리슨은 자신의 저서 『서체들의 기록A Tally of Types』(1953)에서 "1931년 서체의 원본 그림을 연필로 그리고" 이후 『타임스』의 제도사 빅터 라던트에게 마무리를 맡겼다고 했다. 그러나 이에 반대되는 주장도 있다. 보스턴 출신의 성공한 요트 디자이너 스탈링 버지스Starling Burgess가 1903년 미국 랜스턴 모노타이프 사를 위해 타임스 로만을 디자인했고, 영국 모노타이프 사에 고문으로 있던 모리슨이 이를 약간 수정하여 오늘날 우리가 알고 있는 타임스 뉴 로만이 되었다는 것이다. 그러나 이 주장을 뒷받침할 증거는 거의 없다.

타임스 뉴 로만은 1932년 10월 3일 등장했다. 모리슨은 알아보기 쉬운, 그리고 제한된 공간을 효율적으로 사용한 신문을 단번에 만들어 냈고 이는 신문 디자인 발전에 중요한 획을 그었다. 1년 후 모노타이프 사가 이 서체를 상용화했다. 다양한 곳에 적용할 수 있으며 간결한 형태를 가진 타임스 뉴 로만은 디지털 시대에도 계속 사용되면서 대부분의 컴퓨터 운영 체제에 기본 세리프체로 들어가 있다.

247쪽

조명

Licht

포스터

알프레드 빌리만Alfred Willimann(1900–1957)

알프레드 빌리만은 취리히 응용 미술 학교의 《집, 사무실, 공장의 조명》 전시회를 위해 포스터를 디자인했다. 이 포스터는 빛이 가진 무형無形의 성질에 관한 지능적 연구이자, 당시 스위스 전시회들이 보여 주었던 선구적이고 현대적인 기풍에 대한 모범 사례다.

1930년대 스위스 정부는 공적 정보를 전파하는 수단으로 전시회를 이용하는 것이 효율적이라는 것을 깨닫고, 진보적 건축가들과 디자이너들에게 '실용적 부엌', '장식 없는 디자인' 등을 주제로 한 전시회를 열도록 했다. 인습적 사상에 도전하고 전통적인 가정생활에 대한 근본 대안을 제시하기 위해서였다. 《집, 사무실, 공장의 조명》 전시회도 그중 하나였다. 스위스 디자이너 막스 빌의 조명 글자와 표지판을 전시했으며 조명에 대한 새롭고 혁신적인 접근 방식을 선보였다.

빌리만은 독일 디자이너이자 취리히 응용 미술 학교 교수였다. 서체 디자이너 아드리안 프루티거와 그래픽 디자이너 아민 호프만의 지도 교사로도 알려져 있다. 바우하우스의 원리들에 공감한 빌리만은 기능적 타이포그래피와 사진을 이용해 새로운 표현 형태를 추구했다. 빌리만은 〈조명〉 포스터에서 전시 주제를 인상적인 그래픽으로 표현했다. 한 줄기 빛이 중앙에 있는 광원으로부터 나와 수직으로 배치된 전시회 제목에 그림자를 드리운다. 흑백으로 표현된 이 포스터에는 마치 빛이 디자인 과정에 스며든 것처럼 비네트 효과(*화면 중앙에서 가장자리를 향해 원형 혹은 타원형으로 부드럽게 퍼지면서 가장자리를 어둡게 만드는 효과)와 안개 효과도 나타난다. 빌리만의 접근법은 당시 모더니즘 디자이너들이 선호한 엄격한 그래픽 형식주의에 대한 대안을 넌지시 보여 준다. 스위스 그래픽 디자이너 테오 발메도 같은 전시회를 위한 포스터를 제작했는데 엄격한 그리드를 사용한 그의 디자인에는 빌리만의 포스터 같은 창의력과 재치는 부족하다.

이러한 포스터들은 전시에 대한 정보를 제공하는 동시에 그 과정에서 새로운 그래픽 언어를 보급하면서, 모더니즘에 대한 진보적 아이디어를 널리 알리는 데 중요한 역할을 했다. 혁신적인 조명 디자인에 대한 빌리만의 독특한 해석이 돋보이는 〈조명〉 포스터와 같이 훌륭하게 디자인된 포스터들은 대중에게 쉽게 다가갈 수 있는 전위적인 아이디어들을 창조하는 데 앞장섰다.

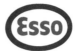

176쪽

에소

Esso

로고

작가 미상

미국 국기에서 따온 색깔, 타원형, 손으로 그린 글꼴이 특징인 에소 로고는 포드Ford와 듀퐁Dupont 같은 미국 산업의 상징적 로고들과 여러 공통점을 가진다. 1933년 사내 무명 디자이너가 개발하여 1934년부터 상업적으로 사용했다. 처음 등장할 때의 디자인을 유지하고 있으며 현재는 주로 미국 외 국가들에서 사용된다.

'에소'는 '스탠더드 오일Standard Oil'의 머리글자 발음에서 유래되었다. 1911년 존 D. 록펠러의 스탠더드 오일 사가 여러 회사들로 분리된 이후 1926년 미국에서 에소가 브랜드명으로 처음 등록되었다. 에소 상표는 현재 엑슨모빌ExxonMobil이 소유하고 있으며 미국에서는 대부분 '엑슨'이라는 브랜드명으로 대체되었다. 1926년부터 1933년까지 사용된 로고는 빨간색 둥근 테두리 안에 파란색 필기체로 브랜드명을 기울여 쓴 것이었다. 이후 버전에서 글자가 단순해지고 똑바로 섰으며 글자와 테두리 색깔이 뒤바뀌었다. 테두리는 타원형이 되고 두꺼워졌다. 뚜렷하고 간결하면서 매력적인 디자인으로, 색상과 율동적인 곡선이 힘찬 느낌을 준다.

2000년대 초 그린피스는 "에소를 사지 말라, 엑슨모빌을 사지 말라Don't buy Esso, Don't buy ExxonMobil"는 소비자 불매 운동을 벌였고 그 일환으로 에소 로고에 들어 있는 두 개의 'ss'를 달러 기호로 바꾸어 넣었다. 에소 프랑스는 이 패러디물이 나치 SS 친위대와 에소를 연관시켜 에소의 명예를 훼손했다고 주장하면서 소송을 냈다. 그러나 2004년 파리의 한 법원이 이러한 패스티시는 "표현의 자유가 허용되는 범위 내에" 있다고 판결하면서 에소는 소송에서 패했다.

77쪽

PM/A-D

잡지 및 신문

작가 다수

399쪽

생모리츠

St. Moritz

아이덴티티

발터 헤르데크Walter Herdeg(1908–1995)

『PM』은 기증받은 종이와 저렴한 인쇄 공정에 의존하는 수수한 제작 방식으로 만들어졌다. 그럼에도 불구하고 제2차 세계대전 이전 미국에서 가장 영향력 있는 예술 및 디자인 잡지로 꼽혔다. 『PM』은 전쟁 전의 혼란을 피해 유럽에서 도망쳐 온 이들을 포함하여 당시 가장 영향력 있는 모더니즘 예술가들과 디자이너들의 작품을 9년에 걸쳐 실은 연대기였다.

『PM』은 은퇴한 의사 로버트 링컨 레슬리 박사Dr. Robert Lincoln Leslie가 창간했다. 그는 의학을 떠나 10대 시절 자신이 매료되었던 인쇄 분야로 돌아와 작은 조판 가게를 운영했고 독일 예술 및 디자인 잡지인 『게브라우흐스그라피크』의 미국 편집자로 일하기도 했다. 『게브라우흐스그라피크』가 폐간되자 레슬리와 공동 편집자 퍼시 사이틀린Percy Seitlin은 '제작 담당자, 아트 디렉터 그리고 그들의 동료들을 위한 조예 깊은 잡지' 『PM』을 만들었다. 처음부터 레슬리는 유럽에서 온 재능 있는 예술가들을 위한 매개물로 이 잡지를 이용했지만 레스터 비얼Lester Beall과 같은 많은 미국인 예술가들의 작품도 함께 다루었다. 1936년 레슬리는 뉴욕 최초로 그래픽 디자인과 타이포그래피 디자인을 전시하는 A-D 갤러리를 설립했으며, 이는 『PM』에 기고하는 예술가들에게 기회의 장이 되었다. 『PM』이 다룬 특집 기사가 전시회에 소개되거나 반대로 A-D 갤러리에서 열리는 전시회가 잡지에 등장하는 것이 흔한 일이었다. 1941년, 동명의 석간신문과의 혼동을 피하고자 『PM』이라는 이름을 매각했고 잡지는 갤러리의 이름인 『A-D』를 새 이름으로 택했다.

미국 모더니즘의 초창기 시절 『PM/A-D』는 그래픽 예술 전문가들, 즉 메헤메드 페미 아가, 요제프 알베르스, 헤르베르트 바이어, 레스터 비얼, 빌 부르틴, A. M. 카상드르, 프레더릭 W. 가우디, 에드워드 맥나이트 카우퍼, 헤르베르트 마터, 폴 랜드 등의 작품을 다루었다. 총 66호를 발간하는 동안 매번 다른 디자이너들이 표지를 만들었으며 표지를 두 번 이상 작업한 디자이너는 네 명뿐이었다. 『PM/A-D』와 그 창간인들이 평등주의를 실천했음을 입증하는 부분이다. 미국이 제2차 세계대전에 참가하면서 『A-D』는 1942년 출판을 중단했다. 1969년 미국 그래픽 아트 협회는 레슬리에게 AIGA 메달을 수여했다.

〈생모리츠〉 포스터는 발터 헤르데크의 다른 디자인들과 마찬가지로 포토몽타주 기법을 사용한 작품이다. 이 포스터에서는 두 개의 흑백 사진 이미지를 선명한 색상의 태양 심벌 및 워드마크와 나란히 배치했다. 대부분의 그래픽 디자이너들이 손으로 그리는 포스터 디자인을 여전히 선호하던 시대에 헤르데크는 이와 같이 포토몽타주를 사용하고 그래픽 스타일을 혼합했다. 헤르데크의 포스터는 이후 헤르베르트 마터가 디자인한 스위스 관광 포스터들의 선구적 작품이었다.

1930년 불과 스물두 살이던 헤르데크는 발터 암스투츠Walter Amstutz 박사의 의뢰를 받아 유명한 겨울 휴양지 생모리츠의 기업 아이덴티티를 만들어 냈다. 암스투츠 박사는 생모리츠 관광청이 고용한 뛰어난 스키어이자 등산가였다. 헤르데크가 초기에 디자인한 장식적인 태양 심벌과 필기체 로고타이프는 오늘날에도 사용되고 있다. 후속 홍보 캠페인에서 헤르데크는 포토몽타주를 이용한 창의적인 표지와 페이지 레이아웃으로 구성된 여행 브로슈어들을 제작하고, 태양 심벌, 파란 하늘, 독특한 로고타이프가 중심이 되는 강렬한 포스터들을 만들었다. 웃고 있는 태양은 중요한 상징으로 이곳이 1년에 300일 이상 맑은 날씨임을 나타낸다. 이는 경찰이 장갑 낀 손을 들어 눈에 내리쬐는 강렬한 햇빛을 가리는 모습으로 더욱 강조된다. 화려한 햇빛 모티브는 두 명의 스키어를 담은 꾸밈없는 장면에 경쾌한 느낌을 주기도 한다. 포스터에 들어간 텍스트는 빨간색으로 쓴 생모리츠 로고타이프뿐인데, 경찰관의 모습처럼 비스듬한 기울기로 배치되었다. 이는 스키어들이 전달하는 운동감을 더 강조하여 포스터에 생기를 불어넣는 필수 요소다.

1938년 생모리츠 관광청은 홍보 전략을 변경하면서 헤르데크 및 암스투츠와의 계약을 중단했다. 그러나 두 사람은 계속 함께 일하면서 라벨, 브로슈어 및 서적 디자인을 전문으로 하는 광고 사업을 시작했다. 1944년 헤르데크는 전 세계 그래픽 디자인을 다루는 독특한 잡지 『그라피스Graphis』를 만들어 42년 동안 소유주이자 편집자 겸 디자이너로 활동했다.

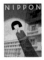

146쪽

닛폰

Nippon

잡지 표지

일본 공방日本工房

30쪽

게브뤼더 프레츠 사

Gebruder Fretz AG

서적

헤르베르트 마터Herbert Matter(1907~1984)

일본어, 독일어, 영어, 프랑스어, 스페인어, 이탈리아어의 6개 국어로 발행된 고급 잡지 『닛폰』은 해외 독자를 끌어들이고 관광을 증진하기 위해 만들어졌다. 해외에서 일본이 가진 이미지를 제고하는 준정부적 역할을 위한 도구이기도 했다.

『닛폰』은 일본 공방이 창간, 제작했다. 식민 지배에 대한 긍정적 이미지를 심고자 하는 일본의 면화 생산·수입업체 가네보Kanebo로부터 부분적으로 자금 지원을 받았다. 일본 공방은 1933년 바우하우스 철학을 일찍 수용한 디자이너들과 사진가들이 설립한 그래픽 디자인 그룹이다. 디자이너 하라 히로무原弘와 오카다 소조岡田桑三, 사진가 기무라 이헤이木村伊兵衛 등이 참여했으며, 현대적 보도 사진으로 유명한 『베를린 화보 신문(BIZ)』에서 일했던 사진기자 나토리 요노스케取洋之助가 조직을 이끌었다. 1939년 일본 공방은 국제 보도 공예国際報道工芸로 이름을 바꾸었다. 『닛폰』 디자이너들은 번갈아 아트 디렉터를 맡으면서 사실주의 사진, 상징적 그래픽, 타이포그래피 그리고 텍스트를 통합하여, 일본이 자비심 많은 제국주의 국가라는 이상적 이미지를 보여 주는 이야기들을 만들었다. 만주 지역, 일본 수공예, 일본 여성 등을 주제로 다룬 호들은 가메쿠라 유사쿠亀倉雄策, 야마나 아야오山名文夫, 고노 다카시 등의 디자이너들과 도몬 겐土門拳, 후지모토 시하치藤本四八 등의 사진가들이 만들었다. 표지에는 상징과 몽타주를 이용하여 독자가 메시지를 해석하게 만들었다. 다카마스 진지로高松甚二郎가 만든 1939년 20호 표지에서는 신사神社의 도리이鳥居(신사 입구에 세우는 기둥 문)가 후지 산, 고층 빌딩, 농지, 도로 같은 국가 상징물들보다 훨씬 크게 표현되어 있다. 이로 인해 독자는 전통문화가 든든히 받치고 있는 현대 국가의 근간으로서 신사를 이해하게 된다. 일본 수공예를 다룬 1938년 15호의 표지는 고노 다카시가 디자인했는데, 빨간 배경 앞에서 가늘고 하얀 여러 개의 줄을 우아하게 잡고 있는 한 쌍의 손을 그림으로써 일본의 공예 솜씨를 칭송하고 있다.

일본을 시각적으로 표현하는 데 힘을 쏟은 『닛폰』은 그래픽 디자인과 사진을 통해 전 세계를 향한 홍보 활동을 벌였다. 『닛폰』은 일본에 대한 그리고 일본이 가졌던 열망에 대한 기록이다.

헤르베르트 마터가 인쇄업체 게브뤼더 프레츠 사를 위해 디자인한 여덟 페이지짜리 브로슈어는 인쇄 사례들을 모아 놓은 자료집 역할을 했다. 오프셋 인쇄와 그라비어 인쇄의 발달이 어떻게 그래픽 요소와 그림 요소를 복합적으로 배열할 수 있게 해 주는지를 보여 주었다. 이러한 방식의 이미지·텍스트 합성은 활판 인쇄에서는 불가능한 일이었다. 이제 사진 이미지는 새로운 방식으로 배치될 수 있고 텍스트나 다른 그래픽 기능과 결합할 수 있게 되었다. 새로운 인쇄 기술은 이미지가 가진 힘 그리고 1920~1930년대에 등장한 새로운 시각 언어의 장래성을 일깨워 주었고, 요소들은 공간적으로 구성되어 역동성을 갖게 되었다. 이 브로슈어에서 여러 특징들이 종합적으로 드러난 것은 마터의 폭넓은 경험 덕분이기도 하다. 그는 사진가이자 화가, 영화 제작자인 동시에 그래픽 디자이너였고 페르낭 레제와 A. M. 카상드르 등 예술과 디자인 분야의 선봉에 있는 이들과 함께 일했다.

브로슈어에서 눈에 띄는 점은 텍스트가 어디에 놓일지를 이미지가 결정한다는 것이다. 당시에는 텍스트가 레이아웃을 결정하는 것이 일반적인 일이었다. 그러나 이 브로슈어에서는 인쇄 과정을 보여 주는 일련의 흑백 이미지들을 따라가다 보면 텍스트에 눈길이 닿게 된다. 이미지들은 프레임이 기울어지기도 하고 수직·수평축과 상관없이 회전되기도 하고 또 가려지거나 배경에서 떨어져 나가기도 한다. 비네트 효과로 처리되어 페이지의 흰 부분과 섞이면서 희미해지는 이미지들도 많다. 단색 이미지 위에 흑백 사진이나 라인 드로잉을 겹쳐 인쇄하여 레이어 효과를 낸 것들도 있다. 이는 단순히 의미 없는 기교를 부린 것이 아니라 이미지들 사이의 연관성을 드러내는 수단이다.

마터는 인쇄가 가진 저력, 즉 사진을 구성하고 혼합하는 능력을 탐구했다. 그로부터 50여 년 후 디지털 기술로 이러한 효과를 더 쉽게 달성할 수 있게 되었지만 마터의 디자인은 현대에도 큰 울림을 준다.

340쪽

올리베티 타자기
Olivetti Typewriter
포스터
산티 샤빈스키Xanti Schawinsky(1904~1979)

산티 샤빈스키는 올리베티의 획기적인 휴대용 타자기를 위한 포스터와 광고를 디자인했다. 조반니 핀토리Giovanni Pintori가 디자인한 포스터가 이보다 더 추상적이고 최첨단이기는 하지만, 샤빈스키의 포스터와 광고는 올리베티를 디자인 선도 기업으로 표현한 최초의 디자인이었다. 샤빈스키의 작품은 제품이 세련되고 사용하기 쉽다는 메시지를 주었고 역동적인 기업 아이덴티티를 성공적으로 발전시켰다. 게다가 이는 브랜딩 전략이 보편화되기 훨씬 전의 일이었다.

1933년 아드리아노 올리베티Adriano Olivetti는 자신의 아버지가 설립한 회사의 총지배인을 맡게 되었다. 올리베티는 당시 바우하우스 원칙을 취한 소수의 이탈리아인들 중 하나였다. 샤빈스키는 1924년 바우하우스에 들어가 회화를 공부했고 학교 연극 모임의 일원이기도 했으며, 후에 바우하우스에서 무대 디자인 과정을 지도하기도 했다. 올리베티는 샤빈스키를 광고부서의 수석 그래픽 디자이너로 채용했다. 이는 회사의 미학적 관심사와 공학적 관심사를 통합하는 중요한 걸음이었으며, 예술과 기술을 통합하고자 했던 바우하우스의 목표를 반영했다.

1932년 올리베티가 출시한 휴대용 타자기는 일반적으로 그보다 더 큰 기계에서 볼 수 있는 기능들을 갖고 있으면서도 경쟁사들의 제품보다 훨씬 작았다. 휴대용 타자기의 출시는 올리베티의 사업에 변화를 가져왔다. 올리베티의 사업 관심사가 사무실을 넘어 가정까지 확대된 것이다. 기술자들과 산업 디자이너들은 기계의 크기와 유용성에 초점을 맞추었고 샤빈스키는 이에 상응하는 그래픽을 개발했다. MP1 타자기 모델에 기대어 있는 매력적인 여성을 그린 샤빈스키의 1934년 포스터는 편안한 우아함을 나타낸다. 면밀한 연출을 통해 MP1은 평범한 사무기기에서 고급스러운 패션 액세서리로 변신했다.

1936년 샤빈스키는 바우하우스에서 함께 일한 요제프 알베르의 초청으로 노스캐롤라이나의 블랙 마운틴 칼리지에서 교편을 잡게 되었다. 그곳에서 샤빈스키는 미국의 열정적인 예술가들과 디자이너들에게 바우하우스의 교육과정과 교수법을 전파했다.

8쪽

우즈베크 SSR 10년
10 Let Uzbekistana SSR
서적
알렉산드르 로드첸코Aleksandr Rodchenko(1891~1956), 바르바라 스테파노바Varvara Stepanova(1894~1958)

알렉산드르 로드첸코와 그의 아내 바르바라 스테파노바가 합작해 만든 『우즈베크 SSR(소비에트 사회주의 공화국) 10년』은 소비에트의 우즈베키스탄 통치 10년을 기념하는 사진 앨범이다. 스탈린의 지배 하에서 창조성은 점점 위축되고 있었으나 로드첸코와 스테파노바는 이 책의 아트 디렉션, 사진, 타이포그래피, 편집, 전반적인 디자인을 자유롭게 관장하면서 다양한 스타일을 담았다.

광택지에 인쇄하여 붉은 상자에 담은 이 화려한 출판물은 우즈베키스탄이 소비에트 연방의 일부가 되어가는 과정을 상세히 기록했다. 민속 예술을 공식 간행물에 포함시키려는 스탈린의 목표를 반영한 책이었기에 우즈베키스탄의 소비에트 관리들을 찍은 사진이 민속 이미지와 노동자들의 사진과 섞여 있고, 먼지는 꽃과 목화송이를 표현한 장식적인 무늬로 꾸며져 있다. 인상적인 펼침면은 왼쪽 페이지에 우즈베키스탄 양탄자가 있고 오른쪽 페이지는 스탈린의 옆얼굴 모양으로 구멍이 뚫린 면이다. 뒤 페이지에 있는 텍스트로 인해 스탈린의 머리가 텍스트로 가득 차 보인다. 이 책은 또한 구축주의 디자인의 면모도 보여 주어, 확대하거나 전면 인쇄한 사진들이 포토몽타주나 강렬한 기하학적 배치와 대조를 이룬다. 인물 사진은 엘레아자르 란그만Eleazar Langman과 다비트 스테렌베르크David Shterenberg 같은 유명 사진가들이 찍었다. 그중에는 카메라를 얼굴 아래에 놓고 촬영한 것이 많은데 이는 로드첸코가 개척한 뉴 비전 스타일이다. 양각으로 새긴 글자와 금박을 조합한 표지 디자인도 실험적 시도를 보여 주는 부분이다.

『우즈베크 SSR 10년』은 성공을 거두었지만 짧은 기간 동안만 발행되었다. 책이 우즈베키스탄에 배포되기 전에 우즈베키스탄 공산당 당수 아벨 예누키제Avel Yenukidze는 권좌에서 실각했고 책에 실린 그의 얼굴들은 지워져야 했다. 얼마 지나지 않아 대규모 숙청이 일어나면서 책 발행이 완전히 중단되었다. 숙청된 당원들의 사진을 소유하는 것은 불법이 되었고, 로드첸코는 자신이 가지고 있는 사본에서조차 그들의 이미지를 검은 잉크로 지워버려야 했다. 그 후 『우즈베크 SSR 10년』은 자기 검열 행위로 유명해졌으며, 이제는 얼굴을 검게 지운 이미지들이 책 자체보다 더 상징적인 존재다.

83쪽

하퍼스 바자
Harper's Bazaar
잡지 및 신문
알렉세이 브로도비치Alexey Brodovitch(1898–1971)

알렉세이 브로도비치가 『하퍼스 바자』에서 보낸 24년은 20세기 잡지 문화에서 그래픽적으로 중대한 시기였다. 1920–1930년대 미국의 패션 잡지들은 사진을 회화나 일러스트레이션처럼 다루었고 이들은 대부분 혁신과 거리가 멀었다. 파리나 뉴욕의 최신 의상을 걸친 모델을 찍은 사진들은 장식적인 테두리나 박스 안에 놓였고 저자의 글을 위한 시각적 보조 자료 역할만을 했다. 일러스트레이션은 전체적인 페이지 디자인에 통합되기보다는 넓은 여백을 사이에 두고 텍스트와 명확히 구분되었다.

『하퍼스 바자』의 고명한 에디터 카멜 스노우Carmel Snow는 이러한 인습적인 패션 사진과 잡지 디자인이 현대 여성에 더 이상 적합하지 않다는 것을 알았다. 스노우는 1934년 헝가리 보도사진가 마틴 문카치Martin Munkacsi를 비롯해 패션과 직접적 연관이 없는 사진작가들을 다수 고용하여 잡지 디자인에 신선함과 활력을 불어넣었다. 스노우가 이룬 가장 중대한 성과는 불과 4년 전 미국으로 건너온 러시아 출신 디자이너 알렉세이 브로도비치를 아트 디렉터로 고용한 일이었다.

브로도비치는 그가 맡은 첫 번째 호에서 미국 사진작가 만 레이에게 작품을 의뢰했다. 뉴스 사진에 쓰이는 기법을 패션 사진을 위해 개척한 초기 인물들 중 하나인 만 레이는 몸을 한쪽으로 기울인 여성을 촬영한 가늘고 긴 이미지를 만들어 냈다. 브로도비치는 같이 실리는 텍스트에 만 레이의 표현 방식을 그대로 적용하여 텍스트도 함께 기울어지게 만듦으로써 만 레이의 사진을 페이지에 통합했다. 텍스트는 만 레이의 이미지 흐름을 그대로 보여 주었다.

한편 리처드 애버던, 헤르베르트 마터, 릴리언 배스먼, 앙드레 케르테츠와 같은 사진작가들의 이미지는 더 이상 박스 안에 놓이지 않았다. 이미지는 페이지를 가로질러 달리고 점프하고 춤을 추듯 자유롭게 표현되었다. A. M. 카상드르의 표지들이나 에르빈 블루멘펠트Erwin Blumenfeld의 컬러 펼침면들은 이미지와 텍스트를 융합하는 브로도비치의 방식 덕분에 더욱 강렬한 효과를 냈다. 이러한 혁신은 브로도비치가 『하퍼스 바자』에서 일하는 동안 표준으로 자리 잡았고 그전까지 고루하고 평범했던 잡지에 독창성과 참신함을 가져다주었다. 덕분에 『하퍼스 바자』는 당시 그보다 더 유명하던 잡지 『보그』의 강력한 경쟁자로 떠올랐다.

199쪽

폰트레지나
Pontresina
포스터
헤르베르트 마터Herbert Matter(1907–1984)

헤르베르트 마터와 함께 일한 적이 있는 유명한 포스터 예술가 A. M. 카상드르는 "포스터가 모두의 이목을 단번에 끌 수 있는 유일한 방법은 시적 언어를 사용하는 것"이라고 말했다. 마터도 변덕스러운 대중을 사로잡기 위해서는 카상드르가 "생각을 전달하는 진정한 수단"이라고 표현한 '이미지'를 중심으로 포스터를 만들어야 한다고 생각했다. 스위스 관광청을 위해 디자인한 〈폰트레지나〉에서 마터는 한 남성의 얼굴을 확대한 이미지를 포스터의 지배적 요소로 택했다.

포스터에서 카메라는 수평·수직 차원을 모두 없애고 마치 산맥을 올려다보듯 남자의 얼굴을 올려다본다. 영화의 관점으로 보면 이 이미지는 카를 드라이어Carl Dreyer와 세르게이 에이젠스타인Sergei Eisenstein과 같은 영화 제작자들의 작업과 많은 유사성을 지닌다. 파리에서 지내던 1920년대 말과 1930년대 초에 영화광이었던 마터는 틀림없이 드라이어의 〈잔 다르크의 수난〉(1928)이나 에이젠스타인의 〈10월〉(1928)을 봤을 것이다. 두 영화 모두 사건이나 장면의 정서를 진지하게 전달하기 위해 클로즈업을 광범위하게 사용했다. 에이젠스타인의 '전형화'(캐릭터의 진실성을 전달하는 얼굴이나 신체 특징을 가진 배우를 선택하는 것)와 '견인 몽타주'(심리적 충격을 최대화하기 위해 함께 편집된 별도의 이미지들)라는 개념이 젊은 시절의 마터에게 큰 영향을 준 것으로 보인다.

사진의 관점으로 보면 〈폰트레지나〉 이미지는 사진가 헬마르 레르스키Helmar Lerski의 작품과 유사한 점이 많다. 프랑스에서 태어나 스위스에서 자란 레르스키는 1931년 『일상의 얼굴들』을 출간했다. 레르스키의 작품처럼 마터의 이미지도 영웅적이지는 않다. 대신에 사진의 각도와 양감을 통해 폰트레지나의 인상적인 풍광을 비유한다. 포스터 하단의 산 위에 스키 선수 이미지를 겹쳐 놓은 것은 이곳에서 스키를 타 볼까 생각하는 남성의 심리를 상상하여 표현한 것이다.

172쪽

르 코르뷔지에 & 피에르 잔느레: 작품 전집

Le Corbusier & Pierre Jeanneret: Oeuvre Complète

서적

막스 빌Max Bill(1908–1994)

316쪽

쉬운 일(폴 엘뤼아르Paul Éluard 지음)

Facile

서적

기 레비마노Guy Lévis-Mano(1904–1980), 만 레이Man Ray(1890–1976)

막스 빌의 『르 코르뷔지에 & 피에르 잔느레: 작품 전집』 작업은 20세기 중반 스위스에서 탄생한 걸출한 그래픽 디자인이다. 막스 빌이 르 코르뷔지에(본명 샤를에두아르 잔느레Charles-Édouard Jeanneret)의 작품을 잘 이해하고 그에 감탄했음을 보여 주는 것이기도 하다.

빌은 1944년 설립된 취리히 구체 미술 그룹의 창립 멤버였다. 취리히 구체 미술 그룹은 사회 질서를 위한 도구로서의 구축주의 예술 개념을 지지했다. 빌은 이 스위스 미학을 탄생시킨 주요 인물들 중 하나로, 바우하우스에서 칸딘스키와 클레로부터 배웠던 원리들을 건축과 도서 디자인, 광고, 타이포그래피에 적용했다. 빌에게 있어 예술은 자연에서 유래된 것이 아니라 색과 형태를 가진 독립적인 구성물이었다. 빌은 바우하우스 학생이던 1920년대에 같은 스위스 출신인 르 코르뷔지에가 설계한 〈에스프리 누보 전시관Pavilion de l'Esprit Nouveau〉에 깊은 감명을 받았다. 르 코르뷔지에가 파리 〈장식 예술 박람회〉에서 선보인 이 전시관은 주거 단위에 대한 이상적 미래상이었으며 빌은 이후 르 코르뷔지에 건축의 열렬한 숭배자가 되었다. 1935년 빌은 르 코르뷔지에와 그의 사촌이자 협력자인 피에르 잔느레의 전 작품에 대한 8권짜리 시리즈 중 제2권의 재킷 디자인을 의뢰받았다. 1937년에는 제1권 재발행본을 위한 새 표지를 만들었고 이어서 1939년 제3권 전체를 디자인했다. 빌은 르 코르뷔지에의 스케치북에서 나온 건축 도면들과 사진들을 책 디자인에 활용했으며, 대담한 색 블록과 스텐실처럼 보이는 글꼴을 사용해 입체감을 만들어 냈다. 이를 통해 건물 도해에서 느껴지는 모더니즘을 한층 보완하고 이미지에 활력을 더했다. 텍스트 사이에 작은 이미지들을 끼워 넣은 빌의 방식은 바우하우스의 기능주의적 미학과 대중지의 그래픽 기법을 참조한 것이다. 또 빌은 르 코르뷔지에의 모듈형 건축을 반영한 격자형 시스템을 사용함으로써 기하학적 요소들을 수학적으로 정확하게 정리하여 배열했다.

『쉬운 일』은 폴 엘뤼아르가 자신의 부인이자 독일 출신 여배우 뉘시Nusch에게 바친 연애시들을 담은 소책자다. 만 레이가 찍은 뉘시의 사진들과 타이포그래퍼 기 레비마노의 디자인으로 꾸며져 있다. 레비마노는 미니멀하면서도 노련한 감성으로 단어와 이미지를 결합했다. 책 제목인 '파실Facile'은 '쉬운'이라는 뜻이지만 이는 이 책을 만든 과정과는 전혀 어울리지 않는다. 표지 이미지는 금속 글자가 강철판 위에 거친 그림자를 드리우고 있는 사진으로, 이는 쉬움을 나타내는 어떤 것과도 모순된다.

책에 실린 누드 이미지들은 초현실주의 스타일을 따라 거칩게 잘려져 이미지의 대상을 '낯설게 만들고' 뉘시의 여성스러운 곡선을 추상적 형태로 변형시킨다. 솔라리제이션(*필름을 과다 노출하여 사진 한 장에 네거티브와 포지티브가 공존하거나 피사체 주위에 검은 윤곽이 나타나게 만드는 표현 기법)을 사용한 이미지도 있고 과다 노출되거나 실루엣으로 표현되거나 혹은 서로 겹쳐지는 이미지도 있다. 흑과 백, 포지티브와 네거티브 이미지가 공존하는 디자인은 엘뤼아르의 시들이 존재만큼이나 부재에 관한 것임을 암시한다. 한 펼침면에서는 양 페이지에 걸쳐 골반 부분이 알몸으로 드러나 있다. 다른 페이지에서는 검게 표현된 몸통이 영묘한 느낌의 몸통과 교차되어 있으며 그 옆 페이지에 아무렇게나 놓인 장갑 두 개는 에로틱한 분위기를 만든다. 매 페이지마다 뉘시가 나른한 그림자국을 펼치는 듯하다.

초현실주의자들에게 여성의 신체는 반드시 탐구해야 할 대상이었으며 여성의 표현은 무의식의 가장 깊은 부분을 조사할 수 있는 기회였다. 섬세한 용모, 유연한 몸매 그리고 님프 같은 자태를 가진 뉘시는 많은 예술가들의 사랑을 받는 모델이었다. 피카소는 1930년대 중반 뉘시를 모델로 많은 초상화를 그렸고 리 밀러Lee Miller와 도라 마르Dora Maar 같은 여성 사진가들도 그녀에게서 영감을 얻었다. 만 레이는 그중 가장 세심한 숭배자였으며 엘뤼아르가 『쉬운 일』을 쓰게 만든 것도 만 레이가 1935년 찍은 뉘시의 누드 사진들이었다. 단 열두 장의 사진이 실린 이 작은 책은 프랑스 포토 북의 상징이다.

452쪽

모든 길은 스위스로 통한다
All Roads Lead to Switzerland
포스터
헤르베르트 마터Herbert Matter(1907–1984)

헤르베르트 마터는 1934년부터 1935년까지 스위스 휴양지들인 폰트레지나, 엥겔베르크, 인터라켄을 위한 홍보 포스터, 팸플릿, 잡지 표지 시리즈를 디자인했다. 스위스 정부 관광 사무소(SNTO/SVZ)를 대신해 만든 이 작품들은 20세기의 가장 유명한 그래픽 디자인으로 꼽힌다.

당시 등장한 관광 포스터들 중 가장 대담하고 획기적인 디자인으로 평가받는 〈모든 길은 스위스로 통한다〉는 네 개의 주요 요소로 구성된 비교적 간결한 작품이다. 푸른 하늘과 대비되는 하얀 돌더호른 산, 구불구불한 산길의 어두컴컴한 이미지, 포스터 공간의 3분의 2를 차지하는 도로의 역동적인 모습, 마지막으로 산길의 경사도에 맞춰 비스듬하게 배치된 반투명한 빨간색 제목이 그것이다. 이 몽타주는 즉각적인 효과를 발휘한다. 처음에는 제목에 눈길이 가지만 곧이어 흥미진진한 여행이 시작됨을 암시하는 도로에 관심이 쏠리게 된다. 타이어 자국이 만들어 낸 움직임의 인상이 도로의 궤적을 더 강조하고, 보는 이는 마치 포스터가 제안하는 목적지와 가상의 대화를 나누는 듯한 느낌을 받게 된다.

마터가 스위스 정부 관광 사무소를 위해 만든 포스터들은 스위스인은 물론 유럽 전체를 대상으로 한 것이었다. 따라서 각각의 작품을 체코어부터 영어까지 다양한 언어의 제목으로 재현했고 외국 대중들이 쉽게 이해할 수 있도록 상징과 이미지를 사용해야 했다. 다른 스위스 포스터 디자이너들과 마찬가지로 마터 역시 산악 풍경과 문화를 포스터 안에 녹여내야 했는데, 이러한 주제를 포함하면서도 시선을 끄는 현대적인 그래픽 장치들을 사용한 점은 마터의 훌륭한 기술을 보여 주는 증거다. 서체, 이미지, 색상의 뛰어난 조화를 보여 주는 이 디자인은 큰 성공을 거두었고 마터는 다른 많은 작품들에서 이 포스터의 중심 테마를 반복 사용했다.

BRAUN

251쪽

브라운
Braun
로고
작가 미상

브라운 워드마크는 모든 글자에 동일한 선 두께와 모서리 반경을 사용했다. 이 독특하고 기하학적인 디자인은 바우하우스 철학에 뿌리를 둔 것이다. 막스 브라운Max Braun이 전자 회사를 설립한 것은 1921년이지만 우리에게 친숙한 디자인, 즉 'A'자가 도드라진 구축주의 스타일 로고타이프가 등장한 것은 1935년이 되어서였다. 간혹 브라운이 로고를 디자인한 것으로 여겨지지만 실제로 누가 디자인했는지는 확실하지 않다.

1951년 브라운이 사망한 후 그의 두 아들 아르투르Artur와 에르빈Erwin이 회사를 물려받았다. 이들은 양차 대전 사이에 탄생한 모더니즘을 더욱 강력히 지지하고 나치 독일이 선호한 낭만주의를 거부했다. 이러한 변화는 브라운 디자인의 고전적인 형태 그리고 향후 30년간 회사의 방향을 정립할 제품을 만드는 데 필요한 환경을 조성해 주었다. 1952년 약간의 수정을 거친 로고가 도입되었다. 새 로고는 바우하우스를 본떠 설립된 울름 조형 대학에서 디자인한 새로운 라디오 제품군과 함께 1955년 뒤셀도르프 전파 박람회에 등장했다.

로고타이프로 구현된 기능주의 디자인 철학과 미학은 이후 울름 조형 대학의 권위자들인 프리츠 아이흘러Fritz Eichler 박사와 디터 람스Dieter Rams가 디자인하는 브라운 사의 모든 제품에 적용되었다. 브라운 사에 있어 디자인이란 나중에 생각나면 덧붙이는 것이 아니라 기술 및 생산 과정에 필수적인 요소였다. 이러한 접근 방식은 애플의 조너선 아이브Jonathan Ive를 비롯한 모든 세대의 제품 디자이너들에게 영향을 주었다. 브라운 로고타이프는 기능주의 디자인 정신을 완벽히 반영했다. 제품에 로고를 넣을 때에도 신중을 기해, 제품 중앙에 눈에 띄게 자리하면서도 튀지 않았다.

브라운은 2007년 독일 브랜드 어워드에서 '세기의 브랜드'로 선정되었다. 로고타이프는 탄생 이래 약간의 변화만 거쳤을 뿐이고 여전히 브랜드 명성에 빛을 더하고 있다. 1962년 한스 구겔로트Hans Gugelot가 로고를 은색과 검은색으로 다시 디자인했고 1998년 로고는 좀 더 밝은 느낌으로 변신했다. 브라운 로고타이프의 매끈한 기하학적 디자인은 브라운 사의 역사와 기능적 디자인의 가치를 담고 있다.

291쪽

펭귄북스

Penguin Books

도서 표지

에드워드 영Edward Young(1913-2003)

펭귄북스의 놀랄 만큼 단순한 가로 3단 줄무늬 표지는 에드워드 영이 디자인한 것이다. 당시 영은 불과 스물한 살의 하급 사무원이었다. 펭귄북스의 표지 디자인은 대중 시장에 책을 판매하고 소개하는 완전히 새로운 방식이었다. 이 표지는 책에 신선하고 현대적인 느낌을 부여했으며 새로운 구매 고객을 끌어들이는 등 엄청난 효과를 낳았다.

펭귄 출판사는 앨런 레인Allen Lane 그리고 그의 형제 리처드와 존이 1935년에 설립했다. 당시 셋은 모두 보들리 헤드The Bodley Head 출판사의 임원이었고 이 모험적인 사업에 자금을 투자했다. 첫 번째 도서들은 기존 문학 작품들을 재발행한 것들로 6펜스(현재의 2.5펜스 가치)의 저렴한 책값을 유지하기 위해 각 17,500부씩 찍었다. 표지의 3단 줄무늬 중에서 상·하단에는 장르별로 정한 색을 넣었다. 소설은 오렌지색, 범죄물은 녹색, 전기물은 짙은 청색, 여행 및 모험물은 선홍색, 희곡은 빨간색이었다. 가운데 단에는 흰 배경에 검은색 길 산스 세리프체로 작가명과 제목을 넣었다. 이는 당시 대부분의 책들이 표지로 택하던 공상적인 삽화 디자인에 대한 반발이었다. 상단에는 장식적인 윤곽선 안에 보도니 울트라 볼드체로 쓴 'Penguin Books'가 들어갔고 하단에는 에드워드 영이 그린 펭귄 로고가 들어갔다. 이 디자인은 1932년 독일에서 등장한 알바트로스 시리즈를 부분적으로 참고했는데, 이 시리즈의 간결한 타이포그래피와 색상 구분은 한스 마르더슈타이크Hans Mardersteig가 디자인한 것이다. 펭귄 출판사는 또한 중세부터 인쇄업자, 출판업자, 도서 디자이너가 선호해 온 황금 비율 직사각형(18.1×11.1cm)을 판형으로 택했다.

3단 줄무늬 디자인은 약간의 변화를 거치며 15년간 펭귄의 메인 시리즈에 사용되었다. 펠리컨 셰익스피어와 스페셜 시리즈에는 다른 줄무늬가 적용되고 킹, 퍼핀, 클래식 등의 임프린트에는 또 다른 디자인이 적용되었다. 줄무늬 디자인은 펭귄 출판사와 동의어로 여겨졌다. 얀 치홀트가 1947-1949년에 펭귄 사의 출판물을 재디자인할 때에도 메인 시리즈의 3단 줄무늬 구조는 유지하면서 타이포그래피 요소들을 수정했다. 영의 디자인은 표지에 일러스트레이션이 들어가고 세로 3단 줄무늬가 도입될 때까지 계속 사용되었다.

236쪽

아드리아놀-에멀전

Adrianol-Emulsion

광고

헤르베르트 바이어Herbert Bayer(1900-1985)

헤르베르트 바이어가 디자인한 아드리아놀-에멀전 점비약(*콧속 질환 치료제) 광고는 20세기 초 그래픽 디자이너들에게 가장 강력한 도구였던 포토몽타주를 사용함으로써 초현실주의를 함축한 강렬한 이미지를 만들어 낸다. 연관성 없는 물체와 주제를 나란히 놓아 서로 다른 시대와 분야에 속한 의미들을 그러모으고, 이를 통해 텍스트나 광고 문구 없이 이미지에만 의존하여 메시지를 전달한다.

바이어는 바우하우스에서 학생으로서 그리고 나중에는 타이포그래피 및 그래픽 디자인 공방의 수장으로서 획기적인 타이포그래피 작업물들을 만들었다. 그러나 1928년 바우하우스를 떠나 광고에 관심을 돌리면서 베를린의 광고 회사 돌란트 스튜디오의 아트 디렉터가 되었다. 바이어가 포토몽타주 기법을 상업 디자인에 활용하기 시작한 것이 바로 이 시기였다. 〈아드리아놀-에멀전〉 포스터에서 바이어는 포토몽타주를 이용하여 크기와 원근감에 급격한 변화를 주고 이들을 인상적으로 병치함으로써 의미와 내용을 나타내는 방법을 보여 준다. 광고에 사용된 이미지는 '프락시텔레스의 헤르메스 상'이다. 바이어는 이러한 종류의 고대 그리스 조각을 자주 활용했다. 이 이미지는 아름다움과 건강에 대한 전통적 패러다임을 떠올리게 한다. 그러나 머리 부분의 색채 배합은 섬뜩한 느낌을 주며, 내부가 노출되어 부비강을 따라 흐르는 약의 경로까지 드러낸다. 여성의 우아한 손동작은 예술품이 아닌 실물을 그대로 그린 것인데, 자갈이 깔린 도로 이미지를 배경으로 뒤쪽에 있는 독특한 병 모양과 대조를 이룬다. 이는 일상의 활동을 묘하고 이국적인 드라마로 변모시킨다. 현실의 다양한 모습을 혼합한 이 포스터는 인문학과 과학을 한데 어우러지게 하고 예술과 기술의 융합이라는 바우하우스의 목표를 반영한다.

바이어는 1938년 미국으로 이주하여 하퍼스 바자, CCA, 애틀랜틱 리치필드 석유 회사 등을 위한 그래픽 디자인 작업을 계속 해 나갔으며 건축과 환경 디자인에도 참여했다. 바이어는 수많은 포스터를 디자인했지만 〈아드리아놀-에멀전〉 포스터만큼 시적 효과를 풍부하게 담아낸 작품은 없다.

380쪽

국제 그림 언어
International Picture Language
정보 디자인
오토 노이라트Otto Neurath(1882-1945)

"모든 새로운 그림은 하나의 진보다." 오스트리아 빈 출신의 사회 과학자 오토 노이라트는 자신이 만든 새로운 그림 문자에 대한 지침서 「국제 그림 언어: 아이소타이프의 첫 번째 규칙들」에서 이렇게 말했다. 노이라트는 유럽의 상업과 정치가 다국어로 이루어지던 양차 세계대전 사이에 아이소타이프Isotype를 고안하고 이를 장려했다. 아이소타이프는 국제 그림 글자 교육 기구의 약어로, 노이라트의 부인 마리 라이데마이스터Marie Reidemeister가 만든 표현이다. 국제 의사소통을 돕기 위해 개발한 교육학적 방법인 아이소타이프는 전 세계 그래픽의 표준화를 선도했다.

1936년 영국에서 발간되고 두 가지 색상으로 인쇄된 「국제 그림 언어」는 늘어나는 그림 문자들을 관리하기 위한 이론과 방법을 제시했다. 책에 실린 삽화들은 주로 게르트 아른츠Gerd Arntz가 그렸는데 그의 간결하고 기능적인 그래픽 접근법은 바우하우스 장식 예술·타이포그래피 공방 및 신 타이포그래피의 접근 방식과 유사하다. 그림은 이해하기 쉽게 그려졌으며 일관성이 있었다. 하나의 기호는 문맥과 상관없이 언제나 동일한 의미를 지니고, 그래픽 단위가 늘어나는 것은 크기가 아닌 양의 변화를 뜻했다. 수, 색, 배열 등을 솜씨 있게 다루어 보다 복합적이고 보편적인 그림 문법을 만들었다.

노이라트는 그림 문자들이 일관성을 유지하도록 그 체계를 고안하고 보급하고 규제할 전문가 집단이 필요하다고 보고, 국제 시각 교육 홍보 재단을 설립했다. 노이라트는 아이소타이프가 자립적인 언어가 아니라 '도와주는 언어'로서 글쓰기를 보완하는 것이라고 강조했다. 사람을 남성으로 묘사한 점 등 문화적 편견이 드러나긴 하지만 아이소타이프는 평등주의 그리고 다른 문화 간의 의사소통을 추구했다.

노이라트의 부인이자 협력자인 마리는 노이라트가 사망한 후에도 "누구도 아이소타이프만큼 즉각적으로 이해할 수 있는 쉬운 통계 자료를 만들지 못했다"는 확신을 가지고 계속해서 아이소타이프를 장려했다. 마리는 노이라트의 아이소타이프와 현대의 그림 어휘 간에 연결 고리를 만들어 주었다.

17쪽

라이프
LIFE
잡지 및 신문
작가 다수

미국 주간 뉴스 잡지들 중 이미지와 텍스트에 동등한 공간을 할당하고 사진에 역점을 둔 것은 「라이프」가 최초였다. 「베를린 화보 신문」 같은 독일 포토저널리즘 출판물들로부터 많은 영향을 받은 「라이프」는 1923년 「타임」, 1930년 「포춘」을 탄생시킨 헨리 루스가 발행, 편집했다.

원래의 「라이프」 잡지는 1883년부터 발행되어 오다 1936년 헨리 루스의 타임 사에 인수되었다. 1936년 11월 23일 발행된 루스의 첫 「라이프」에는 50페이지 분량의 사진과 간단한 캡션이 들어 있었다. 한 부당 10센트에 판매해 재정적으로는 손실이었다. 표지는 마거릿 버크화이트Margaret Bourke-White가 촬영한 포트펙 댐 사진이 장식했고 표지 왼쪽 상단에는 강렬한 붉은색 직사각형 안에 흰색 산세리프 대문자로 잡지 제목이 들어갔다. 1938년 4월 11일 발간된 호는 출산의 전 과정을 담은 상영 금지 영화 〈아기의 탄생〉에 대한 5페이지짜리 기사를 실었다. 이는 논란을 불러일으켰지만 덕분에 잡지는 초기의 재정적 어려움에서 벗어날 수 있었다.

「라이프」는 노르망디 상륙 작전을 기록한 로버트 카파Robert Capa를 비롯해 제2차 세계대전을 취재한 수많은 보도 사진가들의 작품을 실었다. 이들의 보도는 매우 성공적이어서 적국에서도 선전 활동에 레이아웃과 사진을 강조하는 「라이프」의 특징을 모방했다. 루스는 표지를 위해 저명한 사진작가들과 예술가들을 고용했다. 가장 유명한 표지 이미지는 알프레드 아이젠슈테트Alfred Eisenstaedt가 찍은 사진으로, 대일 전승 기념일에 뉴욕 타임스 스퀘어에서 간호사와 해군 수병이 키스하는 장면이다. 「라이프」는 연극 및 영화 리뷰를 싣기 시작하면서 신호등처럼 색깔을 달리하는 방식을 도입하는데 호평은 녹색, 혹평은 빨간색, 호평과 혹평이 섞인 리뷰는 노란색 표시로 구분했다. 빨간색과 흰색으로 된 제호가 바뀌었던 적은 1963년 11월과 12월, 암살된 케네디 대통령을 추모하기 위해 검은 바탕에 흰 글씨를 넣었을 때뿐이었다.

「라이프」의 영향으로 「룩Look」, 「포커스Focus」, 「픽Pic」과 같은 많은 사진 잡지들이 탄생했으나 이들은 모두 1960년대에 텔레비전에 밀려나고 말았다. 1972년 「라이프」는 주간 발행을 중단했고 이후 연 2회 발간되다 1978년 월간지로 재등장했다.

198쪽
반 고흐
Van Gogh
서적
벨라 호로비츠Béla Horovitz(1898–1955)

1936년 네덜란드 예술가 빈센트 반 고흐의 작품집을 『반 고흐』라는 간결한 제목으로 출판한 것은 파이돈 출판사Phaidon Press의 역사에 중요한 순간이었다. 파이돈 설립자인 벨라 호로비츠와 루트비히 골트샤이더Ludwig Goldscheider는 각각 제작 과정과 작품 선정을 맡아 이 큰 판형의 책을 출판하는 데 힘을 보탰다. 『반 고흐』의 성공은 이후 예술 서적들의 인기에 크게 기여했다.

이 책이 나오기 전까지 파이돈의 책들은 인쇄 종이를 세 번 접어 열여섯 페이지를 구성하는 방식으로 만들어졌다. 호로비츠는 인쇄기를 연구하여 페이지 크기를 가장 크게 만들 수 있는 판형을 정했고 『반 고흐』의 경우 세 번 접던 종이를 두 번 접어 보다 큰 크기의 여덟 페이지가 나오게 되었다.

『반 고흐』는 당시로서는 상당한 크기인 27×36cm에 리넨으로 감� 하드커버 덕에 튼튼한 느낌을 준다. 내지에 굵은 산세리프체를 사용하여 깔끔하고 명확하며 현대적인 바우하우스 미학을 담고 있다. 모노톤 이미지는 그라비어 인쇄로 찍었는데, 이는 세부 묘사를 정확히 표현하는 이미지를 만들 수 있어 작품 복제에 적합했다. 컬러 이미지는 팁인(*출판물에 끼워 넣어 붙이는 낱장 삽입물) 형태로 책에 부착되었다. 이 책이 좋은 품질을 갖게 된 이유 중 하나는 호로비츠가 인쇄사들과 맺은 친밀한 관계였다. 호로비츠가 인쇄 기술에 대해 열정을 가지고 인쇄 기계 작업자들과 긴밀하게 협력한 덕분에 훌륭한 결과가 나올 수 있었다.

책을 대형 판형으로 만들고 도판을 풍부하게 넣자는 아이디어를 가장 먼저 떠올린 사람이 벨라 호로비츠는 아니었다. 그러나 적어도 그는, 많은 부수를 찍는 위험을 감수하고 합리적인 가격을 책정한다면 이러한 종류의 책도 인기를 끌 수 있다고 생각했다. 이 도박은 통했다. 『반 고흐』가 출간된 지 하루 이틀 만에 호로비츠가 재고를 확인하러 빈의 인쇄소들을 방문했을 때 업무에 지친 인쇄소 직원들은 5만 5천 부가 모두 팔려 출고되었다고 말했다. 1936년 한 해 동안 세 판을 더 찍었다.

파이돈은 원래 문화사 발간을 목표로 시작한 출판사였으나 『반 고흐』를 출간하면서 선도적인 예술 서적 출판사로 자리 잡았다.

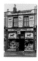

186쪽
스프래츠
Spratt's
로고
맥스 필드부시Max Field–Bush(연도 미상)

꼬리를 흔드는 스코티시테리어 모양의 레터폼 마크(*브랜드명을 구성하는 단어 중 하나 혹은 그 이상의 철자·이니셜을 활용해 디자인한 브랜드 마크)는 20세기 초반 강아지 사료 제조업체 '스프래츠'의 이름을 대중의 마음에 확실하게 새기며 성공적인 디자인 공식을 만들었다. 스프래츠의 이 트레이드마크는 성공적인 로고가 갖춰야 할 모든 것을 갖추고 있다. 재치 있고 매력적이며 기억에 남는다. 스프래츠는 이후 고양이 사료를 위한 유사한 로고를 만들었는데, 이 역시 'SPRATT'S' 철자를 고양이 모양으로 디자인한 것이다.

제1차 세계대전 이후 산업 생산이 발달하고 인구, 특히 중산층이 급증하면서 제조업자들은 사업을 번창시키고 고객의 관심을 끌 수 있는 새로운 방법을 모색했다. 시장 경쟁이 갈수록 치열해져 이제는 강력한 이미지와 슬로건을 이용해 제품을 상표화하고 기억에 남게 만들어야 했다. 1860년 스프래츠의 설립자 제임스 스프래트James Spratt가 피뢰침을 팔기 위해 신시내티를 떠나 영국에 도착했을 때, 그는 배에서 버린 비스킷을 놓고 부두에서 싸우는 개들을 보게 되었고 강아지용 비스킷을 만드는 사업을 하기로 결정했다. 이후 사업이 번창하면서 쉽게 알아볼 수 있는 브랜드 아이덴티티가 필요했고, 맥스 필드부시가 디자인한 로고가 이를 해결해 주었다.

스프래츠 로고는 자흐플라카트(상품 포스터)의 특징을 담고 있다. 이러한 스타일에서는 주제를 단순하고 명확하게 알리는 것이 가장 중요하기 때문에 석탄 한 개, 전구 한 개, 혹은 스파크 플러그 한 개만으로 포스터 전체를 구성하기도 했다. 1927년 발터 카흐Walter Kach는 《장식 없는 형태》 전시회를 위해 디자인한 포스터에서 글자를 망치와 펜치 모양으로 디자인하여 이 아이디어를 더욱 발전시켰다. 이와 유사하게 스프래츠의 상표는 글자와 이미지를 하나의 통일된 형태로 혼합했다. 스프래츠 로고는 1950년대에 스프래츠가 제너럴 밀스General Mills에 인수된 후 더 이상 사용되지 않았으나 스프래츠 로고가 그려진 에나멜 표지판은 여전히 많이 남아 있다.

85쪽

런던 A to Z

London A to Z

서적

필리스 피어솔Phyllis Pearsall(1906~1996)

런던에서 살거나 일하거나 혹은 런던을 방문한 그 누구도 『런던 A to Z』 없이 지내기는 어려웠을 것이다. 『런던 A to Z』는 영국 수도를 구성하는 복잡한 도로, 막다른 골목, 샛길, 철도 노선, 운하, 공원 등을 꿰뚫고 있는 훌륭한 지도책이다.

예술가 필리스 피어솔이 고안한 『A to Z 런던 및 근교 지도와 가이드』는 1936년 처음 출간되었으며 20세기 초 정보 디자인의 매우 독창적인 사례로 평가받는다. 1935년 어느 날 피어솔은 20년 된 영국 지리원 지도를 가지고 런던 거리를 다니다가 길을 잃었다. 이후 그는 2만 3천 개에 달하는 런던 거리를 지도로 만들기로 하고 하루 열여덟 시간씩 일하면서 4,828킬로미터를 걸었다.

한 장에 전체를 담기에는 런던이 너무 방대했기 때문에 피어솔은 런던을 여러 개의 구역으로 나눈 후, 각 구역을 코드로 표시하고 인덱스를 달았다. 각 구역을 그리고 표시한 후에는 지도와 인덱스에 오류, 부정확, 혹은 누락이 있는지 세심하게 확인해야 했다. 지도책에 시각적 정체성을 심기 위하여 피어솔이 택한 서체는 길 산스였다. 당시 가장 생동감 있고 혁신적인 타이포그래피로 여겨지던 길 산스체는 지도책에 보다 현대적인 영국 분위기를 부여했다. 'A to Z'라는 제목은 이 책의 필수 요소인 '인덱스'에서 영감을 얻은 것이다. 처음 책이 완성되었을 때는 출판업계로부터 관심을 받지 못하여 피어솔은 직접 이 책을 출판해 1만 부를 인쇄했다. 그리고 W. H. 스미스W. H. Smith 서점을 설득해 판매 후 재고를 인수한다는 조건으로 250부를 납품했다. 피어솔의 지도책은 대성공을 거두었다.

오늘날 『런던 A to Z』는 CD로 구입할 수 있는데 검색 가능한 인덱스에 9만 개 이상의 도로와 명소가 담겨 있다. 휴대 전화용 A to Z 위성 내비게이션과 지도도 이용할 수 있다. 『런던 A to Z』는 이러한 지속적인 혁신을 통해 피어솔의 통찰력과 투지를 입증하고 있다. 피어솔의 지도책은 현대 정보 디자인의 모델이 되어 영국 모든 도시와 마을의 지도를 만드는 데 사용되어 왔으며 세계 각국에서 모방되어 왔다. 친숙한 이름이 된 『A to Z』는 도시인들의 일상생활에 실제로 필요한 것들을 다루는 안내서다.

311쪽

입체파와 추상 미술

Cubism and Abstract Art

도서 표지

알프레드 H. 바 주니어Alfred H. Barr, Jr.(1902~1981)

《입체파와 추상 미술》 전시회는 뉴욕 현대 미술관(MoMA)에서 처음 열린 후 미국 여러 도시들을 순회했다. 전시회 카탈로그의 표지는 다양한 예술 운동들 간의 관계를 간단히 설명하는 역할을 했으며 첫선을 보인 후부터 호평과 논의의 대상이 되어 왔다. 이 표지를 디자인한 알프레드 바는 프린스턴과 하버드 대학교에서 미술사를 공부했고 1926년 웰즐리 대학에서 20세기 미술을 가르쳤다. 20세기 미술 학부 과정을 강의한 사람은 바가 최초였다. 1929년 바는 뉴욕 현대 미술관 관장이 되었고, 이후 10년 동안 반 고흐와 피카소 등에 관한 영향력 있는 전시회들을 조직했다. 그는 1967년 뉴욕 현대 미술관을 떠날 때까지, 현대 미술이 미술사에서 인정받는 예술 분야로 자리 잡는 데 기여했다.

이 디자인에서 바는 색상, 서체, 그리고 선을 이용하여 20세기 초의 예술 경향을 설명한다. 서체는 바우하우스 영향을 받은 기하학적 산세리프인 푸투라다. 서양 미술 운동의 이름은 검은색으로 표현한 반면 아시아·아프리카 예술은 빨간색으로 표시하여 보완적인 역할을 했음을 강조한다. 과학 다이어그램을 떠올리게 하는 이 디자인은 문화 유물을 관람하는 장소로서는 물론이고 미술사를 발굴하고 분석하는 학술 기관으로서 미술관이 가진 견해를 보여 준다. 바의 디자인은 특정 분야만을 다루고 문맥이 부족하며 개별 예술가들을 언급하지 않았다는 비판을 받았다. 그러나 도표가 단순하다는 점 그리고 새로 설립된 박물관의 시각적 선언으로 작용한다는 점에서 호평을 받았다. 에드워드 터프트Edward Tufte는 그의 저서 『아름다운 징후Beautiful Evidence』에서 이 디자인을 분석하면서 색상, 크기, 서체를 칭찬했다. 그러나 예를 들어 양방향 화살표와 같이, 동시에 상호 영향을 미친 부분을 나타낼 수 있는 요소가 부족하다는 비판을 제기했다.

바의 다이어그램은 체계적 방식과는 거리가 멀다. 그러나 풍부하고 중요하며 복잡한 주제인 현대 미술을 흥미롭고 설득력 있는 일러스트레이션으로 풀어냈다. 시간이 흘러 그가 약술한 관계들을 뒷받침할 내용들이 점차 많아지면서 이 다이어그램을 이해하기도 쉬워졌다. 당시 바의 디자인은 많은 사람들이 낯설게 느끼는 문화적 현상을 참신하게 바라보는 방법을 제공했다.

293쪽

타이포그래피
Typography
잡지 및 신문
로버트 할링Robert Harling(1910–2008)

『타이포그래피』는 편집과 시각적인 면에서 당시 타이포그래피에 관한 영국 잡지들 중 단연 최고였다. 잡지는 대중문화와 고급문화의 접합점을 탐구했다. 또 타이포그래피 발전을 다루고 타이포그래피 역사에 관한 색다른 기사들을 실어 그래픽 산업에 중요한 공헌을 했다. 잡지의 목적은 신문 페이지, 교통 시간표, 차 라벨 등 일상 용품들에 쓰인 타이포그래피와 함께 전통적·현대적 서체 디자인을 보다 진지하게 보여 주는 것이었다. 삽입 광고, 접어 넣는 페이지, 장식적 색지와 같은 혁신적인 특징들도 담고 있었다.

작가 겸 아트 디렉터 로버트 할링이 『타이포그래피』 편집과 디자인을 총괄했다. 프랜시스 메이넬, 에릭 길, 얀 치홀트와 같은 유명 인사들이 글자 견본과 디자이너, 서체 제작과 조판, 서적과 일회성 인쇄물에 대한 비판적 리뷰와 기사를 썼다. 표지는 잡지가 다룬 내용을 그대로 반영했으며 단순한 기하학 형태와 고전적 서체를 나란히 넣은 디자인이었다. 『타이포그래피』는 흑백 또는 두 가지 색으로 인쇄되었으며 가라몬드, 플랑탱, 바스커빌, 임프린트, 모던 등 모노타이프 사의 다양한 서체들을 사용했다. 또 텍스트와 조화를 이루는 다양한 이미지들을 세심하게 실었다. 중형 판형에 48페이지로 구성해 기능적이고 쉽게 손이 가도록 만들었다. 당시로서는 신기술인 플라스틱 링 제본을 적용하여 책을 평평하게 펼칠 수 있었으며 동시에 전단, 구독 갱신 양식, 삽입지 등이 책의 본문과 결합될 수 있었다. 인쇄 부수가 2천 부를 넘은 적은 없지만 빼어난 디자인과 글 덕분에 충실한 독자층을 확보할 수 있었다.

『타이포그래피』가 불과 여덟 호를 출간하고 나서 제2차 세계 대전이 일어나고 잡지는 갑자기 폐간을 맞았다. 전쟁이 끝난 후 편집자들은 『타이포그래피』와 비슷한 스타일과 내용으로 두 개의 잡지, 『알파벳 앤드 이미지』(1946–1948)와 『이미지』(1949–1952)를 발간했다.

A,	B,	C,	D,	E,	F,	G,
H,	I,	J,	K,	L,	M,	N,
O,	P,	Q,	R,	S,	T,	U,
V,	W,	X,	Y,	Z,		

1234567890
1234567890

325쪽

페뇨
Peignot
서체
A. M. 카상드르A. M. Cassandre(1901–1968)

우아함과 융통성으로 사랑받는 페뇨는 1930–1940년대에 가장 인기 있는 서체 디자인이었으며 새로운 시대의 상징이었다. 독특한 산세리프체로 굵고 가는 획의 차이가 분명하며, 소문자에도 대문자 알파벳 모양을 적용한 기발함으로 유명하다.

페뇨가 가진 정신적 근원 두 가지는 바우하우스 그리고 중세다. 1920년대에는 독일의 실험적 타이포그래피로 인해 파울 레너의 푸투라(1927)와 헤르베르트 바이어의 유니버설(1925) 같은 산세리프 서체들이 디자인을 선도하게 되었다. 이들과 견줄 만한 대담하고 독창적인 산세리프체를 만들기 위해 많은 시도와 실패를 겪은 끝에 카상드르는 생각지 못한 곳에서 영감을 얻었다. 바로 중세 반splatext 글씨체로, 대문자와 소문자를 혼합하고 둥근 형태의 글자에 길게 뻗은 어센더·디센더를 결합한 디자인이었다. 카상드르는 포스터 디자인에 기여한 공로로 널리 알려져 있지만 그가 페뇨 서체에 이름을 붙인 사실은 거의 알려져 있지 않다. 샤를 페뇨는 파리 드베르니 & 페뇨 활자 주조소의 설립자였으며 헤르베르트 마터, 알렉세이 브로도비치, 샤를 루포, 카상드르 같은 당대의 선도적 유럽 디자이너들을 고용할 만큼 선견지명이 있는 사람이었다. 페뇨는 단순히 활자 사업을 성공적으로 이끈 경영자였을 뿐 아니라 50년 넘게 프랑스 타이포그래피를 구현한 인물이었으며, 스타일의 권위자, 용기 있는 실험자, 그리고 모험적인 출판업자로 평가받았다.

페뇨는 1937년 파리 세계 박람회의 공식 서체로 화려하게 출발했다. 한 제조업자가 페뇨 서체로 판지 스텐실을 만들었고 이는 박람회 부스들의 벽을 꾸미는 데 사용되었다. 폴 발레리가 샤이오 궁 외벽에 자신의 시구를 새길 서체로 선택한 것도 페뇨였다. 페뇨는 디자이너들과 소비자들에게서 열렬한 반응을 얻어 많은 잡지와 광고에 사용되었다. 양차 대전 사이의 파리 모더니즘 스타일을 보여 주는 서체이지만 1960년대까지도 그 매력을 유지하면서 미국과 유럽의 아르 데코 부활에 영감을 주었다.

214쪽

농촌 전력화 사업청

Rural Electrification Administration

포스터

레스터 비얼Lester Beall(1903~1969)

287쪽

우유 옷의 시

Il Poema del Vestito di Latte

서적

브루노 무나리Bruno Munari(1907~1998)

레스터 비얼이 농촌 전력화 사업청(REA)을 위해 디자인한 포스터들은 공공 서비스에 적용된 아방가르드 디자인을 보여 주는 뛰어난 사례다. REA 프로그램은 농촌 지역의 서비스와 생활 수준을 향상하기 위해 미국 농무부가 공익 기업체들과 협력해 설립한 프로그램이었다. 1929년 주식 시장 대폭락의 여파로 어려워진 경제를 타개하기 위한 부양책이기도 했다.

101×76cm 크기의 커다란 〈REA〉 포스터는 REA 업무의 정보 플랫폼 역할을 했다. 세 번 진행된 포스터 캠페인들 중 첫 번째인 이 포스터 시리즈에서 비얼은 검은색과 원색 등 네 가지 색상을 평면 블록 디자인에 적용했다. 그리고 이를 화살표, 제한된 수의 단어, 기본 형태로 표현된 물체 등 단순한 그래픽 모티브와 결합했다. 이러한 접근법은 문맹이 많은 대중들을 대상으로 영향력을 높이고 커뮤니케이션을 강화하기 위한 것이었다. 예를 들어, 〈라디오〉 포스터는 화살표를 이용해 보는 이의 시선을 포스터 중앙에 있는 집으로 유도하여 시골 가정에 무선 통신이 전달됨을 강조한다. 〈팜 워크Farm Work〉와 〈워시 데이Wash Day〉 포스터에서는 기계가 실루엣으로 간략히 표현되었다. 비얼은 의도적으로 초보적인 구성을 택하고 추상적인 모더니즘 언어에 일부 의존했다. 비얼의 디자인은 그래픽 디자인을 대중화하고 가장 혜택받지 못하는 국민들이 시각 커뮤니케이션을 접할 수 있게 만들었으며 또한 사람들의 일상에 직접 영향을 미치는 문제들에 대한 정보를 제공하는 데 중요한 역할을 했다. 이후 두 번의 포스터 시리즈에서는 자연주의적 이미지와 추상적 요소를 결합한 다른 스타일을 사용했으며 이들은 1939년과 1941년에 출판되었다.

대부분의 기술을 독학으로 익혔음에도 비얼은 많은 경력을 쌓았다. 특히 미국 우체국, 이스트먼 코닥 그리고 미국 적십자 등의 기업 디자인 분야에서였다. 비얼은 〈REA〉 포스터를 제작한 해인 1937년 뉴욕 현대 미술관에서 열린 자신의 작품 전시회에서 재능을 인정받았다.

'우유 옷의 시'는 이탈리아 섬유 회사 스니아 비스코사Snia Viscosa의 브로슈어에 붙은 독특한 제목이다. 필리포 T. 마리네티가 쓴 시의 제목이기도 하다. 그러나 이 시는 마리네티의 급진적 개념인 '자유로운 말'로부터 나왔다기보다는 섬유 생산의 발전 덕에 탄생한 시로, 1935년 우유에 함유된 카세인 단백질로 만든 합성 모직 섬유인 라니탈이 발명된 것을 축하하는 내용이다. 브루노 무나리가 디자인한 스니아 비스코사 브로슈어는 모더니즘 그래픽의 많은 특징들을 지니고 있다.

무나리는 표지에서 비유적·추상적 형태와 선형 오버레이를 결합했다. 윤곽선으로 표현한 소의 머리와 직물 샘플을 함께 배치한 이 기묘한 디자인은 제목에서 나타나는 초현실주의적 특징을 정확히 표현했다. 엔리코 프람폴리니가 1933년 미래파 신문 「푸투리스모」를 위해 디자인한 표지를 흉내 낸 것이기도 하다. 표지 상단에 있는 항공 사진은 아마도 스니아 비스코사가 운영하는 이탈리아 내 16개 공장 중 하나일 것이다. 제목과 저자를 적은 명확한 산세리프 글자는 표지 위에서 이탈리아 상징색인 녹색·흰색·빨간색의 배합을 완성하는 동시에 전체 디자인의 명료성을 강화한다. 내부 펼침면들에서는 사진들을 겹치거나 이미지 위에 텍스트를 겹치거나 투명한 삽입물을 넣어 '투명'이라는 테마를 계속 이어간다.

무나리는 화가, 조각가, 사진작가, 디자이너, 영화제작자 그리고 작가로서 영향력을 미치고 논쟁의 중심이 되는 인물이었다. 그의 끊임없는 독창성과 추상적 형태에 대한 관심은 1930년대 〈쓸모없는 기계들〉과 같은 추상 조각 연작들로 이어졌다. 제2차 세계 대전 후 무나리는 디자인 스튜디오를 운영하면서 그래픽과 타이포그래피에서 급진적인 실험을 했다. 잡지 「템포Tempo」를 디자인하고 캄파리Campari와 올리베티Olivetti 같은 기업 고객을 위한 광고들도 제작했다.

295쪽

구축주의자들

Konstruktivisten

포스터

얀 치홀트Jan Tschichold(1902–1974)

275쪽

메르세데스-벤츠

Mercedes-Benz

로고

고틀리프 다임러Gottlieb Daimler(1834–1900)

쿤스트할레 바젤에서 열린 전시회 《구축주의자들》을 위해 얀 치홀트가 디자인한 포스터는 그가 신 타이포그래피와 구축주의 및 비대칭 타이포그래피 원리들을 가장 충실히 이행하던 시기를 반영한다. 치홀트는 포스터에서 고전적 비율을 사용해 대칭과 비대칭 사이의 조화로운 균형을 만들어 낸다.

　1923년 8월 치홀트는 바이마르에서 열린 《제1회 바우하우스 전시회》에서 헝가리 구축주의 디자이너 라슬로 모호이너지의 작품을 우연히 보고 뜻밖의 놀라움을 느꼈다. 얼마 후에는 네덜란드 그래픽 디자이너 핏 즈바르트와 러시아 구축주의자들인 엘 리시츠키 및 알렉산드르 로드첸코의 작품들을 만나게 되었고 곧 이들의 방식을 자신의 작품에 반영하기 시작했다. 《구축주의자들》 전시회 포스터를 위해 치홀트는 타이포그래피를 기본적인 형태들로 분해하고 글자를 수평축과 수직축에 맞춰 우아하게 배열했다. 또 비대칭 레이아웃과 여백 그리고 크기 변화를 통해 대비를 나타냈다. 포스터에 사용된 원, 가로선, 불릿(*여러 목록을 열거할 때 각 목록 앞에 붙이는 가운뎃점)은 치홀트가 포스터 전체와 미묘한 관계를 형성하는 기본적인 기하학 형태를 선호했음을 보여 준다.

　나치 독일은 구축주의 예술가들의 작품을 퇴폐 예술로 규정했고 1933년 3월 치홀트와 그의 부인을 체포했다. 이후 치홀트는 스위스로 이주했고 자신의 초기 안내서 『신 타이포그래피』(1928)의 원리에 대해 자세히 설명한 획기적인 저서 『타이포그래피 디자인』(1935)을 출간했다. 《구축주의자들》 전시회 포스터는 스위스로 이주한 지 4년 후 디자인한 것이다. 1938년 디자인한 《전문 사진작가》 전시회 포스터와 더불어 치홀트가 비대칭 타이포그래피를 사용한 마지막 포스터들 중 하나이다. 치홀트의 작품은 미래 세대, 특히 신 타이포그래피를 추종하고 산세리프 서체와 기하학 형태의 비대칭 배열을 함께 사용한 스위스의 선도적 디자이너들에게 지속적으로 영향을 미쳤다.

메르세데스의 세련되고 간결하며 우아한 별 모양 트레이드마크는 고품질 자동차 디자인·제조와 동의어가 되었다. 고급스러운 자가용이든 튼튼한 작업용 차량이든 이 로고가 붙으면 '톱클래스'임을 의미한다.

　전해지는 이야기에 따르면, 메르세데스-벤츠의 세 꼭지 별은 다임러 자동차 회사(DMG)의 창립자 고틀리프 다임러가 1980년대에 아내에게 보내는 엽서에 그려 넣은 표시에서 유래한다. 엽서에서 다임러는 자신이 지내고 있는 쾰른의 집 위치를 삼각별로 표시하고 이 별이 언젠가는 자신의 공장 위로 떠오를 것이라고 아내에게 말했다. 다임러가 세상을 떠난 지 얼마 지나지 않은 1901년, 그의 회사는 다임러 판매업자 에밀 옐리네크Emil Jellinek의 의뢰를 받은 자동차를 생산했고 옐리네크는 이 차에 자신의 딸 '메르세데스'의 이름을 붙였다. 몇 년 후, 다임러의 두 아들이자 DMG의 고위 임원이던 파울과 아돌프는 고틀리프가 그렸던 별을 상표로 사용하자고 제안했다. 세 개의 꼭지는 전 세계 육지, 바다, 공중에 제품을 보급하겠다는 야망을 담은 것이었다. 메르세데스 엠블럼은 1909년 자동차에 처음 등장했고 1910년 공식 등록되었다. 1916년 원형 테두리가 생겼고 1921년 보다 입체감 있게 수정되어 자동차 라디에이터 위에 부착되었다. 이후 몇 년에 걸쳐 조금씩 수정되다가 1926년 DMG와 벤츠 씨에Benz & Cie가 합병하면서 로고에 '메르세데스'와 '벤츠' 글자가 함께 들어갔고 두 이름은 벤츠의 상징이던 월계관 무늬로 연결되었다.

　1937년 메르세데스 엠블럼은 간소화되었다. 별의 굵기를 줄이고 장식이나 글자 없이 단순하고 가느다란 원으로 별을 감싼 본의 정수만 남긴 이 디자인은 시대를 초월한 고전으로 남아 있다. 1980년대에는 청소년들이 패션 소품으로 사용하기 위해 자주 훔치는 컬트 아이템(*일부 소수가 숭배에 가까울 만큼 열광적으로 추앙하는 물건)이 되어, 1987년부터는 차주들을 위해 여분의 별 로고를 제작해야 했다.

194쪽

생라파엘 캥키나
Saint-Raphaël Quinquina
광고
샤를 루포Charles Loupot(1892–1962)

495쪽

마치
Match
잡지 표지
작가 미상

샤를 루포는 프랑스 아페리티프(*식욕을 돋우기 위해 식사 전에 마시는 술)인 생라파엘을 위해 추상적인 포스터와 벽화를 그렸다. 이 그림이 프랑스의 모든 도시와 시골 거리에 붙은 모습은 1950년대 프랑스에서 익숙한 풍경이었다. 손 글씨 스타일로 굵게 쓴 제품명은 생라파엘St. Ra/파/엘 세 부분으로 나뉜 후 콜라주 기법을 통해 역동적인 패치워크로 탄생했다. 글자를 읽기는 어려웠지만 멀리서 봐도 생라파엘 로고임을 곧바로 알아볼 수 있었다.

이 양식화된 디자인은 오랜 진화를 거쳐 탄생한 것이다. 완벽주의자였던 루포는 1937년 생라파엘 로고타이프 작업을 시작했으며, 프랑스에서 주류 광고에 대한 법적 규제가 계속 바뀜에 따라 자신이 세상을 떠날 때까지 끊임없이 디자인을 개선했다. 1941년에서 1951년 사이에는 제품이 아닌 로고만 광고에 드러낼 수 있었고 이마저도 이미지의 작은 부분으로 한정되었다. 루포는 거의 금지나 다름없는 이러한 규제를 오히려 유리하게 이용하여, 브랜드 이름보다는 브랜드 정신을 알리는 데 집중했다. 제2차 세계대전 후에는 스위스의 젊은 그래픽 타이포그래퍼 베르너 해슐러Werner Häschler를 고용하여 어떤 배열 방식에서도 사용될 수 있는 모듈식 디자인을 구축했다.

루포의 뛰어난 디자인 뒤에는 생라파엘의 광고 책임자이자 통찰력 있는 인물인 막스 오지에Max Augier의 도움이 있었다. 그는 탁월한 디자인에 대한 확고한 지지자였으며 보는 이에게 거리감을 주지 않으면서도 혁신을 고취하는 방법을 알고 있었다. 1951년 이후 오지에는 루포가 생라파엘의 마스코트에 변화를 줄 수 있도록 허락했다. '트윈스'라 불린 이 마스코트는 1930년대부터 인기를 끌었는데, 검은 배경 위에 프랑스 웨이터 두 명의 옆모습을 그린 것이었다. 한 명은 마르고 다른 한 명은 통통한 모습이었다. 루포는 이 마스코트를 우아하고 재미있는 그림 문자로 바꾸었다. 원과 대각선 등을 이용해 웨이터들의 형태가 추상화되었지만 이들은 여전히 사랑스러웠으며 무심한 듯 웃음을 주는 프랑스적 유머 감각을 보여 주었다. 벽시계부터 아이스 버킷에 이르기까지, 빨간색과 흰색으로 된 '트윈스' 혹은 생라파엘의 추상적인 로고가 찍힌 보조 제품들은 오늘날 수집가들이 소중히 여기는 물건들이다.

1938년 신문사 사주 장 프루보스트Jean Prouvost가 창간한 『마치』는 제2차 세계대전 때 독일이 프랑스를 침략하면서 발간이 중단되었다. 헨리 루스의 유명한 잡지 『라이프』를 모방한 많은 잡지들 중에 가장 흥미를 자아내는 잡지였으며, 좀 더 오래 발행되었다면 영국의 『픽처 포스트Picture Post』와 같이 탁월한 포토저널리즘 잡지가 되었을지 모른다.

스포츠 잡지일 때부터 같은 이름을 유지한 『마치』에 대해 사람들이 가장 많이 기억하는 것은 표지에 붙어 있던 강렬한 빨간색 로고다. 동그라미 안에 제목을 넣으면 눈길을 끌 수 있는데도 실제로 이 디자인을 시도한 잡지는 『마치』 이전에도, 이후로도 거의 없었다. 『마치』가 창간된 1930년대 후반, 유명한 원형 엠블럼들은 대부분 빨간색이었다. 코카콜라 병뚜껑, 럭키 스트라이크Lucky Strike 담배 로고, 런던 지하철 상징 등은 모두 까다로운 디자인 문제를 타이포그래피로 해결했다. 『마치』의 접근법도 창의적이었다. 이름을 구성하는 다섯 글자 각각의 크기를 원 형태에 맞춰 크거나 작게 조절했다. 즉 가운데에 있는 대칭적 형태의 'T'를 제일 크게 넣고 나머지 글자들은 양끝으로 갈수록 작아지게 했다. 서체는 악치덴츠-그로테스크 콘덴스드(장체)로 적용했다.

프루보스트는 『마치』를 인수하여 『라이프』 잡지의 카피캣(*소비자에게 인기 있거나 잘 팔리는 제품을 모방해 만든 제품)으로 바꾸었다. 사실 『라이프』 초기 표지들의 상징이었던 흑백 사진, 역동적 구성, 빨간색 글씨의 고전적 조합은 원래 로드첸코가 1920년대에 『레프』 잡지 표지에 도입했던 특징이었다. 루스가 러시아 혁명의 그래픽 공식을 가져와 미국 보수 잡지에 사용한 것이다. 1949년 프루보스트는 『마치』를 『파리마치Paris-Match』라는 이름으로 부활시켰다. 『파리마치』는 여전히 발행되고 있으며 로고는 『라이프』의 트레이드마크와 동일한 빨간색 사각형이다.

265쪽

디렉션

Direction

잡지 표지

폴 랜드Paul Rand(1914–1996)

120쪽

폭스바겐

Volkswagen

로고

프란츠 라임스피스Franz Reimspiess(1900–1979)

폴 랜드가 디자인한 「디렉션」 잡지 표지들은 그가 젊은 천재에서 창의적 위력으로 성장했음을 보여 준다. 「디렉션」은 격월로 발행되던 반파시스트 문화 잡지로 마거리트 제이더 해리스Marguerite Tjader Harris가 출판, 편집했다. 해리스는 당시 「어패럴 아츠Apparel Arts」와 「에스콰이어Esquire」의 아트 디렉터로 일하던 랜드를 적극적으로 영입했다. 넉넉하지 않은 자금 때문에 해리스가 랜드에게 보상으로 줄 수 있었던 것은 마음껏 디자인할 수 있는 자유와 이해였고, 이는 랜드가 아이디어를 탐구하고 발전시키기 위해 필요로 한 일종의 후원이었다. 나중에 해리스가 랜드에게 르 코르뷔지에의 수채화를 보답으로 주었을 때 랜드는 자신이 더 이득을 봤다고 생각했다.

랜드는 자신이 디자인한 「디렉션」 표지들이 「베르브Verve」와 「미노토르Minotaure」와 같은 잡지들뿐 아니라 피카소, 페르낭 레제 그리고 테오 판 두스뷔르흐 등에서 영향을 받은 결과라 믿었다. 그러나 사실 랜드는 시각적 요소들 외에 형태와 아이디어까지 하나로 융합해 이미 자신만의 독특한 스타일을 만들어 가고 있었다. 전체적으로 볼 때 「디렉션」 표지들은 재치와 은유가 결합된 일련의 콜라주라 할 수 있다. 그러나 한편으로 표지들은 저마다 서로 다른 주제와 분위기를 가진 개별 예술 작품이기도 하다. 독특한 표지 디자인들 중에는 가시철사로 포장한 선물 이미지도 있고, 승리를 의미하는 'V'자가 스와스티카(卐)를 꿰ган 모습도 있다. 이러한 디자인들에서는 이 세상에서 일어나는 예술적, 지정학적 격변에 대한 랜드의 감각이 그의 독특한 스타일로 인해 더욱 빛을 발했다.

랜드의 「디렉션」 표지들에 나타난 작품은 그가 이후 디자인한 카우프만 백화점(1947–1948), 엘 프로둑토 담배(1952–1957), 크로넷 브랜디(1945–1948)의 광고 및 홍보 작업에서도 볼 수 있다.

고전적인 폭스바겐 로고가 널리 알려진 것은 비틀Beetle의 명성 덕분이다. 비틀은 나치의 사회 계획으로 탄생했지만 서양에서는 플라워 파워(*1960–1970년대 초 미국에서, 특히 히피족이 비폭력·반전 운동에 사용한 슬로건)의 상징으로 대중화되었다. 폭스바겐 로고는 뛰어난 기하학적 디자인으로도 유명하지만 비틀이라는 혁명적 모델에 부착되면서 더욱 명성을 얻게 되었다.

폭스바겐 로고 디자인의 기원에 대해서는 추측이 많은데 히틀러가 최초의 로고타입을 그렸다는 설도 있다. 오랜 저작권 소송도 최근에야 해결되었다. 일반적으로는 페르디난트 포르쉐Ferdinand Porsche 밑에서 일하던 오스트리아 엔진 설계자인 프란츠 라임스피스가 1937년 혹은 1938년 고안한 디자인으로 알려져 있다.

전쟁 전에 사용하던 로고는 원 안에 'V'와 'W'를 위아래로 넣은 익숙한 형태였다. 1938년 첫 번째 비틀이 생산될 무렵에는 로고 주위에 톱니바퀴를 그려 넣었다. 폭스바겐을 설립해 비틀의 원형을 개발했던 독일 노동 전선(DAF)의 상징에 들어가 있는 톱니바퀴와 유사했다. 1945년 영국이 폭스바겐 생산 책임을 맡게 되면서 1948년 출원된 최종 로고 디자인의 저작권도 영국에 넘어갔다.

전후 생산된 비틀에서는 로고가 앞 유리 밑에 작은 크롬 엠블럼으로 부착되고 돌출된 타이어 휩 캡에 새겨져서 그리 눈에 띄지 않았다. 1950년 출시된 타입 2 마이크로버스Type 2 Microbus에는 좀 더 큰 로고가 부착되었다. 폭스바겐 자동차가 반체제 아이콘이 되면서 때로는 평화를 상징하는 '피스 심벌'이 로고 자리에 들어가기도 했다. 로고를 자동차 중앙에 배치한 것은 로고 내에서 글자들이 맞물리며 빚어내는 균형미와 잘 어울렸다. 이미 탁월함을 입증했던 폭스바겐 로고타입은 이제 시각 아이덴티티 디자인에서 전설적 위치를 차지하게 되었다.

1995년 메타디자인MetaDesign이 폭스바겐의 기업 아이덴티티 프로그램을 전면 개선한 후 폭스바겐 로고는 세련된 독일 엔지니어링을 나타내는 이미지가 되었다. 여기에는 차량 외관에서 폭스바겐 이름을 없애고 대신 차량 앞뒤에 폭스바겐 엠블럼을 넣는 '로드 아이덴티티 전략'이 수반되었다. 로고가 최종 수정된 것은 2000년이다. 고전적인 형태와 구성을 유지하되 작은 변화를 주어 파란색과 흰색으로 이루어진 삼차원적 디자인이 되었다.

154쪽

아츠 & 아키텍처
Arts & Architecture
잡지 표지
작가 다수

235쪽

PTT 북
Het Boek van PTT
서적
핏 즈바르트Piet Zwart(1885–1977)

건축 잡지 『아츠 & 아키텍처』는 20세기 중반 미국 디자인 진흥을 위해 힘쓴 중요한 출판물이다. 잡지의 임무는 주거 프로젝트를 통해 모더니즘을 대중화하는 것이었다.

1938년, 편집자인 존 엔텐자John Entenza는 창간한 지 10년 된 『캘리포니아 아츠 & 아키텍처』를 『아츠 & 아키텍처』로 바꾸면서 새로운 활력을 불어넣었다. 잡지는 캘리포니아 남부의 새로운 현대 건축에 초점을 맞추면서 이 지역 디자이너들에게 관심을 가졌고, 국내 건축물이 혁신적이고 가격도 합리적임을 보여 주었다. 잡지는 '케이스 스터디 프로그램'으로 유명해졌다. 리처드 노이트라Richard Neutra에서 에로 사리넨Eero Saarinen에 이르는 여러 건축가들에게 의뢰하여 혁명적이되 이해하기 쉽고 저렴한 주거 디자인을 만드는 것을 잡지에 싣는 프로그램이었다.

엔텐자는 당시 유행하던 디자인 운동에 참여하던 예술가들에게 의뢰해 창의적인 표지 디자인을 만들었다. 보다 사회적 목표들을 향해 나아가는 잡지의 변화를 반영하기 위해서였다. 그래픽 디자인의 거장 헤르베르트 마터와 존 폴리스John Follis가 디자인한 표지들이 많았다. 이 밖에 건축 사진가로 줄리어스 슐먼, 조각가이자 사무 노구치, 건축가 르 코르뷔지에를 비롯해 디자이너 솔 바스, 랜드, 앨빈 러스티그, 레이 임스 등이 표지뿐 아니라 내부 페이지 디자인에도 참여했다. 레이 임스·찰스 임스 부부가 함께 디자인한 자택은 케이스 스터디 프로그램으로 탄생한 여덟 번째 집이다.

『아츠 & 아키텍처』 표지는 잡지 내용을 반영하기보다는 대부분 추상적이었다. 구불구불한 선과 유기적 형태를 조합한 디자인으로 자연계와 상응하면서도 건축적 요소들을 포함했다. 건축 사진을 이용한 패스티시도 있었다. 잡지 제호도 실험적이어서 두 줄로 나누거나 다양한 색깔로 강조하기도 했지만 항상 동일한 글자 스타일을 사용해 통일된 정체성을 보여 주었다. 『아츠 & 아키텍처』 표지는 디자이너들이 진정으로 실험을 벌일 수 있는 캔버스였다.

『PTT 북』은 1938년 출간되었다. 그러나 이 책을 의뢰한 네덜란드 우편전신국(PTT) 장관 J. F. 판 로이언J. F. Van Royen이 핏 즈바르트와 함께 책의 콘셉트를 연구한 것은 1929년부터였다. 1년 후 즈바르트가 책의 밑그림을 내놓았고 이후 8년간 둘은 간간이 만나 다양한 아이디어를 토론했다.

즈바르트가 쓰고 디자인한 『PTT 북』은 초등학생에게 PTT 서비스를 어떻게 사용하는지 알려 주기 위한 매뉴얼로 기획되었다. 즈바르트의 초기 그래픽 작업의 특징과 1930년대부터 나타난 혁신적 특징을 함께 보여 주면서, 전통적인 접근법에 기능주의, 다다이즘, 기타 현대적 경향을 결합했다. 즈바르트는 콜라주, 펜과 잉크, 검은 분필, 몽타주, 색연필, 다양한 크기와 굵기의 서체, 손으로 쓴 글자 등을 사용했다. 책에는 이 프로젝트를 위해 특별히 제작한 인형들을 찍은 사진이 실렸으며 성냥갑처럼 기성품을 찍은 사진도 실렸다. 이전에도 유사한 방식을 사용한 디자이너들이 있었지만 이와 같은 조합으로 여러 기법을 한데 모은 적은 없다. 윤전 그라비어 인쇄를 이용하여 색상들의 미묘한 차이를 드러낼 수 있었다.

『PTT 북』은 어린이를 위한 책이기 때문에 즈바르트는 가능한 모든 시각적 수단을 동원해 아이들의 호기심을 유발하려 노력했다. 예를 들어, 텍스트는 다양한 서체와 글자 폭을 이용해 강조했다. 일러스트레이션은 즈바르트의 감독 하에 딕 엘퍼스Dick Elffers가 그렸다. 손으로 만든 종이 인형 두 개는 H. N. 베르크만의 실험적인 타이포그래피 잡지 『넥스트 콜』(1923)과 쿠르트 슈비터스, 카테 슈타이니츠, 테오 판 두스뷔르흐가 만든 아동 도서 『허수아비 동화』(1925)를 떠올리게 한다. 1926년 알렉산드르 로드첸코가 세르게이 트레티야코프Sergei Tretyakov의 동시를 위해 종이로 만든 인형과 동물과도 비슷하다. 즈바르트는 1929년 슈투트가르트에서 열린 《피포(영화와 사진)》 전시회에서 로드첸코의 종이 인형·동물 복제품을 보았을 수도 있다. 『PTT 북』은 즈바르트가 이전에 보여 준 구축주의 접근법과 완전히 다른 디자인이었으며 네덜란드 그래픽 디자인에 크게 공헌했다.

499쪽

런던 운송 회사-런던을 계속 나아가게 하는 것

London Transport-Keeps London Going

포스터

만 레이|Man Ray(1890–1976)

양차 대전 사이에 런던 운송 회사(런던 교통국)는 혁신적인 포스터 디자인으로 명성을 얻었다. 초현실주의 예술가 겸 사진작가 만 레이가 디자인한 이 포스터 한 쌍은 지금까지 탄생한 혁신적인 교통 포스터들 중에서도 특히 독특하다.

런던 운송 회사는 나란히 혹은 서로 가까운 곳에 전시할 수 있게 쌍으로 된 포스터들을 제작했고 대부분 상호 보완적인 디자인으로 구성되었다. 그러나 만 레이는 토성과 런던 지하철 로고를 양쪽 포스터에 반복해 넣었다. 각 포스터 왼쪽에 흰색 줄을 넣은 비대칭 배열도 특이하다. 기업 상징을 기반으로 디자인한다는 개념이 드물지는 않았으나, 만 레이의 흑백 이미지가 주는 황량하고 공허한 느낌은 당시 다른 예술가들의 작품에 나타나는 장식적 특성과 극명한 대조를 이루었다. 만 레이는 그가 '레이요그래프rayograph'라고 부른, 카메라를 사용하지 않고 만든 사진 이미지로 유명했다. 그러나 이 포스터를 작업할 때에는 아마도 검은 배경을 두고 토성과 로고의 모형을 사진으로 찍었을 것이다. 제목에는 런던 교통국의 독자적 서체인 존스턴 산스를 사용했다.

만 레이가 이 포스터를 의뢰받게 된 자세한 이야기는 알려져 있지 않다. 그러나 그래픽 디자이너 에드워드 맥나이트 카우퍼가 런던 운송 회사 부사장 프랭크 픽에게 만 레이를 소개한 것은 거의 확실하다. 카우퍼는 1934년 룬드 험프리스 갤러리에서 열린 만 레이 작품 전시회를 조직했다. 이듬해부터 만 레이는 룬드 험프리스 사진 스튜디오에서 잠시 일했는데 그곳에서 이 포스터를 제작했을 것이다. 현대 미술 후원자였던 픽은 라슬로 모호이너지, 폴 내시, 에드워드 워즈워스 등 저명한 예술가들과 그래픽 디자이너들에게 포스터를 의뢰했다. 그중 가장 급진적인 선택이 바로 만 레이였다. 만 레이가 디자인한 이 한 쌍의 포스터는 1,375장 인쇄되어 1939년 1월 지하철역에 게시되었다.

397쪽

잠깐! 어둠 속으로 발을 내딛기 전에 열다섯까지 천천히 세기

Wait! Count 15 Slowly Before Moving in the Blackout

포스터

G. R. 모리스G. R. Morris(연도 미상)

공습에 대한 예방책으로 실시된 정전은 제2차 세계대전 초기 수많은 영국인들에게 무서운 경험이었다. G. R. 모리스가 국가안전제일협회를 위해 디자인한 이 공공 안전 포스터는 대상을 명확히 드러낸다. 바로 정전에 가장 취약할 것으로 여겨지는 젊고 일하는 여성이다.

디자인은 긴박하고 극적인 분위기와 차분하고 안정적인 구성을 현명하게 결합한다. 모리스의 포스터는 공황 상태에 빠진 순간 명확하고 통합된 생각이 필요함을 강조하고, 옆얼굴과 하이힐을 신은 발을 빨간 선으로 연결함으로써 이를 표현했다. 간결한 카피를 불규칙하게 배치하고 다소 투박한 그림과 결합하여 재미있고 이해하기 쉬운 이미지를 만들었다. 포스터는 위험보다는 안전을 강조한다. 한편 '천천히'라는 단어는 빨간색으로 표현하여 메시지의 가장 중요한 부분임을 부각했다. 모리스는 초현실주의에 가까운 스타일과 표현으로 유명했다. 이 포스터에서도 초현실주의적 스타일을 사용하여 세심하고 진보적인 디자인을 선보이면서 충격이나 불안감을 줄 수 있는 요소들은 제외했다.

이 포스터 외에 모리스가 정전 시 안전사고 예방을 위해 디자인한 유명한 작품이 하나 더 있다. 바로 〈밝은색 옷을 입고 하얀색 물건을 지니시오Wear Something Light, Carry Something White〉 포스터다. 보다 직접적으로 남성을 겨냥한 작품이지만 신체 일부, 빨간색 방향선, 이미지에 융화된 타이포그래피, 어둡고 극적인 배경 등 〈잠깐!〉 포스터와 유사한 시각 장치들을 사용했다. 1941년 국가안전제일협회가 영국왕립재해예방협회(RoSPA)로 이름을 바꾼 뒤에도 모리스는 협회를 위해 많은 포스터를 디자인했다. 런던 운송 회사를 비롯한 타 기관들의 포스터도 디자인했으며 산업예술가협회의 회원으로 활동했다. 종전 후 모리스는 롱맨과 보들리 헤드를 비롯한 여러 출판사에서 일했으나 1950년대 초 사람들에게 잊혀 사라졌다.

37쪽

뷰

View

잡지 표지

파커 타일러Parker Tyler(1904-1974) 외

문화 잡지 『뷰』는 단 3천 부 발행되었지만 폭넓은 주제를 다루었다. 예술, 시, 비평, 민속 미술, 나이브 아트(*정규 미술 교육을 받지 않고 전문 화가도 아닌 일부 작가들의 작품 경향), 재즈, 그리고 아동이 그렸거나 아동을 위한 작품까지 다양했다. 그러나 잡지를 지배한 주요 흐름은 유럽 초현실주의였다. 풍부한 일러스트레이션과 컬러 표지가 특징인 『뷰』는 제2차 세계대전 기간 및 그 직후에 유럽과 미국 아방가르드 예술가들의 작품과 아이디어를 모으고 대중화하는 데 기여했다.

『뷰』는 찰스 헨리 포드Charles Henri Ford가 편집하고 부편집인 파커 타일러가 디자인했다. 당시 폐간한 지 얼마 되지 않은 프랑스 고급 예술 잡지 『미노토르Minotaure』가 『뷰』의 그래픽 아이덴티티에 많은 영향을 주었고, 『뷰』 역시 예술가가 디자인한 표지를 사용했다. 덕분에 막스 에른스트, 앙드레 마송, 위프레도 람, 페르낭 레제 등 유럽에서 미국으로 건너온 주목받는 예술가들의 작품이 표지에 올랐다. 만 레이, 알렉산더 캘더, 조지프 코넬 등 『뷰』 표지를 디자인한 미국 예술가들도 잡지의 초현실주의 스타일에 동조했다. 레이아웃과 타이포그래피에서 타일러가 재미와 세련미 사이의 균형을 잘 잡은 덕에 『뷰』는 '리틀 매거진'(*발행 부수가 적고 비영리적인 문예지)보다 고급 패션지에 가까워 보였다. 표지는 이러한 전략의 핵심이었으며 시각적 복잡함과 시적 모호성 사이에서 균형을 맞추었다. 때로는 특별한 제호를 넣기도 했는데, 예를 들면 조각가 이사무 노구치가 제목의 네 글자를 공간적 형태로 표현한 표지가 있었다. 가장 유명한 표지는 마르셀 뒤샹이 디자인한 것으로, 밤하늘로 연기를 내뿜는 와인 병을 표현한 사진이다. 우주와 일상, 진지함과 엉뚱함을 동시에 보여 주는 세심한 구성이었다.

1947년 『뷰』는 발행 부수가 너무 적어 더 이상 발간할 수 없었다. 많은 유럽 예술가들이 『뷰』를 통해 보여 준 초현실주의도 시대에 뒤떨어진 것으로 여겨지기 시작했다. 1960년대 미국 팝 아트가 등장하면서 『뷰』는 아방가르드와 대중 예술의 가교로서 다시 한 번 인정받게 되었다.

418쪽

뉴 클래식

New Classics

도서 표지

앨빈 러스티그Alvin Lustig(1915-1955)

뉴 디렉션스 사의 '뉴 클래식' 시리즈 도서 재킷은 미국의 전후 모더니즘 디자인을 전형적으로 보여 준다. 앨빈 러스티그가 디자인한 이 도서 재킷은 저조하던 책 판매량을 급격히 끌어올릴 정도로 상업적 성공을 거두었을 뿐 아니라 디자인에 대한 실험적 접근 방식을 보여 주었다.

러스티그가 모더니즘에 관심을 가진 것은 로스앤젤레스에 살던 고등학교 시절부터였다. 당시 러스티그는 A. M. 카상드르와 E. 맥나이트 카우퍼의 포스터들을 접하게 되었는데 이 경험이 그의 관점을 바꾸어 놓았다. 1930년대에 러스티그는 격변하는 유럽을 떠난 디자이너들과 건축가들이 '들여온' 혁신적 기법들에서 영감을 얻었다. 그는 특히 관습에 얽매이지 않는 공간 배열, 비대칭 구성, 대형 서체 그리고 포토몽타주에서 많은 영향을 받았다.

러스티그는 1940년부터 뉴 디렉션스와의 작업을 시작해 1952년까지 계속했다. 뉴 디렉션스의 출판인 제임스 로린James Laughlin은 러스티그에게 완전한 창조적 자유를 주었다. 러스티그에게 형태와 내용은 서로 구별될 수 없을 정도로 불가분의 관계에 있는 것이어서, 각 재킷을 디자인할 때 그는 먼저 내용을 읽는 것부터 시작했다. 우선 저자의 의도를 파악한 다음 책의 핵심을 시각적으로 표현했는데, 주제를 그대로 반영하기도 하고 주관적·추상적으로 해석하기도 했다. '뉴 클래식' 시리즈의 도서 재킷은 저마다 독특하지만 이 시리즈를 하나로 묶는 것은 각 도서의 '정신'을 표현한 러스티그의 접근 방식이다. 러스티그는 자신이 한 일이라고는 전통적인 도서 제작의 핵심이었던 시각적 풍부함을 되찾은 것뿐이라고 보았다. 그러나 '뉴 클래식' 시리즈에는 그의 현대적 감성이 당당하게 드러나 있다.

러스티그의 경력이 비극적으로 단절되지만 않았더라면 그의 작품은 훨씬 많이 탄생했을 것이다. 그는 생의 마지막 1년여간 거의 앞을 보지 못했지만 세상을 떠날 때까지 아내와 조수들의 도움으로 일을 계속했다.

226쪽

내면에 있는 유령(알프레드 영 피셔Alfred Young Fisher 지음)
The Ghost in the Underblows
서적
앨빈 러스티그Alvin Lustig(1915–1955)

앨빈 러스티그는 알프레드 영 피셔의 304페이지짜리 시편 『내면에 있는 유령』을 디자인했다. 시의 모호하고 이해하기 힘든 주제로 러스티그의 디자인이 희생되었다고 볼 수도 있지만, 사실 그와 같이 어렵고 다층적인 시구에는 러스티그의 실험적인 스타일이 꼭 맞았다. 러스티그가 이 추상적인 표지, 제목 페이지, 챕터 구분 페이지들을 디자인하던 때는 미국에서 모더니즘이 태동하던 시기였으며, 디자인 스타일과 과정은 그 이전의 구축주의, 미래파 그리고 바우하우스의 타이포그래피 디자인 및 실험을 닮았다.

엘 리시츠키와 알렉산드르 로드첸코처럼, 러스티그는 자신이 예전에 운영했던 인쇄소의 활자 케이스에서 가져온 괘선(*선을 인쇄할 때 사용하는 얇은 금속 조각)과 오너먼트 혹은 공목(*활자 조판 시 공백을 메우기 위해 끼우는 나무 금속 조각)으로 이 책의 일러스트레이션을 만들었다. 결과물은 독창적이고 매력적이었으며, 형식과 내용이 하나가 된 디자인이었다. 빨강과 까만 추상 형태들을 겹쳐 만든 러스티그의 일러스트레이션은 '죽어 가는 불사조'에서처럼 해당 섹션의 제목을 나타내는 그림이 되기도 하고, 성경 구조와 유사한 이 작품 전체의 복잡성을 암시하기도 한다. 또 굵고 기하학적인 산세리프 서체를 사용함으로써 일러스트레이션을 텍스트 페이지와 시각적으로 연결했다.

모더니즘 디자인을 공부한 러스티그는 탈리에신 이스트Taliesin East(*프랭크 로이드 라이트가 위스콘신에 지은 자택이자 작업실 겸 교육 시설에서 프랭크 로이드 라이트와 짧게나마 함께 지냈고, 이때 라이트가 스테인드글라스 창문을 디자인한 연필 스케치를 접하게 되었다. 러스티그는 당시 경험에서 영감을 받아 실험적 시도를 했다. 먼저 연하장, 비즈니스 서류, 일회성 인쇄물들을 디자인했는데, 그중 하나가 인쇄업자 워드 리치Ward Ritchie의 관심을 끌었다. 리치의 독려로 러스티그는 도서 디자인을 시작하게 되었고 이 책과 『로빈슨 제퍼스Robinson Jeffers』(1938) 등에서 장식적이고 추상적인 스타일을 적용했다. 이후 러스티그는 보다 유기적인 레이아웃으로 방향을 틀어 『죽은 남자The Man Who Died』(1950)를 비롯한 뉴 디렉션스 '뉴 클래식' 시리즈의 표지를 만들었다. 그러나 마지막에는 다시 원점으로 돌아와 타이포그래피에 중점을 둔 표지들을 만들어 냈다.

333쪽

비나카
Binaca
포스터
니클라우스 스틱클린Niklaus Stöcklin(1896–1982)

니클라우스 스틱클린의 〈비나카〉 포스터는 1920–1950년대에 스위스 광고계를 지배했던 자흐플라카트의 극사실적 특징을 보여 주는 뛰어난 사례다. 1941년 탄생한 이 포스터에서는 투명 유리컵에 비나카 치약 튜브가 꽂혀 있고, 반투명한 분홍색 칫솔이 치약과 반대 방향으로 기대어 있다. 상표명 외 다른 텍스트는 넣지 않았는데도 누가 봐도 이해할 수 있게 만들었다. 4개 국어를 사용하는 나라에선 쉬운 일이 아니었다.

스틱클린의 포스터는 1905년 베를린에서 디자이너 루치안 베른하르트가 개척한 자흐플라카트에 힘입은 바가 크다. 바젤 광고 디자이너 그룹의 리더였던 스틱클린은 광고에서 불필요한 세부 요소들을 제거하는 베른하르트의 원칙에서 출발했지만 매우 다른 결과에 도달했다. 독일 스타일의 특징인 무겁고 대담한 색상과 평면적 기하학은 스틱클린을 통해 새롭고 선구적인 접근법으로 탄생했다. 볼륨감과 가벼움 그리고 풍부한 세부 묘사가 나타났다.

〈비나카〉에서는 간결한 메시지보다 예술적 기교에 주목할 만하다. 이는 석판 인쇄 기술의 발전 덕에 가능했는데, 특히 자흐플라카트식 접근법에 적합한 기술이었다. 색깔과 질감을 다양하게 적용하여 자칫 재미없고 평범하게 느껴질 수 있는 물체를 사실적으로 표현할 수 있었다. 스틱클린의 〈비오로Bi–Oro〉(1941) 자외선 차단제와 〈메타–메타〉(1941) 연탄 광고 포스터를 비롯한 스위스 석판 인쇄 포스터들은 풍부한 세부 묘사로 전 세계의 찬사를 받았다.

1950년대에 들어 석판 인쇄는 보다 대중적인 4색 인쇄에 자리를 내주었다. 헤르베르트 로이핀Herbert Leupin과 도날드 브룬Donald Brun 등의 바젤 디자이너들은 석판 인쇄의 풍부한 색상과 질감에 의존하지 않고 좀 더 유머러스한 그래픽 언어를 채택했다. 그러나 극사실주의 스타일로 제작된 수백 점의 포스터들 중에서, 정물화처럼 표현된 〈비나카〉 치약 튜브의 광택 있는 표면과 미묘한 하이라이트를 능가하는 포스터는 거의 없다. 〈비나카〉를 보면 깨끗하고 순수한 이미지가 쉽게 떠오른다.

107쪽

아마

Het Vlas

서적

바르트 판 데르 레크Bart van der Leck(1876-1958)

『아마亞麻』는 데 스테일 미학을 보여 주는 완벽한 예다. 데 스테일은 엄격하지만 조화로운 추상적 시각 언어를 사용하여 기계 시대의 표준화와 자연계의 조화를 동시에 표현하고자 했다. 『아마』는 한스 크리스티안 안데르센이 쓴 동화로, '푸른' 아마 꽃이 '하얀' 종이로 만들어지고 '빨갛게' 불타 '노란' 태양을 향해 날아간다는 내용이다. 페이지마다 내용에 맞는 원색과 기하학 형태를 세심하고 조화롭게 편성했다.

『아마』의 텍스트와 그림은 모두 검은 점과 직선으로 구성되어 있고 곡선은 없다. 서체는 바르트 판 데르 레크가 특별히 디자인한 것으로, 정사각형의 브로큰(*글자 획이 이어지지 않고 조각조각 깨진 것처럼 보인다) 산세리프 대문자다. 텍스트는 전체적으로 양쪽 정렬되어 있고 행간이 좁다. 읽기에는 쉽지 않지만, 텍스트를 덩어리로 나누거나 들여쓰기 간격을 넓게 잡고 행 바꿈을 사용하여 정리했다. 단락의 시작과 끝에는 정사각형, 직사각형, 짧은 선, 굵은 선 등 다양한 크기·굵기·모양의 원색 블록을 넣었고, 그리드를 사용해 텍스트 모양에 변화를 주었다. 색색깔의 도형들은 여백 및 흑백 일러스트레이션과 조화를 이루며, 줄거리를 설명하기보다는 형태와 여백이 주는 느낌을 강조하는 역할을 한다.

아이들을 위한 책으로 그리 적합하지는 않지만, 판 데르 레크의 『아마』는 데 스테일의 엄격한 기하학을 부드럽게 표현하는 데 성공했다. 데 스테일 운동에서 탄생한 유일하고 의미 있는 그림책으로 인정받고 있다.

202쪽

스위츠 파일

Sweet's Files

서적

라디슬라프 수트나르Ladislav Sutnar(1897-1976)

타이포그래피와 레이아웃에 대한 기능적 접근법으로 잘 알려진 라디슬라프 수트나르는 그래픽 디자인이 사용자를 염두에 두고 만들어져야 하며 정보 전달을 용이하게 하는 도구가 되어야 한다고 믿었다. 수트나르는 건설업 자재들, 제품들, 제조사들을 소개하는 카탈로그인 『스위츠 파일』을 디자인했다. 방대한 양의 행정·기업 자료를 수록한 『스위츠 파일』은 그의 논리적이고 체계적인 접근을 잘 보여 준다.

체코에서 태어난 수트나르는 카렐 타이게와 함께 체코 아방가르드 예술 단체인 데벳실Devetsil에 속해 있었다. 1939년 미국으로 이주하면서 데 스테일, 구축주의 그리고 바우하우스의 원칙들을 함께 가져왔다. 수트나르가 1941년 『스위츠 파일』 작업을 시작할 당시에는 한 평론가가 말했듯 '하나로 제본되어 있는 것 외에는 유기적 요소가 없는' 파일들이었다. 『스위츠 파일』을 위해 수트나르는 모더니즘 스타일에 실용적인 타이포그래피를 도입하고 이미지를 세심하게 배열했다. 주요 텍스트에는 검은색 산세리프체를 사용했지만 부제목이나 상표명을 나타내는 장식 글자에는 다른 색을 쓰기도 하면서 풍부한 질감을 만들어 냈다. 유연하면서도 체계적인 그리드가 컬러 블록과 조화를 이루는 디자인은 정보의 양을 적당히 나누는 역할을 하는 동시에, 고르지 않은 텍스트 분량이나 다루기 힘든 형태도 동화되게 만들었다. 수트나르는 향수를 불러일으키거나 대중성에 기반을 둔 디자인, 혹은 결과보다 스타일을 중시하는 디자인을 싫어했다. 그는 "좋은 시각 디자인은 진지한 목적을 가진 것이다"라고 믿었다. 디자이너를 정보 해석가로 여기는 그의 관점이 쓸데없이 권위적이라고 생각하는 이들도 있었다. 그러나 수트나르는 갖가지 정보 속에서 독자들이 길을 잃지 않도록 도와 시간과 오해를 줄여 주려 노력했으며 이는 그가 소비자를 존중했음을 보여 준다.

스위츠 카탈로그 서비스Sweet's Catalog Service 같은 고객사들을 위한 스투나르의 디자인 작업은 전후 미국의 기업 그래픽이 변화하는 데 도움을 주었다. 잘 설계된 경로를 이용해 정보를 전달한 스투나르의 방식은 오늘날의 사운드바이트(*연설, 인터뷰 등의 녹음·녹화 파일에서 핵심 발언을 짧게 따낸 것), 쌍방향 미디어 및 하이퍼텍스트의 효시로 볼 수 있다.

223쪽

럭키 스트라이크
Lucky Strike
패키지 그래픽
레이먼드 로위Raymond Loewy(1893–1986)

234쪽

스코프
Scope
잡지 및 신문
레스터 비얼Lester Beall(1903–1969)

럭키 스트라이크는 크게 성공한 담배 브랜드는 아니다. 그러나 담뱃갑의 모던하고 단순한 디자인과 과녁 모양의 '불스 아이'로 유명하다.

1870년대 버지니아 주 리치먼드에서 처음 생산된 럭키 스트라이크는 금광 붐이 일던 시절에 금맥을 발견하는 행운을 이르던 말에서 그 이름을 땄다. 상표명이 적힌 빨간 동그라미가 녹색 상자에 그려져 있었다. 아메리칸 타바코 컴퍼니(ATC)가 인수했으나 판매가 부진하던 럭키 스트라이크에 숨통이 트인 것은 당시 ATC 사장의 아들이었던 조지 힐George Hill 덕분이었다. 아버지와 함께 ATC에서 일하던 힐은 럭키 스트라이크를 R. J. 레이놀즈R. J. Reynolds의 인기 담배 카멜Camel의 경쟁 상품으로 만들기로 했다. 힐은 회사 소속 예술가에게 담뱃갑 재디자인을 요청하여, 담배 이름을 굵고 검은 산세리프 대문자로 쓰고 빨간 동그라미 주위에 금색과 검은색 띠를 두르도록 했다. 원래의 파이프 담배 상자에 그려져 있던 아메리칸 원주민 추장 얼굴은 이윽고 회사의 상징이 되었다. 오늘날 이 방문객이 럭키 스트라이크 공장에서 나는 향이 모닝 토스트를 연상시킨다고 말했다. 힐은 여기에 착안하여 담뱃갑에 "구웠습니다It's Toasted"라는 문구를 넣고 광고에는 포크로 찍은 토스트 이미지를 넣었다. 1916년 이렇게 새로 출시된 럭키 스트라이크는 1년 만에 담배 시장의 11%를 차지했다.

1925년 힐은 ATC 사장이 되었다. 여성들의 옷 색깔과 어울리지 않는 녹색을 무채색으로 바꾸라는 조언에도 여러 동안 담뱃갑 바탕색을 유지했던 힐은 제2차 세계대전 시 마침내 마음을 바꾸었다. 녹색 잉크에 사용된 크롬이 군사 장비 위장에 필요할 것이라는 이유였다. 1942년 디자이너 레이먼드 로위는 배경을 흰색으로 바꾸고 "럭키 스트라이크의 녹색은 전쟁터로 갔습니다Lucky Strike Green Has Gone to War"라는 슬로건을 내걸어 새로운 디자인을 대대적으로 홍보했다. 로위의 새로운 색채 배합은 원래의 담뱃갑이 가진 남성적 색감과 대조를 이루었다. 새로운 디자인은 신선하고 밝고 시선을 끌었으며 특히 여성들의 지지를 얻었다. 매출은 다시 한 번 급증했다. 그러나 장기적으로는 1955년 새롭게 시작되어 남성 고객을 사로잡은 말보로Marlboro 같은 경쟁 제품을 결국 이길 수 없었다.

20세기 중반 미국에서 가장 독창적인 시각 커뮤니케이션과 정보 디자인은 대중적 출판물이 아닌 한 사내 잡지에서 탄생했다. 업존 컴퍼니Upjohn Company가 '전문 의료진과 기타 의료계 종사자'를 위해 발간한 「스코프」였다. 1944년부터 1951년까지 레스터 비얼이 잡지의 디자인과 분위기를 책임지면서 전설적인 표지들과 내지들을 만들어 냈다.

비얼은 정식 디자인 교육을 거의 받지 못했으나 인상적이고 다양한 디자인 작업으로 당시 광고업계에서 자리를 잘 잡고 있었다. 다른 많은 미국 디자이너들과 마찬가지로 비얼은 유럽 아방가르드의 다양한 실험들에 흥미를 느꼈다. 얀 치홀트의 신 타이포그래피가 보여 주는 엄격한 구조, 다다이즘 예술가들의 카오스에 대한 심취, 라슬로 모호이너지의 포토그램 등이었다. 디자이너 일을 시작한 초기에는 함께 일하던 프레드 호크Fred Hauck로부터 바우하우스의 영향도 받았다. 시카고 광고 대행사 배튼, 바턴, 더스틴 & 오즈번(BBDO)의 아트 디렉터인 호크는 바우하우스를 견학하고 모더니즘 예술이 한스 호프만과 수학한 경험이 있었다.

비얼은 「스코프」에서 레이아웃 디자인을 넘어 조판 감독, 판화 구입, 교정 승인까지 담당하게 되었다. 업존은 비얼에게 상당한 창조적 자유를 주었고 때로는 비얼이 경영진의 승인 없이 인쇄소에 원고를 넘길 수도 있었다. 비얼은 두 페이지 펼침면을 연속되는 레이아웃으로 디자인하는 혁신을 보여 주었고 때로는 내용과 광고를 결합하기도 했다. 그러나 가장 찬사를 받은 것은 그가 디자인한 표지들이었다. 비얼은 사진, 일러스트레이션, 서체 등을 결합하여 여러 층이 겹쳐진 구성을 만들었고, 이러한 다층 구성에 색상과 형태를 더하여 깊이감과 풍부함이 느껴지는 표지들을 만들었다.

비얼의 「스코프」 디자인에 대해 제약업계는 쉽게 이해할 수 있는 정보 그래픽이라는 찬사를 보냈으며 그래픽 예술계는 그의 최신 레이아웃과 타이포그래피 처리 기법을 높이 샀다. 비얼은 「스코프」를 통해 세련되면서도 가식적이지 않은 모던 디자인을 보여 주었고 그가 남긴 디자인 유산은 이후 빌 부르틴이 아트 디렉터를 맡으면서 계속 이어졌다.

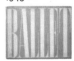

210쪽

발레
Ballet
서적
알렉세이 브로도비치Alexey Brodovitch(1898~1971)

224쪽

H. G. 놀 어소시에이츠
H. G. Knoll Associates
광고
앨빈 러스티그Alvin Lustig(1915~1955)

알렉세이 브로도비치는 『발레』에서 사진을 이용한 서술이라는 자신만의 고유한 방식을 처음 보여 주었으며 사진을 상업의 굴레로부터 벗어나게 하려는 결의를 드러냈다.

브로도비치는 1919년부터 파리에서 잡지 및 광고 디자이너로 활동하다 1930년 미국으로 건너가 새로 설립된 필라델피아 박물관 학교에서 광고 디자인 교육 과정을 개발했다. 1934년 『하퍼스 바자』에 아트 디렉터로 합류하여 1958년까지 일했다. 이 잡지를 통해 보여 준 그의 디자인들은 동시대 디자이너들의 것을 능가했다. 브로도비치는 각 호에서 화려한 사진 크로핑, 정교한 타이포그래피, 비대칭 레이아웃을 보여 주었고 여백을 우아하게 사용했다.

『발레』는 브로도비치가 『하퍼스 바자』에서 경력의 정점에 있을 때 제작한 사진집이다. 그는 『발레』에서 심오한 사진 다큐멘터리 스타일을 발전시켜, 뉴욕에서 공연하는 여러 발레단들의 발레 리허설을 기록했다. 브로도비치는 움직임의 연속을 흐릿하게 표현하기 위해 느린 셔터 속도와 고대비를 실험했다. 이에 따라 개인적으로 사진을 연구하기 위해 시작했던 작업은 점차 관습적인 사진으로부터 벗어나려는 시도로 진화했다. 브로도비치는 대담한 암실 기법들을 적용해 이미지를 표백하거나 필터를 사용함으로써 무용에서 느껴지는 활기를 강조했다. 브로도비치 디자인의 대표적 특징은 여백을 활용하는 것이었지만 『발레』에서 그는 클로즈업과 크로핑을 이용해 이미지가 페이지 가장자리까지 넘치게 하거나 두 페이지 펼침면에 걸치는 역동적인 연속 장면을 만들었다. 『발레』 표지에서는 오직 타이포그래피에 의존하는데, 폭이 매우 좁은 모던 서체로 표지 전체를 가득 채우면서 극적 효과를 만들어 냈다. 속표지에서는 그림자 효과를 넣은 다양한 슬랩 세리프체와 표제용 서체로 발레 작품명을 나열했다. 이는 그가 러시아에서 파리로 이주한 초기에 작업했던 광고와 포스터 디자인을 참고한 것이기도 했지만, 각 발레 공연의 특징을 반영한 디자인이기도 했다.

『발레』에서 브로도비치는 이미지를 만드는 혁신적인 접근법과 움직임을 해석하는 독특한 방식을 보여 주었고 이는 사진 역사에서 중요한 의의를 가진다.

1950~1960년대의 '크리에이티브 혁명' 이전만 해도 미국 출판물에는 세련되고 정교한 광고가 드물었다. 그러나 앨빈 러스티그가 1945년 H. G. 놀 어소시에이츠를 위해 디자인한 인쇄 광고물 시리즈는 주목할 만한 예외성을 보여 주었다. 구상적이고 초현실주의에 가까운 미학을 반영한 러스티그의 광고물은 추후 급성장할 트렌드를 예견한 작품이었다.

러스티그는 광고 대행사에서 일한 적도 없었고 동시대의 일부 디자이너들처럼 대중 시장에 맞춘 캠페인을 제작하지도 않았다. 그러나 당시 로스앤젤레스에서 활동하던 많은 디자이너들과 마찬가지로 러스티그 또한 다양한 디자인 작업들로 생계를 유지했다. 광고는 건축, 인테리어 디자인, 제품 디자인 등에 걸친 그의 폭넓은 포트폴리오 중 일부에 불과했다. 러스티그가 광고 디자인 일감을 찾기보다는 고객들이 러스티그를 찾아왔고 결과적으로 그는 예술적 자유를 마음껏 누릴 수 있었다.

러스티그의 놀 광고에는 각자의 방식으로 미국 모더니즘에 기여한 세 주체, 즉 가구 디자이너, 그래픽 디자이너, 출판사의 융합이 잘 드러나 있다. 1938년 설립된 H. G. 놀 어소시에이츠는 미국에서 모던 가구를 생산한 최초의 대규모 제조업체 중 하나였다. 러스티그의 놀 광고가 실린 『아츠 & 아키텍처』는 모던 주택의 장점을 알리는 데 중요한 역할을 한 잡지로 처음에는 캘리포니아, 이후에는 전국 독자를 대상으로 했다. 러스티그가 놀 때 놀 사의 가구 디자이너, 그래픽 디자이너인 자신, 그리고 『아츠 & 아키텍처』 출판인에게 주어진 도전 과제는 크게 보면 동일한 것이었다. 즉 특정한 요구 사항에 맞는 디자인 해결책을 만드는 것이었다. 놀 광고에서는 바우하우스와 얀 치홀트의 작품에 대한 러스티그의 깊은 관심이 엿보인다. 그는 광고에서 가구의 형태, 구조 그리고 효율성을 내세운다. 사진, 일러스트레이션, 튀지 않는 타이포그래피, 넓은 여백, 검은색과 붉은색의 단순한 색상 팔레트를 섬세하게 사용하여 가구와 추상적 건축 형태를 표현한 러스티그의 디자인에는 모더니즘 원리들이 가득하다.

러스티그의 놀 광고 작업은 '빅 아이디어' 시대에 앞서 '소프트 셀(*제품을 직접 내세우지 않고 간접적이거나 감성적인 이미지를 사용하는 전략)'을 실험하던 전쟁 직후의 시기를 대표하는 작품이다.

276쪽

보르조이

Borzoi

로고

폴 랜드Paul Rand(1914~1996)

폴 랜드가 미국의 유서 깊은 출판사 알프레드 A. 크노프Alfred A.
Knopf로부터 회사 트레이드마크를 재디자인해 달라는 요청을 받
은 것은 랜드가 상징적인 로고 디자인들로 유명해지기 전의 일이
었다. 크노프 출판사의 로고 재디자인은 브랜드 이미지를 쇄신하
는 것이라기보다는 출판사의 모든 디자이너들에게 주어지는 과
제였다. 크노프는 책의 형식과 내용이 훌륭함을 보증하는 표시로
모든 책의 표지와 제목 페이지에 러시아 견종인 보르조이의 그림
을 넣었다. 크노프의 보르조이 상징은 1922년 루돌프 루지츠카
Rudolph Ruzicka가 처음 만들었으며 W. A. 드위긴스W. A. Dwiggins
같은 명망 있는 디자이너들뿐 아니라 에른스트 라이흘Ernst Reichl
같은 보다 실험적인 디자이너들이 이미 재작업을 맡은 바 있었다.

대부분의 디자이너들은 펜과 잉크 혹은 목판화를 사용해 보르
조이에 대한 고전적인 해석을 내놓았지만 랜드는 모더니즘 스타
일의 환원주의를 사용했다. 로고의 주제는 미리 정해진 것이었지
만 회사가 무엇을 보여 줄 것인지에 대해서는 해석의 여지가 있었
다. 랜드는 요점만 뽑아내 보르조이를 가장 단순한 기하학 형태로
만들었다. 다섯 개의 직선과 한 개의 점, 그리고 한 개의 반원으로
구성된 흰색 형체를 밝은 노란색 바탕 위에 그려진 타원형 테두리
안에 넣었다. 어느 출판물에서나 볼 수 있는 가장 기본적인 그래픽
요소들로 구성되어 있음에도 불구하고 랜드의 보르조이 이미지는
에너지와 낙천성 그리고 전진의 느낌을 주면서, 보르조이에만 한
정되는 특수성을 피하고 여러 동물들의 모양을 떠올리게 한다. 크
노프가 독자들에게 한 약속을 나타내는 승인의 표시이기도 하다.
여러 보르조이 마크들이 존재해 왔지만 그중 랜드의 디자인이 가
장 단순하며 뛰어난 경제성을 보여 준다. 랜드의 보르조이 마크는
이로부터 20년 후 랜드가 작업했으나 실제 사용되지는 않았던 포
드 자동차 로고의 유선형 디자인을 상기시킨다. 랜드는 추상과 혁
신의 가치를 알고 있었다. 즉 디자인을 바꾸지 않고도 얼마나 달라
보이게 만들 수 있는지, 그리고 어떻게 원래의 것 안에 새로운 것을
배치하면 되는지를 알고 있었다. 랜드의 보르조이 로고는 과거에
말을 걸면서도 미래를 가리키고 있는, 시대를 뛰어넘는 조합이다.

PIRELLI

140쪽

피렐리

Pirelli

로고

작가 미상

특유의 기다란 'P'가 단어 전체의 길이만큼 펼쳐져 있는 피렐리 로
고타이프는 회사의 가장 유명한 제품인 타이어가 가진 본질, 즉 탄
성과 안정성을 우아하면서도 간결하게 전달한다. 피렐리 로고의
초기 버전들은 지금과 달리 유선형 디자인과 거리가 멀고 글꼴도
더 장식적이었다. 그러나 20세기 초 이 로고가 처음 등장한 이후
로 '길게 늘인 P'만큼은 변함없이 유지되어 왔다.

이탈리아의 유명한 타이어 회사인 피렐리는 젊은 엔지니어였던
조반니 바티스타 피렐리Giovanni Battista Pirelli가 타이어와 케이
블 생산을 위해 1872년 밀라노에 설립했다. 다수의 기록에 따르면
1908년경 뉴욕에 도착한 한 임원이, 뉴욕의 무수한 표지판들 사
이에서 눈에 띌 만한 회사 로고를 고안해 달라는 요청을 받고 이
디자인을 제안했다고 한다. 1907년 베이징–파리 간 육로 자동차
경주에 타이어를 공급했던 피렐리는 이 로고가 피렐리 제품의 속
도와 부드러움을 나타내는 적절한 방법이라고 생각했다. 초기 버
전들에서는 'P'가 더 뚱뚱하고 둥글게 표현되었으나 이후 점차 장
식 없는 산세리프체로 단순화되었고 'P'의 고리는 길어지고 평평
해졌다. 1946년 명확한 수직·수평축을 가진 굵고 곧은 'P'가 전형
적 형태로 자리 잡았다.

1960년대에 피렐리는 홍보 수단으로 누드 달력을 도입했다. 남
성이 여성의 신체와 자동차를 연관 지어 떠올리는 것을 의도적으
로 이용한 것이었다. 달력과 광고 캠페인을 위해 피렐리는 막스 후
버Max Huber, 브루노 무나리, 아르만도 테스타Armando Testa, 영
국 팝 아티스트 앨런 존스Allen Jones, 미국 사진작가 애니 리버비
츠Annie Leibovitz 같은 유명 예술가들과 사진작가들을 대거 고용
했다. 1994~1995년에 만들어진 광고는 모든 피렐리 광고들 중 가
장 상징적인 것으로, 빨간 하이힐을 신은 올림픽 육상 선수 칼 루
이스Carl Lewis의 이미지였다. 미학에 대한 깊은 이해를 가진 이탈
리아 기업 피렐리는 훌륭한 예술과 디자인의 가치를 잘 알고 있으
며, 이는 피렐리의 인상적인 광고뿐 아니라 회사를 대표하는 트레
이드마크를 통해서도 입증된다.

454쪽

방사선
Radiation
상징
빌 레이Bill Ray(1898–1972), 조지 워릭George Warlick(1902–1989)

흔히 3엽 표지로 알려진 국제 방사선 표지는 새로운 위험 물질에 대한 경고 표지를 만들고 싶어 하던 캘리포니아 대학교 버클리 방사선 연구소 사람들이 끼적인 낙서에서 탄생했다. 세 개의 잎 모양은 원자의 활동을 나타낸다.

처음에는 파란 바탕에 자홍색 디자인이었으나 파란색에 대한 평이 좋지 않았다. 1948년, 테네시 주 오크리지 국립 연구소의 유명한 보건 물리학자 K. Z. 모건K. Z. Morgan 밑에서 일하던 빌 레이와 조지 워릭은 자홍색 표지를 잘라 내어 다양한 색상의 판지에 스테이플러로 고정해 놓고 멀리서 바라보았다. 그들은 노란 바탕 위의 자홍색 표지가 위험하다는 의미를 가장 잘 전달한다는 결론을 내렸고 이것이 표준 디자인이 되었다. 중심 원의 반지름이 R, 3엽의 내부 원과 외부 원 반지름은 각각 1.5R과 5R이며, 각 잎은 60도씩 떨어져 있게 그린다. 이후 전 세계 표지들의 기준을 결정하는 국제표준화기구(ISO) 규정에 따라 노란 배경은 위험을 나타내는 일반적인 표시가 되었다. 미국 이외 국가들에서는 자홍색 3엽을 검은색으로 표현하기도 한다.

2001년 몇몇 지역들에서 표지의 의미를 이해하지 못하는 사람들이 이 치명적인 물질을 만지고 분해하고 있다는 사실이 알려졌다. 국제원자력기구(IAEA)는 가장 위험한 물질로 분류되는 전리 방사선을 나타내는 새로운 방사선 표지를 만들겠다는 계획을 밝혔다. 2007년 IAEA와 ISO가 발표한 새로운 표지는 빨간 바탕이며 작은 3엽에서 나오는 방사선파, 해골, 해골로부터 달아나는 사람이 그려져 있다. 3엽 표지는 여전히 국제 방사선 표지로 사용되고 있으며, 새 픽토그램은 방사선 표지를 모르는 이들에게 방사능 위험성에 대한 경각심을 불러일으키는 추가 표지로 사용된다.

355쪽

놀 어소시에이츠
Knoll Associates
광고
헤르베르트 마터Herbert Matter(1907–1984)

가구 디자인 업체 놀 어소시에이츠를 위해 헤르베르트 마터가 제작한 광고는 디자인 역사에서 디자이너와 고객 간에 가장 길고 생산적인 관계를 보여 주는 대표 사례다. 놀 사에서 마터가 플로렌스 놀Florence Knoll과 한스 놀Hans Knoll을 만난 것은 행운이었으며 이 둘은 마터가 자신의 방식대로 디자인 솔루션을 실현할 수 있도록 기꺼이 허용해 주었다. 덕분에 마터의 끊임없는 상상력을 내보이는 일련의 작품들과 로고가 탄생할 수 있었다.

마터가 만든 놀 광고의 대부분은 『뉴요커』나 『인테리어스』 잡지에 실렸다. 이 중 가장 유명한 광고는 1958년 11월 29일자 『뉴요커』에 등장한 것으로, 연속 페이지에 실린 두 개의 이미지로 만들어졌다. 첫 번째 페이지에 갈색 종이에 싸인 알 수 없는 물체가 보이는데, 다음 페이지에서 그 정체가 드러난다. 바로 에로 사리넨Eero Saarinen이 디자인한 페데스탈 의자(*중앙에 있는 다리 혹은 받침대로 상판을 지탱하는 구조의 의자)에 앉은 여성이다. 당시로서는 이례적이던 이 광고는 사진과 영화의 중간에 있다. 두 개의 개별 이미지로부터 이야기를 만들고, 보는 이와 디자인이 서로 대화하게 만든다. 마터는 또한 회사 정보와 로고 외에는 텍스트를 넣지 않기로 했는데, 이는 놀 사가 겨냥하는 국제 시장이 점차 거대해지고 있음을 인지한 결정이었다. 놀은 사세가 확장되어 1950년대 중반 놀 인터내셔널Knoll International이 되었다. 마터가 만든 광고는 이미지에 의존해 광고 메시지를 전달하는 광고 캠페인의 세계적 발전을 예견한 것이었다.

가구를 격리하듯 흰색 배경을 사용하는 것은 마터가 놀 광고 디자인에서 선호한 미장센이었다. 그의 고국 스위스의 깨끗하고 눈에 덮인 고산 풍경처럼 스튜디오는 빈 캔버스가 되었으며, 아무런 방해 없이 물체들 사이의 관계를 통제할 수 있는 공간이 되었다. 마터가 좋아한 또 다른 주제는 어린이와 곡예사였는데, 광고 속에서 이들은 종종 테이블 주위를 신나게 뛰어다니거나 의자로 저글링을 한다. 이는 마터의 디자인에 묘한 낙천적 분위기를 부여했을 뿐 아니라 제품의 내구성도 의미했다. 텍스트를 최소한으로 넣은 마터의 놀 광고는 보는 이가 스스로 그 의미를 이해하도록 만들면서, 하나의 강력한 이미지를 가지고 디자인을 창조해 내는 마터의 능력을 보여 준다.

143쪽

디자인 생각

Thoughts on Design

서적
폴 랜드Paul Rand(1914–1996)

457쪽

허먼 밀러

Herman Miller

아이덴티티
어빙 하퍼Irving Harper(1916–2015) 외

폴 랜드가 집필하고 디자인한 최초의 책 『디자인 생각』은 1940년대 미국의 디자인 추세에 관한 의견을 담은 것이다. 유럽 디자인의 급진주의와 미국 그래픽의 상업주의를 대조하려는 목적을 가지고 있었다.

제2차 세계대전의 영향을 받은 많은 유럽 국가들과 달리, 미국은 1940년대 후반에 전례 없는 경제 성장을 누렸고 새로운 소모품들에 대한 수요로 광고 산업이 급격히 팽창했다. 그러나 랜드가 보기에는 많은 광고들이 디자이너의 창의적 아이디어를 희생시키면서 과도한 조사와 합리화에 기반을 두는, 마뜩잖은 수준이었다. 디자이너는 종종 윈도 드레서(*쇼윈도를 구성하고 장식하는 사람)로 인식되었고, 이들의 역할은 랜드도 언급했듯 단지 주어진 재료를 보기 좋게 배열하는 것이었다. 랜드는 이 책을 디자인하기 전, 독일에서 건너온 출판업자 게오르그 비텐보른George Wittenborn을 위해 기욤 아폴리네르의 「입체파 화가들The Cubist Painters」(1944)을 디자인했으며 미국으로 망명 온 디자이너들의 아이디어에서 많은 영향을 받았다.

랜드의 작품을 삽화로 싣고 간략한 텍스트를 넣은 「디자인 생각」은 아홉 개의 장으로 구성된다. 각 장은 '광고에서의 상징', '유머의 역할', '타이포그래피 형태와 표현' 등 서로 다른 주제 혹은 문제점을 다룬다. 랜드는 글에서 말하는 요점을 구체적으로 설명하기 위해 자신의 작품을 예로 사용함으로써 자신의 작품들과 이 책 자체가 '기능적, 미학적 완성'을 구현하도록 만든다. 표지 이미지는 주판을 이용한 포토그램으로 랜드의 현대적 접근법을 보여 준다. 반면 각 장은 랜드가 작업한 코로넷 브랜디, 뒤보네 와인, 『디렉션』 잡지 등 그래픽 디자인 역사의 상징적 작품들을 삽화로 사용했다.

랜드의 「디자인 생각」이 미국 그래픽 아트의 발전에 미친 영향은 지대하다. 1세대 모더니즘 디자이너들이 디자인의 역할에 대해 이야기했던 어떤 선언문보다 의미 있는 선언이었다.

1923년 설립된 가구 제조업체 허먼 밀러를 위해 어빙 하퍼가 디자인한 기업 아이덴티티는 이 회사의 미학을 효율적으로 요약해 보여 주었다. 획기적인 모던 가구를 디자인하는 곳이라는 브랜드 이미지를 널리 알렸다.

대공황 시기 허먼 밀러는 디자이너 길버트 로드Gilbert Rhode의 지휘 아래 최신 제조 기술과 자재로 만든 가정용·사무용 가구를 판매하면서 재정 위기를 타개했다. 1945년 조지 넬슨George Nelson이 로드의 자리를 이어받았다. 25년이 넘는 세월 동안 넬슨은 이 작은 가구 제조업체를 미국의 가정·사무용 가구 디자인에 가장 영향력 있는 회사 중 하나로 만들었다.

어빙 하퍼는 제2차 세계대전 이전에 로드의 사무실에서 일했으며, 넬슨이 허먼 밀러의 디자인 디렉터를 맡은 직후 넬슨과 일하게 되었다. 하퍼는 고도로 양식화된 'M' 심벌을 디자인했다. 이 새로운 심벌이 처음 실린 광고에는 제품 없이 심벌과 회사명만 등장했다. 하퍼는 이후 'M'을 더 좁고 길쭉하게 만들었다. 1953년 넬슨은 헝가리 태생의 독일인 조지 체르니George Tscherny를 광고 작업 담당으로 영입했다. 체르니가 작업한 광고 겸 가구 전시장실 개장을 홍보하는 〈허먼 밀러, 댈러스에 오다Herman Miller Comes to Dallas〉 포스터가 특히 뛰어나다. 이 포스터는 세 가지 색상만 사용하여 반짝이는 하얀 다리를 가진 의자와 그 위에 놓인 카우보이 모자를 보여 준다. 강렬한 그래픽 이미지를 전달하는 이 포스터는 전후 낙관주의와 소비주의를 잘 담아냈으며 미국 문화에서 카우보이의 개척 정신이 기업가 정신으로 변모하는 순간을 포착했다.

아민 호프만이 디자인한 〈허먼 밀러 컬렉션〉 포스터는 호프만의 포스터들 중에서도 걸작으로 꼽힌다. 흑백을 선호한 점, 손으로 쓰거나 수정한 서체를 사용한 점, 사진 혹은 사진에서 파생된 그림을 사용하고 최소한의 요소들을 직관적이지만 엄격한 방식으로 배열한 점 등이 이 포스터의 특징이다. 여러 개의 의자를 쌓아 올린 이미지는 마치 척추뼈처럼 보이며 이 가구가 인체 공학적으로 편안함을 암시한다.

213쪽

지탄

Gitanes

패키지 그래픽

막스 퐁티Max Ponty(1904~1972)

지탄 브륀Gitanes Brunes은 프랑스 소비자들에게 끊임없는 충성도와 애정을 불러일으켰다. 이 정도의 업적을 성취한 담배 브랜드는 찾아보기 힘들다. 흔히 지식인들의 담배라 불리는 지탄은 장 폴 사르트르 그리고 알베르 카뮈와 동일시되어 왔으며, 세르주 갱스부르와 카트린 드뇌브의 듀엣곡 가사에 등장하면서 불후의 명성을 얻었다. 파란색 담뱃갑의 디자인 또한 떼어 놓고 이야기할 수 없다.

오늘날 우리가 알고 있는 지탄 디자인은 자욱하게 피어오른 연기 사이에서 춤을 추는 스페인 집시 그림이다. '지탄'은 '집시'라는 뜻이며 이는 프랑스 담배 역사와 관련이 있다. 1842년경 스페인에서 돌아온 프랑스 군인들은 흡연이 몸에 배어 있었고 이로 인해 프랑스에서 담배가 제조되기 시작했다. 최초의 담배 브랜드들은 레 제스파뇰Les Espagnoles, 로스 이달고스Los Hidalgos, 레 마드릴렌Les Madrilènes과 같이 스페인과 관련된 이름을 가지고 있었다. 지탄은 20세기가 되어서야 생산되었으며 1927년 플라멩코를 연상시키는 부채와 탬버린을 주제로 한 디자인이 개발되었다. 1940년대에는 집시의 웃는 얼굴이 지탄 브륀 담뱃갑 위에 등장했다. 부채를 어둠 속으로 높이 들어 올린 채 극적인 플라멩코 자세를 취한 여인의 검은 실루엣이 나른한 연기 구름 사이로 보인다. 이 상징적인 디자인을 만들어 낸 사람은 1947년 지탄의 디자인 공모전에서 우승한 프랑스 포스터 디자이너 막스 퐁티였다. 1980년대 들어 젊은 소비자들이 좀 더 부드러운 미국식 블론드 담배를 선호하자 라이트 버전인 지탄 블롱드Gitanes Blondes가 출시되었다. 지탄 블롱드가 처음에 별 성공을 거두지 못하자 또 다른 디자인 공모전이 열렸다. 파리 퐁피두센터에 작품을 전시한 세계적 디자이너들이 디자인을 출품했고, 일본 디자이너 신 마츠나가Shin Matsunaga가 퐁티의 디자인을 재창조한 작품으로 당선되었다. 작은 노란색 실루엣으로 표현된 여인이 자신의 짙은 그림자를 배경으로 춤을 추는 그림이다. 퐁티의 디자인과 거의 동일하지만, 배경의 파란색이 더 가벼운 색조로 표현되었다.

단순하면서 세련된 퐁티의 디자인은 오늘날까지 매력을 뽐내고 있다. 여러 면에서 20세기 초의 그래픽 스타일을 보여 주는 담뱃갑 디자인이지만 모든 시대를 초월하는 영원한 고전이다.

181쪽

세븐틴

Seventeen

잡지 및 신문

시페 피넬레스Cipe Pineles(1908~1991)

시페 피넬레스가 10대 소녀들을 위한 최초의 잡지 『세븐틴』의 아트 디렉터를 맡은 기간은 짧았지만 결정적이었다. 피넬레스 그리고 『세븐틴』 창립자이자 편집자인 헬렌 밸런타인Helen Valentine은 가르치려 들지 않는 다정한 방식을 이용하여 젊은 여성 독자들에게 진지한 저널리즘을 제공할 필요가 있음을 인식했다.

피넬레스는 콘데 나스트의 저명한 아트 디렉터 M. F. 아가 박사의 세심한 지도 아래 능력을 쌓아갔다. 1942년 『글래머』의 아트 디렉터가 되었고 1947년에는 『세븐틴』 아트 디렉터가 되었다. 피넬레스가 『세븐틴』에서 보여 준 진정한 혁신은 독특한 일러스트레이션 프로그램이었다. 피넬레스는 당대 최고의 예술가들에게 『세븐틴』에 넣을 일러스트레이션을 의뢰했다. 이는 대중 출판물로서는 처음이었다. 피넬레스는 자신이 맡은 첫 번째 호에 리처드 린드너Richard Lindner의 일러스트레이션을 실었고 계속해서 10대 소녀들에게 그들이 모를 수도 있는 예술가들을 소개했다. 피넬레스는 예술가들에게 완전한 자유를 주었다. 그녀가 요구한 것은 단 한 가지, 일러스트레이션을 갤러리에 거는 작품만큼 훌륭하게만 뽑아 달라는 것이었다.

피넬레스는 각 섹션마다 다른 타이포그래피를 적용하는 선견지명을 보였다. 픽션 섹션에는 가장 전통적이고 튀지 않는 서체를 적용했다. 반면 피처 기사들에는 보다 창의적인 방식을 사용하여 대문자 머리글자와 재미있는 모양의 헤드라인을 넣었다.

『세븐틴』 표지들은 그래픽 언어를 다루는 피넬레스의 뛰어난 재능을 보여 준다. 1949년 7월호 표지는 우산 옆에 앉아 있는 젊은 수영복 모델과 그 아래로 거울에 반사된 그녀의 모습을 보여 주는 사진이다. 그러나 자세히 보면 거울에 반사된 것이 아니라 아예 다른 이미지임을 알 수 있다. 이러한 미묘한 차이는 세부 요소까지 세심하게 신경을 썼다는 표시다. 게다가 디지털 조작 이전 시대에 실행한 것이었다.

피넬레스가 『세븐틴』에서 보여 준 편집 방향은 이후 수십 년 동안 분명하게 유지되었다. 그녀의 영향력은 디자인 콘셉트와 실행뿐 아니라 잡지 마케팅과 내용에까지 미쳤다. 피넬레스는 또한 편집 디자인 교육을 선도했다. 1948년에는 여성 최초로 뉴욕 아트 디렉터 클럽의 회원이 되었다.

60쪽

재건
Wiederaufbau
포스터
오틀 아이허Otl Aicher(1922–1991)

152쪽

바우엔+보넨
Bauen+Wohnen
잡지 및 신문
리하르트 파울 로제Richard Paul Lohse(1902–1988)

〈재건〉 포스터는 오틀 아이허의 디자인 스타일이 진화하는 과정에서 중요한 시기를 대변한다. 포스터 제목이기도 한 '재건', 즉 독일의 전후 재개발을 적극적으로 지원했던 아이허의 역할과도 잘 부합하는 작품이다. 〈재건〉은 아이허가 울름 시민대학에서 목요일마다 열린 공개 강의를 위해 그린 수십 점의 포스터들 중 하나다. 울름 시민대학은 아이허 그리고 미래에 아이허의 부인이 된 잉에 숄Inge Scholl이 1946년에 설립한 학교였다. 울름 시민대학은 실질적이고 사회적인 문제들에 중점을 두었으며 히틀러 치하의 제3제국에 저항한 이들을 위한 모임과 토론의 장을 제공했다. 미국이 전후 서방 세계를 대상으로 실시한 재교육 프로그램의 목표와 긴밀하게 연관되어 있었다.

아이허는 학교의 모든 디자인을 맡았다. 그러나 이 포스터를 만들 때까지도 아이허는 조각가로 나아가는 것이 더 유망한 진로라고 여기며 불확실한 마음으로 디자인 작업을 하고 있었다. 아이허가 만든 강의 포스터들은 주로 A4 용지 크기였다. 글자는 손으로 그렸고 스타일도 이리저리 바꾸었다. 반면 〈재건〉 포스터는 아이허가 1946년 막스 빌을 만나면서 받은 영향을 드러낸다. 아이허는 이때부터 포스터 형식을 표준화하고 명백한 모더니즘 스타일로 만들었다. 그는 바우하우스에서 영감을 얻은 활자 디자인과 앙리 마티스의 작품을 떠올리게 하는 반추상적 일러스트레이션을 결합했다. 포스터에서 위를 향해 강하게 뻗은 팔이 수평 막대와 만나는 것은 건설업자가 빔을 들어 올리는 것을 의미한다. 이는 포스터의 제목을 강렬하게 환기시킨다. 아이허는 이러한 특징을 가진 포스터 시리즈를 몇 년에 걸쳐 만들어 갔다. 1950년이 되자 아이허는 모더니즘 스타일의 조판, 패턴, 기하학 형태에 완전히 빠져들었다.

〈재건〉 포스터는 아이허가 예술가에서 디자이너로, 순수하게 미학적인 고찰에서 현실적인 고찰로, 손 글씨에서 조판으로 옮겨가는 변화의 시작점에 있다. 제목은 여전히 손으로 그린 것이지만, 요제프 알베르스가 디자인한 유니버설 서체의 영향을 보여 준다. 보다 중요한 점은, 세리프와 산세리프를 혼합한 이 글자를 이로부터 40년 후 아이허가 만든 로티스(1988) 서체의 출발로 볼 수 있다는 점이다.

1947년 취리히에서 처음 발간된 「바우엔+보넨(건축+주거)」은 건축과 인테리어를 다루는 보수 잡지로 출발했다. 그러나 단 한 호를 발행한 이후 잡지는 디자이너 리하르트 파울 로제와 건축가 자크 샤더Jacques Schader의 신념을 표명하는 공동 선언문으로 변모했다. 로제는 1934년 취리히에서 '새로운 건축의 지지자들' 협회 회원이 된 이후로 건축에 매료되었다. 「바우엔+보넨」 디자인 작업은 로제가 건축에 대한 관심을 펼칠 수 있는 표현의 장이 되었다.

로제는 「바우엔+보넨」 2호부터 디자인에 참여했다. 그는 로고를 고안했고 내부 페이지에는 유연하게 활용할 수 있는 12열 그리드를 도입했다. 표제 디자인은 검은색과 보라색으로 된 똑같은 크기의 직사각형 두 개를 나란히 놓고 가운데에 플러스(+) 표시로 구분한 형태다. 그 안에는 헬베티카 서체의 전신인 악치덴츠-그로테스크로 제목을 넣었다. 산세리프체인 악치덴츠-그로테스크는 후에 「노이에 그라피크」에서 로제의 미학을 표현한 서체이기도 하다. 「바우엔+보넨」 3호부터는 로제가 잡지 전체 디자인을 맡게 되었다. 로제는 표지에도 그리드를 적용하여 그래픽 디자인과 건축 간의 밀접한 관계, 특히 조립식 건물 디자인과 페이지 레이아웃의 유사성을 표현했다. 4호에서는 이러한 원칙들을 보다 명확히 표현했다. 4호 표지에서 로고는 3개 언어로 등장했으며 그중 가장 큰 독일어 로고는 페이지 왼쪽을 길게 차지했다. 표지에 등장한 다양한 크기의 이미지들은 서로 겹쳐지기도 하면서 그리드 안으로 들어갔다. 표지 구조는 잡지 내부에서 다루는 주제들 간의 위계질서를 반영했다. 사각형은 로제의 작품들에서 반복적으로 등장하는 테마였으며 순수한 기하학 형태에 대한 모더니즘의 이상을 표현한 것이었다.

모더니즘 운동을 다룬 초기 출판물인 「바우엔+보넨」은 스위스 건축과 그래픽 디자인에 국제적인 플랫폼을 제공해 주었다. 그러나 더 중요한 것은 당시 출간된 어느 잡지보다도 잡지 디자인과 내용을 훌륭하게 조화시켰다는 점이다. 「바우엔+보넨」은 건축가와 일반 독자 모두에게 새로운 건축·디자인 기술을 재미있고 이해하기 쉬운 방법으로 소개한 잡지였다. 「바우엔+보넨」은 1972년까지 출간되었으나 로제는 1956년 잡지를 떠났다.

49쪽

슈피겔
Der Spiegel
잡지 표지
작가 다수

주간지 『슈피겔』의 표지들은 독일인에게 가족 앨범이나 마찬가지다. 전후 라인 강의 기적(경제 기적)부터 베를린 장벽 붕괴까지 독일 역사의 주요 장면들을 지켜보며 70년 넘게 발행되고 있는 『슈피겔』은 독일의 당면 문제들을 시각적으로 표현해 왔다. 172개국에서 매주 100만 부 이상 판매된다.

『슈피겔』은 처음에 제2차 세계대전 이후 독일에 주둔한 영국군으로부터 자금을 지원받았다. 이 때문에 표지 디자인도 『슈피겔』보다 먼저 등장한 영어 잡지 『타임Time』과 『이코노미스트The Economist』를 많이 따랐다. 『타임』 표지와 마찬가지로 주 이미지를 빨간 테두리로 둘러쌌으며, 『이코노미스트』와 마찬가지로 일러스트레이션을 자주 사용했다. 독일의 예술 비평가 발터 그라스캄프Walter Grasskamp가 말한 것처럼 "눈에 보이는 것은 이해할 수 있게 만들며, 눈에 보이지 않는 것은 눈에 보이게 만들기" 위해서였다. 이 빨간 테두리와 일러스트레이션을 도입한 인물은 에베에르하르트 바흐스무트Eberhard Wachsmuth다. 바흐스무트는 1954년부터 1985년까지 『슈피겔』 아트 디렉터로 일했다. 원래의 표지는 위아래에 빨간 띠가 들어가고 가운데에 유명인을 찍은 흑백 사진이 들어간 형식이었다. 당시 각광받는 인물을 표지에 넣는 이러한 구성은 인기를 얻었고 『슈피겔』에 명확한 아이덴티티를 부여했다. 그러나 바흐스무트는 이를 융통성 없는 구성이라고 생각했다. 그는 1956년부터 표지에 일러스트레이션을 사용했으며 1955년에는 빨간 띠를 위아래만이 아닌 4면을 둘러싸도록 했다. 이후 30년간 바흐스무트는 『슈피겔』 표지를 세계 최고 일러스트레이터들의 쇼케이스로 발전시켰다. 그중에는 보리스 아르치바셰프Boris Artzybasheff와 미하엘 프레흐틀Michael Prechtl의 일러스트레이션도 있었다. 바흐스무트는 실험적이고 급진적인 사진 또한 표지에 사용했다. 1961년에는 『타임』 표지를 『슈피겔』의 레이아웃 안에 재치 있게 복제해 넣었다. 1982년에는 흑인 아기를 안은 독일인 백인 부부의 사진을 실었는데, 이는 베네통의 유명한 '컬러스' 캠페인보다 2년이나 앞선 것이었다.

19쪽

그랑프리 자동차 경주
Gran Premio dell'Autodromo
포스터
막스 후버Max Huber(1919–1992)

막스 후버는 지금처럼 사진 식자 기술과 디지털 그래픽이 발전하기 이전에 그와 같은 효과를 만들어 냈다. 1948년 그랑프리 자동차 경주를 위해 그린 포스터였다. 이 포스터는 미래에 후버가 스위스와 이탈리아 디자인에 끼칠 영향력을 미리 보여 주었다. 그 영향은 한 세대의 그래픽 디자이너들뿐만 아니라 전후의 시각 디자인 전 분야에 이르렀다.

후버는 취리히에서 그래픽 예술과 사진을 공부했다. 1940–1941년에는 밀라노에 있는 스튜디오 보게리에서 선구적인 그래픽 디자이너 안토니오 보게리Antonio Boggeri와 함께 일했다. 제2차 세계대전 동안 후버는 스위스로 돌아와 건축가들, 디자이너들, 예술가들이 모인 국제적인 그룹에 합류했다. 이 그룹은 이후 스위스를 모더니즘 디자인의 중심지로 만든 스위스파의 초석이 되었다. 전쟁이 끝난 후 후버는 밀라노로 다시 돌아가 완전히 새로운 시각 언어를 이탈리아에 소개했다. 그는 자신만의 자연주의적 감수성을 구축주의 영향을 받은 스위스파의 제약적인 형태와 융합했다. 이후 후버는 산업, 상업, 문화 부문의 다양한 고객들을 상대로 디자인 작업을 하면서 자신만의 고유한 스타일을 탐구해 나갔다. 색상, 타이포그래피, 사진을 통합한 생동감 있고 우아한 구성이었다.

〈그랑프리 자동차 경주〉 포스터는 후버의 획기적인 디자인 스타일이 드러나는 초기 사례다. 국립 몬차 자동차 경주장과의 장기 협업 프로젝트의 일환으로 그린 포스터다. 몬차 경주장은 밀라노에 있는 모터스포츠 경주장으로, 포뮬러 원 이탈리아 그랑프리를 개최하는 곳으로 유명하다. 후버는 이 포스터에서 인쇄 잉크의 투명한 성질이 만드는 효과를 극대화했다. 색색의 레이어들과 산세리프 글자를 함께 배치하여 깊이감과 움직임의 환상을 완벽하게 만들어 냈다. 시각에 혼돈을 줄 정도로 관점이 왜곡되어 있다. 그러나 텍스트와 화살표를 극적으로 결합한 후버의 디자인은 결코 균형과 정돈을 무너뜨리지는 않는다. 막스 빌에서 마리네티에 이르기까지 스위스와 이탈리아의 모더니즘이 성공적으로 결합된 작품으로, 합리적인 구축주의 질서와 속도감이 완벽하게 어우러져 있다.

306쪽

모듈러

Le Modulor

서적

르 코르뷔지에Le Corbusier(1887-1965)

르 코르뷔지에는 『모듈러』에서 자신이 고안한 '인체 비율과 수학에 기반을 둔 측정 도구'를 설명했다. 그는 비트루비우스와 레온 바티스타 알베르티 같은 건축가들의 비례를 중시한 설계와 황금 분할에서 영감을 얻었다. 모듈러는 르 코르뷔지에가 근대 사회에 표준화된 비율 체계를 제공하고자 고안한 것이다. 그는 모듈러를 이용함으로써 실용성을 해치지 않으면서도 조화와 아름다움을 창조할 수 있기를 바랐다.

영향력 있는 모더니즘 건축가 르 코르뷔지에는 1943년경 수학적 비율 체계를 개발하기 시작했다. 1948년 같은 이름의 저서 『모듈러』에서 르 코르뷔지에는 이 체계를 완벽하게 설명했다. 그는 '모듈러 맨Modular Man'을 그려 휴먼 스케일(*사람의 체격을 기준으로 한 척도)을 자세히 분석했다. '모듈러 맨'은 르 코르뷔지에가 인체의 평균 치수를 설명하기 위해 그린 인체 모형으로, 왼쪽 팔을 머리 위로 들고 서 있다. 이와 함께 피보나치 수열(첫째 항과 둘째 항의 수는 1과 1이고, 그 뒤의 모든 항은 바로 앞 두 항의 합인 수열) 두 세트가 사용되었다. 파란색 수열은 인체 모형의 전체 높이(216cm), 빨간색 수열은 배꼽까지의 높이(108cm)를 측정한 것이다. 그리고 이 측정값들은 황금비(약 1.1618)에 따라 분할된다. 『모듈러』에는 손으로 그린 다이어그램들 외에 모듈러 개발의 필요성을 설명하는 메모와 스케치들도 포함되었다. 모듈러 체계의 적용 사례를 설명하는 그림들도 실렸다.

르 코르뷔지에는 1945년 마르세유의 위니테 다비타시옹Unité d'Habitation을 설계할 때 모듈러 체계를 처음 사용했다. 이 건축물의 콘크리트 벽에는 '모듈러 맨'이 새겨져 있다. 르 코르뷔지에는 다른 프로젝트들에서도 계속 모듈러 체계를 사용했다. 그가 말년에 설계한 표현주의적 작품인 노트르담 뒤 오Notre Dame du Haut(1954, 롱샹 성당으로도 불림)에서도 마찬가지였다. 이후 수년간 르 코르뷔지에는 모듈러 시스템을 더욱 발전시켰으며, 1955년에는 이전의 논문을 다듬은 개정판 『모듈러 2』를 출간했다.

'모듈러 맨'과 피보나치 수열을 이용하여 측정 체계를 정리한 『모듈러』는 건축학의 상징이 되었다.

393쪽

할라그

Halag

로고

헤르만 아이덴벤츠Hermann Eidenbenz(1902-1993)

할라그의 스타일리시한 로고는 모더니즘 디자인의 효율성을 잘 보여 준다. 할라그는 바젤에 있는 아마·대마 직물 무역 업체였다. 로고는 선 하나로 연결되어 있는데, 얼레에서 나온 실이 필기체 글자가 되어 회사명을 그려 낸다. 서체는 라타이니시 아우스강스슈리프트Lateinische Ausgangsschrift의 콘덴스드(장체) 버전이다. 직물의 부드러움과 연속성을 호소력 있게 표현한 디자인이다. 이렇게 간결하고 효율적인 콘셉트는 아이덴벤츠가 디자인 과제에 적용한 대표적인 해결책이다. 대상의 고유한 측면을 포착할 줄 아는 아이덴벤츠의 능력, 그리고 텍스트와 이미지를 아름답게 결합한 디자인을 통해 기능적이고도 수공예 느낌을 주는 로고가 탄생했다.

아이덴벤츠는 그래픽 예술가이자 타이포그래퍼 겸 교사였다. 처음에는 취리히의 응용 미술 학교를 다니며 에른스트 켈러 밑에서 석판화를 배웠다. 그 후 베를린에 있는 그래픽 디자인 에이전시들에서 일하다 1932년 자신의 스튜디오를 열었다. 아이덴벤츠는 기하학적 구조, 비대칭 레이아웃, 사진 이미지 등의 모더니즘 원칙을 포용한 초창기 스위스 디자이너들 중 한 명이다. 그는 후에 스위스파로 발전한 디자인 철학에 영향을 미쳤으나, 보다 전통적인 디자인도 만들어 낼 수 있었다. 능숙한 타이포그래퍼였기에, 악치덴츠-그로테스크 서체로 작업하는 것만큼 프락투어 서체로 작업하는 것도 편안하게 느꼈다. 경력 후반기에 아이덴벤츠는 두 개의 표제용 콘덴스드 서체를 디자인했다. 스위스 하스Haas 활자 주조소를 위해 만든 것으로, 그래픽 프로(1945)와 그라피크-AR(1946)이었다. 아이덴벤츠는 1956년 클라렌든 서체를 재현한 것으로도 잘 알려져 있다. 다양한 상업 광고와 공공 서비스 포스터들도 디자인했는데, 〈스위스에어〉(1948), 여성 선거권에 관한 〈자유로운 민중에겐 자유로운 여성이 필요하다〉(1946), 독서 장려 포스터 등이 있다.

융통성과 문제 해결력이 뛰어난 아이덴벤츠의 디자인 접근 방식은 쉽게 범주화하기 어렵다. 아이덴벤츠는 할라그 로고 외에도 바젤 대학교, 브런즈윅 타운, 바우어 활자 주조소 출판부 등 많은 모노그램들을 디자인했다. 그 모든 작업에서 아이덴벤츠의 사명은 하나의 신조나 스타일을 엄격하게 고수하기보다 목적에 맞고 시각적으로 균형을 이룬 디자인을 창조하는 것이었다.

300쪽

슈테른
Stern
잡지 및 신문
작가 다수

1948년 창간된 『슈테른』은 독일에서 가장 영향력 있는 뉴스 잡지 중 하나이며 논쟁적인 내용과 도발적인 아트 디렉션으로 유명하다. 『슈테른』을 창간한 인물은 잡지의 첫 편집자이기도 한 헨리 난넨Henri Nannen이었다.

　난넨은 제2차 세계대전 후 연합군이 서베를린을 점령하던 때 『슈테른』를 발행하기 시작했다. 난넨은 전쟁이 끝나기 몇 달 전 독일 청소년 잡지 『지크 자크Zick Zack』 발행 허가를 얻었다. 그는 영국군 정부를 찾아가 이 잡지를 '슈테른'이라는 제목으로 다시 창간할 수 있도록 승인을 얻었다. 열여섯 페이지로 구성된 첫 호는 여배우 힐데가르트 크네프Hildegard Knef를 특집으로 다루었다. 이후 『슈테른』은 전후 독일의 정치·사회 상황을 다루면서 매주 8백만 명에 달하는 독자를 모으는 주간지가 되었다.

　『슈테른』은 독립적이고 위험을 감수하는 입장을 취했다. 이러한 태도는 잡지 로고에서도 즉각적으로 드러난다. 여섯 개의 꼭짓점이 있는 비대칭 모양의 하얀 별이 빨간 바탕 위에 박힌 디자인이다. 별은 만화책에 등장하는 폭발 장면을 연상시키며, 이탤릭체 소문자로 쓴 제목은 잡지의 전향적이고 공격적인 정신을 나타낸다. 『슈테른』은 표지에 포토몽타주를 사용한 최초의 잡지들 중 하나였으며, 세심하게 고른 이미지들을 배열하여 잡지의 편집 방향을 강하게 드러냈다. 1977년의 한 표지에는 벌거벗은 헬무트 슈미트 총리가 등장했는데 2002년에는 게르하르트 슈뢰더에 관한 기사를 실으면서 그 이미지를 재현했다. 2002년 표지에서 슈뢰더 총리는 어두운 표정을 한 배불뚝이로 묘사되었고 빨간색과 녹색의 무화과 잎으로만 몸을 가리고 있다. 빨간색과 녹색은 그의 통치 연합을 나타내는 색이다. 이 표지는 동화 『벌거벗은 임금님』을 의도적으로 비유한 것으로, 사진 캡션은 다음과 같은 질문을 던진다. "벌거벗은 진실–슈뢰더가 그래도 이길 수 있을까?" 기억에 남는 또 다른 표지는 비행기 납치 사건을 다룬 1988년 4월호였다. 두개골을 정밀 묘사한 그림을 쿠웨이트 항공 747편 사진과 접목한 표지였다. 『슈테른』 편집자들은 이질적인 요소들을 결합하고 종종 정교함과 투박함을 한데 섞어 잊지 못할 이미지들을 만들었다. 이 이미지들은 현대 독일의 정치적·사회적 상황을 구체화하는 데 도움을 주었다.

44쪽

노인을 위하여
Für das Alter
포스터
카를로 비바렐리Carlo Vivarelli(1919–1986)

1949년 스위스 연방 내무부가 '올해 최고의 포스터'로 선정한 작품은 카를로 비바렐리가 디자인한 〈노인을 위하여〉 캠페인 포스터였다. 노인의 취약함을 강력하고 단순하게 전달한 작품이다.

　비바렐리는 1945년 이후 등장한 스위스파의 핵심 인물이었다. 그는 프랑스 그래픽 디자이너 폴 콜랭Paul Colin과 함께 수학한 후 밀라노의 스투디오 보게리에 합류했으며 1946–1947년에 이곳에서 아트 디렉터를 맡았다. 스투디오 보게리는 전쟁 전에 등장한 신 타이포그래피와 사진에서의 신즉물주의를 옹호했다. 비바렐리의 구축주의 디자인 원칙에 대한 관심은 그가 1940년 겨울 스포츠 휴양지 플림스를 위해 디자인한 사진 포스터에서 이미 명백히 드러났다. 그러나 〈노인을 위하여〉 포스터는 그의 접근 방식이 보다 성숙했음을 드러내는 동시에 1950년대 스위스파를 요약하는 많은 특징들을 담고 있다. 빛을 받아 극적 효과가 드러나는 여성 노인의 이미지는 취리히에서 활동한 스위스 사진가이자 매그넘 사진 에이전시의 일원이었던 베르너 비쇼프Werner Bischof가 찍은 것이다. 비바렐리는 산세리프 글자를 영리하게 배치함으로써 노인의 얼굴을 화면 아래 왼쪽 끝으로 내리눌러서 빈곤의 이미지를 더욱 강화한다. 유니버스와 헬베티카 서체가 등장하기 전, 비바렐리는 다른 스위스 디자이너들과 마찬가지로 악치덴츠–그로테스크를 선호했다. 비바렐리는 자신의 포스터를 한 개 이상의 언어로 만들었다. 이 포스터의 경우 독일어, 프랑스어, 이탈리아어로 제작했다. 이탈리아어 버전에서는 주 슬로건인 '노인을 위하여Per la Vecchiaia'에 들어가는 글자수가 독일어보다 많아서 글자가 화면의 더 아래쪽까지 내려간다. 따라서 독일어 버전에서 화면 아래에 있던 문구 '자발적 기부'는 화면 오른쪽, 노인의 눈과 같은 높이에 재배치되었다. 이렇게 각 버전마다 디자인이 달라지더라도 비바렐리는 통일된 그리드를 사용했기 때문에 시각적 우아함을 일관되게 유지할 수 있었다.

　비바렐리는 1950년대의 뉴 그래픽(노이에 그라피크) 운동에 지속적으로 중요한 역할을 했다. 전시회 포스터들과 테르마(1958), 스위스 TV(1958), 일렉트로룩스(1962)를 위한 로고타이프 등을 디자인했으며 막대한 영향력을 미친 잡지 『노이에 그라피크』의 창간인이자 공동 편집자가 되었다.

297쪽

지브라 횡단보도
Zebra Crossing
정보 디자인
작가 미상

135쪽

타이포그래피카
Typographica
잡지 및 신문
허버트 스펜서Herbert Spencer(1924~2002)

얼룩말 무늬 같은 지브라 횡단보도는 인명 구조용 그래픽 디자인의 한 예다. 기관은 쉽게 설치할 수 있고 보행자는 쉽게 사용할 수 있으며 운전자는 쉽게 알아볼 수 있다. 페인트로 칠해서 설치하는 도로 표시로, 도로 안전에 엄청난 기여를 했다. 밤에도 알아보기 쉬운 굵고 뚜렷한 흑백 줄무늬는 최대 가시성을 확보하기 위한 디자인이다.

최초의 지브라 횡단보도는 1940년대에 영국 정부 도로조사연구소(RRL)가 고안했다. 영국에서 보행자용 횡단보도는 1934년부터 사용되었는데, 오렌지색 공이 올라간 기둥을 설치하고 도로에 징을 박아 표시했다. 그러나 전쟁 후 교통량이 증가한데다 보행자들과 운전자들이 징을 박은 횡단보도 표시를 계속 무시하고 나자, RRL은 눈에 더 잘 보이는 대안을 개발하게 되었다. RRL은 실험을 통해 40~60cm 굵기의 세로 줄무늬가 달려오는 차량과 가장 뚜렷하게 대비된다는 것을 알았다. 처음에는 파란색과 노란색 조합, 빨간색과 흰색 조합으로 시험했다. 몇 번의 시험을 거친 후 1949년 영국 내 1천여 곳에 흑백 지브라 횡단보도가 도입되었고 1951년 전국에 설치되었다. 얼마 지나지 않아 전 세계가 지브라 횡단보도를 채택했다. 영국에서는 교통 신호등, 보행자 통제 장치, 자전거 혹은 말 타는 사람을 위한 차선 등을 결합한 4가지 변화형이 생겨났다. 미국에서는 1965년 조사에서 보행자들이 줄무늬가 없는 것보다 줄무늬가 있는 횡단보도를 이용하는 것으로 나타났다. 지브라 횡단보도의 효과성이 입증되자 지브라 횡단보도 자체가 캠페인 주제가 되기도 했다. 영국에 아직 지브라 횡단보도가 설치되지 않은 곳에서는 사람들이 직접 횡단보도를 그렸다. 러시아의 한 스튜디오는 겨울에 도로 표면이 눈에 덮이는 곳에서 사용할 수 있는 공중 조명기를 지브라 횡단보도 스타일로 만들었다. 그러나 현재 북유럽 일부 지역에서는 보행자와 차량이 함께 사용하는 '공유 공간' 개념을 도입하고 있어서, 지브라 횡단보도의 미래에 위협이 될 수도 있다.

지브라 횡단보도는 가장 간단한 그래픽 장치로 꼽힌다. 도시의 도로 위 어디서나 볼 수 있지만 사람들의 일상에 끼친 영향은 독보적이다.

그래픽 아트 분야에서 1950년대는 불확실성과 변화의 시기였다. 활판 인쇄에서 오프셋 석판 인쇄로, 금속 조판에서 컴퓨터 기반 활자로 이행하는 과정에 있었으며 새로운 공정들, 종이들, 원칙들이 등장했다. 모든 것이 디자인 해법에 영향을 주었다. 시각 예술을 다룬 잡지 『타이포그래피카』는 새로 등장한 디자이너 세대들이 미지의 영역으로 나아갈 수 있도록 다른 어떤 잡지들보다 많은 도움을 주었다. 『타이포그래피카』의 표지들은 경계가 흐릿하고 화려하며 입체감 있는 디자인이었으며, 과거의 작업과 현대의 실험이 합쳐진 이미지를 보여 주었다.

1949년 영국 출판사 룬드 험프리스가 창간한 『타이포그래피카』는 허버트 스펜서의 창의적인 아이디어들로 가득했다. 스물다섯 살이던 스펜서는 디자이너, 편집자, 작가로서 18년 동안 『타이포그래피카』를 이끌었다. 잡지는 두 개의 시리즈, '올드 시리즈'와 '뉴 시리즈'로 제작되었으며 각각 16호씩 발행되었다. 『타이포그래피카』가 모더니즘을 다루었음은 표지들에서 가장 역동적으로 나타났다. 첫 호에서부터 공격적이고 비대칭적인 레이아웃을 사용했으며 녹색, 빨간색, 오렌지색, 검은색 등 구축주의적 색상을 사용했다. 초기 모더니즘 예술가들의 타이포그래피에 매료된 스펜서는 『타이포그래피카』가 새로운 미학을 확립하고 모던 활자의 형식을 규정하는 데 도움을 준 1920~1930년대 디자이너들의 실험적 작품들을 기록하기를 바랐다. 『타이포그래피카』 표지의 대부분은 스펜서가 디자인한 것이지만 일부 표지들은 영국 예술가 에드워드 라이트Edward Wright, 이탈리아 그래픽 디자이너 프랑코 그리냐니Franco Grignani, 스위스 출신 독일 예술가 디터 로스Dieter Roth 등의 권위자들이 디자인했다. 기고자들로는 선도적 디자이너들인 존 타르John Tarr, 한스 슐레거Hans Schleger, 막스 빌, 앤서니 프로스허그Anthony Froshaug 등이 있었다.

『타이포그래피카』가 전해 주는 소식, 발견 그리고 가르침에 영향을 받은 디자인 실무자들은 자신들의 작품에 새로운 에너지와 아이디어를 통합했다. 이 작품들은 진정으로 현대적인 디자인 장르를 형성하는 데 기여했다.

ACDEFGJ
LNQPRST
UWXYZ

98쪽
팔라티노
Palatino
서체
헤르만 자프Hermann Zapf(1918-2015)

헤르만 자프가 디자인한 서체 중 가장 유명한 것은 아마도 팔라티노일 것이다. 가장 흔히 볼 수 있는 서체임은 틀림없다. 팔라티노는 1948년에서 1950년 사이에 탄생했으며 현재는 맥 운영체제에 기본 서체로 포함되어 있다. 원래는 손 조판용 활자로 만들어졌으며 이후 라이노타이프 식자, 사진 조판, 그리고 가장 최근에는 디지털 작업용으로 개발되었다. 오늘날 본문에 폭넓게 쓰이지만 원래는 자프가 디자인한 알두스 서체와 함께 쓰일 표제용 활자로 여겨졌다.

자프의 서체들이 모두 그렇듯 팔라티노도 캘리그래피에 단단히 바탕을 두고 있다. 자프는 이 '예술적' 접근 방식의 대표자로서 수공예의 미학과 활자 제조 기술에 대한 실용주의적 해석을 결합했다. 원래의 손 조판용 팔라티노는 활자 크기에 따라 굵기와 비율이 상당히 달라진다. 금속 펀치들은 프랑크푸르트 스템펠Stempel 주조소의 아우구스트 로젠베르거August Rosenberger가 조각했다. 이후 라이노타이프 독일 지사에서 기계 식자용 팔라티노를 출시했다. 팔라티노라는 이름과 멋스러운 느낌은 르네상스 시대의 서예가 조반니 바티스타 팔라티노Giovanni Battista Palatino에게서 유래한 것이지만 그의 글씨를 기반으로 만들어진 것은 아니다. 따라서 팔라티노 서체는 역사적 서체를 복원한 것이 아니라, 르네상스의 수공예와 20세기의 사용자 기대가 통합된 것으로 보아야 한다. 팔라티노는 엑스하이트가 높아 경제적이며, 카운터(*획으로 둘러싸인 속공간)가 넓어 판독성이 높다. 독특한 특징으로는 대문자 'P'와 'R'의 카운터가 열린 것 그리고 앰퍼샌드 기호의 가로선이 캘리그래피 느낌을 주는 것이다.

팔라티노의 인기는 수많은 모방 서체들을 탄생시켰다. 그중 가장 유사한 서체는 북 안티크바로, 원래 모노타이프가 출시했다가 지금은 마이크로소프트가 배포하고 있다. 최근 개발된 디자인으로는 팔라티노 산스와 팔라티노 산스 인포멀, 표음식 그리스어 서체인 유니코드 그릭, 자프가 나딘 샤힌Nadine Chahine과 협업해 만든 팔라티노 아라빅 등이 있다. 2005년에는 팔라티노 노바 서체 가족이 출시되어 팔라티노가 오픈 타입용으로 한층 발전했음을 보여 주었다.

417쪽
포트폴리오
Portfolio
잡지 및 신문
알렉세이 브로도비치Alexey Brodovitch(1898-1971), 프랭크 재커리 Frank Zachary(1914-2015)

예술과 디자인에 전적으로 집중한 출판물을 내자는 아이디어, 그리고 이러한 잡지는 그 자체로 예술과 디자인의 훌륭한 사례가 될 것이라는 생각은 아트 디렉터 프랭크 재커리에게서 나왔다. 재커리는 단순한 잡지가 아닌 뛰어난 디자인 사례를 만들고 싶어 했다. 재커리의 열망은 잡지 하나를 완전히 창조하여 실험과 창작에 모든 능력을 쏟을 기회를 찾고 있던 알렉세이 브로도비치에게 즉시 가 닿았다.

재커리는 자신의 비전을 실현하기 위하여 출판인 조지 S. 로즌솔George S. Rosenthal을 찾았다. 로즌솔의 가족은 지브라 출판사 Zebra Press를 소유하고 있었다. 로즌솔은 재커리와 뉴 바우하우스의 아이디어에 크게 공감했다. 그는 『포트폴리오』에 비용을 아끼지 않았다. 가장 좋은 종이를 구입했고 재커리가 쇼핑백이나 벽지 같은 특별한 삽입 광고를 넣을 수 있도록 허락해 주었다. 로즌솔은 또한 브로도비치를 아트 디렉터로 받아들이는 데에 주저함이 없었다. 1950년 겨울에 나온 창간호 표지에서 브로도비치는 사진을 사용하는 평범한 방법 대신 그가 『하퍼스 바자』에서 사용하던 기술을 적용했다. 잡지 제목에 두 개의 컬러 필터를 적용했고 이는 검은 배경과 대비되었다. 표지는 잡지로 들어가는 간단하지만 강렬한 도입부가 되어 주었고 재커리는 이를 "영화 같다"고 표현했다. 『포트폴리오』 안에서 브로도비치는 상위문화와 하위문화에 대해 어떤 구별도 하지 않고 미국의 토착 공예품과 인정받은 예술가·디자이너의 작품을 함께 다루었다. 『하퍼스 바자』에서처럼 사진들은 잘리고 확대되고 병치되면서 주제를 표현하는 근사한 레이아웃을 만들었다.

제작 비용을 아끼지 않고 모든 형태의 광고를 거부한 것은 결국 세 호만 발간하고 폐간하는 결과로 이어졌다. 그러나 『포트폴리오』는 브로도비치의 디자인 철학을 전하며 광범위한 시각적 영향력을 행사했다. 잭슨 폴록을 다룬 기사, 앙리 카르티에 브레송의 사진, 솔 스타인버그의 스케치, 기욤 아폴리네르의 시 등을 소개한 『포트폴리오』는 내용, 제작, 디자인이 완벽하게 통합을 이룬 명쾌한 사례였다. 폐간된 지 반세기가 넘은 지금도 『포트폴리오』의 디자인은 여전히 우리를 놀라게 만든다.

128쪽

오보말틴
Ovomaltine
광고
카를로 비바렐리Carlo Vivarelli(1919-1986)

맥아 향이 나는 우유 음료 '오보말틴'을 위한 광고 시리즈는 카를로 비바렐리가 취리히의 광고 컨설턴트 에른스트 밴치거Ernst Baenziger와 합작으로 디자인한 것이다. 오보말틴 광고는 상업적 목적에 모더니즘 방식을 적용한 사례로, 이미지를 양식화하여 상징으로 사용했으며 텍스트는 디자인의 시각적 역동성을 보조하는 역할로 이용했다.

1950년대 비바렐리의 작품들은 스위스 모더니즘이 전후 유럽 그래픽의 상업적 주류 속에 흡수되었음을 보여 준다. 비바렐리는 취리히 응용 미술 학교를 나와 자신만의 디자인 스타일을 확립해 나갔으며 영향력 있는 디자인 잡지 「노이에 그라피크」의 공동 창간인 겸 편집인이 되어 요제프 뮐러브로크만, 리하르트 파울 로제, 한스 노이부르크와 함께 일했다. 오보말틴 광고는 전후 모더니즘 그래픽 디자인의 특징을 드러낸다. 역동적인 구성이지만 의도적으로 감정을 섞지 않고 객관적으로 표현했으며 시각적인 수사, 서사, 은유를 사용하지 않았다. 흑백 사진은 추상적인 색면과 대조를 이룬다. 이러한 접근법은 러시아 구축주의가 여전히 영향을 미치고 있음을 보여 준다. 이미지는 과격하게 잘려 나갔다. 당시 관습적인 광고들과 달리 이 광고에는 인물들의 얼굴이 보이지 않는다. 인물들은 사진으로 등장하기는 하지만, 서사 장치라기보다 상징으로 쓰였다. 디자인은 4열 그리드에 기반을 두었는데, 전체 화면이 4개의 수직면과 3개의 수평면으로 나뉜다. 이 엄격한 기하학적 구조는 아이와 엄마의 팔과 손이 만드는 강렬한 대각선 형태에 의해 화면 가운데에서 균형을 이룬다. 단색이 차지하는 영역 그리고 페이지 아래에 배열되는 글자 위치도 그리드에 의해 결정된다. 기능적인 산세리프체로 된 광고 문구는 그리드에 맞춰 배열되면서 중간 중간 끊기게 된다. 이는 극적인 휴지를 만들어 내면서 문구와 전체적인 시각 구성을 연결해 준다. 몇몇 광고들은 컬러로 제작되었으나 신문에 실릴 흑백 광고로도 사용될 수 있었다.

전후 소비자 문화가 활기를 찾으면서, 스위스파가 공식화한 객관적 디자인의 원리들은 영리 기업들에게 점차 매력적으로 다가왔다. 이러한 원리들은 폴 랜드와 마시모 비넬리 같은 새로운 세대의 미국 디자이너들에게도 영향을 주었다.

436쪽

플레어
Flair
잡지 및 신문
페데리코 팔라비치니(페데리코 폰 베르체비치-팔라비치니)Federico Palavicini(Federico von Berzeviczy-Pallavicini)(1909-1989)

「플레어」 잡지의 역사는 미국인 편집자 플루어 콜스Fleur Cowles로부터 시작된다. 1946년 플루어 콜스는 잡지 「룩Look」, 신문 「디모인 레지스터Des Moines Register」와 「미니애폴리스 스타The Minneapolis Star」, 몇 개의 라디오 방송국 등을 가진 거대 미디어 기업의 소유주 가드너 '마이크' 콜스Gardner 'Mike' Cowles와 결혼했다. 「플레어」는 자매 출판물 「룩」의 광고계에서의 입지를 지원하기 위해 창간되었다. 「플레어」는 플루어 콜스가 가장 사랑한 프로젝트였으나 1950-1951년에 단 열두 호만 발행되었다.

콜스의 목표는 문학과 예술에 경의를 표하는 잡지를 만드는 것이었다. 유럽 출판물들의 인쇄 기술과 수공예적 아름다움에서 영감을 얻은 콜스는 유럽에서 석 달간 머무르며 인쇄 기술을 연구했다. 이 여행에서 콜스는 스위스 출신 이탈리아 디자이너 페데리코 팔라비치니를 만나게 되었고, 이를 계기로 팔라비치니는 「플레어」의 아트 디렉터로 일하게 되었다.

팔라비치니는 장식 예술가 및 무대 디자이너로서의 경험을 살려 장식적인 디자인을 선보였다. 그의 화려하고 상상력이 풍부한 일러스트레이션들이 「플레어」에 자주 등장했다. 팔라비치니와 콜스는 「플레어」 각 호를 독립적인 아트 북으로 만들려는 생각을 갖고 있었다.

「플레어」 표지들 중에는 오려 내는 컷아웃 기법을 사용하여 뒤 페이지를 보여 주는 디자인이 많았다. 잡지는 전체적으로 두껍고 입체감 있는 페이지들로 구성되었다. 잡지 내부에는 컷아웃, 반 페이지, 접어 넣는 폴드아웃, 엽서형 삽입물, 브로슈어나 작은 책 형태의 삽입물도 포함되었고 이들은 모두 잡지 내용의 가치를 높여 주었다. 예를 들어, 패션 일러스트레이션을 넣은 기사에 반 페이지 형식을 적용하여, 독자가 위쪽 혹은 아래쪽의 반 페이지만 넘겨가면서 다양한 의상 조합들을 볼 수 있게 해 주었다. 잡지의 타이포그래피 레이아웃은 간단했고 헤드라인과 본문은 세리프체로 넣었다. 기사마다 각기 다른 레이아웃을 보여 주었다. 본문은 이미지와 섞여 여기저기 흩어지거나 배경색과 섞여들었다. 1951년 「플레어」는 폐간되었지만, 이후로도 수년간 디자이너들과 잡지 제작자들에게 영감을 주었다.

359쪽

CBS

로고

윌리엄 골든William Golden(1911–1959)

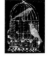

356쪽

인테리어스

Interiors

잡지 표지

앤디 워홀Andy Warhol(1928–1987)

윌리엄 골든이 디자인한 CBS 트레이드마크는 누구나 알아볼 수 있는 상징적인 로고다. 간단히 '눈the eye'이라고도 불리는 이 로고는 원래 한 시즌 동안 사용하기 위해 고안된 것이지만 반세기 넘게 사용되고 있다. 골든은 CBS 텔레비전의 광고 및 판촉 부서에서 일하는 크리에이티브 디렉터였다. 그는 펜실베이니아 더치 지역(*17–18세기 독일과 스위스 등에서 이주한 사람들이 정착한 지역을 차로 지나가던 중, 이 지역 사람들이 악령을 쫓는 의미로 헛간에 그린 상징들에 마음을 빼앗겼다. 그중 일부는 사람의 눈을 닮은 그림이었다. 이후 골든은 이 상징을 연구한 뒤 CBS의 그래픽 아티스트 커트 웨이스Kurt Weihs에게 도움을 청해 첫 번째 '눈' 로고를 그렸다.

윌리엄 골든은 자신의 책 『시각 공예The Visual Craft』에서 이 눈에 대해 다음과 같이 설명했다. "원래는 움직이는 상징을 만들었다. 같은 중심을 가진 여러 개의 '눈들'이 겹쳐진 그림이었다. 눈동자는 조리개 셔터로 표현되어, 찰칵 하고 열려 방송국 이름을 보여 주고 다시 찰칵 하고 닫혔다." 그러나 초기 디자인은 "이 '눈'과 구름 사진을 합친 정지 이미지였다. 구름 사진은 버려진 해안 경비대 타워에 올라가 찍은 것이었다." 이 상징이 기억하기 쉬운 디자인임을 알아본 CBS 대표 프랭크 스탠턴Frank Stanton은 구름 사진을 없앤 버전을 방송국의 여러 물품과 인쇄물에 광범위하게 적용했다. 골든은 다음 시즌에 사용할 새로운 로고를 준비하고 있었으나 스탠턴은 계속해서 이 '눈' 상징을 사용하자고 주장했다.

골든은 49세가 되던 1959년 심장 발작으로 갑자기 세상을 떠났다. 골든의 뒤를 이어 후배 루 도프스먼Lou Dorfsman이 이후 30년 동안 CBS 로고를 관리했다. 도프스먼은 CBS 모노그램을 우아하게 다시 디자인하여 이 '눈'과 함께 사용하면서 로고 사용을 표준화했다. 모노그램에 사용된 서체는 CBS용으로 특별히 디자인한 CBS 디도였다. CBS 트레이드마크가 지금까지 본래의 모습을 유지한 데에는 도프스먼의 노력이 상당히 컸다. 이후 CBS는 다양한 방법으로 '눈'에 생기를 불어넣었고 다양한 색상과 크기로 사용해 왔다. 그러나 기본 디자인은 그대로 유지되어 역사상 널리 알려진 기업 상징들 중 하나가 되었다.

〈마릴린 먼로〉와 〈캠벨 수프 캔〉으로 세계적인 성공을 거두기 전에, 앤디 워홀은 뉴욕에서 상업 예술가로 일하며 이미 성공적인 경력을 쌓아가고 있었다. 워홀은 『보그』, 『하퍼스 바자』, 『뉴요커』 같은 잡지들의 일러스트레이션을 제작했고 I. 밀러 구두 회사의 광고 이미지들을 만들었으며 RCA 레코드사의 앨범 커버들을 디자인했다. 또 뉴욕에서 찰스 휘트니Charles E. Whitney가 발행하는 영향력 있는 잡지 『인테리어스』를 위한 디자인 작업도 했다. 이 고급 잡지는 20세기 중반의 인테리어 디자인을 다루었고 인테리어 트렌드와 현역 디자이너들을 소개했다. 앨빈 러스티그, 브루노 무나리, 워홀 등의 저명한 예술가들과 디자이너들이 만든 표지들로도 유명하다.

이 시기 앤디 워홀의 그림과 일러스트레이션은 주로 기발한 잉크 드로잉으로 이루어져 있다. 그의 자유롭고 색다른 기법은 '블로티드 라인'이라고 불렸다. 흔들리고 뚝뚝 끊어진 것 같은 선 표현 때문에 붙은 이름이다. 사실 이러한 드로잉은 모노프린트 기법으로 찍어 낸 것이지만 끊어진 듯한 선과 얼룩덜룩한 모양 때문에 바틱(*밀랍을 이용하여 독특한 무늬와 색을 입히는 인도네시아의 전통적 직물 염색법 또는 그 직물)처럼 보였다. 타자기 글씨를 연상시키는 표제와 단순하고 절제된 표지 그림은 완벽한 인테리어를 보여 주는 잡지 내부의 사진들과 강렬한 대조를 이룬다. 1951년 5월호 표지는 얼룩덜룩한 분홍 배경에 거대한 앤틱 탁상시계를 그린 것이고, 1953년 5월 표지는 비슷한 스타일로 티 세트를 그린 것이다. 사진 콜라주를 이용한 표지들도 있었다. 1954년 2월호는 새들의 사진 위에 블로티드 라인으로 새장을 그린 것이며, 1954년 9월호는 어느 거실을 찍은 작은 사진 위에 장식적인 선들과 빛을 발하는 램프를 겹쳐 그린 것이다.

『하퍼스 바자』와 『보그』 같은 주류 잡지들이 점차 화려한 표지 사진으로 자리를 잡아갈 때 워홀의 기발한 『인테리어스』 표지들은 점잖고도 매력적인 대안을 제공해 주었다. 출판과 예술이 눈에 띄거나 충격을 주는 디자인에 굳이 끌려다닐 필요가 없던 시절을 떠올리게 한다.

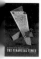

228쪽

파이낸셜 타임스
The Financial Times
광고
에이브럼 게임스Abram Games(1914–1996)

1950년대는 에이브럼 게임스가 프리랜스 그래픽 디자이너로서 가장 성공적인 시기를 보낼 때였다. 게임스가 '1951년 영국제'를 위해 디자인한 로고가 채택되어 다양한 홍보 아이템과 기념품에 사용되었다. 같은 해에 게임스는 포스터 디자이너로서의 첫걸음을 시작했다. 『파이낸셜 타임스』 광고 포스터를 디자인하는 중요한 작업을 맡게 되었고, 그 결과 『파이낸셜 타임스』 홍보 에이전시와 생산적인 관계를 맺어 총 여덟 점의 홍보 포스터를 만들었다. 사람과 신문을 통합한 캐릭터 '매뉴스페이퍼manewspaper'를 만들려는 게임스의 아이디어는 당시로서는 급진적으로 여겨졌다. 그러나 그의 아이디어는 곧 큰 성공을 거두었다. 캐릭터의 몸체는 이 분홍색 신문을 길게 늘인 일러스트레이션이었다. 여기에 세로 줄무늬로 다리를 추가하여 도시의 비즈니스맨임을 나타냈다. 시리즈의 첫 번째 포스터는 〈사업을 하려는 남성들은 매일 파이낸셜 타임스를 읽습니다〉였다. 이 포스터는 우산과 서류 가방을 들고 성큼성큼 걸어가는 사업가를 묘사한다. 포스터 게시판의 표준 크기에 맞게 디자인된 것이지만 특대형 광고로도 제작되었으며, 런던 브리지 역 바깥에 설치된 독립형 광고 모형으로도 등장했다.

포스터 시리즈의 초기 다섯 점에서 이 캐릭터는 각기 다른 업무 상황에 놓인 비즈니스맨을 표현한다. 그러나 1958–1959년에 나온 마지막 세 점에서 게임스는 보다 편안하게 캐릭터에 접근했다. 초기 포스터들이 기하학적으로 정밀하게 그려진 반면, 후반에는 보다 만화 같은 스케치 스타일을 사용하기 시작했다. 비즈니스맨은 이제 줄무늬 파자마를 입고 있다. 플러스 포스(*주로 골프용으로 유행했던, 무릎 근처에서 조이게 되어 있는 품이 넉넉한 반바지)를 입은 말쑥한 골퍼로도 등장하고 크리켓 선수로도 등장한다. 게임스는 이와 같이 더 자유롭게 그리고 가장자리를 들쭉날쭉하게 그린 스타일을 이후 더욱 발전시켰다.

프리랜스로 활동한 게임스는 폭넓은 분야의 디자인을 의뢰받아 일했다. 로고타이프와 기업 아이덴티티도 디자인했는데 그중 가장 주목할 만한 것은 1968년 엔지니어링 회사 GKN을 위한 작업이었다. 그러나 그는 포스터 디자인에 변함없이 충실하여, 전후 시기 영국 포스터 예술의 전통을 이어 나갔다.

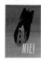

489쪽

니에!
NIE!
포스터
타데우스 트렙코프스키Tadeusz Trepkowski(1914–1954)

전쟁과 점령의 고통으로 어두워진 폴란드 길거리에 붙었던 〈니에!〉 포스터는 타데우스 트렙코프스키가 디자인했다. 포스터는 떨어지는 폭탄을 실루엣으로 표현했으며, 폭탄 안에는 파괴된 건물의 잔해가 그려져 있다. 전쟁에서 살아남은 이들에게 폭탄의 파괴력을 상기시키는 동시에 NO를 뜻하는 "니에!"라는 외침에 동참할 것을 시급히 촉구하는 그림이다.

타데우스 트렙코프스키가 〈니에!〉 포스터를 의뢰받은 것은 1952년이었다. 미국이 수소 폭탄 실험을 시작한 해였으며, 동구권 나라들에서 사회주의 리얼리즘이 모든 형태의 시각적 행위를 지배하던 시기였다. 수많은 폴란드 디자이너들은 활기찬 노동자들의 이미지를 요구하는 데에 굴복하지 않고, 창조의 자유를 위해 투쟁했다. 나중에 '폴란드 포스터파'로 알려진 이 그룹에는 독학으로 성장한 트렙코프스키 외에 타데우스 그로노프스키Tadeusz Gronowski, 헨리크 토마제프스키Henryk Tomaszewski 등이 포함되었다. 트렙코프스키는 거리를 지나가는 사람들에겐 그의 포스터에 관심을 가질 시간이 거의 없다는 것을 깨닫고, 보다 직접적이고 기억에 남을 만한 디자인을 만들기 위해 분투했다. 그가 택한 방식은 〈니에!〉에서 명백하게 드러난다. 트렙코프스키는 파악하기 어렵거나 미묘한 의미는 모두 제거함으로써 전멸을 상징하는 '폭탄'에 집중하게 만든다. 냉전 상황에서 폭탄의 의미는 더 이상 수많은 폭탄들 중 하나로 떨어지는 것이 아니다. 폭탄 하나는 완전한 폐허를 만들 수 있는 단일한 물체다. 포스터 속에서 폭탄은 떨어진다기보다 매달려 있다. 약간 기울어진 산세리프 레터링이 만든 건축적 형태 위에 불길하게 걸려 있다.

잡지 『그라피스Graphis』에서 이 포스터가 복제되어 서구권 독자들에게 알려지면서, "니에!"라는 인도주의적 외침은 세계적으로 반향을 일으켰다. 〈니에!〉는 신선하고 역동적인 폴란드 디자이너 그룹이 존재함을 확인해 주었다. 그들은 공산주의의 억압적 통치 하에서도 융성하고 있었다. 안타깝게도 트렙코프스키는 〈니에!〉 포스터가 제작된 지 2년 후에 40세의 나이로 세상을 떠났다.

90쪽

아이를 보호하시오!

Schützt das Kind!

포스터

요제프 뮐러브로크만Josef Müller-Brockmann(1914-1996)

39쪽

여성의 날이니 외출해야죠

She's Got to Go Out to Get *Woman's Day*

광고

진 페데리코Gene Federico(1918-1999)

〈아이를 보호하시오!〉 포스터는 스위스 자동차 클럽이 주최한 포스터 공모전에서 1등을 차지했다. 스위스 디자이너 요제프 뮐러브로크만은 1950년대에 스위스 자동차 클럽을 위해 강렬한 포토몽타주 작품들을 만들었고 이 포스터도 그중 하나다.

뮐러브로크만은 포토몽타주와 그림을 통합하여 많은 포스터들을 디자인했다. 그는 포스터들이 '사회, 경제, 정치, 문화에서 일어나는 일들의 지표일 뿐 아니라 지적, 실제적 활동들을 비추는 거울'이라 여겼다. 뮐러브로크만의 포스터 스타일은 다양했다. 취리히 톤할레 오케스트라와 무지카 비바를 위한 포스터처럼 타이포그래피와 추상적 선들이 주를 이루는 것들도 있고, 〈아이를 보호하시오!〉처럼 E. A. 하이니거E. A. Heiniger의 사진을 이용한 것도 있다. 〈아이를 보호하시오!〉는 스위스의 다국어 사용을 고려하여 프랑스어 버전과 독일어 버전 두 가지로 제작되었다. 포스터의 시각적 구성은 매우 인상적이다. 거대한 오토바이 베어링이 놓고 있는 아이에게 위협적으로 다가가는 이미지가 대각선 구도로 표현되었다. 크기에서 극적인 차이를 보이는 이미지들을 병치한 것과 요소들 간의 조합을 효과적으로 사용한 것에서 구축주의와 알렉산드르 로드첸코 디자인의 영향이 명백히 보인다. 빨간색과 노란색의 제한된 색상 조합은 포스터의 여러 요소들을 강조하는 동시에 프레임으로 둘러싸는 역할을 한다. 이미지 상단의 조그맣고 빨간 글씨는 오토바이 이미지 위에 겹쳐져서 오토바이의 위협을 표현한다. 하단을 가로지르는 노란 선은 극적 효과를 연출하면서 소년과 위협적인 오토바이 사이에 연관성을 만든다.

1960-1970년대에 뮐러브로크만은 그래픽 디자인 분야에서 중요한 그리고 다양한 작품을 내놓는 인물로 자리 잡았다. 오늘날 그는 그리드 시스템을 확고히 지지한 인물로 잘 알려져 있다. 그리드 시스템을 사용하여 뮐러브로크만은 공통점이 없는 별개의 요소들을 기능적이고 객관적인 디자인 안에 조직할 수 있었으며, 복잡하고 다양한 디자인상의 판단들을 구조화할 수 있었다. 뮐러브로크만은 자신의 저서 『그래픽 아티스트와 디자인 문제들』(1961)과 『그래픽 디자인의 그리드 시스템』(1981)에서도 그리드 시스템을 논했다.

진 페데리코가 디자인한 두 페이지짜리 '여성의 날' 광고는 잡지 『뉴요커』에 실렸다. 페데리코는 당시 문을 연 지 얼마 안 된 도일 데인 번벅Doyle Dane Bernbach 광고 에이전시에서 아트 디렉터로 일하고 있었다.

페데리코는 자신의 작품에 시각적 유희를 종종 사용했다. 어떤 경우에는 타이포그래피와 그림을 통합하기도 했다. 1950년대와 1960년대에 많은 디자이너들은 나중에 '조형적 타이포그래피'라 불리게 된 것을 실험했다. 글자와 이미지를 별개의 커뮤니케이션 방식으로 사용하는 것이 아니라, 이 둘을 혼합하여 하나의 커뮤니케이션 행위로 만드는 기법이었다. 이러한 실험들은 이미지를 글에 대한 삽화로 여기는 평범한 방식, 즉 캡션, 헤드라인, 주석을 달아 이미지의 의미를 묶어 두는 방법에 도전했다. 페데리코가 사용한 통합에서 글자와 이미지는 지배적인 역할을 부여받지만 메시지를 전달하는 것이 주 임무는 아니다. 또 글자와 이미지를 순서대로 읽게 되는 것이 아니라 두 가지를 동시에 인식하게 된다. 〈여성의 날이니 외출해야죠〉 포스터에는 명백히 그림의 형태인 것과 명백히 타이포그래피 형태인 것이 여전히 존재한다. 그러나 특정 요소, 즉 푸투라 서체로 쓰인 'O'자 두 개는 자전거 바퀴 두 개를 구성하면서 글자인 동시에 이미지 역할을 한다. 따라서 우리가 단어 'go out'을 보고 파악하는 의미는 자전거를 탄 아이와 여성을 보고 떠올리는 행복한 기분과 연결된다. 이제 외출은 아이와 엄마가 함께하는 행복하고 자유로운 일로 여겨지게 되는 것이다. 이 광고는 여성들이 『뉴요커』 잡지를 찾아 구입한다는, 즉 잡지가 여성 독자들을 끄는 데 성공한다는 메시지를 담은 것이었다. 실제로 당시 통계에 따르면 300만 이상의 독자가 『뉴요커』를 구입했다. 이 포스터의 진짜 목표는 잠재 광고주들과의 커뮤니케이션이었다.

118쪽

쉼-마시자 코카콜라

Pause-Trink Coca-Cola
포스터
헤르베르트 로이핀Herbert Leupin(1916-1999)

헤르베르트 로이핀이 디자인한 〈쉼-마시자 코카콜라〉 포스터는 코카콜라가 시장을 확대하던 시기에 탄생했다. 코카콜라 사는 유럽에서 회사 입지를 굳히고 코카콜라를 전후 미국 번영의 상징으로 여기는 연관성을 나타내지 않으려 노력했고, 이 포스터도 그 일환이었다.

코카콜라는 마케팅에 뛰어났고 브랜드를 홍보할 수 있는 모든 기회를 이용했다. 회사에 소속된 사진가들은 정치인이나 유명인이 코카콜라의 굴곡 있는 병을 들고 있는 사진을 찍었다. 그러나 제2차 세계대전 후 일부 국가들에서는 코카콜라의 문화 식민지화에 저항하며 캠페인을 벌였다. 이 포스터가 등장한 스위스를 비롯한 많은 국가들에서는 제품에 인산을 사용하는 것을 법으로 금지했다. 당시 로이핀은 이미 인정받는 광고 디자이너로서 스위스 주간지 『벨트보헤Die Weltwoche』를 위한 포스터와 치약, 구두 등의 상업 포스터를 디자인하고 있었다. 로이핀의 단순한 디자인 스타일은 동시대 스위스 예술가들, 특히 뉴 그래픽(노이에 그라피크) 운동과 연관된 이들의 스타일에 비해 덜 엄격했으며, 재치 있고 밝은 느낌을 주었다.

128×90cm의 광고판 크기로 제작된 〈쉼-마시자 코카콜라〉 포스터는 강렬한 시각 효과를 담고 있다. 밝은색 배경에 천진난만한 분위기의 그림이 결합되었으며, 코카콜라 로고와 병을 나타내기 위해 포토몽타주를 현명하게 사용했다. 과하지 않고 미묘하게 제품을 광고하는 포스터로, 보는 이의 시선을 제품과 로고로 이끌면서도 그림이 가진 단순함과 매력을 손상시키지 않는다. 트럼펫과 악보대 모티브를 이용하는 재즈 연주가들이 잠시 쉬면서 코카콜라를 마시고 있음을 암시한다. 이렇게 코카콜라를 음악 및 대중화와 연결하는 것은 코카콜라 광고 캠페인의 전략이었으며 특히 텔레비전 광고에서 많이 쓰였다. 이러한 전략 덕분에 코카콜라라는 히트 음반을 출시하고 젊음 및 패션과의 연결 고리를 만들어 낼 수 있었다.

코카콜라가 세계 시장에서 입지를 확보하기 위해 노력하고 있을 때 탄생한 로이핀의 포스터는 놀랄 만큼 설득력 있는 접근 방식을 보여 주었으며, 코카콜라 브랜드가 대중의 마음속에서 위치를 굳건히 하는 데 도움을 주었다.

95쪽

아이디어

Idea
잡지 및 신문
작가 다수

디자인과 정보의 중요한 자료집인 『아이디어』는 원래는 서양 모던 그래픽 디자인을 일본에 소개하기 위해 창간한 것이었으나 일본 디자인을 세계 독자들에게 보여 주는 잡지로 발전했다. 격월로 발행되는 『아이디어』의 첫 번째 편집자는 미야야마 다카시로, 이 잡지의 전신으로 전쟁 전에 발행되던 『고코쿠카이-애드버타이징 월드広告界-Advertising World』에서 편집자로 일했다. 최초의 디자이너는 오치 히로시였다. 미야야마와 오치는 유럽 및 미국 디자인 잡지들과 중요한 관계를 형성했다. 그들의 뒤를 이은 편집자들과 디자이너들이 이 관계를 더욱 확장하고 심화해 왔으며, 이는 오늘날까지 잡지에 영향을 미치고 있다.

『아이디어』는 최고의 정보, 그래픽, 디자인을 선보이기 위해 저명한 외부 디자이너들에게 의뢰하여 그들 자신 혹은 다른 이들에 대한 특별 기사를 쓰도록 했다. 그래서 매 호마다 스타일이 달랐고 강조하는 바도 달랐다. 잡지가 통일성을 유지하는 것은 가메쿠라 유사쿠가 디자인한, 2개 국어로 된 로고 덕분이었다. 현재는 무로가 기요노리가 『아이디어』 편집을 맡고 있으며, 2003년 9월의 50주년 기념호부터 저명한 북 디자이너 사라이 요시히사가 아트 디렉터로 활동하고 있다. 사라이는 게스트 디자이너가 만드는 페이지에 절대 관여하지 않는다. 2008년 1월 326호('비주얼 커뮤니케이션호')는 일본 디자이너 하토리 가즈나리의 특집 프로젝트를 다룬 열여섯 페이지로 시작한다. 2009년 3월 333호는 독일 디자이너 헬무트 슈미트가 만들었다. 슈미트는 자신의 스승이었던 에밀 루더의 작품과 글을 실으면서 루더의 철학과 타이포그래피를 다룬다. 그리고 표지에는 루더가 자필로 쓴 18줄의 글을 넣었다. 본문 페이지들은 루더가 선호했던 유니버스 서체와 여백을 이용하여 깔끔하게 디자인했는데 이 또한 루더의 작품을 상기시킨다. 2009년 9월 306호는 하얗게 비어 있는 표지가 특징이다. 하라 켄야가 디자인했으며 하라의 작품을 주로 다룬다. 하라는 가정용품 브랜드 무인양품無印良品(무지Muji)의 아트 디렉터이며 철학적인 디자인 전시회들을 기획했다. 이 호의 내부 페이지들은 하라의 작품과 이론을 따라 흘러가며, 대부분은 표지에서처럼 하라의 백과 공호의 개념과 연관된다.

53쪽

보호받는 약자-일본

Sheltered Weaklings–Japan

포스터

고노 다카시河野鷹思(1906–1999)

459쪽

RCA

광고

폴 랜드Paul Rand(1914–1996)

국제 정치 상황이 민감한 시기에 제작된 〈보호받는 약자-일본〉은 큰 논란을 일으켰다. 언뜻 보기에는 다채로운 색상에 어린아이 같은 그림이지만 사실은 노골적인 공격을 담고 있다. 고노 다카시가 보기엔 미국이 냉전 시기에 일본에 주는 정치적, 사회적, 문화적 영향이 탐탁지 않았다.

이 포스터를 제작할 당시 고노는 이미 일본에서 선도적인 디자이너였으며 독창적인 로고, 도서, 잡지, 포스터 등을 디자인했다. 제2차 세계대전이 발발하기 전에 디자인을 시작한 고노는 연합국의 일본 점령으로 인해 서구, 특히 미국 문화가 유입되는 상황을 목격하게 된다. 〈보호받는 약자-일본〉은 일본이 미국 문화에 동화되는 것을 반대하는 고노의 의견을 표현한 것이다. 미국을 악마화하여 미국의 영향력을 일본 감수성을 지배하는 공격적인 힘으로 묘사한다. 고노의 시나리오에서 정치적 주체들은 몸에 그려진 국기를 통해 분명하게 구분된다. 반면 중국 공산주의는 반대 방향으로 가는 빨간색 물고기들로 상징화했다. 물고기들의 날카로운 형태와 진한 검은색 배경 역시 공격적 특성을 드러낸다. 일본어가 아닌 영어 텍스트를 넣은 것은 국가적 수모라는 메시지를 강조하기 위해서다. 전통적인 일본 주제를 현대적으로 표현하는 방법에 대한 고노의 관심은 단순한 색상 조합, 깔끔한 기하학적 형태, 자연 묘사 등을 통해 드러난다.

고노는 1951년 결성된 일본 선전 미술회(JAAC)의 창립 멤버였다. 일본 선전 미술회는 그래픽 디자인이 보다 예술적인 형태를 추구하도록 장려했다. 매년 전시회도 열었는데 초기에는 주로 포스터 전시였다. 비영리 작업에서 정치적 목소리를 강하게 낸 것으로 알려진 고노는 일본 선전 미술회와 진행하는 작업의 일부로 〈보호받는 약자-일본〉을 만들었다. 아마 협회의 전시회에도 포함되었을 것이다. 이 포스터는 일본의 깊은 민족주의를 반영한다. 당시 일본의 민족주의는 극심한 위협을 받고 있었고 고노는 이에 대한 의식을 〈보호받는 약자-일본〉에서 특히 강력한 어조로 표현했다.

폴 랜드는 모스 부호를 이용해 만든 이미지를 『뉴욕 타임스』 전면 광고로 내보냈다. 랜드가 일하는 광고 대행사 윌리엄 H. 와인트라우브 & 컴퍼니William H. Weintraub & Company의 일각을 따내기 위한 대담한 시도였다. 모스 부호 메시지를 해석하면 이것이 'RCA'가 되었다. 광고 계약을 맺고 싶은 RCA(Radio Corporation of America)를 겨냥한 것이었다.

유럽 모더니즘 영향을 받은 랜드의 디자인 철학은 단순함과 절제를 강조했으며 상징적인 연결, 유머, 풍자 또한 중요시했다. 그는 전쟁 전에 '상업 예술가'로 여겨지던 이들을 현대 비즈니스에 초점을 맞춘 '아트 디렉터'와 '그래픽 디자이너'로 변모시킨 인물이었다. 랜드는 1941년부터 1954년까지 윌리엄 H. 와인트라우브 에이전시에서 아트 디렉터로 일하면서 독창적인 콘셉트의 광고로 명성을 쌓았다. '빅 아이디어'를 개척했으며, 광고 카피 부서와 미술 부서 간의 고루한 관계에 활기를 불어넣었다. RCA 광고를 위한 랜드의 대담한 전략은 그가 RCA의 CEO인 데이비드 사르노프David Sarnoff에 대해 알고 있던 사실을 보여 준다. 랜드는 사르노프가 모스 부호 통신원으로 일한 적이 있기 때문에 이 공적이면서도 개인적인 메시지를 이해할 것으로 보았다. 랜드는 설득력 있는 커뮤니케이션은 그에 적합한 미학들을 적용함으로써 강화된다는 신념을 가지고 있었다. 이 광고에서는 모스 부호의 굵은 닷(점)과 대시(선)에 우아한 캐슬론 서체를 적용하여 진지한 분위기를 전달했다. 메시지 끝에 닷 한 개와 대시 한 개를 세워 넣어 느낌표 모양을 만들고, 느낌표 안에 단어 'Advertising'을 넣어 자신들이 광고 서비스를 제공한다는 점을 강조했다. 사르노프는 RCA의 기업 지위와 잘 맞는 에이전시를 고용하고 싶어 했기에, 윌리엄 H. 와인트라우브 에이전시와는 광고 계약을 맺지 않았다. 그러나 랜드의 혁신적인 접근법은 널리 인정을 받았으며 미국 아트 디렉터 클럽(ADC)으로부터 골드 메달을 받았다.

랜드는 1954년 윌리엄 H. 와인트라우브 에이전시의 아트 디렉터를 사임하고 독립적인 디자인 컨설턴트로 일했다. 랜드는 계속해서 기업 고객들을 대상으로 인상적인 디자인 작업을 선보였다.

162쪽

뉴 헤이븐 철도
The New Haven Railroad
아이덴티티
헤르베르트 마터Herbert Matter(1907–1984) 외

전후 시기 미국의 유명한 트레이드마크인 뉴 헤이븐 철도 로고타이프는 스위스 출신 디자이너 헤르베르트 마터가 뉴 헤이븐 철도 회사를 위해 진행한 포괄적인 기업 아이덴티티 프로그램의 일환이었다. 마터의 기업 아이덴티티 프로그램은 뉴 헤이븐 철도 회사에 활력 있는 산업 이미지를 부여했고 이는 현대 사회에서 철도가 맡은 역할에 적합한 것이었다.

1954년 패트릭 맥기니스Patrick McGinnis가 뉴욕, 뉴 헤이븐 앤드 하트포드 철도 회사(줄여서 뉴 헤이븐 철도) 경영을 맡게 되었을 때, 그는 열차 지연과 소비자 불만족, 법적 분쟁 등의 상황에 직면했다. 맥기니스는 포괄적인 기업 재디자인 프로그램이 회사를 되살릴 방법이라고 보았다. 기차, 역, 광고, 그 밖의 많은 요소들이 당시 가장 출중한 디자인 전문가들이 만든 새로운 아이덴티티를 입게 되면서, 뉴 헤이븐 철도는 근대적인 승객 및 화물 수송 회사가 되었다. 기업 아이덴티티를 위한 컨설턴트 팀에는 마터 이외에 플로렌스 놀(인테리어), 마르셀 브로이어(기차 디자인과 시제품), 야마사키 미노루(새로운 역과 대합실) 등이 포함되었다.

마터가 만든 길쭉한 로고타이프는 손 글씨에 기반을 둔 이전의 상징을 대체했다. 마터의 로고타이프는 두 개의 글자 'N'과 'H'로 구성되었고 폭이 넓은 이집션 세리프체로 쓰였다. 간결함과 단순함을 전달했으며 한편으로는 기차선로와 침대칸의 튼튼함을 상징하기도 했다. 마터는 노먼 아이브스Norman Ives와 함께 아이덴티티 프로그램 전체에 일관성을 유지했다. 기차에 쓰이던 녹색과 금색을 빨간색, 흰색, 검은색의 다양한 조합으로 바꾸었다. 1955년부터 새로운 로고타이프와 색상 그리고 인상적인 기하학적 구성이 여객 열차와 무개화차(*지붕 없는 화물차)에 등장했다. 이 디자인은 안전과 기업 아이덴티티를 전달하면서 기차들을 움직이는 광고판으로 바꾸어 놓았다. 1년 이내에 이 새로운 마크는 포스터, 열차 시간표, 표지판, 브로슈어, 메뉴 등에 적용되었다.

유감스럽게도 맥기니스의 회사 경영은 그리 성공적이지 못했고 1961년 뉴 헤이븐 철도 회사는 파산했다. 그러나 마터가 디자인한 NH 로고는 기업 디자인 역사에서 존경받는 작품으로 남아 있으며, 메트로–노스 철도의 뉴 헤이븐 선에서 여전히 사용된다.

65쪽

유니버스
Univers
서체
아드리안 프루티거Adrian Frutiger(1928–2015)

아드리안 프루티거의 가장 뛰어난 성과로 꼽히는 유니버스는 악치덴츠–그로테스크와 노이에 하스 그로테스크(이후의 헬베티카) 같은 고전적 산세리프 서체들의 대안으로 사용된다. 스위스 타이포그래피로 여겨지지만 프루티거가 프랑스의 드베르니 & 페뇨 주조소에서 일할 때 만든 것으로 원래는 '몽드'라 불렸다. 프루티거는 이 주조소에서 메리디앙 서체를 개발하기도 했다. 인쇄, 제작, 타이포그래피 기술이 발전함에 따라 드베르니 & 페뇨는 프랑스에서 곧 대중화될 루미타입 사진 식자기에서 사용할 수 있는 타이포그래피를 개발할 필요가 있었다.

프루티거는 취리히에서 발터 캐흐Walter Käch 교수 밑에서 공부하던 시절 손으로 그렸던 디자인을 바탕으로 유니버스를 고안했다. 글자 굵기와 폭에 따라 숫자를 달리 부여한 21개의 폰트로 구성된 창의적이고 간결한 체계였다. 그중 유니버스 '55'가 기본 서체인 레귤러로, 유니버스 폰트들의 기준 역할을 했다. 또 홀수는 정체, 짝수는 이탤릭체를 나타냈다. 이렇게 시각적이고 숫자로 구별되는 분류 체계를 통해 디자이너들과 조판사들은 쉽게 한 폰트와 다른 폰트의 차이를 판단할 수 있었다. 유니버스는 사진 식자기 외에 기존의 활자 조판에서도 사용할 수 있어서 디자이너들과 조판사들이 사용할 매체를 자유로이 선택할 수 있었다. 숫자 체계와 폭넓은 가용성은 유니버스 서체의 인기에 큰 몫을 했다. 이뿐만 아니라 유니버스의 높은 엑스하이트는 소문자 크기를 대문자 크기에 가깝게 만들었고 글자를 더 균형 잡히고 커 보이게 해 주었다.

1950년대 후반에는 산세리프 타이포그래피가 스위스 디자인의 주류를 이루었고 이후 미국까지 전파되었다. 헬베티카, 폴리오, 악치덴츠–그로테스크, 유니버스가 가장 널리 사용되었다. 첫눈에는 유니버스와 헬베티카가 신기할 정도로 서로 비슷해 보인다. 그러나 유니버스 서체에 충실한 디자이너들은 일관성 있는 형태와 분류 체계를 가진 유니버스가 다른 산세리프 서체들보다 훨씬 명료하고 논리적인 대안이라고 단언한다.

284쪽

하야시-모리

Hayashi-Mori

포스터

야마시로 류이치山城隆(1920-1997)

이 포스터는 《그래픽 '55》 전시회를 위해 야마시로 류이치가 디자인했다. 이후 1958년 브뤼셀 국제 박람회의 일본 전시관에서 전시되었다. 눈 덮인 산비탈에 있는 숲을 표현한 것이다. 하늘에서 내려다본 풍경으로 보이기도 하고 아래에서 올려다보고 그린 것 같기도 하다. 그림은 두 개의 일본 표의 문자 '林'(수풀 림, 하야시はやし)과 '森'(수풀 삼, 모리もり)이 흩어져 있는 모습이다. 둘 다 나무를 뜻하는 '木'(나무 목, 키き)로 구성되는 글자로, '木'이 두 개 모이면 '하야시', 세 개 모이면 '모리'가 된다. 포스터 속에서 글자들은 크기와 굵기가 변하면서 원근감과 산악 지형을 만들어 낸다. 이 포스터가 일본을 대표하는 작품으로 선정된 것은 포스터에 나타난 그래픽 특성이 젠Zen(禪) 스타일 그림과 유사하기 때문이다. 즉 검은 잉크 사이의 흰 공간은 보는 이의 상상력으로 채워 넣도록 그려진 것이다. 이러한 그림들은 다양한 원근감이 느껴지는 비대칭 구성과 의도적으로 표현한 평면감이 특징이다. 〈하야시-모리〉 포스터는 또한 일본 문자의 특징과 이중 기능을 상징한다. 이 글자들은 글의 일부로 사용되기도 하지만 독립적인 구조와 메시지를 담은 픽토그램으로도 쓸 수 있다. 그림과 서예로 이루어진 젠 스타일 구성 안에서 글과 그림 사이의 경계를 의도적으로 불분명하게 표현했기 때문에 표의 문자가 두 가지 방법으로 읽힌다. 일반적인 단어 하나로 혹은 단순한 그림 하나로 의미를 전달하는 것이 아니다. 이 포스터는 일본어 혹은 한자를 아는 사람과 모르는 사람 모두에게 숲의 이미지를 보여 준다.

이러한 유형의 그래픽 디자인은 구축주의가 유입되어 그 안에 일본의 특징들이 스며들던 1950년대 일본에서 크게 유행했다. 해외에 일본을 대표하는 이미지로 내보내기 위해 만든 스타일이었지만 일본 내에서도 좋은 평가를 받았다. 미국의 점령으로 문화적 자존심에 상처를 입은 일본에게 잃어버린 '일본다움'을 되찾을 필요성을 일깨워 주었기 때문이다.

296쪽

황금 팔을 가진 사나이

The Man with the Golden Arm

영화 그래픽

솔 바스Saul Bass(1920-1996)

20세기 가장 창의적인 영화 디자이너로 꼽히는 솔 바스는 영화 포스터, 타이틀 시퀀스, 광고 등에 자신만의 특징을 담았다. 그는 당대의 통찰력 있는 감독들인 알프레드 히치콕, 오토 프레밍거, 마틴 스콜세지 등과 함께 작업했다. 〈황금 팔을 가진 사나이〉는 바스가 프레밍거 감독과 처음 작업한 모션 그래픽은 아니지만, 바스에게 가장 큰 명성을 안겨 주었으며 가장 큰 논란을 일으키기도 했다.

〈황금 팔을 가진 사나이〉는 당시 금기시되는 주제였던 마약 중독을 다룬 영화였다. 관객이 이 영화를 보러 오게 만드는 디자인을 고안해야 했던 바스는 세련되고 정직한 방법으로 주제에 맞섰다. 당시 대부분의 영화 홍보는 스타의 이미지를 제목 옆에 놓는 정형화된 접근 방식이었다. 바스는 이와 다르게 주연 배우 프랭크 시내트라의 얼굴을 넣지 않고 영화 주인공 프랭키 머신의 팔을 표현하는 데 집중했다. 조각난 검은 사각형 가운데에 매달린 팔은 맞아서 손상되었거나 다음 순간을 기다리며 긴장한 듯하다. 바스의 위험한 접근 방식을 프레밍거는 전적으로 지지했다. 바스가 디자인한 영화 포스터를 그대로 유지해야 한다고 주장했으며 바스의 디자인이 검열 당하거나 수정되면 영화 자체를 취소하겠다고 으름장을 놓았다. 이후로도 프레밍거는 영화 주제 때문에 개봉에 어려움을 겪었으나 프레밍거와 바스 모두 단호했다. 바스는 홍보 인쇄물과 타이틀 시퀀스를 표준화하여, 다양한 매체에 걸쳐 캠페인 미학을 통합하는 새로운 지평을 열었다. 〈황금 팔을 가진 사나이〉의 오프닝 시퀀스에서 바스는 시내트라의 어둡고 우울한 연기에 맞는 분위기를 조성하면서 이야기 속의 이야기를 만들었다. 관객들이 영화 볼 준비를 하도록 만드는 능란한 수법이었다. 엘머 번스타인Elmer Bernstein의 음악이 흘러나오고, 관객의 시선을 뚫고 들어오는 바늘처럼 흰색 직사각형들이 스크린을 침범하고, 이들이 모여 비뚤어진 팔을 이루며 오프닝 시퀀스가 끝난다.

바스의 비전과 프레밍거의 신념은 영화가 성공하면서 충분히 보상받았다. 많은 이들이 〈황금 팔을 가진 사나이〉에 나타난 그래픽 혁신을 모방했다. 바스의 동시대인 파블로 페로Pablo Ferro 외에 이후 세대의 로버트 브라운존Robert Brownjohn이 〈골드핑거Goldfinger〉에서, 카일 쿠퍼가 〈세븐Se7en〉에서 바스의 혁신을 따랐다.

1955–1967

179쪽

슈타트 극장
Stadt Theater
포스터
아민 호프만Armin Hofmann(1920–2005)

아민 호프만은 바젤의 가장 중요한 공연장인 슈타트 극장을 위해 포스터들을 디자인했다. 당시 극장 포스터들이 자극적인 텍스트, 의무적으로 넣는 크레디트, 다색 이미지를 특징으로 한 것과 달리 호프만은 한정된 종류의 형태와 효과에만 의존하여 극의 강렬한 느낌을 전달했다. 이는 슈타트 극장에 독특한 아이덴티티를 부여해 주었다.

교사, 작가, 그래픽 디자이너, 석판 인쇄가로 일한 호프만은 1948년 바젤에 자신의 스튜디오를 열었으며 바젤의 선도적 상업 예술가로 명성을 쌓았다. 국제 타이포그래피 양식(스위스파)에 크게 공헌한 인물인 호프만은 스위스의 다른 지역에 있는 동시대인들, 예를 들어 요제프 뮐러브로크만 같은 이들의 작품에서 나타나는 형태의 경제학에 공감했다. 동시에 호프만은 보다 높은 수준의 예술적 표현과 덜 형식적인 구성 방식을 추구했다. 이러한 스타일과 호프만의 사회의식 덕분에 그의 작품들은 특히 예술 단체들에게 인기를 끌었다. 호프만은 슈타트 극장을 위한 포스터를 매 시즌 한 점씩 디자인했다. 포스터에는 극장의 주간 프로그램을 첨부할 공간을 비워 두었다. 호프만은 컬러가 시각 공해라고 보았다. 보는 이가 그래픽과 교감하는 것을 방해한다는 이유였다. 그래서 호프만은 흑백 이미지에 단순한 형태들, 극적인 크기 대조, 굵은 산세리프 타이포그래피를 결합했고, 이는 우아하고 표현력이 풍부한 디자인을 만들어 냈다. 슈타트 극장 포스터들 중 하나는 막대기를 사람처럼 표현하고 아치들과 선들을 함께 그려 넣은 것인데, 음표들을 연상시킨다. 1960년대에 들어 호프만은 슈타트 극장 포스터들에 포토몽타주를 효과적으로 사용했다. 그중 한 포스터에서는 익살스러워 보이는 인물이 하얀 방에 앉아 있는데, 거대한 검은 글자 'T'에 금방이라도 짜부라질 것처럼 놀라 두 팔을 들고 있다. 다른 포스터에서는 여러 개의 손이 어둠 속에서 나온다. 또 다른 포스터에는 반쪽짜리 얼굴 두 개가 등장한다. 근엄하지만 활기가 없는 얼굴과 감정적이면서 위협적인 다른 얼굴이 경계도 없이 섞여 있다.

스위스파에 대한 관심이 커지면서 호프만의 슈타트 극장 포스터들도 점차 그 영향력을 확대해 나갔다.

1955

243쪽

베토벤
Beethoven
포스터
요제프 뮐러브로크만Josef Müller–Brockmann(1914–1996)

요제프 뮐러브로크만은 25년이 넘는 기간 동안 취리히 톤할레 오케스트라의 포스터들을 디자인했다. 뮐러브로크만의 포스터들은 그래픽 형태를 통한 음악의 시각화에서 절정의 기술을 보여 주었으며, 독창성 면에서 포스터 디자인의 새로운 기준을 세웠다. 그중 가장 유명한 디자인은 베토벤의 '코리올란 서곡' 공연을 위한 포스터다.

19세기와 20세기 초의 음악 포스터는 빽빽한 활자들로 구성되었다. 일러스트레이션은 없거나 극히 적게 들어갔으며 공연 날짜, 시간, 장소와 같은 기본 정보만 포함하였다. 이렇게 타이포그래피로 혼잡한 음악 포스터에 균형과 질서를 부여하기 위해, 뮐러브로크만은 활자 사이에 우아하고 기하학적인 일러스트레이션을 끼워 넣었다. 뮐러브로크만은 작은 그리드로 된 페이지 위에서 한 개의 사각형으로 시작하여 텍스트를 나타내는 대략적인 형태와 선을 그리곤 했다. 그는 페이지에 있는 기호들과 음악 사이의 '논리적 연결'을 추구했다. 리듬감과 투명성을 높이려 애썼으며 기하학적 요소들을 배치하는 특정한 방법을 발견하려 노력했다. 〈베토벤〉 포스터의 경우에는 이 과정이 두 달 이상 걸렸다. 뮐러브로크만은 물결처럼 밖으로 퍼져 나가는 일련의 동심원들을 고안했고, 이 원들을 아치 조각들로 나누기로 했다. 아치는 가운데에 있는 첫 번째 원에서부터 퍼져 나오며 '1, 2, 4, 8, 16, 32'의 수학적 순서에 따라 점차 두꺼워진다. 텍스트 본문은 첫 번째 원 안에 들어가는데, 텍스트의 왼쪽 끝을 정렬하는 기준이 디자인 전체의 수직축 역할을 한다. 지휘자, 공연자들, 공연장 위치 등을 알려 주는 상세 정보는 이 축의 오른쪽에 자리한다.

이렇게 완성된 〈베토벤〉 포스터는 정성스레 다듬은 시각적 소리가 되었다. 가장 세심하고 리듬감 있는 방식으로 표현한 그래픽 하모니였다. 뮐러브로크만은 톤할레에서 공연하는 클래식 작품들의 레퍼토리를 상징하기 위하여 기하학 형태를 영리하게 사용했다. 〈베토벤〉 포스터만큼 유명한 〈무지카 비바Musica Viva〉 시리즈를 포함하여, 그의 모든 음악 포스터에서 이러한 특징이 드러난다.

```
ABCDEFGHIJKLMNOPQRSTUVWXYZ
abcdefghijklmnopqrstuvwxyz

:@#$%¢&*()_+ :",.?
234567890-= ;',./

1167085[°        1167086=¼
       ]1              1¼
```

352쪽

쿠리어
Courier
서체
하워드 케틀러Howard Kettler(1919–1999)

쿠리어는 20세기에 탄생한 서체 중 사람들이 가장 쉽게 알아
볼 수 있는 글꼴로 꼽힌다. 관료주의 분위기가 특징인 서체로서
는 놀라운 성취다.

하워드 케틀러는 IBM으로부터 타자기에 사용할 글꼴을 개발해
달라는 의뢰를 받고 쿠리어를 디자인했다. 그러나 IBM은 쿠리어
서체의 독점 판매권을 얻지 못했고, 서체는 빠른 속도로 업계의 표
준 서체가 되었다. 쿠리어는 '고정 폭' 활자여서 'i'든 'm'이든 상관없
이 각 문자가 동일한 너비를 가진다. 이는 원래의 사용 목적에서 유
래한 것이다. 수동으로 교정해야 하는 타자기 그리고 표로 나타나
는 자료 정리에는 이렇게 동일한 글자 폭을 가진 글꼴이 필요했다.

개인용 컴퓨터가 등장하여 쿠리어 서체는 종말을 맞을 수도 있
었다. 그러나 쿠리어 서체는 그 디자인 덕분에 컴퓨터 메모리를 거
의 잡아먹지 않아 시스템 글꼴(*매킨토시나 윈도 운영 체제에서 사용자
가 별도의 글꼴을 지정하지 않은 경우 기본으로 사용되는 글꼴)로 사용되었
다. 쿠리어가 타자기에 이어 컴퓨터에도 계속해서 사용된 덕분에
타자기에서 신기술로의 전환이 매끄럽게 이어질 수 있었을 것이다.
케틀러는 원래 '메신저'라는 이름을 붙였다가 좀 더 위신 있게 느
껴지는 '쿠리어'라는 이름을 택했다. 1960년대에 아드리안 프루티
거가 쿠리어를 수정한 쿠리어 뉴를 내놓았고, 이 서체는 관공서에
서 채택되었다. 법조계 문서에 자주 등장했으며 미 국무부의 표준
글꼴로 사용되었다.

쿠리어는 1990년대에 새로운 세대의 포스트모던 서체를 탄생시
켰다. 1991년 에릭 판 블로클란트Erik van Blokland가 디자인한 트
릭시는 타자기 폰트에 대한 디지털 오마주로, 일부러 오래되어 낡
아 보이게 만든 '디스트레스트 글꼴'이다. 미 국무부가 2004년 표
준 글꼴을 쿠리어에서 타임스 뉴 로만으로 바꾸고, 마이크로소프
트가 콘솔라스를 비스타 운영 체제의 고정 폭 글꼴로 사용하기로
하면서, 쿠리어의 종말이 시작되었다. 그러나 쿠리어는 아직 살아
남아 있다. 레이저 프린터에서는 정확한 폰트를 찾을 수 없을 때 쿠
리어를 디폴트로 사용하고 있다.

420쪽

올리베티
Olivetti
광고
조반니 핀토리Giovanni Pintori(1912–1999)

이탈리아의 타자기 및 계산기 제조사 올리베티를 위해 조반니 핀
토리가 디자인한 광고들은 1940–1950년대 광고 이미지들 중 가
장 잘 알려져 있다. 핀토리의 대담하고 화려한 일러스트레이션과
리듬감 있는 디자인은 이후 핀토리의 트레이드마크가 되었고, 그
의 이름은 올리베티와 뗄 수 없는 관계가 되었다.

올리베티 창업주의 아들 아드리아노 올리베티Adriano Olivetti는
핀토리가 불과 스물네 살이던 1936년 그를 광고 부서에 고용했
고, 핀토리는 이후 광고 담당 아트 디렉터가 되었다. 31년 동안 핀
토리는 예술적 자유와 협업을 마음껏 누리며 올리베티 스타일을
규정하는 데 기여했다. 올리베티는 디자인을 핵심 가치로 받아들
인 최초의 대기업이었다. 회사 완제품뿐만 아니라 홍보 자료에서
사무실과 공장에 이르기까지의 모든 분야에 뛰어난 디자인이 적
용되기를 요구했다. 회사 건물 자체도 대부분 저명한 건축가들이
지은 것들이었다.

올리베티의 이러한 메시지를 보다 많은 이들에게 전달하기 위해,
핀토리는 강렬한 이미지들을 주로 사용했다. 그는 재치 있는 카피
보다 강렬한 이미지가 직접적이고 이해하기 쉽다고 판단했다. 핀
토리는 올리베티의 다양한 제품에서 얻은 영감을 그림으로 표현
하면서, 제품 기능을 나타내는 단순하고도 인상적인 형태들을 만
들었다. 예를 들면, 일련의 타자기 키를 실루엣으로 표현하여 움직
임을 암시했다. 엘레트로수마 22 계산기 포스터에서는 고도의 추
상적 형태를 그려 넣어 계산기의 특징과 기능을 나타냈다. 핀토리
의 생동감 있고 시적인 디자인은 올리베티의 제품을 기술적으로
뛰어난 제품으로 보이게 해 주었다. 동시에 쉽게, 심지어 기분 좋
게 사용할 수 있는 기계로 보이게 해 주었다. 다른 회사들이 채택
한 엄격한 디자인 프로그램과 달리 올리베티의 프로그램은 표현력
이 풍부했고 비상한 수준의 개성을 드러냈다. 올리베티와 핀토리에
게 홍보용 그래픽이란 예술의 한 형태였으며, 따라서 매출을 늘리
는 데 도움이 되는 디자인일 뿐 아니라 중요한 문화적 공헌이었다.

203쪽

자기 잉크 문자 인식

Magnetic Ink Character Recognition

서체

스탠퍼드 연구소Stanford Research Institute

218쪽

디자인

Design

잡지 및 신문

켄 갈랜드Ken Garland(1929–)

자기磁氣 잉크 문자 인식(MICR) 글자는 수표 하단에 찍힌 번호들로 우리에게 친숙하다. 일반적으로 이 번호들에는 수표 번호, 은행 식별 기호, 계정 번호가 포함되어 있다. 사람뿐만 아니라 전자 감지기가 자기 잉크로 인쇄한 숫자들을 읽어내 수표를 처리할 수 있다. 이 문자 인식 기술은 1956년 미국 은행 협회에서 처음 시연되었으며 1963년 즈음에는 미국에서 보편적으로 채택되었다. 현재는 영국 은행들도 일반적으로 사용한다.

1960년대 초기에 컴퓨터가 사람을 대신해 복잡한 업무를 처리하게 되자 사람과 기계 모두가 명료하게 이해할 수 있는 알파벳이 필요했다. 이 문제를 해결하기 위해 스탠퍼드 연구소는 MICR을 개발했고, 1961년 발명 특허를 받았다. 인쇄 잉크에 자성磁性이 있는 재료를 넣어 글자를 인쇄하면 MICR 인식기가 이를 인식했다. 단, 사람이 읽는 시각적 특성이 아닌 자기 특성을 감지하는 것이었다. 당시 전자 탐지기의 감도 부족으로 인식 오류가 생길 수 있었기 때문에, 자기 잉크로 인쇄한 글자들은 일반적인 글자들보다 정밀성이 뛰어나야 했다.

스탠퍼드 연구소의 MICR 글꼴은 E-138 또는 ABA로도 불린다. ABA는 미국 은행 협회, 즉 ABA가 자금을 지원했기 때문에 붙은 이름이다. E-138의 각 글자는 세로줄 7개와 가로줄 10개로 이루어진다. 이 줄들이 교차하면서 7×10개의 칸, 즉 70개의 포지션을 만든다. 전자 감지기는 이 각 포지션이 검은색인지 흰색인지를 감지하여 제어 장치에 알리고, 제어 장치는 감지된 패턴과 각 글자에 대한 예상 판독값을 비교하여 이를 식별한다. 각 글자의 패턴을 서로 다르게 디자인했기 때문에 글자가 상당히 왜곡되었거나 다른 표시와 겹쳐 인쇄되었더라도 정확하게 식별할 수 있다.

1960년대에 MICR 글꼴이 현대성 및 컴퓨터 미학을 상징하는 디자인이 되면서 이를 모방한 글꼴들이 많이 등장했다.

잡지 『디자인』에서 갈랜드는 강력한 현대 미학을 바탕으로 한 아트 디렉팅을 보여 주었다. 갈랜드의 디렉터십은 산업에서 디자인을 표현하는 방법에 있어 신선한 접근법을 도입했으며 『디자인』에 독특한 시각적 아이덴티티를 부여해 주었다.

갈랜드는 1955년 『디자인』의 아트 디렉터를 맡았다. 아직 검증되지 않고 알려지지 않은 디자이너로서는 용감한 시도였다. 런던 센트럴 예술 공예 학교를 졸업한 지 단 1년 만이었다. 『디자인』은 1949년 산업 디자인 위원회가 창간했다. 1972년 디자인 위원회로 이름이 바뀐 이 협회의 역할은 '디자인 수준을 향상시키기 위한 산업 지원'이었다. 갈랜드가 스스로 말했듯, 그는 충분한 시간을 들여 자신의 비전을 『디자인』에 새겨 넣었다. 갈랜드는 1955년 10월에 발행된 81호부터 『디자인』을 지휘했다. 그가 담당한 처음 세 호는 F. H. K. 헨리언F. H. K. Henrion이 디자인했다. 헨리언은 갈랜드 이전의 아트 디렉터인 피터 해치Peter Hatch 밑에서 일한 디자이너였다. 1959년부터 갈랜드의 표지 디자인들은 진가를 발휘했다. 대담하고 강렬하고 유쾌한 표지들은 『디자인』에 전에 없던 개성과 자신감을 더해 주었다. 갈랜드는 또한 단순한 그래픽 이미지와 아이콘이 강렬한 사진 요소와 결합되는 기존의 규범에서 벗어나 보다 참신한 표지들을 선보였다. 이미지들이 병치되고 겹쳐지고, 추상적인 형태들이 모이고 잘리고 빠져나오면서 극적인 시각 효과를 연출했다. 1950년대 말과 1960년대 초의 낙관주의 그리고 디자인과 관련된 문제들을 다루면서, 처음으로 『디자인』은 현실과 가까운 잡지가 되었다.

1962년 1월 『디자인』은 갈랜드가 디자인한 표제를 선보였다. 잡지에 대한 그의 비전을 현명하게 전달하는 표제였다. 잡지의 전체적인 분위기를 부드럽게 만들어 주었고 보다 접근하기 쉽고 현대적인 느낌을 풍겼다. 둥근 형태의 산세리프 서체로 된 로고타이프는 더 젊고 표현주의적인 미학에 바탕을 둔 그래픽 디자인의 시대가 왔음을 넌지시 풍겼다. 갈랜드는 이후 두 호를 더 맡고 1962년 3월에 『디자인』을 떠났다. 그러나 그가 디자인한 표제는 이후 25년 넘게 그대로 유지되어 갈랜드의 『디자인』에 대한 공헌이 지속됨을 보여 주었다.

IBM.

285쪽
IBM
아이덴티티
폴 랜드Paul Rand(1914–1996)

127쪽
유럽으로 가는 배(마르쿠스 쿠터Markus Kutter 지음)
Schiff nach Europa
서적
카를 게르스트너Karl Gerstner(1930–2017)

저명한 건축가이자 디자이너 엘리엇 노이스Eliot Noyes가 1956년 IBM 디자인 프로그램의 디렉터를 맡게 되었을 때, 이 첨단 기술 회사는 누가 봐도 시대에 뒤처진 이미지를 갖고 있었다. 올리베티와 같은 유럽 기업들처럼 통합된 모던 아이덴티티를 만들겠다는 목표로, 노이스는 폴 랜드를 고용하여 그래픽을 담당하게 했다. 폴 랜드는 1940년대 초기부터 재치 있고 스타일리시한 광고, 잡지 및 북 디자인으로 유명했다.

폴 랜드가 처음 한 일은 1947년 도입된 로고를 바꾸는 것이었다. 슬랩 세리프를 가진 베톤 볼드 콘덴스드 서체를 보다 모던해 보이는 시티 미디엄 서체로 바꾸었다. IBM 패키지와 인쇄물을 위해서는 더 급진적인 작업을 수행했다. 새 로고를 곳곳에 자유롭게 배치했으며 밝은 색상과 자신의 육필을 넣었다. 랜드가 새롭게 정비한 IBM 연간 보고서는 새로운 기준을 만들었다. 단순한 법적 요건이었던 연간 보고서는 랜드에 의해 강력한 브랜딩 도구로 변모했다. 사진, 드로잉, 새 로고 등은 모두 보고서 표지에 매력적인 분위기를 부여했다.

그러나 랜드는 새로운 트레이드마크에 만족하지 못했다. 좁은 글자 뒤에 넓은 글자 두 개가 오는데다 'B'의 카운터가 네모난 모양이어서 전체적인 형태가 어색하다고 생각했다. 1970년대에 들어 랜드는 로고에 줄무늬를 도입하여 디자인을 통합하고 독특한 특징이 눈에 띄지 않도록 했다. 랜드는 로고가 그 자체로 제품이나 기업 정신을 구체화할 수는 없다고 생각했다. 신뢰할 수 있고 시대에 구애받지 않으며 인상적인 로고는 단순히 연관성을 만드는 것만으로 기업의 가치를 구체화한다고 보았다. 이 원리를 보여 주는 좋은 예가 IBM 로고다. 로고에 있는 줄무늬는 원래 컴퓨터와 전혀 관련이 없다. 그러나 IBM 로고로 인해 많은 이들이 줄무늬와 컴퓨터를 연결짓게 되었다.

모든 형태의 '좋은 디자인'은 IBM의 아이덴티티를 구현한다는, 그리고 깨지 못할 규칙이란 없다는 노이스의 자세에 영감을 받은 랜드는 수십 년 동안 로고를 다양한 방식으로 사용했다. 1981년 랜드는 IBM을 눈eye, 벌bee, M으로 표현한 리버스 포스터를 만들었다. 노이스가 '기업 디자인'이라 칭한 일에 몸담는 동안에도 랜드의 본질적인 장난기가 억눌리지 않았음을 보여 주는 작품이다.

『유럽으로 가는 배』는 20세기의 가장 혁신적인 북 디자인으로 꼽힌다. 카를 게르스트너가 1963년 자신의 저서 『프로그램 설계』에서 설명한 '통합된 타이포그래피'를 보여 주는 뛰어난 사례다.

마르쿠스 쿠터가 쓴 『유럽으로 가는 배』는 뉴욕과 프랑스 르아브르 항구를 오가는 안드레아 도리아 원양 정기선의 여정을 그린 실험적 소설이다. 이 책의 디자인은 그리드 사용에서 혁신적이다. 지면을 2×3개의 정사각형으로 나누고, 각 정사각형을 7×7개의 정사각형으로 다시 나누었다. 그리고 이것을 다시 3×3개의 정사각형으로 나누었다. 이 마지막 정사각형은 가장 작은 활자에 행간을 더한 크기였다. 이 그리드 덕분에 활자는 거의 무한한 자유를 누리며 지면에 통합될 수 있었다. 게르스트너는 두 개의 산세리프체를 사용했는데, 큰 크기의 손 조판 활자에는 악치덴츠—그로테스크를, 기계 조판 활자에는 모노타이프 그로테스크를 사용했다. 게르스트너는 전통적인 서사 형식 외에 연극 대본과 신문 기사 같은 다양한 종류의 인쇄 스타일을 적용했다. 또 활자 크기, 세로 단 너비, 텍스트 방향 등을 달리하여 배에 탄 승객들의 다양한 목소리를 표현했다. 『유럽으로 가는 배』는 게르스트너와 쿠터의 협업 작품이었다. 책의 서문에서 쿠터는 구성을 이해하는 디자이너와 일하는 것이 행운이라고 말하면서, 작가들이 왜 자신들의 작품이 표현되는 방식에 더 관심을 갖지 않는지 궁금해한다.

게르스트너와 쿠터는 1950년대 후반에 만났다. 『가이기 투데이Geigy Today』를 비롯해 가이기 화학 회사의 200주년을 기념하는 출판물들을 함께 작업하게 되었을 때다. 『유럽으로 가는 배』가 성공한 후 게르스트너와 쿠터는 1959년에 함께 디자인 에이전시를 설립했다. 이것이 훗날 스위스에서 가장 크고 유명한 광고 대행사가 된 GGK다. 게르스트너는 모더니즘 유럽의 전통에 속해 있었지만 또한 미국의 뉴 애드버타이징 스타일도 따랐다. 뉴 애드버타이징 스타일에서는 메시지와 형태가 서로 분리될 수 없는 요소였으며, 이러한 개념에 대한 게르스트너의 응답이 바로 '통합된 타이포그래피'였다. 게르스트너는 그리드를 강조했고, 이는 오늘날 '스위스 그래픽 디자인'의 동의어인 그리드 체계가 형성되고 대중화되는 데에 도움을 주었다.

278쪽

무지카 비바
Musica Viva
포스터
요제프 뮐러브로크만Josef Müller–Brockmann(1914–1996)

396쪽

펩시콜라 월드
Pepsi-Cola World
잡지 표지
로버트 브라운존Robert Brownjohn(1925–1970) 외

취리히 톤할레 콘서트 홀에서 열리는 무지카 비바 콘서트 시리즈를 홍보하는 포스터들은 요제프 뮐러브로크만이 디자인했다. 이 포스터들은 뮐러브로크만이 그래픽 디자인에서 실험한 구축주의적 접근법의 시초였다. 뮐러브로크만은 자신의 가장 뛰어난 작품들은 1955년 이전에 완성되었다고 주장하곤 했다. 그 작품들은 통렬한 자기반성과 탐구로 가득 차 있었으며 새로운 형식의 언어를 개발하는 결과를 낳았다. 창의성의 절정 같은 것에 도달해 버렸다고 생각한 것이었다. 그러나 사실 이는 너무 가혹한 평가였으며 이후의 유명한 디자인들, 특히 무지카 비바 시리즈를 무색하게 만드는 것이었다.

각각의 〈무지카 비바〉 포스터는 절제된 표현과 엄밀한 정확성을 드러내며, 디자이너가 작품의 기본 요소들을 완전히 제어하고 있음을 보여 준다. 이러한 특징은 1970년 1월 8일 열린 스트라빈스키와 클라우스 후버의 콘서트를 위한 포스터에서 가장 분명하게 드러난다. 뮐러브로크만 스스로가 설명했듯 이 작업에서 그는 "두 단어 'musica'와 'viva'를 십자형으로 배열하고 'musica'의 글자 사이 간격을 불규칙하게 띄어 리듬감을 형성했다. 프로그램에 대한 정보는 작은 글씨로 넣고 그 위에 있는 'musica viva'에 맞추어 세로선을 정렬했다. 이런 식으로 엄격하지만 우아한 구성이 만들어진다."

뮐러브로크만은 이후 〈무지카 비바〉 포스터들에서 이 방식을 반복적으로 사용했다. 그의 포스터들이 홍보하는 콘서트 시리즈가 가진 자연주의적 미학과는 반대되는 특징이었다. 예를 들면, 반복되면서 푸가(*한 성부部가 주제를 표현하면 다른 성부가 그를 모방하면서 대위법에 따라 좇아가는 악곡 형식) 같은 잔물결을 만드는 선들(1957년 2월 포스터), 메아리치듯 반복되는 커다란 구체球體(1958년 1월 포스터), 파절된 다색 정사각형들(1959년 11월 포스터) 등은 음악을 시각적으로 표현하면서 공연 정보 이상의 것을 전달해 주었다. 당시 한 비평가가 말했듯이 뮐러브로크만은 '악기 없는 음악가'였다.

『펩시콜라 월드』는 미국 전역의 펩시콜라 주입 공장에 배포된 월간 사내 잡지였다. 이 잡지는 기업 출판물이 직원들과 소통하는 방식에 변화를 가져왔다.

『펩시콜라 월드』가 가장 독창적인 디자인을 보여 준 시기는 1957년부터 1959년 사이였다. 브라운존, 체르마예프 & 가이스마(BCG) 광고 에이전시가 잡지 표지와 내지를 디자인할 때였다. 표지 아이디어는 대부분 로버트 브라운존이 냈다. 그는 트레이드마크 디자인에 현란한 그래픽 재간을 부리는 것으로 유명했다. 『펩시콜라 월드』 표지들은 시기에 맞는 주제를 이용했고, 펩시 병뚜껑 디자인을 주요 시각 장치로 자주 사용했다. 여름 골프 경기나 가을 축구 경기처럼 펩시가 소비될 수 있는 이벤트를 그리기도 했고, 4월호에서 병뚜껑이 우산 위로 비처럼 쏟아지는 모습을 표현한 것 같이 좀 더 보편적인 이미지를 만들기도 했다. 무엇보다 『펩시콜라 월드』는 미국적인 풍물을 담아 향수를 불러일으키기도 했다. 펩시 병뚜껑을 장난감과 잡동사니와 함께 그린 정물화는 마치 한 소년의 주머니 속 물건들을 모두 꺼내 사진을 찍은 것 같았다. 어느 여름 호 표지에서는 낚시 바늘에 미끼로 끼워진 펩시 병뚜껑이 푸른 배경 위를 떠다녔다. 디자이너들은 보다 고급스러운 작업도 선보였다. 필기체로 쓰인 펩시의 'P'가 뉴욕 파크 애비뉴 거리 표지판 속 'P'를 대체한 이미지도 있었고, 월도프 아스토리아 호텔의 숙박객 명부에 모든 이름을 '펩시콜라'로 적어 넣은 이미지도 있었다.

BCG는 재치 있는 디자인으로 유명했으며, 『펩시콜라 월드』를 위해 만든 흥미로운 작업을 통해서 이러한 접근법이 기업에도 적절하게 사용될 수 있음을 보여 주었다. 『펩시콜라 월드』 디자인이 성공하면서 BCG는 활황을 누렸고 NBC 방송국과 같은 미래 고객의 관심을 끌게 되었다.

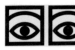

361쪽

마제티

Mazetti

아이덴티티

올레 엑셀Olle Eksell(1918~2007)

110쪽

니콘 카메라

Nikon Camera

포스터

가메쿠라 유사쿠龜倉雄策(1915~1997)

올레 엑셀의 단순하면서도 대담한 픽토그램은 스웨덴 제과 회사 마제티를 위해 만든 것이다. '코코아 아이즈'라는 애칭으로도 불리는 이 픽토그램은 엑셀의 디자인 경력에서 가장 중요한 작업으로 꼽힌다. 70년 가까이 지속되어 온 스타일리시한 트레이드마크는 마제티 사에 강력하고 대중적인 아이덴티티를 부여해 주었으며 마제티 제품 전반에 적용되었다.

마제티는 회사의 오래된 상징을 현대화하기 위해 1955년 공모전을 열었고 엑셀의 디자인이 당선되었다. 엑셀은 공예에 대한 열정을 갖고 있었으며 세세한 것에 집중하기를 좋아했기에, 그의 디자인은 성냥갑만한 크기에서도 매력을 발했다. 나중에는 초콜릿 조각들에도 디자인을 새겨 넣었다. 정사각형들에 둘러싸인 두 개의 마름모 형태는 유리창을 통해 상점 안에 있는 '즐거움'을 들여다보는 어린아이의 눈을 떠올리게 한다. 초콜릿 바에 새겨진 정사각형 무늬 같기도 하다. 새로운 마크는 얼마 지나지 않아 회사의 모든 분야에 적용되었다. 초콜릿과 패키지에서부터 회사의 레터헤드, 도장 그리고 철도용 화물차에도 부착되었다. 윌리엄 골든의 CBS 텔레비전 로고 같은 당시의 많은 그래픽 상징들과도 관련이 있다. 이보다 6년 전에 출간된 조지 오웰의 소설 『1984』를 비롯해, 냉전으로 인한 감시에 대한 인식이 증가하면서 '눈'은 아이콘으로서 인기를 얻었다. 엑셀은 패서디나에 있는 아트 센터 칼리지 오브 디자인을 다니며 팅크 애덤스Tink Adams 밑에서 전문적인 교육을 받았고 이는 그의 디자인에 영향을 주었다. 브랜드 디자인의 지평을 넓힌 폴 랜드를 비롯한 저명한 디자이너들의 작업 또한 엑셀에게 영향을 주었다.

마제티의 아이덴티티 디자인이 성공했음에도 불구하고 마제티와 엑셀의 인연은 1960년대에 끝났다. 그러나 1975년 마제티가 매각되어 새 주인을 맞은 후에도 엑셀의 디자인은 계속 유지되었다. 마제티 아이덴티티 작업의 경험을 바탕으로 엑셀은 광고, 서적, 포스터, 일러스트레이션과 함께 상업 아이덴티티 작업을 계속해 나갔다.

가메쿠라 유사쿠가 디자인한 〈니콘 카메라〉 포스터는 제2차 세계대전 후 모더니즘이 일본 디자인에 끼치는 영향력이 점차 늘어나고 있음을 드러낸다. 가메쿠라는 1930년대에 일본 예술 기관들에서 신 타이포그래피에 대해 알게 되었으며, 영문판 『닛폰Nippon』(1937년 이후)을 비롯한 문화 잡지들의 아트 디렉터와 편집자로 활동했다. 1951년 일본 선전 미술회(JAAC)를 창립하여 그래픽 디자인에 새로운 차원의 전문성을 도입했다.

1954년 가메쿠라는 니콘 카메라 제조사인 일본 광학을 위한 디자인 작업을 시작했다. 그의 작업에는 다양한 홍보물과 패키지 디자인도 포함되었다. 가메쿠라의 니콘 포스터 시리즈는 다양한 스타일을 보여 준다. 추상적인 그림 모티브를 사용한 것에서부터 순수하게 타이포그래피만으로 이루어진 디자인까지 각기 다르지만, 모두 강렬한 중앙 초점이 특징이다. 이는 일본 예술의 가타치 전통에서 영감을 받은 것으로, 집중적이고 직접적이되 완벽하게 그려진 그래픽 형태를 강조한다. 이 책에 실린 포스터에서 가메쿠라는 밝은 색상 그리고 대각선으로 배열되어 동적인 느낌을 주는 글자를 사용했다. 그는 모더니즘과 일본적 사고를 완벽하게 통합하여 프리즘 효과를 표현했다. 날카롭고 복잡한 패턴은 제품의 정밀함뿐만 아니라 가메쿠라의 디자인 및 인쇄 기술에 대한 이해를 반영한다. 이 패턴은 그가 1956년에 디자인한 유명한 포스터 〈원자력 에너지의 평화적 사용〉에 활용한 효과를 변형한 것으로, 이 포스터는 일본 미술 연감에 포함된 첫 번째 그래픽 디자인 작품이었다. 그러나 가메쿠라는 『1957 그라피스 연감』에 실린 니콘 카메라 포스터를 통해 마침내 자신만의 스타일을 확립했다고 느꼈다.

가메쿠라의 니콘 포스터들은 앨빈 러스티크, 조반니 핀토리, 요제프 뮐러브로크만 등 서구 디자이너들의 그래픽 스타일과의 연관성을 보여 준다. 뮐러브로크만과의 비교는 1960년대에 들어 보다 두드러졌는데, 가메쿠라가 스키 휴양지와 도쿄 올림픽을 위한 디자인 등에서 극적인 사진을 보다 많이 사용하면서부터였다. 이러한 비교는 가메쿠라가 국제적 명성을 구축하는 데 도움을 주었다. 1960년에 일본 디자인 센터를 건립하는 등 디자인에 혁신을 불어넣은 가메쿠라에게, 전후의 일본 디자이너 세대는 '보스'라는 애정 어린 호칭을 붙였다.

DANESE MILANO

32쪽

다네제
Danese
로고
프랑코 메네구초Franco Meneguzzo(1924~2008)

151쪽

푸시 핀 그래픽
The Push Pin Graphic
잡지 및 신문
시모어 쿼스트Seymour Chwast(1931~) 외

프랑코 메네구초가 디자인한 로고는 이탈리아 가구 및 조명 회사 다네제에 강렬하고 독특한 브랜드 아이덴티티를 부여했으며, 다네제의 모든 인쇄물과 홍보물에 등장했다.

원래 DEM(다네제 에 메네구초Danese e Meneguzzo)이라 불렸던 다네제는 1955년 메네구초와 브루노 다네제가 설립한 회사다. DEM의 도자기들을 디자인했던 메네구초는 2년 후 다네제가 완전한 소유권을 인수했을 때 이 로고를 디자인했다. 당시 이탈리아에서는 '디자인'의 개념이 발달하고 있었다. 다네제는 제품을 대량 생산하기보다는 가정과 사무실을 위해 수제품과 가구를 소량 제작했다. 다네제는 처음부터 포장, 전시 그리고 마케팅을 중요하게 여겼다. 건축가, 예술가, 디자이너가 종종 서로 역할을 바꾸고 여러 전문 분야에 걸친 접근법이 관행이던 당시에는 화가 혹은 도예가가 로고를 디자인하는 것이 흔한 일이었다. 메네구초는 도예가로서의 경험과 고생물학에 대한 관심, 부족 미술과 고대 미술에 대한 관심을 디자인에 이용했다(그의 조부와 증조부는 중요한 화석을 발견한 지질학자였다). 이는 고대 석제 조각을 닮은 단순한 흑백 직사각형 엠블럼에서 분명히 드러난다. 직사각형 안의 형태는 브루노 다네제의 이니셜 'BD'를 나타낸다. 반면 직사각형 위아래에 놓인 단순한 산세리프 대문자 '다네제 밀라노'는 다분히 현대적이다.

50년이 넘는 시간 동안 로고로서 자리를 지켜온 메네구초의 디자인은 오랜 시간이 지나도 건재하는 디자인을 창조한다는 다네제의 철학에 부응한다. 손으로 그린, 조금은 별난 이 상징은 다네제를 개성 있고 독특한 회사로 표현해 주었으며 전통적인 이탈리아 모더니즘과 연결된 가치들과 차별화되었다.

뉴욕 푸시 핀 스튜디오의 디렉터 시모어 쿼스트는 1953년 『푸시 핀 연감The Push Pin Almanack』으로 자신의 작품을 처음 시험했다. 『푸시 핀 그래픽』은 그 두 번째 화신이었다. 구독으로만 볼 수 있었던 홍보 잡지 『푸시 핀 연감』은 1957년 스튜디오가 공식 출범하면서 『푸시 핀 그래픽』으로 재출발했다. 『푸시 핀 그래픽』은 스튜디오 구성원들의 작품뿐 아니라 쿼스트가 공감하는 감성을 가진 객원 예술가들의 작품도 보여 주었다. 잡지는 곧 미국과 유럽의 디자이너들에게 문화적 참고서가 되었다.

쿼스트는 뛰어나게 독창적이고 정열적인 일러스트레이터였다. 그래픽 디자인에 있어서는 트레저 헌터(*자신이 필요로 하는, 혹은 가격 대비 최고의 가치를 지닌 상품을 찾기 위해 끊임없이 정보를 탐색하는 소비자)의 정신을 갖고 있었다. 중국의 해부도에서 자국의 아르 데코 타이포그래피에 이르기까지 잘 알려지지 않은 그림 자료들을 찾아냈고, 이들을 당돌하고도 재치 있게 재해석하여 새로운 목적에 맞도록 만들었다. 『푸시 핀 그래픽』로고는 장식적인 빅토리아 양식 소용돌이무늬 위에 19세기 페트 프락투어체 글자를 겹친 것이었다. 이는 옛것을 이용하여 새것을 창조하는 쿼스트의 능력을 전형적으로 보여 주었다. 각 호는 어릿광대, 꿈, 지옥, 닭, 어머니 등 저마다의 주제를 갖고 있었으며, 편집자는 이에 맞춰 흥미를 자아내는 시각적 표본들을 구했다. 이러한 메들리를 구실로 잡지는 예술가들의 재능을 과시했다. 초기에는 밀턴 글레이저Milton Glaser, 폴 데이비스Paul Davis, 에드워드 소렐Edward Sorel, 배리 제이드Barry Zaid 등이 참여했으며, 글레이저가 잡지를 떠난 후에는 존 콜리어John Collier, 미야우치 하루오Miyauchi Haruo, 바바라 샌들러Barbara Sandler 등이 작품을 선보였다. 때로는 베노 프리드먼Benno Friedman이 찍은 사진이 일러스트레이션과 대조를 이루었다. 쿼스트가 능숙한 솜씨로 디자인한 레이아웃들은 놀라움과 즐거움을 안겨 주었다. 타이포그래퍼자 디자이너 허브 루발린의 작품에서 영감을 얻은 쿼스트는 조밀한 텍스트를 흰 여백과 대조되게, 우아한 글자를 활기 넘치는 선화와 대조되게 놓았다. 『푸시 핀 그래픽』은 기고자들이 새로운 기법과 스타일을 실험하도록 격려했으며, 광고주들이 푸시 핀 스튜디오에 광고 재디자인을 맡기도록 유혹했다.

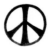

117쪽

핵 군축 캠페인
Campaign for Nuclear Disarmament
상징
제럴드 홀톰Gerald Holtom(1914–1985)

현수막, 배지, 신체, 벽 등에 인쇄하거나 그리는 평화의 상징인 핵 군축 캠페인(CND) 로고는 20세기 후반을 통틀어 가장 중요하고 눈에 띄는 반대 의사 지표가 되었다.

CND 엠블럼은 영국의 그래픽 아티스트 제럴드 홀톰이 핵 군축의 상징으로 고안한 것으로, 글자 'N'과 'D'를 나타내는 수기手旗 신호를 결합해 만들었다. 홀톰은 또 다른 상징적 의미를 부여하기도 했다. 부러진 십자가는 사람의 죽음을, 이를 둘러싼 원은 태어나지 않을 아기를 상징하며 이 둘이 합쳐져 현존하는 인류 그리고 태어나지 않은 인류에 대한 위협을 나타내는 것으로 보았다. 홀톰은 아마도 루돌프 코흐Rudolf Koch의 『기호집The Book of Signs』에서 이러한 상징에 대한 영감을 얻었을 것이다. 중세 상징들을 모아 놓은 『기호집』은 당시 예술, 디자인 교육, 전문 실무에 중요한 영향을 미쳤다. CND 로고의 가장 중요한 특징은 독특하면서도 간단한 형태였다. 쉽게 그리거나 복제할 수 있었고 그만큼 널리 보급될 수 있었다.

CND 상징은 핵전쟁의 끊임없는 위협이 있던 시기에 등장했다. 냉전으로 인해 미국과 소비에트 연방이 군비 확대 경쟁을 벌였으며, 평화는 '상호 확증 파괴'를 통한 핵 억제에 의해 유지되고 있었다. 핵폭탄 실험은 영국 반핵 단체 CND 창설을 야기했고 1958년 이 반핵 상징이 사용되기 시작했다. 1980년대의 가두시위와 평화 운동 캠프는 포스터를 비롯한 그래픽 이미지들에 이 상징을 자주 사용했다. 그중에는 정치 예술가 피터 케나드Peter Kennard의 유명한 포토몽타주 작품들도 있었다. 그러나 CND는 단 한 번도 이 상징에 대한 저작권을 주장하지 않았다. 미국에서도 1960년대에 히피들과 일반 대중이 평화에 대한 요구로서 CND 상징을 사용했다. 특히 베트남전 반대 시위에서 다양한 반전 표현과 함께 쓰였다. 베트남전에 참가한 미군들의 지포 라이터와 헬멧 위에도 등장했다. 이 평화의 상징은 21세기 시위에서도 국제적 존재감을 드러내고 있다. 핵무기와 무력 충돌에 관한 논쟁이 새로운 세대에 어떤 반향을 일으키는지를 보여 주는 그래픽 장치다.

486쪽

옵티마
Optima
서체
헤르만 자프Hermann Zapf(1918–2015)

휴머니스트 산세리프 서체인 옵티마는 작품 활동을 왕성하게 했던 저명한 독일 타이포그래퍼 헤르만 자프가 디자인했다. 자프는 1952년부터 이 서체 스타일을 연구하기 시작했다. 스템펠 사는 1958년 옵티마 로만, 이탤릭, 볼드를 출시했다. 자프는 이 서체에 '노이 안티크바'라는 이름을 붙이고 싶어 했으나 마케팅 실무자들이 옵티마를 주장했다.

휴머니스트 산세리프체는 산세리프 글꼴들이 차갑고 기계적이며 읽기 어렵다는 비판에 대한 대응으로 탄생했다. 휴머니스트 글꼴은 15세기 손 글씨와 대문자 로마자의 특징을 통합한 것으로 일정치 않은 획 굵기와 경사진 축이 특징이다.

자프의 뛰어난 캘리그래퍼로서의 소양은 그가 디자인한 모든 서체에 다소 반영되어 있다. 자프는 자신의 서체들에 손 글씨의 특징을 약간, 하지만 분명하게 불어넣었으며 옵티마도 예외가 아니었다. 우아하고 기품 있는 옵티마는 끝점에서 살짝 부풀어 오르는 세로획을 가진 것이 특징이다. 이러한 특징은 세리프와 모노라인 산세리프 사이의 다리 역할을 한다. 자프의 목표는 일반적인 본문 크기에서 판독하기 쉬우며 동시에 표제용으로도 잘 맞는 서체를 디자인하는 것이었다. 옵티마 서체 가족에 계속해서 여러 폰트들이 추가되었으나, 자프가 궁극적으로 옵티마를 실현한 것은 유명한 서체 디자이너 고바야시 아키라와의 협업을 통해 옵티마 서체 가족을 재디자인한 때였다. 2002년 출시된 이 옵티마 노바에는 7가지 굵기의 폰트와 제목용 대문자 변이형이 포함되었다.

옵티마는 높이 평가받고 오랜 인기를 누리는 서체로, 널리 사랑받는 만큼 널리 표절되었다. 자프가 디자인한 다른 서체, 특히 옵티마만큼 인기 있는 팔라티노도 마찬가지였다. 자프는 오랫동안 서체 디자인에 대한 저작권 보호를 지지해 왔으나, 1993년 국제 타이포그래피 협회를 탈퇴했다. 협회의 저명한 기업 회원들이 행하는 무단 복제를 협회가 도외시하는 상황에 대한 항의 표시였다.

옵티마의 모더니즘에는 따뜻함이 배어 있다. 덕분에 옵티마는 다양한 제품, 매체, 회사에 유용하게 사용되어 왔다. 특히 건축가 마야 린Maya Lin은 워싱턴의 베트남전 참전 용사 기념비를 만들 때 여기에 새기는 글씨체로 옵티마를 택했다.

1958

220쪽

신문
Die Zeitung
포스터
에밀 루더Emil Ruder(1914–1970)

에밀 루더가 1958년 전시회 《신문》을 위해 디자인한 포스터는 그래픽 디자인에 대한 그리고 20세기 후반에 등장한 스위스파, 즉 국제 타이포그래피 양식에 대한 자신의 중요한 생각들을 구체화한 작품이다.

루더는 1929년부터 1933년까지 식자공 견습을 받은 후 1941–1942년에는 취리히 응용 미술 학교에서 인쇄를 공부했다. 이후 바젤 디자인 학교에서 타이포그래피를 가르치면서 아민 호프만과 협력하여 교육 과정을 개발했다. 루더는 강의 시간에 판독성을 통한 효과적인 시각 커뮤니케이션을 강조했다. 《신문》 포스터는 특히 산세리프 레터링과 비대칭 구성을 사용하여 루더의 이러한 핵심 사상을 실행에 옮긴 작품이다. 1946년부터 루더는 영향력 있는 전문 학술지들에 참여하면서, 얀 치홀트가 신 타이포그래피를 포기한 것을 둘러싼 논쟁에 중요한 기여를 해왔다. 그중 하나인 『튀포그라피셰 모나츠블래터Typografische Monatsblätter』에 1961년 실린 글에서 루더는 새롭게 등장한 유니버스 서체의 디자인 가능성을 보여 주었다. 유니버스 서체는 루더가 그의 학생들과 대대적으로 탐구한 주제였다. 루더의 접근 방식은 통합적인 그리드 구조를 적용하는 데 있어서는 체계적이었지만 한편으로 다양성도 허용했다. 이 포스터에서처럼 글자 안과 주위에 여백을 두었으며 구성과 톤이 인상적으로 대조되도록 했다. 포스터에 들어간 결이 거친 회색조 이미지는 손으로 세심하게 조각된 리노컷으로, 활판 인쇄 기법에 대한 루더의 헌신을 입증하는 부분이다. 루더는 1960년 또 다른 전시회 《추상 사진》의 포스터를 제작할 때 이 기법을 다시 사용했다.

1959년 10월 호 『그라피스Graphis』에 실린 루더의 「질서의 타이포그래피The Typography of Order」는 외국 독자들에게 스위스의 국제 타이포그래피 양식을 소개하는 글이었다. 이후 1967년 루더는 자신의 디자인과 교육에 대한 철학을 『타이포그래피Typographie』에 정리했다. 영어, 프랑스어, 독일어로 발행한 독창적인 안내서였다.

1958

231쪽

현기증
Vertigo
영화 그래픽
솔 바스Saul Bass(1920–1996)

알프레드 히치콕의 1958년 작 스릴러 《현기증》은 히치콕과 그래픽 디자이너 솔 바스가 이루어 낸 최초이자 가장 완벽한 협업을 보여 주었다. 솔 바스는 영화 포스터와 타이틀 시퀀스 디자인에서 독창적이지 않고 평범한 관습들을 거부하는 것으로 유명했으며, 최소한의 레터링과 상징 이미지를 사용하는 것으로 잘 알려져 있다. 바스가 디자인한 《현기증》 포스터와 오프닝 크레디트는 혁신적인 아방가르드 스타일의 전형이다.

오프닝 크레디트를 디자인할 때 바스는 첫 프레임부터 영화를 위한 분위기를 조성하는 것을 목표로 했다. 타이틀을 단순한 크레디트 리스트로 보지 않고 프롤로그이자 영화 속 작은 영화로 다루었다. 그는 특히 한 개의 상징, 즉 나선형 원을 이용하여 영화 분위기를 전달했다. 한 여자의 얼굴이 익스트림 클로즈업되었다가 여자의 한쪽 눈에 초점이 맞춰지면서 불안한 분위기가 조성된다. 이러한 분위기는 스크린이 갑자기 붉게 물들면서 더 심해진다. 여자의 눈은 점차 검은 배경 위의 색깔 있는 나선으로 변한다. 나선형 원이 회전하면서 어지러운 느낌을 만드는데 이는 주인공의 고소공포증을 반영한다. 소용돌이치는 형태는 또한 영화 줄거리의 여러 가지 측면을 의미한다. 주인공이 느끼는 통제력의 부족, 그의 흥분이 일으키는 내면 작용, 그리고 여주인공의 헤어스타일까지 표현하는 장치다.

바스는 《현기증》 포스터에도 이러한 상징적인 특징들을 많이 사용했다. 소용돌이가 포스터 지면의 대부분을 차지하게 하여 영화의 불안한 분위기를 강조했다. 소용돌이 가운데에 있는 한 남자의 실루엣은 살인 사건 현장에서 경찰이 표시하는 선을 상기시키며, 남자의 실루엣은 여자 위로 드리워진다. 불규칙하고 비대칭적인 글자들도 주인공의 불안정한 심리를 나타낸다. 붉은 바탕은 위험과 경고를 의미한다.

바스는 《현기증》 디자인 작업으로 그의 세대에서 가장 뛰어난 영화 디자이너로 자리 잡았다. 인상적인 분위기와 감정을 전달하는 바스의 그래픽 스타일은 오늘날의 디자이너들에게도 영향을 미치고 있다.

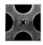

ulm 14/15/16

230쪽

울름

Ulm

잡지 및 신문

앤서니 프로스허그Anthony Froshaug(1920–1984), 토마스 곤다
Tomás Gonda(1926–1988)

모더니즘 디자인의 걸작 『울름』은 울름 조형 대학이 발행하는 잡지였다. 학교가 자리한 지역의 이름을 딴 『울름』은 앤서니 프로스허그가 새로 개설한 시각적 방법론 교육 과정과 연계하여 수행하는 많은 활동들 중의 하나로 시작되었다. 프로스허그는 1957년 울름 조형 대학에서의 교수직을 받아들였다. 그는 학생들에게 그래프 이론을 소개하고 디자인에 수학을 적용하는 등 학교 발전에 중요한 공헌을 했다.

프로스허그는 『울름』의 첫 다섯 호에 참여했다. 『울름』은 전반적인 학교의 관심사를 홍보하고 학교의 연구 프로젝트들을 다루기 위해 창간된 잡지였으며, 프로스허그도 시각적 방법론에 관한 글을 실었다. 잡지 디자인은 서로 다른 두 개의 타이포그래피 문화가 조우하는 모습을 보여 주었다. 프로스허그의 개념적 접근법과 스위스–독일 그래픽 디자인의 질서 있는 타이포그래피가 어우러졌다. 27.94×29.85cm의 큰 판형은 4열 그리드 체계에 기반을 둔 것으로, 시각 자료와 함께 본문을 3개 국어로 넣을 수 있었다. 열 너비는 가장 많은 공간을 차지하는 언어의 행 길이에 의해 정해지며, 이 언어에 맞추어 다른 두 언어의 줄 바꿈도 결정된다. 악치덴츠–그로테스크는 잡지 전반에 걸쳐 사용되는 유일한 서체로 두 가지 크기로 등장한다. 그때까지 길 산스를 선호했던 프로스허그에게는 전환점이 되었다.

울름 조형 대학은 유럽에서 바우하우스 이후 중요한 디자인 학교로 발돋움했고 『울름』은 해외 독자들의 마음을 끌었다. 여섯 번째 호부터는 토마스 곤다에 의해 A4 판형으로 새롭게 바뀌었다. 곤다는 울름 조형 대학에서 시각 커뮤니케이션 분야를 강의했다. 그는 표제와 본문에 악치덴츠–그로테스크를 계속 사용했으나, 레이아웃은 3열 그리드로 바꾸었고 독일어와 영어만 실었다. 『울름』은 1968년 학교가 자금 부족으로 문을 닫을 때까지 계속 발행되었다.

406쪽

포름

Form

잡지 표지

존 멜링John Melin(1921–1992), 안데르스 외스텔링Anders Öster-
lin(1926–2011)

1904년 창간된 이래 『포름』은 응용 예술을 다루었다. 그러나 1950년대 말과 1960년대 초에 존 멜링과 안데르스 외스텔링은 타이포그래피와 그래픽 상징들을 사용하여 특별히 모험적인 표지들을 만들었다. 멜링과 외스텔링은 당시 대형 광고 에이전시 스벤스카 텔레그람브뤼온Svenska Telegrambryån에서 일했지만 1955년부터 1966년까지 독자적이고 창조적인 파트너십을 맺고 'M&Ö'라는 이름으로 작품 활동을 했다.

1959년의 1호와 7호 그리고 1960년의 1호는 서로 유사한 템플릿을 따른다. 모두 추상적 형태와 제한된 색상으로 구성된 표지로, 보는 이의 입장에서 해석이 필요한 디자인이다. 예를 들어 '타이포그래피 실험'이라는 제목이 붙은 1959년 1호의 흑백 표지는 사람들과 차들이 우글거리는 추상적인 도시 풍경으로 보인다. 그러나 좀 더 가까이 들여다보면 타자기 글자들과 그 글자들 안의 공간들이 만든 형태임이 드러난다. 이 디자인이 주는 도시적 특성은 잡지 내부에서 다룰 현대 생활 도구들을 반영한다. 검은색과 빨간색으로 된 1959년 7월호 표지에는 점차 정교한 구조를 만들어 가는 원들과 사각형들이 있다. 이는 작은 시작들이 모여 하나의 작품을 만들어 내는, 잡지의 창조적 과정에 대한 은유이다. 1960년 1월호는 스톡홀름의 NK 인레드닝 백화점 달력에서 나온 요소들을 사용하여 하루하루를 표현했다. 열쇠, 클립, 안전핀, 눈송이, 조개, 악보 등이 함께 나열되어 사람이 만든 디자인과 자연이 만든 디자인을 동등한 지위에 올려놓는다. 1961년 2월호 표지는 색상을 복합적으로 사용한 점에서 색다르다. 슈퍼마켓 진열대를 표현하기 위해 제품 포장지의 일부분들을 확대한 것이다.

표지들은 조밀하고 복잡한 느낌이 들지만 현대 그래픽 언어의 놀랄 만한 다양성 그리고 원래 의도한 바와 다른 의미를 전달할 수 있는 능력을 보여 준다. 멜링과 외스텔링의 작품이 널리 인정받으면서 둘은 스웨덴과 해외에서 여러 차례 상을 받고 전시회를 열었다.

449쪽

살인의 해부
Anatomy of a Murder
영화 그래픽
솔 바스Saul Bass(1920~1996)

영화 홍보와 모션 그래픽 분야에서 솔 바스 최고의 작품들은 대부분 그가 프리랜스로 일하면서 오토 프레밍거와 같은 감독들과 작업할 때 탄생했다. 바스는 프레밍거의 전작 〈황금 팔을 가진 사나이〉 그래픽을 디자인하면서, 폴 랜드와 브래드버리 톰슨의 디자인에서 영감을 얻은 경제적 그래픽 스타일을 발전시켰다. 바스는 이 접근법을 계속 사용하여 〈살인의 해부〉 오프닝 시퀀스와 인쇄물 캠페인에도 비슷한 방식을 적용했다. 〈살인의 해부〉는 프레밍거가 1959년 제작한 법정 드라마다.

이전의 디자인 작업에서처럼 바스는 영화의 주제, 도상, 분위기에서 정수를 뽑아내어, 포스터에서 게시물과 광고에 이르기까지 모든 캠페인에 사용할 수 있는 하나의 모티브를 만들었다. 〈살인의 해부〉에서 이 역할을 하는 그래픽 상징은 분할된 신체 형상이다. 범죄 현장에 표시되는 윤곽선과 유사하다. 팔다리는 몸통과 분리되어 있고 다리와 몸통에 영화 제목이 쓰여 있어 마치 퍼즐 같다. 이는 영화의 미스터리를 간단히 표현하는 장치다. 오프닝 시퀀스에서도 바스는 똑같이 분할된 신체를 사용하고 듀크 엘링턴의 사운드 트랙과 결합했다. 로큰롤이 방송 전파를 지배하던 상황에서 바스는 재즈 음악이 영화에 삽입될 수 있는 길을 열어 준 것이다. 때로는 느리고 때로는 빠르게 나타나고 사라지는 그래픽 상징은 영화가 시작되기 전에 긴장감과 서스펜스를 형성한다. 손, 발, 팔다리, 몸통 같은 다양한 신체 부위들은 추상적인 검은 형태들로 등장하면서 크레디트를 보여 주고, 마지막에는 가는 다란 조각들로 잘린다.

바스는 모든 매체에서 영화 홍보의 그래픽을 통일했다. 그리고 오프닝 시퀀스를 단순히 제목과 크레디트를 보여 주는 수단으로 보지 않고 영화 줄거리의 티저로 사용했다. 바스의 이러한 방식은 할리우드와 TV 제작사들이 꾸준히 사용해 왔다. 좀 더 구체적인 예를 들면, 스파이크 리Spike Lee 감독과 그래픽 디자이너 아트 심스Art Sims는 1995년 영화 〈클라커즈Clockers〉에서 〈살인의 해부〉 도상을 재사용했다.

391쪽

싱크 스몰
Think Small
광고
헬무트 크론Helmut Krone(1925~1996)

폭스바겐의 '싱크 스몰' 캠페인은 DD&B 스튜디오의 헬무트 크론이 고안했다. 소극적인 이미지와 매력을 드러내어 제품을 판매하기보다는 단순함, 정직함 그리고 재치를 바탕으로 하여 보는 이의 예상을 뒤엎는 광고였으며, 따라서 광고의 새로운 출발이었다. 캠페인의 대담함 또한 혁신적이었다. 미국 소비문화에서 이상적인 것으로 여겨지던 가치를 공격했기 때문이다. 미국 문화에서는 큰 것이 항상 더 나은 것을 의미했는데, 폭스바겐의 광고는 작고 절제된 것에서부터 미덕을 만들어 냈다.

단순함에 있어서도 혁명적이기도 하지만, '싱크 스몰'과 '레몬' 같은 광고들은 관습을 비튼 결과물이었다. 3분의 2 그림이고 3분의 1이 카피인 템플릿은 많은 디자이너들과 아트 디렉터들의 손을 거쳐 진화해 온 것이다. 광고를 싫어한다고 주장하며 광고 개념의 재정의에 나선 크론은 핵심 메시지에 속하지 않는 것은 모두 떼어 내 버리고 정확하고 명료한 본질만을 남겼다. 거의 여백인 공간에 아주 작은 이미지를 사용하여 '별것 아닌 작은 차'를 신화적인 지위에 올려놓았다. 크론은 사람들의 시선이 그의 광고에 멈추기를 바랐다. 그래서 때로는 폭스바겐 로고를 아예 삭제하기도 했고 "로고의 의미는 '나는 광고이니 페이지를 넘겨라'다"라고 주장하기도 했다. 크론은 헤드라인에 마침표들을 사용한 것으로도 유명해졌다. 크론이 '싱크 스몰'의 레이아웃을 담당했지만, 이러한 방향으로 개념을 잡아간 것은 줄리안 코닉Julian Koenig의 카피라이팅이었다. '싱크 스몰'이란 슬로건은 코닉의 카피 마지막 줄에서 따온 것이다.

이 광고 시리즈의 다른 헤드라인들로 "당신의 집을 더욱 커 보이게 해 줍니다", "'51 '52 '53 '54 '55 '56 '57 '58 '59 '60 '61년도 폭스바겐" 등이 있다. 크론의 엄격하고 타협하지 않는 접근 방식은 코닉을 비롯한 DD&B 카피라이터들의 겸손한 재치와 결합하여 시각 커뮤니케이션의 새로운 기준이 되었다. 20세기의 빼어난 광고 디렉터로 손꼽히는 크론은 그의 디자인으로 많은 상을 받았다. 크론의 작품은 뉴욕 현대 미술관과 워싱턴 스미소니언 박물관 소장 목록에도 들어가 있다.

439쪽

세계산업디자인전

World Graphic Design Exhibition

포스터

다나카 이코田中一光(1930–2002)

1950년대에 일본 디자이너 다나카 이코는 서양 및 모더니즘 그래픽 디자인에 일본 전통 문화와 미학을 결합하는 방법에 관심을 두었다. 이코와 같은 세대의 많은 예술가들도 마찬가지였다. 1960년 도쿄 미스코시 백화점에서 열린 《세계산업디자인전》을 홍보하기 위해 만든 이 포스터는 다양한 크기의 화살표를 추상적 모티브로 활용하여 전시 주제가 담고 있는 다양한 관계들을 나타낸다. 화살표 자체는 서구에서 사용하는 그래픽 장치이지만 화살표를 반복하고 흑백의 단순한 색상을 사용한 것은 일본 서예를 떠올리게 한다. 전통적인 미술 양식에 새로운 방식을 더한 것이다. 다나카는 강렬한 색채를 사용한 것으로 알려져 있으나 이 포스터에서는 최소한의 색을 사용하여 다양한 형태의 화살표들을 통합하는 응집력을 만들어 냈다.

포스터의 단순성과 추상성은 다나카가 몇 년 전부터 자신의 작품에 유럽의 모더니즘 디자인 원리를 흡수하기 시작했음을 보여 준다. 다나카는 젊은 시절 교토와 오사카에서 직물 디자인과 신문 산업 분야 일을 하면서 전통적인 일본 가치와 스타일에 흠뻑 빠져들었다. 그러다 1957년 도쿄로 이주하면서 서양의 디자인 이론과 실습을 접하게 되었다. 전후 세대의 일본 디자이너들이 서양 디자인을 흉내 내려 했던 것과 달리 다나카는 서양의 영향력과 일본 문화 전통을 통합하려 애썼다. 남다른 디자이너였던 다나카는 쉽게 정의되지 않는 작품을 발전시켰다. 그는 가면, 가부키 극장, 기모노 직물, 우키요에 판화, 서예 등 일본 공예와 관련된 스타일을 자주 사용했다. 합리적인 모더니즘 언어를 통해 그들을 재해석하여 활력을 불어넣었다. 1963년 다나카는 도쿄에 자신의 디자인 스튜디오를 설립했고, 일본의 중요한 디자인 작업들을 수행했다. 1964년 도쿄 올림픽의 로고타이프와 픽토그램을 디자인했으며, 패션 하우스 겐조와 이세이 미야케의 기업 아이덴티티 프로젝트를 맡았다. 다나카의 작품은 자신들의 정체성과 예술적 유산을 현대 세계의 상업적 책무와 조화시키는 방법을 고민하는 젊은 디자이너들에게 중요한 귀감이 되었다.

109쪽

라인브뤼케

Rheinbrücke

광고

카를 게르스트너Karl Gerstner(1930–2017)

카를 게르스트너의 디자인에 대한 체계적이고 조직적인 접근 방식의 시초는 그의 초기 작품인 라인브뤼케 광고 시리즈에서 볼 수 있다. 바젤에 있는 라인브뤼케 백화점을 위한 이 광고는 지역 신문에 연속물로 등장했다. 고객들에게 7주간 진행되는 백화점 공사에 대해 알려 주기 위해 만든 것이다. 광고 시리즈를 통해 리노베이션 기간 동안의 백화점 휴업과 관련 절차를 순차적으로 안내하는 한편 대중의 우려를 덜어 주려는 시도를 보인다.

'스위스파' 지지자인 게르스트너는 엄격한 그리드와 그로테스크 서체 사용으로 잘 알려졌다. 또 미국에서 떠오르는 광고에 대한 혁신적이고 개념적인 접근 방식을 스위스 그래픽 디자인에 적용한 것으로도 유명했다. 형식면에서 라인브뤼케 광고 시리즈는 추상, 균형, 놀라움에 대한 대담한 연구를 보여 준다. 시리즈는 전형적으로 하단 3분의 1에는 고객 이미지를, 상단 3분의 2에는 일러스트레이션을 넣었다. 일러스트레이션은 타이포그래피부터 제품을 추상화한 이미지까지 각 광고물마다 다양하지만 모두 단순한 아름다움을 보여 준다. 흑백으로 인쇄되었으며 비율과 구성을 효과적으로 사용했는데, 한 광고에서는 커피 컵에서 김이 올라오는 모양으로 글자를 배열하는 시각적 재치를 활용했다. 라인브뤼케 광고 시리즈의 진정한 독창성은 이야기 같은 특징 그리고 시리즈 연재가 끝날 때까지 독자가 긴 대화에 참여하게 된다는 점이다. 이러한 특징은 이후 게르스트너의 컴퓨터 시스템에 대한 탐구를 예시한다. 브라이언 콜린스Brian Collins 같은 현대 디자이너들이 채택한, 브랜딩을 스토리텔링의 면에서 해석하는 최근의 경향도 게르스트너에게서 예견된 특징이다.

87쪽

티 이 야
Ty i Ja

잡지 및 신문

로만 치에실레비치Roman Cieslewicz(1930–1996)

로만 치에실레비치가 폴란드 문화 잡지 「티 이 야」(너와 나라는 의미)의 아트 디렉터를 맡게 된 것은 1958년 그가 자신의 첫 번째 포토몽타주를 제작한 직후였다. 인기 있는 월간지였던 「티 이 야」에서의 디자인 작업을 통하여 치에실레비치는 새롭게 발견한 기술을 연마할 수 있었으며, 국내 및 해외에서 디자이너로 성공할 수 있는 견고한 기반을 마련할 수 있었다.

당시 널리 유행한 '스위스파'와는 정반대로, 치에실레비치와 폴란드파의 다른 구성원들, 예를 들어 얀 레니차Jan Lenica와 프란치셰크 스타로비예스키Franciszek Starowiejski 등은 주로 대담하고 본능적이며 실험적인 이미지를 중심으로 폴란드의 시각적 정체성을 구축하려 노력했다. 이를 위해 치에실레비치는 텍스트를 이미지와 연결하고, 중간톤 무늬를 확대하는 등의 다양한 기법들을 실험했다. 그가 디자인한 「티 이 야」 표지들은 그의 〈현기증〉(1958) 포스터 디자인과 마찬가지로 다채로운 아방가르드 색채에서 뽑아낸 것이다. 다다, 초현실주의, 구축주의(특히 폴란드 예술가 그룹 블로크Blok)와 바우하우스의 요소들이 명백히 보이는 한편 팝 아트의 영향도 받았을 것이다. 이러한 특징은 잡지 내부의 일러스트레이션까지 이어졌다. 「티 이 야」의 레이아웃은 비슷한 계통의 프랑스 잡지 「엘르Elle」의 특징들을 많이 담고 있었으나 인습에 얽매이지 않았다. 세련되지는 않아도 잘 정돈된 타이포그래피가 양쪽 정렬된 좁은 세로 단 안에 배열되었으며, 더 친근하고 보다 개방적인 패션 사진들과 나란히 놓였다. 이러한 페이지들은 치에실레비치가 서구 출판물들과 문화로부터 영감을 받았음을 보여 주었다.

1963년 치에실레비치는 폴란드와 「티 이 야」를 떠나 파리로 갔다. 치에실레비치의 「티 이 야」 디자인 작업은 「엘르」의 아트 디렉터 피터 냅Peter Knapp이 그에게 포토몽타주 시리즈를 의뢰하는 계기가 되었다. 덕분에 치에실레비치는 결국 「엘르」의 디자이너가 되었고 이후 아트 디렉터까지 올랐다. 「엘르」에서 그리고 「보그」와 「오퓌스 엥테르나시오날Opus International」 같은 다른 잡지들에서 치에실레비치는 자신의 포토몽타주 스타일을 다듬어 나갔으며, 한편으로 폴란드 문화 기관들을 위한 디자인과 「티 이 야」 표지 디자인도 계속해 나갔다.

58쪽

관찰
Observations

서적

알렉세이 브로도비치Alexey Brodovitch(1898–1971), 리처드 애버던 Richard Avedon(1923–2004)

역대 출간된 사진집들 중 가장 중요한 작품으로 꼽히는 「관찰」은 디자인사의 주요 인물 두 명을 하나의 프로젝트에 결속시켰다. 알렉세이 브로도비치는 「하퍼스 바자」 작업으로 이미 잘 알려져 있었지만, 리처드 애버던은 이 책을 통해 인물 사진가로서의 명성을 굳힐 수 있었다.

애버던의 이미지들은 1945년 「주니어 바자Junior Bazaar」에 등장하기 시작했다. 뉴욕 뉴 스쿨에서 열리는 브로도비치의 전설적인 수업인 '디자인 실험실'에 참여한 지 1년 후의 일이었다. 얼마 지나지 않아 애버던은 「하퍼스 바자」의 사진가가 되었다. 브로도비치는 항상 사진에 깊은 관심을 갖고 있었으며 1945년 사진집 「발레」를 출간했다. 그러나 브로도비치는 애버던에게서 자신이 도달할 수 없는 사진가로서의 능력을 발견했고, 애버던은 「관찰」을 만든 세 사람(글을 쓴 트루먼 커포티 포함) 중 가장 큰 영향력을 발휘하게 되었다. 몇몇 이야기에 따르면, 브로도비치는 애버던의 가장 표현주의적인 작품들을 이 책에 넣도록 했으며, 이 책을 카탈로그가 아닌 그래픽 공예품으로 여기도록 했다고 한다. 브로도비치는 배우들, 음악가들, 가수들, 감독들의 이미지를 영화적 경험으로 다루어, 「관찰」이 독자에게 에너지와 강렬함이 넘치는 흑백 사진들을 보여 주도록 만들었다. 레이아웃은 '격렬하게 무질서한' 것으로 표현되었으나, 실제로는 이미지와 글에 내재된 열정이 분출될 수 있게 해 주는 뛰어난 디자인으로 평가받았다. 「관찰」의 현대적이면서도 낭만적인 분위기는 표지에서도 뚜렷이 드러난다. 보도니 서체로 된 놀랍도록 큰 글자들이 명쾌한 흰 배경을 관통하는 한편, 약간 어색하게 두 줄로 나뉜 제목은 모더니즘 디자이너로서의 그리드에 대한 존중을 나타내는 동시에 고대 로마의 거대한 석조 비문을 암시한다. 이렇게 고전주의와 모더니즘을 같이 다룬 표지 디자인은 원판原版을 감�ө던 현대적인 투명 비닐 커버로 더욱 강조되었다.

당시 미국 그래픽 디자인은 헬베티카 서체의 초고효율성을 지향하는 한편 초기 팝 아트를 추구하는 경향도 있었다. 이러한 시기에 브로도비치는 둘 중 어느 쪽에도 의존하지 않은, 그리고 처음 출간되었을 때처럼 오늘날에도 신선함 느낌을 주는 우아한 디자인을 창조했다.

216쪽

북북서로 진로를 돌려라
North by Northwest
영화 그래픽
솔 바스Saul Bass(1920–1996)

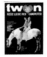

180쪽

트벤
Twen
잡지 및 신문
빌리 플렉하우스Willy Fleckhaus(1925–1983)

알프레드 히치콕이 만든 영화 《북북서로 진로를 돌려라》의 타이틀 시퀀스에서 솔 바스는 영화의 크레디트, 오프닝 장면, 중요한 주제, 전반적인 분위기를 하나로 통합했다. 바스의 능수능란한 모션 그래픽 기술은 첫 장면부터 관객을 심리 스릴러 속으로 빨아들인다.

바스는 1940년대 후반에 유럽 모더니즘에 대한 덜 엄격하고 더 실용적인 해석을 통해 뉴욕파의 감성을 로스앤젤레스에 전파한 소수의 디자이너들 중 하나였다. 바스는 1952년 로스앤젤레스에 자신의 스튜디오를 열었고, 2년 후부터 그래픽 디자인 재능을 영화 산업에 적용하기 시작했다. 이후 바스는 영화 타이틀 시퀀스의 거장으로 빠르게 입지를 굳혔다. 바스의 공헌이 있기 전에는 오프닝 크레디트를 주로 '필요악'으로 여겼으며, 영화 자체로는 완전히 별개의 요소로 취급했다. 바스는 타이틀 시퀀스를 이용하여 종종 자극적이거나 유머러스한 방식으로 영화의 정수를 표현했다. 바스는 레터헤드부터 포스터에 이르기까지 영화와 관련된 모든 그래픽에 자신의 접근 방식을 적용했다. 어떤 때에는 영화 촬영 자체에 적용하기도 했다. 이를 통해 바스는 통일되고 포괄적인 패키지를 만들었다.

《북북서로 진로를 돌려라》의 타이틀 시퀀스에서 솔 바스는 영화 분위기를 조성하는 데 시간을 끌지 않는다. 먼저 일련의 선들이 스크린을 가로지르며 미끄러지듯 들어와 격자를 만든다. 곧이어 크레디트가 등장하고, 이름을 읽을 수 있을 만큼만 잠시 정지했다가 위아래로 사라진다. 잠시 후 영화에 등장할 엘리베이터의 움직임을 흉내 낸 것이다. 이후 격자는 뉴욕 고층 건물의 유리와 철골 외벽으로 변하여 아래에 있는 번화가를 비춘다. 십자로 교차하는 선들은 크레디트의 글자를 정렬하는 것 외에도 영화에서 중요한 역할을 하는 기차의 선로를 암시하며, 보다 추상적으로는 주인공들 간의 교차점을 의미한다.

바스는 로고와 기업 아이덴티티 디자인으로 자주 언급되지만, 거의 40년에 이르는 기간 동안 영화 관련 디자인에 참여했다. 그의 아내 일레인Elaine과 종종 긴밀하게 협력하면서 바스는 50개 이상의 타이틀 시퀀스와 그에 동반되는 광고 캠페인을 만들어 냈다.

『트벤』은 1950년대 디자인의 엄격함에서 벗어나 화려한 유럽 잡지 디자인의 재등장을 보여 주었다. '트웬티twenty'의 줄임말인 『트벤』은 독일에서 급성장하는 청년 시장을 겨냥하여 오락, 예술, 정치에 이르는 다양한 주제들을 절충적으로 혼합했다. 『트벤』은 사진을 놀라운 방식으로 사용하여 주목을 받았다. 자유롭고 극적인 방식으로 크로핑(*중요한 주제를 확대하거나 불필요한 부분을 제거하기 위하여 사진을 잘라 내는 기법)한 사진들이 독자와 종종 대면했다.

타이포그래피 면에서 『트벤』은 디지털 시대에 어울리는 정밀성을 보여 준다. 조밀한 글자 간격, 커닝(*특정 글자 사이의 간격을 조정하는 것), 행간 줄이기 등을 적용했으며 종종 사진과 잡지 가장자리 사이의 여백을 최소화로 만들었다. 이는 직관적이고 감성을 자극하는 분위기를 부여했다. 12열 그리드를 사용한 덕분에 다양한 종류의 레이아웃을 수용할 수 있었고 사진 크로핑에도 높은 유연성을 적용할 수 있었다. 레이아웃은 주로 소수의 요소들로 구성되어 단순했고 그중 가장 두드러진 요소는 사진이었다. 겉으로 보기에 단순한 레이아웃은 복잡한 그리드를 감춰 주기도 했다. 빌리 플렉하우스는 윌 맥브라이드Will McBride, 아트 케인Art Kane, 리처드 애버던과 같은 위대한 사진작가들의 작품을 선정하고 그들에게 작품을 의뢰했다. 사진을 다룰 때에도 타이포그래피처럼 명료함을 기반으로 하여 관련 없는 세부 사항들을 편집했다. 이미지의 의미를 파악할 수 있을 만큼의 충분한 맥락은 남겨두고 과감하게 크로핑했다. 많은 경우 크로핑으로 인해 배경의 여백이 활성화되었는데, 이는 조밀한 커닝으로 글자 사이 간격이 강조되는 방식과 유사하다. 표지에는 검은 바탕에 폭이 넓은 흰색 소문자로 된 표제가 들어갔다. 기사 소개 글은 폭이 좁은 대문자로 되어 표제와 상호 보완되었다. 일부 호들은 표제를 표지 사진의 대상과 동일한 물리적 존재로 다루었다. 그래서 대개 젊고 매력적인 여성이었던 표지 모델들이 표제를 들고 있거나 가리기도 했다.

『트벤』은 크기 대조를 이용하거나, 사진·글자가 만드는 흑색과 지면 여백이 만드는 흰색 사이에서 느껴지는 긴장감을 이용하여 흥미진진하고 대비가 강한 이미지들을 선보였다.



32쪽

바서
Wasser
광고
지그프리트 오데르마트Siegfried Odermatt(1926–)

지그프리트 오데르마트의 생동감 넘치는 노이엔부르거 보험사 광고는 이미지와 타이포그래피로 단어에 생명력을 준다. 그는 처음 몇 년 동안 사진작가로 일한 후에 디자인과 타이포그래피에 관심을 돌렸고, 1950년에 자신의 디자인 스튜디오를 열었다. 기업에서 의뢰받은 상표, 인포그래픽, 광고, 패키지 작업을 하면서 '스위스파'가 발전하는 데 중요한 역할을 했다. 엄격히 보자면 학파에 얽매이지 않았지만 말이다. 오데르마트는 개념과 공간, 형태, 분위기를 고려하여 단색의 타이포그래피가 다색의 타이포그래피만큼 효과적일 수 있다고 생각했다. 그의 작업은 쾌활하고 자유분방하다.

추상성과 쾌활함에 대한 그의 관심은 노이엔부르거 보험사 프로젝트에서 분명히 나타난다. 광고에 사용된 표제는 "당신과 역경 사이에 노이엔부르거 보험사를 놓으세요"다. 수해, 사고, 화재, 차, 유리, 법적 책임, 강도의 위험성을 묘사하며 각 이미지는 표현적이고 시각적인 타이포그래피와 함께 추상적인 사진을 사용하여 위험의 메시지를 강조했다. 그뿐 아니라 한정된 색상을 사용하여 광고들을 하나의 시리즈처럼 인지시켰다. 이 광고는 이후 오데르마트가 스위스 디자인을 엄격하고 체계적인 구성에서 벗어나게 하는 데 앞장설 것임을 예고하는 것이기도 했다.

1960년대 초에 그는 로즈마리 티시Rosmarie Tissi와 합류하여 1968년에는 오데르마트와 티시 파트너십을 체결했다. 이 팀은 '스위스파'의 제약을 한결 느슨하게 만들었고, 어떤 면에서 스테프 가이스빌러Steff Geissbuhler와 볼프강 바인가르트Wolfgang Weingart 같은 디자이너들의 포스트모던한 작품의 전조가 된 놀라운 요소들을 도입하기도 했다.

298쪽

웨스팅하우스
Westinghouse
로고
폴 랜드Paul Rand(1914–1996)

웨스팅하우스의 심플한 '서클 W' 심벌은 다양하게 사용될 수 있는 동시에 단순하다. 그리고 엄격한 기하학적 구조에 유머와 인간성을 합치는 폴 랜드의 독특한 능력을 보여 주는 것이기도 하다.

1886년 펜실베이니아 주 피츠버그에 설립된 웨스팅하우스 일렉트릭 사는 20세기 최초의 다국적 대기업 중 하나다. 1950년대에 이 회사는 백열전구와 휴대용 라디오부터 제트기 엔진과 원자력발전소까지 다양한 제품을 생산했다. 하지만 회사의 창립자 조지 웨스팅하우스George Westinghouse가 자신의 성의 첫 글자 'W'를 마름모꼴 모양의 굵은 밑줄로 강조하여 원 안에 넣은 모양으로 직접 만든 뒤 1953년에 마지막으로 수정된 회사의 상표는 확실히 구식으로 보였다. 1959년 엘리엇 노이스Eliot Noyes가 이 회사의 디자인 컨설턴트 디렉터로 임명되었을 때는 IBM의 디자인 프로그램 디렉터로 성공을 거둔 뒤였다. 그는 IBM에서 함께 일한 폴 랜드를 데려와 웨스팅하우스의 그래픽 아이덴티티와 패키징과 광고를 재디자인했다.

폴 랜드는 웨스팅하우스의 로고를 수정했는데, 이 로고는 19세기 전기 시대를 떠올리게 하는 동시에 근대의 전자 시대로 회사의 이미지를 끌어올렸다. 로고의 원, 선, 점은 회로판의 연결 부위들처럼 디자인되었다. 초기에 웨스팅하우스 사의 아이덴티티 매뉴얼에서는 연결된 요소의 연속체로 상표의 움직이는 버전을 만들었고, 무수한 응용을 통해 계속해서 발전했다. 재기 넘치지만 논리적인 형태의 이러한 실험은 폴 랜드의 창의력을 부각시켰고, 동시에 회사의 전체적인 비주얼 아이덴티티의 품질을 엄격하게 관리해 달라는 그의 요구는 그의 대부분의 작품에 내재된 영원성이라는 특징을 보장해 주었다. 그가 만든 웨스팅하우스의 로고는 살아남았고, 이는 현대의 디자이너들에게 가장 영향력 있고 존경받는 디자이너로서의 명성을 선사해 주었다.

428쪽

맥그로힐 문고판

McGraw–Hill Paperbacks

도서 표지

루돌프 데 하락Rudolph de Harak(1924–2002)

1960년대에 그래픽 디자이너 루돌프 데 하락은 400여 권의 맥그로힐 문고판 표지를 만들었다. 철학, 인류학, 사회학, 심리학 분야를 시각적으로 보여 주려는 도전은 다다, 옵아트, 추상표현주의의 원칙을 통합시킨 실험적인 비주얼 스타일을 낳았다.

데 하락의 커버 디자인은 미국의 순수주의 비주얼 커뮤니케이션의 가장 초기 작품으로 널리 인정받아 왔다. '스위스파', 특히 스위스 모더니스트인 막스 빌의 영향을 받아 그는 불필요한 요소를 제거한 표지들을 잇달아 만들었다. 엄격한 구성 체계는 악치덴츠-그로테스크 서체가 제목과 저자명에 쓰이면서 발전했고, 이는 책 표지 왼쪽 위에 단색 혹은 두 가지 색으로 정렬되었다. 반면에 흰색 표지 중앙에 하나의 이미지(선명한 흑백 사진이거나 그래픽 자체일 수도 있다)가 책의 주제를 전달했다. 예를 들어, '역사의 서문」 표지에서는 움직이는 낡은 바퀴 이미지가 인류와 시간의 진화를 암시하고, 「단위, 면적, 무차원수」의 표지에서는 교차하는 밝은색 정육면체가 표지를 가득 메우고 있다. 맥그로힐 문고판 각각의 표지는 표현적인 이미지와 체계적인 타이포그래피의 효율적인 혼합체다. 명백하게 상징적인 타이포그래피를 배제하고 한정된 서체만을 사용한 이러한 훌륭한 디자인은 데 하락의 이후 작업에서도 나타났다.

데 하락은 색상과 착시 현상, 사진, 그리고 메트로폴리탄 미술관의 굵은 서체를 사용한 쇼핑백과 미술관 내 이집트 관의 사진 연대표와 안내판 등의 또 다른 디자인 유형을 계속해서 연구했다. 의미를 희생하지 않고 복잡한 생각을 단순화시키는 그의 능력은 후대의 그래픽 디자이너들에게 중요한 모델이 되었다.

375쪽

콜덴

Coldene

광고

패퍼트 쾨니히 로이스Papert Koenig Lois

콜덴 감기약 전면 광고가 최초로 「라이프」와 「룩」 매거진에 실렸을 때, 이는 광고계에 상당한 충격을 주었다. 소비자 광고에 보통 있어야 했던 요소들, 가장 눈에 띄는 것으로는 제품과 로고 이미지가 빠져 있었고, 대신에 아픈 자녀를 걱정하는 부모의 매우 인간적인 경험에 중점을 두었다.

독특한 광고는 프레드 패퍼트Fred Papert, 줄리안 쾨니히Julian Koenig, 조지 로이스George Lois가 설립한 스타트업 에이전시인 패퍼트 쾨니히 로이스(PKL)의 작품이다. 패퍼트는 강렬한 비주얼과 간단명료한 카피로 잘 알려진 뉴욕의 유명 에이전시 도일 데인 번벅(DDB)에서 일하던 쾨니히와 로이스를 데려왔다. 당시 훨씬 더 안정적이었던 회사에서 일하던 아트 디렉터와 카피라이터 같지 않게 이들은 작은 규모의 회사에서 일하기를 주저하지 않았다.

처방전 없이 살 수 있는 약품의 기존 광고에서는 일반적으로 제품의 유효 성분과 효능을 강조했고, 이는 흐릿한 해부 일러스트를 동반하곤 했다. PKL은 주제를 재구성하면서 의학적인 내용을 없애고 독자들에게 익숙한 일상의 대화로 대신했다. 어두운 침실을 나타내는 까만 페이지는 보는 사람으로 하여금 메시지에 집중하도록 하는 기능을 했다.

비록 이 광고의 정확한 기원에 관해서는 거의 50년 동안 논쟁이 있어 왔지만(쾨니히와 로이스 두 명이 모두 저작권을 주장했다), 광고가 준 충격에 관해서는 이의가 없다. 이와 같은 급진적인 특성은 광고계의 관심을 빠르게 끌어모았고, 이 에이전시가 흥미롭고 도발적인 작업을 한다는 사실을 널리 알렸다. 그 후 몇 년 동안 PKL은 제록스, 푸조, 론슨 등의 수많은 주요 고객들과 일했고, 1950년대와 1960년대의 '창조적 혁명' 운동에 중요한 역할을 했다.

1970년에 회사의 파트너들은 각자의 길을 찾아 떠났고, 그들은 계속해서 영업에 관한 자신들의 재능을 다른 방식으로 사용했다. 패퍼트는 뉴욕의 그랜드 센트럴 터미널이 철거되는 것을 막는 데 중요한 역할을 했고, 쾨니히는 '지구의 날'을 제정하는 일을 도왔다. 로이스는 광고와 그래픽 디자인계에서 성공적인 커리어를 이어 나갔고, 그의 작업들로 많은 상을 받기도 했다.

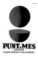

245쪽

푼트 에 메스
Punt e Mes
포스터
아르만도 테스타Armando Testa(1917–1992)

342쪽

캐나다 국립 철도
Canadian National Railway
로고
앨런 플레밍Allan Fleming(1929–1977) 외

카르파노의 베르무트(*알코올성 음료) 푼트 에 메스(이탈리아 피에몬테 지방의 표현으로, 문자 그대로 '0.5'라는 뜻이다)를 위한 아르만도 테스타의 포스터 디자인은 이탈리아 광고와 그래픽 디자인계에서도 가장 특이한 이미지에 속한다. 로마 올림픽(1960)을 주최했던 경제적 호황이라는 배경에 기반하여 이탈리아의 활기찼던 시기와 일치한 이 캠페인은 영화 〈달콤한 인생〉의 개봉과 시각 예술의 넘치는 혁신과 함께했다.

'푼트 에 메스'의 충격은 단어와 이미지를 합성하는 의미론적이고 민감한 시도의 단순함에 있다. 이는 변증법적 표현인 '푼트 에 메스'를 시각적으로 보편적인 언어로 바꾸어 주었다. 구와 반구 이미지는 흰색 공간에 놓여 있고, 그림자와 술의 색깔로 간주되는 빨간색을 사용함으로써 강조된다. 테스타의 구축주의적이었던 이전의 카르파노 광고와는 반대로 이 새로운 디자인은 실제 제품을 보여 주지 않았고, 추상적인 개념만으로 그의 시리즈 작업의 정점을 찍었다.

테스타는 1930년대 후반에 디자인 작업을 시작했다. 하지만 제2차 세계대전으로 그만두었다가 1946년 이탈리아 토리노에 광고 에이전시 스튜디오 테스타를 열면서 새롭게 시작했다. 초기 작업에서는 특히 에르베르토 카르보니와 브루노 무나리의 영향을 받았고 바우하우스와 후기 미래주의의 그래픽 언어를 혼합해 몇 가지 스타일을 적용시켰다. 1950년대에는 합성과 환상적인 요소의 도입을 위한 연구를 계속하여 개인적인 시각 언어를 발전시키기 시작했다. 예를 들어, 코 자리에 타이어를 놓은 피렐리 코끼리 같은 경우다.

테스타의 초현실주의는 종종 미니멀리즘 예술 속으로 섞여 들어갔다. 이는 '푼트 에 메스'가 등장한 시기에 나타난 것이다. 그는 심지어 미니멀리즘이 미술계에 나타나기도 전에 대중들에게 미니멀리즘의 새로운 언어를 소개한 것이다. 아마도 테스타를 광고계에서 성공하게 만들어 준 것은 예술계의 혁신적인 최신 흐름을 놓치지 않는 능력이었을 것이다. 이를 사업적인 감각과 섞어 '푼트 에 메스'로 완벽하게 보여 준 능력이었다고 할 수 있다.

'생면'이라고도 종종 불리는 현재의 상징적인 CN 로고는 캐나다 그래픽 디자이너 앨런 플레밍이 주도하여 작업한 것이다. 비록 공동 작업을 한 것이었지만 말이다. 1959년에 캐나다 국립 철도(CNR) 홍보부 딕 라이트는 회사의 이미지를 '고객 중심의, 기술이 발달한 철도'로 구축하고자 뉴욕에서 활동하던 산업디자이너 제임스 발쿠스James Valkus를 고용해 상표를 만들고자 했다. 발쿠스는 CNR이 차량 색상 계획이나 건물 외관부터 객실에 놓여 있는 설탕 봉지까지 시각 이미지를 전부 검토해야 한다고 생각했다. 그는 상표 디자인을 플레밍에게 맡겼는데, 전해지는 이야기에 따르면 플레밍은 뉴욕행 비행기에서 칵테일 냅킨에 구불구불한 CN 로고를 스케치했다고 한다.

실제 이야기는 더 복잡하다. 비록 플레밍이 Canadian National/Canadien National이라는 이중 언어(*영어와 프랑스어) 회사명을 CN으로 줄일 것을 제안했지만, 처음 로고 스케치를 한 것은 발쿠스였다. 허버트 매터가 1956년에 만든 뉴욕, 뉴헤이븐, 하트퍼드 철도 로고의 영향을 받아 몇몇의 슬랩 세리프 서체를 사용했지만, 다른 이들은 'C'와 'N'을 하나의 마크로 합친 서체에 기반을 두었다. 플레밍은 'C'에 화살표를 더하며 작업을 계속했지만, 기하학적이고 타이포그래피적인 'CN'을 구상한 것은 발쿠스의 직원이었던 칼 라미레즈Carl Ramirez였다. 그는 가늘고 긴 산세리프체로 'C'를 스케치하고 'N'을 더했다. 플레밍은 글자를 '단일하고 구부러지고 흐르는 듯한 균일한 선'으로 수정하여 디자인의 비율을 개선했다. 하지만 발쿠스는 글자가 너무 무겁다고 느꼈고, "우리가 더 얇게 만들었다"고 스케치에 적었다.

플레밍은 로고 디자인에 주된 기여를 한 것으로 인정받는다. 왜냐하면 그가 CNR 경영진과 캐나다 공기관에 판매를 담당했기 때문이다. 이는 기독교의 십자가, CBS의 눈, 폴 랜드의 IBM 로고에 비유할 수 있다. 새로운 CN 로고는 회사의 설비와 건물, 신호 체계를 위한 진한 색상의 통합 계획과 함께하여 즉각적으로 센세이션을 일으켰다. 한 평론가는 이를 두고 "역사상 가장 철저하고 일관되고 이목을 끄는 기업 이미지 통합 전략 중 하나다"라고 평가했다.

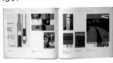

136쪽

그래픽 아티스트와 디자인 문제들
The Graphic Artist and His Design Problems
서적
요제프 뮐러브로크만Josef Müller–Brockmann(1914–1996)

166쪽

ABC 방송
American Broadcasting Company(ABC)
로고
폴 랜드Paul Rand(1914–1996)

『그래픽 아티스트와 디자인 문제들』이라는 책으로 스위스 그래픽 디자이너이자 교사였던 요제프 뮐러브로크만은 자신의 디자인 정신을 구체화했고, 이는 디자이너의 사회적 책임에 대한 생각에 기초를 둔 것이다.

흰색의 커다란 악치덴츠–그로테스크 서체로 제목을 꾸민 독특한 진한 주황색 표지로 시작부터 근대적이고 환원적인 이 책은 기술적이고 예술적인 배려에 기반한 디자인의 포괄적인 교육의 필요성과 '홍보'를 위한 더 체계적인 디자인적 접근을 강조했다. 『동시대 표현으로서의 산세리프체』라는 글은 모더니즘 기능주의를 위한 전형적인 외침이었다. 요제프 뮐러브로크만은 또한 광고에서의 모방과 그리드 사용을 연구하면서 그가 이후에 저술한『그래픽 디자인의 그리드 시스템』(1981)에서보다 더 유연한 접근을 옹호했다.

이러한 메시지는 가로로 긴 판형의 디자인 포맷으로 반영되는데, 이 안에는 흑백 이미지(몇 부분은 컬러도 섞여 있다)로 가득 찬 페이지가 번갈아 나오고, 독일어, 영어, 프랑스어 3개 국어의 텍스트가 좁은 세로 단에 배열되어 있다. 이 책은 광범위하게 이미지를 사용하고, 공중 안전과 취리히 음악 홀을 위한 저자 자신의 유명한 포스터들을 포함하고 있다. 전반적으로 이 책은 디자인 교육 입문서임과 동시에 뮐러브로크만의 작품 카탈로그라고도 볼 수 있다. 더욱 비판적인 면에서 보자면, 『과학과 커뮤니케이션'에 관한 이론, 그리고 기호학, 커뮤니케이션, 정보 이론 및 그 실행과의 관련성에 관한 챕터, 뮐러브로크만이 취리히 응용 미술 학교에서 시작한 프로그램에 관한 그래픽 디자인 교육의 제안을 담은 설명서라고도 볼 수 있다. 비례적으로 연관된 원들을 구성하고 시각화하는 작업을 포함한 기본 예제는 구체적으로 설명되고 있다.

『그래픽 아티스트와 디자인 문제들』의 두께는 얇아 보이지만, 디자인 운동의 주역이 이야기하는 스위스 디자인의 핵심 원칙에 관한 유용한 설명을 담고 있다.

미국에서 세 번째로 큰 방송사인 ABC 방송사를 위해 폴 랜드가 만든 트레이드마크는 독특한 모더니즘 스타일의 중요한 예다. 'a', 'b', 'c' 세 글자로 자연스럽고 리드미컬한 형태를 반복하고 검은색 원에 반전시켜 넣은 이 로고는 폴 랜드의 상표 디자인에 관한 믿음대로 단순하고 쉽게 받아들여진다.

폴 랜드는 ABC 방송사가 자신들의 고루한 대문자 세리프체 로고를 재디자인하기 위해 접촉했던 수많은 디자이너 중 한 명이었다. 이 옛 로고는 방송사의 시청률 순위를 높이는 데 거의 기여하는 바가 없었다. 순수한 형태가 스타일과 시간의 변화에 가장 잘 견딜 수 있다고 믿었던 폴 랜드는 자신의 디자인 정체성에서 기하학을 강조하고 서로 다른 서체를 합치는 방법으로 연상 기호라는 도구를 사용하려 했다. ABC 방송 로고를 위해서 폴 랜드는 푸투라 서체로 직접 글씨를 썼고, 소문자 형태를 강조했으며, 검은색 원 안에 흰색으로 글씨를 반전시켜 넣었다. 로고를 쉽게 알아볼 수 있게 하기 위하여 1985년 자신의 책『디자이너의 예술』에서 일부러 초점을 맞추지 않은 채 공개했고, 이는 원래 로고 디자인과 나란히 놓였다. 2006년에 ABC 방송 로고는 원형의 배경색이 더 진하게 수정되었으나 처음 디자인에서 많이 바뀐 것은 없었다.

비록 폴 랜드가 종종 문구류나 포장 같은 다른 목적으로 광범위하게 이용하기 위해 로고를 디자인했다 하더라도 ABC 방송 로고는 사내에서만 사용하려는 의도로 만들어진 흔치 않은 경우다. 그가 디자인한 IBM, 웨스팅하우스, UPS 로고보다는 덜 알려졌지만, 그럼에도 이 로고는 기업 이미지 통일 작업의 개척자로서 그의 명성을 알린 대표적인 작품이다.

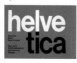

257쪽

헬베티카

Helvetica

서체

에두아르드 호프만Edouard Hoffmann(연도 미상), 막스 미딩거Max Miedinger(1910–1980)

우리에게 헬베티카로 알려진 서체는 스위스 뮌헨슈타인의 하스 활자 주조소에서 일하던 에두아르드 호프만과 막스 미딩거 덕분에 만들어졌다. 그들은 함께 악치덴츠–그로테스크 서체의 문제를 보강해, 노이에 하스 그로테스크 서체라고 알려진 폰트를 개발했다.

노이에 하스라는 명칭은 1961년 D. 스템펠 AG 활자 주조소에서 만들어지는 동안 헬베티카(스위스의 옛 라틴어명인 헬베티아Helvetia에서 유래했다)라는 이름으로 바뀌었다. 복스의 서체 분류법에서 리닐 부분에 있는 그로테스크 산세리프는 '스위스파'의 교리를 따르는 이들에 의해 세심하게 사용되었다. 1960년대와 1970년대에 헬베티카는 명확한 형태와 다양한 스타일 덕분에 많이 사용되었지만, 너무 많은 식자공들이 변종을 만들어 냈기에 통일성이 부족했다.

유니버스체와 헬베티카체로 인해 인기를 얻은 기다란 엑스하이트는 ITC 같은 또 다른 활자 주조소의 모델이 되었는데, 이곳은 처음 10년 동안 거의 백 가지 서체를 개발했다. 1983년 라이노타이프 사는 유니버스체와 비교할 만한 체계의 화합적인 노이에 헬베티카를 소개했다. 이 서체는 익스텐디드, 콘덴스드, 오블리크체 등으로 응용되면서 다양한 정체성과 굵기를 가지고 있었다. 시간이 지나면서 이 서체는 미국 국립공원 관리청을 위해 1977년 비녤리 어소시에이츠Vignelli Associates가 개발한 유니그리드 시스템 같은 수많은 기업 이미지와 커뮤니케이션 시스템에서 가장 많이 이용되었다. 헬베티카는 1984년 애플 매킨토시의 운영 체제에 사용된 것을 계기로 컴퓨터 혁명 기간 동안 사람들의 일상에 더욱 많이 스며들었다. 어떤 사용자들에게는 구별이 안 될 수도 있지만, 워드 프로세서, 이메일 프로그램, 디자인 소프트웨어에서 종종 기본 서체로 사용되고 있는 헬베티카는 아마도 기업을 연상시킨다는 점과 관습적이라는 이유로 많은 이들이 사용을 거부하기도 한다.

헬베티카는 종종 에어리얼 서체와 혼동되기도 하지만, 2007년 게리 허스트윗이 감독한 장편영화 〈헬베티카〉에서 이 서체를 다른 서체와 구분시켜 정상의 위치에 올려놓았다. 하지만 대중은 여전히 'i'와 'j'의 위에 찍힌 사각 점과 타원형의 카운터 형태로 헬베티카만의 특성을 찾아내는 데 어려움을 겪고 있다.

191쪽

체이스 맨해튼 은행

Chase Manhattan Bank

로고

이반 체르마예프Ivan Chermayeff(1932–2017)

그래픽 디자인 산업의 가장 큰 분야 중 하나가 된 기업 디자인의 선구자인 체이스 맨해튼 은행 로고는 전 세계에서 가장 유명하고 오래된 상표 중 하나다.

1961년에 처음 소개된 이 로고는 체이스 내셔널 은행과 뱅크 오브 더 맨해튼 컴퍼니가 합병하여 체이스 맨해튼 은행이 되었을 때 디자인되었고, 이는 은행의 자기 인식과 기업 이미지의 중요한 변화를 나타내는 것이었다. 그전에는 은행들이 단순히 자신들의 이름과 주소만을 알리는 것에 만족했다. 상표 도입에 관한 잠재력을 보고 이반 체르마예프의 혁신적인 작업을 시작하게 한 것은 1960년대 체이스 맨해튼 은행 대표였던 데이비드 록펠러David Rockefeller였다. 당시는 미국의 기업 디자인이 무척 흥미로운 시대였고, 모더니즘 이상주의가 자본주의적 실용주의와 합쳐져 새로운 기업 아이덴티티 분야를 만들어 냈다. 1957년 체르마예프와 톰 가이스마Tom Geismar가 그래픽 혁명이라 불린 체르마예프 & 가이스마 디자인 회사를 설립했다. 체이스 은행의 로고는 멋들어진 단순함과 명확하고 강한 선, 영속성이 두드러진다. 즉 모든 것이 은행의 강인함을 상징하려 한 것이다. 이러한 특징들은 산세리프체만을 사용하고 그리드를 엄격하게 고수했던 1950년대 스위스 그래픽의 독단적인 면을 피하고자 했던 디자인 회사의 의도를 반영하는 것이었다. 대신 이 회사는 변덕스러운 형태와 재기 넘치는 색상, 창의적인 아이디어로 유명했던 디자이너 폴 랜드의 접근법을 따랐다. 이는 시각적인 경계를 탐험하고 고객의 메시지를 이해하고자 한 수단이었다.

체이스 은행 로고는 세 가지 버전이 있었다. 처음에는 갈색, 파란색, 초록색, 검은색으로 이루어졌고, 이후의 로고는 진청색과 검은색이었으며, 마지막 것은 평행선으로 구성되어 있었다. 색과 서체의 변형은 수 년 동안 이루어져 왔지만, 팔각형 형상은 지속적인 상징으로 남았다.

148쪽

쇼
Show
잡지 및 신문
헨리 울프Henry Wolf(1925–2005), 샘 앤터핏Sam Antupit(1932–2003)

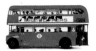

141쪽

피렐리 슬리퍼스
Pirelli Slippers
광고
플레처/포브스/길Fletcher/Forbes/Gill

비범했던 잡지 「쇼」는 짧은 기간 동안 케네디 시대의 신비로움을 담아냈다. 눈에 띄게 아름다운 표지와 대담한 초상화의 사용, 균형 잡힌 타이포그래피, 깔끔한 레이아웃, 영리한 시각적 편집으로 이 잡지는 당시 미국과 서유럽에 만연해 있던 낙관적인 분위기와 재능과 지성이 최고라는 믿음을 반영했다.

진보적인 예술 월간지였던 「쇼」는 바하마의 패러다이스 아일랜드의 소유주 겸 개발업자이자 당시 최고의 부자였던 조지 헌팅턴 하트포드 2세George Huntington Hartford II가 출판한 것이다. 1961년과 1964년 사이에 오스트리아 태생의 헨리 울프가 아트 디렉팅을 맡고 뛰어난 디자이너인 샘 앤터핏의 도움을 받아 만들어진 이 잡지는 '카멜롯의 정신'으로 알려진 것처럼 교양 있고 재치가 넘쳤다. 큰 판형(26×33cm)의 이 잡지는 케네디 시대의 가장 인기 있던 예술가들과 유명인들을 소개했다. 이들 중에는 레너드 번스타인, 소피아 로렌, 헨리 무어, 위베르 드 지방시, 루돌프 누레예프, 마르그리트 뒤라스가 있었고, 어빙 펜, 다이안 아버스, 듀안 마이클 등이 사진을 찍었다. 또한 울프가 가장 애용한 세리프 서체(디도, 보도니, 가라몬드, 바스커빌, 클래런든 서체는 깔끔하고 단순한 그리드에 모더니즘적인 성격과 섞여 잡지를 눈에 띄게 만들었다.

「쇼」의 표지는 울프가 '시각적 사고'라고 명명한 것을 이루어 낸 그의 뛰어난 능력을 증명했다. 헤르베르트 바이어부터 앤디 워홀에 이르는 20세기 그래픽 아티스트의 어휘를 빌리거나 르네 마그리트와 바넷 뉴먼 같은 화가들의 작품에서 영감을 받아 울프는 이러한 보편적인 문화의 아이콘들을 참조한 표지를 만들었다. 때로는 심지어 그 예술가들보다 더 훌륭한 작품을 만들기까지 했다. 예를 들면, 1963년 4월호 표지에서 그는 워홀이 자신의 작품을 모방한 또 다른 작품을 만든 것을 참조하여 또 하나의 모작을 만들어 냈다. 1962년 만들어진 〈마릴린 먼로 두 폭〉에서 영감을 받아 울프는 미국 성조기와 JFK, 재키, 캐롤라인의 초상화를 혼합한 아상블라주를 만들었는데, 이는 앨리스테어 쿠크Alistair Cooke의 커버스토리 「너무 많은 케네디?」에 완벽하게 들어맞는 이미지였다.

광고가 게재되는 장소에 영감을 받아 만들어진 이 재치 있는 피렐리 슬리퍼스 광고는 1960년대 펜타그램 디자인 스튜디오의 선구자인 플레처/포브스/길(앨런 플레처Alan Fletcher, 콜린 포브스Colin Forbes, 밥 길Bob Gill)에서 제작한 대표적인 작품이다. 이러한 유형의 독창적인 디자인은 전후 영국의 금욕적인 분위기를 바꾸는 데 큰 역할을 한 불손함과 재미라는 새로움을 만들었다.

이 디자인의 가장 두드러진 특징은 단어와 이미지의 관계이고, 이 관계에서 단어들은 물질적인 존재로 주어지고 사람들이 앉을 수 있는 물질로 취급된다. 그리고 사진은 부분적으로 텍스트를 모호하게 만들고 해석을 방해하게 한다. 하지만 유독 특이한 것은, 평범한 광고에 전통적으로 사용되어 왔던 2층 버스 옆면 포스터를 활용한 것이다. 대조적으로 이 광고는 단일한 시각적 설명을 위해 포스터의 한계를 넘어 시각적인 요소들을 받아들이며, 버스의 위층 전체 그리고 위층의 승객들이 자신도 모르게 광고에 기여한다. 즉 승객들과 어울리지 않는 다리들이 짝을 이룸으로써 유머를 제공했다. 당시 그러한 독창성은 규범에서 벗어나 급진적이었고 환영을 받았다.

플레처/포브스/길은 피렐리에서 중요한 고객을 찾았고, 특히 초기 작업 과정에서 앨런 플레처와의 연합이라는 결과를 낳았다. 예일 대학교 건축 디자인과를 졸업한 뒤에 플레처는 (이탈리아인 아내 파울라와 함께) 여러 나라와 도시를 여행했고, 밀라노에서는 피렐리 디자인 스튜디오에서 짧게 일하기도 했다. '피렐리 슬리퍼스'는 그가 피렐리에서 했던 초기 작업의 뒤를 잇는 것이었는데, 1961년에 타이포그래피로 비슷한 유머를 보여 준 타이어 포스터 광고가 있었다.

플레처의 '피렐리 슬리퍼스'와 어떤 면에서 비슷하면서도, 훨씬 최근의 타이포와 이미지의 병치 작업은 알렉산더 이슬리Alexander Isley가 작업한 「스파이Spy」 매거진의 1987년 표지에서 볼 수 있다. 이 표지에서 도널드 트럼프가 앉은 타이포그래피 형상은 그 구성 요소 안으로 무너져서 산산조각 난 것처럼 보인다.

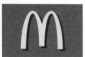

200쪽

맥도날드

McDonald's

로고

짐 쉰들러Jim Schindler(연도 미상)

97쪽

프로그램 설계

Programme Entwerfen

서적

카를 게르스트너Karl Gerstner(1930–2017)

가장 눈에 잘 띄고 상징적인 디자인 중 하나로 꼽는 맥도날드 로고는 의도적인 디자인이었다기보다는 우연과 우발의 산물이었다.

최초의 맥도날드 레스토랑은 1940년 5월 미국 캘리포니아 샌버너디노에 개장했고, 차 안에서 주문하는 드라이브 인 고객들을 위한 곳이었다. 1948년 리처드Richard와 모리스 맥도날드Maurice McDonald 형제가 종업원들을 내보내고 테이크아웃 음식만 제공하는, 스피디 서비스 시스템이라는 조립 라인 과정을 도입하면서 전 세계 최초의 패스트푸드 햄버거를 공급했다. 몇 년 후인 1953년, 리처드 맥도날드는 간판 제작자였던 조지 덱스터George Dexter의 도움을 받아 현재도 영업 중인 아리조나 피닉스의 두 번째 맥도날드 레스토랑에 단번에 시선을 사로잡는 건축적 장식물로 황금 아치 한 쌍을 디자인했다.

1961년, 그때쯤은 소형 프랜차이즈가 되었을 맥도날드를 일리노이 주 오크 파크 출신의 사업가 레이 크록Ray Kroc이 매수했다. 1960년대에 회사는 그때까지 스피디 셰프 이미지였던 로고를 현대화하는 작업을 하기로 결정했고, 리처드 맥도날드가 디자인한 건물 밖 아치를 철거하기로 했다. 하지만 디자인 컨설턴트 겸 심리학자 루이스 체스킨Louis Cheskin이 이 결정에 반대했다. 대신에 맥도날드 직원이자 후에 CEO의 자리까지 오른 프레드 터너Fred Turner가 새로운 로고로 사용할 'V'를 스케치했다. 이는 엔지니어링과 디자인 분야 수장이었던 제임스 쉰들러에 의해서 이후에 건물 지붕선을 나타내는 사선이 관통하는 두 개의 금색 아치 'M'으로 변형되었다. 1968년에 사선은 없어졌고, 맥도날드 상호가 추가되었다. 당시 회사는 리처드 맥도날드가 조직한 레스토랑들을 허물고, 맨사드(이중 경사) 지붕의 빨간 벽돌 건물로 교체했다.

1968년경 맥도날드는 1천 개의 레스토랑을 운영했고, 2008년경에는 전 세계적으로 레스토랑이 3만여 개 이상에 달했다. 맥도날드는 다른 회사들보다 광고와 마케팅에 훨씬 많은 돈을 썼는데, 현재는 코카콜라를 제치고 세계에서 가장 유명한 브랜드가 되었다. 맥도날드 로고는 패스트푸드 이상의 의미를 가지고 있는데, 다국적 기업 문화 그 자체를 상징하게 되었다.

『프로그램 설계』라는 책은 아마도 카를 게르스트너의 가장 중요한 업적일 것이다. 이는 디자인 전문가가 프리랜스 예술가에서 협력, 합리성, 논리성, 시스템의 역할로 정의되는 작업실의 일원으로 바뀌는 정점을 나타낸 것이다.

1962년 독일어로 처음 출판되고 이어서 1964년에 영어로 출판된 『프로그램 설계』는 타이포그래피, 이미지, 방법을 형태론, 논리, 수학적 그리드, 사진, 문학, 음악을 활용하여 분석한 에세이 모음집이다. 게르스트너의 슬로건이었던 '문제를 위한 해결책 대신에 해결책을 위한 프로그램'은 요제프 뮐러브로크만의 『그래픽 아티스트와 디자인 문제들』(1961)에 대한 답변이었다. 「새로운 입장에서 본 베르톨트 사의 구 산세리프」라는 에세이는 베르톨트의 악치덴츠–그로테스크라는 이름으로 묶인 뒤죽박죽의 활자들을, 아드리안 프루티거 이후에 디자인한 유니버스체를 능가하는 일관되고 조화롭고 논리적인 서체로 바꾸려는 게르스트너의 시도를 자세하게 보여 준다. 「통합적인 타이포그래피」는 1920년대쯤 신 타이포그래피에 의해 만들어진 이분법(산세리프 대 로만, 대칭 대 비대칭, 왼쪽 맞춤과 오른쪽 맞춤 대 양쪽 맞춤)을 벗어나는 새로운 언어와 활자의 통합을 위한 방법을 묘사한다. 「현재를 상상하는가?」와 「구조와 운동」은 특히 구축주의 예술의 스위스 버전인 콘크리트 페인팅의 기원 및 확산과 관련된 것이다. 해결책의 한 부분으로서 문제를 묘사하는 것뿐만 아니라 이 책은 간격이 프로그램의 필수적인 부분이라는 생각을 지지했다. 즉 완벽한 해결책은 없다는 것이다. 왜냐하면 한없는 가능성이 있기 때문이다. 그리고 프로그램은 제한 없는 시스템이기 때문이다. 게르스트너의 콘셉트는 디자이너들로 하여금 서체와 이미지, 페이지에 기반하여 사고하는 것에서 벗어나게 했고, 그들의 작업을 문학과 음악, 회화, 건축, 도시 계획과 함께 작동하는 연속체의 한 부분으로 바라보게 해 주었다.

이 책에서 게르스트너는 자신의 통합적인 타이포그래피와 그리드 원칙을 실행했다. 더 중요한 것은, 이 책의 많은 개정판들은 이후 추가적인 재료와 변화들을 포함시켰고, 출판 자체를 게르스트너의 제한 없는 프로그램이라는 콘셉트의 훌륭한 예로 만들었다.

442쪽

에로스

Eros

잡지 및 신문

허브 루발린Herb Lubalin(1918–1981)

89쪽

스톡홀름 근대 미술관

Moderna Museet

포스터

존 멜린John Melin(1921–1992), 안데르스 외스테를린Anders Österlin(1926–2011)

랄프 긴즈버그Ralph Ginzburg는 최초의 미국 출판업자라는 명성을 얻긴 했지만, 사회의 도덕적 가치를 무너뜨린다는 비판을 받은 잡지를 제작하고 배포했다는 죄목으로 징역형을 받았기에 이 명성은 퇴색했다. 하지만 오로지 4호만 발행된 계간지였던 『에로스』는 번쩍거리는 포르노 잡지도 아니었고, 예술을 사칭한 가짜 누드 잡지도 아니었지만, 당시에 만들어진 잡지들 중에서 가장 아름답게 디자인된 잡지였다. 디자이너였던 허브 루발린은 정교한 타이포그래피로 『에로스』의 페이지에 영향력을 불어넣었다. 그리고 그의 감각적인 활자 디자인과 이미지 구성은 잡지의 내용만큼이나 유혹적이었다.

『에로스』는 당시 남성들을 타깃으로 한 『플레이보이』나 다른 잡지들처럼 여성을 직접적으로 이용하거나 대상화하지 않았다. 그 잡지에는 성적 대상도, 핀업 사진도, 삽지도 없었고, 불필요한 나체 사진도 없었다. 대신 성과 에로티시즘은 사랑과 분리될 수 없는 삶의 필수 요소로 묘사되었고, 관음증의 욕구를 자극하지 않았다. 하지만 이 잡지는 괜히 사랑의 신인 에로스를 제목으로 사용한 것이 아니었다. 모든 페이지에서 에로틱한 행동의 전반적인 면, 즉 과거와 현재의 열정부터 유머까지를 탐구했다. 또한 『에로스』는 흑인 남성과 백인 여성의 성적인 관계를 조명한 최초의 미국 잡지였고, 미국의 가장 위대한 섹스 심벌인 마릴린 먼로를 담은 사진이 버트 스턴의 작품을 실은 최초의 잡지였다.

1963년 긴즈버그는 연방 외설 법을 어긴 혐의를 받아 5년 징역형을 선고받았지만(8개월을 감옥에서 보냈다), 그는 아랑곳하지 않았고 루발린과 『팩트Fact』 같은 논란을 불러일으킨 출판물을 만들었다. 『에로스』의 폐간 이후에는 『아방가르드Avant Garde』를 만들기도 했다. 루발린은 표현적인 활자 구성, 사진, 일러스트레이션을 매끄럽게 하나의 전체로 조합하며 현대적이고 절충적인 타이포그래피의 독특한 조합의 온상으로 『에로스』를 활용했다. 비록 법원이 『에로스』를 음란물로 보았지만, 오늘날에는 시대를 통틀어 가장 품격 있는 잡지 중 하나로 인정받고 있다.

존 멜린과 안데르스 외스테를린의 스톡홀름 근대 미술관 홍보용 포스터는 현대 미술관 발전에 중요했던 전설적인 시기에 만들어졌다. 이 디자인의 깔끔한 'M'과 그리드 구조는 미술관과 전시 모두를 위한 암호로 기능한다. 그리고 현대성과 함께 전후의 매력을 표현했다.

멜린과 외스테를린은 둘 다 말뫼의 광고 회사 스벤스카 텔레그람뷔론이라는 크리에이티브 디렉터였다. 그곳에서 멜린은 크리에이티브 디렉터였고, 외스테를린은 프리랜스 일러스트레이터였다. 이 둘은 40년 이상을 협력하며 가까운 사이로 지냈다(비공식적으로 '정신'과 '손'처럼 쌍을 이루었다고 전해진다). 새로운 고객과 거래를 만들어 낸 획기적인 작업을 했다. 근대 미술관 관장이자 멜린의 친구였던 폰투스 훌텐Pontus Hultén이 마케팅의 요구를 벗어난 근무 환경을 제안했고, 디자인 팀과 개념적인 협업을 한 것이다.

이 포스터는 미술관 이름의 첫 자인 산세리프체 'M'으로 재미있는 시각적 실험을 진행했고, 이는 아홉 개의 정사각형으로 구성된 그리드 틀을 넘나들며 보였다 안 보였다 재빠르게 움직이는 것처럼 표현됐다. 각각의 사각형에서 완전한 모양의 'M'은 한 번도 드러나지 않고, 포스터가 홍보하는 전시회에 대해서 비꼬는 듯한 코멘트를 던진다. 이는 그 미술관이 소장한 현대 작품들을 골라 보여 주는 연작 전시 중 하나였다. 모든 작품들이 한 번에 전시될 수 없는 것처럼 미술관의 공적인 면은 불완전하며, 반면에 전체로서의 분절된 디자인은 현대 미술의 선택적이고 다양한 미학을 향한 제스처라고 할 수 있다. 이 포스터는 르 코르뷔지에의 『모뒬로르Le Modulor』에서 한 세기 이상 일찍 공표된 그래픽 구조를 받아들이는 독창성을 보여 주었다. 하지만 근본적으로 이 포스터는 미술관을 즐겁고 다양한 역할을 하는, 계속해서 변화하는 이미지를 지닌 기관으로 묘사했다.

멜린과 외스테를린과 훌텐의 파트너십은 근대 미술관을 위한 대단히 풍부한 결실을 맺었고, 미술관의 국제적인 명성을 상당히 높여 주었다. 이 디자이너들은 '성장하는 식물' 포스터 같은 더욱 혁신적인 작품을 만들었고, 여기에서 미술관 이름은 씨로 뿌려져 점차 식물로 커 가며 모호해진다.

113쪽

루프트한자

Lufthansa

아이덴티티

오톨 아이허Otl Aicher(1922–1991) 외

205쪽

에스콰이어

Esquire

잡지 표지

조지 로이스George Lois(1931–)

오톨 아이허의 루프트한자 항공사 디자인 작업은 획기적이었고, 이는 바우하우스의 급진적인 작업에서 그 기원을 찾을 수 있다. 바우하우스 학파의 이어지는 유산 중 하나는 예술 작품을 만들면서 일상의 구성 요소를 디자인하려는 욕구다. 이는 전쟁으로 파괴된 나라의 쇠락과 직면한 디자이너 세대에게 상당히 매력적으로 다가왔고, 짧은 기간 동안만 유지된 독일 울름 조형 대학이라는 새로운 교육 기관이 설립되는 영향을 미쳤다. 바우하우스처럼 순수 예술과 응용 예술의 융합을 목표로 하고 학생들이 '발전을 위한 그룹' 안에서 일할 수 있도록 학교는 장려했다. 아이허 자신이 운영한 E5라는 그룹은 명망 있는 회사들의 디자인 프로젝트를 작업했다. E5가 작업한 가장 유명한 작품은 도이치 루프트한자의 디자인 수장 한스 G. 콘라트Hans G. Conrad를 위해 만들어진 것이다.

1950년대와 1960년대 루프트한자의 글로벌 경영 확장과 함께 콘라트는 항공사의 원래 그래픽 아이덴티티가 적합하지 않다고 여겼다(아이허는 원래 친절한 성격은 아니었지만, 후에 항공기가 '품평회장의 판매원'처럼 옷을 입었다고 언급하기도 했다). 스위스 폰트레지나 근교에서 콘라트의 팀과 함께 일하며 아이허는 회사의 유명한 학 이미지를 합리적으로 디자인한 타이포그래피와 로고를 만들려 했다. 사실 아이허와 그의 팀은 회사명만 사용하면서 원래 회사 로고를 완전히 없애려고 생각했지만, 루프트한자 이사회는 이를 반대했다. 대신에 새 로고는 원 안에 놓였고, 그리드 체계를 통해 더 정확하게 만들어졌다. 시간이 지나면서 통일성을 위한 이러한 움직임은 회사의 대표 서체로 당시 개발된 노이에 하스 그로테스크(후에 헬베티카로 이름이 바뀌었다)를 선택하게 했다. 아이허는 그의 표현대로 '서비스와 조직의 분명한 표시를 위한 응집력을 가져오는 동안 회사의 전통 의식을 유지하려고 노력했다. 이것은 파란색과 노란색이라는 오래된 회사의 색상을 전체 디자인으로 통합시킴으로써 달성되었다. 이는 훨씬 엄격한 그래픽과 분명한 대조를 이루는 것과 대조를 이룬다. 현재 루프트한자의 시각적 아이덴티티는 거의 바뀌지 않았고, 처음 만들어졌을 때처럼 현대적이고 혁신적이다.

1962년 6월 『에스콰이어』 매거진 에디터였던 해럴드 헤이즈Harold Hayes는 명성이 자자했던 광고 크리에이티브 디렉터 조지 로이스에게 전화를 걸어 표지에 대한 조언을 구했다. 헤이즈는 뛰어난 사설을 썼지만, 판매는 침체 상태였고 잡지는 재정적인 지원이 필요했다. 로이스는 『에스콰이어』 10월호 표지의 아트 디렉팅을 맡는 데 동의했고, 텅 빈 복싱 링에서 플로이드 패터슨Floyd Patterson 같은 인물이 큰대자로 누워 있는 장면을 싣도록 헤이즈를 설득했다. 10월호는 소니 리스턴Sonny Liston과 패터슨의 경기 며칠 전에 발행되었고, 대부분의 전문가들은 패터슨이 이길 것이라고 예상했다. 하지만 리스턴(그리고 '에스콰이어')이 승리를 거뒀다. 선견지명을 보인 이 표지는 신문 가판대에서 불티나듯 팔렸고, 로이스는 이후 헤이즈가 1972년에 잡지에서 손을 뗄 때까지 10년 동안 모든 『에스콰이어』 표지의 아트 디렉팅을 맡았다. 그는 『에스콰이어』에서 성공과 자유를 누렸고, 그와 헤이즈 간에는 신뢰와 존경심이 존재했다.

로이스의 표지들은 단순하고 직접적이며, 간결하고 명확한 이미지를 사용했다. 하지만 동시에 직설적이고, 논쟁적이고, 인상적이었다. 종합해 보자면, 그 표지들은 잡지가 가장 중요했던, 그리고 대량 부수로 발행되던 출판물이 독자들에게 인종 차별과 성차별, 베트남 전쟁에 맞설 수 있는 힘을 불어넣어 주던 시대를 대표한다. 로이스의 『에스콰이어』 표지 연대기는 미국 역사 중 가장 격동의 시대와 일치한다.

모든 표지들이 진지했던 것은 아니다. 커다란 캠벨 수프 깡통에 '빠진' 앤디 워홀도 나왔고, 메이크업 아티스트 의자에 앉아 립스틱을 바르고 있는 리처드 닉슨('교활한 딕'이라고도 불렸다)도 등장했다(TV로 방송된 대선 토론에서 눈에 띄게 땀을 흘린 것에 대한 명백한 언급이었다). 하지만 로이스는 인종과 사회 불평등에는 단호한 태도를 취했고, 그가 만든 많은 표지들은 도발적이었다. 그가 만든 표지들은 일반적으로 텍스트가 별로 없었고, 이야기를 전달하기 위해 이미지를 사용했다. 1968년 10월호 표지에서는 텍스트가 전혀 없었는데, 단지 희미한 묘비들 사이에 서 있는 세 명의 인물만을 넣었을 뿐이다. 그들은 존 F. 케네디, 로버트 케네디, 마틴 루터 킹 주니어였고, 이들은 모두 몇 년 안에 암살당했다.

92쪽

KLM
로고
F. H. K. 헨리온F. H. K. Henrion(1914–1990)

272쪽

빌헬름 텔
Wilhelm Tell
포스터
아민 호프만Armin Hofmann(1920–2005)

두꺼운 산세리프체 위에 왕관 이미지가 얹힌 KLM의 깔끔하고 단순한 로고는 F. H. K. 헨리온의 강렬하고 현대적인 기업 디자인의 완벽한 예다. 단순함과 높은 가독성을 지닌 이 로고는 제2차 세계대전 후에 선구적이었던 '스위스파'에게 경의를 표한 작품이다.

큰 영향력을 지녔던 독일 디자이너 헨리온은 이미 1948년에 전후 KLM의 기존 로고를 만들었다. 이는 '점과 줄무늬'라고도 불렸고, 원에 새겨진 삭막한 이탤릭 대문자로 회사의 이니셜을 표기했다. 이는 차례로 대각선 흑백 줄무늬로 가득 찬 직사각형 위에 겹쳐졌다. 회사의 트레이드마크가 변함과 동시에 헨리온의 디자인 역시 1920년대 회사의 오래된 '날개 달린' 기호를 포함시켰다. 하지만 1950년대 말, 기업 커뮤니케이션을 위한 이상적인 수단으로 인정받은 헬베티카와 유니버스체 같은 산세리프체와 그리드 기준의 디자인을 지닌 '스위스파'의 영향력은 가속도를 얻기 시작했다. 헨리온은 1939년에 영국으로 이주했고, 그곳에서 세계대전 동안 영국 정보부와 미국 전쟁정보국을 위한 포스터 디자이너로 명성을 얻었다. 1951년에는 헨리온 디자인 연합을 만들어 자신의 작업을 프리랜스 업무라는 이미지에서 벗어나도록 했고, 동시에 프로그램의 모든 요소들이 비슷한 성격을 공유하고 팀워크로 만들어질 수 있는 합리적이고 체계적인 디자인 접근법을 발전시켰다. 1960년대 초 헨리온은 수학자 앨런 파킨Alan Parkin과 협업하여 이러한 원칙을 빠른 성장을 이루고 있던 KLM의 아이덴티티 작업에 적용시켰다. 이 항공사의 새로운 비행기는 밝은 하늘색에 짙은 파란색 줄무늬와 악센트가 있었고, 이는 비행기 내부와 직원 유니폼에도 적용되었다. 반면에 비행기의 꼬리날개 부분에는 헨리온의 새로운 로고가 새겨졌다. 이는 가로선과 네 개의 점, 십자가로 구성된 왕관이 위에 놓인 흑백의 평범한 회사명이었다.

여기서 이야기하는 포스터들은 그래픽 디자인의 관념적인 시각적 특징에 대한 아민 호프만의, 어떤 면에서는 '스위스파'의 열광을 보여 주는 것이다. 이 포스터는 연극 〈빌헬름 텔〉의 야외 공연을 홍보하기 위한 것이었는데, 특정한 배우들, 장소, 혹은 역사 속 특정한 기간을 중시하지 않고 '텔TELL'이라는 단어 하나만을 강조한 것이었다. 언뜻 보기에는 세 개의 추상적인 검은 형체처럼 보이는 것은 포스터 위쪽에 작고 동떨어진 듯한 검은 모양이 사과 꼭지처럼 인식되면서 사과로 해석된다. 'TELL'을 타이포그래피로 처리한 것은 두 개의 가상의 해석 사이에서 갈팡질팡하게 하면서 유사한 구성 전략을 사용한 것이다. 첫 번째 해석에서는 글자들이 사과를 향해서 포스터 안쪽으로 들어가 석궁의 화살이나 일반적인 화살처럼 따라간다. 두 번째 해석에서는 포스터를 가로질러 간 화살촉의 평평한 삼각형 모양을 띠는 것처럼 보인다.

호프만의 책 『그래픽 디자인 매뉴얼: 원칙과 실행』(1965)에서 그는 매우 다른 종류의 사물들 간의 대립으로 단어와 이미지의 일치를 이야기했다. 이러한 대립은 포스터에서 우아하게 표현되는데, 여기에서 호프만은 텍스트의 딱딱하고 기계적인 특성을 모호한 이미지 대상과 대립시킨다. 실루엣의 사용, 흰색과 검은색의 부드러운 모양의 균형, 그리고 한 가지 색조의 사용은 그의 작품의 특징이다. 결과는 우아함과 경제적인 방식으로 거리를 뛰어넘어 즉시 커뮤니케이션하려는 포스터의 실용적인 요구를 만족시키는 시각 커뮤니케이션으로 나타났다.

호프만은 실천적인 디자이너로서 만든 디자인 작품들과 교육 자료로서 만들어 낸 작품들과 저술을 통해 계속해서 영향력을 발휘하고 있다. 그의 〈빌헬름 텔〉 포스터의 단순함은 현대의 어떠한 포스터에도 완벽하게 어울리지만, 20세기 중반 모더니즘 정신을 많이 간직하고 있다.

168쪽

007 위기일발
From Russia with Love
영화 그래픽
로버트 브라운존Robert Brownjohn(1925–1970)

테렌스 영Terence Young의 007 영화 〈007 위기일발〉의 타이틀 시퀀스는 그래픽 기술을 화려함과 대담한 유머 감각과 결합한 미국 디자이너의 능력에 대한 증거와도 같은 것이다. 온몸을 뒤트는 고고 댄서를 네온색 크레디트가 나오는 어두운 배경에 등장시킨 시퀀스는 인상적이다. 여기에서 네온색 텍스트들은 진해졌다 흐려졌다 하며 댄서의 몸 위로 지나간다. 더 나아가서 영화 편집인과 타이틀 디자이너를 나열하는 카피들 위로 댄서가 손가락을 흔들 때 글자들은 흩어지며 유혹적으로 움직인다. 아름답고 짓궂으면서도 넋을 빼놓는 듯한 글자와 이미지들은 다른 영화에서라면 영화가 시작될 때까지 지루한 순간이었을 초반 시퀀스에서 관객들을 매혹시켰다.

브라운존은 자신이 1940년대에 시카고 디자인 인스티튜트에서 함께 공부한 라슬로 모호이너지의 빛 투사 실험에서 영향을 받긴 했지만, 영화의 클로징 타이틀을 방해하며 자리를 뜨는 관객들에게서도 영향을 받았다고 했다. 이 시퀀스는 브라운존이 아이디어를 낸 방식으로도 유명하다. 캄캄한 방에서 셔츠를 들어 올려 자신의 배 위에 직접 글자를 슬라이드로 비추면서 도발적인 춤을 췄다고 알려져 있다. 이는 프로듀서들에게 모델이 아름다운 여성이라는 것을 제외하고는 완성본이 똑같을 것임을 설명하기 위함이었다. 브라운존의 업무 방식은 불손하기도 했는데, 이는 그의 멘토였던 솔 바스의 세심한 접근 방식과 대조되는 것이었다.

현대 디자인에 끼친 브라운존의 영향은 실험적인 작품에서 명백하게 나타난다. 〈007 위기일발〉과 〈007 골드핑거〉의 오프닝 그래픽은 최근의 플래시 애니메이션 단편의 선구자라고 볼 수 있다. 반면에 개념적이고 형식적인 요소들을 혼합한 면들은 스테판 사그마이스터Stefan Sagmeister부터 릭 발리센티Rick Valicenti까지 현대의 유명 디자이너들에게 많은 영향을 미쳤다.

465쪽

이브 생 로랑
Yves Saint Laurent
로고
A. M. 카상드르A. M. Cassandre(1901–1968)

A. M. 카상드르의 이브 생 로랑 브랜드 로고는 연결된 글자들이 수직으로 배열되어 있는데, 프랑스 유명 패션 하우스에 변치 않는 드레스 스타일을 떠올리게 하는 우아하고 현학적인 아이덴티티를 선사했다.

이브 생 로랑의 의뢰는 카상드르의 인생에 중요한 포인트가 되었다. 당시 그는 세계대전이 일어나기 전 그래픽 아티스트와 포스터 디자이너로서 이룬 성공적인 커리어를 버리고 자신의 원래 전공이었던 회화와 극장 디자인에 집중하고 했다. 하지만 1958년 올리베티는 그에게 자신들의 타자기용 서체를 몇 가지 디자인해 달라고 부탁했다. 그가 디자인한 서체들 중 하나가 거절당하자 카상드르는 훨씬 자유로운 서체 스타일을 개발했고, 이는 아마도 그의 회화에서 영향을 받았을 수도 있다. 이는 그의 이전 타이포그래피 작품의 기하학적 성격과 대조되는 것이었다. 로마자의 비율에서 영향을 받은 디자인은 이브 생 로랑 로고에 계속해서 사용되었다. 글자들의 굵은 경사진 선들과 날카로운 모서리는 화려한 곡선으로 상쇄되고 이는 천의 부드러움과 돌에 새긴 것 같은 글자의 명확함을 모두 주려 한 것이다.

1963년에 생 로랑은 디올의 디자이너 수장 자리를 내려놓고, 자신의 이름을 걸고 새롭게 브랜드를 시작하고 싶어 했다. 그가 의뢰했던 상표는 고전처럼 거의 반세기 동안 변하지 않은 채 남아 있다. 그리고 그 상표는 회사가 전 세계에서 가장 유명한 브랜드가 될 수 있도록 해 주었다. 이는 카상드르가 1968년에 자살하기 전 디자인한 마지막 로고가 되었다.

1963

353쪽

드비에 스트로니 메달루

Dwie Strony Medalu

포스터

발데마르 슈비에샤|Waldemar Swierzy(1931–2013)

대충 타자기로 친 듯한 글자로 구성된 발데마르 슈비에샤의 옥색 점묘법 포스터는 폴란드 TV 드라마 〈드비에 스트로니 메달루(동전의 양면)〉의 홍보 포스터인데, 이는 삶에 대한 편안하고 경쾌한 시선을 담은 즉흥적인 특성을 보여 준다. 2진 부호의 미학적 연상을 사용하며 구두점, 글자와 숫자 0이 배우와 제작진들의 이름을 둘러싸고, 이는 어리둥절하고 멍하거나 놀라는 등 다양한 사람의 얼굴을 표현한다.

20세기에 가장 활발하게 활동했던 디자이너 중 한 명이자 폴란드 포스터 학파의 중요한 구성원이었던 슈비에샤는 밝게 채색된 파편과 붓자국으로 형태를 분해하면서 자신의 작품에 회화적인 특성을 가져왔다. 그는 은유와 속임수를 피하려 했고, 대신에 주제의 성격을 표현하는 구조적이고 시각적인 인상에 집중했다. 2천 장의 포스터 외에 그는 책 표지, 일러스트레이션, 음반 커버를 작업했는데, 이들은 전 세계에 전시되었고 상도 많이 받았다. 그는 또한 초상화도 의뢰받아 그렸는데, 특히 뮤지션들을 많이 그렸고, 성화와 르네상스 초상화의 모방 작품들도 그렸다. 여기에서 종종 원화 속 인물들을 자신의 부인과 딸의 얼굴로 대체하기도 했다. 비록 그의 대부분의 그래픽 작품과 일러스트레이션 작품들이 특정한 문화 행사를 위한 것이긴 했지만, 비틀즈나 지미 헨드릭스를 위한 포스터 이미지들은 우리 시대 문화의 한 부분이 되었다. 하지만 슈비에샤의 작품은 다양했고, 여기에서 설명하는 포스터는 타이프로 친 것 같은 스타일로 작업한 몇 안 되는 포스터 중 하나다.

1964

466쪽

캄파리

Campari

포스터

브루노 무나리|Bruno Munari(1907–1998)

이탈리아 브랜드 캄파리에서 브루노 무나리에게 1960년 밀라노에 새롭게 도입된 지하철에 선보일 광고 디자인을 부탁했을 때, 그는 승객들에게 브랜드의 활기 넘치는 창의력으로 인사를 건네는 포스터를 선사했다.

이전 캄파리 광고들에서 가져온 캄파리 로고의 콜라주로 구성된 포스터는 빠른 속도의 기차에서도 볼 수 있고 열차를 기다리는 승객들이 오랜 시간 바라볼 수도 있는 다양한 버전으로 디자인되었다. 하지만 무나리는 제품 자체를 보여 주지는 않았는데, 그의 디자인은 오로지 가장 쉽게 알아볼 수 있는 것에 기반했다. 그것은 브랜드명과 아페리티프를 분명하게 나타내는 빨간색이었다. 종합과 위트의 조합이라는 그의 해결책은 1960년대의 서술적인 스타일보다는 오늘날 광고에서 볼 수 있는 접근법과 훨씬 닮아 있다. 특히 콜라주 기법은 당시 광고 소비자들에게는 낯선 것이었다. 이는 무나리가 1920년대 후반부터 참여한 제2세대 미래주의 같은 초기 아방가르드 운동의 언어에 더 가까웠다.

비록 무나리는 예술가로 시작했지만, 계속해서 인간의 발전과 우리의 환경 개선에 관심을 가지며 20세기의 가장 '완벽한' 디자이너가 되었다. 그의 작업은 산문, 시, 교육의 혁신뿐 아니라 더 광범위한 감각의 시각 예술까지 걸쳐 있었다. 그가 개입한 모든 것은 세상을 관찰하려는 욕구와 엄격함과 상상력을 혼합하며 세심한 방법론에 기초한 것이다. 디자인에 대한 무나리의 접근법은 개방적이고 분석적이었는데, 실수를 과정의 한 부분으로 포함시키려는 의도를 보여 주는 것이었다. 움직이는 열차에서 고정된 이미지를 읽는 것이 새로운 이미지를 만든다면, 무나리는 이렇게 질문할 것이다. "우리는 그 이미지를 디자인할 수 있을까?"

12쪽

보체크

Wozzeck

포스터

얀 레니차Jan Lenica(1928~2001)

208쪽

대머리 여가수(외젠 이오네스코Eugène Ionesco 지음)

La Cantatrice Chauve

서적

로베르 마생Robert Massin(1925~)

1966년 폴란드 바르샤바 포스터 비엔날레에서 대상을 수상한 오페라 〈보체크〉의 재연을 위한 얀 레니차의 포스터는 그의 표현주의적 스타일의 전형이다. 이 오페라는 원래 1914년과 1922년 사이에 오스트리아 작곡가 알반 베르크Alban Berg가 작곡한 것이다. 강렬하고 타는 듯한 붉은색으로 흠뻑 젖은 리드미컬한 동심의 선들은 오페라의 주요 캐릭터의 고뇌를 환기시키듯이 비명을 지르는 얼굴 주변에서 물결처럼 반향하고 크게 벌린 입을 둘러싸고 있다. 이는 레니차의 명성을 높이고 그가 1960년대의 '성난 젊은이들'을 대변하도록 해 준 공격적인 이미지였다.

그래픽 아트 쪽으로는 정규 교육을 전혀 받지 않은(음악과 건축을 전공했다) 예술가이자 영화 제작자, 미술 비평가였던 레니차는 전후에 폴란드의 유명한 폴란드 포스터 학파를 설립하고 그 학파명을 스위스 잡지 『그라피스Graphis』에 실리게 하는 데 중심 역할을 했다. 초기 캐리커처나 포스터, 애니메이션 영화에서 레니차의 작품은 비록 그의 의도적인 천진함과 투박함이 두려움과 혼란이라는 주제를 부드럽게 했음에도 냉혹한 현실을 묘사하고 있다. 〈보체크〉 포스터는 레니차가 공연 포스터를 위한 분명한 예술적 언어를 발전시켰던 15년 중 후반에 만들어졌고, 그는 당시 흐르는 물결선과 단순화된 2차원 형태를 사용한 200개가 넘는 디자인 작업을 과슈와 수채, 템페라로 그렸다. 레니차는 자신의 예술 작업에서 다양한 장르에 걸쳐 기술을 결합하는 데 뛰어났다.

1950년대와 1960년대 동안 폴란드 포스터 학파가 문화 행사를 위해 만든 광고들이 폴란드의 도시 경관을 지배했고, 폭넓은 관객들에게 예술적인 아이디어를 선보였다. 서유럽 국가들과는 달리 포스터에는 영화배우 사진을 거의 사용하지 않았고, 다양한 그래픽적 해석과 스타일로 그려진 경우가 많았다. 레니차와 동료 예술가들의 작품은 폴란드가 전쟁에서 겪은 피해와 차후 공산주의 정부의 발흥에 이어 문화적인 표현과 자부심의 원동력이 되었다. 그의 포스터들은 서구 유럽의 잡지와 전시 공간 등에 소개되면서 폴란드 밖에서도 광범위한 찬사를 받았다.

외젠 이오네스코의 『대머리 여가수』 희곡집을 획기적인 디자인으로 만든 로베르 마생은 부조리극을, 비록 인쇄된 것이긴 하지만 정신없는 타이포그래피를 통해 생생하게 살아 숨 쉬는 공연으로 바꾸었다.

1950년에 처음 상연된 이오네스코의 연극은 가정부, 소방서장, 유명 인사들과 교감하는 두 부부의 삶을 통해 맥락과 해석, 의미론을 시험하는 무대였다. 그들의 논쟁적인 대립은 오락물을 위한 무대를 만들어 주었는데, 여기에서는 논리와 철학, 현대의 의사소통 방식이 모두 뒤집어졌다. 마생은 이오네스코의 연극을 숭배했고, 전해지는 바에 따르면 그는 이 연극을 스무 번 이상 보고 나서 역할과 무대, 대사, 속도를 자신만의 초현실주의적인 방법으로 연출하기로 결정했다고 한다. 과연 인쇄된 페이지가 혼돈 그 자체인 이오네스코의 각본을 더 잘 전달할 수 있었을까?

마생의 디자인은 이오네스코의 이례적인 대사를 가져와 전문 배우들이 무대 위에서 연기하는 방식으로 인쇄해 재연했다. 어떤 부분은 만화책처럼, 어떤 부분은 희곡의 지문처럼 마생의 생생한 연극적 실험은 헨리 코헨Henry Cohen의 선명한 사진 일러스트레이션을 사용하여 캐릭터를 기록했고, 각 캐릭터에 특정한 서체를 사용하여 각각의 성격 묘사와 더불어 대사에 생명을 불어넣었다. 캐릭터들은 절망적인 상황과 무의미한 말장난, 계속되는 클리셰 사이에서 전쟁에 휘말렸다.

1964년에 완성된 이 책은 피오리와 맥루한의 『미디어는 마사지다』가 출간되기 3년 전에 나왔고, 디지털 디자인이 도래하기 20년 전이었다. 이 책은 마생이 좋아서 하던 물질적인 수고를 훨씬 더 즉각적인 운동으로 만들어 주었다. 마생이 만들어 낸 타이포그래피 언어는 언더그라운드에서 센세이션을 일으켰고, 많은 디자이너들이 그 실험적인 스타일을 흉내 내기 시작했다. 이는 다다와 미래주의를 반영한 것이다. 오늘날 디자이너들은 타이포그래피로 계속해서 실험하고 있지만, 마생이 최초로 타이포그래피 형태를 통해 부조리극에 생명을 불어넣어 주었다고 여기지 않는 이들은 별로 없다.

307쪽

1964년 도쿄 올림픽

1964 Tokyo Olympics

아이덴티티

가메쿠라 유사쿠亀倉雄策(1915~1997), 가쓰미 마사루勝見 勝(1909~1983)

일본 도쿄가 1964년 18번째 올림픽 개최 도시가 되었을 때 최초라는 수식어를 가질 수 있는 것들이 꽤 많았는데, 비서구 국가 중 최초로 올림픽 개최를 한 것이고, 통계 기록을 위한 컴퓨터를 최초로 사용했으며, 최초로 종합적인 아이덴티티 계획을 세웠다. 이는 이후에 올림픽 개최국들에서도 기준으로 삼은 것이다.

아트 디렉터와 그래픽 디자이너로 각각 역할을 맡은 가쓰미 마사루와 가메쿠라 유사쿠는 모두 그래픽 계획의 사회적 중요성과 표준화된 신호 체계를 만드는 데 신경을 쏟았다. 간단한 픽토그래프가 전 세계 시청자들에게 정보를 전달할 수 있는 가장 효과적인 수단이라고 확신하면서 그들은 정사각형 배경에 그리드를 사용하여 그린 20개의 종합적인 멀티스포츠 심벌과 39개의 일반 정보 픽토그램을 만들었다. 기하학적으로 양식화된 각각의 픽토그램은 운동선수들의 신체적 움직임을 강조했고, 여러 언어를 사용하는 시청자들이 즉각적으로 알아볼 수 있도록 디자인되었다. 이 시스템은 1968년 멕시코시티 올림픽 때 랜스 와이먼Lance Wyman과 1972년 뮌헨 올림픽 때 오틀 아이허Otl Aicher에게 영향을 미치면서 이후 국제 행사와 보편적인 시각 디자인 시스템의 본보기로 자리 잡았다.

사진가 하야사키 오사무와 무라코시 조의 도움으로 가메쿠라는 네 개의 올림픽 포스터를 더 디자인했고, 이는 올림픽 엠블럼으로 통일된 것이다. 이 중 세 개의 포스터는 세심하게 조율된 사진들을 시간이 멈춘 운동선수들의 움직임과 함께 담았다. 그것들의 독특한 관점과 극적인 조명은 홍보 캠페인을 강화하고 올림픽의 경쟁심을 상징하는 데 일조했다. 일장기의 붉은색 '떠오르는 태양', 그리고 금색의 헬베티카체로 들어간 올림픽 오륜과 '도쿄 1964', 이 세 가지 기본 요소들이 있는 로고는 가메쿠라의 가장 상징적인 작품 중 하나이고, 일본의 전통 미술에서 보이는 선과 공간의 미묘하고 정확한 사용을 환기시킨다.

동시에 유럽 모더니즘(바우하우스, 구축주의, '스위스파')의 일면과 일본 전통 예술의 우아함과 아름다움을 반영하면서 가메쿠라의 도쿄 올림픽 작품은 향후의 올림픽 아이덴티티 체계에 중요한 영향을 주었을 뿐 아니라 현대 일본 그래픽 디자인에도 영향을 미쳤다.

13쪽

울마크

Woolmark

로고

프랑코 그리냐니Franco Grignani(1908~1999)

오스트레일리아 잡지 『위클리 타임스』가 "양모의 고유 품질과 우수함"이라고 일컬었던 로고 대회의 승자는 울마크였는데, 이는 전 세계적으로 가장 많이 알려진 로고 중 하나다. 이 마크는 모든 양모 제품을 홍보하기 위해 오스트레일리아 양모 협회와 국제 양모 사무국이 86개의 출품작들 중에서 선발한 것이고, 1997년경 10억 호주 달러 이상의 비용이 프로모션에 들어갔다.

대회가 진행될 당시 밀라노의 이탈리아 광고 에이전시에서 근무하던 프랑코 그리냐니(그의 출품작은 프란체스크 사롤리아라는 가명으로 제출되었다)는 털실이 유리 표면에 닿을 때 보이는 부자연스러운 날카로운 각도에서 영감을 받았다. 그 디자인은 또한 1964년에는 생소했던 옵아트를 참조했다. 비록 옵아트의 환각적인 패턴 같지는 않았지만 말이다. 이 상징은 환각 작용을 유도한다기보다는 의미를 표현하려 한 것이다. 루돌프 아른하임의 고전적인 책 『비주얼 싱킹: 형태의 문법』에서 그는 아방가르드 미학을 사용하여 울마크를 지루한 트위드의 명성에 대항하는 것이라고 설명했다. 대신 시각적으로 분명히 보이고 응축된 형태인, 부드럽고 유연한 재료로서 양모의 특성에 집중한다.

1999년에 두 번째 상표였던 울마크 블렌드 로고는 사롤리아의 디자인에서 발전한 것인데, 새로운 양모를 30~50% 정도 포함한 섬유를 알리기 위함이었다. 이 상표가 출시되고 35년이 지났지만, 사롤리아의 상표는 여전히 품질의 명백한 표시로 통용되고, 이는 부분적으로 현대 예술에서 세련됨을 차용했기 때문이다. 동시에 울마크 블렌드 상표처럼 이후의 상징들은 시간과 함께 진화하고 새로운 목표에 적응하는 능력을 보여 주었다.

MoMA
The Museum of Modern Art

447쪽

63쪽

제4회 도쿄 국제 판화 비엔날레
4th International Biennial Exhibition of Prints in Tokyo
포스터
아와즈 기요시粟津潔(1929–2009)

뉴욕 현대 미술관
MoMA
로고
이반 체르마예프Ivan Chermayeff(1932–2017), 매튜 카터Matthew Carter(1937–)

1950년대부터 아와즈 기요시는 모양을 만들고 판화의 작업 과정에 주의를 기울이는 방법으로 선을 주요한 그래픽 모티브로 사용했다. 도쿄에서 열린 중요한 판화전에서는 풍경화로 가장 잘 알려진 19세기 우키요에 화가 히로시게의 특별전도 진행되었는데, 이 판화전을 홍보하는 포스터에서는 배경의 선들이 지형학적 풍경 드로잉과 나뭇결의 질감을 모두 떠올리게 했다. 손 모티브는 '지가오(본성)'라 불리는 포스터에서 1959년에 처음 사용되었고, 손으로 쓴 서명을 대신하는 일본의 가족 인장들로 구성되었다. 그래픽 요소들의 조합은 판화 과정에 포함된 반복과 오리지널 삽화의 개성 사이의 충돌을 강조하기 위해 디자인되었다. 특히 인쇄된 복사본 간의 차이점이 강조되었다.

전후 발전 기간 동안 일본 그래픽 디자인의 선구자인 아와즈는 자신이 흥미를 느낀 이미지와 모티브를 연구했고, 종종 이러한 특징들을 고객의 요구에 적용시켰다. 1950년대 미국의 사회주의 리얼리즘 화가이자 사진가 겸 판화 제작자였던 벤 산의 영향을 받아 그는 선 드로잉을 하기 시작했다. 1960년대와 1970년대에 아와즈는 자궁이나 얼굴 같은 디테일이나 광범위하게 굴곡진 풍경을 암시하기 위해 선을 사용하면서 사이키델릭한 색상으로 이러한 흥미를 표현했다. 이뿐만 아니라 건축과 조각 작업에서 물이나 모래의 물결 모양도 사용했다.

아와즈의 개인적인 탐구의 주제로 선, 손바닥, 지문, 도장을 실험한 많은 작품들 중 하나인 이 포스터는 서양 그래픽 디자인의 고객 중심적인 특징과 일본 그래픽 아트의 디자이너 중심의 전통 간에 중요한 차이점을 만들어 냈다. 이미지는 그의 작품이 구상에서 추상적인 묘사로 이동한 흔적을 나타냈고, 판화의 역사에서 그의 관심을 그가 '선의 견고함'이라고 부른 것과 결합시켰다. 아와즈에게 명확한 선은 명료하게 초점을 맞춘 사진과 같고 진실을 보여 주어야 한다. 이는 심지어 마음의 눈으로는 보이지만 물리적인 실재는 없는 것들을 드러내 보일 때도 유용하다.

근현대적이어야 하는 임무를 가진 기관의 경우에 뉴욕 현대 미술관(MoMA) 로고의 역사는 놀랍도록 신중하고 실용적으로 보인다. 비록 모던함을 최신 유행과 혼동할 위험이 있더라도 말이다. 40년이 넘는 개발 기간 동안 이반 체르마예프, 브루스 마우Bruce Mau, 매튜 카터의 신중함은 이 모던한 기관의 이미지가 시대에 뒤떨어지지 않게 해 주었다.

뉴욕 현대 미술관이 1964년 체르마예프 & 가이스마와 접촉했을 때 이 회사는 아직 생긴 지 얼마 되지 않았지만 이미 모빌(1964), 체이스 맨해튼 등의 눈에 띄는 로고를 만들었다. 체르마예프는 바우하우스의 영향을 받은 기하학적인 미술관명 서체를 프랭클린 고딕 2번의 고전적이고 견고하며 인간미 있는 '모던 고딕'으로 교체하려 했다. 기존에 완전하게 풀어쓴 이름이 항상 사용되었던 반면, 시간이 흐르고 익숙해지면서 두음문자인 'MOMA' 사용이 늘어났다. 그리고 마지막으로 쉽게 알아볼 수 있고 분명한 'MoMA'로 바뀌었다. 적응력 있고 기능적인 이 로고는 뉴욕 퀸즈에 위치한 현대 미술관 건물에 다중의 슈퍼 그래픽으로 설치되어 있는 것처럼 절개도 가능하고, 모마 스토어나 모마 뉴욕 현대 미술관 퀸즈 같은 건축물에서처럼 추가도 가능하다. 그럼에도 2004년 재개관을 기념하기 위해 미술관은 새 로고를 원했고, 이 작업을 맡았던 브루스 마우가 새 서체를 선택하기를 고대했다. 그의 응답은 프랭클린 고딕체를 유지하는 것이었다.

당시 미술관은 편치 커팅에서 폰트그라퍼로 타이포그래피의 발전을 이끌었으며 실용적인 벨 센테니얼(1978)과 재미있는 워커(1995) 폰트를 만든 카터에게 연락을 취했다. 그는 프랭클린이 고유의 특징을 잃었다고 보았고, 서체가 확대되고 디지털 서체로 바뀜으로써 망가졌다고 생각했다. 카터는 원래의 금속 활자를 사용하면서 모든 특징을 수정하기 시작했다. 그는 새로운 로고와 더불어 2개의 완벽한 알파벳을 만들었다. 결과적으로 매우 미묘하게 수정되어 변화를 눈치 채는 사람은 거의 없었지만, 미술관과 카터, 타이포그래피 분야 사람들에게는 근본으로 돌아감으로써 원본을 개선시킨, 오래된 친구와의 재회와도 같았다.

335쪽

그라피스크 레뷰

Grafisk Revy

잡지 표지

헬무트 슈미트Helmut Schmid(1942~)

헬무트 슈미트가 1960년대 초에 디자인한 스웨덴 인쇄업계 전문 지인 「그라피스크 레뷰」의 표지들은 추상적이고 미니멀한 타이포 그래피의 생생한 힘, 그리고 평범한 인쇄 기술과 함께한 실험을 통해 만들어진 결과를 증명한다.

슈미트는 표지에 담긴 생각을 '잡지의 제목을 사용하는 기본적 인… 연습의 응용'으로 묘사한다. 표지들은 두 가지 유형으로 나뉜다. 하얀 바탕 위에 검은색, 그리고 검은 바탕 위에 흰색. 전자의 주제는 네 개의 크기의 '점' 혹은 크기를 잴 수 없는 '선, 면, 공간, 운동'이다. 반면에 후자의 주제는 '가로선, 세로선, 대각선'을 탐구한다. 당시 만들어진 사진 식자 기술이나 조판된 교정본에서 대지 작업을 한 작품에 의존하기보다는 전통적인 금속 활자를 사용하는 평범한 수동식 인쇄기에서 반복과 겹침의 역동성이 만들어졌다. 인쇄기를 당길 때마다 블록체가 이동해 43번에 걸쳐 똑같은 종이에 재인쇄하며 휘어진 '움직임'을 표지에 만들어 냈다. 결과는 각 표지에 단일한 이미지였는데, 단 하나의 원본으로 사용되어 복제되고 인쇄되고 잡지의 표지로 제본되었다. 하지만 검은 바탕 위에 흰색을 인쇄하는 작업은 활판 인쇄기를 사용하기가 매우 어려웠다. 그래서 슈미트는 다른 작업들처럼 흰색 원본 위에 검은색 인쇄를 했고 시험 인쇄 과정에서 마지막 판목에 필름을 뒤집었다.

단일한 크기, 색상, 폰트(그가 가장 좋아하는 유니버스와 악치덴츠-그로테스크 같은 산세리프체)에 한정된 동일한 자구와 활자와 함께 기초 자원만을 사용한 슈미트는 '스위스파' 타이포그래피의 기본 특성을 실험함으로써 효과를 얻었다. 잉크의 증가를 하나의 이미지가 다른 이미지를 오버프린트한다고 보는 것, 심지어 이렇게 느끼는 것, 그리고 제목을 계속해서 반복하는 것은 인쇄 과정을 강렬한 마법처럼 보이도록 했다. 표지들 역시 클로즈업되었는데, 디테일은 매혹적이었고 다양한 거리에서 보는 것처럼 각각 다른 패턴과 밀도가 드러났다. 구성 요소들의 임의성은 25년쯤 지난 뒤 데이비드 카슨David Carson이 「레이 건Ray Gun」에서 표현한 그런지 스타일 타이포그래피의 전조가 되었다.

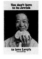

444쪽

레비스를 좋아하는 데 유대인이 될 필요는 없다

You Don't Have to Be Jewish to Love Levy's

광고

도일 데인 번벅Doyle Dane Bernbach

호밀빵은 오랫동안 미국 문화에서 유대인이 운영하는 제과점과 연관되어 있었다. 1960년대 초 레비스 리얼 라이Levy's Real Rye도 예외는 아니었다. 파산 직전의 레비스 제과점을 사들인 사업가 화이티 루벤Whitey Ruben이 뉴욕의 광고회사 도일 데인 번벅(DDB)에 도움을 요청했을 때 이곳의 설립자이자 크리에이티브 디렉터였던 빌 번벅Bill Bernbach이 첫 번째로 한 것은 제품명을 바꾼 것이었다. 더 이상 레비스 리얼 라이가 아닌, 레비스 리얼 주이시 라이Levy's Real Jewish Rye는 '유대인다움'을 내세웠는데, 이는 원래의 소비자들을 위한 것이 아니라 훨씬 넓은 소비자층을 위한 것이었다.

번벅의 지휘 아래 빌 토빈Bill Taubin과 주디 프로타스Judy Protas는 제품과 소비자 모두에 대한 인종적이고 사회적인 고정 관념에 도전하여 다인종의 모든 미국인들을 내세워 시각적으로 단순하지만 기억에 남을 만한 광고를 만들어 냈다. 광고에는 아메리칸 원주민, 철도 기술자, 백인 경찰관, 그리고 다양한 인종의 아이들과 어른들이 등장했다.

각각의 컬러 사진에는 레비스 호밀빵 샌드위치를 한입 베어 문 뒤에 웃음 짓는 모델들을 담았다. 헤드라인과 제품명은 광고 캠페인 내내 똑같이 유지되었고, 두툼하고 넉넉한 쿠퍼 블랙체를 사용하여 이미지의 유머를 전달했다. 이 서체는 샌드위치 모양을 본뜬 곡선이다.

뉴욕 지하철에서 수십 년간 이어진 이 캠페인은 미국 내 인종 의식에 영향을 주었을 뿐 아니라 현대 광고 혁명의 한 부분이 되었다. 아이디어와 콘셉트를 선두에 두고 지적인 소비자들을 잠재적인 고객으로 선언함으로써 광고계의 개척자 도일 데인 번벅은 고객들의 관심을 끌고 이를 이어 나간 말과 이미지를 통해 강렬한 메시지를 많이 만들어 냈다. 이는 대중문화의 한 부분이 되었다.

478쪽

노바

Nova

잡지 및 신문

해리 페치노티Harri Peccinotti(1938~) 외

역동적이고 혁신적인 라이프스타일 매거진 「노바」는 영국이 문화적, 사회적으로 빠른 변화를 겪고 있던 1965년 3월에 출간되었다. 시작부터 성 역할과 섹슈얼리티, 성적인 건강에 대한 도발적인 접근, 그리고 인종적인 이슈에 대한 끊임없는 참여로 유명해졌다.

짧게 발행된 「에로스」로 이미 자신의 작품을 알린 아트 디렉터 허브 루발린이 부분적으로 이끌어 가던 「노바」는 이미지와 텍스트를 통해 논란이 많은 주제를 대하는 선례를 만들었다. 출산에 초점을 맞춘 존 민셜John Minshall의 유명한 사진 에세이(1965년 10월호), 도발적인 이미지들과 함께 '모든 여성의 내면에는 드러나기를 고대하는 스트리퍼가 있다'(1970년 1월호) 혹은 '남편 앞에서 옷을 벗는 법'(1971년 5월호) 등의 제목을 단 커버스토리가 그 예다.

레이스가 달린 드레스를 입고 흰 장갑과 메리 제인 구두를 신은 젊은 흑인 여성을 표지에 실은 1966년 1월호에는 "당신은 내가 귀엽다고 생각할지도 모르지만 우리 엄마 아빠 옆집에 살 수 있나요?"라는 헤드라인이 달렸다. 반면에 다섯 명의 동양인 가족을 담은 1968년 8월호는 "왜 그들은 집 안에 있지 않는가?"라고 묻는다. 볼드체와 이미지화는 여성의 권리와 소수 인종의 삶에서 일어나고 있던 사회적 변화 아래 실재하던 복잡한 현실의 발판이 되었다. 이는 그 시대의 흥분과 불안을 보여 주는 것이다.

「노바」의 첫 번째 에디터 해리 필드하우스Harry Fieldhouse가 이끌 때 잡지는 수용적인 독자들을 찾으려 애썼지만, 데니스 해켓Dennis Hackett이 편집장으로 있을 때는 편집 분야에 신경을 썼다. 「노바」의 창립 디자이너이자 아트 디렉터였던 해리 페치노티는 알레시 브로도비치와 헨리 울프의 「하퍼스 바자」와 독일 잡지 「트벤」의 영향을 받아 잡지의 신선하고 활기찬 스타일을 발전시켰다. 데이비드 힐먼David Hillman이 1969년부터 1975년까지 아트 디렉터로 있을 때 「노바」의 텍스트와 이미지는 역동적인 방식으로 합쳐지면서 음악, 섹슈얼리티, 패션, 세계정세 등의 빠르게 변화하는 문화를 기록하기 시작했다.

「노바」는 2000년 6월에 잠시 재발행되었지만 여전히 1960년대의 산물로 기억되고 있다.

93쪽

요코오 타다노리: 29세의 정점에 도달했을 때 나는 죽었다

Tadanori Yokoo: Having Reached a Climax at the Age of 29, I was Dead

포스터

요코오 타다노리橫尾忠則(1936~)

도쿄 마츠야 백화점에서 열린 《페르소나》전에 요코오 타다노리가 참여한 것은 그가 예술가로서 독립적인 커리어를 시작했음을 알리는 동시에 팝 아트와 사이키델릭한 이미지를 일본 그래픽 디자인에 도입했음을 알린 것이다.

포스터에는 서양식 양복을 입은 한 젊은 남성이 욱일기의 햇살을 배경으로 목을 매단 채 시든 장미를 들고 있다. 왼쪽 아래 구석에는 한 살 반이라고 적힌 그의 아기 때 사진이 있고, 반대쪽 구석에는 십 대 시절의 학급 사진이 있는데, 그 위에는 '섹스'를 의미하는 투박한 손짓 이미지가 덧씌워져 있다. 반면에 위쪽 모서리에는 두 개의 후지 산 그림이 있는데, 그중 하나는 1960년대 초에 도입된 일본의 새 고속열차의 배경이 되었다. 이 그림들은 영어로 쓰인 작가의 이름을 보여 주는 현수막 위에 놓여 있다. 팝 아트를 명료하게 보여 주는 것으로, 맨 위의 '일본산Made in Japan'이라는 문구는 포스터에 그려진 다른 물건들과 함께 더 이상 작가가 일본산이 아님을 암시한다. 아래쪽에는 '29세의 정점에 도달했을 때 나는 죽었다'라는 문구가 일본의 인기 작가들을 기념하는 전시의 주제를 보여 준다. 하지만 작가가 이전에 이룬 성과들과는 반대로 그는 은유적으로 자기 자신을 죽이고 새로 태어난 아기처럼 새로운 예술의 길을 택했다. 전시회는 도쿄의 묘지에서 요코오와 친구들이 벌인 가짜 장례식을 포함한 퍼포먼스가 동반되었고, 이는 추후에 「요코오 타다노리의 사후 작품」(1968)이라는 책으로 기록되었다.

신랄한 유머와 사이키델릭한 색채, 그리고 신성시되던 일본의 상징들에 대한 인습 타파적인 표현이 담긴 이 포스터는 전통적인 일본의 모티브들과 요코오의 모던한 그래픽 디자인을 결합한 상징적인 작품이다. 이 기간 동안 부토, 구타이, 모노파 등의 실험적이고 체제 전복적인 일본의 예술 운동들은 긴 휴면 상태였던 일본의 예술적 담화를 앞으로 끌고 나가며 새로운 창의적인 목표를 제시했다. 동일한 정신으로 요코오는 팝 아트의 가치가 독창적이고 혁신적인 일본의 표현 양식으로 바뀌는 개인적인 스타일을 구축했다.

Mobil

215쪽

모빌

Mobil

아이덴티티

이반 체르마예프Ivan Chermayeff(1932–2017), 톰 가이스마Tom Geismar(1931–)

이반 체르마예프와 톰 가이스마가 재디자인한 모빌 오일 사의 아이덴티티는 회사가 침체기에 빠져 있을 때 회사의 미래를 다시 생각할 수 있게 해 주었고 브랜드를 전 세계에 다시 알리며 시각적 체계의 모든 면에 명확함과 단순함, 응집력을 불어넣은 것으로 유명하다. 1950년대 미국 경기가 호황이고 교외 지역이 성장하던 시기에 미국의 주유소들은 보기 흉한 외관 때문에 빠르게 개발업자들의 눈 밖에 났다. 배제되는 것에 두려움을 느끼던 모빌 오일은 즉시 체르마예프 & 가이스마 스튜디오에 회사의 기업 아이덴티티를 재디자인해 줄 것을 부탁했다.

세계대전 이전인 1933년에 최초로 만들어진 원래 상표는 붉은 페가수스 일러스트가 들어간 방패 모양의 기호인데, 이와 함께 어두운 파란색 굵은 글씨로 '모빌가스Mobilgas'라고 쓰여 있었다. 비록 디자인적으로는 단순했지만, 요소들은 해체되었고, 타이포그래피는 세련되지 못했으며, 두 개의 핵심 요소는 부자연스럽게 어색한 기하학적 모양을 취했다. 체르마예프와 가이스마는 이전의 로고를 효과적으로 간소화했고, 동시에 커뮤니케이션 방식을 정돈했다. 로고와 페가수스 이미지는 수정되었는데, 서체는 단순화되고 페가수스 주변의 투박한 필체는 삭제되었으며, 회사명이 주요한 요소로 자리를 잡았다. 이후에 페가수스는 다른 쪽에 부차적인 역할로 강등되었다. 1965년에 'Mobil'의 알파벳 'o'가 빨간색으로 바뀌었고, 이는 오가는 사람들에게 관심을 받았을 뿐 아니라 로고와 붉은색 날개를 단 말 사이의 시각적 연결을 해 주는 역할도 했다.

모빌 사와 체르마예프와 가이스마의 협력은 기업 이미지 디자인에만 국한된 것은 아니었다. 35년이 넘는 기간 동안 이들의 파트너십은 〈윈스턴 처칠: 광야의 시대〉(1983) 같은, 모빌 사가 후원한 텔레비전 프로그래밍용 포스터 시리즈로도 나타났다.

188쪽

플라스틱스 투데이

Plastics Today

잡지 및 신문

콜린 포브스Colin Forbes(1928–2006)

1950년대 후반에 처음 발행된 『플라스틱스 투데이』는 ICI(영국의 종합화학업체)의 플라스틱 파트를 대신해 키노크 프레스Kynoch Press가 제작한 것이다. K. B. 바틀렛K. B. Bartlet과 네 명의 편집진이 발행한 이 잡지는 계간지였고, 독자들이 ICI의 광범위한 플라스틱 제조 기술과 응용의 발전을 계속해서 따라잡을 수 있도록 했다.

타이포그래피를 발전시킨 『플라스틱스 투데이』는 원래 키노크의 디자인 수장이었던 로저 드닝Roger Denning이 계획했던 것이다. 많은 호의 디자인은 (앨런 플레처, 콜린 포브스, 밥 길이 세운) 런던의 플레처/포브스/길 에이전시가 담당했고, 출판사는 조언만 했다. 이 잡지는 새롭게 도입된 종이 규격에 관한 ISO(국제 표준화 기구) 국제 기준을 사용한 초기 모델이고, 이는 동일한 여백을 위해 비율을 포기함으로써 A4 포맷을 완전히 활용한 것이다. 그러므로 너비보다는 길이를 강조한 페이지가 만들어졌다. 출판물의 현대성은 새롭게 출시된 유니버스 서체를 사용함으로써 보강되었고, 이는 단일한 크기로 텍스트와 그 밖의 것들에도 적용되면서 굵기와 간격만으로 눈에 띄는 효과를 주었다. 일곱 가지 언어로 발행된 『플라스틱스 투데이』는 소수의 출판만이 외국어 작업이나 해외 독자들에게 신경을 썼던 당시 상황에서 동시에 다국어 출판물을 제작한 드문 경우이다.

표지 역시 혁신적이었는데, ICI의 플렉서블 플라스틱 기판의 독창성뿐 아니라 새로운 그래픽 기술 또한 보여 준 것이다. 예를 들어, 23호(1965) 표지에서 디자이너들은 영국의 도로 표지판들의 몽타주를 표현했는데, 이는 영국의 새로운 도로 신호 체계에 대한 매력을 반영하고, 광고 에이전시의 이후 대표적인 마크였던 오각형별의 특징이 된 그래픽적인 반복을 포함시켰다.

관련 없는 모든 타이포그래피 장치를 뺀 『플라스틱스 투데이』는 당시 다른 잡지들에서 거의 보이지 않던 타이포그래피 평등주의를 보여 주면서 커뮤니케이션의 필요성까지 줄였다.

282쪽

아사히 스타이니 맥주
Asahi Stiny Beer
포스터
나가이 가즈마사永井 一正(1929–)

435쪽

n+m
잡지 표지
어윈 포엘Erwin Poell(1930–)

나가이 가즈마사의 아사히 맥주 포스터는 1964년에 3억 병 판매를 기록한 회사의 성공을 축하하기 위해 의뢰된 것이다. 이는 광고 캡션에서 표기된 것이기도 하다. 공중에서 바라보는 시점의 이미지는 마치 자신의 꼬리를 뽐내는 공작처럼 수많은 병뚜껑들의 선두에 서 있는 아사히 맥주병을 표현한다. 병뚜껑들은 제2차 세계대전 때 사용된 제국주의의 상징인 욱일기의 문양으로 뒤덮여 있고, 이는 자연스럽게 병사들을 이끄는 지휘관이라는 또 다른 이미지를 상기시킨다. 이 포스터는 서구 문명의 많은 것들에 대한 일본식 도용이라는 이야기를 하고 있다.

맥주와 위스키 같은 서양의 술이 일본에 유입된 것은 메이지 시대였던 19세기였지만, 인기를 얻은 것은 전쟁이 끝난 뒤였다. 맥주 판매량의 증가는 아사히가 자신들의 맥주병 뚜껑에 월터 랜도Walter Landor가 디자인한 욱일기 로고를 찍으면서 일본의 고유 맥주로 자신들의 브랜드를 새롭게 정립하도록 해 주었다. 1960년대와 1970년대 동안 맥주의 인기가 높아지면서 일본의 전통주인 사케의 판매는 급락했고, 사케 제조사들 또한 자신들의 술을 젊고 현대적인 이미지로 재정립할 필요를 느끼기 시작했다. 이는 서구의 술과 동일한 가치를 의미했다. 따라서 나가이의 포스터는 맥주를 일본의 전통주로, 사케를 서양 술로 변모시키는 복잡한 과정을 이끌었는데, 이 포스터는 브랜드 이미지를 변화시키는 수단으로 일본 회사들이 서구 스타일의 광고를 받아들인 상징이자 사케와 맥주 경쟁의 상징이 되었다. 더 깊게 들여다보면, 이는 전후 일본에서 일어난 전통과 서양 문화의 충돌을 대표한다. 즉 포스터의 부제인 '내 속도에 맞춰 마시기'에는 긴장감이 담겨 있다. '내 속도'라는 문구는 외국어 표기에 사용되는 가타가나로 쓰여 있고, 이는 서구를 암시할 뿐 아니라 일본 소비자문화에 새롭게 떠오르는 개념이었던 개성을 암시하기도 했다.

도쿄 대학교에서 조각을 전공한 나가이는 다이와 스피닝 사에서 그래픽 디자이너로 일했고, 1970년대와 1980년대에는 닛폰 디자인센터 대표를 지냈다.

'Naturwissenschaft und Medizin(자연과학과 의학)'의 머리글자로 이루어진 「n+m」잡지에서 어윈 포엘이 했던 작업은 재미없는 과학 잡지가 될 뻔했던 것을 활기차고 매력적인 결과물로 변모시킨 것이다. 선명한 단색과 검은 선은 차트와 회로도로 표지를 아름답게 꾸밀 수 있게 해 주었고, 이는 정보를 추상적인 패턴으로 변화시키며 과학계에 사이키델릭 아트의 손길을 가져왔다.

두 달에 한 번씩 발행된 이 잡지는 의사였던 호이마르 폰 디트피르트Hoimar von Ditfirth의 발명품이었는데, 그는 베링거 만하임 제약회사에서 일하면서 의학계의 모든 최신 연구 소식을 다루는 잡지를 만들기 원했다. 포엘은 이미 베링거 제약회사와 함께 오랜 기간 일을 해 왔던 상태였는데, 1957년에 회사의 로고를 디자인했고 기업의 통합 이미지를 발전시켰다. 각 호의 표지 디자인은 본문 특집 기사와 연관이 있었고, 세계의 인구 변화 그래프부터 뉴런 세포 구조나 날아가는 새의 운동까지 다양했다. 포엘은 과학과 통계학적 그래프의 오랜 전통을 따르고 있었지만, 그의 양식화된 작업은 유익할 뿐 아니라(각 속표지마다 표지 디자인이 의미하는 바를 설명하고 있다) 서로를 보완하기 위하여 색을 신중하게 선택하면서 아름답게 디자인되었다. 비록 표지들은 대담한 기하학적 분위기의 1960년대 유행을 보여 주었지만, 본문 디자인은 평면적인 두 줄의 격자무늬와 충분한 흰색 여백이 있는 절제된 분위기였다. 잡지명에 쓰인 굵은 소문자의 산세리프체는 당시 주류를 이루었던 '스위스파'를 반영한다.

기본적으로 박학다식했던 포엘은 수백 종의 우표와 책, 로고를 디자인했지만, 「n+m」의 성공 이후 도표와 차트를 제작하는 틈새시장을 발견했다. 다른 잡지와 교과서들이 그 뒤를 따랐다. 어려운 개념과 복잡한 생물학적 구조를 명확한 그래픽 형식으로 간단하게 보여 줄 수 있다는 것은 과학을 이해하고 과학과 의사소통하는 데 중요한 기술이다. 포엘은 결과물을 쉽게 이해할 수 있는 동시에 보기에도 좋게 만들었다. 1972년에 「n+m」은 「만하임 포룸Mannheimer Forum」이라고 불리는 연보로 바뀌었다.

71쪽

뮌헨 올림픽
Munich Olympic Games
아이덴티티
오틀 아이허Otl Aicher(1922–1991) 외

1972년 뮌헨 올림픽 로고와 그림 정보 시스템은 20세기에 떠오른 국제적인 대규모 그래픽 아이덴티티 시스템, 특히 국제적인 문화와 스포츠 행사를 홍보하는 데 사용된 시스템의 인상적인 예다. 실용적이고 효율적인 다양한 디자인은 설득력 있는 해결책을 제시해서 전 세계인들을 위해 복잡한 시각 커뮤니케이션을 간단하게 만들어 주었다.

오틀 아이허가 이끈 디자인팀은 독일의 국가올림픽위원회(NOC)와 협의하여 정돈되었지만 융통성 있는 디자인으로 표준화된 아이덴티티 계획을 발전시켰다. 아이허와 뷔로 아이허Büro Aicher의 동료들(롤프 뮐러, 알프레드 케른, 게르하르트 조크쉬, 이안 맥라렌, 토마스 니트너, 엘레나 윈셔만)은 전 세계 여러 언어를 사용하는 관중들이 쉽게 식별할 수 있는 180여 개의 픽토그램 기호를 만들었다. 45도와 90도 각도의 대각선과 수직선 위에 그려진 기호들은 운동경기와 일반 정보 모두를 나타낸다. 그 기호들의 독특한 스타일은 1964년 도쿄 올림픽을 위해 가쓰미 마사루가 개발하고 그와 함께 아이허가 1966년에 컨설팅했던 픽토그램 디자인을 따랐고, 이는 1976년에 몬트리올 올림픽 때 재사용되어 매우 성공적이었다.

뮌헨 올림픽의 메인 로고는 아이허와 디자이너 코르트 폰 만스타인Coordt von Mannstein의 콜라보레이션 결과물이다. 국가올림픽위원회는 아이허의 원래 디자인이었던 구름 사이로 햇살이 비치는 모양의 로고 이미지를 저작권을 얻기 어렵다는 이유로 거절했다. 폰 만스타인은 아이허의 디자인을 수정해 수학적인 계산에서 얻은 활기 넘치는 나선형의 로고를 만들어 냈다. 올림픽 포스터를 발전시키는 과정에서 아이허는 이안 맥라렌Ian McLaren과 함께 경기용과 문화용 두 가지 카테고리로 나누어 작업했다. 하나는 '포스터리제이션'(*분해된 사진의 원판을 써서 연속적өн 사진 등에서 불연속적인 톤의 복제를 만드는 기법) 양식이나 미니멀한 서체에 의해서 구별되었고, 다른 하나는 서체와 수평 막대에 기반한 인포메이션 시리즈로 구별되었다. '포스터리제이션' 효과는 흑백 사진 이미지의 색조 단계를 분리시키고 수동 리터칭을 통해서 공식적인 색 체계에 적용시킴으로써 만들어진 것이다. 색 체계와 서체(유니버스)는 1936년 베를린 올림픽과 관련된 민족주의의 오랜 기억에서 벗어나 독일에 대한 현대적인 이미지를 만들어 냈다.

254쪽

뉴욕 지하철 사인 시스템과 지도
New York Subway Sign System and Map
정보 디자인
마시모 비녜리Massimo Vignelli(1931–2014), 보브 노르다Bob Noorda(1927–2010)

마시모 비녜리의 혁신적인 뉴욕 지하철 지도와 사인 시스템은 비록 7년밖에 사용되지 않았음에도 독특한 격자 스타일로 많은 사람들에게 고전으로 여겨지고 있다.

비녜리와 보브 노르다(밀라노 피렐리 사의 전 아트 디렉터이자 밀라노 지하철 인포메이션 그래픽 디자이너)는 지하철 표지판 시스템을 맡아 달라는 요청을 받았을 때, 검은색 손잡이 시스템을 발전시켜 방향과 위치, 지하철 노선명을 담은 표지판을 걸 수 있게 했고, 0.3m의 정방형 행렬에 기반하여 각 구성 요소가 각각의 정보 레벨에 따라 다른 크기로 들어가게 했다. 서체를 살펴보면, 이들은 스탠더드 미디엄(오늘날에는 악치덴츠–그로테스크로 알려져 있다)을 선택했며, 색으로 암호화된 원형의 표와 결합하여 노선 방향과 도착지를 구분했다. 전체적으로, 이 계획은 승객들이 빠르고 쉽게 필요한 정보를 찾을 수 있도록 해 주었다.

3년쯤 뒤에 비녜리는 유니마크 사를 떠나 비녜리 어소시에이츠와 비녜리 디자인을 설립했고, 1972년에 회사는 뉴욕 교통국의 요청으로 새로운 지하철 지도를 만들었다. 비녜리는 지리적으로 정확했던 기존의 시스템을 1933년 헨리 벡의 런던 지하철 지도와 비슷하게 바꾸었다. 지하철 노선과 도시를 일정한 비율로 그리는 대신에 노선을 45도와 90도로 표시하고 각각의 노선에 다른 색을 사용했다. 그리고 역들과 종착역을 점으로 표시했다. 그는 또한 지하철 노선들을 쉽게 구분이 가능하도록 부분별로 나누고, 통근자들이 브루클린에서 맨해튼까지 가는 방법을 한눈에 알아볼 수 있도록 색과 글자 혹은 상징을 통일시켰다. 비록 이 지도가 직사각형의 센트럴 파크를 정사각형으로 축소시켰음에도, 거미줄 같은 지하철 노선들을 푸는 데는 성공했다.

하지만 새로운 연구가 진행되면서 기존의 지도가 실제 지형을 알아볼 수 없게 왜곡시켰다는 결론이 나옴으로써 비녜리의 디자인은 1979년에 좀 더 관습적인 디자인으로 교체되었다. 비록 새로운 지도가 더 정확하다 해도 비녜리의 지도는 그리드 시스템의 명확성과 간결성으로 높게 평가되고 있으며, 비교적 저렴한 가격에 소유권을 바꿔 가며 유지되고 있다.

1966/1968

341쪽

OCR-A와 B
서체
아드리안 프루티거Adrian Frutiger(1928–2015)

1967

405쪽

사봉
Sabon
서체
얀 치홀트Jan Tschichold(1902–1974)

OCR-A 서체는 은행과 신용카드 회사 및 기타 비즈니스 문서를 처리하기 위해 미국표준협회(ANSI)가 만든 규격에 맞게 발전했다. 이 서체는 스캐닝 기구, 즉 OCR(광학문자 판독기)에 '읽힐' 수 있도록 특정하게 디자인되었고, 기계로 많은 양을 처리하는 데 사용될 수 있었다. 폰트는 (고정 너비로 알려진) 글자의 균일한 너비와 단순하고 굵은 서체로 구분된다.

OCR-A 서체는 유럽에서 사용하기에는 부적절하게 여겨졌고, 1968년에 모노타이프 사가 아드리안 프루티거에게 의뢰해 전자 장비로 스캔해야 할 제품뿐 아니라 사람들이 읽을 수도 있도록 유럽 전자계산기 공업회(ECMA)의 기준에 맞추었다. 프루티거는 엄격한 수학적 기준을 타이포그래피 전통과 섞어서 기술적이고 미학적인 문제를 모두 해결하여 다른 OCR 폰트들보다 사람 눈에 훨씬 편한 서체를 만들었다. 그 결과 만들어진 OCR-B 서체는 1973년에 세계 기준이 되었다.

동일한 폭과 격자 기반의 폰트들은 오랫동안 그래픽 디자이너들에게 인기가 있었고, OCR은 Data 70(1970), Fiber Eno, Carbon C6(2006), Tephra(2008) 같은 폰트들에 영감을 주었음이 증명되었다. 하지만 가장 중요한 것은 빔 크라우벨이 디자인한 뉴 알파벳(1967)과 그리드닉(1976) 폰트다. 뉴 알파벳은 곡선이나 대각선이 없는 것으로 구분되고, 1987년에 펜타그램의 피터 새빌Peter Saville과 브렛 위켄스Brett Wickens가 적용하고 수정하여 조이 디비전의 《Substance》 앨범 커버에 사용되었다. 그렇게 함으로써 새로운 세대의 젊은 디자이너들에게 영향을 미쳤다.

비록 OCR 기술이 단순한 폰트가 더 이상 필요하지 않은 수준까지 발전했음에도 OCR-A와 B 폰트 모두 여전히 사용되고 있고, 특히 수표와 신용카드에서 사용 중이다. 몇몇 공익 기업들 또한 영수증 반환 양식에 기입해야 하는 계좌번호와 총액이 OCR로 인쇄되어야 한다고 주장하고 있다.

옛날식 프랑스 르네상스 서체의 전통을 따른 우아하고 위엄 있는 서체인 사봉은 클로드 가라몽Claude Garamond의 16세기 디자인의 직계 후손이다. 이는 베네치아의 알두스 마누티우스를 위해 프란체스코 그리포Francesco Griffo가 만든 서체에서 차례로 영감을 받은 것이다.

이 서체는 가라몽이 죽은 뒤에 인쇄업자 크리스토프 플랑탱에게 가라몬드체가 팔렸을 때 그것의 매트릭스와 펀치를 습득한 식자공 야코브 사봉Jacob Sabon의 이름에서 따왔다. 사봉은 기계 식자를 사용하는 금속 활자건, 수조판 활자로 손으로 조판하건 똑같이 잘 사용될 서체를 의뢰받은 후 탄생했다.

아주 또렷한 사봉체는 모든 종류의 책에 사용되는 서체로 만들어졌고, 이를 위해 적당한 크기의 엑스하이트와 개방된 카운터를 지녔으며, 르네상스 선조보다 약간 더 굵은 획을 지녔다. 또한 더 평평하고 더 날카롭고 더 두꺼운 세리프와 디센더의 동그란 마무리에서 가라몬드체와는 다르다. 또 다른 차이점으로는, 소문자 이탤릭체 'f'의 잘린 디센더와 로마자 'f'의 가늘어지는 가로선, 그리고 대문자 'K'의 다리 부분에 세리프가 없는 것이다. 경제성을 위해 사봉의 글자 폭이 좀 더 좁은데, 짧은 텍스트에서는 차이점이 크지 않지만 책 전체로 보면 우아함이나 스타일을 희생시키지 않고 가라몬드체와 비교해서 공간을 상당 부분 절약한다. 얀 치홀트는 주로 북 디자이너로 활동했고, 몇몇 서체를 개발했다. 사봉체는 가장 잘 알려진 그의 서체이고, 그가 젊은 시절 캘리그래피 경험이 있음을 드러낸다.

사봉체는 지속적이고 강력한 생명력으로 텍스트에 유용한 서체로 증명되었지만, 크기가 커지면 덜 우아해 보인다. 이 서체는 1980년대에 디지털화된 최초의 서체들 중 하나고, 오픈 타입 형식의 라이노타입를 위해 서체 디자이너 장 프랑수아 포르셰Jean François Porchez가 만든 사봉 넥스트로 되살아났다.

253쪽

미디어는 마사지다

The Medium is the Massage

서적

퀜틴 피오레Quentin Fiore(1920–2019), 마살 맥루한Marshall McLuhan(1911–1980)

1967년에 퀜틴 피오레는 마살 맥루한과 제롬 에이절Jerome Agel(코디네이터)과 팀을 꾸려 굵은 서체와 영화 같은 그래픽을 특징으로 하는 직관적인 책을 만들었다. 여러 자료들에서 자르고 붙인 이미지와 다양한 타이포그래피와 레이아웃을 통해 피오레는 맥루한의 글이 수많은 독자들에게 다가갈 수 있도록 도움을 주었다. 조판상의 실수로 원래 제목이었던 『미디어는 메시지다The Medium is the Message』가 『미디어는 마사지다』로 바뀌었다. (이 책은 맥루한의 1964년 책 『미디어의 이해』에서 상세히 설명된 송신자와 미디어, 수신자 간의 관계에 대한 이론을 다루었다.) 맥루한이 이 오자를 발견했을 때 그는 우연한 이중적 의미에 즐거워했고, 수정하지 않고 그대로 놔두기로 결정했다.

　『미디어는 마사지다』는 전자 시대가 도래할 무렵 세상이 어떻게 바뀔지, 그리고 문화에 관해 독자들에게 자신만만하게 의견을 선보였다. 대단히 기능적이고 현대적인 헬베티카 서체로 조판된 이 책은 기술, 커뮤니케이션, 정치, 텔레비전에 대한 맥루한의 인기 있던 이론을 피오레의 불규칙한 사진과 타이포그래피 디자인을 통해 전달한 것이다. 피오레는 디자인을 독학했지만, 독일의 그래픽 아티스트 게오르게 그로스와 한스 호프만에게 미술 수업을 받았고, 이후 레스터 빌의 타이포그래퍼로 일하기도 했다. 맥루한과 마찬가지로 피오레도 디자이너와 예술가들이 컴퓨터 테크놀로지를 이용하여 자신의 아이디어를 실현시켜야 하는 새로운 시대가 오고 있음을 감지했다. 자신에게 이러한 기술이 부족함을 느낀 그는 스톡 포토그래피와 잡지 클리핑에서부터 토착 예술과 순수 예술까지 모든 것을 펼쳐 놓고 자르고 붙여 일련의 것들로 배열했다. 그 결과로 구체적인 원고 없이 시각적이고 언어적인 교배가 이루어졌다. 이후 저자 겸 디자이너는 피오레의 개념을 검토하면서 작업했고, 이들 중 다수는 맥루한의 검사를 거쳤다. 각각의 새로운 펼침면 디자인은 독자들에게 미래를 예견하게 했고, 맥루한이 '지구촌'이라고 부른 현상을 곰곰이 생각하게 했다.

　은유적이고 과장되고 영화 같은 이 책의 성격은 20세기 가장 인기 있는 디자인 리소스 중 하나로 이 책을 찾게 해 준다.

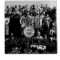

193쪽

비틀즈–서전트 페퍼스 론리 하트 클럽 밴드

The Beatles–Sgt. Pepper's Lonely Hearts Club Band

레코드 및 CD 커버

피터 블레이크Peter Blake(1932–), 잔 하워스Jann Haworth(1942–)

1960년대에 전성기를 누린 전후 세대에게 비틀즈만큼 영향력이 큰 밴드는 없었다. 그들의 가장 대표적인 앨범인 1967년 《서전트 페퍼스 론리 하트 클럽 밴드》는 록과 팝 음악의 내용과 형식 모두를 영원히 바꿔 놓았다. 우연치 않게 피터 블레이크와 잔 하워스가 그래미상을 받은 이 앨범 커버는 '콘셉트 커버' 아트라는 트렌드를 유행시켰다는 점에서 하나의 돌파구가 되었다.

　이 커버는 아트 디렉터 로버트 프레이저Robert Fraser가 폴 매카트니와 협업하여 아이디어를 떠올렸는데, 매카트니는 원래 〈더 풀The Fool〉이라는 회화 작품을 사용하길 원했다. 프레이저는 매카트니를 설득하여 이 아이디어를 버리게 했고, 대신에 당시 호평받는 아티스트였던 피터 블레이크에게 커버 디자인을 의뢰했다. 블레이크가 생각한 원래 콘셉트는 아름다운 꽃이 만발한 배경(마이클 쿠퍼의 사진)에서 가상의 서전트 페퍼 밴드로 분한 비틀즈가 연주하고 있는 장면이었다. 이것은 멤버들이 숭배하는 영웅들을 실물 크기의 종이 인형(중에는 어린 시절 멤버들의 마담 투소 밀랍 인형 버전도 있었다)처럼 만들어 이들에 둘러싸인 밴드의 모습으로 진화했다. 결과적으로 이 조합에는 작가, 음악가, 영화배우, 인도의 종교적 지도자, 그리고 존 레논이 주장하여 원래 비틀즈의 베이스 연주자였던 스튜어트 섯클리프의 이미지까지 넣어 70명 이상의 유명인들이 등장했다. 커버 이미지의 앞쪽에 나오는 '비틀즈'라는 단어는 꽃으로 쓰였고, 묘지처럼 꾸며졌는데, 이는 흔히 몹탑이라 불렸던 팝 가수 비틀즈의 이미지가 진지한 작곡가로 변화한 과정을 상징하는 전기적 장면임을 추측하게 한다. 앨범 안쪽은 '접어 넣은 페이지'로 디자인되었는데, 페이지를 열면 노란색 배경에 서전트 페퍼 밴드로 분한 비틀즈의 커다란 컬러 사진이 등장한다. 그리고 나머지 페이지엔 서전트 페퍼 상징물을 오려 낸 이미지가 들어 있다. 블레이크의 이미지는 다다와 초현실주의, 그리고 분명하게 사이키델릭 아트(앞의 두 양식을 합쳐 놓았다)의 영향을 받은 것이다.

　이 앨범의 팝적인 감수성은 롤링 스톤스의 《Their Satanic Majesties Request》 앨범 등 추후에 나온 앨범 커버들에 영향을 주었다.

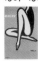

424쪽

발리

Bally

포스터

베르나르 빌모Bernard Villemot(1911–1989)

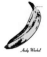

412쪽

더 벨벳 언더그라운드 앤드 니코

The Velvet Underground and Nico

레코드 및 CD 커버

앤디 워홀Andy Warhol(1928–1987)

스위스 신발 브랜드 발리를 위해 제작된 이 포스터는 베르나르 빌모가 15년 넘게 이 브랜드를 위해 디자인한 시리즈의 한 부분이다. 그의 모든 디자인은 선명한 색상, 선과 형태의 극도의 간결함, 그리고 최소한의 텍스트가 특징이다.

빌모는 가정용품과 상품의 강렬한 광고용 포스터로 전후 프랑스에서 유명해졌고, 그는 19세기 후반에 활동했던 쥘 셰레Jules Chéret와 다른 포스터 아티스트들이 만들어 놓은 전통을 이어 나갔다. 그는 학생일 때 폴 콜랭의 디자인 스쿨에 다녔고, 이후에는 A.M. 카상드르와 레오네토 카피엘로, 장 카를뤼 등 당대의 유명했던 파리지앵 포스터 디자이너들, 그리고 마티스와 니콜라 드 스탈 등의 예술가들로부터 영향을 받았다. 이미 그가 음료수 회사 오랑지나와 페리에 광고 디자인으로 성공했던 1967년에 발리의 광고 디렉터로부터 그들의 광고를 부활시켜 달라는 요청을 받았다. 발리를 위한 그의 첫 번째 포스터는 '다리'를 그린 것인데, 이는 대중적으로 큰 인기를 얻었고 마티니 그랑프리를 수상했다. 마티스의 종이 작업인 1952년작 〈푸른 누드〉를 연상시키는 이 대담한 디자인에서 빌모는 여인의 목 아래 부분만을 그리고 다리와 밝은 빨간색 발리 구두를 강조했다. 그 와중에 여인의 팔은 검은색 몸통 실루엣 안으로 들어가 보이지 않는다.

또 다른 매력적인 포스터들이 뒤를 이었는데, 1973년의 〈꽃 같은 여인들〉 디자인에서는 두 명의 여인 토르소가 거대한 연꽃을 형상화하고, 여기에서 구두는 거의 중요하지 않게 처리된 느낌이다. 그가 사망한 1989년에는 가장 훌륭한 포스터라고 평가받는 〈발리 발롱〉이 제작되었다. 이는 그의 모든 디자인들처럼 간결하게 표현되었다. 하지만 이 포스터에서 파란색과 흰색이 섞인 지구가 전 세계 관객들에게 구두의 매력을 보여 주며 상징적인 역할을 한다.

포스터 아트에 대한 빌모의 공헌은 두 번의 회고전과 수많은 권위 있는 상을 수상함으로써 인정을 받았다.

예술에 대한 앤디 워홀의 철학은 벨벳 언더그라운드의 데뷔 앨범 커버에서 확고해졌는데, 사소한 물건을 마릴린 먼로의 얼굴이나 음료수 캔 같은, 쉽게 알아볼 수 있고 복제 가능한 상징물로 바꾸는 것이다.

워홀은 이 앨범 커버를 디자인했을 때 최고의 창의력을 보였고, 당시에는 이미 '실버 팩토리'(이후 '팩토리'로 불렸다)에서 제작한 유명인들의 초상이나 신문 스크랩을 표현한 밝은색 실크스크린 판화로 널리 알려져 있었다. 독립 예술가가 되기 전에 워홀은 앨범 커버 디자인 같은 홍보용 그래픽 작업을 주로 하는 상업 디자이너로 성공했다. 벨벳 언더그라운드는 워홀 주변의 문화 예술계 인사들 중 하나였지만, 그들의 음악은 크게 성공하지는 못했다. 비록 〈더 벨벳 언더그라운드 앤드 니코〉 앨범이 발매 당시 인기를 얻지는 못했지만, 밴드의 음악적인 영향력이 커지고 앨범 커버 자체를 좋아하는 팬들이 늘어남에 따라 앨범의 영향력과 명성도 높아졌다.

워홀과 떠오르는 밴드 사이의 관계는 워홀의 이름은 두드러지게 표현되고 밴드 이름은 어디에서도 찾아볼 수 없는 디자인에 그대로 담겼는데, 그룹명이 커버에 들어간 것은 이후 앨범이 재발매되었을 때였다. 더구나 오리지널 앨범 커버는 노란색 바나나 종이를 벗기면 분홍색 바나나가 드러나는 디자인이었다. 여기에서 대량 생산과 진부함에 대한 워홀의 관심이 분명하게 보인다. 바나나는 분명히 평범한 사물처럼 보이지만, 그가 미국 소비 민주주의의 궁극적인 상징으로 표현한 코카콜라 캔 같은 유명한 상업 제품들의 이미지를 연상시킨다. 이 바나나는 이제 너무나 유명해져서 티셔츠나 상품들에 계속해서 인쇄되어 나오면서 소비의 아이콘으로 등극했다.

241쪽

블랙 파워/화이트 파워
Black Power/White Power
포스터
토미 웅거러Tomi Ungerer(1931~2019)

서로 맞물려 잡아먹고 있는 형상을 그림으로써 흑인과 백인의 폭력성을 똑같이 파괴적으로 표현한 이 강렬한 이미지는 사회 변화의 가능성에 대한 토미 웅거러의 회의적인 태도를 보여 주고 있다.

1960년대 초에 흑표당(BPP)과 연합한 블랙 파워 운동은 비폭력 학생 협력위원회(SNCC)로부터 강력한 지지를 받았고 위상이 높아졌다. 당시에는 일반적으로 KKK단 같은 인종차별주의 집단들만 적극적으로 흑인들의 사회적 평등 개념에 대해서 반대하고 있었다. 1967년에 포스터로 제작된 〈블랙 파워/화이트 파워〉는 처음에는 1963년에 풍자 잡지 『모노클』(빅토르 나바스키 편집)의 표지로 고안된 것이다. 이 해에 뉴욕 다르시 갤러리에서 웅거러의 풍자 회화 전시회가 열렸다. 당시 웅거러는 밥 블레흐만, 데이비드 레빈, 줄스 파이퍼 같은 뉴욕에서 활동하던 만화가들과 활발한 모임을 만들었다. 그리고 그의 작품은 현대적인 시민권 포스터와 그들의 좌파적인 메시지에 대한 강력한 대안을 제공했다. 1960년대 선전 포스터들에서는 잘 보이지 않던 균형에 대한 시도로 〈블랙 파워/화이트 파워〉의 이미지는 긴장과 모순 같은 현대의 인종 관계의 복잡성을 설명하고자 한다. 이는 흑표당의 문화부 장관이자 왕성한 활동을 했던 그래픽 디자이너 에모리 더글러스Emory Douglas 같은 예술가들이 만든, 미국 내 흑인들의 투쟁을 선동하는 사회주의적 현실주의 스타일의 포스터들과는 대조적이었다. 웅거러의 작품은 대개 펜과 잉크, 그리고 컬러 염색으로 만들어졌고, 직접성과 단순 명쾌함이 특징이다. 하지만 당시 만연해 있던 낙관주의적인 시각을 보여 주진 않았다. 〈블랙 파워/화이트 파워〉의 메시지는 의도적으로 모호한데, 어떤 형태의 인종적인 우월성도 지지하지 않기 때문이다.

웅거러는 알자스 지방에서 독일 나치 정권에 대한 공포를 겪으며 어린 시절을 보냈다. 비록 그가 비폭력적이고 평화적인 공존(그의 베트남전 반대 포스터에서 분명히 볼 수 있다)을 지지하긴 했지만, 그는 극단적인 시각을 피하려 했다. 그의 이미지가 가진 단순함과 강렬함은 역시 동료 그림책 일러스트레이터였던 셸 실버스타인과 모리스 센닥과 연관되기도 한다.

75쪽

타이포그래피
Typographie
서적
에밀 루더Emil Ruder(1914~1970)

『타이포그래피』는 막스 빌과 요제프 뮐러브로크만 같은 디자이너들이 옹호한 신 타이포그래피에 초점을 맞추어, 이 분야의 기능적인 책임을 명확히 하려 했다. 그럼에도 불구하고 이 책은 스위스 모더니즘과는 반드시 연관된다고 할 수 없는 따뜻함과 재미를 드러낸다.

1967년에 아서 니글리Arthur Niggli가 처음 출판한 이 책은 저자 에밀 루더의 평생의 가르침과 탐구 중 최고 수준을 보여 준다. 그는 1942년 바젤 디자인 학교에서 자리를 잡기 전에 식자공으로 교육을 받았고, 그 학교에서 4년 과정의 교육 프로그램 중 타이포그래피를 가르쳤으며, 이후 1년의 고급 과정을 개설했다. 『타이포그래피』에서 재현된 학생들의 작품을 보면 그가 규제된 테스트와 실험을 위한 안전한 공간이 실험실 같은 환경을 만들 것을 제안했음을 알 수 있다. 비율, 리듬, 형태, 반형태의 디자인 속성에 대한 연구는 챕터별로 자세히 설명하고 있는데, 각각은 포지티브 스페이스와 네거티브 스페이스의 균등함에 대해 종교적일 정도로 민감함을 보인 루더의 의견이 달린 예들을 보여 준다. 풍부한 여백으로 주의 깊게 둘러싸인 텍스트는 루더가 잡지 『TM』에 기고했던, '원칙들'이라고 불린 네 개의 아티클 「면」, 「선」, 「단어」, 「리듬」 시리즈에서 10년 전에 탐구했던 아이디어들 중 많은 부분을 진전시킨 것이다. 비록 타이포그래피 배열에만 주안점을 두었지만, 루더는 특히 파울 클레나 피에트 몬드리안, 르 코르뷔지에의 작품을 언급하며 현대 예술과 건축에서 이러한 아이디어들에 대한 확신을 계속해서 얻었다. 결과적으로, 이 책은 어떤 분야의 디자이너와도 연관되고 접근 가능한 것이었다.

『타이포그래피』가 발행되었을 때 루더는 바젤 예술공예학교 교장이었다. 다음 해, 볼프강 바인가르트는 심화 수업을 맡아 더욱 직관적이고 그래픽적인 접근으로 '뉴 웨이브'의 포스트모더니즘을 꽃피우게 했다. 하지만 많은 디자이너들에게 루더의 출판물은 타이포그래피에 대한 본질적이고 영원한 연구로 남아 있다.

395쪽

오즈
Oz
잡지 및 신문
마틴 샤프Martin Sharp(1942–2013) 외

『오즈』는 당대 시각적으로 가장 흥미진진한 출판물로 꼽혔으며 엄청난 히트를 쳤다. 영국 언더그라운드 언론을 대표했고, 분노와 급진적 사상과 좌파 정치학으로 가득 찬 반체제 잡지였다.

몇몇 호들은 햅섀시 앤드 더 컬러드 코트Hapshash and the Colored Coat가 디자인했지만 대부분은 호주 예술가 마틴 샤프의 작품이었다. 샤프는 LSD 환각제를 사용한 실험을 했고 그가 디자인한 『오즈』의 놀라운 표지들은 그 증거다. 3호 표지는 마리화나를 피우고 있는 모나리자를 껍질 벗긴 바나나로 둘러싼 그림이다. '매직 시어터Magic Theatre'호는 필립 모라Philippe Mora와 공동 제작한 것인데, 영국 작가 조너선 그린Jonathon Green은 이 작품을 "단언컨대 영국 언더그라운드 언론을 통틀어 가장 위대한 업적"이라고 묘사했다. 『오즈』의 표지들 중 가장 유명한 것은 아마도 밥 딜런을 그린 7호 표지일 것이다. 이 표지가 성공한 것은 사이키델릭 아트의 아름다움과 밥 딜런의 세계적 인기 덕분이었다. 그러나 『오즈』의 모든 표지가 사이키델릭 아트에 의존한 것은 아니었다. 어떤 호들은 단지 강렬한 이미지만으로 명작이 되었다. 예를 들어, 머리에 총을 맞은 남자의 피가 튀는 모습을 표현한 10호 표지와, 논쟁적이고 노골적인 성적 이미지로 구성된 25호와 28호가 있다.

디자인에서 보다 민주적인 가치를 장려하기 위해 노력한 『오즈』는 이따금 다양한 그룹들에게 창조성에 대한 통제권을 넘겨주었다. 가장 유명한 것은 20명의 십 대 독자들이 만든 성적으로 노골적인 기사와 예술품을 다룬 '스쿨 키즈School Kids'호 그리고 레즈비언 섹스와 수간 장면을 묘사한 표지였다. 이 문제로 인해 당국은 『오즈』의 인쇄 작업을 불시 단속했고 세 명의 편집자들 리처드 네빌Richard Neville, 짐 앤더슨Jim Anderson, 펠릭스 데니스Felix Dennis가 체포되어 투옥되었다. 이들은 정부에 압력을 넣은 끝에 풀려났다.

『오즈』는 창의적인 그래픽으로 유명세를 얻었다. 초기에 출간된 호들이 A4 포맷이었던 반면 이후에는 접히는 포스터 형식으로 제작되거나, 고광택지나 신문 용지에 인쇄한 길고 가는 형태로 만들어지기도 했다. 또 금속 포일, 형광 잉크, 오프셋 석판 인쇄 같은 새로운 기법들을 개척했다.

Knoll

314쪽

놀
Knoll
로고
마시모 비넬리Massimo Vignelli(1931–2014)

1960년대 헬베티카 서체가 인기를 얻기 시작할 즈음에 만들어진 이 버전의 놀 로고는 스위스파의 합리적인 원칙과 놀 사의 가구에서 나타나는 모더니즘 특성을 집약적으로 보여 준다.

놀 어소시에이츠Knoll Associates는 독일 태생 한스 G. 놀Hans G. Knoll이 1938년 설립한 한스 G. 놀 퍼니처로 출발했다. 놀은 미스 반 데어 로에, 젠스 리솜, 에로 사리넨, 해리 베르토이아, 이사무 노구치, 닐스 디프리언트 등이 만든 상징적인 디자인들로 유명하다. 프렌치 클라렌던 서체로 된 원래의 대문자 로고는 헤르베르트 마터Herbert Matter가 1940년대에 디자인했다. 마터는 1952년경 이를 줄여 'K' 한 글자로 만들었고 1960년대 초기에는 두 개의 'K'로 바뀌었다. 1967년 마시모 비넬리가 마터의 뒤를 이어 놀 사의 그래픽 디자인 고문을 맡았다. 비넬리는 편지지에서 가격표와 포스터에 이르기까지 놀 사의 모든 인쇄물들을 표준화했으며 그리드와 일관된 서체 스타일을 적용했다. 그는 헬베티카 미디엄 대문자와 소문자가 조밀한 간격으로 배열된 워드마크를 도입했다. 마터의 'K' 로고는 비넬리의 워드마크와 함께 쓰였다. 비넬리가 놀 사를 위해 디자인한 그래픽 프로그램은 매우 성공적이어서 1960년대 중반 많은 경쟁사들이 이를 따라왔다.

비넬리가 1966년 디자인한 아메리칸 에어라인 로고와 함께, 놀 사 워드마크는 헬베티카가 1960~1970년대에 기업 로고용 서체로 사랑받을 수 있는 초석을 마련했다. 놀 사 로고는 기업의 개성을 표현하기보다는 폭넓은 아이덴티티 체계에 사용될 수 있는 중립적인 요소로 기능했다. 그러나 놀 사 로고가 주요 모티프가 되는 포스터들에서는 다양한 색깔과 크기로 등장하여 쾌활하고 장식적인 분위기를 만들었다. 헬베티카가 표현하는 미니멀리즘 디자인을 더 이상 사용하지 않는 기업이 많지만, 간결한 산세리프체로 이루어진 놀 사의 로고는 여전히 놀 사 스타일의 정수를 전달하고 있다.

207쪽

뉴 알파벳
New Alphabet
서체
빔 크라우벨Wim Crouwel(1928–2019)

빔 크라우벨이 뉴 알파벳을 고안한 것은 그가 4명의 파트너와 함께 여러 전문 분야를 아우르는 디자인 회사 토털 디자인Total Design을 설립한 지 4년이 지난 후였다. 음극선관(*브라운관이나 전자 현미경과 같이 음극선을 이용하는 전자관)을 통해 글자를 표시할 용도로 만든 서체였다. 크라우벨의 서체는 헤르베르트 바이어와 같은 바우하우스 디자이너들이 30년 전에 제기한 것과 유사한 질문을 던졌다. 하나의 글자체가 대문자와 소문자 역할을 모두 할 수 있는가?

보편적인 단일형 활자 체계를 만들기 위해 크라우벨은 수평선과 수직선 그리고 소수의 베지어 곡선(*컴퓨터 그래픽에 사용되는 매개변수 곡선. n개의 점을 연결하여 n−1개의 곡선을 얻음)만으로 뉴 알파벳을 디자인했다. 기능이 형태에 우선하는 이러한 급진적 접근법은 20세기 중후반 네덜란드 디자인 운동의 전형적 특징으로, 도구, 과정, 매체에 완제품만큼의 많은 중점을 두었다. 뉴 알파벳의 기계적 해부학과 5×9 격자를 기반으로 한 엄격한 구조는 서체에 과학적 특성을 부여했다. 유니버스와 프루티거처럼 뉴 알파벳도 숫자로 나타내는 이름을 갖고 있어 노멀, 볼드, 콘덴스드, 익스텐디드 등을 쉽게 구별할 수 있었다. 많은 이들이 지나치게 아심 차고 난해한 서체라 비판했지만, 뉴 알파벳의 독특함과 기발함 덕분에 토털 디자인 사는 많은 새 고객을 끌어모을 수 있었고 평판도 높아졌다. 몇몇 글자들이 다른 세상에서 온 듯 이질적인 형태이지만 크라우벨은 인지하기 어려운 글자들도 타이포그래피 역사에 기반을 두고 있다고 주장했다.

독창적인 만큼 판독하기도 어려운 크라우벨의 서체는 20년 후 디자이너, 대중 매체, 문화를 단번에 사로잡은 기술 발전의 전조가 되었다. 타이포그래피저와 그래픽 디자이너이며 교육자였던 크라우벨은 세상을 떠날 때까지 영향력 있는 인물이었다. 그의 뉴 알파벳 서체는 인기와 상관없이 처음 등장할 때처럼 오늘날에도 신선하게 다가온다.

240쪽

롤링 스톤
Rolling Stone
잡지 표지
작가 다수

『롤링 스톤』 잡지 표지는 1970년대와 1980년대 초반의 대중문화에 큰 영향을 미쳤다. 밴드 닥터 후크 앤드 더 메디슨 쇼Dr. Hook and the Medicine Show가 1972년 발표한 히트곡 〈롤링 스톤 커버The Cover of the Rolling Stone〉(셸 실버스타인 작사)의 주제가 되기도 했다.

창간인 잰 웨너Jann Wenner가 언급했듯이 『롤링 스톤』의 첫 표지는 '놀랍고 계시와도 같은 우연'이었다. 1967년 11월 9일 발행한 첫 호에서 잡지는 리처드 레스터Richard Lester의 영화 〈전쟁 대작전How I Won the War〉의 홍보 사진 속에 있는 존 레논의 모습을 표지에 담았다. 웨너는 이 표지에 대해 다음과 같이 설명했다. "『롤링 스톤』 로고는 샌프란시스코의 사이키델릭 포스터 예술가 릭 그리핀Rick Griffin이 그린 미완성 초안이었다. 내가 실제로 사용했던 것이 아니라 그는 초안을 다듬을 계획이었다." 웨너는 첫 10년간은 표지들이 신문 가판대에서 어떻게 보일지는 고려하지 않았으며 모험적인 것을 허용했다고 밝혔다. 표지를 위해 웨너는 그의 친구이자 『롤링 스톤』의 첫 번째 소속 사진가인 배런 월맨Baron Wolman과 캘리포니아 지역의 몇몇 사진작가들에게 의뢰하여, 록 밴드들의 사진을 촬영하도록 했다. 1970년 웨너는 애니 리버비츠Annie Leibovitz를 이 잡지의 두 번째 소속 사진작가로 고용했고 그녀는 표지에 더욱 자연주의적인 감성을 부여했다. 리버비츠의 표지들 중 가장 잊을 수 없는 이미지는 존 레논과 오노 요코를 찍은 것이다. 몸을 웅크리고 있는 나체의 레논과 옷을 갖춰 입은 요코가 함께 있는 모습이었다. 그리고 사진 촬영이 끝난 지 몇 시간 후 레논은 살해되었다.

1973년 2월부터 『롤링 스톤』은 4색 표지를 선보였고 몇 달 후 타블로이드 판형을 도입했다. 동시에 웨너는 첫 '전문' 아트 디렉터로 마이크 솔즈베리Mike Salisbury를 고용했으며 솔즈베리는 『롤링 스톤』에 콘셉트 표지와 일러스트레이션을 도입했다. 1970년대에는 아트 디렉터 토니 레인Tony Lane의 지도 아래 표지들이 보다 깔끔한 포스터 형태가 되었으며 리버비츠의 인물 사진은 전에 비해 형식을 갖추게 되었다. 그러나 『롤링 스톤』의 대항 정신은 여전히 살아 있으며, 쉰이 넘은 『롤링 스톤』은 팝 문화의 지침으로 계속 군림하고 있다.

131쪽

디자이너들

Vormgevers
포스터
빔 크라우벨Wim Crouwel(1928-2019)

암스테르담 시립미술관에서 열린 전시회를 위해 빔 크라우벨이 만든 〈디자이너들〉포스터는 그리드를 눈에 보이게 표현한 디자인으로 유명하다. 이 포스터는 그래픽 디자이너가 쓰는 도구이지만 숨겨져 있던 존재인 그리드를 명시적인 장치로 변모시켰다. 레이아웃과 레터링을 위한 근원적 구조로 사용되는 그리드가 이 포스터에서는 공식적인 요소로 탈바꿈하여, 전시회 주제를 반영하는 인상적인 커뮤니케이션 도구가 된다.

크라우벨의 스튜디오인 토털 디자인은 1963년 설립되었으며 1964년부터 시립미술관의 인쇄물 제작을 관리했다. 토털 디자인은 그리드에 대한 특별한 접근법을 갖고 있었고 심지어 자신들의 그리드 시트를 갖고 있어서 이 포스터와 같은 고대비 구성을 만들 수 있었다. 〈디자이너들〉포스터는 또한 크라우벨의 모듈식 타이포그래피 실험이 한 길음 더 나아갔음을 보여 주었다. H. P. 베를라허H. P. Berlage와 헤릿 라이트펠트Gerrit Rietveld 같은 20세기 초 네덜란드 디자이너들의 건축학적 레터링을 생각나게 하며, 1950년대 카를 게르스트너와 아민 호프만 등이 발전시킨 스위스파 또한 상기시킨다.

〈디자이너들〉포스터는 자와 컴퍼스를 이용하여 손으로 그린 것이지만 그 기하학적 형태와 색상 반전은 초기 컴퓨터 디스플레이에 사용된 타이포그래피를 예고한다. 또 1990년대의 디지털 타이포그래피와 픽실레이션(*사람을 비롯한 생명체의 동작을 프레임 기법으로 한 장 한 장 찍어서 기록하는 기법)도 앞당겨 보여 준다. 포스터에 사용된 글꼴은 크라우벨이 점들로 구성한 타이포그래피에 비유할 수 있다. 도트 매트릭스(*점 행렬. 작은 점의 집합으로 문자나 도형을 표현하는 방법)와 LED 레터링을 예고하는 이 타이포그래피는 크라우벨이 포드로 박물관 전시회를 위해 디자인한 〈요프 한센Job Hansen〉포스터에서 볼 수 있다. 〈디자이너들〉포스터의 글꼴은 크라우벨의 모듈식 서체인 뉴 알파벳에도 비유할 수 있다. 1965년 크라우벨은 사진 식자의 기술적 제약을 우연히 알게 되면서 뉴 알파벳에 대한 영감을 얻었다. 〈디자이너들〉은 크라우벨 작품의 전형적 특징을 보여 준다. 추상적이고 이단적이지만 정확하고 계획적이며, 합리적인 형태로만 이루어진다.

378쪽

1968년 멕시코시티 올림픽

1968 Mexico City Olympics
아이덴티티
랜스 와이먼Lance Wyman(1937-), 피터 머독Peter Murdoch(1940-) 외

멕시코시티에서 열린 제19회 올림픽은 무엇보다 그래픽의 독창성과 디자인 체계의 세련된 실행으로 기억되는 경기다. 멕시코 문화에서 착안한 시각적 아이디어를 바탕으로 한 포괄적인 디자인 설계는 다양한 언어에 폭넓게 적용되었다.

1956년 올림픽 조직위원회 위원장인 멕시코 건축가 페드로 라미레스 바스케스Pedro Ramirez Vazquez는 다양한 문화와 다양한 원칙을 가진 국제적인 팀을 만들었다. '이해를 통한 우정 속에 하나가 된 세계 젊은이들'이라는 주제를 바탕으로 올림픽에 사용될 효과적인 정보 체계를 만들기 위해서였다. 미국 그래픽 디자이너 랜스 와이먼과 영국 산업 디자이너 피터 머독을 포함한 다섯 명의 디자인 디렉터는 길 안내 체계, 환경 표지판, 픽토그래프, 시각 아이덴티티, 홍보물 등을 고안했다. 로고타이프 디자인을 위해 와이먼은 아즈덱 에술품들과 멕시코 민속 에술을 연구했고, 올림픽을 규정할 뿐 아니라 라틴 문화유산을 떠올리게 하는 디자인을 창조했다.

와이먼은 스페인 정부 이전의 멕시코 에술을 상징하는 패턴으로 '반복되는 선'을 채택했다. 이 줄무늬 패턴으로 글자들을 구성하여 'Mexico 68'을 만들고 '68' 위에 오륜을 겹쳐 그렸다. 마치 흑백 옵아트(*기하학적 무늬와 색채를 사용하여 착시 효과를 일으키는 추상 미술) 디자인처럼, 줄무늬가 진동하면서 터져 나와 'Mexico 68'을 그려 냈다. 방사하는 줄무늬 패턴은 다양한 그래픽 매체에 쉽게 적용할 수 있어 포스터는 물론이고 경기장 입구에 띄우는 헬륨 기구에도 사용되었다. 와이먼은 이 폭이 넓은 글자체를 티켓, 광고판, 유니폼에 이르는 모든 것에 적용했다. 라틴 축제 문화를 떠올리게 하는 풍부한 색채도 이 설계에서 빠질 수 없는 요소다. 색채는 활기를 더하는 동시에 정보를 조직하는 보편적인 코딩 체계를 제공했다. 예를 들어, 공식 지도에 표시된 주요 도로의 갖가지 색상을 실제 해당 도로에도 표시하여, 곳곳에 있는 경기장을 찾아갈 때 길을 잃을 염려가 없었다.

와이먼의 1968년 멕시코시티 올림픽 아이덴티티, 특히 로고타이프는 올림픽 그래픽 디자인의 절정을 보여 주었으며, 다른 올림픽 그래픽의 수준을 평가하는 척도로 남아 있다.

100쪽

프루티거
Frutiger
서체
아드리안 프루티거Adrian Frutiger(1928–2015)

스위스 서체 디자이너 아드리안 프루티거의 이름을 딴 프루티거 서체는 당시 프랑스 루아시에 건설된 샤를 드골 국제공항의 표지 체계에 사용되기 위해 고안되었다. 당시 아드리안 프루티거는 1957년 고안한 유니버스 서체, 그리고 파리 지하철과 오를리 공항의 모던한 표지 체계 디자인으로 이미 유명했다. 프루티거는 공항 터미널 건축에 걸맞은 서체를 디자인하길 원했다. 또 운전하거나 걸어가면서 다양한 각도에서, 다양한 크기로, 다양한 거리에서 보아도 판독성이 높은 서체를 만들고 싶어 했다. 프루티거는 유니버스가 가진 네오그로테스크 서체의 명료성, 그리고 길 산스와 같은 휴머니스트 서체의 형태들에서 영감을 얻었다. 이렇게 탄생한 프루티거 서체는 완벽한 기하학적 스타일도, 완벽한 휴머니스트 스타일도 아니며 이 덕분에 독특한 특성을 가진다.

프루티거 서체는 글자 폭과 비율이 다양한 것이 특징이다. 대부분의 글자는 열린 부분이 넓고 곡선미를 가진다. 어센더와 디센더가 길고 어센더는 대문자보다 높다. 프루티거는 각 글자를 손으로 그려 디자인했으며, 어두컴컴한 곳에서 그리고 빠른 속도로 지나가면서도 알아볼 수 있는지, 심지어 초점이 안 맞을 때에도 판독성이 있는지를 엄격하게 시험했다. 프루티거 서체의 원래 이름은 공항 이름에서 따온 '루아시'였다. 1976년 스템펠 활자 주조소가 상업적으로 판매하기 시작했으며, 현재는 보다 확장된 서체 가족으로 사용할 수 있다. 굵기와 스타일을 쉽게 구별할 수 있도록 유니버스와 마찬가지로 이름에 두 자리 숫자 체계를 붙였다. 프루티거는 표지판에 사용할 큰 크기를 고려하여 디자인한 서체이지만 책이나 잡지의 본문처럼 보다 작은 크기에도 잘 맞는다. 영국 국가보건서비스와 영국 해군의 기업 아이덴티티에도 사용된다.

프루티거의 독특하면서도 읽기 쉬운 디자인은 승승장구하면서 계속 진화 중이다. 2003년에는 스위스 도로 표지판에 사용하기 위해 디자인한 아스트라 프루티거가 탄생했다.

165쪽

영웅적인 게릴라의 날
Day of the Heroic Guerrilla
포스터
엘레나 세라노Elena Serrano(1934–)

쿠바에서 10월 8일은 1967년 10월 9일 볼리비아에서 살해당한 체 게바라의 혁명적 삶을 기념하는 '영웅적인 게릴라의 날'이다. 엘레나 세라노가 아시아·아프리카·라틴아메리카 민중 연대 조직(OSPAAAL)을 위해 디자인한 이 포스터는 체 게바라가 체포된 날의 1주년을 기리면서, 체 게바라가 곧 혁명의 상징으로 시성盛聖될 것임을 암시한다.

쿠바 포스터들, 특히 OSPAAAL이 제작한 포스터들은 전 세계에 혁명적 이미지를 널리 퍼뜨리는 데 중요한 역할을 했다. OS-PAAAL은 반제국주의 투쟁을 널리 알리기 위해 1966년 결성된 조직이다. OSPAAAL은 『트라이콘티넨탈Tricontinental』 잡지를 발간하면서 국제 정치에 대한 제3세계의 관점을 다루는 대규모 출판사가 되었다. 처음에는 영어, 스페인어, 프랑스어, 아랍어로 발행된 『트라이콘티넨탈』은 하나의 틀 안에서 급진적인 사상가들의 이론을 통합했다. 기고가들도 다양하여 베트남의 호치민, 마르티니크의 프란츠 파농, 북한의 김정일 등이 있었다.

『트라이콘티넨탈』의 초기 호들에서는 포스터가 페이지들 사이에 접혀 있었다. OSPAAAL 포스터에 숨은 가장 중요한 개념은 제국주의에 대항하여 투쟁을 벌이며 억압받는 이들에 대한 인식을 높이는 것이었다. 디자이너들은 글 없이 의미를 전달하는 간단하고 강렬한 이미지를 사용하여, 다양한 문화와 언어권에서 받아들일 수 있는 공통적인 그래픽 언어를 개발했다.

세라노가 디자인한 포스터는 알베르토 코르다Alberto Korda가 촬영한 유명한 체 게바라 사진을 활용한 초기 사례다. 세라노는 자유의 투사였던 체 게바라의 이미지를 남아메리카 지도 위에 겹쳐 놓았다. 체 게바라의 얼굴을 둘러싼 사각형은 점점 커지면서 남아메리카 전체로 퍼져 나가, 체 게바라와 남아메리카 대륙이 하나로 어우러진다. 세라노는 쿠바 지도자들이 결국 비슷한 혁명에 굴복할 것이라 믿었던 남아메리카를 체 게바라 전설과 혼합하여 묘사했다. 체 게바라의 신화는 실제로 전 세계로 퍼져 나갔다. 그러나 아이러니하게도 체 게바라의 이미지는 혁명의 동력이 된 것이 아니라 낭만적인 자유 투사를 나타내는 보편적이고 상업적인 상징이 되었다.

422쪽

아방가르드

Avant Garde

잡지 및 신문

허브 루발린Herb Lubalin(1918–1981)

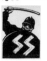

105쪽

민중 아틀리에

Atelier Populaire

포스터

민중 아틀리에Atelier Populaire

예술과 정치에 중점을 둔 『아방가르드』는 허브 루발린이 개인 출판업자 랄프 긴즈버그Ralph Ginzburg와 협업한 세 번째 잡지였다. 이전의 두 개는 『에로스Eros』와 『팩트Fact』였다. 발행 부수도 많지 않은데다 16호까지만 발행되고 폐간되었지만, 『아방가르드』는 세간의 이목을 끄는 인기 잡지였다. 미국 정치 및 사회에 대한 비판적인 태도와 자극적인 성적 이미지는 『아방가르드』에 대한 논란을 일으켰고 덕분에 잡지는 빠르게 유명해졌다. 아트 디렉터였던 루발린은 뛰어난 레이아웃과 『아방가르드』 전용 서체를 만들어 잡지에 탁월한 분위기를 부여했다.

긴즈버그는 『아방가르드』 디자인을 루발린의 자유재량에 맡겼다. 잡지 안에서 복잡한 일러스트레이션이 긴 사진 에세이와 섞여 들었다. 잡지는 종종 다양한 용지에 인쇄되었고 데이글로(*인쇄용 형광 잉크 상표명)가 사용될 때도 있었다. 크기, 간격, 흐름 등이 대비되면서 극적 효과가 나타났다. 표지들은 강렬한 단일 이미지로 구성되었는데 로고만 들어갈 뿐 기사 제목들은 표지에 등장하지 않았으며, 종종 색다르고 환상적인 분위기를 자아냈다. 판형이 여유 있고(27.9×35.6cm) 페이지 전체에 헤드라인이 들어가는 경우가 많아, 『아방가르드』는 타이포그래피를 다루기에 넉넉한 캔버스가 되었다. 이는 지금은 흔하지만 당시에는 꽤 새로운 아이디어였다. 루발린은 경사진 'V'와 'A'가 독특한, 혁신적인 잡지 표제를 고안했다. 이 디자인은 긴즈버그의 부인 쇼새너Shoshanna로부터 영감을 얻은 것으로, 그녀는 루발린에게 "미래를 향해 활주로에서 이륙하는 제트기를 상상해 보라"고 말했다. 『아방가르드』 표제를 디자인한 후 루발린은 아방가르드 서체에 관심을 돌렸다. 루발린은 회사 조수 세 명에게 알파벳 대문자 스물여섯 글자 모두를 같도록 했다. 여기에 루발린의 동료 톰 카네스Tom Carnase는 커닝을 이용하여 만든 조밀한 간격의 글자 쌍들을 추가했다. '합자'라 불리는 이 글자 쌍들은 아방가르드 서체의 특징이 되었다. 루발린이 그의 파트너들과 함께 설립한 ITC 서체 회사는 1970년 아방가르드 서체 세트를 출시했다.

『아방가르드』는 1960년대의 불명확한 시대정신에 완벽한 틀을 잡아 주었으며 루발린이 가진 편집 그래픽 디자이너로서의 천재성을 증명했다.

아틀리에 포퓔레르, 즉 민중 아틀리에는 저렴하게 '자체 제작'한 실크스크린 포스터를 300여 점 만들어 냈다. 이 포스터들은 1968년 파리에서 일어난 학생들과 노동자들의 혁명이 성취한 것들 중 가장 불후의 업적으로 꼽힌다.

에콜 데 보자르 학생들은 시민과 노동자 권리를 탄압하는 드골 대통령에 대항하는 총파업 기간에 대학 건물을 점거하고, 민중 아틀리에를 조직했다. 민중 아틀리에는 민주적으로 운영되는 인쇄 작업실이었으나 슬로건과 디자인은 공동으로 정했다. 민중 아틀리에가 만든 유명한 포스터들 중 하나는 1968년 5월 18일에 인쇄된 것으로, 공화국 보안 기동대(C.R.S.)의 경찰이 한 손으로 경찰봉을 휘두르고 다른 손에 글자 'SS'가 새겨진 방패를 들고 있는 그림이다. 'SS'는 히틀러 친위대인 SS를 나타낸다. 또 다른 포스터는 드골을 보여 준다. 드골은 제2차 세계대전에 참전했고 후에 자유 프랑스 망명 정부를 이끈 인물이나, 포스터 속에서 그의 마스크가 벗겨지면서 드러난 얼굴은 아돌프 히틀러이다. 드골이 찬 완장에는 로렌 십자가가 새겨져 있다. 가로줄인 두 개인 로렌 십자가는 프랑스 레지스탕스의 상징이자 드골의 생애에 세워진 상징이다. 이렇게 로렌 십자가의 의미를 전복하는 것은 정부의 부정행위를 상징하는 것이 되었으며, 또 다른 포스터에서는 투표함 모양의 관에 그려지기도 했다. 자본주의는 이들이 더 선호하는 공격 대상이었다. 민중 아틀리에 포스터들은 대부분 흑백의 투톤으로 제작되었으며, 대담하고 쉽게 재현할 수 있는 이미지를 사용하는 것이 특징이었다. 포스터들에서 반복적으로 등장하는 상징, 예를 들면 저항을 의미하는 주먹, 무장 경찰, 공장 굴뚝 등은 다양한 디자인에 통합될 수 있었다. 민중 아틀리에 포스터들의 다소 투박한 디자인은 그것들이 급박하게 생산되고 게시되었음을 나타내는 증거다.

민중 아틀리에는 비록 단기간 운영되었지만 사회의식을 가진 그래픽 공동체들이 탄생하는 데 영향을 주었다. 보다 최근에는 민중 아틀리에의 거친 청년 문화 미학이 상업 그래픽에 스며들어, 케미컬 브라더스의 2005년 앨범 커버 《무시 더 버튼Push the Button》에 등장했다.

498쪽

홀 어스 카탈로그: 도구 안내

Whole Earth Catalog: Access to Tools

서적

스튜어트 브랜드Stewart Brand(1938-)

『홀 어스 카탈로그(지구 백과)』는 1960년대 미국의 대항문화(*지배적인 가치 체계나 문화를 거부하고 대안적 삶과 의미를 제시한 사회 운동)와 관련된 시각적 사고를 보여 주는 독특한 사례다. 서적, 지도, 실험 그리고 사고를 위한 '도구들'에 관한 광범위한 개론서다. 독자들을 독려하여 당시의 권력 체계와 사고방식에 의문을 제기하게 하고, 자기 교육과 권력 분산 방법에 대한 정보를 공유한다.

스튜어트 브랜드가 창간, 편집, 디자인한 『홀 어스 카탈로그』는 '전체 체계 이해'에서 '노마디스'에 이르는 다양한 섹션으로 구성되었다. 건축 자재, 인공두뇌, 태양 에너지, 양봉, 캠핑과 생존, 자기 최면, 요가, 탄트라 예술 등에 관한 정보가 포함되었고, 각각에 평가 글과 출처가 달렸다. 많은 에디션을 거듭하며 여러 파생 도서를 낳은 베스트셀러가 된 『홀 어스 카탈로그』의 초판(1968년 가을)은 64페이지로 구성되었고 5달러에 팔렸으며, 1971년 출판 중단을 선언하기 전에 발행된 『라스트 홀 어스 카탈로그The Last Whole Earth Catalog』는 300페이지가 넘었다. 출판은 재개되었고 1975년의 『(업데이트판) 라스트 홀 어스 카탈로그The (Updated) Last Whole Earth Catalog』는 400페이지를 넘었다. 파생 도서들로는 『업데이트판) 라스트 홀 어스 카탈로그』의 제2권 격으로 만든 『홀 어스 에필로그Whole Earth Epilog』 그리고 『코에볼루션 쿼터리The Co-Evolution Quarterly』 등이 있었다. 『코에볼루션 쿼터리』는 1985년 『홀 어스 리뷰Whole Earth Review』, 이후 『홀 어스Whole Earth』가 되었다.

『홀 어스 카탈로그』가 '대항문화 안내서'로서의 지위를 갖게 된 것은 디자인 덕분이기도 했다. 36x28cm 정도의 약간 버거운 크기였으나 그 부피와 무게가 책에 매력을 더했으며 디자인은 항상 활기찬 느낌을 주었다. 저렴하고 간편한 방식으로 제작되었으며, 명확하게 규정된 흐름 없이 정보를 나열함으로써 독자가 서로 다른 분야의 정보를 의외로 연결하게 만들었다. 그래서 어떤 이들은 이 책을 인터넷의 선구자로 여긴다. 앞표지와 뒤표지에 나타나는 정서는 서로 연결되어 있다. 앞표지에서는 우주 공간에서 찍은 '홀 어스', 즉 전 지구가 암흑 속에서 아름다움과 연약함을 드러내었으며, 뒤표지에는 다음과 같은 문장이 있었다. "우리가 한데 모일 수 있는 것이 아니다. 이미 함께 있다."

187쪽

발렌타인

Valentine

포스터

밀턴 글레이저Milton Glaser(1929-)

밀턴 글레이저가 올리베티 사의 발렌타인 타자기를 위해 디자인한 포스터는 호기심을 끈다. 노골적인 상업 이미지나 슬로건을 피하고 세련된 광고 이미지를 만들기 위한 시도였다. 올리베티는 디자인과 광고에 관련해 특히 진보적인 회사였다. 올리베티의 디자인 디렉터 조르조 소아비Giorgio Soavi는 시인 겸 소설가이자 예술 애호가였고 글레이저와 서로 마음이 맞았다. 소아비는 글레이저에게 디자인에 대한 전권을 주었으며, 덕분에 글레이저는 포스터를 통해 자신의 두 가지 열정, 즉 동물에 대한 애정과 르네상스 그림에 대한 애호를 충족할 수 있었다.

올리베티가 출시한 밝은 빨간색 휴대용 타자기 '발렌타인'은 1969년 에토레 소트사스Ettore Sottsass가 디자인했다. 발렌타인은 이동성과 스타일에 있어 노트북 컴퓨터의 선구자였다. 케이스와 손잡이가 있는 발렌타인은 사무용 기계라기보다 패션 액세서리로 여겨졌으며 본질적으로 생활 양식을 드러내는 도구였다. 글레이저는 이 휴대성의 개념을 다른 차원으로 끌어들였다. 그는 타자기를 과거로 가져가 르네상스 시대의 풍경 안에 놓았다. 배경이 된 그림은 런던 내셔널 갤러리에 걸려 있는 피에로 디 코시모Piero di Cosimo의 15세기 작품 「프로크리스의 죽음The Death of Procris」이다. 그러나 글레이저는 전체적인 이미지 대신 한 부분에 중점을 두었다. 슬픔에 잠긴 개를 묘사한 부분이었다. 원래의 그림에서 이 개는 사티로스가 상처 입은 님프를 위로하는 모습을 골똘히 바라보고 있다. 글레이저의 포스터 속에서는 누워 있는 인물의 두 발만 보이며, 개가 중심이 있다. 잔디 위에 앉은 이 개는 발렌타인 타자기의 독특한 모습에 마음을 빼앗긴 것처럼 보인다. 그러나 원화와 가장 크게 다른 점은 전체 그림에서 차지하는 개의 비율 그리고 전체 구도에서 차지하는 개의 위치다. 이미지를 자른 것은 만화책을 연상시킨다. 마치 다음 장면에서 개가 리포터가 되어 타자기로 속보를 발송할 것만 같다.

크로스에칭 기법을 사용하고 색깔 있는 펜과 잉크로 제작한 〈발렌타인〉 포스터에는 글레이저가 디자인한 스텐실 서체인 네오 푸투라 볼드체가 사용되었다. 모호하고 꿈같은 분위기를 자아내는 〈발렌타인〉 포스터는 20세기 후반 초현실주의가 광고 예술에 미치는 영향력이 증가하고 있었음을 보여 준다.

450쪽

베네치아 비엔날레
La Biennale di Venezia
포스터
A. G. 프론초니A. G. Fronzoni(1923-2002)

1969년 이탈리아 그래픽 디자이너 A. G. 프론초니는 베네치아 비엔날레를 위한 강렬한 흑백 포스터 시리즈를 완성했다. 이 포스터들은 프론초니가 다른 문화 행사 및 기관들을 위해 디자인한 작품들과 마찬가지로, 단순함이 인상적이었다. 그중에서도 특히 두 작품, 〈28회 국제 산문극 축제〉와 〈32회 국제 현대 고전 음악 축제〉는 중요한 사례다. 〈28회 국제 산문극 축제〉 포스터에서는 하얀 배경 위에 크고 둥근 검은색 점이 화면 하단 3분의 2를 차지한다. 점 위 좌측에는 의미 전달에 필요한 최소량의 단 세 줄의 텍스트를 굵은 산세리프체로 넣었다. 〈32회 국제 현대 고전 음악 축제〉 포스터는 앞의 것과 동일하게 하얀 배경에 검은색 점, 텍스트 세 줄로 구성되지만 점의 크기가 현저히 작다.

이 포스터들이 보여 주는 강렬한 단순성은 르 코르뷔지에와 바우하우스의 모더니즘에 대한 프론초니의 관심에서 비롯되었다. 미니멀리즘은 1960년대에 모더니즘이 끝나갈 때쯤 등장했으며, 프론초니는 이탈리아 미니멀리즘의 창시자로 인정받았다. 프론초니는 작품에서뿐 아니라 일상생활에서도 흰색과 검은색만을 사용하는 것으로 유명했다. 그가 디자인한 가구와 비품들도 흰색과 검은색이었고 거의 일 년 내내 흰색과 검은색 옷을 입었다.

두 포스터들에 텍스트가 상대적으로 적은 것도 의미가 크다. 프론초니의 동시대인들에게는 자신들의 디자인에 대해 글을 쓰는 것이 중요한 일이었다. 그러나 프론초니는 자신의 작품에 대해 글을 거의 쓰지 않았다. 1997년 조르조 카무포Giorgio Camuffo가 디자인에 관한 에세이를 요청했을 때 프론초니는 작은 푸투라체로 적은 마흔네 줄의 글을 제출했다. 본문은 단어들처럼 보이는 것으로 이루어졌지만 사실 아무 의미가 없는 내용이었고 제목은 '글쓰기란 얼마나 부끄러운지'였다.

프론초니가 자신의 작품에 대해 언급한 적은 별로 없다. 그러나 그의 포스터들은 그 자체로 극명한 효력을 가져, 그래픽 디자이너들은 갈수록 프론초니를 중대한 영향을 끼친 인물로 언급하고 있다.

50쪽

60년대 예술
Kunst der Sechziger Jahre
서적
볼프 포스텔Wolf Vostell(1932-1998)

책이자 하나의 작품인 이 박물관 카탈로그는 1960년대 예술의 명랑함과 파괴성을 담고 있다. 페이지들을 나사로 묶고 비닐 덮개로 감싼 독특한 디자인 체계로 인해 『60년대 예술』 카탈로그는 그 자체로 탐구 대상이 된다. 이 책은 페터 루트비히Peter Ludwig와 이레네 루트비히Irene Ludwig 부부가 1969년 쾰른의 발라프-리하르츠 박물관에 대여한 1960년대 작품들의 광범위한 컬렉션을 보여 준다. 카탈로그에 작품이 실린 작가들 중 하나인 볼프 포스텔이 카탈로그를 디자인했다. 컬렉션에 작품들이 추가되면서 카탈로그도 5판까지 출간되었다.

이 책의 비범한 구성은 표지로부터 시작된다. 표지는 각기 다른 재질로 된 네 개의 레이어로 구성되는데 이들이 겹쳐져 복잡한 이미지를 만들었다가 각 페이지를 넘기면서 이미지가 명확해진다. 컬렉션 중 두 작품을 표지에 사용되었다. 포스텔의 〈미스 아메리카 Miss America〉와 로이 리히텐슈타인의 〈음 어쩌면M—Maybe〉이 겹쳐져 또 다른 세 번째 이미지를 만든다. 책 안에는 다양한 종이가 사용되었다. 도입부는 스티로폼으로 된 얇은 시트와 모눈종이에 인쇄되었으나 카탈로그의 대부분은 두꺼운 갈색 종이로 구성되었다. 작품 사진은 팁인 형태로 부착되었고, 중간중간 해당 예술가의 사진을 인쇄한 투명 비닐 시트가 들어갔다.

포스텔은 플럭서스 운동(*1960년대 초~1970년대에 일어난 국제적인 전위 예술 운동)의 선구자 중 하나다. 그는 파괴와 건축에서 일어나는 과정들에 집착하여, 병치되는 주제와 겹쳐지는 이미지로 가득한 콜라주들과 아상블라주들을 만들었다. 『60년대 예술』 카탈로그에서 작품과 사진의 조합은 때로 아름답지만 때로는 어색하고 혼란스럽다. 사진의 다양한 화질과 크기를 조금도 고려하지 않는다. 디자인에는 엄격한 규칙이 적용되지만 사진들은 무질서한 결과를 내도록 허용된다.

『60년대 예술』 카탈로그의 도입부에서 박물관 디렉터 게르트 폰 데어 오스텐Gert von der Osten은, 1960년대는 예술이 더 이상 '좋은 취향'을 기준으로 판단되지 않은 첫 번째 시기라고 분명히 밝힌다. 과시적인 분위기를 풍기는 『60년대 예술』 카탈로그는 그 변화를 담고 있다. 예쁘거나 쓸모 있는 책이라기보다 인습을 타파하기 위해 그리고 독자의 반응을 일으키기 위해 만든 책이다.

46쪽

산업 창조 센터

Centre de Création Industrielle

포스터

장 비트머Jean Widmer(1929–)

55쪽

인터뷰

Interview

잡지 및 신문

앤디 워홀Andy Warhol(1928–1987), 리처드 번스타인Richard Bernstein(1939–2002)

CCI, 즉 산업 창조 센터는 광범위한 디자인 실례에 관한 전시, 출판, 강연을 기획하는 조직으로 1969년 설립되어 후에 파리의 퐁피두센터에 흡수되었다. 장 비트머가 CCI를 위해 디자인한 포스터들에는 대담하고 추상적이며 아이처럼 천진난만한 느낌을 주는 형태들이 화사한 색채와 어우러져 있다. 워낙 생동감이 넘쳐서 첫눈에는 CCI와 어울리지 않아 보인다. 그러나 비트머는 이 포스터들을 자신의 애호 작품들로 꼽았으며, 포스터들에 미니멀리즘 스타일을 더하여 '시각적 일관성'을 확립함으로써 독특하면서도 즉시 알아볼 수 있는 CCI만의 아이덴티티를 만들어 냈다고 생각했다.

스위스에서 태어난 비트머는 바우하우스 색채 이론가로 활약했던 요하네스 이텐Johannes Itten 밑에서 교육을 받았다. 이텐의 철학적이고 때로는 신비주의적인 사고방식은 엄격하고 객관적인 디자인 접근법에 부드러움을 부여했다. 이것으로 비트머의 시각 언어가 모순된 조합으로 이루어진 이유를 설명할 수 있을 것이다. CCI 포스터들은 꾸밈없고 평평한 배경을 갖고 있으며 타이포그래피는 스위스파의 전형적인 특징을 보인다. 산세리프 서체, 최소한의 크기, 획일적인 굵기, 왼쪽 정렬한 3단 구성을 사용했으며, 제목 너비는 오른쪽 두 단만큼을 차지한다. 그러나 이러한 완고한 접근 방식에도 불구하고 (혹은 아마도 이러한 접근 방식 때문에) 균형 잡힌 텍스트 단들이 기발하고 곡선적인 형태들 옆에서 확실한 존재감을 형성한다. 이는 튼튼한 산업 공급물들을 떠올리게 하지만 한편으로 디자인의 엄격함을 누그러뜨린다.

비트머는 스위스파 디자인을 프랑스에 도입하여 전통적으로 활기찬 프랑스 디자인을 희생시켰다는 평가를 듣기도 한다. 그러나 CCI 포스터들은 오히려 프랑스 디자인의 전통을 강화한다. 추상적인 형태들이 모여 이루는 우아한 균형에는 쾌활한 재치가 담겨 있으며 이는 엄격하게 디자인된 타이포그래피와 보기 좋게 대비된다. 오해받기 쉬운 정체성을 가진 CCI는 세련된 유선형 디자인과 대비 효과가 돋보이는 비트머의 포스터들로 인해 섬세하고 창의적인 분위기를 입게 되었다. 비트머의 포스터들을 보는 이는 CCI라는 이름과 그 임무가 본질적으로 인간적이고 창조적이라고 여기게 된다.

유명인 숭배와 DIY 문화라는 두 가지 현상이 만난 『인터뷰』는 원래 흑백에 네 번 접은 타블로이드 판형, 저렴한 신문 용지를 사용한 아마추어 느낌의 잡지였다. 앤디 워홀과 영국 저널리스트 존 윌콕 John Wilcock이 창간한 이 잡지는 워홀에게 뉴욕 영화제에 참가하기 위한 구실로 여겨지기도 했다. 작업실인 '팩토리'의 설립자이자 화가로 이미 유명했던 워홀에게는 아방가르드 영화 제작자가 되려는 새로운 목표가 있었으며 그는 스타들과의 인터뷰에 주력했다. 비록 딜레탕트적인 잡지였으나 『인터뷰』가 우상화되면서 이 잡지 표지에 등장하는 것이 신성화의 상징으로 여겨졌다.

『인터뷰』의 성공에 많은 공헌을 한 인물은 1972년부터 이 잡지의 모든 표지를 디자인한 리터칭 예술가 리처드 번스타인이다. 1972년 5월호 표지에서 『인터뷰』의 이전 로고와 소제목 '앤디 워홀의 영화 잡지'는 필기체로 쓴 '앤디 워홀의 인터뷰'로 바뀌었고, 워홀의 영화 〈사랑L'Amour〉에 출연한 젊은 여배우 도너 조던Donna Jordan의 컬러 초상화 위에 낙서처럼 등장했다. 번스타인은 색연필, 에어브러시, 파스텔을 이용하여 초상화를 그렸는데, 그는 얼굴에서 가장 좋은 것을 끌어내고 그 아름다움을 강화하고 결점을 지우는 방법을 알고 있었으며, 대상에 공감하는 독특한 능력을 지니고 있었다. 번스타인은 『인터뷰』에 15년간 몸담으면서 포스터처럼 보이는 이러한 표지들을 120점 이상 만들었으며, 그래픽 기술을 다듬으면서 잡지가 언제나 신선한 매력을 유지하도록 했다. 조디 포스터를 모델로 한 1977년 표지가 좋은 예다.

『인터뷰』의 레이아웃 자체는 평범했으며, 타이포그래피는 사진에 방해되지 않도록 의도적으로 중립적인 디자인이었다. 디자인 면에서는 잡지 기자에 있는 DIY 개념에 충실했으며, 워홀이 사망한 후에도 대안 문화적이고 아방가르드적인 스타일을 포기하지 않았다. 그러나 1990년대에 『인터뷰』는 광택이 나는 현대 패션·예술 타블로이드로 변모했다. 커다란 페이지들은 파비엔 바롱 Fabien Baron과 티보 칼맨 같은 저명한 아트 디렉터들이 재능을 선보이는 수단이 되었다.

43쪽

클라스 올든버그

Claes Oldenburg

서적

이반 체르마예프Ivan Chermayeff(1932-2017), 톰 가이스마Tom Geismar(1931-)

이반 체르마예프와 톰 가이스마는 1960년대에 뉴욕 현대 미술관(MoMA) 아이덴티티와 홍보물을 디자인했다. 이후 체르마예프와 가이스마는 스웨덴 출신 미국 팝 아트 조각가인 클라스 올든버그 작품 전시회를 위한 카탈로그를 디자인해 달라는 요청을 받았다. 체르마예프 & 가이스마 에이전시는 이 전시회와 많은 공통점을 가진 '부드러운' 카탈로그를 만들어 냈다.

1969년 올든버그는 평범한 일상의 물건들을 거대하게 만든 조각들로 명성을 얻었다. 같은 해 후반기에 올든버그의 첫 대형 회고전이 MoMA에서 열렸다. 전시된 작품들 중에는 드로잉과 조각도 포함되었다. 조각들은 하드 버전, 소프트 버전, 캔버스 천을 씌운 '고스트' 버전으로 만들어졌다. 소프트 버전은 비닐을 엮어 케이폭(열대 나무 씨앗에서 추출한 부드러운 섬유)으로 채운 것으로, 형태를 갖추었다 말하기에 뭔가 부족해 보였다. 이는 조각이 가진 전통적 특성인 기념비성과 입체성을 의도적으로 부정한 것이었다. 한편 체르마예프와 가이스마는 디자인에 있어서 쉽게 타협하지 않는 단호한 태도를 가지고 있었다. 자신들의 역할을 문제 해결자라고 여겼으며 디자인에 유머와 창의성을 가미했다. 올든버그 전시회 카탈로그에도 이러한 접근법이 적용되었다. 속에 발포 고무를 채워 넣고 비닐로 감싼 표지에는 헬베티카 서체로 된 긴 제목이 들어갔다. 노란 비닐과 청록색 타이포그래피가 결합된 표지는 아동 도서를 상기시키며, 분홍색 면지에는 올든버그의 드로잉들을 축소한 빨간 무늬가 반복적으로 찍혀 벽지 혹은 포장지를 떠올리게 한다. 카탈로그는 두 섹션으로 나뉘며, 본문은 평이한 레이아웃에 크고 단순한 글자들을 그대로 흉내 낸다.

체르마예프와 가이스마는 1957년 예일대 예술 건축 대학원에서 만났으며 타이포그래피에 대한 열정을 공유했다. 1959년 둘은 그 열정을 브로슈어 「댓 뉴욕That New York」에서 표현했다. 이들이 운영하는 디자인 회사는 모빌, 체이스 맨해튼, 팬암, 제록스, 타임 워너를 비롯한 많은 기업들의 아이덴티티 프로그램을 디자인했다. 2008년에는 버락 오바마 대통령을 위한 '08OBAMA' 기금 모금 로고를 디자인했다.

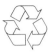

310쪽

재활용

Recycling

상징

개리 앤더슨Gary Anderson(1947-)

1970년에 탄생한 재활용 심벌은 가장 널리 알려진 20세기 상징으로 꼽힌다. 둥글게 구부러진 세 개의 화살표로 된 삼각형 디자인은 크게 성공한 만큼 스스로 그 희생양이 되었다. 매우 다양한 형태로 전 세계에서 복제되어, 지금은 더 이상 일관된 의미를 지니지 않으며 산업 분야마다 다르게 표시되기 때문이다.

재활용 아이콘은 미국 최대 규모의 종이 재생 회사 컨테이너 코퍼레이션 오브 아메리카(CCA)가 주최한 전국 공모전에서 탄생했다. CCA는 종이 상자에 표시할 재활용 기호가 필요했고 마침 제1회 지구의 날도 가까운 때였다. 참고로 CCA가 그래픽 디자인을 장려한 역사는 제2차 세계대전으로 거슬러 올라가는데, 당시 회사는 바우하우스의 타이포그래피 거장 헤르베르트 바이어와 프랑스 포스터 예술가 장 카를뤼에게 의뢰하여 반나치 포스터들을 만들었다. 공모전에서 당선된 개리 앤더슨은 서던 캘리포니아 대학교에 다니는 23세의 건축학도였다. 그가 손으로 그린 재활용 디자인은 뫼비우스의 띠에서 영감을 얻은 것이며, 화살표들은 재활용 과정을 표현하는 동시에 물질의 불변성을 비유했다. CCA는 앤더슨의 원본 디자인을 회전시켜서 지금과 같이 세 화살표가 만드는 내부 공간이 나무처럼 보이게 했다. 그리고 약간의 수수료만 받고 다른 제지 회사들에게 사용권을 주었다. CCA가 재활용 심벌을 회사 트레이드마크로 등록하려 하자 환경 단체들이 반대하고 나섰다. 다른 회사들이 자신들만의 심벌을 각각 디자인해야 한다는 이유였다. 결국 재활용 심벌을 자유롭게 사용할 수 있게 되었고 1980년대에 미국 종이 협회는 용도별로 다른 네 가지 버전의 재활용 심벌을 홍보했다.

앤더슨의 재활용 심벌은 종이뿐 아니라 알루미늄, 강철, 유리, 플라스틱 재활용으로도 개작되었다. 공식적인 상업용 재디자인 외에 정치적 이슈를 다룬 아마추어 버전들도 있었다. 예를 들어, 북아메리카와 남아메리카가 고리 모양으로 순환하는 모습을 보여 주는 지도에서는 화살표 하나를 아래로 돌려 물음표 모양을 만들었다. 종류가 워낙 다양하고 각 의미가 항상 명확히 이해되는 것은 아니지만, 재활용 심벌은 전 세계 많은 사람들이 알아볼 수 있는 디자인이다. 재활용 심벌은 유니코드 컴퓨터 문자로 채택되면서 대중의 의식 속에 더 확고히 자리 잡았다.

313쪽

애벌랜치
Avalanche
잡지 및 신문
윌러비 샤프Willoughby Sharp(1936–2008)

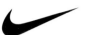

18쪽

나이키
Nike
로고
캐롤린 데이비슨Carolyn Davidson(약 1950–)

『애벌랜치』는 예술 잡지로는 최초로 표지에 예술 작품이 아닌 예술가의 초상을 실었다. 잡지는 1970년대 예술계에서 예술가의 개성이 보다 중요해지고 있음을 반영했다.

2년간의 기획을 거친 『애벌랜치』는 1970년 10월 뉴욕 소호에서 첫 출간되었다. 창간인은 윌러비 샤프와 리자 베어Liza Béar였다. 샤프는 잡지 디자인도 맡았으나, 디자이너로 이름을 올릴 때에는 본명의 철자를 바꾼 보리스 월 그라피Boris Wall Gruphy라는 이름을 썼다. 『애벌랜치』는 곧 뉴욕 예술계의 중요한 참고 자료가 되었다. 잡지가 뉴욕에서 발행된다는 것은 로버트 스미스슨, 브루스 나우먼, 윌리엄 웨그먼 같은 현대 미술계를 이끄는 인물들을 직접 만날 수 있다는 의미였다. 그들 또한 비평가들이 언급하지 않은 자신들의 작품에 대해 설명할 수 있는 기회를 얻었다. 예술가의 얼굴을 클로즈업하여 거친 흑백 사진으로 표현한 『애벌랜치』 표지는 잡지의 편안한 접근 방식을 나타내려는 의도였다. 잡지가 작품 뒤에 있는 개인으로서의 예술가를 인터뷰하고, 또 잡지 안에서 펼쳐지게 될 그와의 대화에 독자를 보다 가까이 끌어들일 것임을 알려 주었다. 표지에는 헬베티카 서체로 된 표제어 외에 다른 텍스트는 들어가지 않았는데, 이는 잡지가 주로 다루는 개념 예술가들과 행위 예술가들의 중립적이고 절제된 미학을 참조한 것이었다. 『애벌랜치』의 콘셉트에 완벽하게 맞아떨어지는 예술가 요제프 보이스를 첫 표지에 등장시킨 것은 탁월한 선택이었다.

잡지 이름이 암시하듯 『애벌랜치』는 이 시기에 예술계에서 일어난 중대한 변화를 보여 주었다. 잡지는 1976년까지 발행되었다. 당시 표현주의 회화가 대두하여 『애벌랜치』가 장려한 대항문화에 도전했고 베어와 샤프는 결국 인쇄 자금을 더 이상 마련할 수 없게 되었다. 마지막 호 표지에는 그들의 회계 원장을 찍은 사진이 실렸다. 『애벌랜치』는 비록 열세 호만 발행되었으나 예술가가 유명인이 되는 1990년대 현상을 예견한 잡지였다. 예술계 소식을 다룰 때 예술가 그리고 그와의 인터뷰에 우선순위를 두는 『플래시 아트Flash Art』와 『아트 리뷰Art Review』 같은 출판물들에도 직접적인 영향을 미쳤다.

1971년. 필 나이트Phil Knight의 신발 회사 블루 리본 스포츠Blue Ribbon Sports는 사업 프레젠테이션에 사용할 몇 가지 통계 및 마케팅 그래픽이 필요했다. 나이트는 포틀랜드 주립대학교에서 예술을 공부하던 캐롤린 데이비슨에게 이를 의뢰했다. 데이비슨은 이때 자신이 디자인한 도표와 그래프가 후에 더 큰 프로젝트를 가져다줄 것이라고는 생각지 못했다. 바로 나이키를 상징하는 부메랑 모양 로고인 '스우시swoosh' 디자인이었다. 나이트는 데이비슨이 건넨 초기 디자인에 크게 만족하지는 못했으나 마감 기한이 임박하여 그냥 이를 사용하기로 결정했다.

육상 코치이자 블루 리본 스포츠 공동 설립자인 빌 보워먼Bill Bowerman은 이 로고가 땅을 박차고 나가는 발을 닮았다고 생각했다. 그러나 직원 제프 존슨Jeff Johnson이 새로운 회사를 나이키라고 부르자고 제안한 덕분에 우리는 이 로고를 보면 그리스 신화에 나오는 여신 니케의 날개를 떠올리게 된다. 데이비슨은 로고 디자인 작업에 대한 보수로 35달러를 청구했다. 데이비슨은 한 사람이 담당하기에는 업무량이 너무 많아질 때까지 나이키 디자이너로 일하면서 회사의 커뮤니케이션 자료, 광고, 패키지를 모두 만들었다.

나이키 로고는 1970년대부터 진화해 왔다. 스우시에 필기체 글자 'Nike'를 겹쳐 썼다가 1978년에는 스우시 위쪽에 기울어진 산세리프체를 배치했으며 1985년에는 빨간 사각형 안에 로고를 넣었다. 나중에는 글자 없이 스우시만 사용하기도 했다. 1986년 나이키는 특정 신발 제품들에서 스우시 로고를 없앴다. 에어 조던 I의 성공적인 후속작 에어 조던 II도 마찬가지였다. 이 마케팅에 눈살을 찌푸리는 이들도 있었으나 에어 조던 브랜드는 스타 운동선수가 가진 광고 파워를 보여 주었다. 1996–1997년 나이키는 스우시를 없애는 것에 대해 보다 진지하게 고민하기 시작했다. 회사 경영진이 연간 보고서에 있는 로고가 지나치게 크다고 말한 시기였다. 그럼에도 불구하고 나이키 로고는 대중의 인식 속에 스포츠용품 분야와 끊을 수 없는 관계다. 스포츠는 사실상 나이키라는 이름과 동의어가 되었다.

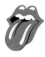

329쪽

롤링 스톤스
Rolling Stones
로고
존 패시John Pasche(1945–)

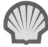

398쪽

셸
Shell
로고
레이먼드 로위Raymond Loewy(1893–1986)

밴드 롤링 스톤스가 존 패시에게 레코드 레이블로 쓸 로고 디자인을 의뢰한 것은 패시가 디자인 일을 막 시작했을 때였다. 패시가 고안한 '두툼한 입술과 쭉 내민 혀'는 오늘날 롤링 스톤스의 동의어나 마찬가지다. 이 로고는 1971년 앨범 《스티키 핑거스Sticky Fingers》의 이너 슬리브에 처음 등장했으며 이후 롤링 스톤스의 홍보용 그래픽에 두드러지게 나타났다.

입술과 혀가 주는 시각적 매력은 명료한 단순성과 성적 함축성에 있다. 볼록한 선들과 광택 표현이 돋보이는 이 디자인은 만화와 팝 아트에 영향을 받았다. 롤링 스톤스의 마케팅 캠페인, 레코드 슬리브, 투어 머천다이즈 등에 다양하게 사용해 왔다. 1980년 발표한 싱글 〈She's So Cold〉 슬리브에는 허끝에 고드름이 언 그림을, 1981년 미국 투어에서는 양식화된 미국 풍경 위로 이 로고가 날아다니는 그림을 사용했다. 현재는 라이선스 계약을 맺어 옷, 액세서리, 와인 등 다양한 제품에 등장한다.

롤링 스톤스 트레이드마크의 성공은 무엇보다 롤링 스톤스가 장수를 누리는 덕분이다. 그룹의 정기 투어와 대규모 공연은 이 로고가 주역으로 등장할 수 있는 풍부한 기회를 제공하기 때문이다. 또 다른 성공 요소는 로고와 로고가 나타내는 제품, 즉 롤링 스톤스 밴드가 완벽하게 결합된 디자인이라는 점이다. 믹 재거Mick Jagger의 입술에서 착안한 이 로고는 섹슈얼리티, 무절제, 위험의 이미지를 드러내면서 롤링 스톤스 자체의 역사를 떠올리게 한다. 로고는 록 밴드가 가져야 할 특성을 요약해 담고 있다. 발칙하고 본능적이며 단순하다. 패시는 이후 로고 디자인에 대한 저작권을 판매했으며, 로고의 원본인 과슈 작품은 2008년 런던의 빅토리아 앤드 앨버트 박물관이 구입했다.

한 세기 넘는 기간 동안 셸 사는 로고를 열 번 변경했다. 그러나 기본 모티브는 항상 가리비 껍데기였으며 당시 스타일과 취향에 맞게 개작되곤 했다. 오늘날 셸 사를 떠올리게 하는 상징적인 아이덴티티를 확립한 인물은 레이먼드 로위다.

흔히 셸이라고 불리는 로열 더치 셸Royal Dutch Shell 사는 1907년 두 기업이 합병하면서 탄생했다. 그중 하나였던 영국의 셸 운송 무역 회사는 골동품과 동양 조개껍데기를 비롯한 다양한 물품을 극동 지방을 상대로 수입·수출하는 회사였고 이 회사 이름에 있는 '셸'을 그대로 사용하게 된 것이다. 로고의 첫 번째 버전은 흑백 홍합 껍데기였으며 껍데기 표면이 별로 보이지 않는 그림이었다. 가리비 껍데기 그림으로 바뀐 것은 1904년이며, 이후 1909년, 1930년에 한 차례씩 디자인이 바뀌었다. 1948년 대문자 산세리프체로 쓴 글자 'SHELL'이 도입되었으며 그림은 흑백이 아닌 빨간색과 노란색으로 칠해졌다. 1960년대와 1970년대에는 보다 단순하게 다듬어졌다. 1971년 셸 로고를 디자인할 당시 로위는 이미 산업 및 그래픽 디자이너로 성공적인 입지를 확보하고 있었다. 로위는 기억에 남는 기업 로고들을 디자인한 것으로 유명하며, 셸 로고 또한 오래 사랑받는 로위표 디자인들 중 하나다.

쭉 뻗은 선들과 반원형의 빨간 테두리로 이루어진 깔끔하고 단순한 디자인은 셸의 기업 아이덴티티에 이전에 볼 수 없던 지속성과 인지도를 부여해 주었다. 셸 사가 최근 글자 'Shell'로 이루어진 로고타이프를 없앤 것이 이를 증명한다. 등장한 지 30년이 넘은 지금도 로위가 만든 셸 로고는 여전히 세계적으로 유명하며, 셸 사의 변화하는 역할을 나타내기에도 적합하다. 최근 셸은 가스를 비롯한 다양한 에너지원은 물론, 환경적·사회적으로 보다 책임 있는 추출 및 수송 방식을 마련하고자 노력해 왔다. 로위의 디자인은 이러한 셸의 방침을 홍보하는 데에도 더할 나위 없이 어울린다.

73쪽

타이포그래피 과정
Typographic Process
포스터
볼프강 바인가르트Wolfgang Weingart(1941–) 외

볼프강 바인가르트의 한정판 포스터 시리즈인 〈타이포그래피 과정〉은 그가 바젤 디자인 학교에서 가르친 디자인 및 타이포그래피 전공 학생들의 작품을 보여 주었다. 바인가르트는 1968년부터 이 학교 교수로 활동했다. 바인가르트에게 있어 배움과 가르침은 뗄 수 없는 관계였으며, 이 포스터 시리즈는 배움과 가르침에 대한 그의 열정을 입증한다. 〈타이포그래피 과정〉 포스터들은 1972–1973년 미국 학교에서 열린 바인가르트의 순회강연에 맞춰 제작한 것이기도 하다. '스위스 타이포그래피를 어떻게 만들 수 있을까'를 주제로 열린 이 강연에서 바인가르트는 타이포그래피 교육에 관한 자신의 초기 아이디어들을 제시했다.

〈타이포그래피 과정〉 포스터 디자인은 바인가르트가 환원적 특징을 가진 스위스 타이포그래피에 기반을 두고 있음을 보여 준다. 그러나 동시에 실험과 개발을 통해 그 기반에 의문을 제기하고 그것을 확장하려는 시도도 보여 준다. 바인가르트는 에이프릴 그리먼April Greiman과 댄 프리드먼Dan Friedman 같은 제자들을 통해 퍼뜨린 뉴 웨이브 스타일로 유명하다. 또 〈스위스 포스터〉(1984)와 〈쿤스트크레디트〉(1976–1977) 포스터 시리즈의 포스트모던 디자인으로도 잘 알려져 있다. 그러나 이러한 작업은 〈타이포그래피 과정〉 포스터들이 보여 주는 접근법에서 나온 부산물이다.

바인가르트는 포스터들의 표제와 설명 텍스트를 자신이 선호한 악치덴츠–그로테스크 서체로 넣었다. 그러나 포스터에 실린 학생들의 작품은 매우 다양하며, 바인가르트가 바젤 디자인 학교에서 장려한 기준들에 대해 호기심과 질문을 던진다. 〈타이포–사인〉 포스터에서는 글자의 특성을 탐구하여 그에 도전했으며, 〈그림으로서의 타이포그래피〉에서는 학생들이 빈 공간을 채워 역동적인 분위기를 연출했다.

바인가르트는 2004년 바젤 디자인 학교 교수직에서 은퇴했으나 여름 학기 강의는 계속 맡고 있다. 〈타이포그래피 과정〉 포스터들이 등장한 지 10년 후, 잡지 『튀포그라피셰 모나츠블래터Typografische Monatsblätter』는 '타이포그래피 과정'이라는 부록에서 바젤 디자인 학교의 우수한 학생들이 수행한 장기 연구 프로젝트들을 기록했으며, 바인가르트 또한 레이아웃 디자인으로 참여했다.

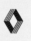

320쪽

르노
Renault
로고
빅토르 바사렐리Victor Vasarely(1908–1997)

빅토르 바사렐리가 재디자인한 르노 로고는 삼차원 다이아몬드로, 실제로는 만들 수 없는 형태다. 옵아트에 기여한 인물로 잘 알려진 바사렐리는 라디에이터를 연상케 했던 원래의 르노 로고를 명확하고 날카로우면서 독특한 디자인으로 변모시켰다. 바사렐리의 로고는 에너지와 리듬감을 불러일으킨다.

르노는 20세기 초 두 명의 형제가 설립했다. 르노 자동차들이 10년 치 봉급과 맞먹는 금액에 팔리던 때였다. 1972년 등장한 이 로고는 혁신적인 자동차 모델을 연이어 선보이며 성공 가도를 달리던 르노의 절정기를 나타냈다. 최초의 르노 로고는 대문자로 타이프가 중앙을 가로지르는 원형 엠블럼이었다. 경적 덮개로도 쓰였기 때문에 소리가 나갈 수 있는 가늘고 긴 슬롯들이 있었다. 1924년 로고가 독특한 다이아몬드 형태로 바뀌었으나 길쭉한 슬롯들은 그대로 유지되었다. 1972년 르노로부터 아이덴티티를 새롭게 바꾸어 달라는 요청을 받았을 때 바사렐리는 르노 로고를 순수하게 그래픽적인 상징으로 바꾸었다. 그는 다이아몬드를 비틀린 삼차원 밴드로 해석했으며, 슬롯을 세로 줄무늬로 바꾸어 뫼비우스의 띠처럼 밴드의 안과 밖을 따라 둘렀다. 이 디자인은 움직이는 듯한 환상을 만들어 냈다.

바사렐리는 부다페스트의 무헬리 아카데미에서 그래픽 아트와 타이포그래피를 공부했으며 1930년대에 파리에서 그래픽 디자이너 겸 포스터 예술가로 활동했다. 이후 30년간 바사렐리는 기하학 형태와 키네틱 아트(*움직이는 예술. 작품 자체가 움직이거나 움직이는 부분을 넣은 것)에 대한 실험적 시도들을 했으며, 원근감, 밝음과 어둠의 대조, 가상 움직임 등의 효과를 탐구하여 자신의 디자인 작업과 연결했다. 바사렐리는 르노와의 협업을 통해 풍부한 결과를 만들어 냈다. 르노 페인트 연구소의 권유로 에나멜을 입힌 금속을 사용한 고속도로 진입 표지판을 만들기도 했다.

바사렐리가 디자인한 르노 로고는 1992년까지 사용되다 줄무늬가 없는 은색 다이아몬드 디자인으로 교체되었다. 전체적인 형태는 바뀌지 않았으나 흑백 줄무늬가 만들어 낸 복잡한 공간 관계에는 변화가 생겨, 바사렐리의 디자인에서 볼 수 있던 호기심을 자아내는 매력은 많이 잃어버렸다.

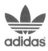

31쪽

아디다스
Adidas
로고
작가 다수

463쪽

킬러 보헤
Kieler Woche
포스터
롤프 뮐러Rolf Müller(1940~2015)

스포츠 의류 및 장비에 새겨진 세 개의 줄무늬는 1948년 신발 위에 처음 등장한 이후로 아디다스 브랜드와 동의어가 되었다. 시간이 흐르면서 삼선의 모양과 용도는 다양해졌으나 아디다스의 슬로건인 '세 개의 줄무늬가 있는 브랜드'만은 변하지 않은 채 브랜드 아이덴티티의 중요성을 보여 주고 있다.

'아디다스'는 창립자 아돌프 '아디' 다슬러Adolf 'Adi' Dassler의 이름에서 따온 것이다. 아디 다슬러는 제1차 세계대전에 참전했던 돌아온 직후 운동화 디자인을 시작했고 1924년 루돌프Rudolf와 함께 다슬러 형제 신발 회사를 세웠다. 회사는 빠른 속도로 성장했으나 1948년 루돌프가 스포츠화 회사 푸마Puma를 따로 세우면서 형제의 협력 관계는 끝났다. 아돌프는 같은 해 아디다스를 정식으로 상업 등록했으며 삼선 트레이드마크를 자신의 신발 디자인에 처음 적용했다. 굵은 산세리프체 소문자로 된 로고타이프도 함께 사용했다. 1962년 아디다스는 현재 회사의 상징과도 같은 운동복을 생산하기 시작했다. 바로 삼선이 팔과 다리를 따라 길게 들어간 디자인이었다. 그러나 아직 삼선을 단일한 그래픽으로 표현하지는 못했을 때였다. 1972년 마침내 세 개의 나뭇잎으로 구성된 회사 로고가 만들어졌으며 나뭇잎 아래 부분에 가로 줄무늬를 넣어 아디다스의 기업 아이덴티티인 삼선을 표현했다. 성장하는 브랜드가 가진 다양성을 표현한 이 로고는 오늘날 아디다스의 고전적 디자인을 출시하는 '오리지널 컬렉션'의 아이덴티티로 사용된다. 산 모양의 '마운틴' 엠블럼은 1997년이 되어서야 기업 로고로 도입되었다. 그러나 이 로고는 회사가 아디다스 주식회사로 출범한 다음해인 1990년, 당시 크리에이티브 디렉터였던 피터 무어Peter Moore가 디자인했던 것이다. 평행을 이루는 세 개의 줄이 만드는 이 A자형 로고는 운동선수의 집중적인 그리고 목표 지향적인 정신력을 구체화한 것으로, 원래는 스포츠 장비에만 적용되었다.

아디다스가 지금처럼 세계적 규모의 스포츠 브랜드로 성장하는 데에는 삼선 로고가 중대한 역할을 했다.

공간 속에서 구부러지고 곡선을 그리는 글자들로 이루어진 롤프 뮐러의 포스터는 연례 요트 경기인 킬러 보헤의 본질을 우아하고 단순하게 나타냈다. 포스터 속 타이포그래피는 돛이 바람에 부풀어 오른 모습을 상기시킨다. 이미지를 사용한 것 못지않게 효과적인 표현이다.

독일 북부 항구 도시 킬에서 열리는 킬러 보헤는 20세기 초 시작되었으며 1948년부터 포스터 공모전을 함께 열었다. 공모전 우승자들 중에는 안톤 슈탄코브스키Anton Stankowski, 크리스토프 가스너Christof Gassner, 빔 크라우벨Wim Crouwel 등이 포함되어 있다. 그래픽 디자인의 스타일과 개념을 변화시킨, 유럽 최고의 그래픽 디자이너로 꼽히는 이들이다. 1950년대의 킬러 보헤 포스터들은 배와 돛의 이미지를 약간 추상화하는 경향이 있었다. 1960년대에는 보다 추상적인 스타일이 되면서 물과 돛을 기하학적으로 해석한 작품들이 등장했다. 1972년 롤프 뮐러는 이미지가 아예 없는 포스터를 디자인하여 이러한 전통을 깼다. 타이포그래피만을 사용하여 킬러 보헤의 시각적 특징을 표현한 것이다. 사실 글자에 굴곡을 주는 실험들은 1960년대에 수행되었다. 1962년 조지 체르니George Tscherny는 호세 드 리베라José de Rivera의 전시회 카탈로그 표지를 디자인할 때 물결 모양의 글자를 이용하여 브로슈어만으로 작가의 조각 작품을 상기시켰다. 그리고 1965년 스테프 가이스불러Steff Geissbuhler는 가이기 제약 회사 브로슈어를 디자인할 때 폴리에스테르 필름으로 만든 원뿔을 이용하여 글자가 소용돌이치며 터널 안으로 빨려 들어가는 듯한 효과를 냈다. 그러나 뮐러의 포스터는 글자를 이미지로 다루는 개념을 새로운 수준으로 끌어올린 것이다. 이뿐만 아니라 포스터 배경으로 파란색을 사용하여 물과 하늘을 연상시키며, 경기 일정은 녹색 글자로 가로배치하여 육지와의 유대 관계도 나타낸다.

이 포스터를 디자인하기 전에 뮐러는 울름 조형 대학을 졸업했으며 요제프 뮐러브로크만의 작업실에서 견습생으로 일했다. 1972년 뮐러는 오틀 아이허의 디자인 팀에 합류하여 제20회 뮌헨 올림픽의 그래픽과 두로 표지 디자인을 도왔다. 1985년 창간된 잡지 『HQ』에서는 디자인과 편집을 맡았다.

331쪽

통일 상품 코드

The Universal Product Code

정보 디자인

조지 J. 로러George J. Laurer(1925–)

통일 상품 코드(UPC)는 식료품 계산을 위해 고안되어 북아메리카에서 처음 사용되었다. UPC로 처음 계산된 물물은 1974년 6월 26일 오하이오 주 트로이에서 결제된 리글리 추잉 껌이었다.

통합 식료품 코드 협회는 자동 계산 시스템에서 사용되어 보다 높은 효율을 얻을 수 있는 바코드를 만들기 위해 1970년대에 창설되었다. 자동 계산은 펀치 카드가 발명되면서 1930년대 초기에도 입도되었고 1952년 과녁처럼 생긴 불스 아이 시스템이 특허를 얻었으나, 이것들은 결국 실용적이지 못했다. 협회는 컨설팅 회사인 맥킨지 & 컴퍼니McKinsey & Company에 의뢰하여 UPC의 숫자 형식을 결정하고 IBM, 피트니 보우스-알펙스Pitney Bowes–Alpex, 싱어Singer 등의 기술 회사에 의뢰하여 상징적 형태로 데이터를 표시하는 방안을 찾았다. 1973년 IBM의 기술자 조지 J. 로러가 만든 디자인이 표준으로 선정되었다.

UPC는 12개의 숫자로 구성되며(EAN 바코드와 같은 변형 코드는 11–13개) 맨 왼쪽과 맨 오른쪽에 각각 한 쌍의 가드 바가, 그리고 중앙에 두 개의 표준 가드 바가 들어간다. 각 숫자는 두 개의 바와 두 개의 공간으로 표현되며, 숫자별로 그 폭이 각각 다르다. 이렇게 해서 총 30개의 바와 29개의 공간이 생긴다. 왼쪽 첫 번째 숫자는 상품 분류 코드로, 예를 들어 0은 식료품임을 나타낸다. 그다음 5개 숫자는 제조업체를 나타내는 코드이며, 맨 오른쪽 숫자는 검증 코드이며, 그 앞의 숫자는 상품 코드다. UPC 바의 높이는 명목상 2.59cm이지만, 80–200퍼센트 범위 내에서 축소하거나 확대할 수 있다. 바코드를 스캔할 때 최적의 신뢰성을 보장하기 위해 각 숫자가 고유한 비트 패턴을 갖도록 설계하고 양쪽에 빈 영역을 둔다. 오늘날 UPC는 소매 업계 이외의 다른 분야들에서도 사용된다. 줄무늬와 디지털 숫자로 표현되는 UPC는 이제 현대 사회에 없어서는 안 될 요소가 되었으며 디지털 시대의 상징이다.

174쪽

U&lc

잡지 및 신문

허브 루발린Herb Lubalin(1918–1981), 애런 번스Aaron Burns (1922–1991), 에드 론탤러Ed Rondthaler(1905–2009)

『U&lc』('대문자 & 소문자upper & lowercase'의 약칭)는 타이포그래피를 다룬 잡지이자 타이포그래피 판매를 위한 도구였다. 표현주의 타이포그래피의 발전을 위한 플랫폼이었으며 타이포그래피 실험만으로 펼쳐진 디자인을 구성한 초기 잡지들 중 하나였다. 『U&lc』는 '에미그레Emigre』 같은 타이포그래피 잡지들에게 훌륭한 본보기가 되었다.

『U&lc』는 허브 루발린이 애런 번스, 에드 론탤러와 함께 설립한 서체 회사인 ITC의 지원으로 창간되었다. 잡지는 ITC가 디자인한 서체들 그리고 루발린이 디자인한 타이포그래피 일러스트레이션을 홍보하는 수단으로 활용되었다. 노골적인 판매 권유가 아닌, 타이포그래피 장인의 손을 빌려 정교한 내용과 디자인을 보여 주는 '소프트 마케팅'을 통해 서체들을 판매한 것이다. 이는 디자인 업계의 판매 기술에 있어 한층 진보된 형태였다. 루 도프스먼, 어니 스미스, 시모어 쿼스트 같은 루발린의 동료들 또한 잡지 내용과 디자인에 참여했다.

『U&lc』는 처음부터 장난기 많고 도전적인 목소리를 냈다. 첫 호인 1권 1호의 첫 번째 펼침면에는 「왜 U&lc인가?」라는 제목의 기사가 실렸다. 이 기사는 영어에서 가장 긴 단어 pneumonoultramicroscopicsilicovolcanokoniosis을 보여 주면서 『U&lc』가 가진 관점, 즉 '타이포그래피에 대한 애정 어린 관심'을 바탕으로 하는 사려 깊은 내용'을 간파할 수 있게 해 주었다. 1981년 루발린이 사망한 후 앨런 샤피로Ellen Shapiro, 밥 파버Bob Farber, 마거릿 리처드슨Margaret Richardson을 포함한 많은 아트 디렉터들과 편집자들이 그의 자리를 이었다. 리처드슨이 편집을 담당할 때에는 한 명의 디자이너 혹은 한 스튜디오가 전체 호를 맡아 훌륭한 성과를 내기도 했다. 로저 블랙Roger Black이 1994년 디자인한 호, 그리고 P. 스콧 마켈라P. Scott Makela와 로리 헤이콕 마켈라Laurie Haycock Makela가 1997년 디자인한 호 등이 그 예다.

구독 전용 잡지였던 『U&lc』의 최고 발행 부수는 20만이었다. 『U&lc』는 ITC를 인수한 에셀테Esselte에 의해 1999년 폐간되었다. 타이포그래피에 대해 뚜렷한 목소리를 낸 『U&lc』는 20세기 후반 대중문화와 디자인의 교차점을 보여 주었으며, 그래픽 디자인 역사에 잊히지 않는 인상을 남겼다.

157쪽

뉴 뮤직 미디어, 뉴 매직 미디어
New Music Media, New Magic Media
포스터
사토 고이치佐藤晃一(1944–2016)

〈뉴 뮤직 미디어, 뉴 매직 미디어〉는 사토 고이치의 디자인 스타일을 잘 보여 준다. 단순한 사물과 형태로부터 나오는 색감의 변화와 부드러운 색조가 영묘하고 신비로운 분위기를 자아낸다. 일본에서 제조업 붐이 일고 디자이너들이 보다 토착적인 미학을 확립해야 한다고 생각하던 당시에, 사토가 보여 준 선견지명은 일본 그래픽 디자인에 중대한 사건이었다.

사토는 도쿄 미술 음악 대학(현재의 도쿄 예술 대학)을 졸업한 후 화장품 회사 시세이도의 광고 부서에서 잠시 일했으며 이후 프리랜스 그래픽 디자이너로 활동했다. 사토의 디자인 특징은 형태에 대한 남다른 선택이다. 종종 의미가 분명치 않은 모양을 의도적으로 택했다. 또 다른 특징은 사토가 사물을 묘사하는 방식에서 생겨나는 표현주의적 효과다. 음악회 광고 포스터인 〈뉴 뮤직 미디어, 뉴 매직 미디어〉에서 흰 공간은 상자처럼 보이는 검은 형태의 배경을 형성한다. 이 검은 상자는 국가나 문화적 연관성이 드러나지 않는 중립적인 형태인데, 그 가운데에는 동아시아의 흔한 물고기인 잉어가 들어 있다. 물체들의 이러한 낯선 조합과 별개로 이미지 자체가 가진 특징은 물체들의 가장자리를 부드럽게 처리한 점이다. 이는 물체들에 독특한 분위기와 입체감을 부여한다. 전체적으로 단순한 디자인과 좁다랗고 검은 테두리는 소박한 분위기를 풍긴다. 그러나 물체들이 모호하면서도 빛으로 둘러싸인 듯 표현되어 신비한 분위기도 자아내며, 이는 포스터의 기하학적 구조와 대비된다. 오른쪽 상단 모서리에 일본 한자와 영어를 병치한 것도 이러한 분위기에 어느 정도 기여한다.

사토는 서양 모더니즘 그래픽을 떠올리게 하는 합리적인 디자인에 동양 신비주의를 떠올리게 하는 요소들을 결합했다. 이는 여타의 일본 디자이너들과 달리 대단히 개성적인 스타일이다. 사토의 디자인 미학은 일본 스타일의 단순함과 순수함 그리고 일본이 선호하는 주제인 자연을 담고 있으면서도 미래 지향적이다.

326쪽

도이체 방크
Deutsche Bank
로고
안톤 스탄코브스키Anton Stankowski(1906–1998), 카를 두셰크Karl Duschek(1947–2011)

도이체 방크의 트레이드마크는 가장 전형적인 기업 디자인 사례를 보여 준다. 대각선은 성장과 발전을 상징하며, 대각선을 둘러싼 정사각형은 보안과 통제를 나타낸다. 이 두 가치는 1970년대에 금융계가 격변을 겪는 와중에도 도이체 방크가 강조하고자 했던 특질이다. 도이체 방크 로고는 대담하면서도 거슬리지 않고, 단순하면서도 평범하지 않다.

도이체 방크 아이덴티티는 1870년 기세등등한 모습의 독수리 이미지에서 출발하여 별다른 특색 없는 모노그램을 열여섯 개 거쳤다. 이후 보다 관습적인 대안들을 택하지 않고 러시아 구축주의를 상기시키는 이 역동적인 모더니즘 상징을 선택한 것은 전통과의 급격한 단절을 의미했다. 도이체 방크는 이미지 변화를 위해 여덟 명의 그래픽 디자이너를 초청한 로고 공모전을 열었고, 안톤 스탄코브스키와 카를 두셰크가 디자인한 이 엠블럼이 당선되었다. 도이체 방크 로고 이전에도 스탄코브스키의 작품에는 대각선이 꾸준히 등장했다. 그가 대각선을 모티브로 디자인한 베를린 로고는 베를린 최초의 포괄적 아이덴티티였으며, 슈투트가르트 공항에 전시한 그의 그림들에도 대각선 모티브가 사용되었다. 스탄코브스키는 도이체 방크 로고를 디자인하면서 로고 사용에 대한 상세한 지침도 함께 내놓았다. 로고는 정밀하게 설정된 도이바 블루DeuBa Blue 색상으로 표현했으며, 회사명은 인기 있는 산세리프 서체인 유니버스의 맞춤형 버전인 도이바 유니버스로 넣었다. 이 원칙들은 오늘날에도 도이체 방크 로고의 근간을 이룬다.

도이체 방크 엠블럼은 추상적 형태임에도 불구하고 자본주의 원칙들을 간명하게 보여 주어, 도이체 방크의 중요한 상징으로 자리매김해 왔다. 2005년 도이체 방크는 'Winning with the Logo'라는 이름으로 국제 광고 캠페인을 시작하면서 컴퓨터로 만든 거대한 3-D 로고들을 선보였는데, 노먼 포스터Norman Foster의 건축물들에서 볼 수 있는 강철과 유리 구조를 흉내 낸 것이었다. 2007년에는 강철 20톤으로 만든 10m 높이의 3-D 로고를 베를린 테겔 공항에 세웠다. 도이체 방크 트레이드마크는 영속성이 입증된 몇 안 되는 그래픽 아이덴티티들 중 하나다.

425쪽

후쿠다 시게오
Shigeo Fukuda
포스터
후쿠다 시게오福田繁雄(1932–2009)

후쿠다 시게오의 작품에는 시각적 착각의 마법과 암시적 의미의 힘이 주는 매력이 있다. 그의 작품은 착시, 기발함, 유머, 재담 등을 중심 주제로 사용하여, 보는 이를 매료시키고 고정 관념에 도전하며 새로운 생각들을 일깨워 준다. 게이오 백화점에서 열리는 자신의 전시회를 광고하는 이 포스터는 후쿠다의 전형적인 특징들을 많이 담고 있다. 착각을 불러일으키는 장치들, 전경과 배경의 반전도 그중 일부다.

후쿠다가 디자인을 시작한 것은 고노 다카시와 요코오 타다노리 같은 일본 디자이너들이 전통적인 일본 스타일에 반기를 들기 시작한 때였다. 이들은 콜라주, 팝 아트, 만화 드로잉을 비롯한 서양 기법들을 실험했다. 요코오의 그래픽 스타일과 마찬가지로, 후쿠다의 그래픽 스타일 또한 뉴욕 푸시 핀 스튜디오의 작품들에서 영감을 얻은 것이었다. 그러나 후쿠다가 착시와 기발함과 풍자를 결합한 것은 그만의 독자적 특징이다. 1960년대 중반 후쿠다의 작품은 디자이너 폴 랜드의 주목을 끌게 되었고, 랜드는 후쿠다의 목재 장난감과 그림책 전시를 주선해 주었다. 1960년대 말 후쿠다는 《일본 엑스포 '70》의 포스터 디자이너로 선정되어 전 세계에 자신의 작품을 선보이게 되었다.

《후쿠다 시게오》 전시회 포스터에서 검은색과 흰색으로 표현된 남녀의 다리들은 반복적으로 등장하면서 서로 시각적 우위를 차지하기 위해 다투는 듯하다. 단순한 형태, 최소한의 세부 묘사, 강렬한 톤의 대비를 통해 공간에서 일어나는 변동을 흥미롭게 풀어냈다. 다리들이 앞서거나 물러나면서 시선을 가운데로 모아 보는 이는 착시에 빠져들게 되고, 포스터 아래 대문자로 된 텍스트 한 줄은 이미지와 무관한 요소가 된다. 극도로 단순한 그래픽 요소을 사용한 이 포스터에서 후쿠다는 명확하게 규정할 수 없는 의미와 그림을 살짝 보여 줌으로써 보는 이를 시각적으로 그리고 개념적으로 헷갈리게 만든다. 관객을 유혹하는 후쿠다의 능력이 잘 드러나는 작품이다.

52쪽

스위스 연방 철도
Swiss Federal Railways
아이덴티티
요제프 뮐러브로크만Josef Müller–Brockmann(1914–1996)

대담한 색채 구성, 기능적 레터링, 단순하고 읽기 쉬운 픽토그램이 특징인 이 디자인은 요제프 뮐러브로크만이 스위스 국영 철도 회사(SBB)의 정보 시스템을 위해 만든 것이다. 그는 스위스파 성립에 기여한 인물답게 여기에도 스위스파의 원리들을 요약해 담았다. SBB 정보 시스템에는 플랫폼 표지, 티켓, 시간표, 긴급 공지를 비롯한 모든 인쇄물과 시각 자료가 포함되었다.

뮐러브로크만은 취리히 공항의 B 터미널을 위한 표지 정보 시스템을 성공적으로 완성한 지 얼마 지나지 않아 이 작업을 의뢰받았다. SBB 프로젝트를 위해 뮐러브로크만 그리고 그와 협업한 페터 스팔링거Peter Spalinger는 빨간색, 흰색, 검은색, 파란색의 제한된 색상만을 사용하기로 했다. 빨간색은 주 로고의 배경색으로 사용했는데, 로고는 스위스 국기를 연상시키는 십자가와 두 개의 화살표로 구성되었다. 흰색 또는 검은색은 텍스트와 기호에, 짙은 파란색은 그 배경색으로 사용했다. 텍스트에는 가능한 한 가장 객관적인 글자 스타일, 즉 다양한 상황에 적합하고 바쁜 상황에서도 눈에 잘 띄는 헬베티카 스타일을 골랐다. 간판에는 비행기, 트램, 화장실 등을 나타내는 다양한 픽토그래프와 숫자를 넣어 강조했다. 뮐러브로크만과 스팔링거는 자신들의 디자인 체계를 설명하고 이것이 실제로 잘 적용되도록 SBB 직원들을 위한 안내서도 별도로 제작했다.

뮐러브로크만의 디자인은 1993년 스위스 디자인 어워즈를 수상했다. 그의 디자인은 합리주의의 승리였으며, 뮐러브로크만이 사회적 요구를 간결하고 통일성 있고 우아한 시각 언어로 나타내는 방법을 잘 알고 있었음을 보여 주었다. 스위스 연방 철도에 사용된 요소들은 이제 유럽 전역의 표지 체계들에서 볼 수 있다.

477쪽

런던 동물원
London Zoo
포스터
에이브럼 게임스Abram Games(1914–1996)

에이브럼 게임스는 1937년부터 1975년까지 런던 교통국을 위해 열여덟 점의 포스터를 디자인했다. 〈런던 동물원〉 포스터는 그중 마지막 작품이자 최고의 작품으로 꼽힌다. 에이브럼 게임스는 전쟁 이미지로 명성을 얻었으나 이 포스터의 스타일과 주제는 그것과는 매우 다르다. 부드러운 에어브러시 기법과 딱딱한 메시지로 이루어진 그의 포스터 〈당신의 말 한 마디가 동료를 죽일 수 있다〉(1942)와 달리, 이 포스터는 또렷한 직선들과 강렬한 대조를 통해 재치 있는 다층 이미지를 만든다. 텍스트는 거의 없이 '최소한의 수단, 최대한의 의미'라는 그의 철학을 완벽히 반영했다. 게임스의 포스터 작업은 그와 런던 교통국 양쪽에 큰 이익이 되었을 뿐 아니라 게임스의 길고 풍부한 경력에서 상당 부분을 차지했다.

시각 퍼즐 같은 〈런던 동물원〉 포스터는 게임스의 많은 작품들에 스며들어 있는 초현실주의와 입체파의 영향을 보여 준다. 검은색과 노란색의 가로 줄무늬는 호랑이와 호랑이가 우리의 창살에 올리게 하는 동시에, 움직이는 열차에서 보이는 활기찬 단편들을 암시한다. 그중에는 런던 교통국의 로고를 해체한 조각들, 즉 막대와 원 형태도 있다. 이 그림은 약 3cm 크기에서도 잘 보였다. 게임스가 디자인의 직관성을 판단하기 위해 그리고 멀리서도 잘 보이는지 확인하기 위해 시험한 크기였다. 그러나 단순한 디자인과 달리, 게임스는 얼룩말과 기린을 스케치하는 데 많은 시간을 보낸 후에야 호랑이를 주제로 정할 수 있었다. 각 스케치에서 게임스는 런던 교통국 원형 로고를 구성하는 요소들로 동물 모양을 만들었으며, 그중 최종 버전인 이 포스터에서는 단어 'ZOO'를 만드는 데에도 그 요소들이 사용되었다. 포스터를 더 가까이 들여다보면 마지막 퍼즐을 발견하게 된다. 작은 히브리어 기호 네 개가 호랑이 꼬리를 따라 아래로 펼쳐지는데, 게임스의 첫 손녀 이름인 '리바이탈Revital'을 나타낸다.

게임스는 로고와 책 표지 디자인도 많이 남겼으나 그가 처음으로 그리고 가장 사랑한 분야는 포스터였다. 〈런던 동물원〉은 그의 생각을 잘 보여 주는 사례이자, 그를 유명하게 만든 단순한 추상을 보여 주는 작품이다.

233쪽

재즈
Jazz
포스터
니클라우스 트록슬러Niklaus Troxler(1947–)

그래픽 디자이너 니클라우스 트록슬러는 오랜 역사를 가진 유명한 재즈 축제인 빌리자우 재즈 페스티벌의 주최자이기도 했다. 트록슬러는 축제의 모든 방면에 열정을 보였으며, 이는 그의 활기차고 창의적인 포스터 디자인들에서 뚜렷이 나타난다.

타이포그래피와 그래픽 디자인 교육을 받고 파리로 건너가 수년간 활동한 후, 트록슬러는 1973년 고향 빌리자우로 돌아와 자신의 디자인 스튜디오를 열었다. 그는 1966년부터 재즈 콘서트들을 기획하다 1975년 빌리자우 재즈 페스티벌로 확장하여, 포스터 디자인을 포함해 축제의 모든 분야를 맡아 조직했다. 〈빌리자우 재즈 페스티벌〉 포스터의 인쇄는 현지에 있는 한 업체가 계속 맡아왔다. 포스터들은 한 사람의 관점에서 근래의 디자인 역사를 스케치한 것으로 폭넓은 스타일을 보여 준다. 트록슬러는 스위스 포스터 모더니즘에서 캘리포니아 그런지 스타일에 이르기까지 모든 학파의 미학 사상을 디자인에 참고했다. 그는 미국과 영국의 팝 아트뿐만 아니라 쿠바와 폴란드의 혁명적 포스터들에서도 일찍이 영향을 받았다고 말하기도 했다.

〈빌리자우 재즈 페스티벌〉 포스터들은 리듬, 비율, 대조를 이용하여 역동적이고 예측 불가능한 디자인을 보여 준다. 때로는 으스스한 유머 감각을 보이거나 재즈 형식을 흉내 내기도 한다. 순수하게 타이포그래피만으로 구성된 포스터들이 많은데, 〈슐러도그스Schulldogs〉(2006)와 〈얀던Jandeln〉(2004)처럼 투박하게 찍히거나 인쇄된 글자들로 음악 시퀀스를 표현한 작품들도 종종 등장한다. 신체 일부를 특징으로 잡은 포스터들도 있다. 피아니스트 이레네 슈바이처Irene Schweizer의 콘서트를 홍보하는 1973년 포스터는 잘린 팔 여러 개를 배열한 디자인이다. 1977년 이레네 슈바이처는 포스터 디자인의 일부가 되어, 그녀의 옷과 신발이 자발적으로 음악을 연주하는 듯한 모습으로 등장했다. 트록슬러는 예술 단체들을 위한 디자인 프로젝트들을 비롯해 다양한 작업들을 수행했지만 〈빌리자우 재즈 페스티벌〉 포스터들을 항상 최우선으로 한다. 개인의 열정과 직업적 실행을 이토록 완벽하게 융합할 수 있는 디자이너는 지금까지 거의 없었다.

```
ABCDEFGHI
JKLMNOPQR
STUVWXYZ
abcdefghijkl
mnopqrstuv
wxyzæœ&ß/&
Ø(-).-:;!?¥€§
1234567890
```

423쪽

데모스

Demos

서체

헤라르트 윙어르Gerard Unger(1942–2018)

'데모스'는 한 도시의 대중이라는 관점에서 '사람들'을 의미하는 고대 그리스어다. '사람들에 의한 지배'라는 뜻을 가진 단어 '민주주의democracy'의 뿌리이기도 하다. 그러니 정부 기관이 사용하는 이 실용적이고 기능적인 서체에 꼭 맞는 이름이다.

루돌프 헬Rudolf Hell은 헤라르트 윙어르에게 서체 개발을 의뢰했다. 단 헬의 회사가 생산하는 초기의 디지털 식자 시스템인 디지셋Digiset을 이용하여 개발하라는 조건을 걸었다. (헬의 회사 Dr.–Ing Rudolf Hell GmbH는 1990년 Linotype AG와 합병하여 Linotype–Hell AG가 되었다. 오늘날 Linotype GmbH로 알려진 회사다.) 이렇게 개발된 서체가 디지털 서체의 초기 버전인 데모스다. 윙어르는 디지셋을 이용하여 글자들의 미세한 차이를 픽셀 단위로 조정할 수 있었다. 음극선관으로 각 글자를 만들고 굵은 픽셀로 윤곽선과 글자 안을 채웠다. 전통적인 서체 디자인에서는 서체의 크기별 버전을 따로 만들었으나, 초기 디지털 서체들은 하나의 모형을 가지고 이를 확대하거나 축소하여 필요한 크기에 맞추었고 이로 인해 글자 왜곡이 나타나 전반적인 품질이 떨어졌다. 윙어르는 데모스 서체의 획 굵기 차이를 줄여 이 문제를 해결했다. 데모스 서체는 각이 진 글자 형태들과 무디지만 튼튼한 세리프를 갖고 있다. 윙어르는 또한 데모스와 함께 쓸 수 있는 산세리프 서체 프락시스Praxis를 디자인했다. 두 서체 모두 열린 카운터와 높은 엑스하이트를 갖고 있다.

데모스는 본문용으로 적합한 서체로 특히 신문과 같이 단 너비가 짧고 행간이 좁은 경우에 잘 맞는다. 그러나 정부 간행물과 같은 다른 매체에서도 사용되어 왔다. 독일 정부는 2001년 유니버스, 프락시스, 데모스를 사용 서체로 채택했고, 윙어르와 라이노타이프 사는 이 서체들을 정부의 공식 디자인 표준에 맞게 다듬었다. 이후 독일 정부 13개 부처, 총리실, 언론 정보국의 요구에 맞추어 수정된 노이에 데모스와 노이에 프락시스가 출시되었다.

273쪽

애플

Apple

로고

롭 자노프Rob Janoff(1948–)

애플 로고는 세계에서 가장 잘 알려진 기업 상징으로 꼽힌다. 애플 컴퓨터의 원래 로고는 애플 창업자들 중 하나인 론 제럴드 웨인Ron Gerald Wayne이 디자인한 것이었다. (그는 스티브 잡스, 스티브 워즈니악과 회사를 세운 지 11일 후에 이 협력 관계에서 발을 빼고 말았다.) 웨인이 만든 로고는 사과나무 아래에 앉은 아이작 뉴턴 경을 묘사한 그림이었다. 그러나 이 그림이 너무 복잡하다고 생각한 잡스와 워즈니악은 캘리포니아 팰로앨토에 있는 레지스 맥케나 광고 회사에 더 간단한 버전을 제작해 달라고 의뢰했다. 이 회사의 아트 디렉터였던 롭 자노프는 사과의 기본 형태를 이용한 디자인을 만들고, 사과가 그저 과일로만 인식되는 것을 막기 위해 한입 베어 먹은 모양을 그려 넣었다. 자노프는 또한 베어 먹은 모양은 사과에서 벌레가 나온다는 생각을 뒤집는 의미라고 여겼다. 비틀즈 멤버들이 캐릭터로 등장하는 애니메이션 〈노란 잠수함Yellow Submarine〉에서 영감을 받아, 자노프는 사과 로고에 무지개색 줄무늬를 넣어 즐거운 분위기를 부여했으며 이는 그의 히피 시절을 상기시키는 장치이기도 했다. 이뿐만 아니라 줄무늬는 애플 스크린이 당시로서는 보기 드문 컬러를 구현한다는 점을 나타냈다. 어떤 이들은 애플 로고를 상호 연결성과 지식의 상징으로 보았으며, 다른 이들은 욕망과 희망의 표현으로 여겼다. 한입 베어 문 모양은 유혹을 나타낸다거나, 이 '바이트bite'(물다)가 의미하는 것은 '바이트byte'라고 얘기하는 이들도 있다. 시장의 유혹을 에둘러 표현한 것이라는 사람들도 있다. 그러나 자노프는 그중 어느 것도 사실이 아니며, 단지 회사 이름을 근거로 한 실용적인 이유로 디자인한 것이라고 말했다.

자노프는 이 애플 로고가 장수를 누리는 것이 제품의 우수성 그리고 이미지의 친근함 덕분이라고 본다. 그의 로고가 최초로 등장한 지 수년 후 랜도 & 어소시에이츠 사가 로고를 다듬으면서 더 단순하고 간결한 형태가 되었다. 1997년 잡스는 무지개색을 포기하고 단색 로고를 사용하기로 결정했으며, 1998년 파워북 G3 모델에 단색 로고가 처음 적용되었다. 2003년 애플은 팬더 운영 체제(OS)를 출시하면서 로고를 세련된 실버 크롬으로 마감했고, 덕분에 애플 제품의 매끈한 스타일과 더 잘 어울리는 로고가 되었다.

40쪽

S. 피셔 출판사

S. Fischer-Verlag

포스터

군터 람보우Gunter Rambow(1938–)

〈S. 피셔 출판사〉 포스터 시리즈는 군터 람보우가 사진, 특히 초현실주의적인 몽타주를 가장 혁신적인 방식으로 적용한 작품들이다. 프랑크푸르트에 있는 출판사 S. 피셔가 1976년부터 1979년까지 시행한 광고 캠페인을 위해 람보우는 열한 점의 흑백 포스터를 디자인했다. 각 포스터에서는 책 한 권을 찍은 사진이 다른 이미지들과 뒤섞여 있다.

각 포스터에서 람보우는 다양한 사진들을 매끄럽게 결합하여 단일 이미지를 만들었다. 책과 사물들은 그들이 놓여 있던 일반적인 환경에서 벗어나 경계가 불분명한 배경 위에 놓이게 되고 이는 그들의 정체성을 바꾸어 놓는다. 이미지는 책에 대한 메시지를 전하기 위해 조작한 것으로, 각 포스터는 지식 전달자로서의 책, 세계로 통하는 창문 혹은 문인 책, 책의 휴대성, 문자 언어의 힘 등을 표현했다. 람보우는 이러한 이미지를 만들기 위해 다중 노출을 촬영했으며 종종 사진들을 자르거나 재결합하여 최종 이미지를 완성했다. 포스터들은 전통적인 독일 포스터 크기인 119×84cm로 인쇄되어 게시되었다.

람보우가 보여 준 포토몽타주와 병치는 다다와 초현실주의를 상기시킨다. 특히 동료 독일 예술가들인 한나 회흐, 라울 하우스만, 존 하트필드의 선구적인 사진 콜라주들을 떠올리게 한다. 실험적인 사진은 람보우의 이후 작품들에서도 한몫을 했다. 특히 그가 만든 〈S. 피셔 출판사 100주년 포스터 시리즈〉가 주목할 만하다. 그의 초기 시리즈와 비슷하게 각각 책 한 권을 묘사하는 이미지이지만, 100주년 포스터에서는 책이 배경과 융합되어 있고 흑백이 아닌 컬러로 표현되었으며 더 축약적인 형태로 나타난다.

〈S. 피셔 출판사〉 포스터 시리즈는 람보우가 디자인한 광고 캠페인 중 가장 중요한 작업으로 꼽힌다. 포토몽타주가 강렬한 이미지와 의미를 만들 수 있는 잠재력을 갖고 있다는 사실을 람보우가 잘 알고 있었음을 보여 주는 사례다. 〈S. 피셔 출판사〉 포스터들은 한발 더 나아가 글자 없이 책을 광고하는 역설을 구체적으로 보여 준다.

ERCO

386쪽

에르코

ERCO

아이덴티티

오틀 아이허Otl Aicher(1922–1991)

독일 제조업체 에르코의 조명 시스템은 빛을 만들어 내지만 그 조명 자체는 눈에 잘 띄지 않는다. 이는 유행이 아닌 효율과 경제에 기반을 둔 에르코의 기업 비전을 반영한다. 1974년 에르코가 오틀 아이허에게 그래픽 아이덴티티 재디자인을 요청했을 때 아이허 또한 이와 동일한 기준을 적용했다.

에르코의 최고위 임원 클라우스 위르겐 마크Klaus Jürgen Maack는 산업에서의 디자인을 강력히 지지한 인물로, 1972년 뮌헨 올림픽의 수석 디자이너로 활동한 아이허의 작업에 깊은 인상을 받았다. 그로부터 2년 후 마크와 아이허는 직접 만나 에르코의 백라이트 표지판을 위한 픽토그램 시리즈의 디자인에 관해 논의했다. 아이허가 디자인한 올림픽 픽토그램을 기반으로 만든 이 픽토그램 시리즈는 34개의 픽토그램으로 구성되었다. 이후 에르코 사내 디자인 팀은 교통에서 의료에 이르기까지 공공 생활의 모든 영역을 아우르는 900개의 픽토그램 컬렉션을 만들었다. 마크는 아이허와 만난 첫 회의에서 당시 에르코의 로고와 기업 서체 헬베티카가 시각적으로 불일치한다는 문제를 거론했다. 아이허는 새로운 로고가 필요하다고 마크를 설득했고, 모더니즘 바우하우스에 기초한 매우 미묘한 로고타이프를 고안했다. 산세리프 유니버스 서체로 된 워드마크로, 네 가지 굵기를 사용하여 E에서 O로 갈수록 글자 굵기가 가늘어지게 만듦으로써 오른쪽에서부터 조명을 켜 점차 밝아지는 것처럼 보였다. 이 아이디어는 나중에 아이허가 에르코의 전체 기업 아이덴티티를 디자인할 때 초석이 되어, 출판물과 마케팅 자료를 비롯한 회사의 모든 커뮤니케이션 체계에 적용되었다. 심지어 대기실에 두는 꽃조차 아이허가 빛을 가장 잘 반사한다고 생각하는 노란 국화였다. 아이허는 에르코에 새로운 기업 서체를 도입하기도 했다. 자신이 디자인한 로티스 서체 가족을 기반으로 한 것이었다. 깔끔하고 현대적인 서체 로티스는 다양한 획 굵기와 세리프, 세미세리프, 산세리프 버전을 갖고 있어, 미적 특성을 훼손하지 않고 최대의 판독성을 제공했다.

에르코를 위한 아이허의 디자인 작업은 모더니즘 기업 디자인의 훌륭한 표본이다. '시각적 정체성과 브랜딩의 필요성'에 '기업이 디자인과 산업 간의 관계를 형성해야 한다는 사회적 책임'을 잘 결합한 디자인이다.

337쪽

팝/록 음악의 계보
The Genealogy of Pop/Rock Music
정보 디자인
리비 가로팔로Reebee Garofalo(1944-), 데이먼 래리Damon Rarey
(1944-2002)

음악학자 리비 가로팔로가 만들고 데이먼 래리가 디자인을 도운 〈팝/록 음악의 계보〉는 1955년부터 1974년간의 상업적 히트곡을 도표로 작성한 것이다. 디자이너들과 음악 애호가들 사이에서 유명하다.

이 도표는 30가지 이상의 음악 스타일을 대표하는 700명 이상의 예술가들을 보여 준다. 팝/록 시장에서 음반을 판매하고 연간 톱 50 앨범 혹은 싱글 차트에 이름을 올린 가수들은 거의 다 포함되어 있다. 이름과 장르가 물결 모양의 흐름을 형성하면서 다양한 음악 스타일 사이의 연결 관계를 보여 준다. 가수의 이름에서 나온 화살표는 그가 인기를 유지한 기간만큼 길게 표시된다. 각 음악 범주가 차지하는 너비는 대략의 시장 점유율을 나타낸다.

〈팝/록 음악의 계보〉는 다양한 버전으로 출판되었다. 초판인 〈팝/록 음악에서의 마케팅 경향과 패턴〉은 1974년에 만들어졌으며, 1977년 가로팔로가 스티브 채펠Steve Chappell과 협업한 책 『로큰롤 이즈 히어 투 페이Rock'n Roll is here to Pay』속에 접히는 포스터 형태로 출판되었다. 1978년 업데이트된 버전이 오늘날 가장 널리 배포된 두 번째 판이다. 2004년 예술가 데이브 멀러Dave Muller는 이 도표의 확대 복제본을 만들어 뉴욕 휘트니 비엔날레에서 중심 작품으로 활용했다.

정보 디자인 권위자인 에드워드 터프트Edward Tufte는 자신의 저서 『시각적 설명Visual Explanations』(1997)에서 〈팝/록 음악의 계보〉의 원본인 1974년판 도표를 재현했다. 터프트는 이 도표가 풍부한 상세 정보를 담은 디자인이며, 음악을 하나의 공유 역사로 보는 관점에 보는 이를 끌어들이는 디자인이라고 설명했다. 〈팝/록 음악의 계보〉는 음악 산업 안에서 작용하는 여러 결정 요소들의 복잡한 네트워크를 이해할 수 있게 도와준다. 곡선 형태와 움직임을 통해 음악 자체의 리듬과 박자 또한 담아내면서, 끊임없이 변화하는 패턴과 관계를 암시하는 디자인이다.

3M

16쪽

3M
로고
시겔+게일Siegel+Gale

3M은 전 세계에서 가장 흔히 볼 수 있는 브랜드로 꼽힌다. 가정과 사무실의 충실한 도우미인 포스트잇Post-it과 스카치Scotch를 비롯해, 3M은 현재 5만 가지 이상의 제품을 판매하고 있다. 직설적이고 적극적으로 회사를 드러내는 빨간 3M 로고는 단순하고 당차다. 품질과 혁신을 지속해 온 한 세기를 대변하는 자신감의 표현이다.

3M의 성공은 소비자들의 광범위한 요구에 맞춰 기술을 적용한 덕분이다. 처음에는 미네소타 광업 및 제조 회사로 작게 출발했지만 3M은 그들이 내세우는 '다양한 기술'을 가진 기업으로 진화하여 6개 사업 분야를 보유하고 60여 개국에 진출했다. 3M 로고는 여러 번 바뀌어 오다 1977년 브랜딩 회사 시겔+게일(S+G)이 3M 브랜드 재정립을 맡게 되면서 지금의 디자인으로 자리 잡았다. 시겔+게일이 유행과 상관없는 단순한 3M 로고를 고안한 것은 다양한 분야, 국가, 산업에서 단일한 기업 메시지를 강조하려면 명료함과 일관성이 필요하기 때문일 것이다.

1906년 등장한 첫 번째 3M 트레이드마크는 복잡한 디자인이었다. 이후부터 시작된 환원적 디자인 과정을 거쳐 1977년 탄생한 로고는 3M이라는 이름만으로 구성된 논리적 결론에 이르렀다. 맞춤형 글꼴, 색상, 글자 간격으로 구성된 이 마크는 매우 실용적이다. 아주 크거나 아주 작은 크기에서도 제 모양을 그대로 유지하며 다른 상징들과도 잘 어울린다. 이 로고가 3M의 가장 중요한 시각적 기표라는 점에서, 실용성은 매우 결정적인 특징이다. 3M 로고는 '스카치'의 타탄 무늬 같은 부차적 트레이드마크나 기타 그래픽 장치들과 함께 쓰이는 경우가 많고, 패키지부터 기업 커뮤니케이션에 이르기까지 거의 무한하게 적용되기 때문이다. '단순한 것이 스마트한 것이라는 신조를 가진 회사가 고안한 3M 로고는 탄생한 지 30여 년이 지난 오늘날에도 신선하고 현대적인 느낌을 준다.

364쪽

섹스 피스톨즈-갓 세이브 더 퀸
Sex Pistols–God Save the Queen
레코드 및 CD 커버
제이미 레이드Jamie Reid(1947-)

펑크 음악의 정확한 기원은 분명치 않다. 그러나 펑크 문화를 대변하는 가장 유명한 그래픽 아티스트이자 섹스 피스톨즈를 위한 작사가 겸 디자이너로 활동한 제이미 레이드가 만든 엄청나게 도발적인 작품이 그래픽 아트 역사에서 획기적 사건이었음은 분명하다.

1970년대 후반 영국과 미국의 그래픽 아트는 20세기 초 다다가 보여 준 파괴적 정신 그리고 콜라주와 포토몽타주 같은 즉흥적인 접근법을 공유했다. 페이스트업(*따 붙이는 방식의 제판 기법)이나 식자 기술을 잘 몰랐던 레이드는 《갓 세이브 더 퀸》 음반 커버에 상당히 투박한 방식을 사용했다. 복사기와 가위를 이용하여 글자들을 잘라 내고 붙인 스타일은 일부러 필적을 남기지 않는 협박 편지를 떠올리게 한다. 레이드의 아마추어 같은 그래픽은 단순한 4개 코드를 기본으로 하고 종종 경험 없는 음악가들이 연주하곤 했던 섹스 피스톨즈의 음악 자체를 완벽하게 반영했다.

《갓 세이브 더 퀸》 싱글은 영국이 엘리자베스 여왕의 즉위 25주년을 축하하던 1977년에 발매되었다. 노래 자체만큼이나 포스터와 레코드 커버 디자인으로도 당연히 논란을 일으켰다. 여왕의 눈을 노래 제목으로 가린 것은 젊은이들의 불만이 늘어나는 상황을 여왕이 보거나 이해하려 하지 않는다는 것을 암시한다. 그룹 이름을 여왕의 입 위에 붙인 것은 폭력과 파괴로 점철된 펑크를 반영한다. 몇 가지 단순한 기법만으로 레이드는 모든 펑크 문화의 기저를 이루는 주제들을 훌륭하게 요약해 냈다. 기득권층을 공격하고 정치적, 경제적, 사회적 상황에 대한 젊은이들의 불만에 관심을 호소하는 펑크의 정신을 압축한 디자인이다.

363쪽

아이 러브 뉴욕
I♥NY
로고
밀턴 글레이저Milton Glaser(1929-)

밀턴 글레이저는 뉴욕 주의 관광 캠페인을 돕기 위해 I♥NY(아이 러브 뉴욕) 로고를 무료로 디자인해 주었다. 삶의 질 저하로 고통받고 있는 뉴요커들의 사기를 진작하고 도시에 관광과 상업을 끌어들일 분위기를 조성하기 위한 것이었다. I♥NY 마크는 약 15년간 무료로 배포되어 이를 원하는 기업들이 자유롭게 사용할 수 있었다. 이후 뉴욕 주는 이 로고를 상표로 등록하고 사용을 통제하기로 결정했다. 글레이저를 비롯한 어느 누구도 로고가 엄청난 인기를 끌게 될 것임을 알지 못했다. 글레이저는 "I♥NY 로고가 보편적으로 받아들여지고 계속해서 재해석된다는 점이 놀랍다"라고 말했다. 이 로고는 뉴욕 관광 캠페인에 도움이 되었을 뿐 아니라 뉴욕은 물론 전 세계 많은 도시들에서 하나의 아이콘이 되었다.

2001년 9월 11일에 일어난 9·11 테러 이후, '아이 러브 뉴욕' 슬로건은 완전히 새로운 그리고 예기치 못했던 관련성을 띠게 되었고 뉴욕과 미국의 직인과도 같은 것이 되었다. 비극이 일어난 지 몇 시간 후 글레이저는 이 상징에 더 풍부한 감정을 불어넣기로 했다. 그는 'I♥NY'에 '그 어느 때보다 더more than ever'라는 문구를 추가하고 하트 한구석에 검은 얼룩을 넣었다. 뉴욕 주는 이의를 제기했으나, 글레이저는 I♥NY 로고는 감정적 시금석이며 추가로 넣은 특징들로 인해 막대한 연관성을 갖게 되었다고 설명했다. 그러나 뉴욕 시 측은 이 새로운 버전을 사용하는 데 관심이 없었고 9·11 테러를 인정하는 것은 약점으로 해석될 수 있다고 우려했다. 그럼에도 불구하고 글레이저는 이 로고를 「데일리 뉴스Daily News」에 다니는 한 친구에게 이메일로 보냈고, 「데일리 뉴스」 편집자인 에드 코스너Ed Kosner는 이틀 후에 이를 신문에 싣겠노라 약속했다. 글레이저는 "다음날 아침 한 라디오 프로그램의 전화를 받고 깨어났다"라고 회상하면서 "신문 앞표지와 뒤표지에 실린 로고를 디자인한 이유를 내게 물었다. 코스너는 내가 생각한 것보다 빨리 그리고 더 극적으로 로고 사용을 결정한 것이 분명했다"라고 말했다. 글레이저의 직감이 맞았다. 로고는 예전과 마찬가지로 대중의 반향을 불러일으켰다. 뉴욕 시민들에게는 도시에 찾아든 비극 그리고 그들의 저항 정신을 함께 나타낼 상징이 필요했던 것이다.

ABCDEFGHIJK
LMNOPQRSTU
VWXYZ&1234
567890abcdef
ghijklmnopqrs
tuvwxyz.,-:;!?

263쪽

벨 센테니얼
Bell Centennial
서체
매튜 카터Matthew Carter(1937–)

103쪽

스위스에어
Swissair
아이덴티티
카를 게르스트너Karl Gerstner(1930–2017)

벨 센테니얼은 벨 사의 100주년을 기념하기 위해 만든 서체다. 6 포인트 크기에서도 잘 보여하며, 판독성이 부족한 벨 고딕 서체를 보완할 수 있는 디자인이어야 했다. 노련한 타이포그래퍼 매튜 카터는 이 과제를 손쉽게 수행하여 벨 센테니얼을 디자인했으며, 네 가지 변형 모델까지 만들어 냈다. 각각에는 실제 적용에 도움을 줄 수 있도록 유용한 이름을 붙였다. 벨 센테니얼 네임 앤드 넘버 Name and Number, 벨 센테니얼 어드레스Address, 벨 센테니얼 볼드 리스팅Bold Listing, 벨 센테니얼 서브캡션Sub-Caption이었다.

카터의 벨 센테니얼 서체는 컴퓨터 화면, 미술관, 전화번호부에 등장했다. 기존에 쓰이던 벨 고딕은 1937년 라이노타이프 사의 천시 그리피스Chauncey Griffith가 벨 전화 회사를 위해 디자인한 서체다. 당시 활자 제작에 맞는 기술적 표준을 충족했으며 일반적인 용도로 널리 사용할 수 있는 서체였다. 그러나 인쇄 기술이 음극선 식자를 이용하는 고속 인쇄로 발전하자 벨 고딕은 이 용도에 맞지 않는 서체로 판명되었다. 텍스트가 뚜렷하지 않고 판독할 수 없게 되었으며, 인접한 글자가 함께 겹치고 숫자가 왜곡되었다. 게다가 다양성도 부족했다. 디자이너는 전화번호부에 이름, 전화번호, 주소 및 광고주 이름과 주소를 구별해 넣어야 하는데 벨 고딕은 두 가지 굵기만 제공했다.

벨 센테니얼의 성공은 카터가 금속 펀치 같은 구식 장치들을 비롯한 타이포그래피 기술들에 대해 잘 알고 있었으고 다양한 표현 기법을 실험하려는 의지도 갖고 있었기에 가능한 일이었다. 벨 센테니얼을 개발하는 과정에서 카터는 연필과 잉크를 사용하여 서체 전체를 벨럼지에 직접 그린 다음, 글자를 하나씩 잘라 내어 컴퓨터 픽셀 단위로 다시 그렸다. 이를 디지털 식자기에서 검토하면서 카터는 잉크가 과도하게 묻는 부분을 확인하고 조정하여 글자 모양을 다듬었다.

카터는 전통 매체와 현대 기술을 실험하여 특정 목적에 맞는 서체 벨 센테니얼을 디자인했다. 이를 통해 카터는 또 다른 매체 혁명, 즉 컴퓨터 화면에 대비했으며 나중에 다른 서체들을 디자인할 때에도 벨 센테니얼의 원리들을 적용했다.

20세기 스위스 디자인의 거물 카를 게르스트너는 바우하우스, 즉 기하학적 추상 구성에 뿌리를 둔 작품을 제작했다. 게르스트너와 그의 동료들이 발전시킨 스위스파의 감성은 스위스의 명함과도 같은 것이 되었다.

게르스트너는 스위스의 국적 항공이었던 스위스에어의 기업 아이덴티티를 재디자인했다. 게르스트너의 스위스파 감성이 가장 잘 느껴지는 디자인이다. 당시 게르스트너는 거의 12년 동안 스위스에어의 광고 캠페인을 진행했다. 스위스에어 항공기의 새로운 색상에 대해 상담해 주는 간단한 임무는 로고 재디자인과 통합 광고 캠페인으로 확대되었다. 스위스에어는 오랫동안 진보적 디자인을 장려해 온 회사였다. 설립 이후 당시까지 약 60년간, 획기적 작품을 선보인 스위스 디자이너들인 쿠르트 비르트, 도널드 브룬, 프리츠 뷜러, 지그프리트 오더마트 등에게 작업을 의뢰했다. 게르스트너가 새로 디자인한 로고는 푸투라체 소문자로 스위스에어 이름을 쓴 것이었다. 푸투라 서체는 효율적인 기하학 특성을 가진 덕분에 선택되었다. 색상은 이전에 사용한 소방차 같은 빨간색에서 따뜻한 선홍색으로 살짝 바뀌었다. 스위스에어 광고 캠페인에서 12 포인트 크기 이상의 텍스트에는 푸투라가 사용된 반면, 더 작은 텍스트에는 타임스 서체가 사용되어 서로 대비되었다. 게르스트너는 1950년대부터 로고에 사용되었던 화살표 대신, 스위스 국기 이미지인 붉은 바탕에 흰 십자가를 함께 넣었다. 스위스에어 항공기의 수직 꼬리 날개에 이미 적용되고 있던 이미지였다.

게르스트너의 서체 사용 방식은 메시지와 형태가 분리되지 않고 상호 의존하는 '통합' 타이포그래피에 대한 그의 관심을 보여 준다. 게르스트너의 스위스에어 로고는 스위스라는 국가 자체와 관련 있는, 고급스러움은 효율성과 신중함을 통해 전달할 수 있다는 개념으로 연결된다. 2001년 스위스에어가 파산했을 때 디자인 업계는 게르스트너의 로고를 그대로 사용하라는 의견을 표명했고, 새로운 국적 항공사인 스위스 국제 항공이 게르스트너의 것과 유사한 기업 아이덴티티를 채택했다.

362쪽

혁명의 여성들
Women of the Revolution
포스터
모르테자 모마예즈Morteza Momayez(1935~2005)

446쪽

조이 디비전-언노운 플레저
Joy Division-Unknown Pleasures
레코드 및 CD 커버
피터 새빌Peter Saville(1955~)

〈혁명의 여성들〉은 1979년 세계 여성의 날을 기념하기 위해 만든 포스터다. 당시 이란 여성들은 나라를 휩쓴 혁명을 지지하며 거리를 행진했다. 모르테자 모마예즈의 강력하고 단순한 포스터는 서양의 유선형 스타일과 전통 이슬람 모티브를 결합한 것이다. 언어 메시지는 '여성은 혁명의 동반자'라고 명확히 표현되어 있으나 시각 메시지는 그보다 미묘하고 모호하다.

디자이너, 일러스트레이터, 만화 영화 제작자 그리고 교사였던 모마예즈는 현대 이란 그래픽 디자인의 아버지로 종종 묘사되어 왔다. 그는 자신의 학생들에게 앞과 밖을 바라보되 전통과 유산을 기억하라고 당부했다. 그는 캘리그래피를 '지식과 지성의 표시'라고 보았으며 새로운 디자인 방식들로 인해 캘리그래피가 과소평가되어서는 안 된다는 우려를 갖고 있었다. 이러한 철학은 〈혁명의 여성들〉 포스터에서 여성들을 묘사한 추상 형태에서도 잘 드러난다. 여성들은 시아파의 중요한 모티브인 차도르를 둘렀는데 들어 올린 손은 마치 소총처럼 보인다. 단순화한 이란어 글자와 선명한 색상은 혁명 그리고 순교자의 피를 떠올리게 만든다. 이렇게 문화적 요소가 명백히 드러남에도 불구하고 〈혁명의 여성들〉 포스터에서는 아이소타이프나 올림픽 상징 같은 국제적 디자인 스타일도 나타난다. 한편 단순한 수평 구성은 인물들 사이의 연속성을 만든다. 맨 왼쪽에 있는 여성은 맨 오른쪽에 있는 팔과 합치면 완성된 모습이 된다. 이들과 똑같은 투사들이 수없이 많다는 의미다.

당시 제작된 많은 이란 포스터들은 비교적 아마추어 같았으며, 충격적인 묘사가 특징이었다. 위태로운 시기와 어울리는 스타일이었다. 이와 대조적으로 모마예즈가 선보인 보다 국제적인 그래픽 스타일은 주제를 문맥과 분리되게 만들어 보편적이고 현대적인 울림을 주었으며, 다른 포스터들을 서툴고 편협하게 보이도록 만들었던 감정적 언어를 사용하지 않았다. 전통적인 것과 급진적인 것, 경험한 것과 알려지지 않은 것 사이에서 균형을 잡는 일은 디자이너들에게 흔히 요구되는 문제다. 〈혁명의 여성들〉 포스터에서 모마예즈는 대중적인 주제를 세련되고 현대적인 방식으로 다루어, 이란 여성의 문화적 정체성을 유지하는 한편 전 세계 여성들의 투쟁을 불러일으키면서 그 문제를 해결했다.

〈언노운 플레저〉 앨범 슬리브는 보기에는 애매모호해 보이지만, 밴드 조이 디비전과 그 음악에 오히려 완벽히 들어맞는다. 이 디자인은 팩토리 레코드의 아트 디렉터 피터 새빌이 조이 디비전의 데뷔 앨범을 위해 고안한 것이다. 이 밴드의 드러머 스티븐 모리스Stephen Morris가 새빌에게 건넨 이미지들 중에서 하나를 골라 앨범 커버의 중심 모티브로 사용했다. 날카로운 파동을 나타내는 이 이미지는 같은 밴드 멤버인 버나드 섬너Bernard Sumner가 『케임브리지 천문학 백과사전』에서 고른 것으로, 별이 붕괴하면서 방출하는 전파 펄스를 나타낸다. 기존 색상을 반전시키고 주변을 검고 넓은 면적으로 둘러싼 이 전파 그래픽은 간결한 우아함을 풍긴다. 일부러 수수께끼같이 표현하여 산 풍경이나 의학 도표 혹은 사람 피부를 확대한 표면 등으로 해석할 수 있게 만들었다. 슬리브 안에는 문손잡이를 향해 뻗은 손을 찍은 사진이 들어 있다. 미국 사진가 랠프 깁슨Ralph Gibson이 찍은 사진인데 이 또한 으스스하면서 강렬한 느낌을 준다.

MTV가 1981년 개국되기 전 그리고 인터넷이 활성화되기 전에는 음반 패키지가 가수들에게 중요한 홍보 수단이었다. 주간 음악 잡지와 이따금 출연하는 TV 외에는 청중과 소통하는 데 한계가 있었기 때문이다. 앨범 그래픽은 음악에 담긴 분위기를 전달하는 방법이었다. 조이 디비전의 리드 싱어 이안 커티스Ian Curtis가 1980년 자살한 후 커티스의 밴드 멤버들은 새로운 그룹 뉴 오더New Order를 결성했는데, 새빌은 이 그룹을 위한 디자인 작업도 했다. 이 앨범을 출시한 레이블 역시 팩토리 레코드였다. 뉴 오더 외에도 새빌은 이후 20여 년간 다양한 그룹들을 위한 디자인을 해 나갔다.

〈언노운 플레저〉는 새빌의 경력이 시작된 서막이었으며 그의 독특한 시각 언어가 발전하는 계기였다. 이후 30년간 새빌은 음악 그래픽뿐 아니라 현대 디자인에서도 매우 중요한 인물로 성장했다. 디자인이 가진 모호한 의미에도 불구하고 〈언노운 플레저〉 앨범은 등장한 지 40년이 지난 지금도 신선하고 환상적으로 보이며 여전히 호기심과 매혹을 불러일으킨다. 빠르게 변하고 단명하는 팝 그래픽의 세계에서는 성취하기 어려운 업적이다.

36쪽

앱솔루트 보드카

Absolut Vodka

광고

TBWA

앱솔루트가 1980년대에 시행한 매우 성공적인 광고 캠페인은 두 단어로 된 카피로 유명하다('앱솔루트' 뒤에 다양한 단어를 붙여 앱솔루트 ○○○'식으로 표현함). 이 캠페인 덕분에 무명에 가깝던 앱솔루트는 선도적인 시장 브랜드로 성장할 수 있었다.

미국 광고회사 TBWA의 아트 디렉터 제프 헤이즈Geoff Hayes 와 카피라이터 그레이엄 터너Graham Turner가 맡은 디자인 작업은 보드카 병에 초점을 맞추어 시대를 초월하는 동시에 현대적인 이미지를 창조하는 것이었다. 목이 짧고 어깨가 둥근 앱솔루트 보드카 병은 스웨덴의 전통 약병을 떠올리게 하는 모양이어서 보드카의 기원을 강조하게 미묘하게 연결했다. 즉 보드카 맛을 높이는 과정을 고안한 스웨덴의 L. O. 스미스L. O. Smith의 원형 인장이 붙어 있었다. 이렇게 전통과 혁신이 결합한 앱솔루트 보드카 병은 이미 독특한 제품으로 자리 잡은 상태였으나 앱솔루트의 브랜드 인지도는 상대적으로 낮았다. 이러한 상황에서 TBWA의 광고 캠페인은 앱솔루트 보드카 병이 대중의 마음에 확고히 자리 잡는 데 도움을 주었다.

최초 광고는 1980년 고안한 '앱솔루트 퍼펙션Absolut Perfection'으로 병 뒤에 후광이 있는 이미지였다. 광고 사진가 스티브 브런스테인Steve Bronstein이 촬영한 것으로, 그는 광택을 없앤 플렉시 유리를 배경으로 사용함으로써 유리의 눈부심을 제거해야 하는 문제를 해결했다. 이 실용적인 해결책은 향후 앱솔루트의 광고 접근 방식에서 중요한 특징이 되었다. 세부 요소가 가장 많은 광고 이미지를 만들 때에도 스튜디오에서 촬영한 후 후반 작업에서 최소한의 수정을 거치면 되었다. 1981년 '앱솔루트 퍼펙션' 광고가 공개되었으며 같은 해 '앱솔루트 헤븐Absolut Heaven', '앱솔루트 젬Absolut Gem', '앱솔루트 템테이션Absolut Temptation' 등이 연이어 공개되었다.

이후 TBWA는 혁신적인 레이아웃과 다양한 주제를 선보일 수 있는 독창적인 방식들을 점차 발견해 나갔다. 1985년 앤디 워홀에게 의뢰해 만든 '앱솔루트 워홀'을 시작으로 많은 현대 예술가들과 디자이너들을 동원하여 앱솔루트 이미지들을 만들었다.

301쪽

i-D

잡지 및 신문

테리 존스Terry Jones(1945~) 외

1980년 자렴하게 인쇄한 팬진으로 출발한 『i-D』는 뉴 로맨틱 포스트 펑크 운동의 패션과 라이프스타일을 다루었으며 청년 문화의 '정체성'에 대한 개념을 최대한 활용했다. 사업가이자 사진가 테리 존스가 창간했으며, 그는 최근까지 『i-D』 편집자이자 크리에이티브 디렉터로 일했다. 『i-D』는 주류 패션 잡지들이 디자인과 이미지를 다루는 상투적인 접근 방식에서 벗어나고자 했다. 주류 잡지들 중에는 존스가 1970년대에 아트 디렉터로 일했던 영국 『보그』도 있었다. 거의 마흔 살이 된 『i-D』는 『블리츠Blitz』, 『페이스The Face』, 보다 최근에 등장했던 『슬리즈네이션Sleazenation』 등의 고급 경쟁지들보다 오랫동안 발행되어 왔다.

『i-D』의 초기 호들은 사진 콜라주, 거친 이미지, 스텐실, 손으로 그린 레터링, 타자로 친 텍스트, 무질서한 레이아웃을 혼합했다. 이는 1970년대 말 펑크 팬진들이 처음 선보인 디자인 미학을 대중화하기 위해서였다. 후에 존스는 자신의 이러한 접근 방식을 '인스턴트 디자인'이라고 불렀는데, '오려 붙이는' 방식을 사용하여 패션 스타일의 즉시성을 포착하는 방법이었다. 이러한 개념은 존스가 선구적으로 사용한 '스트레이트-업' 사진에서도 드러난다('모델의 머리에서 발끝까지 정면 사진을 찍고 간단한 문답을 종종 함께 실음. 오늘날 패션 잡지에서도 흔히 볼 수 있다). 이는 이미지와 인터뷰를 결합한 하이브리드 패션/다큐멘터리 접근 방식으로, 거리에서 일어나는 패션 이슈들을 주류 패션 의식으로 끌어들인 사례였다. 초기 표지들에는 굵은 글씨로 된 'i-D' 로고를 옆으로 회전해 넣어서 마치 한쪽 눈으로 윙크를 하며 웃는 얼굴처럼 보였다. 표지 모델들도 이를 따라 윙크하는 모습으로 실렸다. 『i-D』 첫 호는 단 50부 판매되었으나 나중에는 한 달에 6만 7천 부가 팔리는 '패션 바이블'이 되었다. 하위문화 패션을 창조하고 반영하는 잡지라는 호평을 받았으며 젊고 재능 있는 디자이너들, 언론인들, 사진가들을 위한 훈련의 장이 되어 준다는 점으로도 찬사를 받았다.

대담한 그래픽 스타일을 보여 준 『i-D』는 타이포그래피와 사진에 대한 혁신적인 접근법을 바탕으로 세계적인 브랜드가 되었다. 일상적인 거리 패션을 포착하여 보여 주는 'As Seen' 섹션들을 비롯해 이후 탄생한 잡지들에 강력한 영향력을 행사했다.

271쪽

네덜란드 지폐

Dutch Banknotes

화폐

R. D. E. 옥세나르R. D. E. Oxenaar(1929~2017), 한스 크라위트Hans
Kruit(1951~)

1960년대와 1980년대에 R. D. E. 옥세나르가 디자인한 지폐들은
네덜란드 현대 디자인을 한눈에 보여 주었다. 1966~1971년에 디
자인한 첫 번째 시리즈는 오렌지공 윌리엄, 바뤼흐 스피노자, 미힐
드 로이테르 등 중요한 역사적 인물들의 얼굴을 담은 전통적 주제
였으나 참신하고 대담했다. 옥세나르는 모노폴리 같은 게임에서
사용하는 가짜 화폐의 색상에서 영감을 받아 디자인했다고 한다.

두 번째 시리즈로 지폐 3종을 디자인할 때 옥세나르는 한스 크
라위트와 함께했다. 크라위트는 네덜란드 우편전신국 PTT의 미학
디자인 부서를 위해 훌륭한 우표 두 점을 디자인했고 당시 옥세나
르가 이를 감독했다. 새 지폐 디자인을 위해 크라위트는 기초 스
케치와 자료 조사를 맡았으며 요한 엔스헤데 인쇄소의 보안 전문
가들과 정기적으로 만났다. 새 지폐에는 네덜란드어로 단순하고
가정적인 즐거움을 표현하는 문구인 '집, 나무, 동물'이라는 이름
이 붙었다. 이 지폐들은 엄격한 보안 요구를 충족해야 했기에, 엔스
헤데의 도움을 얻어 100길더 지폐를 먼저 견본으로 고안했다. 도
요새 그림이 들어간 이 지폐는 네덜란드 중앙은행(DNB)의 승인을
얻어 1981년 출시되었다. 나머지 2종인 50길더와 250길더 지폐
에도 크라위트와 옥세나르는 인물 초상이 아닌 새로운 이미지를
넣었다. 50길더에 들어간 해바라기는 크라위트가 연구를 위해 자
신의 정원에서 찍은 사진을 바탕으로 한 것인데 원형 무늬와 명료
한 그래픽 덕분에 잘 어울렸다. 이 지폐에 노란색을 넣은 것은 해
바라기 자체의 색깔을 고려한 동시에 기존 지폐들의 파란색, 빨간
색, 녹색과 잘 어울린다고 판단했기 때문이다. 250길더 지폐에는
등대 이미지를 넣었다. 자연을 주제로 한 나머지 지폐들에 대한 대
안으로 택한 것이다.

다채롭고 매력적이며 쉽게 식별할 수 있는 이 지폐들은 화폐
디자인에 새로운 기준을 제시했으며 국제적으로 찬사를 받았다.
2001년 유로화로 대체된 후 이 지폐들은 네덜란드의 유산으로 소
중히 여겨지고 있다. 2006년에는 '해바라기' 지폐가 20세기 최고
의 네덜란드 디자인 중 하나로 꼽혔다.

82쪽

페이스

The Face

잡지 및 신문

네빌 브로디Neville Brody(1957~)

영국 그래픽 및 레코드 슬리브 디자이너인 네빌 브로디가 아트 디
렉팅을 맡은 『페이스』는 1980년대에 잡지들을 위한 새로운 시각
언어를 개척했다. 그리고 이는 광범위하게 복제되어 퍼져 나갔다.

처음에 적은 예산으로 발행되던 『페이스』는 음악, 패션, 영화, 시
각 문화에 영향을 미쳤으며 이를 넘어 세상을 헤쳐 나가는 데 필
요한 바이블처럼 여겨졌다. 『페이스』의 재능 있는 크리에이터들은
언더그라운드 스타일과 런던 길거리 디자인을 대중들에게 소개했
다. 예를 들어, 레이 페트리Ray Petri가 1985년 3월 표지에 실은
샐쭉한 표정의 여덟 살짜리 소년 펠릭스 하워드Felix Howard는 버
팔로 패션으로 치장한 모습이었다. 브로디는 한 페이지 안에서 다
양한 서체를 사용하는 등 획기적인 아트 디렉팅을 선보였으며, 역
동적인 타이포그래피와 강렬한 시각적 액센트를 사용하여 사진이
주는 효과를 강화했다. 어떤 페이지는 색으로 완전히 채워진 반
면, 다른 페이지들은 완전히 흑백이었다. 어떤 표지들은 이미지 없
이 텍스트로만 이루어졌는데 스타일 잡지에서는 생소한 디자인이
었다. 브로디는 또한 사진을 일부러 자르고 이미지를 페이지 가장
자리에 놓기도 했다.

브로디는 1986년 『페이스』를 떠났고 매출이 감소하면서 잡지
발행사인 이맵EMAP은 2004년 『페이스』를 폐간했다. 『페이스』의
그래픽 디자인은 시간이 흐르면서 개척적인 스타일을 다소 잃어
버렸다. 폐간되기 전 마지막 10년간은 혁신적인 그래픽에 의존하
기보다 시각적으로 충격을 주는 사진에 보다 의존했다. 포르노를
참조한 포즈를 취한 슈퍼모델이나 피투성이가 된 훌리건 스타
일의 데이비드 베컴이 표지에 등장했다. 그럼에도 불구하고 『페이
스』는 당대 그래픽 디자인에 막대한 영향을 미쳤으며 잡지의 트
레이드마크와도 같은 특징들, 즉 크로핑한 사진, 대담한 스타일
링, 당당하고 인상적인 모델 등은 현대 시각 언어에서도 확고히
자리를 잡고 있다.

472쪽

엑스포 '85
Expo '85
포스터
이가라시 다케노부五十嵐威暢(1944–)

이가라시 다케노부가 엑스포 '85, 즉 1985년 국제 박람회 홍보를 위해 디자인한 포스터는 박람회가 열리기 몇 년 전에 미리 만든 것이다. 〈엑스포 '85〉 포스터는 이가라시가 사용한, 원근감을 배제하고 글자들을 삼차원 형태로 다루는 '엑소노메트릭(축측) 타이포그래피'를 잘 보여 주는 사례다. 포스터에서 이차원 및 삼차원 글자 형태는 모두 일련의 층으로 구성되며, 중간층이 연장되면서 깊이감이 만들어진다. 가운데 열은 다양한 모양과 색상으로 구성되어 복잡해 보이는데, 이는 기계 부품들을 암시하면서 기술의 개념을 떠올리게 한다. 전시회가 위시하는 '과학 탐구와 혁신'이라는 주제를 넌지시 보여 주는 요소다.

초기 세대의 일본 디자이너들은 서양에서 들어온 모더니즘을 이용하여 일본 미술과 문화의 전통적 형태를 새롭게 만드는 데에만 열중했다. 일본은 물론 미국에서도 디자인을 공부한 이가라시는 그들과 달리, 그리드와 아이소메트릭(등각) 투영을 비롯한 서구 그래픽 언어의 기술적 요소들을 사용하는 작업에 익숙했다. 〈엑스포 '85〉 포스터에서 글자들과 희미한 배경 선은 기하학과 기술 도입을 암시한다. 포스터에 사용된 파란색은 논리와 이성을 나타낸다. 이가라시는 자신의 모든 작품이 원, 삼각형, 정사각형 등의 기본적인 기하학 형태에 기반을 두고 있으며, 자신은 평평하거나 삼차원 형태인 그리드를 사용하여 이들을 구성한다고 말한다. 이가라시의 엑소노메트릭 알파벳은 추후 그가 '건축적 알파벳'에 쏟게 될 관심을 예기한 것이기도 하다.

이가라시는 해비타트Habitat의 엑스포 '85 전시 광고도 제작하여, 글자 형태들이 가진 구조적 잠재력에 대한 탐구를 계속해 나갔다. 1980년대에는 뉴욕 MoMA를 위한 일련의 포스터와 다양한 제품들을 디자인했다. 이가라시는 로스앤젤레스 아트 디렉터 클럽이 수여하는 상과 일본 디자인 위원회의 마사루 가츠미 상 등 다수의 상을 거머쥐었다.

400쪽

파버 & 파버
Faber & Faber
로고
존 맥코널John McConnell(1939–)

존 맥코널은 1982년 파버 & 파버의 로고를 수정해 달라는 요청을 받았다. 맥코널은 에릭 길과 윌리엄 모리스의 디자인을 비롯해 이 회사가 가진 뛰어난 출판 유산을 반영하는 독특한 정체성을 창조하기로 했다. 펜타그램 사의 일원이던 맥코널은 파버 & 파버에 외부 고문으로 합류했고 나중에는 이사가 되었다. 그는 10년간 파버 & 파버의 모든 책 표지 디자인을 감독하면서, 회사의 고전적 전통을 활용하는 스타일을 장려했다.

1929년 파버 & 파버가 처음 설립되었을 때 파버라는 이름과 관련 있는 사람은 설립자인 제프리 파버Geoffrey Faber 한 명뿐이다. 이름을 두 번 반복한 것이 더 위신 있게 여겨지긴 했으나 책등에 회사명을 다 넣기가 쉽지 않았다. 맥코널은 이를 'ff'라는 머리글자로 줄였다. 소문자 두 개를 하나로 합친 것은 활자 인쇄 방식에서 쓰이던 합자合字 개념을 끌어온 것인데, 한편으로는 회사의 기원을 반영한다. 사실 맥코널은 두 개의 다른 로고를 디자인했다. 회사의 출판 부문을 나타내는 'f'는 로만체로, 음악 부문을 나타내는 'f'는 높은음자리표와 비슷한 모양인 이탤릭체로 나타냈다.

로고는 출판사의 전통 유산을 반영할 뿐 아니라 파버 & 파버 책들의 우아한 디자인을 상징하는 존재로 성장했다. 예스러운 분위기를 풍기는 '더블 f' 로고는 문학과 잘 어울린다. 소문자로 구성되어 수수함과 친근함을 자아내는데, 이는 글자 머리 부분의 곡선을 크게 만들고 가로획으로 두 글자를 결합한 덕분에 나타나는 효과다. 파버 & 파버 독자들이 사랑하는 이 트레이드마크는 책등에 새겨져 금방 알아볼 수 있다.

116쪽

베네통
Benetton
광고
올리비에로 토스카니Oliviero Toscani(1942–)

올리비에로 토스카니가 베네통의 '유나이티드 컬러스 오브 베네통United Colors of Benetton' 캠페인을 위해 18년 동안 만든 광고들은 광고의 역할에 대한 전통적 인식을 깨부수었다. 베네통은 1965년 루치아노 베네통Luciano Benetton이 설립한 이탈리아 의류 회사다. 베네통은 항상 창의적인 광고를 만들어 온 회사였으나 1982년 토스카니가 광고를 담당하게 되면서 세계적으로 인정받는 브랜드가 되었다.

전 세계 소비자들에게 호소할 수 있는 보편적 주제를 다루는 캠페인을 만들어 달라는 요청은 어려운 과제였다. 첫 번째 캠페인 '세상의 모든 색깔All the Colors of the World'은 베네통 옷을 입은 다양한 문화의 젊은이들을 보여 주어 인종 화합이라는 목표를 제시했다. 시간이 흐르면서 베네통은 더 모험적인 광고들을 선보였으며, 사회적 인식과 논의를 장려할 수 있는 문제들을 다루었다. 1989년에는 흑인 여성이 백인 아기에게 젖을 먹이는 이미지를 통해 '인종 간 평등'이라는 비전통적 관점을 나타냈다. 이 광고는 노예 제도를 내포한 이미지로 비쳐 미국에서 금지되었다. 논란에도 불구하고 이 광고는 많은 상을 받았다.

이후로도 토스카니는 인종 차별, 전쟁, 종교, 사형에 대한 대중의 인식을 높이기 위해 도발적인 이미지를 계속 사용했다. 대신 작은 녹색 로고를 제외하고는 베네통 제품임을 나타내는 모든 표시를 없앴다. 그중 가장 유명한 작품은 에이즈로 죽어 가는 한 남자와 그 가족이 슬퍼하는 모습을 담은 1992년 광고일 것이다. 이는 기독교 전통인 피에타(성모 마리아가 죽은 그리스도를 안고 있는 모습)에 비유했다는 이유로 격론을 일으켰다. 광고 이미지를 예술로 재해석하는 토스카니의 특징을 잘 보여 주는 사례다. 토스카니의 광고는 많은 이들로부터 인간에 관한 본질적인 문제를 너무 사소하게 다룬다는 비판을 받았다. 그러나 그의 광고는 제품을 홍보하지 않으면서도 보는 즉시 베네통으로 인식되었으며 이는 문화의 획일화에 대항하는 데 매우 성공적이었다.

토스카니의 베네통 광고는 브랜드 홍보의 대안적인 형태를 보여 주었다. 논란을 만드는 것이 광고에서 유용한 도구가 될 수 있다는 점을 입증한 사례다.

115쪽

그라퓌스
Grapus
포스터
그라퓌스Grapus

그라퓌스는 색다른 유머 감각으로 인해 디자인계의 '앙팡 테리블'로 불리는 디자인 협업체다. 이들은 고루하고 상업화된 1970년대 그래픽 디자인계에 급진적인 정치 운동과 격정적인 시각 스타일을 도입했다.

1968년에 일어난 프랑스 5월 혁명의 사상에 바탕을 둔 그라퓌스는 1970년 피에르 베르나르Pierre Bernard, 제라르 파리클라벨Gérard Paris-Clavel, 프랑수아 미에François Miehe가 설립했다. 이후 장폴 바슐레Jean-Paul Bachollet와 알렉스 조르당Alex Jordan이 합류했다. 모두 프랑스 공산당(PCF) 소속으로, 상업적 광고를 거부했으며 사회적, 경제적, 정치적 대의에 전념하기로 결심했다. 이들은 협동 작업으로 포스터를 만들고 '그라퓌스'라고 서명했다.

그라퓌스가 만드는 독특한 이미지는 원기 왕성하고 흥겨웠으나 한편으로는 충격적이고 파괴적이었다. 몽타주, 휘갈겨 쓴 낙서, 원색, 손 글씨 등을 혼합한 이미지였다. 이러한 요소들은 파리 포스터 박물관에서 열리는 자신들의 전시회를 홍보하는 〈그라퓌스〉 포스터에서 가장 격렬하게 드러난다. 노란 '스마일' 그림을 이용해 일부러 조악하게 만든 이 이미지에서 한쪽 눈에는 프랑스 공산당의 상징이 그려져 있다. 다른 쪽 눈에는 프랑스 혁명가들이 사용한 휘장을 그렸는데 눈가의 멍을 장난스럽게 표현한 것이기도 하다. 검은색으로 히틀러의 앞머리와 콧수염도 그려 넣었다. 이 얼굴은 정치, 모순, 즐거움이 모두 합쳐진 덩어리를 표현한다. 이 밖에 그라퓌스의 유명한 포스터로 1986년 작 〈아파르트헤이트 인종 차별〉이 있다. 당시 남아프리카에서 자행된 인종 차별을 비난하기 위해 만든 것이다.

시간이 지나면서 그라퓌스 멤버는 약 스무 명이 되었고 이들의 작업 또한 규모 면에서 야심 차게 성장하여 라 빌레트 공원과 루브르 박물관의 기업 아이덴티티도 디자인했다. 그라퓌스는 1991년 해체되었고 멤버 각자는 새로운 창조적 관심사를 향해 떠났다.

그라퓌스는 전 세계 그래픽 디자인 업계에 큰 영향을 미쳤다. 정치적 이슈와 변화의 정신을 생동감 있는 이미지와 결합하려 한 그라퓌스의 열망은 정치에 참여한 전 세계 디자인 스튜디오들과 디자이너 그룹들에게 전해졌다.

488쪽

히로시마의 호소
Hiroshima Appeals
포스터
가메쿠라 유사쿠亀倉雄策(1915~1997)

1978년 설립된 일본 그래픽 디자이너 협회(JAGDA)의 초대 회장 가메쿠라 유사쿠는 〈히로시마의 호소〉 포스터 공모전에 출품한 이 디자인을 통해 역사상 가장 강력한 반전·반핵 이미지를 만들어 냈다.

가메쿠라는 일본 디자인 스타일을 형성하고 이를 문화와 상업을 위한 수단으로 만드는 데 기여했다. 잡지 『닛폰』에서 나토리 요노스케와 함께 일한 후 가메쿠라는 JAAC(일본 선전 미술회) 창립을 도왔으며, 일본의 산업체 대표들을 설득하여 일본 디자인 센터(NDC)를 설립했다. NDC는 아사히 맥주, 도요타, 일본 철도, 도시바 등의 기업들을 위한 전속 제작사와 같은 개념이었다. 가메쿠라는 그래픽 디자인에서 명료함과 아름다움을 뚝심 있게 추구해 나갔다. 디자이너는 당대의 중요한 문제를 다루어야 한다고 믿은 가메쿠라는 파괴된 히로시마라는 고통스러운 주제를 다루는 이 포스터 작업에서도 디자이너로서의 역할에 진지하게 임했다. 해골이나 핵 폭발로 나타나는 버섯구름은 벽에 걸릴 것 같지 않다고 생각한 가메쿠라는 완전히 다른 해결책을 제시했다. 바로 불에 타는 나비들을 그린 충격적인 이미지였다. 나비들은 화려하고 다채로운 색으로 그러나 고통스러운 이미지로 표현되었다. 불에 타 날지 못하는 나비들이 아래로 곤두박질치는 모습은 모든 생명의 연약함 그리고 원폭으로 인한 괴로움을 강조했다. 가메쿠라는 색깔 교정을 세 차례 할 때까지 이 디자인에 만족하지 못했다. 그러다 포스터 가장자리를 다듬으면서 나비들 중 한 마리의 몸통이 같이 잘리게 만들어, 이 장면이 무작위 구성임을 나타내고 공격당하는 대상이 임의적임을 부각했다.

이 포스터는 평화를 촉구하는 〈히로시마의 호소〉 포스터 시리즈의 첫 번째 작품이다. 이후 6년간 일본의 주요 그래픽 디자이너들이 〈히로시마의 호소〉 포스터 시리즈를 디자인했다. 가메쿠라는 말년에 누구도 이의를 제기하지 않는 거장의 위치에 올랐으며 세계적으로 배포되는 2개 국어 잡지 『크리에이션』을 편집했다. 가메쿠라는 더 주목받아야 한다고 생각하는 예술가들의 작품을 이 잡지에서 소개했다. 그러나 그가 전하는 가장 중요한 메시지는 〈히로시마의 호소〉 포스터에 담겨 있다. 디자이너는 권력을 가진 이들에게 진실을 말해야 한다는 것이다.

469쪽

오리지널 매킨토시 아이콘
Original Macintosh Icons
정보 디자인
수전 케어Susan Kare(1954~)

애플 컴퓨터 초창기에 디자인된 애플 맥 아이콘들과 시카고 서체는 당시의 화면 해상도 제한을 준수해야 했다. 그럼에도 불구하고 이들은 애플 브랜드 아이덴티티의 중요한 부분을 차지해 왔다. 수전 케어가 애플의 크리에이티브 디렉터로 있는 동안 디자인한 이 아이콘 세트에는 휴지통, 시계, 폭탄 등 지금까지 탄생한 컴퓨터 아이콘들 중 가장 잘 알려진 것들이 포함된다.

초기 매킨토시 화면의 한계 때문에 아이콘들은 거친 비트맵 형태로 표현될 수밖에 없었다. 화면이 단색이라는 것은 픽셀의 밀도를 이용하여 명암을 나타낸다는 의미이고, 더 가벼운 명암을 나타낼 때에는 더 적은 픽셀을 사용했다. 1990년대 중반 소규모 서체 회사들은 아주 작은 포인트 크기에서도 명확히 읽을 수 있도록, (안티-에일리어스가 없는) 픽셀-퍼펙트 서체들을 디자인하여 화면의 한계에 맞섰다. 이와 대조적으로 이보이eBoy와 델라웨어Delaware 같은 그래픽 디자이너들이나 연합체들은 수전 케어가 했던 것처럼, 그래픽 화면의 거친 그리드에 의도적으로 맞추어 72dpi 화면 해상도의 한계를 이용함으로써 원래의 미학이 가진 매력을 증명했다.

시카고 서체 또한 케어가 디자인한 것으로, 애플 전용으로 만든 기본 시스템 글꼴 시리즈에 속한다. 이 시리즈의 서체 이름들은 모두 세계 주요 도시들의 이름을 딴 것이며, 12포인트 비트맵 버전만 포함된다. 산세리프 고딕 서체로 흑백 모드에서도 판독하기 쉽다. 이후 서체 디자이너들인 찰스 비글로우Charles Bigelow와 크리스 홈즈Kris Holmes는 시카고를 확장 가능한 트루타입 글꼴로 바꾸었다. 1997년 맥 OS 8이 출시되자 애플은 기본 글꼴을 시카고에서 차콜로 대체했다. 그러나 시카고는 여전히 다른 서체들의 기반으로 사용되어 OS와 함께 배포되었다. 시카고 서체의 본래 목적과 상관없이 매우 다양한 매체, 특히 표지판이나 인쇄물에 사용할 수 있다. 최근에는 애플이 시카고를 부활시켜 3세대 아이팟의 화면 인터페이스에 사용하기도 했다. '시케인'과 '맥 타입'은 윈도우 기반 체제에서 사용할 수 있도록 만든 시카고 복제판이다.

360쪽
장뤽 고다르 영화 상영전
Cycle of films by Jean-Luc Godard
포스터
베르너 예커Werner Jeker(1944–)

베르너 예커는 스위스 포스터 디자인 역사에서 핵심적인 인물로 균형 잡힌 구성, 깔끔한 타이포그래피, 기술적 정밀성으로 잘 알려져 있다. 예커의 포스터들은 대부분 흑백이다. 그가 말했듯 "흑백은 가장 단순하고 가장 급진적인 표현이다."

예커는 주로 사진을 포스터의 핵심 요소로 활용했다. 독특한 잘라 내기, 들쑥날쑥한 왜곡, 이미지 중복, 텍스트와 그래픽의 중첩 등을 혼합하여, 예커는 자신이 사용한 사진을 재해석하고 그 사진들에 새로운 의미를 부여했다. 로잔에 있는 시네마테크 스위스에서 열린 프랑스 영화감독 장뤽 고다르 회고전을 위한 포스터에서, 예커는 고다르 감독의 얼굴을 찍은 흑백 사진을 사용했다. 그는 고다르의 머리 위 검은 공간을 확장하고 사진의 눈 아래 부분은 잘라 냈다. 그리고 눈 부분을 두 번 더 반복해 붙였는데, 이는 고다르가 여느 사람들보다 더 많은 것을 본다는 점을 표현한다고 볼 수 있다. 이는 고다르 영화의 실험적이고 아방가르드적인 성격을 반영하며, 영화 속 연속 프레임에 나타나는 이미지의 반복을 표현한 것으로도 볼 수 있다. 고다르의 머리에서 포스터 우측으로 뻗어 나가는 흰색 선도 여러 번 반복되어 포스터의 오른쪽을 길게 채우는데 이는 필름 릴 형태를 암시한다. 포스터 상단에는 대문자로 된 단어 '시네마테크 스위스'가 굵은 가로선을 만든다. 상영 정보를 알리는 네 줄의 작은 텍스트가 모여 '시네마테크 스위스' 뒤의 빈 공간을 채운다.

사진의 대가 예커는 이미지들을 솜씨 있게 다루어 강렬한 시각 효과를 만들어 냈다. 보는 이로 하여금 많은 것을 생각하며 들여다보게 만드는 포스터다.

244쪽
오르세 박물관
Musée d'Orsay
로고
브루노 몬구치Bruno Monguzzi(1941–), 장 비트머Jean Widmer(1929–)

브루노 몬구치와 장 비트머가 디자인한 파리 오르세 박물관 로고에서는 타이포그래피의 매력이 강하게 느껴진다. 고전적이고 우아한 매력, 그리고 굵고 가는 획의 과장된 대조가 디도 서체를 닮았다. 박물관(Musée)의 M과 오르세(Orsay)의 O는 검은 사각형의 위아래에서 각각 반만 형태를 드러내어, 보는 이가 온전한 형태를 떠올리게 만든다. '–의'를 뜻하는 'd'는 아예 등장하지 않고 아포스트로피(')만으로 의미를 나타낸다. 영화 시퀀스 같은 구성으로, 오르세 박물관이 전통과 현대 사이를 오가는 역동적이고 유연한 기관임을 나타낸다.

1980년대 초 프랑스 박물관국(DMF)은 오르세 기차역을 국립 박물관으로 변모시키는 계획을 시행했다. 루브르, 현대 미술관, 죄드폼 미술관에 흩어져 있던 파리의 19세기 미술품들을 한곳으로 모으기 위한 계획이었다. 중요한 랜드마크가 될 새로운 박물관을 위해서는 그 문화적 위상을 반영하고 세계의 관심을 끌 수 있는 아이덴티티가 필요했다. 스위스에 있는 그래픽 디자인 스튜디오 비쥐엘 디자인Visuel Design의 장 비트머는 밀라노에서 활동하는 디자이너 겸 타이포그래퍼인 브루노 몬구치와 함께 1983년 이 일을 맡게 되었다. 바우하우스 예술가 겸 디자이너인 요하네스 이텐 밑에서 견습 생활을 한 비트머는 이미 프랑스에서 명성을 쌓은 상태였다. 산업 창조 센터(CCI)를 비롯해 파리의 새로운 박물관들을 위한 디자인을 만들었으며 프랑스 그래픽 디자인이 국제적 명성을 얻는 데 기여했다. 타이포그래피를 공부한 몬구치는 밀라노에 있는 스튜디오 보게리Studio Boggeri에서 막스 후버 등의 디자이너들과 함께 일했다. 몬구치는 정밀하면서도 서정적인 타이포그래피 디자인으로 유명했다.

오르세 박물관 아이덴티티는 처음 등장했을 때와 마찬가지로 오늘날에도 신선한 느낌을 준다. 이 로고는 전시 포스터뿐 아니라 인쇄물에도 사용되며 때로는 화려한 색상으로, 때로는 잘리지 않은 온전한 글자로 등장한다.

366쪽

에미그레

Emigre

잡지 및 신문

루디 반데란스Rudy VanderLans(1955-), 주자나 리코Zuzana Licko(1961-)

독창적 서체를 보여 준 잡지 『에미그레』는 애플 매킨토시 컴퓨터가 널리 받아들여지기 전에 탄생했다. '망명자들을 위한 잡지'라는 부제가 달린 첫 번째 호에서 루디 반데란스와 그의 부인 주자나 리코는 자신처럼 유럽에서 건너온 예술가들과 디자이너들의 작품을 소개하는 것을 목표로 삼았다. 여기에는 시인, 작가, 언론인, 그래픽 디자이너, 사진가, 건축가, 예술가 등이 포함되었다. 당시는 디지털 도구로 인해 창의성의 본질이 바뀌기 시작한 때였다.

잡지가 동력을 얻으면서 『에미그레』는 잡지에 사용된 서체들을 판매하기 시작했다. 대부분의 서체들은 리코가 디자인한 것으로, 오클랜드와 같은 고정된 크기의 비트맵 글꼴도 포함되었다. 『에미그레』의 초기 서체들은 당시의 논-포스트스크립트 프린터에서 기능했으나, 1986년 이들은 300dpi 프린터에서 사용할 수 있는 시티즌과 매트릭스 서체를 출시했다. 이 시기 『에미그레』는 서체 회사 ITC가 잡지 『U&lc』에서 하는 역할과 비슷한 형태로 진화했다. 또 1991년에는 배리 데크Barry Deck가 디자인한 템플릿 고딕을 출시했다. 그런지 미학의 본질을 보여 주는 이 글꼴은 1990년대의 특징을 가장 잘 나타내는 서체로 꼽힌다.

『에미그레』가 성공을 이어 가면서 반데란스와 리코는 에미그레 그래픽스 스튜디오를 통해 디자인을 의뢰받던 일을 그만두고, 잡지를 통해 디자인의 한계를 뛰어넘는 데 주력하기 시작했다. 1990년대에 데이비드 카슨David Carson이 대중화한 그런지 타이포그래피 분야에서 『에미그레』는 선구적인 입지에 있다. 이들은 의뢰한 고객이 없어도 매우 실험적인 작품들을 만들어 소개했다. '콘텐츠로서의 디자인'과 '팬진Fanzines' 같은 특별호들은 단순한 서비스 제공자이길 거부하고 스스로 시각 문화의 선봉에 나서기 시작한 디자이너들에게 힘을 실어 주었다.

그래픽 디자인을 샅샅이 다룬 후 『에미그레』는 시청각 영역에 과감히 발을 들였다. 음악에서 영감을 받은 호들을 선보이고 음악 CD를 제공하기도 했다. 2003년 프린스턴 건축 출판사와 제휴하면서 『에미그레』는 잡지에서 포켓북 형태로 바뀌었다. 시각 문화에 관한 저술과 논의에 보다 집중하면서 디자이너들이 자신들의 작품 그리고 주변의 예술계를 비판적으로 바라볼 수 있도록 장려했다.

163쪽

예일 대학교 출판사

Yale University Press

로고

폴 랜드Paul Rand(1914-1996)

예일 대학교의 모토 '빛과 진리Lux et Veritas'는 폴 랜드의 로고 디자인 작업들을 위한 만트라(*일부 종교에서 기도나 명상 때 외우는 주문)였을지도 모른다. 랜드는 거의 40년간 예일 대학교에서 학생들을 가르쳤으며 경력 말기에 예일 대학교를 위한 이 로고를 디자인했다. 75년 이상의 역사를 가진 예일 대학교 출판사, 즉 YUP의 로고 재디자인을 랜드가 맡은 것은 자연스러운 선택이었다.

YUP 로고는 IBM(1956), UPS(1961), NeXT(1986), 모닝스타(1991) 등 많은 로고들을 성공적으로 디자인한 랜드의 경력 중에 후반 작업에 속했다. 랜드의 작품들 중 이와 비슷한 종류인 보르조이 로고와 마찬가지로 신선하고 깔끔하며 독특한 디자인을 보여 준다. 1945년 알프레드 A. 크노프의 출판사를 위해 디자인한 보르조이 마크는 사냥개인 보르조이의 모습을 선으로 표현한 것이다. 보르조이 로고와 마찬가지로 YUP 상징 또한, 관념과 인식의 조화를 기반으로 하는 위엄 있는 기관을 유쾌한 이미지로 표현한 디자인이다. 로고에 들어가는 글자들을 합자 형태로 표현한 것은 판독하기 어렵도록 의도적으로 만든 유희로 보인다. 슬랩 세리프는 서로 얽혀 있는 글자 네 개가 조화를 이루는 데 크게 기여한다.

랜드가 디자인한 모든 로고가 그렇듯, YUP 로고가 타당한지 그리고 어떤 의미를 갖는지는 로고를 의뢰한 고객인 YUP에 달려 있다. 물론 해석의 많은 부분은 보는 이의 몫이지만 말이다. 전자는 예일이 미국 학계에서 차지하는 지위를 통해 확인된다. 후자는 디자인이 암시하는 바에 대한 주관적인 해석에서 드러난다. 로고는 출판사의 활동 혹은 출판사 그 자체에 관한 것일 수 있다. 그러나 랜드 자신은 로고가 회사나 회사의 제품을 나타내기는 힘들다고 믿었다. 로고의 역할은 인지되어 기억되는 것, 모든 환경에서 기능하는 것, 어떤 환경에서든 알아보기 쉬운 것, 그리고 무엇보다 계속해서 신선해 보이는 것이라고 믿었다.

159쪽

반스의 교송
Barnes' Beurtzang
포스터
안톤 베이커Anthon Beeke(1940–2018)

453쪽

스위스 여권
Swiss Passport
정보 디자인
프리츠 고트샬크Fritz Gottschalk(1937–)

안톤 베이커가 토네일흐룹 암스테르담Toneelgroep Amsterdam 극단을 위해 포스터들을 디자인한 시기는 헤라던 레인더Gerardjan Rijnders가 극단 연출가를 맡은 기간과 대략 일치한다. 베이커의 포스터들은 세계적인 주목을 받았는데, 부분적으로는 노골적인 성적 이미지 때문이었다. 베이커가 전통극과 현대극을 성적으로 해석하여 육체적 형태로 나타낸 도발적인 이미지는 암스테르담처럼 진보적인 분위기의 도시에서도 상당한 관심을 끌었다. 주로 독학으로 공부한 베이커는 1960년대에 플럭서스 그룹에 참여했는데, 이는 베이커의 비인습적이고 개념적이며 이미지 중심적인 디자인 접근 방식에 영향을 주었다. 타이포그래피에 보다 중점을 두는 네덜란드의 전통적 그래픽 디자인과는 대조를 이뤘다.

베이커는 사진을 주된 표현 수단으로 사용했다. 그러나 자신을 1950–1960년대의 네덜란드 포스터 예술가들, 특히 딕 엘퍼스Dick Elffers와 니콜라스 웨인베르흐Nicolaas Wijnberg의 후계자로 여기면서 포스터 디자인에 감성적으로 접근했다. 베이커의 토네일흐룹 연극 포스터들 중 가장 유명한 작품은 〈발레Ballet〉다. 크리스토프 빌리발트 글루크Christoph Willibald Gluck의 오페라 〈오르페오와 에우리디체〉에서 영감을 얻은 연극이다. 오르페오가 발가벗겨진 채 거꾸로 매달려 있는 모습을 묘사한 이미지인데, 다리를 벌린 모양은 마치 스와스티카 같으며 그의 성기는 화려한 깃털로 덮여 있다. 베이커에게 있어 남성의 성기는 사랑과 힘 둘 다를 나타내는 다의적 상징이었다. 이미지 위에 흰색으로 얇게 쓰인 '발레'라는 단어는 마치 낙서처럼 보인다. 〈반스의 교송〉, 〈아울리스의 이피게네이아〉, 〈안티고네〉, 〈오셀로〉, 〈발레〉를 비롯한 많은 토네일흐룹 포스터에서, 베이커는 해당 연극과는 큰 관련이 없는 상징 이미지를 만들었다. 주제와 이미지 간 명확한 연관성이 없다는 점은 때로 비판을 받아왔다. 「헷 파롤Het Parool」(「네덜란드 일간지」)의 한 아트 디렉터는 "나는 토끼 꼬리를 가진 벌거벗은 소녀가 그리스 비극과 무슨 관계가 있는지 가끔 궁금하다"라고 한 적도 있다. 그럼에도 불구하고 베이커의 이미지는 전통적인 오페라에 신선하고 극적인 강렬함을 가져다주었으며 현대 관객들로부터 큰 관심을 끌었다.

20세기 이전, 여권은 신원을 증명하고 금융 거래를 쉽게 해 주는 다소 임의적인 여행 규정이었다. 제1차 세계대전이 일어나면서 신원 증명 없이 여행하는 것이 불가능하게 되었고 전쟁 이후에도 국가 안보에 대한 위협은 남아 있었다. 1920년 제네바의 국제 연맹이 소집한 국제회의는 여권이 획일적인 형태와 크기를 가질 것, 서른두 페이지로 구성될 것, 프랑스어를 포함하여 최소 2개 언어로 인쇄될 것 등의 권고안을 내놓았다. 그 결과 1921년, 현재 우리에게 친숙한 책 형태의 여권이 도입되었다. 사진이 포함되고 눈동자 색을 비롯한 신체적 특징이 기재되었다. 디자이너들은 국제 민간 항공 기구(ICAO)가 정한 요구 조건을 충족하고 여권의 보안 장치들을 훼손하지 않으면서 여권 디자인을 만들어 내기 위해 끊임없이 도전해 왔다.

프리츠 고트샬크가 만든 인상적인 스위스 여권은 1985년부터 2007년까지 600만 부 가까이 발행되었다. 여권 표지에는 보편적으로 인식될 수 있는 스위스 국기 이미지인 빨간 바탕에 흰 십자가를 넣었다. 단 십자가를 중간보다 약간 아래에 두어 시각적으로 활기찬 느낌을 주었다. 이는 여권 제목 '스위스 여권'을 독일어, 프랑스어, 이탈리아어, 영어로 넣기 위해 공간을 마련하는 의미도 있었다. 제목에는 금박을 입혔으며, 글자를 옆으로 눕혀 책등과 평행을 이루도록 했다. 내지 배경에는 스위스 북쪽에서 남쪽을 바라본 지형적 특성을 나타냈다. 그 위에 겹쳐 넣은 이미지는 결정체 모양인데, 아마도 수백만 년 전에 스위스의 산봉우리들을 형성한 빙하를 표현한 그림일 것이다. 이 크리스털 모티브는 앞·뒤표지의 면지에 다양한 형태로 들어간다. 갈색과 짙은 녹색으로 인쇄하여, 십자가를 잠상으로 넣은 것과 마찬가지로 위조 방지를 위한 보안 기능을 한다.

고트샬크는 스튜어트 애시Stuart Ash와 함께 몬트리올에 G+A를 설립했다. G+A 디자인 에이전시는 1976년 올림픽을 비롯한 디자인 작업들로 많은 상을 거머쥐었다. 고트샬크가 디자인한 스위스 여권은 모티브를 신중하게 선택하고 배치한 디자인이다. 다른 국가들의 단조로운 여권 디자인에 비해 세련되고 우아하며, 스위스가 공문서 디자인에 많은 관심을 기울여 왔음을 증명한다.

64쪽

HQ(하이 퀄리티)
HQ(High Quality)
잡지 및 신문
롤프 뮐러Rolf Müller(1940–2015)

ABCDEFGHIJ
KLMNOPQRS
TUVWXYZ&
abcdefghijkl
mnopqrstuv
wxyzæceß@
Ø(-).:;?¶£€/§
1234567890

69쪽

스위프트
Swift
서체
헤라르트 윙어르Gerard Unger(1942–2018)

『HQ(하이 퀄리티)』는 뮌헨에서 활동하는 디자이너 롤프 뮐러가 1985년부터 1998년까지 디자인, 편집한 잡지다. 독일의 인쇄기 제조업체 하이델베르거 드루크마시넨이 발행했으며 그래픽 디자이너들과 인쇄업자들이 주요 독자층이었다.

뮐러는 편집자이자 디자이너로서 『HQ』의 그래픽에 대한 완전한 통제권을 가졌으며, 내용과 형식의 비중을 결정했다. 뮐러는 적어도 얼마 동안은 컴퓨터 없이 작업하는 것을 선호했다. 자신의 스튜디오에서 일하는 디자이너 세 명에게 컴퓨터를 두 대만 제공하고, 화면을 참조하지 말고 서로 상호 작용을 하도록 한 적도 있었다. 디자인을 화면으로 평가하지는 않았으나 비평하기 전에는 인쇄해서 보았다.

『HQ』는 비영리 잡지여서 광고주나 상업적 지원을 쫓아다닐 필요가 없었다. 이는 잡지 내용이 진실하고 믿을 만하며 실험적이라는 것을 의미했다. 각 호는 저마다 주제를 갖고 있었다. 사진작가 데이비드 폴 라이언David Paul Lyon의 회상에 따르면, 그가 새로운 기법을 이용해 촬영한 팔레르모 미라 시리즈를 제안하기 위해 『HQ』에 접촉했을 때 잡지사는 '유적' 혹은 '잔재'를 주제로 하는 소재를 찾고 있었다. 데이비드 폴 라이언은 자신이 제안한 주제에 뮐러가 망설임 없이 곧바로 동의한 것에 놀랐다고 한다. 그러나 이러한 종류의 실험적인 아이디어들은 『HQ』 선언문에 이미 포함된 것이었다.

『HQ』 표지의 특징은 책등과 그 주변에 들어간 컬러 줄무늬다. 컬러 인쇄에 사용되는 CMYK 모델을 연상시키는 디자인으로, 잡지에 연속성을 부여하고 『HQ』 잡지임을 알아보기 쉽게 해 주었다. 표지 디자인은 마치 포스터 같았는데, 해당 호의 주제를 요약하는 핵심 이미지 하나를 넣었다. 내지에 사용한 주요 서체는 유니버스 55와 유니버스 65였으며, 레이아웃 그리드도 이 서체들의 비율을 바탕으로 설정했다.

『HQ』에 유일한 의도가 있다면 그래픽 디자이너들과 인쇄업자들이 만들어 낼 수 있는 HQ, 즉 고품질을 과시하는 것이었다. 따라서 잡지는 유동적인 내용과 아이디어를 마음껏 실험하면서 아름다운 디자인과 제작 가치를 드러내 보였다.

1980년대 신문 텍스트에는 두 가지 서체, 타임스와 엑셀시어가 주로 사용되었다. 두 서체 모두 인쇄 기술이 그리 정교하지 않던 1930년대에 만들어진 것들이다. 『걸리버 여행기』의 저자 조너선 스위프트Jonathan Swift의 이름을 딴 스위프트 서체는 헤라르트 윙어르가 신문 텍스트를 현대적으로 개선하기 위해 고안한 것이다. 윙어르는 윌리엄 A. 드위긴스William A. Dwiggins의 작품에서 영감을 얻었다. 드위긴스는 미국의 서체 디자이너로 신문용 서체 디자인을 실험했으며 1920–1930년대 책 디자인 발전에 많은 기여를 한 인물이다.

윙어르는 1981년 여름에 스위프트 활자를 위한 첫 스케치를 그렸으며 몇 년 간 글자들을 실험하고 수정하며 다듬었다. 이후 독일의 서체 공학 회사인 공학박사 루돌프 헬 사가 스위프트를 디지털화했다. 윙어르는 1985년 킬에서 열린 국제 타이포그래피 협회(ATypI) 컨퍼런스에서 이 서체를 선보였다. 10년 후인 1995년에는 윙어르가 재디자인한 새로운 버전인 스위프트 2.0이 출시되었다.

벡터 그래픽과 타이포그래피를 보다 정교하고 정밀하게 렌더링할 수 있는 어도비Adobe의 포스트스크립트 기술이 초기 단계일 때, 원래의 스위프트 서체는 이카루스라고 불리는 기존의 서체 디자인 소프트웨어를 통해 변환되어야만 했다. 불행히도 이렇게 변환된 서체는 품질이 좋지 않았다. 스위프트를 스위프트 2.0으로 재디자인하는 과정에는 많은 노력이 필요했다. 흠을 제거하고, 형태와 반형태를 개선하며, 가장 중요한 과정인 이탤릭체를 추가하는 작업이 포함되었다. 윙어르는 또한 스위프트 서체 목록을 확장하기 위해, 작은 크기의 대문자와 논–레이닝 숫자*논—라이닝 숫자. 글자 기준선상에서 볼 때 높이와 위치가 서로 다르게 배열된 숫자 서체)도 만들었다. 크고 각진 세리프와 열린 카운터 덕분에 스위프트 2.0에서는 웬만한 본문용 서체들이 따라올 수 없는 대담함이 느껴진다.

스위프트는 계속해서 변화를 겪었다. 2009년 윙어르가 라이노타이프를 위해 디자인한 노이에 스위프트는 신문 외의 매체에서로 사용하기 위한 업데이트 버전이다.

455쪽

IQ

포스터

우베 뢰쉬Uwe Loesch(1943–)

우베 뢰쉬의 입체 화법 포스터 〈IQ〉는 1986년 체르노빌 원자력 발전소 사고 이후 만들어진 것으로, 이 재앙이 유럽 전역의 식물과 야생 동물에게 초래한 방사능 손상에 항의하는 의미가 담겨 있다. 소비에트 정부는 처음에 원전 사고를 감추었다가 이를 어떻게 처리했는지에 대해 국제 사회의 엄청난 논란을 촉발했다.

1968년부터 1986년까지 뢰쉬는 자선 단체들과 항의 표시 행사들을 위한 비영리 포스터를 수백 점 제작했다. 그중에서도 〈IQ〉는 체르노빌 재앙으로 인한 환경 손실을 통렬하게 표현했다. 검은 바탕 위 밝은 노란색의 불규칙한 형태들은 방사능 유출로 인해 세포부터 인간에 이르기까지 모든 범위에서 생겨난 손상과 돌연변이를 나타낸다. 포스터에는 입체 화법으로 나타낸 젖소가 보이는데 몸통은 주위의 불규칙한 형태들 사이에 숨겨져 있다. 체르노빌 원전 사고는 유럽의 가축들, 특히 젖소와 양 같은 방목 가축들에게 파괴적인 영향을 미쳤고 수년에 걸쳐 고기와 우유가 독성에 오염되었다. 젖소는 얼룩덜룩한 털을 가진 동물이어서 이 포스터의 그래픽 언어와 스타일을 표현하기에 특히 적합한 수단이었다. 노란색은 핵 위험 표지의 색깔을 떠올리게 하는데, 실제로 방사능 주의를 나타내는 삼엽 표지가 소 얼굴 옆에 아주 작게 나타난다.

아름다운 동시에 충격적인 이 디자인은 벽지로도 제작되었다. 단일 포스터로 표현되든 넓은 벽에 부착되든 〈IQ〉의 이미지는 강력한 메시지를 전달한다. 또한 뢰쉬의 전시회 포스터인 〈… 날으는 것만이 더 아름답다〉(2003)를 비롯한 그의 다른 작품들과 마찬가지로 시각적 유희로 보는 이를 매료시킨다.

182쪽

옥타보

Octavo

잡지 및 신문

마크 홀트Mark Holt(1958–), 해미시 뮤어Hamish Muir(1957–), 사이먼 존스턴Simon Johnston(1959–)

한정판 타이포그래피 잡지 『옥타보』는 여덟 호만 발간되었다. 새로운 컴퓨터 기술에서 영감을 받아 유행을 좇고 외관을 중시하는 1980년대 디자인 경향에 반기를 든 잡지였다. 합리적이고 기능적이며 절제된 방식으로 그래픽 커뮤니케이션에 접근해야 한다는 신념을 가지고 타이포그래피를 전면에 내세운 『옥타보』는 『메르츠』, 『에미그레』와 함께 역사의 한자리를 차지했다.

마크 홀트, 해미시 뮤어, 사이먼 존스턴은 함께 사업을 시작하기로 결심한 후 존스턴의 런던 아파트에 디자인 스튜디오 옥타보(8vo라고도 부름)를 열었다. 확고한 디자인 이데올로기를 가진 이 컨설팅 회사는 다섯 명으로 이루어진 팀으로 성장하면서 다양한 고객층을 확보했다. 이들이 만든 『옥타보』에 장식이나 꾸밈이 별로 없는 것은 그래픽 디자인에 대한 옥타보 스튜디오의 실리적 접근 방식을 반영한다. 유행에는 별로 신경 쓰지 않고 시대를 초월하는 미학에 더 관심을 가진 옥타보는 과도하게 조작한 타이포그래피를 거부했으며, 그리드 구조와 산세리프체로 표현하는 보다 직접적인 정보 전달을 선호했다. 각 호는 그 자체로 스타일 실험이 되었다. 예를 들어, 검은색과 회색이 주를 이루는 87.4호(4호)는 경제적 방식의 디자인을 보여 주었다. 본문 너비가 좁은 단으로 배치했고 고대비 섬네일 이미지들이 어두운 배경에서 튀어나오듯 배열되었다. 소문자에 관해 다룬 88.5호(5호)는 이와 대조된다. 비스듬히 기울여 모서리가 튀어나온 그리드와 선명한 노란색을 표지에서 살짝 보여 주는데, 내지에서는 노란색이 폭발하듯 뿜어 나온다.

『옥타보』는 정해진 주기 없이 드문드문 발행되었으며 마지막 여덟 번째 호는 1992년 CD롬으로 발행되었다. 2005년 옥타보 스튜디오는 『옥타보: 온 디 아웃사이드8vo: On the Outside』를 발간했다. 옥타보 스튜디오의 시작, 비전, 고객 그리고 이데올로기를 기록한 책이다.

28쪽

디자인 프로세스 오토
Design Process Auto
포스터
피에르 멘델Pierre Mendell(1929-2008)

피에르 멘델은 뮌헨에 있는 국제 디자인 박물관인 신박물관에서 열린 《디자인 프로세스 오토(자동차 디자인 과정)》 전시회를 위한 포스터를 디자인했다. 이 포스터는 모든 자동차 디자인은 하나의 기본 원리, 즉 바퀴 네 개에서 출발한다는 것을 명확하고 간결하게 보여 준다.

독일에서 태어난 멘델은 1950년대에 프랑스에 머무르면서 그의 가족이 운영하는 직물 공장에서 일했다. 이후 바젤 디자인 학교에 들어가 스위스 디자이너 아민 호프만 밑에서 그래픽 디자인을 공부했다. 뮌헨으로 건너간 그는 1961년 바젤에서 함께 공부한 클라우스 오버러Klaus Oberer와 함께 멘델 & 오버러Mendell & Oberer 스튜디오를 설립했다. 《디자인 프로세스 오토》는 자동차에 대한 아이디어들을 모델과 스케치를 통해 표현한 전시회로, 최종 해결책에 도달할 때까지 디자인이 어떻게 점진적으로 다듬어지는지를 보여 주었다. 이러한 단순화 과정은 멘델의 포스터에서도 볼 수 있다. 그는 대상을 다듬고 순화하여 본질만 남겨 인상적인 디자인을 만들어 냈다. 그의 작품은 강렬한 기하학적 형태와 대담한 색채 그리고 예상하지 못한 병치나 누락된 요소가 특징인데, 메시지를 알아채려면 보는 이가 이 요소들을 완성해야 한다.

〈디자인 프로세스 오토〉 포스터에서 멘델은 우리에게 자동차 디자인의 첫 단계만을 보여 줄 뿐이다. 그리고 우리가 세부 요소를 채워 나가면서 스스로 상상하도록 만든다. 포스터 속 텍스트를 왼쪽으로 정렬한 것도 이러한 해석 과정을 독려하는 장치다. 포스터 중심에 밝은 빨간색 공간을 남겨둠으로써 디자인의 무한한 가능성을 강조하기 때문이다. 멘델의 환원적 과정은 그가 독자적 세계를 구축하는 토대가 되었으나 한편으로는 보는 이를 끌어들이고 그 역할을 인정하는 것이기도 했다. 그러나 멘델은 특유의 완곡함을 내보이며 이러한 접근법을 거부했다. 그의 디자인 철학을 물었을 때 멘델은 이렇게 답했다. "없습니다."

319쪽

이코노미스트
The Economist
광고
애벗 미드 비커스 BBDO Abbott Mead Vickers BBDO

1843년에 창간된 『이코노미스트』가 최근 상업적으로 성공을 거둔 데에는 역사상 손에 꼽을 정도로 오랜 기간 시행한 포스터 캠페인의 공이 크다. 이 포스터 시리즈는 강렬하면서도 꾸밈없는 스타일, 엄격한 창의적 제약 속에서 해결책을 찾아낸 점, 그리고 광고의 주요 규칙들을 일부 거부한 점 등으로 찬사를 받았다.

1980년대 말 영국 경제가 침체기에 빠져들면서, 주로 자본가들과 경제학자들만이 읽던 이 뉴스 및 시사 잡지는 독자층을 늘려야 했다. 독특한 빨간색 광고 포스터들은 이러한 필요성에서 나온 것이다. 남들이 수백만 파운드를 텔레비전 광고에 쏟아 부을 때, 『이코노미스트』는 주로 인쇄물을 이용한 캠페인으로 광고판을 장식했다. 『이코노미스트』만의 독자적 서체인 헤드라인체로 문구를 넣은 광고였다. 이 캠페인은 옥외 매체도 아주 적은 비용만 가지고도 브랜드 인지도를 성공적으로 홍보할 수 있다는 사실을 보여 주었다.

이 광고를 만든 런던의 광고 대행사 애벗 미드 비커스 BBDO는 『이코노미스트』 표제의 대담한 색상에 집중하는 한편 이 캠페인에서 마음을 끌 만한 요소를 찾아냈다. 바로 식견 있는 독자들의 믿음이었다. 『이코노미스트』가 자신에게 경쟁력을 갖게 해 주며 상류 클럽의 회원 자격을 준다는 믿음 혹은 우월감 말이다. 광고의 슬로건, 시각적 유희, 말장난을 해석하는 것은 이들의 우월감을 강화시키고, 그렇지 못한 이들을 호기심과 열등감에 빠지게 한다. 오랜 기간 실행된 이 광고 캠페인은 『이코노미스트』의 인지도 강화에 도움을 주었고, 그 이후의 스타일 한계를 넓혀 가게 해 주었다. 한 포스터는 잡지 표제를 완전히 생략하고 빨간 배경만 남긴 후, 텔레비전 시리즈 〈선더버즈Thunderbirds〉에 나오는 캐릭터 브레인스Brains의 이미지만을 담았다. 그러나 이 포스터는 이러한 방식을 잘 아는 독자들에게는 너무 모호한 표현으로 여겨졌다.

애벗 미드 비커스 BBDO의 광고 캠페인은 다양한 슬로건과 창조적인 표현을 선보였다. 그럼에도 정치 및 경제에 대한 필수 정보의 제공자라는 『이코노미스트』의 브랜드 과제는 그대로 지키면서 일관성을 유지했다.

288쪽

롤링 스톤

Rolling Stone

잡지 및 신문

프레드 우드워드Fred Woodward(1953-)

격주로 발행되는 로큰롤의 '바이블' 『롤링 스톤』은 1967년 창간되었다. 1987년 프레드 우드워드가 아트 디렉터로 합류했을 때 잡지는 이미 상당한 디자인 유산을 지니고 있었다. 『롤링 스톤』의 최초 아트 디렉터 로버트 킹스베리Robert Kingsbury는 1975년에 당시 무명이던 애니 리버비츠를 소속 작가로 데리고 일하게 되었다. 이후 마이크 솔즈베리Mike Salisbury와 로저 블랙Roger Black이 잡지에 콘셉트 표지와 일러스트레이션, 맞춤형 타이포그래피를 도입하여 『롤링 스톤』의 명성에 기여했다.

우드워드는 샌프란시스코에서부터 시작된 『롤링 스톤』의 기원과 약력을 염두에 두고, 옥스퍼드 보더(*나란히 그린, 굵고 얇은 두 개의 선으로 된 테두리) 같은 잡지 초기의 디자인 특징들을 다시 도입했다. 옥스퍼드 보더는 독자가 기사와 광고를 구별할 수 있도록 도와주었고 『롤링 스톤』만의 시각적 정체성을 특징지었다. 본문에서도 단과 단 사이에 구분선을 넣는 등 고전적 디자인을 적용했다. 이것들은 잡지 디자인의 아이콘이 된, 우드워드의 표현주의적이고 예측하기 어려운 기사 도입 페이지에 대응해, 안정적인 대조 요소 역할을 했다.

우드워드는 『롤링 스톤』에서 '성숙기'에 이르기까지 2~3년이 걸렸다고 말한다. 그는 종종 사진에서 힌트를 얻어, 긴밀하게 통합된 타이포그래피를 이미지와 함께 사용했다. 그의 타이포그래피 스타일은 광범위했으며 때로는 장식적인 표제용 목판 활자를 실험하기도 했다.

우드워드는 또한 『롤링 스톤』의 오버사이즈 판형을 최대한 활용하며 혁신적이고 놀라운 레이아웃들을 창조했다. 이 디자인들은 주요 디자인 기관들로부터 많은 상을 받았으며 출판 디자이너들에게 영감을 주었다. 『롤링 스톤』이 거의 400호를 발행하는 동안 재임한 우드워드는 후일 저명한 아트 디렉터가 된 많은 디자이너에게 현명한 조언자였다. 1996년 우드워드는 역사상 최연소 입회자로 아트 디렉터 클럽 명예의 전당에 이름을 올렸다. 2001년 우드워드는 『롤링 스톤』을 떠나 콘데 나스트 『GQ』 잡지의 아트 디렉터가 되었다.

47쪽

아브니르

Avenir

서체

아드리안 프루티거Adrian Frutiger(1928-2015)

파울 레너가 바우하우스 스타일의 영향을 받아 푸투라 서체를 디자인한 지 60년이 지난 20세기 말, 아드리안 프루티거 또한 시대정신 미학을 상징하는 서체를 디자인했다. 아브니르는 프랑스어로 '미래'를 뜻한다. 역시 '미래'라는 뜻을 가진 푸투라와 형태, 이름, 개념으로 연결되는 서체다. 아브니르 서체에서 프루티거는 푸투라의 기하학과 길 산스의 휴머니즘을 결합했다. 푸투라와 길 산스는 모두 구축주의 서체, 즉 기하학 원리에 기반을 둔 서체다. 프루티거는 이 서체들에서 영감을 얻어 이들과 유사한, 그러나 고유한 특성을 가진 아브니르를 만들었다. 'f', 'r', 't', 'a' 등의 글자는 아브니르에 기하학적 서체들과는 다른 휴머니즘 특성을 부여한다. 아브니르는 언뜻 보기에 푸투라와 센추리 고딕처럼 기하학과의 유사성이 분명해 보인다. 그러나 아브니르를 진정한 기하학적 형태라 할 수는 없다. 예를 들어, 'o'는 완벽한 원이 아니다. 아브니르 이탤릭체는 프루티거의 다른 서체들에서 볼 수 있듯, 진정한 이탤릭체라기보다는 단지 비스듬히 기울어진 형태다. 아브니르 중에는 레귤러, 볼드, 콘덴스드, 이탤릭 등을 구별하기 위해 이름에 숫자 체계를 사용했다. 책에 어울리는 특성과 타이포그래피 스타일을 모두 갖고 있어 본문용과 표제용으로 모두 적합하다.

아브니르는 처음 출시되었을 때 푸투라만큼의 주목을 끌지 못했다. 여섯 가지 굵기만을 제공한 데에도 일부 원인이 있었다. 2004년 프루티거는 라이노타이프 사의 서체 고문 고바야시 아키라와 함께 아브니르를 재작업했다. 그 결과로 나온 아브니르 넥스트는 작은 대문자, 올드 스타일, 콘덴스드 버전들을 포함하여 총 스물네 가지 폰트를 갖게 되었다. 새로워진 아브니르 서체는 유럽 전역에서 인기를 끌었다. 재치 있는 적용 사례로 암스테르담의 시각 아이덴티티 'I amsterdam'이 있다. 아브니르는 알타비스타 검색 엔진, 미국 댈러스-포트워스 국제공항, 미국 보험 회사 블루 크로스 블루 실드에서도 사용되었다.

256쪽

가디언

The Guardian
잡지 및 신문
데이비드 힐먼David Hillman(1943–)

데이비드 힐먼은 『가디언』을 재디자인하여 이 무뚝뚝한 사회주의 잡지를 편집 디자인의 선두에 서게 했으며, 가장 상징적이고 성공적인 브랜드로 변모시켰다.

힐먼은 1988년 『가디언』 레이아웃을 완전히 새롭게 만들어 달라는 요청을 받았다. 그는 이미 파리, 빌바오, 밀라노의 신문들을 재디자인한 경험이 있었고, 1960년대 후반에는 잡지 『노바』의 아트 디렉터로서 잡지의 전성기를 이끌었다. 힐먼이 개편한 『가디언』은 전통적이고 차분한 원래의 디자인에 익숙하던 대중에게 충격을 주었다. 힐먼은 경쟁지와 차별화되는 두 가지 혁신 요소를 도입했다. 두 가지 폰트를 사용한 표제 그리고 보조 섹션이었다. 보조 섹션은 1992년 타블로이드판 일간 부록 'G2'로 발전했다. 힐먼은 표제 'The Guardian'에서 'The'는 쾌활한 느낌의 ITC 가라몬드 이탤릭으로, 'Guardian'은 보다 엄격한 느낌의 헬베티카 블랙으로 표현하여, 내부 기사들의 다양성을 나타내는 인상적인 서체 조합을 만들어 냈다. 새로워진 『가디언』을 알리는 광고 문구도 이 색다른 서체 조합을 사용한 'The Nous(지성)'와 'The Wit(위트)'였다. 타이포그래피를 활용한 접근 방식은 이전부터 앨범 커버에 사용해 왔으나, 오랜 역사를 가진 주류 출판물에 사용한 것은 획기적인 아이디어였다. 힐먼은 본문과 표제에 헬베티카 서체를 사용한 신문 『미니애폴리스 스타Minneapolis Star』에서 영향을 받았는지도 모른다. 힐먼은 신문을 타블로이드 크기로 줄이는 것도 고려했으나 불필요하다는 생각이 들어 실행하지는 않았다. 대신 본문에 엄격한 그리드 체계를 적용하여 편집자들은 그 구조에 맞추어 문구를 자르거나 덧붙여야 했다.

2005년 마크 포터Mark Porter가 『가디언』 디자인을 다시 한 번 바꾸었다. 포터는 기존 판형보다 작은 베를리너판을 도입하고 표제를 새로운 단일 폰트와 두 가지 색으로 구성했다. 그러나 『가디언』의 근본적인 변화를 이끈 것은 힐먼의 혁명적 디자인이었다. 힐먼의 디자인은 그보다 몇 년 더 먼저 네빌 브로디Neville Brody가 잡지 『아레나Arena』에서 보여 준 초기 미니멀리즘 디자인과 동등한 수준이었으며, 신문 업계에 새로운 기준을 제시했다.

```
aæbcdefghijklmnoœø
pqrstuvwxyzß
àâôû
a/ÆbcdefghijklmnoŒ
pqrstuvwxyz
àÂÔÛ
01234567890%.',.:;.,"«»
!?¡¿$€$ß[]()/*+=
```

111쪽

로티스

Rotis
서체
오틀 아이허Otl Aicher(1922–1991)

로티스는 산세리프와 세리프가 함께 있는 하이브리드 서체 가족이다. 기업 표지에서 도로 표지에 이르기까지 다양한 영역의 매체에 적용할 수 있는 융통성이 장점이다.

오틀 아이허는 1972년 뮌헨 올림픽을 위한 아이콘과 아이덴티티를 성공적으로 디자인했으며 뮌헨 교통 표지에 사용하기 위한 트래픽 서체를 만들었다. 이후 아이허는 세리프체와 산세리프체가 함께 있는 서체를 만들기 위해 연구를 시작했다. 각기 다른 스타일이어도 고른 톤을 보여 주는 서체를 만들려는 생각이었다. 이상적으로 적용이 된다면, 로티스 산스가 로티스 세리프, 혹은 로티스 세미 세리프나 로티스 세미 산스 중 하나와 함께 있도 전체적으로 고른 톤을 보일 것이다. 아이허는 다소 이론적인 이 목표를 달성하기 위해 세리프와 산세리프 사이의 중간 단계를 만들었다. 산세리프, 세미 산스, 세미 세리프, 세리프의 네 가지 유형으로 구성된 로티스 서체 가족은 총 17개 폰트로 이루어진다. 네 개 유형들은 톤, 굵기, 높이, 비율에 있어 유사하고 종종 구별하기 어렵다. 그러나 날카로운 눈으로 보면 근소한 차이를 구별할 수 있다. 산스는 단조로워 보이고, 세미 산스는 굵기 차가 보다 드러나며, 세리프는 가장 곧고 수직적인 축을 가진다. 로티스는 알프스 지역 알고이에 있는 마을로, 아이허는 자신이 살던 이곳의 이름을 따라 서체에 붙였다. 쉽게 식별하고 판독할 수 있는 서체로 인정받은 로티스는 유럽에서 매우 큰 인기를 얻었으며 서적, 기업 리포트, 비즈니스 커뮤니케이션, 잡지, 신문, 포스터, 광고, 심지어 멀티미디어 디자인에서도 사용되었다.

아이허가 로티스 서체에 쏟은 헌신적 노력에도 불구하고 로티스를 비방하는 사람도 많았다. 에릭 스피커만Erik Spiekermann은 이 서체를 두고 제대로 실행되지 않은 지적 실습이라 했고, 로버트 브링허스트Robert Bringhurst는 현대의 하이브리드 서체를 연구한 저서 『타이포그래피 스타일의 요소들』(2004)에 로티스를 넣지 않았다. 로티스가 워낙 널리 사용되었기에 그만큼 논쟁도 있었을 것이다. 그럼에도 불구하고 로티스는 이례적으로 뛰어난 명확성과 판독성을 보여 주는 고전적 서체로 남아 있다.

1989

84쪽

V&A

로고

앨런 플레처Alan Fletcher(1931–2006)

참신한 동시에 시대를 초월하는 디자인인 빅토리아 앤드 앨버트 박물관 로고는 앨런 플레처가 만든 것이다. 플레처가 1972년 공동 창립한 펜타그램Pentagram 디자인 회사가 의뢰받은 일이었다. 당시 탄생한 로고들 중 가장 기억에 남는 디자인으로 꼽히며, 오늘날에도 여전히 사용되고 있다.

잠바티스타 보도니가 디자인한 우아한 18세기 서체에서 영감을 받은 플레처는 빅토리아 앤드 앨버트 박물관의 별칭인 'V&A'를 이용하여 단일 형태의 로고를 만들었다. 타이포그래피 요소들을 결합한 디자인으로, 앰퍼샌드 기호의 세리프가 글자 'A'의 가로획 역할을 한다. 당시 플레처는 자신의 작품들에서 주로 산세리프 서체를 사용했기 때문에 이러한 전통적인 서체를 이용한 것은 드문 경우다. 그러나 이 아이디어가 가진 설득력과 독특함은 전반적인 그의 접근법과 일치한다. 플레처의 디자인은 박물관의 속칭을 형식적이지만 친근한 로고로 변모시켰다. 로고는 단순하고 경제적이며 간결하다. 엄격하고 절제된, 그러나 신선하고 독창적인 V&A 모노그램은 빅토리아 앤드 앨버트 박물관에 꼭 들어맞는다. 박물관을 수호하는 상징으로서의 위상을 반영하고, 박물관의 과거를 역력히 말해 주며, 박물관의 실험적이고 전향적인 태도를 인정하게 만든다. 쉽고 재치 있으며 이해하기 쉬운 V&A 로고는 영국 그래픽 역사에서 가장 영향력 있는 디자인으로 평가되며, 1980년대 후반 펜타그램 사의 디자인 스타일을 잘 나타낸다.

1989–1992

462쪽

비치 컬처

Beach Culture

잡지 및 신문

데이비드 카슨David Carson(1956–)

수상 스포츠를 전문으로 다룬 잡지 「비치 컬처」는 당대의 컬트 출판물이었으며, 1990년대 디자인의 기준을 세웠다. 주로 독학으로 성장한 데이비드 카슨이 아트 디렉터를 맡아 잡지를 급진적 타이포그래피와 디자인 실험의 장으로 만든 시절의 일이었다.

「비치 컬처」는 「서프 스타일Surf Style」이라는 기사 형태의 광고지로부터 탄생했다. 카슨은 이 광고지를 잡지로 발전시켰다. 잡지 「스케이트보딩Skateboarding」과 「뮤지션Musician」에서 아트 디렉터로 일했던 카슨은 스위스에서 디자이너 장 로베르Jean Robert와 함께 타이포그래피를 공부하면서 추상적 서체가 가진 힘을 깨닫게 되었다. 카슨이 맡은 첫 호가 발간된 후 많은 광고주들이 잡지를 떠났다. 스포츠만이 아니라, 초현실주의와 아르 브뤼(*다듬지 않은 거친 형태의 미술)를 포함한 대중 예술, 미디어 문화가 뒤섞인 데 혼란스러움을 느낀 탓이었다. 그러나 이후 다섯 호를 더 발행할 수 있을 만큼의 광고주들은 남아 있었다. 카슨은 새롭고 때로는 알아보기 어려운 형태의 시각적 표현을 사용하기 시작했다.

카슨이 보여 준 무질서한 타이포그래피는 동시대인들의 것과 달랐다. 그의 타이포그래피는 재치와 아이러니를 담고 있었으며 잡지 페이지들이 가진 짧은 생명을 찬양했다. 한 호에서 카슨은 세 단에 걸쳐 수평으로 읽어야 하는 기사를 실었고, 다른 호에서는 페이지 번호를 제목보다 크게 실었다. 마지막 호에서는 페이지 번호들을 모두 삭제하고 점프 라인(*기사가 어디서 계속될지 알려 주는 한 줄짜리 지시문. 예를 들면 '5페이지에서 계속')에는 단순히 '계속continued'이라고만 표시했다. 그뿐 아니라 글자 형태들이 겹치고 충돌하고 추상화되어 이해할 수 없을 정도로 변하는 바람에 독자들이 각자의 방법으로 이해해야 했다. 카슨은 독자들이 이러한 과정의 일부가 되도록 한 것이다. 「비치 컬처」의 타이포그래피 언어는 가독성과 판독성에 대한 공격이었으며 모더니즘 옹호자들로부터 비판받았다. 이러한 실험적인 형식은 1990년대 후반에 들어 희미해졌다. 그럼에도 「비치 컬처」는 포스트모더니즘의 주창자들에게 지속적으로 영감을 주었다.

ABCDE ABCDE
FGHIJ FGHIJ
KLMN KLMN
OPQRS OPQRS
TUVW TUVW
XYZ& XYZ&
01234 01234
56789 56789

505쪽

트라얀

Trajan

서체

캐럴 트웜블리|Carol Twombly(1959–)

캐럴 트웜블리는 1988년 어도비 시스템스에 디자이너로 합류하여 어도비 오리지널스 프로그램에 참여했다. 1989–1990년 트웜블리는 어도비 사 디자인 팀과 함께 어도비 최초의 표제용 서체들을 디자인했다. 바로 트라얀, 샤를마뉴, 리토스였다. 각 서체는 역사적 의미를 지닌다. 리토스는 고대 그리스 글자에, 샤를마뉴는 고대 로마 비문에, 트라얀은 로마 트라야누스 기념탑(기원후 113)에 새겨진 글자에 각각 기반을 두었다. 고대 라틴어 글꼴을 바탕으로 한 트라얀 서체에는 대문자만 포함되어 있는데, 이는 고대 로마 비문에 소문자가 없었음을 보여 주는 사실이다.

에드워드 캐티치Edward Catich 신부는 트라야누스 기념탑의 비문을 탁본과 투사로 기록하여 『로마 트라얀 비문』(1961)을 펴냈다. 1968년 저서 『세리프의 기원』에서 그는 최초의 타이포그래피 세리프들이 초기 로마에서 유래되었다고 주장했다. 디자이너들, 일러스트레이터들, 타이포그래퍼들이 물리적 도구 사용에서 디지털 도구 사용으로 옮겨 가던 1980년대에, 트웜블리는 캐티치의 복제본을 사용하여 트라얀 서체를 디자인했다. 1970년대 후반과 1980년대 초반에 디지털 서체들이 소수 등장했으나 완전한 디지털 플랫폼으로의 근본적인 변화를 보여 준 것은 트웜블리의 트라얀 서체였다. 트라얀 서체로 트웜블리는 고대 타이포그래피의 외양과 분위기를 디지털 세계로 불러오는 데 성공했다. 어도비는 계속해서 고전적 레터링과 캘리그래피에 기반을 둔 많은 디지털 서체을 출시했는데, 바로 어도비 모던 에인션츠 컬렉션Adobe Modern Ancients Collection으로 알려진 서체들이다. 어도비는 트라얀 서체를 계속 발전시켜 나가고 있다. 2000년에는 오픈타입 트라얀 프로를 출시했는데, 유럽어를 지원하고 작은 대문자를 포함했다. 2011년에는 로버트 슬림바흐Robert Slimbach가 네 가지 굵기를 추가하고 그리스어와 키릴 문자를 지원하는 트라얀 프로 3을 개발했다. 두 서체 모두 트웜블리와 어도비 디자인 팀이 함께 만들었다.

1994년 트웜블리는 샤를 페뇨 상을 받은 최초의 여성이자 두 번째 미국인이 되었다. 샤를 페뇨 상은 35세 이하의 뛰어난 서체 디자이너에게 수여되는 권위 있는 상이다.

371쪽

시네마프리카

CinemAfrica

포스터

랄프 슈라이포겔Ralph Schraivogel(1960–)

랄프 슈라이포겔이 시네마프리카를 위해 만든 포스터 시리즈들은 시각 커뮤니케이션에 대한 그의 실험적 접근법을 강조하는 작품들이다. 슈라이포겔이 절제되고 합리적인 스위스파 접근법으로부터 얼마나 거리를 두었는지를 보여 준다. 시네마프리카는 스톡홀름에서 열리는 영화제로, 아프리카 출신 영화 제작자들의 작품을 상영한다.

취리히 조형 예술 대학에서 그래픽 디자인을 공부한 슈라이포겔은 주로 취리히의 필름포디움, 노이마르크트 극장 등 문화 단체들을 위한 예술, 영화, 사진, 뉴 미디어 홍보 포스터들을 디자인한다. 〈시네마프리카〉 포스터에서 슈라이포겔은 전통적 영화 포스터의 틀을 깨고 색, 선, 무늬를 여러 층으로 겹쳐 역동적이고 환각적인 이미지를 만들어 냈다. 슈라이포겔은 이러한 구성 안에 타이포그래피를 통합하여, 단어들이 굽이치며 언덕과 계곡을 만들거나 혹은 표면에서 가물거리고 흔들리게 만든다. 그의 디자인들은 로버트 라우셴버그의 콜라주를 떠올리게 한다. 또 시각적 인식과 환상을 다루는 빅토르 바사렐리Victor Vasarely를 비롯한 옵아트 예술가들의 그래픽 실험들도 상기시킨다. 슈라이포겔은 디자인 과정에 매우 공을 들인다. 그는 2002년 얼룩말 무늬 포스터를 인쇄하고 재인쇄한 것처럼, 여러 층으로 구성된 작품을 완성할 때까지 여러 번 반복 작업을 거친다. 시네마프리카를 위해 디자인한 포스터들에서 슈라이포겔은 상투적인 방식에 의존하지 않고 아프리카 문화와 영화들을 암시하는 일을 성공적으로 해냈다. 치면을 거는 듯한 디자인은 아프리카 영화를 원기 왕성하고 창조적인 산업으로 표현한다. 슈라이포겔의 작업은 볼프강 바인가르트의 작업에 비견할 수 있다. 바인가르트 역시 스위스 디자인의 기존 규칙에 도전장을 내밀어 삼차원 타이포그래피 큐브 등을 실험한다.

슈라이포겔은 스위스파와는 구분되지만 20세기에 스위스가 배출한 존경받는 디자이너임은 분명하다. 슈라이포겔의 작품은 그의 스타일과 표현 방식이 유연하고 융통성 있음을 잘 보여 준다.

394쪽

워크숍: 와이스 포 멘
Workshop: Y's for Men
서적
사와다 야스히로澤田泰廣(1961~)

사와다 야스히로는 도쿄 미술 음악 대학(현재의 도쿄 예술 대학)을 졸업하고 얼마 지나지 않아 패션 디자이너 요지 야마모토의 브랜드 '와이스 포 멘'에 합류하여 캐주얼 의류 라인인 '워크숍'의 겨울 카탈로그를 디자인했다.

1970년대 초부터 야마모토는 비대칭, 다중 질감, 겹치기, 비규칙성 등에 중점을 두고 일본 미학을 탐구하여 패션계를 비롯한 창작 업계에 깊은 인상을 주었다. 1980년대 중반에는 일본 젊은 세대가 반기업 정서의 물결을 경험하고 있음을 인지하고, 전 세계 젊은이들에게 어필할 수 있는 캐주얼 브랜드를 도입했다. 야마모토는 컬렉션 중 다섯 점을 카탈로그에서 보여 달라는 것 외에는 카탈로그 디자인과 관련하여 사와다에게 어떤 것도 요구하지 않았다. 야마모토의 오트 쿠튀르 컬렉션에 비해 워크숍 라인이 더 보수적이라고 판단한 사와다는 각각의 옷이 가진 요소들을 시각적으로 과장하는 방법을 택했다. 사와다는 손으로 만든 하얀 석고 상자 안에 옷을 마구 밀어 넣은 다음 유리로 된 슬라이딩 덮개를 덮었다. 그리고 이를 자연광 아래에서 촬영하여 B2 크기(50×70.7cm) 종이에 인쇄했다. 상자 깊이가 15cm밖에 안 되었기 때문에 각 코트와 점퍼는 밖으로 터져 나올 듯 보였다. 사와다가 말했듯이 유리에 눌린 얼굴들 같기도 했다. 사와다는 이를 실물 크기로 보여 주어, 보는 이들이 단순한 구성 안에 있는 세부 요소들에 집중하게 만들었다.

사와다의 카탈로그는 단순하지만 급진적이다. 따로 제본하지 않은 낱장의 사진들은 특별히 디자인된 봉투에 담겼다. 이 카탈로그를 받아 자세히 들여다보는 것은 직접 배달된 아름다운 옷 다섯 점을 받은 것 같은 느낌을 주었다. 사와다는 '워크숍' 라인이 겨냥하는 반체제 젊은이 시장의 에너지와 활기를 표현하는 것이 자신의 목표였다고 말한다. 그는 자신도 거칠 것이 없는 젊은이로서, 모델이 말쑥하게 차려입은 옷이 아닌 주름지고 구겨진 옷을 통해 젊은이들의 무심한 태도를 표현하는 일이 즐거웠다고 한다.

346쪽

크랜브룩: 디자인 대학원 과정
Cranbrook: The Graduate Program in Design
포스터
캐서린 맥코이Katherine McCoy(1945~)

캐서린 맥코이의 포스터 〈크랜브룩: 디자인 대학원 과정〉은 포스트모더니즘 시기의 정보 디자인에 대한 기능주의적 아이디어가 보다 완곡하고 모호한 표현 형태로 변화함을 보여 준다. 1971년부터 1995년까지, 맥코이와 그의 남편이자 제품 디자이너인 마이클 맥코이Michael McCoy는 크랜브룩 예술 아카데미라는 작은 디자인 대학원을 인수하여 함께 이끌었다. 미시간 주 디트로이트 근처에 자리한 이 학교는 당시 후기 모더니즘으로 특징지어지는 우수한 디자인과 실험 정신으로 오랜 명성을 쌓아온 터였다. 1970년대 후반부터 크랜브룩 예술 아카데미는 그래픽 디자인에 있어 포스트모더니즘 개념을 포용하기 시작했다. 이는 부분적으로 객원 교수 볼프강 바인가르트의 '뉴 웨이브'에 영향받은 것이었다. 1980년대에는 프랑스의 구조주의 이론이 교과 과정에 도입되었다. 이러한 배경은 1980년대 디자인 의미론을 형성했으며 크랜브룩은 제품과 그래픽 디자인 발전에 선도적인 역할을 했다.

이 개념은 〈크랜브룩: 디자인 대학원 과정〉 포스터의 사진 콜라주에서 분명히 드러난다. '제품 의미론'을 탐구하는 한 학생의 작품 원형을 보여 주는데, 이렇게 포토몽타주와 선들을 혼합하는 방식은 모더니즘 디자인에 뿌리를 두고 있다. 반면 절충적 타이포그래피와 다중 레이어는 포스트모더니즘 특징을 보여 준다. 빨간색과 파란색으로 구분된 배경 위에 커뮤니케이션 도표가 중첩된다. 여기에, 반대 개념의 용어들이 낯설게 짝을 이뤄 보는 이가 해석해야 하는 목록도 느슨하게 겹쳐져 있다. 이런 식으로 캐서린 맥코이는 자신이 '담화로서의 타이포그래피'라고 부른 이론을 적용했다. 그 결과 포스터를 보는 이는 단순히 정보를 받아먹는 것이 아니라 일종의 '대화'에 참여하게 된다. 이는 보다 전통적인 모더니즘 디자인에서 볼 수 없는 특징이다.

회신용 엽서로 사용할 수 있도록 점선으로 잘라 놓은 부분은 포스터의 상호 작용성을 더욱 강화한다. 맥코이가 학생 모집을 위해 만든 〈크랜브룩: 디자인 대학원 과정〉 포스터는 복잡하게 겹쳐진 의미 층을 통해 독특하고 도전 의식을 북돋우는 시각 퍼즐이 되고, 보는 이가 스스로 길을 찾게 만든다.

- 1990-현재

- 429쪽
- 오아서
- OASE
- 잡지 및 신문
- 카럴 마르턴스 Karel Martens(1939-)


- 1991-1995

- 51쪽
- 포름+츠베크
- Form+Zweck
- 잡지 및 신문
- 사이안 Cyan


429쪽

오아서

OASE

잡지 및 신문

카럴 마르턴스 Karel Martens(1939–)

건축 저널 『오아서』는 디자인, 내용, 편집 면에서 다른 건축 디자인 잡지들과는 상당히 다르다. 대부분의 건축 잡지들이 최신 디자인 경향을 다루고 건물과 인테리어 사진을 풍부하게 싣는 반면에, 『오아서』는 디자인의 실행, 비판, 역사, 이론 사이의 관계를 강조함으로써 토론을 장려하려 노력한다. 『오아서』는 또한 이 잡지의 아트 디렉터 카럴 마르턴스의 작품과 긴밀히 연결되어 있다. 또 마르턴스가 아른험에 설립한 스튜디오인 베르크플라츠 티포흐라피 Werkplaats Typografie와 그 교육 프로그램과도 밀접한 관계를 가진다.

『오아서』는 1981년 학생 출판물로 출발했다. 델프트 공과 대학교 건축학부의 젊은 건축가들이 연구원들과 학자들과 한데 모이기 위한 방법으로 만든 잡지로, 현재까지 집단 프로젝트로 유지되고 있다. 1990년 『오아서』는 협력자이자 발행사가 되어 줄 출판사를 찾았다. 네이메헌에 있는 사회주의 출판사 SUN이었다. SUN은 사회 및 문화 전반에 대한, 특히 『오아서』 창간인들의 관심사인 건축에 대한 비판적 관점을 가진 곳이었다. SUN은 잡지 디자인을 위해 마르턴스를 영입했다. 마르턴스는 기존 『오아서』보다 작고 책처럼 보이는 판형을 도입했으며, 레터링과 타이포그래피 요소를 주요 커뮤니케이션 수단으로 택했다. 그는 "잡지가 말 그리고 지적 논쟁으로 가득 차 있었으므로 내 선택은 자명했다"라고 말했다. 수년간 마르턴스가 행해 온 타이포그래피 실험들과 자발적 작업 덕분에 『오아서』는 많은 이득을 얻었다. 마르턴스는 일상에서 발견한 이미지들, 프린터의 등록 번호, 색상표, 타이포그래피 단편 등 일회성을 가진 요소들을 모아 의뢰받은 작품에 활용하며 『오아서』에서도 보여 주었다. 『오아서』 표지들의 전형적 특징은 강렬한 레터링이다. 표지들은 역동적 구성을 보여 주는 경우가 많으며, 겹쳐지거나 유기적 형태를 띤 서체 그리고 삼차원 공간이 등장하기도 한다.

마르턴스의 작품은 20세기 초 독일의 예술가 겸 디자이너인 쿠르트 슈비터스 그리고 네덜란드의 실험적인 인쇄업자 헨드릭 니콜라스 베르크만의 영향을 받았다. 마르턴스는 『오아서』 디자인으로 1993년 헨드릭 니콜라스 베르크만 상을 받았다.

51쪽

포름+츠베크

Form+Zweck

잡지 및 신문

사이안 Cyan

『포름+츠베크(형태+목적)』는 1956년 동독의 국영 디자인 저널로 출발했다. 베를린 장벽 붕괴 이후 잡지는 개정이 필요했고, 다니엘라 하우페 Daniela Haufe와 데틀레프 피들러 Detlef Fiedler가 이 일을 맡았다. 하우페와 피들러는 동독의 그라파 Grappa 스튜디오를 떠난 1992년 사이안이라는 이름으로 디자인 파트너십을 맺었다. 이들은 편집자 안젤리카 페트루샤 Angelika Petruschat 및 외르크 페트루샤 Jörg Petruschat와 함께 『포름+츠베크』를 새롭게 변모시켰다.

사이안은 타이포그래피와 사진을 급진적이고 영리하고 유머 있게 사용했다. 이는 진지한 기사를 전달하기 위한 수단이었을 뿐 아니라 『포름+츠베크』를 신선하고 매혹적인 잡지로 만들어 주는 특징이었다. 어떤 기사가 디자인에 관한 것인지 아니면 현대 그래픽의 특징에 관한 철학적 고찰인지 구분해 주는 것은 사진을 이용한 두 페이지 펼침면이었다. 이 경우 사진은 사이안이 특별히 촬영하거나 도서관의 사진 아카이브에서 골랐다. 기사에 등장하는 사진들은 겹쳐지거나 텍스트에 둘러싸이기도 했다. 타이포그래피를 다루는 방식은 페이지마다 달랐으며 내용과도 재치 있게 연결되었다. 예를 들어, 아르 데코에 관한 기사에서는 텍스트가 대각선으로 인쇄되었고, 춤에 관한 호에서는 텍스트와 사진 조각들이 뒤엉켜 안무 같은 리듬을 만들었다. 각 호는 3천 부씩 인쇄되었다. 『포름+츠베크』는 인습적인 디자인을 거부하고 매 호마다 새로운 표지 디자인을 선보였다. 심지어 제본 방식도 다양해서, 6호는 구멍을 뚫어서 끈을 함께 제공하고 일본식으로 묶는 방법을 알려 주었다. 『포름+츠베크』는 광고를 싣지 않았으며 소비자 중심도 아니었다. 일회성 소비문화에서 또 다른 일회용품이 되지 않기 위해서였다. 이 원칙은 잡지 디자인의 시각적 풍부함과 실험에도 적용되었고 『포름+츠베크』의 각 호는 저마다 독특한 대상으로 인정받았다.

479쪽
컬러스
Colors
잡지 및 신문
티보 칼맨Tibor Kalman(1949–1999)

이탈리아 패션 브랜드 베네통이 발행한 『컬러스』는 판매하는 제품에 대한 광고를 넣지 않고 브랜드를 홍보한 초창기 잡지들 중 하나였다. 처음부터 『컬러스』의 편집 의도는 공공연했다. 인류 경험의 보편성과 다양한 피부색의 아름다움을 찬양함으로써 편협함과 싸우는 것이었다. 이를 위해 과감한 사진과 신중히 고른 단어들을 조합했다.

개성 강한 그래픽 디자이너 티보 칼맨이 편집한 『컬러스』는 처음에는 특정한 형식 없이, 오버사이즈 타블로이드로 제작되었다. 깔끔한 산세리프 타이포그래피가 특징이었다. 제목들은 빨간색과 검은색을 사용하여 프랭클린 고딕 볼드 콘덴스드 서체로 나타났으며, 이는 본문에 사용한 푸투라 라이트와 대조를 이루었다. 그러나 가장 독특한 시각 혁신은 『컬러스』의 사진들이 보여 주는 명랑한 분위기와 진짜인지 의심스러운 색상이었다. 논란을 일으킨 광고 '유나이티드 컬러스 오브 베네통'을 만든 올리비에로 토스카니의 작품들이었다. 우울하거나 비참한 주제를 다룰 때에도, 그는 이미지를 밝게 만들어 짙은 그림자를 지우고, 얼굴을 밝게 하고, 주변색을 강조했다. 그래서 난민 수용소나 아마존 열대 우림에 사는 사람들이 베네통 모델들처럼 매력적으로 보였다.

수년간 『컬러스』는 다양한 주제를 다루었다. 인종 차별(4호), 에이즈(7호), 전쟁(14호), 몸무게(25호), 종교(37호), 이민(41호), 광기(47호), 폭력(56호)을 이야기했다. 영어, 이탈리아어, 스페인어, 프랑스어로 인쇄되는 다국어 판이었으며 시각적 충격 때문에 모든 호가 독특했다. 4호에서 칼맨은 엘리자베스 2세 여왕의 초상화를 조작하여 흑인 여성처럼 보이게 했고, 28호에서 토스카니는 배우들을 시켜 인종이 다른 동성애 커플이 키스하는 모습을 연출했다. 그러나 편집진은 언제나 판단을 피하는 태도를 보여, 다른 이의 고통과 특이성을 이용하고 결국은 베네통 패션을 홍보하는 것이라는 비난을 받았다.

칼맨은 열세 호만 발간한 후 1995년 『컬러스』를 떠났다. 5년 후에는 사형수들에 관한 사진 에세이와 광고 캠페인으로 비난받던 토스카니도 떠났다. 이후 『컬러스』는 구성과 편집진을 바꾸었으나 원래의 관점은 계속 견지하고 있다.

348쪽
뉴욕 타임스 논평란
The New York Times Op–Ed
잡지 및 신문
미르코 일리치Mirko Ilić(1956–)

미르코 일리치가 디자인한 『뉴욕 타임스』 '기명 논평'(사설의 반대쪽 페이지에 주로 개인 의견과 비평을 실음) 페이지는 복잡하고 때로는 논쟁의 여지가 있는 주제에 대해 놀라운 시각 커뮤니케이션을 보여 준다.

1970년대에 일리치는 만화, 잡지 일러스트레이션, 앨범 커버 등을 디자인했다. 크로아티아 자그레브의 언더그라운드 문화 그리고 『헤비 메탈Heavy Metal』과 『알테르 알테르Alter Alter』 같은 만화 관련 국제 출판물들을 위한 작업이었다. 1980년에 만화를 그만둔 후 일리치는 일러스트레이션과 그래픽 디자인에 집중했다. 1986년 뉴욕으로 건너가 1991년 『타임 인터내셔널Time International』 아트 디렉터가 되었으며 이듬해 『뉴욕 타임스』에서 논평란 아트 디렉터를 맡았다.

밀턴 글레이저는 일리치를 두고 '생각하는 일러스트레이터, 그림을 그릴 줄 아는 그래픽 디자이너'라고 했다. 일리치는 거의 전적으로 개념적인 작품들을 만들며, 각 작품은 강력한 단일 개념을 전달하는 것을 목표로 한다. 그의 접근 방식은 도발적이고 심지어 혹독하다고 묘사되어 왔으나 이는 그가 매우 시사적인 주제들을 다루었기 때문일 것이다. 논평란은 일리치의 손을 거쳐 한 페이지 전체를 차지하는 디자인이 된다. 대담하고 때로는 과장된 디자인은 내용을 돋보이게 하고 논제를 강화한다. 이를 잘 보여 주는 예로, 상반되는 종교 견해들을 실었던 논평 페이지를 들 수 있다. 양쪽 의견을 유대교의 육각별 모양으로 표현했는데, 하나는 텍스트를 채워 까만 별 모양을 만들고 다른 하나는 별 주위에 텍스트를 넣어 하얀 별을 만들었다. 논평란의 단어 하나를 읽기도 전에 독자는 함께 놓인 두 개의 별을 보고 상반된 입장이 있음을 알게 되는 것이다. 짐바브웨의 식량 부족 사태에 관한 논평을 비롯하여 일리치가 다룬 것들은 심각하고 진지한 주제들이었다. 그러나 '벽 앞에 선 패프코'(*미국 야구 선수 앤디 패프코Andy Pafko)와 『브로드웨이 책 전쟁』처럼 문화와 스포츠 관련 주제들도 많았다.

개념적 접근법으로 잘 알려진 디자이너는 많다. 그러나 국제적으로 유명한 신문의 중요 페이지를 구성하는 텍스트 디자인에 이를 성공적으로 적용하는 이는 일리치뿐이다.

384쪽

하퍼스 바자

Harper's Bazaar

잡지 및 신문

파비앵 바롱Fabien Baron(1959–)

1867년 창간된 「하퍼스 바자」는 미국의 오래된 패션지들 중 하나다. 잡지는 통찰력 있는 인물들 덕분에 독특한 우아함과 멋을 유지해 왔다. 1930–1950년대에 알렉세이 브로도비치가 아트 디렉팅을 맡았던 「하퍼스 바자」는 1990년대 초 프랑스 출신 아트 디렉터 파비앵 바롱에 의해 새롭게 변모했다. 바롱은 절제, 에너지, 매력 사이에서 균형을 이룬 잡지를 만들었다.

바롱은 「하퍼스 바자」 표제를 새롭게 바꾸었다. 그리고 간결함과 실용, 고전과 현대, 고상함과 엉뚱함을 결합한 새로운 디자인 정신을 창조했다. "나는 디자인의 아름다움에 대해 열정적이었지만 글쓰기에 대해서도 열정을 갖고 있었다. … 예쁘게만 만드는 것으로는 부족하다." 바롱은 2003년 「그라피스」와의 인터뷰에서 이렇게 말했다. 바롱의 레이아웃은 영화적이고 역동적이다. 글과 이미지를 의도적으로 대조했다. 글자들은 확대되거나 포개지거나 여러 색으로 표현되거나 추상화되는 반면 사진들은 인상적이면서도 차분한 느낌을 준다. 파트리크 드마르슐리에Patrick DeMarchelier, 피터 린드버그Peter Lindbergh, 데이비드 심스David Sims, 크레이그 맥딘Craig McDean, 마리오 소렌티Mario Sorrenti 등이 맡은 이 사진들은 리처드 애버던이 연출했던 사진들처럼 흰 배경에 둘러싸인 모델의 극적 포즈를 보여 준다. 이들이 한데 어울려 더할 나위 없이 우아한 그래픽을 만들어 낸다. 한편 표제와 본문에는 새로운 디도체가 쓰였다. 1992년 호플러 & 프리어존스 서체 회사에 특별히 의뢰하여 만든 현대 버전인 HTF 디도는 「하퍼스 바자」의 트레이드마크가 되었다. 획 굵기 대비가 크고 세리프가 가는 이 서체는 바롱이 추구하는 순수성과 명확성을 완벽히 구현했다.

그래픽 디자이너들, 사진가들, 타이포그래퍼들에게 바롱만큼 큰 영향을 미친 아트 디렉터는 별로 없다. 바롱은 글과 이미지가 한 페이지 안에서 조화로우면서도 각각의 의미를 드러내며 공존할 수 있게 만드는 신선한 감각을 지녔다.

145쪽

렉시콘

Lexicon

서체

브람 더 두스Bram de Does(1934–2015)

1989년, 판 달러Van Dale 사전 네덜란드어판의 디자이너 베르나르트 C. 판 베르큄Bernard C. van Bercum이 브람 더 두스에게 연락했다. 엔스헤데 서체 회사(TEFF)가 출시한 더 두스의 트리니테 서체를 7포인트 크기로 사전에 사용하고 싶어서였다. 베르큄 덕분에 더 두스는 연구와 실험에 착수했고 이는 신문 디자인 분야에 변화를 가져왔다.

더 두스는 트리니테 서체의 라이선스 대신 작은 크기로 사용할 수 있는 새로운 서체를 만들겠다고 제안했고, 이것이 렉시콘이다. 많은 서체 디자이너들이 그렇듯 더 두스 또한 타이포그래피 역사에 관심이 있었기에 1500년대 서체를 비롯한 작은 서체들을 찾아보았다. 더 두스는 펠트펜 같은 물리적 도구를 이용하여 첫 드로잉을 그렸다. 그리고 이를 촬영한 후 축소하여 더 작은 크기에서 글자들이 어떻게 보이는지를 살펴보았다. 판 달러 사전을 위해 만든 임시 폰트와 시험 페이지는 성공적인 것으로 판명되었고, 더 두스는 페테르 마티아스 노르제이Peter Matthias Noordzij와 함께 이카루스 타이포그래피 소프트웨어를 이용하여 드로잉 수백 개를 디지털화했다. 렉시콘 서체로 된 판 달러 사전은 1992년 출시되었고 이 폰트는 이후 개선을 거쳐 TEFF에서 출시되었다. 더 두스의 디테일에 대한 관심과 노르제이의 기술 덕분에 렉시콘은 작은 크기, 저품질 인쇄, 일반 용도에 적합한 서체가 되었다.

네덜란드의 「에네르세 한델츠블라트NRC Handelsblad」 신문이 기존에 사용하던 타임스 서체를 렉시콘으로 교체하기로 결정하면서 패러다임에 대변혁이 일어났다. 능숙한 완벽주의자들인 더 두스와 노르제이는 타임스 서체가 수행했던 모든 기능들을 렉시콘도 제공할 수 있도록 서체 가족을 확장했다. 렉시콘에는 두 가지 버전이 있는데, No. 1은 어센더와 디센더가 짧아서 한 페이지 안에 더 많은 행을 넣을 수 있다. 렉시콘 No. 2는 No. 1보다 세로획이 길다. 하지만 글자 너비는 두 버전이 똑같으며, 단 너비는 동일하게 유지된다. 「에네르세 한델츠블라트」가 렉시콘을 사용하는 것은 다른 신문사들에 보내는 메시지가 되었다. 그동안 신문사들이 의존했던 많은 관습을 디자이너들이 신기술을 이용하여 개선할 수 있을 것이라는 메시지였다. 각 신문사가 자신만의 서체를 가지게 될 가능성은 충분해 보였다.

위버그리프
Übergriff
광고
율리아 하스팅Julia Hasting(1970–)

디자인상을 거머쥔 이 포스터는 율리아 하스팅이 디자인했다. 독일의 문손잡이 제조 회사인 프란츠 슈나이더 브라켈(FSB)이 의뢰한 포스터 여섯 점 중 하나. 단순하고 재치 있는 디자인으로, 번호 매긴 손가락을 그린 만화 같은 잉크화가 문손잡이 사진 위에 겹쳐진다. 문손잡이에도 손가락과 함께 번호가 매겨져, 문손잡이가 손과 완벽한 조화를 이룸을 나타낸다.

1992년 FSB는 하스팅을 비롯한 카를스루에 국립 조형 대학 학생들에게 요청하여 회사 제품과 디자인 철학에 대한 견감을 디자인하게 했다. 1987년부터 1991년까지는 독일 디자이너 오틀 아이허가 이 책의 아트 디렉팅을 맡았다. FSB가 매년 이 책을 출판한 것은 부분적으로는 아이허의 작품에 대한 경의의 표현이기도 했다.

카를스루에 국립 조형 대학 학생들은 이 책을 카탈로그 형식으로 디자인했다. FSB의 문손잡이들은 실물 크기 사진으로 담겼다. 각 사진 페이지는 학생들의 설명이 달린 반투명 페이지와 중첩되었다. 책 제목인 '위버그리프'는 개입, 교차, 겹침을 의미하지만 한편으로 '위버'(오버over)와 '그리프'(그립grip 또는 핸들handle)를 합친 아이디어이기도 했다. 책은 손으로 문손잡이를 꽉 쥐고 느끼는 복잡한 과정을 고찰하면서, 사람을 '손을 가지고 놀라움을 느낄 수 있는 동물'로 다루었다. '위버그리프'는 즉각적인 성공을 거두어 1993년 프랑크푸르트 도서전과 라이프치히 도서전에서 상을 받았다. 이에 고무된 FSB는 여섯 점의 홍보 포스터를 의뢰했다. 하스팅의 포스터는 1993년 잡지 『포름Form』 표지에 등장했고, 안에는 『위버그리프』와 이 홍보 캠페인에 대한 19페이지 분량의 특집 기사가 실렸다.

포스터들은 같은 해에 여러 번 수상했다. 노르트라인베스트팔렌 디자인 센터로부터 커뮤니케이션 디자인상을 받았으며, 에센에 있는 독일 포스터 박물관의 트리엔날레에서도 상을 받았다.

ABCDEFGHIJ
KLMNOPQRS
TUVWXYZ&
abcdefghijkl
mnopqrstuv
wxyzæœß/@
Ø(–).:;!?¥€£§
1234567890

걸리버
Gulliver
서체
헤라르트 윙어르Gerard Unger(1942–2018)

18세기 영국 작가 조너선 스위프트는 그의 소설 『걸리버 여행기』에서 비율의 원리를 재미있게 다루었다. 헤라르트 윙어르는 이 소설의 주인공 이름을 딴 서체에서 스위프트와 마찬가지로 비율의 원리를 이용했다. 걸리버 서체는 엑스하이트가 매우 높아서 실제 크기보다 더 커 보인다. 예를 들어, 8.5포인트로 설정하면 다른 서체의 9포인트 혹은 10포인트 크기와 같아 보인다. 걸리버는 유니버스와 같은 산세리프 서체들과 유사한 비율을 가지고 있어 현대적이고 매력적인 모습을 보여 준다. 어센더와 디센더가 짧아 공간을 덜 차지하며, 이는 비슷한 크기의 다른 글꼴들에 비해 페이지당 더 많은 글자를 넣을 수 있는 경제적 이점이 된다. 덕분에 걸리버는 전화번호부, 사전, 다양한 분야의 목록 등 작은 공간에 많은 글자를 넣어야 하는 디자이너들이 선택하는 서체가 되었다.

1993년 네덜란드 도서관 및 도서 센터가 연계 안내서에 사용할 목적으로 걸리버 서체를 구입했을 때 윙어르는 서체를 재디자인하여 경제성을 더욱 향상시켰다. 걸리버 서체가 모든 종류의 종이와 잉크를 절약할 수 있음에도 불구하고 1990년대 초반의 디자이너들은 이렇게 환경 의식이 있는 서체를 사용할 준비가 되어 있지 않았다. 『USA 투데이』와 『슈투트가르터 차이퉁(슈투트가르트 신문)Stuttgarter Zeitung』이 걸리버를 채택하면서 장문의 텍스트에서 유용한 서체임이 증명되었다.

오늘날 윙어르는 걸리버를 최소 20개의 라이선스를 요구하는 기관에 직접 판매한다. 서체 독점권을 유지하기 위하여 전 세계에 발행되는 라이선스는 100개 이하로 제한하며, 각 라이선스 보유자는 걸리버 클럽의 일원이 된다. 걸리버는 윙어르가 1985년 디자인한 스위프트의 자매 서체이다.

160쪽

텐타시오네스
Tentaciones
잡지 및 신문
페르난도 구티에레스Fernando Gutiérrez(1963–)

스페인 국영 신문 『엘 파이스』가 만든 『텐타시오네스』는 1993년 10월 29일 첫선을 보였다. 편집은 호아킨 스테파니Joaquin Stephanie, 그래픽 디자인은 페르난도 구티에레스가 맡았다. 젊은 층을 끌기 위해 만든 주간 부록으로 매주 금요일 공연, 텔레비전, 여행, 영화, 게임을 다루었다. 전체 이름은 『엘 파이스 데 라스 텐타시오네스El Pais de las Tentaciones』로 '유혹의 나라'라는 뜻이다.

『텐타시오네스』 디자인의 대부분은 『엘 파이스』와의 관계에 의존했다. 크기와 형식은 『엘 파이스』와 동일하지만 『텐타시오네스』는 전면 컬러로 인쇄되어서 흑백 『엘 파이스』와 강렬한 대조를 이루었다. 그러나 기술적 한계로 가장자리 여백 없이 전면 인쇄하는 것은 불가능했다. 이는 디자인에 영향을 미치는 제약 조건이었다. 그래서 구티에레스는 표지가 최대한 효과를 발현할 수 있도록 흰 배경 위에 중심 이미지 하나를 넣어 전면 인쇄한 것 같은 느낌을 주었다.

표지 디자인은 종종 수평적 사고(*고정 관념에 얽매이지 않고 상상력을 발휘하여 새로운 혹은 다양한 각도에서 문제에 접근하는 방식) 과정을 통해 만들어졌다. 예를 들어, 영화 《뱀파이어와의 인터뷰》 이미지를 담은 표지의 경우, 피가 뚝뚝 떨어지는 두 개의 작은 구멍을 넣었다. 비틀즈 사진을 넣은 표지에서는 그럴듯한 이야기를 만들기 위해 딱정벌레(비틀beetle)의 컬러 사진을 한구석에 함께 넣었다. 1960년대 흑백 사진 속 비틀즈 멤버들은 창가에서 아래에 있는 무언가를 내려다보고 있는데 그 시선이 닿는 곳에 딱정벌레 사진을 배치한 것이었다. 이는 매우 설득력 있는 효과를 내어, 독자들은 실제 딱정벌레가 자신들의 아침 신문 위를 기어간다고 생각했다.

『텐타시오네스』에서 구티에레스는 표준 그리드를 사용하였고 서체는 두 가지로 제한했다. 제목에는 프랭클린 고딕 콘덴스드를, 본문에는 바스커빌을 사용했다. 이렇게 자체적인 한계를 만들면서도 구티에레스는 역동적인 레이아웃을 창조했다.

『텐타시오네스』가 항상 훌륭한 디자인을 보여 주는 것은 그래픽 디자이너들이 잡지를 만드는 다른 이들과 연대하는 덕분이기도 하다. 구티에레스는 작가들, 사진가들, 일러스트레이터들과의 협력에 많은 시간을 보냈다.

101쪽

아트 북
The Art Book
서적
앨런 플레처Alan Fletcher(1931–2006)

영국 디자이너 앨런 플레처가 처음 파이돈 출판사에 입사했을 때 사장인 리처드 슐래그먼Richard Schlagman은 금방 깨닫게 되었다. 플레처에게 간략한 설명만 던져 주고 즉각적인 결과를 기대해서는 안 된다는 사실을 말이다. 플레처는 책 한 권을 작업할 때마다 무엇에 관한 것인지, 왜 만드는 것인지 등 많은 질문을 했다. 슐래그먼은 "(플레처는) 진정으로 편집자 같았다. 아이디어, 내용, 커뮤니케이션에 관심을 가진 디자이너였다"라고 말했다.

플레처는 이후 새로운 프로젝트들에서 디자인뿐 아니라 아이디어를 내는 일에도 참여하게 되었다. 그중 좋은 예가 『아트 북』이다. 플레처는 파이돈이 보유한 광범위한 사진 슬라이드 자료들을 사진 하나에 짧은 캡션으로 이루어진 아주 간단한 레이아웃으로 재현할 수 있을 것이라 생각했다. 플레처는 작품들을 시기나 사조로 분류하는 대신 알파벳순으로 정리할 것을 제안했다. 이 방식은 인상적인 레이아웃을 만들어 냈다. 도널드 저드의 미니멀리즘 작품이 프리다 칼로의 초현실주의 그림과 함께 놓였으며, 게르하르트 리히터의 포토리얼리즘 그림이 후세페 데 리베라의 17세기 사실주의 작품과 나란히 놓였다.

『아트 북』 표지는 플레처가 만든 걸작으로, 커다란 대문자로 쓴 세 개의 단어 'THE ART BOOK'이 앞면 전체를 차지한다. 추가로 들어간 요소는 파이돈 로고뿐이다. 플레처는 제목을 이루는 각 글자를 각기 다른 방식을 이용하여 손으로 썼다. 오려 낸 종이, 검은색 잉크, 페인트와 수채 물감 등 다양한 재료와 색으로 구성되었다. 플레처는 이렇게 다양한 기법들을 조합한 디자인을 자주 이용하여 자신만의 독특한 스타일을 창조했다. 이는 글자는 서체와 근본적으로 다르다는 플레처의 신념을 보여 준다. 플레처는 "서체는 구속복을 입은 알파벳이다"라는 명언을 남겼다.

1994년 출간된 『아트 북』이 성공을 거두자 파이돈은 더 작고 휴대 가능한 버전을 만들었다. 1997년 『포토그래피 북』, 1999년 『아메리칸 아트 북』과 소형 버전, 2005년 『어린이를 위한 아트 북』 등이 출간되었다. 주제에 따라 다양하게 기획된 이 책들은 모두 플레처가 디자인했으며 그는 빈 배경에 다양한 색의 커다란 글자들을 배치한 『아트 북』 표지 스타일을 다시 사용했다.

Noneday

323쪽

테시스

Thesis

서체

뤼카스 더 흐로트Lucas de Groot(1963–)

뤼카스 더 흐로트가 테시스 서체를 만든 것은 필요에 의해서였다. 1990년대 초반 기업 커뮤니케이션의 폭넓은 수요에 비해 서체는 제한된 수였고, 이용할 수 있는 서체 가족들도 굵기, 너비, 스타일 등에 한계가 있었다. 처음부터 더 흐로트는 아드리안 프루티거가 유니버스 서체를 만들 때처럼 테시스를 완전한 서체 가족으로 디자인했다. 레귤러 서체를 개발하고 출시한 후 나머지 스타일을 개발하는 것이 아니라 레귤러, 볼드, 이탤릭, 콘덴스드, 세리프, 산세리프 등의 전체 가족을 한꺼번에 출시했다.

더 흐로트는 글쓰기, 타이포그래피, 디자인에 관한 헤릿 노르제이|Gerrit Noordzij의 이론에서 영향을 받았다. 특히 단독 문자를 글자 가족으로 변환하고 개작하는 것과 관련된 이론들이다. 슈퍼패밀리, 즉 서체 대가족인 테시스는 세리프, 산세리프, 고정폭, 심지어 혼합 세리프 폰트까지 사용하고자 하는 그래픽 디자이너들에게 유용한 도구가 되었다. 대부분의 디자이너들은 하나의 프로젝트 안에서 각기 다른 적용 매체, 즉 책이나 표제, 표지판, 웹 등에 여러 가지 서체를 사용하겠지만, 테시스 서체 대가족을 프로젝트 전체에 적용하면 형태, 특성, 톤 등에 있어 통일성을 유지할 수 있다.

더 흐로트가 폰트폰트 인터내셔널 사를 위해 디자인한 테시스는 출시될 당시 최대 규모의 단일 서체 가족이었다. 2004년에는 144개의 폰트와 3만 2천 개 이상의 글자를 포함한 서체 가족이 되었다. 테시스 서체 대가족은 혼환 가능한 산스, 세리프, 믹스의 세 가지 스타일로 구성되며, 각 스타일별 다양한 굵기. 각 굵기별 트루 이탤릭체 등이 포함된다. 산스 모노, 산스 헤어, 산스 타이프라이터 등의 하위 가족들도 추가되었다. 더 흐로트는 아랍 캘리그래퍼 마우니르 알사라니Mouneer Al-Shaarani와 함께 믹스 아라빅도 디자인했다. 그 밖에 안티쿠아비|TheAntiquaB에는 그리스어, 키릴 문자, 베트남어 버전과 음성 기호도 포함된다.

155쪽

빅

Big

잡지 및 신문

빈스 프로스트Vince Frost(1964–)

마드리드에 기반을 둔 패션·사진 잡지 『빅』의 에디터 마르셀로 후네만Marcelo Jünemann은 1994년 빈스 프로스트를 잡지의 아트 디렉터로 초빙했다. 프로스트는 『빅』의 여섯 호를 디자인하면서 이 풋내기 출판물을 고급 잡지로 변모시켰다. 부족한 자원과 한정된 예산에도 불구하고 프로스트는 디자인에 있어서 완전한 자유를 누렸다. 선결 요소가 있다면 잡지의 다소 독특한 A3 크기와 흑백 형식뿐이었다. 프로스트가 처음 맡은 호이자 가장 독특하다고 할 수 있는 '뉴욕'호 표지에서 그는 목판 조각들을 배치하여 단어 'BIG' 모양을 만들었다. 'B', 'I', 'G' 각 글자는 많은 나무 조각들로 구성되며 각 글자의 조각들 중 단 한 개씩은 정확한 알파벳 형태를 가지는데, 각각 'N', 'Y', 'C'다. 뉴욕 시의 약어를 표현한 것이다. 다른 표지들에는 호기심을 자아내는 혹은 극적인 흑백 사진 한 장이 담겼으며, 불규칙적 때로는 급격한 각도로 놓인 잡지 제목이 함께 들어갔다.

사진을 있는 그대로 보여 주는 특성과 이 잡지의 제목에서 영감을 얻어, 프로스트는 활판 인쇄가 가진 날것의 면모와 규모에 집중했다. 그는 런던에 있는 타이포그래퍼 앨런 키칭Alan Kitching의 공방에서 큰 목활자들을 가지고 실험하여 굵게 인쇄되는 헤드라인을 만들었다. 프로스트는 잡지에 들어가는 많은 헤드라인들을 직접 만들었는데, 거대한 목활자를 가지고 때로는 특이한 각도로 배치하여 말의 의미를 반영했다. 예를 들어, 한 호에서 '클로즈업Closeup'이라는 헤드라인을 굵은 산세리프 목활자로 구성하면서 활자들을 가능한 한 가까이 모아서 인쇄했다. 프로스트는 또한 선명하지 않은 흑백 이미지를 극적으로 이용했다. 오토바이 배달부들에 대한 사진 기사의 제목은 '딜리버런스Deliverance'였는데, 프로스트는 거대하고 폭이 좁은 산세리프 글자로 이를 만들었다. 그리고 마치 복음주의 사제가 십자가를 들듯 문신한 팔이 휠 브레이스를 들고 있는 사진을 넣었다(*deliverance는 delivery와 같은 뜻이었으나 지금은 구제, 해방 등의 뜻으로 주로 쓰이며, 위험이나 악령으로부터의 구원이라는 종교적 의미로도 쓰임).

프로스트가 보수를 바라지 않고 작업한 『빅』은 그가 디자이너로서 인지도와 명성을 높이는 데 큰 역할을 했으며 많은 상을 받게 해 주었다.

250쪽

발견된 폰트

Found Font

서체

폴 엘리먼Paul Elliman(1961–)

112쪽

스몰, 미디엄, 라지, 엑스 라지(렘 콜하스Rem Koolhaas 지음)

S, M, L, XL

서적

브루스 마우Bruce Mau(1959–)

1990년대의 영속적인 서체 디자인들 중 하나인 발견된 폰트는 최초의 버내큘러 서체(*일상생활에서 자연스럽게 생겨난 디자인의 서체, 전문가의 제작물과 대비되는 개념)로 묘사되어 왔다. 보편성을 거절하고 불완전한 채로 남아 끊임없이 진화하는 서체다. 폐기되고 파손되고 낡은 형태들을 사용한 마지막 서체라고도 불려왔다.

발견된 폰트는 엘리먼이 1989년 여행하면서 수집한 물건들에서 시작되었다. 타이포그래피에 주목한 이 프로젝트는 1993–1994년 일련의 포토그램들과 합쳐져 확대되었고, 물건들은 글자들의 구조를 나타내듯 형태에 따라 분류되었다. 완전한 글자 세트는 1995년 타이포그래피 잡지 『퓨즈FUSE』의 15호 '도시들Cities'에 실렸다. 발견된 폰트의 각 글자는 한 번씩만 사용되므로 새로운 글자들이 계속해서 수집된다.

'발견된 오브제'를 예술과 디자인 실제에 통합하는 전통은 쿠르트 슈비터스의 『메르츠』 작업과 클라스 올든버그의 (광선 총들ray guns)에서부터 '다른 (발견된)' 글자 형태들에 이르기까지 예전부터 풍부이 존재해 왔다. 그중 가장 주목할 만한 것은 아마도 1977년 머빈 쿨란스키Mervyn Kurlansky가 스튜디오에 있는 도구들과 물건들로 만든 알파벳일 것이다. 그러나 발견된 폰트는 이들과 다르다. 엘리먼이 이러한 물건들을 사용한 것은 기술과 언어 사이에서 감지되는 충돌을 가리키는 것이며, 공통 언어로 응집하려는 보다 근본적인 요구를 바탕으로 우리를 둘러싼 사회와 물질세계의 관계를 탐구하는 것이기 때문이다. 엘리먼은 또한 '수집'이라는 개념 그리고 이야기를 만들기 위해 사용할 만한 방법들에 몰두한다. 발견된 폰트는 알파벳별로 분류되어 보관되는 것이 아니라 다른 특성들에 따라 나뉜다. 글자 형태의 출처예를 들면 가위 손잡이, 파손된 자전거 자물쇠, 인조 보석), 재료(다이컷 보드지, 검은 폴리에틸렌, 강철, 알루미늄 조각, 심지어 엘리먼이 물건을 발견한 곳(버컨헤드, 디트로이트, 쿠퍼티노 등)에 따라 나뉜다.

2001년 이 프로젝트는 테이트 모던 박물관의 개관 축하 전시 〈센추리 시티Century City〉의 런던 섹션에 포함되었다.

『스몰, 미디엄, 라지, 엑스 라지』는 여러 분야에 걸친 방대한 서적이다. 네덜란드 건축 스튜디오인 OMA와 그 설립자 렘 콜하스의 작업들을 기록한 이 책은 1995년 출간된 후 숭배에 가까운 지지를 얻었다. 『스몰, 미디엄, 라지, 엑스 라지』는 토론토에서 활동하는 디자이너 브루스 마우가 디자인하여, 마우의 디자인 및 원작자에 대한 접근법도 함께 보여 준다.

약 1,300페이지에 달하는 상당한 분량의 육중한 외관이 책 구조의 출발점이다. 도입부는 디자인에 대한 OMA의 접근 방식과 기풍, 다시 말해 건축은 '혼돈의 모험'임을 보여 준다. 따라서 이 책은 선형 텍스트가 아닌 하나의 집합체로 제시된다. 『스몰, 미디엄, 라지, 엑스 라지』라는 제목은 책이 가진 단 하나의 구조적 원칙을 반영한다. 책에 실린 프로젝트들과 글들은 오로지 규모만을 기준으로 스몰, 미디엄, 라지, 엑스 라지의 네 부분으로 분류된다.

콜하스는 작품의 규모가 "그 자신의 논리를 만들어 낸다"라는 말로 OMA 스튜디오의 접근법을 표현한다. 책에 실린 콜하스의 에세이 「거대함: 혹은 대형의 문제」는 거대한 크기의 글자로 시작하는데 글자 크기는 약 20페이지에 걸쳐 점진적으로 작아진다. 이는 책 전반에 등장하는 기발한 레이아웃의 전형이다. 『스몰, 미디엄, 라지, 엑스 라지』는 에세이들과 선언문들의 연속이며 '현대 도시에 관한 명상록'이라고 할 수 있다. 책은 또한 현대성, 밀집 상태 그리고 메가시티들의 출현을 주제로 한 복합적이고 중첩된 일러스트레이션과 이미지들을 담고 있다. 이러한 각종 시각 자료들 사이에는 텍스트 항목들이 '알파벳'순으로 전개된다.

전반적으로 『스몰, 미디엄, 라지, 엑스 라지』가 보여 주는 OMA의 이미지는 다소 포스트모더니즘적이다. 뚜렷한 구별이 없어 어떤 순서로든 골라서 읽을 수 있고, 책에 실린 프로젝트들과 글들은 이론과 실제를 미묘하게 연결할 뿐이다. 『스몰, 미디엄, 라지, 엑스 라지』는 지나치게 큰 프로젝트라는 비판도 받았으나, 현대 건축의 실제와 그 전망에 관한 중대하고 획기적인 책으로 남아 있다.

249쪽

퍼블릭 시어터

Public Theater

포스터

폴라 셰어Paula Scher(1948–)

1994년 뉴욕 셰익스피어 페스티벌 여름 시즌을 위해 폴라 셰어가 진행한 캠페인은 셰어와 퍼블릭 시어터의 새 감독 조지 C. 울프George C. Wolfe가 퍼블릭 시어터에 불러온 급진적 변화의 전조가 되었다.

점점 줄어드는 관객과 회원 문제에 직면한 울프는 보다 젊은 다문화 관객들을 사로잡아 당시 50년의 역사를 가진 퍼블릭 시어터가 '길거리'와 더 가까워지기를 희망했다. 셰어는 이를 가능케 했다. 전형적인 광고 슬로건이나 홍보 사진, 정교한 로고 사용을 거부하고, 1800년대 후반의 미국 목판 인쇄물에서 퍼블릭 시어터의 시각적 정체성을 완전히 바꿀 대담한 표현 형식을 발견한 것이다. 셰어는 포괄적인 브랜드 재디자인을 통하여 '더 퍼블릭The Public'이라는 이름으로 운영되는 여러 단체들과 공연 공간들을 성공적으로 통합하는 동시에 빠듯한 예산을 최대한 활용했다.

새롭게 탄생한 아이덴티티에서 가장 눈에 띄는 부분은 셰어가 시즌마다 각 공연을 위해 디자인한 포스터 시리즈였다. 이 중 1995–1996년 무대에 오른 스트리트 탭댄스 뮤지컬 〈브링 인 다 노이즈, 브링 인 다 펑크Bring In 'Da Noise, Bring in 'Da Funk〉의 포스터가 인상적이다. 이 포스터에서 셰어는 타이포그래피를 활용하는 표현 방식을 극단까지 밀고 나가, 다양한 굵기와 크기로 된 타이포그래피 형태들을 대담하게 사용하여 역동적인 구성을 만들어 냈다. 그리고 출연 배우 한 명의 흑백 사진을 놓고 그 주위를 타이포그래피로 빽빽하게 감싼 정보들이 수평, 수직, 대각선으로 나열되었다.

셰어의 독특한 표현 수단인 '대담하고 자유로운 서체'는 지하철 포스터, 광고판, 거리 페인팅, 심지어 뉴욕 급수탑의 측면에서 아이디어를 얻었다. 후에 이러한 스타일은 잡지, 광고 레이아웃, 그리고 다른 브로드웨이 홍보물들에서 모방, 재현되면서 퍼블릭 시어터뿐만 아니라 당시 뉴욕의 얼굴이 되었다.

70쪽

베이스라인

Baseline

잡지 및 신문

마이크 데인스Mike Daines(1947–), 한스 디터 라이헤르트Hans Dieter Reichert(1959–), 베로니카 라이헤르트Veronika Reichert(1964–)

『베이스라인』은 서체 디자인, 레터링, 캘리그래피, 책 제본, 그래픽 아트 역사를 다루는 권위 있는 국제 잡지로, 그래픽 디자인이 학문 분야로 발전하는 데 많은 공헌을 했다.

1979년 연간 잡지로 처음 발행되었을 때에는 라이선스를 취득하여 사용할 수 있는 새로운 서체 디자인을 홍보하는 것이 목적이었다. 『베이스라인』은 절충적 내용과 원자료에 대한 세심한 선정 덕분에 빠르게 인지도를 쌓아갔다. 예를 들어, 매 호 뒷부분에 실리는 '렉시콘Lexicon' 목록에서 서체 디자이너, 타이포그래퍼, 서체 회사, 기술 용어 등에 관한 인덱스를 제공했다. 또 뉴욕의 밀턴 글레이저, 캐나다의 에드 클리어리Ed Cleary, 런던의 대럴 아일랜드Darrell Ireland와 모 레보비츠Mo Lebowitz 등으로 구성된 국제적인 팀이 기고하는 새로운 자료들은 초기 발전에 도움을 주었으며 세계적으로 독자를 늘리는 데 기여했다. 오늘날 『베이스라인』은 역사적이고 연구에 기반을 둔 기사들에 초점을 둔다. 이는 디자인에도 반영되어 색채 배합, 종이, 서체, 페이지 레이아웃 등 모든 것이 주제에 맞게 신중하게 선택된다. 통일된 디자인은 다양한 요소들의 일관성과 상호 의존성을 강조한다. 『베이스라인』은 고품질 제작 기술을 사용하여, 특별히 고른 종이에 큰 포맷으로 컬러 인쇄를 했으며 희귀한 이미지들을 자주 사용했다.

『베이스라인』의 원래 소유주였던 레트라셋Letraset이 어려움을 겪게 되어 1995년 마이크 데인스와 제니 데인스Jenny Daines, 한스 디터 라이헤르트와 베로니카 라이헤르트가 잡지를 인수했다. 한스 디터 라이헤르트는 1993년부터 아트 디렉터, 1995년부터 편집자를 맡았다. 이들은 새로운 표지, 표제, 띠 모양 배너를 도입하여 잡지 디자인을 점진적으로 수정해 나갔고, 이로써 잡지는 이후 12년간 보다 조직화되고 독특한 외관을 보여 주었다. 2007년 마이크와 제니 데인스가 떠나면서 잡지는 다시 새로운 디자인을 도입했다. 새로운 그리드와 서체(아쿠라트와 킹피셔)를 도입했으며, 표제는 아쿠라트 슈바르츠를 기반으로 한 스텐실 디자인이었다. 또 새 표제를 드러내기 위해 배너 크기를 줄였으며, 렉시콘 대신 혁신적인 교육 섹션을 넣었다.

493쪽

스위스 프랑 지폐
Swiss Franc Banknotes
화폐
외르크 진츠마이어Jörg Zintzmeyer(1947~2009)

스위스 프랑 지폐의 여덟 번째 시리즈는 외르크 진츠마이어가 디자인하고 취리히에 있는 오렐 퓌슬리Orell Füssli 그래픽 아트 회사가 인쇄했다. 이전 지폐들과는 상당히 다르다. 그래픽과 그림이 여러 층 겹쳐져 있으며 포스트모던 스타일과 디지털 제작 방식이 특징이다. 새롭게 사용된 네 가지 서체는 진츠마이어의 감독 아래 디지털 서체 디자인의 선구자 한스 마이어Hans Meier가 고안했다. 타이포그래피는 명확하고 일관된 반면 지폐 디자인은 다양한 시각 언어와 풍부한 콜라주를 바탕으로 하여 다채롭고 미묘하다.

스위스 문화 인물들을 주제로 디자인된 지폐들은 6종으로 구성된다. 여기에는 기존의 500프랑 지폐를 대체할 200프랑 지폐도 포함된다. 19–20세기 스위스 예술가들, 작가들, 작곡가들의 초상과 작품을 담고 있다. 르 코르뷔지에, 아르튀르 오네게르, 소피 토이버 아르프, 알베르토 자코메티, 샤를 페르디낭 라뮈, 야코프 부르크하르트가 지폐에 등장하며 홀로그램 같은 다양한 공식 직인들과 숫자들이 찍혀 있다. 지폐 종류마다 색상이 다르고, 너비는 74mm로 동일하지만 시각 장애가 있는 사람도 구별하기 쉽도록 길이를 달리 했다. 대부분의 지폐들과 달리 스위스 프랑은 디자인을 세로 방향으로 인쇄했고 정보는 4개 언어(프랑스어, 독일어, 이탈리아어, 로만시어)로 표시했다. 세계 최초의 디지털 지폐로, 각 지폐는 전자 액세스가 가능한 25억 개의 점으로 구성되고 20개 이상의 보안 기술이 적용되어 있다. 레이저로 구멍을 뚫어 표시한 숫자, 기울기에 따라 녹색에서 검은색으로 변하는 가변 잉크, 복사 시 희미해지는 가는 선, 손상 방지를 위한 보호 칠 등을 적용한 스위스 프랑은 최고의 위조 방지 지폐로 꼽힌다. 스위스는 안전성을 높인 지폐를 개발하여 현재는 아홉 번째 시리즈를 사용한다.

390쪽

싱크북
Thinkbook
서적
이르마 봄Irma Boom(1960~)

네덜란드 에너지 회사인 SHV(석탄 무역 협회)는 창립 100주년 기념 도서 디자인을 이르마 봄에게 의뢰했다. 비공식 배포용으로 4천5백 부만 찍은 한정판 도서 『싱크북』은 책이라기보다 아름다운 작품이다. 3.6kg 무게에 2,136페이지로 구성된 이 거대한 서적은 가독성의 소멸을 큰 소리로 외치는 듯하다.

『싱크북』을 완전히 경험하려면 손으로 잡고 페이지를 획획 넘겨 보아야 한다. 표지에는 아무것도 없는 반면, 페이지 가장자리들은 미묘하게 다양한 색깔을 보여 준다. 제목이나 페이지 번호도 없고 색인도 없으므로 아무 데나 펼쳐 보면 된다.

언뜻 보면 『싱크북』에 담긴 이미지들이 이렇듯 화려한 외관에 가려지는 것 같다. 그러나 나란히 놓인 이미지들은 놀랄 만큼 재미있는 슬라이드 쇼를 만들어 낸다. 독자는 오래된 사진, 옛날 광고, 회사 서류, 가족사진, 연설 원고, 메모, 시, 매출 보고서, 직원들의 편지, 임원들의 공식 초상 등을 맞닥뜨리게 된다. 숨겨진 제목, 다이커팅한 구멍, 뭔지 모를 워터마크, 비밀 메시지, 달랑거리는 비단 책갈피, 그리고 페이지 곳곳에 흩어져 있는 질문들은 책을 탐험하고 해독하는 과정에 흥분을 더해 준다.

봄이 회사의 기록 저장고에서 자료를 수집하는 데 3년 반, 이 책을 디자인하는 데는 18개월이 걸렸는데 어떤 때는 24시간 내내 작업하기도 했다. 그 과정에서 봄은 절대적인 창조의 자유와 무제한의 예산 그리고 SHV 사장의 무조건적 지지를 받았다. 봄이 직면한 가장 어려운 과제는 새로운 종이를 고안하는 것 그리고 1996년 5월이라는 마감 기한을 맞추는 것이었다. 5년의 작업 기간 동안 봄은 독자에 대해 따로 생각한 적이 없었다. 결과가 자신에게 만족스럽다면 다른 이들에게도 그럴 것이라 강하게 믿었다.

485쪽

미시즈 이브스

Mrs Eaves

서체

주자나 리코Zuzana Licko(1961–)

주자나 리코가 디자인한 미시즈 이브스는 바스커빌을 '재현'한 서체로 종종 언급된다. 그러나 그보다는 고전적인 18세기 서체인 바스커빌을 '해석'한 것이라고 봐야 할 것이다. 1980년대에 에미그레 사의 출판 및 서체 디자인팀에서 일하면서 처음 이름을 알린 리코는 미시즈 이브스 서체 디자인을 통해 자신의 경력에 새로운 장을 열었다.

리코가 1980년대에 디자인한 서체들은 그녀에게 찬양과 조롱을 동시에 가져다주었다. 리코는 애플 맥의 새로운 기술을 이용하여 로-레스(1985), 시티즌(1986)과 같은 독창적인 포스트모던 디자인 서체들을 만들었다. 그러나 일부에서는 읽을 수 없고 추하다는 평을 들었다. 글꼴 소프트웨어가 더 정교해지고 잡지 '에미그레」가 1990년대 중반부터 디자인 비평에 대한 글을 더 많이 싣기 시작하면서, 리코는 본문에 잘 맞는 서체를 만들어야 할 필요성을 느꼈고 바스커빌과 보도니로 눈을 돌리게 되었다. 리코는 각 서체를 정확히 복사하기보다는 대략적인 비율로 그려 놓고, 마치 처음부터 디자인하듯 자신만의 감각으로 걸러냈다. 보도니를 해석한 필로소피아(1996)는 성공을 거두었고, 미시즈 이브스는 그 독특함으로 디자인계에 소동을 일으켰다. 친근하면서도 흥미로운 특징을 가진 미시즈 이브스는 바스커빌보다 획 굵기 대비가 적어지고 브래킷은 보다 완만해져, 활판 인쇄의 특징인 부드러운 느낌을 주는 대안이 되었다. 리코는 또한 'fi'에서 'ggy'에 이르기까지 총 71개의 합자를 정교히 만들었다. 이러한 요소들은 미시즈 이브스의 개성을 더욱 돋보이게 해 준다.

서체 이름은 처음에는 존 바스커빌의 가정부였다가 이후 그의 아내이자 협력자가 된 새러 러스턴 이브스Sarah Ruston Eaves의 이름을 따서 지었다. 바스커빌과 그의 아내는 바스커빌의 우아한 서체들이 존경받는 모습을 보지 못하고 세상을 떠났다. 그러나 그들과 달리 리코는 베스트셀러를 만들어 냈고 디자이너들은 연간 보고서부터 시집에 이르기까지 모든 것에 리코의 서체를 사용하고 있다.

20쪽

호쿠세츠

Hokusetsu

포스터

켄 미키 & 어소시에이츠Ken Miki & Associates

미키 켄치木健이 고품질 인쇄용지 도매 업체인 헤이와 제지 회사를 위해 디자인한 홍보 포스터는 미키 작품의 전형적 특징인 단순한 논리와 복잡한 기법을 잘 보여 준다. 헤이와 제지는 자사 제품인 호쿠세츠 종이를 홍보하고 싶어 했다. '북쪽 눈'이란 뜻의 호쿠세츠 종이는 백감도가 최상급인 고급 무코팅지였다. 미키는 일러스트레이터를 이용하여 반들반들한 산 풍경을 그리고, 봉우리 네 개의 모양이 각각 S, N, O, W가 되게 만들었다. 그러고는 잉크가 묻지 않게 이 부분을 남겨 두어 종이 그대로의 눈부신 흰색이 빛나게 했다. 반면 산들은 아래로 갈수록 점차 어두워지면서 칠흑같이 새카매진 모습이다. 색과 선의 그러데이션이 다양한 붓 표현과 잉크 농도를 통해 만들어진다는 점에서, 미키는 이 이미지를 수묵화의 디지털 버전에 비유한다. 고요한 공간 속 차가울 정도로 하얀 이미지가 주는 평온한 아름다움에서는 우아한 기품이 흐른다.

미키는 또한 이 포스터에 첨부하는 견본 책을 만들었다. 접힌 형태의 표지를 열면 수직적 그러데이션이 드러난다. 달빛이 흰색을 비추는 눈 내린 밤의 매혹적인 이미지를 연상시킨다. 눈처럼 흰 페이지 아래쪽에는 다음과 같은 글이 있다. "끝없이 펼쳐진 평원, 멀리서 불어오는 바람, 비어 있음의 충만함, 공허의 시." 기술 정보는 마지막 펼침면에서 이미지 세 개와 함께 제시된다. 그중 하나는 아래쪽이 밝고 위로 갈수록 어두워지는 배경 위에 아주 작은 원들이 배치되어 있는 이미지다. 왼쪽 아래에 있는 원들은 비어 있는 것처럼 어둡고, 오른쪽 위로 갈수록 원들이 하얗게 차오른다. 마치 달의 위상을 보는 것 같다.

어린 시절을 고베에서 보낸 미키는 지형도에 매료되어 입체 모형 풍경을 직접 만들어 보기도 했다. 오늘날 그의 디자인은 대부분 입체적 특징을 갖고 있는데 이 또한 보는 이를 감각의 세계로 끌어들이기 위한 것이다.

122쪽

조지아

Georgia

서체

매튜 카터Matthew Carter(1937–), 토머스 리크너Thomas Rickner(1966–)

조지아는 스카치 로만 스타일의 세리프 서체다. 1995년 의뢰받아 1996년 11월 1일 마이크로소프트 월드 와이드 웹을 위한 핵심 글꼴 중 하나로 출시되었다. 스크린에 최적화된 글꼴로 무료로 다운로드할 수 있었으며 이후 윈도와 맥 운영 체제에 포함되었다. 마이크로소프트의 프로그램 매니저 버지니아 하울렛Virginia Howlett은 자신이 가장 좋아하는 예술가 조지아 오키프Georgia O'Keefe의 이름을 따 서체명을 지었다.

조지아는 마이크로소프트 버다나 서체의 세리프 짝으로 여겨진다. 버다나도 카터가 설계했는데, 조지아와 같은 비율이 적용된 것은 아니지만 같은 방식으로 개발되었다. 조지아는 같은 포인트 크기에서 볼 때 버다나보다 약간 작게 보인다. 글꼴을 그릴 때 일반적으로 외곽선을 먼저 그리지만, 카터는 비트맵 글자 형태를 다양한 크기로 만든 후 비트맵에 맞게 외곽선을 그렸다. 이후 리크너가 각 글꼴에 '힌트'라고 부르는 컴퓨터 코드를 추가하여 카터의 원래 디자인과 일치하는 비트맵 형태를 만들었다. 이렇게 탄생한 조지아 서체 가족은 작은 크기로 스크린에 표시될 때 아주 적합하지만, 큰 크기와 인쇄물에서도 완벽하게 표현된다.

조지아는 출시되었을 때 버다나만큼 인기를 끌지 못했다. 배포가 제한적인 탓도 있었지만 세리프 서체에 대한 웹 디자이너들의 관습적인 반응 때문이기도 했다. 산세리프인 버다나와 달리, 조지아는 대부분의 웹 브라우저에 텍스트 디폴트로 들어가 있는 타임스 뉴 로만과 너무 비슷하다고 여겨졌다. 구조적인 차이에도 불구하고 말이다. 그러나 여러 해가 지나면서 조지아는 인기를 얻었으며 특히 텍스트가 많은 사이트들과 좀 더 고급스럽고 고전적인 디자인을 원하는 사이트들에서 사랑받았다.

현재 조지아는 라틴어, 그리스어, 키릴 문자를 지원하며 첫 출시 이후로 거의 변하지 않았다. 그러나 숫자는 시각적으로 모호하다는 평가를 받아, 다른 스카치 로만 스타일을 따라 수정되었다.

480쪽

IdcN

포스터

사토 고이치佐藤晃一(1944–2016)

일본 디자이너 사토 고이치는 전통 일본 모티브들과 서양의 영향을 결합한 우아하고 시적인 포스터 디자인으로 유명하다. 사토는 일본 화장품 브랜드 시세이도에서 일하다 1971년 프리랜스 디자이너로 전향했다. 그 후 사토는 문화 기관들과 박물관들을 위한 포스터 제작에 중점을 두었다. 나고야 국제 디자인 센터(IdcN)를 위해 디자인한 이 포스터도 그중 하나로, 디자인 센터가 개관한 해에 만든 것이다.

사토의 포스터들은 디자인이라기보다 예술 작품에 가깝다고 종종 평가받아 왔다. 〈나고야 국제 디자인 센터〉 포스터는 사토의 신비롭고 환영적인 스타일의 전형이다. 이 이미지는 그가 1988년 디자인한 음악극 포스터와 연결된다. 음악극 포스터에서 사토는 직접 찍은 핸드프린트에 색을 칠하여 영묘하고 비현실적인 특징을 만들어 냈다. 그러나 이 포스터에서는 검은 배경에 손가락 끝만 나타나 형이상학적 분위기가 더 또렷하다. 사물의 가장자리가 부드럽게 흐릿해지는 것도 사토 작품의 전형적인 특징인데, 이는 움직임과 깊이감을 나타낸다. 손가락이 만드는 점들은 무대 조명을 연상시키기는 하지만 그 의미는 본질적으로 모호해서, 보는 이를 미묘하고 신비로운 분위기 속으로 끌어들인다.

사토는 현재 파나소닉이 된 마츠시타Matsushita 전자제품 회사를 비롯해 상업 고객들을 위한 포스터들도 디자인해 왔다. 마츠시타 텔레비전 광고 포스터에서는 근대 산업 기술의 아름다움을 달에 관한 시와 이미지에 결합했다. 사토는 많은 상을 받은 디자이너로 1986년 유네스코의 〈일본 포스터 베스트 20〉을 비롯한 주요 국제 전시회들에 참가했다.

139쪽

버다나

Verdana

서체

매튜 카터Matthew Carter(1937–), 토머스 리크너Thomas Rickner(1966–)

산세리프체인 버다나는 매튜 카터와 타이포그래피 엔지니어 토머스 리크너가 월드 와이드 웹을 위한 스크린용 서체로 만든 것이다. 마이크로소프트는 버다나를 무료 다운로드할 수 있도록 배포했다. 인터넷 익스플로러 웹 브라우저에 적용되었으며 이후 윈도와 맥 OS의 디폴트 서체가 되었다. 이제 막 형성되기 시작한 웹 디자인 업계로부터 좋은 반응을 얻었을 뿐 아니라, 다른 시스템 글꼴에 비해 판독하기 쉽고 친근한 대안으로 평가받았다. 오늘날 웹의 실질적 서체다.

버다나는 성공을 거두었지만 사실 웹용 글꼴로 출발한 것은 아니다. 1994년 마이크로소프트의 임원 스티브 발머Steve Ballmer는 윈도에 쓸 새로운 사용자 인터페이스 글꼴을 만든다면, 윈도와 똑같이 MS 산세리프 비트맵 글꼴을 사용하는 운영 체제인 IBM의 OS/2와 차별화될 수 있을 것이라 생각하고 카터에게 도움을 청했다. 당시 대부분의 사용자 인터페이스는 특정 크기에 맞는 비트맵 글꼴을 사용했고, 이 '발머' 프로젝트의 경우에는 확대하거나 축소해도 문제없이 보일 아웃라인 글꼴이 필요했으며 스크린에서의 가독성에 대한 새로운 접근 방식도 필요했다. 전통적으로 확대·축소가 가능한 글꼴은 인쇄 출력을 염두에 두고 고해상도로 디자인되었다. 외곽선이 완성된 후에야 서체 디자이너나 타이포그래피 엔지니어가 글꼴을 조율하여 스크린 크기에서 판독할 수 있는 글자를 만들 수 있는데, 이 과정을 '힌팅'이라고 한다. 발머 프로젝트에서 카터는 이 과정을 반대로 뒤집어, 각 글자의 비트맵 형태를 다양한 크기로 먼저 디자인한 후 형태에 맞게 외곽선을 그려 넣었다. 리크너는 공들여 힌팅 작업을 하여 카터가 규정한 정확한 비트맵 패턴을 만들었다. 이 서체를 윈도 95 출시에 맞춰 완성하기는 불가능했지만 이름은 미리 지었다. 파릇파릇하다는 뜻의 '버던트verdant'에 '애나Ana'라는 이름을 합쳐 버다나로 했는데, 애나는 이 프로젝트에 참여한 마이크로소프트 프로그램 매니저 버지니아 하울렛의 딸 이름이었다.

14쪽

스피리추얼라이즈드-레이디스 앤드 젠틀먼 위 아 플로팅 인 스페이스

Spiritualized–Ladies and Gentlemen We Are Floating in Space

레코드 및 CD 커버

마크 패로우Mark Farrow(1960–)

마크 패로우는 영국 록 밴드 스피리추얼라이즈드의 세 번째 스튜디오 앨범 《레이디스 앤드 젠틀먼 위 아 플로팅 인 스페이스》의 한정판 패키지를 상자 형태로 만들어 완전히 새로운 예술 및 마케팅 개념을 도입했다. 패로우가 밴드 리더인 제이슨 피어스Jason Pierce와 처음 만났을 때 피어스가 한 말에서 영감을 얻은 것이다. "음악은 영혼을 치료하는 약이다."

앨범 패키지의 형태와 그래픽은 알약 포장을 모방한 것이다. 상자 내용물은 앞표지에 적힌 '70분에 1정1 tablet 70 min'이 알려 준다. 상자 안에 디스크가 있고 전체 재생 시간이 70분임을 알 수 있다. 피어스는 재생 시간을 의도적으로 조작했다. 음악에서 몇 분을 편집하여 간결한 타이포그래피로 보일 수 있도록 했다. 디스크는 블리스터 포장에 담겼는데, 알약을 꺼내듯 눌러서 포일을 뚫어 꺼내야 했다. 표준 크기 CD로 출시되었으며, 추가 앨범 1천 장은 각각 76mm CD 12장이 들어 있는 패키지로 만들어졌다.

'청각 관리용으로만 사용', '어린이 손이 닿지 않는 곳에 보관'과 같은 정보들이 설명서 형태로 동봉되었다. 흰 배경에 짙은 감색으로 넣은 산세리프 서체는 임상, 멸균 등의 이미지를 떠올리게 했다.

패로우가 이러한 디자인을 내놓기 전까지 플라스틱 CD 패키지에 대한 대안적 디자인은 거의 없었으며, 이렇게 강렬하고 창의적인 비유를 사용한 디자인은 아예 없었다. 열두 개의 디스크를 재생하는 것이 귀찮은 일이기는 했으나, 약품 패키지는 소비 행위로 관심을 끌었다. 사람과 레코드가 연관되는 방식을 바꾸었다. 또 음악 자체의 의미를 강화하여 음악이 일종의 치유력을 지니고 있음을 시사했다. 원래의 패키지는 제약 공장에서 생산되었고 피어스도 일부 비용을 댔다. 이 디자인은 다수의 디자인상을 받았다. 이 작업을 계기로 패로우와 스피리추얼라이즈드는 이후 여러 번 협업했는데, 그중 하나는 진공 성형 기술로 소녀의 얼굴을 표현한 앨범 《렛 잇 컴 다운Let It Come Down》 패키지다.

abcdefghi jklmnopq rstuvwxyz

302쪽

티포운트조

Typoundso

서적

한스루돌프 루츠Hans-Rudolf Lutz(1939-1998)

「티포운트조」는 한스루돌프 루츠가 직접 저술, 삽화, 디자인, 조판을 맡아 자신이 설립한 루츠 출판사Lutz Verlag에서 제작한 아홉 권의 책 중 하나다. 그의 또 다른 저서 「타이포그래피 디자인 교육」과 함께, 「티포운트조」는 루츠의 지난 40년간의 작업 그리고 그가 가르친 학생들의 작업을 기록한다. 440페이지에 달하는 「티포운트조」는 방대한 분량의 정보와 2천 개가 넘는 일러스트레이션이 실려 있어 시각적으로도 풍부하다.

책 제목은 누군가 루츠에게 이 책이 무엇에 관한 것인지 물었을 때 탄생했다. 그는 "타이포그래피 등등"이라고 답했고, 이것이 한 단어로 합쳐졌다. 루츠가 직접 쓴 글은 간단명료하다. 그는 각 텍스트를 적어도 여섯 번씩 고쳐 쓰면서, 옆에 있는 이미지를 통해 전달되는 것을 단순히 묘사하는 글이 아니라 더 나아가 통찰력을 제공하는 글이 되도록 했다.

「티포운트조」는 사회적, 정치적, 개인적 관점에서 본 루츠의 타이포그래피 접근법에 대해 알려 준다. 예를 들어, 타이포그래피는 문맥으로부터 결코 자유로울 수 없으며, 아무것도 말하지 않는 타이포그래피란 없다는 루츠의 신념을 보여 준다. 은색 책 커버는 거울 역할을 하기 때문에 책을 집어 드는 즉시 책에 비친 자신의 모습을 볼 수 있다. 옆에 다른 사람이 있으면 책은 소통의 대상이 된다. 「티포운트조」는 원래 ISBN 없이 출판되었는데, 루츠가 모든 것이 목록화되는 것을 안타깝게 여겼기 때문이다. 그는 이것을 "끔찍한 효율성"이라고 표현했다.

디자인 교육자로 잘 알려진 루츠는 자신의 작품이 가진 영향은 주로 의견을 주고받는 과정에서 드러난다고 보았다. 그래픽 디자인 업계가 제시하는 규범들에 대해 루츠는 항상 의문을 제기했으며, 이러한 전복적 태도가 자산이라 여겼다. 그는 이렇게 말했다. "만약 학생들이 내게서 영감을 얻는다면, 그것은 특정한 스타일이 아니라 나의 태도 때문이다."

54쪽

레-매거진

Re-Magazine

잡지 및 신문

욥 판 베네콤Jop van Bennekom(1970-)

욥 판 베네콤은 네덜란드 마스트리히트에 위치한 안 반 에이크 아카데미를 다니는 동안 「레-매거진」을 발행하기 시작했다. 스스로 시작한 개인적인 잡지여서 잡지 자체의 문제에 의문을 제기하는 등 매우 실험적이었다.

저자이자 디자이너로서 「레-매거진」을 창간한 판 베네콤은 적어도 첫 번째 호에서는 모든 글을 쓰고 모든 사진을 찍고 모든 그래픽 디자인을 고안했다. 첫 호(가정 호The Home Issue)는 친구들과의 인터뷰로 구성되어 있는데, 판 베네콤이 친구들의 일상생활의 세세한 부분을 탐구하는 내용이다.

초기 여덟 호는 여느 잡지들이 다루지 않는 삶의 양상들, 예를 들어 권태, 가정생활, 혹은 누군가의 과거와 연결된 것 등을 고찰했으며, 보통 사람들의 삶에 초점을 맞추었다. 세 번째 호까지 판 베네콤은 작가들 및 사진가들과 협력했으며, 이후에는 편집국을 구성했다. 9호부터 접근법은 다시 한 번 바뀌었다. 이때부터 한 호는 한 명의 가상 인물에 초점을 맞추어, 각 기사가 그와 관련된 이야기를 다루었다. 판 베네콤은 실제 인물이 말하는 거짓 이야기를 다루기보다는 허구적 인물의 말을 통해 진실에 접근하려 했다.

이 잡지의 의도는 개인적인 관점에서 인생을 묘사하는 것이다. 잡지는 유명인이나 광고에 관한 것이어야 한다거나, 잡지가 아름답거나 화려하다는 생각을 「레-매거진」은 거부했다. 기사들은 표면적으로는 지극히 평범한, 예를 들면 테이블 위의 재떨이 같은 주제를 다루었다. 그러나 질문은 달랐다. 그것은 어디에서 왔으며 여기에 어떻게 왔는가?

디자인은 그와 유사하게 급진적이다. 사진들은 스냅샷으로 나타나고 형식에 얽매이지 않는 사진 에세이 안에 배열된다. 레이아웃과 타이포그래피는 단순하며 제목, 본문, 괘선, 페이지 번호만 포함된다. 포맷은 주제에 따라 바뀐다. 존John이라는 인물을 다룬 9호는 그의 재미없는 성격을 나타내는 A4 포맷으로 만들었으며, 유난히 키가 큰 여성 클라우디아Claudia에 관한 10호는 A3 용지로 감쌌다.

「레-매거진」은 잡지가 상업주의와 유명인을 무시하고 그래픽 디자이너들에게 실험의 장을 제공할 수 있음을 보여 주었다.

81쪽

밀러
Miller
서체
매튜 카터Matthew Carter(1937–)

매튜 카터가 19세기 브로드시트에 뿌리를 두고 디자인한 밀러는 실질적인 개선을 거쳐 오늘날의 신문에 잘 맞는 서체로 업데이트 되었다. 밀러는 19세기 초 에든버러의 활자 주조공 윌리엄 밀러William Miller로부터 따온 이름이다. 카터는 네덜란드 얀 판 크림펀Jan Van Krimpen의 편치 조각가로 일한 P. H. 라디스P. H. Rädisch 밑에서 교육을 받았다. 카터는 영국 서체 디자이너 리처드 오스틴Richard Austin이 디자인하고 밀러 & 리처드 주조소(윌리엄 밀러와 그의 사위 월터 리처드Walter Richard가 운영)가 제작한 스카치 로만 글꼴을 현대적 버전으로 디자인하고 싶어 했다. 카터는 전통적인 타이포그래피 표현 기술에 대한 지식과 실제를, 1980년대에 디자인 스튜디오에 등장한 디지털 도구들과 융합했다. 스카치 로만 글자들을 디지털로 곧장 재현하기보다 카터는 그 글자들의 톤과 모형을 적용했고, 가독성을 위해 수직으로 선 스트레스(*둥근 획에서 굵기가 바뀌는 두 지점을 연결한 축)와 높은 엑스하이트를 그대로 유지했다.

매사추세츠 주 케임브리지에 있는 디지털 서체 회사 카터 & 콘타입Carter & Cone Type, Inc.은 토비아스 프리어존스Tobias Frere-Jones와 사이러스 하이스미스Cyrus Highsmith와 함께 밀러를 긴 지문에 실용적인 서체로 만들었다. 밀러 서체 가족은 확장되어 본문용 볼드체와 이탤릭체가 생겼으며, 다양한 굵기를 가진다. 덕분에 인쇄업자들과 출판업자들은 그들이 사용하는 잉크와 인쇄 방식에 맞추어 밀러를 가장 잘 재현하는 것을 고를 수 있다. 밀러는 더욱 확장되어 밀러 헤드라인과 밀러 데일리 등이 등장했다. 밀러 데일리는 신문 본문에 사용하기 위한 서체로 보다 열린 카운터와 획 굵기들 사이의 고른 비율이 특징이다. 영국 『가디언』이 밀러 폰트의 개작을 의뢰하여 신문에 적용했고, 『힌두스탄 타임스Hindustan Times』와 『보스턴 글로브Boston Globe』도 밀러를 사용한다. 2011년 뉴욕 MoMA는 밀러를 영구 소장품으로 취득했다.

290쪽

롤프 펠바움 회장
Chairman Rolf Fehlbaum
서적
티보 칼맨Tibor Kalman(1949–1999)

『롤프 펠바움 회장』은 스위스 가구 회사 비트라의 회장 펠바움이 독일 디자인 위원회로부터 받은 상을 기념하기 위해 발간한 책이다. 티보 칼맨이 디자인한 이 작고 빨간 책은 칼맨만의 재치와 절충주의를 담고 있다. 1970년대 『리틀 레드 스쿨북Little Red Schoolbook』과 '리틀 레드 북Little Red Book'이라 불리는 1960년대 중국 마오 주석의 어록을 참조했다. 600페이지에 달하는 『롤프 펠바움 회장』은 길지만 간결하게 구성된 사진 에세이다. 중간중간 파란 바탕의 펼침면에 크림색 산세리프체로 짧고 간단한 문장들이 등장한다. 책은 사람의 자세에 대한 독특한 소개로 시작하여, 전 세계의 다양한 의자와 앉는 방식을 그림으로 보여 주고, 펠바움의 일대기를 시각적으로 설명한다. 임스 라운지 체어와 오토만을 비롯한 의자들에 대한 펠바움의 애정 그리고 그의 디자인 철학과 영향을 보여 준다.

『롤프 펠바움 회장』에 실린 거의 모든 이미지들은 페이지에 가득 찬다. 칼맨은 책 디자인에 여백을 거의 사용하지 않는 대신 연속, 대비, 크기 변경 등을 선호했다. 이미지들은 대부분 사진이지만 일러스트레이션, 만화, 도표 등도 있으며 정치인, 곡예사, 개, 집, 자동차, 자전거 등이 주제다. 칼맨은 영화 스틸, 르포, 이상하고 유머러스하고 이국적이고 우스꽝스러운 것을 한데 섞었으며 흑백과 컬러도 섞었다. 어떤 것들은 자극적인 혼합물이 되었는데, 예를 들어 한 시퀀스는 변기, 장애인 휠체어 육상선수들, 사형수의 전기의자를 차례로 보여 주었다. 이는 칼맨의 『컬러스』 잡지 작업을 특징지었던 사회적 비평을 반영한다. 칼맨은 또한 공통되는 시각 요소를 가진 이미지들을 나란히 놓아 주제들을 연결했다. 예를 들어, 동일한 포즈를 취한 교황과 아프리카인, 건축가 프랭크 게리의 얼굴과 그가 지은 비트라 센터의 스케치를 병치하는 식이다.

『롤프 펠바움 회장』은 칼맨에게 그라피스 상을 안겨 주었다. 어떤 평론가들은 책이 상당한 분량을 다룬 것을 호평했고 다른 이들은 가벼운 책이라 여겼다. 그럼에도 불구하고 『롤프 펠바움 회장』은 사진 연구, 크로핑, 배열에 관한 걸작이며, 주위에서 쉽게 발견할 수 있는 이미지들만 가지고도 훌륭한 작품을 만들어 낼 수 있음을 보여 준다.

11쪽

아이는 함부로 다루는 대상이 아닙니다

Kindheit ist kein Kinderspiel

포스터

알랭 르 케르네크Alain Le Quernec(1944–)

'아이는 함부로 다루는 대상이 아닙니다'라는 글이 적혀 있는 이 포스터는 아동 학대의 위험을 강조하고 암울한 메시지를 전달한다. 이미지는 불안감을 주긴 하지만 선정적이지는 않다. 독일 에센에 자리한 폴크방 미술관이 주최한 공모전을 위해 제작된 포스터로, 포스터에 적힌 슬로건은 독일의 아동 보호 기관인 독일 어린이보호 연맹(DKSB)의 주제곡 제목이다.

알랭 르 케르네크의 작업은 종종 사회적 문제를 다루는 캠페인들을 포함한다. 그는 포스터 예술은 대중과 직접 관계를 맺어야 하며 그 의미는 은근하게 드러내야 한다고 믿는다. 이러한 관점은 이 포스터에서 신중하게 배치한 텍스트와 아이 이미지에서도 분명하게 드러난다. 아이의 포동포동하고 보드라운 살결, 고운 색채, 순결한 성기는 모두 상처받기 쉬운 취약성을 상징한다. 르 케르네크는 원래 성모자를 그린 르네상스 그림에 있는 아기의 이미지를 유아 돌연사에 관한 병원 포스터 캠페인에 사용했다고 한다. 성모의 손을 제거하고 이미지를 복사했을 때 그는 아이의 몸이 먹혀 들어간 것처럼 보인다고 느꼈고, 이때의 기억을 떠올려 이 포스터의 콘셉트를 정했다고 한다. 현대 사진이나 일러스트레이션이 아닌 전통 예술에서 아기 이미지를 찾아냄으로써, 르 케르네크는 또한 세상 모든 아기들의 전형을 만들었다. 한편 검은 배경은 아기의 몸에 닿는 손으로 변하는데, 이는 아동 학대 그리고 아동 학대가 종종 비밀리에 이루어짐을 비유한다. 손길은 부드러워 보이지만 이는 안심해도 된다는 눈속임이다.

고전 그림을 떠올리게 하고 사악한 느낌의 배경을 사용한 르 케르네크의 접근법은 다른 예술 운동들의 작품을 전복하는 초현실주의자들과 다다이스트들의 영향을 받은 것으로 보인다. 디자인을 폭넓게 가르치고 실행해 온 르 케르네크는 정치적, 사회적 동기를 주는 작품을 제작하는 데 여전히 전념하고 있다.

34쪽

티모시 맥스위니스 쿼털리 컨선

Timothy McSweeney's Quarterly Concern

잡지 및 신문

데이브 에거스Dave Eggers(1970–) 외

문예지인 『티모시 맥스위니스 쿼털리 컨선(티모시 맥스위니의 계간 관심사)』은 절충주의 스타일의 네 번째 호를 발간하면서 숭배에 가까운 애정을 받는 지위까지 올랐다. 4호는 14권의 소책자가 들어 있는 상자 형태로 발간되었고, 표지 이미지들은 각 소책자의 저자가 선택했다. 잡지는 매 호마다 다른 디자인과 포맷을 선보인다.

『티모시 맥스위니스 쿼털리 컨선』의 편집자인 데이브 에거스의 접근법은 사라진 미학과 기술을 다양한 역사적 자료들 속에서 재발견하는 것, 그리고 그 디자인 요소들을 창의적으로 적용하는 것이다. 1990년대 중반 이전에는 거의 사용되지 않았던 고풍스러운 타이포그래피 표현 방식은 이 잡지 덕에 르네상스를 누리고 있다. 예를 들어, 초기 브로드시트를 연상시키는 레이아웃을 사용하고, 한 글꼴의 대문자와 소문자를 독특하게 혼합한다. 동일한 접근법은 잡지의 다른 디자인 특징들에서도 드러난다. 빅토리아풍을 흉내 낸 그림(1호), 목판화 표지(15호, 16호), 펄프 매거진 스타일, 광고 패러디(10호), 다이컷(27호) 등이 그 예다. 에거스는 무엇보다 실험에 가치를 두었으며 형태에 집착하고 있음을 인정한다. 만화와 만화소설을 다룬 호는 크리스 웨어Chris Ware가 디자인했는데, 책 커버를 펼치면 포스터가 된다. 카라 워커Kara Walker 작품 같은 실루엣이 그려진 표지는 자기磁氣를 띠고, 심지어 한 호 전체를 광고 우편물 한 뭉치처럼 만들기도 한다. 『티모시 맥스위니스 쿼털리 컨선』의 색다른 스타일은 광범위한 분야에 영향을 미쳤으며 광고 캠페인, 기업 출판물, 책 디자인 등에서 재해석되어 왔다.

『티모시 맥스위니스 쿼털리 컨선』의 전체 호를 관통하는 일관성은 텍스트를 가라몬드 3으로 설정한 것 그리고 페이지 경계와 괘선을 간헐적으로 사용하면서 페이지들을 세심하게 설계하는 것으로 구현된다. 책등, 저작권 페이지, 바코드가 가진 디자인 잠재력을 무시하지 않는 것도 일관적인 특성이다. 잡지에 실리는 글들은 일반적으로 호평을 받으며 그중에는 존경받는 주류 작가들의 글도 종종 있다.

『티모시 맥스위니스 쿼털리 컨선』이 선보이는 그래픽과 글은 좋은 문학을 멋져 보이게 만들고 싶은 열망에서 나온다. 잡지의 그래픽과 글이 가진 재주는 디자인에 도전하고 디자인을 바꾸어, 결국 잡지가 역사의 한 부분을 차지하게 만들었다.

461쪽

예일 건축 대학원
Yale School of Architecture
포스터
마이클 비에루트Michael Bierut(1957–)

예일 건축 대학원의 갖가지 행사를 알리는 포스터 시리즈들은 전 학장인 건축가 로버트 A. M. 스턴Robert A. M. Stern 하에서 재창조된 아이덴티티를 가장 잘 보여 주는 요소다. 스턴은 예일 건축 대학원의 브랜딩 재작업을 위해 마이클 비에루트에게 도움을 청했다. 디자인 회사 펜타그램Pentagram의 뉴욕 사무소에서 파트너로 있는 비에루트는 1993년부터 예일 강단에 섰으며, 건축 분야에서 오랜 전문적 경험을 가진 디자이너다. 비에루트는 1982년부터 뉴욕 건축 연맹을 위한 그래픽 작업을 했고, 마시모 비넬리 스튜디오에서 일하는 동안 스턴의 모노그래프 시리즈를 디자인했다.

예일 건축 대학원 포스터들은 세 가지 목적 중 하나를 위한 것이다. 해당 학기의 강의, 전시회, 심포지엄을 알리기 위해서, '오픈 하우스' 행사에 관심 있는 학생들을 초대하기 위해서, 또는 특별 심포지엄을 홍보하기 위해서다. 각 포스터 크기는 56×86.5cm이고, 대부분 검은 글씨로 인쇄된다. 포스터 디자인에 앞서 비에루트는 먼저 비슷한 선례를 찾아보았다. 윌리 쿤츠Willi Kunz의 뉴욕 컬럼비아 대학교 디자인 프로그램이 전체적으로 유니버스 서체를 사용한 것을 보고, 비에루트는 이와 정반대로 하기로 결정했다. 즉 같은 서체를 두 번 사용하지 않는 것이다. 비에루트의 콘셉트는 타이포그래피의 다양성이 그 자체로 일관성을 나타낼 수 있음을 보여 준다. 비에루트가 예일 건축 대학원 포스터 시리즈의 디자이너를 대표하지만, 다른 이들도 특정 포스터들에서 비에루트와 협력해 왔고, 그들의 서체들은 모두 불협화음을 낸다. 그럼에도 불구하고 포스터들은 강력한 아이덴티티를 유지하고 있다. 이 시리즈는 50점이 넘으며 그중 많은 작품들이 디자인상을 수상했지만, 시리즈 전체를 하나의 작품으로 볼 때 가장 특별하게 다가온다. 현재의 포스터 디자인은 색깔 있는 배경에 통일된 표준 서체를 사용하는 스타일로 바뀌었다.

예일 대학교 캠퍼스에서 여전히 볼 수 있는 비에루트의 포스터 시리즈는 학교의 지성과 스타일을 성공적으로 포착하고 강화하는 디자인이다. 또한 복잡하고 심각한 정보를 쾌활하고 창의적이며 발전적인 방식으로 잘 전달하는 디자인이다.

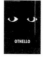

22쪽

오셀로
Othello
포스터
군터 람보우Gunter Rambow(1938–)

군터 람보우가 헤센 주립극장을 위해 제작한 80여 점의 포스터 중 하나인 〈오셀로〉는 이전 포스터들에 비해 스타일의 급진적 변화를 보여 준다. 연극의 주제인 질투, 배신 그리고 살인이 완전히 미니멀한 디자인으로 표현되었다.

움직이지 않는, 그리고 눈의 기하학적 형태만으로 표현된 인물은 약간 왼쪽을 보고 있는데, 마치 공포나 의심에 사로잡힌 듯하다. 반면 화면을 수직으로 내려가는 빨간 선은 흘러내리는 피를 상징하며 평면에 깊이감을 준다. 이 시리즈에 속한 포스터 대부분에는 텍스트 정보가 극히 적거나 없다. 연극 제목과 눈에 띄지 않게 한쪽에 들어간 극장 로고만 있을 뿐이다. 한편 타이포그래피는 자주 그림과 같은 역할을 하는데, 이 포스터에서는 입을 대신 표현한다고 볼 수 있다. 일반적으로 검은색 혹은 흰색 산세리프 대문자로 등장한다. 이 시리즈의 포스터들은 최대한 주목을 끌기 위해 일반적인 독일 포스터의 두 배 크기인 더블 A0 포맷으로 인쇄되었다. 1960년대 중반부터 1980년대 후반에 이르는 시기에 탄생한 람보우의 작품들에서는 사진과 이미지가 중요한 역할을 하는 반면, 이 포스터 시리즈에서 보이는 단순한 형태와 색상은 그가 카셀의 조형 예술 대학에서 포스터 디자인을 공부하던 1960년대 초기에 만든 흑백 이미지들을 떠올리게 한다. 〈오셀로〉를 디자인하기 바로 전에 람보우는 단일 색상 포스터 시리즈인 〈람보우 백 투 블랙Rambow Back to Black〉(1997–1998)을 디자인했다. 이 시리즈에는 그가 조형 예술 대학에서 에른스트 리트거Ernst Röttger에게 배운 바우하우스 스타일이 잘 드러난다. 이는 헤센 주립극장 포스터 시리즈에도 중요한 영향을 미쳤다.

이전의 포스터들이 보여 준 고도의 복잡성과 대조적으로, 람보우는 〈오셀로〉에서 극적 효과와 감정적 어두움을 환원하여 가장 단순한 그래픽 형태로 나타냈다. 람보우가 엄격한 모더니즘 언어로 회귀했음을 알리는 디자인이다.

229쪽

비저네어 27호-무브먼트
Visionaire 27-Movement
잡지 및 신문
피터 새빌Peter Saville(1955–)

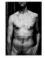

388쪽

AIGA 디트로이트 강연
AIGA Detroit Lecture
포스터
스테판 사그마이스터Stefan Sagmeister(1962–)

뉴욕에 기반을 둔 잡지 『비저네어』는 1991년 창간된 이후로 패션, 사진, 이미지 메이킹 분야에서의 획기적인 탐험을 위한 비옥한 토대가 되어 왔다. 『비저네어』를 창간한 스티븐 간Stephen Gan, 제임스 칼리아도스James Kaliardos, 세실리아 딘Cecilia Dean은 이 잡지를 '영감의 앨범'이라 불렀다. 4개월 간격으로 발행되며 '여성', '남성', '힘', '성경'과 같은 광범위한 주제를 다룬다. 객원 편집자들, 아트 디렉터들, 패션 하우스들이 협업하여 만드는 경우가 많다. 6천 부의 인쇄 부수와 독창적인 포맷 그리고 풍부한 제작 가치를 가진 각 호는 수집가들이 탐내는 물품이다.

예를 들어, 가장 간결함이 돋보이는 호로 꼽히는 27호는 하드커버에 스프링 제본으로 마감했다. 영국 디자이너 피터 새빌이 아트 디렉팅을 맡은 앞표지와 뒤표지가 매력적인데, 렌티큘러 기법을 이용하여 움직임과 깊이감을 표현했다. 이 모션 캡처 기술은 일반적으로 이미지 두 장을 사용하지만, 새빌은 영국 패션 사진작가 닉 나이트Nick Knight와의 긴밀한 협업 하에 이를 뛰어넘었다. 앞뒤 각 표지에는 알렉산더 맥퀸 드레스를 입고 그네를 타는 모델 케이트 모스Kate Moss의 사진이 무려 열여섯 장씩 들어갔다.

잡지사 내부에서 아트 디렉팅을 맡은 27호의 내부 페이지들은 '무브먼트'라는 주제를 계속 탐구해 나가면서 벨럼지를 이용하여 드러내기와 감추기를 능수능란하게 펼쳐낸다. 이 반투명한 종이는 이미지 겹치기와 나란히 놓기를 가능하게 해 주며, 또한 연속되는 이미지들 사이에서 예상치 못한 변화를 만들어 낸다. 이미지들은 패션 디자이너인 마틴 마르지엘라Martin Margiela와 후세인 샬라얀Hussein Chalayan, 예술가 토니 아워슬러Tony Oursler, 사진작가인 스티븐 마이젤Steven Meisel과 마리오 테스티노Mario Testino 등이 함께 만들었다.

스테판 사그마이스터가 미국 그래픽 아트 협회(AIGA) 디트로이트 강연을 위한 포스터를 일부러 충격적인 이미지로 만든 것은 말 그대로 디자인 과정의 피, 땀, 눈물을 그려 내기 위해서였다. 사그마이스터는 자신의 몸을 캔버스 삼아 타이포그래피를 피부에 새겨 넣음으로써 디자인에서 가장 육체적이고 촉각적인 면, 즉 디자이너를 최대한 강조했다.

1980년대 후반과 1990년대에 그래픽 디자인은 새로운 기술, 가독성 논쟁, 포스트모더니즘에 자극받아 자기 평가에서 상당한 변화를 겪었다. 규칙들이 무시되던 때였다. 이러한 변화는 특히 사그마이스터가 이 강의를 연 크랜브룩 예술 아카데미와 연결된다. 많은 면에서 〈AIGA 디트로이트 강연〉 포스터는 10년간 이루어진 실험과 탐구의 정점을 보여 준다. 사그마이스터는 당시 널리 활용되던 컴퓨터 처리를 의도적으로 거부하고 직접 손을 이용하여 투박하고 가공되지 않은 효과를 만들어 냄으로써 이러한 실험을 밀고 나갔다. 이에 못지않게 중요한 것은, 사그마이스터의 피부에 새겨진 글자들이 그래픽 디자인 업계의 늘어나는 강박 관념을 고통스럽게 표현한 그래픽이라는 점이다. 사그마이스터는 자신을 중심 존재로 삼음으로써 '작가로서의 디자이너'가 가진 매력을 나타냈을 뿐 아니라, 이를 '콘텐츠로서의 디자이너'와 '주제로서의 디자이너'까지 포함하는 개념으로 확대했다.

사그마이스터가 루 리드Lou Reed의 〈셋 더 트와일라잇 릴링Set the Twilight Reeling〉 앨범을 위해 작업한 디자인도 이 포스터와 유사한 시각적 비유를 드러낸다. 앨범에 나오는 가사를 루 리드의 얼굴 가득 써 넣은 이미지다. 글자들은 대문자로 쓰였으며, 몇 가지 자극적인 단어들은 큰 크기로 강조되어 있다. 들끓듯 들어찬 글자들은 앨범에 담긴 노래의 정열을 전달한다.

2000년 이후로 사그마이스터는 실험적인 작업을 추구하고 보다 개인적인 서사를 만들기 위해 정기적으로 안식년을 가진다. 이는 그래픽 디자인의 역할, 목적, 의미에 대한 보다 혁신적인 해석이 탄생하는 결과를 낳았다.

292쪽

스틸링 뷰티
Stealing Beauty
서적
그래픽 소트 퍼실리티|Graphic Thought Facility

디자이너들은 메시지를 얼마나 명확하게 내보여야 하는지 그리고 보는 이가 만들어 갈 몫으로 얼마나 남겨두어야 하는지의 문제에 종종 직면한다. 런던 현대 미술 학회에서 열린 전시회 《스틸링 뷰티》의 카탈로그 표지는, 디자이너들이 개인적이고 표현주의적인 그래픽 디자인에 보다 많은 관심을 기울이던 시기가 지난 후에 제작되었다. 이 표지는 의미를 만들어 가는 과정에서 보는 이의 중요성을 인정한다. 표지는 언뜻 보기에, 미美의 개념에 대한 순수하게 미학적이고 추상적인 응답으로 보인다. 그러나 사실은 이 전시의 배후에 있는 원리들을 원숙한 솜씨로 설명한 것이다. 예를 들어, 표지 위에 흩어져 있는 종이조각들의 크기와 모양은 펀치로 구멍을 뚫어 스프링으로 연결한 이 책의 제본 방식이 결정하는 것이다.

그래픽 소트 퍼실리티(GTF)는 1990년 폴 닐Paul Neale, 앤드류 스티븐스Andrew Stevens, 니겔 로빈슨Nigel Robinson이 설립했다. 로빈슨은 1993년에 GTF를 떠났고 후에 휴 모건Huw Morgan이 합류했다. 1990년대에 GTF는 고객의 요구에 대한 합리적인 평가를 근거로 단순하고 혁신적인 디자인을 선보여 명성을 쌓았다. 《스틸링 뷰티》는 '우리 삶의 소소한 부분들'과 관련된 디자인을 통하여 평범함을 아름다움으로 끌어올리는 데 초점을 둔 전시였다. 이러한 일상생활의 구조에 대한 집중은 카탈로그 내부 페이지들의 레이아웃에도 반영되어 있다. 내부 페이지들은 크기와 소재가 다양하고, 우편엽서 크기의 종이들이 중간중간 삽입되어 있다. 작은 크기의 종이들 중 첫 번째는 페리에-주에Perrier-Jouët 샴페인 라벨인데, 이는 전시회 후원사를 교묘히 나타낸 것이다. 다양한 크기의 페이지들이 모인 이 카탈로그는 버려지거나 스크랩한 것들을 모아놓은 느낌을 준다.

디자인이 가진 힘은 시각 요소들을 배치하는 방식에서 오는 것이 아니라, 만들어 내고 추론하는 데서 오는 것이다. 이 카탈로그는 우리에게 문제의 현상을 말하는 것이 아니라 증거를 제공하고 우리 스스로 추론할 수 있도록 만듦으로써 그 메시지를 전달한다. 「스틸링 뷰티」 카탈로그가 등장한 이후 몇 년간, 많은 디자이너들이 이와 같은 접근 방식을 탐구했다.

500쪽

브란트 아인스
Brand Eins
잡지 및 신문
마이크 마이어Mike Meiré(1964-)

독일 디자이너 마이크 마이어는 1999년 독일 경제지 『브란트 아인스』의 독창적 디자인을 고안하기 시작하면서 모든 규칙들을 파괴했다. 표지는 각 호에 따라 달라지며, 가장자리 없이 전면을 차지하는 이미지나 프레임을 씌운 이미지, 일러스트레이션, 손으로 쓴 레터링, 포토샵으로 만든 이미지 등 다양하다. 변하지 않는 요소는 소문자 세리프로 된 표제뿐이며, 왼쪽 상단에 조심스레 자리한다.

『브란트 아인스』의 내부 페이지들은 정해진 레이아웃 없이 창의적으로 표현된다. 많은 펼침면들은 근사한 사진을 보여 주는데 여백 크기가 매번 다르다. 이미지들은 레이아웃에 제한받지 않고 마음껏 공간을 차지한다. 한 펼침면 안에 무작위로 배열된 다양한 이미지가 들어가기도 하고, 만화 같은 선화가 들어가기도 하며, 휘갈겨 쓴 레터링이 들어가기도 한다. 페이지를 옆으로 돌려서 봐야 할 때도 있고, 텍스트나 이미지가 사진 위에 겹쳐져 또 다른 의미를 만들기도 한다.

『브란트 아인스』는 의도적인 '실수'들을 많이 담고 있다. 어색하게 잘린 이미지, 과도하게 확대된 그림, 서로 다른 방향으로 놓인 이미지와 텍스트, 책등에 들어간 일러스트레이션 등이다. 이는 마이어식 접근법의 일부이자 리듬감 있는 분리 상태에 대한 그의 관심을 보여 주는 요소다. 그는 이를 '조화/중단/조화'라고 묘사했다. 마이어는 "함께 작업하는 동안 나는 컴퓨터로 바보처럼 구는 것을 좋아한다. 아마추어처럼 행동하면서 아이디어가 갑자기 떠오르게 하고, 과거를 거슬러 올라가는 혹은 미래를 계획하는 흥미로운 디자인들을 창조하게 하는 것이다"라고 설명했다.

마이어는 그가 디자인하는 각 잡지가 잡지 내용에 상응하는 자신만의 그래픽 스타일을 가져야 한다고 생각한다. 이는 마이어가 각 잡지를 모두 다르게 취급한다는 의미다. "나는 여러 잡지들 사이에서 정체성을 바꾸는 것에 관심이 많다. 다양한 캐릭터에 빠져드는 것도 훨씬 흥미롭다. 예를 들어, 『브란트 아인스』와 『032c』를 작업할 때 나는 각각 다르게 행동하고 다른 음악을 듣는다. 다시 『032c』를 작업할 때는 밤에 하는 것이 더 좋다. 말하자면 메소드 연기다."

57쪽

고담

Gotham

서체

조너선 호플러Jonathan Hoefler(1970–), 토비어스 프리어존스Tobias Frere-Jones(1970–)

369쪽

공동 예배: 영국 성공회를 위한 예식과 기도

Common Worship: Services and Prayers for the Church of England

서적

데릭 버솔Derek Birdsall(1934–), 존 모건John Morgan(1973–)

고담은 '남성적이고 새롭고 신선한' 글꼴을 요구한 남성 잡지 『GQ』의 의뢰로 만들어진 서체다. 고담은 단시간에 전형적인 21세기 미국식 서체로 떠올라 세계적으로 널리 사용되었으며, 엔터테인먼트 홍보와 청량음료 광고부터 텔레비전 프로그램 아이덴티티에 이르기까지 모든 분야에 쓰였다. 2008년에는 버락 오바마의 미국 대통령 선거 캠페인에도 이용되었다.

1999년부터 로어 맨해튼 지역에 있는 호플러 & 프리어존스 Hoefler & Frere-Jones 서체 회사에서 함께 일한 조너선 호플러와 토비어스 프리어존스는 일상적 도시 환경에서 고담에 대한 영감을 얻었다. 20세기 초 독일과 폴란드 전역에서 철도 차량부터 도로 표지판까지 모든 분야에 사용되었던 DIN 1451 서체와 마찬가지로, 고담의 시각 문화와의 연관성은 뉴욕 시의 오래된 건물들에 있는 글자들에서 유래한 것이다. 호플러와 프리어존스는 처음에 뉴욕 항만청 버스 터미널 입구 위에 적힌 버내큘러 글자에서 영감을 얻었다. 프리어존스가 말했듯, 고담은 "서체 디자이너가 만들 서체는 아니다. 엔지니어가 만들 수 있는 종류의 서체"다. 박력 있고 남성적인 글자들에 매료된 둘은 도시 전체로 서체 연구를 확장했고, 비슷한 타이포그래피 특징을 가진 다른 건물들을 발견했다. 1930년대부터 1960년대 사이에 지어진 건물들로 그중 다수는 철거 예정이었다. 호플러와 프리어존스는 서둘러 그 글자들을 기록하고 또 궁극적으로 고담으로 변형하기 위해 노력했다. 이들의 노력은 수세기 동안 서로 다른 국가 양식들이 교차해 온 다문화 도시 뉴욕의 타이포그래피 역사를 보존하려는 욕구이기도 했다.

고담은 20세기 초 미국 글자 디자인에 뿌리를 두고 있으나 21세기 타이포그래피의 주축이 되었다. 2004년 고담은 9/11 메모리얼에 새길 서체로 선택되어, 2001년 9월 11일 목숨을 잃은 약 3천 명의 이름을 새기는 데 쓰였다.

2000년에 출판된 『공동 예배: 영국 성공회를 위한 예식과 기도』는 영국 교회의 공식 출판사가 수행한 가장 복잡하고 중대한 프로젝트의 결실이다. 이 책은 영국 성공회의 새로운 전례를 대표한다. 1662년 『공동 기도서(BCP)』와 함께 사용하는 1980년 『대안 예식서(ASB)』의 개정판이라 할 수 있다.

제작 면에서 『공동 예배: 영국 성공회를 위한 예식과 기도』는 매머드급 작업이었다. 초판 91만 부를 찍는 데 종이 4,000km, 리본 300km를 사용했으며 제본에 쓰인 재료는 축구장 4개 반을 덮을 수 있는 분량이다. 타이포그래피 면에서도 도전이 필요했다. 교회 출판사는 이 공동 예배서가 예배의 전통 요소들과 현대 요소들을 융합하여, 겉모양뿐 아니라 사용자에게도 좋은 디자인이 되기를 요구했다. 그리고 사용자들의 다양한 상황을 고려하여 장애가 있는 사람들도 사용할 수 있는 책이길 원했다. 기도서의 목적에 부합하려면 디자인은 시대를 초월하고 고급스러운 한편 명확하게 규정된 의례를 준수해야 했다.

옴니픽Omnific 디자인 스튜디오의 데릭 버솔과 존 모건은 1999년에 이 예배서의 디자인을 의뢰받았다. 버솔과 모건은 자신들이 실용성, 명료성, 우아함의 원리를 따르는, 능숙하고 섬세한 디자인 팀임을 입증했다. 이들은 연구와 실험을 통해 길 산스가 이 책을 위한 가장 명확한 활자임을 보여 주었다. 길 산스가 의외라고 생각될 수 있지만, 영국에 기원을 둔 서체이고 휴머니즘 특성을 가졌기 때문에 선택된 측면도 있다. 또 각각의 굵기가 그 자체로 하나의 서체로 기능하기 때문이기도 했다.

『공동 예배: 영국 성공회를 위한 예식과 기도』는 타이포그래피를 능숙하게 다룬 디자인으로, 명료성, 논리, 기능 면에서 돋보인다. 버솔은 책 디자인에 접근할 때 영감보다는 책 자체에 대한 단순하고 발견 가능한 사실에 기반을 둔다고 말했다. 『공동 예배: 영국 성공회를 위한 예식과 기도』는 다른 어떤 책보다도 버솔의 주장을 뒷받침하는 증거가 된다.

496쪽

닷 닷 닷
Dot Dot Dot
잡지 및 신문
스튜어트 베일리Stuart Bailey(1973~), 피터 빌락Peter Bil'ak(1973~),
데이비드 라인퍼트David Reinfurt(1971~)

시각 문화를 다룬 대안 잡지 『닷 닷 닷』은 디자인과 내용에 대한
절충주의적이고 실험적이며 다분야적인 접근 방식을 보여 주었다.
덕분에 일반적인 디자인 잡지들 사이에서 빠른 시간 안에 두각을
나타냈다. 『닷 닷 닷』의 각 호는 광범위한 종류의 글, 그림, 도표를
담았을 뿐 아니라 이러한 요소들을 조합하기도 했으며, 종종 글의
표준 범위를 벗어나는 것들을 싣기도 했다. 소재의 다양성은 『닷
닷 닷』을 규정하는 특징들 중 하나였다.
　원래 디자이너 스튜어트 베일리와 피터 빌락이 『닷 닷 닷』 제작
과 편집을 맡았으나, 13호부터 베일리와 데이비드 라인퍼트가
디렉팅을 맡았다. 네덜란드에서 뉴욕으로 옮긴 후에도 잡지 내용
과 형식에 대한 실험을 계속했다. 편집 정책은 일부러 개방적으로
유지하여, 각 호는 주로 내용에 의해 주도되는 독자적인 내부 논
리를 갖고 있었다. 또 여러 분야에 걸친 기고자들의 취향과 이익을
반영하는, 디자인과 구성에 대한 특정한 접근 방식을 보여 주었다.
미묘하게 모더니즘적인 스타일은 잡지의 정체성에 바탕을 둔 것인
데, 즉 『닷 닷 닷』 창간인들의 배경을 반영한 것이다. 창간인들 중
하나인 베일리는 타이포그래피를 공부했으며 영국과 네덜란드 타
이포그래피 전통에 뿌리를 두고 있다. 또 다른 창간인 빌락은 네덜
란드에서 활동하는 디자이너다. 『닷 닷 닷』의 후반기에 이르러 베일
리와 라인퍼트는 잡지에 '적기just in time' 생산 방식을 적용했다.
자동차 회사인 도요타가 대중화한 방식으로, 주문이 들어오면 제
품을 생산하는 대응적 생산 모델이었다. 『닷 닷 닷』이 정확히 주
문에 맞춰 인쇄되지는 않았으나, 이러한 제작 방식은 재고를 줄이
고 자발성을 강화해 주었으며, 잡지 구성과 배포 방식에 대한 끊임
없는 탐구를 보여 주는 것이었다.
　디자인과 문화에 관한 당시의 가장 출중한 대안 잡지로 꼽히는
『닷 닷 닷』은 2011년 폐간되었다. 정평 있는 디자인 저널로서의 위
상은 지속적으로 도전을 받았다. 다름 아닌 『닷 닷 닷』 자체의 발
전 그리고 『닷 닷 닷』 편집자들의 실험에 대한 열정으로부터이다.

212쪽

세상 끝의 그림
Painting at the Edge of the World
서적
앤드류 블로벨트Andrew Blauvelt(1964~), 산티아고 피에드라피타
Santiago Piedrafita(연도 미상)

『세상 끝의 그림』은 미니애폴리스 워커 아트 센터에서 열린 동명
전시회를 위해 출판된 카탈로그다. 워커 아트 센터의 디자인 디
렉터 앤드류 블로벨트와 수석 그래픽 디자이너 산티아고 피에드
라피타가 제작했다. 시각예술, 영화, 건축, 디자인, 음악 등 다양
한 분야에서 다룬 그림에 대한 비평적 에세이들이 함께 실려 있
다. 이 카탈로그는 현대 세계에서 그림의 실제와 관련성을 다루
고 있으며, 화폭은 어디에서 끝나고 세계는 어디에서 시작되는
지 질문을 던진다.
　『세상 끝의 그림』 카탈로그는 두 섹션으로 나뉜다. 에세이들이 실
린 첫 번째 섹션은 프렌치 폴딩 방식으로 접힌 페이지들에 담겨 있
다. 전시회 제목을 글자 그대로 표현하여, 이미지들이 페이지 가장
자리를 감싸며 펼쳐진다. 본문 곳곳에는 작품, 전시 공간, 도시 풍
경을 찍은 사진들이 등장한다. 전시작들을 보여 주는 두 번째 섹션
은 30개의 대형 접이식 페이지들로 구성된다. 한 예술가마다 한 페
이지씩을 할애하여 해당 작가의 전시 작품, 짧은 소개글, 그의 예
술적 접근 방식에 대한 설명 등을 담았다. 이 모든 요소들이 모여
현대 그림에 대한 인상 깊은 개관을 구성한다. 벨기에, 브라질, 에
티오피아, 독일, 이란, 이탈리아, 일본, 스코틀랜드, 남아프리카, 미
국 등 다양한 나라를 대표하는 예술가들이 소개되는데 몇몇 친숙
한 이름들도 등장한다. 마이크 켈리, 존 커린, 마를렌 뒤마, 무라카
미 다카시, 크리스 오필리 등이다.
　워커 아트 센터의 디자인 스튜디오는 최고의 디자인 실행 모델
로 평가받는다. 50개 이상의 상을 수상했으며 2001년에는 크라
이슬러 디자인 어워드 혁신 부문 후보에 올랐다. 오랜 시간 이 디
자인 스튜디오를 지휘한 블로벨트는 디자이너로서 그리고 다른
디자이너들의 디렉터로서도 미국 그래픽 디자인에서 가장 영향
력 있는 인물로 꼽힌다.

376쪽

알파벳

The Alphabet

포스터

미카엘 암잘라그Michaël Amzalag(1968–), 마티아스 오귀스티니아크Mathias Augustyniak(1967–)

그래픽 디자이너 듀오인 M/M(파리)의 미카엘 암잘라그와 마티아스 오귀스티니아크가 디자인한 〈알파벳〉 포스터 시리즈는 서체가 본래 감정적이라는 것을 증명하려는 야망에서 비롯되었다. 서체 또한 패션 사진의 시각 언어를 지배하는 비유적이고 기호학적인 영향에 이끌린다는 것이었다. 뉴욕에 본사를 둔 『브이 매거진 V Magazine』이 발행한 〈알파벳〉은 M/M 그리고 사진작가인 이네즈 판 람스베이르더Inez van Lamsweerde와 피노트 마타딘Vinoodh Matadin이 함께 시작했다. 이들은 패션계에서 쌓은 경험을 이용하여 패션 이미지를 서체로 만들 수 있다는 것을 보여 주었다.

〈알파벳〉을 디자인하기 전에, M/M(파리)는 판 람스베이르더, 마타딘과 협업하여 패션 디자이너 요지 야마모토와 발렌시아가를 위한 광고와 브랜드 캠페인을 맡아 이름을 알렸다. 1990년대에 이들은 타이포그래피와 패션 사진 사이의 관계가 발전할 수 있는지에 대해 궁금증을 갖게 되었다. 만약 어떤 매력적인 여성성을 구현한 모델이 특정한 아름다움 또는 특정 브랜드의 기표가 될 수 있다면 그녀가 타이포그래피의 상징 또한 될 수 있지 않을까? 〈알파벳〉은 판 람스베이르더와 마타딘이 26명의 모델을 촬영한 초상들로 구성되는데, 대부분의 모델이 자기 이름의 이니셜에 해당하는 알파벳을 표현했다.

포스터 속 글자들은 포스터를 보는 사람이 이미지 속 인물과 어떻게 연관되는지 그리고 상징이나 기호로 사용된 인간의 형태에 대한 그들의 반응이 어떠한지를 묻는다. 첫 번째 시리즈는 감각적인 글자 모양을 이용하여 여성미와 여성성에 대한 개념을 탐구하는 반면, 남성 모델들을 이용한 후속 시리즈인 〈알파멘The Alphamen〉에서는 글자들을 남성적이고 딱딱하고 강인하게 묘사한다. 자유롭게 그린 듯 보이지만 글자들은 균형, 굵기, 높이 등 타이포그래피 법칙에 맞게 수작업으로 제작한 것이다.

〈알파벳〉 포스터 시리즈는 많은 관심을 받았으나 M/M(파리)는 본래의 콘셉트를 보존하기 위하여 라이선스 허가를 내지 않기로 결정했다. 그러나 2005년 팔레 드 도쿄에서 열린 《트랜슬레이션Translation》 전시회에서는 특대형 라벨에 〈알파벳〉 대형 버전을 사용했다.

102쪽

다른 각도에서 보는 기술

The Art of Looking Sideways

서적

앨런 플레처Alan Fletcher(1931–2006)

앨런 플레처의 개인적이고 독특한 책 『다른 각도에서 보는 기술』에 대해 그는 "콜라주와 꾸러미의 중간"이라고 묘사했다. 그래픽 디자이너로서 플레처만의 고유한 방식을 알리기 위한 책이다. 답을 제시하여 질문을 끝내는 것이 아니라, 자극적이고 매력적인 출발점을 제시함으로써 가능성을 열어 가는 것에 관한 내용이다. 플레처에게 이는 주로 눈으로 보는 것과 관련이 있었다. 그는 우리가 '보기seeing'와 같은 단어를 '이해understanding'의 의미로 사용한다는 것을 인식하고, 다른 감각들보다 시각을 높이 샀다. 『다른 각도에서 보는 기술』에서 플레처는 다양한 출처를 가진 시각적 단편들과 글로 된 단편들을 한데 모아 절충적 스타일을 보여 준다.

하나의 콜라주 안에 들어 있는 다양한 시각적 요소들이 그렇듯, 이 책에 들어 있는 개별 정보들은 주변 정보들에 반향을 일으킨다. 이 책에 사용된 다양한 서체, 종이, 레이아웃도 콜라주의 개념을 표현한다. 그러나 책은 여전히 일관성을 유지한다. 플레처는 이 책의 디자인을 영화적인 관점에서 생각했다. 영화에서 장면이 바뀌는 것이 이 책에서는 페이지를 넘기고 크기가 변하고 여백이 등장하는 것을 통해 이루어진다는 것이었다. 페이지 번호는 한 펼침면에 하나씩 지정했다. 플레처는 또한 책을 이용하는 관습적 방식에 도전하여, 독자들이 본문을 읽으려면 중간에 한 번씩 책을 옆으로 돌리거나 위아래를 바꾸도록 만들었다. 『다른 각도에서 보는 기술』의 매력은 경계를 뛰어넘는 그래픽 디자인이다. 플레처 자신도 서점에 별도 섹션이 필요하다고 얘기할 정도였다. 그러나 서로 다른 소재를 배열하고 통합하는 데, 그리고 복잡한 아이디어를 포착하고 시각화하는 데 그래픽을 도구로 사용한 것 또한 이 책의 성공 요인이었다.

『다른 각도에서 보는 기술』은 책을 만드는 신선한 방식을 보여 주었고 무엇이 플레처의 마음을 사로잡는지를 알려 주었다. '생각', '인식', '미학'과 같은 심오한 주제를 다루되 이를 문제, 말장난, 다양한 시각 자료를 통해 제시한 책 『다른 각도에서 보는 기술』은 플레처만의 재치와 가식 없는 성격을 담고 있다.

330쪽

비

Rain

포스터

카트린 자스크Catherine Zask(1961~)

카트린 자스크의 〈비〉는 벨기에 안무가 안네 테레사 데 케이르스매커Anne Teresa De Keers-maeker의 현대 무용 공연을 홍보하는 포스터다. 이 포스터는 선과 타이포그래피를 이용하여 춤의 형태적 요소들을 포착했다. 프랑스 두에에 자리한 연극, 무용, 콘서트 공연장 이포드롬Hippodrome에서 공연된 〈비〉는 스티브 라이히Steve Reich의 음악에 맞춰 무용수 열 명이 선보인 작품이다. 무대 연출은 얀 베르스베이펠트Jan Versweyveld가 맡았는데, 흔들리는 금속 로프들을 이용하여 유동성을 표현했다.

프랑스 그래픽 아티스트인 자스크는 주로 교육과 문화 분야에서 활동하면서 고객들과 협력적인 관계를 맺어왔다. 여기에는 파리 멀티미디어 예술가 협회, 프랑슈콩테 대학과 파리 디드로 대학, 프랑스 문화부도 포함된다. 자스크는 마치 건축가처럼 그리고 실제 안무가처럼, 정지 공간을 활성화하여 시각적 소통을 강화하는 의미와 해석을 부여한다. 자스크가 타이포그래피를 활용하여 디자인한 포스터들은 급진적인 실험을 통해 시각 언어의 계층 구조를 재편한다. 글자들은 겹쳐지고 기울고 반복되고 쪼개지고 충돌하고 늘어나서, 춤이나 연극 제작의 바탕을 이루는 감정적 의미와 창조적 개념에 대한 통찰을 제공한다. 〈비〉 포스터에서는 거칠게 뻗어 나간 글자 형태들이 포스터 상단을 통해 쏟아져 나와, 마치 춤의 요소들을 전달하기 위해 애쓰는 듯 내려온다. 그럼에도 글자들의 판독성은 유지된다. 자스크는 삼차원적이고 탈구조적인 시각 언어를 개발하기도 했다. 그가 '알파베템포Alfabetempo'라고 부르는 이 시각 언어는 '로마'의 'R'자를 기반으로 한 연구 프로젝트로부터 비롯된 것이다. 2002년 머스 커닝엄Merce Cunningham의 무용을 홍보하는 포스터에서 자스크는 이 시각 언어를 지배적인 타이포그래피 요소로 사용했다.

국제 그래픽 연맹의 회원이기도 한 자스크는 파리 퐁피두센터에서 전시를 열었으며 디자인과 타이포그래피 분야에서 많은 상을 받았다. 특히 은색과 검은색으로 구성하고 실크스크린 인쇄를 한 〈비〉 포스터는 2000년 브루노 그래픽 디자인 비엔날레에서 그랑프리를 받았다.

414쪽

쿠리어 산스

Courier Sans

서체

제임스 고긴James Goggin(1975~)

IBM의 쿠리어 서체는 타자기에 사용되었기 때문에 1980년대까지 익명이나 마찬가지였다. 1990년대에는 윈도와 매킨토시 운영 체제에 포함되면서 더 널리 보급되었다. 이러한 유용성과 친숙함 때문에 쿠리어는 타이포그래피 혁신의 대상이 되었다.

쿠리어 산스로 알려지게 된 서체는 타이포그래피 실험이 왕성하던 1990년대 후반을 벤치마킹한 디자인이다. 당시 다른 디자이너들은 제임스 고긴의 비정통적인 타이포그래피 접근 방식에 주목하여, 서체 디자인을 접근 가능하고 실행 가능한 것으로 여기기 시작했다. 1994년 대학에서 그래픽 디자인을 공부한 첫 해에 고긴은 타이포그래피 연습에 '쿠리어만 사용'해야 하는 규칙을 피하기 위하여 직접 변형 버전을 만들었다. 고긴은 원래의 쿠리어, 즉 하워드 '버드' 케틀러Howard 'Bud' Kettler가 디자인한 1955년 IBM 타자기용 서체에서 슬랩 세리프를 솜씨 좋게 잘라 쿠리어 산스를 만들었다. 이러한 방식은 이후 고긴의 타이포그래피 실험을 위한 기반이 되었다. 예를 들어, 고긴이 최근 디자인한 모듈식 서체 프리즈 마센은 독일 타이포그래퍼 루돌프 코흐Rudolf Koch의 1931년 프리즈마 서체를 재해석한 것이다.

1999년 영국 왕립 예술 대학을 졸업하고 나서 고긴은 수년 전에 했던 쿠리어 실험을 재발견하고, 서체 완성에 착수했다. 이는 스위스 서체 회사 리네토Lineto의 공동 설립자인 디자이너 코넬 윈들린Cornel Windlin의 주목을 받았다. 윈들린이 『가장 아름다운 스위스 도서』 2000년판에 쿠리어 산스를 사용한 후, 이 서체는 매우 많은 관심과 사용 문의를 받았다. 이에 고무된 고긴은 쿠리어 산스의 복잡한 세부 요소들을 다시 그려 비율에 맞게 배치했다. 이는 원래의 쿠리어가 가진 고정 너비와 대조되는 특징이다. 이렇게 만들어진 세 가지 굵기의 쿠리어 산스는 2002년 리네토 서체 회사를 통해 상업용으로 출시되었다.

고긴은 다양한 책 디자인과 아이덴티티 디자인 외에 자신의 의류 브랜드인 올-웨더All-Weather에도 쿠리어 산스를 적용했다. 쿠리어 산스는 대부분의 서체들이 갖고 있지 않은 독특함을 디자인 프로젝트에 부여해 준다. 묘하게 낯익은 디자인 덕에 쿠리어 산스는 친근하고 매력적으로 느껴진다.

413쪽

앤디 워홀 카탈로그 레조네

Andy Warhol Catalogue Raisonné

서적

율리아 하스팅Julia Hasting(1970~)

'카탈로그 레조네'라는 용어는 보통 한 예술가의 창작물 전체를 텍스트로 집약하여 나열하는 길고 빽빽하며 건조한 책을 의미한다. 그러나 앤디 워홀 같은 다작 화가가 만든 작품들을 수집한다면, 그리고 그가 자신의 스튜디오를 '팩토리'라고 지칭한 것을 염두에 둔다면, 카탈로그 레조네는 시각적으로 세련됨은 물론이고 사전만큼의 분량과 무게를 지닌 책일 것이다.

　이러한 도전에 직면한 파이돈 출판사의 디자인 디렉터 율리아 하스팅은 우선 기존의 카탈로그 레조네를 시각적으로 재정의할 필요가 있다고 판단했다. 하스팅의 목표는 워홀의 작품들에 대한 완전한 기록을 우아하고 매력적인 레이아웃으로 제시하는 것이었다. 카탈로그는 미술 애호가들을 위한 책이자 수집가, 갤러리, 박물관을 위한 전문 참고 자료로서의 두 가지 역할을 해야 했다.

　하스팅은 워홀의 작품들이 텍스트의 방해 없이 연속 펼쳐지므로, 그리고 대형 포맷과 풀 컬러로 재현될 수 있는 체계를 고안했다. 캡션 정보에는 설명, 출처, 전시 및 서지 목록, 수백 점의 비교 이미지들이 포함되었으며, 이들은 별도 페이지들의 일러스트레이션 사이사이에 배치되었다. 「앤디 워홀 카탈로그 레조네」에는 방대한 양의 정보가 능숙하게 조합되어 있으며, 이미지만 있는 페이지들이 길게 이어지면서 워홀의 다양한 스타일과 기법에 대한 철저한 개요를 제공한다. 이 책의 시각적 서술 기법은 워홀의 엉뚱함과 재치에 깊이 뿌리박고 있으며, 타이포그래피는 그의 스타일에 대한 또 다른 힌트를 준다.

　「앤디 워홀 카탈로그 레조네」의 각 권은, 실크스크린 처리한 갈색 크래프트지로 된 책 케이스 안에 들어 있다. 이는 워홀의 상자 조각들에서 영감을 받은 것이다. 책 케이스의 굵은 타이포그래피는 책이 마치 상품인 것처럼 책에 대한 정보를 제시하는데, 무게와 방향 표시까지 적혀 있다. 워홀의 상징적 작품인 하인즈 토마토 케첩 상자 조각은 카탈로그 레조네 1권의 색상에 영감을 주었으며, 켈로그 콘플레이크 상자 조각과 델몬트 복숭아 통조림 상자 조각의 파란색과 녹색은 각각 2권과 3권에 영감을 주었다.

　이 디자인은 뉴욕 아트 디렉터 클럽 금메달과 모스크바의 골든 비Golden Bee를 포함하여 여러 상을 받았다.

72쪽

아른험

Arnhem

서체

프레드 스메이어스Fred Smeijers(1961~)

1999년 프레드 스메이어스는 네덜란드 동부 아른험에 있는 아른험 예술 학교에서 디자인 실습 겸 대학원 과정인 '타이포그래피 워크숍'의 고문으로 활동하고 있었다. 당시 스메이어스는 자신이 작업하고 있던 서체의 몇 가지 초기 원형을 선보였다. 타이포그래피 워크숍은 네덜란드 국영 일간지 「네덜란제 스타츠카우란트Nederlandse Staatscourant」를 재디자인할 기회를 얻었고, 당시 미완성이던 아른험 서체도 이 일에 적합한 것으로 보였다.

　「네덜란제 스타츠카우란트」 프로젝트의 일환으로, 스메이어스는 이상적인 판독성을 위해 많은 서체 디자인들을 비교, 실험했다. 이러한 사용자 중심 접근법은 많은 디자이너들이 비기능적, 실험적 서체와 타이포그래피 레이아웃을 내놓던 당시로서는 흔치 않았다. 스메이어스는 그의 초기 디자인을 헤드라인에 적합한 서체로 발전시켰고 이것이 현재의 아른험 파인 서체다. 그는 이와 함께 쓸 본문용 서체를 작업하기 시작했는데, 강한 톤과 큰 엑스하이트를 가지고 있어 읽기 쉬워다.

　결국 「네덜란제 스타츠카우란트」가 아른험을 선택하지는 않았다. 그러나 로빈 킨로스Robin Kinross 같은 작가들이 아른험을 선호하여 하이픈 출판사Hyphen Press의 책들을 비롯한 여러 책들에서 아른험이 사용되었다(*하이픈 출판사는 로빈 킨로스가 설립). 스메이어스와 루디 게이라에르츠Rudy Geeraerts는 2002년 아워타입OurType 서체 회사를 함께 설립하면서 아른험, 프레스코, 산사, 모니터 등의 서체들을 출시했다. 이후 아른험은 아른험 블론드, 노멀, 볼드, 블랙의 4가지 폰트로 로만체와 이탤릭체를 갖게 되었다. 그 중에서도 아른험 블론드는 시각적으로 독특한 폰트로, 실제 라이트 굵기는 아니지만 아른험 노멀보다 톤이 옅다. 몇 년 후, 스메이어스는 아른험 세미볼드를 추가하여 아른험 서체 가족을 확장했고, PRO 버전은 보다 광범위한 대문자와 숫자, 심지어 모든 라틴어 기반 서양어, 중앙어, 동양어의 강세 표시도 제공한다. 수학 기호, 화폐 기호, 합자까지 포함하는 아른험은 특히 통계 수치가 두드러진 역할을 하는 신문과 책에서 강력한 서체 후보다.

BB-TYPE
SPECIMEN

379쪽

보이만스 판 뵈닝겐 미술관
Museum Boijmans Van Beuningen
서체
아르만트 메비스Armand Mevis(1963–), 린다 판 되르선Linda Van Deursen(1961–), 라딤 페스코Radim Pesko(1976–)

아르만트 메비스와 린다 판 되르선이 로테르담에 있는 보이만스 판 뵈닝겐 미술관을 위해 디자인한 아이덴티티는 미술관의 새로운 시작을 나타내기 위한 것이었다. 새로운 미술관장이 부임하고 부속 건물 개관까지 앞두고 있었다.

아이덴티티 디자인의 출발점은 박물관 설립자들인 보이만스와 판 뵈닝겐의 이름에 공통으로 들어가는 이니셜 'B'였다. 한 개의 'B' 안에 다른 'B'를 넣으면 세 개의 선을 가진 형태가 되었다. 메비스와 판 되르선은 3선 서체들을 찾아보다 1968년 멕시코시티 올림픽 아이덴티티로 쓰였던 랜스 와이먼의 디자인을 발견했다. 와이먼의 서체는 디지털 버전으로 만들어지지 않았고 대문자 버전만 가지고 있었기 때문에, 메비스와 판 되르선은 체코 서체 디자이너 라딤 페스코와 협업하여 완전한 서체 가족을 만들었다. 이들은 와이먼의 디자인을 모델로 하여 일곱 개의 폰트가 각각 세 가지 변형 버전을 가진 서체 가족을 고안했다.

와이먼의 올림픽 디자인이 멕시코 민속 예술에서 모티브를 얻은 반면에, 메비스와 판 되르선은 같은 형태를 사용하되 새로운 아이디어 두 가지를 더했다. 첫 번째 아이디어는 새 박물관 건물의 건축적 특징을 반영하는 것이었다. 두 번째 아이디어는 미술관 설립자 두 명의 협업을 기념하는 것이었다. 보이만스의 'B'를 단일 선으로 그린 단순한 글자로 보고, 판 뵈닝겐의 'B'를 굵게 쓴 글자 윤곽으로 보아 이 두 개를 합치면, 세 개의 선으로 그린 'B'가 되었다. 이렇게 만들어진 기본적인 '미디엄' 굵기의 서체는 미술관과 관련된 정보에 사용된다. 서체의 굵기가 가진 유연성 그리고 서체에 사용되는 선의 두께와 개수 덕분에 이 서체를 활용하여 독특한 글자들을 만들 수 있으며, 이는 미술관에서 열리는 전시회를 위한 보완적 아이덴티티로 사용된다.

이후 토니크Thonik 디자인 스튜디오가 'BB' 로고를 다듬었으나, 메비스와 판 되르선의 원래 비전에 여전히 충실한 디자인으로 남아 있다.

339쪽

비디오엑스
VideoEx
포스터
마틴 우틀리Martin Woodtli(1971–)

마틴 우틀리는 2003년부터 〈비디오엑스〉 포스터들을 디자인해 왔다. 비디오엑스는 우틀리의 고향인 스위스 취리히에서 매년 열리는 실험적 음악, 영화, 영상 축제다.

우틀리의 작품은 매우 세밀한데 아마도 그의 강박적 성격 때문일 것이다. 그는 각 이미지에 엄청난 시간을 쏟는다. 층 위에 다시 층을 쌓아 아주 공들인 디테일을 만들어 내고, 이는 매우 독창적인 창조물이 된다. 우틀리는 자신의 모든 작품에 하나의 원칙을 적용하기보다는, 각 프로젝트가 가진 정신과 형식으로부터 개별적 방법을 찾는다.

우틀리는 컴퓨터를 이용한 디자인의 대가로, 컴퓨터 프로그램 사용에 매우 능통하다. 우틀리는 경력 초기에 디자이너 스테판 사그마이스터의 스튜디오에서 일했는데, 사그마이스터는 "키보드를 가지고 실제로 생각할 수 있는 사람은 우틀리뿐이다. 다양한 프로그램에 능숙해서, 키보드로 스케치하는 것이 연필과 종이로 하는 것처럼 빠르고 거침없다"라고 말했다. 우틀리는 디자인 과정의 일부로 컴퓨터를 활용하는 것 외에도 복사기를 이용하여 광택지에 인쇄를 하고 이미지들을 서로 차곡차곡 끼워 넣는다. 우틀리는 수년간 〈비디오엑스〉 포스터들을 디자인했다. 신기술과 미래 비전을 강력하게 지지하는 이 축제의 주제는 우틀리의 미학 스타일에 완벽하게 들어맞는다.

〈비디오엑스〉 시리즈에서 우틀리는 영상 테스트 패턴, 팩스, 컴퓨터 코딩을 기반으로 하여, 네 가지 색상으로 된 복잡한 이미지를 만들었다. 포스터의 얼룩덜룩한 배경 사이에는 비디오카세트와 테이프 스풀 그림들이 숨어 있다. 제목 텍스트는 배경 위에 서체를 배치한 것이 아니라 패턴의 요소들을 움직여 글자를 생성한 것이다. 포스터들은 각각 120×90cm 크기이며, 색채와 디테일의 범람은 컴퓨터 테크놀로지 시대를 완벽하게 포착한다. 우틀리의 디자인은 스위스는 물론 국제 디자인계에서 호평을 받았다.

312쪽

페르시아 서체와 타이포그래피
Persian Type and Typography
포스터
레자 아베디니Reza Abedini(1967–)

레자 아베디니는 이란 그래픽 디자인을 더 넓은 세상에 소개하는 데 중대한 역할을 했다. 이란 아카데미 센터 강연을 위해 디자인한 〈페르시아 서체와 타이포그래피〉 포스터는 그가 페르시아 문화와 서구 디자인 원리를 융합하는 기술을 보여 준다. 포스터에서 아베디니의 실루엣 안에 등장하는 텍스트에는 페르시아 문자와 영어가 섞여 있다. 또 이란에서 SMS 문자에 흔히 사용되는 '핑글리시Pinglish', 즉 페르시아어와 영어가 합성된 단어들도 들어 있다. 역사적인 것과 현대적인 것, 그리고 동양 문화와 서양 문화를 병합함으로써 생기는 매력이 아베디니 작품의 특징이다.

아베디니가 타이포그래피를 활용하는 것은 역사적 문학, 특히 시詩가 페르시아 문화의 관문이라는 신념에 기초한다. 예를 들어, 이 포스터의 타이포그래피 레이아웃은 아랍어로 쓰인 이란 캘리그래피의 영향을 받았는데, 신과의 관계를 표현하는 다양한 타이포그래피 방식들에 바탕을 둔 것이다. 그러나 이러한 레이아웃 그리고 단순한 구성과 색채와는 달리, 작품 뒤에는 복잡성이 숨어 있다. 아베디니는 페르시아어 타이포그래피 구조에 전문적 재능을 갖고 있지만 사실 페르시아어 타이포그래피 구조는 매우 복잡하며, 전통적으로 의미 전달 외에 장식용으로도 사용된다. 페르시아어는 글로 쓸 때 서로 붙어 있는 글자들만으로 구성된다. 즉 글자들은 독립적으로 사용되는 것이 아니라 앞뒤에 오는 글자들과의 관계에 따라 의미가 생겨날 뿐이다. 그래서 페르시아어와 서양 로마자를 결합한 디자인을 만들 때 많은 어려움이 생긴다. 아베디니의 작품은 종종 이러한 표기 체계들 사이에서 중개 역할을 한다.

아베디니의 다작 활동은 과거와 현재에 대한 개인적 탐구의 증거다. 동시에 이란 문화에 대한 인식을 그가 알고 있다는, 특히 서양인들이 쓴 '이란' 미술의 부정적 역사를 인식하고 있다는 증거다. 아베디니는 서양의 디자인 트렌드에 굴복하지 않았다. 그는 페르시아와 서양 서체 간의 관계를 알려 주고 자신이 가진 문화유산을 보여 주는 독자적인 혼합 스타일을 창조했다. 아베디니 덕분에 이란의 타이포그래피와 디자인은 세계적으로 인정받게 되었다.

9쪽

뷰티 앤드 더 북
Beauty and the Book
서적
율리아 본Julia Born(1975–)

1944년 얀 치홀트는 스위스 도서 제작의 성과를 매년 시상하는 '가장 아름다운 스위스 도서' 상을 제정했다. 치홀트는 이 상을 가치 있는 운동일 뿐만 아니라 도서 제작의 훌륭한 관행을 장려하는 수단으로 보았다. 그로부터 60년 후, 이 시상식을 기념하는 〈뷰티 앤드 더 북: 가장 아름다운 스위스 도서 60년〉 전시회와 그 카탈로그가 등장했다.

떠오르는 스위스 디자이너 율리아 본은 『뷰티 앤드 더 북』 디자인을 의뢰받았다. 이 책은 시상식 역사의 주요 내용을 기록하는 동시에 도서 제작 분야의 선도적인 전문가들이 쓴 에세이들을 다룬다. 책은 스위스 디자인의 역사를 차분히 언급하면서 엄격한 첫인상을 준다. 예를 들어, 본문은 라우렌츠 브루너Laurenz Brunner의 아쿠라트로 설정되어 있는데, 이는 스위스 산세리프의 전통을 이어 가는 새로운 서체다. 디자인은 책에 관한 책을 표현하기에 적절하다. 지식과 표현의 기록으로서뿐만 아니라 하나의 오브제로 의도된 이 책을 잘 나타낸다.

표지는 얇은 황갈색 종이에 인쇄되어 기록 보관 상자 같은 느낌을 주는 반면, 책의 나머지 부분은 소설책에 사용되는 것과 유사한 종이를 사용한다. 표지에 출판 번호와 ISBN을 제목과 동등한 비중으로 제시함으로써, 본은 문맥 속에 놓인 하나의 대상으로서의 책의 개념을 강조한다. 책 내부에서는 다른 언어(독일어, 프랑스어, 영어)가 시작되는 부분을 접어 표시하며, 연혁의 중요한 부분은 마치 연필로 쓴 메모처럼 보이는 인쇄된 텍스트로 강조한다. 이러한 개입을 통하여, 본은 우리가 실제 책을 읽고 다루는 방식과 디자인을 대비시킨다.

『뷰티 앤드 더 북』 책 자체는 '가장 아름다운 스위스 책'으로 묘사될 만하다. 현 시대의 가장 흥미로운 스위스 디자이너로 꼽히는 본의 위상을 확인시켜 주는 디자인이다.

473쪽

차고

The/Le Garage

포스터

그래픽 소트 퍼실리티Graphic Thought Facility(GTF)

의도적으로 정보를 주지 않아 해독하기 어려운 이 포스터는 예술가 폴 엘리먼Paul Elliman의 설치 미술품을 홍보하기 위해 만든 것이다. 엘리먼이 프랑스 쇼몽에 있는. 더 이상 사용되지 않는 버스 차고에 설치한 작품은 기술, 타이포그래피, 언어 사이의 관계를 탐구한다. 이를 위해 엘리먼은 방수포에 다양한 스타일의 글자들을 인쇄했고, 이를 트럭처럼 생긴 나무 프레임에 걸었다. 엘리먼은 '길가에서 발견한' 글자들을 사용했다. 이러한 글자, 상징들, 로고들은 그가 임의로 발견되는 타이포그래피에 매료되었음을 보여 준다. 설치물은 관객이 전시된 개별 항목들을 특정 경험과 연관시키기를 기대하는 듯하다. 포스터는 설치물의 이러한 의도를 반영하여, 관객이 해석하고 연결해야 하는 의미들을 겹쳐 놓았다. 단어 'The/Le Garage'에서 대문자 'T'는 관습적 형태로 표현하고 소문자 'r'과 'a'는 덜 분명한 형태로 표현하여 대조를 만든다. 반면 'E'와 같이 반복 등장하는 글자들은 매번 약간씩 바뀐다. 모눈종이 위에 그린 투영도는 삼차원 형태 글자들에 의해 비틀리는데, 이는 다른 용도로 대체된 장소라는 개념을 강화한다. 이렇게 관련되는 소재와 기법을 활용하여 구조와 시스템을 재현하는 것이 GTF 작업의 특징이다. 포스터는 엘리먼의 설치 작품을 설명할 뿐 아니라 관객이 설치 작품을 해석하도록 장려하는 기능도 가진다.

엘리먼의 설치 작품과 함께 전시된 '미박스MeBox' 상자들도 GTF가 디자인한 것이다. 상자 바깥층에 작은 구멍들을 뚫어 글자나 기호를 나타냈고, 구멍들을 통해 안쪽에 있는 색이 드러난다. 이는 GTF의 스타일을 보여 준다. 즉 무작위성이 잠재되어 있지만 견고한 체계가 있고, 그리드가 있지만 그리드는 다른 것으로 바뀌며, 개성이 있지만 일관적인 정체성도 있다. 미박스는 융통성 있는 물건이자 현명한 그래픽 디자인의 상징이다.

315쪽

아쿠라트

Akkurat

서체

라우렌츠 브루너Laurenz Brunner(1980–)

스위스 아트 디렉터이자 서체 디자이너 라우렌츠 브루너가 디지털 서체 회사 리네토를 위해 디자인한 아쿠라트는 단시간에 큰 성공을 거두었다. 런던의 사우스뱅크 센터, 펭귄 디자인 클래식, 뉴욕의 뉴 뮤지엄, 워프 레코드, 프라다, 데이비드 린치 그리고 앨 고어의 저서 『불편한 진실An Inconvenient Truth』 등에 사용되었다.

기능적인 스위스 타이포그래피 전통을 따른 아쿠라트는 1896년 독일에서 탄생한 악치덴츠-그로테스크나 막스 미딩거가 디자인한 헬베티카 같은 그로테스크 서체들에서 얻은 것이 많다. 헬베티카는 책과 영화로 만들어지고 뉴욕 MoMA에 전시될 만큼 인기를 끌었지만, 자신만의 정확하고 절제된 맞춤 글꼴들을 개발하는 연습을 해 온 브루너는 새로운 산세리프 서체가 차지할 자리가 아직 남아 있다고 생각했다. 아쿠라트는 처음에 연필 스케치로 디자인되었고, 아크릴 페인트를 이용해 큰 크기로 작업되었으며, 나중에 디지털화되었다.

아쿠라트가 보여 주는 깔끔함과 우아함은 브루너가 세부 요소에 주의를 기울인 덕분이다. 아쿠라트는 견고하고 믿음직한 본문용 글꼴로, 화려하지는 않다. 그러나 중립적이되 지루하지 않고, 단순하되 차갑지 않다. 헬베티카와 마찬가지로 깔끔하고 뚜렷한 디자인이지만 아쿠라트의 윤곽이 더 정사각 형태에 가까우며, 이층 구조의 'g', 구분하기 쉬운 'i' 등 세부 요소들을 가진다. 이러한 특징들 덕에 아쿠라트는 작은 크기로도 읽기 쉽지만 큰 크기에서도 장점을 유지한다. 보다 최근에 브루너는 새로운 굵기들을 추가한 아쿠라트 프로를 출시했다. 더 많은 언어에서 사용할 수 있는 확장된 글자 세트로, 몇 가지 특징들이 추가되었다

스위스파의 그래픽 특징을 현대에 풀어낸 아쿠라트는 스위스파의 본질적 특징들이 오늘날의 그래픽 디자이너들에게도 끊임없이 반향을 일으키고 있음을 증명하는 서체다.

BEAUTY AND THE BEAST

401쪽

미녀와 야수
Beauty and the Beast

아이덴티티

프리스 커Frith Kerr(1973–), 아멜리아 노블Amelia Noble(1973–)

그래픽 디자인 회사 커l노블Kerr|Noble의 프리스 커와 아멜리아 노블은 영국 공예청으로부터 《미녀와 야수》 전시회의 그래픽 아이덴티티를 디자인해 달라는 의뢰를 받았다. 런던에 있는 공예청 갤러리에서 2004–2005년에 열린 이 전시회는 새로운 스웨덴 디자인을 선보이는 자리였다. 커와 노블은 특히 개념을 중시하는 디자이너들로, 시각 작업을 하기 전에 연구와 아이디어 개발에 많은 시간을 할애한다. 이는 《미녀와 야수》 작업에도 적용되었다. 전시회를 위한 시각 아이덴티티 고안에 한 달이 주어졌고 이들은 연구에 3주 반을 써서 마감일 며칠 전까지도 보여 줄 것이 없었다. 커와 노블은 "이 과정을 신뢰하기는 꽤 어렵다. 때로는 오랜 시간이 걸려 어디로 가는지 알 수 없을 때도 있다"라고 말하기도 했다.

커와 노블은 스웨덴 디자인을 살펴보는 대신 디자인을 제외한 모든 것들, 즉 국가, 국민, 기후를 연구하기로 결정했다. 그들은 많은 스웨덴인들이 숲에 두 번째 집을 가지고 있다는 것을 알게 되고, 나무에 둘러싸인 그곳에서 장작을 패는 데 많은 시간을 보낸다는 것도 알게 되었다. 스칸디나비아 숲에서 영감을 얻은 통나무 모양이 전시회용 서체의 출발점이 되었다. 글자의 직선은 긴 통나무 모양을 떠올리게 하는 반면, 곡선 요소는 통나무를 길이로 쪼갤 때 나타나는 반원형 단면을 기반으로 한 것이다. 하나의 긴 직선 위에 두 개의 반원 모양을 얹은 글자 'T'가 좋은 예다. 텍스트는 흰색 바탕 혹은 옅은 분홍색 바탕에 검은색으로 쓰였다. 《미녀와 야수》 전시회를 위해 만들어진 이 개성 있는 글꼴은 전시회 아이덴티티의 핵심이 되었고, 예술가들의 사진과 작품은 부차적 요소가 되었다. 커l노블은 11년간의 협업을 접고 2008년 해체되었으나 커와 노블은 각각 독립적으로 계속 활동하고 있다.

MARCUS AU
RELIUS·MED
ITATIONS·A
LITTLE·FLES
H, A·LITTLE
BREATH·AN
D·A·REASON
TO·RULE·AL
L—THAT·IS·M
YSELF·PENG
UIN·BOOKS
GREAT·IDEAS

483쪽

위대한 사상
Great Ideas

도서 표지

데이비드 피어슨David Pearson(1978–) 외

펭귄북스의 '위대한 사상' 시리즈는 '클래식'과 '모던 클래식' 시리즈의 지난 목록들에서 세심하게 고른 책들로 구성되었다. 스무 권을 한 세트로 만들어 급진적인 디자인의 새로운 표지를 입히고 2004, 2005, 2008년에 한 세트씩 출간했다. 예술, 철학, 정치, 과학, 사회, 전쟁 등의 주제를 다루며, 각 권이 매우 영향력 있고 세상을 변화시킬 만큼 중요한 책으로 여겨진다. 펭귄의 편집자 사이먼 윈더Simon Winder는 이탈리아를 여행하는 동안 책장들에 놀랄 만큼 많은 철학 서적들이 꽂혀 있음을 발견했고, 이로 인해 현대 독자들에게 중요한 작품들을 다시 선보여야겠다는 아이디어를 떠올렸다.

첫 번째 세트가 출간되었을 때 각 도서의 인상적인 표지 디자인은 큰 화제가 되었다. 이와 같은 도서 시리즈의 표지에 대한 전통적 접근 방식은 일관된 그리드 구조를 고안하고 각 권에서 이미지로 차별화하는 것이다. 그러나 데이비드 피어슨은 위 메이드 디스We Made This 디자인 스튜디오의 앨리스테어 홀Alistair Hall과 함께, 그리고 둘의 지도교수였던 센트럴 세인트 마틴스 예술 디자인 대학의 캐서린 딕슨Catherine Dixon과 필 베인스Phil Baines의 도움으로 보다 혁신적인 접근법을 고안했다. 흰색 바탕에 빨간색과 검은색으로만 인쇄한 제한적인 색채 배합 그리고 음각을 사용한 입체감 있는 소재는 이 시리즈에 통일된 아이덴티티와 강한 존재감을 주었으며, 책등과 뒤표지에는 일관된 레이아웃을 적용하여 이 효과를 강화했다. 타이포그래피가 중심이 되는 각 권의 개별 디자인은 해당 책의 주제나 역사적 맥락에서 영감을 얻어 고안했다. 예를 들어, 마르쿠스 아우렐리우스의 『명상록』 표지는, 로마 비문에서 아이디어를 얻어 제목과 출판사 이름을 줄줄 펼쳐 놓는다. 플라톤의 『향연』 표지가 텍스트의 고전적 유산에 신선하고 현대적인 디자인을 결합시킨 것과 비슷한 효과다.

'위대한 사상' 시리즈, 특히 첫 번째 세트는 곧 널리 알려졌고 디자인 관련 언론들에서 많이 소개되었다. 2005년에 등장한 두 번째 세트의 표지는 파란색과 검은색으로 구성되었으며, 세 번째 세트에는 녹색과 검은색이 사용되었다.

29쪽

A325

포스터

카탈로그트리Catalogtree

402쪽

이스태블리시드 & 선즈

Established & Sons

아이덴티티

메이드소트MadeThought

〈A325〉 포스터 시리즈의 목표는 두 도시 아른험과 네이메헌의 성장 그리고 미래의 연합 가능성을 시각화하는 것이었다. 네덜란드 디자인 스튜디오 카탈로그트리의 요리스 말트하Joris Maltha와 다닐 그로스Daniel Gross는 두 도시를 잇는 주요 도로인 'A325'에 초점을 맞추어 이 목표를 달성했다. 〈A325〉 시리즈는 9점의 포스터로 구성되며, 지역 의회가 제공한 자료로 만든 인포그래픽을 담고 있다. 의회 직원들은 이 프로젝트에 고무되어 자료로 쓰일 교통량 조사를 추가 시행하기도 했다. 카탈로그트리가 사실과 숫자에 대해 가지는 애정과 인포그래픽을 활용하는 창의성이 이 포스터 시리즈에서 드러난다. 인포그래픽들 중 원형 그래프는 24시간 동안 두 방향의 평균 속도를 비교한 것이고, 녹색 및 흰색으로 된 그리드에 검은 선들이 그려진 그래픽은 다리를 건너는 1만 대의 자동차를 시간, 속도, 거리로 분류하여 나타낸 것이다. 중심축으로부터 나오는 많은 선들로 구성된 다이어그램은 1998년부터 2003년 사이에 발생한 모든 사고들을 표시한 것이며, 세피아톤으로 표현된 도로 이미지는 항공 사진들을 겹쳐 만든 것이다.

이러한 과정은 카탈로그트리 작품의 필수 요소이다. 카탈로그트리 디자이너들은 정보가 많을수록 좋다는 것을 잘 알고 있다. 데이터를 수집한 후에는 그 결과를 어떻게 사용하여 아이디어를 표현할 것인지 논의한다. 일정한 계획에 따른 접근법과 자체 개발한 컴퓨터 프로그램을 사용하여, 카탈로그트리는 개별 사실들이 아닌 데이터 전체를 나타내는 규칙을 만들어 나간다. 정보에 기반한 이미지를 만드는 데 넘으로써 카탈로그트리는 복잡한 내용을 시각화할 수 있었고 〈A325〉와 같이 인상적이고 시사하는 바가 많은 포스터 시리즈를 만들 수 있었다.

그래픽 디자인 파트너십인 메이드소트가 가구 디자인 및 제조업체 이스태블리시드 & 선즈로부터 아이덴티티 디자인을 의뢰받았을 때, 회사의 의도는 '전통적인 영국 제조업의 가치 그리고 최첨단 현대 디자인의 가치 모두를 확고하게 반영하는 브랜드 어휘를 만드는 것'이었다.

기본 로고는 순수하게 타이포그래피만으로 구성하고 흰색과 검은색을 사용했다. 'Established'와 'British Made'는 튼튼한 느낌의 산세리프체로 표현했고, 앰퍼샌드 기호는 정성 들여 쓴 캘리그래피 느낌을 주며, 'sons'는 굵은 세리프체 대문자로 표현했다. 여러 분위기의 서체가 섞여 있지만 깔끔하게 잘 배열된 덕분에 글자들의 서로 다른 정체성이 그리 중요하게 느껴지지 않는다. 서체 선택이 특이하다는 생각보다 타이포그래피를 다룬 솜씨와 쾌활한 분위기에 주목하게 만든다.

메이드소트가 만든 이스태블리시드 & 선즈 아이덴티티는 상자에서부터 전시물, 초대장, 표지에 이르기까지 다양한 내용과 크기로 적용된다. 앰퍼샌드 기호는 때때로 가장 지배적인 요소가 되고, 로고 자체가 이탤릭체로 쓰일 때도 있다. 벽에 거대한 윤곽선 세리프 글꼴이 사용되기도 하고, 산세리프체로 된 환영 메시지가 모서리에 붙기도 한다. 텍스트는 세로나 가로로 적히고 입체감 있게 새겨지기도 한다. 거대한 벽에 인용문과 설명글 등이 여러 가지 크기로 등장하기도 하는데, 다양한 배열과 글꼴이 무한한 변화를 만들어 내면서 여러 번 읽게 되는 경험을 제공한다. 타이포그래피가 중심이 되는 이 디자인은 각 사례마다 신중하게 적용되어 왔으며, 일반적으로 검은색이나 흰색 글자로 구성하도록 색채 배합도 통제된다. 글꼴 변화에 따라 색 농도가 달라지기 때문에 따로 색조를 더하지는 않는다.

이스태블리시드 & 선즈 아이덴티티를 구성하는 타이포그래피는 혁신적이고 유연하다. 이는 이스태블리시드 & 선즈 가구의 특성을 반영하는 것이기도 하다. 그러나 기술적 혹은 시각적 의미에서 제품을 표현하는 것이 아니라, 좋은 디자인이 주는 즐거움을 찬양하는 아이덴티티다.

25쪽

메트로폴리탄 월드 아틀라스
Metropolitan World Atlas
서적
요스트 흐로턴스Joost Grootens(1971–)

『메트로폴리탄 월드 아틀라스』는 앵커리지에서 베이징까지 총 101개의 메트로폴리탄을 담은 지도책이다. 동일한 축척의 평면도 그리고 데이터 트래픽에서 대기 오염에 이르는 다양한 통계들을 독특하게 조합하여 대도시들을 분석한다.

네덜란드 디자이너 요스트 흐로턴스는 독자들이 지도 정보를 직관적으로 이해할 수 있도록 오렌지색 점들로 이루어진 체계를 고안했다. 주어진 카테고리 내에서 특정 도시가 다른 도시들과 어떻게 다른지에 따라 점들의 크기가 달라진다. 추가적인 비교가 가능한 통계 데이터 지도를 이 체계와 결합하여 도시들 간의 차이점을 한눈에 이해할 수 있도록 해 준다. 도시 지도는 오른쪽 페이지에 넣은 반면, 왼쪽 페이지에는 대도시 개발과 고용 같은 사회·경제 문제에 관한 데이터를 간단한 그래픽과 깔끔한 타이포그래피로 넣었다. LL 아쿠라트와 LL 아쿠라트 모노 서체가 사용되었다. 『메트로폴리탄 월드 아틀라스』는 다섯 가지 색상으로 인쇄되었는데, 형광 오렌지색은 도시 지도에서 인구 밀도를 나타낸다. 전통적인 지도책의 특징인 거대한 텍스트 단과 너무 꼼꼼한 기호 설명을 거부하고, 명확하고 이해하기 쉬운 디자인으로 각 도시에 대한 정보를 단일 펼침면으로 제공하는 『메트로폴리탄 월드 아틀라스』는 말 그대로 우리가 세상을 보는 방식을 바꾸어 준다.

흐로턴스는 이 지도책 디자인에 2년의 세월을 쏟았다. 그는 010 출판사010 Publishers와 긴밀히 협력하여 현대 지도책에 대한 자신의 생각을 전형적으로 보여 주는 작품을 만들었다. 크기를 다듬고 종이를 선택하고 색상과 타이포그래피를 통합함으로써 쉽게 접근할 수 있는 자료 모음집을 만든 것이다. 『메트로폴리탄 월드 아틀라스』는 2006년 '레드 닷: 그랑프리'와 '세계에서 가장 아름다운 책' 금메달을 수상했다. 건축을 공부한 흐로턴스는 2000년 이후 주로 건축, 도시 공간, 예술 분야의 책들을 디자인했으며, 『타이완 해협 아틀라스』와 같은 다른 지도책들도 디자인했다.

173쪽

벡–인포메이션
Beck–The Information
레코드 및 CD 커버
빅 액티브Big Active

벡 한센Beck Hansen의 7번째 스튜디오 앨범인 《인포메이션》의 CD 패키지는 시각 아이덴티티에 대한 통제권을 관객에게 넘긴다는 점에서 독특한 디자인이다.

음악을 온라인으로 접하는 경우가 늘어나면서, 벡이 런던의 디자인 그룹 빅 액티브에게 요청한 것은 실제 CD 앨범을 소유하는 기쁨과 단순히 음악 파일을 다운로드하는 경험을 구분해 달라는 것이었다. 빅 액티브가 내놓은 해결책은 CD의 앞·뒤표지를 모두 눈송이로 제시하여, 뒤표지에 트랙 리스트, 바코드, 저작권 정보를 넣고 앞표지를 완전히 비워 두는 것이었다. 투명한 케이스에는 'Beck' 로고 스티커만 붙였다. 내부에는 네 가지 스티커 세트 중 하나를 넣어 앨범 소유자가 자신만의 앨범 커버를 만들 수 있도록 함으로써 세상에 똑같은 《인포메이션》 앨범이란 없게 되었다. 20명의 예술가들에게 의뢰하여 만든 총 250개의 스티커는 그래픽, 일러스트레이션, 로고 등으로 구성된다. 스스로 디자이너가 되어 원하는 스티커를 고르면 되는 것이다.

가수 이미지 등으로 구성되는 앨범 커버 디자인의 전형을 장난스럽게 훼손하는 면도 있지만, 《인포메이션》 패키지의 참신한 접근법은 벡의 기질과도 완벽히 일치한다. 시각 예술과 공연 예술의 피가 흐르는(그의 할아버지는 플럭서스 예술가 알 한센Al Hansen이다) 벡은 언제나 자기 작품의 제작, 공연, 홍보와 관련된 시각적 가능성을 날카롭게 꿰뚫고 있었다. 《인포메이션》 앨범 패키지는 그가 음악 작업에 사용하는 몽타주 기법, 즉 루프, 샘플, 혼합 장르 레퍼런스를 이용하여 포크, 힙합, 1970년대 록을 한데 혼합하는 기법을 반영한다. 춤에서 영감을 얻은 즐거운 분위기의 음악이 벡의 진지하고 절제된 작업과 훌륭하게 융합되었다는 평가를 받는 《인포메이션》 앨범은 벡 자신의 DIY 콜라주이자 그의 관객들에게 협업을 요청하는 작품이다.

407쪽

제21회 이란 학생 코란 축제
21st Quran National Festival for Students of Iran
포스터
이만 라드Iman Raad(1979–)

학생 코란 대회를 홍보하는 이 포스터에서는 화려한 금색과 갈색 무늬 배경이 각진 검은색 글자들과 만난다. 눈에 띄게 현대적이지만 고대 기법을 함께 사용하여, 새롭고 전적으로 이란다운 미학을 추구하는 '현대 페르시아 그래픽 디자인 운동'의 일환으로 여겨진다.

이란 민속과 공예에 매료된 이만 라드는 컴퓨터로 만든 3D 텍스트에서부터 나이브 아트 수채 일러스트레이션에 이르기까지 다양한 기법을 사용한다. 이 포스터에서 라드는 페르시아 문화에서 가장 높이 평가받는 두 가지 예술 형태, 즉 캘리그래피와 카펫 직조를 결합했다. 아름다운 글씨는 무슬림 세계 전역에서 가치 있게 평가받는데, 이는 이슬람교에서 신神의 말이 가지는 중심적 위치 때문이다. 이란은 페르시아어에 맞게 수정된 아랍어 표기법을 사용하는데 이 포스터에서는 직각 형태의 타이포그래피를 사용하는 것이 특징이다. 서양인의 눈으로 보면 기하학과 깨끗한 선에 대한 모더니즘적 집착이 연상되지만, 사실 이것은 고전 아랍어 캘리그래피 양식인 쿠픽체를 떠올리게 한다. 쿠픽체는 10세기 말까지 코란에서 거의 독점적으로 사용되었는데, 이를 이란식으로 다듬은 반 나이(또는 '스퀘어 쿠픽')도 영감을 주었다. 벽돌이나 타일 건물에 글을 새길 때 사용되는 이 글자체는 다른 스타일보다 더 직선적이며, 컴퓨터 기반 글꼴에 적합하여 부흥기를 맞았다. 카펫 또한 이란의 문화, 종교, 경제에서 오랫동안 특별한 자리를 차지해 왔다. 이 포스터의 배경 무늬는 타이포그래피의 굵은 선과 대비되는 부드러운 기하학을 만들어 내며 카펫을 연상시킨다. 배경의 금색은 이슬람에서 신성한 색으로 여겨진다.

라드는 이 포스터에서 코란과 관련된 많은 요소들과 모티브들을 결합했지만 그렇다고 디자인이 결코 전통적이지는 않다. 선, 곡선, 색상을 아름답고 멋지게 배열한 이 이미지는 새로운 개방의 기운이 움트는 나라에서 호평을 받고 있는 디자이너의 타이포그래피 실험을 보여 준다.

294쪽

디자인의 디자인
Designing Design
서적
하라 켄야原研哉(1958–)

『디자인의 디자인』은 많은 삽화가 실린 474페이지 분량의 하드커버 책이다. 자신의 디자인 스튜디오를 운영하는 일본 디자이너이자 학자인 하라 켄야가 저술, 디자인했다. 그는 무사시노 미술 대학 교수이자 일본 브랜드 무인양품(무지Muji)의 이사 겸 아트 디렉터이다.

『디자인의 디자인』을 모노그래프라고 느슨하게 묘사할 수는 있지만, 선언문이라 부르는 것이 더 정확할 것이다. 하라가 영어로 쓴 첫 번째 책인 『디자인의 디자인』은 서양 독자들에게 일본 디자인 미학을 설명하려고 시도한다. 여기에는 일본의 시각, 정신, 철학 전통에서 이해해야 하는 '공空' 같은 개념이 포함된다. 서양의 단순함이라는 개념과 혼동하지 말아야 한다.

하라는 이미지와 텍스트를 신중하게 선택했고 이들을 다양한 섹션으로 배열했다. 섹션 제목은 재디자인Re-design, 햅틱Haptic(감각 깨우기), 센스웨어Sensware, 화이트White, 무지Muji(아무것도 없지만, 모든 것), 아시아 끝에서 세상 보기Viewing the World from the Tip of Asia, 엑스포메이션Exformation, 디자인이란 무엇인가 등이다. 책에 실린 많은 작품들이 하라의 것이지만 다른 이들의 작품으로도 해당 주제들을 조명했다. 예를 들어, 첫 번째 섹션은 하라가 큐레이션을 맡은 전시회들에서 이미지를 가져왔다. 하라는 디자이너들에게 자신의 질문에 대한 해결책을 제시해 달라 요청했는데, 예를 들면 건축가들에게 파스타 재디자인을 요청했다.

하라는 자신과 다른 사람들이 쓴 에세이들을 통해 관련 개념을 설명하고 탐구한다. 그는 서문에서 텍스트 자체가 그들만의 디자인 커뮤니케이션 형태라는 것을 인정한다. "디자인을 말로 표현하는 것은 또 다른 디자인 행위이다. 이 책을 쓰면서 그것을 깨달았다."

『디자인의 디자인』에 실린 텍스트도 중요하지만, 가장 강력한 의사소통 도구는 삽화들이다. 이미지들은 평온한 느낌을 주고 흰 배경 위에 놓여 있다. 단순한 흰색의 하드커버 표지에는 검은색 대문자로 쓴 제목과 작가명이 세 줄로 조화를 이루며 배열되어 있다. 세 장의 빈 면지를 넘겨야 본문 첫 페이지가 등장하는데, 세 번째 면지는 약간 작은 크기의 수제 종이로 되어 있다.

일본 디자인 미학의 핵심 옹호자인 하라는 『디자인의 디자인』을 통해 이러한 철학을 서양 독자들에게 성공적으로 전달한다.

421쪽

레테라

Lettera

서체

코비 베네즈리Kobi Benezri(1976–)

1970년대 중반, 이탈리아 산업 디자인 회사인 올리베티는 자사 타자기의 골프 볼과 데이지 휠(*타자기에 들어가는 활자 구조체들. 각각 공 모양과 원반 모양에 요제프 뮐러브로크만의 칸디아 서체를 사용하다 곧 중단했다. 2006년 코비 베네즈리는 이 글꼴의 견본을 그려 놓은 그림을 발견했다. 서체의 정직한 느낌과 독특한 특징에 매료된 베네즈리는 이를 다시 그려, 타자기가 사용되지 않는 시대에 타자기에서 영감을 받은 서체를 만들어 냈다.

베네즈리는 뮐러브로크만의 글자 표본을 저화질 스캔한 문서로 작업했다. 그가 스캔 이미지를 확대하자 많은 글자 형태들이 왜곡되었고, 글자 선들이 교차하는 부분에는 잉크가 많이 묻어 생기는 현상처럼 두꺼운 크로치(*두 획이 만나는 안쪽 각도들이 나타났다. 베네즈리는 자신의 서체 디자인에 이 크로치들을 포함시켰다. 나중에 베네즈리가 올리베티 카탈로그에서 칸디아 서체의 보다 완전한 표본을 발견했을 때, 그는 칸디아 서체에 잉크 트랩이 없다는 것을 알게 되었다. 그럼에도 그는 글꼴이 작은 크기에서도 잘 읽힐 수 있도록 자신의 디자인에 잉크 트랩을 적용하기로 했다. 서체 이름을 지을 때 베네즈리는 1950년 '레테라 22' 모델에서 영감을 얻었다. 마르첼로 니촐리Marcello Nizzoli가 디자인한 이 타자기는 노트북 스타일의 휴대용 타자기였다.

레테라는 율리아 하스팅Julia Hasting이 디자인하고 파이돈이 2005년 출판한 『AREA 2』에 사용되게 디자인된 것이다. 이후 베네즈리는 스위스 서체 회사 리네토의 코넬 윈들린Cornel Windlin 및 스테판 뮐러Stephan Müller와 함께, 2008년 출시될 레테라를 고정 너비 서체로 개발했다. 작은 글자 크기의 본문에 레테라를 사용하면 깔끔하고 뚜렷해 보였으며, 많은 디자이너들이 책, 브랜딩, 웹 작업 등에 이 서체를 사용했다. 잡지 『그라피크Grafik』와 『월페이퍼Wallpaper』를 비롯한 다양한 출판물에도 사용되었다. 레테라가 출시된 지 얼마 후에는 레테라의 프로포셔널 버전(*문자 특성에 맞는 자간을 사용하는 글꼴)을 디자인해 달라는 요구가 있었다. 베네즈리는 2008년 레테라 원형을 기반으로 레테라 프로포셔널 서체 디자인을 시작했다. 읽기 쉬운 산세리프 서체와 레테라의 톤 사이에서 신중하게 균형을 잡았다.

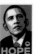

269쪽

오바마–진보/희망

Obama–Progress/Hope

포스터

셰퍼드 페어리Shepard Fairey(1970–)

셰퍼드 페어리가 디자인한 버락 오바마 포스터는 단시간에 21세기 그래픽 디자인의 아이콘으로 자리 잡았다. 2008년 미국 대선에서 오바마에 대한 지지를 표현하기 위해 스스로 제작한 포스터였다. 오바마의 이미지를 양식화된 일러스트레이션으로 표현하고 단어 하나만을 넣은 이 포스터는 앤디 워홀의 팝 아트 초상화나 바바라 크루거Barbara Kruger의 개념주의 작품에 비견될 수 있다. 강력한 단순성과 낙관적 메시지를 결합한 페어리의 포스터는 이미지와 텍스트를 완벽히 통합하여 오바마 비전의 본질을 전달한다.

페어리는 스텐실 기법을 이용한 〈오베이 더 자이언트Obey the Giant〉 포스터와 스티커로 가장 유명하다. 1989년 시작한 이 캠페인은 프랑스 레슬링 선수 '앙드레 더 자이언트'의 사진을 기반으로 하여 거리 예술과 게릴라 마케팅을 활용했다. 〈오바마–희망〉 포스터를 만들기 위해 페어리는 오바마의 뉴스 사진들 중에서 적합한 것을 골랐다. 페어리에 따르면 "현명해 보이지만 혐악해 보이지는 않은" 사진이었다. 이후 배경의 세부 요소들을 제거하고 이미지를 잘라 내어 단순화한 다음 빨간색, 흰색, 파란색을 더해 애국적 분위기를 강조했다. '진보'라는 단어를 넣은 원작 포스터에서는 오바마의 옷깃에 페어리의 '오베이 자이언트' 로고가 달려 있다. 페어리는 이 포스터를 자비로 제작하여 자신이 살고 있는 로스앤젤레스와 자신의 웹사이트에 게시했다. 반응은 엄청났다. 거리 예술가로서 페어리가 펼치는 악명을 경계하면서도, 오바마 캠페인 팀은 페어리에게 선거 슬로건에 쓰이는 단어 '희망'을 넣은 새 버전을 만들어 줄 것을 요청했고, 30만 부를 인쇄했다. 페어리는 이후 단어 '변화Change'와 '투표Vote'를 넣은 오바마 초상화 두 점을 더 기부했다.

오바마 포스터의 인기가 워낙 높아 워싱턴 D.C.의 국립 초상화 미술관도 1.5m 높이의 대형 버전을 입수하여 소장했다. 『타임』은 2008년 '올해의 인물' 호 표지로 사용하기 위해 페어리에게 오바마 초상을 의뢰했다.

324쪽

레플리카
Replica
서체
노름Norm

레플리카는 취리히에 본사를 둔 디자인 스튜디오 노름의 디미트리 브루니Dimitri Bruni와 마누엘 크렙스Manuel Krebs가 2008년에 만든 산세리프 서체다. 본문은 물론 헤드라인용으로도 쓸 수 있게 디자인했는데, 기반이 된 기술 개념은 그리 명확하지 않다. 이러한 이유로 같은 해에 리네토 서체 회사는 레플리카의 특징을 이해할 수 있는 「레플리카 견본Replica Specimen」이라는 안내 책자를 발간했다.

노름은 폰트 디자인에 사용하는 소프트웨어 폰트랩FontLab을 사용하여, 레플리카의 그리드를 수학적으로 제한했다. 표준 대문자 높이엔 700개의 유닛이 쓰이지만, 노름은 이를 70개 유닛으로 축소하여 그리드를 확대했다. 따라서 노름에게는 폰트 디자인 시 베지어 조절점(*벡터 그래픽에서 베지어 곡선을 그릴 때 사용하는 고정점)을 배치할 때 선택 사항이 별로 없었다. 이는 보통 100개의 점을 사용하는 것에 비해 4개의 점만 선택할 수 있다는 의미였다. 이러한 임의적 제한은 각 글자에 영향을 미쳐, 폰트 형태를 인위적으로 단순화시켰다. 최종 디자인에 영향을 준 또 다른 결정은 비스듬한 사면과 관련되었다. 모든 글자들의 모서리를 잘라 직각을 없앴고, 그 결과 작은 크기에서는 글자가 약간 손상된 듯 보인다. 이러한 결정은 그리드를 가시화하기 위해서였다. 노름이 사용한 확대된 그리드 위에서는 모서리가 한 유닛의 폭과 정확히 일치하기 때문에, 사면이 그리드를 가시화하는 역할을 한다. 세 번째 결정은, 모든 대각선을 모서리에서 수직으로 잘라 끝이 뾰족하지 않게 만드는 것이었다. 이는 글자들이 공간을 덜 차지하도록 하기 위해서였다.

레플리카라는 이름은 두 가지 중요한 측면을 갖고 있다. 첫 번째는 복제의 개념이다. 작은 크기로 보면 익숙한 서체처럼 보이지만, 큰 크기로 보면 새로운 점이 드러난다. 두 번째 의미는 반박, 응수를 뜻하는 프랑스어 '레플리크réplique'다. 노름은 레플리카를 헬베티카, 유니버설, 유니카에 대한 날카로운 반응으로 본다. 수년간 추세는 소프트웨어를 이용하여 드로잉의 디테일과 유연성을 늘리는 반대 방향으로 발전했다. 노름이 그리드를 확대하여 드로잉에 제한을 둔 것은 의미 있는 출발이다.

197쪽

베르크 17호: 엘리 키시모토
WERK No. 17: Eley Kishimoto
잡지 및 신문
테세우스 찬Theseus Chan(1961–), 조안 림Joanne Lim(1982–)

「베르크」는 싱가포르 그래픽 디자인 스튜디오인 WORK의 테세우스 찬이 디자인, 발행하는 잡지다. 이 특집호는 영국에 본사를 둔 패션 디자인 스튜디오 엘리 키시모토의 마크 엘리Mark Eley, 와카코 키시모토Wakako Kishimoto와 협업해 만들었다. 「베르크」는 그동안 꼼 데 가르송, 콜레트, 아디다스 오리지널, 영국 예술가 조 매기Joe Magee 등 패션 디자인 회사 및 예술가들과 협업해 왔다. 1천 부가 발간된 17호의 표지는 각기 다르다. 엘리 키시모토의 컬렉션에서 가져온 네 종류의 천으로 잡지 앞과 뒤를 감싸 잡지 1면에 스테이플러로 고정시킨 후 재봉용 핀으로 고정했다. 엘리와 키시모토에 따르면, 이는 잡지에 '진행 중인 직물 작업'의 느낌을 준다. 그 결과 「베르크」 17호는 독자적이고 촉감이 뛰어난 출판물이 되었다. 천에 달린 실오라기들과 그 밖의 미비점들은 잡지에 '완전한 불완전함'을 부여한다. 이는 엘리 키시모토와 테세우스 찬이 매력을 느끼는 개념이다.

각 권은 비닐로 수축 포장되었으며, 앞면에 빨강, 파랑, 노랑, 녹색 중 한 가지 색 안내문이 붙는다. 안내문에는 잡지 제목과 사양(336페이지, 220×305mm 등), 어린이 손에 닿지 않게 하라는 경고가 적혀 있다. 천이 해질 수 있고 핀을 조심하라는 주의사항에는 "비영구성은 디자인 과정의 일부"라는 문구가 들어 있다.

잡지 내부는 엘리와 키시모토의 어린 시절 가족사진으로 시작해 둘의 결혼사진까지 이어진다. 이후에는 둘이 진행해 온 수년간의 패션 디자인 작업에 초점을 맞추어 최근 컬렉션까지 다룬다. 영감에서 완제품에 이르기까지를 보여 주는 사진과 스케치가 중심이며 텍스트는 거의 없다. 텍스트가 필요한 경우에는 간결하게, 종종 인터뷰 형태로 등장한다. 엘리와 키시모토의 직물과 날염에 대한 애정, 그리고 둘의 삶과 작품을 이해할 수 있게 해 주는 독특한 잡지다.

344쪽

M/M잉크
M/MINK
광고
미카엘 암잘라그Michaël Amzalag(1968–), 마티아스 오귀스티니아크Mathias Augustyniak(1967–)

M/M잉크 프로젝트는 디자이너, 고객, 제품 간의 관계를 뒤집어 생각하게 만든다. 향수 제조자는 일단 향을 만든 후에 그래픽 디자이너를 고용하여 패키지와 광고를 제작하는 경우가 대부분이다. 그러나 M/M잉크 프로젝트에서는 순서가 뒤바뀌었다. 파리에서 활동하는 그래픽 디자인 스튜디오 M/M이 향수에 대한 콘셉트와 시각 아이덴티티를 가지고 스톡홀름의 향수 회사 바이레도Byredo에 접근하여 탄생한 제품이 M/M잉크다.

M/M의 미카엘 암잘라그와 마티아스 오귀스티니아크는 이네즈 판 람스베이르더와 피노트 마타딘의 사진들을 재배치하여 인상적인 홍보 이미지를 먼저 만들었다. 이 하이패션 사진들은 검은색 잉크가 칠해져 부분적으로 가려져 있다. 신선한 잉크의 모습, 느낌, 심지어 향까지 불러일으킨다. 이미지의 중심은 제품이지만, 이 아름다운 남녀의 하이패션 사진들은 검은 잉크로 부분적으로 가려져 있어 겉모습과 느낌, 신선한 잉크의 냄새까지도 불러일으킨다.

암잘라그와 오귀스티니아크가 추상적이고 극단적인 향들을 창조하는 것으로 유명한 바이레도 창립자 벤 고햄Ben Gorham을 처음 초대하여 콘셉트를 살펴볼 때, 그들은 고햄에게 세 가지를 소개했다. 일본 서예 장인이 자신의 작품에 몰두하고 있는 사진, 한지 위에 향수 제조 방식을 표현한 커다란 그림, 그리고 고유한 냄새를 가진 고체 잉크 먹이었다. 이 세 가지는 아이디어의 물질성을 구체적으로 보여 주었다.

고햄은 협업에 동의했고, 동료 향수 제조자인 제롬 에피네트 Jérôme Epinette의 도움으로 이 세 가지 항목을 M/M의 아이디어에 맞는 향으로 만들었다. 암잘라그는 이 향을 처음 만난 때를 다음과 같이 묘사했다. "레스토랑에서 점심을 주문하기 전, (고햄이) 지금 M/M잉크라 불리는 향을 우리에게 뿌렸다. 우리는 아무 말도 하지 않았다. 향은 완벽했고 놀라웠다. 우리가 꿈꾸었던 모든 것을 넘어서는 향이었다."

286쪽

헬라 용에리위스: 부적합품
Hella Jongerius: Misfit
서적
이르마 봄Irma Boom(1960–)

『헬라 용에리위스: 부적합품』은 네덜란드 디자이너 헬라 용에리위스의 작품을 기록한 모노그래프다. 용에리위스가 창조한 작품에 이르마 봄의 그래픽 디자인이 결합된 이 책의 의도는 디자인을 다루지만 또한 그 자체로 디자인 제품이 되는 것이었다.

책 제목인 '부적합품'은 용에리위스가 표준화된 산업 디자인 업계에 장인 정신과 불완전성을 재도입했음을 나타낸다. 이 접근법은 이 책의 디자인 정신이 되기도 했다. 화려하고 완벽한 책을 만드는 것이 아니라, 비록 고품질 사진 외에 대강 찍은 스냅 사진까지 포함되더라도 작품을 가능한 한 정직하게 기록하는 것이었다.

이러한 출발점에서부터 용에리위스와 봄은 용에리위스가 1993년부터 제작한 작품들을 수집하기 시작했다. 루이스 스하우엔베르흐Louise Schouwenberg의 글도 일부 포함되었다. 이렇게 만들어진 책에는 250점의 이미지가 308페이지 중 255페이지에 걸쳐 펼쳐진다. 작품을 연대순이나 알파벳순으로 나열한 것이 아니라, 색상별로 이미지를 정리했다. 봄은 이미지들이 아주 자연스럽게 합쳐졌다고 설명한다. 완벽한 해결책을 강요하는 것이 아니라 책의 구성이 유기적으로 생겨나도록 하는 것이 목적이었다. 텍스트는 이미지와 구분되어 등장하고, 더 거친 종이에 인쇄되었다.

『헬라 용에리위스: 부적합품』의 제본은 혁신적이면서 간단한 해결책을 보여 준다. 종이를 스테이플러로 두 번 찍어 접은 일본 만화 잡지에서 영감을 받아 스티치 제본을 적용했고 책등에 천으로 된 스테이플이 그대로 드러난다.

표지에는 용에리위스의 꽃병 하나를 검은색 선으로 그려 넣었다. 정전기로 부착되는 다양한 색상의 스티커 다섯 장을 함께 제공하여, 독자가 자유롭게 표지를 꾸밀 수 있다. 용에리위스의 서명이 들어간 컬러러 에디션은 300부 발행되었는데, 용에리위스가 만든 도자기 꽃병이 포함되어 있다. 각 권에는 해당 꽃병의 참조 코드와 일치하도록 번호가 달려 있으며, 꽃병의 특정 색소와 일치하도록 만든 직물 커버가 제공된다.

374쪽

살트
SALT
아이덴티티
프로젝트 프로젝츠Project Projects

프렘 크리슈나무르티Prem Krishnamurthy와 애덤 마이클스Adam Michaels가 2004년에 설립한 뉴욕 디자인 스튜디오 '프로젝트 프로젝츠'는 2011년 이스탄불의 문화 기관 살트의 아이덴티티를 디자인했다. 이들은 유동성과 일시성 개념을 바탕으로, 시간이 지남에 따라 변화하는 실재를 창조했다.

프로젝트 프로젝츠는 고정된 상태의 로고가 아니라 서체를 만들었다. 즉 누군가 살트 로고를 요청하면 서체를 받게 되는 것이다. 크랄리체라는 이름의 이 서체는 베를린에서 활동하는 타이포그래퍼 티모 개스너Timo Gaessner가 만든 퀸 서체를 기반으로 한 것이다. 개스너와 프로젝트 프로젝츠는 퀸 서체의 각 글자에서 일부를 제거하여 크랄리체를 만들었다.

크랄리체 첫 번째 버전을 만든 후 프로젝트 프로젝츠는 특별 객원 타이포그래퍼들이 디자인한 새로운 글자들로 크랄리체 글자들의 일부를 대체하는 계획을 세웠다. 일부 글자가 수정된 이 버전들도 크랄리체라는 이름을 유지하지만, 대신 뒤에 각기 다른 수식어가 붙는다. 개스너와 함께 만든 원형인 크랄리체 오픈, 드리스 비바우터스Dries Wiewauters와 함께 만든 크랄리체 마블, 슬기&민Sulki & Min과 만든 크랄리체 언서트 등의 버전이 있다. 이런 방식으로 제작되는 살트 아이덴티티는 진화하는 그래픽 표시일 뿐만 아니라 하나의 공동체를 창조하는 수단이다. 4개월마다 새로운 디자이너나 디자인 스튜디오가 이 프로젝트에 참여하여 크랄리체를 재해석한다.

이 아이덴티티를 적용하는 방식을 통제할 수 있도록 매뉴얼도 존재하는데, 그리드 사용 방법과 조판 방법은 물론 시간이 지남에 따라 시스템이 어떻게 변화할지를 설명해 준다. 이 시스템에 필수인 살트의 웹사이트 또한 융통성 있고 진화하는 방식으로 디자인되었다. 웹사이트는 페이지와 태그에 따라 정렬되며, 엄격한 체계 없이 구성된다. 모듈식 시스템 덕분에 관리자들이 콘텐츠를 유동적으로 배치할 수 있다.

프로젝트 프로젝츠는 정적인 것이 아닌 변화하는 서체를 기반으로 살트 아이덴티티를 창조함으로써, 그래픽 디자이너가 그래픽 아이덴티티를 창조하는 동시에 고객과의 관계를 만들어 갈 수 있는 방법을 고민했다.

42쪽

100개의 노트-100가지 생각
100 Notes-100 Thoughts
서적
레프트로프트Leftloft

『100개의 노트-100가지 생각』 출판 프로젝트는 형태와 내용, 개념의 거의 완벽한 결합을 보여 주었다. 2012년 6월 독일 카셀에서 열린 《도큐멘타 (13)》과 함께 기획된 100권짜리 총서다. 이는 미술 전시회의 범위를 넓히는 동시에 전시에 대한 기대를 키우는 역할을 했다.

《도큐멘타》의 아트 디렉터 캐롤린 크리스토프-바카르기예프Carolyn Christov-Bakargiev가 츄스 마르티네스Chus Martynez, 베티나 풍케Bettina Funcke와 함께 의뢰한 『100개의 노트-100가지 생각』은 이탈리아 디자인 회사 레프트로프트가 제작했다. 레프트로프트는 그들이 이 전시회의 아이덴티티와 웹사이트에 적용한 것과 동일한 시각 원리, 즉 논아이덴티티(비동일성)를 이 책들에 활용했다.

모든 표지에 서체와 레이아웃을 반복되고 일관되게 사용하여 탄탄한 구조를 만든 반면, 다양한 색상의 종이를 사용했고 노트 속 내용과 형식도 다양했다. 예술, 과학, 철학, 인류학, 정치 이론, 시 등 다양한 분야의 저자들은 얇은 슬랩 세리프 서체로 단순하게 넣은 이름과 숫자로만 표현되었다. 노트 크기는 세 가지 종류 중 하나였다. 반면 책 내부에서 독자들은 기존 노트의 모사, 에세이, 협업, 대화 등 풍부한 아이디어와 출발점을 경험할 수 있었다. 이 모든 것들은 과정에 기반을 둔 예술관을 포착하기 위한 것이었다.

하체 칸츠Hatje Cantz 출판사가 발행한 『100개의 노트-100가지 생각』 노트들은 대부분 16-48페이지로 구성되고 종이책과 전자책으로 출시되었다. 한 번에 20권 정도씩 5회에 나누어, 2011년 4월부터 2012년 5월 사이에 출간되었다. 카이로, 뉴욕, 부에노스아이레스, 테살로니키, 파리, 오슬로 등지에서 출판 행사가 열렸다.

이보다 5년 전 《도큐멘타 12》에서는 90권의 다양한 출판물이 전시 주제와 모티브를 탐구했다. 《도큐멘타 (13)》의 노트들이 가진 다양한 아이디어와 방대한 범위 또한 5년 후 14번째 전시회가 열릴 때까지 지속적으로 탐구되었다.

간략한 그래픽 디자인의 역사

김신

1. 대량 미디어로서 그래픽 디자인의 탄생

엄밀한 의미에서 디자인은 대량 생산을 전제로 한 것이다. 그런 의미에서 본격적인 그래픽 디자인은 인쇄술의 발명으로부터 시작되었다고 볼 수 있다. 세계 최초로 금속 활자를 만들었지만 더 이상 발전시키지 못한 고려와 달리 독일에서 발명된 인쇄술은 인쇄기의 요람기인 '인큐나불라(1450-1500)' 시기에 전 유럽으로 급속도로 퍼져 나갔다. 필경사들이 손으로 일일이 글자를 쓰고, 채식가들이 여백을 화려하게 장식하는 채식 필사본은 책 한 권의 가격이 농장의 가격과 맞먹을 정도로 비쌌고, 그 수량 또한 극히 미미했다.

구텐베르크가 본격적인 그래픽 디자인의 시대를 열었다. 이 시기 가장 위대한 성취는 구텐베르크가 만든 『42행 성서』다. 구텐베르크가 최초로 발명한 금속 활자와 인쇄술은 그 완성도가 대단히 높았던 까닭에 큰 변화 없이 19세기까지 이어졌다. 단 서체가 문제였다. 인큐나불라 시기에 인쇄술은 이탈리아에서 더욱 융성했다. 르네상스 시기였으므로 이탈리아는 프랑스나 독일 등의 북유럽보다 더욱 부유했고 인문학도 발전했다. 베네치아는 유럽에서 인쇄업이 가장 발달했던 곳으로 전 유럽에 유통되는 책의 절반가량을 생산할 정도였다. 그들은 구텐베르크가 발명한 인쇄술을 그대로 들여왔지만, 한 가지에는 만족하지 못했다. 바로 고딕체다. 자존심 강한 이탈리아 인문학자들은 고딕체를 야만족의 서체라고 경멸했다.

베네치아에서 가장 뛰어난 인쇄업자이자 인문학자였던 알두스 마누티우스는 펀치 조각가였던 프란체스코 그리포와 협력해 벰보체를 디

자인했다. 이것은 고딕체에서 벗어난 대단히 뛰어나고 완성도 높은 로만체였다. 마누티우스가 디자인한 『폴리필루스의 꿈』은 인큐나뷸라 시기에 『42행 성서』와 함께 가장 빼어난 책으로 평가받는다. 한편 프랑스의 펀치 조각가 클로드 가라몽은 16-17세기 프랑스에서 가장 보편적인 서체로 널리 사용된 가라몬드를 디자인했다. 벰보와 가라몬드는 초기 로만체의 가장 뛰어난 서체로 20세기에도 여전히 인기가 높다.

18세기에 들어와 서체의 급격한 변화가 일어났다. 영국의 존 바스커빌은 종이와 인쇄 잉크를 고급화했고, 그런 기술적 진보에서 더욱 잘 보이고 읽히는 서체를 디자인했다. 굵은 획과 가는 획의 대비가 크고 날카로운 서체로, 벰보와 가라몬드에서 눈에 띄게 진화한 것이다. 18세기 말, 프랑스의 인쇄 가문인 디도와 이탈리아의 잠바티스타 보도니는 바스커빌 서체가 갖고 있는 대비를 더욱 극단적으로 높이고, 수직과 수평을 강조해 과거 올드 스타일 로만체의 세리프에 남아 있던 곡선적 요소를 제거했다. 세리프가 굉장히 얇아져서 디도와 보도니의 서체들은 매우 세련되고 기계적인 느낌을 주었다. 이로써 인간적인 글씨에 가까운 올드 스타일 로만체에서 시작된 본문용 서체의 진화가 모던 로만체로 완성되었다. 한편 인쇄술이 인문학은 물론 과학, 의학, 지리, 음악 등 다양한 분야로 전파되면서 오늘날 정보 디자인의 체계들이 만들어진다. 지도를 그리는 도법, 인체를 표현하는 일러스트레이션, 파이형 도표 같은 다양한 인포그래픽이 19세기 이전에 체계화되었다.

2. 산업 혁명

산업 혁명은 상품의 대량 생산을 가능하게 했다. 대량 생산품은 불특정 다수를 대상으로 팔아야 한다. 이에 따라 광고업이 발전했다. 16세기 초반부터 한 장짜리 인쇄물을 뜻하는 브로드사이드가 나타났다. 이는 주로 특이한 그림이나 발라드 시를 인쇄하고, 마을의 중요한 사건을 알리는 용도로 쓰이다가 19세기에 포스터로 발전했다. 유럽의 주요 도시들에는 거리에 포스터를 붙일 수 있는 광고판이 마련되었

다. 광고판은 거리의 미술관으로 불릴 정도로 대중의 심미안에 큰 영향을 주었다. 지나가는 행인의 눈길을 끌어야 하는 포스터를 위해 호소력 있는 디스플레이 서체들이 개발되었다. 획의 대비가 없이 모두 굵은 슬랩 세리프, 화려한 꽃으로 장식한 플라워스, 반전된 서체, 입체적인 서체, 장식적인 투스칸 스타일 등 독특하고 매력적인 서체들이 폭발적으로 발표되었다.

한편 18세기 말에 발명된 석판화는 19세기의 포스터 발전에 기여했다. 석판화는 기존의 목판이나 동판보다 훨씬 자유롭게 그림을 그릴 수 있고 복제도 더 간편했다. 이런 특성은 장식성이 강한 디자인을 선호하는 빅토리아 사회의 세속적인 대중의 욕구를 충족시키기에 더없이 적절했다. 프랑스의 쥘 셰레는 19세기 포스터 발전에 큰 역할을 했다. 셰레는 포스터를 단순한 광고가 아니라 거리의 벽화로 인식하고 1천 점이 넘는 포스터를 디자인했다. 그는 회화 양식에 대중적인 시각을 융합함으로써 포스터의 선구자라는 평가를 받았다. 19세기 말에는 앙리 드 툴루즈-로트레크, 피에르 보나르 같은 예술가들도 상업 미술인 포스터 분야에서 새로운 형식을 등장시켰다. 이들은 일본 우키요에 판화의 영향을 받아 입체적인 환영을 불러일으키는 아카데미즘에서 벗어나 평면적인 그래픽을 구사하면서 모더니즘의 탄생에 영향을 주었다.

3. 아르누보

산업 혁명을 일으킨 주요 재료는 철과 유리다. 이러한 재료는 새로운 형식의 건축과 실내 디자인의 탄생을 주도했다. 철로 만든 기둥이나 난간이 마치 식물의 덩굴이나 채찍을 연상시키는 현란한 곡선으로 디자인되었다. 가구와 조명, 식기 등의 실내 디자인에서 그래픽 디자인으로 그 경향이 확대되었다.

유럽의 역사에서 가장 번성하고 평화롭고 아름다웠던 시대인 벨 에포크를 상징하듯 아르누보의 그래픽 디자인은 아무런 걱정이 없는 양 우아한 곡선과 아름다운 여성, 생동감 넘치는 색채, 퇴폐적인 분위기를 분출시켰다. 파리에서 활약한 체코의 디자이너 알폰스 무하는 구

불거리는 유혹적인 머리카락을 자랑하는 여성들을 주로 그렸다. 영국의 오브리 비어즐리는 흑백의 대비가 강하면서 세기말의 퇴폐적인 분위기를 한껏 드높인 일러스트레이션으로 악명을 떨쳤다. 콜로만 모저는 오스트리아의 아르누보인 제체시온을 이끌었다. 독일의 오토 에크만은 아에게AEG 사의 로고와 전형적인 아르누보 스타일의 서체를 개발하며 독일의 아르누보인 유겐트스틸에 활력을 불어넣었다. 건축, 가구, 그래픽 디자인 등 모든 분야에서 활약한 앙리 반 데 벨데는 벨기에 그래픽 디자인의 아르누보를 대표한다.

4. 모던 양식과 아르 데코

산업화와 기계화, 민주화는 예술과 건축, 디자인 모든 분야에서 급진적인 변화를 낳았다. 20세기에 접어들면서 장식 예술의 마지막 불꽃이라고 할 수 있는 아르누보에서 벗어나 기하학적 장식과 선이 등장했다. 독일의 베르톨트 주조소는 1896년부터 1906년 사이에 10가지의 산세리프 서체 가족을 생산했다. '악치덴츠-그로테스크'라는 이름의 이 서체는 헬베티카가 등장하기 전까지 얀 치홀트를 비롯해 모던 디자이너들이 가장 선호한 산세리프체로 각광받게 된다.

아방가르드 디자이너은 장식성에 강한 거부를 보이기 시작했다. 오스트리아의 빈 공방을 이끈 요제프 호프만과 콜로만 모저는 빈 공방의 로고를 오직 직선의 요소로만 디자인했다. 독일에서는 헤르만 무테지우스 등이 독일 산업을 선진화하려는 강력한 운동 아래 유겐트스틸이 점차 힘을 잃고, 모던 스타일이 조금씩 자리 잡기 시작했다. 대표적인 사례로 독일의 대기업인 AEG와 페터 베렌스의 협업 프로젝트가 있다. 페터 베렌스는 아르누보 스타일의 AEG 로고를 모던 스타일로 바꾸고 새로운 기업 전용 서체를 디자인한 뒤 이 서체를 적용한 기하학적 패턴의 포스터와 카탈로그를 디자인했다.

루치안 베른하르트는 브랜드와 제품, 이 두 가지 요소만을 남긴 대단히 압축적이고 단순한 포스터를 디자인해 센세이션을 일으켰다. 루트비히 홀바인 등 여러 디자이너들이 합류해 발전시킨 '플라캇스틸'

은 간략한 정보, 평면적인 양식으로 불필요한 장식적 요소를 완전히 배제하고 단순하고 명징한 기호만으로 의사를 전달하고자 한 혁신을 보여 주었다.

입체파와 미래파 같은 아방가르드 예술 운동은 그래픽 디자인에도 큰 영향을 미쳤다. 프랑스의 카상드르는 입체파의 환원주의적 조형 형식을 포스터에 융합시켰다. 말하자면 순수 예술의 혁신적인 어법을 대중적인 언어로 풀이한 것이다. 그는 인물과 사물을 순수 기하학의 단순한 선과 형태로 환원시켰다. 미국 태생으로 영국에서 활약한 에드워드 맥나이트 카우퍼 역시 이러한 입체파의 조형 언어를 대중적으로 해석하여 141점의 런던 지하철 포스터를 남겼다. 이러한 스타일은 나중에 '아르 데코'라고 이름 붙였는데, 1920년대부터 1930년대까지 유럽과 미국에서 크게 성행했다.

5. 모더니즘

20세기 초반의 과도적 모더니즘에서 더욱 진일보한 급진적인 모던 디자인 운동이 러시아와 네덜란드, 독일에서 펼쳐졌다. 러시아의 구축주의, 네덜란드의 데 스테일, 독일의 바우하우스가 그것이다. 러시아는 1917년의 혁명으로 사회주의 건설이라는 당위에 모든 예술가들의 참여가 절실히 요구되었다. 조각가 블라디미르 타틀린은 순수 예술인 조각을 포기하고 기념탑과 가구를 디자인했고, 화가 알렉산드르 로드첸코는 회화를 포기한 뒤 사진을 찍고 포스터를 디자인했다.

러시아의 산업 발전이 더뎠던 만큼 구축주의는 산업 디자인보다는 주로 그래픽 디자인 분야에서 뚜렷한 성취를 남겼다. 엘 리시츠키는 역동적인 선과 면을 활용한 추상 회화에 가까운 포스터를 디자인했다. 그는 이차원의 평면 위에 입체적이고 역동적인 공간 구성, 구성 요소들의 조화로운 대비, 검은색과 붉은색의 강렬한 색상 대비 같은 조형 형식을 선보였다. 이것은 전에는 볼 수 없었던 전대미문의 그래픽 디자인 형식이었다. 알렉산드르 로드첸코는 '포토몽타주'라는 새로운 기법을 적극 활용했다. 러시아 구축주의는 바우하우스와 얀 치홀트의

신 타이포그래피에 큰 영향을 주었다. 데 스테일은 몬드리안의 추상화에서 보듯이 강력한 환원주의 조형 형식이다. 오직 수평선과 수직선만을 조형 요소로 사용하고 서체는 산세리프만을 썼다. 강조를 위해 굵은 괘선을 활용했는데, 이것은 모던 그래픽 디자인의 보편적인 시각 요소로 각광받았다.

혁신적인 조형 예술 학교인 바우하우스에서는 헝가리 출신의 라슬로 모호이너지가 활약했다. 그는 누구보다 기술적 진보를 예술과 디자인에 적극 활용한 급진적인 예술가이자 디자이너였다. 그는 회화에서 주관성을 완전히 배제하고 객관성을 확보하고자 노력했고, 그래픽 디자인에서도 이를 추진했다. 이에 따라 좀 더 객관적인 매체라고 본 사진이 커뮤니케이션의 주요 매체로서 그림을 대체할 것이라 보았다. 모호이너지가 주장한, 주관성을 배제한 커뮤니케이션의 절대적 명료성은 이후 국제주의 타이포그래피 스타일의 원칙이 되었다.

바우하우스의 학생이었던 헤르베르트 바이어는 모호이너지의 가르침을 받아 사진을 적극 활용한 포스터를 디자인했고, 주관성과 민족성으로부터 완전히 결별한 기하학적인 산세리프체인 유니버설을 디자인했다. 바우하우스의 젊은 교사였던 요제프 알베르스와 요스트 슈미트 역시 기하학적인 산세리프체를 디자인했다. 파울 레너는 이런 바우하우스의 서체에서 영감을 받아 20세기에 가장 많이 쓰인 기하학적 산세리프체인 '푸투라'를 디자인했다. 구축주의, 데 스테일, 바우하우스에서 발전한 모던 그래픽 스타일은 얀 치홀트가 '신 타이포그래피'라는 하나의 이론으로 체계화했다. 이 이론은 절대적인 명료성과 경제성, 간결하고 단순하고 긴장감 있는 구성, 산세리프체와 사진, 명확한 색상 대비, 무장식, 비대칭 레이아웃 등을 특징으로 한다. 이것은 전후 스위스 스타일에 영향을 주었고, 20세기 중반부터 후반까지 미국의 기업 디자인을 비롯해 모던 그래픽 디자인에 엄청난 영향을 주었다.

6. 미국의 모더니즘

유럽에서 모더니즘이 발전하는 동안 미국은 여전히 보수적인 디자인

이 지배적이었다. 그나마 가장 앞선 집단이라고 할 수 있는 패션 잡지들이 유럽의 경향을 수입했다. 『하퍼스 바자』는 1915년에 파리에서 아르 데코 스타일을 구사하는 일러스트레이터인 에르테를 스카우트함으로써 미국에서 아르 데코를 유행시키는 데 일조했다. 잡지 미디어 그룹을 세운 콘데 나스트는 베를린에서 활약하고 있던 메헤메드 페미 아가를 1929년에 영입했다.

아가는 나스트 그룹이 발행하는 『보그』, 『배너티 페어』, 『하우스 앤드 가든』 등의 잡지 아트 디렉션을 통해 유럽의 진보적인 신 타이포그래피를 미국에서 펼쳐 보였다. 『하퍼스 바자』 역시 1934년에 러시아의 디자이너 알렉세이 브로도비치를 아트 디렉터로 초빙했다. 브로도비치는 1958년까지 24년 동안 『하퍼스 바자』를 디자인하며 대단히 진보적인 레이아웃을 구사했다. 그는 그리드에 구애받지 않는 타이포그래피를 구사했고, 사진을 과감하게 크로핑했으며, 여백을 적극 활용하고 그 안에서 인물들의 역동적인 운동감을 살려내는 디자인으로 새로운 잡지 스타일을 창조했다.

미국의 초기 모던 그래픽은 이처럼 유럽의 이민자들이 주도했다. 한편 미국인으로서 미국의 모던 디자인을 개척한 대표적인 인물이 레스터 비얼이다. 얀 치홀트의 신 타이포그래피가 미국에 소개되었을 때 대부분의 보수적인 미국 디자이너들은 유럽의 정신 나간 이론이라며 공격했지만, 레스터 비얼은 그것을 적극 수용했다. 그는 단순하고 명료한 그래픽, 색상과 크기의 강렬한 대비를 활용해 미국의 그래픽 디자인에 새로운 활력을 불어넣었다.

7. 전후 미국의 모더니즘

제2차 세계대전 이후 유럽은 경제적으로나 정치적으로 전쟁의 상처를 치유할 시간이 필요했다. 반면에 미국은 전쟁을 통해 오히려 새로운 기술이 급속도로 발전했으며 경제는 역사상 가장 풍요로운 시기를 맞이했다. 게다가 유럽의 많은 예술가들과 디자이너들이 파시즘과 전쟁으로부터 도피해 미국으로 이주했다. 전후 미국은 예술과 건축, 디

자인 등 창조적인 분야에서 세계를 이끌게 된다. 또한 뉴욕에서는 유럽의 이민자가 아닌 자국 태생의 디자이너들이 유럽의 모더니즘을 받아들이면서도 미국적인 특성을 부여한 그래픽 디자인을 발표했다. 대표적인 인물이 폴 랜드다.

그는 유럽의 입체파와 초현실주의 회화, 카상드르의 포스터, 바우하우스의 명료한 커뮤니케이션, 얀 치홀트의 신 타이포그래피를 받아들여 미국의 그래픽 디자인에서 좀처럼 볼 수 없었던 사진, 포토몽타주, 초현실주의, 기능적 타이포그래피, 비대칭 레이아웃을 능수능란하게 활용했다. 그러면서도 그만의 장기인 유머를 적극 도입했다. 무엇보다 대중의 눈높이에 맞추며 상업적인 호소력을 잃지 않는 것이야말로 미국적인 디자인의 가장 중요한 특징이었다. 폴 랜드는 특히 단어와 그래픽 이미지를 절묘하게 결합하는 독창적인 아이디어를 중요시했다. 이는 미국의 광고 디자인에 큰 영향을 미쳤다. 미국의 광고들은 대개 그림을 활용했고, 아무런 아이디어 없이 과장된 문구와 감탄부호를 반복하는 진부한 것이 대부분이었다. 하지만 폴 랜드식 디자인으로부터 영향을 받아 참신한 카피와 이미지를 결합해 호기심을 자극하는 광고들이 일반화되기 시작했다. 이를 주도한 회사는 1949년에 설립된 도일 데인 번벅DDB이다. 솔 바스는 할리우드에서 활약하며 진부한 영화 포스터에 혁신을 일으키고 영상 디자인을 개척했다. 그는 배우의 얼굴을 부각하는, 스타성에 의존한 포스터가 아닌 상징과 압축의 이미지로 영화 포스터를 디자인했다.

다국적 기업이 성장하고 풍요의 경제를 구가한 1950년대에 미국의 포스터와 광고, 잡지는 보수적이고 진부한 올드 스타일에서 벗어났으며, 전 세계 상업 디자인 분야에서 강력한 권위를 갖게 되었다.

8. 스위스의 국제주의 타이포그래피 스타일

중립국 스위스에서는 자본주의와 공산주의, 파시즘이 대립한 1930년대부터 객관적인 명료성을 향한 이성적이고 논리적인 디자인이 꾸준히 발전해 왔다. 이러한 디자인은 전후 1950년대에 전성기를 이루었

고 '국제주의 타이포그래피 스타일'로 불린다. 이는 전 세계에 전파되었으며, 특히 기업 디자인 분야에서 많이 활용되었다.

국제주의 타이포그래피는, 디자이너는 예술가가 아니라 정보를 정확하게 배달하는 전달자라고 설정한다. 개인적인 표현과 개성을 배제하고 오직 이성과 논리에 따라 정보를 구성하는 것을 목표로 삼았다. 이에 따라 지면 위의 정보는 철저하게 그리드 시스템에 의존해 질서 정연하게 배열되어야 한다. 중립적인 산세리프 서체를 사용하며, 그리드를 바탕으로 비대칭인 구성을 하는 것은 얀 치홀트의 신 타이포그래피 원리를 충실히 따르는 것이다. 시각의 명료성과 객관적인 디자인을 추구했지만, 이 운동의 주요 디자이너들은 각기 자기만의 스타일을 갖고 있기도 했다.

국제주의 타이포그래피를 알린 주요 디자이너로는 막스 빌, 안톤 스탄코브스키, 요제프 뮐러브로크만, 아민 호프만, 카를 게르스트너 등이다. 한편 객관적인 명료성을 추구한 스위스 스타일은 20세기 중반 이후 가장 널리 사용된 산세리프체들을 탄생시켰다. 하스 주조소의 에두아르드 호프만과 막스 미딩거는 헬베티카를, 그리고 아드리안 프루티거는 유니버스와 프루티거를 디자인했다. 중립성을 표방한 이 서체들은 무수히 많은 기업의 로고와 사인 시스템에 적용되었다.

9. 글로벌 시대의 기업 디자인

전쟁이 끝난 뒤 복구된 1950년대의 서구는 유례 없는 폭발적인 경제 성장을 이룬다. 낙관적인 전망과 함께 기업은 더욱 세련된 이미지를 대중에게 전파하고자 디자인을 적극 활용하기 시작했다. 몸집을 거대하게 부풀린 다국적 기업들은 전 세계의 다양한 소비자들에게 일관된 이미지를 지속적으로 꾸준하게 알릴 필요성을 인식했다. 이에 따라 정교한 기업 이미지 통합 프로그램이 발달했다.

세련되고 일관되게 적용된 CI는 기업에 대한 신뢰도와 브랜드 가치를 상승시킨다. 이탈리아의 올리베티가 이 분야에서 선구적인 역할을 했다. 올리베티는 기업의 성격에 부합하면서도 개성이 강한 포스터들

로 소비자들의 머릿속에 뚜렷한 이미지를 심어놓았다. 이를 눈여겨본 미국의 IBM은 폴 랜드의 로고 디자인 작업으로 컴퓨터 기업으로서의 정체성을 표현했다. 레스터 비일은 CI 디자인의 선구자다. 그는 하나의 로고를 기업의 서식류, 간판, 차량 등에 일관성 있게 적용하는 통합 이미지 프로그램을 체계화했고, 로고의 다양한 응용과 적용에 관한 매뉴얼 북을 처음으로 제작했다. 1960년대에는 체르마예프 앤드 가이스마, 솔 바스 앤드 어소시에이츠, 마시모 비넬리가 이끄는 유니마크 등이 전 세계의 수많은 기업 이미지를 개선했으며, CI 디자인 서비스는 급속도로 성장했다. 규모가 있는 전 세계 기업들은 모두 모던 스타일의 기하학적인 로고로 이미지의 변신을 꾀했다.

10. 팝 디자인과 개념적 이미지

전후 베이비붐 시대에 태어난 새로운 세대는 그들이 청년기에 접어든 1960년대 대중문화에 강력한 영향을 미친다. 팝 아트는 잡지와 만화 같은 대중문화에서 영감의 원천을 찾았고, 상류 사회와 성숙한 남녀들의 전유물이었던 패션은 청년 세대를 자극하며 거리로 나왔다. 베이비붐 세대는 기성 세대의 가치관에 격렬하게 저항했고, 로큰롤에 열광했으며, 인권 운동, 여성 해방 운동, 베트남 전쟁 반대 운동, 평화 운동을 이끌었다. 사회적 의제가 이들 세대에게 중요한 관심사가 되었고, 이러한 이슈들이 포스터로 표현되었다.

하위문화의 중심지였던 샌프란시스코에서는 로큰롤 문화와 함께 사이키델릭 포스터가 발흥했다. 19세기 말의 아르누보 스타일과 화려한 형광 컬러가 결합된 사이키델릭 스타일은 1960년대 말부터 록 문화에서 맹위를 떨쳤다. 피터 블레이크와 앤디 워홀 같은 아티스트들은 록 뮤지션의 앨범 커버 작업에 참여했다. 한때 전위에 있었던 모더니즘의 결정판인 국제주의 타이포그래피 스타일도 이제는 보수와 권위의 상징으로서 저항에 부딪혔다. 허브 루발린은 저항 의식이 담긴 잡지들인 『에로스』, 『팩트』, 『아방가르드』를 통해 엄격한 모더니즘에서 벗어나 자간과 행간에서 자유롭고 파격적인 실험을 보여 주었

다. 그는 기능주의 디자인을 대변하는 투명성에도 저항해 포스터나 로고에 있는 문자에 표정과 의미를 만들려고 노력했다.

한편 사진에 점차 자리를 빼앗긴 일러스트레이션에서도 커다란 변화가 일어났다. 단지 문자 정보의 보조적인 수단으로 쓰였던 일러스트레이션은 이제 그 자체로 메시지를 전달하는 상징적이고 개념적인 이미지로 발전했다. 폴란드의 포스터는 이런 중요한 흐름을 선도했다. 프랑스의 로베르 마생은 희곡『대머리 여가수』로 파격적인 타이포그래피를 선보였다. 그는 희곡에 등장하는 말들에 다양한 서체와 크기로 표정을 만들어 주었다.

미국의 일러스트레이터이자 그래픽 디자이너인 시모어 쿼스트, 밀턴 글레이저, 폴 데이비스, 에드워드 소렐, 배리 제이드 등은 푸시 핀 스튜디오를 공동으로 설립하고 1960-1970년대에 걸쳐 개념적 이미지의 그래픽 디자인으로 전 세계에 상당한 영향을 미쳤다. 푸시 핀 스튜디오 디자이너들의 스타일은 천차만별이었다. 그들은 태도를 공유했을 뿐 일관된 스타일을 추구한 것은 아니었다. 이들은 19세기의 빅토리아 양식, 아르누보, 아르 데코, 일본의 우키요에 판화, 만화, 원시예술, 표현주의 목판화 등 역사주의 양식과 대중문화 등으로부터 무한한 영감의 원천을 찾아내 변주함으로써 시각적 다양성과 개방성을 보여 주었고, 포스트모더니즘을 예고했다.

11. 포스트모더니즘과 디지털 디자인

1970년대가 되자 건축 분야에서부터 모더니즘에 대한 강력한 저항운동이 시작되었다. 그래픽 디자인 분야에서도 국제주의 타이포그래피의 시각적 명료성와 엄격한 질서가 위기에 봉착했다. 그 진원지는 바로 그러한 스타일이 탄생한 스위스였다. 볼프강 바인가르트는 스위스 스타일이 세련되었지만 지나치게 경직되었다고 판단하고, 풍부한 시각 효과를 실험했다. 그래픽과 문자들을 겹치게 하고 인쇄상의 실수를 고의적인 시각 효과로 활용했다. 이런 타이포그래피는 가독성이 떨어지지만, 반면에 시각적 자극성을 높인다고 보았다. 국제주의 타

이포그래피가 그토록 중시했던 명료성, 객관성, 질서가 파괴되고 혼돈과 즐거움, 그리고 디자이너의 개성과 표현력이 살아났다. 바인가르트가 시작한 뉴 웨이브 타이포그래피는 마침 바젤에 와서 공부하던 미국의 에이프릴 그리먼과 댄 프리드먼에게 전해졌고 그들은 미국으로 가서 이 새로운 물결을 전파했다. 이들은 이미지의 콜라주와 중첩, 채도 높은 색상의 불협화음을 즐겨 구사했다.

1970년대부터 찾아온 경기 불황도 포스트모더니즘의 확장에 기여했다. CBS 레코드의 그래픽 디자이너였던 폴라 셰어는 갑작스러운 예산 축소로 돈이 많이 드는 사진 작업과 일러스트레이션을 포기하고 오직 타이포그래피만으로 앨범을 디자인했다. 그녀는 러시아의 구축주의와 아르 데코 같은 과거의 양식을 절충시켰다. 역사주의 양식을 인용하고 재활용하는 것은 포스트모더니즘의 중요한 특징이다.

1984년, 매킨토시의 등장과 함께 시작된 데스크톱 출판은 20세기의 마지막 혁신을 낳는 원동력이 되었다. 에이프릴 그리먼, 『에미그레』의 디자이너인 루디 반데란스 등은 비트맵 폰트, 레이어 효과, 좀 더 간편해진 콜라주 등을 적극 활용한 디지털 시대의 그래픽 이미지를 창출했다. 퀵익스프레스 같은 디지털 편집 프로그램과 포토샵 같은 이미지 보정 프로그램은 편집 디자인의 엄청난 변화를 몰고 왔다. 이 분야의 개척자는 데이비드 카슨이다. 그는 컴퓨터가 가능하게 해준 모든 자유를 만끽하며 글자를 겹치고 때로는 일부를 가리고 또 자간과 행간의 상식을 깨는 파격적인 실험을 밀고 나갔다. 이것이 야기한 레이아웃의 무질서와 혼란을 미학적인 수준으로 끌어올렸고, 20세기 말 수많은 추종자들을 만들어 냈다.

서체

잡지 표지

정보 디자인

화폐

21st Century Museum of Contemporary Art, Kanazawa: 447; Reza Abedini: 312; akg-images: 487; Photo: Albers Foundation/Art Resource, NY: 403; Amherst College Library: 408; Gary Anderson: 310; Apple: 273; L'Arengario Studio Bibliografico: 502; Collection of The Art of the Poster/theartof-poster.com: 489; Australian Wool Innovation Limited, owner of The Woolmark Company: 13; Jean Paul Bachollet: 115; Baron & Baron Inc.: 384; Bauhaus-Archiv Berlin: 125 (b), 236, 433; Kobi Benezri: 421; Biblioteca Angelica: 343; Bibliothèque Nationale de France: 142; La Biennale di Venezia, ASAC: 450; Michael Bierut/Pentagram: 461; Irma Boom: 391; Julia Born: 9; Stewart Brand: 498; © Braun GmbH, Kronberg: 251; Bruce Mau Design: 112; The Bruce Torrence Hollywood Historical Collection: 467; Laurenz Brunner: 315; David Bunnett Books: 235; Nate Burgos and Marion Swannie Rand/Paul Rand Archives: 143; Canadian National Railway Company: 342; Matthew Carter: 81, 122, 138, 139, 263; Catalogtree: 29; Theseus Chan: 197; Cheltenham Art Gallery & Museums, Gloucestershire, UK/The Bridgeman Art Library: 470; Chermayeff: 396; Chermayeff and Geismar: 43, 191; Seymour Chwast: 150; Citroën: 264; The Coca Cola Company: 195; Communication Arts R, Tokyo: 284; © Corina Cotorobai, OurType: 72; Wim Crouwel: 131; Cyan, Berlin: 51; © 2008 Daimler AG. All rights reserved: 275; DANESE s.r.l.: 133; De Nederlandsche Bank: 271; Design Museum Basel: 393; © 2008 Die Neue Sammlung/Pierre Mendell Design Studio: 28; © DK Limited/CORBIS: 309; Domus: 79; Dot Dot Dot: 496; Ruthel Eksell: 361; Paul Elliman: 250; ERCO/

erco.com: 386; Mary Evans Picture Library: 317; Shepard Fairey/Obeygiant.com: 269; Mark Farrow: 302; © Federal Department of Justice & Police, Switzerland. Images courtesy Fritz Foundation Pierre Bergé–Yves Saint Laurent: 465; Lisa Federico: 39; Archivio Fondazione Conti: 211; Colin Forbes: 188; Collection of Marc J. Frattasio, author of The New Haven Railroad in the McGinnis Era: 162; Frost Design: 155; Taken from Adrian Frutiger—Typefaces. The Complete Works: 47; Fukushima Prefectural Museum of Art © Miwa Natori: 27, 146; Hans Rudolf Gabathuler: 448; © Estate of Abram Games: 228; © Estate of Abram Games and Transport for London: 477; Ken Garland: 218; Reebee Garofalo: 337; Collection of the Gemeentemuseum den Haag: 177, 206, 268; Geographers' A–Z Map Company Limited: 85; Karl Gerstner: 103; Archives Karl Gerstner, Prints and Drawings Department, Swiss National Library/NL: 127; © Martyn Goddard/Corbis: 438; James Goggin: 414; Gono LLC: 426; Gottschalk: 453; Grabink Collection of Images: 338; Graphic Design Collections, Special Collections, University of Amsterdam: 145; Graphic Thought Facility: 473; Joost Grootens: 25; Fernando Gutiérrez: 160; Kenya Hara: 294; Harvard University—Harvard Map Collection: 66; Michael Harvey: 369; Julia Hasting: 7, 413; Herman Miller, Inc.: 457; Herzog August Bibliothek, Wolfenbüttel: 98; Armin Hofmann: 179, 272; Collection Regis Houel/lasagacigarette.com: 213, 223, 270; Idea: 95; Mirko Ilić: 348; Insel-Verlag: 196; International Poster Gallery: 399; Werner Jeker: 360; John Frost Newspapers Ltd: 123; Maira Kalman: 479; Susan Kare LLC: 469; Ken Miki

Associates: 20; Frifth Kerr: 401; Klingspor-museum, Offenbach, Germany: 144, 370, 445; Knoll, Inc.: 314, 355; Koninklijke Bibliotheek/National Library of the Netherlands: 431; Kröller-Müller Museum: 107; Thomas Kuznar, Chicago: 353; Laban, London: 475; George Laurer/ID History Museum: 331; Leftloft: 42, 73; Foundation Le Corbusier: 172, 194; Leeds Library and Information Services, leodis.net: 248; From the collection of David Levine in San Francisco/travelbrochuregraphics.com: 373; Library of Congress: 104; Zuzana Licko: 50; Uwe Loesch: 455; George Lois: 205, 375; Lucasfonts: 323; Elaine Lustig-Cohen: 224, 226, 418; MadeThought: 402; MART Archivio del '900: 164; Karel Martens: 429; Katherine McCoy: 346; McDonald's: 200; Michelin: 368; Meiré und Meiré: 500; Abbott Miller/Pentagram: 256; M/M (Paris): 344, 376; Momayez Foundation: 362; Monotype Imaging Ltd.: 257; © MOURON. CASSANDRE. Lic 2012-20-05-03 cassandre.fr: 114, 262, 325; Hamish Muir: 182; Rolf Müller: 64, 463; © Josef Müller-Brockmann Archive: 90, 243, 278; © 1937, Bruno Munari. Licensed by Maurizio Corraini srl: 287; Musée de l'Imprimerie de Lyon: 149; Museum of Decorative Arts, Prague: 21, 108; Museum für Gestaltung, Zürich, Poster Collection: 247; Museum für Gestaltung Zürich, Design Collection. Franz Xaver Jaggy © ZHdK: 220, 409, 481; Museum for the Printing Arts Leipzig or Druckkunst Museum Leipzig: 171; © 2009. Digital Image, The Museum of Modern Art, New York/Scala, Florence: 41, 88 (tl), 125 (t), 219, 456; © 2012. Digital image, The Museum of Modern Art, New York/Scala, Florence: 466; Kazumasa Nagai: 282; The National Archives of Sweden: 89; National Gallery of Australia, Canberra: 88 (bl); National Library of Australia, Canberra (ref 23525): 209; Trustees of the National Library of Scotland: 334; National Széchényi Library of Hungary, Collection of Posters & Printed; Ephemera, inventory number: PKG 1929/121: 268; Norm: 324; NYPL: 124; Octavo Corp. and the Library of Congress Rare Book and Special Collections Division: 349; Siegfried Odermatt: 32; Adam Opel: 68; © Opel Classic Archives. Adam Opel GmbH: 501; David

Pearson: 483; Pentagram Archives: 84, 141, 478; Perkins Library, Duke University: 347; Pirelli: 140; Albert-Jan Pool/Preliminary version © Copyright by DIN: 121; Special Collections, J.B. Priestley Library, University of Bradford: 117; Private Collection: 380; Project Projects: 374; Alain Le Quernec: 11; Iman Raad: 407; Gunter Rambow: 22, 40; Rare Book Collections, National Library of Scotland: 26; Marion Swannie Rand/Paul Rand Archives: 166, 265, 276, 298, 459; Randall Ross and Molly McCombs, modernism101.com: 77, 154, 202, 293, 417; Rochester Institute of Technology/Archive Collections: 234, 437; Stefan Sagmeister/Photo:Tom Schierlitz, courtesy of Stefan Sagmeister Inc: 388; Koichi Sato: 157, 480; © 2012. Photo Scala, Florence/BPK, Bildagentur fuer Kunst, Kultur and Geschichte, Berlin: 45; Daniel Schawinsky: 340; Paula Scher/Pentagram: 249; Andrew Sclanders: 395; Helmut Schmid: 335; Ralph Schraivogel: 371; Shiseido: 385; SRI International: 203; State Library of Queensland, Australia: 190, 280; Studio Anthon Beeke: 159; Svensk Form: 406; Swann Auction Galleries, NY: 507; Swiss Foundation Type and Typography: 65; Igarashi Takenobu: 472; Armando Testa: 245; © TfL/London Transport Museum: 189, 415, 499; © Niklaus Troxler: 233; Gerard Unger: 67, 69, 423; © Tomi Ungerer and Diogenes Verlag AG Zurich/All Rights Reserved: 241; University of Glasgow Library/Department of Special Collections: 392; University of Reading Special Collections service: 289; Universitatsbibliothek Basel: 24; U.S. National Bureau of Standards: 341; Miguel Valleri: 322; © Verlag H. Schmidt, Mainz: 96; Vignelli Associates: 254; Visionaire: 229; Kunstraum Walcheturm: 339; Photos Rebecca Walker/from the collection of Elizabeth Philips/eprarebooks.com: 416; Walker Art Centre: 212; Richard Weston: 78; Jean Widmer: 46; Lance Wyman: 378; Yale University Press, New Haven: 163; Yasuhiro Sawada Design Studio: Shizuko Yoshikawa/Josef Müller-Brockmann Archive: 136; Catherine Zask: 330; Jörg Zintzmeyer: 493.

디자이너가 꼭 알아야 할
그래픽 500

2019년 12월 9일 초판 1쇄 인쇄
2019년 12월 24일 초판 1쇄 발행

지은이 | 파이돈 편집부
옮긴이 | 김지현
발행인 | 윤호권

책임편집 | 한소진
책임마케팅 | 임슬기, 정재영, 박혜연

발행처 ㈜시공사
출판등록 1989년 5월 10일(제3-248호)

주소 | 서울시 서초구 사임당로 82 (우편번호 06641)
전화 | 편집 (02)2046-2843 · 마케팅 (02)2046-2800
팩스 | 편집 · 마케팅 (02)585-1755
홈페이지 www.sigongart.com

ISBN 978-89-527-7003-5 02600

본서의 내용을 무단 복제하는 것은 저작권법에 의해 금지되어 있습니다.
파본이나 잘못된 책은 구입한 서점에서 교환해 드립니다.

이 도서의 국립중앙도서관 출판예정도서목록(CIP)은 서지정보유통지원시스템 홈페이지
(http://seoji.nl.go.kr)와 국가자료종합목록 구축시스템(http://kolis-net.nl.go.kr)에서
이용하실 수 있습니다. (CIP제어번호 : CIP2019049766)